1 MONTH OF
FREE
READING

at

www.ForgottenBooks.com

By purchasing this book you are eligible for one month membership to ForgottenBooks.com, giving you unlimited access to our entire collection of over 1,000,000 titles via our web site and mobile apps.

To claim your free month visit:
www.forgottenbooks.com/free1010919

ISBN 978-0-331-07382-9
PIBN 11010919

Forgotten Books is a registered trademark of FB &c Ltd.
Copyright © 2018 FB &c Ltd.
FB &c Ltd, Dalton House, 60 Windsor Avenue, London, SW19 2RR.
Company number 08720141. Registered in England and Wales.

For support please visit www.forgottenbooks.com

1902.

Unter Mitwirkung hervorragender Fachmänner

herausgegeben

von

Hofrath Dr. Josef Maria Eder,

Director der k. k. Graphischen Lehr- und Versuchsanstalt in Wien, k. k. Professor
an der k. k. Technischen Hochschule in Wien.

Sechzehnter Jahrgang.

Mit 351 Abbildungen im Texte und 28 Kunstbeilagen,

Halle a. S.

Druck und Verlag von Wilhelm Knapp.

1902.

Mitarbeiter

Prof. Dr. G. Aarland in Leipzig.
Sir William Abney in London.
Prof. August Albert in Wien.
Dr. M. Andresen in Berlin.
A. C. Angerer in Wien.
Heinrich Biltz in Kiel.
C. H. Bothamley in Weston super
 Mare.
Dr. Otto Buss in Rüschlikon bei
 Zürich.
S. Clay in London.
Dr. V. von Cordier in Graz.
Prof. E. Dolezal in Leoben.
Dr. A. Eichengrün in Elberfeld.
Prof. Dr. Julius Elster in Wolfen-
 büttel.
Privatdozent Dr. E. Englisch in Stutt-
 gart.
Dr. Leopold Freund in Wien.
Regierungsrath G. Fritz, Vice-Director
 der k. k. Hof- und Staatsdruckerei
 in Wien.
Johannes Gaedicke in Berlin.
Prof. Dr. Gustav Gaertner in Wien.
Prof. Dr. Geitel in Wolfenbüttel.
Dr. J. Hartmann in Potsdam.
Dr. Georg Hauberrisser in München.
Adolf Herzka in Dresden.
Hugo Hinterberger, Universitäts-
 lehrer in Wien.
A. Freiherr von Hübl in Wien.
Dr. Jaroslav Husnik in Prag.
C. Kampmann in Wien.
Dr. C. Kassner in Berlin.

H. Kessler in Wien.
Henry Oskar Klein in London.
Prof. Hermann Krone in Dresden.
Dr. Hugo Krüss in Hamburg.
Eduard Kuchinka in Wien.
Gebr. Lumière in Lyon.
Dr. Lüppo - Cramer in Frankfurt a. M.
Custos Gottlieb Marktanner-Turner-
 etscher in Graz.
K. Martin in Rathenow.
O. Moëssard, Lieutenant - Colonel in
 Paris.
M. Monpillard in Paris.
Prof. Dr. Rodolfo Namias in Mailand.
Dr. R. Neuhauss in Grosslichterfelde
 bei Berlin.
Franz Novak in Wien.
Johann Pabst in Wien.
Prof. Dr. Pfaundler in Graz.
Raimund Rapp in Wien.
E. Rieck in Wien.
Dr. K. Schaum in Marburg a. d. Lahn.
J. von Schmaedel in München.
Prof. Dr. G. C. Schmidt in Erlangen.
Regierungsrath L. Schrank in Wien.
General Sebert in Paris.
A. Sieberg in Aachen.
Ritter von Staudenhelm in Gloggnitz
 (N. - Oe.).
Ludwig Tschörner in Wien.
Arth. Wilh. Unger in Wien.
Wilhelm Urban in München.
Prof. E. Valenta in Wien.
Kaiserl. Rath Jan Vilim in Prag.

Inhaltsverzeichniss.

Seite

Jahresbericht über die Fortschritte der Photographie
und Reproductionstechnik.

Original-Beiträge.

Knauer, Hamburg.

Original-Beiträge.

Neuere Untersuchungen über Phototropie.

Von Heinrich Biltz in Kiel.

Im Jahrgange 1900 des „Jahrbuches" hatte ich über einige Substanzen berichtet, die die Eigenthümlichkeit der Phototropie besitzen. Als Phototropie ist von Markwald[1] vor einigen Jahren die Eigenschaft einiger organischer Verbindungen beschrieben worden, sich im Lichte anders zu färben, und im Dunkeln, oder schneller bei Erwärmung auf etwa 80 Grad, ihre alte Farbe wieder zu bekommen. Färbung und Entfärbung kann an derselben Substanzprobe beliebig oft beobachtet werden. Charakteristisch ist, dass die Erscheinung mit der Krystallstructur zusammenhängt: die gefärbten Krystalle sind sämmtlich pleochroïtisch; auch sind die betreffenden Körper in Lösungsform lichtbeständig.

Ich hatte gefunden, dass einige Derivate der Benzilosazone

$$C_6H_5 \cdot C - N \cdot NH \cdot C_6H_5$$
$$|$$
$$C_6H_5 \cdot C - N \cdot NH \cdot C_6H_5$$

1) W. Markwald, „Zeitschr. f. physikal. Chemie" 30, 140 (1899).

deutlich phototrop sind, andere nicht, ohne dass bisher der Grund für dies verschiedene Verhalten zu erkennen war. Die beiden bisher bekannten, stereochemisch isomeren Benzilosazone selbst verändern sich bei Belichtung nicht, ebenso wenig die beiden Salizilosazone und die beiden Vanillilosazone, von denen das eine, das Vanillil-α-osazon, erst neuerdings dargestellt und geprüft worden ist. Dagegen hatten das Kuminil-β-osazon, die beiden Anisilosazone und die beiden Piperilosazone bei Belichtung ihre schwach gelblichweisse Farbe in Roth, bezw. Orange geändert.

Neuerdings ist nun von Herrn Otto Amme und mir eine Reihe weiterer Osazone gewonnen und auf ihre Lichtempfindlichkeit geprüft worden. Es sind das, ebenso wie die bisher von mir untersuchten Körper, solche Derivate der Benzilosazone, die die Substitenten in den beiden Benzolkernen des Benzils symmetrisch vertheilt tragen, während eine Untersuchung von Benzilderivaten, die die Substitenten in den Benzolkernen der Phenylhydrazinreste enthalten, im Gange ist.

Die von Herrn Amme und mir neu dargestellten Osazone enthalten sämmtlich zwei Hydroxylgruppen; in jedem der zwei Benzolkerne eine, und zwar in Parastellung zu den die Benzolkerne verbindenden Kohlenstoffatomen, und ausserdem in Orthostellung zu diesen Hydroxylgruppen je ein oder zwei Halogenatome oder eine Nitrogruppe. Es waren die zwei Tetrabromdioxybenzilosazone, die beiden Tetrajoddioxybenzilosazone, das Dibromdioxybenzilosazon und die Dinitrodioxybenzilosazone. Alle diese Körper erwiesen sich nun als völlig lichtbeständig.

Dies Resultat ist insofern sehr interessant, als es einen weiteren Schluss von allgemeiner Gültigkeit nahe legt, und zwar den Schluss, dass der Gehalt eines Körpers an Hydroxyl ihn ungeeignet macht, die Eigenschaft der Phototropie zu zeigen. Denn auch die früher untersuchten, lichtbeständigen Benzilosazonderivate enthalten Hydroxylgruppen: die Vanillilosazone und die Salizilosazone, während die oben aufgezählten phototropen Benzilosazonderivate und das chemisch nahestehende, ebenfalls phototrope Benzaldehydphenylhydrazon frei von Hydroxyl sind. Auch die Markwald'schen Beispiele für Phototropie (Chinochinolinchlorhydrat und β-Tetrachlor-α-Ketonaphtalin) haben kein Hydroxyl in der Molekel.

Die vor zwei Jahren von mir in diesem „Jahrbuche" ausgesprochene Vermutung, dass eine nähere Untersuchung von Derivaten der Benzilosazone vielleicht zu Schlüssen auf einen Zusammenhang von Phototropie und chemischer Zusammen-

setzung führen würde, hat sich also insofern bestätigt, als erkannt ist, dass hydroxylhaltige Substanzen höchst wahrscheinlich nicht phototrop sind.

Ueber den Fortgang der Untersuchungen werde ich gegebenen Falls an dieser Stelle weiter berichten.

Ueber die bequemste Art zur Herstellung von Stereoskopbildern.

Von Dr. C. Kassner in Berlin.

Wenn Jemand Lust hat, Stereos anzufertigen, und sich in den vorhandenen Büchern darüber orientirt, so kann es sehr leicht passiren, dass er die Sache noch vor dem Probiren wieder aufgiebt, da manche Bücher viel zu gelehrt vorgehen. Befolgt man auch gewissenhaft alle Vorschriften, so unterscheidet sich ein so hergestelltes Stereo von einem nach folgendem Verfahren gefertigten entweder gar nicht oder so wenig, dass man die Abweichungen ohne Schaden für die Wirkung vernachlässigen kann. Ich setze voraus, dass das Stereonegativ bereits vorhanden sei, denn seine Herstellung ist ja keine wesentlich andere als die eines gewöhnlichen Negatives.

Man macht von dem Negativ in gewöhnlicher Weise eine Kopie und beschneidet sie. Zum Beschneiden habe ich mir ein Beschneideglas besorgt, das gleichzeitig beide Bildhälften deckt, so dass ich nur ringsherum den vier Seiten mit dem Messer entlang fahre; bei Plattengrösse $8^1/_8 \times 17$ cm hat das Glas die Dimensionen $7^1/_2 \times 16$ cm. Beim Beschneiden zeigt das Papier an den Kanten einen Grad, der sich beim Aufkleben unangenehm bemerkbar macht und deshalb beseitigt werden muss; das geschieht sehr einfach, indem man das Papier mit abgewandter Bildseite mit der linken Hand fasst und es zwischen Zeigefinger und Daumen der rechten Hand über den Daumennagel zieht. Dann kehrt man das Bild um, schreibt auf die rechte Hälfte mit Bleistift (Tintenstift färbt leicht ab!) leise ein *r*, auf die linke ein *l* und knifft dann das Papier (Bildseite nach aussen) sorgfältig zusammen, so dass Schmalseite auf Schmalseite zu liegen kommt und der Kniff in die Trennungslinie der Bildhälften fällt. An dem Kniff schneidet man mit der Scheere einen etwa 2 mm breiten Streifen von jedem Bilde ab, also rechts und links von der Trennungslinie (zusammen ca. 4 mm). Die so erhaltenen

Einzelbilder legt man auf den (am besten schwarzen) Carton,
auf den sie aufgeklebt werden sollen, rechts und · links so,
wie das *r* und *l* auf der Rückseite angibt, d. h. das Bild
mit *r* wird rechts von dem mit *l* bezeichneten Bilde geklebt,
und zwar Kante an Kante ohne Zwischenraum. Dabei ist es
vorteilhaft, die Mitte des Cartons vorher mit der Messer-
spitze zu markiren, zuerst die linke Bildhälfte aufzukleben,
dann den Carton um 180 Grad zu drehen und die rechte
Bildhälfte anzusetzen. Zum Halten der mit Kleister bestrichenen
Bilder benutze ich nur Zeigefinger und grossen Finger der
linken Hand, wobei das linke Bild beim Bestreichen Kopf
nach unten liegen muss.

So kleinlich solche Angaben erscheinen, weiss doch jeder
Praktiker, wie werthvoll sie sind, um Zeit zu sparen und
diese Thätigkeit beim Photographiren weniger unbequem
zu machen.

Auch beim Format 9×18 kann man entsprechend wie
oben verfahren, und man braucht hinsichtlich des Abstandes
der beiden Bildmitten nicht so ängstlich zu sein, wie es die
meisten Bücher vorschreiben; er kann fast ohne merklichen
Fehler zwischen 7 und 9 cm schwanken.

Ich würde mich freuen, wenn obige Darlegungen für
praktisch genug befunden würden und in die Lehrbücher
übergingen. Hat man auf diese Weise die ersten fertigen
Stereos hergestellt, und zeigen sich dann wirklich einmal
Schwierigkeiten in gewissen Ausnahmefällen, so wird man
sich leichter entschliessen, Bücher wie die von Stolze und
Bergling zu studiren, um sich Rath zu holen.

Ueber einen neuen photographischen Entwickler und eine neue Methode zur Darstellung aromatischer Oxyalkohole [1]).

Von Dr. A. Eichengrün in Elberfeld.

Die hervorragende Rolle, welche die Photographie im
modernen Leben spielt, die grosse Bedeutung, welche sie
nicht nur für den Fachphotographen und das schier unab-
sehbare Heer der Amateure, sondern auch für grosse Gebiete
der Wissenschaft und die Gestaltung unseres Kunstlebens

1) Autorreferat des auf der 73. Versammlung Deutscher Naturforscher
und Aerzte zu Hamburg gehaltenen Vortrages.

besitzt, verdankt sie im wesentlichen dem Zusammentreffen zweier Umstände:

Den ersten bildet die Erfindung der empfindlichen und dennoch haltbaren Emulsions-Trockenplatten, die mit einem Schlage das umständliche nasse Collodion-Verfahren in den Hintergrund drängte und es ermöglichte, die Lichtbildkunst vom Atelier des Fachmannes loszulösen und einer allgemeinen und überaus vielseitigen Verwendung zuzuführen.

Den zweiten bildet der Ersatz der unbeständigen, grosse Uebung erfordernden sauren Entwickler, wie des Eisen-Oxalats, durch die sogenannten alkalischen Entwickler der Phenolclasse, welche infolge ihrer Haltbarkeit, ihrer einfachen Anwendungsweise und ihrer gleichmässigen Wirkung die schwierige und umständliche Operation der Entwicklung des latenten Bildes zu einem einfachen und überall anwendbaren Processe umgestaltete.

Dieser fundamentalen Umwälzung in den 80er Jahren folgte alsbald ihre Ausgestaltung durch bedeutende Verbesserungen in der Fabrikation der Trockenplatten wie der Apparate einerseits und in der Auffindung werthvoller, den verschiedenartigsten Verhältnissen angepassten Entwickler-Substanzen anderseits, vor allem der sogenannten Rapidentwickler, welche die Eigenschaft besitzen, im Gegensatz zu den langsam arbeitenden Entwicklern der Phenolclasse, das belichtete Bromsilber ausserordentlich schnell zu reduciren.

Bei der grossen Bedeutung, welche die neuen, leicht zu handhabenden Entwickler-Substanzen in kurzer Zeit erlangten und der naturgemäss eifrigen Bearbeitung des neuen Gebietes, dürfte es nun auffallend erscheinen, dass die Zahl der organischen Entwickler, welche im Laufe des letzten Jahrzehntes empfohlen worden sind, und vor allem derjenigen, welche sich wirklich haben einführen können, verhältnissmässig klein geblieben ist, und dass es keinem derselben gelungen ist, die Hauptvertreter der beiden Classen, das Pyrogallol und Hydrochinon einerseits, das Amidophenol und seine Derivate anderseits, aus der führenden Stellung, welche sie von Anfang an eingenommen haben, zu verdrängen.

Der Grund für diese Erscheinung liegt zum Theil darin, dass der Zusammenhang zwischen der Stärke eines Entwicklers und dessen chemischem Bau noch fast vollständig unbekannt ist, so dass die Auffindung wirksamer und brauchbarer Präparate, soweit sie nicht Derivate bereits bekannter Entwickler darstellen, mehr dem zufälligen Eintreffen von Vermuthungen, wie theoretischen Forschungen zu verdanken ist.

Zwar haben solche, wie vor allem die Untersuchungen der Gebr. Lumière und des Dr. Andresen, manches Licht in das bisherige Dunkel gebracht und zur Aufstellung fester Regeln geführt, wie der, dass im allgemeinen nur Körper, welche mindestens zwei Hydroxyl- oder Amidogruppen oder je eine derselben in demselben Benzokerne enthalten, Entwickler-Eigenschaften zeigen, dass diese Gruppen in p-Stellung die stärkste, in o-Stellung schwächere, in m-Stellung fast gar keine Wirkung äussern, dass die Einführung von Carboxyl, Sulfo- oder Cyangruppen in das Molekül die letztere ausserordentlich abschwächt, dass die Alkylirung einer Hydroxylgruppe in Dioxy- oder Amidooxy-Verbindungen sie vollständig vernichtet, und andere mehr — aber diese Regeln werden durch viele Ausnahmen in ihrem Werthe sehr beeinträchtigt.

Dazu kommt, dass nicht jede Substanz, die im Stande ist, Halogensilber zu reduciren, auch ein brauchbarer Entwickler sein muss. Derartige Körper gibt es eine grosse Anzahl, aber nur wenige eignen sich für photographische Zwecke. Ein Theil reducirt sowohl das belichtete, wie das unbelichtete Silber, ein anderer gibt stark verschleierte Bilder, ein dritter oxydirt sich so leicht, dass er weder in Substanz noch in Lösung haltbar ist, wieder andere geben bei Zusatz von Alkalien blau, braun oder roth gefärbte Lösungen und färben infolgedessen die Gelatineschicht an, andere wieder lösen die letztere auf, kräuseln sie oder erzeugen Blasen in derselben, und dergl. mehr.

Bedenkt man dann noch, welche Rolle selbst bei solchen Substanzen, die im Allgemeinen ein günstiges Verhalten zeigen, die absolute Stärke des Entwicklungsvermögens, die Schnelligkeit, Deckkraft, Silberfarbe, das Verhalten gegen Temperaturunterschiede, der Charakter des erzeugten Bildes, der Grad der Contrastwirkung und viele andere Umstände mehr spielen, so begreift man leicht, warum die Zahl der Entwickler des Handels im Vergleich mit der Bedeutung der Photographie selbst so ausserordentlich beschränkt ist und beispielsweise sich gar nicht vergleichen lässt mit der Zahl der modernen Arzneimittel.

Anderseits geht aber hieraus hervor, welch' hohen Werth diejenigen Entwickler des Handels besitzen, welche sich dauernd bewährt haben, und welch' hohen und vielseitigen Anforderungen ein neuer Entwickler entsprechen muss, welcher mit jenen erfolgreich den Konkurrenzkampf aufnehmen soll, insbesondere angesichts des Umstandes, dass es theoretisch

kaum möglich erscheint, brauchbare Entwickler von grund-
legender Verschiedenheit gegenüber den bisherigen zu
finden.

Infolgedessen könnte es recht gewagt erscheinen, wenn
ich es hier unternehme, über eine neue Entwickler-Substanz,
welche ich in Gemeinschaft mit Dr. Karl Demeler dar-
gestellt habe, zu berichten, wenn dieselbe sich nicht einer-
seits bei der Prüfung von hervorragender Seite als durchaus
brauchbar erwiesen hätte, anderseits aber sowohl in Bezug
auf ihre photographischen Eigenschaften, wie auf ihre che-
mische Bildungsweise von Interesse wäre.

Vortragender geht dann näher auf eine von ihm aufge-
fundene chemische Reaktion zur Darstellung neuer Derivate
von Oxybenzylchloriden und Oxybenzylalkoholen ein[1]) und
erwähnt, dass sich die auf Grund derselben erhaltenen Mono-
amidoderivate der Oxybenzylalkohole, sowie deren Aether und
Ester als wirksame Entwicklersubstanzen erwiesen haben,
während bekanntlich die entsprechenden Amidoderivate der
Oxyaldehyde und Oxycarbonsäuren nicht oder kaum auf das
latente Lichtbild einwirken.

Einer dieser neuen Alkohole, der m-Amido-o-oxybenzyl-
alkohol, der in farblosen Krystallnadeln vom Zersetzungs-
punkte 135⁰ erhalten wird, soll in nächster Zeit in Form
seines salzsauren Salzes unter dem Namen Edinol[1]) in den
Handel kommen.

Das Edinol besitzt die Formel

$$C_6H_3 \begin{cases} OH \\ CH_2OH \\ NH_2 \cdot HCl \end{cases}$$

Es bildet ein schwach gelblich gefärbtes Krystallpulver, das
in sechs Theilen kalten, in einem Theile warmen Wassers leicht,
in Alkohol schwer, in Aether, Benzol, Ligroin gar nicht
löslich ist und in verdünnten Lösungen durch Alkalicarbonate
nicht gefällt wird.

Ueber seine photographischen Eigenschaften und seinen
Werth als Entwickler wird späterhin von competenterer Seite
berichtet werden, ich möchte nur in dieser Hinsicht bemerken,
dass das Edinol unter den Entwicklersubstanzen des Handels
insofern eine Ausnahmestellung einnimmt, als es gewisser-
massen das Zwischenglied bildet zwischen den Ent-

1) Vergl. „Chemiker-Zeitung" 1901, S. 84.
2) Der ursprünglich gewählte Name Paramol wurde später in „Edinol"
abgeändert.

wicklern der Phenolclasse, dem Pyrogallol, Hydrochinon, Brenzkatechin einerseits und den Rapidentwicklern, dem Metol, Rodinal, Ortol u. s. w. anderseits.

Seinem eigentlichen Charakter nach gehört das Edinol zu den Letzteren, denen es an Schnelligkeit der Hervorrufung völlig gleichkommt, ihnen an Deckkraft nichts nachgibt, sie jedoch in Bezug auf Modulation, Weichheit und Klarheit der Bilder übertrifft.

Es steht in dieser Beziehung den Phenolentwicklern nahe, insofern es — trotz des rapiden Erscheinens des Bildes — wie diese langsamer durchentwickelt und, im direkten Gegensatz zu den Rapidentwicklern, durch entsprechende Zusätze, wie Bromkalium oder Natriumbicarbonat, leicht abgeschwächt werden kann. Es können also mit dem Edinol Expositionsfehler ebenso leicht ausgeglichen werden, wie bei den Entwicklern vom Pyrogalloltypus, mit denen es die grosse Anpassungsfähigkeit und feine Modulation gemeinsam hat. Auch in der Löslichkeit der freien Base steht das Edinol dieser Classe nahe, indem es mit einer solchen von 1 : 12 sogar die Löslichkeit des Hydrochinons übertrifft, während die Basen der Rapidentwickler sämmtlich ausserordentlich schwer löslich sind, das p-Amidophenol beispielsweise nur zu $^1/_2$ Proc. Es lassen sich infolgedessen mit dem Edinol sowohl gebrauchsfertige, wie concentrirte Lösungen mit Hilfe von Alkalicarbonaten statt caustischer Alkalien herstellen, ein für die Entwicklung von Films, für den Gebrauch zur heissen Jahreszeit und in südlichen Ländern nicht zu unterschätzender Vorzug.

Das Edinol vereinigt demnach in physikalischer und, nach dem Urtheile erster Autoritäten, wie Eder, Miethe, und anderer, auch in photographischer Beziehung die hauptsächlichen Eigenschaften beider Entwicklerclassen, und glauben wir deshalb mit demselben etwas Neues zu bieten.

Edinol, eine neue Entwicklersubstanz der Farbenfabriken vorm. Friedr. Bayer & Co. in Elberfeld.

Das Edinol, ein neuer Entwickler von Dr. A. Eichengrün[1]) und Dr. Karl Demeler, bildet insofern eine Neuheit, als dasselbe in seinen photographischen und physikalischen Eigenschaften zwischen den Gliedern der beiden Hauptent-

1) Vergl. dieses Jahrbuch S. 6.

wicklerclassen, den Rapidentwicklern und den Phenolent-
wicklern, steht.

Es bildet einen Rapidentwickler, welcher die Abstimm-
barkeit und die langsamere Nachentwicklung der Pyrogallol-
entwickler besitzt und infolgedessen sich auch zu den Zwecken
eignet, zu welchen man im Allgemeinen die letzteren den
weniger modulationsfähigen Rapidentwicklern vorzieht. Von
diesen steht es äusserlich sowohl dem Metol, wie dem
Rodinal nahe, da es sowohl in Form eines farblosen, resp.
schwach gelb gefärbten Pulvers als salzsaures Salz in den
Handel kommt, wie das Metol, als auch in Form einer
concentrirten, mit der 10 bis 30 fachen Menge Wassers zu
verdünnenden Lösung als concentrirter Edinolent-
wickler, wie das Rodinal.

Infolge der Eigenschaft der Edinolbase, sich in Wasser
leicht zu lösen, gelingt es, im Gegensatz zu den bekannten
Rapidentwicklern, auch concentrirte Edinol-Soda-Ent-
wickler nach folgendem Recepte darzustellen: 40 g Natrium-
sulfit gelöst in 100 ccm Wasser, dazu 10 g Edinol, und zu der
Lösung 50 g krystallisirte Soda, das Ganze auf 200 ccm mit
Wasser aufgefüllt, welches mit der fünf- bis zehnfachen Menge
Wasser verdünnt, sich besonders für die Verwendung in der
warmen Jahreszeit und in tropischen Ländern eignen dürfte,
während sich der concentrirte Edinolentwickler des
Handels für allgemeine Verwendung in der Art des Rodinals
empfiehlt.

Diese concentrirten Lösungen eignen sich besonders gut
zur Hervorrufung von Momentaufnahmen, indem sie Rapid-
entwickler ersten Ranges darstellen, welche jedoch nicht hart
arbeiten und ohne Neigung zur Schleierbildung bei längerem
Durchentwickeln unbedingt mehr aus der Platte herausholen,
als beispielsweise Rodinal. Diesem ist es auch besonders in
Bezug auf die Modulationsfähigkeit überlegen, insofern es
durch Zusatz von Bromkalium, und vor allem von 10 bis
30 prozentiger gesättigter Natriumbicarbonatlösung gut ab-
geschwächt werden kann, so dass Expositionsfehler mit
Edinol ebenso leicht ausgeglichen werden können, wie
beispielsweise mit Hydrochinon, vor dem es sich durch das
Fehlen jeder Schleierbildung auszeichnet.

An Kraft und Deckungsvermögen ähnelt das Edinol sehr
dem Metol. Doch empfiehlt es sich, mit Edinol etwas länger
durchzuentwickeln, als mit letzterem, da die Bilder im Fixir-
bade etwas zurückgehen. Abgesehen von seiner Abstimmbar-
keit unterscheidet sich das Edinol vom Metol vor allem
dadurch, dass es dessen bekannte Einwirkung auf die Hände

nicht besitzt. Auch die Gelatineschicht greift Edinol ins-
besondere in Form seiner Soda- oder Pottaschelösung sehr
wenig an und erzeugt niemals Farbschleier oder Färbung
der Papiere und Hände, wie beispielsweise das Pyrogallol,
dem es im Uebrigen in Bezug auf schnelle Wirkung und
grössere Haltbarkeit überlegen ist.

Die concentrirten Edinol-Lösungen halten sich in ver-
schlossener Flasche sehr gut, und kann eine solche Lösung
häufig wieder benutzt werden, ohne dass die hierbei auftretende
Dunkelfärbung nachteilig wirkt. Gebrauchsfertige einprocentige
Lösungen mit Natriumsulfit halten sich in gut verschlossenen
Flaschen ebenfalls lange Zeit. Besonders zu empfehlen ist
hierfür ein getrennter Entwickler nach folgendem Recepte:

Edinol 10 Theile,
Natriumsulfit 100 „
Wasser 1000 „

Die Lösung wird zum Gebrauche mit gleichen Theilen
einer Lösung von krystallisirter Soda 1 : 10, oder mit der
Hälfte Pottaschelösung 1 : 10 vermischt. Diese getrennten
Lösungen sind unbegrenzt haltbar.

Der Edinol-Soda-Entwickler arbeitet etwas langsamer, gibt
aber sehr klare, gut gedeckte Negative von angenehmer
grauer Farbe des Silberniederschlages.

Der Edinol-Pottasche-Entwickler wirkt energischer, gibt
jedoch härtere Bilder.

Der Zusatz von Alkali, insbesondere auch von Lithium-
hydrat nach folgendem Recepte: Lösen von 25 g Natriumsulfit
in 100 ccm Wasser, Zufügung von 4 g Edinol und dann
von 2 g Lithiumhydrat gibt rapid wirkende Entwickler, welche
trotzdem nicht hart arbeiten, sondern die Mitteltöne gut zur
Geltung bringen.

Bromkaliumzusatz wirkt bei Edinolentwicklern in ge-
ringem Maasse verzögernd, hält dagegen die Platten klar
und steigert die Contraste.

Als eigentlicher Verzögerer kommt bei Edinol hauptsäch-
lich Natriumbicarbonat in Betracht, mit welchem selbst
bei ziemlich starken Ueberexpositionen noch
brauchbare Negative zu erzielen sind.

Da sich Edinol im Verhältnisse von 1 : 200 sehr gut zur
Entwicklung von Bromsilberpapier, sowie von 1 : 1000 zur
Standentwicklung eignet, ist es als eine Entwicklersubstanz
anzusehen, welche allen Bedürfnissen gerecht werden
kann und geeignet ist, sowohl die Rapidentwickler,
wie die Phenolentwickler zu ersetzen, deren Vor-
züge es vereinigt.

Worin beruht die Verschiedenheit der Lichtempfindlichkeits-Grade photographischer Schichten?

Von Professor Hermann Krone in Dresden.

Durch Draper wissen wir, dass eine Schicht für dasjenige Licht, welches sie absorbirt, empfindlich wird. Also in dem Vorgange der Absorption von Licht liegt die allgemeine Grundbedingung der Lichtempfindlichkeit irgend welcher Schicht (allgemeine Lichtempfindlichkeit). Wir wissen ferner durch H. W. Vogel, dass es gewisse Körper gibt, welche diejenigen lichtempfindlichen Schichten, in denen sie enthalten sind, für gewisse Farbenstrahlen des Lichtes ganz besonders empfindlich machen, indem sie grade diese Farbenstrahlen ganz besonders absorbiren (Farbenempfindlichkeit). In dem Zusammenwirken dieser beiden für das Vorhandensein von Lichtempfindlichkeit nothwendigen grundlegenden physikalischen Vorgänge liegt die Möglichkeit photographisch wirksamer Schichten überhaupt begründet.

Unter Lichtbestrahlung zeigen lichtempfindliche Schichten verschieden geartete Verhaltungsresultate, unter denen wir hier zunächst zwei als besonders charakteristisch hervorheben wollen:

a) das Bild wird schon während der Bestrahlung der Schicht sichtbar (chemische Lichtempfindlichkeit);

b) das Bild bleibt in der Schicht latent enthalten und muss durch Nachbehandlung sichtbar gemacht werden (physikalische Lichtempfindlichkeit).

Das Vorkommen einer dieser beiden Arten von Lichtempfindlichkeit schliesst das Auftreten der andern in derselben Schicht nicht aus; jedoch treten beide niemals gleichzeitig auf.

Die beiden in Klammern hier angefügten üblich gewordenen Benennungen decken sich nicht vollständig mit den dabei obwaltenden Vorgängen, die in beiden Fällen physikalische und rein chemische sind, jedoch in andrer Weise und Folge auftretend unter sich verschieden in die Erscheinung treten, resp. zur Ausübung kommen.

Diese beiden hier beispielsweise angeführten Kategorien lichtempfindlichen Verhaltens treten bekanntlich beim Photographiren mit Silbersalzen auf. Noch andre Erscheinungen charakterisiren das lichtempfindliche Verhalten der mit Eisenoxydsalzen, mit Eisenchlorid und Weinsteinsäure, mit chromsauren Verbindungen, mit Pflanzensäften, mit Asphalt und verschiedenen andern Körpern hergestellten photographischen Schichten, unter denen die mit Halogendämpfen behandelten Metalloberflächen eine besonders eigenartige Rolle spielen (Daguerreotypie).

Um über die Variationen der Lichtempfindlichkeit der Silber-Halogen-Schichten Anhaltspunkte zu gewinnen, handelt es sich zunächst darum, die durch die Verschiedenheit der gegenseitigen D o s i r u n g zwischen dem Silber- und dem Haloïdsalz-Gehalt der Schicht verursachten Schwankungen der allgemeinen Lichtempfindlichkeit der Schicht festzustellen. Es ergeben sich hierbei in allen Fällen bestimmte Minimal- und Maximal-Werthe der Dosirungen; starke Ueberschreitungen nach beiden Seiten verhindern das Zustandekommen photographischer Bilder überhaupt. Dass darin gewisse Wellen-erscheinungen des Zu- und Abnehmens der Lichtempfindlichkeit auftreten, woraus sich Bildresultate erster, zweiter, dritter u. s. w. Ordnung ergeben, das habe ich bereits 1851 in Beziehung auf das Daguerreotypie-Verfahren nachgewiesen und besprochen (siehe K r o n e über Daguerreotypie in J e n c k e, „Freie Gaben für Geist und Gemüth“, Dresden 1851.). Ein Zuviel ist gewöhnlich ebenso schädlich, als ein Zuwenig, doch liegt das günstigste Verhältniss selten in der Mitte des Dosirungsbereichs, in vielen Fällen kurz vor dem Zuviel; das hängt sehr von der Natur und der Beschaffenheit des Bildträgers (Papier, Collodium, Gelatine u. s. w.) ab und muss für diesen ermittelt werden. Hierbei ist es durchaus nicht gleichgültig, ob die Schicht durch Schwimmenlassen, resp. Eintauchen des Bildträgers oder als Emulsion zu Stande gebracht, ebenso, ob die farbenempfindliche Silbersubchlorid-, resp. Photochloridschicht auf der D a g u e r r e' schen Platte beim B e c q u e r e l' schen Farbenprocess durch Dämpfe, ob durch Eintauchen, ob durch Elektrolyse hergestellt wird. Der Concentrationsgrad der zur Anwendung kommenden Lösungen, z. B. des Silberbades beim Collodium-process oder beim Sensibilisiren des Chlorsilberpapieres, ist hierbei wesentlich massgebend; es genügt nicht in allen Fällen, lediglich das Aequivalent-Verhältniss zwischen dem Haloïdsalze und dem Silbersalze einzuhalten. So z. B. wird eine mit überschüssigem Silbersalze hergestellte Emulsion, auch wenn sie dann genügend gewaschen wird, immer lichtempfindlicher sein, als eine mit Brom-Ueberschuss oder für beide Körper äquivalent angesetzte. In solchem Falle spricht allerdings auch die Haltbarkeit der Schicht ein gewichtiges Wort mit, und es darf diese nur in sehr seltenen Fällen zu Gunsten der gesteigerten Lichtempfindlichkeit geopfert werden. Ebenso soll auch diejenige Schwelle, bei welcher die störende Tendenz zur Schleierbildung beginnt, wohl beachtet werden. Wir wissen, dass jede lichtempfindliche Schicht durch Behandlung mit Säuren an Lichtempfindlichkeit Einbusse erleidet, durch Behandlung mit Alkalien dagegen an Lichtempfindlichkeit gewinnt; ein Zuviel von beiden

gefährdet die Möglichkeit der Bilderzeugung, und im letzteren Falle, z. B. bei Anwendung von zu viel Ammoniak, tritt bekanntlich vermehrte Tendenz zur Schleierbildung auf. In Berücksichtigung dessen wird bei der Gelatineplatten-Fabrikation die Verwendung von Ammoniak in durch Erfahrung präcis bestimmte Grenzen zu verweisen sein.

Aber auch in physikalischer Hinsicht ist dabei grosse Vorsicht nothwendig, und zwar zunächst in Beziehung auf die verschiedenen bei der Plattenherstellung anzuwendenden Temperaturgrade. Die in ihren Bestandtheilen erfahrungs-gemäss erwärmte fertig gemischte Emulsion soll zum Nach-reifen bei recht niedriger Temperatur schnell erstarren; jede Verlangsamung dabei durch Wärme gibt einen geringeren Empfindlichkeitsgrad und vorwiegend flau arbeitende Platten, die eine verlängerte Entwicklungsdauer beanspruchen, dabei oft noch kraftlos bleiben und im Fixirnatron sehr zurück-gehen. Das ist leider oft bei der Plattenfabrikation in den heissen Sommertagen der Fall. Nach dem Waschen der zerkleinerten Emulsion soll diese für den Guss der Platten nur mässig erwärmt werden. Die gegossenen Platten sollen aber-mals schnell coaguliren und das Trocknen soll in gutem, constantem Luftzug bei mässig warmer Luft schnell und sehr gleichmässig vor sich gehen. Alle diese, in ihrer Zusammen-wirkung beste Resultate bedingenden Einzelheiten differiren bei allen Emulsionsnummern immer etwas unter einander; es ist deshalb zu empfehlen, die Eigentümlichkeit jeder neuen Emulsionsnummer, bevor man diese in Arbeit nimmt, mindestens durch einen Probeversuch zu prüfen und das Resultat mit seinen Begleitumständen zu notiren.

Mit der Lichtempfindlichkeit steht die Entwicklungsdauer nicht im Zusammenhange. So gibt es z. B. besonders dünn gegossene Schichten, welche, indem sie eben deshalb leicht störende Lichthöfe gar schon zwischen den Bäumen im Walde zeigen, sehr lichtempfindlich sind, aber dessen ungeachtet übertrieben lange Entwicklungsdauer beanspruchen, um nur einigermassen contrastreiche Bilder zu geben. Die Platten sollen überhaupt niemals so dünn gegossen werden, dass ein allzu beträchtlicher Theil des dieselben bestrahlenden Lichtes hindurchgeht. Es soll genügend Licht absorbirt und in bild-erzeugende Energie innerhalb der Schicht umgesetzt werden.

Die Zeitdauer, welche eine Schicht bis zum Erscheinen der ersten Bildspuren im Entwickler bedarf, ist wohl einiger-massen maassgebend für das complete Auftreten des Bildes an sich in seinen Einzelheiten, aber keineswegs für das Zustandekommen der für das Bild günstigsten Tonabstufungen

desselben, also etwa für das, was unter brillanter plastischer
Wirkung im Bilde zu verstehen und in allen Fällen anzu-
streben ist. Das erste Erscheinen von Bildspuren wird durch
vorherigen Zusatz von nur einigen Tropfen Bromkaliumlösung
oft um einige Minuten verzögert. Ist das Bild aber jetzt in allen
Theilen erschienen, dann tritt bei gewissen Plattensorten ein
immer beschleunigteres Fertigwerden des Bildes auf, so dass
besonders da, wo es sich um richtigstes Entwickeln von
Diapositiven handelt, für das Unterbrechen der Entwicklung
schon einzelne Secunden ein Zuviel oder ein Zuwenig bedeuten
können. Wiederum ereignet es sich, dass ungeachtet schnellen
Erscheinens der ersten Bildspuren das Bild lange Zeit im
Entwickler beansprucht, um fertig zu werden. Es ist ein
Irrthum, behufs richtiger Fertigstellung des Bildes die Zeit
der Entstehung seiner ersten Spuren als Masseinheit, resp.
als Anhalt für die Entwicklungsdauer überhaupt als allgemein
gültig zu Grunde legen zu wollen. Jede Plattensorte verhält
sich in Beziehung darauf etwas verschieden und muss darauf
ausprobirt werden.

Damit sind wir nun bei der Frage angelangt: „Was
geschieht denn nun mit dem in die Schicht ein-
tretenden Lichte?"

Von dem Punkte an, in welchem das die Schicht be-
strahlende Licht auf dieselbe auftrifft, dürfen wir uns dasselbe
nicht mehr, wie das so allgemein üblich ist, als in seiner
Fortpflanzungsrichtung gradlinigen Strahl vorstellen. Auf
der bestrahlten Bildebene ist der Lichtstrahl in Transversal-
wellen ～～ aufgetroffen, die jetzt durch die dichtere Schicht aus
der Fortpflanzungsrichtung des Wellenstrahles durch Refraktion
abgelenkt werden, aber in ihren Schwingungen thätig bleiben
und dadurch die Moleküle, d. h. die kleinsten Körpertheilchen
der Schicht in gleichnamige Mitschwingungen versetzen, bis
sie etwa an der Rückseite, in entgegengesetztem Sinne aber-
mals gebrochen, aus der Schicht wieder austreten. Aber es
treten selbst bei durchsichtigen Schichten keineswegs alle
dieser Strahlen an der Rückseite aus. Ein Theil derselben
bleibt absorbirt in der Schicht zurück und verrichtet eben
diejenige Arbeit, die zur Bilderzeugung erforderlich ist. Diese
Arbeit besteht darin, dass sich Licht-Energie in diejenigen
Energieformen der Kraft umsetzt, welche nach den Erforder-
nissen des je vorliegenden Falles und den gegebenen Be-
dingungen des zur Verarbeitung bestimmten Stoffes (der
Schicht) gemäss nothwendig sind: so wird also dort chemische
Energie auftreten, um der am Platze gebotenen chemischen
Lichtempfindlichkeit zu entsprechen, dort werden sich, um-

gesetzt aus dem eingetretenen Lichte, andre physikalische Energie-Wirkungen vollziehen, z. B. polares Auftreten elektrischer Energie, Anziehen und Abstossen kleinster Teilchen, Umlagerung von Atomen in Molekülen, physikalische Vorbereitungen von Molekülen und ihren Atomen, um für weitere sich daran anschliessende chemische Vorgänge geeignet zu sein, u. a. m. — — und bei allen diesen Vorgängen wird schon vom ersten Beginn derselben an ein Theil des Lichtes in Wärme umgewandelt und dadurch der graphischen Wirkung entzogen. Auf diesem Wege treten noch andere Schwächungs-Ursachen, als durch Wärme-Entropie, mit auf (siehe meine beiden Abhandlungen über das Licht in den beiden Jahrgängen dieses „Jahrbuches" für 1898 und 1899), welche hier nochmals zu behandeln zu weit führen würde; so viel aber muss auch hier immer wieder betont werden, dass von der Licht-Energie nichts verloren geht, wenn es auch nicht alles dem Bilde zu Gute kommt.

Wir beschäftigen uns aber jetzt lediglich mit den durch die Energie des absorbirten Lichtes in Mitschwingung versetzten Molekülen der Schicht.

Jetzt kommt es zunächst darauf an: Wie gross sind diese Moleküle? Möglichst „kornlose", nicht oder nur sehr unvollkommen „gereifte" Schichten, etwa wie man solche zur Farbenphotographie für Interferenzfarben zu verwenden pflegt, enthalten sehr kleine Moleküle, während hochempfindliche Schichten wegen des darin verwendeten grobkörnigen flockigen Bromsilbers grose Moleküle, deutlich sichtbares grobes Korn, zeigen. Diese letzteren lassen bedeutend weniger Licht an der Rückseite austreten, als die fast durchsichtigen, feinkörnigen, ungereiften Schichten. Es setzt sich also bei den grobkörnigen Emulsionen mehr Licht in die bilderzeugenden Energien um, während die feinkörnigen wieder in andrer Hinsicht für die einzelnen Farbenstrahlen, z. B. für die langwelligen rothen, bessere Dienste leisten, als jene, also zur Farbenphotographie besser am Platze sind.

Wird nun eine energischere allgemeine Lichtwirkung durch die Gegenseitigkeit in der Bewegung grösserer Körpermassen gefördert, so scheinen die von der allgemeinen Wirkung individuell verschieden auftretenden Energie-Unterschiede der Farbenstrahlen, unter denen gewöhnlich das Roth vorangeht, in der gleichzeitig mehr oder weniger auftretenden Mitschwingung der Atome in den Molekülen begründet zu sein, deren Schwingungs-Erregung in feinkörnigen Molekülen sicherlich leichter anzunehmen ist, als in grobkörnigen, in sich fester cohärirenden. Und in ähnlicher Weise

2

wird das Umwandeln der Lichtenergie in Chemismus, in
elektrographische Thätigkeit, ganz besonders das oft bild-
umstimmende polare Verhalten der Ionen (der elektrisirten
Atome) von dem so eben geschilderten rein physikalischen
Schwingungs-Verhalten innerhalb der Schicht wesentlich ab-
hängig sein, was sich z. B. bei dem leichteren Auftreten von
Solarisation in dünneren, feinkörnigen Schichten besonders
deutlich erkennen lässt.

Der neue Cours

Von Reg.-Rath L. Schrank in Wien.

Nachdem schon im Jahre 1864 das Buch von Disderi
über die „Photographie als bildende Kunst" ins Deutsche
übertragen worden war und später Dr. H. W. Vogel, Salo-
mon Adam, Löscher & Petsch, dann vor allem H. P.
Robinson diesen Anspruch vertheidigt hatten, galt all-
gemein der Grundsatz, dass sich diese neue Graphik, so weit
ihre Kräfte reichen, den ehrwürdigen Traditionen der bildenden
Kunst anschliessen müsse.

Aber auch die Malerei hatte das Bedürfniss, sich der Photo-
graphie zu nähern, weil durch die präcisere Darstellungs-
weise auch die Lebenswahrheit ihrer Schöpfungen sehr viel
gewann.

Bis zu einem gewissen Punkte, namentlich in der Landschaft,
entstand da ein Wetteifer, der die köstlichsten Blüthen zeitigte,
aber die Anstrengung, um der Photographie zu folgen, war
Vielen zu ermüdend, und es trat ein Umschlag ein, indem
man in der Malerei nur noch auf die Gesammtstimmung
Werth legte und so vollkommen die persönliche Auffassung
des betreffenden Künstlers als autoritativ erklärte. Wohin
diese Strömung führt, ist heute noch nicht abzusehen, nur
so viel steht fest, dass sie eine Abkehr von dem Prinzipe des
innigen Anschlusses an die Natur bedeutet.

Gleichzeitig machte sich in der Malerei eine Sucht nach
excentrischen Motiven und nach ungewöhnlicher Behandlung
derselben geltend, wobei nur ein geringes Gewicht auf den
gefälligen Charakter des Endproductes gelegt wird.

Aber auch diese Phase des Kunstlebens fand in der
Photographie wieder ihr Echo.

Wenn auch nur in schüchternen Anfängen und unter dem
usurpirten Namen „künstlerische Photographie" gefielen sich
mehrere Photographen in einer Art Selbstkasteiung. Die
harmonische Beleuchtung, die in früheren Zeiten überhaupt

nur in den Glashäusern möglich war, sollte wieder dem grossen Fenster des Malerateliers weichen, welches ursprünglich bloss zum Behufe eines gesperrten Lichteinfalles und damit erhöhter Contraste und leichterer Nachbildung diente. Die Maler hatten ja zur Wiederaufhellung dunkler Flächen die Farbe als Hilfsmittel. Zuweilen wird die Verrückung eines Porträts aus der Mitte gegen den Rand des Bildes beliebt, so, dass das Centrum des Gemäldes von Nebensächlichem oder bloss von einem Stimmungshintergrund erfüllt ist.

In der Landschaft experimentirte man mit einer allen persönlichen Erfahrungen widersprechenden Verschwommenheit und nebelhafter Unschärfe, während sich die Optiker gleichzeitig die denkbarste Mühe gaben, die Schärfe über das ganze Bildfeld auszubreiten, und dieses Ziel auch erreichten.

Zu den eigenthümlichen Errungenschaften gehört auch die Landschaft, welche man auf den Kopf stellen kann, ohne Beeinträchtigung des Effectes.

Freilich, hierzu benöthigt man eines ruhigen Wasserspiegels, in welchem, wenn die Eigenfarbe des Teiches oder Seees eine dunkelgrüne ist, die Baumgruppen sich tiefer abspiegeln als sie in der Natur erscheinen; doch die Weihe des Modernen wird dem Bilde erst dadurch gegeben, dass man das Spiegelbild vollauf belässt und das wirkliche Ufer und seine Configuration mittels des oberen Bildrandes hinwegschneidet.

So bleibt vom wirklichen Ufer nur ein schmales Band; im Wasserspiegel jedoch erscheint die ganze Landschaft mit allen Baumkronen und dem darüber schwebenden Gewölke so, dass man den natürlichen Eindruck erst gewinnt, wenn man das Blatt verkehrt an die Wand hängt.

Dass diese Darstellungsweise wirklich eine völlige Neuheit bedeutet, geht daraus hervor, dass noch in Eder's „Jahrbuch f. Phot." für 1888 in einem Artikel von Max Jaffé folgender Rath ertheilt wird:

„Bei der Spiegelung im stehenden Wasser ist eine leichte Unruhe erwünscht, da die volle Schärfe der Contouren unnatürlich und unkünstlerisch wirkt. Als Abhilfe wird vorgeschlagen, nach der halben Expositionszeit einen Stein in die Wasserfläche zu schleudern und so durch den entstehenden Wellenschlag eine Unruhe in das Spiegelbild zu bringen."

Als letzte Neuheit darf wohl das Verlassen jener Bildformate gelten, die sich den bisherigen Architekturformen anschmiegten, wie des Rechteckes, des Ovales und Kreises und als Ersatz die Adoptirung des Trapezes, also des nach einer Seite verjüngten Quadrates. Diese Form hat jedoch einen zu ostasiatischen Beigeschmack, um annehmen zu dürfen,

2*

dass sie im grossen Publikum einen entschiedenen Beifall finden dürfte. Hier muss jedoch hervorgehoben werden, dass die Priorität dieser Erfindung einem Kunstphotographen gebührt.

Direkte Farbenphotographie durch Körperfarben.

Von Dr. R. Neuhauss in Grosslichterfelde bei Berlin.

Die indirekte Farbenphotographie, welche auf der Theorie der drei Grundfarben aufbaut, wird in der Reproduktionstechnik als Dreifarbendruck vielfach ausgeübt; im übrigen fand dieselbe, obgleich durch verschiedene Verfahren (Selle, Lumière, Hofmann u. s. w.) hierzu der Weg gegeben ist, bisher keine allgemeine Verbreitung, weil das Anfertigen der drei Negative, sowie das Färben und Uebereinanderschichten der drei Positive nicht unerhebliche Schwierigkeiten bereiten.

Das Problem der direkten Farbenphotographie ist durch Lippmann's Verfahren in glänzender Weise gelöst. Aber die Herstellung der Bilder erfordert Geduld. Ueberdies sind die Bilder nicht kopierfähig, und sie erscheinen nur dann farbenrichtig, wenn das Licht unter bestimmtem Winkel auffällt, denn die Farben entstehen durch Interferenz der Strahlen und sind keine Körperfarben.

Das Ideal des Farbenphotographen bleibt direkte Wiedergabe der Farben durch Körperfarben, d. h. solche Farben, wie wir sie allerwärts in der Natur, auf Gemälden u. s. w. sehen. Versuche nach dieser Richtung hin wurden schon in der ersten Jugendzeit der Photographie unternommen, aber man kam nicht über völlig unbefriedigende Resultate hinaus. Die Sache ist einfach: man braucht nur Aristo- oder Celloidinpapier im Lichte dunkel anlaufen zu lassen und dann unter einem farbigen Transparentbilde zu belichten; man erhält dann allerdings recht mangelhafte Farbenwiedergabe. Weit besser werden die Ergebnisse, wenn man das dunkel angelaufene Papier vor der Belichtung unter dem farbigen Transparentbilde in einer Mischung von doppeltchromsaurem Kali und Kupfervitriol badet (Poitevin). Viel Freude erlebt man bei diesen Verfahren nicht; hat man sich mit tage-, selbst wochenlangen Belichtungen abgequält, um zum Theil ganz verkehrte Farbwiedergabe zu erzielen, so sind die Bilder, weil sich die Farben nicht fixieren lassen, dem sicheren Verderben ausgesetzt.

Bei obigen und ähnlichen Vorschriften entstehen, wie
Prof. O. Wiener[1]) nachwies, die Farben durch Ausbleichen:
In der dunkel angelaufenen Bildschicht ist das Gemisch
sämmtlicher Farben vorhanden; bei Belichtung unter dem
rothen Abschnitte des farbigen Bildes reflectirt der in der
Bildschicht vorhandene rothe Farbstoff das rothe Licht und
wird nicht verändert; die übrigen, an derselben Stelle vor-
handenen Farbstoffe verschlucken das rothe Licht und werden
ausgebleicht; es bleibt hier also nur der rothe Farbstoff
übrig. Entsprechendes geschieht bei den anderen Farben an
den übrigen Abschnitten des Bildes.

Die Probe auf das Exempel ist von Herschel, E. Vallot
u. A. gemacht, welche verschiedene Farbstoffe mischten und
diese Mischungen verschiedenfarbigem Lichte aussetzten.
E. Vallot („Moniteur de la photographie" 1895, S. 318)
mischte Anilinpurpur, Curcuma (gelb) und Victoriablau, färbte
hiermit Papier und belichtete unter farbigem Transparent-
bilde. Hierbei erhielt er annähernd richtige Farbwiedergabe.
Derartige Präparate sind jedoch sehr unempfindlich; es muss
viele Stunden, selbst Tage lang belichtet werden, und die Farben
lassen sich nicht fixiren. Neuerdings hat Karl Worel
(Graz) die Empfindlichkeit der Farbstoffgemische durch gewisse
Zusätze beträchtlich erhöht; bisher veröffentlichte er jedoch
noch nichts über die von ihm verwendeten Farben und Zu-
sätze. Seine Bilder sind nicht lichtbeständig.

Eine schon vor 2 Jahren gemachte, zufällige Beobachtung
wies den Verfasser darauf hin, dass auf dem Wege der Farb-
mischungen vielleicht brauchbare Resultate zu erzielen sind,
welche das Problem der directen Körperfarbenphotographie
seiner Lösung entgegenführen. Erst im letzten Sommer fand
Verfasser Zeit, der Sache näher zu treten; nach 5 Monate
langer Arbeit gelang es ihm, eine Mischung herzustellen,
welche annähernd die Empfindlichkeit von Albuminpapier
hat und die Farben wiedergibt. Die Bilder sind fixirbar.
Freilich ist hiermit nur der erste Schritt zur endgültigen
Lösung des Problems gethan, denn das Verfahren hat für die
Photographie erst vollen Werth, wenn es gelingt, die Em-
pfindlichkeit des Präparates derart zu erhöhen, dass sich
kurze Camera-Aufnahmen ausführen lassen. Wenn es jedoch
gelang, die Expositionszeit von mehreren Stunden in directer
Sonne auf ungefähr 5 Minuten abzukürzen und gleichzeitig

1) O. Wiener, Farbenphotographie durch Körperfarben und mecha-
nische Farbenanpassung in der Natur. „Wiedemann's Annalen" 1895,
Bd. 55, S. 225.

Fixirung der Farben herbeizuführen, so darf man sich der Hoffnung hingeben, dass weitere Vervollkommnungen nicht ausbleiben. Wir wollen im Folgenden den Gang der Untersuchungen beschreiben.

Bei seinen Arbeiten über das Lippmann-Verfahren machte Verfasser die Beobachtung, dass der Rest einer mit Cyanin gefärbten Emulsion, als derselbe in directem Sonnenlichte betrachtet wurde, augenblicklich ausbleichte. Cyanin erwies sich also in der feuchten Lippmann-Emulsion als ungewöhnlich lichtempfindlich. Sofort drängten sich zahlreiche Fragen auf: Wodurch ist diese bisher unbekannte Erscheinung bedingt? Spielt die Gegenwart von Bromsilber eine Rolle? Besitzen andere Farbstoffe unter denselben Bedingungen dieselben Eigenschaften? Lassen sich auf diesem Wege hochempfindliche Farbmischungen herstellen? u. s. w. Eine dieser Fragen war schnell beantwortet: Auch Mischung von Cyanin und Gelatine ohne Gegenwart eines Silbersalzes besitzt dieselbe Lichtempfindlichkeit. Die Gelatine muss feucht sein; nach dem Trocknen ist die Lichtempfindlichkeit stark herabgesetzt. Verfasser beschloss, die Sache systematisch zu untersuchen und erbat zu diesem Zwecke von Herrn Dr. Andresen, Direktor der Aktiengesellschaft für Anilinfabrikation in Berlin, eine Auswahl möglichst lichtunechter Farbstoffe. In liebenswürdigstem Entgegenkommen stellte Dr. Andresen folgende Farben zur Verfügung: Rubin S, Congo Rubin, Congo, Rose bengale, Phloxin, Rosazurin G, Eosin extra krystallisirt, Uranin, Chrysoidin extra, Toluylen Orange G, Thiazolgelb; Primulin, Naphtholgelb, Aethylgrün krystallisirt, Malachitgrün krystallisirt, Chicagoblau R. W., Azoblau, Rosazurin B, Benzoazurin G, Heliotrop, Methylviolett B extra. Aus seinem Vorrath an Anilinfarben fügte Verfasser noch hinzu: Chinolinroth, Erythrosin, Glycinroth, Fuchsin, Methylenblau, Cyanin, Diazoschwarz 3 B Bayer, Nigrosin B Bayer, Krystallviolett. Im Ganzen wurden also 30 Farben untersucht. Je nach ihrer besten Löslichkeit wurden sie theils in Wasser, theils in Alkohol aufgelöst. In den Fällen, wo die wässerige Lösung wesentlich andere Farbe besitzt, als die alkoholische, wurden beide Lösungen geprüft.

Zuerst mischte Verfasser jeden Farbstoff mit Gelatinelösung, goss Proben davon auf Milchglasplatten und belichtete dieselben in feuchtem und in trockenem Zustande. Hierbei wurde jedesmal die Hälfte der Platte dem directen Sonnenlichte ausgesetzt, während die andere Hälfte bedeckt blieb. Bei den feucht belichteten Platten musste durch eine vorgeschaltete Cüvette für Absorption der Wärmestrahlen gesorgt

werden, weil sonst die Gelatine in kürzester Zeit schmilzt. Auftragen der Farbstoff-Gelatine auf weisses Cartonpapier ist nicht zulässig, weil das Papier einen Theil der Farbe aufsaugt und hierdurch für die Lichtempfindlichkeit ganz andere Verhältnisse geschaffen werden.

Die auf diese Versuche gesetzten Hoffnungen schlugen fehl; kein Farbstoff zeigte auch nur annähernd die wunderbare Empfindlichkeit der feuchten Cyanin-Gelatine. Als lichtempfindlich erwiesen sich, sowohl im feuchten, wie im trockenen Zustande, sämmtliche Mischungen. Die Empfindlichkeit bleibt aber so gering, dass an eine photographische Verwerthung derselben nicht zu denken ist. Während die getrocknete Cyanin-Gelatine der feuchten an Empfindlichkeit weit nachsteht, ist dies bei den übrigen Farben keineswegs immer der Fall. Bei einzelnen Farbstoffen (z. B. Primulin, Fuchsin, Malachitgrün) besteht die Lichtempfindlichkeit darin, dass die Farben im Lichte nachdunkeln.

In neuen Versuchsreihen wurde die Gelatine durch Stärkekleister, Eiweiss und Collodium ersetzt. Doch besserte sich hierdurch nichts. Die Verhältnisse liegen in Bezug auf Lichtempfindlichkeit bei der Gelatine am günstigsten.

Verfasser prüfte nunmehr, ob vielleicht durch Zusätze irgendwelcher Art sich die Empfindlichkeit der Gelatine-Farbstofflösung erhöhen lässt. Bei völligem Mangel jeglicher Vorarbeiten tappt man bei Auswahl der zuzusetzenden Substanzen im Dunkeln. Um das Abschmelzen der feucht belichteten Gelatineschicht zu verhindern, war bei einigen früheren Versuchen etwas Formalin der Gelatine zugesetzt. Bei Rosazurin B zeigte sich hierdurch bedingte, geringfügige Steigerung der Lichtempfindlichkeit. Der Versuch wurde also bei sämmtlichen 30 Farbstoffen wiederholt — ohne nennenswerthen Erfolg.

Da durch Gegenwart von Ammoniak die Empfindlichkeit orthochromatischer Badeplatten beträchtlich erhöht wird, so schien auch bei vorliegenden Untersuchungen ein Versuch mit Ammoniak-Zusatz am Platze zu sein. Man muss jedoch im Auge behalten, dass zahlreiche Farbstoffe durch Ammoniak verändert werden. Beispielsweise blasst eine Mischung von Gelatine und Aethylgrün, der einige Tropfen Ammoniak zugesetzt sind, auch im Dunkeln schnell aus. In einzelnen Fällen, z. B. bei Azoblau und Heliotrop, beschleunigt Ammoniakzusatz das Ausbleichen der Farben im Licht; doch sind die gewonnenen Vortheile zu unbedeutend, um praktisch eine Rolle zu spielen.

Nunmehr wurden Bromsilber und Silbernitrat auf ihre sensibilisirende Wirkung geprüft. Eine Spur Silbernitrat wurde

jeder einzelnen der 30 Gelatine-Farbstoffmischungen zugefügt.
Die damit überzogenen Milchglasplatten wurden feucht be-
lichtet. Bei Prüfung mit Bromsilberzusatz wurde zuvor eine,
feinkörniges Bromsilber enthaltende (Lippmann-)Emulsion
hergestellt und derselben der Reihe nach jeder der 30 Farb-
stoffe zugesetzt. Weder Gegenwart von Silbernitrat, noch
diejenige von Bromsilber erhöht die Lichtempfindlichkeit der
Farben; stets dunkelt die Bildschicht im Lichte ziemlich
schnell, doch ist dies nicht einem Nachdunkeln der Farb-
stoffe, sondern der im Lichte eintretenden Schwärzung des
beigemischten Silbersalzes zuzuschreiben.

Nach den Misserfolgen mit diesen Versuchsreihen prüfte
Verfasser die 30 Farbstoffe ohne Zuhilfenahme eines Mediums
wie Gelatine, Eiweiss u. s. w., in der Weise, dass verschiedene
Papier- und Zeugproben mit den alkoholischen und wässerigen
Farblösungen getränkt wurden. Da derselbe Farbstoff sich
im Lichte verschieden verhält, wenn man z. B. Wolle, Baum-
wolle oder Seide mit demselben färbt, so mussten, um die
günstigsten Vorbedingungen zum Ausbleichen zu ermitteln,
umfangreiche Versuche angestellt werden. Mit jedem der
30 Farbstoffe wurden gefärbt: Wolle, Baumwolle, Seide, Lein-
wand, Schreibpapier, Filtrirpapier, photographisches Roh-
papier und gelatinirtes Papier. Durchweg am günstigsten
gestalteten sich die Verhältnisse bei Filtrirpapier, so dass bei
allen folgenden Versuchen dasselbe ausschliesslich Anwendung
fand. Durch diese Versuche wurde werthvolles Material ge-
wonnen. Als besonders lichtempfindlich erwiesen sich: Chinolin-
roth, Erythrosin, Rose bengale, Phloxin, Eosin, Uranin, Thiazo-
gelb, Cyanin, Krystallviolett; jedoch blassten auch beinahe
sämmtliche übrigen Farben im Lichte mehr oder minder
schnell aus. Fuchsin und Primulin werden im Lichte dunkler.
Das Ausbleichen beginnt in directer Sonne schon nach wenigen
Minuten. Nach 2 Stunden ist die Lichtwirkung zumeist recht
bedeutend. Schwache Färbung des Papier- oder Zeugunter-
grundes bleibt in der Regel selbst nach sehr langer Licht-
wirkung bestehen. Die Farbstoffe dürfen nicht in zu concen-
trirter Lösung benutzt werden.

Während Verfasser mit diesen Versuchen beschäftigt war,
kam ihm eine Notiz zu Gesicht, dass es C. Ellis (,,Photogr.
Chronik" 1901, Nr. 76) gelungen sei, durch Zusatz ver-
schiedener organischer Säuren, namentlich Weinstein- und
Oxalsäure, ungewöhnlich schnelles Ausbleichen künstlicher
Farbstoffe im Lichte herbeizuführen. Auch Zusatz von Natron-
lauge zu Methylviolett soll das Ausbleichen des letzteren
beschleunigen. Verfasser wiederholte diese Versuche mit

sämmtlichen 30 Farbstoffen, konnte aber nur feststellen, dass durch diese Zusätze in vereinzelten Fällen die Lichtempfindlichkeit der Farben etwas erhöht wird. Da jedoch viele Farbstoffe derartige Zusätze durchaus nicht vertragen, so wurden diese Versuche als aussichtslos wieder aufgegeben.

Nachdem für die einzelnen Farbstoffe brauchbare Anhaltspunkte gewonnen waren, ging Verfasser an die Mischung verschiedener Farben. Hier gab es neue Schwierigkeiten, denn zahlreiche Farben vertragen sich schlecht mit einander; während jede einzelne sich vorzüglich in Lösung hält, fallen sie aus, sobald man verschiedene Farblösungen mischt. Ausserdem ändern einzelne Farben in Bezug auf Ausbleichen ihren Charakter, sobald man andere Farbstoffe zusetzt.

Die Ausbleichversuche mit den einzelnen Farben konnten im weissen Sonnenlichte vorgenommen werden; bei Farbmischungen muss man unter gefärbten Gläsern oder Transparentbildern belichten. Verfasser fertigte zu diesem Zwecke durch Aufkitten von schmalen Streifen verschiedenfarbigen Glases (roth, dunkelgelb, hellgelb, grün, blau) auf durchsichtigen Scheiben acht gleiche Farbenscalen, um immer gleichzeitig acht Versuche vornehmen zu können.

Jeder rothe Farbstoff, der sich als besonders lichtempfindlich erwiesen hatte, wurde der Reihe nach mit verschiedenen gelben, grünen, blauen und violetten Farbstoffen versetzt. Das in dieser Mischung gebadete Filtrirpapier wurde nach dem Trocknen unter den Farbenscalen in directer Sonne belichtet. Fast durchweg kam Roth und Gelb vortrefflich, Grün und Blau liessen dagegen beinahe Alles zu wünschen übrig. Um die Grün- und Blauwirkung zu verbessern, hielt Verfasser Umschau nach anderen Farbstoffen. Auf dem Laboratoriumstisch standen zwei Flaschen: die eine mit smaragdgrüner, die andere mit tiefblauer Flüssigkeit gefüllt; sie hatten bei Aufnahmen nach Lippmann's Verfahren als Probeobjekte gedient. Die blaue Lösung bestand aus Kupferoxydammoniak, die grüne aus einer Mischung von Kupfersulfat und Kochsalz. Beide Flüssigkeiten wurden zu Mischungen von Anilinfarben hinzugesetzt. Das Ergebniss war überraschend; auch die lichtunechtesten Anilinfarben blieben im grellsten Sonnenlichte unverändert. Wir erinnerten uns gelesen zu haben, dass Färber ihre Stoffe mit Kupfersalzen imprägniren, um lichtunechte Farben lichtecht zu machen. Auch bei vorliegenden Ausbleichversuchen erwiesen sich Kupferverbindungen als werthvolle Fixirmittel der durch Ausbleichen gewonnenen Farben.

Verfasser versuchte es nun mit einem anderen grünen Farbstoffe, der im Haushalte der Natur eine wichtige Rolle spielt, dem Blattgrün (Chlorophyll). Ein dunkelgrüner, alkoholischer Auszug aus Gras wurde, genau wie die Anilin-farbstoffe, auf seine Lichtempfindlichkeit geprüft. Hierbei ergab sich, dass Chlorophyll in Bezug auf Lichtempfindlichkeit den empfindlichsten Anilinfarbstoffen nicht nachsteht. Wir müssen uns demnach vorstellen, dass in der wachsenden Pflanze bei Sonnenlicht fortwährend Ausbleichen und Neu-bilden von Chlorophyll stattfindet.

Wie verhält sich nun Chlorophyll in Verbindung mit Anilinfarben? Auch hier gab es neue Ueberraschungen. Chlorophyll beeinflusst das Ausbleichen der Farbstoffgemische in günstigster Weise. Farbmischungen, die zuvor durchaus keine zufriedenstellenden Ergebnisse lieferten, gaben nach Zusatz von Chlorophyll in Bezug auf sämmtliche Farben, ins-besondere auf Grün und Blau, weit bessere Resultate. Noch erheblich günstiger, als Zusatz von Chlorophyll zu den Farb-stoffgemischen erwies sich folgendes Verfahren: Filtrirpapier wird zuerst drei bis vier Mal hintereinander in Chlorophyll gebadet; nach jedem Bade muss getrocknet werden. Nun erst kommen die Papiere in das gemischte Anilinfarbbad. Empfehlenswerth sind folgende Vorschriften: Mehrmaliges Vor-bad in Chlorophyll, dann Bad in Erythrosin + Uranin + Methylenblau. Wendet man ausserdem ein Nachbad in ver-dünntem Methylenblau an, so kommt Blau noch schöner, es leidet aber Roth; oder: Mehrmaliges Vorbad in Chlorophyll, dann Bad in Rose bengale + Thiazogelb + Methylenblau (statt Thiazogelb auch Uranin, statt Methylenblau auch Krystall-violett); oder: Mehrmaliges Vorbad in Chlorophyll, dann Bad in Eosin + Uranin + Methylenblau. Diese und ähnliche Zusammenstellungen geben bei ein- bis dreistündiger Belichtung in direkter Sonne die Farben wieder.

So weit waren die Untersuchungen gediehen, als Ver-fasser in einem der „Chemiker-Zeitung" entnommenen Referat las, dass nach den Untersuchungen von Oskar Gross das Bleichen gewisser Farbstoffe auf Oxydation beruht. Verfasser machte daher den Versuch, durch Zusatz oxydirender Mittel das Ausbleichen der Farben zu beschleunigen, und zwar griffen wir hierbei auf die ursprünglichen Versuche mit Gelatinemischungen zurück: Gelatine wurde statt mit Wasser mit Wasserstoffsuperoxyd ($H_2 O_2$) angesetzt; der Reihe nach wurde jeder der 31 Farbstoffe (30 Anilifarben und Chlorophyll) hinzugefügt; Proben hiervon wurden auf Milchglasplatten gegossen. Die Belichtung fand nach dem Trocknen statt.

Der Erfolg war durchschlagend; bei der überwiegenden Mehr-
zahl der Farbstoffe war durch Zusatz von Wasserstoffsuperoxyd
die Lichtempfindlichkeit ausserordentlich gesteigert. Aber nicht
sämmtliche Farbstoffe vertragen diesen Zusatz; einige ver-
ändern auch im Dunkeln ihre Farbe oder bleichen vollständig
aus (z. B. Rubin S, Aethylgrün, Malachitgrün). Bei Mischung
der Farben mit der Gelatinelösung nimmt man möglichst
concentrirte Farblösungen, setzt zuerst den rothen, dann den
gelben und schliesslich den blauen Farbstoff hinzu. Chloro-
phyll ist hier nicht so nöthig, wie bei den oben beschriebenen
Versuchen. Die fertige Mischung muss indifferenten, grau-
oder blauschwarzen Farbton haben. Das Präparat besitzt
ungefähr die Empfindlichkeit von Albuminpapier. Schon nach
5 Minuten langer Belichtung in directer Sonne kann man
unter einem transparenten Farbenbilde ausexponirte Farben
erzielen. Camera-Aufnahmen würden bei hohem Sonnen-
stande mit lichtstärksten Objectiven etwa 2 bis 3 Stunden er-
fordern. Da dem Verfasser diese Versuche erst im Spätherbst,
als das Licht bereits ganz schlecht war, gelangen, so musste
vorläufig von Versuchen mit Camera-Aufnahman Abstand
genommen werden; doch glückten einige Spectralaufnahmen
(Sonnenspectren).

Besonders günstige Farbstoffgemische sind Erythrosin
(oder Eosin) + Uranin (oder Thiazogelb) + Methylenblau +
Chlorophyll. Für die Empfindlichkeit der Mischung ist die
Art der Trocknung von wesentlichem Einfluss. Giesst man
die mit Farbstoffen versetzte Gelatine auf Milchglassplatten,
so beansprucht das Trocknen ungefähr 24 Stunden. Die
Platten besitzen dann bei Weitem nicht die höchsterreichbare
Empfindlichkeit. Um letztere zu erzielen, ist Schnelltrocknung
auf angewärmter, wagerechter Platte nothwendig. Das Trocknen
der Schicht soll in ungefähr einer Stunde beendet sein;
trocknet man schneller, so leidet das Blau, und die Weissen
erhalten Gelbstich. Während der langsamen Trocknung ent-
weicht der in der Schicht vorhandene, überschüssige Sauer-
stoff, und man hat dieselben Verhältnisse, als ob die Gelatine
mit Wasser ($H_2 O$) und nicht mit Wasserstoffsuperoxyd ($H_2 O_2$)
angesetzt wäre. Auch die schnell getrocknete Platte verliert
schon nach wenigen Tagen ihre hohe Empfindlichkeit; doch
kann man durch Baden in Wasserstoffsuperoxyd ihre Em-
pfindlichkeit wieder steigern.

Bei diesen Arbeiten machte Verfasser eine merkwürdige
Beobachtung. Die beim Copiren von dem farbigen Trans-
parentbilde nicht bedeckten Abschnitte der lichtempfindlichen
Schicht veränderten sich selbst in grellster Sonne nur wenig.

Soll die hohe Lichtempfindlichkeit zur Geltung kommen, so muss die Bildschicht bedeckt sein. Wir nähern uns hier dem Ideale des Photographen: man legt die Platten ohne Dunkelkammer in Cassetten und Copirrahmen ein; besondere Lichtempfindlichkeit zeigt sich erst, wenn die Schicht in der Cassette unter einer durchsichtigen Glasplatte, im Copirrahmen unter dem zu copirenden Bilde liegt; nimmt man die Platte wieder heraus, so ist damit auch die hohe Lichtempfindlichkeit geschwunden. Um dies augenfällig zu beweisen, machte Verfasser folgenden Versuch: Auf eine präparirte Platte wurde ein schmaler Streifen durchsichtigen Glases gelegt; ein gleicher Streifen wurde mit Kanadabalsam aufgekittet. Unter letzterem blasste die Schicht im Lichte am schnellsten aus; auch unter dem locker aufgelegten Glase ging das Ausbleichen schnell vor sich, nur die Ränder blieben etwas zurück. Die frei liegende Bildschicht veränderte sich im Lichte wenig. Dies verblüffende Verhalten der Bildschicht dürfte dadurch zu erklären sein, dass der bei der Belichtung frei werdende Sauerstoff durch das bedeckende Glas in unmittelbarster Nähe der Bildschicht gehalten wird und hier beim Ausbleichen mitwirkt. Kittet man ein Transparentbild mit Kanadabalsam auf der Bildschicht fest, so wird nach und nach ein Theil des Balsams durch sich bildende Sauerstoffblasen verdrängt. In vereinzelten Fällen blasste die freiliegende Bildschicht ebenso schnell aus, wie die von einem Glase bedeckte. Eine Erklärung für dies abweichende Verhalten können wir nicht geben.

Häufig durchsetzt sich die Schicht während der Belichtung mit feinen Sauerstoffbläschen. Diese Erscheinung tritt in den verschiedenen Farbzonen verschieden stark auf, im Roth am wenigsten. Um der Bildung von Luftbläschen in der Schicht, welche nach der Belichtung noch fortschreiten kann, vorzubeugen, setzte Verfasser der Gelatine schwefligsaures Natron zu oder badete die Platten sogleich nach der Belichtung in Lösung von schwefligsaurem Natron. Beide Methoden sind brauchbar. Andere sauerstoffabsorbirende Körper, z. B. Kaliummetabisulfit, dürften in ähnlicher Weise wirken. Durch Zusatz von schwefligsaurem Natron wird die Gesammtempfindlichkeit der Platte noch erhöht.

Eine hornartig trockene Farbstoff-Gelatineschicht ist weniger empfindlich, als eine solche mit geringfügigem, durch Anhauchen herbeizuführendem Feuchtigkeitsgehalt.

. Bei derartig hergestellten Bildern kommt Roth, Gelb und Grün sehr schön; Blau lässt zu wünschen übrig. Eine vortreffliche Verbesserung des Blau erzielte Verfasser auf folgendem Wege: die Platten werden zuerst mit Collodium über-

zogen; dann erst wird die Gelatinefarbschicht aufgetragen.
Der blaue Farbstoff (Methylenblau) wird vom Collodium auf-
gesogen, und es zeigen derart präparirte Platten im fertigen
Bilde viel schöneres Blau. Nennenswerthe Verlängerung der
Belichtungszeit wird hierdurch nicht herbeigeführt. Man kann
auch das Collodium von vorneherein mit Methylenblau färben.

Die Gelatine-Farbstoffmischung wirkt am besten auf
Milchglas aufgetragen. Man erhält dann auch bei dünner
und wenig intensiv gefärbter Schicht leuchtende Farben.
Benutzt man als Bildträger durchsichtiges Glas, so erscheint
das fertige Bild dünn und matt in den Farben, wofern man
die Gelatine nicht ungewöhnlich dick aufträgt und reichlich
Farbstoffe hinzusetzt. Durch letzteres wird aber die Belichtungs-
zeit erheblich verlängert. Will man Diapositive mit kräftigen
Farben haben, so kann man sich dadurch helfen, dass man
mehrere gleiche, auf Milchglas kopirte Collodium-Gelatine-
schichten abzieht und auf durchsichtigem Glase wieder über
einander schichtet. Will man die lichtempfindliche Mischung
auf weissem Cartonpapier auftragen, so muss man letzteres
zuvor mit Guttaperchalösung und Collodium überziehen.
Andernfalls würde Farbstoff in die Papierfaser eindringen
und die Belichtungszeit ausserordentlich verlängern.

Was das Fixiren der Farben anbelangt, so sahen wir
oben, dass die Bildschicht der Regel nach gegen Licht wenig
empfindlich ist, wofern man sie nicht mit Glas oder dergl.
bedeckt. Lässt man das fertige Bild einige Tage liegen, so
findet durch freiwillige Abgabe des noch vorhandenen, über-
schüssigen Sauerstoffs weitere Herabsetzung der Empfindlich-
keit statt. Bilder dieser Art sind daher ohne weitere Behand-
lung für gewöhnliche Zwecke, d. h. wenn man sie nicht un-
nöthig lange intensivem Lichte aussetzt, genügend fixirt (halbe
Fixirung). Es lässt sich jedoch auch vollständige Fixirung
der Farben erreichen, wenn man das fertige Bild kurze Zeit
in concentrirter Lösung von Kupfervitriol oder eines anderen
Kupfersalzes badet und hierauf auswäscht. Allerdings wird
durch diese Behandlung leicht eine Veränderung der Farben
(Grünstich) herbeigeführt; zweifellos wird sich dieser kleine
Uebelstand beseitigen lassen.

Die günstige Wirkung von Wasserstoffsuperoxyd äussert
sich auch, wenn man dasselbe den Farbstoffgemischen direct,
ohne Zuhilfenahme von Gelatine, zusetzt und dann Papier
hierin badet; doch scheint Gegenwart von Gelatine besonders
vortheilhaft zu sein.

Wenn wir die Ergebnisse mühseliger und zeitraubender
Untersuchungen ohne jede Einschränkung der Oeffentlichkeit

übergeben, so geschieht dies in der Hoffnung, dass bald-
möglichst ein grosser Stab von Forschern die Arbeiten fort-
setzt und zu allseitig befriedigendem Abschlusse führt. Noch
gibt es viel zu thun. In erster Linie ist die Empfindlichkeit
derart zu steigern, dass kurze Camera-Aufnahmen möglich
werden. Dass nach dieser Richtung Fortschritte denkbar sind,
unterliegt, nach den bereits gewonnenen Fortschritten zu
urtheilen, keinem Zweifel. Bisher wurde vom Verfasser nur
ein einziger sauerstoffabgebender Körper geprüft, das Wasser-
stoffsuperoxyd. Vielleicht wirken andere Körper dieser Art
in noch viel höherem Grade sensibilisirend auf Farbstoff-
gemische. Die hohe Lichtempfindlichkeit des Chlorophylls
weist darauf hin, noch andere Farbstoffe, als Anilinfarben,
z. B. solche aus der Blüthenflora, in den Kreis der Unter-
suchungen zu ziehen. Vielleicht ist das Purpurroth der
duftenden Rose einem ebenso schnellen Werden und Vergehen
unterworfen, wie wir uns dies beim Blattgrün vorstellen
müssen. Das nach der Belichtung eintretende Fortschreiten
des Ausbleichens, welches Verfasser in vereinzelten Fällen
beobachtete, gibt die Hoffnung, dass es möglich wird, die
Farben im Lichte anzucopiren und dann weiter zu entwickeln.
Die Nothwendigkeit der Bedeckung der Bildschicht während
der Belichtung legt den Gedanken nahe, die präparirte Platte
in einer mit Sauerstoff, Ozon oder anderen Gasen gefüllten
Cüvette zu belichten. Die wunderbare Empfindlichkeit des
Cyanins in feuchter Gelatine mahnt uns, ausser den 30 vom
Verfasser geprüften Anilinfarben, die Untersuchungen auf all
die Tausende von Anilinfarben auszudehnen, mit denen uns
die Neuzeit beschenkte. Manches Ungeahnte wird hierbei zu
Tage kommen, aber es ist viel Arbeit erforderlich und un-
gemessene Geduld. Man lasse den Muth nicht sinken, wenn
einige Monate mit vergeblichen Arbeiten dahingehen.

Die chemischen Wirkungen der Kathodenstrahlen.

Von Professor Dr. G. C. Schmidt in Erlangen.

Bekanntlich besitzen die Kathodenstrahlen die Eigenschaft,
an einigen farblosen Salzen lebhafte Färbungen hervor-
zurufen[1]), wie zuerst Becquerel[2]) und später Goldstein[3])

1) Siehe Eder's „Jahrbuch f. Phot." für 1898, S. 235.
2) Ed. Becquerel „Compt. rend." 1885, 101, S. 209.
3) E. Goldstein „Wied. Ann.", 1895. Bd. 56., S. 371.

fand. Z. B. wird Chlornatrium durch die Bestrahlung braun-
gelb, Chlorkalium violett; ähnlich verhalten sich Bromkalium
und Jodkalium. Alle diese Färbungen verschwinden am
Sonnenlicht, und zwar ist diese Lichtempfindlichkeit eine so
grosse, dass man in groben Umrissen photographische Copien
mit diesen Präparaten erzielen kann. E. Wiedemann und
G. C. Schmidt [1]) erklären diese Farbenänderung durch
Bildung von Subchloriden, Subbromiden u. s. w., welcher
Ansicht aber Goldstein sich nicht anschliesst. Die Gründe,
welche zu Gunsten der Annahme der Subchloride sprechen, sind
kurz in diesem „Jahrbuche" für 1898, S. 247, angeführt worden.

Um die Frage noch weiter zu klären, habe ich in neuester
Zeit die Versuche wieder aufgenommen und erweitert.

Falls die Kathodenstrahlen im Stande sind, Natrium-,
bezw. Kaliumchlorid u. s. w. in Natrium-, resp. Kalium-
subchlorid zu verwandeln, so war zu erwarten, dass sie solche
Verbindungen, von denen sowohl Oxyd- als auch Oxydul-
verbindungen bekannt sind, reduciren würden.

Die Versuchsanordnung war folgende: Die Substanzen
befanden sich in einem längeren Glasrohr, das an seinem
einen Ende durch einen eingeschliffenen Stöpsel verschlossen
war. An den Stöpsel war ein T-Stück angeschmolzen, welches
zur Pumpe führte. An dem anderen Ende der Röhre befand
sich die Anode. Die andere Elektrode bestand aus einem
isolirten, mit einer Klemmschraube versehenen Metallstab,
der mit einem isolirenden Griff versehen war und sich längs
der Röhre verschieben liess. Die beiden Elektroden waren
mit den Polen einer 20 plattigen Influenzmaschine von Töpler
verbunden, deren Polkugeln ungefähr 5 mm voneinander
entfernt waren. Durch Verschieben des Metallstabes längs der
Röhre machte man die verschiedenen Stellen derselben zur
Kathode. Bei dieser Anordnung entwickeln sich Kathoden-
strahlen, bezw. ihnen nahe verwandte Gebilde, schon bei
ziemlich hohen Drucken. Sie sind ausserdem sehr kräftig.
Die Versuche wurden stets wiederholt in Röhren, welche in
bekannter Weise plattenförmige Elektroden enthielten, die
beide innerhalb der Röhre sich befanden.

Eisenchlorid. Zunächst wurde Eisenchlorid untersucht,
und zwar zwei verschiedene Präparate. Dasselbe befand sich in
einem Papierkästchen oder in einem Porcellanschiffchen, wie
es die Chemiker bei der organischen Elementaranalyse benutzen.
Nachdem das Salz einige Minuten bestrahlt war, wurden die
Kästchen herausgestellt, die oberste Schicht sorgfältig ab-

1) Eder's „Jahrbuch f. Phot." für 1896. S. 12.

· gekratzt und in Wasser gelöst. Auf Zusatz von rothem Blut-
laugensalz entstand eine tiefblaue Färbung, das Eisenchlorid
war also reducirt. Die tieferen Schichten enthielten stets un-
verändertes Eisenchlorid. Durch eine Reihe von Versuchen,
deren Beschreibung hier zu weit führen würde, überzeugte
ich mich, das thatsächlich hier nur die Kathodenstrahlen
wirken; im positiven Lichte war selbst nach $1^{1}/_{2}$tägiger Be-
strahlung keine Reduction wahrnehmbar. Die Zersetzung geht
ebensogut von statten in Luft und Stickstoff wie in Wasserstoff.

Quecksilberchlorid, mit Kathodenstrahlen behandelt,
geht sofort in Quecksilberchlorür über, wovon man sich leicht
überzeugen kann, wenn man das bestrahlte Salz mit Ammo-
niak übergiesst. Die tiefschwarze Färbung tritt sofort auf.

Silberchlorid-, bromid färben sich, wie schon seit
längerer Zeit bekannt, unter den Kathodenstrahlen intensiv
schwarz. Dafür, dass hierbei Subchloride, bezw. Subbromide
entstehen, wie bei der Bestrahlung mit Licht, sprechen so viel
Gründe, dass wohl kaum jemand noch einen Zweifel an die
Existenz dieser Verbindungen, trotzdem sie noch nicht isolirt
sind, haben kann.

Aus dem Vorstehenden geht also hervor, dass Kathoden-
strahlen stark reducirend wirken, Sie sprechen also auch
zu Gunsten der Annahme, dass die durch Kathodenstrahlen her-
vorgerufenen Färbungen der Alkalihaloïde dem Natrium-, bezw.
Kaliumsubchlorid-, bromid u. s. w. zugeschrieben werden müssen.

Diese Versuche scheinen uns noch in anderer Hinsicht
im Interesse zu sein.

Nach unserer heutigen Auffassung bestehen die Kathoden-
strahlen aus fortgeschleuderten, negativ geladenen kleinen
Theilchen, den sogen. Elektronen. Das Eisenchlorid enthält
ein Atom Eisen mit drei positiven Valenzladungen und drei
Chloratome, welche je eine negative Valenzladung enthalten.
Dies lässt sich durch die folgende Formel ausdrücken:

$$Fe \overset{+}{\underset{+}{+}} \; Cl_3 \overset{-}{} .$$

Lassen wir nun Kathodenstrahlen auf das Salz fallen, so
neutralisirt ein negativ geladenes Elektron die eine positive
Ladung des Eisens; das Eisen wird dadurch zweiwerthig und
kann infolgedessen nur zwei Atome Chlor binden, das dritte
entweicht. Es ist also mit Hilfe der Kathodenstrahlen und
des Lichts, welches sich in vieler Hinsicht ähnlich wie die
Kathodenstrahlen verhält, möglich, die an dem Atom haftende
Elektricität zu neutralisiren und so die Werthigkeit der Elemente
herabzudrücken.

Ueber die Einwirkung von Brom auf metallisches Silber im Licht und im Dunkeln [1]).

Von Dr. V. von Cordier in Graz.

Nach dem Studium des Verhaltens von Chlor zu Silber im Licht und im Dunkeln schien es mir von einigem Werte, die Einwirkung des Broms auf dasselbe Metall unter ähnlichen Verhältnissen kennen zu lernen. Zunächst wurden die Versuchsbedingungen womöglich denjenigen bei den Versuchen mit Chlor gleichgehalten. An Stelle des Apparates zur Erzeugung des elektrolytischen Chlors dort, trat hier als Behälter für Brom eine mit zwei Hähnen und einem seitlichen Tubulus versehene Waschflasche, die in Eis eingebettet wurde, damit die Tension des Bromdampfes immer constant sei. Der Bromstrom wurde durch Einleiten von sauerstofffreier Kohlensäure in den Behälter hergestellt, und gelangte, da seine Tension bei o Grad $= 65$ mm ist, durch die Kohlensäure auf etwa $^1/_{10}$ verdünnt, zu den Silberspiralen, die, wie die früher verwendeten, dimensionirt waren. Das bei den Versuchen mit Chlor geübte Wägen der Spiralenpaare sammt dem Apparate, in dem die Einwirkung des Halogens vor sich ging, konnte hier nicht durchgeführt werden, da das Brom die Dichtungen der vorhandenen Schliffe und Stöpsel zu stark angriff. Deshalb wurden nach jedem Versuche die Silbernetzrollen in eigens hierzu construirte Wägegläschen, mit doppeltem Glasstöpsel und unten seitlich angesetztem Glashahn, gebracht und hierin, wie früher, in Kohlensäure gewogen. Wie bei den Versuchen mit Chlor wurden wieder die Bogen-, Auer- und Argandlampe als Lichtquellen benutzt.

Mehrere Versuche, bei dieser Anordnung ausgeführt, ergaben Resultate, die wegen ihrer Inconstanz einen sicheren Schluss auf den Gang der Reaction zwischen Brom und Silber kaum gestatteten, höchstens vermuthen liessen, dass bei der Einwirkung von Bogen- und Auerlicht der schon in den früheren Abhandlungen öfters erwähnte Reductionsprocess ein gesteigerter ist, da die Zunahme bei diesen Lichtintensitäten fast immer kleiner ist, als im Dunkeln. Merkwürdigerweise zeigten auch schon bromirte Spiralen dieser Versuchsreihen bei weiterer Belichtung im Kohlensäurestrom gar keine Abnahme. Noch weniger verlässliche Resultate er-

1) Als Fortsetzung der Abhandlungen: „Ueber die Einwirkung von Chlor auf metallisches Silber im Licht und im Dunkeln", „Monatshefte f. Chemie", Bd. 21, S. 184 ff. und S. 655 ff. und Eder's „Jahrbuch f. Phot." für 1900, S. 253 bis 255 und für 1901, S. 21 bis 23.

hielt ich, als ich mit rothem und violettem Lichte, hergestellt durch die bekannten Filter[1]), experimentirte.

Um aber möglicherweise doch einwandfreie Resultate zu erhalten, dachte ich ein anderes inactives Gas zur Erzeugung des Bromstromes, z. B. Stickstoff, nehmen zu sollen. Zugleich änderte ich die Versuchsbedingungen auch noch insofern ab, als ich nun nicht schon gebrauchte und wieder gereinigte, sondern theilweise ganz neue, hauptsächlich aber künstlich corrodirte Spiralen verwen-

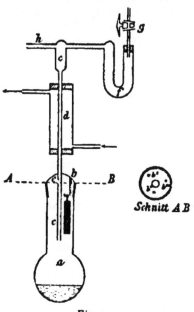

Fig. 1.

dete. Diese künstliche Corrosion führte ich dadurch herbei, dass ich ganz frische Silbernetzrollen in einer schwach salpetersauren einprocentigen Silbernitratlösung der Wirkung eines 0,1 Ampère starken elektrischen Stromes für je $^1/_4$ Stunde aussetzte, während welcher Zeit der Strom öfters commutirt wurde. Trotz der geänderten Versuchsbedingungen war auch jetzt mit einem nur geringen Grad von Sicherheit die Tendenz einer erhöhten Bromaufnahme im Dunkeln gegenüber derjenigen im Licht zu constatiren.

Infolge dieser Erfahrungen verliess ich die bisherige Versuchsanordnung gänzlich und liess nun in zwei ganz gleichen Apparaten von der in Fig. 1 abgebildeten Form den Dampf reinen Broms bei seiner Siedetemperatur auf die Silbernetze im Licht und im Dunkeln wirken. In den Kolben a, deren Hälse einen Durchmesser von 5 cm, eine Höhe von 16 cm besassen, und deren kugelförmige Theile ungefähr 250 ccm fassten, wurden je 50 ccm zweimal über Bromkalium destillirten Broms zum Sieden erhitzt. Die sorgfältig eingeschliffenen Stöpsel b, die innen je drei Glashäkchen (b', b'' und b''') für die Silberspiralen trugen, und die von den Kühlröhren c der

1) Vergl. „Monatshefte f. Chemie", Bd. 21, S. 657 ff. und Eder's „Jahrbuch f. Phot." für 1901, S. 21.

15 cm langen Liebig'schen Kühler *d* durchsetzt wurden,
waren auf die Kolben *a* ohne Dichtungsmittel aufgesetzt.
Die Kühlröhren *c* trugen ungefähr 3 cm oberhalb der Auf-
hängepunkte der Silbernetze je ein Loch *e*, um die Cirku-
lation des Bromdampfes zu erleichtern. Die Ränder dieser
Löcher waren derart ausgestülpt, dass ein Herabtropfen des
condensirten Broms auf das Silber nicht möglich war. Ausser-
dem war an den oberen Enden der Kühlröhren einerseits ein
U-Rohr *f* mit dem Hahn *g*, das zur Absorption des nicht
condensirten Bromdampfes mit Eisendrehspähnen gefüllt
wurde, anderseits je ein Gaseinleitungsrohr *h* angeschmolzen.
Die beiden Apparate befanden sich in einem gemeinschaft-
lichen Wasserbade. Um den cylindrischen Theil der Kolben *a*
war je ein Dampfleitungsrohr aus Blei in zahlreichen Win-
dungen gelegt, um die Bromcondensation in ihnen selbst
hintanzuhalten. Bei dem für die Belichtung bestimmten
Apparate liess das Bleirohr ein der Grösse der Silbernetz-
rollen entsprechendes Fenster frei, während der andere mit
Stanniol, dunkelm Papier und schwarzem Tuch vor Licht
sorgfältig geschützt wurde. Durch beide Apparate konnte
mittels eines T-Rohres und der Ansatzröhren *h* gleichzeitig
ein gleichstarker Kohlensäurestrom geleitet werden.

Die mit diesem Apparate ausgeführten Versuche zeigten
unzweideutig, was die früheren nur vermuthen liessen, dass
nämlich die Bromaufnahmen im Licht, mag es nun intensives
Bogenlicht oder schwaches Argandlicht sein, immer kleinere
sind wie im Dunkeln, dass also der Verlauf der Bromaddition
wesentlich verschieden ist von dem der Aufnahme von Chlor
durch das Silber. Der Grund hierfür ist lediglich in dem
mit der Bildung des Halogensilbers gleichzeitig verlaufenden
Zersetzungsprocesse zu suchen, der bei Bromsilber aber stärker
zu sein scheint wie bei Chlorsilber.

Ein Dauerversuch, bei dem durch 3 Monate ununter-
brochen Bromdampf bei gewöhnlicher Temperatur im diffusen
Tageslicht auf Silbernetzrollen wirkte, ergab auch Resultate,
die die obige Behauptung bestätigen. Zu diesem Behufe
wurden in zwei Röhren je sechs Silberspiralen mit Brom ein-
geschmolzen und an einem Ort stehen gelassen, der keinen
besonderen Temperaturschwankungen unterworfen war.

Aus diesen hier kurz skizzirten Untersuchungen geht
demnach hervor:

1. Das Verhältniss der Aufnahme von Halogen durch das
Silber ist bei Brom ein anderes wie bei Chlor. Während das
Licht die Bildung von Chlorsilber befördert, wird durch
dasselbe bei Bromsilber vorwiegend der Zersetzungsprocess

gesteigert, so dass im Allgemeinen im Dunkeln die grösseren Zunahmen auftreten

2. Bei monatelanger Einwirkung von Brom auf Silber sind im diffusen Lichte die Zunahmen auch kleiner als im Dunkeln.

3. Eine Abgabe von Brom durch die im Lichte oder im Dunkeln bromirten Silbernetzrollen ist bei weiterer Belichtung im Kohlensäurestrom nicht wahrzunehmen.

———————

Der Dreifarbendruck in der Theorie und Praxis.

Von Dr. Jaroslav Husnik in Prag.

Wenn wir heutzutage unsere photographischen Zeitschriften blättern, finden wir fast in jeder Nummer einen Artikel über den Dreifarbendruck; die mit demselben erzielten Resultate werden gebilligt oder bezweifelt, neue Verbesserungen angeführt, Theorien aufgestellt, und zwar in Form praktischer Winke oder auch präciser wissenschaftlicher Beobachtungen.

Es werden neue Sensibilisatoren empfohlen, hie und da spectroskopisch geprüfte Filter in den Handel gebracht, die Arbeitsmethode mit Gelatine- oder Collodion-Emulsionsplatten beschrieben, und derjenige, der den Wegweiser zu guten Resultaten suchen will, hat eine grosse Arbeit mit dem Herausfinden der für ihn zugänglichsten Methode: dabei wird anfangs der Misserfolg gleich gross sein, ob er mittels dieser oder jener Methode seine Versuche macht. Die Grundlage des Verfahrens muss streng wissenschaftlich sein, denn ohne theoretische Kenntnisse der hier in Betracht kommenden Ursachen und Wirkungen ist der Dreifarbenprocess unausführbar. Aber ebenso wichtig sind die nach jahrelanger Praxis gemachten Erfahrungen, um schlechten Resultaten als einer Ausnahme und nicht als einer Regel zu begegnen.

Ich habe die Absicht, an dieser Stelle einige Bemerkungen über die Anwendung verschiedener Filter zu machen, die in der Regel aus theoretischen Gründen empfohlen wird, die ich aber nach meinen Erfahrungen für überflüssig halte.

Das Orange-Filter für die Blauaufnahme muss benutzt werden, weil der beste Sensibilisator für Roth (und ich halte Cyanin bis jetzt für einzig brauchbar) immer noch wenig roth- und zuviel blauempfindlich ist. Wir müssen mittels Orangefilters die Blauwirkung gänzlich ausschliessen und Roth und Gelb stärker wirken lassen. Je stärkere Filter benutzt werden, desto bessere Resultate; man geht hier womöglich bis zu

jener Grenze, wo weiter zu gehen uns die Lichtverhältnisse nicht erlauben.

Anders verhält es sich aber mit dem Grünfilter. Dasselbe wird in der richtigen Voraussetzung angewendet, man müsse die Rothwirkung ausschliessen und den gelben, blauen und grünen Strahlen zur genügenden Wirkung Zeit geben. Da aber Roth so wie so auf eine mit Eosinsilber präparirte Platte wirkungslos ist, bliebe also bloss der zweite Grund. Und da muss ich auf eine eigenthümliche Erscheinung aufmerksam machen, deren Erklärung zwar Manche versucht, aber nicht getroffen haben. Nach der Analogie der Benutzung eines Orangefilters würden wir schliessen, dass das grüne Filter ebenfalls dazu beiträgt, die Wirkung der gelben, blauen und grünen Strahlen zu unterstützen. Dies ist aber bei Weitem nicht der Fall. Während bei Anwendung eines starken Orange- filters auch tief rothe Töne fast wie weiss wirken, kommen bei Benutzung eines noch so starken grünen Filters grüne Töne, wie sich solche durch die Combination der gelben und blauen Normaldruckfarbe ergeben, fast wie schwarz heraus. Leichte grüne Töne erscheinen auch ohne Filter richtig, also welchen Zweck hat seine Benutzung? Und dabei kommt noch der Umstand in Rechnung, dass jedes grüne Filter entweder etwas Gelb oder etwas Blau absorbirt; und diese Töne er- scheinen dann weniger richtig als ohne Filter. Noch dazu wird die Exposition durch Benutzung des Filters vielfach verlängert.

Dies gilt namentlich für Körperfarben, weniger für spectrale, da wir es aber nur mit den ersten zu thun haben, bleiben obige Ansichten für die Praxis aufrecht.

Im Ganzen und Grossen ist die Rothaufnahme immer unrichtig und bedarf einer gründlichen Correctur. Diese kann man mechanisch mittels Retouche vornehmen; da aber solche womöglich vermieden werden muss, wird in manchen Anstalten diese Correctur des rothen Theilnegatives photographisch vor- genommen, und gelingt dies auch wirklich fast vollkommen.

Die Aufnahme für die Gelbplatte mit ungefärbter Collodion- Emulsion oder mit nassem Verfahren giebt gleiche Resultate, wenn mit oder ohne Filter gearbeitet wird. Gewissermassen sind beide etwas fehlerhaft; im reinen Roth erhalten wir immer etwas mehr Gelb als nöthig, und jene gelben Töne, die man durch Mischung von gelben und weissen Farbstoff- medien erhält (wenn man eine gewisse Farbe durch Zumischung von weisser Farbe aufhellen will), wirken immer viel stärker, als es der Fall sein sollte. Deswegen braucht diese Aufnahme immer etwas Retouche, mag sie mit oder ohne Filter herge- stellt worden sein. Es ist also zwecklos, ein Filter vorzuschalten.

Die Blauplatte, wenn selbe mit einer guten mit Cyanin sen-
sibilisirten Collodion-Emulsion hergestellt wurde und bei richtiger
Wahl des Filters, ist tadellos und bedarf keiner Retouche.

Trockenplatten sind hier schwer anwendbar, denn die
Rothempfindlichkeit der käuflichen haltbaren Sorten ist eine
minimale, daher erscheint die Benutzung eines genügend
starken Filters fast ausgeschlossen.

Gewöhnliche Platten, die speciell zu dem Zwecke von
Fall zu Fall mit Cyanin sensibilisirt, um gleich nachher
auch verbraucht zu werden, sind empfindlicher, arbeiten aber
äusserst unsicher, da Schleierbildung schwer zu vermeiden ist.

Anders verhält es sich mit der Rothaufnahme; die käuf-
lichen Trockeneosinplatten, natürlich nicht alle, geben gute
Resultate, d. h. nicht wesentlich schlechtere, als Collodion-
Emulsion mit Eosinsilber gefärbt; wie aber bereits erwähnt,
richtig ist das Rothnegativ nie.

Für die Gelbaufnahme eignet sich eine Gelatinetrocken-
platte weniger, denn regelmässig ist bei ihr die Unempfindlich-
keit für Gelb nicht vollständig, und ist hier die Anwendung
eines violetten Filters angezeigt.

Sollen jedoch die decomponirten Negative für den Drei-
farbendruck mittels sogenannten panchromatischen Platten
hergestellt werden, müssen selbstredend für alle Aufnahmen
starke Filter angewendet werden, um nur halbwegs gute
Resultate zu erzielen; ich kann jedoch diesen Arbeitsmodus
Niemandem empfehlen, denn dadurch wird die ganze Methode
nur complicirter, die Expositionszeit verlängert; trotzdem
sind die Resultate stets minderwerthig.

Nun, nachdem wir bereits die Negative für die drei Farben
hätten, handelt es sich darum, für welche Reproductions-
methode wir sie benutzen wollen. Bei dem Dreifarbenlicht-
druck wäre wohl nun nichts mehr nöthig, als nach den
Negativen Copien zu machen und gleich zum Druck zu
schreiten. Da aber an der Copie selbst beim Lichtdruck keine
Retouche vorgenommen werden kann, ist eine gründliche
Correctur des rothen Negatives unbedingt nöthig.

Anders verhält es sich bei der Autotypie; hier kann der
Aetzer selbst viel nachhelfen, ist also eine Correctur immer
noch möglich, was nach dem ersten Andruck auch regel-
mässig geschehen muss. Sind aber die Negative schon selbst
richtig, also namentlich wenn das Rothnegativ entweder durch
Retouche (was wohl seine Nachtheile hat) oder auf dem
bereits erwähnten photographischen Wege corrigirt wurde,
kann der erste Andruck, wenn die Copien in richtiger Stärke
hergestellt sind, so gut sein, dass man dann nur das, was

die Autotypie selbst verdorben hat und was auch bei schwarzen
Aufnahmen vorkommt, verbessern muss: die Lichter müssen
durch Feinätzung aufgehellt werden. Es sind mir aber auch
Fälle in meiner Praxis vorgekommen, dass man keinen Strich
mehr nach dem ersten Andruck hat weiter ätzen müssen;
dies ist natürlich von so vielen Eventualitäten abhängig, dass
man nie mit Sicherheit vorher sagen kann, das Richtige in der
Exposition und Stärke der Copien getroffen zu haben.

Am vollkommensten können jedenfalls die Resultate mittels
Heliogravure werden, und doch ist mir noch kein beho-
graphischer Dreifarbendruck zu Gesiehte gelangt. Der Grund
mag vielleicht in dem Umstand liegen, dass man bei dieser
Art der Reproduction lieber noch eine vierte Schwarzplatte
anwendet, um die kostspielige Retouche, die ja immer noth-
wendig ist, zu ersparen. Die grossen Vorzüge der Heliogravure
liegen darin, dass man keinen Raster anzuwenden braucht,
und dem Lichtdrucke gegenüber in der Gleichmässigkeit der
Auflage, wobei ich natürlich sorgfältigen Druck voraussetze.
Bei dem Lichtdruck ist dies leider nicht der Fall, denn nach
jedem Drucke wird die Platte ärmer an Wasser, was zur Folge
hat, dass der Druck dunkler wird. Aus dem Grunde muss
immer nach vielleicht 50 Drucken die Platte angefeuchtet
werden, wodurch man wieder schöne Drucke mit rein weissen
Stellen bekommt. Man findet infolgedessen sehr wenig gleiche
Drucke in der Auflage; und dies ist die Ursache, dass der Licht-
druck für den Dreifarbendruck besondere Schwierigkeiten macht.

Messung der Helligkeit von Projectionsapparaten.

Von Dr. Hugo Krüss in Hamburg.

In der „Photographischen Rundschau" 1901, Bd. 15,
S. 133 habe ich die Abhängigkeit der Helligkeit von Projec-
tions- und Vergrösserungsapparaten von ihren optischen Be-
standtheilen entwickelt.

Es wurde dabei zunächst ausführlich dargethan, inwiefern
die nutzbare Helligkeit von dem Leuchtwinkel der Lichtquelle
abhängt, d. h. von demjenigen Winkel, unter welchem der
Durchmesser der der Lichtquelle zugewandten Beleuchtungs-
linse von der Lichtquelle aus erscheint. Je grösser er ist, ein
um so grösserer Theil der von der Lichtquelle ausgesandten
Lichtmenge kommt zur Beleuchtung des zu projicirenden Bildes
zur Verwendung, und der Leuchtwinkel ist um so grösser, je
grösser der Durchmesser der Beleuchtungslinsen ist, und je

näher die Lichtquelle dem Condensor gerückt werden kann.
Je kürzer also die Brennweite des Condensors ist, desto grösser
der Leuchtwinkel, desto grösser die Helligkeit des Apparates,
wobei es gleichgültig ist, ob der Condensor aus zwei oder
aus drei Linsen besteht. Darauf habe ich schon in diesem
„Jahrbuche" 1899, S. 66 hingewiesen.

Aus der mathematischen Betrachtung des Falles ergibt
sich nun die Abhängigkeit der zur Verwendung kommenden
Lichtmenge von der Grösse des Leuchtwinkels a so, dass sie
proportional der Grösse $(1 - \cos \frac{a}{2})$ ist. Diese einfache Ab-
leitung hat auch R. Neuhauss in sein „Lehrbuch der Pro-
jection" (Verlag von Wilhelm Knapp

Fig. 2.

in Halle a. S. 1901, S. 17) aufgenommen.

Ich habe dann in der angeführten
Arbeit weiter die Vertheilung der Hellig-
keit innerhalb des Leuchtwinkels und
den Lichtverlust durch Reflexion und
Absorption in der Beleuchtungslinse
und im Objective behandelt.

Während das Alles nur in theore-
tischer Form geschehen ist, möchte ich
in Folgendem kurz Mittheilung machen
über eine Methode, durch praktische
Helligkeitsmessungen dieselben Fest-
stellungen zu machen, welche in ihren
Ergebnissen natürlich eine Bestätigung
der theoretischen Ableitungen zeigen
werden.

Zur Feststellung der Helligkeit an den verschiedenen
Stellen eines Projectionsapparates wurde von einem Weber-
schen Photometer der gewöhnliche Kopf entfernt und in feste
Verbindung mit dem Beobachtungsrohre einer Milchglas-
scheibe M von genau 100 mm Durchmesser gebracht, und
zwar in solcher Entfernung, dass ihr ganzer Durchmesser zur
Wirkung kam (Fig. 2).

Als Lichtquelle musste eine solche gewählt werden, welche
einen möglichst kleinen Raum einnimmt und constante Hellig-
keit ausstrahlt. Da das elektrische Bogenlicht in seiner Hellig-
keit allzu wechselnd ist, musste Kalklicht benutzt werden.
Die Versuche wurden stets so angeordnet, dass die Versuchs-
reihe möglichst kurz war und der Anfang und das Ende bei
derselben Stellung der Milchglasplatte zur Lichtquelle und zum
Projektionsapparate stattfand, so dass eine Veränderung in der
Helligkeit der Lichtquelle nicht unentdeckt bleiben konnte.

Bei einem Vorversuche wurde die Lichtquelle in verschiedene Entfernungen von der Milchglasplatte aufgestellt. Das sich hierbei ergebende Verhältniss der Beleuchtungsstärke der Milchglasplatte zeigt die folgende Tabelle.

Abstand des leuchtenden Punktes von der Milchglasplatte	Gemessene Helligkeit der Milchglasplatte	Berechnete Helligkeit der Milchglasplatte
300 mm	1	1
250 „	1,4	1,44
200 „	2,2	2,25
150 „	4,3	4
100 „	10,0	9
50 „	33,3	36

Die Beleuchtungstärke ist also, wie es auch sein muss, umgekehrt proportional dem Quadrate der Entfernung; die hiernach berechneten Verhältnisszahlen finden sich in der dritten Spalte.

Um die Art der Abhängigkeit der Beleuchtungsstärke von der Grösse des Leuchtwinkels zu zeigen, wurde die Lichtquelle in der constanten Entfernung von 150 mm von der Milchglasscheibe aufgestellt und nun der wirksame Leuchtwinkel dadurch verändert, dass undurchsichtige Scheiben mit kreisrunden Löchern von verschiedenem Durchmesser unmittelbar vor die Milchglasscheibe gestellt wurden. Die Ergebnisse der so gemachten Helligkeitmessungen zeigt die nächste Tabelle.

Wirksamer Durchmesser der Milchglasplatte	Leuchtwinkel α	$1 - \cos\dfrac{\alpha}{2}$	Berechnete Helligkeit der Milchglasplatte	Gemessene Helligkeit der Milchglasplatte
100 mm	15° 26′ 6″	0,0513	1	1
80 „	14° 55′ 53″	0,0338	0,77	0,77
60 „	11° 18′ 16″	0,0194	0,53	0,53
40 „	7° 35′ 41″	0,0088	0,23	0,23
20 „	4° 47′ 51″	0,0035	0,07	0,06

Die Messungsergebnisse zeigen also eine vollständige Uebereinstimmung mit dem abgeleiteten Gesetze, dass die von einer Lichtquelle ausgesandte Lichtmenge proportional der Grösse $1 - \cos\dfrac{\alpha}{2}$ ist, wenn der Leuchtwinkel mit α bezeichnet wird.

Um den Lichtverlust in den Beleuchtungslinsen und im Objective des Projectionsapparates festzustellen, wurden zunächst die Linsen und das Objectiv vollkommen entfernt, und das Photometer mit der Milchglasplatte so aufgestellt, dass die äussere Oberfläche der letzteren sich genau in der Ebene I (Fig. 3) befand, welche bei eingesetzten Beleuchtungslinsen von ihrer der Lichtquelle zugekehrten Fläche eingenommen wird. Die Milchglasplatte erhielt also dieselbe Lichtmenge wie die Beleuchtungslinsen, deren Durchmesser ebenfalls 100 mm war. Sodann wurden die Beleuchtungslinsen eingesetzt und nun die Milchglasplatte in der Ebene II aufgestellt, in unmittelbarer Berührung mit der äusseren Fläche der Beleuchtungslinsen, wobei natürlich das Objectiv entfernt blieb. Die in dieser Ebene II gemessene Helligkeit entspricht also derjenigen

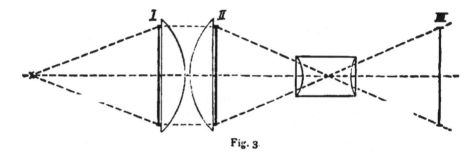

Fig. 3

Lichtmenge, welche aus den Beleuchtungslinsen wieder herauskommt.

Der Unterschied der Helligkeit in den Ebenen I und II stellt den Lichtverlust im Condensor vor, und falls die Lichtstrahlen zwischen den beiden Linsen parallel der Achse verliefen und die wirksamen Oeffnungen beider Linsen die gleichen sind, worauf bei dem angestellten Versuche sorgfältig geachtet wurde, so ist dieser Lichtverlust nur durch Reflexion an den Flächen der Beleuchtungslinsen und durch Absorption in ihrer Masse verursacht.

Endlich wurde, nachdem auch das Objectiv eingefügt worden war, die Milchglasscheibe in die Ebene III gebracht, in welcher das aus dem Objectiv austretende Strahlenbündel genau wieder den Durchmesser von 100 mm besitzt.

Die Verringerung der Helligkeit in Ebene III gegenüber derjenigen in Ebene II ist dem Lichtverlust durch die Linsen des Objectives zuzuschreiben, wenn keine Strahlen durch die Objectivfassung abgeblendet wurden, was bei den vorgenommenen Versuchen nicht der Fall war.

Da es hier nicht auf die Untersuchung der Helligkeit verschiedener Constructionen von Projectionsapparaten ankommt, sondern nur auf eine Vorführung der Methode, sei als Beispiel nur ein Versuchsergebniss angeführt. Es war, wenn die Helligkeit in Ebene I = 1 gesetzt wird,

„ „ „ „ II = 0,50,

„ „ „ „ III = 0,26.

Die Methode ist also sehr geeignet, die Leistung verschiedener Condensoren, wie auch die Lichtverluste in verschiedenen Objectivsystemen festzustellen und mit einander zu vergleichen.

Es wurde weiter auch noch versucht, die Lichtvertheilung innerhalb des Lichtkreises zu bestimmen. Die Helligkeit ist natürlich nicht an allen Stellen desselben die gleiche, einmal deshalb nicht, weil die Lichtausstrahlung der Lichtquelle nicht nach allen Richtungen gleich stark ist, sodann aber auch deshalb nicht, weil der Lichtverlust bei seitlich, also nicht senkrecht auf die Linsen fallenden Strahlen grösser ist, als bei den durch die Mitte der Linsen gehenden Strahlen. Es wird also von vornherein zu erwarten sein, dass die Helligkeit des Lichtkreises in der Mitte am grössten ist.

Zur Ausführung dieser Versuche wurde die matte Scheibe von 100 mm Durchmesser durch eine solche von nur 35 mm Durchmesser ersetzt, und diese in den drei Ebenen I, II und III einmal in die Mitte des Lichtkreises gebracht, und sodann in vier Stellungen, nämlich oben, unten, rechts und links derart. dass ihr Mittelpunkt 25 mm vom Mittelpunkt des Lichtkreises entfernt war.

Wenn man die Helligkeit in der Mitte des Lichtkreises überall mit 1 bezeichnet, so waren die Ergebnisse dieser Versuche folgende:

Ebene I			Ebene II			Ebene III		
	0,85			0,76			0,58	
0,90	1	0,90	0,88	1	0,88	0,56	1	0,56
	0,78			0,70			0,62	

Diese Zahlen zeigen folgendes: In der Ebene I, wo die Lichtquelle ohne alle Linsen wirkt, nimmt die Helligkeit im horizontalen Durchmesser naturgemäss ab, da die Strahlen seitlich schief auffallen; die Abnahme nach oben und nach unten ist noch grösser, weil die Intensität der Lichtquelle in diesen Richtungen abnimmt.

Iu der Ebene II treten diese Erscheinungen durch den stärkeren Lichtverlust der seitlichen Strahlen in den Beleuch-

tungslinsen in verstärktem Maasse auf, und ebenso in Ebene III infolge der gleichen Wirkung in den Linsen des Objectives. Hier sind gegenüber der Ebene I und II oben und unten naturgemäss mit einander vertauscht, weil durch das Objectiv das Bild umgekehrt wird.

Die Vorläufer
des Dreifarbendruckes und der Farben-Heliogravure.

Von Regierungsrath Georg Fritz in Wien.

Die Anfänge des typographischen Farbendruckes fallen in das 16. Jahrhundert. Die italienischen Künstler Hugo da Carpi, Andriani und Antonio de Trento waren noch bescheiden und etwas ungelenk in dieser Technik mit Verwendung von einer oder mehrerer Tonplatten zu ihren Holzschnitten, wurden aber bald von den deutschen Künstlern Albrecht Altdorfer, Hans Burkmayer und Albrecht Dürer übertroffen, welche sich zwar auch mit flachen Tonplatten, ausgesparte Lichter enthaltend, zur Illuminirung ihrer an sich dekorativ wirkenden Schöpfungen begnügten, aber eine grössere Anzahl von ausgesprochenen bunten Farben, sowie Gold- und Silberdruck zur Verwendung brachten. Wohl fehlte auch dabei noch ein wichtiges Moment, welches sich bei dem modernen Farbendrucke in so ausgedehntem Maasse vorfindet und demselben sein charakteristisches Gepräge verleiht: Die Uebereinanderlage der Farben, die Bildung einer Reihe von Farbtönen mit einer gegebenen Anzahl von Farbenplatten, was der damalige Holzschnitt in Langholz mit dem Messer bearbeitet, bei der Unmöglichkeit der Anwendung einer reicheren Tonabstufung, nicht erreichen konnte. Bei der scharf ausgeprägten Contour und bei dem Mangel jeder Plastik der flachen Farbentöne war eine Bildwirkung, wie sie die Gegenwart beansprucht, nicht zu erreichen. Eine Reform in dieser Hinsicht schuf erst der Engländer Jackson, welcher die früher gewandelten Wege verliess, von der Verwendung einer Contourplatte absah, die nothwendige zeichnerische Begrenzung durch die Farbenplatten selbst bildete, die Wirkung der Farbentöne allem anderen voransetzte, die Uebereinanderlage der Farbenplatten in weitgehendem Sinne anwendete und damit eine vom rein Dekorativen abweichende, hingegen eine mehr dem Malerischen und Stimmungsvollen zuneigende Wirkung erzielte. Bisher fehlt allerdings noch jeder Anklang an den Dreifarbendruck,

unzweifelhaft bilden aber diese Bestrebungen eine nothwendige Vorstufe für denselben.

Um die Mitte des 18. Jahrhunderts findet sich jedoch schon eine vollständig ausgearbeitete, allerdings dem damaligen Stande der graphischen Künste entsprechende Idee des Dreifarbendruckes von dem französischen Kupferstecher J a k o b C h r i s t. L e b l o n vor, deren wissenschaftliche Grundlage die N e w t o n'sche Farbenlehre bildete, nach welcher alle vorkommenden Farbentöne durch richtige Mischung, beziehungsweise Uebereinanderlage der drei Grundfarben: Roth, Gelb und Blau erreichbar sind. L e b l o n knüpfte zwar in künstlerischer, jedoch nicht in technischer Hinsicht an seine Vorgänger an, er verliess die typographische Druckmethode und wählte die damals etwa ein Jahrhundert alte, von dem deutschen Edelmann L u d w i g v o n S i e g e n erfundene Schabmanier zur Ausführung seiner Idee, welches die Annahme des Kupferdruckes zur Herstellung der Blätter bedingte.

Es scheint aus den noch vorhandenen Blättern dieser interessanten Technik hervorzugehen, dass nicht die Auflösung aller Farbennuancen eines Bildes und das Zurückführen derselben auf die drei Grundfarben Roth, Gelb und Blau, sodann die Combination und Vertheilung dieser drei Grundfarben auf die drei für den Druck derselben bestimmten Platten in den verschiedensten Tönen mit den richtigen Werthverhältnissen, trotz der nicht immer verlässlichen manuellen Ausführung der Druckplatten, allein das schwer zu besiegende Hinderniss ergab, sondern dass vornehmlich das Fallenlassen dieser an sich prächtigen Idee in der unverlässlichen Drucktechnik zu suchen sein dürfte. Die L e b l o n'schen Blätter zeigen, was richtige Mischungsverhältnisse und harmonisches Zusammenwirken der drei angewendeten Farben betrifft, eine geradezu bewundernswerthe Vollkommenheit, das Gleiche gilt von den Blättern von E. G. D a g o t y und L a d m i r a l. sowie von denen anderer Künstler. Aber selbst als man noch eine verbindende vierte Platte, eine sogen. Kraftplatte, in einer neutralen Farbe gedruckt, hinzufügte, konnte ein anhaltender Erfolg mit dieser Methode nicht erzielt werden.

Der Vollständigkeit halber muss noch erwähnt werden, dass der Altmeister der österreichischen Farben-Holzschneidekunst H e i n r i c h K n ö f l e r in den 6oer Jahren und dessen Schüler H e r m a n n P a a r später versuchten, den Dreifarbendruck mittels in Holz geschnittener Druckplatten der typographischen Presse zuzuführen, doch ohne damit durchdringen zu können.

Die Frage des Dreifarbendruckes konnte in praktischer Form und mit bleibendem Erfolg erst in der Neuzeit mit Hilfe der Photographie und mit einer auf breiter Basis beruhenden Kenntniss der einschlägigen wissenschaftlichen Disciplinen, unterstützt von der hochentwickelten Drucktechnik, befriedigend gelöst werden. So viel oder so wenig manuelle Arbeit in den gegenwärtigen Platten für Dreifarbendruck stecken mag, eines ist gewiss, dass die Zerlegung der Farben nur nach ganz bestimmten optischen Gesetzen erfolgen kann, welche jede Willkür, mag sie sich in welchem Sinne immer geltend machen, ausschliessen.

Einfacher liegt die Sache bei der gegenwärtigen Farben-Heliogravure, welche bereits im Farbenkupferdruck den ihr vorgezeichneten Weg vorgefunden hat, obwohl die Umstände, welche zum letzteren führten, nicht minder interessant sind.

Der Kupferstecher Peter Schenk in Amsterdam, um das Jahr 1700 herum, soll derjenige gewesen sein, welcher die noch heute in Anwendung stehende Druckmethode: alle nothwendigen Farben auf die gestochene oder tiefgeätzte Platte aufzutragen, um mit einem einzigen Abdruck von nur einer Druckplatte ein farbiges Bild zu erzeugen, ersonnen hat. Früher schon ging der Maler Herkules Segher in der Weise vor, dass er Papier oder Leinwand vorher bemalte und auf diese die gestochene oder geätzte Platte aufdruckte, während Cornelius Bloemert zuerst die gestochene Kupferplatte und über diese einige in Holz geschnittene Töne druckte. Die grosse Verschiedenheit der Kupferdruck- und typographischen Technik scheint jedoch der Erzielung eines stets befriedigenden Resultates sehr abträglich gewesen zu sein, denn auch George Baxter in der ersten Hälfte des 19. Jahrhunderts konnte damit keinen anhaltenden Erfolg erreichen.

Der Farbenkupferdruck wurde im 17., 18. und 19. Jahrhundert nach dem von Peter Schenk aufgestellten Princip mehrfach ausgeübt und gepflegt, erfuhr im Verlaufe der Zeit sowohl nach der künstlerischen, wie technischen Seite bedeutende Verbesserungen, konnte aber, da die malerisch wirkende Radirung erst im abgelaufenen Jahrhundert zur eigentlichen Geltung kam, in seinen Erzeugnissen eine ausgebreitete Ausdehnung nicht erreichen. Der reine Linien-Kupferstich eignet sich weniger gut für farbige Wirkungen und hat in seinen besten Erzeugnissen stets etwas Fremdartiges, nicht in die Farbe Passendes, an sich, während die Radirung, besonders, wenn sie, wie in der letzten Zeit, mehr auf malerische Wirkung ausgeht, weit geeigneter ist. Freilich ist eine Darstellung, welche noch mehr als die gegenwärtige Radirung von einer

Linienwirkung abstrahirt und ihre Ausdrucksweise gänzlich auf Tonwirkung begründet, noch weit passender, und dies ist bei der gegenwärtigen Ton-Heliogravure der Fall. Diese hat zwar eine Vorgängerin in der bereits erwähnten Schabmanier gehabt, die in ihren guten Blättern, besonders in denen englischer Künstler, eine vollendete malerische Tonwirkung, warmen Schmelz, Weichheit und tiefen Kraftausdruck ohne harte Linien-Contour enthielt, aber merkwürdiger weise wurde dieses an sich sehr passende Verfahren ausser wenigen bekannten Blättern in einmaligem Druck und der bereits erwähnten Versuche Leblon's, Dagoty's, Ladmiral's und einigen anderen in mehrfarbigem Druck für Farben-Reproduction ausgedehnter nicht benutzt. Dies mag wohl einerseits in der herrschenden Mode der Zeit, mehr aber noch darin seine Erklärung finden, dass die am Eingange des abgelaufenen Jahrhunderts erfundene Lithographie die Herstellung von Farbenbildern rasch an sich zog, nach Ausgestaltung der Heliogravure jedoch an diese abgeben musste, die gegenwärtig in farbiger Kunstreproduction das Feld beherrscht, von hoher Schönheit, Kraft und Tonreichthum ist und die höchst erreichbare malerische Wirkung erzielt.

Abziehen von gewöhnlichen Gelatinenegativen durch Baden mit Alkalien und Säuren.

Von Professor A. Albert in Wien.

Das Lockern der Gelatinehaut von der Glasunterlage kann man mit Säuren oder Alkalien [1] vornehmen, am sichersten aber durch hinter einander folgendes Baden in kohlensauren Alkalien und Säuren oder in umgekehrter Reihenfolge [2]; hierbei dehnt sich die Schicht stark aus, wenn nicht durch Anwendung von Alkohol [3] oder Zusatz von Formalin entgegengewirkt wird. Am sichersten gelingt der Process, wenn man die Negative zuerst in einem laugenhaltigen Formalinbade und dann in einem Säurebade behandelt [4].

1) Z. B. mit Ammoniak (Aarland), Eder's „Jahrb. f. Phot." 1898, S. 114.
2) Zuerst angegeben von Liesegang, welcher durch diesen Vorgang Kohlensäure zwischen Glas und Gelatineschichten entwickeln und das Losreissen der Letzteren erzielen wollte, was auch gelingt (Eder's „Jahrb. f. Phot." 1893, S. 493.)
3) Liesegang a. a. O.
4) A. Lainer „Phot. Corresp.", 1897, S. 280, Eder's „Jahrb. f. Phot." 1898, S. 187.

Ein einfaches Verfahren, mittels welchem man jede Dehnung oder Verzerrung der Gelatinehaut-Negative vermeiden kann, besteht darin, dass man die Platten auf 10 Minuten in ein Formalinbad 5: 100 Wasser legt, dann auf 10 Minuten in ein fünfprocentiges Sodabad und schliesslich in ein Bad von 5 Theilen Salzsäure zu 100 Wasser auf wenige Minuten. Beginnt die Haut von den Rändern aus sich zu lösen, so wird abgespült und mittels Papier auf eine Glasplatte oder eine Gelatinefolie übertragen [1]). Die Platte wird aus dem Bade genommen, ein Blatt gefeuchtetes Schreib-Papier blasenfrei angequetscht und das Negativ mit dem Papier abgezogen. Nun wird auf die Haut ein anderes Blatt Papier aufgequetscht, wieder abgehoben und von diesem zweiten Papier wird die Haut an eine dünn gelatinirte oder gummirte Glasplatte oder eine Gelatinefolie übertragen [2]).

Eine ähnliche Methode mittels Aetznatron wurde zuerst von A. Lainer [3]), und mittels Aetzkali und Salzsäure von Kellow [4]) angegeben.

Lainers Methoden zur Herstellung dünner Negativfolien und Umkehrung von Gelatine-Negativen besteht in folgendem: Will man eine Gelatineschicht ohne weiteren Ueberguss von Abziehgelatine vom Glase abziehen, so gelingt dies auf folgende Weise: das Negativ wird zunächst am Rande mit einem scharfen Messer eingeschnitten, dann in eine Lösung von 200 ccm Wasser, 10 bis 15 ccm Aetznatron-Lösung (1:3) und 4 ccm Formalin während 5 Minuten gelegt, mit Wasser abgespült und in ein schwaches Säurebad (300 ccm Wasser, 15 ccm Salzsäure und 15 bis 20 ccm Glycerin) gelegt. Nachdem die Platte ungefähr 10 Minuten im Säurebad gelegen, beginnt man die Schicht vom Rande weg mit den Fingern zu lockern und gewissermassen mit beiden Zeigefingern abzurollen, sie kommt dabei von selbst in die verkehrte Lage. Nun legt man sie unter dem Bade auf der Glasplatte zurecht, hält die Schicht an den oberen zwei Ecken und hebt die Glasplatte mit der Schicht heraus, lässt abtropfen (quetscht eventuell mit aufgelegtem Guttaperchablatt und Kautschukrolle blasenfrei auf) und stellt sie zum Trocknen aufrecht hin; nach einiger Zeit saugt man mit einem Filterpapier stehen gebliebene Wassertropfen ab, um eine Blasenbildung zu vermeiden. Wenn man eine solche abgezogene Galatineschicht auf einer mit Wachs-Aether-Lösung, dann mit Ledercollodion über-

1) A. Albert „Phot. Corresp.". 1901.
2) Vgl. Eder's „Handbuch f. Phot.", Bd. II. S. 309, 2. Auflage.
3) Eder's „Jahrb. f. Phot.", 1898, S. 186 und 1899, S 581.
4) Eder's „Jahrb. f. Phot.", 1900, S. 600.

zogenen Glasplatte auffängt und trocknen lässt, so kann man
sie als Folie abziehen.

Die Methode eignet sich auch sehr gut zum Abziehen
von Gelatineschichten von zersprungenen Glasunterlagen[1].

Zur Theorie des latenten Bildes und seiner Entwicklung.

Von Dr. Lüppo-Cramer in Frankfurt a. M.

Die im vorigen Bande dieses Jahrbuches S. 160 kurz
referirten Versuche setzte der Verfasser weiter fort in einer
Reihe von Abhandlungen, die sich in der „Photographischen
Correspondenz" 1901 niedergelegt finden. Vorliegendes soll
wiederum nur einen kurzen Ueberblick über die gewonnenen
Resultate liefern, indem ich im Uebrigen auf die detaillirten
Arbeiten verweisen muss, deren einzelne Punkte ich zur leichteren
Uebersicht citire.

Die ungemein leichte Reducirbarkeit der aus wässrigen
Lösungen ausgefällten, u n b e l i c h t e t e n Silberhalogenide
— auch das Jodsilber macht hiervon keine Ausnahme —
durch Entwicklerlösungen, welche merkwürdigerweise bei der
Theorie des latenten Bildes gar nicht beachtet worden ist, ver-
anlassten den Verfasser zu einer Reihe von Versuchen, welche
zeigen, dass in der That die Annahme eines chemischen Vor-
ganges bei der Belichtung zur E r k l ä r u n g s m ö g l i c h k e i t
der Entstehung des latenten Bildes nicht nothwendig wäre,
wenn nicht ein directer Beweis für einen chemischen Vorgang
auf andere Weise erbracht werden könnte.

Nicht nur das ausgefällte, sondern auch das in Gelatine
emulgirte und darauf mit verdünnter Salpetersäure, Schwefel-
säure oder Ammoniumpersulfat behandelte, unbelichtete Brom-
silber[2] wird mit Leichtigkeit von Entwicklern reducirt, so
dass es sehr nahe lag, die Ursache der Entwickelbarkeit
emulgirten belichteten Haloïds in einem Uebergange in die-
jenige Modifikation zu suchen, welche das Ausgefällte von
Haus aus zeigt. Auch die Wirkung von Halogen oder Sauer-
stoff zuführenden, resp. absorbirenden Körpern, einerseits
auf unbelichtete, anderseits auf belichtete Collodionplatten[3]
scheint geeignet, die Annahme zu stützen, dass das latente
Bild nur eine reactionsfähigere Form von chemisch un-
verändertem Bromsilber darstellt.

1) A. Lainer, dieses „Jahrbuch" für 1899. S. 580.
2) „Photogr. Correspondenz" 1901, S. 159.
3) a. a. O., S. 218.

Das Verhalten des latenten Bildes auf Bromsilber-Collodion-Emulsionsplatten nach dem Fixiren, welches durch Salpeter-säure, Farmer'schen Abschwächer und Cyankalium zerstört wird[1]), ferner besonders auch die Aufhebung der Entwickel-barkeit des fixirten latenten Bildes durch Behandlung mit Brom und die Wiederherstellung der Reducirbarkeit durch Belichtung[2]) beweisen indessen deutlich, dass eine, wenn auch quantitativ äusserst geringe, chemische Veränderung des Bromsilbers auch bei der kürzesten Belichtung bereits statt-findet. Diese Veränderung erfolgt nicht etwa bloss an der Ober-fläche, sondern durch die ganze Schicht hindurch, da Douglas Fawcett[3]) primär fixirte Platten für das Lippmann'sche Verfahren zu vollen Farben physikalisch entwickeln konnte: die Nothwendigkeit der Bildung Zenker'scher Lamellen be-weist wohl zur Genüge das Vorhandensein des „Keimes" durch die ganze Schicht hindurch. Diese Keimsubstanz nach dem Fixiren ist wahrscheinlich Silber, vor dem Fixiren ist sie offenbar eine Verbindung von Silber mit Brom von niederer Oxydationsstufe; „Subbromid" sagt zu viel, da diese Substanz noch kein einwandsfrei definirter chemischer Körper ist.

Es fragt sich nun, ob die mithin bei der Belichtung ein-tretende chemische Veränderung, die so minimal ist, dass bei mikroskopischer Betrachtung nach dem Fixiren nichts zu entdecken ist, allein auch das Zustandekommen des Bildes bei der chemischen Entwicklung erklären kann.

Der nach dem Fixiren des latenten Bildes verbleibende Keim leitet beim Einmischen in unbelichtete Emulsion wohl die physikalische, nicht aber die chemische Entwicklung ein[4]). Frühere Versuche des Verfassers[5]), welche beim Einmischen kornlosen Silbers in Collodion-Emulsion eine Reduction er-geben hatten, können die Keimwirkung beim Entwicklungs-vorgange nicht beweisen, da nur grosse Mengen von Silber in Anwendung kamen und geringe Quantitäten bei der Wieder-holung in diesem Sinne wirkungslos blieben. Auch der Versuch von Abney, der den bei der Belichtung entstehenden Keim dadurch mit unbelichtetem Bromsilber in Contact zu bringen suchte, dass er eine unbelichtete Emulsionsschicht über eine belichtete goss, ist nach den Versuchen von Precht und

1) „Photogr. Correspondenz" 1991, S. 357.
2) a. a. O., S. 559.
3) „Brit. Journ. of Phot" XL, VII, Nr. 2110, 12. Oct. 1900, S. 645, citirt im „Archiv für wissenschaftl. Phot.", Bd. 2, S. 295.
4) a. a O., S. 363.
5) a. a. O., S. 153: dieses „Jahrbuch" für 1901, S. 161.

Strecker[1]), von R. Ed. Liesegang[2]), sowie vom Verfasser[3]) nicht in dieser Richtung entscheidend, da er mit einer Fehlerquelle behaftet zu sein scheint.

Ein positiver Hinweis, dass der bei der Belichtung entstehende Keim allein für die chemische Entwicklung verantwortlich gemacht werden kann, ist also bisher nicht gegeben worden. Die Versuche von Eder[4]), sowie von Precht und Englisch[5]), welche ergaben, dass eine Entwicklungs-Irradiation, d. h. das Uebergreifen des Bildes bei der Entwicklung auf unbelichtete Theile, nicht konstatirt werden kann, dürfen auch nicht als Beweis dafür angesehen werden, dass eine Keimwirkung beim Entwicklungsvorgange ausgeschlossen ist. Vielmehr muss, wie auch bereits Liesegang[6]), sowie Kogelmann[7]) betonten, jeder Bromsilber-Molecülcomplex wie ihn die Emulsionen nach den mikroskopischen Studien von Kaiserling[8]) zeigen, für sich, als „Individuum", betrachtet werden, und gegen eine Keimwirkung innerhalb eines einzelnen solchen Complexes kann nichts bewiesen werden, da eine Einverleibung von Silber oder „Subbromid" in das Korn selbst nicht möglich ist.

Ein positiver Beweis für eine Keimwirkung beim Entwicklungsvorgang fehlt demnach allerdings, doch darf derselbe wohl angenommen werden, wenn mir auch die Nothwendigkeit der Annahme noch nicht einleuchtet, eben wegen des Verhaltens ausgefällter Silberhaloïde.

Ueber den Entwicklungsmechanismus ohne Rücksicht auf die Natur des latenten Bildes stellte der Verfasser in seiner Abhandlung „Ueber Abstimmbarkeit der Entwickler"[9]) Versuche an, welche zeigen, dass die Reduction des Bromsilbers doch nicht so ganz analog der Reduction von Silber aus seinen Lösungen zu verlaufen scheint. Während Versuche von von Hübl[10]), sowie von Luther[11]) darthun, dass die Reduction von Silber aus seinen Lösungen nach dem Principe des beweglichen Gleichgewichtes erfolgt, dieselbe also durch die entstehenden Oxydationsproducte des reducirenden Agens

1) „Archiv für wissenschaftl. Phot.", B. 2, S. 158 bis 164.
2) „Archiv für wissenschaftl. Phot.", B. 2, S. 263.
3) a. a. O., S. 417.
4) „Phot. Corresp." 1899, S. 651.
5) „Archiv für wissenschaftl. Phot.", B. 2, S. 183.
6) Dieses „Jahrbuch" für 1899, S. 472.
7) „Die Isolirung der Substanz des latenten Bildes." Graz 1894.
8) „Phot. Mitt." 1898, S. 7 bis 11, 29 bis 32.
9) „Phot. Corresp." 1901, S. 17.
10) „Phot. Rundschau" 1897, S. 225 bis 231.
11) „Die chem. Vorgänge in der Phot.", Halle 1899.

verzögert wird, wies der Verfasser nach, dass weder Chinon als Repräsentant der Oxydationsproducte organischer Entwickler-Substanzen, noch Eisenoxydsalze beim Eisenentwickler, selbst in grösserer Menge, den Entwicklungsvorgang des Bromsilbers verlangsamen. Die Bestätigung des von Abegg[1] vermutheten Entwicklungsvermögens einer Lösung von Eisenvitriol + Fluorkalium durch den Verfasser zeigt, dass die von Luther gegebene Theorie der Entwicklung, im Vereine mit der Abegg-Bodländer'schen Elektroaffinitäts-Theorie[2] sich sehr gut den Erscheinungen anpasst, nach welchen das Oxalat beim Eisenentwickler, sowie das Alkali oder auch schon das Sulfit bei den organischen Entwicklern, den Zweck haben, das Potential der Oxydationsproducte zu verringern, was beim Eisenfluorür dadurch zu Stande kommt, dass das Ferrifluorid sehr wenig ionisirt ist.

Was die Entwickler selbst anlangt, so fand der Verfasser bei seinen Untersuchungen[3], dass man der Gallussäure und dem Tannin ein Entwicklungsvermögen für Bromsilber mit Unrecht abgesprochen hat. Der Grund dieser Verkennung des Entwicklungsvermögens liegt offenbar darin, dass bei der Gallussäure das Sulfit einen ausserordentlich verzögernden Einfluss ausübt und dass die entwickelnde Wirkung des Tannins durch sein bekanntes Gerbungsvermögen so beeinflusst wird, dass man den Versuch am besten nur mit Collodionplatten anstellt. Auch Formaldehyd und Acetaldehyd besitzen ein schwaches Hervorrufungsvermögen.

Von den Wirkungen der Entwickler auf das Bromsilber kam bisher nur das Entwicklungsvermögen in Betracht, welches um so grösser ist, je weniger Expositionszeit erforderlich ist, um ein für einen bestimmten Positiv-Process geeignetes, also jeweils differirend abgestuftes Negativ erzielen zu lassen. Zieht man die Verschiedenheit in der Neigung, den chemischen Schleier zu geben, bei der Beurtheilung eines Entwicklers noch in Betracht, so kann man von verschiedenem elektiven Entwicklungsvermögen sprechen.

Der Verfasser fand nun[4], dass die Entwicklerlösungen noch einen andern, bisher unbekannten Einfluss auf die Platte ausüben, der unter Umständen von nicht zu unterschätzender Bedeutung für die Arbeitspraxis ist. Es ist dies die Verminderung der Lichtempfindlichkeit des Bromsilbers durch Entwicklerlösungen, welche praktisch ihre Bedeutung dadurch

1) „Archiv für wissenschaftl. Phot.", B. 2, S. 77.
2) „Zeitschrift für anorgan. Chemie", B. 20, S. 471 und 481.
3) a. a. O., S. 424.
4) a. a. O., S. 421.

erlangt, dass eine Platte, wenn sie einmal im Entwickler liegt, ohne Gefahr vor Verschleierung einem sehr hellen rothen oder auch nur gelben Lichte ausgesetzt werden darf. Diese Wirkung ist bei verschiedenen Entwicklern nicht gleichartig; die Hervorrufer der Paramidophenol-Reihe, sowie das Pyrogallol haben einen ausserordentlichen, die Empfindlichkeit verringernden Einfluss, während Hydrochinon, sowie auch sein Chlorsubstitutionsproduct, das Adurol, praktisch wirkungslos in dieser Beziehung sind

Zur Solarisation des Bromsilbers.

Von Dr. Lüppo-Cramer in Frankfurt a. M.

Die Schwierigkeiten, welche sich der Erforschung des Grundproblemes der Photographie, der Natur des latenten Bildes, entgegenstellen, sind bei der Solarisation in noch höherem Grade vorhanden.

Die bei der Entstehung des normalen latenten Bildes eintretende, äusserst geringe chemische Veränderung des Bromsilbers, welche sich nur indirect durch den Entwicklungsprocess nach dem Fixiren und dessen Aufhebung durch silberlösende Agentien nachweisen lässt, vollzieht sich bei der langen Belichtung bis zum Eintritt der Solarisation in solcher Menge, dass das Bild auch ohne Entwicklung sichtbar wird. Trotzdem ist die Menge des chemisch veränderten Materials offenbar sehr gering, da nach dem Fixiren einer solarisirt belichteten Platte nur ein ganz schwaches Bild übrig bleibt [1].

Die Versuche des Verfassers über die Solarisation, welche ausführlich in der „Photographischen Correspondenz" 1901, S. 348 bis 357 beschrieben sind, ergaben zunächst, dass bei ausgefälltem Bromsilber, einerseits in unbelichtetem Zustande, anderseits nach der Belichtung bis zur deutlich sichtbaren Veränderung, die quantitative Bestimmung des bei der darauffolgenden Reduction erhaltenen Silbers kein hinreichend verschiedenes Resultat lieferte, um irgendwelche Schlüsse zu erlauben.

Zur Ermöglichung chemischer Reactionen bei emulgirtem Bromsilber stellte ich mir Collodion-Trockenplatten

[1] Die von Euglisch („Archiv für wissenschaftl. Phot.", Bd 2, S. 263) aufgestellte Hypothese, dass sich der beim Fixiren des solarisirt belichteten Bromsilbers gebildete Silberkeim in Gegenwart des an die Gelatine gebundenen Broms wieder zurückbilde und als Bromsilber in Lösung gehe, erscheint mir bei der Festigkeit der Verbindung von Gelatine mit Brom, in der letzteres erst nach der gänzlichen Zerstörung des Leimes mit Salpetersäure nachgewiesen werden kann, mehr als gewagt. Der Verfasser.

durch Baden von Collodion-Emulsionsplatten in Glycerin-
lösung her, welche bei der Belichtung unter einem Negative
gestatteten, eine solarisirende Belichtung in praktisch annehm-
barer Zeit zu erreichen.

Durch Behandlung solarisirt belichteter Platten mit Brom
und Salpetersäure erzielte ich bei darauffolgender Entwicklung
einen Umschlag des solarisirten Bildes in das normale, wobei
indes auffallenderweise das vor der Entwicklung sichtbare
Bild erhalten blieb.

Versuche an Gelatineplatten ergaben in allen Fällen die
Unrichtigkeit der Solarisations-Hypothese von Luther, nach
welcher die schwerere Entwicklung an den am längsten be-
lichteten Bildstellen durch eine erschwerte Diffusion des Ent-
wicklers infolge der Gerbung der Gelatine durch das ab-
gespaltene Brom erklärt wird. Auch die alte Annahme von
Abney, dass der Sauerstoff der Luft bei der Solarisation eine
Rolle spiele, ist nicht stichhaltig, da der Verfasser unter
Berührung der Schicht mit Quecksilber genau dasselbe Sola-
risationsbild erhielt, wie bei der ebenfalls von der Glasseite
erfolgenden Belichtung in Gegenwart des Luftsauerstoffes.

Versuche, durch directe Bromirung des kornlosen Silbers
in Collodion bis zu verschiedenen Oxydationsstufen das
„Photobromid", wie man nach Carey Lea's Vorgang das
sichtbar veränderte Bromsilber am besten nennt, herzustellen,
und durch Einverleiben in unbelichtete Emulsion Hinweise
zu erhalten, lieferten negative Ergebnisse, so dass also eine
positive Aufklärung über das Problem der Solarisation nicht
erreicht wurde.

----- -- --- --- --

Untersuchungen über optische Sensibilisirung.

Von Dr. Lüppo-Cramer in Frankfurt a. M.

1. Versuche mit gelben Farbstoffen.

Gelbe Farbstoffe, welche ihr Absorptionsband im Blau
und Violett, zum Theile auch noch im Ultraviolett haben, sind
zum Zwecke der optischen Sensibilisirung anscheinend nicht
versucht worden. Wohl sind mehrfach gelbe Farbstoffe inner-
halb photographischer Schichten zur Anwendung gekommen
(die orthochromatischen Platten von Perutz, Smith, die
Collodionemulsion von Albert), jedoch nur bei Einhaltung
einer sehr grossen Dosis des Farbstoffes, weil keine Sensi-
bilisirung, sondern im Gegentheil eine Schirmwirkung, eine
Filtration der brechbaren Strahlen, beabsichtigt wurde. Soweit

gelbe Farbstoffe, wie die der Acridinreihe, zur Erzielung einer Farbenempfindlichkeit benutzt wurden, handelte es sich nicht um die Blauviolettabsorption, sondern um das gleichzeitig vorhandene Band im Grün; so sensibilisirt z. B. das Acridingelb für Grün bis ungefähr zur D-Linie[1]).

Der Grund, weshalb über Sensibilisirung mit den so zahlreich vorhandenen gelben Farbstoffen keine Beobachtungen vorzuliegen scheinen, mag darin zu suchen sein, dass man eine Erhöhung der Blauviolettempfindlichkeit des Bromsilbers für nutzlos oder gar schädlich gehalten haben wird. Allein von vornherein wäre ein ungünstiger Einfluss einer Empfindlichkeitserhöhung für die brechbareren Strahlen nur dann einzusehen, wenn es sich um die Herstellung orthochromatischer Schichten handelt; für die vielen Fälle, in denen die nicht farbenempfindliche Platte ausreicht, wäre eine weitere Sensibilisirung für Blauviolett oder einen Theil derselben gleichbedeutend mit einer Erhöhung der Empfindlichkeit, und zwar ohne Einbusse der farbentourichtigen Wiedergabe, da die geringe Empfindlichkeit des ungefärbten Bromsilbers für die weniger brechbaren Strahlen praktisch so wie so nicht in Betracht kommt.

Wenn wir uns vergegenwärtigen, wie die optischen Sensibilisatoren es vermögen, dem Bromsilber, welches an sich nur durch die Schwingungen mit kleiner Wellenlänge in seinem chemischen Gefüge oder molecularen Bau erschüttert wird, ihre Eigenschwingungen mitzutheilen, so sollten wir eigentlich annehmen, dass gelbe Farbstoffe, deren Absorptionsband in die spectrale Empfindlichkeitscurve des Bromsilbers selbst hineinfällt, dieses mit ganz besonderer Vorliebe bei seiner photochemischen Reaction unterstützen würden.

Ich habe nun eine grössere Reihe von gelben Farbstoffen, in den kleinen Quantitäten variirend, wie sie bei bekannten optischen Sensibilisirungen in Anwendung kommen, einer Bromsilbergelatine-Emulsion zugesetzt.

A. Theerfarbstoffe. ,

Mandarin G, extra,	Metanilgelb,	Säuregelb G,	PicrinsauresAmmon,
Philadelphiagelb,	Olivegelb,	Säuregelb OO,	Martiusgelb,
Naphtolgelb,	Curcumeïn,	Säuregelb Cond,	Methylorange,
Orange G,	Azosäuregelb,	Säuregelb D,extra S,	Auramin O,
Orange R,	Chrysoïdin,	Resorcingelb,	Aurantia.

B. Von Farbstoffen des Pflanzenreichs: Curcuma, Saffran, sowie das Ultraviolett absorbirende Aesculin.

[1] Dieses „Jahrbuch" für 1895, S. 435: „Archiv für wissenschaftl. Phot." 1899, S. 144.

Auf je 2,5 g *Ag Br* wurden der Emulsion 0,1 bis 1 ccm der Lösungen 1 : 200 zugesetzt.

Eine zur ersten raschen Orientirung angestellte Empfindlichkeitsprüfung in der Camera ergab bei keinem der untersuchten 23 Farbstoffe der verschiedensten Constitution eine Empfindlichkeitssteigerung. Die Prüfung im Spectrographen zeigte ebenfalls bei allen Plattenpräparationen dasselbe Spectrumbild wie die Mutteremulsion, so dass keinerlei Wirkung der Farbstoffe auf das Bromsilber zu verzeichnen war.

Nach diesem negativen Resultate erschien es mir zunächst nothwendig, festzustellen, ob die versuchten Farbstoffe auch die Grundbedingung für die optische Sensibilisirung, die Anfärbung des Bromsilberkornes, erfüllten. Die eingetretene Anfärbung des grünlichgelben Bromsilbers mit einem gelben Farbstoffe ist an der blossen Farbe nicht immer mit Sicherheit zu erkennen, doch gelingt der Nachweis der Färbung leicht in folgender Weise. In wässeriger Lösung bei Bromsalzüberschuss ausgefälltes Bromsilber wird rein ausgewaschen, dann mit der Farbstofflösung innig verrieben und einige Minuten stehen gelassen. Das Bromsilber wird sodann decantirt oder filtrirt, und bis zur völligen Entfärbung des Waschwassers ausgewaschen. Löst man das Bromsilber alsdann in Thiosulfat, so gibt ein angefärbtes Bromsilber seine Farbe an die Lösung ab, und jede, auch nur geringe Anfärbung kann auf diese Weise ermittelt werden.

Von den oben genannten Farbstoffen färben nur folgende das Bromsilber an: Philadelphiagelb, Metanilgelb, Olivegelb, Curcumeïn, Azosäuregelb, Chrysoïdin, Säuregelb O O, Auramin O und Saffran.

Bezüglich des Aesculins ist zu bemerken, dass die Lösung des mit Aesculin digerirten Bromsilbers in Thiosulfat schwach gelblich gefärbt war, beim Zusatz von Ammoniak jedoch nicht die für diese Substanz charakteristische Fluorescenz zeigte. Beim Olivegelb ist es auffallend, dass das damit angefärbte Bromsilber hellgrünlich gefärbt erscheint, sich aber in Fixirnatron mit tief rothvioletter Farbe auflöst.

Da bei einer ganzen Reihe von gelben Farbstoffen also eine Anfärbung des Bromsilbers constatirt wurde, eine optische Sensibilisirung aber nicht eintrat, so könnte man vielleicht folgern, dass dem Bromsilber durch die vornehmlich actinischen Strahlen grösserer Brechbarkeit bereits das Maximum von Energie mitgetheilt wird, so dass die Gegenwart eines dieselbe Strahlengattung absorbirenden Farbstoffes die Schwingungen der Molecule nicht weiter zu unterstützen vermag. Immerhin ist aber zu berücksichtigen, dass auch Farbstoffe

anderer Absorptionsbezirke Bromsilber anfärben und doch keine optische Sensibilisirung zu Stande bringen. So wäre es ja auch möglich, dass noch andere Farbstoffe gefunden werden, welche in dem von mir anfänglich vermutheten Sinne wirken.

Nach unseren theoretischen Anschauungen über das Wesen der optischen Sensibilisirung ist ja ausser der Anfärbung auch noch das Moment der Lichtunbeständigkeit des mit dem betreffenden Farbstoffe angefärbten Kornes in Betracht zu ziehen. Für dieses Moment fehlt uns aber jeder Maassstab ausser der Sensibilisirung selbst, da die Lichtunechtheit der Farbstoffe für sich nicht Hand in Hand geht mit der des angefärbten Bromsilbers. So bleicht eine stark verdünnte Cyaninlösung im Sonnenlichte in kürzester Zeit total aus, während an einer Erythrosinlösung nicht die geringste Veränderung zu bemerken ist, und doch ist die Empfindlichkeit der Erythrosinplatte bekanntermaassen der der Cyaninplatte bedeutend überlegen.

2. Ein merkwürdiger Einfluss von Salzen auf angefärbtes Bromsilber und andere angefärbte Niederschläge.

A. von Hübl beobachtete bereits 1894[1]) die Verschiedenheit des Verhaltens von Bromsilber gegen Anfärbung einerseits bei Gegenwart von löslichen Bromiden, anderseits bei Silberüberschuss.

Indem ich die Hübl'schen Versuche wiederholte und auch andere gefärbte Niederschläge auf ihr Verhalten prüfte, kam ich zu einer merkwürdigen Gesetzmässigkeit, die mir mehr als blosser „Zufall" zu sein scheint. Zunächst fand ich, dass das mit Erythrosin angefärbte Bromsilber nach Zusatz von Bromsalz nur einen Theil seines Farbstoffes wieder an die Digerirungsflüssigkeit abgibt, indem das nach Zusatz einer kleinen Menge von Bromammonium wieder bis zur Farblosigkeit seines Waschwassers ausgewaschene Bromsilber bei abermaligem Zusatz von Bromsalz keinen Farbstoff mehr abgibt, wohl aber bei Auflösung in Thiosulfat diesem wieder eine intensive Färbung mittheilt. Das angefärbte Bromsilber wird nicht nur durch Bromsalz, sondern auch durch Chlor- und Jodsalz entfärbt, dagegen bewirken Soda- oder Glaubersalzlösung nicht die geringste Abgabe von Farbstoff.

1) Dieses „Jahrbuch" für 1894, S. 189.

Färbt man hingegen schwefelsauren Baryt mit Erythrosin an, so entfärbt sich dieser nicht durch Halogenide, wohl aber durch Sulfate; angefärbter kohlensaurer Kalk wird nicht durch Halogenide und Sulfate, wohl aber durch Carbonate entfärbt. Auch wird oxalsaures Blei nach der Anfärbung mit Erythrosin durch oxalsaure Alkalien entfärbt, welche ihrerseits das angefärbte Bromsilber wieder völlig intact lassen.

Eine Gesetzmässigkeit bei der geschilderten theilweisen Entfärbung gefärbter Niederschläge scheint also insoweit stattzufinden, dass Salze mit solchen Ionen, die denen der angefärbten Substanz gleich sind, diesen den Farbstoff leichter entziehen.

Es verhalten sich jedoch nicht alle Farbstoffe in dieser Weise. Freilich liefern Eosin und Rose bengale dieselbe Reaction wie das Erythrosin in Bezug auf die Entfärbung des Bromsilbers durch Salzlösungen, hingegen bleibt z. B. mit Chinolinroth, Malachitgrün u. a. angefärbtes Bromsilber unverändert, wenn man Bromsalz hinzufügt.

Auch mit der grossen Sensibilisirungsfähigkeit der Eosine scheint die Reaction nicht in Beziehung zu stehen, indem die infolge von Bromsalzzusatz dem gefärbten Bromsilber entzogene Farbstoffmenge für die optische Sensibilisirung überhaupt belanglos ist. Badet man nämlich eine mit Erythrosin sensibilisirte Collodionemulsionsplatte (ohne Silberüberschuss) in zehnprocentiger Bromkaliumlösung (1 Minute lang) und wäscht darauf gründlich aus, so erhält man genau dasselbe Spectrumbild, die genau gleiche Empfindlichkeit, wie sie die nicht mit Bromkalium behandelte Platte zeigt. Auch an einer Bromsilbercollodion-Cyaninplatte bewirkte ein Bromkaliumbad nicht die geringste Veränderung. Diese Resultate weichen ab von denen von Hübl's, doch hatte dieser Forscher die Liebenswürdigkeit, mir brieflich meine neueren Beobachtungen als richtig zu bestätigen.

3. Eine Bemerkung
zur Schirmwirkung der Sensibilisatoren.

In meinen „Untersuchungen über das Lippmann'sche Farbenverfahren"[1] habe ich eine Schilderung des Verhaltens verschiedener Bromsilberarten gegen optische Sensibilisirung gegeben. Die Thatsache, dass bei den sogen. kornlosen Emulsionen eine Sensibilisirung für die weniger brechbaren Strahlen bis weit ins Ultraroth so viel leichter gelingt als bei

[1] „Phot. Corresp." 1900, S. 552, 685 bis 688; dieses „Jahrbuch" für 1901, S. 24.

gereiftem grobkörnigen Bromsilber, scheint mir dafür zu sprechen, dass die Aufnahmefähigkeit des Bindemittels für den Farbstoff vermittelst dadurch herbeigeführter Vergrösserung der Schirmwirkung kein belangreiches Hinderniss für die Sensibilisirung darstellt. Ist doch die Menge der Gelatine im Verhältniss zum Bromsilber eine fünf- bis sechsfach grössere, als bei einer grobkörnigen Emulsion. So scheint mir auch die grössere Disposition zur optischen Sensibilisirung bei Collodionemulsionen weniger der geringeren Schirmwirkung, wie Hübl[1]) annimmt, als der Art des Bromsilberkornes zu verdanken zu sein. Um die Richtigkeit dieser Annahme zu prüfen, setzte ich einer Bromsilbercollodionemulsion noch drei weitere Theile Collodion zu, badete eine hiermit begossene Platte gleichzeitig mit einer normalen Collodiongehaltes in einer 0,1 procentigen Erythrosinlösung: es war nicht der geringste Unterschied in den beiden Spectralaufnahmen zu constatiren.

Zieht man in Betracht, dass nach allen bisher bekannt gewordenen Erfahrungen im Allgemeinen die Disposition des Bromsilbers zur optischen Sensibilisirung mit der Vergröberung des Kornes abzunehmen scheint, so könnte man sich vorstellen, dass die Ursache des verschiedenen Verhaltens verschieden grosser Molecülcomplexe darin zu suchen ist, dass bei feinerem Korn die Oberfläche des Kornes im Verhältniss zu seiner Masse grösser sein muss. Da die Anfärbung wahrscheinlich nur an der Oberfläche des Kornes eintreten kann, so wird also, gleiche Gewichtsmengen Bromsilbers vorausgesetzt, das feinere Korn mehr Farbstoff auf sich niederschlagen als das gröbere, was mit der Erfahrung in Einklang steht, dass man bei der Emulsion für das Lippmann'sche Verfahren die Farbstoffmenge mit günstigem Erfolge für die Sensibilisirung erheblich mehr steigern kann, als bei hochempfindlichen Emulsionen.

Die Entwickler-Diffusion
als Ursache des verschiedenen Resultates bei normaler, bezw. rückseitiger Belichtung der Platte.

Von Dr. Lüppo-Cramer in Frankfurt a. M.

In seiner Abhandlung „Ueber den Einfluss des Bindemittels auf den photochemischen Effect in Bromsilber-Emul-

1) „Die Schirmwirkung der Farbensensibilisatoren", „Phot. Corr." 1895

sionen und die photochemische Induction "[1] hat Abegg den Unterschied des Resultates bei normaler und glasseitiger Belichtung einer photographischen Platte durch die Halogen-Diffusion bei der Belichtung erklärt und diese Diffusion zugleich als Erklärung der photochemischen Induction herangezogen.

Die photochemische Induction, weiche darin besteht, dass die Emulsion eines gewissen Minimums von Licht-Energie bedarf, um überhaupt zu reagiren, so dass Belichtungen, die unter dieser Grenze, dem sogen. „Schwellenwerth", bleiben, wirkungslos erscheinen, kann nach Abegg so ihre Erklärung finden, dass, besonders bei kurzen Belichtungen, die Diffusion des bei der Belichtung abgespaltenen Halogens gegenüber der eigentlichen Reaction eine erheblich längere Zeit gebraucht. Gegen diese Annahme Abeggs lässt sich wohl direct nichts einwenden, indessen scheint mir der Beweis für die Hypothese, die Abegg in dem verschiedenen Verhalten der Platte bei normaler, bezw. glasseitiger Belichtung erblickt, nicht stichhaltig zu sein.

Die Erscheinung, dass eine von der Glasseite belichtete Platte immer etwas kürzer exponirt erscheint und etwas längere Zeit zum Entwickeln gebraucht, als eine gleich lange, von der Vorderseite belichtete, findet nach einigen Versuchen, die ich anstellte, weil mir eine Diffusion der minimalen Brommenge ausserhalb des einzelnen Bromsilberkorns in die Luft sehr unwahrscheinlich vorkam, ihre durchaus hinreichende Erklärung durch die Entwickler-Diffusion. Abegg hat selbst die Möglichkeit, dass die Verschiedenheit der Entwickler-Diffusion eine Rolle spiele, nicht ausser Acht gelassen, fand jedoch nicht das geeignete Material, welches ermöglichte, die Schicht nach der Belichtung von der Unterlage abzuziehen.

Ich fand bei Verwendung von Celluloïd-Rollfilms, deren Schicht sich in trocknem Zustande anstandslos abziehen lässt, dass der Unterschied in der Belichtung von vorn, bezw. durch das Celluloïd hindurch gänzlich fortfällt, wenn man nach der Belichtung die Schichten abzieht und dem Entwickler so den Zutritt von beiden Seiten gestattet; sowohl sehr kurze, wie normale, und sogar solarisirende Belichtungen lieferten genau dasselbe Resultat bei den beiden Belichtungsarten. Diese einfachen Versuche scheinen mir genügend, um jede Annahme in dem Sinne Abeggs als entbehrlich erscheinen zu lassen

[1] Aus d. Sitzungber. d. Kais. Akademie d. Wiss in Wien. Mathem.-naturw. Classe. Bd. 109, Abth. 2 a. Oct. 1900. S. auch dieses „Jahrbuch" für 1901. S. 9

und sogar auch den nach meinen Versuchen bei Standentwicklung von 2 Stunden Dauer (Glycinbrei nach Hübl 1:200) noch vorhandenen, allerdings geringen Unterschied in der Schatten-
· deckung bei der Belichtung der Platte von den verschiedenen Seiten durch verschiedene Diffusion des Entwicklers zu er-klären.

Eine Beobachtung
bezüglich der spectralen Empfindlichkeit verschiedener Arten ungefärbten Bromsilbers.

Von Dr. Lüppo-Cramer in Frankfurt a. M.

Dass sich die Curve der Wirkung des Spectrums auf die Silberhalogenide mit der Bereitungsweise der letzteren ändert, ist durch die genauen Bestimmungen von Eder[1]) schon vor längerer Zeit nachgewiesen worden. Die Unterschiede beziehen sich indessen hauptsächlich auf die immerhin nur geringe Verschiebung des Maximums der Wirkung zwischen dem äussersten Ultraviolett und F; und die Verschiedenheiten, welche im Verhalten gegen die weniger brechbaren Strahlen sich geltend machten, scheinen so gering zu sein, dass nur die exacten spectrographischen Untersuchungen Eder's im Stande waren, einen nennenswerthen Unterschied festzustellen. In der Praxis gilt überdies allgemein als annerkannt, dass, je höher die Gesammtempfindlichkeit einer Emulsion, desto höher auch die Empfindlichkeit gegen das rothe Licht der Dunkelkammer sei und sein müsste.

Eine zufällige Beobachtung des Verfassers zeigte, dass in gewissen Fällen gerade das Gegentheil der Fall ist und dass die Empfindlichkeit gegen das weniger brechbare Ende des Spectrums bei ungefärbten Emulsionen verschiedener Herstellung anscheinend mehr oder weniger unabhängig ist von der Empfindlichkeit gegen Blauviolett.

Versuche, die ich zur eigenen Orientirung über die praktische Bedeutung der Vorbelichtung anstellte, zeigten mir zunächst, dass durch kurze Bestrahlung einer Moment-platte mit dem Roth und etwas Gelb durchlassenden Lichte einer mit Kupferoxydulüberfangglas bekleideten Glühbirne keinerlei Empfindlichkeits-Steigerung erreicht werden konnte. Successiv aufsteigende Vorbelichtungen ergaben das Resultat, dass entweder gar keine Wirkung oder ein mehr oder weniger starker Schleier auftrat, der sich jedoch einfach zu dem bei

1) Eder's „Handbuch", Bd. 3, S. 150, 152; Bd. 1, S. 254.

der eigentlichen Exposition erhaltenen Bilde addirte und so
ein Negativ lieferte, dessen Unterschied gegenüber einer nicht
vorbelichteten Platte nicht mit Sicherheit als Folge einer
gesteigerten Empfindlichkeit angesehen werden kann. Da
die historischen Angaben von Eder[1]) über die Vorbelichtung
auch darauf schliessen liessen, dass eine Wirkung der Vor-
belichtung hauptsächlich nur bei wenig empfindlichen Emul-
sionen constatirt werden kann, so griff ich nach sogen.
Diapositiv-Platten aus reinem Bromsilber. Die Prüfung in
der Camera ergab, dass die betr. Emulsion ungefähr den
zehnten Theil der Empfindlichkeit der Momentplatte hatte.
und zur Probe auf die Wirkung der Vorbelichtung wurde
deswegen der wenig empfindlichen Platte auch eine zehnfach
längere Exposition bei rothem Lichte ertheilt. Zu meiner
Ueberraschung zeigte sich, dass das Zehnfache der Vor-
belichtungszeit, welche bei der Momentplatte (im folgenden „M"
nur einen ganz schwachen Schleier[2]) erzeugt hatte, die
Diapositiv-Platte („D") total verschleiert hatte.

Weitere Variationen bezüglich relativer Belichtungsdauer
der beiden Plattensorten ergaben, dass auch bei gleicher
Exposition bei rothem Lichte die Platte „D" sich viel stärker
schwärzte als „M"[3]).

Zur weiteren Prüfung dieses merkwürdigen Verhaltens
wurde eine Lampe construirt, welche gestattete, das Licht
der Glühlampe durch Cuvetten von 2 cm Dicke, die mit
verschieden gefärbten Lösungen gefüllt wurden, sorgfältig
zu filtriren.

Für blauviolettes Licht wurde eine stark concentrirte
Lösung von Kupferoxyd-Ammoniak verwandt, welche nur
die Strahlen durchlässt, welche für die normale Belichtung
der photographischen Platte allein eine Rolle spielen[4]), als
Rothgelb noch eine Erythrosinlösung 1 : 400 benutzt, welches
in der angegebenen Schichtdicke keine Spur Blau durchlässt.
Es zeigte sich, dass Platte „M" gegen blaues Licht erheblich
empfindlicher war als „D", dass bei rothem Lichte das Ver-
hältniss jedoch stets umgekehrt war.

1) Eder's „Handbuch", Bd. 1, S. 317.
2) Ungleichheiten im chemischen Schleier bei den verschiedenen Platten-
sorten wurden dadurch eliminirt, dass stark bromkaliumhaltiger Glycin-
Entwickler verwandt wurde, so dass auch hochempfindliche Platten absolut
schleierfrei entwickelt werden konnten.
3) Es ist wohl nicht nothwendig, zu erwähnen, dass Beobachtungs-
fehler, wie sie aus verschieden rascher Entwicklung der wesentlich ver-
schiedenen Bromsilberarten oder gar aus Ueberexposition der Platte „M"
resultiren könnten, ausgeschlossen wurden.
4) Siehe H. W. Vogel, „Spectral-Analyse", Bd. 1, S. 237.

Die hohe Empfindlichkeit der Platte „D" gegen rothes Licht erschien mir so auffallend, das ich zuerst auf den Gedanken kam, es könnten vielleicht auf irgend eine Weise Spuren von Farbstoff in die Emulsion „D" gelangt sein, doch sprach einerseits die Prüfung im Spectrographen dagegen, anderseits zeigte sich noch bei verschiedenen Emulsionen, die zu verschiedenen Zeiten nach derselben Methode hergestellt waren, dieselbe hohe Empfindlichkeit gegen die weniger berechbaren Strahlen.

Das grüne Licht einer gesättigten Kupferchlorid-Lösung, ferner das gelbe einer concentirten Lösung von pikrinsaurem Ammoniak wirkte stärker auf die Platte „M" als auf „D", hingegen war das durch eine zehnprozentige Kaliumbichromat-Lösung, sowie durch eine aufs Vierfache verdünnte, gesättigte, wässrige Aurantia-Lösung filtrirte Licht wieder erheblich wirksamer für die gegen die offenbar von der Pikrat-Lösung und dem Kupferchlorid durchgelassenen blauen Strahlen weniger empfindliche Platte „D".

Es lag nahe, die hiermit nachgewiesene, ganz auffallend grössere Empfindlichkeit von weniger weissempfindlichen Emulsionen für die weniger brechbaren Strahlen mit der vom Verfasser betonten grösseren Disposition des feinkörnigen Bromsilbers zur optischen Sensibilisirung[1]) in Beziehung zu bringen, indessen zeigte sich, dass die Eigenschaft der betreffenden Bromsilber-Diapositiv-Emulsion nicht verallgemeinert werden darf. Weder bei der bekanntlich so leicht zu sensibilisirenden Bromsilber-Collodionemulsion, noch bei mehreren anderen, sehr wenig empfindlichen Gelatine-Emulsionen zeigte sich die oben beschriebene, auffallende, relativ hohe Empfindlichkeit gegen rothes Licht[2]). Einem Jodgehalte in den höher empfindlichen Emulsionen kann ebenfalls keinerlei Bedeutung in dem verschiedenen spectralen Verhalten beigemessen werden, da auch wenig empfindliche Emulsionen mit annähernd gleichem Jodgehalte wie bei der Platte „M" in den Kreis der Untersuchung gezogen wurden, welche dieses Moment eliminirten.

Es unterliegt somit keinem Zweifel, dass die verschiedenen Modificationen des Bromsilbers, ganz unabhängig von ihrer Empfindlichkeit gegen weisses Licht, sich den weniger brechbaren Strahlen gegenüber so verschieden verhalten können, dass in der Praxis unter Umständen darauf Rücksicht zu nehmen ist.

1) „Phot. Corresp." 1900, S. 553, 686; auch dieses „Jahrbuch" für 1901, S 24, 623.

2) S. den Schlusspassus der vorhergehenden Abhandlung des Verfasser über optische Sensibilisirung (dieses „Jahrbuch", S. 54).

Fine theoretische Erklärung für das verschiedene spectrale Verhalten der verschiedenen Bromsilber-Modifikationen kann vorläufig nicht gegeben werden.

Ich will nicht unterlassen, hier nochmals darauf aufmerksam zu machen, dass der Versuch, die verschiedene Spectralwirkung durch Absorption nach dem Draper'schen Satze zu erklären, ganz abgesehen davon, dass im vorliegenden Falle die Sache nicht stimmen würde, unstatthaft ist[1]). Die Farbe der Emulsion „M" ist grüngelblichweiss, die der „D"-Platte bläulichweiss, im Spectroskop ist keinerlei begrenzte Absorption zu erkennen.

Wenn Farbstoffe mit charakteristischen Absorptionsbändern, wie z. B. das Cyanin, von dem ihrem Absorptionsstreifen entsprechenden Lichte erheblich stärker gebleicht werden als vom Lichte ihrer eigenen Farbe, so ist dies ein Fall, der nicht verallgemeinert werden kann. Die verschiedenen Silberhalogenide, die Chromate, Eisensalze u. s. w., die in ihrer Farbe, also Lichtabsorption, ganz wesentlich differiren, sind alle in ihrem chemischen Verhalten dem Spectrum gegenüber nur wenig verschieden. H. W. Vogel[2]) sagt: „Die Annahme besonders chemisch wirksamer Strahlen ist unzulässig; wenn die blauen und violetten Strahlen früher als solche galten, so rührt das daher, dass Silbersalze hauptsächlich jene Strahlen absorbiren, dass man aber fälschlicherweise diesen einzelnen Fall verallgemeinerte."

Wenn man auch dem ersten Passus dieses Satzes zustimmen muss, da alle Strahlen chemisch wirken können, so darf doch die Thatsache, dass die kurzwelligen Strahlen auf die heterogensten Körper fast durchweg wirken, und zwar unabhängig von einer optisch erkennbaren Absorption, nicht vergessen werden.

Wendet man den Draper'schen Satz im chemischen Sinne auf solche lichtempfindlichen Körper an, die ganz oder fast farblos sind, so bedeutet er nichts als eine Tautologie, da Absorbirtwerden im chemischen Sinne von einem Körper und chemisch auf einen Körper wirken, nur zwei verschiedene Ausdrücke für ein und dieselbe Sache sind.

1) Siehe Lüppo-Cramer, dieses „Jahrbuch" für 1901, S. 36.
2) Vogel, „Handbuch d. Phot.", Bd. 1, S. 58.

Das Tonfixirbad und seine Nachtheile.

Von Dr. Georg Hauberrifser in München.

Leider wird das Tonfixirbad nicht nur von fast allen Amateuren, sondern auch von sehr vielen Fachphotographen benutzt. Es dürfte nicht zu viel behauptet sein, dass die infolge des Gebrauchs von Tonfixirbädern wenig haltbaren Photographien mit zur heutigen misslichen Lage der Fachphotographie beigetragen haben, und soll deshalb in nachstehenden Zeilen mit Hilfe einfacher Versuche der Nachweis geliefert werden, dass man nie bei einer im Tonfixirbad getonten Photographie für absolute Haltbarkeit garantiren kann.

Die Gefährlichkeit des Tonfixirbades beruht darauf, dass sich niemals mit Sicherheit die sogen. Schwefeltonung, welche auf der Bildung von Schwefelsilber (Ag_2S) beruht, vermeiden lässt. Zur Herstellung von schwefelgetonten Bildern, welche den goldgetonten Bildern täuschend ähnlich sehen, ist auch nicht die geringste Menge Gold nöthig.

Das genannte Schwefelsilber kann in der photographischen Bildschicht sich bilden:

1. Durch Zersetzung von Fixirnatron durch Säuren und sauere Salze und Einwirkung der Zersetzungsproducte auf feinvertheiltes metallisches Silber;

2. durch freiwillige Zersetzung von unterschwefligsaurem Silber;

3. durch Einwirkung von Silber auf unterschwefligsaures Blei.

Zum Beweis dieser Behauptungen mögen folgende einfache Versuche dienen:

Ad 1. Eine Chlorsilbercopie wird in einer zehnprocentigen Fixirnatronlösung fixirt, wobei die bekannte unschöne, gelbrothe Farbe entsteht. Legt man diese Copie, ohne zu waschen, in eine verdünnte Schwefelsäurelösung, so erhält sie in kurzer Zeit einen Ton, welcher dem sogen. Photographieton täuschend ähnlich sieht. Nach einigen Monaten, ja oft schon früher, wird das Bild heller und vergilbt zuletzt vollends.

Die Erklärung für diese Erscheinung ist folgende: Die Säure zersetzt das Fixirnatron unter Bildung von Natriumsulfat, Schwefeldioxyd und feinvertheiltem Schwefel. Dieser Schwefel verbindet sich mit dem feinvertheilten Silber (aus diesem besteht nämlich das gelbrothe Bild) zu dunklem Schwefelsilber. Durch Einwirkung des Luftsauerstoffes geht dieses Schwefelsilber allmählich über in schwefelsaures Silber, welches eine weisse Farbe besitzt.

Solche Säuren, welche das Fixirnatron zersetzen, werden dem Tonfixirbad auf verschiedene Weise zugefügt:

1. Indem Citronensäure direct zum Tonfixierbad zugesetzt wird;
2. durch das Chlorsilberpapier, welches beträchtliche Mengen freier Säuren aufweist;
3. durch das Chlorgold, welches beträchtliche Mengen freier Salzsäure besitzt.

Ad 2. Das Fixirnatron verbindet sich mit wenig Chlorsilber zu schwerlöslichem Silberthiosulfat, welches sich in überschüssiger Fixirnatronlösung als Doppelsalz,

$$Ag_2 S_2 O_3 + 2 Na_2 S_2 O_3,$$

löst. Die erste Verbindung bildet sich, wenn zu wenig Fixirnatron vorhanden ist; sie besitzt eine weisse Farbe, zersetzt sich aber schon nach wenigen Secunden unter Bildung von schwarzem Schwefelsilber. Man kann sich hiervon durch folgenden einfachen Versuch überzeugen: Zu einer in einem Reagensglas befindlichen Silbernitratlösung gibt man wenig Fixirnatronlösung, worauf sich sofort ein weisser Niederschlag bildet. Dieser Niederschlag färbt sich in sehr kurzer Zeit gelb, dann braun und zuletzt schwarz.

Ad 3. Löst man essigsaures oder salpetersaures Blei in überschüssiger Fixirnatronlösung und bringt in diese Lösung eine Chlorsilbercopie, welche nur fixirt ist — also eine gelbrothe Farbe besitzt —, so nimmt die Photographie in kurzer Zeit den sogen. Photographieton an, obwohl kein Gold vorhanden ist. Nach einiger Zeit vergilbt auch dieses Bild unter Einwirkung des Luftsauerstoffs.

Da nun alle Tonfixirbäder Bleisalze, Citronensäure, Alaun, ja, auch alle diese Körper zusammen enthalten, so ist es nach den obigen Versuchen ohne weiteres klar, dass man niemals beim Tonfixirbad sicher ist, dass keine Schwefeltonung eingetreten ist. Ist das Bad frisch angesetzt und ist wirklich Gold reichlich vorhanden, so kann schon vor Eintritt der Schwefeltonung das Silber des Bildes durch Gold ersetzt sein, welches sehr beständig ist; ein solches Bild ist natürlich haltbar. Eine Garantie jedoch dafür, dass das Bild ganz frei von Schwefelsilber und mithin absolut haltbar ist, kann man natürlich auch hier nicht geben.

Ein Tonfixirbad, welches allen Anforderungen bezüglich der Haltbarkeit genügt, müsste nach meiner Ueberzeugung vollständig frei von Metallsalzen, Alaun, Citronensäure u. s. w. sein, müsste ferner vollständig neutral oder, noch besser, schwach alkalisch sein und eine Goldverbindung enthalten, welche durch fein vertheiltes metallisches Silber leicht reducirt

wird. Ist der Goldgehalt erschöpft, so müsste die Tonung aufhören, was bei den bisherigen Tonfixirbädern leider nicht der Fall ist.

Von Liesegang ist ein Tonfixirbad hergestellt worden („Camera obscura" 1900, Nr. 17, S. 335), welches aus 1 Liter Wasser, 120 g Fixirnatron, 0,5 g Chlorgold und 200 ccm einer 50 procentigen Lösung von citronensaurem Kali besteht und welches Bad die längst gesuchte Lösung der Tonfixirbadfrage darzustellen scheint. Eine genauere Untersuchung ergab jedoch, dass auch hier Schwefeltonung eintreten kann, indem nicht nur das Chlorgold, sondern auch das käufliche, neutrale, citronensaure Kali freie Säure besitzt, welche zur Schwefeltonung Veranlassung geben kann. Neutralisirt man die Goldchloridlösung, sowie die Lösung des citronensauren Kali mit kohlensaurem Kalk oder kohlensaurem Baryt, so tritt bei dem genannten Tonfixirbad überhaupt keine Tonung ein.

Auch das neutrale Tonfixirbad von Lüttke & Arndt („Phot. Rundschau" 1900, S. 187) enthält Bleisalze, welche eine Schwefeltonung herbeiführen können. Nach kurzem Gebrauch hat sich trotz vorhergehenden, sehr sorgfältigen Auswaschens der Copien ein aus Schwefelsilber und Schwefelblei bestehender, schwarzer Bodensatz gebildet; bildet sich aber Schwefelsilber im Bade, dann wird es sich auch in der Bildschicht bilden, und kann aus diesem Grunde auch dieses Tonfixirbad nicht empfohlen werden.

Da es bisher ein Tonfixirbad, welches den oben gestellten Anforderungen entspricht, noch nicht gibt, so kann ich nur das sorgfältige getrennte Tonen und Fixiren empfehlen — eine Arbeitsmethode, welche geradezu zu einer Ehrenpflicht eines jeden Berufs- und Amateurphotographen werden soll.

Will man trotzdem mit dem Tonfixirbad arbeiten, so verfahre man wenigstens folgendermaassen:

1. Die Bilder werden gründlich gewässert, am besten unter Ammoniakzusatz zum Waschwasser, um die im Papier enthaltene freie Säure vollständig zu entfernen.

2. Die gewaschenen Bilder kommen 10 Minuten lang in eine frisch angesetzte chemisch reine Fixirnatronlösung 1 : 10.

3. Die fixirten Bilder kommen in ein sehr goldreiches Tonfixirbad, in welchem sie verbleiben, bis der gewünschte Ton erreicht ist.

4. Die getonten Bilder werden gründlich gewässert.

Eine Controle dafür, dass richtig gearbeitet wurde, hat man darin, dass die beiden Bäder klar bleiben müssen.

Es ist dies zwar auch ein getrenntes Tonen und Fixiren, doch ist durch die Anwesenheit von Fixirnatron im Tonbad die Bildung von Doppeltönen verhindert. Das hier die Rolle eines einfachen Goldbades übernehmende Tonfixirbad ist sehr lange haltbar und kann durch Zusatz von Chlorgoldlösung, die mit Kreide neutralisirt sein muss, oft regenerirt werden; der Goldgehalt darf bedeutend höher sein als sonst bei Tonfixirbädern üblich, da ein rasches Tonen höchstens den Ton des Bildes beeinflussen kann, aber nicht die Haltbarkeit, da das Fixiren ja vorhergegangen ist. Ein Waschen zwischen Fixiren und Tonen ist nicht nöthig.

—

Ein neuer, lichtstarker Anastigmat aus einem normalen Glaspaar.

Mittheilung aus der Rathenower Optischen Industrie-Anstalt vorm. E. Busch, A.-G.

Von K. Martin in Rathenow.

Wenn man die Entwicklung des photographischen Objectives verfolgt, wobei einem das im historischen Theil sehr verdienstvolle Werk Dr. M. von Rohr's: „Theorie und Geschichte des photographischen Objectives", Berlin 1899, recht nützlich ist, so findet man in den Arbeiten Professor J. Petzval's aus dem Jahre 1840 die ersten erfolgreichen Versuche, sämmtliche Schärfenfehler, die dem Erlangen eines genügend ausgedehnten, scharfen und hellen Bildfeldes entgegenstehen, zu beseitigen, und zwar mittels strenger Rechnung und analytischer Entwicklung. Das Ergebniss seiner Untersuchungen war, wie bekannt, das nach ihm benannte Portrait-Objectiv, in welchem die Hauptfehler, die sphärische und chromatische Abweichung, gehoben waren, jedoch anastigmatische Bildfeldebenung noch nicht vorhanden war.

Petzval hat dann einige Jahre später mit Hilfe seines Theorems den Beweis erbracht, dass ein chromatisch corrigirtes Objectiv mit anastigmatischer Bildfeldebnung mit den damals erhältlichen Gläsern nicht construirt werden könne. Kurze Zeit vor ihm hatte Professor Seidel ebenfalls darauf hingewiesen, dass die Hebung der chromatischen Abweichung mit der anastigmatischen Bildfeldebnung in Widerspruch stehe.

Da der Beweis ausserordentlich einfach ist, sei er an dieser Stelle wiederholt.

Bezeichnen φ_1, φ_2, φ_3 u. s. w. die reciproken Brennweiten, n_1, n_2, n_3 etc. die entsprechenden Brechungsindices, und

v_1, v_2. v_3 ... etc. die zugehörigen relativen Dispersionen der
einzelnen Linsen, dann ist die Bedingung für die Hebung der
chromatischen Abweichung:

$$\Sigma \frac{\varphi}{v} = \frac{\varphi_1}{v_1} + \frac{\varphi_2}{v_2} + \frac{\varphi_3}{v_3} + \ldots = O,$$

und die Petzval'sche Bedingung für die Bildfeldebnung:

$$\Sigma \frac{\varphi}{n} = \frac{\varphi_1}{n_1} + \frac{\varphi_2}{n_2} + \frac{\varphi_3}{n_3} + \ldots = O.$$

Für eine Combination aus zwei Linsen wäre also:

$$\frac{\varphi_1}{v_1} + \frac{\varphi_2}{v_2} = O,$$

und

$$\frac{\varphi_1}{n_1} + \frac{\varphi_2}{n_2} = O.$$

Durch Division folgt hieraus:

$$\frac{n_1}{v_1} = \frac{n_2}{v_2},$$

oder

$$\frac{n_1}{n_2} = \frac{v_1}{v_2},$$

d. h. wenn die oben angegebenen Bedingungen erfüllt sein
sollen, dann müssen sich die Brechungsindices der Gläser wie
die zugehörigen relativen Dispersionen verhalten, oder mit
anderen Worten, das Glas mit dem höheren Brechungsindex
muss die geringere (absolute) Dispersion haben. Nun steigt
aber bei den alten Gläsern die Dispersion mit dem Brechungs-
index, die beiden obigen Forderungen waren also damals un-
vereinbar.

Nachdem dann 40 Jahre lang jeder nennenswerthe Fort-
schritt in der angedeuteten Richtung geruht hatte, machten
sich gegen das Ende der achtziger Jahre wieder Versuche
bemerkbar, seit Dr. Schott in Gemeinschaft mit Professor
Abbe in Jena die neuen Gläser geschaffen hatten, bei denen
die alte Abhängigkeit zwischen Brechungsindex und Dispersion
nicht mehr vorhanden war. Es gab jetzt Gläser, welche
der obigen Forderung gemäss hohen Brechungsexponenten
mit niedriger Dispersion vereinigten. Derartigen Gläsern
hat Professor Lummer, welcher solche übrigens ebenfalls
zur Compensation beider Fehler als nöthig erachtete, später
den Namen „anomale" Gläser im Gegensatz zu den alten
„normalen" Gläsern gegeben. Mit der Erschmelzung der
neuen Gläser begann eine neue Epoche des photographischen

Objectives, und Dr. Rudolph in Jena war 1890 der Erste,
der unter Benutzung der neuen Gläser den ersten chromatisch
und sphärisch corrigirten Anastigmaten errechnete. Ihm folgten
dann rasch eine Reihe anderer Constructeure mit neuen Typen.
Alle diese Systeme hatten das eine charakteristische Merkmal:
sie enthielten die neuen „anomalen" Gläser, zumeist das
hochbrechende Barytcrown. Man glaubte eben auch jetzt noch,
dass die Verwendung der neuen Gläser unumgänglich noth-
wendig sei; schreibt doch selbst Dr. M. von Rohr, der als
Mitarbeiter der Firma Zeiss und Dr. P. Rudolph's gewiss als
competent angesehen zu werden verdient, noch im „Photo-
graphischen Centralblatt" 1900, S. 146:

„Nun könnte man fragen, warum er (Ad. Steinbeil) nicht
beide Aufgaben gleichzeitig zu lösen suchte, und die Antwort
würde lauten: Weil ihm das dazu erforderliche Glas-
material fehlte. Schon L. Seidel hatte es 1856 ausge-
sprochen und J. Petzval war ihm darin gefolgt, dass bei den ge-
wöhnlichen Gläsern die Herbeiführung der Farben-
correction mit der strengen Bildebnung in Wider-
spruch gerathe. Denn die Bildebnung im strengen
Sinne verlangt für die sammelnden Bestandtheile ein Glas
stärkerer Brechung, die Farbencorrection aber für diese
sammelnden Bestandtheile ein Glas mit schwächerer Zer-
streuung. Ein Glas mit solchen Eigenschaften aber gab es
in der Reihe der älteren Gläser nicht, bei denen vielmehr
stärkere Brechung stets mit stärkerer Zerstreuung ver-
bunden war.

Da nun aber die Herbeiführung chromatischer
Correction für die Verwendung eines photographischen
Objectives unumgänglich nöthig ist, so konnte man eben
unter Benutzung der alten Glasarten an die Erreichung
strenger Bildfeldebnung nicht denken, sondern musste je
nach dem Zwecke, dem das Instrument angepasst werden
sollte, entweder Aufhebung des Astigmatismus wählen,
wobei man allerdings ein bestimmtes Maass von Bild-
feldkrümmung in den Kauf nahm, oder man führte
Bildfeldebnung in übertragenem Sinne ein, ver-
zichtete dann aber auf die Beseitigung des Astig-
matismus."

Ausser den oben genannten Autoren haben noch eine
ganze Reihe anderer, wie z. B. Professor Drude, die Be-
hauptung ausgesprochen, dass ein chromatisch corrigirter
Anastigmat erst durch die neuen Jenenser Gläser möglich ge-
worden sei.

Diese Behauptung erweist sich jetzt als unrichtig, ebenso wie der oben angeführte Petzval'sche Beweis.

Es ist sehr wohl möglich, aus normalen Gläsern einen chromatisch corrigirten Anastigmaten zu construiren, wenigstens wenn derselbe aus unverkitteten (einzelnen) Linsen besteht.

Schon Petzval hätte aus denselben Gläsern, aus denen sein Porträt-Objectiv besteht, einen Anastigmaten herstellen können, wenn nicht seine analytische Untersuchung ihm die (scheinbare) Unmöglichkeit vorausgesagt hätte.

Der Grund, weshalb hier die Theorie mit der Praxis in krassem Widerspruch steht, ist einfach darin zu suchen, dass die Petzval'sche Bedingung, die überdies nur für Systeme mit verschwindend kleinen Dicken und Abständen gilt, gar nicht die Bedingung für die anastigmatische Bildfeldebnung darstellt, worauf man auch schon früher hingewiesen hat. Und nur dem Umstande, dass das von Dr. P. Rudolph für verkittete Systeme entwickelte „Princip" ebenfalls auf die Forderung nach „anomalen" Glaspaaren hinauslief, ist es wohl zuzuschreiben, dass die alte Ansicht von der Unmöglichkeit eines chromatisch corrigirten Anastigmaten aus normalen Gläsern noch bis jetzt selbst bei den ersten Fachleuten bestanden hat.

Die Hebung der sphärischen Abweichung in einem verkitteten System erfordert eine zerstreuend wirkende Fläche, an welcher der achsenparallele Strahl einen gösseren Winkel mit der Flächennormale bildet, und die Beseitigung der astigmatischen Bildwölbung verlangt anderseits das Vorhandensein einer sammelnd wirkenden Fläche, an welcher der schräge Strahl einen grösseren Incidenzwinkel bildet; diese Forderungen führen nun, so lange die Flächen Kittflächen, also von geringer Brechungs-Exponentendifferenz sind, ebenso wie das Rudolph'sche Princip, allerdings auf chromatisch untercorrigirte Systeme, wenn man die alten Gläser benutzt.

Hat man jedoch ein System aus getrennten Linsen, so können die zur Correction erforderlichen Flächen vorhanden sein, ganz gleichgültig, ob der Index des Flint- oder Crownglases der höhere ist. Von dieser Ueberlegung ausgehend, haben wir versucht, ein sphärisch, chromatisch und astigmatisch corrigirtes Zwei-linsen-Objectiv aus einem „normalen" Glaspaar zu construiren, d. h. aus einem Glaspaare, bei welchem der Brechungsindex der Sammellinse niedriger ist als derjenige der Zerstreuungslinse. Als Grundlage diente das wegen der Lage der Flächen für den vorliegenden Zweck günstige Gauss'sche Fernrohrobjectiv. Und was die ersten Fachleute seit 60 Jahren für

unmöglich gehalten hatten, glückte vollkommen. Das be-
rechnete System zeigte eine vorzügliche Bildfeldebnung und
geringe sphärische Zonen bei guter chromatischer Correction.
Es hat ferner die Eigenthümlichkeit, dass der Zonenfehler
entgegengesetzt wie gewöhnlich liegt; man kann also unser
System mit einem gewöhnlichen (z. B. Aplanat) zu einem
Doppel-Objectiv ohne jeden Zonenfehler combiniren.

Wichtiger ist jedoch die Zusammensetzung zweier gleicher
oder ähnlicher Systeme nach obigem zu einem Doppel-
Objectiv, welches nicht nur sphärisch, chromatisch und astig-
matisch corrigirt, sondern auch frei von Coma und Ver-
zeichnung ist.

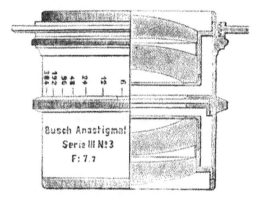

Fig. 4.

Das neue Objectiv, welches in allen Kulturstaaten zum
Patent angemeldet ist, wird von uns vorläufig in einer Serie
für universelle Zwecke mit der Oeffnung $f/7,7$ hergestellt. Eine
Serie von Objectiven von höchster Lichtstärke für Kinemato-
graphen, Portraits u. s. w. ist in Vorbereitung.

Wir haben in Anbetracht der geringen Linsenzahl
(vier) die Preise für unsere Anastigmate relativ niedrig
festsetzen können. So kostet z. B. unser Busch-Anastig-
mat Serie III (Nr. 3, $f/7,7$), der mit voller Oeffnung eine
Plattengrösse 13×18 reichlich auszeichnet, 75 Mk., ein
Preis, der kaum halb so hoch ist, wie derjenige eines ent-
sprechenden Objectives anderer Firmen.

Fig. 4 zeigt das neue Objectiv zum Theil im Schnitt,
zum Theil in der äusseren Ansicht. Wir werden demnächst
die Reihe unserer Anastigmate durch einen Weitwinkel-
Anastigmat von höchster Leistungsfähigkeit vervollständigen.

Die Periodizität der Solarisation [1]).

Von Privatdocent Dr. E. Englisch in Stuttgart.

Die seither als Solarisation bezeichnete Umkehrung des photographischen Bildes auf Bromsilbergelatine beobachtete zuerst J. Janssen in Meudon im Jahre 1880. Zur Photographie der Photosphäre, schreibt er in seiner Mittheilung an die französische Akademie [2]), ist eine Exposition von $^1/_{1000}$ Secunde ausreichend; bei Gelatineplatten kann man auf $^1/_{20\,000}$ Secunde herabgehen. Bei Expositionen von 1 bis 2 Secunden („c'est à dire dix ou vingt mille fois plus long que celui qui eût donné une bonne image négative") entsteht an Stelle des Negatives ein Positiv. Bei noch weiterer Lichteinwirkung verwandelt sich das Solarisationspositiv in ein zweites (Solarisations-) Negativ. Die Negativ- und Positivzustände sind getrennt durch Zonen grösster oder kleinster Schwärzung der Platte, Zonen, in denen sich verschiedene Veränderungen über einander lagern, wie ich für die erste neutrale Zone zuerst zeigen konnte, indem die Beobachtung, dass intermittirende Belichtungen grösseren Effect geben als gleich lange continuirliche, eine andere Deutung nicht zulässt, als die Annahme in Beziehung der Schwärzung einander entgegenwirkender Vorgänge, von denen der eine der normalen, der andere der solarisirenden Veränderung der Bromsilbergelatine entspricht [3]).

Zur Erreichung der zweiten Umkehrung soll nach Janssen eine 10^6fache Normalexposition nöthig sein: die Intensität des Sonnenlichtes am Bildort muss durch Reflektoren erhöht werden. Während die Herren Lumière die zweite Umkehrung überhaupt nicht beobachten konnten, erhielt ich doch bei über 300 Versuchen auf zwei (Herzog-) Platten nach 100 Minuten Exposition für eine Expositionsdauer von 20 Minuten im Sonnenlicht (August, Mittag) eine Umkehrung. Will man diese 100 Minuten Exposition im Lichte, dessen photochemische Wirksamkeit zu 30000 H. M. S. sicher viel (wahrscheinlich um das Doppelte oder Dreifache) zu klein angenommen werden soll [4]), gleich der 10^6fachen Normalexposition setzen, so würde für diese der enorme Werth von

1) Nach der ersten Veröffentlichung in der „Physikalischen Zeitschrift", Bd. 3. S. 1, 1901.
2) „Compt. rend." 1880, Bd. 90, S. 1447.
3) Englisch, „Schwärzungsgesetz für Bromsilbergelatine". Verlag von Wilhelm Knapp in Halle a. S., 1901, S. 38 ff.
4) Eder, „Handbuch" 1892, I, 1, S. 458.

1800 H. M. S. sich ergeben. Wie Eder[1]) neuerdings wieder gezeigt hat, hat die Schwärzungscurve ein gerades Stück zwischen Belichtungen von 3 und 23 H. M. S.; ich halte es daher für richtig, den mittleren Werth von 12 H. M. S. als Normalexposition zu bezeichnen; dann aber erfolgte die Janssen'sche Umkehrung bei $1,5 \cdot 10^7$ facher Normalexposition. Es ist wichtig, dass die Umkehrung im gewöhnlichen Sonnenlichte eintrat, ohne dass dieses gesammelt werden musste, und der Helligkeitsunterschied in beiden Fällen erklärt zur Genüge die Abweichung zwischen Janssen's und meiner Zahl.

Eine dem Tageslichte wenigstens vergleichbare Lichtquelle haben wir im brennenden Magnesium, das bei einfachen Vorsichtsmaassregeln[2]) der verbrannten Menge proportionale Lichtmengen liefert. Ich verwendete Magnesiumband, von dem der Meter 0,63 g wog; 1 cm lieferte also, unter Zugrundelegung von Eder's[3]) Angaben, die photographisch wirksame Lichtmenge von 1200 H. M. S. Bei 20 cm Abstand von der Platte war also die Wirkung = 30000 H. M. S. (oder nach obiger Annahme gleich 1 Secunde Belichtung in der Sonne).

Die Platten waren in 2 cm breite Stücke geschnitten, und sie wurden in 1 bis 2 cm breiten Querstreifen mit steigenden Lichtmengen bestrahlt; die zu verbrennenden Stücke Magnesiumband wurden durch eine mechanische Vorrichtung in die Spitze einer Bunsen-Flamme eingeführt, deren Licht sich also während 5 Secunden, die zur Entzündung des Magnesiums nöthig waren, für jeden Streifen zum Magnesiumlichte addirt. Der neu zu belichtende Streifen hatte genau den angegebenen Abstand von der Lichtquelle. Dieser Abstand vergrössert sich natürlich bei dem zuerst belichteten Streifen für die weitere Belichtung; da es sich aber um qualitative Versuche handelt, darf die Abstandsänderung wohl ausser Acht bleiben; wegen der Ausdehnung der Lichtquelle ist übrigens die Intensitätsabnahme kleiner, als dem Entfernungsgesetze entspricht. Auch die Einwirkung des überstrahlenden Lichtes, durch welche die gar nicht belichteten Plattentheile stark geschwärzt werden, darf aber, für alle Streifen gleich, wohl ausser Acht gelassen werden.

Bei den Platten fällt sofort auf, dass sie streifenweise heller und dunkler sind: die Schleussner-Platte, die sich für die kleinsten Belichtungen verhältnissmässig schnell noch zu erheblicher Dichtigkeit entwickelt,

1) Eder, „Phot. Corr." 1900.
2) Englisch, „Schwärzungsgesetz für Bromsilbergelatine". Verlag von Wilhelm Knapp in Halle a. S., 1901, S. 31 ff.
3) Eder, „Handbuch" 1892, I, 1, S. 457.

dann aber, gut graduirt, heller wird, hat (Fig. 5), zunächst
aus 14 cm Abstand von der Lichtquelle belichtet, ein Minimum
der Dichte bei 6 cm Magnesiumband, ein Maximum bei 8 cm
und ein zweites Minimum bei 12 cm. Dem ersten Minimum
entspricht bei 20 cm Abstand (Fig. 6) ein Minimum bei 12 cm,
dem zweiten ein solches bei 24 cm. Dagegen hat man bei
20 cm Abstand ein weiteres Minimum bei 20 cm Magnesium-
band, dem bei 14 cm Abstand kein Minimum entspricht; es

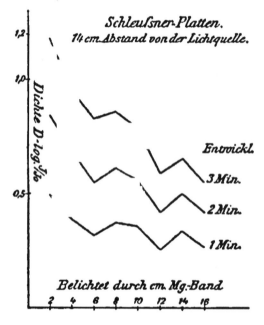

Fig. 5.

kann dies wohl daher rühren, dass dieses schwache Minimum
überdeckt wird durch die Wirkung des bei Belichtung der
Nachbarstreifen in der Schicht diffus gewordenen Lichtes,
das hier von grösserer Intensität als bei 20 cm Abstand ent-
sprechend eine mehr als verhältnissmässig grössere Verände-
rung hervorrufen müsste[1]). Die Minima bleiben bei ver-
längerter Entwicklung erhalten; allmählich werden aber die
Unterschiede zwischen den ersten Minima und den Nachbar-

1) **Englisch**, „Schwärzungsgesetz für Bromsilbergelatine". Verlag
von **Wilhelm Knapp** in Halle a. S. 1901, S. 31.

streifen kleiner, die Minima nähern sich den Maxima, während sich die mehr belichteten Streifen noch kontrastreicher entwickeln. Man kann dies erklären durch die Annahme, dass bei den ersten Minima die dem Minimumzustande entsprechende Veränderung sich nur auf die oberflächlichen Schichten erstrecke, nicht auch auf die tieferen; dasselbe wird vom folgenden Maximum gelten, das doch durch einen Minimumzustand hindurchgegangen ist; beim Minimum kommt also noch etwas Dichtigkeit aus den tieferen Schichten hinzu, das Maximum aber kann infolge des Minimumzustandes seiner tieferen Schichten wenig mehr hinzugewinnen, beide müssen sich also gleicher werden. Die Tiefe der Minima nimmt

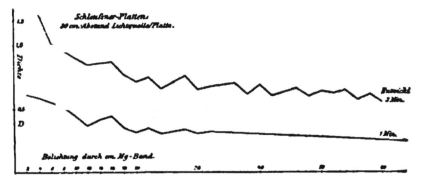

Fig. 6.

ab mit der Intensität des wirkenden Lichtes, doch konnte ich Andeutungen der Streifen noch bei 1 m Abstand der Platten von der Lichtquelle erhalten; je weniger tief ein erstes Minimum ist, desto schneller verschwindet es bei der Entwicklung (Fig. 6). Ganz anders verhält es sich mit späteren Minima; während sie bei kurzer Entwicklung im Schleier der Platte verschwinden, treten sie bei längerer Entwicklung immer deutlicher hervor. Die Minima kehren in einer eigenthümlichen Periode wieder; bei Schleussner-Platten folgten auf das erste Minimum drei dunklere Streifen, zweites Minimum, zwei dunklere Streifen, drittes Minimum, ein dunklerer Streifen, viertes Minimum, woran sich dieselbe Periode wieder anschloss; jeder Streifen entsprach dabei 2 cm Magnesiumband. Die Unterschiede in der Tiefe der Minima waren dabei nicht derart, dass ich sie mit Sicherheit feststellen konnte. Die periodische Wiederkehr der Minima deutet auf die Unabhängigkeit derselben von der späteren Belich-

tung; ich fand sie in der That stets an denselben Stellen der
Platte localisirt, an denen sich die ersten Minima gezeigt
hatten, ganz unabhängig von der nachfolgenden Belichtung.
Bis jetzt habe ich bis 128 cm Magnesiumband 17 deutliche
Minima zählen können, wenn ich den Kunstgriff anwandte,
die mehr belichteten Platten länger zu entwickeln. Diese
Minima aufzuzeichnen hat wenig Interesse; wie aber aus
Fig. 6 hervorgeht, tritt ein vorher unbemerktes, schwaches
Minimum auf bei 52 cm Magnesiumband, das ich auch bei
weiterer Belichtung nicht mehr gefunden habe, und das ich
neben den drei ersten Minima für ein ursprüngliches halte,
während ich die übrigen nur als Wiederholungen der ersten
ansehe.

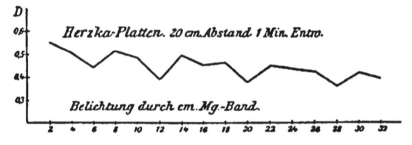

Fig. 7.

Nachbelichtung erhält also die Minima, und kann
sie sogar verstärken. Während das erste Minimum nur bei
guter Abpassung der Belichtungsverhältnisse und der Ent-
wicklungsdauer deutlich erscheint, kommen die späteren
Minima leicht und deutlich heraus. Versucht man nun aber,
eine Platte bis zur Nähe eines Minimums vorzubelichten, und
dann die zu diesem nöthige Energiemenge hinzuzufügen,
so werden die Unterschiede zwischen Maxima und Minima
kleiner; diese Unterschiede entstehen also hauptsächlich in
den ersten Stadien der Belichtung, d. h. die Platte ist un-
vorbelichtet empfindlicher, als wenn sie bereits
solarisirt ist.

In Fig. 7 ist ein Theil der Solarisationscurve für eine
Herzka-Platte gezeichnet. Diese Platte, die bei Normal-
belichtung ganz klar arbeitet, ist im Solarisationsgebiete er-
heblich schleieriger als die Schleussner-Platte; das erste,
hier sehr kräftige Minimum trat schon bei 6 cm Magnesium
ein, die Periode der Minima war kürzer als bei der Schleuss-
ner-Platte, und bei 16 cm lag ein schwaches Minimum

zwischen Maxima, die von kräftigen Minima eingeschlossen
waren. Die H e r z k a - Platte ist gelatinereicher als die

Positiv-Copie einer Colby-Platte.
Belichtet durch

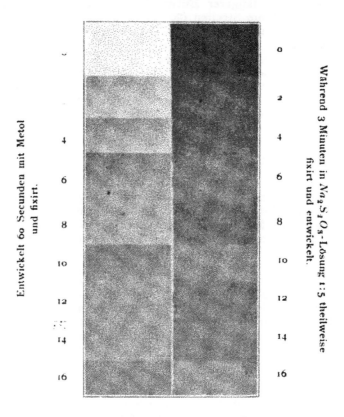

cm .Mg. Abstand 20 cm.

Fig. 8.

Schleussner-Platte; sie fixirt viel langsamer, und ich habe
bei der, ein ähnliches Verhalten zeigenden Colby-Platte
ebenfalls schon bei 6 cm das erste Minimum beobachtet.
Bei einer orthochromatischen Hauff-Platte (Em. 235), die
sehr dünn gegossen ist, fand ich die Umkehrung erst bei
28 cm Magnesiumband.

Einige der untersuchten Platten haben einen kleinen Jodgehalt, der aber die auftretenden Unterschiede in den Dichten nicht zu erklären vermag.

Die ersten Umkehrungen treten deutlicher auf bei den Rapidentwicklern, als bei Hydrochinon und Glycin, die sie aber auch bei längerer Entwicklung erhalten; Eisenoxalat liefert sehr schöne Streifen (30 Secunden Entwicklung).

Nun hatte ich früher gefunden[1]), dass das Bromsilber an den solarisirten Stellen schwerer in Natriumthiosulfat gelöst wird, als an den normal belichteten; badet man also (im Dunkeln) eine solarisirt belichtete Platte in Fixirnatronlösung $1:5$, bis an den nicht solarisirten Stellen das $AgBr$ gelöst ist, so bleibt an den solarisirt belichteten, entsprechend der Belichtung, mehr oder weniger Bromsilber stehen, das in einem Entwickler zu Silber reducirbar ist (wegen gelösten Silbersalzes meist in brauner Farbe). Man hat dann Licht- und Schattenvertheilung eines Negatives; ich habe das als normale Entwicklung solarisirter Schichten bezeichnet. Eine Platte, welche die vorhin beschriebene Streifenbildung zeigt, liefert auch beim Vorbad in Thiosulfat und nachheriger Entwicklung hellere und dunklere Streifen; aber die Maxima liegen dann auf den Minima der direct entwickelten Platten, und umgekehrt. Fig. 8 zeigt dies deutlich: wir haben links das Positiv eines direkt entwickelten Stückes einer Colby-Platte, wobei der unbelichtete, mit o bezeichnete Streifen durch überstrahlendes Licht im Negative geschwärzt war; rechts das Positiv eines zuerst theilweise fixirten, und dann erst entwickelten Stückes derselben Platte.

Eine Mitwirkung des Bindemittels scheint mir nun allerdings zweifellos, aber ich will vorerst keine Hypothese ausbauen. Dagegen mag der Hinweis gestattet sein, dass vielleicht die schwarzen Blitze, bei denen im Positiv der Hauptstrahl hell, also wie normal, die Seitenäste aber schwarz, also solarisirt erscheinen, sich durch diese Versuche erklären lassen; die Lichtverhältnisse brauchen nur dieselben zu sein, wie für ein Minimum und darauffolgendes Maximum; bei der grossen Intensität der Blitze können die Unterschiede sehr erheblich werden. Die Wood'schen Versuche müssen dann dahin gedeutet werden, dass so grosse Intensitäten, die bei $1/_{40\,000}$ Secunden Einwirkung die Schicht schon verändern, direct solarisirend wirken.

Um auf den Vergleich meiner Umkehrungen mit denen Janssen's zurückzukommen, bemerke ich, dass die erste

1) Englisch, „Phys. Zeitschr." 1900, Bd. 2, S. 62.

von mir beobachtete Umkehrung eintrat bei Schleussner-
Platten bei einer Belichtung von 360000 H. M. S., bei Herzka-
Platten von 180000 H. M. S., d. h. bei den $3 \cdot 10^4$, bezw.
$1,5 \cdot 10^4$ fachen Normalexposition von 12 H. M. S. Im Sonnen-
lichte wären die Umkehrungen eingetreten nach weniger als 6,
bezw. 3 Secunden, und sie hätten weniger als 1 Secunde an-
gedauert. Daraus geht hervor, dass meine und Janssen's
Umkehrungen nicht identisch sein können; da bei mir die
Platte im Ganzen noch immer heller wird, bewegen sich
meine Versuche noch durchaus im Gebiete der Solarisation
erster Ordnung, des Solarisationspositives[1]).

Die Versuche sind verhältnissmässig leicht reproducirbar,
man muss eben für jede Platte die Versuche genau abpassen.
Auffallenderweise versagen die ersten Minima bei feuchtem
Wetter, und die späteren werden schwächer. Es scheint,
dass die Feuchtigkeit der Gelatineschicht hier eine Rolle spielt.

Notiz, betreffend die Umkehrung des Bildes bei der Entwicklung im Tageslicht.

Von Privatdocent Dr. E. Englisch in Stuttgart.

Vor einiger Zeit hat Professor Nipher[2]) in St. Louis ein
Verfahren beschrieben zur Herstellung von Positiven direct
in der Camera. Er belichtet stark über, entwickelt kurz
mit Hydrochinon im Dunkeln, und lässt dann plötzlich sehr
helles Licht auf die Platte fallen. Das Negativ kehrt sich
sofort in ein Positiv um. Nipher hat gezeigt, dass die Um-
kehrung gut nur dann eintritt, wenn die Lichtquelle für die
Nachbelichtung intensiv genug ist, und das ist sein bleiben-
des Verdienst; die Umkehrung bei Entwicklung im Tageslicht
selbst ist aber lange bekannt. In Eder's[3]) Quellenwerk
findet man den Versuch Sabatier zugeschrieben, und Seely's
1850 gegebene Erklärung verzeichnet, dass die zuerst nur
oberflächlich wirkende Entwicklung an den belichteten Stellen
ein halb undurchsichtiges Häutchen von Silber liefere, welches
bei der Nachbelichtung das darunter liegende $Ag Br$ schütze,
während an den andern unbelichteten, also frei liegenden
Theilen das Licht ungeschwächt wirkt, und da die Nach-

1) Die Janssen'sche Umkehrung träte bei Belichtung durch mehr als
7 m Magnesiumband ein.
2) Nipher, „Trans. Acad. of science of St. Louis", Bd. 10, S. 6 und 9;
Bd. 11, S. 4.
3) Eder, „Handbuch" 1897, Bd 2, S. 82.

belichtung stärker ist, als die Vorbelichtung, so findet an den zuerst unbelichteten Stellen, den Schatten, stärkere Entwicklung statt. Das mag richtig sein; wie aber Howard du Bois'[1]) Bemerkung zu verstehen ist, dass als Negative überentwickelte Platten noch in ein Positiv verwandelbar seien, vermag ich nicht zu entscheiden; denn es ist wohl plausibel, dass bei Sabatier-Nipher ein schieieriges Positiv entsteht; wie aber der dichte Silberniederschlag der überentwickelten Platte durch blosse Entwicklung zum Verschwinden gebracht werden soll, oder wenigstens so viel heller sein kann, als die grösstmögliche Dichte der Platte, dass man überhaupt noch von einem Bilde sprechen darf, ist nicht einzusehen. Bei meinen Versuchen verschwand, wie zu erwarten war, das Bild vollständig.

Nun hat neuerdings Nipher[2]) seinen Versuch in anderer Weise beschrieben, indem er das Positiv durch Entwicklung in Hydrochinon plus concentrirter Thiosulfatlösung erzeugt. Die Entstehung dieses Positives ist nur bedingt durch das Verhältniss der Reduktionsgeschwindigkeit des Entwicklers und der Lösungsgeschwindigkeit von Bromsilber in der Thiosulfatlösung; ich darf wohl hier darauf hinweisen, dass dieser Nipher'sche Versuch mit meiner „normalen Entwicklung solarisirter Schichten" zusammenfällt[3]), nur dass bei meinen Versuchen die Verhältnisse eindeutiger liegen.

Die Reproduction von Negativen.

Von C. H. Bothamley in Weston super Mare, England.

Die Herstellung von Duplicatnegativen nach einem guten Originalnegative stellt keine erheblichen Schwierigkeiten dar, vorausgesetzt, dass man sich Mühe gibt, Platten mit einem sehr feinen Korn zu verwenden und nachzusehen, dass das Diapositiv voll exponirt, jedoch nicht übermässig entwickelt wird. Anders liegt die Sache, wenn das Originalnegativ mangelhaft ist, und entweder zu viel Dichte und zu grosse Contraste aufweist, oder aber in Contrasten und Kraft nicht ausreicht. In jedem dieser Fälle ist zur Erzielung eines guten Ergebnisses viel Mühe und etwas Geschick nothwendig.

Wenn das Negativ aus irgend einem Grunde keinerlei Details in den Schatten zeigt, so ist es nutzlos, von demselben

1) Du Bois, „Journal Phot. Soc. of Phil.", April 1901.
2) Nipher, „Nature" 1901, Bd. 63, Nr. 1631, S. 325.
3) Siehe vorstehende Abhandlung.

ein befriedigend reproducirtes Negativ erhalten zu wollen.
Wenn jedoch trotz excessiver Dichte und Contraste hinreichen-
des Detail in den Schatten auftritt, so lässt sich im All-
gemeinen durch hinreichend gut bekannte Methoden ein
gutes Resultat erzielen. Es muss ein starkes Licht zur An-
wendung gelangen, sowie eine volle Exposition erfolgen,
wenn man das Diapositiv herstellt, während ein Entwickler
wie Metol anzuwenden ist, um die Contraste noch weiter
zu verringern. Dieselbe allgemeine Regel kann, wenn nöthig,
befolgt werden, wenn man das Negativ nach dem Diapositiv
herstellt. Der Vortheil, die dünnen Theile des Negatives und
Diapositives entsprechend während der Expositionen zu be-
schatten, ist zu bekannt, ohne dass darauf noch weiter Rück-
sicht zu nehmen ist.

Schwieriger ist es, von einem überexponirten und
schwachen Originale ein hinreichend reproducirtes Negativ zu
erzielen, doch erscheint dies wohl dann und wann des Ver-
suches werth, wenn aus anderen Gründen ein anderes Negativ
sich nicht direct nach dem aufgenommenen Gegenstand ge-
winnen lässt. Wenn das Negativ kein an Details armes
ist, so kann man ein Diapositiv auf einer feinkörnigen
photomechanischen Platte erzielen, indem man gegen
weiches Licht exponirt und Sorge trifft, dass Ueberexpo-
sitiou vermieden und auf solche Weise entwickelt wird,
um Schleier zu vermeiden und das Maximum des Contrastes zu
erzielen. Von diesem Diapositiv lässt sich, nachdem dasselbe,
wenn nöthig, verstärkt ist, ein Negativ auf derselben Platten-
art in derselben Weise erhalten. Ich finde, dass bei dieser
Art der Arbeit es vortheilhaft ist, die Expositionen gegen das
Licht so nahe wie möglich parallel zu gestalten, und deshalb
ist es rathsam, den alten Vorgang einzuhalten, nach dem der
Copirrahmen am Grunde eines rechteckigen Kastens von
60 bis 75 cm Tiefe untergebracht wird, mit einem Kreuzschnitt
über demselben von den Dimensionen des Copirrahmens, und
tiefschwarz angestrichen oder belegt mit Sammet. Tangential-
strahlen werden auf diese Weise bis zu bedeutendem Umfang
abgeschnitten mit dem Resultat, dass weniger Lichtzerstreuung
innerhalb der Schicht eintritt und demgemäss das Bild mehr
Kraft und klarere Schatten zeigt.

Anstatt Bromgelatineplatten zu verwenden, lässt sich ein
Diapositiv nach dem Pigmentverfahren herstellen, indem man
ein braunes Pigmentpapier sensibilisirt und exponirt, wobei
man Höchstcontrast herbeizuführen trachtet. Wenn nöthig,
kann das Bild mittels Hypermanganat verstärkt werden.
Das Pigmentdiapositiv kann zur Herstellung eines neuen

Negatives auf einer langsamen feinkörnigen Bromgelatine-
platte in der oben beschriebenen Weise verwendet werden.
Das neue Bromgelatine-Negativ kann, wenn nöthig, verstärkt
werden, am besten durch Behandlung mit Quecksilberchlorid
und nachfolgendem Schwärzen mit Eisenoxalat.

Bei der kürzlich von mir ausgeführten Verarbeitung einiger
sehr schwachen und flauen Negative habe ich folgende Me-
thode angewendet. Ein Diapositiv wurde auf einer „Process"-
Platte[1]) hergestellt, indem sie gegen schwaches Licht expo-
nirt und Fürsorge getroffen wurde, dass die Schleierbildung
verhindert wurde. Das Diapositiv, welches trotz der ge-
troffenen Vorsichtsmaassregeln noch flau und schwach war,
wurde darauf mit Uran verstärkt, indem ich die in Fällen
dieser Art recht werthvolle Methode von Dr. Bluhn an-
wendete. Die gut ausgewaschene Platte wurde einige Zeit
in eine dreiprozentige Lösung von Kaliumferricyanid gebracht
und gut gewaschen. Dann brachte ich sie in eine Lösung,
welche 1 Theil Urannitrat, 10 Theile Kaliumchlorid und
100 Theile Wasser enthielt. Auf diese Weise wurde ein ziem-
lich kräftiges rothes Bild erhalten, welches in der Hauptsache
aus Uranferrocyanid bestand, und von diesem wurde dann
da sreproducirte Negativ auf einer langsamen Bromgelatine-
platte erzielt.

Um nun auf diese Weise und auch, wenn der Pigment-
process benutzt wird, den vollen Vortheil zu erzielen, welcher
aus der braunen Farbe des Bildes erwächst, muss man sich
erinnern, dass braune Schicht viel weniger durchlässig für
blaues und violettes Licht ist, als gegen das gelbliche
gewöhnliche Gas- oder Lampenlicht. Es ist deshalb rathsam,
die Exposition mittels irgend welchen Lichtes vorzu-
nehmen, welches aussergewöhnlich reich an blauen und
violetten Strahlen ist, und auch eine Platte anzuwenden,
welche praktisch unempfindlich gegen andere Strahlen ausser
blauen und violetten ist. Aus diesem Grunde halte ich es
für das Beste, für das reproducirte Negativ eine sehr lang-
same Bromgelatineplatte anzuwenden, und die Exposition
mittels eines kurzen Stückes Magnesiumdraht bei einer be-
deutenden Entfernung von dem Copirrahmen vorzunehmen,
wobei das Licht durch einen Schirm von reinweissem Papier-
stoff oder Musselin, wenn nöthig, zerstreut wird. Die Expo-
sition der farbigen Diapositive gegen die gewöhnlichen künst-
lichen Lichtquellen ist viel weniger wirksam.

1) Das sind Bromsilberplatten, für Autotypie oder andere Repro-
ductionen bestimmt.

Es liegt auf der Hand, dass das reproducirte Negativ auf
irgend einem Film oder auf Negativpapier je nach Wunsch
hergestellt werden kann, und dass, wenn das erste reproducirte
Negativ auch besser als das Original ist, doch noch nicht
befriedigend ausfällt, es als Ausgangspunkt benutzt, und die-
selbe Reihe der Operationen wiederholt werden kann. Indem
man nach der einen oder anderen Methode verfährt, lässt sich
oft ein viel besseres reproducirtes Negativ gegenüber dem
Originale erzielen, jedoch muss für jedes einzelne bestimmt
werden, ob der Werth und die Bedeutung des Gegenstandes
des Negatives die Mühe rechtfertigt, welche die Reproduction
verursacht.

Carminroth-Tonung von Chlorsilbercopien.

Von H. Kessler,
k. k. wirklicher Lehrer an der k. k. Graphischen Lehr-
und Versuchsanstalt in Wien.

Das Tonungsverfahren zur Herstellung carminrother Töne
dürfte Beachtung verdienen, da es einen ausgesprochen carmin-
rothen Farbenton gestattet, welcher bei correctem Vorgange
mit vollständiger Gleichmässigkeit erzielt werden kann und
hierfür verschiedene Chlorsilberpapiere verwendet werden
können. Das für diesen Zweck von M. A. Hélain (siehe
„Bulletin de la Société française de Photographie" 1901, Nr. 10,
S. 259) empfohlene Tonbad hat folgende Zusammensetzung:

Destillirtes Wasser 1 Liter,
Rhodanammonium 5 g,
Jodkalium $\frac{1}{2}$ — 1 $\frac{1}{2}$ g,
Chlorgoldlösung (1 : 100) 25 ccm.

Die Copien werden für den Gebrauch dieses Bades nur
schwach übercopirt, durch einige Minuten in zwei bis dreimal
gewechseltem Wasser gewaschen und in das Tonbad gebracht.

Bei geringem Zusatz von Jodkalium dauert die Tonung
1 bis 2 Stunden, beim Maximalzusatz, wie ihn Hélain vor-
schreibt, kaum mehr als 20 Minuten.

Die Unterbrechung des Tonens wird vorgenommen, wenn
die tiefsten Stellen des Bildes in der Auf- wie Durchsicht eine
carminrothe Farbe zeigen. Die Rückseite der Copien nimmt
in diesem Tonbade eine graublaue Farbe an, welche sich im
Fixirbade gänzlich verliert. Das Fixirbad wird in normaler
Weise angewendet. In demselben bleibt der carminrothe Ton,
wie auch darnach, vollständig unverändert. Beim Auftrocknen
nehmen die Copien an Kraft zu.

Das Tonbad mit Jodkalium wirkt am besten in frischem Zustande und lässt sich nicht gut mehrmals gebrauchen.

Besondere Eignung für die Behandlung mit diesem Tonbade besitzen die Chlorsilberpapiere, wovon das Aristopapier von Liesegang, das „Solio-Papier", das „Papier au citrate d'argent" (glänzend und matt) von Lumière und das „Siena-Papier" von D. Tackels in Gand (Belgien) mit gleich gutem Erfolge versucht wurden.

Minder gut gelingt die Tonung bei Chlorsilber Celloïdin-Papier. Man erhält damit keine carminrothen, sondern gebrochene Töne, auch geht der Tonungsprocess viel langsamer vor sich. Es scheint daher das Emulsionirungsmittel auf den Ton des Bildes Einfluss auszuüben.

Bei Gelegenheit dieser Tonungsversuche machte ich die Wahrnehmung, dass das bezeichnete Rhodangoldtonbad auch ohne Zusatz von Jodkalium bei sehr langer Einwirkung des Bades dieselbe carminrothe Farbe des Silberbildes liefert, welche das von Hélain empfohlene Bad bewirkt. Es bedarf hierzu einer Tonungszeit von 10 bis 12 Stunden. Auch habe ich gefunden, dass zu kräftig ausgefallene Copien, nachdem sie bereits getont und fixirt wurden, durch Anwendung eines sehr schwachen Jodcyanbades (Jod- und Cyankaliumlösung) abgeschwächt werden, ohne dabei an der Farbenwirkung einzubüssen.

Nach einem bloss zwei- bis dreistündigen Gebrauche letztgenannten Tonbades erhält das Bild einen ausgesprochen blauen bis blauvioletten Farbenton, welcher für manche photographische Aufnahme von guter Wirkung sein dürfte.

Der Dreifarbenbuchdruck.

Von G. Aarland in Leipzig.

Wenn man behaupten wollte, dass der Dreifarbenbuchdruck und überhaupt die Dreifarbenverfahren, auf dem Höhepunkte ihrer Leistungsfähigkeit angekommen seien, so wäre das unrichtig. Es ist zwar keineswegs zu verkennen, dass schon recht viel geschehen ist, dieses Verfahren derart auszubilden, dass es dem modernen Illustrationswesen dienstbar gemacht werden kann. Aber trotzdem stehen wir erst am Anfange damit. Sämmtliche Manipulationen sind noch viel zu unsicher und die Handarbeit, die erforderlich ist, um einen wirklich guten Dreifarbendruck herzustellen, ist so umfassender Art, dass man von einem gänzlich ausgebildeten Verfahren im

wahren Sinne des Wortes kaum sprechen kann. Die Streit-
frage, ob drei oder vier Platten zur Erzeugung eines guten
farbigen Biides erforderlich sind, steht immer noch auf der
Tagesordnung. Sie fällt, sobald das Verfahren derart aus-
gearbeitet sein wird, das es nicht mehr, wie dies jetzt häufig
der Fall ist, dem Operateur überlassen bleiben muss, das
erwünschte Resultat durch Manipulationen herbeiführen zu
müssen, deren Erfolg ausschliesslich von seiner Geschicklich-
keit abhängig ist. Auch der Einwurf, der dem Dreifarben-
verfahren jetzt gemacht wird, es sei kein neutrales Grau und
Schwarz damit herauszubringen, wird dann hinfällig werden.
Man ist sehr wohl im Stande, alle Farben zu erhalten, auch
Grau und Schwarz. Freilich wird es noch einer Reihe von
Jahren bedürfen, ehe wir zu besseren Resultaten gelangen.
Es sind viele Vorarbeiten zu erledigen, bevor man an die
wirkliche Aufgabe herantreten kann. Was bisher an ein-
schlagenden Arbeiten vorliegt, ist zum Theile auf falschen
Grundlagen aufgebaut worden. Ich will nur die gebräuchlichen
Farbenfilter und die Sensibilisirungen anführen. Fast jede
Anstalt besitzt ihre eigenen „erprobten Methoden". Wie es
aber damit beschaffen ist und worauf die sogen. Anstalts-
geheimnisse beruhen, vermag nur derjenige zu beurtheilen,
der langjährige praktische Erfahrungen, nicht nur auf dem
Gebiete der Dreifarbenverfahren, sondern auch in allen dazu
gehörigen wissenschaftlichen Disciplinen besitzt. Filter,
Sensibilisirung und Druckfarben stehen oft in keinem richtigen
Verhältnisse zu einander, die eingeschlagenen Prüfungs- und
Untersuchungsmethoden sind nicht einwandfrei u. s. w. Es
gehört eingebendes Vertiefen in die Theorie und Praxis der
Farbenverfahren dazu, um in der Lage zu sein, sich ein un-
befangenes Urtheil zu bilden. Dabei merkt man bei jedem
Schritt, den man vorwärts thut, wie unendlich viel noch zu
thun übrig bleibt. Wie man es nun wohl anzufangen hat,
um eine vernünftige Grundlage für die Dreifarbenverfahren
zu schaffen, darüber mich auszusprechen findet sich später
einmal Gelegenheit. Mögen diese kurzen vorläufigen Notizen
zunächst als Aufmunterung zur Anstellung von Versuchen
dienen, diese Versuche müssen aber, wenn sie nicht ganz
zwecklos sein sollen, wohldurchdacht sein, bevor sie begonnen
werden, es müssen, wie aus dem Gesagten hervorgeht,
Theoretiker und Praktiker Hand in Hand arbeiten; dann
wird das ideale Ziel, welches der Farbendrucktechniker im
Auge hat, auch erreicht werden.

Der Einfluss
der Verdünnung des Entwicklers auf den Bildcharakter.

Von Joh. Gaedicke in Berlin.

Wer sich die grossen Vortheile der Standentwicklung zu Nutze machen will, der sollte nicht versäumen, sich zuerst einen Einblick zu verschaffen in das Wesen der Wirkung verdünnter Entwickler, und dazu ist nichts geeigneter, ·als die Entwicklung von drei gleichmässig belichteten Sensitometerplatten, die eine mit normalem Entwickler, die anderen in Entwicklern verschiedener Verdünnung. Der verschiedene Charakter, der an den Bildern beobachtet wird, schärft das Urtheil über das unter den gegebenen Verhältnissen einzuschlagende Verfahren zur Erlangung eines guten Negatives.

Wenn man einen solchen Versuch anstellen will, so belichtet man drei aus einer hochempfindlichen Platte geschnittene Plättchen unter einem Scalensensitometer von 1 bis 16 Pellurepapierlagen gleich lange mit der normalen Lichtmenge von 120 Meterkerzen-Secunden.

Vorher hat man drei Entwicklungsschalen aufgestellt. Die erste enthält Rodinalentwickler 1:30, die zweite 1:150, die dritte 1:300. In der ersten ist also der Entwickler normal zusammengesetzt, in der zweiten ist er fünffach und in der dritten zehnfach verdünnt.

Man legt nun die belichteten Platten in die Schalen und beobachtet die Zeit, in der das Bild erscheint. In Nr. 1 kommt das Bild in 40 Secunden und ist in 4 Minuten ausentwickelt, d. h. die schwächsten Lichteindrücke 13 bis 16 sind eben sichtbar. Das Bild Nr. 2 erscheint erst in 4 Minuten, und man muss die Platte 24 Minuten in dem Bade lassen, um die Zahlen von 13 bis 16 lesen zu können. Auf der Platte Nr. 3 erscheint das Bild erst in 12 Minuten und erfordert zur Entwicklung der Zahlen 13 bis 16 84 Minuten.

Die Entwicklungszeiten sind also nicht proportional der Verdünnung, denn die fünffache Verdünnung erfordert nicht die fünffache, sondern die sechsfache, und die zehnfache Verdünnung erfordert nicht die zehnfache, sondern die einundzwanzigfache Zeit.

Wenn man die Platten von der Glasseite beobachtet, so gewahrt man, dass Nr. 1 in den am stärksten belichteten Theilen bis zum Grunde durchentwickelt ist, während das bei Nr. 2 schwächer und bei Nr. 3 gar nicht der Fall ist. Danach ist es leicht erklärlich, dass nach dem Fixiren die Gradation und damit der Charakter der resultirenden Bilder ganz verschieden ist. Nr. 1 zeigt die Felder 1 bis 4 stark gedeckt und

scharf contrastirend gegen 13 bis 16. Bei Nr. 2 ist die Deckung
von 1 bis 4 schwächer und mit ihr der Contrast gegen 13 bis 16.
Nr. 3 zeigt in den Feldern 1 bis 4 noch schwächere Deckung,
also noch geringeren Contrast gegen 13 bis 16. In land-
läufiger Sprache ausgedrückt, werden die Negative also mit
der grösseren Verdünnung immer weicher. Daraus ergibt sich,
dass die Verwendung der Standentwicklung vorzüglich an-
gezeigt ist für unterexponirte Platten, die in concentrirten Ent-
wicklern zu harte Negative ergeben. Man erhält in solchen
Fällen durch Standentwicklung sehr zarte Negative von ge-
ringer Deckung, die aber alle Töne im richtigen Verhältnisse
enthalten und durch Verstärkung zu harmonischen, gut
copirenden Negativen umgewandelt werden können.

Weitere Vortheile der verdünnten Entwickler sind: eine
grössere Klarheit des Bildes und eine Verringerung der Licht-
höfe, die bekanntlich nur stark sind, wenn die Platte bis zum
Grunde durchentwickelt wird.

Man sollte jede Platte von zweifelhafter Exposition zuerst
in zehnfach verdünnten Entwickler legen und die Zeit be-
obachten, in der das Bild erscheint. Bei den Bedingungen
des obigen Falles würde eine normale Exposition vorliegen,
wenn das Bild in 12 Minuten anfängt sichtbar zu werden.
Würde man nun beobachten, dass diese Zeit nur 6 Minuten
beträgt, so müsste man auf Ueberexposition schliessen und
müsste, um die Aufnahme zu retten, die Platte nun in sehr
starkem und mit reichlichem Zusatze von Bromkalium ver-
seheuem Entwickler fertig entwickeln, resp. überentwickeln
und dann abschwächen. Würde das Bild erst nach mehr als
12 Minuten in dem verdünnten Entwickler erscheinen, so
läge Unterexposition vor, und man würde die Platte in
dem verdünnten Entwickler so lange Zeit belassen, bis die
zartesten Einzelheiten sichtbar sind, und kann dann das Ne-
gativ verstärken, oder man legt die Platte zum Schlusse auf
wenige Minuten in starken Entwickler, worin sich die stark
belichteten Stellen rasch bis zur nöthigen Deckung kräftigen.

Nach dem vorstehend beschriebenen Verfahren kann jeder
die von ihm bevorzugten Platten und Entwickler prüfen,
um für seinen Fall die entsprechenden Zeiten zu bestimmen
und diese nachher bei seinen Entwicklungen in Rechnung
ziehen. Es werden dabei viele Fehlaufnahmen erspart bleiben.

Ueber die Herstellung von photographischen Eindrücken durch Becquerelstrahlen, die der atmosphärischen Luft entstammen.

Nach gemeinsamen Untersuchungen mit Professor Dr. Geitel dargestellt von Professor Dr. Julius Elster in Wolfenbüttel.

Zur experimentellen Entscheidung der Frage, ob ein Körper Becquerelstrahlen aussendet oder nicht, stehen dem Physiker entsprechend den drei Haupteigenschaften dieser Strahlen, die sie mit den Röntgenstrahlen gemein haben, zur Zeit drei Wege zur Verfügung. Sie sind erkennbar an der photographischen Wirkung durch opake Schirme hindurch, an dem Vermögen, dem durchstrahlten Gase ein gewisses elektrisches Leitungsvermögen zu ertheilen, und an der Eigenschaft, auf den Leuchtschirm phosphorescenzerregend zu wirken. Für Strahlen von nur schwacher Intensität scheidet die Beobachtung am Leuchtschirm aus. Bei Substanzen, welche ständig Becquerelstrahlen ausgeben, dürfte die elektrische und die photographische Methode von etwa gleicher Empfindlichkeit sein, nicht aber für Körper, welche die Eigenschaft, radioaktiv zu sein, nur eine mehr oder weniger kurze Zeit beibehalten. Für solche ist die elektrische Methode vorzuziehen.

Der von Geitel und dem Verfasser[1]) construirte Apparat, mittels dessen die geringsten Spuren wahrer elektrischer Leitfähigkeit eines Gases nachgewiesen werden können, hat sich auch als ein äusserst empfindliches Reagens gegenüber radioaktiven Körpern erwiesen. Bei diesem Apparate ist man von dem Elektricitätsverluste über die einzige isolirende Stütze, welche den bestrahlten Körper trägt, vollständig unabhängig; man bestimmt stets den wirklichen Betrag der Elektricitäts-Uebertragung durch das durchstrahlte Gas hindurch.

Nun gibt es in der That Körper, welche nur vorübergehend radioaktive Eigenschaften haben. Aus den Versuchen Becquerels und der Curies[2]) ist bekannt, dass alle in der Nähe von Radiumpräparaten befindlichen Körper allmählich eine inducirte Radioaktivität annehmen. Mit der vom Thoroxyd ausgehenden inducirten Strahlung hat sich besonders eingehend Rutherford[2]) beschäftigt. Diesem

1) Ueber einen Apparat zur Messung der Elektricitätszerstreuung in der Luft; von J. Elster u. H. Geitel. „Physikal. Zeitschr.", Nr. 1 u. 2, 1899.
2) Vergleiche die vom Verf. in den beiden letzten Jahrgängen dieses „Jahrbuches" gegebenen Referate über „Becquerelstrahlen".

gelang der Nachweis, dass von dieser Substanz eine „radio-
aktive Emanation" — vielleicht ein radioaktives Gas — aus-
geht, die man auf beliebigen Leitern dadurch koncentriren
kann, dass man diese längere Zeit in der Nähe des Thoroxydes
exponirt und dabei mit dem negativen Pole einer Elektrici-
tätsquelle von etwa 100 Volt Spannung verbindet, deren posi-
tiver Pol geerdet ist.

Nun hatte G e i t e l [1]) mittels des oben erwähnten elek-
trischen Zerstreuungsapparates das merkwürdige Ergebniss
erhalten, dass die natürliche Luft in allen ihren Eigenschaften
einem Gase gleicht, das eine ganz minimale Radioaktivität
besitzt, oder in anderen Worten, auch die natürliche Luft
verhält sich so, als sei in ihr eine schwache „radioaktive
Emanation" spontan vorhanden. In gemeinsamer Arbeit
haben dann G e i t e l [2]) und der Verfasser mit Erfolg versucht,
diese Emanation nach der R u t h e r f o r d'schen Methode auf
Leitern niederzuschlagen und zu concentriren.

Spannt man zwischen isolirten Haken an einem frei ge-
legenen Orte, etwa in einem Garten oder auf dem flachen
Dache eines Hauses, einen Kupferdraht von ca. 0,5 mm Stärke,
und 10 bis 20 m Länge in der Luft aus, und ladet ihn
mittels einer geeigneten Elektricitätsquelle auf einige Minus
Tausend Volt, so zeigt er sich nach einer Exposition von
einigen Stunden deutlich radioaktiv, was dadurch nach-
weisbar ist, dass er, in ein abgeschlossenes Luftquantum
eingeführt, diesem ein merkliches elektrisches Leitungs-
vermögen ertheilt. Exponirt man einen Draht von gleicher
Länge und Stärke einen gleichen Zeitraum mit gleich hoher
positiver Ladung, so bleibt jede Wirkung aus.

Die auf obige Weise auf dem Drahte erzeugte Radio-
aktivität ist eine inducirte und theilt mit der durch die Thor-
Emanation auf benachbarten Körpern hervorgerufenen die
Eigenschaft, in kurzer Zeit abzuklingen; nach etwa 12 Stunden
zeigt der Draht nur noch einen geringen Bruchtheil der an-
fänglichen Wirkung.

Die Erscheinung ist nicht an das Vorhandensein einer
metallischen Oberfläche gebunden; auch Halbleiter, wie
Hanfschnüre, Papierstreifen und Pflanzenblätter lassen sich
in gleicher Weise vorübergehend aktiviren.

1) H. G e i t e l: Ueber die Elektricitätszerstreuung in abgeschlossenen
Luftmengen; „Physikal. Zeitschr." II, Nr. 8, 1900.
2) J. E l s t e r u. H. G e i t e l: Ueber eine fernere Analogie in dem elek-
trischen Verhalten der natürlichen und der durch Becquerelstrahlen abnorm
leitend gemachten Luft. „Physikal. Zeitschr." II, Nr. 40, 1901 u. H. G e i t e l,
„Physikal. Zeitschr." III, Nr. 2, 1901.

Man versuchte nun zunächst die inducirte Radioaktivität der Drähte durch Verlängerung der Expositionsdauer zu verstärken. Doch schlugen sämmtliche Versuche, die zusammengerollten Drähte direct durch Aluminiumfolie hindurch auf die photographische Platte einwirken zu lassen, fehl. Die Beobachtung Rutherfords, dass man die radioaktive Schicht von einem mit der Thor-Emanation bedeckten Platindraht durch Behandlung mit Salzsäure entfernen kann, legte den Gedanken nahe, den Träger der Aktivität auch bei den durch den Contact mit der atmosphärischen Luft aktivirten Kupferdrähten durch Abwaschen mittels Salzsäure zu sammeln und zu concentriren.

In der That, befeuchtet man einen Wattebausch mit einigen Tropfen dieser Säure und führt ihn mit sanfter Reibung an dem exponirten Drahte entlang, so geht die Radioaktivität der Metalloberfläche fast gänzlich auf den Wattebausch über. Man kann nun die Salzsäure durch etwas Ammoniak neutralisiren und das gebildete Chlorammonium durch Erhitzen verjagen. Merkwürdigerweise kann man hierbei die Temperatur bis zum Verglimmen der Watte steigern, ohne die radioaktive Wirkung wesentlich zu beeinträchtigen. Die so gewonnene Kohle afficirte in einem Zeitraume von etwa 5 Stunden eine Schleussnerplatte durch eine dreifache Lage von Aluminiumfolie hindurch so energisch, dass schwache Abbilder vorgeschalteter Bleischablonen erhalten werden konnten.

Wesentlich für das Gelingen dieser Versuche ist, dass man mit möglichst geringem Zeitverluste arbeitet, denn die Einwirkung wird um so intensiver, je weniger Zeit zwischen dem Abreiben des Drahtes und der Verwendung der verkohlten Watte verstreicht. Mit Vortheil kann man daher den Wattebausch durch ein mit etwas Ammoniakwasser befeuchtetes Lederläppchen ersetzen. Ein solches lässt sich, nachdem es die radioaktive Substanz der Drähte aufgenommen, schnell über einer Alkoholflamme trocknen, und ist in weit kürzerer Zeit zum Gebrauche fertig.

Kräftige Bilder von Bleischablonen durch lichtdichtes Papier und $^1/_{10}$ mm starkes Aluminiumblech hindurch wurden schliesslich auf folgendem Wege erhalten.

In der oben beschriebenen Weise wurden im Freien drei etwa 10 m lange Kupferdrähte ausgespannt und aktivirt. Die lichtempfindliche Schleussnerplatte befand sich in einem lichtdichten Couvert aus schwarzem Papier; die Schichtseite überdeckte eine Aluminiumplatte von $^1/_{10}$ mm Dicke, und zwei Kautschukbänder hielten eine Bleischablone in unverrück-

barer Lage zur lichtempfindlichen Schicht auf der Enveloppe fest. Auf die Schablone wurde nun der durch kräftiges Abreiben des ersten Drahtes aktivirte und schnell getrocknete Lederlappen aufgelegt und mittels einer darüber gelegten Metallplatte und zweier weiterer Kautschukbänder glatt angedrückt. Nach etwa 4 Stunden wurde der Lappen entfernt und durch einen zweiten ersetzt, der durch den zweiten gespannten Draht aktivirt worden war, u. s. f. Nach fünf- bis

Aktive Substanz von einem in staubfreier Luft exponirten Aluminiumdrabte abgerieben; fünfmal erneuert; Bleischablone mit untergelegtem lichtdichten Papier und Aluminiumfolie. Ende November 1901.

Fig. 9

achtmaliger Wiederholung des Verfahrens wurde dann die Platte entwickelt.

Wie die Fig. 9 zeigt, sind die Bilder kräftig genug, um eine Reproduction zuzulassen.

Es unterliegt keinem Zweifel, dass die auf den im Freien exponirten Drähten erzeugte Becquerelstrahlung von meteorologischen Elementen abhängig ist; in staub- und dunstfreier Luft ist die Aktivirung besonders gross. Damit steht im Zusammenhange, dass für die beschriebenen Versuche grosse, staubfreie Kellerräume, die lange Zeit geschlossen gehalten waren, besonders günstig sind. Unmittelbar nach dem Abreiben übt hier der Lederlappen sogar eine für das ausgeruhte Auge eben wahrnehmbare Wirkung am Leuchtschirm aus.

In kleinen Räumen tritt dagegen die ganze Erscheinung nur andeutungsweise auf.

Schliessen möchte ich mit dem Hinweise, dass viele, ja vielleicht alle Körper der freien Erdoberfläche Becquerelstrahlen aussenden. Unter normalen Verhältnissen ist bekanntlich die Oberfläche der Erde mit einer Schicht negativer Elektricität, hervorgerufen durch die Influenz der positiven Luftelektricität, bedeckt. Sie spielt daher der Luft gegenüber die Rolle einer Kathode, d. h. genau die gleiche Rolle, wie die mit negativer Ladung exponirten Drähte. Für Leiter, welche der Influenz der Luftelektricität stark ausgesetzt sind, lässt sich der experimentelle Beweis für ihre Radioaktivität direct erbringen. Eine Schnur, die bei klarem Wetter durch einen Drachen eine Stunde lang etwa 50 m hoch über dem Erdboden gehalten wird, erweist sich nach dem Einholen des Drachens, auf elektrischem Wege geprüft, einige Stunden lang unzweideutig radioaktiv.

Der Haemophotograph.

Von Dr. Gustav Gaertner, Universitätsprofessor in Wien.

Der neue Apparat dient zur quantitativen Bestimmung des rothen Blutfarbstoffes in sehr kleinen Blutproben.

Solche Bestimmungen sind für den Arzt von grösster Wichtigkeit. Sie bringen ihm den Aufschluss über die Frage, ob ein krankes Individuum blutleer oder bleichsüchtig ist und welchen Grad die Erkrankung erreicht hat.

Die Schwankungen im Gehalte an rothem Farbstoffe (dem eisenhaltigen Haemoglobin) sind sehr beträchtlich. Setzen wir den normalen Gehalt, wie wir ihn bei vollkommen gesunden Individuen antreffen = 100, so begegnen wir bei Schwerkranken oft Zahlen, die sich um 20 herum bewegen.

Aus dem blossen Anblicke des Kranken kann man das Bestehen einer mässigen Blutarmuth nicht erkennen. Es gibt aber auch sehr blasse Menschen, die ganz normales Blut besitzen.

Bis jetzt geschah die Haemoglobinbestimmung auf colorimetrischem Wege durch Vergleichung einer Blutlösung mit einem Vergleichskörper von ähnlicher Farbe. Zu einer exacten Bestimmung benöthigt man aber ein Vergleichsobjekt von identischer Farbe. Ein solches konnte bis heute nicht

gefunden werden. Normal-Blutlösungen, die allein in Betracht kämen, sind nicht haltbar.

Diese grobe Fehlerquelle, die allen klinischen Haemometern (so nennt man diese Apparate) gemein ist, wird in der von mir construirten Vorrichtung vermieden.

Der Haemophotograph beruht auf folgenden, zum Theile bekannten, zum Theile erst von mir ermittelten Prinzipien.

Eine Blutlösung absorbirt neben anderen auch die sogen. aktinischen Strahlen. Dieser, auch aus dem Studium des Spectrums sich ergebende Umstand ist schon beachtet, ja praktisch verwerthet worden. Finsen hat gezeigt, dass eine photographische Platte unverändert bleibt, wenn auf sie durch das Ohrläppchen hindurch Lichtstrahlen geschickt werden, dass aber die Lichtwirkung eintritt, wenn man das Ohrläppchen durch Kompression blutleer macht.

Eine drei- oder vierprocentige Blutlösung ist schon in einer Schicht von wenigen Millimetern Dicke für die photographisch wirkenden Strahlen undurchlässig. Anderseits macht sich bei richtiger Auswahl der Verdünnung ein geringer Concentrationsunterschied auf photographischem Wege bereits deutlich bemerkbar. Ich nahm zwei Blutlösungen, die sich in ihrem Gehalte an Blut wie 100 : 103 verhielten, füllte dieselben in zwei planparallele Glaskammern von genau gleicher Beschaffenheit. Weder im durchfallenden Lichte, noch im auffallendem Lichte auf weisser Unterlage konnte ich einen Unterschied in der Färbung der beiden Lösungen sicher erkennen.

Legt man die beiden Kammern nebeneinander auf photographisches Papier und setzt das Ganze dem Lichte aus, so wird dieses in der concentrirteren Lösung mehr von seinen chemischen Strahlen verlieren, als in der anderen, und die photographischen Copien der beiden werden, in geeigneter Weise verglichen, jedem Auge unverkennbare Unterschiede der Tonung aufweisen. Der verdünnteren Lösung entspricht natürlich eine stärkere Bräunung des Papieres.

Das photographische Copir-Verfahren macht also an und für sich nicht wahrnehmbare Unterschiede im Farbstoffgehalte deutlich erkennbar.

Der neue Haemophotograph besteht in der Hauptsache aus einem „photographischen Keil" und einer Kammer, die zur Aufnahme der Blutlösung dient. Ausserdem enthält derselbe die Einrichtung zur Herstellung einer entsprechenden Blutverdünnung und eine Blende, deren Zweck später erwähnt werden wird.

Der wichtigste Bestandtheil ist der „Photographische Keil". Es ist dies ein Glasdiapositiv von 1 cm Breite und 10 cm Länge, welches an dem einen Ende fast glashell ist und gegen das andere Ende zu in gesetzmässig fortschreitender Weise immer undurchsichtiger, bezw. dunkler wird.

Parallel mit dem Keil, und mit ihm auf derselben Glasplatte vereinigt, befindet sich eine in Centimeter und Millimeter getheilte, ebenfalls auf photographischem Wege hergestellte Scala, deren Anfang dem hellen Ende des Keiles entspricht.

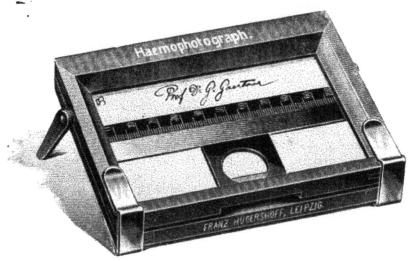

Fig. 10

Die „Kammer" besteht aus einer Glasplatte von gleicher Länge mit dem Keile, in deren Mitte ein Rähmchen aus Hartgummi von 2 mm Höhe aufgekittet ist, welches einen cylindrischen Hohlraum von kreisrundem Querschnitte enthält. Eine quadratische Glasplatte bildet die Decke dieses zur Aufnahme der Blutlösung dienenden Gefässes.

Der Keil mit der Scala 'ist in einem kleinen photographischen Copirrahmen befestigt. In diesem Rahmen findet auch die mit der Blutlösung beschickte Kammer Platz, wie aus der Abbildung (Fig. 10) ersichtlich ist.

Noch sei erwähnt, dass ein kleines Segment des Kammerbodens, und zwar der unteren Fläche desselben, welche mit der Flüssigkeit nicht in Berührung kommt, mit hellvioletter Farbe bemalt ist.

Behufs Vornahme einer Untersuchung wird der Rahmen geöffnet und nach Einfügung eines photographischen Papieres wieder geschlossen.

Jetzt wird exponirt, indem der Rahmen auf einer Fensterbrüstung oder einem anderen geeigneten Orte dem zerstreuten Tageslichte ausgesetzt wird.

Die Exposition dauert so lange, bis die beiden durch die Blutlösung hindurch sichtbaren Abschnitte des Kammerbodens im Ton annähernd gleich erscheinen. Der eine Abschnitt ist, wie erwähnt, mit unveränderlicher Oelfarbe untermalt, den anderen bildet das photographische Papier.

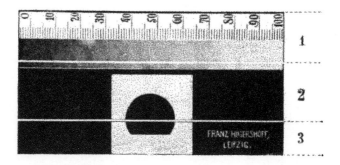

Fig. 11.

Der Zeitpunkt, wo die beiden Theile des Kammerbodens, durch die Blutlösung hindurch gesehen, annähernd gleich erscheinen, entspricht einem auf dem Wege der Erfahrung ermittelten Optimum für die Genauigkeit der Messung.

Eine vollständige Messung, die Copirzeit inbegriffen, dauert 5 bis höchstens 15 Minuten, im Durchschnitt 7 Minuten.

Nach beendeter Belichtung wird der Rahmen geöffnet und das Papier aus demselben herausgenommen; es entspricht der beistehenden Fig. 11.

Wir sehen, von oben nach unten schreitend, die Millimeterscala, dann das Bild des Keiles, endlich von einem weissen, aussen quadratischen Felde umgeben, das kreisförmig begrenzte Bild der Blutkammer. Um nun zu bestimmen, welchem Punkte des Keils das Blutbild gleichkommt, schneidet man das gewonnene Bild an zwei Stellen mit einer Scheere entzwei. Der eine Schnitt geht, wie aus Fig. 11 ersichtlich.

durch die Mitte des Blutbildes, der andere durch den Keil nahe dem unteren Rande desselben. Jetzt legt man das Blutbild neben den Keil, und über beide die Blende, so dass in dem runden Fenster derselben Blutbild und Keilbild gleichzeitig sichtbar werden (Fig. 12), und verschiebt das Keilbild nach auf- oder abwärts, bis die beiden Hälften des Gesichtsfeldes identisch erscheinen.

Diese Einstellung ist so leicht und so einfach, dass sie von den Meisten beim ersten Versuche, von Jedermann nach ganz kurzer Uebung ausgeführt wird.

Wie ersichtlich, handelt es sich dabei um eine Einstellung auf gleiche Sättigung derselben Farbe.

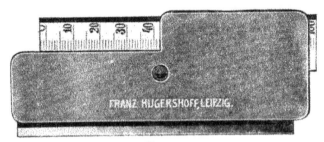

Fig. 12.

Die Ablesung wird bei gedämpftem Tageslichte oder bei künstlichem Lichte vorgenommen.

Die Papiercopie kann auch fixirt werden, doch ist dieser Vorgang, der doch immerhin Zeit und die Mithilfe von Chemikalien erfordert, zur Ausführung genauer Messungen nicht nothwendig.

Als letzter Akt der Messung folgt nun das Aufsuchen der gefundenen Zahl in einer dem Apparate beigegebenen Tabelle.

Der Haemophotograph wird von den Firmen R. Siebert in Wien und Franz Hugershoff in Leipzig ausgeführt.

Uhrwerk zur Messung
der Empfindlichkeit photographischer Präparate.
Nach dem Berichte General Sebert's in Paris
am Congress 1900 [1]).

Der internationale photographische Congress zu Paris im Jahre 1889 befasste sich mit der Frage der Bestimmung der Lichtempfindlichkeit von photographischen Platten.

Indem er der Ansicht Ausdruck gab, dass die Messung dieser Empfindlichkeit nicht mit Genauigkeit durchzuführen ist wegen der Unterschiede der Wirkungen, welche die Art der verschiedenen Entwickelungen auf ähnliche Platten, die in derselben Weise beeinflusst werden, hervorrufen kann, hat er doch den Gedanken ausgesprochen, dass man trotzdem befriedigende Resultate erzielen kann, sei es dadurch, dass man Platten derselben Art, die in derselben Weise entwickelt sind, vergleicht, oder aber besonders, indem man für jede Plattenart ein specielles Verfahren anwendet, welches für diese Platten das vortheilhafteste Resultat zu liefern scheint.

Mit dieser Rücksicht wurde die Anwendung der von Janssen in seinen Untersuchungen über die photographische Photometrie angegebenen Methode vorgeschlagen, welche darin besteht, als Maass der Intensität einer Lichtquelle oder, in dem vorliegenden Falle als Maass der photographischen Wirkung, die veränderliche Zeit zu nehmen, welche nothwendig ist, um einen Niederschlag gleicher Dichte zu erzielen.

Man sieht in der That, dass, wenn das Problem umgekehrt, d. h. die leuchtende Quelle als constant vorausgesetzt wird, diese Methode, welche eine sichere Unterlage für die photometrischen Vergleiche lieferte, auch eine genaue Unterlage für den Vergleich der photographischen Wirkungen liefern muss.

Der Congress hat den Dichtigkeitsgrad, der als Vergleichsunterlage zu wählen ist, festgestellt und als „Normalton" bezeichnet.

Er hat als denselben den grauen Ton benannt, der aus gleichen Theilen Weiss und Schwarz besteht, welchen man beobachtet, wenn man eine weisse Halbscheibe vor einem

1) Nach „Bulletin de la Société française de Photographie", 19. Oct. 1901. Obschon General Sebert's Apparat für die praktische Sensitometrie weniger Wert besitzt als Scheiner's Sensitometer und nirgends praktische Verwendung fand, so erscheint doch seine Versuchsanordnung bei der Plattenbelichtung interessant. Namentlich ist die Sensitometrie mittels des „Normaltons" entwickelter Platten im Sinne des Congresses 1889 nicht empfehlenswerth (Anm. d. Herausg.).

schwarzen Grunde nach dem von Rosenstiehl angegebenen, und von Chevreul angewendeten Verfahren rotiren lässt[1]).

Unter Benutzung eines von General Goulier für die Herstellung von Farbenmaassstäben für das Tuschen der topographischen Karten angegebenen Verfahrens ist vom Congress ein praktisches Mittel gegeben, um diesen grauen Ton dadurch hervorzurufen, dass man auf einem weissen Papier regelmässige Felder hervorruft, welche um gleiche Entfernung wie ihre Breite von einander abstehen, und es ist so die Art der Construction einer Scala von Farben angegeben, welche die Felder von verschiedenen Tönen darstellen, die eine arithmetische Progressionsreihe über und unter dem Normalton bilden, und welche bestimmt ist, die Messung der bei den photographischen Operationen erzielten Dichtigkeiten zu erleichtern. Diese gestattet, den Farben des Hintergrundes Rechnung zu tragen, welche die Platten und photographischen Papiere oder die Schleier zeigen können, welche sich beim Entwickeln selbst in den Theilen bilden können, welche im Laufe der ausgeführten Versuche keine Lichteinwirkung erfahren haben[2]).

Anderseits hat der Congress die Amylacetatlampe als praktische Lichteinheit vorgeschlagen.

Eine vom Congress zum Studium der Anwendung der verschiedenen Lösungen, welche er für die zum Gegenstand seiner Untersuchungen gemachten Fragen benutzte, eingesetzte Commission hat das Mittel angegeben, um in der Praxis die Amylacetatlampe durch andere gebräuchliche Lichtquellen zu ersetzen.

Ein besonderer Apparat, der nach den allgemeinen Andeutungen des Congresses gebaut wurde, hat der Commission zur Erleichterung ihrer Versuche gedient. Derselbe besteht aus einer vertical auf einem Fusse aufgestellten Cassette, die eine lichtempfindliche Platte 12×18 aufnehmen kann. Diese Cassette ist der Länge nach in zwei Theile getheilt, und jeder einzelne Theil ist mit einem Vorhang versehen, welcher sich allmählich emporheben kann.

Nimmt man nach und nach die beiden Vorhänge um regelmässige Stücke in die Höhe, so macht man auf der lichtempfindlichen Platte zwei Reihen von je 10 Feldern frei, deren jedes $1/20$ der Oberfläche der Platten entspricht, und

1) Vergl Eder, „System der Sensitometrie phot. Platten", I. Abh. Sitz.-Ber. d. Kais. Akad. d. Wissensch. in Wien, Bd. CVIII., Abth. II a, S. 1427; auch „Phot. Corr.", 1900, S. 309 und 310.

2) Der allgemeine Schleier kann die Folge eines schlechten Präparates oder einer mangelhaften Handhabung der Platten sein.

welche während verschiedener Zeit dem Lichte ausgesetzt bleiben. Um diese Felder besser zu isoliren, bringt man zwischen die lichtempfindliche Platte und die Vorhänge eine Art Gitter aus einem Blatt dünnen Metalls.

Um die Platten mit Sicherheit successive belichten zu können, hat S e b e r t einen Apparat zur automatischen Exposition hergestellt.

Dieser Apparat, den die Firma C a r p e n t i e r liefert, besteht (Fig. 13) aus einem, durch einen Laden V geschlossenen

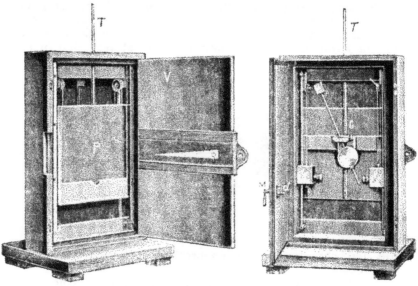

Fig. 13. Fig. 14.

Kasten, in dessen Innerem sich mit bekannter Bewegung ein Schlitten P fortbewegt, welcher die lichtempfindliche Platte aufnimmt, mit welcher man arbeitet. Diese Bewegung führt die Platte vor einer Oeffnung o vorüber, welche treppenförmig abschneidet (Fig. 15) und durch welche auf die Platte die Einwirkung der Lichtquelle erfolgt.

Diese Oeffnung zeigt infolge ihrer Form, im Sinne der Bewegung des Schlittens, Breiten, die von einem Ende zum anderen zunehmen, und man sieht, dass die den verschiedenen Stufen entsprechenden Punkte der lichtempfindlichen Platte die Einwirkung des Lichtes während gleich grosser Zwischenräume erfahren, und dass diese Zeiten genau für jeden ein-

zelnen Punkt bestimmt werden können, da sie entsprechend für die Zeit angegeben werden können, welche der Schlitten zur Zurücklegung der Breite der entsprechenden Oeffnung gebraucht.

Um dies einfach und praktisch zu ermöglichen, hat man den Apparat wie folgt angeordnet.

Der die Platte enthaltende Schlitten bewegt sich vertical, so dass die Schwerkraft die Bewegung hervorruft und unterhält. Diese Bewegung wird durch eine Hemmung regulirt, welche durch einen Waagebalken regiert wird, der wie ein Metronompendel gebildet ist. Zu diesem Zweck trägt (Fig. 14) die hintere Seite des Schlittens ein verticales gefärbtes Eisen, welches in ein Spielwerk mit gezähnten Rädern eingreift, die in ein Kronrad einfassen, dessen Zähne abwechselnd in ein

Fig. 15.

auf der Achse des Pendels angebrachtes oscillirendes Brettchen gelangen.

Auf diese Weise erhält man für den Schlitten eine ruckweise Abwärtsbewegung, von der jede Periode einer halben Pendelschwingung entspricht.

Um den Apparat in Bewegung zu setzen, braucht man den Schlitten nur an das obere Ende seines Weges zu bringen, indem man dasselbe mittels eines Metallstabes T emporhebt, der die Sperrscheibe bildet, durch den oberen Theil des Kastens hindurchgeht und so den Apparat überragt.

Man hat so zunächst das Pendel abgelenkt, indem man mit der Hand auf einen besonderen Knopf drückte, welcher hinter dem Kasten ist und einen Hebel bewegt, der den Aufhängestab des Pendels trifft und führt. Man hält danach den letzteren in seiner äussersten Schwingungsstellung mit Hilfe eines Griffes M fest, welches auf einen Zapfen wirkt, der ihn an Ort und Stelle hält.

Indem man diesen Griff um 90 Grad dreht, setzt man zugleich das Pendel in Bewegung und veranlasst das Abgehen des Schlittens.

Die Oeffnung, durch welche die Strahlen von der Licht-quelle hindurchgehen, ist in einer dünnen Metallplatte aus-geschnitten, welche die vordere Seite des Kastens ausfüllt. Sie wird unten durch eine gebrochene Holzleiste abgeschnitten, welche der Breite der Platte nach zehn gleiche Abschnitte aufweist.

In dem angeführten Apparate, welcher für Versuche mit Platten von 12 × 18 hergestellt wurde, sind diese Abschnitte ungefähr 17 mm lang, so dass sie die Bildung von zehn Streifen hervorrufen, welche nahezu die ganze verfügbare Länge der lichtempfindlichen Platte ausmachen.

Es folgt daraus, dass der Theil der lichtempfindlichen Platte, welcher sich durch die untere Stufe vor der frei-

Fig. 16.

gemachten Oeffnung zeigt, nur während der Zeit einer ein-fachen Pendelschwingung in der ganzen Höhe der Platte be-leuchtet wird; der folgende Streifen empfängt das Licht während einer Doppelzeit u. s. w., bis der letzte während der zehnfachen Zeit beleuchtet wird.

Da das Pendel derart geregelt ist, dass es genau die Secunde angibt, so wechselt die Dauer der Exposition der auf einander folgenden Streifen in der Breite der Platte der Reihe nach regelmässig von 1 bis zu 10 Secunden.

Will man grössere totale Dauer als 10 Secunden haben, so ersetzt man die dünne Metallplatte, welche die in Ab-schnitte getheilte Oeffnung enthält, durch eine ähnliche Platte (Fig. 16), welche eine rechteckige Oeffnung hat, deren Höhe derart bemessen ist, dass der Durchgang der lichtempfind-lichen Platte vor dieser Oeffnung genau der Dauer von 10 Secunden entspricht, d. h. bei dem hergestellten Apparate eine Oeffnung von gleicher Höhe wie die der grössten Stufe der vorhergehenden Platte, also 17 mm, und man lässt die lichtempfindliche Platte aufs neue einmal oder mehrere Male vor dieser Oeffnung hinlaufen. Man erhöht

so einheitlich bei jedem Durchgange die Expositionsdauer jedes einzelnen, beim ersten Versuche belichteten Streifens um 10 Secunden.

Um die lichtempfindliche Platte aufs neue die beleuchtete Oeffnung passiren zu lassen, bringt man jedesmal den Schlitten wieder an den oberen Anfang seines Weges mit Hilfe der Sperrscheibe.

Eine Klappe, die man mit der Hand regiert, und die sich vor die rechtwinklige Oeffnung schiebt, gestattet übrigens, den Durchgang des Lichtes durch diesen Spalt abzuschneiden, während man den Schlitten in die Höhe bringt, welcher die lichtempfindliche Platte enthält. Man sieht, dass man auf diese Weise in der Breite der lichtempfindlichen Platte zehn Streifen erzielen kann, welche entsprechend der Wirkung der Lichtmaasseinheit unterworfen gewesen sind

während 1, 2, 3 bis 10 Secunden, oder
„ 11, 12, 13 „ 20 „ oder
„ 21, 22, 23 „ 30 „ u. s. f.,

während man die lichtempfindliche Platte einmal vor der in Stufen zurechtgeschnittenen Oeffnung, oder aber einmal, zweimal oder mehrmals vor der rechteckigen Oeffnung vorbeiführt.

Um auf der lichtempfindlichen Platte Felder zu erhalten, welche die Wirkung des Lichtes während der allen diesen Zeiten entsprechenden Zeitabschnitte erfahren haben, von einer Secunde bis zur längsten für nützlich gehaltenen Zeit, genügt es, den Apparat derart zu vervollständigen, dass man bei jeder auf einander folgenden Operation vor der Oeffnung nur einen Streifen von begrenzter Höhe durchlässt. Theilt man so z. B. die Platte der Höhe nach in sechs gleichlange Streifen, so kann man die Bildung von 60 Feldern bestimmen, für welche die Expositionsdauer regelmässig von Secunde zu Secunde, also von 1 Secunde bis 60 Secunden wechselt.

Wegen der grossen Zahl dieser Farbenabstufungen und der Ausdehnung der entsprechenden Expositionsdauerzeiten hat man grosse Aussicht, stets mit dem neuen Apparate in einem Versuche, und selbst bei Benutzung der am wenigsten lichtempfindlichen unter den im Handel gebräuchlichen Platten, eine dem Normalton entsprechende Farbenstufe anzutreffen, und danach das gesuchte Maass der Lichtempfindlichkeit der Platte auf weniger als eine Secunde genau festzustellen.

Man hat allerdings bei der angedeuteten Operationsweise kein besonderes Feld vorbehalten, das unbeeinflusst ist für die Bestimmung der Correction infolge der Farbe des Hinter-

grundes, jedoch wird man leicht zur Abschätzung dieser Farbe des Hintergrundes die unbeeinflusst gebliebenen Streifen an den Rändern der Platte für die Bedeckung des Rahmens des Schlittens ausnutzen können.

Bei dem alten Apparate, bei dem nur 20 Felder zur Verfügung standen, war man genöthigt, in Intervallen von 3 oder sogar 5 Secunden zu operiren was nur eine weniger genaue Schätzung der Empfindlichkeit gestattet.

Die mit verschiedenen Sorten von käuflichen Platten angestellten Versuche haben gezeigt, dass man mit dem neuen Apparate leicht vergleichbare Resultate findet, indem man an ihnen unter möglichst gleichen Bedingungen beim Entwickeln arbeitet, jedoch mit dem Vorbehalte, dass stets die nothwendige Correction angebracht wird, welche der Farbe des Hintergrundes oder dem durch besondere Umstände herbeigeführten Schleier entspricht, denn häufig wird die Dichtigkeit, welche durch die Exposition und die normale Entwicklung herbeigeführt wird, durch zufällige Umstände verändert, welche sich vollziehen, ohne dass man sie beobachtet, und die Resultate völlig falsch gestalten, wenn man nicht dem vom Congress aufgestellten Verfahren Rechnung trägt.

Es muss hier noch erwähnt werden, dass diese Versuche auch zeigen, dass die Wahl des Normaltones sehr richtig getroffen ist, obgleich derselbe auf den ersten Anblick wohl zu schwach hinsichtlich der Intensität erscheinen könnte.

Man bemerkt in der That, wenn man eine wenig zahlreiche Reihe von Farben mit verschiedener Dichte beobachtet, die man für regelmässig steigende Belichtungszeiten erhalten hat, dass die Einwirkung der verschiedenen Farben auf das Auge weit davon entfernt ist, proportional zu der Dauer des Lichteindrucks zu sein, wenn die Farbe eine gewisse Intensität erreicht hat, welche merklich über der vom Congress zum Normalton bestimmten grauen Farbe liegt. Jenseits eines gewissen Grades von Dichte werden die Abstufungen für die nach gleichem Grade gesteigerten Expositionszeiten wenig merkbar, so dass in diesem Gebiete der Scala von Farben die Messung dieser Abstufungen nur mit wenig Genauigkeit ausgeführt werden kann.

Glücklicherweise liegt die Sache anders in dem Gebiet des als Normalton gewählten Grau, und es folgt daraus, dass die Annahme dieses Tones als Grundlage für die Messungen trotz der oft sehr bedeutenden Verstärkung infolge der Farbe des Hintergrundes der Bestimmung der Lichtempfindkeit der lichtempfindlichen Präparate einen höchst befriedigenden Grad von Genauigkeit gibt.

Es mag hier noch erwähnt sein, dass, wenn man eine Reihe von mit Hilfe des Pendelapparates bedruckten Platten untersucht, welche natürlich sämmtliche 60 Felder aufweisen, man feststellen kann, dass die Platten, welche nahezu identische Zeitdauer anzeigen, ziemlich bemerkenswerthe Unterschiede jenseits der Farbe des Normaltones zeigen können.

Während man bei einem nur fünf bis sechs Felder jenseits des Normaltones, jedoch von der Stelle zählt, wo die Unterschiede aufhören bemerkbar zu sein und man einen gleichförmig erscheinenden Ton beobachtet, ist bei anderen diese Grenze viel weiter verschoben.

Diese Eigenschaft könnte der Kraft dieser Platten entsprechen, mit mehr oder weniger Feinheit oder Kraft die Abstufungen von Farben zwischen Licht und Schatten wiederzugeben, und es liegt hier eine Frage vor, welche Aufmerksamkeit und Erforschung zu verdienen scheint[1]).

Caseïn als Bindemittel in photographischen Schichten.

Von Dr. Otto Buss in Rüschlikon bei Zürich.

Wenn wir uns vergegenwärtigen, welchen integrirenden Factor das Bindemittel bei photographischen Schichten überhaupt, speciell bei Auscopirpapieren mit Chlorsilber bei Gegenwart von Silbersalzen organischer Säuren darstellt, in welch hohem Maasse dasselbe die Impression, den Charakter des photographischen Bildes beeinflusst, so dürfen wir im Bestreben nach stetiger Vervollkommnung der Hilfsmittel zur Herstellung photographischer Bilder den Versuch, weitere Stoffe als Bindemittel für photographische Zwecke verwendbar zu machen, zum mindesten nicht als nutzlose Arbeit betrachten. So irrig es wäre, sich mit den bereits erworbenen Errungenschaften auf diesem Gebiete zufrieden zu geben und den Standpunkt einzunehmen, die bereits bekannten Bindemittel, Albumin, Gelatine, Collodion, Pflanzeneiweiss, Algengallerten, Harze, Stärke u. s. w., erfüllen alle Ansprüche und bieten ausreichendes Material zur Erzielung aller, durch die künstlerische Individualität des denkenden Photographen bedingte Effekte, so sicher sind

[1]) Diese Eigenschaften photographischer Platten sind durch die „charakteristischen Schwingungscurven" (vergl. Eder, Sensitometrie a. a. O.) bereits genau studirt; die einschlägige Literatur scheint Herrn Sebert entgangen zu sein (Anm. d. Herausg.).

die Aussichten, durch Heranziehung weiterer Stoffe als Binde-
mittel die Anzahl der künstlerischen Ausdrucksmittel, sowie
der technischen Vortheile in der Photographie noch zu ver-
mehren.

Unter den zahlreichen colloïdalen, amorphen Körpern,
deren Löslichkeitsverhältnisse und übrige physikalische und
chemische Eigenschaften Aussichten auf Verwendbarkeit als
Bindemittel in photographischen Schichten bieten, steht fast
in erster Linie das Caseïn, welches schon zahlreiche Photo-
chemiker zum Gegenstand ihrer Untersuchungen in der an-
gedeuteten Richtung gewählt haben [1]). Alle diesbezüglichen
Versuche sind ohne nennenswerthe Erfolge geblieben, indem
es nie gelungen ist, die technischen Mängel photographischer
Schichten aus Caseïnen so zu beseitigen, dass die Vortheile
solcher Schichten zur Geltung kommen konnten.

Soweit diese Versuche veröffentlicht und zu unserer
Kenntniss gekommen sind, wurden sie ausnahmslos mutatis
mutandis in der Absicht durchgeführt, Caseïn durch Alkalien
in Lösung zu bringen, und mit dieser Lösung, der in Form
von Chloriden das zur Bildung von Chlorsilber nöthige Chlor
einverleibt wurde, Papier zu überziehen, welches dann durch
Behandlung mit Silbernitratlösung empfindlich gemacht werden
sollte. Diese Versuche lehnten sich also direct an den Albumin-
process an, indem von der irrigen Ansicht ausgegangen wurde,
Caseïn als „Eiweisskörper" verhalte sich analog dem Hühner-
eiweiss.

Wir haben eine grosse Zahl früherer Versuche wieder-
holt und nachcontrolirt und uns dabei überzeugt, dass es
unmöglich ist, auf dem angeführten Wege praktisch brauch-
bare Papiere zu erhalten. Wir lösten reines Caseïn unter
Erwärmen in Alkalien, und zwar wurden ebensowohl kaustische
(Natriumhydrat, Kalihydrat, Ammoniak), wie kohlensaure
(Natriumcarbonat und Natriumbicarbonat) versucht, indem
Caseïn in Wasser angerührt und durch Zufügen der Alkali-
lösung in Lösung gebracht wurde. Die Lösungen wurden

1) Allein in Eder's „Handbuch der Photographie" sind vertreten:
Bd. II, 1885, S. 95 aus Halleur „Die Kunst der Photographie", 1853,
95.
Bd. II, 1885, S. 199 aus Martins „Handbuch d. Photographie", 1857, S. 214.
Bd. III, 1890, S. 58 aus „Phot. News". 1889, S. 12 und „Phot. Wochen-
blatt", 1884, S. 66.
Bd. IV, 1887, S. 29 aus Hardwich „Manual d. Photographie", 1863, S. 194.
Ferner: dieses „Jahrbuch f. Phot." für 1901, S. 515 aus „Phot.
Wochenblatt", 1890, S. 407.
Ferner: D. R. P. Nr. 95548. Siehe auch dieses „Jahrbuch f. Phot." für
1898, S. 490.

jeweils mit Kochsalz oder Chlorammonium versetzt und filtrirt, so dass damit Papiere, rohe wie barytirte, in egaler, glänzend eintrocknender Schicht begossen werden konnten. Die nöthige Geschmeidigkeit der Schichten konnte durch Zusatz von Glycerin zu der Caseïnlösung leicht erzielt werden. Die trockenen Papiere wurden hierauf gesilbert in üblicher Weise, indem sowohl neutrale wie Citronensäure enthaltende Silberbäder zur Verwendung gelangten. Sämmtliche Versuche, so mannigfach die Versuchsbedingungen auch variirt wurden, lieferten Papiere, die mit Albuminpapier grosse Aehnlichkeit aufwiesen, jedoch Schichten besassen, die oft schon in den Goldbädern, stets aber im Fixirbad oder in den Waschwässern erweicht wurden oder sich sogar vollkommen auflösten, was allerdings durch die Einschaltung eines Alaunbades vor dem Fixirbade sich vermeiden liess. Einigermassen brauchbare Resultate lieferten Caseïnlösungen, denen Formaldehyd als Härtungsmittel zugesetzt worden war, indem diese Papiere sich wenigstens sicher tonen, fixiren und waschen liessen. Die sämmtlichen erhaltenen Papiere entsprechen in ihrem Charakter dem Albuminpapier, ohne vor diesem Vortheile voraus zu haben; die gesilberten Papiere, auch vermittelst saurer Silberbäder, zeigten eine sehr geringe Haltbarkeit, was bei der Gegenwart des reducirenden Formaldehyds schliesslich nicht verwundern darf. Die Erfolglosigkeit der Versuche in dieser Richtung veranlasste uns, dieselben vor der Hand als aussichtslos aufzugeben. Nicht besser ging es mit Versuchen, in Caseïnlösungen Emulsionen zu erzeugen. Gemische von Caseïnlösungen mit Gelatine, Caseïnlösungen in organischen Basen, in organischen Säuren, wurden in üblicher Weise zur Bereitung von Emulsionen versucht, jedoch ohne Erfolg, indem sich stets grossflockiges Caseïnsilber ausschied, das auch auf mechanischem Wege nicht genügend fein vertheilt erhalten werden konnte. Auch diese Versuche mussten als praktisch total aussichtslos aufgegeben werden. Wir möchten hier allerdings nicht behaupten, dass es unmöglich sei, Caseïn in alkalischer Lösung nach der einen oder andern der versuchten Richtungen verwendbar zu machen, jedoch dürften hier nur technische Kniffe, die von den bekannten Operationsmethoden wesentlich abweichen, Erfolge liefern; immerhin können wir an die Auffindung einer normalen, praktischen Methode vor der Hand nicht glauben.

Das chemische Verhalten des Caseïns liefert uns leicht eine Erklärung für die eben angeführten Verhältnisse. Caseïn kann als zweibasische Säure, wie als Base aufgefasst werden, indem es selbst in Wasser, Alkohol, Aether, Aceton und den

bekannten Lösungsmitteln unlöslich ist und mit Metallen sowohl wie mit Säuren Salze liefert. Die Caseïnsalze der Alkalien sind in Wasser leicht löslich, während Schwermetallsalze, wie Eisen-, Kupfer-, Silbersalze u. s. w. als unlösliche, flockige, amorphe Niederschläge aus den Lösungen der Alkalisalze ausfallen.

Die Zweibasicität des Caseins erhellt schon aus der Erscheinung, dass, wenn in Wasser angerührtes Caseïn langsam und vorsichtig mit Alkalilösung versetzt wird, das Caseïn in Lösung geht, wobei die Lösung sauer reagirt, und dass auf weiteren Alkalizusatz nach Eintritt der Neutralität noch eine ziemliche Menge Alkalilösung zugesetzt werden kann, bevor solches im Ueberschuss auftritt, also am Eintritt alkalischer Reaction nachgewiesen werden kann.

Als zweibasisches Salz wird also die Caseïnalkaliverbindung mit Silbernitrat normal unter Bildung von Caseïnsilber (vermuthlich mit zwei Atomen Silber) und Alkalinitrat reagiren, und zwar wird dies stets eintreten, nach welcher Methode man auch Caseïn mit Alkalien in Lösung bringt. Caseïnsilber ist aber durchaus nicht so stabil wie Silberalbuminat, indem die aus Caseïnsilber bestehenden Bilder sich z. B. in Fixirnatron lösen.

Anderseits löst sich Caseïn in verdünnten Säuren, aus denen es durch Neutralisation mit Alkalien unverändert gefällt werden kann.

Aus schwach sauren Lösungen wird Caseïn in freier Form aber nicht nur durch Alkalien, sondern auch durch eine grosse Zahl von Metallsalzen, z. B. Alkalichloriden, Alkalisulfaten, Alkalinitraten, zahlreichen Schwermetallsalzen u. s. w. gefällt, und diese eigenthümliche Reaction schien uns den Weg zu eröffnen, um Caseïn als solches als Bindemittel für photographische Schichten verwendbar zu machen.

Es gelang uns dies auch thatsächlich auf folgendem Wege. Caseïn in Wasser angerührt und mit einer verdünnten Säure, z. B. einer Citronensäurelösung, in Lösung gebracht unter gelindem Erwärmen, liefert eine gelatinöse, klare Masse, die in der Kälte zu einer Gallerte erstarrt. Sie verhält sich physikalisch durchaus wie Gelatine, und es bereitet nicht die geringste Schwierigkeit, mit der warmen Lösung Papier gleichmässig zu überziehen. Der Ueberzug erstarrt alsbald und trocknet zu einer glänzenden Schicht ein. Die Schicht ist aber in Wasser noch leicht löslich. Durch Schwimmenlassen oder Baden des Papieres, in einer Lösung eines der angeführten Salze, beispielsweise in einer Kochsalz- oder Chlorammoniumlösung, wird die Caseïnschicht in Wasser und

schwachen Säuren vollkommen unlöslich, ohne dabei die von photographischen Schichten verlangte Permeabilität für wässerige Lösungen zu verlieren. Bei dieser Operation wird, sobald ein Chlorid zur Fixirung verwendet wurde, der Schicht das zur späteren Bildung von Chlorsilber nöthige Chlorid, ohne dass dabei die Citronensäure eliminirt wird, incorporirt. Es ist natürlich leicht möglich, durch geeignete Wahl der Concentration vermittelst der Chloridlösung beliebige Mengen von Chlorid der Schicht einzuverleiben, da, wie eben angedeutet, die in der Schicht ursprünglich vorhandene Citronensäure gleichfalls festgehalten, resp. nur zum kleinsten Theile durch die Chloridlösung aus der Schicht ausgewaschen wird, so kann auf diesem Wege jedes beliebige relative Verhältniss von Chlorid- und Citronensäuregehalt der Schicht innegehalten werden. Die derart präparirten Papiere sind nach dem Trocknen natürlich vollkommen haltbar. Um sie empfindlich zu machen, sensibilisirt man sie, wie Albuminpapier, auf neutralem oder schwach saurem Silberbad. Bei dieser Sensibilisirung haben wir offenbar einen durchaus anderen Vorgang vor uns, als beispielsweise bei der Sensibilisirung von Albuminpapier oder von vermittelst Caseïnalkalilösungen hergestellten Papieren. Es ist nicht gut denkbar, dass unlösliches, freies Caseïn und Silbernitrat unter Bildung von Caseïnsilber und Salpetersäure reagiren und das Verhalten des fertigen Papieres, sowie die Versuche im Reagenzglase sprechen sehr dafür, dass diese Reaktion nicht eintritt. Es reagirt vielmehr das Silbernitrat auf Chlorid und Citronensäure allein, indem in der Caseïnschicht Chlorsilber neben Silbercitrat entsteht, während die Caseïnschicht als solche sich chemisch nicht ändert. Das ganze Verhalten einer solchen Schicht spricht für unsere Annahme, die ja rein chemisch sehr schwer zu beweisen ist. da Casein, wie Caseïnsilber unlöslich sind; denn während die vermittelst Caseïnalkalien, also aus Caseïnsilber, entstanden aus Casein, Alkali und Silbernitrat, bestehenden Schichten sich beim Fixiren des Bildes in Thiosulfat u. s. w. lösen, bleiben die beschriebenen Schichten vollkommen intakt und zäh. Die typische Copierfarbe des Caseïnsilbers (purpurbrann) konnte nie beobachtet werden, sondern es zeigten die Bilder im Gegentheil die bei Gelatine- oder Collodionchlorsilberpapieren bekannten purpurblauen oder purpurrothen Färbungen, und auch der Bildcharakter ähnelt viel mehr dem eines Gelatinepapiers, als dem eines Albuminpapiers. Caseïnalkaliverbindung und wasserlösliches Hühnereiweiss des Albuminpapieres dagegen reagiren mit Silbernitrat unter Bildung von Silberalbuminat, resp. Caseïnat. (Als eine analoge Reaction

möchten wir hier das Verhalten von Citronensäure und Silber-
nitrat anführen, indem hier freie Säure und Silbernitrat kein,
Alkalicitrat und Silbernitrat dagegen fast quantitativ Silber-
citrat bilden.)

Es ist uns auf diesem Wege also offenbar gelungen,
Caseïn als solches als Bindemittel für photographische Schichten
zu verwenden, indem wir hier eine Schicht aus freiem Caseïn
vor uns haben, der die bildgebenden Substanzen, Chlorsilber
und Silbercitrat, eingelagert sind.

Sicherlich dürfte der gefundene Weg nicht allein auf
Chlorsilberauscopierpapiere anwendbar sein, sondern sich auf
zahlreiche andere Verfahren, mutatis mutandis, anwenden lassen.

Würde man als Fällungsmittel des Caseïns Jodide anwenden,
so dürften beim Silbern im sauren Bade physikalisch entwickel-
bare Jodsilberschichten resultiren, mit Bromiden würden
Bromsilberschichten resultiren mit ihren charakteristischen
Eigenschaften, und wir möchten es uns vorbehalten, über die
Versuche in dieser Richtung später Mittheilung zu machen.
Das Verfahren ist von allgemeiner Anwendbarkeit; wie weit
andere Anwendungen sich als praktisch werthvoll erweisen,
muss die Zukunft lehren.

Die auf diesem Wege hergestellten Chlorsilberauscopir-
papiere, zweckmässig auf Barytpapier präparirt, zeigen
mehrere werthvolle Eigenschaften, welche geeignet sind, sie
in der Praxis eine Lücke ausfüllen zu lassen.

Sie copiren ziemlich rasch in angenehmen Tönen und lassen
sich leicht im Rhodanbade tonen, wobei sie warme, reine,
von Doppelfärbungen freie Töne liefern; ebenso sind neutrale
Tonfixirbäder zum Tonen gut verwendbar. Die Schicht bleibt
selbst in warmem Wasser zäh und lederartig, ohne zu er-
weichen, und ist vollkommen geschmeidig, so dass die Bilder
flach in den Bädern liegen. Die fertigen Bilder zeigen eine
bemerkenswerthe Resistenz gegen mechanische Einwirkungen,
wie Kratzen, Reiben, Scheuern etc., ebenso ist ihre Licht-
empfindlichkeit eine durchaus gute. Die fertigen Bilder sind
von weicher, zarter Modulation, etwas zarter und besser
definirt als Albuminbilder, ohne die Härten der Bilder auf
Gelatine- oder Celloïdinemulsionspapieren aufzuweisen. Das
Caseïnpapier verbindet also mit der Weichheit in der Bild-
wirkung und der Geschmeidigkeit des Albuminpapiers die
Haltbarkeit und bessere Definition in den Details, sowie den
reichlichen Spielraum in den Tonungsmethoden der Celloïdin-
und Gelatine-Emulsionspapiere, ohne zugleich deren leichte
Verletzlichkeit, und Subtilität gegen Temperatureinflüsse im
nassen, wie im trockenen Zustande zu besitzen.

Wenn es auch nicht gelingen sollte, die auf dem be-schriebenen Wege hergestellten Papiere in die Praxis ein-zuführen, so dürften wir mit Vorstehendem doch einen Weg gewiesen haben, wie der leichtest zugängliche Eiweiss-körper, das Caseïn, als Bindemittel für die Zwecke der Photographie verwendbar zu machen ist.

Ueber Sepia-Platinbilder.

Von A. Freiherrn von Hübl in Wien.

Im IX. Band dieses „Jahrbuches" hat der Verfasser eine Reihe von Versuchen mitgetheilt, aus welchen zu schliessen war, dass die färbende Substanz der Sepia-Platinbilder aus einer braunen Modification von metallischem Platin bestehe.

Für die damaligen Versuche wurden zufällig durchaus Platincopien benutzt, die mit Palladium hergestellt waren, und es wurde auf diesen Umstand keinerlei Gewicht gelegt, da es selbstverständlich erschien, dass die Wirkungsweise des Quecksilbers jener des Palladiums gleichkommen müsse. Spätere Versuche haben jedoch gezeigt, dass diese Annahme keineswegs zutrifft. Die unter Mitwirkung dieser Substanzen hergestellten Sepiabilder können zwar von ganz gleichem Aussehen sein, doch ist die Wirkungsweise der Palladium- und Quecksilbersalze eine total verschiedene.

Während das Palladium-Sepiabild seine braune Färbung thatsächlich einer braun gefärbten Modification des metallischen Platins zu verdanken scheint, besteht die färbende Substanz des unter Mitwirkung von Quecksilber hergestellten Sepia-druckes höchstwahrscheinlich aus einer Quecksilber-Platin-verbindung; die beiden Bilder verhalten sich gegen chemische Reagentien auch ganz verschieden: concentrirte Salpetersäure oder Kupferchloridlösung zerstören augenblicklich das Queck-silberbild, während das Palladiumbild bei dieser Behandlung keine Veränderung erfährt.

Das Zustandekommen brauner Bilder bei Gegenwart von Quecksilbersalzen lässt sich aus dem Verhalten derselben gegen Kaliumplatinchlorür erklären: Quecksilberoxydsalze veranlassen in einer Kaliumplatinchlorürlösung einen gelb-braunen Niederschlag, der in Säuren leicht löslich, durch oxalsaures Eisenoxydul aber nicht reducirbar ist; Oxydulsalze des Quecksilbers bewirken einen schwarzbraunen Niederschlag, der ein ganz anderes Verhalten zeigt. Er widersteht der Einwirkung von verdünnter Salzsäure, während concentrirte ihn unter Hinterlassung eines schwarzen Körpers löst, und

ähnlich verhält sich auch Aetznatron; Fixirnatron löst langsam und Eisenentwickler reducirt ihn rasch zu metallischem Platin.

Die Chlorverbindungen des Quecksilbers verhalten sich wesentlich verschieden von den Sauerstoffsalzen. Das Quecksilberchlorid reagirt nicht mit Platinchlorür und das Quecksilberchlorür zersetzt die Lösung des Platinsalzes erst beim Erhitzen unter Abscheidung schwarzer, zum Theil aus metallischem Platin bestehender Producte.

Versetzt man die übliche Platinpapier-Sensibilisirung mit einem Quecksilberoxydsalze, z. B. Quecksilbercitrat, so wird dieses wahrscheinlich schon bei der Belichtung im Copir-Rahmen zum Oxydulsalze reducirt, das dann bei der Entwicklung mit dem Platinsalze unter Bildung der erwähnten schwarzbraunen Verbindung reagirt. Gleichzeitig wird das bei der Belichtung gebildete Ferrooxalat aus dem unveränderten Platinsalze schwarzes Platin reduciren, wodurch ein Bild zu Stande kommt, dessen Farbe vom Verhältnisse der beiden färbenden Componenten abhängt.

Wurde in Folge langer Belichtung an einzelnen Stellen des Bildes ein bedeutender Ueberschuss von Ferrooxalat gebildet, so wird dieses auch die braune Verbindung zu metallischem Platin reduciren, und die Copien zeigen dann schwarze Schatten. Bei Verwendung von Quecksilberoxydsalzen geht die erwähnte Reaction leicht vor sich, daher man auch bei kalter Entwicklung braune Bilder erhält; wird aber Quecksilberchlorid als Sensibilisirungszusatz benutzt, so muss heiss entwickelt werden, um die Bildung der braunen Quecksilber-Platinverbindung herbeizuführen.

Wird das Quecksilbersalz statt der Sensibilisirung dem Entwickler zugesetzt, so verläuft der Process etwas anders. Das bei der Belichtung gebildete Ferrooxalat reagirt mit dem Quecksilbersalz des Entwicklers im Allgemeinen nicht unter Bildung von Oxydulsalz, sondern unter Abscheidung von metallischem Quecksilber, und nur an jenen Bildstellen, wo sehr wenig Ferrooxalat gebildet wurde, wird Quecksilberoxydulsalz entstehen, das sich mit Platinsalz zur braunen Substanz vereint. Man erhält daher nur die hellsten Töne braun, während die Mitteltöne und Schatten schwarz ausfallen.

Die Natur der Quecksilber-Platinverbindung, welche den Sepiabildern die braune Färbung ertheilt, dürfte noch unbekannt sein. Aus seiner Entstehung könnte man zwar folgern, dass es sich um ein Quecksilber-Platinchlorür $Hg_2 Pt Cl_4$ handelt, doch entspricht sein Verhalten gegen Salzsäure nicht dieser Annahme.

Vergleichende Studie
über Plattenempfindlichkeit im Zusammenhange mit dem Bromsilberkorn.

Von Adolf Herzka in Dresden.

Bei der Gelatineplatte, der die vorliegende Arbeit gilt, wird scheinbar in erster Linie auf die Empfindlichkeit seitens des verarbeitenden Theiles gesehen. Immer und immer wieder hören wir, dass es diesem oder jenem durch zahlreiche Versuche gelungen sei, alles bisher Bestehende an Empfindlichkeit zu übertreffen; Platten von 25, ja 26 Grad W. werden kaum mehr als besondere Leistung angesehen, da es wohl keine Fabrik geben dürfte, welche den Empfindlichkeitsgrad ihres Erzeugnisses heutzutage geringer beziffert. Wunder genug, dass man bei den enormen Fortschritten, die man ständig von der Trockenplattenfabrikation zu hören bekommt, denn doch bei dieser verhältnissmässig „niedrigen Ziffer" stehen geblieben ist!

Und trotz alledem scheint die hochempfindliche Platte in ihrer Durchschnittsqualität nicht das Allheilmittel zu sein, da die verschiedenartigsten Klagen gegen sie erhoben werden. Man wirft ihr vor, dass sie einen zu begrenzten Spielraum in der Exposition gestatte, dass sie grau, ohne Kraft, dass sie an Mangel von Abstufung leide, und was der sonstigen schönen Tugenden noch mehr sind.

An der Hand eingehender Arbeiten will ich es versuchen, darzulegen, ob diese Vorwürfe in allen Fällen zu Recht bestehen, und ob somit der empfindlichen Platte ihre Lebensexistenz abzusprechen ist.

Die Empfindlichkeit einer Platte ist in erster Linie abhängig von der Beschaffenheit, resp. der Veränderung der Bromsilbermoleküle. Nach Stas unterscheiden wir sechs verschiedene Modifikationen des Bromsilbers, aus denen ich die drei wichtigsten, das flockige, das pulverige und das körnige Bromsilber, generiren möchte. Für das Gelatineverfahren ist einzig letztere Modifikation, das körnige Bromsilber, in Betracht zu ziehen, welches bis zu einer gewissen Grenze mit dem Anwachsen des Bromsilberkornes gleichzeitig auch eine Steigerung der Empfindlichkeit bedingt, sodass man schlechterdings zu sagen pflegt: Je empfindlicher die Platte, desto gröber das Korn.

Für den Zusammenhang des Bromsilberkornes mit den Allgemeineigenschaften einer Trockenplatte möchte in drei Phasen des Bromsilberkornes aufstellen:

8

1. das kleine Korn,
2. das Mittelkorn,
3. das grosse Korn.

Die erste Art, das kleine Korn, welches wir in Fig. 17 mikrophotographisch dargestellt sehen, entstammt einer Platte von ungefähr 10 Grad W. Das Photogramm zeigt uns, dass die einzelnen Bromsilbermoleküle eine geringe Ausdehnung erhalten, dass sie aber eng aneinander gebettet liegen. Verfolgen wir den Schnitt der Plattenschicht in ihren einzelnen Phasen unter dem Mikroskop, so finden wir, dass auch der

Fig. 17.

Tiefe nach zahlreiche Körner vorhanden, dass demnach viele Bromsilbermoleküle übereinander gelagert sind, die mit wachsender Tiefe, d. h. dem Glase zu, allmählich geringer werden. Die Schicht ist frei von activen Silberkeimen, die einzelnen grösseren Körner, welche auf dem Photogramme sichtbar sind, scheinen zusammengeballte Bromsilberkörner zu sein, sie vermindern sich gegen die Tiefe zu mehr und mehr und treten schliesslich wieder in der untersten Schicht als alleinige Silbermoleküle auf. Das praktische Ergebniss bei der Entwicklung dieser belichteten Bromsilberschicht wird sich folgendermassen gestalten: Da die einzelnen Bromsilberkörner klein und eng aneinander geschlossen sind, so erhalten wir eine fast undurchsichtige Dichte, d. h. grosse Kraft in den Lichtern.

während die Schatten glasklar stehen bleiben. Es bedarf demnach keiner weiteren Auseinandersetzung, dass die Abstufung von Licht zu Schatten keine allzureichliche sein kann, dass wir demnach ein überaus kontrastreiches Negativ erhalten, wie es besonders zur Reproduction von Strich-Zeichnungen erwünscht ist. Ueberexpositionen können bei dieser Art von Schichten keinen zu grossen Schaden anrichten, weil die zahlreich über einander gelagerten Bromsilber-partikelchen reichlich an Deckung ersetzen, was der obersten Schicht durch Ueberbelichtung an Deckkraft entzogen wurde.

Fig. 18.

Die zweite Art, welche wir als **Mittelkorn** bezeichnen wollen, ist in Fig. 18 abgebildet Wir haben hier das Mikro-photogramm einer Bromsilberschicht von 14 Grad W. vor uns. Die einzelnen Bromsilberkörner erscheinen im Vergleiche zu Fig. 17 wesentlich vergrössert und auch bei weitem nicht mehr in der engen Aneinanderlagerung wie im vorigen Falle. Die Schicht in ihren einzelnen Schnitten ist ferner auch ärmer geworden im Aufbau der Körner in horizontaler Richtung und vermindert sich gleichfalls gegen die Glasseite an Korn-reichthum. Wir erhalten mit dieser Platte ein vollkommen gedecktes, jedoch bei weitem besser abgestuftes Negativ als es mit der ersten Art möglich war; Ueberexpositionen werden

8*

aus den im Falle 1 auseinandergesetzten Gründen das Resultat nicht allzu sehr beeinträchtigen.

Die dritte Art, einer Bromsilberplatte von 25 Grad W., demnach einer hochempfindlichen Platte entstammend, vergegenwärtigt uns in Fig. 19 das grosse Korn. Trotzdem die Schicht im Vergleiche zu den beiden früheren durchaus nicht silberärmer, müssen wir auf der gleichen Fläche eine wesentlich kleinere Zahl von Bromsilberkörnern konstatiren. Dieselben haben eine bei weitem grössere seitliche Ausdehnung erhalten, liegen mehr sporadisch neben einander und weisen auch der

Fig. 19.

Tiefe nach im Vergleiche zu den beiden früheren Arten nicht annähernd den gleichen Reichthum auf. In der Praxis verwerthet, ergibt sich das unzureichende Resultat, .das man nur zu häufig der hochempfindlichen Bromsilberplatte zum Vorwurf macht. Dem weit aus einander liegenden Korne fehlt die Grundbedingung für eine genügende Deckung im Negative. Deshalb wird man nothwendigerweise in längerer Entwicklungsdauer Abhilfe suchen, ohne jedoch das erwünschte Resultat zu erhalten, weil sich dann, ehe die Lichter zu genügender Kraft ausentwickelt sind, die Tiefen allzu sehr belegt haben. Man erhält in diesem Falle ein flaches, monotones Bild, das im Ganzen, reichlich gedeckt, ein allzu langes Copiren der Positive erfordert. Da die unteren Schichten nicht zur Arbeits-

leistung mit herangezogen werden können, so ist die geringste Ueberexposition von den nachtheiligsten Folgen, es hält dann überaus schwer, genügende Kraft zu erzielen, vielmehr schlägt die Platte, wie man zu sagen pflegt, durch, d. h. das Bild wird auf der Glasseite sichtbar und fixirt dann zu einem flauen Negative, ohne jede Kontraste aus. Die Meisten glauben sich dann berechtigt, über „ Silberarmuth" der betreffenden Platte zu klagen, trotzdem dieselbe, wie bereits erwähnt wurde, die gleiche Menge Bromsilber enthält wie die beiden

Fig. 20.

ersten Arten, welche gewiss jedermann zufolge der damit erzielten Resultate für „silberreich" bezeichnen wird.

Keineswegs jedoch darf man von der Annahme ausgehen, dass jede hochempfindliche Platte an dem geschilderten Uebel kranken muss. Der Weg zum Besseren liegt hier vollständig in der Hand des Photochemikers, und wie derselbe einzuschlagen ist, wird durch Fig. 20 bildlich dargestellt. Auch hier handelt es sich um eine Schicht von gleicher Empfindlichkeit und gleichem Bromsilbergehalt wie in Fig. 19.

Durch Modifikationen in der Herstellung der betreffenden Emulsion wurde jedoch das Ergebniss der beiden ersten Fälle ausgenutzt. Das Bestreben war nämlich dahin gerichtet, ein Bromsilberkorn zu schaffen, das bei völliger Reife dennoch möglichste An- und Uebereinanderlagerung der Körner auf-

weist, demnach die Uebelstände des dritten Falles vermeidet.
Das Mikrophotogramm in Fig. 20 zeigt uns in der That die
glückliche Lösung der gestellten Aufgabe. Wenn auch das
Korn im Vergleich zu Fig. 17 und 18 naturgemäss wesentlich
vergrössert ist, so zeigt es doch auf gleicher Fläche einen
überaus grossen Kornreichthum, der sich bei Betrachtung der
einzelnen Schnitte ebenso nach der Tiefe hin erstreckt. Daraus
ergibt sich, dass diese Art von Platten sich leicht und sicher
in normaler Zeit zu guter Kraft bei harmonischer Abstufung
entwickeln lässt, dass ferner entsprechende Ueberexpositionen
wegen Heranziehung zur Mithilfe durch die unteren Körner
nicht störend wirken können. Das Bild schlägt nun, da die
Kraft sich auch der Tiefe nach erstreckt, nicht mehr durch,
kurz, wir haben den Typus. einer „silberreichen" hoch-
empfindlichen Platte vor uns.

Wir haben bei vorliegender Arbeit die Mikrophotographie
als Stützpunkt unserer Beobachtungen gewählt und die Theorien,
die wir daraus folgern konnten, durch die praktischen Arbeiten
vollauf bestätigt gefunden. Es zeigt sich demnach wiederum,
dass, wie auf allen Gebieten, so auch in der Photochemie,
sich jede Erscheinung wissenschaftlich definiren lässt, und
das alles Gelingen an der glücklichen Vereinigung von
Theorie und Praxis gelegen ist.

Zum Schlusse möchte ich noch Herrn Dr. med. W. Scheffer
an dieser Stelle meinen besonderen Dank dafür aussprechen,
dass er in zuvorkommendster Weise die schwierige Herstellung
der Mikrophotogramme übernahm und diese Aufgabe durch
Herstellung höchst vollendeter Arbeiten glücklich zur Lösung
brachte.

Am Wege zur Kunst.

Von Ritter von Staudenheim in Gloggnitz.

Beim Anblick eines von Künstlerhand hergestellten Bildes,
dessen Motiv uns bekannt ist, erhalten wir öfters den Eindruck
einer grossen Idealisirung, und doch ist keine Unwahrheit im
Bilde zu constatiren. Wenn es auch dem Maler leicht gemacht
wäre, seiner Phantasie weiteren Spielraum zu lassen, so wird
er doch bei Wiedergabe einer bekannten Gegend davon nur
bescheiden Gebrauch machen dürfen, will nicht die Aehnlich-
keit gänzlich in Frage gestellt sein.

Das Streben der Photographen, Aehnliches erreichen zu
können, ist schwieriger durchzuführen; der Portraitphotograph
hat die Begünstigung, mit zu Hilfenahme der Retouche

Abnormes und Unschönes aus einem Gesichte entfernen zu
können, Lichter aufzusetzen, wo selbe wünschenswerth er-
scheinen, ja er kann Jahre herunterstreichen, ohne der
Aehnlichkeit Schaden zu thun, er verjüngt oder idealisirt,
was besonders bei Damenportraits gern angenommen wird.
Bei Landschaften kann die Retouche allein nicht das Gleiche
leisten, sondern muss in innigem Contacte mit der Beleuchtung
und dem günstigsten Standpunkte, von dem die Aufnahme
zu machen wäre, stehen. Nicht genug hervorzuheben ist
daher die Wahl des Aufnahmeplatzes, und es ist kaum glaublich,
welche Differenzen durch einen nicht günstig gewählten
Standpunkt im Bilde entstehen können und eine ungünstige
Auffassung verursachen, auch die Benutzung eines passenden
Objectes ist nicht ausser Acht zu lassen

Wer Mühe und Zeit nicht zu scheuen braucht und sich
selbst unterrichten will, mag von einer Gegend aus ver-
schiedenen Aufstellungen Aufnahmen machen und sie dann
vergleichen. Berücksichtigenswerth ist wohl sehr die Be-
leuchtung, wenn auch nicht immer von Belang, von welcher
Seite das Licht einfällt, so ist für manche Objecte theilweise
bewölkter Himmel fast nöthig. Ausser vielleicht bei südlichen
Gegenden entstammenden Bildern, ist man nicht gewöhnt,
schöne Wolkenpartien am Bilde zu vermissen; sind diese bei
der Aufnahme nicht vorhanden, so können solche abgewartet
oder eincopirt werden, welch Letzteres bei der fortgeschrittenen
heutigen Technik dem Photographen keinerlei Schwierigkeit
mehr verursacht, nur ist die für das Bild und die Gegend
passende Wolken-Matrize hervorzusuchen, und muss die
Beleuchtung beider Matrizen harmoniren. Es ist dies
immer die einfachste Art und gewiss verlässlicher, als eine
natürliche Wolkenbildung erst abzuwarten, weil diese, wenn
gebraucht, meistens sehr fraglich ist, noch fraglicher aber,
ob sie am Bilde dann nicht verloren geht.

Dasselbe, was beim Erfassen verschiedener Standpunkte
gesagt wurde, wäre zu Studienzwecken hier bei der Beleuchtung
zu empfehlen, nämlich, die gleiche Aufnahme unter ver-
schiedenen Lichtwinkeln zu machen. Solche Studien sind nicht
nur hoch interessant, sondern sie führen auch zur Idealisirung
einer Landschaft, die vielleicht ohne diese Kunststücke kaum
des Ansehens werth wäre. Durch solche Versuche, wie sie
eben besprochen, kommt man dazu, Künstlerisches zu leisten,
man erwirbt sich einen Scharfblick in der Auffindung günstiger
Standpunkte ohne viel herumsuchen zu müssen.

Ueber die Wirkung
des Persulfates auf die organischen Entwickler.

Von Professor R. Namias in Mailand.

Die nachfolgende Mittheilung ist in einer der „Società Chimica" zu Mailand im Jahre 1900 übermittelten Notiz, und dann in meinem „Manuale di Chimica fotografica" 1901, 2. Ausgabe, entwickelt worden. Ich habe festgestellt, dass, wenn man eine Lösung von Ammoniumpersulfat auf die organischen Entwickler einwirken lässt, man charakteristische Farbenreactionen für jeden einzelnen erhält, so dass man dieselben zur Feststellung benutzen kann.

Zunächst muss ich eine Thatsache hervorheben, die mir ziemlich interessant erscheint. Ich habe nämlich festgestellt, dass in vielen Fällen, wo die Persulfate als Oxydationsmittel auf organische Stoffe nach Art der aromatischen Reihe einwirken, ein Niederschlag von Schwefel auf der entstandenen Verbindung sich bildet.

Ich habe angenommen, dass das Persulfat auf die organischen Stoffe einwirkt, indem es Wasserstoff entzieht und das Radical HSO_3 nach der Formel

$$R \Big\langle {}^{\displaystyle -H}_{\displaystyle H} \Big. {}^H + (NH_4)_2 S_2 O_8 = (NH_4)_2 SO_4 + H_2O + R' - HSO_3$$

fixirt, wo R und R' die organischen Radicale sind.

Wirkung des Persulfats auf Hydrochinon. Wenn man eine fünfprocentige Lösung von Ammoniumpersulfat im Ueberschusse auf eine Lösung von Hydrochinon in Wasser einwirken lässt, so färbt sich die Flüssigkeit nach und nach gelb. Nach einigen Stunden wird die Farbe braun, und man sieht in der Flüssigkeit prächtige Krystalle in Form sehr langer Nadeln von dunkelgrüner Farbe sich absetzen. Diese Krystalle lösen sich in kaltem Wasser fast gar nicht, jedoch leicht in warmem Wasser. Die Verbindung hat nach gutem Auswaschen bei der Analyse gezeigt, dass sie Schwefel enthält, und man hat sie wahrscheinlich als ein Sulfoderivat des Chinons betrachten können. Die Reaction konnte durch folgende Gleichung dargestellt werden:

$$C_6H_4(OH)_2 + (H_4N)_2 S_2 O_8$$

Hydrochinon Ammoniumpersulfat

$$= (H_4N)_2 SO_4 + H_2O + C_6H_4O_2 \cdot SO_3$$

Ammoniumsulfat Sulfoderivat des Chinons.

Auf jeden Fall ist diese Reaction des Hydrochinons äusserst charakteristisch.

Wirkung des Persulfats auf Eikonogen. Wenn man die Persulfatlösung im Ueberschusse auf Eikonogen einwirken lässt, welches, wie bekannt, das Natriumsalz eines Amido-sulfoderivates des Naphtols ist, so bekommt man vor allem einen weissen Niederschlag, welcher sich darauf unter Bildung einer braunen Flüssigkeit auflöst, welche immer dunkler wird. Dieser Niederschlag bildet sich infolge des Persulfates, denn die Sulfosäure, welche im Eikonogen mit dem Natrium verbunden ist und durch die Einwirkung der Schwefelsäure frei gemacht wird, welche mehr oder weniger stets im Persulfat vorhanden ist, ist in Wasser wenig löslich. Endlich ruft es Oxydation hervor, und die oxydirten Lösungen sind sämmtlich löslich.

Wirkung des Persulfats auf Diamidophenol. Es entsteht sofort eine röthliche Färbung, welche sich nach und nach in Braun umsetzt; die Flüssigkeit wird trübe und liefert einen braunen Niederschlag.

Wirkung des Persulfats auf das Metol. Man erhält eine sehr charakteristische Reaction; die Flüssigkeit wird sehr schön violett gefärbt, und die Intensität des Violett nimmt allmählich zu, ohne dass Trübung eintritt.

Wirkung des Persulfats auf das Glycin. Dieser Versuch zeigt, dass das Glycin unter allen organischen Entwicklern einer derjenigen ist, welche der Oxydation den meisten Widerstand leisten. In der That bedarf es mehrerer Stunden, ehe die Flüssigkeit sich zu färben beginnt, und nach 12 Stunden beobachtet man eine sehr schwache violette Färbung.

Wirkung des Persulfats auf das Pyrogallol. Man erhält ebenfalls eine gelbbraune Färbung, die rasch rothbraun wird.

Mit den übrigen Entwicklern erhält man gleichfalls andere farbige Reactionen, die im Allgemeinen ziemlich von einander abweichen.

Die Verstärkung und Tonung der Bilder auf Bromsilberpapier.

Von Professor R. Namias in Mailand.

Es tritt ziemlich häufig ein, dass man auf Bromsilberpapier Bilder bekommt, welche die Kraft entbehren, oder die eine unangenehme Farbe zeigen. In diesem Falle können die beiden Methoden, welche ich ausgeführt habe („Progresso

fotografico" 1901, Nr. 1) und die ich hier wiedergeben
möchte, in der Praxis äusserst vortheilhafte Resultate liefern.
 1. Verstärkung gemeinsam mit Goldtonung. Man
behandelt zunächst das Bild mit einer ein- bis zweiprocentigen
Lösung von Quecksilberchlorid. Das Bild wird infolge der
Bildung von Quecksilberchlorür und Silberchlorid weiss. Man
wäscht das Bild dann ab und bringt dasselbe in folgendes Bad:

Ammoniumsulfocyanid 2 g,
Wasser 100 ccm,
einprocentige Goldchloridlösung . . . 10 „

In diesem Bade wird das Bild nach und nach schwarz
und nimmt schliesslich eine sehr unangenehme schwarz-
violette Färbung an, indem es zu gleicher Zeit etwas an
Kraft gewinnt. Es scheint, dass das vorhandene Quecksilber-
chlorür in dem weiss gewordenen Bilde auf das Ammonium-
sulfocyanid reagirt und Quecksilbersulfocyanür liefert, und
dass dieses dann die Reduction des Goldsalzes hervorruft, in-
dem es das Gold zum Niederschlag auf dem Bilde bringt.
 2. Verstärkung gemeinsam mit Platintonung.
Das Bild wird im Quecksilberchloridbade, wie oben an-
gegeben, weiss gemacht. Nach dem Auswaschen schwärzt
man das Bild mittels eines beliebigen Entwicklers; ich ziehe
verdünnten Hydrochinon- und Metolentwickler vor.
 Das Bild nimmt eine schöne tiefschwarze Farbe an und
gewinnt sehr an Kraft. Indem man Ammoniak zum Schwärzen
der Bromsilberbilder verwendet, erhält man eine schwarze
Färbung, welche nach dem Gelb hinübergeht und sehr un-
angenehm ist. Nach der Behandlung mit dem Entwickler-
bade könnte man auf weitere Manipulationen verzichten,
jedoch erhält man viel dauerhaftere Bilder und einen noch
besseren schwarzen Platindruck, wenn man eine Platintonung
mit folgendem Bade vornimmt:

Kaliumplatinchlorür 1 g,
Oxalsäure 10 „
Wasser 1000 ccm.

Ich mache hier die Bemerkung, dass, wenn man ein
Bild in gewöhnlichem Bromsilber zu tonen versucht, um ein
schlechtes grünliches Bild zu verändern, das nicht gelingt.
Das Silber, welches man durch Reduction des Bromsilbers
erhält, wirkt nicht oder in sehr schwacher Weise auf das
Platinsalz und auch auf das Goldsalz, und es gelingt weder
die Goldtonung noch die Platintonung gut. Ganz anders
verhalten sich, wie man weiss, die schwarzen Reductions-
verbindungen, welche sich bilden, wenn man Silberchloridsalze
dem Lichte aussetzt; auch das Silber, welches man mittels der

Entwickler aus dem Silberchlorid reduciren kann, ist viel mehr geeignet, auf die Gold- und Platinsalze einzuwirken, und man weiss in der That, dass das Bild, welches man durch die Entwicklung der Chlorsilberplatten erhält, bedeutende Farbenveränderungen durch die Goldtonung erleiden kann.

In dem durch die Behandlung mit Quecksilberchlorid und die darauf folgende Schwärzung durch den Entwickler erhaltenen Bilde besteht das schwarze Bild, welches man erhält, aus Silber und Quecksilber. Besonders das Quecksilber hat die Eigenschaft, das Platin zum Niederschlage zu bringen, indem es an dessen Stelle in die Verbindung eintritt. Bereits im Jahre 1894 habe ich dies in meiner Arbeit über „Die Photochemie der Quecksilbersalze" gezeigt, die auch in der „Phot. Corresp." 1895 veröffentlicht wurde. Man hat also endlich ein Bild, welches wenigstens zum grossen Theile aus Silber und Platin gebildet wird, und die Intensität nimmt bedeutend zu.

Man kann deshalb diese Methode der Tonung nicht für die Bilder anwenden, die schon eine richtige Intensität besitzen. In diesem Falle würde es nöthig sein, das Silber nach dem Tonen, wenigstens zum Theile, durch ein Lösungsmittel, wie z. B. Hyposulfit oder rothes Blutlaugensalz zu entfernen. Wenn man das gesammte Silber entfernt, so erhält man ein nur aus Platin bestehendes Bild.

3. Verstärkung und farbige Tonung. Braune und rothe Kupfertonung werden heutzutage sehr häufig für Bromsilberbilder angewendet. Mit dieser, einen Augenblick zur Anwendung gelangenden Tonung kann man den grünlichen Bildern einen sehr angenehmen braunen Ton geben. Jedoch unterscheidet sich die Kupfertonung in der Beziehung von dem Resultate der Urantonung, dass die Intensität des Bildes nicht in empfindlicher Weise zunimmt.

Ich habe festgestellt, dass man die Bilder auf Bromsilberpapier, die nicht die richtige Intensität besitzen, retten und ihnen einen braunrothen Ton geben kann, indem man sie vor Allem durch die Quecksilberchloridmethode verstärkt und als zweites Bad besonders folgende Mischung verwendet:

Ammoniak 100 ccm,
Wasser 1000 „
krystallisirtes Natriumsulfit 100 g.

Die so verstärkten Bilder werden dann mit Kupferferrocyanür mittels einer der an anderer Stelle angegebenen Methoden getont. Die schwarze Quecksilberverbindung, welche sich bildet, ist auch geeignet, wie das Silber das Ferricyanid

auf Ferrocyanid zu reduciren, indem es so die rothe Verbindung (Kupferferrocyanür) auf dem Bilde zum Niederschlag bringt. Ich pflege mit Erfolg ein anderes Bad anzuwenden, welches ich zur Kupfertonung versucht habe und das schöne Farben mit einem schönen violetten Ton liefert, überdies rascher als die übrigen tont. Das Bad besteht aus:

Kupfersulfat	10 g,
Seignettesalz	100 „
Wasser	1000 ccm,
rothem Blutlaugensalz	5 g.

Die Flüsssigkeit, welche man erhält, ist ein wenig trübe, denn das Kupferferricyanid löst sich in der alkalischen Lösung von weinsteinsaurem Salz nicht vollständig. Es genügt übrigens der Zusatz einer sehr kleinen Dosis von Ammoniak, um die Flüssigkeit zu klären.

Ueber die Abschwächung mittels der Kaliumpermanganat-Methode.

Von Professor R. Namias in Mailand.

Meine Methode der Abschwächung von Negativen mittels einer verdünnten Lösung von Kaliumpermanganat, die mit Schwefelsäure angesäuert wurde, wie ich im „Jahrbuch" für 1901 mitgetheilt habe, ist von mehreren Experimentatoren Versuchen unterworfen worden. Man hat gefunden, dass sie nicht genau wie die Persulfatmethode wirkt, wie ich zuerst geglaubt hatte; Kaliumpermanganat hat eine allgemeinere Wirkung als Persulfat, jedoch habe ich in allen Fällen in der Praxis festgestellt, dass die Wirkung des Permanganats auf die Halbtöne des Negatives nicht so heftig ist, wie diejenige des Farmer'schen Abschwächers.

Wenn man jedoch das Negativ trocken in eine angesäuerte Lösung des Permanganats bringt, welche concentrirter als gewöhnlich ist, und es darin einen Augenblick lässt, so findet man, dass die Reductionswirkung, besonders an den dichtesten Stellen, bedeutend ist. Die Gewinnung der Contretypen mittels des Permanganats, das durch Schwefelsäure angesäuert ist, stellt eine absolut sichere Methode dar; ich habe das bei Beschreibung der Methode im Jahre 1901 nachgewiesen, und das ist auch durch C. Drouillard bestätigt, der nur über meine Methode im „Bulletin de la Société Franç. de Phot." berichtet, indem er wenig bedeutsame Modificationen einführte. Er zieht die Anwendung des Amidols für die erste Entwick-

lung, anstatt des Glycins, die ich angerathen habe, vor; ich habe jedoch gefunden, dass das Amidol sich weniger gut zur Entwicklung in die Tiefe eignet wegen der Thatsache, dass es weniger empfindlich als das Glycin gegen die Wirkung des Bromkalium ist. Einige Versuchsansteller, welche die Methode der Abschwächung mittels der Permanganatmethode dauernd sowohl für die Negative, wie für Positive auf Bromsilberpapier mit Erfolg anwenden, haben mir bekanntgegeben, dass sie manchmal nach einiger Zeit bei den Negativen wie Positiven eine gelbe Färbung erhalten, welche dem Bilde schadet. Das oxalsaure Bad, welches ich empfohlen habe, nimmt die Flecke gut weg, welche infolge des Mangandioxyds auftreten, und das Bild klärt sich, aber wenn die Platten dem Lichte ausgesetzt werden, treten bald gelbe Flecke oder eine braune Färbung auf. Ich habe die Ursache dieser Erscheinung gefunden und Abhilfe geschaffen. Die durch Schwefelsäure angesäuerte Lösung von Kaliumpermanganat liefert, indem sie das Silber des Bildes auflöst, Silbersulfat; dies ist sehr wenig löslich und bleibt, wenn man nicht länger mit destillirtem Wasser auswäscht, in der Schicht, und ergibt durch die zweite Behandlung mit Oxalsäure unlösliches Silberoxalat, welches am Lichte gelb wird und die Ursache der gelben Flecke darstellt. Deshalb habe ich die Oxalsäure durch folgende Lösung ersetzt:

Krystallisirtes Natriumsulfit 150 g,
Wasser 1000 ccm,
Oxalsäure 30 g.

Dieses Bad löst das Mangandioxyd auf, und in derselben Zeit löst sich das Silbersalz, denn sowohl das Sulfat wie das Silberoxalat sind im Natriumsulfit völlig löslich.

Bei dieser Anwendung zeigt die Abschwächung mittels Permanganats absolut nicht mehr Schwierigkeiten hinsichtlich der Behandlung der Negative, wie hinsichtlich der Behandlung der Positive.

Ausser mit der durch Schwefelsäure angesäuerten Permanganatlösung habe ich auch mit der durch Salpetersäure angesäuerten Lösung Versuche angestellt. Diese Lösung wirkt noch rascher als die mit Schwefelsäure angesäuerte Lösung, und man muss eine geringere Säuremenge anwenden (1 ccm concentrirte Salpetersäure pro Liter). In diesem Falle bildet sich kein Silbersulfat, sondern Silbernitrat, welches leichter entfernt werden kann, vorausgesetzt, dass man mit destillirtem Wasser auswäscht.

Ueber Herstellung und Verhalten des Cyanotyp-Papieres.

Von Professor R. Namias in Mailand.

In einem meiner Artikel über photographische Chemie, den ich in dem „Progresso fotografico" (Nr. 6, 1901) veröffentlicht habe, besprach ich die Herstellung des Cyanotyp-Papieres und die Reactionen, welche sich bei Einwirkung von Licht auf dasselbe und bei der Entwicklung des Bildes vollziehen.

Valenta hat im Jahre 1897 („Phot. Corresp.") eine Vorschrift für die Herstellung des Cyanotyp-Papieres angegeben, bei welcher grünes Ferriammoniumcitrat und rothes Blutlaugensalz Verwendung findet. Bei Zusatz von Citronensäure (5 Proz.) erhält man ein Papier, das intensiver blau druckt.

Ueber die Reactionen, welche sich unter dem Einflusse des Lichtes vollziehen, habe ich folgende Beobachtungen gemacht.

Man meint im Allgemeinen, dass sich die Reaction, welche bei der Belichtung des Cyanotyp-Papieres sich vollzieht, als eine Reduction des citronensauren Eisenoxydes zu citronensaurem Eisenoxydul darstellt; das Letztere wirkt in Gegenwart von Wasser auf das Kaliumferricyanid und liefert Ferroferricyanid, das auch als Turnbullblau bezeichnet wird. Diese Reaction ist in der That die hauptsächlichste, welche sich zu Beginn der Belichtung vollzieht. Wenn jedoch die Exposition sich stark verlängert, so nimmt das Bild, statt an Intensität zuzunehmen, ab; denn auch das Ferroferricyanid wird reducirt, indem es Ferrocyanid liefert. Das Ferroferrocyanid, welches sehr wenig gefärbt ist, liefert schwache Bilder, welche nach und nach an Intensität zunehmen, wenn sie an der Luft trocknen, denn das Ferroferrocyanid oxydirt an der Luft, indem es besonders Ferriferrocyanid (preussisches Blau) liefert. Indem man das überexponirte Papier in eine einprocentige Salpetersäure-Lösung eintaucht, ruft man rasch die Oxydation und deshalb die Vermehrung des Blau hervor. Die Reactionen, welche sich auf Cyanotyp-Papier zeigten, welches in der lichtempfindlichen Präparation eine Substanz enthielt, die geeignet ist, leicht das Ferrocyaneisen zu zersetzen, waren verschieden.

So habe ich festgestellt, dass, wenn das Papier eine ziemlich bemerkliche Menge Citronensäure, oder besser noch Weinsteinsäure, enthält, es viel rascher am Lichte blau wird. In diesem Falle ist die Reaction, welche sich mit Vorliebe bei der Belichtung vollzieht, nicht die Reduction des Eisenoxydsalzes zu Eisenoxydulsalz, sondern die Reduction des Ferricyanids zu Ferrocyanid; da jedoch die Eisenoxydsalze

sehr hygroskopisch sind, so erhält man direct bei der Be-
lichtung die Bildung von Blau, welches in diesem Falle
Ferriferrocyanid oder preussisches Blau ist.

Man sieht also, dass nach den Substanzen, welche in die
lichtempfindliche Präparation des Cyanotyp-Papieres ein-
treten, und nachdem der Lichteindruck der richtige oder
ein übertriebener ist, man ein blaues Bild erzielt, welches aus
Turnbull-Blau oder Preussisch-Blau besteht. Auf alle Fälle
kann man richtig annehmen, dass das Bild nicht durch eine
dieser beiden Sorten Blau allein gebildet wird.

Diese Erscheinung erklärt vortrefflich, wie die Manipula-
tionen, welchen man zuweilen die blauen Bilder zu dem
Zweck unterwirft, um die Farbe zu verändern, zu ver-
schiedenen Ergebnissen führen, die durchaus nicht Ano-
malien sind, wie man meint.

In der That habe ich z. B. gefunden, dass man den
Bildern auf Cyanotyp-Papier eine äusserst angenehme blau-
violette Farbe geben kann, indem man sie mit folgender
Lösung behandelt:

Wasser 100 ccm
Kupfersulfat. 1 g
Natriumcarbonat 1 „
Ammoniak bis zur Lösung des Niederschlages.

Man hat gewisse Fälle, in denen sich dies Bad gut be-
währt, und viele andere, in denen man kein Resultat erzielt.
Ich erkläre mir dies leicht derart, dass dieses Bad das Ferri-
ferrocyanid zersetzen kann, indem es rothes Ferrocyankupfer
liefert, dessen Farbe die des Bildes ändert. Wenn jedoch
das blaue Bild fast vollständig durch Ferroferricyanid ge-
bildet wird, wie es am häufigsten der Fall ist, so kann sich
das Ferrocyankupfer nicht mehr bilden.

Ebenso muss man, wenn man das Bild schwärzen will,
indem man Weinstein- oder Gallussäure nach der Zersetzung
durch eine alkalische Lösung verwendet, der Thatsache
Rechnung tragen, dass man im Allgemeinen zum grossen
Theile Eisenoxydul vor sich hat, welches keine schwarze
Verbindung mit der Gallus- oder Weinsteinsäure liefert. Ich
habe festgestellt, dass man im Allgemeinen eine viel schwärzere
Farbe erzielt, wenn man nach dem alkalischen Bade eine ver-
dünnte Lösung von Kaliumbichromat anwendet, welche mit
Ammoniak neutralisirt ist, was den Zweck hat, das Eisen-
oxydul zu oxydiren, ohne dasselbe zu entfernen.

Ueber elektrochemische Aktinometer.

Von Karl Schaum in Marburg a. d. Lahn.

Lichtempfindliche Elektroden, bei welchen die durch das Licht veränderliche Substanz in Form einer festen Verbindung ($AgCl$, Cu_2O u. s. w.) auf der metallischen Elektrode (Ag, Cu Pt u. s. w.) haftet, sind häufig untersucht worden. Dieselben reagiren, wie alle lichtempfindlichen chemischen Systeme, auf die verschiedenen Gebiete des Spectrums in ganz verschiedenem Grade; bisweilen ist sogar die durch rothe Strahlen hervorgebrachte Aenderung des Potentials dem Vorzeichen nach entgegengesetzt derjenigen, welche durch violettes Licht bedingt wird [1]. Die mit Hilfe solcher Elektroden construirten elektrochemischen Aktinometer sind daher zur photometrischen Bestimmung der Helligkeit von Lichtquellen nicht geeignet, wohl aber würden sich dieselben unter Anwendung von Farbenfiltern zum Vergleich der Intensität bestimmter, von verschiedenen Lichtquellen emittirter Spectralgebiete anwenden lassen. Besonders nützlich würden sich solche Aktinometer erweisen, wenn es sich (bei photochemischen Messungen u. s. w.) darum handelt, die während längerer Zeitabschnitte von nichtconstanten Lichtquellen (Sonne, diffuses Tageslicht, elektrisches Licht u. s. w.) emittirte Lichtmenge von bestimmter Farbe zu ermitteln. Bolometrische und thermoelektrische Messungen wären in derartigen Fällen sehr schwierig; die Anwendung des Ederschen Quecksilberoxalat-Aktinometer und ähnlicher Systeme, bei welchen die empfangene Lichtmenge durch analytische Operationen ermittelt werden muss würden grössere Unbequemlichkeiten bieten, wenn z. B. zur Prüfung des Massenwirkungsgesetzes von Zeit zu Zeit eine Bestimmung der erhaltenen Strahlung ausgeführt werden müsste. Richt man dagegen ein elektrochemisches Aktinometer unter Anwendung von Farbenfiltern mit Hilfe einer Normallichtquelle, so kann man jederzeit durch eine einfache Potentialbestimmung die auf ein zu untersuchendes lichtempfindliches System aufgefallene Lichtmenge ermitteln, wenn dieses System sowie das Aktinometer hinter einem gemeinschaftlichen Farbenfilter der Bestrahlung ausgesetzt werden.

[1] Vergl. die Beobachtungen von Bose und Kochan an anodisch polarisirten Goldelektroden („Zeitschr. f. phys. Chemie" 1901, Bd. 38, S. 28. Aehnliche Erscheinungen könnte man vielleicht bei Anwendung von Hg; erhalten, welches im rothen Licht zu HgO oxydirt wird, während letzteres unter dem Einflusse von violetten Strahlen in Hg_2O übergeht; vergl. Eder'. „Handbuch der Photographie" I (2), 160, 1891.

Nun zeigen aber die elektrochemischen Aktinometer der beschriebenen Art den grossen Uebelstand, dass die lichtempfindlichen festen Substanzen infolge der Bestrahlung ihre Oberfläche, und somit den ganzen Charakter des Systems ändern; eine Aichung derselben würde daher auf grosse Schwierigkeiten stossen; häufig würde auch eine allzugrosse Empfindlichkeit störend sein.

Diese Uebelstände lassen sich nun vermeiden, wenn man mit Hilfe lichtempfindlicher Flüssigkeiten an unangreifbaren Elektroden Aktinometer construirt.

Bringt man an eine Platinelektrode ein Gemisch aus einem Oxydationsmittel mit dem umkehrbar aus diesem entstehenden Reductionsmittel, so ist die Potentialdifferenz an der Platinelektrode, wie ich gezeigt habe[1]), gegeben durch die Gleichung

$$\pi = K \ln s \, \frac{C_i}{C_o},$$

in welcher K und s von der chemischen Natur der Stoffe, sowie von der Temperatur abhängige Konstanten, C_i und C_o die molecularen Concentrationen der Oxyd-, resp. der Oxydul-Ionen bedeuten.

Nun werden bekanntlich mehrwerthige Oxyd-Ionen unter der Einwirkung des Lichtes durch das Anion der Oxalsäure in Oxydul-Ionen unter Bildung von Kohlendioxyd übergeführt, wie z. B.:

$$2\overset{+++}{F_e} + (COO)_2^- \rightarrow 2\overset{++}{F_e} + 2CO_2.$$

Taucht man in eine derartige Lösung eine Platinelektrode, so wird deren Potential beim Belichten gemäss der angeführten Formel sinken, und es ist ersichtlich, dass solche Gemische am geeignetsten sind, bei denen die Oxydulverbindung eine erhebliche Löslichkeit besitzt.

Nach Versuchen, welche ich in Gemeinschaft mit Herrn R. von der Linde ausgeführt habe, lässt sich für diese Messungen am besten eine neutrale Lösung von Kaliumferrioxalat verwenden. Die durch Belichtung bewirkten Potentialänderungen an platinirten Platinelektroden wurden mit Hilfe einer Normalelektrode ($Hg \mid HgCl$, 0,1 n. KCl) bestimmt.

35 ccm einer Lösung, welche 49,03 g $K_3 Fe(C_2 O_4)_3 \cdot 3$ aq. im Liter enthielt, geben beim Belichten mit diffusem Tageslicht (im Juni zwischen 11 bis 1 Uhr) bei etwa 18^0 folgende Aenderungen des Potentials:

1) „Zeitschr. f. Elektrochemie" 1899, Bd. 5. S. 316.

Zeit in Min.	π	Zeit in Min.	π
0	0,93	25	0,58
5	0,81	30	0,55
10	0,73	40	0,52
15	0,67	60	0,50
20	0,61	110	0,46

Beim Belichten von 150 ccm Lösung mit einem Auer-brenner aus 40 cm Entfernung (unter Anwendung eines reflectirenden Spiegels) wurden folgende Resultate erhalten:

bei 18°:

Zeit in Min.	π	Zeit in Min.	π
0	0,851	50	0,816
10	0,833	60	0,813
25	0,820		

bei 60°:

Zeit in Min.	π	Zeit in Min.	π
0	0.83	90	0,716
15	0,80	120	0,707
30	0,76	180	0,691
60	0,73	270	0,687

Während der ganzen Versuchsdauer wurde ein langsamer Strom von CO_2 durch die Flüssigkeit geleitet. Meist tauchten mehrere Platinelektroden in die Lösung ein; die Abweichungen der Potentiale an denselben waren im Anfang der Versuchs-reihen grösser als nach längerem Belichten. Durch geeignete Vorbehandlung der Elektroden wird es jedoch ohne Zweifel gelingen, auch in den ersten Belichtungsstadien Uebereinstimmung bis auf einige Millivolt zu erzielen.

Ueber die beste Form dieser Aktinometer, sowie über die Aichung derselben werde ich später berichten

Der Gummidruck.
Von Raimund Rapp in Wien.

Eines der interessantesten Verfahren, sowohl in technischer als künstlerischer Beziehung, in der Reihe der photographischen Druckmethoden ist der Gummidruck. Sein Princip beruht auf der durch das Licht bewirkten Härtung einer auf Papier gestrichenen Chromgummilösung, welcher man einen Farbstoff zugefügt hat [1]).

1) Vergl. Rapp, dieses „Jahrbuch" für 1901, S. 223.

Wohl selten hat man einem Verfahren, das, vom technischen Standpunkte beurtheilt, anfangs unvollständige Bilder gab, so viel Sympathie und Wohlwollen zugewendet als diesem. Die Sympathien für den Gummidruck, in der Erkennung des künstlerischen Fortschrittes wurzelnd, und als Triebfeder aller ernsten Bestrebungen, ergaben, dass wir heute keinem technisch unvollkommenen Verfahren mehr gegenüberstehen Bei genügender Sachkenntniss sind wir mit demselben in der Lage, Bilder herzustellen, wie sie in ihrer Wirkung durch andere Methoden kaum zu erreichen sind. Soviel die rasche Verbreitung des Gummidruckes auch überrascht hat, war kaum eine Thatsache begründeter als diese. In dem Zeitabschnitte des Glattretouchierens aller Flächen und Porträts, wodurch viele Charakteristik verloren ging, konnte wohl ein Verfahren seinen Weg machen, das durch grössere charakteristische Flächenwirkung, auf reale Basis zurücktretend, viel zur Hebung der künstlerischen photographischen Erzeugnisse beitrug. In dem Umstande, dass zwei oder mehrere ganz gleiche Copien äusserst schwer herzustellen sind, sowie in verschiedenen anderen technischen Verhältnissen, liegt es begründet, dass sich der jeweilige Operateur einen, seinen Umständen und Bedingungen entsprechenden, selbständigen Arbeitsmodus stets ausarbeiten muss, der mit dem eines andern selten genau übereinstimmen wird. Es ergab sich hieraus die Folge, dass verschiedene Varianten des Verfahrens und Arbeitsvorschriften sich von einander unabhängig ausbildeten. Soweit dem Anfänger bei der Wahl derselben dies von Nachtheil erscheint, haben sie doch den Vortheil, den Geübteren den für seine Verhältnisse geeignetsten Modus leicht finden zu lassen.

Wenn man die Entwicklungsphasen des Gummidruckes einer allgemeinen Betrachtung unterzieht, so kann gesagt werden, dass die ersten Erzeugnisse fast keine Halbtöne aufwiesen. Man verwendete zu wenig geleimtes oder ungeleimtes Papier, nahm gewöhnlich zu viel Farbstoff, copirte vielleicht falsch, oder verdarb das Bild bei einer anderen Procedur. Nach einigen Fehlversuchen erkannte man jedoch die Fehlerquellen und erhielt durch stärkere Leimung des Papieres und geschickte Verwendung von Pinsel und Spritzflasche u. s. w., sowie die Aenderung einiger anderer Faktoren, welche der Entstehung des Bildes entgegenstanden, schon einige Halbtöne und secessionistischen Werken täuschend ähnlich sehende Resultate. Es zeigten sich auch Versuche, das Gummipapier von der Rückseite, also durch das Papier zu copiren, zu welchen Zwecken man sehr dünnes Papier verwendete. Die Copirzeit musste hierbei selbstredend bedeutend verlängert

9*

werden. Verfasser übte diese Methode bereits im Jahre 1896, kam jedoch bald wieder davon ab. Dieselbe benöthigt auch umgekehrte Matrizen.

Recht gute Erfolge wurden bei Verwendung von Raster-negativen erreicht, auf welche als Erster Regierungsrath Schrank und nachträglich Verfasser dieser Zeilen [1]) verwies.

Einen wesentlichen Fortschritt erzielte man durch den Combinationsdruck, welcher bereits eine sehr grosse Tonscala ermöglichte. Durch die mehrfachen Copirungen zeigte sich, um das Einsinken des Bildes zu verhindern, eine stärkere Vorpräparation für angezeigt. Man erhält selbe durch mit Formalin [2]) oder Chromalaun [3]) gehärtete Gelatine.

Weiter machte man Versuche, das Papier von der Rück-zeite zu sensibilisiren, oder die Chrom- und Gummilösung getrennt von dem Farbstoffe aufzutragen, welch letzteren man zuletzt aufstrich. Ferner wurde auch versucht, der Präparations-mischung verschiedene Substanzen einzuverleiben, wie Fisch-leim, Agar-Agar, Stärkemehl u. s. w. Verfasser hat diese Mittel versucht und gefunden, dass selbe ruhig weggelassen werden können. Nur das Stärkemehl (Weizenstärke) zeigt sich unter Umständen für angezeigt, da es der Mischung die nöthige Cohäsion gibt und einen vollkommen gleichmässigen Aufstrich gestattet. Im Allgemeinen empfiehlt sich jedoch, das einfache Gemisch von Gummi- (40prozentig), Chromlösung (Kaliumbichromatlösung 10 prozentig, Ammoniumbichromat-lösung 20 prozentig) und Farbe (Tempera-, Staub- oder Aquarellfarbe) je nach Bedarf zu verwenden, das, besondere Fälle ausgeschlossen, stets gute Resultate geben wird.

Im Jahre 1900 publicirte Ingenieur L. Steyrer den Pigmentgummidruck [4]), wobei die Präparation auf Glas auf-gestrichen und mit einem Papier übertragen wird. Diese Methode gibt eine vollständige Tonscala und daher auch technisch sehr gute Resultate.

Eine gute Methode mit dem in Verwendung kommenden Recepte empfiehlt Paul Grundner im „Photographischen Notizkalender" 1902 von Dr. Stolze (siehe S. 259), bei welcher die Lösungen, wie bereits erwähnt, getrennt auf-getragen werden. Ferner H. Traut in München [5]), welcher insbesondere die schnelle Entwicklung durch Abbrausen anräth.

1) „Photogr. Correspondenz" 1900, S. 158.
2) Ebenda 1901, S. 481.
3) „Photogr. Centralblat" 1899, S. 325.
4) „Photogr. Correspondenz" 1900, S. 235.
5) Ebenda 1901, S. 478.

Verfasser hat sich mit dieser Entwicklungsform ebenfalls gut befreundet, doch ist selbe nur empfehlenswerth, wenn man einen entsprechenden Einblick in das Verfahren bereits besitzt[1]).

Von grossem Einflusse auf das Gelingen, den Charakter des Bildes und das Korn ist die Copirzeit, die Dicke des Aufstriches und das Verhältniss von Gummi-, Chromlösung und Farbe, weshalb sich das Einhalten erprobter Vorschriften für Jedermann empfiehlt.

Ueber die stereoskopische Photographie kleiner Gegenstände.

Von M. Monpillard in Paris[2]).

Es ist ein interessantes Problem, kleine Gegenstände, wie Medaillen, Schmucksachen u. s. w., in gleicher Grösse stereoskopisch zu photographiren.

Zur Erzielung eines korrekten Bildes gleicher Grösse von einem kleinen Gegenstande, der eine merkliche Dicke aufweist, muss man mit einem Objective arbeiten, das einen möglichst langen Fokus besitzt, damit es uns ermöglicht ist, uns von dem Gegenstande zu entfernen.

Der Commandant H o u d a i l l e hat den Gedanken ausgesprochen, dazu zwei Teleobjective in einer gewöhnlichen stereoskopischen Camera zu verwenden.

Hier liegt deutlich eine Lösung der Aufgabe vor, da man ja dank der Benutzung des Teleobjectives, wenn man auch mit einem optischen System von verhältnissmässig kurzem Fokus arbeitet, doch den Gegenstand in eine ausreichende Entfernung von dem Apparate bringt, um zwei Bilder zu erhalten, von denen jedes perspektivisch richtig ist.

M o i t e s s i e r hat sich mit einer besonderen Untersuchung über die Stereoskopie beschäftigt in der Beziehung auf die Wiedergabe sehr kleiner Gegenstände mittels des Mikroskops, und ich habe mich nun gefragt, ob unter den von ihm angegebenen Methoden nicht solche seien, welche geeignet erscheinen, auf unseren Fall angewendet zu werden.

Obgleich ich nun zwei dieser Methoden geprüft habe, glaube ich dennoch hier kurz gerade diejenigen hervorheben

1) Siehe „Praktische Anleitung zur Ausübung des Gummidruckes" von R. R a p p.
2) Nach „Bull. Soc. franç. de Phot." 1901, S. 106.

zu müssen, welche auf dem Princip der stereoskopischen und pseudostereoskopischen Mikroskope von Nachet fussen, indem dieselben Hilfsmittel in gewissen Fällen auf die gewöhnliche Photographie angewendet werden können.

Es sei O ein Objectiv (Fig. 21). Die von demselben ausgehenden leuchtenden Strahlen werden durch ein dreieckiges Prisma P aufgenommen, dessen eine Seite den Linsen parallel ist, während die dieser Seite gegenüber liegende Kante derart

Fig. 21. Fig. 22.

angebracht ist, dass sie das Feld des Objectives in zwei gleiche Theile zerlegt.

Die von dem Objective ausgehenden Strahlen theilen sich nun in zwei Bündel, welche nach rechts und links reflektiren und durch die beiden anderen ähnlichen Prismen P' und P'' aufgenommen werden, welche jedoch umgekehrt wie das erste angeordnet sind. Diese Prismen nehmen die Bündel auf, und diese werden nun auf die matte Glasplatte II' von zwei Dunkelkammern geworfen.

Da jedes dieser beiden Bilder von dem Objective unter zwei verschiedenen Richtungen gesehen wird, so muss für

uns eine Relief-Empfindung hervorgerufen werden, wenn wir die entsprechenden positiven Bilder im Stereoskope betrachten.

Eine andere, auf dem Princip des pseudostereoskopischen Mikroskops von Nachet beruhende Lösung erscheint uns gleichfalls sehr geeignet, in dem uns beschäftigenden Falle Anwendung zu finden.

Bringt man hinter einem Objective O ein Prisma P derart an, dass die Kante a das Feld dieses Objectives in zwei gleiche Theile zerlegt (Fig. 22), so werden die von dem linken Theile des letzteren ausgehenden Strahlen frei auslaufen, während die-jenigen der rechten Hälfte durch die Fläche ab, welche an dem Prisma unter 45 Grad geneigt ist, reflektirt werden; bringt man bei R ein zweites Prisma an, so dass das Lichtbündel auf seine erste Richtung zurückgeführt wird, so kann man auf diese Weise zwei Bilder mit einem und demselben Objective erhalten.

Infolge des Weges mn, den das rechte Bündel einschlägt, bildet sich das Bild in einer anderen Entfernung von dem, welches von dem linken Bündel erzeugt wird; dieser Unter-schied kl ist genau so gross wie die Entfernung mn.

Wenn man das Prisma P in der zu den Linsen des Objectives parallelen Ebene beweglich anbringt, so wird es möglich, im Fokus derselben Camera

Fig. 23.

die beiden Negative zu erhalten. In der That rufen wir, da das Prisma in die Stellung, welche wir angedeutet haben, verlegt ist, das durch die rechte Seite unseres Objectives gelieferte Bild hervor. Nun verschieben wir das Prisma P nach P', so dass die Kante b, welche dabei nach b' gelangt, das Feld des Objectives in zwei gleiche Theile zerlegt; unter diesen Ver-hältnissen wird das Bild des linken Theiles auf das Prisma R reflektirt, und wir brauchen die matte Scheibe der Camera nur um den Betrag ef zu nähern, welcher dem Unterschiede gleichkommt zwischen mn und $m'n$, um dies Bild von neuem in den Fokus zu bringen (Fig. 23).

Wir könnten übrigens diese zweite Einstellung ersparen, wenn wir die Prismen P und R und die Camera festlegten. „Man könnte leicht durch ausschliessliche Benutzung von einer der Röhren zwei photographische Bilder erzielen,

welche die zur stereoskopischen Betrachtung nothwendigen
Bedingungen erfüllen, und die Anordnung der Apparate würde
bedeutende Modifikationen erhalten [1])."

Wir sehen, dass durch eine einfache Verschiebung des
Prismas *P*, welches hinter dem Objektive sich befindet, es uns
möglich ist, nach einander jedes der Bilder photographiren
zu können, welche durch die beiden Hälften des Objectives
geliefert werden. Da wir bei dieser Art der Arbeit zwei
positive Bilder desselben Gegenstandes erhalten, welche
bei der Betrachtung durch das Stereoskop eine Relief-
Empfindung liefern, so liegt kein Grund vor, warum man
nicht die Methode abändern soll, indem man die beiden
Prismen weglässt und die beiden Negative ausführt, das
erste dadurch, dass man die rechte Seite des Objectives
mittels eines halbkreisförmigen undurchsichtigen Schirmes,
das zweite, indem man die linke Seite verdeckt.

Diese Methode würde vor der vorhergehenden den grossen
Vortheil haben, dass die Prismen weggelassen werden können,
deren Regulirung schwierig ist und welche stets eine gewisse
Lichtmenge absorbiren.

Das hat M o i t e s s i e r ausgeführt, indem er seine Objective
mit einer Kappe bedeckte, deren eines Ende durch eine
metallische Halbblende abgeschlossen ist, welche die Hälfte
der andern Linse verdeckt.

„Man erhält in dieser höchst einfachen Weise sehr schöne
Bilder aller Gegenstände, welche von oben beleuchtet werden
können [2])."

Die Einfachheit dieser Methode veranlasste mich, dieselbe
zur stereoskopischen Reproduktion kleiner Gegenstände in
natürlicher Grösse zu verwenden.

Ich benutzte dazu einen B e r t h i o t schen Aplanat von
19 cm Brennweite; in dem vorragenden Ringe der Objectiv-
fassung brachte ich eine schwarze Halbscheibe aus Pappe an,
die durch ein kleines rundes Schild derart festgehalten wird,
dass das Feld des Objectives genau nach der Vertikalachse
der matten Glasscheibe der Dunkelkammer getheilt wird:
Merkzeichen, welche auf dem Rohr des Objectives und dem
genannten Ringe angebracht sind, deuteten mir durch ihre
Coïncidenz an, dass diese Bedingung erfüllt war, wenn z. B.
die rechte Seite der Linse verdeckt war; ein anderes Merk-
zeichen, das dem ersten diametral entgegengesetzt angebracht

1) M o i t e s s i e r, „La photographie appliquée aux recherches micro-
graphiques", S. 39. J. B. Baillière, 1866.
2) Ebenda, S. 149.

war, gestattete mir, die linke Seite des Objectives zu verdecken und mit der rechten Seite zu arbeiten.

Der Versuch an Medaillen zeigte mir, durch den Unterschied des Aussehens zwischen den beiden Negativen, dass diese Methode geeignet erschien, befriedigende Ergebnisse zu liefern; die Untersuchung positiver Bilder im Stereoskope hat diese Voraussicht voll bestätigt.

Ein ähnlicher Versuch, der unter denselben Bedingungen an einem Gegenstande ausgeführt wurde, welcher sehr bemerkbare Unterschiede der Ebenen aufweist, hat mir gezeigt, dass, wenn die Anwendung der Halbblende gestattet, die Synthese wenig ausgesprochener Reliefs im Bilde wiederzugeben, wie es bei den Medaillen der Fall ist, diese Methode unzureichend wird, wenn der Gegenstand sich unter Verhältnissen zeigt, welche ich angedeutet habe. Damit die Anwesenheit dieser Halbblende nicht irgend welchen Fehler hinsichtlich der Schärfe in der Beschaffenheit der Bilder herbeiführt, ist es unbedingt nothwendig, dass diese Blende so nahe wie möglich an die Oberfläche der vorderen Linse des Objectives gebracht wird.

Bei dem von mir erwähnten Versuche beträgt die Entfernung zwischen der Blende und der Oberfläche der Linse 5 mm; die Bilder waren absolut scharf.

Ein anderer Versuch, der mit einem anderen Objective ausgeführt wurde und bei dem ich gezwungen war, diese Entfernung auf 30 mm zu erweitern, hat mir Negative mit Conturen geliefert, die in der Grösse von 0,25 mm verdoppelt waren; es liegt da eine Erwägung vor, welche in der Praxis in Rechnung zu stellen wesentlich ist.

Kurz gesagt, gestattet die Anwendung der Halbblende, welche von geradezu kindlicher Einfachheit ist, bei der Reproduktion von Gegenständen mit schwachem Relief die Erzielung von schon recht befriedigenden Resultaten.

Man kann nicht nur leicht die Gegenstände in gleicher Grösse reproduciren, sondern auch, falls die Sache es nothwendig macht, sie in merklichen Verhältnissen vergrössern.

Nachdem die Einstellung bei voller Oeffnung besorgt ist, wird das Objectiv so weit, wie man es für nothwendig hält, abgeblendet; die Halbblende wird vorne am Objective derart angebracht, dass die geradlinige Kante gehörig vertikal steht und die Vertikal-Achse des Gegenstandes parallel ist; das erste Negativ wird dann erhalten, indem man die linke Seite des Objectives verdunkelt, darauf dreht man den Parasoleil, indem man ihn aufschraubt, um 180 Grad und verdunkelt die rechte Seite, worauf man das zweite Negativ ausführt.

Die Zeit der Exposition muss, wohl verstanden, verdoppelt werden, da ja nur die Hälfte der durch das Objectiv ausgenutzten Strahlen bei der Bildung jedes einzelnen Bildes mitwirkt.

Die positiven Bilder werden montirt, so wie es gemäss dem Negative geschieht, welches durch die Wirkung des Lichtbündels erzielt wird, welches durch die rechte Seite des Objectives hindurchgegangen ist, welches wir links montirten, und umgekehrt.

Wie schon oben gesagt wurde, wird die Verwendung der Halbblende unzureichend, wenn es sich darum handelt, in gewöhnlicher Grösse einen kleinen Gegenstand darzustellen, welcher ein wenig von einander abweichende Ebene zeigt; die Sache wird klar, wenn man bedenkt, dass die stereoskopische Synthese hier als Summe eines Unterschiedes von Umbildungen in den Schatten und Lichtern zwischen den beiden Bildern entsteht, indem jedes der beiden Bilder des Objectives das Object unter zwei Perspektiven gesehen hat, die nahezu ähnlich sind.

Wenn wir einen Gegenstand von kleinem Umfange untersuchen wollen, bringen wir ihn in etwa 0,25 bis 0,30 m Entfernung von uns; da unsere Augen von einander im Durchschnitt 65 bis 70 mm entfernt sind, sieht jedes unserer Augen diesen Gegenstand unter einer anderen Perspektive, die unserem Gesichtswinkel entspricht, und der sicher viel grösser ist als derjenige, unter dem jede der beiden Hälfte des Objectives jedes Bild auf der lichtempfindlichen Platte, wenigstens in der Mehrzahl der Fälle, vermerkt.

Aus dieser Erwägung scheint zu folgen, dass, um von einem kleinen Gegenstande bei einem einzigen Objective zwei Bilder derart zu erzielen, dass ihre stereoskopische Aufeinanderlegung uns die genaue Illusion des Reliefs liefert, welches er bietet, man die Camera und das Objectiv um einen Winkel, der gleich der Hälfte des mittleren Gesichtswinkels wäre, auf jeder Seite zur Hauptachse des zu reproducirenden Gegenstandes verschieben müsste.

Das ist sicher eine vollkommen leichte Operation, jedoch erscheint mir die praktische Anwendung ziemlich bedenklich in dem Falle, der uns hier beschäftigt. In der That muss man, da der Gegenstand sehr verschiedene Ebenen zeigt, zur Erzielung einer totalen ausreichenden Schärfe auf die Benutzung eines Objectives mit grossem Fokus und demgemäss zu einer Camera mit langem Auszuge greifen. Da die Winkelverschiebung derselben sich vollziehen muss, indem man die Hauptachse des Gegenstandes zum Rotations-

centrum macht, so würde es nöthig werden, eine besondere Anordnung zu treffen, welche wir leicht vermeiden können, wenn wir die stereoskopische Schaukel von Moitessier anwenden.

Das Princip dieses kleinen Apparates ist das folgende: Anstatt die Camera zu verschieben, da diese unbeweglich bleibt, lassen wir den Gegenstand sich um seine Hauptachse drehen, auf welche wir einstellen und welche mit der Vertikalachse des Objectives und derjenigen der Camera zusammenfällt.

Der von Moitessier vorgeschlagene und benutzte Apparat war eingerichtet, um auf die horizontale Platte eines Mikroskops gebracht zu werden; indem das Objectiv vertikal war, war der Gegenstand horizontal angeordnet.

Fig. 24.

Zur Ausnutzung der gewöhnlichen Photographie habe ich den Gedanken gehabt, bei der Benutzung dieses Instrumentes die folgende sehr einfache Anordnung zu verwenden. Auf einer Tafel P (Fig. 24) ist ein Bristolpapier B angebracht, auf welchem wir unter Festlegung des Punktes G als Mittelpunkt einen Kreisbogen von 14 bis 15 cm Durchmesser beschreiben, welchen wir auf beiden Seiten der Achse GO der Platte auftheilen; 10 Grad reichen voll aus. Mitten in diesem Kreisbogen bringen wir einen Stift G an, welcher über die Fläche der Tafel um. einige Millimeter hinausragt.

An diesem Stifte bringen wir eine Platte R an, welche dann um das Centrum G gedreht werden kann. welches Centrum wir fürsorglich in T an der Oberfläche der Platte angezeichnet haben; auf der Rückseite des letzteren und in der Richtung der Achse befestigen wir einen Zeiger I, welcher durch einfaches Ablesen auf dem graduirten Kreise uns von dem Werth der Winkelverschiebung unserer Platte unterrichtet.

Endlich bringen wir auf jeder Seite der Platte P zwei Fugen SS an, die derart gestellt sind, dass ein Glas M sich

in demselben findet, das vollkommen senkrecht zur Achse GO steht, und so, dass seine vordere Fläche einige Millimeter hinter dem Punkte T liegt [1]).

Auf diese Platte R bringen wir die Gegenstände, welche sich vertikal erhalten, indem wir Sorge treffen, ihre Hauptachse mit dem Punkte T zusammenfallen zu lassen; auf diese entsprechende Ebene wird die Einstellung vorgenommen.

Wenn der . Gegenstand, die Medaille, das Schmuckstück u. s. w., sich nicht vertikal erhalten kann, so bringen wir zwischen den beiden Fugen SS einen transparenten Spiegel, auf dessen vordere Seite wir unseren Gegenstand mit ein wenig Klebwachs befestigen, wobei wir dieselben Vorsichtsmassregeln wie vorhin treffen.

Indem wir nun den Zeiger auf o stellen, bringen wir zwischen die Fugen SS eine Glasplatte, welche einen Spiegel bildet, und darauf bringen wir das Bild des Objectives in den Fokus, indem wir das Centrum desselben mit dem der matten Glasplatte der Dunkelkammer zum Zusammenfallen bringen; unter dieser Bedingung haben wir die Gewissheit, dass die Achse des Objectives und der Dunkelkammer sich genau in der Verlängerung der Achse TO befinden.

Indem man den Spiegel zurückzieht, bringt man den Gegenstand entweder direct auf die Platte oder auf die transparente Glasplatte M, indem man darauf achtet, dass, wie oben schon gesagt wurde, die Vertikalachse dieses Gegenstandes richtig durch den Punkt T hindurchgeht; wir stellen dann auf den Punkt auf der entsprechenden Platte ein. Nachdem diese Operation ausgeführt ist, drehen wir, da das Objectiv genügend abgeblendet ist, so dass eine gleiche Schärfe für alle Ebenen des Gegenstandes erzielt wird, die Platte R um eine gewisse Zahl von Graden, welche uns durch den Zeiger I angegeben werden, und wir erhalten unter diesen Bedingungen ein erstes Negativ; wir lassen dann die Platten sich im umgekehrten Sinne drehen bis der Zeiger uns auf der andern Seite der Achse eine gleiche Zahl von Graden angibt, wie die vorhergehende, und führen nun das zweite Negativ aus. Mit dieser doppelten Operation erhalten wir zwei Reproductionen des Gegenstandes, welche zwei verschiedenen Perspektiven entsprechen; von diesen beiden Negativen müssen wir zwei positive Bilder erhalten, welche,

1) Es würde sehr vortheilhaft sein, wenn diese beiden Fugen SS auf einem Wagen derart aufgestellt würden, dass man die Glasscheibe M vor- und rückwärts fahren und genau mit der Vertikal-Ebene, welche durch den Punkt T geht, die Ebene der Gegenstände zum Zusammenfallen bringen könnte, welche man zu reproduciren hat.

im Stereoskope betrachtet, uns den Eindruck des Reliefs geben; der Versuch hat mir dies vollkommen bestätigt.

Welches ist nun der Werth der Winkelverschiebung, welche wir dem Gegenstande zu beiden Seiten der Achse geben mussten?

Wenn wir uns auf die Angaben stützen, welche wir oben angegeben haben, nämlich dass die mittlere Entfernung der directen Sehweite 30 cm, die mittlere Entfernung unserer Augen 70 cm ausmacht und der Gesichtswinkel 14 bis 15 Grad beträgt, so folgt daraus, für die beiden Negative, dass es angezeigt ist, dem Gegenstande eine Winkelverschiebung von 7 bis 7½ Grad auf jeder Seite der Achse zu geben.

Die Versuche, welche ich angestellt habe, haben mir gezeigt, dass die stereoskopische Synthese, welche sich aus der Untersuchung von Bildern ergibt, die unter diesen Verhältnissen erhalten waren, dem Relief eine bemerkenswerthe und selbst auffällige Steigerung verlieh.

Eine Winkelverschiebung von 5 Grad ist ein wenig übertrieben; das gute Mittel würde sich auf 3 bis 4 Grad stellen, nicht höher.

Bei einer beiderseitigen Verschiebung von 3 Grad auf jeder Seite der Achse habe ich zwei Bilder erzielen können, welche mir im Stereoskope die genaue Empfindung des Anblickes des Gegenstandes selbst ohne Abschwächung oder Steigerung hinsichtlich der Reliefwirkuug gaben.

Der Versuch ist mit einer anastigmatischen Linse von Lacour von 310 mm Focus, die auf 6 mm abgeblendet wurde, gemacht.

Das Aufziehen der Bilder geschieht wie bei den gewöhnlichen stereoskopischen Aufnahmen, indem dasjenige der rechten Perspektive links geklebt wird, und umgekehrt; übrigens gibt uns der Zeiger des Apparats automatisch in gewisser Beziehung an, auf welcher Seite das Bild aufgeklebt werden muss, indem, wenn wir die Platte nach der linken Seite drehen, der Zeiger sich nach rechts wendet, und umgekehrt. Im Hinblick auf ihre Einfachheit erscheint mir diese Methode, die ausserdem noch den Vortheil besitzt, nach Belieben die Reliefwirkungen zu verstärken oder abzuschwächen, dazu berufen zu sein, den Praktikern Dienste zu leisten, weshalb ich geglaubt habe, sie mit Ausführlichkeit zu beschreiben.

Untersuchung und charakteristische Eigenschaften des Platten-Momentverschlusses.

Auszug aus dem Berichte des Lieutenant-Colonel Moëssard (Procès-Verbaux du „ Congrés International de Photographie", Paris 1900, S. 89) nebst Zusätzen des Referenten, Universitäts-Professor Dr. L. Pfaundler in Graz.

Princip. Unter „Plattenverschluss" (obturateur de plaques), in Deutschland meist., Rouleauxverschluss", „Schlitz-verschluss" oder „Anschützverschluss" genannt, versteht man einen Verschluss, welcher im Inneren der Camera, in kleinem Abstande von der empfindlichen Platte angebracht ist. Er besteht, von Nebensächlichem abgesehen, aus einem undurch-sichtigen Schirme UV (Fig. 25), welcher in der Mitte einen rechtwinkelig viereckigen Ausschnitt AB (Fenster, Schlitz) besitzt und derartige Dimension und Form hat, dass seine beiden Hälften UA und BV vor und nach der Belichtung das Licht von der empfindlichen Platte QR vollständig ab-halten. Zum Zwecke der Belichtung geht der Schirm aus der Anfangsstellung 1 $U'V'$ in die Endstellung 2 $U''V''$ über, so dass die durch den Schlitz AB durchgehenden Strahlen auf dem Wege von $A'B'$ bis $A''B''$ die verschiedenen Zonen der Platte treffen.

Der Lichteindruck ist ein um so rascherer, je enger der Schlitz, je grösser seine Geschwindigkeit und je kleiner der Abstand von der Platte ist.

Es sei F (Fig. 26) ein beliebiger Punkt der Bildebene. Die Belichtung dieses Punktes F dauert so lange, bis der Schlitz aus der Stellung AB in die Stellung A_1B_1 übergegangen, also den Weg AA_1 zurückgelegt hat. Dieser Weg ist gleich der Summe aus der Schlitzhöhe AB und aus dem Durch-messer BA_1 des Schnittes, welcher aus dem nach F conver-girenden Lichtkegel durch die Schirmebene herausgeschnitten wird. Die Belichtungszeit ist somit, bei gegebener Schlitz-höhe und Geschwindigkeit, am kleinsten, wenn der Schirm den Punkt F selbst passirt, d. h. unmittelbar vor der Platte vorübergeht, wobei $BA_1 = 0$ wird.

Geometrische Untersuchung des Platten-verschlusses.

1. Locale Belichtungszeit t. Es sei OP (Fig. 27) die freie Oeffnung des Objectives im Hauptschnitt der austreten-den Strahlen, also der Durchmesser der nahezu constanten Basis aller Lichtkegel, deren Spitze die Platte QR trifft. AB sei eine beliebige Stellung des Schlitzes während seines

Laufes. Das Licht wirkt von H bis E zwischen den äussersten Strahlen OB und PA auf irgend einen Punkt so lange, als der Vorübergang des Lichtstreifens HE dauert. Aber diese Wirkung ist nicht eine constante; sie ist vollständig (complète) zwischen F und G, d. h. sie umfasst alle wirksamen Strahlen, sie ist aber unvollständig (incomplète) zwischen H und G

Fig. 26.

Fig. 25. Fig. 27.

während der Oeffnungsperiode, und zwischen F und E während der Schlussperiode. Diese Quantitäten sind leicht zu berechnen. Bezeichnen wir die Bildweite mit f, den Durchmesser OP (die Oeffnung) mit o, die Schlitzhöhe mit a und den Abstand des Schirmes von der Platte mit e, so hat man:

$$GH = EF = \frac{o \cdot e}{f-e}, \quad FH = EG = \frac{a \cdot f}{f-e},$$

folglich den Streifen der vollständigen Wirkung

$$FG = \frac{a \cdot f - o \cdot e}{f-e},$$

den Streifen der totalen Wirkung

$$EH = \frac{a \cdot f + o \cdot e}{f - e}.$$

Die Dauer der Wirkung dieser verschiedenen Perioden hängt von der Geschwindigkeit ab, mit welcher sich das Lichtband HE über die Platte bewegt.

Bezeichnet man mit v die Geschwindigkeit des Schlitzes, mit V jene des Lichtbandes, oder, mit anderen Worten, ist v die Geschwindigkeit des Punktes A, und V jene des Punktes E, so gilt: $\dfrac{v}{V} = \dfrac{f - e}{f}$, woraus $V = v\,\dfrac{f}{f - e}$. Angenommen, diese Geschwindigkeit sei constant, während die kleine Strecke EH durchlaufen wird, so ist die Belichtungszeit

$$t = \frac{EH}{V} = \frac{a \cdot f + o \cdot e}{v \cdot f}.$$

Diese Zeit nennen wir die locale Belichtungszeit. Sie kann von einer Zone zur anderen an Grösse wechseln, ein Umstand, von welchem ein geschickter Operateur Vorteil zieht, indem er dadurch den Vordergrund relativ länger exponieren kann, als den Himmel.

Von dieser localen Belichtungszeit hängt die Schärfe der Details des Bildes ab.

2. Totale Belichtungszeit T ist jene, welche verfliesst von dem Moment an, wo die Belichtung der Platte beginnt, bis zum Moment, wo sie endet; also die Zeit zwischen dem Moment, wo der Streifen HE eintritt, und dem Moment, wo der Rand E' die Platte verlässt. Von dieser totalen Belichtungszeit hängt die Verzerrung in den Bildern bewegter Objekte ab. Bezeichnet man die Plattenhöhe (im Sinne der Schirmbewegung) mit L, so erhält man unter Annahme einer gleichförmigen Geschwindigkeit für T die Formel

$$T = \frac{L + HE}{2} = \frac{1}{v}\left[L + a - \frac{e}{f}(L - O)\right].$$

3. Lichtausnutzung (Rendement). Das Objectiv arbeitet nur während der vollständigen Periode FG mit voller Oeffnung, es ist mehr oder weniger abgedeckt während der unvollständigen Perioden HG und FE. Die Lichtausnutzung ist daher um so besser, je kürzer diese letzteren Perioden sind im Verhältniss zur ganzen Periode EH. Bei constanter Geschwindigkeit und einer von oben nach unten symmetrischen Form des Querschnittes des Lichtkegels, wie solche nahezu immer vorhanden ist, lässt sich durch eine einfache Betrachtung zeigen, dass die Belichtung während der beiden unvollständigen Perioden halb so gross ist, wie wenn

während dieser Perioden die Belichtung eine vollständige wäre. Das Objectiv wirkt also während der ganzen Periode in Wirklichkeit ebenso stark, wie wenn es bei voller Oeffnung nur während der vollständigen Periode FG, und einer der unvollständigen Perioden EF oder GH gewirkt hätte.

Wir bezeichnen mit Lichtausnutzung das Verhältnis zwischen der wirklich ausgenutzten Lichtmenge zu jener, welche während der vollständigen Periode bei voller Oeffnung wirken würde. Nennen wir dieses Verhältniss R, so ist demnach

$$R = \frac{FG + FE}{FG + FE + GH} = \frac{EG}{EH} = \frac{a \cdot f}{a \cdot f + o \cdot e}.$$

R ist stets ein echter Bruch. Ist z. B. $R = {}^3/_4$, so sagt dies, dass ein ideal vollkommener Verschluss während $^3/_4$ der Zeit ebenso stark belichten würde, wie der untersuchte Apparat in der ganzen Zeit.

Die Lichtausnutzung wächst im selben Sinne wie a und f, im entgegengesetzten wie o und e. Um sie zu verbessern, muss man demnach e so klein als möglich machen. Ist $e = o$, also der Schirm der Platte unmittelbar anliegend, so wird die Lichtausnutzung $= 1$. Man erhält einen einfacheren Ausdruck für die Lichtausnutzung, wenn man in die obige Formel die locale Belichtungszeit t und die Geschwindigkeit des Schlitzes v einführt. Man findet aus $t = \dfrac{a \cdot f + o \cdot e}{v \cdot f}$ und

$R = \dfrac{a \cdot f}{a \cdot f + o \cdot e}$ den Ausdruck $R = \dfrac{a}{v \cdot t}$, was in der Fig. 26

$R = \dfrac{AB}{AA_1}$ bedeutet.

Charakteristische Grössen. In obige Formeln gehen die Eigenschaften des Objectives ein. Will man die Eigenschaften eines Verschlusses unabhängig von dem Objective, mit welchem er gebraucht wird, definiren, so hat man nur mit drei charakteristischen Grössen zu thun, sie sind:

1. Die Schlitzhöhe a;
2. die Geschwindigkeit v des Schlitzes;
3. die Distanz e des Schlitzes von der empfindlichen Schicht.

Die Schlitzhöhe a wird direkt gemessen. Die Geschwindigkeit v könnte mittels eines Registrirapparates, z. B. mittels einer Stimmgabel bekannter Schwingungszahl, gemessen werden, welche auf dem laufenden Schirme eine Sinuscurve schreibt.

Die Distanz e ist constant, wenn der Schirm parallel mit der Platte und mit derselben in unveränderlichem Abstande verbunden ist. Ist jedoch die Schirmvorrichtung am Objectiv-

brett befestigt, so ändert sich die Distanz e mit dem an-
gewendeten Objective und dem Auszuge der Camera. Sie
muss dann für jeden Einzelfall besonders ermittelt werden.
Experimentelle Bestimmung der charakteristi-
schen Grössen. Moëssard beschreibt nun eine Methode,
um auf photographischem Wege die Werthe der Geschwindig-
keiten, sowie die Werthe der localen und der totalen Be-
lichtungszeiten zu ermitteln. Dieselbe beruht auf der An-
wendung einer freifallenden, mit horizontalen weissen Linien
auf schwarzem Grunde versehenen Tafel, welche mittels des
Apparates mit senkrecht gestelltem Schlitze während des
Falles photographisch aufgenommen wird. Die fallende Tafel
löst an beliebiger Stelle den Gang des Schlitzverschlusses aus.
Ein am Rande vor der Tafel stehender Maassstab, der mit
photographirt wird, dient dann als Ordinatenmaassstab für
das erhaltene Photogramm, welches ein System von Curven
vorstellt, die bei constanter Geschwindigkeit des Schlitzes mit
Parabeln identisch sind. Aus den Ordinaten dieser Curven
lassen sich nach den Gesetzen des freien Falles die Zeiten
berechnen, während die Abscissen derselben die zurück-
gelegten Wege des Schlitzes darstellen. Da derlei Methoden
bereits anderweitig ausgeführt sind, so ist eine ausführliche
Mittheilung darüber wohl nicht erst nöthig.

Offenbar wäre diese experimentelle Untersuchung wesent-
lich vereinfacht, wenn man die gleichförmig beschleunigte
Bewegung der Tafel durch eine gleichförmige Bewegung
eines Systems von parallelen Lichtlinien ersetzen könnte.

Der Referent hat nun denselben Zweck auf folgende Weise
zu erreichen versucht. Vor dem Objectiv einer mit Schlitz-
verschluss ausgestatteten Camera (Construction Stegemann)
wird etwas innerhalb der Brennweite eine intermittirende
Lichtquelle aufgestellt, deren Strahlen die ganze sensible
Platte beleuchten. Lässt man nun den Schlitzverschluss los,
so bildet sich das Lichtband jedesmal ab, so oft die Licht-
quelle aufleuchtet. Kennt man daher die Frequenzzahl des
intermittirenden Lichtes, so erhält man auf der entwickelten
Platte alle Daten, um sowohl die totale Belichtungszeit, als
auch die Aenderungen der Geschwindigkeit während des
Laufes, also auch die localen Belichtungszeiten zu ermitteln.
In dem vorliegenden Falle war der Schirm direct vor der
Platte, also $e = o$. Wäre dies nicht der Fall, so müsste dafür
gesorgt werden, dass die Strahlen ausschliesslich senkrecht
auf die Platte auffallen, was mit dem Objectiv des Appa-
rates nicht ausführbar ist, wenn die ganze Platte beleuchtet
werden soll.

Als intermittirende Lichtquelle verwendete der Referent theils den elektrischen Funken zwischen den Polen einer gleichförmig gedrehten Influenzmaschine, theils das durch eine stroboskopische Scheibe oder stroboskopische Stimmgabel intermittirend gemachte Licht einer elektrischen Bogenlampe.

Offenbar ist der wichtigste Theil der Untersuchung der Verlauf der Geschwindigkeit; erst in zweiter Linie interessirt uns deren absoluter Betrag. Die Wahl der passenden absoluten Geschwindigkeit, bezw. der Belichtungszeit hängt ja von so vielen anderen schwer zu ermittelnden Umständen ab, wie Intensität und Activität des Lichtes, Empfindlichkeit der Platte u. s. w., dass es doch in der Praxis fast immer am schnellsten zum Ziele führt, wenn man eine Probeaufnahme macht, um nach derselben, sei es durch verschiedene Stellung der Bremse, sei es durch Aenderung der Schlitzhöhe (beim Anschütz- und beim Lewinsohn-Verschluss) oder der Blendenöffnung die richtige Belichtung zu treffen. Wenn es sich nur darum handelt, zu untersuchen, ob der Schlitz mit constanter Geschwindigkeit geht,

Fig. 28.

oder wie viel er hiervon abweicht. so ist keine Methode bequemer und rascher zum Ziele führend, als die mit dem elektrischen Funken. Dreht man eine Influenzmaschine von genügender Leistungsfähigkeit eine Zeit lang mit gleichförmiger Geschwindigkeit, so folgen sich die Funken zwischen den nahe gestellten Elektrodenkugeln mit sehr grosser Regelmässigkeit. Man befestigt nun im dunklen Raume die Camera so nahe vor der Funkenstrecke, dass diese die ganze Mattscheibe beleuchtet, und macht dann eine Aufnahme. Man erhält ein System von parallelen Schlitzbildern, deren Ränder, wegen der ausserordentlich kurzen Dauer der Funken, sehr scharf sind.

Fig. 28 zeigt eine solche Aufnahme auf einer 9×12 Platte in verkleinertem Maassstabe. Sie lässt sofort erkennen, dass die Geschwindigkeit keineswegs eine constante war und insbesondere gegen das Ende der Belichtung stark abgenommen hat.

Solange die Anzahl der Funken 12 bis 15 nicht über-
schreitet, kann man dieselben bei einiger Uebung mit Hilfe
eines Metronoms noch zählen, und dann hat auch die Aus-
mittelung der absoluten Belichtungszeiten keinerlei Schwierig-
keit. Für die langsameren Grade der Geschwindigkeit ist
dann auch die beschriebene Methode hierzu die geeignetste.
Für grössere Geschwindigkeiten benöthigt man eine grössere
Frequenz der Lichtblitze. Hat man die grösste anwendbare
Rotationsgeschwindigkeit der Influenzmaschine bereits erreicht,
so nützt eine Annäherung der Elektroden deshalb nichts,
weil die Funken infolge der grösseren Frequenz zu schwach
werden, um die ganze Platte noch genügend intensiv zu be-
leuchten. Der Referent nahm daher in diesem Falle eine
stroboskopische Scheibe mit acht radialen Schlitzen, welche
durch ein Triebwerk mit 30facher Uebertragung betrieben
werden konnte. Die Kurbel des Triebwerkes wurde nach
dem Takte eines Metronoms pro Secunde einmal gedreht,
so dass $8 \times 30 = 240$ Lichtblitze pro Secunde zu Stande
kamen. Das Licht fiel durch die beweglichen Schlitze auf
einen feststehenden schmalen Schlitz von der Höhe der Platte,
und von dort durch eine Linse auf den Schlitzschirm. Man
kann so, wenn man jedesmal eine andere Maske vor die
empfindliche Platte einsetzt, welche immer nur einen verticalen
Streifen frei lässt, für alle Geschwindigkeitsstufen auf ein und
derselben Platte die Photogramme erhalten. Sie unterscheiden
sich von denen, die mit dem elektrischen Funken erhalten
wurden, nur durch die geringe Schärfe der Ränder, gestatten
aber leicht die Ausmittelung der absoluten Werthe der
totalen und der localen Belichtungszeit, sowie den Verlauf
der Geschwindigkeit des Schlitzes.

Vorzüge und Nachtheile des Schlitzverschlusses
vor der Platte. Derlei Untersuchungen zeigen, dass der
Mechanismus der Schlitzverschlüsse noch sehr vieles zu wün-
schen übrig lässt. Dass die Geschwindigkeit während des
Laufes des Schlitzes keine constante ist, erscheint als der
geringere Fehler, als der Umstand, dass sie von einem Male
zum anderen Male wechselt, je nachdem der Apparat längere oder
kürzere Zeit nicht mehr gebraucht wurde. Auch kann man sich
auf die Graduation der verschiedenen Bremsenstellungen nicht
verlassen. Dies hat ja auch den Anlass dazu gegeben, auf diese
Methode der Graduation zu verzichten und die Unterschiede
der Belichtungsdauer, statt durch verschiedenen Bremsen-
druck, durch veränderliche Schlitzbreite herzustellen. Eine
definitive Verbesserung des Mechanismus dürfte wohl nur durch
Einführung einer geeigneten Luftbremse zu erreichen sein.

Aber auch abgesehen von der praktischen Unvollkommenheit der gebräuchlichen Schlitzverschlüsse ist es nicht gerechtfertigt, diese Verschlussart überhaupt als die unter allen Umständen theoretisch vollkommenste und empfehlenswertheste zu bezeichnen. Der Referent kann sich in dieser Beziehung nur den Aeusserungen des Commandanten V. Legros auf dem Pariser photographischen Congress (,, Proces Verbaux", S. 88) anschliessen.

Der ideale Verschluss macht in unendlich kurzer Zeit die ganze Oeffnung frei, lässt sie beliebig lange offen und schliesst sie wieder in unendlich kurzer Zeit. Die ,,Zeitanfnahme" kommt diesem idealen Falle nahe, wenn die Zeiten für die Bewegungen des Deckels verschwindend klein sind gegenüber der Zeit, während welcher der Verschluss offen bleibt, was bei längeren Belichtungen leicht zu erreichen ist. Bei Momentaufnahmen entsteht die Schwierigkeit, die Zeiten für die Bewegung des Mechanismus verschwindend klein zu machen gegenüber der Zeit der vollen Oeffnung, da die letztere schon sehr kurz sein soll. Der Schlitzverschluss hat nun den Vortheil, dass er die locale Belichtungszeit der einzelnen Zonen auf einen kleinen Bruchtheil der totalen Belichtungszeit herabzusetzen gestattet. Ist z. B. die Schlitzhöhe $= {}^{1}/_{10}$ der Plattenhöhe, so entspricht einer totalen Belichtungszeit von $^{1}/_{10}$ Secunde eine locale von $^{1}/_{100}$ Secunde. Während dieser $^{1}/_{100}$ Secunde wird das Licht zudem vollständig ausgenutzt, wenn der Schlitz unmittelbar an der Platte vorübergeht. Man kann also mit einer relativ geringen Geschwindigkeit des Mechanismus sehr kurze Belichtungen der einzelnen Zonen bei vollständiger Ausnutzung des Lichtes bewirken. Bei den Centralverschlüssen im Objective ist dies nicht zu erreichen, oder doch bisher nicht erreicht. Nehmen wir einen Centralverschluss, welcher, in der Mitte sich kreisförmig öffnend, seinen freien Durchmesser proportional mit der Zeit erweitert und nach Erreichung der vollen Oeffnung sofort ebenso wieder verengert, so zeigt eine Rechnung, dass die Lichtausnutzung für die Plattenmitte nur ein Drittel derjenigen ist, welche bei einem idealen Verschlusse möglich wäre. Um also Unterexposition zu vermeiden, muss die totale Belichtungsdauer dreimal solange sein. Die Schärfe im Detail rasch bewegter Objecte ist daher hier nur ein Drittel so gross, als beim idealen Verschlusse und beim Schlitzverschlusse bei gleich starker Belichtung. Anders verhält es sich mit der Verzerrung des ganzen Bildes rasch bewegter Objecte. Hier ist der Schlitzverschluss offenbar im Nachtheil. Die totale Belichtungszeit wird durch die successive Belichtung der ein-

zelnen Zonen ungünstig verlängert. Es liegt auf der Hand,
dass es vortheilhafter wäre, alle Zonen gleichzeitig zu be-
lichten. Setzen wir wieder beispielsweise die Schlitzhöhe
= $\frac{1}{10}$ der Plattenhöhe, so wird die Verzerrung des Bildes bei
gleicher Lichtwirkung zehnmal so gross, als sie beim idealen
Verschlusse sein würde, während sie beim Centralverschluss
im Objective nur dreimal so gross ist.

Wenn es sich nur um möglichst scharfe Wiedergabe der
Details, z. B. der Kräuselungen an der Oberfläche eines Ge-
wässers, des Schaumes auf dem Kamme der Wogen, der auf-
spritzenden Tropfen und Wassergarben einer Kaskade handelt,
dann bringt solche Verzerrung keinen Nachtheil, da ja die
relative Lage der Bildtheile gegen einander gleichgültig ist. In
solchen Fällen ist denn auch der Schlitzverschluss mit geringer
Schlitzhöhe allen anderen Verschlüssen überlegen. Dagegen
wird das Bild eines springenden Pferdes oder eines fliegenden
Vogels sicher durch den Schlitzverschluss weniger richtig
wiedergegeben, als durch einen Centralverschluss, der das
ganze Object innerhalb kürzerer Zeit zur Abbildung bringt.

Gegenüber den Centralverschlüssen vor (oder hinter)
den Objectivlinsen gewährt der Schlitzverschluss sowie der
Centralverschluss zwischen den Linsen den grossen Vortheil
der gleichmässigeren Belichtung der ganzen Platte. Bekannt-
lich ist die Lichtmenge, welche die Linse der Plattenmitte
zusendet, grösser als die den Rändern zugesandte. Als Haupt-
ursache dieses Verhaltens ist neben dem Einflusse der Spiege-
lung und der Absorption im Glase der Linsen die Abdeckung
(Vignettirung) zu bezeichnen, welche für schief einfallende
Strahlenbündel die Ränder der Linsenfassung bewirken. Je
grösser der Winkel der einfallenden Strahlen mit der Achse ist,
desto kleiner wird der Querschnitt des ganzen durch das
Objectiv gehenden Lichtbündels, desto geringer also auch
die Belichtung der betreffenden Theile der Platte. Dieser
Uebelstand verschwindet desto mehr, je kleinere Blende man
anwendet, freilich auf Kosten der Gesammtbelichtung. Die
Zeitaufnahme (Aufnahme mit dem Deckel bei relativ langer
Belichtung), sowie die Aufnahme mit dem Schlitzverschluss
lässt dieses Beleuchtungsverhältniss unverändert. Die Auf-
nahme mittels des Centralverschlusses zwischen den Linsen
verbessert dieses Verhältniss, weil ja eben dieser Verschluss
als eine zeitliche Aufeinanderfolge von Blenden verschiedener
Oeffnung angesehen werden kann, und für die Lichtvertheilung
die mittlere Oeffnung massgebend ist, welche sicher günstiger
wirkt als die volle oder grösste Oeffnung während der ganzen
Belichtungsdauer. Die Aufnahme mit Centralverschluss vor

(oder hinter) dem Objective dagegen verschlechtert dieses Verhältniss, weil die Vignettirung eine viel stärkere wird. In allen den Fällen, wo also ein Centralverschluss zwischen den Linsen nicht angebracht werden kann und doch bei grossen Oeffnungen gearbeitet werden soll, bietet der Schlitzverschluss auch in Bezug auf die Gleichmässigkeit der Lichtvertheilung einen wesentlichen Vortheil, da er diese Vertheilung wenigstens nicht verschlechtert, sondern unverändert belässt.

Fassen wir das Gesagte kurz zusammen:

1. Der Schlitzverschluss mit relativ geringer Schlitzhöhe ist allen anderen Verschlüssen dort überlegen, wo es sich um möglichste Schärfe des Details in dem Bilde sehr rasch bewegter Objecte handelt, dagegen auf die Abwesenheit jeder Verzerrung kein Gewicht gelegt wird;

2. der Schlitzverschluss ist bei jeder Schlitzbreite allen Verschlüssen vor oder hinten den Linsen vorzuziehen, wenn es sich bei grossen Oeffnungen um gleichmässige Vertheilung der Helligkeit über die ganze Platte handelt; dagegen steht er in diesem Punkte dem Centralverschlusse zwischen den Linsen nach.

Ein Hilfsmittel zur Untersuchung von Objectiven.

Von Dr. J. Hartmann in Potsdam.

Zur Prüfung photographischer Objective sind seit Jahren verschiedene Methoden in Gebrauch, die, richtig angewendet, jede in ihrer Art zu brauchbaren Resultaten führen. Ich will hier nur erwähnen das Steinheil'sche Verfahren der Aufnahme zweier unter 45^0 gekreuzter Latten, sowie die Aufnahme anderer Prüfungsobjecte, ferner Messungen mittels des „Tourniquet" von Moëssard[1]), mittels des von H. Schroeder modificirten „Horse"[2]), oder mittels des sehr ähnlichen von Krauss & Cie. in Paris construirten Apparates[3]). Allein diese Methoden weisen im Allgemeinen den Uebelstand auf, dass sie einen sehr grossen Beobachtungsraum erfordern und für einigermassen grosse, oder gar unendliche Objectdistanz die Ermittelung der Bildfehler überhaupt nicht gestatten; ferner wird hierbei die Bestimmung der Fehler um so schwieriger, je kleiner deren lineare Be-

1) Pizzighelli, „Handbuch der Photographie" 1891, Bd. 1, S. 90.
2) Schroeder, „Elemente d. phot. Optik" 1891, S. 167.
3) „Phot. Minh." 1895, Bd. 32, S. 31.

träge, d. h. je kleiner die Dimensionen des Objectives sind. In vielen Fällen wird daher ein Hilfsmittel, welches die sehr genaue Messung gewisser optischer Fehler selbst in beschränkten Beobachtungsräumen für beliebige Bildweiten und auch für beliebig kleine Dimensionen der Linsen ermöglicht, willkommen sein.

Es sei (Fig. 29) A das zu untersuchende Objectiv und C ein anderes Objectiv von grösserer Brennweite. Der Abstand zwischen den beiden einander zugewendeten Knotenpunkten der beiden Systeme sei D, und die beiden äusseren Brennweiten derselben seien resp. f und F. Liegt nun das Bild, welches die Linsen von einem in der Entfernung B hinter der Linse C befindlichen Objecte N entwerfen, in M, in der Entfernung b vor der Linse A, so dass man es dort mit der Mattscheibe auffangen könnte, so wird auch umgekehrt das Bild eines in M befindlichen Objectes in N ent-

Fig. 29.

worfen. Zwischen den beiden Bildweiten b und B bestehen nun folgende bekannte Beziehungen:

$$\frac{1}{b} + \frac{1}{w} = \frac{1}{f},$$

$$\frac{1}{B} + \frac{1}{W} = \frac{1}{F},$$

$$W + w = D.$$

Durch eine einfache Umformung erhält man hieraus den Ausdruck

$$\frac{b-f}{bf} = \frac{B-F}{D(B-F)-BF} \qquad (1)$$

Zur Abkürzung sei noch

$$b - f = r,$$
$$B - F = R,$$

dann erhält man aus (1) weiter

$$\frac{r}{r^2 + rf} = -\frac{R}{F^2 + R(F-D)}. \qquad (2)$$

r und R sind die Abstände der Punkte M und N von den Brennpunkten der beiden Objective. Befindet sich M nahe im Brennpunkte von A, so fällt auch N nahe in den Brennpunkt von C; r und R sind dann gegenüber f und F kleine Grössen, und falls D nicht unnöthig gross gewählt wurde, erhält man aus (2) die einfache Beziehung

$$\frac{r}{f^2} = -\frac{R}{F^2}$$

oder
$$r = -\left(\frac{f}{F}\right)^2 R. \tag{3}$$

Hieraus ergibt sich der Satz: Verschiebt man ein Object in der Nähe des Brennpunktes des Systems A längs der optischen Achse um die Strecke r, so ist die Strecke R, um welche sich das vom Objectiv C entworfene Bild fortbewegt, dem Quadrate des Brennweitenverhältnisses der beiden Objective proportional.

Ist z. B. die Brennweite von $A = 20$ cm, die von $C = 1$ m, und verschiebt man M um 1 mm, so verschiebt sich das Bild in N um 25 mm.

Diese starke Vergrösserung der Verschiebung kann man nun benutzen, um ein Object M sehr scharf in den Brennpunkt von A einzustellen. Zu diesem Zwecke sei C das Objectiv eines astronomischen Fernrohres, welches ein Fadenkreuz und einen möglichst langen, mit Millimetertheilung versehenen Ocularauszug besitzt. Das Charakteristische der hier vorgeschlagenen Beobachtungsmethode besteht nun darin, dass man nicht, wie bei den bisherigen Prüfungsmethoden, eine Mattscheibe oder eine andere Marke auf das von dem zu prüfenden System A in M entworfene Bild eines äusseren Objectes einstellt, sondern dass man umgekehrt das Bild einer in M befindlichen geeigneten Marke durch ein Fernrohr von grösserer Brennweite beobachtet. Ich will das Verfahren daher kurz als die „Umkehrmethode" (U) bezeichnen.

Die Einstellung des Objectes M in den Brennpunkt von A kann nun auf zwei verschiedene Arten ausgeführt werden, indem man entweder zuvor das Beobachtungsrohr C genau auf unendlich einstellt und dann die Marke M so lange verschiebt, bis ihr Bild möglichst scharf und ohne Parallaxe in der Ebene des Fadenkreuzes erscheint (Methode U I); oder man stellt die Marke M zunächst genähert in den Brennpunkt von A ein und verschiebt dann den Ocularauszug des Beobachtungsrohres, bis das Bild der Marke mit der Fadenebene coïncidirt. Man liest die Stellung des Auszuges an der Theilung ab und findet so R; nach Formel (3) erhält man

daraus r, d. h. den Abstand der Marke M vom gesuchten Brennpunkte $(U\,\mathrm{II})$. Beide Verfahren sind gleich genau, doch wird man je nach den Umständen bald dem einen, bald dem anderen den Vorzug geben.

Zur Veranschaulichung dieser Messungsmethoden möge zunächst das folgende Beispiel dienen. Das Objectiv A war ein G o e r z'scher Doppelanastigmat von 170 mm Brennweite, als Beobachtungsrohr diente ein astronomisches Fernrohr von nahe 1 m Brennweite und 80 mm Oeffnung; die Marke M bestand aus einer feinen, auf einer Glasplatte hergestellten Theilung, die von ihrer Rückseite her durch verschieden-farbiges Licht beleuchtet werden konnte. Letzteres habe ich bei diesem ganz vorläufigen Versuche durch Absorptionsgläser hergestellt, doch wird man bei schärferer Anwendung der Methode monochromatisches Licht verwenden, welches man durch einen einfachen, hinter M aufgestellten Spectralapparat erzeugt. Die Marke M war, um eine recht feine Bewegung zu ermöglichen, auf dem Schlitten einer Theilmaschine montirt. Die Stellung dieses Schlittens will ich mit s, die Ablesung am Ocularauszuge des Beobachtungsrohres mit S bezeichnen. S und s werden in Millimetern angegeben.

Für das Beobachtungsrohr hatten sich unter Benutzung von vier bestimmten Absorptionsgläsern folgende Einstellungen auf unendlich ergeben:

Roth $S_\infty = 22{,}56$ mm,
Orange $S_\infty = 22{,}26$ „
Grün $S_\infty = 22{,}14$ „
Blau $S_\infty = 23{,}63$ „

Die Brennweite ist für
Roth $F = 970$ mm,
Blau $F = 971$ „

Zur Anwendung der Methode $U\,\mathrm{I}$ wurde der Ocularauszug der Reihe nach auf obige vier Werthe von S_∞ eingestellt, und dann wurden jedesmal fünf Einstellungen von M unter Benutzung der betreffenden Lichtfarbe ausgeführt. Es ergaben sich folgende Ablesungen:

Roth.		Orange.	
s_∞	Abweichung vom Mittel	s_∞	Abweichung vom Mittel
6,33 mm	— 0,03 mm.	6,14 mm	— 0,07 mm,
6,52 „	+0,16 „	6,22 „	+0,01 „
6,29 „	— 0,07 „	6,21 „	0,00 „
6,29 „	— 0,07 „	6,25 „	+0,04 „
6,36 „	0,00 „	6,22 „	+0,01 „
$s_\infty = 6{,}36$ mm.		$s_\infty = 6{,}21$ mm.	

Grün.		Blau.	
s_∞	Abweichung vom Mittel	s_∞	Abweichung vom Mittel
6,01 mm,	+0,04 mm,	5,94 mm,	+0,01 mm,
5,98 „	+0,01 „	5,94 „	+0,01 „
5,98 „	+0,01 „	5,98 „	+0,05 „
5,96 „	—0,01 „	5,82 „	—0,11 „
5,94 „	—0,03 „	5,95 „	+0,02 „

$s_\infty = 5,97$ mm. $\qquad\qquad$ $s_\infty = 5,93$ mm.

Aus den Abweichungen der einzelnen Einstellungen von ihren Mittelwerthen ergibt sich der mittlere Fehler einer Focussirung zu $\qquad \pm 0,062$ mm, während bei der üblichen Einstellungsweise auf eine feine Mattscheibe mit Lupe eine Unsicherheit von etwa $\pm 0,2$ mm verblieb.

Zum Vergleiche wurden sodann dieselben Focusbestimmungen nach der Methode U II ausgeführt; ich will nur die für die rothen und für die blauen Strahlen angestellten Messungen mittheilen. Die Marke M wurde der Reihe nach auf vier verschiedene Werthe von s eingestellt, und jedesmal wurden dann fünf Focussirungen mit dem Ocularauszug vorgenommen. Ich erhielt folgende Zahlen.

Roth.

	mm	mm	mm	mm
$s =$	4,50	5,25	6,00	6,40
$S =$	81,8	58,3	31,3	18,8
	79,9	61,7	34,6	25,0
	86,1	55,0	34,5	22,5
	82,2	56,6	30,3	23,4
	78,0	58,3	33,7	20,7
Mittel	81,6	58,0	32,5	22,1
S_∞	22,6	22,6	22,6	22,6
R	+59,0	+35,4	+9,9	—0,5.

Blau.

	mm	mm	mm	mm
$s =$	4,50	5,25	6,00	6,40
$S =$	63,0	43,3	18,0	5,6
	61,6	43,5	19,4	4,0
	65,4	43,7	22,4	4,7
	73,6	42,0	18,8	3,8
	69,0	46,0	22,7	3,1
Mittel	66,5	43,7	20,3	4,2
S_∞	23,6	23,6	23,6	23,6
R	+42,9	+20,1	—3,3	—19,4.

Um aus den R die Werthe r abzuleiten, könnte man den Factor $\left(\dfrac{f}{F}\right)^2$, den ich zur Abkürzung mit c bezeichnen will, aus den genähert bekannten Brennweiten der Objective berechnen. Einfacher ist es jedoch, denselben aus obigen Messungen selbst abzuleiten. Bezeichnet man die den rothen, resp. den blauen Strahlen zugehörigen Grössen zur Unterscheidung mit einem und mit zwei Strichen, so ergeben sich aus den Messungen nach Formel (3) folgende Gleichungen:

Roth.	Blau.
mm mm	mm mm
$4{,}50 = s'_\infty - 59{,}0\, c'$	$4{,}50 = s''_\infty - 42{,}9\, c''$
$5{,}25 = s'_\infty - 35{,}4\, c'$	$5{,}25 = s''_\infty - 20{,}1\, c''$
$6{,}00 = s'_\infty - 9{,}9\, c'$	$6{,}00 = s''_\infty + 3{,}3\, c''$
$6{,}40 = s'_\infty + 0{,}5\, c'$.	$6{,}40 = s''_\infty + 19{,}4\, c''$.

Auf bekannte Weise erhält man daraus

$$c' = + 0{,}03118 \text{ mm}, \qquad c'' = + 0{,}03092.$$

Aus diesen Werthen kann man nun leicht einen Näherungswerth für die Brennweite f des untersuchten Objectives ableiten, wenn man die Brennweite F des Beobachtungsrohres kennt. Man hat

Roth.	Blau.
$\log c' = 8{,}49388$	$\log c'' = 8{,}49024$
$\log \sqrt{c'} = 9{,}24694$	$\log \sqrt{c''} = 9{,}24512$
$\log F = 2{,}98677$	$\log F = 2{,}98722$
$\log f' = 2{,}23371$	$\log f'' = 2{,}23234$
$f' = 171{,}28 \text{ mm}.$	$f'' = 170{,}74 \text{ mm}.$

Aus dieser Bestimmung ergibt sich die Focusdifferenz der rothen und blauen Strahlen

$$f' - f'' = + 0{,}54 \text{ mm},$$

während oben die directe Messung nach der Methode $U1$ ergeben hatte

$$s'_\infty - s''_\infty = + 0{,}43 \text{ mm}.$$

Die Uebereinstimmung zwischen beiden Werthen ist ganz überraschend gut, da die Werthe f' und f'' nach obiger Berechnungsweise aus den minimalen Veränderungen von s abgeleitet und daher mit einer sehr grossen Unsicherheit behaftet sind. Will man die Brennweite des untersuchten Systemes auf diese Art scharf bestimmen, so hat man nur nöthig, der Marke M etwas grössere Verschiebungen zu ertheilen; im vorliegenden Falle reichte der Auszug des Beobachtungsrohres hierzu nicht aus. Man darf dann aber auch

nicht mehr mit der vereinfachten Formel (3) rechnen, sondern hat die strengen Gleichungen anzuwenden.

Mit Hilfe der oben gefundenen Werthe von c' und c'' ergibt sich nun folgende Reduction der Messungen:

Roth.

R	r	s	s_∞
$+59{,}0$ mm,	$-1{,}84$ mm,	$4{,}50$ mm,	$6{,}34$ mm,
$+35{,}4$ „	$-1{,}10$ „	$5{,}25$ „	$6{,}35$ „
$+9{,}9$ „	$-0{,}31$ „	$6{,}00$ „	$6{,}31$ „
$-0{,}5$ „	$+0{,}02$ „	$6{,}40$ „	$6{,}38$ „

$$s'_\infty = 6{,}345 \text{ mm.}$$

Blau.

R	r	s	s_∞
$+42{,}9$ mm,	$-1{,}33$ mm,	$4{,}50$ mm,	$5{,}83$ mm,
$+20{,}1$ „	$-0{,}62$ „	$5{,}25$ „	$5{,}87$ „
$-3{,}3$ „	$+0{,}10$ „	$6{,}00$ „	$5{,}90$ „
$-19{,}4$ „	$+0{,}60$ „	$6{,}40$ „	$5{,}80$ „

$$s''_\infty = 5{,}850 \text{ mm.}$$

Die Messungen nach der Methode UI hatten ergeben $s'_\infty = 6{,}36$ mm und $s''_\infty = 5{,}93$ mm, so dass die Uebereinstimmung sehr gut ist. Eine noch schärfere Focusbestimmung ist bei diesem lichtstarken Objectiv nicht möglich, da infolge der unvermeidlichen Aberrationsreste der Focus selbst eine Tiefe von mehreren Zehntelmillimetern besitzt.

Wie man sieht, ist die Anwendung des Verfahrens UI wesentlich einfacher, als die von UII, da man bei ersterem gar keine Rechnung auszuführen hat. Man wird daher das erste Verfahren überall da benutzen, wo man in der Lage ist, der Marke M eine sehr feine Bewegung zu geben; ist dies nicht möglich, so ist das zweite Verfahren vorzuziehen.

Da das Objectiv A bei einer kürzeren Brennweite im Allgemeinen auch eine kleinere Oeffnung als C haben wird, so wird von letzterem Objectiv nicht die ganze Oeffnung benutzt. Der Lichtkegel, welcher irgend einen Punkt der Marke M abbildet, hat bei N eine im Verhältniss $f:F$ geringere Apertur als bei M, so dass aus diesem Grunde jede Einstellung bei N im Verhältniss $F:f$ unsicherer ausfallen muss, als sie bei M sein würde. Hieraus erklären sich die scheinbar sehr grossen Unterschiede zwischen den einzelnen Einstellungen S im obigen Beispiel für die zweite Methode. Würden sich daher die Verschiebungen bei N zu denen bei M nur verhalten wie $F:f$, so wäre mit der hier besprochenen Beobachtungsmethode kein Vortheil zu erreichen; letzterer beruht allein darauf, dass die Verschiebungen, wie ich oben gezeigt habe, dem Quadrate

der Brennweiten proportional sind. Um nicht gar zu dünne Lichtkegel im Beobachtungsrohre zu erhalten, wähle man jedoch den Unterschied der Brennweiten nicht allzu gross; der Werth $F:f$ soll etwa zwischen zwei und zehn liegen.

Was die Anwendungen des beschriebenen Verfahrens anbetrifft, so will ich zuerst eine Aufgabe nennen, zu deren Lösung man eine specielle Form der Methode U I schon seit langer Zeit benutzt hat: es ist die Einstellung des Collimators eines Spectralapparates auf unendlich. Das bekannteste Verfahren zu dieser Einstellung besteht darin, dass man zuerst das Beobachtungsrohr des betreffenden Spectralapparates auf einen möglichst entfernten Gegenstand scharf einstellt, sodann mit diesem Rohr in den Collimator hineinsieht und dessen Länge verändert, bis der Spalt scharf erscheint. Nach dem Obigen ist es jedoch wesentlich vortheilhafter, hierzu nicht das Beobachtungsrohr des Spectralapparates selbst, welches meistens die gleiche, oder gar kürzere Brennweite hat, als der Collimator, zu nehmen, sondern ein anderes, grösseres Fernrohr, dessen Einstellung auf unendlich man zuvor durch Beobachtung von Sternen für jede Strahlengattung genau bestimmen kann. Besitzt der Auszug des Collimators keine Feinbewegung mit Trieb- und Zahnstange, sondern nur eine Theilung, so wendet man die Methode U II an, und ich kenne kein Verfahren, durch welches man eine auch nur annähernd so genaue und schnelle Einstellung des Collimators erreichen könnte.

In derselben Weise ist das Verfahren anzuwenden, um irgend eine photographische Camera scharf auf unendlich einzustellen. Ebenso kann man die empirische Aichung des Auszuges von Kastencameras für eine beliebige Anzahl endlicher Entfernungen sehr genau mittels eines passend vorbereiteten Beobachtungsrohres ausführen.

Ferner lassen sich, wie in dem oben gegebenen Beispiele gezeigt wurde, die Reste der Farbenfehler mit Leichtigkeit messen, und zwar ist dies auch noch bei den kleinsten Linsen, wie Mikroskopobjectiven, ausführbar. Insbesondere aber dürfte sich das Verfahren zur genauen Messung von Astigmatismus und Bildwölbung für ganz beliebige Objectdistanzen empfehlen. Zur Ausführung derartiger Untersuchungen ist ein Apparat etwa in der in Fig. 30 skizzirten Weise zusammenzustellen. Auf einem horizontalen Tische ist das Beobachtungsrohr C um den Punkt P drehbar. Der Drehungswinkel ist an einem in ganze Grade getheilten Kreisbogen K abzulesen. E ist ein Rahmen, in welchem sich die zu prüfenden Objective befestigen und centriren lassen, und zwar so, dass deren Ein-

trittsöffnung senkrecht über *P* zu liegen kommt. *H* ist eine
Schlittenführung, auf welcher der Schlitten mit dem Prüfungs-
object *M* gleitet. Die Schlittenführung trägt eine Millimeter-
theilung, und auf kurze Strecken kann der Schlitten durch
eine Mikrometerschraube mit getheiltem Kopf fein verschoben
werden. Die Drehung dieser Schraube wird dem am Ocular *O*
befindlichen Beobachter durch eine Transmission ermöglicht.
Zur Messung von Astigmatismus und Bildwölbung benutzt
man als Prüfungsobject bei *M* zwei Streifen einer einfachen
Rasterplatte, die genau plan sein müssen. Der eine Streifen
enthält nur ein System enger Horizontal-Linien, die über seine

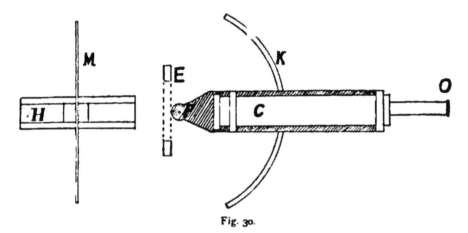

Fig. 30.

ganze Länge hinlaufen, der andere ist entsprechend mit Ver-
tical-Linien ausgefüllt.
 Die Messung findet dann folgendermassen statt. Zuerst
ist das Beobachtungsrohr *C* auf verschiedene endliche Ent-
fernungen zu aichen. Zu diesem Zwecke stellt man ein
Hilfsfernrohr, welches etwas grössere Brennweite als *C* hat,
auf ein in der gewünschten Distanz befindliches Object scharf
ein, sieht dann mit diesem Hilfsrohre in das Beobachtungs-
rohr *C* und verändert dessen Ocularauszug so lange, bis das
Fadenkreuz scharf erscheint. Man legt auf diese Weise eine
Tabelle an, welche für jede Objectdistanz die entsprechende
Einstellung des Auszuges von *C* angibt. Die Messung des
Astigmatismus erfolgt nach dem Verfahren *U* I. Man stellt *C*
auf die gewünschte Objectweite nach der Tabelle ein, dreht
das Fernrohr der Reihe nach auf die verschiedenen am
Kreisbogen *K* abzulesenden Neigungswinkel, und stellt jedes-

mal das Liniensystem mittels der Mikrometerschraube scharf
ein. Die Ablesungen am Kopfe der Schraube ergeben dann
direct die Lage der betreffenden astigmatischen Bildfläche.

Zum Schlusse müssen noch einige Worte über das Objectiv
des Beobachtungsrohres gesagt werden. Es ist selbstverständ-
lich, dass dieses, bevor es zur Prüfung anderer Objective
dienen kann, selbst untersucht werden muss. Da bei den
obigen Messungen, wie schon bemerkt wurde, häufig nur
ein kleiner Theil des Objectives C benutzt wird, so hat man
insbesondere zu untersuchen, ob dieser Theil (die Mitte des
Objectives) auch genau dieselbe Brennweite hat, wie das ganze
Objectiv, d. h. ob letzteres hinreichend frei von Aberration
und Zonenfehlern ist. Diese Untersuchung findet nach der
vor einigen Jahren von mir eingeführten Methode der extra-
focalen Aufnahmen statt, welche ich in der „Zeitschrift für
Instrumentenkunde" 1900, Heft 2, beschrieben habe. Dieses
Verfahren besteht kurz in Folgendem. Man setzt dicht vor
das Objectiv eine Blende mit einer Anzahl Oeffnungen und
macht dann mit demselben zwei photographische Aufnahmen
einer entfernten punktförmigen Lichtquelle. Bei diesen Auf-
nahmen wird die photographische Platte jedoch nicht auf den
Ort des scharfen Bildes eingestellt, sondern das eine Mal so
weit vor, das zweite Mal so weit hinter diesen Ort, dass jede
der Oeffnungen in der Objectivblende sich einzeln deutlich
abbildet. Die Ausmessung dieser Aufnahmen ergibt dann
mit grösster Schärfe die Vereinigungsweiten derjenigen Stellen
des Objectives, die hinter den Blendenöffnungen lagen. Diese
Methode ist zur genauen zahlenmässigen Bestimmung der
Zonenfehler aller optischen Systeme bei weitem die sicherste
und bequemste.

Hat man auf diese Art gefunden, dass die Fehler des
Objectives C hinreichend klein sind, so kann man sie un-
berücksichtigt lassen, da sie ja nur im Verhältniss $F^2 : f^2$
verkleinert auf die Focussirungen der untersuchten Objective
übergehen würden. Bei Messungen rein differentieller Art,
wie die letztgenannten Untersuchungen über die Bildfläche
sind, kommen derartige geringe Fehler des Fernobjectives
überhaupt nicht in Betracht.

Potsdam, Astrophys. Observatorium, December 1901.

Zur Bestimmung der „Deckkraft" von Druckfarben[1]).

Von Professor E. Valenta in Wien.

Unter Deckkraft einer Farbe versteht man die Eigenschaft derselben, das Durchscheinen der Unterlage, welche mit der betreffenden Farbe bedruckt ist, zu verhindern: die Unterlage zu „verdecken". Die Deckkraft wird daher um so grösser sein, je dünner jene Farbschicht unter sonst gleichen Umständen sein kann, welche nöthig ist, um das Durchscheinen der Unterlage zu verhindern.

Die Deckkraft eines Farbstoffes ist jedenfalls von mehreren Factoren abhängig; es spielt hierbei die Form und Grösse der einzelnen Farbepartikel, ferner der Umstand, ob dieselben krystallinisch oder amorph sind, ob sie eine kleinere oder grössere Opacität besitzen u. s. w., eine Rolle. Thatsache ist, dass man je nach der Herstellungsart einer Farbe, Producte von sehr verschiedener Deckkraft erhalten kann, wie man an den nach verschiedenen Methoden hergestellten Bleiweisssorten, an den Russsorten, an dem auf nassem und trockenem Wege dargestellten Zinnober u. a. constatiren kann.

Was die Methoden der Prüfung einer Farbe auf deren Deckungsvermögen als Druckfarbe anbelangt, so sind dieselben in der Form, wie sie an verschiedenen Orten empfohlen wurden, ebenso einfach als ungenau. Meist wird die Probe im Vergleiche mit einer anerkannt reinen Farbe derselben Art, welche man als „Standard" benutzt, durchgeführt, indem man entweder ermittelt, welche Mengen einer „Sighting"-Farbe (für helle Farbe benutzt man hierzu Knochenschwarz, für dunkle Barytweiss) einem bestimmten Quantum Farbstoff zugesetzt werden müssen, um beim „Standard" und der zu prüfenden Farbe dieselbe Intensität zu erzielen, oder es wird eine gewogene Menge Farbe mit einer entsprechenden (gewogenen) Menge Leinöl oder Leinölfirniss gerieben und auf einen Malercarton derart mit dem Pinsel aufgetragen, dass der Grund überall völlig gedeckt ist und nirgends durchschimmert; man misst nun die Grösse der mit der geriebenen Farbe bedeckten Fläche, daraus ergibt sich das Verhältniss der Deckkraft der geprüften Farbe zu jener der „Standard"-Farbe.

Das erstere Verfahren eignet sich zur Bestimmung von Deckkraft und Färbekraft, das letztere gibt einen Anhaltspunkt zur Beurtheilung der Deckkraft einer Pigmentfarbe. Was die Genauigkeit beider Methoden anbelangt, so lässt

1) Nach der Publikation des Verfassers in der „Oesterreichischen Chemiker-Zeitung" 1901, Nr. 32.

dieselbe viel zu wünschen übrig. Die erstere erfordert, wenn
untereinander vergleichbare Resultate erzielt werden sollen,
die Verwendung derselben „Standard"-, wie auch derselben
„Sighting"-Farbe, die zweite gibt aber schon wegen des
Auftragens der Farbe mit einem Pinsel, wobei wohl schwerlich
durchwegs gleiche Schichten erzielt werden können, Resultate
von zweifelhaftem Werthe, aber auch angenommen, man
vermeidet diesen Fehler, indem man die Farbe mittels Pressen-
druckes aufträgt, wobei sehr egale Schichten erzielt werden,
so hat man doch die Unannehmlichkeit, dass man, wenn
ein Druck nicht genügt, mit dem zweiten Aufdrucke warten
muss, bis der erste trocken geworden u. s. w., wodurch viel
Zeit verloren geht und das Verfahren bei gewissen, schwach
deckenden Farben kaum anwendbar wird. Diesen letzteren
Uebelstand versuchte ich dadurch zu beheben, dass ich,
anstatt einer schwarzen Unterlage, eine von Schwarz bis
Weiss verlaufende Scala aus verschiedenen Mischungen von
Zinkweiss nnd Lampenruss mit gleichen Mengen Leinölfirniss
angerieben und auf weisses, holzstofffreies Papier gedruckt,
herstellte und die zu prüfende Farbe mit Leinölfirniss von
bestimmter Consistenz in bestimmtem Verhältnisse angerieben,
quer über die Scala druckte, was mittels Lithographie oder
Buchdruckes (Tonplatte) geschehen kann. Dabei genügt in
allen Fällen ein einziger Druck und man hat nach dem Trocknen
nur jene Nummer der Scala zu ermitteln, welche vollkommen
gedeckt erscheint.

Diese Methode hat den Vortheil, dass wenn man die
Scala einmal hergestellt hat, die Ausführung des Verfahrens
eine sehr einfache ist, und dass sie allerorts gut vergleichbare
Resultate liefert.

Aber die Herstellung der Scala ist, da dieselbe eine
ziemlich grosse Anzahl Abstufungen umfasst, eine umständliche,
zeitraubende Arbeit, ich versuchte es deshalb, die Aufgabe,
welche ich mir gestellt hatte, ein Verfahren zur Bestimmung
der deckenden Kraft von Pigmentfarben, welches die eingangs
erwähnten Mängel nicht oder nur in geringem Grade besitzt,
zu finden, auf anderem Wege zu lösen.

Nachdem man bei einiger Uebung leicht im Stande ist,
unter Anwendung eines geeigneten Colorimeters und ent-
sprechend gefärbter Flüssigkeiten verschiedene Intensitäten
einer und derselben Farbe zu vergleichen[1]), so versuchte ich

[1]) Siehe den Artikel „Zur Prüfung der Druckfarben auf Lichtechtheit"
in Nr. 11, Jahrgang 1900 der „Oesterreichischen Chemiker-Zeitung".

es mit gutem Erfolge, das Colorimeter zur Bestimmung der Deckkraft von Druckfarben heranzuziehen.

Das Princip, welches dem im Nachfolgenden beschriebenen „colorimetrischen Verfahren zur Bestimmung der Deckkraft von Druckfarben" zu Grunde liegt, ist folgendes: Wird eine Druckfarbe auf einer schwarzen Fläche, welche alles Licht absorbirt, gleichmässig in einer Schicht von bestimmter Dicke vertheilt, so wird, wenn die Dicke der Schicht eine bestimmte Grenze nicht überschreitet, die Menge des von der Flächeneinheit reflectirten farbigen Lichtes eine kleinere sein, als jene, welche von derselben Menge der in gleichdicker Schicht auf einer weissen Fläche gleicher Grösse vertheilten Farbe reflectirt wird.

Je grösser die Deckkraft einer Farbe ist, um so grösser wird die Menge des reflectirten farbigen Lichtes (gleiche Umstände vorausgesetzt) bei Benutzung der schwarzen Unterlage gegenüber jener bei weisser Unterlage sein, da die erstere ja doch alles bis zu ihr durchdringende Licht verschluckt, während es bei der weissen Unterlage reflectirt wird.

Es handelt sich also nur darum, die in beiden Fällen reflectirten Mengen farbigen Lichtes zu messen, und man wird in der Lage sein, die Deckkraft einer beliebigen Farbe durch das procentuelle Verhältniss der beiden reflectirten Lichtmengen auszudrücken.

Die praktische Durchführung dieses Verfahrens ist sehr einfach. Man reibt die zu prüfende Farbe mit einer bestimmten, stets gleich gross zu nehmenden, Menge dünnen Firnisses zu einer Druckfarbe und bedruckt mit Benutzung des lithographischen Steines oder einer Tonplatte in der Presse damit ein Stück rein weisses und ein Stück mattes schwarzes Papier.

Ferner stellt man die weisse Porzellanplatte des Colorimeters [1]), welche als Reflector dient, horizontal und legt auf jene Hälfte, welche sich unter dem Flüssigkeitsrohre befindet, ein Stück weisses Papier, auf die zweite Hälfte dagegen ein Stück desselben mit der zu prüfenden Farbe bedruckten Papieres. Nun wird das Flüssigkeitsrohr mit einer Farbstofflösung gefüllt, deren Farbe mit jener der Druckfarbe übereinstimmt und die Höhe jener Farbstofflösung bestimmt, welche erforderlich ist, damit beide Hälften des Gesichtsfeldes (abgesehen von der Helligkeit) gleich stark gefärbt erscheinen.

1) Ich verwendete bei meinen Versuchen das von mir in der „Oesterreichischen Chemiker-Zeitung" (Nr. 11, III. Jahrg.) beschriebene Stammer'sche Colorimeter.

Wir wollen die als Durchschnittsziffer von zehn Ablesungen erhaltene Zahl mit W bezeichnen; dieselbe entspricht der von der bedruckten, weissen Fläche reflectirten Menge farbigen Lichtes. Wir bringen nun an Stelle des weissen, mit Farbe bedruckten Papierblattes ein mit derselben Menge derselben Farbe bedrucktes Papier, dämpfen die Helligkeit des von der anderen Hälfte der Porzellanplatte reflectirten Lichtes so weit, dass beide Felder gleich hell erscheinen, und stellen auf gleiche Färbung beider Gesichtshälften ein. Dabei erhalten wir eine Zahl S, welche jener Menge farbigen Lichtes entspricht, die von der bedruckten schwarzen Fläche reflectirt wird.

Das Verhältnis $S:W$, in Procenten von W ausgedrückt, gibt ein Maass für die Deckkraft des Farbstoffes unter der Voraussetzung, dass stets gleiche Mengen von Firniss bestimmter Viscosität und von der zu prüfenden Farbe in gleich dicken Schichten verwendet werden.

Ich will dies an einigen Beispielen, welche aus der Zahl der von mir nach diesem Verfahren untersuchten Druckfarben herausgenommen sind, zu erläutern suchen.

Zinnober des Handels ergab $W = 54$ mm,
$S = 21$ „
Es entspricht also die Deckkraft 38,9 %.
Chromgelb ergab $W = 65$ mm,
$S = 35,2$ „
Die Deckkraft entspricht 62,8 %.
Krapproth lieferte $W = 56,6$ mm,
$S = 1,6$ „
Die Deckkraft entspricht 2,7 %.

Die Deckkraft der drei genannten, von mir untersuchten Farben, Chromgelb, Zinnober und Krapproth, verhält sich daher wie 62,8 : 38,9 : 2,7, d. h. das geprüfte Chromgelb besitzt eine 1,6mal so grosse Deckkraft als der Zinnober, und dieser eine 14,4mal so grosse als das Krapproth.

Die Methode gibt im Vergleiche mit „Standards" unabhängige, ziffernmässige, positive Resultate; sie ist, wenn eine Presse zur Verfügung steht, welche ein gleichmässiges Aufdrucken der Farbe vom Steine oder von der Tonplatte gestattet, leicht und rasch durchführbar.

Der Fehler, welcher, die manuelle Fertigkeit im Gebrauche der Walze vorausgesetzt, beim Einwalzen der Druckplatte mit der betreffenden Farbe bei den verschiedenen, mit derselben Farbe zu bedruckenden Flächen entstehen kann, erscheint, wie ich mich überzeugt habe, für praktische Zwecke so gut als belanglos. Da die Dicke der Farbschicht, wenn man die

Vorsicht gebraucht, immer dasselbe Quantum Farbe auf derselben Fläche mit der Walze zu vertheilen und dann erst den Stein oder die Tonplatte, von welcher gedruckt werden soll, einzuwalzen, sehr wenig differirt, ist dieser Fehler selbst bei gut deckenden Farben ohne praktische Bedeutung. Wollte man denselben übrigens vollkommen unschädlich machen, so kann man ja leicht mit Hilfe der Wage bestimmen, wie viel Farbstoff auf gleich grossen Flächen der betreffenden Papiere aufgetragen wurde und diese Daten in die Berechnung der Deckkraft einbeziehen.

Ueber die abschwächende Wirkung des Schwefelammoniums auf feinkörnige Gelatineemulsionssilberbilder und deren Ursache.

Von Professor E. Valenta in Wien.

Lässt man Schwefelammonium auf feinkörnige Silberbilder (Chlorsilberbilder, mittels des Entwicklungs- oder Auscopirprocesses erhalten, Bilder nach dem Lippmannschen Verfahren der Photographie in Naturfarben . . .) einwirken, so wird man vorerst eine Aenderung des Farbentones constatiren können (der braune Ton der Chlorsilberbilder geht in einen Photographieton über), ferner wird man bemerken, dass bei schleierigen derartigen Bildern der Schleier schwindet und die Lichter klar werden. Bei längerer Einwirkung des Schwefelammoniums auf das feinkörnige Silberbild geht allmählich der warme braune Ton in ein schmutziges Grauschwarz und endlich in ein bräunliches Gelb über, wobei das Bild immer mehr verblasst, bis zuletzt nur mehr ein ganz schwaches Bild übrig bleibt. Schwefelammonium wirkt also auf sehr feinkörnige Silberemulsionsbilder abschwächend. Dagegen wirkt es auf Bilder, welche mit gewöhnlichen Bromsilber-Gelatinetrockenplatten, sowie auf Silberbilder, welche mittels des nassen Collodionverfahrens u. s. w. hergestellt worden sind, nicht schwächend ein.

Da die Silberbilder, welche vom Schwefelammonium ausgebleicht werden, gegenüber denjenigen, auf welche Schwefelammonium nicht ausbleichend wirkt, ein sehr feines Korn besitzen, so scheint die Ursache des Ausbleichens mit der Korngrösse des Silberbildes in einem gewissen Zusammenhange zu stehen. Diese Ansicht findet eine weitere Bestätigung durch das Verhalten des aus Silberhalogenen mittels starker Reductionsmittel (Hydroxylamin) abgeschiedenen Silbers einer-

seits und durch jenes von sogen. „colloïdalem Silber" ander-
seits gegen Schwefelammonium. Das aus Halogensilber,
gleichgültig ob Chlor-, Brom- oder Jodsilber, reducirte graue
Silberpulver nimmt, mit Schwefelammonium behandelt, eine
dunklere Färbung durch Bildung von Schwefelsilber (Ag_2S)
an. Die Wirkung bleibt dieselbe, ob man nun während der
Einwirkung des Schwefelammoniums Luft einleitet oder die-
selbe abschliesst. Bereitet man sich aber eine Flüssigkeit,
in welcher das Silber im Zustande feinster Vertheilung als
„colloïdales Silber" vorhanden ist, indem man z. B. den elek-
trischen Flammenbogen zwischen Silberelektroden unter
Wasser zieht und die Flüssigkeit dabei gut abkühlt[1] und
setzt zu der filtrirten dunkelbraunen Flüssigkeit Schwefel-
ammonium, so tritt sofort ein Hellerwerden der Farbe ein;
wahrscheinlich dürfte hier ein ähnlicher Vorgang stattfinden,
wie beim Ausbleichen der feinkörnigen Silberbilder unter der
Einwirkung des genannten Reagens.

Was den Vorgang des Ausbleichens der Silberbilder selbst
anbelangt, so ist zunächst die Frage zu beantworten: Liegt
hier ein Abschwächungsprocess im Sinne des Photographen
vor oder ein Ausbleichen, hervorgerufen durch das Entstehen
einer unlöslichen, heller gefärbten Silberverbindung. Um diese
Frage zu entscheiden, wurden drei Stück Chlorsilberplatten
vom Formate 13×18 cm belichtet, entwickelt, fixirt und
gewaschen. Dann wurden die trockenen Platten in je zwei
gleiche Theile zerschnitten und drei solche halbe Platten mit
Schwefelammonium ($1:10$) behandelt, gewaschen u. s. w., die
übrigen nicht. Es wurde nun sowohl aus der Schicht der
drei halben Platten, welche mit Schwefelammonium behandelt
worden waren, als auch aus derjenigen der übrigen drei
halben Platten das Silber in Lösung gebracht, als Chlorsilber
gefällt und gewogen. Die Menge des gefundenen Chlorsilbers
betrug im ersteren Falle 0,024 g, im letzteren Falle 0,023 g. —
Die zur Abschwächung verwendete Schwefelammoniumlösung
war frei von Silber. Derselbe Versuch wurde mit einer Platte
vom Formate 26×31 cm, welche mit einer Chlorsilber-
Gelatine - Auscopieremulsion überzogen war, durchgeführt.
Die Platte wurde dem Lichte so lange ausgesetzt, bis eine
kräftige Färbung eingetreten war, dann ausgewässert, fixirt,
gewaschen, getrocknet und nun in zwei gleiche Theile zer-
schnitten, von denen der eine mit Schwefelammonium be-
handelt wurde, der andere nicht. Die Analyse ergab bei der

[1] Bredig, „Zeitschr. f. angew. Chemie", 1898, Bd. IV. „Chem. Central-
blatt" 1899, S. 326.

abgeschwächten Hälfte 0,0105 g Silber, bei der nicht ab-
geschwächten 0,011 g, also so gut als keine Differenz.

Das in der Schicht der ausfixirten Platte vorhandene
Silber ist daher in derselben geblieben, während bei den ge-
bräuchlichen Abschwächungsmethoden das Silber in Lösung
gebracht und aus der Schicht entfernt wird. Wir haben
es daher hier mit keinem eigentlichen Ab-
schwächungsprocess im Sinne des Photographen
zu thun, sondern mit einem Ausbleichen des Bildes
in Folge einer durch Einwirkung des Schwefel-
ammoniums auf das sehr fein vertheilte Silber her-
vorgerufenen chemischen Veränderung des Silbers,
wobei eine heller als das ursprüngliche Silber-
bild gefärbte unlösliche Silberverbindung ent-
standen ist. .

Für diese Ansicht spricht auch das bereits erwähnte Ver-
halten des farbigen Bildes einer Lippmann schen Photographie
in natürlichen Farben, da das Bild, trotzdem es nach der
Behandlung mit Schwefelammonium in der Durchsicht kaum
mehr zu sehen ist, nach dem Waschen und Trocknen der
Platte wieder mit fast unveränderter Kraft sichtbar wird, wenn
man die Platte im auffallenden Lichte betrachtet.

Es wurden nunmehr weitere Versuche angestellt, um zu
ermitteln, welche chemische Veränderungen das Silberbild
bei der Behandlung mit Schwefelammonium erleidet. Das
aus sehr feinkörnigem Silber bestehende Bild einer der
genannten Chlor- oder Bromsilber-Gelatineemulsionsplatten
gibt, wenn die Schicht mit heissem Wasser in Lösung gebracht
wird, eine gelbliche Flüssigkeit, welche auf Zusatz von
Salpetersäure vollkommen klar und heller wird. Wiederholt
man diesen Versuch mit einer derartigen Platte, deren Bild
mit Schwefelammonium ausgebleicht, und welche sodann sehr
sorgfältig mit gewöhnlichem und zum Schlusse mit destillirtem
Wasser gewaschen wurde, so erhält man beim Versetzen der
Leimlösung mit Salpetersäure eine weissliche Trübung. Diese
Trübung rührt von ausgeschiedenem Schwefel her. Es ist
also eine Schwefelverbindung des Silbers in der ausgebleichten
Bildschicht vorhanden, und zwar eine Verbindung, welche
offenbar weniger gefärbt ist als das normale Schwefelsilber
Ag_2S, welches letztere bei der Behandlung grobkörniger
Silberbilder mit Schwefelammonium entsteht.

Es wäre nun noch die Frage zu beantworten, welche
Verbindung des Schwefels mit Silber als Ursache des Aus-
bleichens der feinkörnigen Silberbilder, wenn selbe mit

Schwefelammonium behandelt werden, zu betrachten ist. Ich versuchte diese Frage zu lösen, indem ich die Mengenverhältnisse von Silber und Schwefel im Bilde nach der Einwirkung von Schwefelammonium auf das Silberbild feinkörniger Gelatine-Emulsionen zu ermitteln trachtete, und zwar wurden folgende Versuche ausgeführt:

Eine Anzahl von Chlorocitrat-Emulsionsplatten (Format 26×31 cm) wurde dem Lichte so lange ausgesetzt, bis die Schicht eine tief purpurbraune Farbe angenommen hatte. dann wurden dieselben gewässert. in einem 10procentigen Fixirnatronbade ausfixirt, gewaschen und getrocknet. Die Schicht der so behandelten Platten zeigte sich in der Durchsicht tief orangefarbig.

Es wurde nun die Schicht einer solchen Platte abgeschabt und in gekühlte, rauchende salzsäurehaltige Salpetersäure eingetragen und diese schliesslich erwärmt, bis alle Gelatine zerstört war. Dann wurde mit Wasser verdünnt und das Chlorsilber abfiltrirt, gewaschen und gewogen. Gefunden: Silber 0,024 g. Im Filtrat vom Chlorsilber konnte keine Schwefelsäure nachgewiesen werden.

Ein weiterer Versuch wurde in der Weise durchgeführt. dass eine Anzahl derartiger ausfixirter, gewaschener Platten so lange mit verdünntem Schwefelammonium (1:10) behandelt wurde, bis keine weitere Veränderung der Schicht bei weiterer Einwirkung constatirt werden konnte. Die Schicht der Platten hatte bei dieser Behandlung eine blassgelbe Farbe angenommen. Sie wurde von den Platten durch Abschaben getrennt und die in derselben enthaltenen Mengen Silber und Schwefel bestimmt.

Bei je einer solchen Platte wurde im Mittel erhalten: Silber 0,0244, Schwefel 0,0052 g. Die gefundene Menge Silber würde, wenn dasselbe als Schwefelsilber Ag_2S vorhanden wäre, 0,0036 g Schwefel erfordern; nun ist aber der gefundene Schwefelgehalt ein bedeutend grösserer, als die Zusammensetzung Ag_2S erfordern würde. Daraus lässt sich schliessen, dass bei längerer Einwirkung von Schwefelammonium auf sehr feinkörnige Gelatine-Emulsions-Silberbilder eine schwefelreichere Verbindung entsteht, als das normale Schwefelsilber.

Lichtstrahlen und Röntgenstrahlen als Heilmittel.

Von Dr. Leopold Freund in Wien.

Der VII. Congress der Deutschen dermatologischen Gesellschaft in Breslau [1]), sowie die 73. Versammlung deutscher Naturforscher und Aerzte in Hamburg [2]), auf welchen der Discussion über die Licht- und Röntgentherapie ein weiter Spielraum eingeräumt war, ergaben weniger Erweiterungen der praktischen Anwendungsgebiete dieser beiden Methoden, als vielmehr die Bestrebungen der Techniker und Aerzte, einerseits die bisher ziemlich complicirten und theuren Apparate zu vereinfachen, anderseits diese Verfahren auf exact wissenschaftliche Grundlagen zu stellen. Die praktischen Erfolge der Lichtbehandlung bei Lupus (fressender Flechte) wurden in übereinstimmender Weise von allen Seiten anerkannt. In weit geringerem Umfange und mit weniger sicherem Erfolge bewährte sich die Finsentherapie bei anderen Hautkrankheiten. Immerhin berichteten Finsen, Sabouraud, Sequeira, Burgsdorf, Lortet und Genaud, Petersen und Wiljaminoff, Malcolm Morris, S. Ernest Dore und Leredde [3]) von bemerkenswerthen Resultaten der Finsenbehandlung bei Lupus erythematosus, Alopecia areata (Kahlköpfigkeit), Epithelioma (Hautkrebs), Acne (Hautfinne) und Naevus vascularis (Feuermal).

Die Verwendung des Apparates, welchen Finsen für seine Behandlung construirt hat, bedingt manche Unannehmlichkeiten. Da er einen Strom von grosser Intensität (80 Ampères) beansprucht, ist die Installation desselben nicht überall möglich, und wo dies der Fall, nur mit grossen Maschinen-Anlagen und beträchtlichen Kosten verbunden. Ausserdem ist die Behandlung langwierig (jede Sitzung dauert 2 Stunden, und grössere Krankheitsherde müssen oft Jahre lang täglich bestrahlt werden), erfordert ein geübtes intelligentes Wartepersonal, und aus allen diesen Gründen können derartige Curen nur in sehr reich dotirten, wohleingerichteten Specialanstalten durchgeführt werden.

Es ist daher begreiflich, dass sich die Bestrebungen zunächst darauf richteten, die Apparatik zu verbessern. Der Apparat Foveau de Courmelles' [4]) ermöglicht eine An-

1) 28. bis 30. Mai 1901 (Verhandlungsbericht erschienen bei W. Braumüller, Wien und Leipzig 1901).
2) 22. bis 29. September 1901 (Fortschritte auf dem Gebiete der Röntgenstrahlen. Bd. V, Heft 1, S. 28).
3) Dr. Forschhammer „Die Finsentherapie", Kopenhagen 1901.
4) Akad. d. Sc., 24. Dec. 1900.

näherung der Lichtquelle an die kranke Hautstelle und macht
dadurch die überaus intensiven Stromenergien entbehrlich.
Foveau de Courmelles bedient sich zur Reflexion der
Strahlen eines parabolischen Hohlspiegels, in dessen Centrum
die Lichtquelle (Bogenlicht, Acetylen, Glühlampen) angebracht
ist. Lortet und Genaud[1]) empfahlen zur Concentration der
Strahlen eine Schusterkugel, in welcher sie die blaue Kühl-
flüssigkeit circuliren lassen.

Auf Grund der Untersuchungen Finsens und seiner
Vorgänger nahm man an, dass bei seiner Behandlung die
ultravioletten Strahlen die Hauptrolle spielen.

Es ist ja auch bekannt, dass man seit längerer Zeit die
Entstehung verschiedener krankhafter Zustände mit der Ein-
wirkung der ultravioletten Strahlen des Sonnenlichtes in
Zusammenhang bringt. Speciell glaubte man, eine Reihe von
Hautaffectionen auf dieses ätiologische Moment zurückführen
zu müssen, und wollte auch gefunden haben, dass die mehr
oder weniger intensiv fortgesetzte Einwirkung desselben auf die
Haut einen entschiedenen Einfluss auf den Verlauf der
betreffenden Krankheit habe. So beschrieb Hutchinson
eine besondere Sommer-Prurigo oder Summer-Eruption,
welche an den unbedeckten Hautstellen localisirt ist, Bazin
die Hydroa vacciniformis, und Unna brachte das
Xeroderma pigmentosum mit dem Lichte als ätiologischem
Momente in Connex. Es ist bekannt, dass man die Sommer-
sprossen, die Pellagra und das Ekzema, sowie Erythema
solare (Gletscherbrand), ebenfalls auf den Einfluss des ultra-
violetten Lichtes zurückführt und das Erythema photoelectricum
damit in eine Reihe stellt, welches durch die Einwirkung
des elektrischen Lichtes hervorgebracht wird. (Charcot.
Hammer, Widmark, Moeller u. A.)

Untersuchungen, welche der Verfasser im photochemischen
Laboratorium der k. k. Graphischen Lehr- und Versuchs-
Anstalt in Wien unter der Leitung des Herrn Prof. Eduard
Valenta anstellte[2]), hatten die Aufgabe, zu prüfen, inwiefern
diese Annahme berechtigt ist, und zwar wurde das Augen-
merk nicht darauf gerichtet, zu untersuchen, ob die ultra-
violetten Strahlen thatsächlich die hier interessirenden
Wirkungen ausüben, sondern die Frage gestellt, ob die ultra-
violetten Strahlen denn thatsächlich in der Lage wären, eine
Wirkung auf die normalen und pathologischen Gebilde in

[1]) Akad. d. Sc., 4. Febr. 1901.
[2]) „Beitrag zur Physiologie der Epidermis mit Bezug auf deren Durch-
lässigkeit für Licht." Archiv für Dermatologie und Syphilis. Bd. LVIII.
1. Heft.

der Tiefe des Corious (Capillargefässe, Nervenenden, Chromato-
phoren, Bacterien in Lupusherden) auszuüben, von welchen
sich die verschiedenen krankhaften Zustände der Haut ab-
leiten. Da die äussersten ultravioletten Strahlen zum grossen
Theile von verschiedenen lichtdurchlässigen Medien, z. B. von
Glas [1]) absorbirt werden, war es interessant zu ermitteln,
ob die opaken Oberhautschichten dem Durchtritte dieser
Strahlengattung ein wesentliches Hinderniss darbieten.

Die diesbezüglichen Untersuchungen sollten daher nicht
nur ermitteln, ob die chemischen und ultravioletten Strahlen
in die tieferen Hautschichten eindringen können, um dort
ihre Wirkung auszuüben, sie sollten auch im Falle eines
positiven Ergebnisses dieser Versuche in möglichst exacter
Weise feststellen, welchem Theile des ultravioletten Spectrums
diese Eigenthümlichkeit zukommt.

Als Material für diese Experimente dienten zunächst
frische Epidermislappen (Oberhaut), welche auf operativem
Wege zur Deckung grosser Wundflächen (Thiersch'sche Trans-
plantation) gewonnen worden waren, dann die Oberhaut von
Brandblasen und Blasen von Pemphiguskranken (Blasen-
ausschlag). Dieselben wurden zwischen Quarzplatten ein-
geschlossen und vor den Spalt eines Gitterspectrographen
gebracht. Als Lichtquelle diente der durch Leydener Flaschen
verstärkte Funke eines kräftigen Ruhmkorff'schen Induc-
toriums, welcher zwischen Elektroden aus Ederscher Legirung
überschlagen gelassen wurde. Die Spaltweite betrug 0,2 mm,
die Belichtungszeit 15 Minuten.

Es ergab sich, dass unter diesen Umständen die Ab-
sorption der ultravioletten Lichtstrahlen bei der Cadmiumlinie
$\lambda = 3250\,AE$ beginnt, d. h. dass diese Linie unter den gegebenen
Umständen eben noch auf der Platte erkennbar ist, während
das Licht stärker brechbarer Strahlen keine Schwärzung mehr
hervorbringt, also absorbirt wird.

Auffallende Unterschiede in der Durchlässigkeit der drei
verschiedenen Präparate waren nicht zu constatiren.

In Folge dieser Uebereinstimmung lässt sich mit Sicher-
heit annehmen, dass von den blauen, violetten und ultra-
violetten Strahlen diejenigen bis zur Wellenlänge der genannten
Cadmiumlinie durch die Epidermis dringen.

Behufs Vergleiches des Verhaltens dieser saftigen, frischen,
der normalen Epidermis entsprechenden Präparate mit ein-

1) Siehe die Abhandlung von Eder und Valenta: „Die Spectren
farbloser und gefärbter Gläser." Denkschr. der k. Akad. der Wissensch.
Math.-naturw. Cl. Bd. LXI.

getrockneter Oberhaut wurden dünne Platten aus fast farblosem und etwas gelblich gefärbtem Horn auf ihre Durchlässigkeit geprüft.

Während farblose todte Epidermis im allgemeinen gleiche Absorptionsverhältnisse darbot wie die lebende Oberhaut, erwies sich die Permeabilität gefärbter (pigmentirter) Epidermis gegenüber der ersteren erheblich vermindert.

Bekanntlich hindert das in der Haut circulirende Blut das Eindringen der chemisch-wirksamen Lichtstrahlen in erheblicher Weise. Aus diesem Grunde sah sich auch Finsen zur Construction seiner Compressionsapparate veranlasst, mit welchen er die Dauer der Behandlung wesentlich abkürzt. Um spectrographisch festzustellen, in welchem Umfange die Absorption der stärker brechbaren Strahlen vom Blute stattfindet, wurden einige Tropfen Blutes aus der Fingerbeere spectrographisch untersucht. Es ergab sich, dass die Absorption bei $F\,{}^1/_2\,G$ begann und von da an gegen Ultraviolett so gut wie keine Einwirkung auf die photographische Platte stattfand.

Um das Verhalten der lebenden frischen Epidermis, unter welcher das Blut circulirt, zu erforschen, wurde die Schwimmhaut eines lebenden Frosches untersucht.

Es ergab sich, dass das Licht von derselben von der Linie H_1 ($\lambda = 3968$ AE) an verlaufend absorbirt wurde.

Die Ergebnisse dieser Versuche stimmen mit früheren Beobachtungen Finsens und Strebels überein und stellen fest, dass einer Action der ultravioletten Strahlen am Orte des Krankheitsherdes nichts im Wege steht.

Da es überdies erwiesen ist, dass die bactericide Wirkung der ultravioletten Strahlen eine ausserordentliche ist, war es naheliegend, Anordnungen zu treffen, durch welche einerseits jede Schwächung des ultravioletten Lichtes hintangehalten, anderseits die Lichtquelle entsprechend verstärkt wurde. Der ersten Aufgabe entsprach man durch den Ersatz der Glaslinsen des Apparates, durch Quarzlinsen, sowie durch Elimination der Blaufilter, welche viel Ultraviolett absorbirten. Dadurch erhöhte man thatsächlich die Leistungsfähigkeit der Apparate. Als kräftige Lichtquellen für Ultraviolett schlugen Görl[1] und Strebel[2] das Licht des Inductionsfunkens, S. Bang[3] hingegen Bogenlicht mit Eisenelektroden vor, bei welchen für eine Wasserkühlung vorgesehen ist, damit das Abschmelzen des Metalls verhütet werde.

1) „Münchner med. Wochenschr." 1900, Nr. 19.
2) „Deutsche med. Wochenschr." 1901, Nr. 5, 6.
3) Ebenda, Nr. 39.

Bisher haben jedoch die Apparate die auf sie gestellten grossen Hoffnungen nicht gerechtfertigt. Wenigstens berichtet S. Bang in seinem neuesten Artikel[1]), dass „die Finsen-Apparate uneingeschränkt ihre Suprematie den tiefer sitzenden Leiden, wie Lupus vulgaris, gegenüber behalten, wo von dem Eisenlichte abzurathen ist".

Es scheinen demnach nicht die ultravioletten Strahlen allein, sondern auch die anderen Abschnitte des Spectrums an der günstigen Wirkung der Lichtbehandlung betheiligt zu sein. Auf diesen Umstand, welchen er schon in seiner oben citirten Arbeit angedeutet hat, hofft der Verfasser demnächst ausführlicher zurückkommen zu können.

Auch die Röntgentherapie hat im letzten Jahre trotz einer wahren Fluth von casuistischen Publicationen eigentlich wenig Fortschritte gemacht. Ihre ganz spezifische Wirkung bei Erkrankungen behaarter Körperstellen, sowie ihr günstiger Einfluss auf Lupus, Ekzem, Psoriasis und ähnliche Hautleiden wird allgemein bestätigt. Jedoch hat sich die im Vorjahre mit so viel Zuversicht verkündete unfehlbare Heilung der Kahlköpfigkeit mittels der Röntgenstrahlen ebenso wenig bewährt wie jene des Hautkrebses. Die eifrigsten Verfechter dieser Indication geben in ihren letzten Publicationen zu, dass die günstige Wirkung sich auf vereinzelte Fälle beschränkt[2]), und so dürfte unsere schon gelegentlich der ersten diesbezüglichen Mittheilung geäusserte Ansicht zu Recht bestehen, dass man es hier bloss mit einem Irritamente anderer Art zu thun habe als jene sind, welche schon in früheren Zeiten gelegentlich Besserungen derartiger Leiden herbeigeführt haben.

Auch bezüglich der Natur des wirksamen Agens sind die Ansichten vielfach getheilt und sind noch keine unwiderleglichen Argumente für dieselben beigebracht worden.

Hingegen scheint das Interesse an den physiologischen Wirkungen der X-Strahlen nunmehr auch bei den Theoretikern zu erwachen.

Die Untersuchungen über die physiologischen Wirkungen der Röntgenstrahlen lassen sich der Hauptsache nach in drei Kategorien unterbringen: 1. In solche Untersuchungen, welche ihren Einfluss auf Bacterien zum Gegenstande haben. 2. In solche Untersuchungen, welche ihr Augenmerk in erster Linie darauf richten, das Verhalten höherer Organismen und von Körpertheilen derselben (Haut) gegenüber den Röntgenstrahlen

1) „Deutsche med. Wochenschr." 1902, Nr. 2.
2) G. Holzknecht, „Wiener Klin. Rundschau" (1900, Nr. 41).

zu prüfen. 3. In Untersuchungen, welche über die Vorgänge, die sich bei höheren Thieren während der Anwendung der Röntgenstrahlen abspielen (Wärmeproduction, Hautausdünstung, Excretion und dergl.), Aufschluss geben sollten.

Bei diesen Untersuchungen ergab sich eine Reihe von Schwierigkeiten zum Theile schon daraus, dass von einer im Betriebe befindlichen Röntgenröhre eine ganze Reihe physikalischer Agentien ausgeht, die unter Umständen ganz ähnliche Effecte hervorbringen können und man heutzutage noch nicht in der Lage ist, in exacter Weise jeden dieser Effecte auf die ihn erzeugende Energie zurückzuführen. Anderseits war die Wahl der Versuchsobjecte insofern keine sehr glückliche, als einmal die Bacterien infolge ihrer geringen Grösse nicht gestatten, Beobachtungen darüber zu machen, wie sich die lebendige Substanz der Bestrahlung gegenüber verhält und welche sichtbaren Veränderungen dann im Ablaufe der Plasmathätigkeit auftreten; ebensowenig konnten an den sub 2 erwähnten hochcomplicirten Gebilden feinere intracelluläre Vorgänge genauer verfolgt werden. Die wenigen darüber bisher von Gassman[1], Freund[2] und Lion[3] gewonnenen Kenntnisse, welche eine vacuolisirende Degeneration des Zellprotoplasmas namentlich in den die Arterienwände zusammensetzenden Gebilden durch die Bestrahlung ergaben, können durchaus nicht als erschöpfend bezeichnet werden, da die Beobachtung des lebendigen Protoplasmas auf diesem Wege selbstverständlich ausgeschlossen war.

Im Uebrigen laufen die im letzten Jahre mitgetheilten Ergebnisse über den Einfluss der Röntgenbestrahlung auf das Wachsthum und die Entwicklung von Bacterien ganz übereinstimmend mit den Angaben Freunds[4]. So konnten weder Professor Grunmach[5] in Berlin, noch Dr. Scholz[6] in Breslau, noch F. R. Zeit[7] in Boston irgend eine bactericide Wirkung der X-Strahlen constatiren.

In letzter Zeit griff man deshalb auf keimende Pflanzensamen und pflanzliche Zellen zurück, an welchen man die Protoplasmaströmung studiren kann, auch wurden Protozoenzellen, deren Lebenserscheinungen in so hinreichender Weise bekannt sind, das man eventuelle Störungen im Ablaufe der-

1) „Fortschr. auf d. Gebiete d. Röntgenstr."
2) „Die physiolog. Wirkungen der Polentladungen." Denkschr. der k. Akad. d. Wissensch. Math.-naturw. Cl. Bd. CIX, Abth. III, Oct. 1900.
3) erhandungen der Deutschen dermat. Gesellsch., Breslau 1901.
4) Nc. l
5) Vers. deutscher Naturf. u. Aerzte in Hamburg, Sept 1901.
6) „Archiv für Dermat. und Syphilis". Jan. 1902.
7) „Boston med. and Surp Journ.", 28. Nov. 1901.

selben ohne weiteres feststellen kann, zum Objecte dieser elementar-physiologischen Beobachtungen gewählt[1]).

Ueber den Einfluss, den die Bestrahlung durch Röntgenröhren auf das lebende Protoplasma ausüben, haben H. Joseph und S. Prowazek[2]) eine Reihe sehr interessanter Versuche angestellt. Die Autoren wählten als Objecte von Pflanzen die zu den Siphoneen gehörige mehrkernige Alge Bryopsis plumosa, von Protozoen Paramaecium caudatum Ehrberg und Volvox, von Metazoen Chironomuslarven, Ostracoden und Daphnien.

Joseph und Prowazek wiesen in ihren Versuchen nach, dass gewisse Organismen den Röntgenstrahlen gegenüber einen negativen Tropismus zeigen. Die Plasmafunction bei Paramaecium erleidet gewisse Veränderungen, die im Sinne einer Schädigung oder mindestens Erschöpfung aufzufassen ist. Dafür spricht die Herabsetzung der Vacuolen-Entleerungsfrequenz und die Verlangsamung der Systole, dafür spricht die vitale Färbbarkeit der Grosskerne, die in durchaus übereinstimmender Weise bei experimentell hervorgerufener Ermüdung eintritt, und das oft vollständige Sistiren der Cyklose.

Bei Bryopsis fand sich gleichfalls eine Verlangsamung der ins Plasma ablaufenden Processe (Strömung).

Für eine Schädigung sprechen auch die Versuche Schaudinns[3]), in denen nach sehr langer Einwirkung der Strahlen bei vielen Protozoenformen der Tod eintrat. In den Versuchen Josephs und Prowazeks erholte sich das Plasma selbst nach recht beträchtlicher Störung wieder und kehrte zur Norm zurück.

Auch die Becquerelstrahlen haben eine den X-Strahlen ähnliche physiologische Wirkung, wie schon·im vorigen Jahrgange dieses „Jahrbuches" berichtet wurde. Neuerdings haben Stern und Aschkinass interessante Versuche angestellt und auf dem Breslauer, sowie Hamburger Congresse darüber berichtet. Eine in der Praxis therapeutische Anwendung haben diese Strahlungen unseres Wissens bisher nicht gefunden.

1) Nach Maldiney und Thouvenin keimten Pflanzensamen, die bestrahlt worden waren, früher als unbestrahlte. Lopriore sah die Pollenkeimung während der Exposition unterbleiben, sofort nach Aufhören derselben aber rasch eintreten. Sabrazés und Rivière konnten keine Einwirkungen auf Mikroorganismen, auf Diapedese und Phagoeytose und auf die Herzaction des Frosches wahrnehmen. Hingegen will Lecercle einen fördernden Einfluss auf die Phosphatausscheidung bei Kaninchen, eine Herabsetzung der Körperwärme, der eine Steigerung folgt, eine sehr lange anhaltende Wärmeausstrahlung und eine gleichfalls lange, nach dem Versuche anhaltende Herabsetzung der Hautausdünstung beobachtet haben.
2) „Zeitschr. für allg. Physiologie." Bd I., Heft 2, 1902.
3) „Archiv für d. ges. Physiologie" (Pflüger). Bd. 77, 1899.

Ueber verschiedene Zurichteverfahren.

Von A. W. Unger,
k. k. wirklicher Lehrer an der k. k. Graphischen Lehr- und
Versuchs-Anstalt in Wien.

Man ist seit einer Reihe von Jahren bestrebt, den
Illustrationsbuchdruck dadurch zu erleichtern, dass man die
bekannte, durch Handarbeit herzustellende, sogen. „Kraft-
zurichtung" auf anderem Wege zu erzeugen trachtet. Dies
gelang in vollkommener Weise durch die Methode, photo-
mechanische Gelatine-Reliefs[1]) zu verfertigen und diese ent-
weder direct als Zurichtung zu verwenden, oder abzuformen,
um z. B. ein Guttapercha-Relief[2]) zu erhalten, und dieses
erst zu benutzen. Trotzdem die so erhaltenen Resultate sehr
günstige waren, hat sich die Verwendung von Gelatine-
Reliefs aus mannigfachen Gründen, die in diesem „Jahrbuche"
bereits erörtert wurden, nicht einbürgern können.

In jüngerer Zeit wurden nun einige, nur zum kleinsten
Theile ganz neue Verfahren ausgearbeitet. Das bedeutendste
ist unstreitig jenes von Dr. E. Albert in München. Die
mittels seiner Methode hergestellten Druckstöcke (Autotypien)
nennt er „Relief-Clichés". Während alle anderen Verfahren eine
Zurichtung bewirken, die auf den Papierträger der Maschine
gelangt und durch ihre verschiedene Stärke das zu bedruckende
Papierblatt an den Schattenstellen stärker, an den hellen
Stellen leichter gegen das Cliché presst, verlegte Albert
diese Zurichtung direct in das Cliché, durch Hinterpressen
einer Relief-Platte, wodurch er eine Reihe von drucktechnischen
Vortheilen erzielte[3]). Die Gepflogenheit der Buchdrucker, eine
kräftige Ausgleichung oder Zurichtung, namentlich bei Auto-
typien mit Verlaufern, direct unter die Druckplatte zu legen,
hatte wohl den gleichen Zweck, ohne selbstverständlich auch
nur annähernd denselben in dem Maasse erreichen zu können,
wie es bei den geprägten „Relief-Clichés" der Fall ist.

Hier wären auch die „Autotypien mit Relief-Zurichtung"
von Schulz & Kobinger in Chemnitz zu erwähnen. In
der Besprechung[4]) derselben heisst es, dass „unter das Cliché

1) Vergl. dieses „Jahrbuch" f. 1900, S. 178.
2) Ebenda f. 1901, S. 3, 109 und 731.
3) Vergl. „Rathgeber f. d. ges. Druckindustrie" 1901, Nr. 12, S. 1:
Nr. 15, S. 2; Nr. 21. S. 5.—„Oest.-Ung. Buchdr.-Ztg." 1901, S. 209. — „Deutsche
Phot.-Ztg." 1901, S. 437. — „Schweizer Graph. Mitt", XIX. Jahrg., S. 385
und 401: XX. Jahrg., S. 71. — „Archives de l'Imprimerie" 1901, Nr. 169,
S. 20. — „Typogr. Jahrb.", XXII. Jahrg., S. 47. — „Archiv f. Buchgewerbe",
38. Bd., S. 216, 260, 266, 270 und 467. -- „Journ. f. Buchdr." 1901, S. 353 und
502 m. Ill. — Zeitschr. f. Reproductionstechn. 1901, S. 139 u. s. w.
4) „Rathg. f. d. ges. Druckindustrie" 1901, Nr. 23, S. 6, mit Druckprobe.

eine besondere Zurichtung von Hand gelegt wird, deren
Zusammensetzung offenbar aus Papier und Gelatine besteht" (?),
weiter: „Die Reliefunterlage wird, da sie in der Hand geschulter
Leute liegt, jedem einzelnen Cliché entsprechend angepasst,
es ist also keine mechanische, sondern eine mit Verständniss
ausgeführte manuelle Thätigkeit." Allem Anscheine nach ist
hier nur das Bestreben vorwaltend, Druckereien, die nicht
über eine hierfür geschulte Kraft verfügen, Zurichtungen zu
liefern, da man es gleichfalls mit einer Handarbeit zu thun hat.

Professor Husnik in Prag — die Firma Husnik und
Häusler gehörte bekanntlich zu den ersten Firmen, die für
ihre Clichés Gelatine-Reliefs lieferten — hat ein Verfahren
ausgearbeitet, mittels welchem ohne Negativ, nur mit Hilfe
eines Abdruckes vom betreffenden Cliché, ein Gelatine-Relief
jede Druckerei herzustellen in der Lage ist[1]).

Etwas umständlicher ist jedenfalls die Methode von Ernst
Vogel in Berlin[2]). Nach derselben wird auf eine transparente
Folie ein Abdruck gemacht, dieser auf Metall oder Stein
copirt und geätzt. Durch Prägen oder Abformen soll nun
von der tiefgeätzten Platte ein positives, als Zurichtung zu
verwendendes Relief gewonnen werden.

Das Zurichteverfahren von Max Dethleffs in Stutt-
gart[3]) beruht auf der keineswegs neuen Idee, einen satt
mit Farbe gemachten Abdruck mit Pulver einzustauben,
wobei naturgemäss an den mit Farbe überladenen Schatten-
stellen am meisten Pulver hängen bleibt. Auf diesem Principe
beruht u. a. auch das Verfahren Dittmann's[4]), das aber
ein ziemlich umständliches ist. Dethleffs soll ein Gemenge
von Harzen[5]) zum Aufstauben benutzen. Während nun ein
Theil der Praktiker mit derartigen Zurichtungen gute Er-
fahrungen gemacht haben, zieht ein anderer Theil die Aus-
schnitte-Zurichtung vor[6]).

1) „Oest.-Ung. Buchdr.-Ztg." 1901, S. 258.
2) Ebenda 1901, S. 345.
3) Ebenda 1901, S. 432 und 444. — Vergl. auch „Schweizer Graph.
Mitt." XIX. Jahrg., S. 442; XX. Jahrg., S. 9, 55, 72, 73 und 102. — „Rathgeber
für d. ges. Druckindustrie" 1901, Nr. 15, S. 7; Nr. 16, S. 7. — „Victoria"
1901, S. 39. — „Journ. f. Buchdr." 1901, S. 675.
4) Dieses „Jahrbuch" f. 1901, S. 690.
5) a. a. O.
6) a. a. O.

Ueber einige Constructionen von Cameras für Autotypie und Farbendruck.

Von A. Massak, k. k. Graphische Lehr- und Versuchs-Anstalt in Wien.

Von solchen Reproductionsapparaten, welche in den verschiedensten Ausführungen bis heute erzeugt werden, sind wegen der Zweckmässigkeit der Einrichtung und der anerkannten Präcision in der Ausführung die Apparate der ältesten Wiener Firma dieser Branche R. A. Goldmann zu nennen.

Die umwälzenden Neuerungen, welche hauptsächlich auf dem Gebiete der Autotypie und des Farbendruckes zu verzeichnen sind, lassen es als erklärlich erscheinen, dass auch mit den Veränderungen in den Herstellungsmethoden moderner Reproductionen grosse Umgestaltungen im Bau und in der Construction von Reproductionsapparaten anzutreffen sind.

Die Firma R. A. Goldmann construirt unter Anderem zwei Typen von Reproductions-Cameras für Autotypie und Farbendruck, welche beide geeignet sind, grossen Anforderungen an praktische und universelle Verwendbarkeit, sowie an Präcision der Ausführung in weitestem Maasse zu entsprechen.

Fig. 31 stellt die Type eines Apparates dar, welche hauptsächlich in solchen Ateliers, wo Platzmangel vorhanden ist, vortheilhafte Verwendung findet. Diese Type eines modernen Reproductions-Apparates zeichnet sich hauptsächlich durch die Form des Schwingstatives aus, welches eine in drei Theile getheilte und zusammenschiebbare Laufbank, auf welcher sich die Camera und die Vorlage bewegt, besitzt und dadurch ermöglicht, dass der ganze Apparat jeweilig nur jene Länge einnimmt, welche dem Verhältnisse der vorliegenden Reproduction zum Originale und den dadurch bedingten Abständen des Originales zur Mattscheibe entspricht.

Das Schwingstativ dieses Apparates ist so dimensionirt und von so zweckdienlicher Ausführung, dass sowohl die Parallelität des Originales zur Mattscheibe gesichert ist, wie auch Unschärfen der Aufnahme durch von aussen einwirkende Erschütterungen ausgeschlossen sind.

Der in Fig. 32 dargestellte Reproduktionsapparat besitzt im Gegensatz zum vorerwähnten Apparate eine starre Laufbahn, und findet derselbe in geräumigen Ateliers vortheilhafte Verwendung. Das Arbeiten mit diesem Apparate ist ein äusserst bequemes und sicheres und die Parallelität der Vorlage zur empfindlichen Platte eine vollkommene. Diese Schwingstative heben Erschütterungen, welche vom Fussboden des Ateliers

auf das Untergestell des Statives ausgeübt werden, vollkommen
auf, und sind dieselben mit genau abgestimmten Wagen- oder
Pufferfedern versehen. Beide Arten von Federungen haben
sich, insofern dieselben in Bezug auf Ausladung und Dimension
im richtigen Verhältnisse zum Gewichte der Camera stehen,
gleich bewährt.

Die Rastereinrichtung an diesen Apparaten ist besonders
bemerkenswerth. Der Raster befindet sich in einem im Innern

Fig. 31.

der Camera eingebauten Rasterkasten, welcher mit Universal-
Einlage zur Aufnahme der verschiedensten Grössen von Raster
eingerichtet ist. Hervorzuheben ist, dass der Rasterkasten
eine durch die ganze Tiefe der Camera reichende Basis hat,
die auf Metallprismenführung verschiebbar und mit doppeltem
Zahnstangeneinstelltrieb auf schräg geschnittenen, jeden toten
Gang ausschliessenden, Zahnstangen regulirbar ist. Durch
diese äusserst solide Art der Führung ist eine Abweichung
von der unbedingt nothwendigen Parallelstellung des Rasters
zur empfindlichen Schicht ganz ausgeschlossen. Der jeweilige

12*

Abstand zwischen Raster und empfindlicher Schicht wird aussen an der Camera an einer Scala, und zwar, behufs genauerer Ablesung, in vergrössertem Maassstabe zur Anzeige gebracht. Die Camera selbst kann auf der Laufbank des Statives sammt dem Schlitten derselben auf jede Distanz verschoben und, wie die Abbildung zeigt, für Prismenaufnahmen um 90 Grade zur Vorlage gedreht werden. Der Vordertheil der Camera ist mittels Kurbeleinstelltriebes und der Kassetten-theil mittels Central-Einstelltriebes auf die kleinsten Theile

Fig. 32.

eines Millimeters einstellbar und auch die Reissbretteinrichtung mittels doppelten, schräggeschnittenen Zahnstangentriebes in focaler Richtung verschiebbar.

Für erhöhte Anforderungen kann dieser Trieb mit einem Wellenantrieb gekuppelt werden und dadurch die Bethätigung der Reissbrettbewegung von der Mattscheibe aus erfolgen. Ausserdem ist das Reissbrett zum Heben, Senken und Seitwärts-bewegen eingerichtet. Beachtenswerth ist weiter noch an dieser Einrichtung, dass nach Entfernung des Reissbrettes im Ständer desselben sich eine Vorrichtung zur Aufnahme von Diapositiven befindet, wodurch das zeitraubende und um-ständliche Aufsetzen einer separaten Diapositiv-Vorrichtung

entfällt. Der **Lichtabschluss** zur Vermeidung unliebsamer Reflexe wird einfach durch zwei verschiebbare und eine Brücke

Fig. 33.

zwischen der Camera und den Diapositiven bildende Leisten, über welche das Einstelltuch gelegt wird, in vollkommen zweckdienlicher Weise hergestellt. Fig. 33 bringt diesen **Diapositivtheil** von vorne gesehen zur Darstellung.

Seit neuerer Zeit baut die Firma R. A. Goldmann auch solche Apparate für Farbendruckzwecke mit kreisrunden Rastern, welche um die Objectivachse drehbar sind.

Diese Einrichtung besitzt gegenüber den älteren Systemen folgende Vortheile:

1. Das umständliche und für das genaue Passen der Farbenplatten wenig geeignete Verdrehen der Vorlage in der Richtung um die Objectivachse entfällt, sowie

2. das bei solchen Verdrehungen meist nothwendig gewesene genaue Einstellen jeder einzelnen Farbenaufnahme.

3. Wo nicht das Original gedreht, sondern der Raster in drei, etwa 30 Grade zu einander verstellte Lagen eingesetzt wurde, entfällt hiermit die Gefahr, den Raster zu beschädigen oder gar zu zerbrechen, und

4. endlich können zu gleich grossen Aufnahmen kleinere Platten verwendet werden.

Dass Apparate mit kreisrundem Raster für Autotypie ebenso gut wie für Farbendruck-Aufnahmen verwendbar sind, braucht wohl kaum besonders hervorgehoben zu werden.

Eine für die Praxis sehr angenehme Einrichtung bildet die nach den Angaben des Herrn Ludw. Tschörner, Fachlehrer der k. k. Graphischen Lehr- und Versuchs-Anstalt in Wien, das den letzterwähnten Apparaten beigegebene, um die Objectivachse drehbare und mit Gradeintheilung versehene Objectivbrett. Durch diese Einrichtung werden die verschiedenen, dem jeweiligen Stand des gedrehten Rasters entsprechende Formblenden entbehrlich, und genügt es, das Objektiv mit dem Raster in gleichem Sinne und in gleichem Grade zu drehen.

Endlich sei hier noch der allerletzten Neuerungen auf dem Gebiete der Rastereinrichtungen gedacht, welche von der Firma R. A. Goldmann getroffen wurde.

Diese Neuerung besteht in einer Einrichtung, welche das Umlegen des Rasters, während des Einstellens und während der Exposition, ohne erst die Mattscheibe, bezw. die Kassette abzuheben, ermöglicht und so den Operirenden einerseits in den Stand setzt, die Scharfeinstellung des Bildes ohne den Raster vorzunehmen, sowie auch die Wirkung des Rasters für sich zu beurtheilen, als auch in beiden Fällen ohne Umstände zur Anwendung bringen zu können.

Um dies in zweckmässiger und verlässlicher Weise zu erreichen, ist der Raster in einem um eine vertikale Achse von aussen mittels Hebels drehbaren Rahmen gefasst, welchem ein zweiter Rahmen mit gleichem Bewegungsmechanismus gegenübersteht und welcher zur Herstellung der gleichen

Lichtstrahlenbrechnung eine genau zum Raster abgestimmte, vollkommen klare Spiegelplatte trägt.

Es ist gewiss berechtigt, dieser letzten Neuheit weitgehende Anwendung und sehr bedeutende Leistungsfähigkeit vorauszusagen.

Ermittlung des Gold- und Silbergehaltes von verschieden getonten Copierpapieren.

Von Franz Novak, k. k. wirklicher Lehrer an der k. k. Graphischen Lehr- und Versuchs-Anstalt in Wien.

Vom Verfasser wurde eine grössere Anzahl von getonten Albumin- und Celloïdincopien in Bezug auf den Gold- und Silbergehalt chemisch untersucht. Eine Anzahl von gleichartigen Copien wurde zu diesem Zwecke getont. Die Tonung erfolgte beim Albuminpapier mit dem Boraxgoldbad[1]), bei den Celloïdinpapieren mit dem getrennten Rhodanammonium-Goldbade[2]) oder mit dem Tonfixirbade[3]). — Es wurden je 50 Copien im Formate 13×18 cm (Landschaftsaufnahmen, bei denen sich das Halbtonbild gleichmässig bis zum Rande erstreckte) nach demselben Tonungsverfahren schwach, doch bis zu dem in der Praxis noch verwendeten bräunlichen Purpurton, und stark, d. h. bis zu dem noch gangbaren blauvioletten Ton, getont, hierauf eingeäschert und in der Asche der Gold- und Silbergehalt durch eine quantitative chemische Analyse ermittelt. Die Resultate dieser Analysen sind in umstehender Tabelle verzeichnet, wobei die Versuchsergebnisse pro Quadratmeter der Papierfläche gerechnet sind.

Die Menge des Goldes, welche eine Papiersorte aufnimmt, hängt demnach zunächst von der Beschaffenheit der lichtempfindlichen Schicht ab, so z. B. ersieht man aus den vorliegenden Analysenresultaten, dass Celloïdincopien grössere

1) A) Essigsaure Natronlösung (1:50) 500 ccm,
 Boraxlösung (1:100) 100 „
 Chlorgoldlösung (1:50) 12 „
 B) Fixirnatronlösung (1:10).
2) A) Destillirtes Wasser 1000 ccm.
 Geschmolzenes essigsaures Natron . . . 40 g.
 B) Destillirtes Wasser 250 ccm,
 Rhodanammonium 5 g.
 C) Fixirnatronlösung (1:10).
A und B werden in gleichem Verhältniss gemischt und je auf 100 ccm der Mischung 5 ccm Chlorgoldlösung (1:100) zugefügt.
3) Valentas Tonfixirbad: Wasser 1000 Th., Fixirnatron 200 Th., Bleinitrat 10 Th., auf je 100 ccm 5 Th. Chlorgoldlösung (1:100)

Papier	Gold	Silber	Verhältniss von
	Milligramme pro 1 qm Fläche		Gold : Silber
Albuminpapier, mit dem getrennten Boraxtonbad schwach vergoldet.	24,9	123,5	1:4,96
Albuminpapier, mit dem getrennten Boraxtonbad stark vergoldet.	28,0	122,0	1:4,3
Glanzcelloïdinpapier A*), mit dem getrennten Rhodangoldbad schwach vergoldet.	58,1	49,1	1:0,84
Glanzcelloïdinpapier B*), mit dem getrennten Rhodangoldbad schwach vergoldet.	30,3	97,8	1:3,2
Glanzcelloïdinpap. A, mit dem getrennten Rhodangoldbad stark vergoldet.	122,2	31,2	1:0,25
Glanzcelloïdinpapier B, mit dem getrennten Rhodangoldbad stark vergoldet.	89,7	76,9	1:0,85
Glanzcelloïdinpapier A, mit dem Tonfixirbad schwach vergoldet.	25,2	80,3	1:3,18
Glanzcelloïdinpapier B, mit dem Tonfixirbad schwach vergoldet.	28,6	134,6	1:4,7
Glanzcelloïdinpapier A, mit dem Tonfixirbad stark vergoldet.	37,6	43,1	1:1,14
Glanzcelloïdinpapier B, mit dem Tonfixirbad stark vergoldet.	42,7	85,4	1:2

*) Diese Papiere entstammen zwei Wiener Fabriken.

Mengen von Gold enthalten als ein analog getontes Albumin-
papier, wobei sich der Silbergehalt in dem Maasse vermindert, ·
als der Goldgehalt zunimmt. Aber nicht nur die Qualität
des Copirpapieres spielt beim Tonen eine wichtige Rolle;
auch das Tonungsverfahren hat einen Einfluss auf die Gold-
menge, welche ein Papier aufnimmt. So zeigen die Unter-
suchungen deutlich, dass das getrennte Rhodangoldbad be·
deutend mehr Gold auf das Papier befördert als das Tonfixir-
bad, obschon beide Papiere dem Ansehen nach in der Farbe
der Tonung gleich gehalten waren.

Neuheiten aus Lechner's Fabrik in Wien.

Von E. Rieck in Wien.

1. Lechner's Stella-Camera.

Oben genannte Camera wird vorläufig nur in den Formaten
9:12 und 13:18 angefertigt; Fig. 34 zeigt den Apparat zu-
sammengelegt, Fig. 35 zeigt die Vorderseite und Fig. 36 die
Rückseite.

Fig. 34.

Fig. 35.

Um die Camera gebrauchsfertig zu machen, drückt man
die beiden Knöpfchen c, c, Fig. 34, gleichzeitig mit Daumen
und Zeigefinger nieder; dadurch wird die Vorderwand der
Camera frei, sie wird ausgezogen und mittels der vier Spreizen
befestigt. Der Momentverschluss, ein Rouleau-Schlitz-Ver-
schluss, wird mittels des Knopfes K, Fig. 37, in der Richtung
des Pfeiles so weit aufgedreht, bis man Widerstand verspürt;
die Auslösung erfolgt durch einen Druck auf den Hebel A

in der Richtung des Pfeiles. Die Geschwindigkeit des Ver-
schlusses wird durch Enger- und Weiterstellen der Schlitz-
breite bewirkt; ausserdem ist der Verschluss derart construirt,
dass, je enger die Spaltbreite gestellt ist, um so mehr die Feder
gespannt wird, so dass also bei engster Spaltbreite der Ver-
schluss am raschesten und bei grösster Spaltbreite der Ver-
schluss am langsamsten functionirt.

 Das Verändern der Spaltbreite geschieht auf
folgende Weise: Oberhalb des Knopfes K, Fig. 37, befindet
sich eine runde Oeffnung O, durch diese kann man die
jeweilige Spaltbreite in Centimetern ablesen, aber nur dann,
wenn das Rouleau nicht aufgezogen ist.

Fig. 36.

 Will man nun einen engeren Spalt haben, als man in
der Oeffnung abgelesen hat, so schiebt man den Zeiger Z
nach rechts auf V und dreht mit dem Knopfe K in der
Richtung des Pfeiles so lange, bis die gewünschte Spaltbreite,
welche in Centimetern angegeben ist, in der runden Oeffnung O
erscheint; hierauf schiebt man den Zeiger Z wieder in seine
normale Lage N nach links, und nun kann der Rouleau-
Verschluss aufgezogen werden.

 Will man einen weiteren Spalt, als in der Oeffnung O
abzulesen ist, so wird der Zeiger Z nach rechts geschoben,
und indem man mit Daumen und Zeigefinger den Knopf K
anfasst, drückt man mit dem Mittelfinger auf den Auslöse-
hebel A und dreht so lange nach rechts, bis die gewünschte
Zahl erscheint.

 Sollte einmal das Zurückschieben des Zeigers Z aus Ver-
sehen unterlassen werden, so würde dann beim Aufziehen der

Spalt immer enger werden, anstatt sich aufzurollen; in diesem
Falle genügt ein Druck auf den Auslösehebel *A*.

Geschwindigkeitstabelle.

Schlitzbreite.	Expositionszeit
8 cm	$1/_{12}$ Secunde etwa
7 „	$1/_{15}$ „ „
6 „	$1/_{18}$ „ „
5 „	$1/_{20}$ „ „
4 „	$1/_{25}$ „ „
3 „	$1/_{35}$ „ „
2 „	$1/_{55}$ „ „
1 „	$1/_{120}$ „ „
0,5 „	$1/_{250}$ „ „
0,3 „	$1/_{500}$ „ „
0,2 „	$1/_{1000}$ „ „

Da bei den Schlitzbreiten 0,5, 0,3 und 0,2 die Nummern
so dicht aufeinanderfolgen würden und 0,2 ohnedies die End-
stellung der Verstellbarkeit ist,
so unterblieb die Numerirung der
beiden kleinsten Schlitzbreiten.

Zeitaufnahmen. Man er-
weitert den Spalt bis auf 8, zieht
hierauf das Rouleau so weit auf,
bis die rückwärtige Oeffnung frei
ist, und exponirt mit dem Ob-
jectivdeckel.

Der Doppel-Diopter-
Sucher wird durch einen Druck
auf die Auslösefeder gebrauchs-
fertig gemacht. Der Sucher soll
stets dicht an beiden Augen an-
geschoben werden; zu diesem
Zwecke ist derselbe ausziehbar
gemacht, damit selbst bei An-
wendung von Wechsel- oder
Roll-Kassetten dies möglich ist.

Bei Höhenaufnahmen wird
die linke Hälfte des Suchers er-
weitert, und man blickt nur mit
einem Auge durch die erweiterte
Oeffnung.

Die Visirscheibe ist mit
einer ledernen Einstellklappe

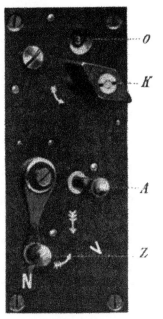

Fig. 37.

versehen, welche das Einstelltuch ersetzt. Im Innern der-
selben befinden sich zwei Lappen, welche nach links und

rechts gedrückt werden müssen, um die Klappen offen zu halten.

Die Verschiebbarkeit des Objectivbrettes gestattet eine sehr starke Verschiebung des Objectives nach allen vier Seiten hin.

Die Camera 9: 12 hat ein Volumen von 17: 14: 7¹/₂ cm und ein Gewicht von 850 g.

Die Camera 13: 18 hat ein Volumen von 9: 18:21 cm und ein Gewicht von 1390 g.

Man kann je nach Belieben Doppel - Cassetten, Wechsel - Cassetten für Platten oder planliegende Films oder auch Roll-Cassetten für Rollfilms verwenden.

2. Lechner's neues Stockstativ,

in Aluminium, für Apparate bis 13: 18, D. R.-G.-M. 160508, k. k. österr. Patent angemeldet. Dieses Stativ entspricht einem wirklichen Bedürfniss; es bildet einen brauchbaren handlichen Spazierstock und wiegt 600 g. Mit einigen Handgriffen ist es binnen einer viertel Minute aufgestellt. Zusammengeschoben hat es eine Länge von 89,5 cm, voll ausgezogen jedoch 146 cm. Die Stativfüsse können ganz nach Belieben hoch oder niedrig gestellt werden (Fig. 38).

Fig. 38.

Der Kopf des Stockstatives besteht aus einem cylindrischen Zapfen, der an seinem oberen Ende Schraubengewinde und eine kreisförmige Platte als Auflager für die Camera trägt, unter welcher eine sechskantige Platte befestigt ist, welche in eine gleichgestaltete Oeffnung einer Ueberwurfmutter passt.

Eine am obersten Zapfen angeordnete kreisförmige Platte begrenzt das Eindringen desselben in das Mundstück des Statives und verhütet zugleich ein Herabfallen der Ueberwurfmutter vom Kopfe.

Die Gebrauchsweise des Stativkopfes ist folgende: Zur Befestigung der Camera auf dem Kopfe wird der mit Schraubengewinden versehene obere Zapfen in die in die Camera eingelassene Mutter fest eingeschraubt, wobei die mit einem gerändelten Umfang versehene Ueberwurfmutter mit der Oeffnung über die sechskantige Platte geschoben wird, wodurch ein festes Anziehen der Schraubenverbindung möglich ist. Hierauf wird der Zapfen in die Durchbohrung des Mundstückes eingesetzt und die Ueberwurfmutter auf dem Gewindezapfen desselben festgeschraubt und so eine feste Verbindung zwischen Stativkopf und Camera hergestellt.

Ruff und Stein's
neues Copirverfahren mittels Diazoverbindungen.

Von Dr. M. Andresen in Berlin.

O. Ruff und V. Stein haben einen interessanten Beitrag zur Lichtempfindlichkeit der Diazoverbindungen geliefert und insbesondere das 3-Amidocarbazol, dessen Diazoverbindung sich als besonders lichtempfindlich erwiesen hatte, auf seine Verwendbarkeit zur Erzeugung photographischer Copien untersucht[1]). Das Diazocarbazol kann nach jedem der drei bekannten Verfahren[2]) verwendet werden, wobei Bilder resultiren, welche sich durch sehr ansprechende gelb- und rothbraune Töne auszeichnen. Das Diazocarbazol gewinnt für diese Processe dadurch erheblich an Bedeutung, dass dasselbe im Gegensatz zu anderen Diazoverbindungen verhältnissmässig haltbar ist. Dies gilt namentlich von den Doppelsalzen des Diazocarbazols mit Metallchloriden. Das Chlorzinkdoppelsalz lässt sich im Dunkeln Monate lang unverändert aufbewahren; dasselbe hat die gleiche Lichtempfindlichkeit wie die freie Diazoverbindung und ist leicht löslich in Wasser, so dass genügend concentrirte Lösungen hergestellt werden können, um gesättigte Töne hervorzubringen.

1) „Ber. Dtsch. chem. Ges." 34. 1668 bis 1684.
2) Vergl. Eder's „Ausführliches Handbuch der Photographie", IV. Theil, S. 561 ff.

Ruff und Stein haben ferner vergleichende Versuche über die Lichtempfindlichkeit der verschiedenartigsten Diazoverbindungen angestellt, um zu Gesetzmässigkeiten zu gelangen, insbesondere studirten sie den Einfluss, welchen Substituenten auf die Lichtempfindlichkeit der Diazoverbindung des einfachsten aromatischen Amins, nämlich des Anilins, ausüben. Diese Versuche führten sie durch in zwei Richtungen, und zwar wurde

1. der Einfluss verschiedener Substituenten in gleicher Stellung im Benzolkern, und

2. der Einfluss gleicher Substituenten in verschiedener Stellung im Benzolkern untersucht.

Die Versuchsreihe 1 ergab für Parasubstitutionen, dass negative Substituenten (z. B. die Nitrogruppe NO_2) die Lichtempfindlichkeit erhöhen, wobei zu bemerken ist, dass das Chlor sich hierbei als positiver Substituent verhält — eine Beobachtung, die bei aromatischen Derivaten schon häufiger gemacht wurde.

Die Versuchsreihe 2 ergab, dass a) die negative Nitrogruppe, welche an und für sich die Lichtempfindlichkeit verstärkt, von der Orthostellung aus am intensivsten, und etwas weniger intensiv von der Parastellung aus wirkt, während ihre Wirkung von der Metastellung aus weit hinter beiden zurückbleibt.

b) Die positive Methylgruppe wirkt in analoger Weise, jedoch schwächend auf die Lichtempfindlichkeit, und zwar am intensivsten von der Ortho- und Parastellung aus, während die Metaverbindung am raschesten zersetzt wird. In beiden Fällen tritt daher die Verwandtschaft, welche gegenüber den Metaverbindungen zwischen Ortho- und Paraverbindungen herrscht, deutlich zu Tage.

3. Weitere Versuche beschäftigten sich mit dem Studium des Einflusses verschiedener Kerne auf die Lichtempfindlichkeit der Diazogruppe, wobei sich als allgemeine Regel ergab, dass die Lichtempfindlichkeit der diazotirten Amine mit der Zahl der in den Kernen enthaltenen Atome wächst.

4. Bezüglich der relativen Lichtempfindlichkeit der Diazo- und Tetrazoverbindungen fanden Ruff und Stein bei Diazo- und Tetrazoverbindungen desselben Kerns — vorausgesetzt, dass in Letzteren die Diazogruppen symmetrisch vertheilt sind, wie z. B. beim Tetrazodiphenyl

$$(1)\ C_6\,H_4\,(4)\ N = N\,Cl$$
$$|$$
$$(1)\ C_6\,H_4\,(4)\ N = N\,Cl$$

und dass in der mit ihr verglichenen Diazoverbindung die Diazogruppe an einer derselben beiden Stellungen steht — in gleichen Zeiten gleich viel Diazogruppen zerstört werden.

Im experimentellen Theile ihrer Arbeit geben Ruff und Stein folgende Vorschriften:

Verfahren für Diapositive: Gut geleimtes und mit Formaldehyd gehärtetes photographisches Rohpapier wird im Dunkeln auf der einen Seite gleichmässig mit einer zweiprocentigen Lösung des Chlorzinkdoppelsalzes, des Diazocarbazolchlorids bedeckt, indem man es auf dieser Lösung schwimmen lässt und dann trocknet. Nun wird es unter dem Diapositive so lange belichtet, bis die entsprechende Zeichnung auch in den dunkleren Partien hellbläulich auf gelbem Grunde erscheint, dann durch Baden in einprocentiger, schwach alkalischer α-Naphtol-Lösung entwickelt und fixirt. Man erhält so ein orangegelbes Bild, das nach einem zweiten Bade in verdünnter Essigsäure einen schönen braunen Ton annimmt.

Die hier beschriebene Art der Bilderzeugung lehnt sich demnach eng an diejenige des Primulinprocesses an.

Zieht man die fertige Copie anstatt durch alkalische α-Naphtol-Lösung durch verdünnte Natronlauge, so hat man die Bedingungen, welche das Verfahren von Andresen charakterisiren; es kuppelt das durch das Licht gebildete Oxycarbazol mit dem unveränderten Diazosalz, und man erhält ein violettes negatives Bild. (Bei Anwendung von einem Negativ ein positives Bild.)

Verwendet man statt α-Naphtol, β-Naphtol oder Phloroglucin oder Resorcin oder m-Toluylendiamin, so erhält man, statt der braunen, dunkelrothe, violette, gelbbraune oder braunviolette Töne.

Verfahren für Negative: Das Papier wird unter Anlehnung an das Feersche Verfahren in gleicher Weise mit einer Lösung von 2 g carbazoldiazosulfosaurem Natrium, 2 g α-Naphtol und der eben nöthigen Menge Natronlauge in 100 ccm Wasser präparirt, getrocknet und unter dem Negativ belichtet. Tritt das Bild auf dem gelben Papier mit braunrother Farbe hinreichend scharf hervor, so wird es durch Waschen mit heissem Wasser, sehr verdünnter Natronlauge, kaltem Wasser, verdünnter Essigsäure und nochmals kaltem Wasser mit braunem Ton fixirt.

Ausser α-Naphtol kuppeln leicht und rasch β-Naphtol (roth), die β-Naphtolsulfosäuren 2:6 und 1:4 (violett), die β-Naphtoldisulfosäure 2:3:6 (R-salz, blauviolett) und das m-Toluylendiamin (schön braun).

Die Farbe der Töne ist nicht allein durch die Art der Componente bedingt, sondern auch durch deren Quantität, sowie die Concentration des Alkalis und die Art der Leimung des Papiers (Ruff und Stein leimten ihre Papiere mit fünfprocentiger Gelatinelösung und härteten diese mit fünfprocentiger Formaldehydlösung). Die erhaltenen Nuancen lassen sich nach der Fixirung durch Einlegen der Bilder in verdünnte Kaliumbichromatlösung, Ferrichloridlösung oder Kupfersulfatlösung modificiren.

Die fertigen Farben selbst sind durchaus lichtbeständig. Ruff und Stein haben Bilder schon über ein Jahr am Licht aufbewahrt, ohne eine Veränderung constatiren zu können.

A. G. Green, C. F. Cross und E. J. Bevau polemisiren gegen einen Passus in der Arbeit von Ruff und Stein, der sich auf ihre Untersuchungen über die Lichtempfindlichkeit der Thioamidbasen bezieht. Sie glauben, dass der dort gegebene Hinweis auf ihre Arbeit den Anschein erwecken könnte, als hätten sie sich ein Verfahren patentiren lassen, dessen wissenschaftliche Grundlage von Andresen aufgeklärt wurde, und erinnern deshalb zur Klarstellung der Sachlage an ihre bereits 1890 erschienenen Abhandlungen über die Verwerthung des Diazotypprocesses für das photographische Färben und Drucken. (Ber. Dtsch. chem. Ges. 34, 2495, 28./9. [1./7.] London; „Chemisches Central-Blatt", Bd. II, 1901, Nr. 18, S. 965.)

Die Mikrophotographie im Dienste der Kunst.

Von H. Hinterberger,
Photograph und Lehrer für Photographie an der k. k. Universität
in Wien.

In unserer Zeit, deren Kunstrichtung ihren Motivenschatz vielfach einem eingehenderen Studium der Naturformen verdankt, wendet sich das Interesse der Künstler und Kunstgewerbetreibenden auch jenen kleinen und kleinsten Gebilden zu, die nur das mit Lupe oder Mikroskop bewehrte Auge geniessen kann.

Dem bekannten Forscher Ernst Haeckel in Leipzig gebührt das Verdienst, als Erster die Aufmerksamkeit der Künstler auf dieses so unendlich gestaltenreiche und bisher so wenig ausgenützte Gebiet gelenkt zu haben durch die Herausgabe seines bekannten Prachtwerkes: „Kunstformen in der Natur", das, neben ausgewählt schönen Formen der dem blossen Auge sichtbaren Thier- und Pflanzenwelt, auch

künstlerisch verwerthbare Abbildungen mikroskopisch kleiner Objecte in schwarzem und farbigem Druck enthält.

So werthvoll und schön dieses Werk ist, dürfte ihm doch durch die Art der Herstellung der Abbildungen in seiner Verwerthbarkeit für die Zwecke der Künstler aus dem Grunde eine gewisse Beschränktheit anhaften, weil die Abbildungen als Zeichnungen eben schon Kunstwerke sind, die nicht leicht eine weitere Charakterisirung oder Stilisirung zulassen. Es dürfte ein mit photomechanischen Drucken nach photographischen Aufnahmen ausgestattetes Motivenwerk, das die Naturformen, wie sie sind, bringt, dem Künstler deshalb willkommener sein.

Auf Grund dieser Erwägungen entstanden die aus dem Verlag Gerlach & Schenk hervorgegangenen Sammlungen von Motiven aus dem Thier- und Pflanzenreich, die auf zahlreichen Tafeln in Lichtdruck nach photographischen Aufnahmen die interessantesten Formen in anregend abwechslungsreicher Zusammenstellung vorführen. In Ergänzung dieser Werke wurde in letzter Zeit von M. Gerlach im Verein mit dem Verfasser dieses Aufsatzes ein neues Werk[1]) in Angriff genommen, das neben weiteren neuen Formen auch mikroskopische Motive nach mikrophotographischen Aufnahmen erhält.

Bei diesen Aufnahmen wurde das Hauptaugenmerk auf interessante Form und Verwerthbarkeit für kunstgewerbliche Zwecke gerichtet und damit die Mikrophotographie, die bisher — so weit wenigstens dem Verfasser dieses bekannt ist — ausschliesslich wissenschaftlichen Zwecken diente, in grösserem Umfange für die Zwecke der Kunst, beziehungsweise im engeren Sinne des Kunstgewerbes, angewendet. Die Wahl der zu photographirenden Objecte wurde entsprechend dem vorschwebenden Ziele getroffen und von der grossen Anzahl der zunächst mit dem Mikroskop und dann mit dem Zeiss'schen Apparat für Mikrophotographie untersuchten Präparate nur jene verwendet, welche in ihrem vergrösserten Bild interessante und künstlerisch verwerthbare Formen aufweisen, die aber von Formen der makroskopischen Welt abweichen. Natürlich mussten die Präparate auch die von der mikrophotographischen Technik geforderten Eigenschaften besitzen. Es erhellt daraus, dass nur ein recht geringer Procentsatz der durchmusterten Präparate für dieses Werk tauglich und würdig befunden werden konnte.

1) „Die Quelle", 5. Mappe: Formenwelt aus dem Naturreiche. Photographische Naturaufnahmen von Martin Gerlach. Mikroskopische Vergrösserungen von Hugo Hinterberger.

Es gereicht dem Verfasser zur besonderen Freude, dass insbesondere seine vor 2 Jahren angestellten Lackrissstudien [1]) in den Kreisen der Künstler Interesse und Beachtung fanden und von Herrn Gerlach deshalb solche Aufnahmen für die Tafeln der ersten Lieferung des Werkes bestimmt wurden.

Diese Lackrisspräparate dürften wohl die ersten mit Absicht gemachten reinen „Kunstproducte" unter den mikroskopischen Präparaten sein, und es scheint nicht ausgeschlossen, dass vielleicht auch einerseits zufällige „Kunstproducte", wie sie zum Verdrusse des wissenschaftlichen Mikroskopikers oft in Präparaten durch Trocken- oder Schrumpfungsprocesse, Eindringen von Luft u. s. w. vorkommen, Verwendung finden können und dass anderseits absichtlich mikroskopische „Kunstproducte" herzustellen versucht werden wird. Einen derartigen Versuch hat Verfasser übrigens schon im Jahre 1898 gemacht und das Resultat mit Erfolg für eine mikrophotographische Aufnahme verwendet [2]). Das in citirter Arbeit verwendete Präparat entstand folgendermassen: Es wurde eine mit etwas Kupfervitriol versetzte Gelatinelösung wie Lack auf eine 24 \times 24 cm-Glasplatte aufgegossen, der Ueberschuss abgeschüttet und die Platte zum Trocknen beiseite gestellt. Beim Trocknen krystallisirte das Salz aus und bildete, da die Lösung in ganz dünner Schicht vertheilt war, schöne dendritische Figuren. Die Platte wurde nun mit einer stark vergrössernden Lupe untersucht, an der schönsten Stelle ein Streifen von der Grösse eines Objectträgers herausgeschnitten und dieser als mikroskopisches Präparat benutzt. Verfasser gedenkt diese einfache Methode auch zur Herstellung von Präparaten für polarisirtes Licht anzuwenden, um so vielleicht eine noch reichere Auswahl von Formen zu erhalten, als in den Polarisationspräparaten der verschiedenen mikroskopischen Institute Deutschlands zur Verfügung steht. Diese Institute, wie das von Möller, Boecker, Rodig, Grübler, Schrödter und vor allem Thum in Leipzig, lieferten übrigens viel werthvolles Material, insbesondere das letztere, an Radiolarien-, Polycystineen-, Foraminiferen u. s. w. und Polarisationspräparaten.

Um von dem übrigen bisher wenig ausgenützten Materiale noch etwas hervorzuheben, sei nur noch auf Aufnahmen von Insecten und Insectentheilen, wie Köpfe, Flügel, Fühler, zum Theil bei auffallendem Licht, verwiesen, die viel Brauchbares lieferten.

[1]) „Ueber das Verhalten von Lacküberzügen auf quellender Gelatine." Camera Obscura, Heft 18, December 1900.
[2]) Siehe „Wiener Photographische Blätter", Jahrg. 1898, S. 64.

Es eröffnet sich somit ein neues Gebiet sowohl für den Präparateur wie für den Mikrophotographen, welche beide bisher fast ausschliesslich nur für wissenschaftliche Zwecke arbeiteten.

Dass viele der in dem neuen Werk gebrachten Bilder als Dessins in der Tapeten- und Papierindustrie, Buchbinderei, Goldschmiedekunst, Textil- und Spitzenbranche und zur Ausschmückung der verschiedensten Galanteriewaaren Verwendung finden werden ist wohl zu erwarten und würde die Verfertiger des Werkes gewiss mit Befriedigung erfüllen.

Die praktische Prüfung photographischer Linsen.

Von S. Clay in London [1]).

I. **Einleitung.** Die meisten Photographen betrachten die Bestimmung der Focallänge einer Linse und noch mehr die Prüfung des Achromatismus, der Flachheit des Feldes oder des Astigmatismus als Dinge, die ganz ausser ihrem Bereich liegen, und für welche sie sich ganz auf den Hersteller verlassen müssen, ohne irgend welches Mittel, sie zu prüfen. Sie sind so ganz ausser Stande, abgesehen von einer praktischen Prüfung in der Camera, sich ein genaues Urtheil über die Vorzüge der Linsen verschiedener Fabrikanten zu bilden. Die Resultate von Prüfungen in der Camera hängen von so vielen Factoren ab, dass selbst ein geübter Arbeiter nicht sicher sein kann, dass irgend ein Definitionsfehler wirklich der Linse zuzuschreiben ist.

Es würde weit besser sein, wenn die Photographen den Umfang der Fehler messen und so auf einer bestimmten und wissenschaftlichen Basis ihren Werth für ihre besondere Arbeit vergleichen könnten. Eine Linse, wie sie für Landschaftsarbeit benutzt wird, braucht z. B. nicht so vollkommen hinsichtlich der Krümmung der Felder und des Astigmatismus geprüft zu werden, wie hinsichlich des photographischen Bildes, und auch ihr Achromatismus ist nicht von solcher Wichtigkeit, wie es bei der Dreifarbenarbeit der Fall ist.

Man muss wissen, dass die Correctionen selbst für die modernsten Linsen nicht absolut sind; es handelt sich da nur um Grade. Wenn jeder Fabrikant Curven lieferte,

[1] Nach „Photography" 1901, S. 110 bis 115; „La Photographie" 1901, S. 70. Clay's Methode lehnt sich an Moessard's Prüfung der Objective (Eder's „Ausführl. Handbuch", Bd. I, 2. Hälfte, S. 205) an.

13*

welche die Aberrationen seiner Linsen zeigten, und man sich
auf diese Curven verliesse, so könnte ein Käufer die billigste
Linse auswählen, welche hinreichend für seinen Zweck
corrigirt wäre. So wie die Sache liegt, ist er gezwungen,
eine der kostspieligeren Linsen zu kaufen wegen der Befürch-
tung, dass eine billigere für seinen Zweck nutzlos sein könnte.

Dies liegt nicht so sehr an der Apathie der Photographen,
die zumeist die Wichtigkeit der Sache lebhaft empfinden, als
vielmehr an der Thatsache, dass die Beschreibungen der Fehler
selbst in von ihnen um Rath befragten Büchern so mit
mathematischen Ausdrücken und Formeln vollgestopft sind,
dass alle, welche den Versuch machen, irgend etwas über sie
aus den Büchern zu lernen, diesen als hoffnungslos aufgeben.
Nun ist es aber vollkommen richtig, dass die Berechnungen
der Fehler und derjenigen, welche beim Zeichnen der Linse
eintreten, schwierig sind, aber die experimentelle Prüfung

Fig. 39.

der Linse, und die Bestimmung der Fehler braucht über-
haupt keinerlei mathematische Arbeit einzuschliessen.

2. Die benutzten Ausdrücke sind gering an Zahl
und leicht verständlich. Ich werde sie hier experimentell
vorführen. Wenn AB (Fig. 39) eine photographische Linsen-
combination darstellt, und das Licht von einem entfernten
Punkte durch dieselbe von vorn nach hinten parallel zur
Linsenachse hindurchgeht, so wird es in einem Punkte F_1
irgendwo hinter der Tiefe auf der Achse derselben conver-
giren. Dieser Punkt wird als Focalpunkt oder als Haupt-
focus bezeichnet.

Wenn wir eine gewisse Entfernung messen, welche als
die Brennweite der Linse von diesem Punkte F_1 längs der
Achse nach der Vorderseite hin bezeichnet wird, so kommen
wir zu einem zweiten Punkte N_1, welcher von grosser Be-
deutung ist. Dieser Punkt wird als Hauptpunkt oder Knoten-
punkt bezeichnet. Wir können diesen Punkt nahezu als den
Schlüssel der Lage bezeichnen, denn wenn wir ihn kennen
und den Focalpunkt, so haben wir sofort die Focallänge.

In derselben Weise wird paralleles Licht, d. h. Licht von
einem entfernten leuchtenden Punkte, das durch die Linse

von hinten nach vorn hindurchgeht, in einem Punkte F_2 auf der Achse vor der Linse convergiren, welcher den zweiten Hauptfocus darstellt. Ein Punkt N_2, der um die Brennweite der Linse von F_2 nach hinten entfernt ist, ist der zweite Knotenpunkt.

Diese Knotenpunkte haben eine merkwürdige Eigenschaft. Wenn die Linse auf einem drehbaren Tisch montirt ist, so dass man sie um eine verticale Achse drehen kann, die durch N_1 und einen entfernten Gegenstand geht, der auf einem Schirm in F_1 gedreht werden kann, so wird keine Bewegung der Linse um diese Achse irgend welche Einwirkung auf die Stellung des Bildes in F_1 haben, das vollständig stationär bleibt. Geht die Achse nicht durch Punkt N_1, sondern um ein wenig vor oder hinter demselben hin, so wird das Bild sich vor und rückwärts bewegen, wie die Linse gedreht wird. Durch diese Eigenthümlichkeit wird der Knotenpunkt gefunden. Der Versuch ist äusserst überraschend und kann leicht gemacht werden.

Fig. 40.

3. **Die Bestimmung des Knotenpunktes und der Brennweite einer Linse.** Man bringt zwei aufrecht stehende Brettchen, von denen jedes oben in Form eines V ausgeschnitten ist, auf einem wenige Zoll breiten quadratischen Brett an. Dieselben müssen so aufgestellt werden, dass die zu prüfende Linse in die V gelegt werden kann, wie dies durch die punktirten Linien in Fig. 40 angedeutet wird. Man bringe dann eine Reihe von Löchern ungefähr $\frac{1}{4}$ Zoll weit von einander genau entlang der Mitte des Brettes an, so dass, wenn die Linse sich an Ort und Stelle befindet, dieselben sich vertical unter ihrer Achse befinden.

Dann setzt man eine kräftige Nadel in ein anderes Brett, mit der Spitze nach oben, um als Angel zu dienen, und stellt diesen kleinen Apparat darauf, so dass die Nadel in eines der Löcher, z. B. A, trifft. Dann ist es klar, dass man die Linse um eine Verticalachse durch A drehen kann, wenn man das untere Brett festhält.

Nun stellt man das Ganze an der Rückseite eines Zimmers gegenüber dem Fenster auf, welches offen sein muss, und stellt irgend einen entfernten Gegenstand, so z. B. einen ent-

fernten Wetterhahn, mit der Linse auf einen Schirm ein. Nun versuche man die Wirkung, welche durch die Umdrehung der Linse herbeigeführt wird, hervorzurufen. Das Bild wird sich über den Schirm bewegen, wenn die Linse gedreht wird. Man beachte sowohl die Richtung wie die Grösse dieser Bewegung und wiederhole das Experiment mit dem Zapfen in jedem der Löcher nach einander, wobei für jedes Loch der Schirm frisch eingestellt wird.

Bei Benutzung einer gewöhnlichen Linse wird ein Loch, z. B. C, ungefähr in der Mitte sein, für welches die Bewegung sehr klein ist, und diese wird zunehmen in dem Maasse, wie der Zapfen nach der einen oder anderen Seite entfernt wird. Es ist wichtig, weiter darauf zu sehen, dass die Richtung der Bewegung des Bildes über den Schirm hin für die Löcher vor C derjenigen entgegengesetzt ist, wenn der Zapfen in irgend einem hinter C befindlichen Loche steckt. Mit anderen Worten: das richtige Loch C ist stets zwischen Löchern, für welche die Bewegung des Bildes nach verschiedenen Richtungen liegt. Diese Thatsache muss man sich bei besonderen Linsen vor Augen halten, so z. B. für Teleobjective, für welche der Punkt C weit von der Mitte der Linse entfernt ist.

Hat man das Loch gefunden, um welches herum die Bewegung die geringste ist, so wird es durch eine kleine Bewegung der Linse vorwärts oder rückwärts in ihren V leicht sein, sie so zu verschieben, dass die Bewegung des Bildes völlig verschwindet. Der Knotenpunkt liegt dann vertical über der Nadel, und die Brennweite ist die Entfernung von der Nadel bis zum Schirm, welche natürlich gemessen werden kann. Es ist sehr merkwürdig zu sehen, dass das Bild absolut in Ruhe auf dem Schirm bleibt, während die Linse hin- und herbewegt wird. Damit der Versuch gelingt, muss der Zapfen glatt den Löchern angepasst und die Bretter vollkommen flach sein, so dass sie auf einander ohne Schütteln sich hin- und herbewegen.

4. Methode zur Feststellung der Brennweite im Zimmer. Nicht immer ist für das erwähnte Experiment ein geeigneter entfernter Gegenstand zu finden oder es erscheint aus anderen Gründen die Methode nicht wünschenswerth. Ich habe deshalb eine Modification vorgenommen, indem ich denselben Apparat benutze, wobei folgendes Princip benutzt wird. Wenn wir dem Lichte von einem hellen Punkte S gestatten, auf eine Linse L (Fig. 41) zu fallen, so wird er als Parallelstrahl ausgehen, wenn sich S im Hauptfocus der Tiefe befindet. Stellen wir nun einen flachen Glasspiegel M

richtig zu der Linse auf, so dass dieses parallele Lichtbündel
ihn senkrecht trifft, so wird jeder Strahl zurückgerufen, und
alle werden ein nach der Linse zurückgehendes Lichtbündel
bilden. Ein paralleles Lichtbündel, welches auf die Linse
fällt, wird im Focus der letzteren convergiren und so nach
S gehen.

Es folgt nun, dass, wenn ein heller Lichtpunkt S, eine
Linse L und ein Spiegel M so angeordnet werden, dass das
Licht seinen Weg rückwärts läuft und nach S convergirt,
die Strahlen sämmtlich den Spiegel getroffen haben müssen,
und deshalb parallel zu einander gewesen sind. So muss S
der Hauptfocus sein.

Doch ist nicht bloss dies erreicht, denn wenn die Linse
wie oben gedreht wird, wird keine Bewegung der bei S ent-
standenen Bilder sich zeigen, wenn die Rotationsachse der
Linse durch den Knotenpunkt geht, während eine Rotation um
irgend einen anderen
Punkt das Bild veran-
lassen wird, hin- und
herzugehen. Wir finden
daher den Knotenpunkt
gleichzeitig mit dem
Hauptfocus und be-
stimmen so die Brenn-
weite.

Fig. 41.

Diese Methode mit einem Spiegel und Licht ist noch
aus einem anderen Grunde zu empfehlen. Sie kann in einem
nicht besonders dunkel gemachten Zimmer angewendet werden,
und es liegt keine Nothwendigkeit vor, den Kopf unter ein
Einstelltuch zu stecken, da das Bild auf dem Schirm sehr
leicht zu sehen ist.

In der Praxis benutzen wir keinen Punkt in S, sondern
einen kleinen Gegenstand. Das lässt sich äusserst bequem
mit einer unbenutzten Trockenplatte ausführen. Die licht-
empfindliche Schicht muss recht geschickt im Ausmaasse von
etwa $\frac{3}{16}$ Quadratzoll entfernt werden, worauf einige scharfe
reine Linien auf das klare Glas in diesem Gebiete angebracht
werden. Diese sollten aus drei Horizontalen, derselben Zahl
von Verticalen, den Diagonalen und einem Kreise bestehen
(Fig. 42). Die Gasflamme, oder auch eine Querflamme, wird
dahinter gestellt. Ein Stück Zink mit einer ähnlichen Oeffnung
wird gegen die Rückseite der Platte gestellt, um das Licht
von dem übrigen Theile der Platte zurückzuhalten, welche
als Schirm wirken soll. Die Linien liegen auf der Schichtseite
der Platte, und diese Seite ist gegen die Linse hin gerichtet.

Das durch die Oeffnung im Schirm fallende Licht muss
so geleitet werden, dass es durch die Linse hindurchgeht
und auf den Spiegel M fällt (Fig. 43). Dieser muss dann
so eingestellt werden, bis das Licht reflectirt wird, so dass es
wieder durch die Linse hindurchgeht und einen hellen Fleck
auf dem Schirm, ungefähr dicht oben an der Liniirung,
bildet. Dies wird zuerst genau einen Lichtfleck bilden, aber
bei der Bewegung der Linse in grösserer oder geringerer
Entfernung zum Schirm wird es zu einem scharfen Bilde
kommen. Der Spiegel muss eingestellt werden, bis dies Bild
nahezu über die Liniirung fällt, d. h. bis es genau an das
Loch auf den Schirm kommt.

Zuletzt muss die Linse auf ihrem Zapfen gedreht und ein-
gestellt werden, wie oben beschrieben, bis ihre Rotation keine
Bewegung des Bildes auf dem Schirm hervorruft. Wenn dies

Fig. 41. Fig. 42

erzielt ist, so ist die Entfernung vom Zapfen bis zum Schirm
die Brennweite der Linse.

Es ist einleuchtend, wie leicht und genau die Brennweite
mittels dieses Apparates bestimmt werden kann. Es empfiehlt
sich, den rotirenden Drehtisch für die Linse, den ich als
„Knotenschlitten" bezeichne, aus Metall herzustellen. Ich
habe mir den meinen von Everett & Co. am Charterhouse
Square in London herstellen lassen. Mit einiger Uebung ist
es möglich, die Brennweite einer photographischen Linse bis
auf einige Hundertstel eines Zolles in etwa 2 Minuten mit
diesem Apparat zu finden, und eine Reihe von Linsen von
etwa derselben Brennweite lässt sich in je einigen Secunden
prüfen. .

5. Fehler von Linsen. Vielleicht von noch höherer
Bedeutung wie die Bestimmung der Brennweite ist eine
Untersuchung, wie die verschiedenen Fehler der Linse corrigirt
worden sind. Die wichtigsten von diesen sind a) die Krüm-
mung des Feldes, b) der Astigmatismus, c) die Focusdifferenz,
d) Kugelgestaltsfehler und e) die Distorsion.

Ich werde dieselben nicht definiren, da der beste Weg, sie zu verstehen und zu unterscheiden, der ist, dass man die hier zu beschreibenden einfachen Versuche ausführt.

Es muss vor allem bemerkt werden, dass die Fehler ganz verschieden von einander, und bis zu einem grossen Betrage von einander unabhängig sind. Denn z. B. war es bis zur Herstellung des neuen Jenenser Glases unmöglich, zugleich Focusdifferenz, Astigmatismus und Krümmung des Feldes zu corrigiren. Auch wenn die Linsen einer alten symmetrischen Combination in einer solchen Entfernung liegen, dass der Astigmatismus ein minimaler ist, wird das Feld gekrümmt sein. Durch Verstärkung der Entfernung zwischen den Paaren wird das Feld flach werden, der Astigmatismus jedoch grösser. In allen älteren Linsen, und ebenso in den billigeren aus der Jetztzeit wird ein Fehler oder beide gefunden werden. Wir betrachten die Fehler einzeln.

6. Krümmung des Feldes. Jeder, der über einige Uebung mit einer billigen Linse verfügt, wird bemerkt haben, dass, wenn die Mitte des Bildes scharf eingestellt ist, eine Abnahme in der Schärfe gegen den Rand des Feldes auftritt. Dies ist um so leichter zu sehen, wenn der Gegenstand selbst ein flacher ist, z. B. wenn man ein Druckbild copirt.

Um alles scharf zu bringen, müsste man ein Negativ verwenden, das wie eine Pfanne, z. B. P und R in Fig. 43, gestaltet ist. Mit einer flachen Platte, die so eingestellt ist, dass die Mitte des Feldes scharf ist, werden die Strahlen, welche die Kanten des Bildes hervorrufen, sich schon früher schneiden, ehe sie die Platte erreichen, wie das in der Zeichnung bei ab gezeigt wird. Es lässt sich leicht aus dieser Figur ersehen, dass das Gebiet, welches sie auf der Platte bedecken, von der Entfernung des Punktes P von der Platte, d. h. von der Krümmung des Feldes abhängt. Zur Messung der Krümmung werden wir die Mitte des Bildes so scharf wie möglich einstellen und dann nachsehen müssen, wieviel die Platte verschoben werden muss, um das Bild bei verschiedenen Entfernungen von der Mitte scharf zu erhalten. Dies kann direct mit der Camera erzielt werden, indem eine klar gedruckte Zeitung auf einem flachen Rahmen ausgebreitet und richtig vor der Camera aufgestellt wird. Es ist jedoch nothwendig, ein starkes Licht zu verwenden, um gute Resultate zu erzielen. Es kann beides in geeigneter Weise und genau so gut mit dem schon für die Bestimmung der Brennweite benutzten Apparat geschehen. Dieser muss wie vorhin aufgestellt und adjustirt werden, damit das Bild so scharf wie möglich an die Oeffnung im Schirm eingestellt

wird, wobei die Linse senkrecht vor den Schirm, und zwar
mit der Rückseite gegen den Schirm hingestellt wird.

Indem man den Spiegel neigt, wird das Bild verlegt.
Er möge genau ½ Zoll, z. B. nach links verschoben sein;
dann wird er wieder eingestellt, indem man den Schirm,
nicht die Linse, bewegt und zugleich beachtet, um wieviel
er bewegt wird. Darauf wird der Spiegel hinreichend ge-
neigt, um das Bild genau um einen Zoll zu verschieben,

Fig. 43.

worauf dieses wieder eingestellt wird (Fig. 44). Dies wird
nach der Kante des Feldes hin fortgesetzt, wobei jedesmal
genau angemerkt wird, um wieviel der Spiegel bewegt wurde,
damit Schärfe eintrat. Die Ablesungen mit dem um ½ Zoll,
1 Zoll u. s. w. verschobenen Bilde werden nach rechts von
der Oeffnung im Schirm fortgesetzt. Sie werden dieselben
sein, wie die auf der linken Seite gefundenen, wenn Linse
und Schirm richtig senkrecht stehen. Sind sie sehr ver-
schieden, so wurde nicht die nöthige Sorgfalt verwendet.

Es werden nun die entsprechenden Zahlen auf der linken
und rechten Seite addirt, um den Fehler zu erhalten. Die

Summe darf nicht durch zwei getheilt werden, denn bei der
Bewegung des Schirmes bewegten wir auch unseren Gegen-
stand, so dass der Fehler doppelt so gross ist, als es scheint.

Um die Wirkung von Linsen verschiedener Brennweiten
zu vergleichen, müssen die Fehler mit der Brennweite mul-
tiplicirt, nicht etwa durch dieselbe getheilt werden. Die
Linsen werden ·hinsichtlich der Flachheit des Feldes gleich
sein, wenn die Producte für dieselbe Entfernung vom Mittel-
punkte dieselben sind.

Diese Producte können leicht auf carrirtem Papier ein-
getragen werden, und ich würde empfehlen, für jede Linse
Zeichnungen zu machen, da man durch einen Blick auf die

Fig. 44.

Curve sehen kann, bis zu welchem Umfange die Linse corri-
girt worden ist.

Beim Einstellen des Bildes tritt eine Schwierigkeit ein,
besonders rücksichtlich der Ränder. Es wird sich zeigen,
dass das Bild nicht ganz scharf für jede Schirmentfernung
gemacht werden kann. In einer Lage jedoch, der verticalen,
und in einer anderen, der horizontalen, werden die Linien
ziemlich scharf sein. Die wahre Lage jedoch ist keine von
diesen, sondern eine Zwischenlage, für welche alle diese
Linien gleich scharf sind. Es wird daher das Beste sein, die
Aufmerksamkeit bei diesen Ablesungen auf die Diagonalen
oder den Kreis zu richten, statt auf die horizontalen oder
verticalen Linien.

Um die rasche Ablesbarkeit der Bewegungen des Schirmes
zu ermöglichen, bringt man diesen auf einen quadratischen
Block an und sorgt dafür, dass dieser Block gegen eine ein-
getheilte gerade Kante gleitet (Fig. 45). Der Block wird besser
gleiten, wenn etwas dünnes Zeug auf demselben an den Seiten
angebracht ist, wo er die Führung berührt, d. h. auf der

unteren Fläche und an einer Kante. Ich ziehe dieses einfache Vorgehen jedem Versuche vor, der dahin geht, den Block zwischen zwei Führungen oder über einen Riegel zu leiten. Indem man den Block gegen die eingetheilte Kante drückt, besteht bei der Bewegung desselben keine Schwierigkeit, denselben parallel zu sich zu halten. Der Block wird 3 bis 4 Zoll im Quadrat und etwa I Zoll dick zu machen sein; er muss ganz flach sein, damit er keine Neigung zum Wiegen zeigt.

Da ein Beispiel die verschiedenen Schritte klarer machen wird, will ich einige thatsächliche Ablesungen geben, welche an erster Stelle mit einem sechszölligen Laternenobjectiv A, und dann mit einer Rapidlinse B angestellt sind.

Fig. 45.

Meine Scala ist in Centimeter eingetheilt, und alle Ablesungen sind deshalb in Centimetern angegeben.

Entfernung des Bildes von dem Mittelpunkt	Scala - Ablesungen		Unterschied		Fehler	Fehler multiplicirt mit der Focallänge	Die letzte Columne getheilt durch Quadrat der ersten
	wenn das Bild links von dem Mittelpunkt lag	wenn das Bild rechts von dem Mittelpunkt lag	nach links	nach rechts			
0	29,90	29,90			—		—
I	29,87	29,90	0,3	0,00	0,013	0,43	0,43
2	29,83	29,85	0,7	0,05	0,12	1,75	0,44
3	29,75	29,77	0,15	0,13	0,28	4,09	0,454
4	29,65	29,68	0,25	0,22	0,47	6,86	0,426
						1,750:4	
						0,438	

Die Brennweiten dieser Linsen betrugen 14,6 und 16,4 cm.
Das Feld von B war praktisch flach. Es war jedoch
schlecht astigmatisch, wie der nächste Abschnitt zeigen wird.
Vorstehende Ablesungen wurden für A gemacht.

Es wird ins Auge fallen, dass die letzte Columne praktisch
constant ist. Dieselbe ist auch von der Scala unabhängig, d. h.
es würde genau dieselbe sein, wenn die Ablesungen sämmtlich
in Zollen genommen wären. Wir wollen sie als Krümmungs-
coëfficient bezeichnen. Es ist also der Krümmungscoëfficient =

$$\frac{\text{Fehler} \times \text{Brennweite}}{\text{Entfernung vom Mittelpunkt zum Quadrat}} = 0,438.$$

Für die Linse B war der Krümmungscoëfficient = 0.

7. Astigmatismus. Wir haben schon dargelegt, dass
gegen den Rand des Feldes hin es unmöglich ist, für irgend
einen Focus gute Bildschärfe zu erhalten; das ist eine
Folge des Astigmatismus. Wenn die Linse nicht astigmatisch
ist, kann die Schärfe am Rande ebenso vollkommen ge-
macht werden, wie im Mittelpunkte, indem man bloss den
Focus verändert, wobei der Betrag, um welchen dieser zu
ändern ist, von der Krümmung des Feldes abhängt. Ist
jedoch die Linse astigmatisch, und wird das Bild sehr nahe
nach links und rechts vom Mittelpunkt gebildet, so lässt
sich kein vollkommener Focus finden, ob das Feld gekrümmt
ist oder nicht. Es gibt jedoch zwei Entfernungen, für
welche die horizontalen und verticalen Linien scharf ein-
gestellt werden können. Wenn diese Lagen des Schirmes
weit weg von einander liegen, ist die Linse schlecht astig-
matisch; fallen sie zusammen, so ist die Bildschärfe natür-
lich gut, und die Linse ist nicht astigmatisch. So ist das
Maass des Astigmatismus einer Linse die Entfernung, um
welcher der Schirm von der Lage aus, in welcher das Bild
einer entfernten horizontalen Linie am Rande des Feldes im
Focus ist, bis zu derjenigen bewegt werden muss, in welcher
eine verticale Linie dort im Focus ist.

Um ihn zu bestimmen, bringen wir wieder das Bild auf
den Schirm so nahe wie möglich an den Mittelpunkt. Wir
drehen dann die Linse um ihren Knotenpunkt, bis das Licht
schräg hindurchgeht, wie es auf der Ecke der Platte der Fall
sein würde, welche es bedecken soll, d. h. bis SK in Fig. 46
gleich der halben Diagonale der Platte ist, welche die Linse
bedeckt. Darauf bewegen wir den Schirm ab und zu längs
der Linie SN, bis die horizontalen Linien in dem Bilde
völlig scharf sind. Wir stellen die Lage fest und bewegen
ihn, bis die verticalen Linien vollkommen scharf sind,

und stellen dann abermals die Lage fest. Die Entfernung zwischen den beiden Stellungen gibt den Astigmatismus der Linse an.

Um in dieser Weise weiter zu messen, ist es wesentlich, dass die verticalen und horizontalen Linien, von denen wir das Bild herstellen, selbst scharf und klar sind. Zeigt sich irgend welche Schwierigkeit in dieser Beziehung, so kann man einen Schirm herstellen, indem man in einer weissen Karte ein Loch anbringt, und in dieses zwei Haare einsetzt, von denen das eine vertical, das andere horizontal liegt. Ein Stück Zink, das auch ein Loch aufweist, muss zwischen den Schirm und das Licht geschoben werden, um zu verhindern,

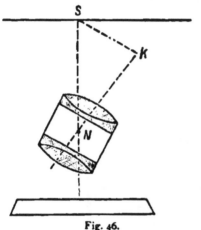

Fig. 46.

dass die Hitze die Karte verzieht.

Das Loch in der Karte darf nicht über $^1/_8$ Zoll im Durchschnitt sein. Die Haare müssen beide auf derselben Seite der Karte angebracht sein, nämlich auf derjenigen, welche der Linse gegenüberliegt, und zwar so nahe als möglich in derselben Ebene bei einander.

Um Linsen mit verschiedenen Brennweiten hinsichtlich des Astigmatismus zu vergleichen, sollte man den Fehler durch die Brennweite der Linse dividiren. Wenn man jedoch einen solchen Vergleich anstellt, muss man jede Linse um denselben Winkel drehen. So soll man, anstatt SK gleich der halben Diagonale der von der Linse bedeckten Platte zu machen, den Winkel SNK gleich lassen, nämlich auf 25° für gewöhnliche Linsen, und auf 40° für Weitwinkellinsen. Die Ablesungen für die Linse A waren:

Horizontale Linien scharf bei 30,15 cm[1]).
verticale Linien scharf bei 30,35 „
Unterschied 0,20 „

$$\text{Astigmatischer Coëfficient} = \frac{\text{Unterschied}}{\text{Brennweite}} = \frac{0,20}{14,6} = 0,014 \text{ cm.}$$

1) Alle diese Zahlen sind Durchschnittszahlen nach verschiedenen Ablesungen.

Für die Linse B waren die Ablesungen folgende:
Horizontale Linien scharf bei 19,24 cm,
verticale Linien scharf bei 20,29 „
Unterschied 1,05 „

Astigmatischer Coëfficient $= \dfrac{1,03}{16,4} =$. . . 0,064 cm.

8. Bestimmung der Kugelgestaltfehler (Mangel an Aplanatismus). Wenn ein Gegenstand durch eine Linse mit

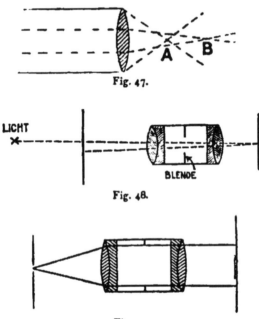

Fig. 47.

Fig. 48.

Fig. 49.

kurzem Focus und grosser Appertur abgebildet wird, so kann der Mittelpunkt des Bildes häufig nicht in einen scharfen Focus gebracht werden.

Mit Hilfe von Fig. 47 lässt sich der Grund dafür leicht einsehen. Es zeigt sich, dass die Randstrahlen in einen Focus gebracht werden, welcher der Linse näher liegt als die Centralstrahlen. Die in der Photographie verwendeten Linsen sollten frei von diesem Fehler sein, und wir könnten sehr leicht bestimmen, inwieweit dies zutrifft.

Wenn wir die Linse abblenden und so nur einen kleinen centralen Kegel durch die Linse gehen lassen, so können

wir unseren Schirm so einstellen, dass das Bild so scharf
ist, wie es beim Auffinden der Brennweite war. Jetzt
öffnen wir die Linse zu voller Oeffnung und stecken eine
kleine Scheibe Papier auf den Spiegel, welcher der Mitte der
Linse gegenüber sich befindet, so dass nur die Strahlen re-
flektirt werden, welche durch den Rand der Linse hindurch-
gehen. Aufs Neue wird nun eingestellt. Die Entfernung,
um welche der Schirm aus der Lage, wo die Centralstrahlen
eingestellt waren, in seine neue Lage zu bringen ist, misst
die Grösse dieses Fehlers. Zu Vergleichszwecken muss man
ihn durch die Brennweite dividiren. Der Spiegel ist in jedem
einzelnen Falle einzuschalten, so dass das Bild dem Centrum
möglichst nahe entsteht (Fig. 48 und 49).

Die Ablesungen für A:

Lage des Schirmes für Achsenstrahlen . . . 29,83 cm,
Lage des Schirmes für Randstrahlen 29,80 „
Unterschied 0,03 „

$$\text{Coëfficient d. Aplanatismus (Kugelgestaltsfehler)} = \frac{\text{Unterschied}}{\text{Brennweite}}$$

$$= \frac{0,03}{14,6} = \quad \ldots \ldots \ldots \ldots \quad 0,0020 \text{ ccm.}$$

Die entsprechenden Zahlen für die Linse B waren:

Lage des Schirmes für Achsenstrahlen . . . 18,15 cm,
Lage des Schirmes für Randstrahlen 18,19 „
Unterschied 0,04 „

$$\text{Coëfficient des Aplanatismus} = \frac{0,04}{16,4} = \quad \ldots \quad 0,0024 \text{ cm.}$$

9. Chromatische Aberration (Focusdifferenz). Dieser
Fehler kann, soweit das sichtbare Spectrum sich ausbreitet, in
geeigneter Weise mit diesem Apparate bestimmt werden, indem
man eine rothe und eine blaue Lösung zwischen das Licht und
den Schirm bringt. Ich habe mit Ammoniak versetzte Kupfer-
lösung als blaue und Eisensulfocyanid als rothe Lösung
benutzt.

Der Schirm wird gewöhnlich bewegt werden müssen,
um einen scharfen Focus in den beiden Fällen zu erhalten,
und die Entfernung der beiden Stellungen gibt dann ein
Maass des Fehlers. Es muss dieselbe zu dergleichen
Zwecken durch die Brennweite dividirt werden.

Weiter ist es nöthig, den actinischen mit dem sichtbaren
Focus durch wirkliches Photographiren in der Camera zu
vergleichen.

Die folgenden Ablesungen wurden für die Linse A ge-
wonnen:

Lage des Schirmes für rothes Licht 29,88 cm,
Lage des Schirmes für blaues Licht 29,83 „
Unterschied 0,05 „
Chromatischer Roth - Blau - Coëfficient

$$= \frac{\text{Unterschied}}{\text{Focallänge}} = \frac{0,05}{14,6} = 0,0024 \text{ cm}.$$

Für die Linse B ergaben sich die Ablesungen:

Für rothes Licht 18,19 cm,
für blaues Licht 18,15 „
Unterschied 0,04 „

Chromatischer Roth - Blau - Coëfficient $= \dfrac{0,04}{16,4} = 0,0024$ cm.

10. Vergleichung der beiden Linsen. Wir entnehmen unseren Ablesungen, dass die Linse B ein viel flacheres Feld als A hat, jedoch rührt dies von dem grösseren astigmatischen Coëfficienten her, der nahezu viermal so gross ist. Die aplanatischen und chromatischen Coëfficienten sind in der Praxis dieselben.

Alle vorhin angeführten Coëfficienten sind unabhängig von dem Maassstabe und werden dieselben sein, mögen die Messungen der Fehler und Brennweiten in Zollen oder Centimetern angegeben sein; vorausgesetzt ist natürlich, dass, wenn der Fehler in Zollen gemessen ist, dasselbe für die Brennweite gilt, also auch diese in Zollen bestimmt ist. Alle Coëfficienten werden für eine Reihe von ähnlichen Linsen von verschiedenen Brennweiten dieselben sein. Das bedeutet, dass, wenn die Linsen sämmtlich auf ähnlichen Curven gründen und von ähnlichen Gläsern gemacht sind, die Coëfficienten unabhängig von den Brennweiten und für alle Serien identisch sind.

Es ist zu hoffen, dass die oben angegebenen einfachen Experimente viele von denen, welchen die Fehler der Linsen ein unzugängliches Gebiet schienen, fühlen werden, dass vom praktischen Standpunkte aus keine unüberwindlichen Schwierigkeiten vorliegen. Da auch der benutzte Apparat zu den einfachsten gehört, so ist kein Grund vorhanden, warum Jeder, der eine photographische Linse besitzt, nicht dieselbe selbst prüfen soll. Wenn die Linsenfabrikanten die Coëfficienten und eine Curve bekannt machten, welche die Krümmung des Feldes für jede verkaufte Linse zeigt, so würde ein grosser Schritt gethan werden.

11. Schluss. Es mag Interesse haben, hier kurz die Bedingungen aufzuführen, welchen die Elimination der verschiedenen Fehler unterliegt:

14

a) Zum Achromatismus (Beseitigung der Focusdifferenz) muss die Dispersionskraft der Brennweite proportional sein, wobei jedes Paar einer Combination getrennt zu corrigiren ist.

b) Für ein flaches Feld muss der Brechungsindex der Brennweite, und deshalb der Dispersionskraft umgekehrt proportional sein; dies erfordert die Benutzung des neuen Jenenser Glases.

c) Zum Aplanatismus (Beseitigung des Kugelgestaltfehlers) müssen zur Achse parallele Strahlen durch die verschiedenen Linsen unter den annähernden Winkeln der Minimalabweichung hindurchgehen.

d) Um Astigmatismus fernzuhalten, muss die Oberfläche, welche eines der Paare achromatischer Linsen trennt, convergent sein, während diejenige für das andere Paar divergent sein muss. Dies erfordert, dass eines der Paare aus gewöhnlichen Gläsern gemacht ist, das andere dagegen aus normalen Gläsern.

e) Zur Orthoskopie, d. h. Befreiung von Distorsion, muss die Linse eine symmetrische sein.

Zur besseren Diskussion über die Fehler und ihre Entfernung sehe man Lummer's „Beiträge zur photographischen Optik" ein.

Dr. E. Albert's Patent-Relief-Clichés.

Von J. von Schmaedel in München.

Es unterliegt kaum einem Zweifel, dass diese neue Erfindung Dr. Albert's für die Entwicklung der gesammten Drucktechnik von Bedeutung sein wird, so dass es wohl am Platze ist, an dieser Stelle Näheres über dieselbe zu berichten.

Alle bisher angewandten Zurichtungen zum Drucken von Druckformen in der Schnellpresse hatten bis jetzt nur den Effect, den Druck an den dunklen Stellen eines Bildes zu verstärken, an den lichteren dagegen mehr oder weniger zu entlasten.

Durch eine entsprechende Behandlung der Druckformen ist es uns möglich, diese Wirkungsweise der Zurichtungen zu einer Eigenschaft der Druckformen selbst zu machen und ausserdem noch neue Wirkungen zu erzielen, welche durch eine Zurichtung selbst nicht erreicht werden können.

Dr. Albert bethätigt dies dadurch, dass er die Niveauunterschiede der Zurichtung, d. h. das Relief derselben in die Druckfläche selbst verlegt, und zwar auf zweierlei Weise. Er bringt entweder ein metallisches Zurichterelief, dessen Erhöhungen

den Dunkelheiten des Bildes entsprechen, auf die Rückseite der Druckform und setzt Relief und Druckform in einer passenden Presse einem entsprechenden Druck aus, wobei die Anordnung derart sein muss, dass der Druck auf der Bildseite der Druckform weich ausgeführt wird, was am besten durch Zwischenlegen einer Anzahl Papierbogen zwischen Druckdeckel und Druckform erreicht wird, da sich dann die erhöhten Theile des Zurichtereliefs in der Rückseite der Druckform einprägen und infolge der weichen Zwischenlage die Druckfläche, d. i. die Bildseite der Druckform, an diesen Stellen in die Höhe treiben, oder er verwendet ein Zurichterelief von entgegengesetztem Charakter wie oben, so dass die erhöhten Theile desselben den Lichtern des Bildes entsprechen. Dieses Zurichterelief wird nun mit der Bildseite der Druckform verbunden und in einer passenden Presse einem entsprechenden Druck ausgesetzt in der Anordnung, dass die weichen Zwischenlagen diesmal auf die Rückseite der Druckform kommen; in diesem Falle werden die den hellen Tönen eines Bildes entsprechenden Partien der Druckfläche tiefer gelegt, wodurch derselbe drucktechnische Effect erzielt wird, wie durch den vorher beschriebenen Vorgang.

Naturgemäss können beide Verfahren auch miteinander combinirt werden.

Es muss als ein sehr glücklicher Zufall bezeichnet werden, dass gerade diejenigen Materialien, welche in überwiegender Mehrheit für Druckformen verwendet werden, sich in vorzüglicher Weise für diese Proceduren eignen. Zink z. B. hat die Eigenschaft, schon bei einer geringen Erwärmung von etwa 100^0, welche aber noch in keiner Weise seine Strukturverhältnisse schädlich verändert, einen hohen Grad von Streckbarkeit zu bekommen, und verbindet damit die merkwürdige Eigenschaft, Formationsveränderungen, welche es in dieser Temperatur erlitten hat, in der Kälte beizubehalten. Diese bei verhältnissmässig niedriger Temperatur entstehenden und dann bleibenden Formveränderungen des Zinkes erleichtern die Manipulationen, die zur Durchführung der Niveauverlegung in eine Zinkdruckform nothwendig sind, ausserordentlich. Bei anderen für Druckformen verwendete Materialien, wie z. B. Messing oder Kupfer, sind selbstverständlich wesentlich höhere Temperaturen nöthig, um bleibende Formänderungen zu erzielen, die aber in diesem Falle ohne Bedenken zur Anwendung gelangen können, da derartige Metalle solche Temperaturen ohne Schaden auszuhalten vermögen.

Während also bisher in einer Druckform alle Druckcomplexe in einer Fläche liegen, zeigt eine Reliefdruckfläche

14*

derartige Niveauunterschiede, dass die Schwärzen des Bildes auf der Druckform am höchsten, in den Lichtern am tiefsten liegen. Wir haben also hier nicht nur einen Ersatz für alle bisher verwendeten Zurichtungsmethoden, welche lediglich dazu bestimmt waren, den Druck an den dunklen Stellen eines Bildes zu verstärken und an den lichteren entsprechend zu entlasten, sondern auch noch den Effect, dass die Auftrag-walzen in proportionaler Weise den mehr oder minder tiefer liegenden Lichtern und Uebergangstönen weniger Farbe zu-führen als den dunkleren, höher stehenden Theilen der Druck-form, welche die Schwärzen und Tiefen des Bildes repro-duciren.

Da jedes solcher gepresster Clichés die Zurichtung in sich selbst enthält, ergeben sich für den Drucker eine Reihe tech-nischer Vortheile, die in der Praxis ausserordentlich wichtig sind.

Zunächst erfordern „Reliefclichés" einen geringeren Druck als „ Flachclichés ". Dadurch ist ein wesentlich leichterer und rascherer Gang der Maschine ermöglicht. In Folge des geringeren Druckes ist aber auch die Abnutzung der Clichés selbst eine geringere als bei Flachclichés; so konnte z. B. an vier Relief-clichés (Gartenlaubeformat), welche in einer Auflage von über Hunderttausend bei W. Büxenstein, Berlin, gedruckt worden waren, constatirt werden, dass die Clichés bei dieser doch immerhin bemerkenswerthen Auflage keinerlei Abnutzung er-fahren haben.

Von grosser Wichtigkeit ist es ferner, dass die Höhen-unterschiede von Reliefclichés während noch so hoher Auf-lagen unverändert bleiben, da sie aus einem Metallrelief mit glatter Basis bestehen, welches dem ausgeübten Drucke absoluten Widerstand leistet, während die bisher üblichen Zurichtungen auf dem Druckcylinder im Laufe höherer Auflagen versagten und aufgefrischt werden mussten. Auch der grosse Nachtheil, den die früher vielfach angewandte Kraftzurichtung von unten hatte, wird durch die Verwendung von Reliefclichés vollständig beseitigt.

Das nicht selten vorkommende, seitliche Verschieben einer Zurichtung gegenüber dem Druckstocke ist bei einem Relief-cliché selbstverständlich ausgeschlossen.

Dass Ersparniss an der Zeit gewonnen wird, die bisher für die Herstellung der Zurichtungen benöthigt wurde, leuchtet jedem Fachmanne ohne Weiteres ein. Reliefclichés sind nur um ein Weniges theurer als Flachclichés.

Das Reliefcliché gibt ohne Zurichtung dieselbe Qualität wie ein Flachcliché mit einer manuell hergestellten Zurich-tung, wobei natürlich nicht gemeint ist, dass das Relief-

cliché auch ohne guten Maschinenmeister eine gute Qualität
ergibt. Der Hauptvortheil dieses Factums besteht vielmehr
darin, dass die Rentabilität der Thätigkeit eines guten
Maschinenmeisters bedeutend gesteigert wird, was sowohl im
Interesse des Buchdruckers wie im Interesse des Maschinen-
meisters liegt. Nur die Voraussetzungen, welche man an die
Tüchtigkeit eines guten Maschinenmeisters stellt, sind ent-
sprechend zu modificiren, denn es kann jemand ein vor-
züglicher Maschinenmeister sein und sogar von gutem künst-
lerischen Empfinden, ohne jedoch die zeichnerische Geschick-
lichkeit zu besitzen, mit Scheere und Messer in kürzester
Zeit die oft recht kleinliche Arbeit der Zurichtungsausschnitte
zu verrichten; ganz abgesehen davon, fällt bei sehr eiligen
Arbeiten, wie illustrirten Katalogen der Ausstellungen, bei
illustrirten Zeitungen von actuellem Inhalt, der zum Aus-
schnitt nöthige Zeitraum schwer in die Waagschale, während
die Lieferung eines Reliefclichés von Seiten der Aetzanstalten
nicht länger dauert, als die eines ungeprägten Flachclichés.
Gegenüber anderen mechanischen Zurichtungsmethoden
ist zunächst hervorzuheben, dass es eine gänzlich falsche
Auffassung ist, zu glauben, jedem Tonwerthe des Bildes
müsse in der Zurichtung eine eigene Höhe des Reliefs ent-
sprechen und es kann kein schlechteres Kriterium für eine
mechanisch hergestellte Zurichtung, ob dieselbe nun aus einem
Chromgelatinerelief, ob sie aus der Guttaperchaprägung einer
Matrize oder einer Reliefbildung durch Anstauben eines Druckes
besteht, geben, als wenn das Bild für das Auge bestechend
aussieht, denn es ist in erster Linie anzustreben, das süssliche,
charakterlose Bild der Autotypie im Sinne der
kernigen Wirkung des Holzschnittes zu verändern,
und dies ist nur möglich durch eine gewisse Brutalisirung
der Effecte; verstärkter Druck in den Lichtern ermöglicht
dies, wenn die Niveauunterschiede energisch genug sind.
Diese Energie anzuwenden, ist einzig und allein
möglich beim Reliefcliché in Folge der wunderbaren
Weichheit des entstehenden Reliefs, die dadurch be-
dingt ist, dass die Uebertragung des Reliefs auf die Druck-
fläche des Clichés durch eine 2 mm dicke Metallplatte erfolgt;
hierdurch werden Reliefunterschiede ermöglicht, die beim
directen Anbringen am Druckcylinder die schärfsten Absätze
ergeben müssten, welche nur durch einen sehr mühsamen
Ausgleich zu beseitigen wären. Am stärksten in dieser Hin-
sicht der Qualitätsverbesserung wirkt aber der schon erwähnte,
bei sämmtlichen anderen Zurichtungen nicht mög-
liche Umstand, dass die Auftragwalzen den höher

stehenden Tiefen mehr Farbe zuführen, als den tiefer liegenden Lichtern, und dass in Zukunft für den Druck von Autotypien auch rauhere, minderwerthigere Papiersorten verwendet werden können, als bisher, weil ohne allen Anstand mit mehr Farbe gedruckt werden kann.

Ein wesentlicher Factor ist schliesslich der, dass jedes beliebige, bereits vorhandene Zinkcliché, und zwar zunächst bis zum Format von 70×80, in ein Reliefcliché umgewandelt werden kann.

Bezüglich der Drucklegung ist zu bemerken, dass ein etwas weicher Cylinderaufzug die besseren Resultate ergibt. Es liegen aus der Praxis bereits eine Reihe von Gutachten vor, die das Gesagte durchaus bestätigen.

Ueber Fortschritte und Neuerungen auf dem Gebiete der Kinematographie.

Von Eduard Kuchinka in Wien.

Das von den Gebrüdern Lumière ersonnene Verfahren der Kinematographie erfuhr in letzter Zeit vielfache Verbesserungen, welche sich zumeist auf die zur Aufnahme und Projection dienenden Apparate, wie auch auf die „Mutoskope" erstrecken. Ein sehr unangenehm empfundener Uebelstand ist das Flimmern des Bildes bei der Projection, welchem Fehler von Seiten der Erzeuger solcher Apparate nach Möglichkeit Abhilfe geschaffen wird.

Eine eigenartige Construction bildet der von Mortier erbaute Kinematograph (französ. Patent Nr. 310770), in Fig. 50 schematisch dargestellt. Der wichtigste Theil des kinematographischen Apparates von Mortier setzt sich zusammen aus:

1. einem System von zwei Prismen mit totaler Reflexion P und P';

2. einer Rolltrommel M, auf welcher in regelmässigen Zwischenräumen die Riegel $e, e, e \ldots$ aufgestellt sind, welche der Bilderaufeinanderfolge entsprechen; die Trommel M trägt ausserdem auf ihrer Peripherie Zähne, welche in die Perforationen des Films eingreifen;

3. aus einem federnden Hebel L, welcher am Punkte X des Prismas P' angebracht ist und diesem gestattet, um seine Achse X zu oscilliren; der Hebel L stützt sich durch eine Gegenfeder r auf eine Fuge auf der Seite der Riegel $e, e, e \ldots$ Die Rotation der Trommel M entfernt den Hebel L, dann

lässt die Gegenfeder *r* ihn sofort wieder zurückkommen, und dies tritt bei jedem Durchgange eines Filmbildes vor dem Fenster *F F* ein;

4. und einem Dämpfungssysteme *k k*, welches dazu dient, den Hebel zu verhindern, dass er mit Gewalt und unter Aufprallen zurückfällt. Der Vorgang spielt sich in folgender Weise ab: Infolge der oscillirenden Bewegung des beweglichen Prismas *P* wird das Bild *A B* bis zu dem Augenblicke unbeweglich erhalten, wo der Hebel und das Prisma, indem sie rasch in ihre erste Stellung zurückgelangen, das gleichfalls unbewegliche Bild des folgenden Clichés *a' b'* herbeiführen.

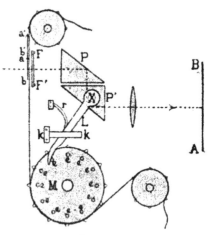

Fig. 50.

Diese Verschiebung geschieht so rasch, dass sie mit dem Auge nicht bemerkbar ist. Es ist deshalb kein Verschluss nöthig, um die Veränderung zu verdecken, wie sonst bei den gewöhnlichen Kinematographen. („Photo-Revue" vom 10. Nov. 1901, S. 8.)

Unter dem Namen „Kine-Messter" kommt eine Camera-Construction von Oscar Messter in Berlin in den Handel, welche Serien-Aufnahmen bis zu 22 m Länge in beliebiger Zahl hintereinander gestattet, je nach der Zahl der vorhandenen, vorher gefüllten Cassetten. Die Theilbilder haben die Grösse von $2 \times 2,5$ cm. Der Momentverschluss ist verstellbar, so dass die Belichtungszeit beliebig abgeändert werden kann. Durch die Umschaltung der Drehkurbel hat der Aufnehmende es in der Gewalt, die Antriebsübersetzung zu verändern, so dass in einer Secunde 1 bis 20 Aufnahmen gemacht werden können. Die Camera ist 20 cm hoch, 14 cm lang und 12,5 cm breit und hauptsächlich für Amateure bestimmt. („Photogr. Mittheilungen" 1901, S. 171.)

Messter meldete auch eine Vorrichtung zur Verhütung der Feuersgefahr (es sei hier nur auf den Bazarbrand in Paris hingewiesen) bei Kinematographen zum Patent an. D. R.-P. Nr. 126353. („Photogr. Wochenbl." 1901, S. 368.)

Die bisherigen kinematographischen Bildbänder wurden durch Contactcopieren erzeugt und liessen demzufolge keine

Vergrösserung zu. Messter construirte daher eine Einrichtung zur photographischen Reproduction einer bandförmigen Bilderreihe (in Fig. 51 — *d*) auf einem zweiten Bildbande *c* durch optische Projection (Objectiv *n* mit Blende *r*), wobei ein gemeinsamer Antrieb *r, u, w* die periodische Fortschaltung der beiden Bildbänder in Abhängigkeit von einander bewirkt. Bei einer anderen Ausführung veranlasst der gemeinsame Antrieb gleichzeitig die Ein- und Ausschaltung eines Objectiv-Verschlusses. („Allgem. Photogr.-Ztg." 1901/2, S. 292.)

Einen kinematographischen Automaten baute L. Gaumont in Paris.

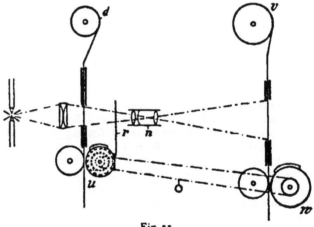

Fig. 51.

Die Einrichtung des Apparates besteht aus 1. einem Gusseisengestell von 1,25 m Höhe; 2. einem Chrono-Scioptikon mit Rollencompressoren und einem Objective von kurzer Brennweite; 3. einer kleinen Dynamomaschine, wodurch die Bewegung des Filmbandes bewirkt wird, verbunden mit einem Rheostat, um die Geschwindigkeit zu reguliren. Die Laterne hat einen Condensator und eine Wassercuvette mit parallelen Wänden zur Abkühlung. Als Lichtquelle wird eine elektrische Glühlampe von 100 Kerzen verwendet, womit man auf einer Mattscheibe in 1,5 m Entfernung vom Objectivbilde ein Projectionsbild von 24×30 cm erhält, das von mehreren Personen zugleich gesehen werden kann. Zwei Commutatoren bethätigen die Dynamomaschine und die Lichtquelle. Das Filmband ist mit den beiden Enden zusammengeklebt und läuft über Rollen ohne Ende. Um eine grössere Länge im

kleinen Raume unterzubringen, wird das Band in einem unten befindlichen Kasten von Eisenblech über zahlreiche hölzerne Rollen auf und nieder geführt. Es geht durch diesen Kasten über den Apparat fort, passirt die Laterne, um dann wieder in den Kasten zurückzukehren. Man kann in dem Apparate Filmbänder von 5 bis 20 m Länge[1]) unterbringen, wenn die Enden zusammengeklebt sind. („Photogr. Wochenbl." 1901, S. 157.)

Beim Serienapparate von Alfred Bréard in Paris (Fig. 52) sind die Bilder in einer Spirallinie derart angeordnet, dass die Bildplatte an einer zweiten, in einem Schlitten gelagerten, Platte *b* befestigt ist, welch letztere mittels einer auf ihrer Rückseite befestigten, durch eine Schnecke *l* bewegten und zwischen Stiften *g* gleitenden, spiralförmig gewundenen Zahnschiene *f* bewegt wird. („Allgem. Photog.-Ztg.", VIII, 1901/2, S. 299.)

Rodolfo Pugi in Rom schaltet die Films durch Umdrehen eines Zahnlückenrades *c*, welches ein mit der Aufwickelspule verbundenes Zahnrad *b* schrittweise verschiebt, fort (Fig. 53). Auf der Achse *e* des Zahnlückenrades *c* ist nun ein Excenter *d* aufgekeilt, welcher einen um *g* drehbaren Hebel *h* durch Eingriff in eine aus zwei Kreissegmenten gebildete, in demselben angebrachte Oeffnung *f* hin- und herschiebt. Dieser Hebel *h* greift mit seiner Spitze in eine an dem Verschlussdeckel des Objectives *s* angebrachte Oese *p* und öffnet, bezw. schliesst mit Hilfe derselben das Objectiv, sobald er durch das Excenter *d* verschoben wird. (D. R.-P. 117238, Kl. 57a, vom 16. Mai 1900. „Allgem. Photographen-Zeitung" 1901, S. 69.)

Bei dem Serienapparate mit stetig rotirender Bildtrommel von Charles M. Campbell in Washington wird, um die optische Ausgleichung der Bildwanderung zu bewirken, ein oscillirender Spiegel angebracht, der seinen Antrieb von der Bildtrommel erhält. (D. R.-P. Nr. 116454 vom 25. Mai 1897.)

Die von J. J. Frawley in Philadelphia construirte Vorrichtung zum Ausgleiche unregelmässigen Bildvorschubes (D. R.-P., Kl. 57, Nr. 115579 vom 16. März 1900) kennzeichnet sich folgendermassen: Das Objectiv ist an einer Platte *a* (siehe Fig. 54) befestigt, während sich die Bildöffnung *b* in einer Platte *c* befindet. Die beiden Platten sind durch eine dritte Platte *d* mit einander fest verbunden, so dass eine Verschiebung des Objectives eine gleichzeitige Verschiebung der Lichtöffnung zur Folge hat. („Photogr. Chronik" 1901, S. 63.)

[1]) Siehe dieses „Jahrb. f. Phot." für 1900, S. 517.

Eine Vorrichtung zum schrittweisen Fortschalten des Bildbandes an Serienapparaten liessen sich W i l l i a m S t e v e n s in Wilkinsburg und W i n f i e l d S c o t t B e l l in Pittsburg (D. R.-P. Nr. 118752 vom 20. Juni 1899) patentiren. Mit der

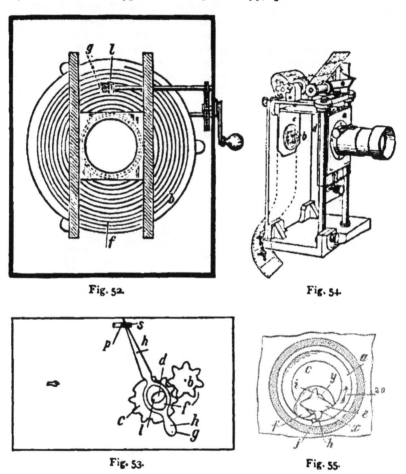

Fig. 52. Fig. 54.

Fig. 53. Fig. 55.

Filmwelle (Fig. 55) ist ein schiffchenartiges, mit kreisförmigen Seiten x, y und Armen h, i versehenes Antriebsglied e fest verbunden, dieses befindet sich im Innern einer von irgend einer Antriebsvorrichtung in schnelle Umdrehung versetzten ringförmigen Scheibe a. An derselben ist ein Anschlag j und eine Auskerbung f vorgesehen, welche bei jeder Umdrehung

mit einem der Arme *h, i,* bezw. einer der kreisförmigen
Seiten *x, y* des Gliedes *e* in Eingriff kommen, wodurch das
letztere und somit auch die Filmwelle jedesmal um 180°
weiter gedreht werden. („Photogr. Chronik" 1901, S. 331.)

Um eine zu grosse Länge des Bildbandes zu vermeiden,
sind bei dem Serienapparate von F. A l b e r i n i , A. C a p p e l l e t t i
und L. G a n u c c i - C a n c e l l i e r i in Florenz, die Bilder in
mehreren Reihen neben einander angebracht. Der ganze zum
Führen des Bandes erforderliche Mechanismus ist an einem
horizontal verschiebbaren Rahmen befestigt. Dieser Rahmen
wird mit dem Bildbande in horizontaler Richtung vor dem
Objective vorbei bewegt und das Bildband erst dann weiter
gerollt, wenn bei der Horizontalbewegung des Rahmens
sämmtliche nebeneinander
liegende Bilder das Objectiv
passirt haben. („Photogr.
Chronik" 1901, S. 343.)

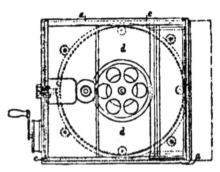

Fig. 56.

M a r k B a r r in Ros-
brin, England, bringt einen
Serienapparat mit stetig be-
wegtem Bildbande und
optischem Ausgleiche der
Bildwanderung in den
Handel. Bei diesem Appa-
rate wird das Bildband
stetig weiter bewegt. Der
optische Ausgleich wird
dabei durch einen in den
Strahlengang eingeschalteten, sich drehenden Spiegel von
ringförmiger Gestalt bewirkt. Die spiegelnde Fläche dieses
Spiegels ist derartig aus der Ringebene herausgebogen, dass
bei der Umdrehung eine stetige Wanderung der von dem
Objective oder dem Bildbande ausgehenden und von der
Spiegelfläche reflectirten Strahlen ausgeht. („Phot. Chronik"
1901, S. 88.)

Eine Neuigkeit bildet auch ein Kinematograph mit seitlich
verschiebbarer Bildplatte von L e o n a r d U l r i c h K a m m in
London. (D. R.-P. Nr. 120967, Kl. 57a, vom 23. October 1900.)
Die Bilder sind auf der Scheibe *d* (siehe Fig. 56) in einer
Spirallinie aufgenommen[1]). Diese Scheibe wird gleichzeitig
gedreht und gegen das Objectiv seitlich verschoben. Durch
die seitliche Verschiebung wird aber ein sehr breites Gehäuse
bedingt. Dieser Uebelstand wird nur dadurch vermieden,

1) Dieses „Jahrb. f. Phot." für 1901, S. 520.

dass die Platte *d* von einem Schlitten *c* getragen wird, welcher sich unter Abschluss des Lichtes aus dem Gehäuse *a* seitlich herausschieben lässt. (In der Figur punktirt angedeutet.) („Photogr. Chronik" 1901, S. 464.)

Eine weitere Art der Vorführung lebender Bilder (ausser durch Projection) besteht darin, dass die einzelnen Theilbilder, auf Bromsilberpapier copirt, hintereinander angebracht und entweder durch einen Mechanismus oder durch Darüberstreichen mit dem Finger abgeblättert werden. Solche Apparate kommen unter verschiedenen Namen, wie: Mutoskop, Biograph, Stroboskop, Kinora, Taschenkinematograph u. s. w. in den Handel.

Die Deutsche Mutoskop- und Biograph-Gesellschaft nahm ein Patent auf ihr neues „Stroboskop" (Zusatz zum Patente 89058 vom 31. Juli 1895, Kl. 57a, Nr. 114254 vom

Fig. 57. Fig. 58.

15. November 1898), welches der Hauptsache nach darin besteht: Bei den gebräuchlichen Stroboskopen (unter dem Namen „Mutoskop" bekannter) werden die Bilder durch einen festen oder zwangläufig verschiebbaren Anschlag aufgehalten. Dieser Anschlag wird nun hier durch einen um die Achse *e* drehbaren Schuh *s* mit relativ grosser, ebener Reibungsfläche ersetzt. Diese Reibungsfläche liegt, solange das Stroboskop stillsteht, ungefähr radial zur Bilderrolle (Fig. 57), während sie sich bei Drehung der Bilderrolle tangential gegen die Oberkanten der Bilderkarten (Fig. 58) stellt. („Photogr. Chronik" 1901, S. 26.)

Weiter sei noch eine Umblättervorrichtung, von derselben Gesellschaft construirt, erwähnt, welche aus zwei beweglich verbundenen, bügelartigen Theilen besteht, von denen der eine zum Halten und der andere zum Umblättern dient. („Photogr. Wochenbl." 1901, S. 376.)

Die Deutsche Mutoskop- und Biograph-Gesellschaft hat in Vereinigung mit der Selke-Photosculpt-Gesellschaft

in Berlin ein neues Unternehmen geschaffen, um die „lebende Photographie" ins grosse Publikum einzuführen.

In einem Aufnahmeraum sind 42 möglichst eng zusammengedrängte elektrische Bogenlampen, die zusammen etwa 118000 Normalkerzen Licht aussenden, angebracht und ermöglichen kürzeste Momentaufnahmen. In diesem Raume nun werden in der Zeitdauer von ungefähr 3 bis 5 Secunden etwa 60 Aufnahmen hintereinander von der betreffenden Person im Kinematographen gemacht, die, in Bromsilberabdrücken in einem kleinen Heftchen vereinigt, leicht, wie ein Kartenspiel, durch den über den Schnitt streichenden Finger einzeln nacheinander dem Auge sichtbar gemacht werden können; die gut detaillirten Bilder haben das Format von ungefähr 6×9 cm. Eine derartige Aufnahme kostet 25 Mk., jedes weitere Exemplar der Abzüge 5 Mk. (Nach „D. Ph.-Ztg." 1901, S. 806.)

Oskar Messter in Berlin verbesserte auch die „Spielzeug-Kinematographen" in zweckmässiger Weise: Lebende Bilder-Karten werden auf einem endlosen biegsamen Bande befestigt, und mittels einer langen treibenden Rolle, welche in der Zeichnung in der den Zeigern einer Uhr entgegenlaufenden Richtung sich bewegt, werden sie veranlasst, unter einem Hinderniss hinzugehen, welches zeitweise ihren Gang aufhält. Nachdem es von dem Hinderniss losgekommen ist, macht jedes Bild durch die Weiterbewegung des Bandes, indem es unter einer kleinen Rolle hingeht, eine schnelle Halbdrehung zur Lage für die Beobachtung, wie durch die punktirte Linie und den Pfeil in der Zeichnung (Fig. 59) angedeutet ist. Hier werden die Vibrationen der Karte, die gerade frei geworden ist, durch den Reibungsriegel aufgehalten, welcher durch eine kurze, dicke, schwarze Linie angezeigt wird; dieser bildet den Haupttheil dieser Erfindung. Nr. 9141, 1900, Engl. Patent. („Photography" 1901, S. 200.)

Das Stroboskop von M. Oberländer in Leipzig-Gohlis ist mit abblätternden Bildern c versehen (siehe Fig. 60), indem diese Bilder rechtwinklig auf einer Platte a befestigt sind, die sich mit der Bildergruppe nach Art der Notenscheiben eines mechanischen Musikwerkes um oder auf einem Zapfen b dreht und von diesem leicht abnehmbar ist. („Photogr. Chronik" 1901, S. 524.

Die Internationale Kosmoskop-Gesellschaft in Berlin erzeugt Mutoskope, bei denen die einzelnen Bilder nach ihrem beim Freigeben durch einen Anschlag erfolgten Umklappen und nicht vor ihrem Umklappen dem Auge des

Beschauers dargeboten werden. (D. R.-P., Kl. 57a, Nr. 115758 vom 7. Juli 1899.)

Ernst Malke in Leipzig schaltet zwischen den einzelnen Bildern elastische Karten ein, um ein rasches Vorschnellen der Bilder zu erzielen. (D. R.-P. Nr. 117119 vom 28. Febr. 1899.) Diese Neuerung ist dadurch gekennzeichnet, dass die eingeschalteten Platten je aus einer Anzahl Pergamentblätter von abgestufter Länge bestehen, damit die Bilderblöcke in der Wurzel stark und kräftig, nach oben hin dagegen leicht biegsam sind und zugleich von den Pergamentblättern rückwärts gebogen werden. („Photogr. Centralbl." 1901, S. 356.)

Fig. 59. Fig. 60.

Philippine Wolff in Berlin erhielt D. R.-P. Nr. 123753 vom 31. Juli 1900 auf ihre Vorrichtung zum Centriren der Bilder in Mutoskopen. Die seither gebräuchlichen Methoden zu diesem Behufe genügen den Bedingungen nicht völlig und dürfte vorliegende Erfindung eine Befestigungsform darbieten, bei welcher das Einbringen jedes Bildes in die nöthige Lage, falls diese bei der Anbringung auf der Walze nicht von vornherein richtig getroffen sein sollte, mittels derjenigen Vorrichtung erfolgt, die das Schrägstellen der Bilder und deren ruckweises Vorschnellen vermittelt. Kurz sei hervorgehoben, dass das zum Abblättern dienende Segmentstück mit einer schneidenartigen Kante ausgestattet ist, mit welcher es in entsprechend geformte Einschnitte des Bildes eingreift. („Phot. Centralbl." 1901, S. 525.) Ferner sei noch erwähnt:

D. R.-P. Nr. 15716. Kinematoskop für parallelepipedische Bilderblöcke von Paul François Landais, Paris. („Photogr. Wochenbl." 1901, S. 400.)

Professor Wallon besprach auf dem Congresse der gelehrten Gesellschaften Frankreichs eine interessante Anwendung des Kinematographen für den Unterricht in der Statistik. Auf einer Karte werden die Truppenkörper durch Eisenstücke dargestellt, die man entsprechend den militärischen Operationen mittels eines Magneten bewegt und dann diese Bewegungen mittels Kinematographen aufnimmt. Statt einer fortlaufenden Curve kann man eine punktirte erhalten, indem man den Magneten nicht unausgesetzt, sondern absatzweise bewegt. Auf diese Weise lassen sich historische Schlachten reconstruiren, und man kann von Stunde zu Stunde die Stellungen der Kampfeinheiten verfolgen, indem man die kinematographischen Bilder mittels der Laterna magica auf einen weissen Schirm projicirt. („Allgem. Photogr.-Ztg." 1900, S. 307.)

Kinematographien wären, falls sie auf dauerhafterer Unterlage als Celluloïd hergestellt, auch berufen, als geschichtliche Urkunden für die Nachwelt von grosser Bedeutung, da sie wahrheitsgetreuer wichtige Ereignisse darzustellen in der Lage sind, als die besten einzelnen Momentaufnahmen und Beschreibungen. Eine derartige Sammlung kinematographischer Bilderrollen wäre wesentlich kostbarer, als jede andere Sammlung von Bildern in anderer Gestalt, die in neuerer Zeit, in Erkenntniss des späteren Wertes in vielen grösseren Städten (z. B. British Museum in London u. s. w.) ins Leben gerufen wurden. In einem längeren Artikel in „Brit. Journ. of Phot." 1901, wie auch in der „Deutschen Phot.-Ztg." 1902, S. 54, wird auf die Neuerung hingewiesen und der Antrag gestellt, diesbezüglich einen internationalen Congress einzuberufen.

Einer in der letzten Zeit publik gewordenen Neuerung sei kurz Erwähnung gethan, es ist dies die gemeinsame, gleichzeitige Benutzung des Phonographen und des Kinematographen. Mit Hilfe des letzteren Apparates werden dem Zuschauer berühmte Persönlichkeiten, Schauspieler und Sängerinnen in „lebenden Bildern" (Kinematographien) vorgeführt, während zur selben Zeit der Phonograph die betreffenden Dialoge, Melodien u. s. w. wiedergibt und in dem Zuschauer die Illusion hervorgerufen wird, es wären lebende Personen. Diese Neuerung, das sogen. „Phono-Cinema-Theater", ist französischen Ursprungs und wäre gleichfalls berufen, dem im vorigen Abschnitte erwähnten Zwecke zu dienen.

Hans Schmidt publicirt in seinem Werke: „Anleitung zur Projection" (Berlin, G. Schmidt, 1901) eine Anleitung zur Projection lebender Bilder (Kinematographie). Es ist dies das erste, in deutscher Sprache erschienene Werk, in welchem die Kinematographie berücksichtigt erscheint; die einzelnen Capitel umfassen das Princip des Kinematographen, die verschiedenen Wechselmechanismen, Aufnehmen, Entwickeln, Copiren der lebenden Bilder, die Projection derselben u. s. w., ferner findet sich in dem jüngst erschienenen Werke von Dr. R. Neuhauss „Lehrbuch der Projection" (Halle a. S., Wilhelm Knapp, 1901) ebenfalls eine kurze Beschreibung des Wesens der kinematographischen Projection vor.

Das Photographiren von Halos.

Von A. Sieberg, I. Assistent am Meteorologischen Observatorium in Aachen.

Zweck dieser Zeilen ist, die Aufmerksamkeit der Amateurphotographen auf ein Feld für ihre Thätigkeit zu lenken. wo sie unter Umständen der Wissenschaft ganz hervorragende Dienste zu leisten vermögen; ich denke hier an das Photographiren von Halos. Gerade auf diesem Gebiete weist unser Wissen noch manche Lücke auf, namentlich deshalb, weil derartige Erscheinungen, besonders die ausgeschmückten, verhältnissmässig selten beobachtet werden. Deshalb sollte kein Amateur, dem sich hierzu Gelegenheit bietet, verabsäumen, von solchen manchmal recht seltsamen und verwickelten atmosphärischen Lichtgebilden möglichst zahlreiche Aufnahmen zu machen unter möglichst genauer Notirung von Zeit, Ort und den sonstigen begleitenden Umständen, worauf ich weiterhin noch genauer eingehen werde. Vor allem die Photographie vermag hier dem Fachgelehrten ein, weil vollkommen objectiv und durch keine persönlichen Einflüsse getrübt, werthvolles Material für seine Untersuchungen an die Hand zu geben. Wenn nun auch, wie es bereits geschehen ist[1], die Auffindung einer bisher noch nicht beobachteten Ablenkung von Sonnenstrahlen wohl nur zu den Seltenheiten gehören dürfte, so gewähren doch Photogramme schon von einfachen Sonnen- oder Mond-Höfen bezw. Ringen dem Fachgelehrten wenigstens die Möglichkeit,

[1] Vergl. Sieberg: „Zwei im Jahre 1900 zu Aachen beobachtete Halos, sowie einige allgemeine Bemerkungen über derartige Phänomene." „Deutsches Meteorologisches Jahrbuch für Aachen" 1900, 6. Jahrg., S. 43 bis 52.

bekannte Thatsachen mit einwandfreien Beweisen zu belegen oder Unsicheres sicherzustellen.

Wenn auch hier nicht der Ort sein kann, auf die Theorie der Halos näher einzugehen, so seien doch dem Nichtmeteorologen einige wenige Angaben über das Wesen dieser atmosphärischen Lichterscheinungen gegeben, damit er dieselben erkennen kann.

Mit der allgemeinen Bezeichnung „Halo" fassen wir sowohl die einfachen Höfe, als auch die verwickelten Ringbildungen um Sonne und Mond, Lichtsäulen, Lichtkreuze und die Neben-Sonnen bezw. -Monde zusammen. Unter einem Hofe versteht man einen diffusen Lichtsaum von nur wenigen Graden Halbmesser, der sich um Sonne oder Mond zeigt, und zwar meist in Gestalt eines bläulich-weissen, deutlich roth eingefassten Feldes mit dem betr. Gestirn als Mittelpunkt; an dieses Roth schliessen sich die Farben des Regenbogens an, bisweilen sogar in zwei- bis dreifacher Wiederholung. Grundverschieden hiervon sind die Ringe, welche sich meist concentrisch mit ganz bestimmten Halbmessern (22^0, 46^0 und 90^0) und in umgekehrter Farbenreihenfolge wie vorher so um den Himmelskörper lagern, dass zwischen ihnen und den letztern das dunkle Firmament sichtbar bleibt. Zu diesen Lichtkreisen gesellen sich manchmal noch weitere, die sich mit den ersteren in verschiedenartigster Weise kreuzen oder berühren; hierher sind, wie schon vorher bemerkt, auch die Nebensonnen und Nebenmonde zu rechnen, sowie die horizontalen oder vertikalen Lichtsäulen, welche sich von heller leuchtenden Himmelskörpern oft über einen grossen Theil des Firmamentes erstrecken.

Obschon die einfachen Ringe und Höfe um Sonne oder Mond verhältnissmässig häufig zu beobachten sind, kommt es doch, der Natur der Sache entsprechend, zur Bildung der ausgeschmückten Halos mit ihren verwickelten Nebenerscheinungen, wovon Fig. 61 (schematisch in Vertikalprojection dargestellt) ein Beispiel gibt, nur ziemlich selten. So sind denn auch die Detailaufnahmen des zu Aachen am 4. Sept. 1900 beobachteten Halophänomens, welche von dem Amateurphotographen J. Derichs (Aachen) herrühren, meines Wissens die ersten Photogramme eines so ausgebildeten Halos, wenn es mir auch nicht unbekannt ist, dass Archenhold, Kassner, Rona, Sprung u. a. m. bereits schöne photographische Aufnahmen von Höfen, einzelnen Sonnenringen und Nebensonnen gelangen.

Was nun die Technik derartiger Aufnahmen anbetrifft, so gibt Sprung (Potsdam) in seiner Abhandlung „Zur

15

meteorologischen Photogrammetrie [1])" nicht nur die Methoden
für die Berechnung der Winkelgrössen von Sonnen- oder
Mond-Ringen aus photographischen Aufnahmen, sondern
vor allem auch die Grundbedingungen für die Gewinnung
von für die Wissenschaft nutzbringenden Photogrammen von
Halos an, und ertheilt auch sonst noch eine Reihe von werth-
vollen Rathschlägen. Dahen ist dem folgenden Abschnitte

Fig. 61.

dieser Aufsatz aus der Feder eines so erprobten Praktikers
zu Grunde gelegt.

Vortheilhaft werden bei Haloaufnahmen Eosinsilberplatten
und Gelbscheibe benutzt. Da aber die entwickelte Platte
womöglich späteren Winkelmessungen zur Unterlage dienen
soll, so ist es unbedingt nothwendig, dass die Visirscheibe
auf der optischen Achse senkrecht steht. Dieser Bedingung
muss bei solchen Aufnahmen stets genügt werden, und das
ist bei den Detectiv-Cameras von selbst der Fall (dass die

senkrechten Begrenzungslinien irdischer Gegenstände divergiren, ist, weil es sich hier um subjective Bilder handelt, gleichgültig). Ausserdem erfüllen diese Apparate noch eine andere wichtige Bedingung, die nämlich, dass die Entfernung des Objectives von der Visirscheibe stets dieselbe ist. Auch schadet es wenig, wenn diese Entfernung etwa mit der Brennweite des Objectives nicht ganz identisch sein sollte, weil der ganze Nachtheil dann nur in einem etwas unscharfen Bilde besteht. Hiermit soll aber die Detectiv-Camera für den vorliegenden Zweck nicht besonders empfohlen werden, vielmehr dient sie nur als Muster für die Form, welche man der Balg-Camera für meteorologische Aufnahmen zu geben hat, nud es sei noch hervorzuheben, dass es vorzuziehen, wenn auch nicht unbedingt erforderlich ist, immer mit der genauen Brennweite zu arbeiten, indem man die betr. Lage der Visirscheibe auf dem Laufbrette ein für alle Mal markirt. Sehr vortheilhaft und für die Berechnung vereinfachend ist es, wenn das Sonnenbild mit dem optischen Mittelpunkte der Visirscheibe zusammenfällt. Der zuletzt angegebenen Bedingung zu genügen ist man indes nicht immer in der Lage; die Platte ist vielleicht zu klein, um den ganzen Sonnenring aufnehmen zu können, so dass man froh ist, wenigstens von einer Hälfte ein befriedigendes Bild zu bekommen. Alsdann muss wenigstens die Sonne noch mit abgebildet werden, wenn sie auch solarisirt erscheint, d. h. infolge von starker Ueberexposition im Negative nicht schwarz, sondern transparent.

Hat man unter Beobachtung der vorerwähnten Anforderungen eine Aufnahme eines Halos erhalten, so sende man Copien der Platten an eines der bestehenden meteorologischen Institute[1]) oder an die Redaction einer meteorologischen Fachzeitschrift[2]), welche die weitere Bearbeitung und Ausmessung gern übernehmen werden, und füge nach Möglichkeit die nachstehend verzeichneten Angaben bei:

1. Name des Beobachters, bezw. Photographen.

2. Ort, Zeit und Himmelsrichtung (möglichst genau).

3. Abstand Linsenmitte bis Platte (niemals darf man die Brennweite der Berechnung zu Grunde legen, wenn bei der Aufnahme eine hiervon abweichende Bildweite vorhanden war).

4. Färbung der einzelnen Theile des Halos.

Wenn angängig sind noch weitere Angaben sehr erwünscht über:

1) In Aachen, Berlin, Bremen, Chemnitz, Hamburg, Karlsruhe, München, Potsdam, Strassburg i. E., Stuttgart u. s. w.

2) „Meteorologische Zeitschrift" Berlin und Wien, oder Meteorologische Monatsschrift „Das Wetter", Berlin.

5. Dauer sowohl der ganzen Erscheinung, als auch
6. der einzelnen Theile (Anfangs- und Endzeiten);
 7. Art, Menge und Dichtigkeit der Bewölkung, Wind-Richtung und -Stärke, Zugrichtung der Cirruswolken.

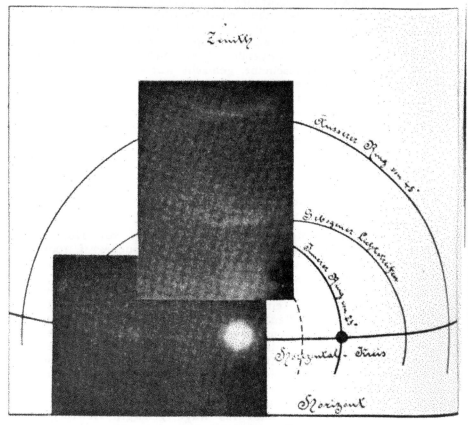

Aachener Nebensonnen-Phänomen
am 4 Sept. 1900.

Fig. 62.

 Zum Schlusse seien hier noch, einerseits um dem Leser ein solches ausgeschmücktes Lichtgebilde vor Augen zu führen, und anderseits wegen des Interesses, welches dieses sowohl an und für sich, als auch für den Photographen besitzt, einige der vorher erwähnten photographischen Detail-

aufnahmen des Aachener Halophänomens durch den Amateur
J. Derichs abgebildet (Fig. 62). Leider gibt das Verfahren
der Autotypie, welches zur Herstellung der Clichés angewandt
werden musste, so lichtschwache photographische Objecte
nicht in der ursprünglichen Schärfe wieder.

Die vorliegenden Aufnahmen sind mit einer Goerz-
Anschützschen Klappcamera, Doppel-Anastigmat IIIo mit
Schlitzverschluss bei ungefähr $^1/_3$ cm Schlitzöffnung ohne
Anwendung von Gelbscheibe, gemacht worden. Die Platten,
gewöhnliche Momentplatten der Gesellschaft für Anilin-
fabrikation, wurden nur schwach entwickelt, wobei Brillant-
entwickler der Barmer Trockenplattenfabrik zur Verwendung
gelangte: 1 Theil Entwickler, 1 Theil zehnproc. Pottasche-
lösung, 4 Theile Wasser und Bromkalizusatz.

Thorpe's Methode der Photographie in natürlichen Farben.

Ueber diese Methode siehe den Artikel von Hofrath
Professor Pfaundler, S. 177 dieses „Jahrbuches" f. 1901.
Im Nachstehenden veröffentlichen wir die gesammte Patent-
beschreibung („British Journal of Photography" 1900, S. 327).
Wenn transparente Photographien, die hinter einem rothen,
einem grünen und einem blauvioletten Farbenfilter auf
isochromatischen Platten hergestellt sind, in durchgehendem
Lichte betrachtet werden, derart, dass die drei Photographien
sich decken und nur die betreffende Farbe jeder einzelnen
von ihnen das Auge trifft, so sieht man ein Bild des Gegen-
standes in seinen natürlichen Farben, wie es uns z. B. in dem
als Kromoskop bekannten Apparate entgegentritt.

Um zu erzielen, dass nur die betreffende Farbe jedes
einzelnen Transparentbildes ins Auge gelangt, ist vorge-
schlagen worden, die Bildeindrücke auf dem entsprechenden
Transparentbilde mittels photographischer Diffractionsgitter
von verschiedener Weite für jede einzelne Farbe hervorzurufen
und sie unter Verwendung einer Linse durch parallele Licht-
strahlen, die auf sie von einer Richtung her einfallen, zu
beleuchten, wobei die verschiedene Weite für jede Farbe das
durch das entsprechende Diffractionsgitter hervorgerufene
Spectrum in verschiedener Weise verschiebt, so dass die Spectren
auf einander übergreifen, und, wenn das Auge an eine Stelle
rückt, wo das Roth des Spectrums, welches durch das mittels
des rothen Farbenfilters erzielte Transparentbild hervorgerufen

wird, mit dem Grün des Spectrums von dem durch das grüne
Farbenfilter erzielten Transparentbilde und dem Blau des
Spectrums von dem mittels des blauen Farbenfilters erzeugten
Transparentbilde zusammenfällt, der photographisch aufge-
nommene Gegenstand in seinen natürlichen Farben erscheint.

Thorpe's Verbesserung der Methode und der Massnahmen,
auf photographischem Wege hergestellte und andere Bilder
in ihren natürlichen oder anderen Farben vorzuführen, besteht
nun hauptsächlich darin, dass nach isochromatischen photo-
graphischen Transparentbildern Diffractions-Transparentbilder
hergestellt werden, welche für alle Farben gleich weite Gitter
haben, wobei jedoch die Linien des Gitters für jede einzelne
Farbe unter anderem Winkel angebracht sind; die Diffractions-
gitter werden dann dadurch in der betreffenden oder in irgend
einer anderen Farbe sichtbar gemacht, dass sie von ver-
schiedenen Punkten aus beleuchtet werden, die sich in Ebenen
befinden, welche senkrecht zu den Gittern des entsprechenden
Transparentbildes stehen, deren Stellung jedoch verändert
werden kann, zum Zwecke der Veränderung des Einfallwinkels
der Strahlen, so dass man Spectren erhält, welche über ein-
ander übergreifen und gleichzeitig einander kreuzen. Weitere
Verbesserungen der Methode durch Thorpe sind durch Ver-
vollkommnung des Verfahrens zur Herstellung solcher Dif-
fractions-Transparentbilder nach Photographien und für
gewisse Zwecke ohne Zuhilfenahme der Photographie zu ver-
zeichnen.

Die Fig. 63 und 64 zeigen eine diagrammatische Dar-
stellung des Apparates, welcher dazu dient, die Diffractions-
Transparentbilder in verschiedenen Farben sichtbar zu machen,
in der Seitenansicht und von oben. Die Fig. 65, 66 und 67
sind Darstellungen der Stellung der Spectren, welche er-
möglichen, dass die photographisch aufgenommenen Gegen-
stände in ihren natürlichen oder anderen Farben sichtbar
werden. Fig. 68 zeigt eine farbige Zeichnung; in den Fig. 69,
70 und 71 sind die nach Photographien mittels des Farben-
filters, nämlich eines grünen, eines rothen und eines blauen,
hergestellten Diffractions-Transparentbilder dargestellt, und
Fig. 72 zeigt die drei Transparentbilder in Deckung.

Zur Durchführung der Thorpeschen Methode sind in dem
Falle, dass es sich darum handelt, natürliche Gegenstände in
ihren natürlichen Farben im Bilde vorzuführen, mindestens
drei besondere mittels Farbenfilter hergestellte photographische
Negative und ebensoviele von ihnen copirte photographische
Transparentbilder erforderlich; Thorpe beschränkt sich jedoch
nicht auf diese oder irgend eine Zahl solcher Photographien

oder Transparentbilder, da für gewisse Zwecke eine grössere
Zahl sich von Vortheil erweist. Diese Transparentbilder werden
jedoch nur dazu benutzt, danach andere Diffractions-Trans-
parentbilder herzustellen, wobei man zweckmässig auf folgende
Weise verfährt.

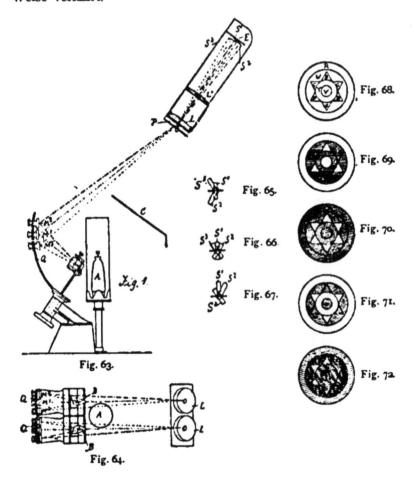

Fig. 68.

Fig. 69.

Fig. 65.

Fig. 70.

Fig. 66.

Fig. 67.

Fig. 71.

Fig. 1.

Fig. 63.

Fig. 72.

Fig. 64.

Eine Platte aus Glas oder anderem geeigneten trans-
parenten Material wird mit einem lichtempfindlichen Film
von Gelatinebichromat überzogen, welche bis zu dem Zeit-
punkte der Exposition durch Zusatz eines kleinen Procent-
satzes irgend einer geeigneten Substanz, z. B. Glycerin, in

ziemlich weichem Zustande erhalten wird. Auf dieses Film wird eine aus Celluloïd oder irgend einem anderen geeigneten Materiale hergestellte Matrize eines Diffractionsgitters gebracht, das zweckmässig 10000 bis 40000 Linien auf den Zoll aufweist, und zwar wird die liniirte Seite mit dem Film in Contact gebracht und am besten in dasselbe hineingedrückt, so dass die Linien des Gitters sich mechanisch auf das Film übertragen.

Wird nun eins der isochromatischen Original-Transparentbilder auf die so präparirte Platte gelegt, so werden bei der Exposition im Sonnenlichte oder gegen eine andere geeignete Lichtquelle die unter den hellen Stellen des Transparentbildes befindlichen Theile des Gelatine-Films stärker unlöslich für Wasser werden, als die Theile, welche sich unter den undurchsichtigen Stellen des Transparentbildes befinden. Wird das Celluloïd, oder aus anderem Material bestehende Gitter nun abgenommen oder mittels eines Lösungsmittels, welches die Gelatine wenig oder gar nicht angreift, z. B. Aceton losgelöst und dann die Platte in Wasser gewaschen, so zeigt sich auf der Gelatine eine Reproduction des Gitters, deren Intensität hinsichtlich der Diffractions-Wirkung je nach dem Verhältniss, in dem jede einzelne Stelle durch das Transparentbild hindurch belichtet worden ist, wechselt.

Bei der Herstellung dieser Diffractions-Transparentbilder nach den verschiedenen isochromatischen Transparentbildern werden die Linien des Gitters bei jedem einzelnen unter einem verschiedenen Winkel zu dem Bilde gelegt, so dass jedes Transparentbild verschieden gegen die übrigen liniirt ist, wobei jedoch alle Gitter dieselbe, am besten möglichst geringe, Weite haben.

Zur weiteren Klarlegung dieses Verfahrens zur Herstellung der Diffractions-Transparentbilder mögen noch folgende Erläuterungen zu den Figuren hier Platz finden. Fig. 68 stellt eine farbige Platte oder Zeichnung dar, die photographirt und in Farben vorgeführt werden soll; dabei bezeichnet R das Roth, W das Weiss, G das Grün, B das Blau, Y das Gelb und V das Violett. Von dieser Platte werden mittels eines grünen, eines rothen und eines blauen Farbenfilters drei Negative und als Copien davon drei Positive auf Glas oder anderen durchsichtigen Platten in der gewöhnlichen Weise hergestellt. Es liegt auf der Hand, dass auf diesen Positiven nur diejenigen Theile der Platte ganz durchsichtig klar erscheinen werden, welche die reine Farbe, derjenigen des betreffenden Farbenfilters entsprechend, aufweisen; mehr oder weniger durchsichtig sind die Stellen, in welchen die

Platte eine Farbe besitzt, in deren Zusammensetzung die Farbe des Gitters in einem gewissen Betrage enthalten ist, während die Stellen ganz undurchsichtig sind, welche die Farbe des Filters überhaupt nicht enthalten. So werden in dem mittels des grünen Farbenfilters hergestellten Transparentbilde die mit G in Fig. 68 bezeichneten Stellen ganz durchsichtig, die mit W und Y bezeichneten mehr oder weniger durchsichtig, die übrigen Theile ganz undurchsichtig sein. Wird dies Transparentbild auf die mit Bichromat-Gelatine überzogene Platte, auf welche die Matrize eines Diffractionsgitters eingedrückt worden ist, gebracht und exponirt, so werden die mit G, W und Y in Fig. 68 bezeichneten Stellen Licht durchlassen und die unter ihnen befindlichen Theile des Bichromat - Gelatine - Films mehr oder weniger unlöslich werden, während sie unter den übrigen Theilen löslich bleiben, und es wird durch das Waschen ein mit feinen Linien versehenes Transparentbild, so wie Fig. 69 dasselbe zeigt, erhalten werden, wobei die Gitterlinien, wie man sieht, horizontal verlaufen. Ebenso wird das mittels des rothen Farbenfilters von den Transparentbildern erzielte Diffractions-Transparentbild sich so darstellen, wie Fig. 70 zeigt, wobei in diesem Falle die Matrize des Diffractionsgitters unter einem gegen die Horizontale geneigten Winkel auf das Bichromat-Gelatine-Film aufgelegt ist, am vortheilhaftesten unter einem Winkel von 10^{0} oder weniger, der jedoch der Deutlichkeit wegen in der Figur grösser dargestellt ist.

Das Diffractions-Transparentbild, welches von dem mittels des blauen Farbenfilters hergestellten Transparentbilde erzielt wird, ist in Figur 71 dargestellt, wobei das Diffractionsgitter in diesem Falle derart auf das Bichromat-Film aufgelegt ist, dass der Winkel gegen die Horizontale, die umgekehrte Lage, wie derjenige bei dem Transparentbild in Fig. 70 hat. Verwendet man mehr als drei, durch anderes Farbenfilter erzielte Transparentbilder, so werden die Linien der Diffractions-Transparentbilder, die von ihnen hergestellt werden, mit Vortheil unter geeigneten mittleren Winkeln, welche der Stellung der betreffenden Farbe im Spectrum entsprechen, aufgelegt.

Die drei Diffractions-Transparentbilder, Fig. 68, 69 und 70, welche im Nachfolgenden der Kürze halber als die grüne, rothe oder blaue Platte bezeichnet werden sollen, werden nun permanent auf das Gemälde oder das damit sich deckende Bild gelegt, wie Fig. 72 es darstellt, und zeigen sich, wenn sie in geeigneter Weise beschaut oder projicirt werden, in

reflectirtem oder durchfallendem Lichte, in Farben, und zwar,
wenn die isochromatischen Photographien von natürlichen
Objecten hergestellt sind, mit den natürlichen Unterschieden
von Licht und Schatten.

Zum Zwecke der Besichtigung wird mit Vortheil die
erste Reihe von Spectren vom durchfallenden Lichte benutzt
und im Auge durch eine Linse vereinigt, welche unmittelbar
über dem Transparentbilde angebracht wird; wenn das Bild
sich scharf erweist, wenn es mittels eines Objectives beob-
achtet wird, wie man solche im Stereoskop verwendet, so
wird, wenn jedes Transparentbild nur durch directes oder
reflectirtes Licht in einer zur Richtung der auf ihm befindlichen
Linie senkrecht stehenden Ebene beleuchtet wird, während
das sonstige Licht durch Schirme von dem Auge ferngehalten
wird, das Bild auf jeder Transparentplatte gleichmässig Farbe
zeigen, je nachdem durch das Gitter Theile des Spectrums her-
vorgerufen werden und wenn die Lichtquellen oder die das Licht
reflectirenden Spiegel in solche Stellung gebracht werden,
dass die zerstreuten Lichtstrahlen von jedem Transparentbilde,
welche ins Auge gelangen, dieselbe Farbe wie das Farben-
filter haben, mittels deren die ursprünglichen Photographien
aufgenommen wurden, so erscheint das Bild in seinen natür-
lichen Farben.

In Fig. 63 und 64 ist ein zur Besichtigung der Bilder
geeigneter Apparat diagrammatisch von der Seite und von
oben betrachtet dargestellt.

Bei diesem Apparate sind die Lichtquellen, Linsen und
Bilder auf den Transparentplatten verdoppelt, damit die be-
treffenden Spectren und Bilder an zwei Beobachtungsspalten
auftreten, so dass der photographisch aufgenommene Gegen-
stand stereoskopisch gezeigt werden kann. Es stellt in der
Figur A einen Welsbach-Glühlichtbrenner dar, von welchem das
Licht durch Spalte auf zwei total reflectirende Prismen B
fällt, welche die Lichtstrahlen auf die Reflectoren M werfen.
Statt des Brenners A und der Prismen B können in einzelnen
Fällen mit Vortheil zwei Glühlampen, welche sich an den
Stellen befinden, die in der Zeichnung die Prismen einnehmen,
Verwendung finden. Das von den Spiegeln ausgehende Licht
fällt auf die combinirten Diffractions-Transparentplatten F und
geht durch die Linse L; das Bild wird mittels der stereoskopischen
Linsen L^1 und der schmalen Beobachtungsspalte E betrachtet.
C ist ein Schirm, der von den Transparentplatten das Licht
des Brenners fernhält.

Zu dem Zwecke, die Lichtstrahlen auf die betreffenden
Diffractions-Transparentplatten mit Gittern von gleicher Weite

aber verschiedener Neigung gegen das Bild in einer zu der Neigung der Linien senkrechten Ebene fallen zu lassen und den Einfallswinkel verändern zu können, sind die Reflectoren M auf der Oberfläche Q eines Umdrehungs-Ellipsoïds angebracht, dessen grosse Achse in der Linie des Reflexions-Punktes des betreffenden Prismas B und des Centrums der Linse L liegt, welche sich in den Brennpunkten der Ellipse befinden, deren Rotation um ihre Achse das Ellipsoïd erzeugt. Es ist klar, dass die von dem Prisma ausgehenden Lichtstrahlen in das Centrum der Linse bei jeder beliebigen Stellung der Reflectoren M reflectirt werden. Von der Achse ausgehende Träger sind so in der Fläche Q angebracht, dass die Stellung der Spiegel M und der Einfallswinkel verändert werden kann. Diese Träger sind gegen die Vertikale um ebensoviel geneigt, wie die Gitterlinien gegen die Horizontale, so dass die Strahlen B, M^1 und O sich in einer vertikalen Ebene, die senkrecht zu den Linien der grünen Platte, die Strahlen B, M^2 und O in einer Ebene, die senkrecht zu den Linien auf der rothen Platte steht, und die Strahlen B, M^3 und O in einer Ebene senkrecht zu den Linien der blauen Platte sich befinden. Die drei Gitter zerstreuen die von den Spiegeln entsandten Lichtstrahlen in Spectren in derselben Ebene wie die Lichtstrahlen, und wenn der betreffende Einfallswinkel derart durch Verschiebung der Spiegel bemessen ist, dass der grüne Theil des Spectrums S^1, der rothe Theil des Spectrums S^2 und der blaue Theil des Spectrums S^3 auf den Beobachtungsspalt fallen, so zeigt sich der photographirte Gegenstand in seinen natürlichen Farben; dabei thut man gut, die Augen in eine geringe Entfernung von den Beobachtungsspalten zu bringen. Wird die Stellung der Spiegel verändert, so ändert sich auch der Farbeneindruck der verschiedenen Platten für das Auge. Bringt man z. B. die Spiegl M^2 und M^3 in gleiche Linie mit dem Spiegel M^1, so passirt der grüne Theil der drei Spectren den Spalt, wie Fig. 66 zeigt, und der Gegenstand erscheint vollständig grün, dagegen ganz roth, wenn die drei Spiegel nach oben, und ganz blau, wenn sie nach unten geschoben werden.

Schiebt man die Spiegel M^1 und M^2 nach unten, den Spiegel M^3 nach oben, so gelangen von den Spectren der grünen und rothen Platte die blauen Theile, ausserdem der grüne Theil des Spectrums der blauen Platte ins Auge, wie Fig. 67 zeigt, so dass der grüne und der rothe Theil des photographirten Objectes blau erscheinen, während der blaue Theil grün aussieht. Es ist klar, dass durch Veränderung der Stellung der Spiegel jeder beliebige Theil des Spectrums

dem Auge vorgeführt und jede Art von verschiedener Färbung, ausser den natürlichen Farben, sichtbar gemacht werden kann.

In einigen Fällen können die Spiegel M durch in derselben Weise bewegliche Glühlampen ersetzt werden, wodurch die Prismen und der Brenner oder irgend eine sonstige Lichtquelle entbehrlich werden.

Handelt es sich um flache Objecte, z. B. Zeichnungen auf Tapeten, oder auch, wenn man keine stereoskopische Wirkung erzielen will, so bedarf es natürlich nur eines Satzes von Reflectoren und einer Lichtquelle und der Diffractions-Transparent-Photographien.

Bei Zeichnungen in zwei Farben sind natürlich zwei Diffractions-Transparentbilder und zwei Reflectoren erforderlich. Die Diffractions-Transparentbilder für solche oder ähnliche Zeichnungen lassen sich ohne Zuhilfenahme der Photographie herstellen, indem man eine Celluloïd-Matrize eines Diffractionsgitters auf die Zeichnung legt oder dasselbe auf eine solche aufzeichnet und für jede Farbe die Theile mit abweichender Färbung mit Firnis überstreicht, um die Zwischenräume zwischen den Gitterlinien zu füllen, welche letztere man für jede Farbe unter anderem Winkel auflegt. So kann man die Platten, Fig. 69, 70 und 71, dadurch erhalten, dass man die Celluloïdgitter auf die Fig. 68 unter entsprechenden Winkeln auflegt und die weissen Stellen der Fig. 69, 70 und 71 mit durchsichtigem Firnis überstreicht, wodurch beim Aufeinanderlegen und Einsetzen der Platten in den Apparat die Zeichnung in ihrer richtigen oder anderen Farben sichtbar wird, ganz in der Weise, wie es bei Anwendung von Gelatine-Diffractions-Transparentbilder geschieht, die nach der oben angegebenen Methode nach Photographien, die mittels isochromatischer Farbenfilter aufgenommen sind, hergestellt sind.

Es liegt auf der Hand, dass, wenn das photographirte Object eine Zeichnung ist, oder wenn eine Zeichnung eigens wie ein Transparentbild auf die angegebene Weise hergestellt wird, das nach einem Transparentbilde oder auch einer grösseren Zahl von solchen unter Zuhilfenahme von Gittern von gleicher Entfernung der Linien, jedoch verschiedener Neigung derselben, benutzt werden können und dass eine unbeschränkte Variation und Combination von Farben auf die beschriebene Art erzielt werden kann.

Statt der von Photographien oder der ohne Zuhilfenahme der Photographie in der angegebenen Weise erzielten Gelatine-Diffractions-Bilder, können Celluloïd-Matrizen nach denselben hergestellt, aufgezogen und in der für Gelatine-Transparentbilder üblichen Weise aufeinander gelegt werden. Es lässt

sich dies ausführen, indem man das Original mit einem dünnen Oel, z. B. Uhrmacher-Oel, einschmiert und die Celluloïd-Lösung darauf giesst; nach dem Trockenwerden lässt sich die Matrize leicht abziehen.

Das Photorama.

Von Gebrüder A. und L. Lumière in Lyon.

Photographische Apparate, welche den Zweck haben, auf einem Filmstreifen Panorama-Bilder zu erzeugen, die den vollen Umkreis des Horizonts aufweisen, sind in ziemlich grosser Zahl vorhanden, und das historische Studium dieser Apparate liegt ausserhalb der Grenzen, welche wir uns bei dieser Arbeit gesetzt haben. Mit Ausnahme des von Ducos du Hauron[1]) ersonnenen Apparates, der wegen des Auftretens von nicht fortzuschaffenden Aberrationen nicht zu ausreichenden Resultaten führen kann, lassen sich die vorgeschlagenen Apparate nicht umdrehen und gestatten nicht, das Bild des photographirten Panoramas auf einen cylindrischen Schirm zu projiciren.

Oberst Moessard[2]) ist es wohl gelungen, diese Art der Projection auf einem Bruchtheil eines Cylinders herzustellen, jedoch bilden die Schwierigkeiten seines Verfahrens und die Umstände der Regelung für jede einzelne Projection Hindernisse, welche der Ausnutzung dieser Methode im Wege stehen. Wir haben geglaubt, das Problem praktisch mit Hilfe eines neuen Apparates lösen zu können, der darin besteht, dass wir das Objectiv um die und an der Aussenseite der cylindrischen Bildfläche drehen, wobei dieses Objectiv mit einem Aufrichte-System versehen ist, welches das Bild auf der erwähnten Fläche unbeweglich erhält, trotz der Umdrehung des Objectives. Um die Sache klarer zu machen, lassen wir hier die Erklärung der Einzelheiten unserer Erfindung folgen.

I. Princip des Apparates[3]).

Nehmen wir ein photographisches Objectiv an, bei welchem die Knotenpunkte mit dem optischen Centrum N zusammenfallen (Fig. 73).

Es sei weiter A ein Lichtpunkt auf der Hauptachse OX dieses Objectives; sein Bild entstehe in einem gewissen Punkte A'.

1) Franzöis. Patent Nr. 217775 vom 20. Mai 1895.
2) Franzöis. Patent Nr. 162815 vom 17. Juni 1884.
3) Vergl. „La Phot." 1901, S. 184.

Durch eine Rotation um die senkrechte Achse O in der
Ebene der Figur bringen wir das Objectiv aus der Lage N
in die Nachbarlage N'. Das Bild des Punktes A entsteht
dann in B. Wenn man sich denkt, dass durch einen ge-
eigneten Apparat das Lichtbündel $N'B$, welches von dem
Objective ausgeht, von rechts nach links gedreht wird, d. h.
im umgekehrten Sinne zu der Rotation und um den gleichen
Winkel wie der Winkel $ON'B$, so bildet sich das Bild des
Punktes A in B' in der Nähe von A'. Während der Winkel-
verschiebung des Objectives von N nach N' verlegt sich das
Bild von A bloss von A' nach B'.

Diese Verschiebung besteht aus der dem Objective ge-
gebenen Rotation NON', der absoluten Focaldistanz des
Objectives und den verschiedenen Stellungen der Punkte A
und N zu der Rotationsachse O.

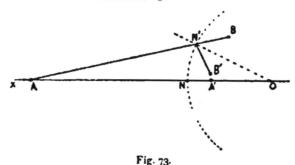

Fig. 73.

Diese Verschiebung muss praktisch gleich Null sein,
damit das Bild des Punktes A trotz der Rotation des Objectives
unverändert bleibt.

Die Rechnung zeigt, dass diese Bedingung erfüllt wird für
einen Rotationswinkel, der gewisse Grenzen nicht über-
schreitet, wenn die folgende Gleichung erfüllt wird:

1)
$$\frac{OA}{OA'} = \frac{NA}{NA'}$$

Anderseits sind die Punkte A und A' im Verhältniss zum
Objective conjugirt; sie genügen der allgemeinen Gleichung
der conjugirten Brennweiten:

$$\frac{1}{NA} + \frac{1}{NA'} = \frac{1}{F},$$

wobei F die absolute Focaldistanz des in Frage stehenden
Objectives bedeutet.

Wenn die Entfernung OA und die Focalentfernung des Objectives gegeben sind, so gestatten die obigen Gleichungen die Bestimmung von ON und OA'.

Daher kann man, trotz der Rotation des Objectives um eine Achse, welche nicht durch den Ausgangsknotenpunkt geht, praktisch feste Bilder erhalten, wenn man die beiden folgenden Bedingungen erfüllt, nämlich:

1. die Umdrehung der Bilder;

2. die Bestimmung der Rotationsachse derart, dass sie der Gleichung I genügt.

Wenn wir jetzt zwei cylindrische Flächen S und S' (Fig. 74) betrachten, welche als gemeinsame Achse die Rotationsachse des Objectives haben, die in O errichtet ist, wobei diese Flächen

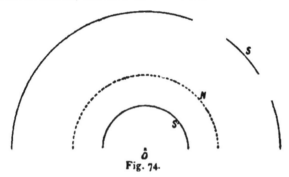

Fig. 74.

durch die Punkte A und A' in der Weise gehen, wie es eben gesagt wurde, und wir nun das Objectiv N zwischen diesen beiden Flächen sich drehen lassen, so liefert es auf der cylindrischen Fläche S ein unbewegtes Bild der verschiedenen Punkte der Fläche S'. Wenn die Rotationsgeschwindigkeit des Objectives mindestens 15 Wendungen in der Secunde beträgt, so gestattet die Dauer der Eindrücke im Auge des in O aufgestellten Beobachters, auf dem Schirm S ein unbewegliches und andauerndes Bild aller Punkte des Schirmes S' zu schauen, welche Licht aussenden.

Dies ist das Princip unseres Panorama-Apparates; er gestattet dem Objective, den vollen Horizont zu bestreichen, indem es sich um eine Achse dreht, welche nicht durch den Ausgangsknotenpunkt hindurchgeht, welche Anordnung die Umkehrung des Instrumentes zulässt, welches nicht bloss benutzt werden kann, um Landschaftsbilder aufzunehmen, sondern auch um diese auf einen cylindrischen Schirm zu projiciren, was bisher niemals verwirklicht werden konnte.

II. Umdrehung des Bildes.

Unabhängig von den Beziehungen, welche zwischen der Hauptfocaldistanz des Objectives, der Entfernung dieses

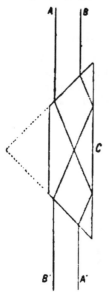

Objectives von der Rotationsachse und der Lage der Flächen S und S' bestehen können, haben wir gesehen, dass das Bild nothwendig umgekehrt werden muss, um die Rotation des Objectives zu corrigiren.

Ehe wir die Beschreibung der Einzelheiten unseres Apparates bieten, werden wir kurz die zur Herbeiführung dieser Umkehrung angewendeten Vorgänge erklären.

In dem ersten Versuchsapparate, welcher uns dazu diente, experimentell das oben erläuterte allgemeine Princip als zutreffend zu bezeichnen, haben wir die Umkehrung des Bildes mittels eines Umkehrprismas C erzielt, welches ganz dicht an das Objectiv gebracht war und das Bild durch totale Reflexion umkehrt, wie Fig. 75 zeigt.

Auf diese Weise erhielten wir unser erstes Panoramabild und verwirklichten seine Projection auf einen kreisförmigen Schirm von 6 m Durchmesser. Die Benutzung eines

Fig. 75.

solchen Prismas bringt jedoch den Fehler mit sich, dass eine sehr starke Absorption des Lichtes durch die Glasmasse herbeigeführt wird, und wir haben deshalb das Prisma in sehr vortheilhafter Weise durch

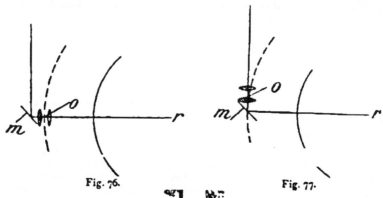

Fig. 76. Fig. 77.

einen Spiegel aus Glas ersetzt, der auf der Aussenseite mit Silberbelag versehen ist, um die doppelte Reflexion zu vermeiden.

Dieser Spiegel kann vor (Fig. 76) oder hinter (Fig. 77) das Objectiv gebracht werden unter 45° Neigung gegen die Hauptachse desselben. Wir haben die in Fig. 75 gegebene Anordnung getroffen.

III. Apparat zur Aufnahme von Bildern.

Der Apparat zur Aufnahme von Bildern, von dem die Fig. 78 und 79 einen schematischen Durchschnitt liefern, besteht der Hauptsache nach aus einer cylindrischen Trommel f, welche sich frei um eine Verticalachse d drehen kann und mittels eines kräftigen Uhrwerkes in Bewegung gesetzt wird,

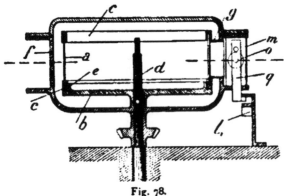

Fig. 78.

der ihm eine absolut constante und ganz nach Belieben zu regelnde Geschwindigkeit gibt.

Diese Trommel trägt aussen das Objectiv O, das hinter sich mit dem Umkehrspiegel m versehen ist. Das Ganze ist in einem prismatischen Kasten enthalten, der vollständig gegen das Licht verschlossen ist. Ein geeignet untergebrachter Verschluss Q lässt das Objectiv während einer vollständigen Drehung des Apparates offen und schliesst nach Abschluss der Drehung dasselbe sofort.

Auf der Achse d ist ein cylindrischer Glascylinder bc angebracht, auf welchen das lichtempfindliche Film aufgerollt ist, welches das photographische Bild aufnehmen soll. Der Durchmesser dieses Cylinders muss Dimensionen haben, die nach den oben gegebenen Andeutungen berechnet werden. Endlich ist die cylindrische Trommel durch den Deckel K verschlossen, welcher das lichtempfindliche Film vor der Einwirkung jeglichen schädlichen Lichtes schützt.

16

Ein Schirm, der mit der Trommel sich bewegt, legt sich
ganz nahe an das Film und beschränkt das Feld des Objec-
tives auf ein Rechteck, welches die Höhe des Films und zur
Breite 2 bis 3 mm hat.

Um eine Aufnahme zu machen, braucht man den Apparat
nur in die Mitte des zu photographirenden Panoramas zu
stellen und mit der geeigneten Geschwindigkeit rotiren zu
lassen; man wird nach der Entwicklung des Bildes ein voll-
kommen klares und continuirliches Bild der umgebenden
Landschaft erhalten. In dem endgültigen Apparate, welchen

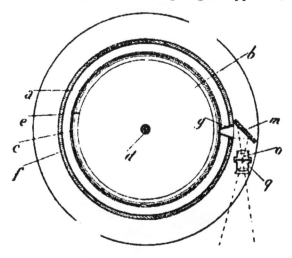

Fig. 79.

wir benutzt haben, ist der innere Theil des cylindrischen
Cylinders bc als Magazin ausgenutzt, so dass die Erzielung
von etwa 20 Aufnahmen möglich war, ohne den Apparat
neu zu beschicken.

IV. Projections-Apparat.

Der Projections-Apparat beruht auf demselben Principe
mit dem Unterschiede, dass er zwölf identische Objective statt
eines einzigen besitzt, was gestattet, die Lichtlieferung be-
deutend zu erhöhen und bei einer relativ schwachen Rotation
(drei Umdrehungen in der Secunde) eine Anzahl von Netzhaut-
Eindrücken zu erzielen, welche hinreichend gross ist, um
das Flimmern zu vermeiden.

Bei uur einem Objective würde, um dies Ziel zu erreichen, eine Geschwindigkeit von mindestens 30 Umdrehungen in der Secunde nöthig gewesen sein, und man begreift leicht, dass eine solche Geschwindigkeit die Stabilität des Apparates aufs

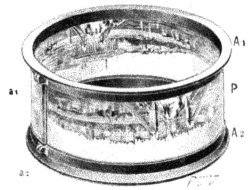

Fig. 80.

Spiel gesetzt haben würde. Der Apparat weist drei bestimmte Theile auf:

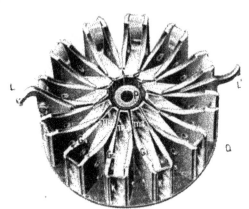

Fig. 81.

1. den Film-Träger;
2. das Beleuchtungssystem für das Film;
3. das optische System der zwölf Objective, deren jedes mit einem Umkehrspiegel versehen ist.

1. Der Filmträger ist in Perspective dargestellt (Fig. 80). Er besteht aus zwei metallischen Randeinfassungen A_1 und A_2:.

das Projectionsfilm *P*, in geeignete Abschnitte zerlegt, ist in Form eines Cylinders aufgerollt und stützt sich auf die Umkragungen der Randeinfassungen, auf denen sie mittels zweier Bänder aus dünnem Stahl a_1 und a_2 gehalten wird, welche sie äusserlich einhüllen.

Das Ganze bildet ein sehr festes System, das vollkommen cylindrisch und gut zu handhaben ist.

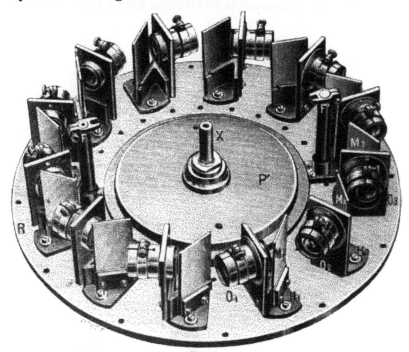

Fig. 82.

Dieser Filmträger ist auf einem Brette *P'* (Fig. 82) angebracht, das fest auf der grossen Achse *X* angebracht ist, welche Achse im Raume unbeweglich ist.

2. Das Beleuchtungssystem des zu projicirenden Films ist in Perspective (Fig. 81) abgebildet. Es besteht aus einer Platte aus Guss *Q*, die mit einer durchbohrten Röhre versehen ist, deren oberes Ende man in *P* sieht. Auf diese Platte und gleich weit von einander sind zwölf Kästen oder Scheiben G_1, G_2, G_3 angebracht, von denen jede einen Spiegel m_1, m_2, m_3, deren jeder unter 45^0 gegen die Senkrechte geneigt ist, und einen geeigneten Luftverdichter

$K_1, K_2, K_3 \ldots$ besitzt, der an Höhe derjenigen des Films gleichkommt.

Der Durchmesser dieser Platte ist kleiner als diejenige des Filmträgers, so dass sie frei im Innern des letzteren sich um die Achse X (Fig. 82) drehen kann.

Das Ganze des so zusammengesetzten Systemes erhält ein vertikales und cylindrisches elektrisches Lichtbündel, das von

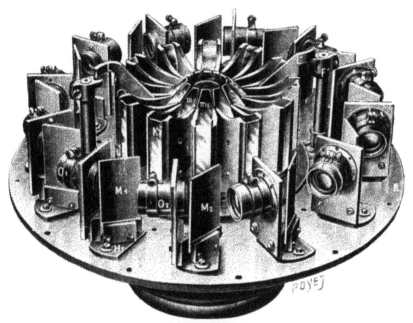

Fig. 83.

einem Manginschen Projector kommt, der sich in einer gewissen Entfernung oberhalb des Apparates befindet.

Dieses Lichtbündel ist durch die zwölf Spiegel in zwölf Theilbilder zerlegt, die horizontal in die Richtung der Condensatoren gelenkt werden und nach der Höhe und Breite der letzteren begrenzt sind.

3. Das eigentliche Beleuchtungssystem ist im Einzelnen in Fig. 82 dargestellt.

Es besteht aus einer Guss-Platte R von etwa 40 cm Durchmesser, welche sich um die allgemeine Achse X des Apparates drehen kann. Die obere Seite dieser vollständig polirten Platte nimmt zwölf Blöcke $H_1, H_2, H_3 \ldots$ auf,

welche zugleich die Objective O_1, O_2, O_3 und die ent-
sprechenden Umkehr-Spiegel M_1, M_2, M_3 tragen. Diese
Blöcke sind so gebaut, dass sie die vollkommene Regelung
der Objective und ihrer Spiegel derart gestatten, dass während
der Drehung der Platte die Substitution eines dieser Objective
an Stelle eines anderen keine Veränderung, wie klein dieselbe
auch sein möge, in der Lage und den Dimensionen des
auf den Schirm geworfenen Bildes herbeiführt.

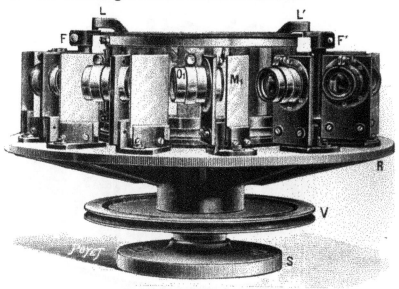

Fig. 84.

Diese allerdings empfindliche Regelung kann mit Leichtig-
keit ausgeführt werden. Sie ist übrigens für denselben Apparat
ein für alle Mal auszuführen und erhält sich unendlich lange.
Die Fig. 83 zeigt das Ganze des Apparates, nachdem der Film-
träger entfernt ist. Man sieht in der Mitte das Beleuchtungs-
system, das aus den zwölf unter 45° geneigten Spiegeln
M_1, M_2 und den zwölf Luftverdichtern K_1, K_2 besteht.
Vor diesen finden sich die Objective O_1, O_2, die mit
den Umkehr-Spiegeln M_1, M_2 versehen sind.

Die Platte R ist an der Platte befestigt, welche das
Beleuchtungssystem trägt, durch die Hebel L und L', welche
in die Strahlen F und F' greifen, die von den diametral
entgegengesetzten Säulen getragen werden, die auf der
Platte R stehen.

Die Rotations-Bewegung des Systems wird durch die gekehlte Platte V (Fig. 84) herbeigeführt, welche durch einen Riemen ohne Ende mit einem kleinen elektrischen Motor in Verbindung steht.

Die Hebel L und L' werden vertikal aufgerichtet, um den Filmträger aufzunehmen; sie werden dann niedergeschlagen, wie man an den Fig. 84 und 85 sieht.

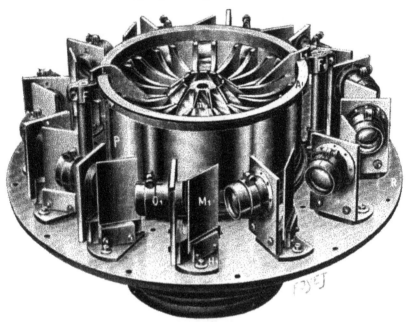

Fig. 85.

Die beschriebenen Anordnungen erfüllen voll das Ziel, welches wir uns gesetzt haben.

Sie gestatten die photographische Aufnahme des vollständigen Umkreises des Horizontes und geben leicht Panoramabilder von grosser Sauberkeit, selbst wenn es sich um belebte Landschaften handelt.

Sie bieten ausserdem den Vorzug, die Projection auf einen cylindrischen Schirm und bei starker Vergrösserung (z. B. auf 100 Durchmesser) dieser Panoramabilder mit vollständiger Schärfe und Festigkeit zu ermöglichen. Endlich sind die Landschaften sehr gut beleuchtet und können in einigen Secunden leicht ersetzt werden.

Arbeiten und Fortschritte
auf dem Gebiete der Photogrammetrie im Jahre 1901.

Von Eduard Doležal,
o. ö. Professor an der k. k. Bergakademie in Leoben.

Das nachstehende Referat, welches über neuere Arbeiten und Fortschritte auf dem Gebiete der Photogrammetrie eine Jahresübersicht bringen soll, wird kaum eine lückenlose Zusammenstellung der einschlägigen Publicationen und Arbeiten bieten können, weil es dem Berichterstatter trotz besten Willens bei dem hierortig herrschenden Mangel an einer reichhaltigen Bibliothek kaum möglich ist, über das reiche Zeitschriften-Material nur halbwegs informirt zu sein.

Immerhin wird der Leser so manches finden, was sein Interesse erregen wird.

Mehrere Instrument - Constructionen: ein Phototheodolit von Greve, der in Chile zur Anwendung gelangte, eine originelle photogrammetrische Camera von Davis-Berger in Boston, eine Zenit-Camera für astronomische Zwecke von Schnauder in Potsdam, ein Meteorograph von Dr. Kostersitz in Wien zeigen, dass vielseitig an dem Ausbaue der instrumentellen Hilfsmittel intensiv gearbeitet wird.

Auch theoretische Arbeiten über Photogrammetrie und verdienstvolle photogrammetrische Aufnahmen kommen zur Besprechung.

Frankreich hat in verflossenem Jahre keine nennenswerthe Arbeit in der Photogrammetrie zu verzeichnen.

Von neueren photogrammetrischen Arbeiten Italiens ist anzuführen die schöne Publication:

P. Paganini: „Fotogrammetria, fototopografia pratica in Italia e applicazione della Fotogrammetria all' Idrografia." Con 56 figure e 4 tavole intercalate nel testo. Ulrico Hoepli Editore - Libraio della real casa. Milano 1901 mit 288 Seiten.

Bereits in unserem Berichte vom Jahre 1898[1]) haben wir Mittheilung gemacht von einem grösseren Werke über Photogrammetrie, an welchem Paganini arbeitet. Nun ist diese Arbeit erschienen.

Paganini behandelt jenes Gebiet, auf dem er Autorität ist, nämlich die Phototopographie, die er im Militär-geographischen Institute zu Florenz auf eine bedeutende Stufe der Vollkommenheit gebracht hat; überall treten seine reichen Erfahrungen hervor, die er in der mehr als 20jährigen Thätigkeit auf diesem Gebiete gesammelt hat.

1) Siehe dieses „Jahrbuch" für 1898, S. 299.

Mit besonderem Verständnisse und Geschicke hat er verschiedene Instrumente für photogrammetrische Feldarbeiten, Phototheodolite, einen ingeniösen Apparat für hydrographische Aufnahmen, ferner Apparate für photogrammetrische Reconstruction angegeben, die im math.-mech. Institute des militärgeographischen Institutes zu Florenz ausgeführt wurden.

Auf Grund eingehender Studien, welche der Schreiber dieses Berichtes dem genialen Constructeur von wissenschaftlichen Instrumenten, Professor J. Porro, gewidmet hat, konnte über die Instrumente, welche Porro für photogrammetrische Zwecke baute, in der Abhandlung: „Ueber Porro's Instrumente für photogrammetrische Zwecke," in der „Photographischen Correspondenz" 1902, S. 80, Näheres gebracht werden.

Was England betrifft, so hat das verflossene Jahr keine besonders hervorzuhebenden Neuigkeiten und Fortschritte auf dem photogrammetrischen Gebiete zu nennen. Das Instrument von J. Bridges Lee ist es, welches immer noch das Interesse der englischen Ingenieurkreise auf sich zieht; und es ist unleugbar, dass der schöne Gedanke des Erfinders, der in dem Instrumente verkörpert ist, alle Werthschätzung verdient [1]).

Zur Literatur dieses Instrumentes seien angeführt:

1. „Engineering", 10. Sept. 1894, S. 312 bis 315.

2. „The Photographic Journal" („The Journal of the Royal British Society"), Oct. 1897.

3. „The Photogram", Febr. 1898, S. 47 bis 49.

4. „Nature", 14. April 1898, S. 563 bis 564.

5. „Photographic Annual for 1898", S. 431 bis 435 und 437.

6. „Bennet Brought's" standard text book on „Mine Surveying", last edition, last chapter.

7. „The Journal of the Camera-Club", Feb. 1900, S. 24 bis 28, March 1900, S. 30 bis 33.

8. „The Photographic Journal", June 1900, S. 274 bis 278.

Ferner in den Zeitschriften:

9. Major A. C. Mac Downell: „Progress in the practice of Surveying", published by the Royal Engineer' Institute Chatham, vol. XXVI, Paper I, S. 38.

1) Siehe dieses „Jahrbuch" für 1898, S. 299.

10. J. Bridges Lee: „Photographic Surveying", Vortrag gehalten in „The Society of Engineers", Westmünster, und in dem Werke:

11. „Hints to Travellers" 8. Edition volume I, S. 123 bis 132, Published by the Royal Geographical Society of London.

Zur Ergänzung unseres Berichtes über die Photogrammetrie in Spanien[1]) mögen nachstehende Angaben dienen. Das Institut „Depósito de la Guerra" befasst sich mit der Militäraufnahme Spaniens, mit der Ergänzung und Berichtigung der bestehenden Karten.

Frühzeitig hat dieses Institut die Photogrammetrie in den Dienst der Militär-Mappierung gestellt.

Die Versuchsarbeiten neueren Datums wurden in Catalonien angestellt:

1. die Aufnahme einer Berglehne mit einer strategischen Strasse zwischen Torre de Rui und Mal Pas, ferner

2. die Aufnahme der Umgebung von San Andrés de Palomar;

beide Reconstructionen erfolgten im Masse 1:5000.

Das für diese Versuche benutzte Instrument war ein für photogrammetrische Aufnahmen adaptirtes Breithaupt'sches Tachymeter mit Bussole.

Die erzielten Resultate entsprachen den Erwartungen. Vergleichsaufnahmen mit dem Tachymeter zeigten, dass die Photogrammetrie sowohl in der Horizontal- als Verticalaufnahme Vortreffliches leistet. Der Major des Generalstabes Alejandro Mas ist gegenwärtig mit der Bearbeitung eines Werkes über Photogrammetrie beschäftigt.

Nun tritt auch Schweden in die Reihe jener Staaten, welche die Photogrammetrie in den Dienst der Militäraufnahme gestellt haben.

Im Sommer 1898 sind photogrammetrische Versuchsaufnahmen ausgeführt worden. Der Chef des schwedischen Reichskartenwerkes, Oberst von Lowisin, sagt, dass sich die photographische Arbeitsmethode ökonomisch unvortheilhaft erweist gegenüber den gebräuchlichen Methoden des Topographen; der Vortheil der kurzen Arbeitszeit, den man durch die photogrammetrische Methoden zu erzielen beabsichtigt, wird durch die meteorologischen Verhältnisse zu sehr nachtheilig beeinflusst, weil gerade in Schweden in jenen Gegenden, welche sich für die photographische Methode eignen, klares,

1) Siehe dieses „Jahrbuch" für 1901, S. 346.

günstige Beleuchtungsverhältnisse bietendes Wetter nicht häufig vorkommt.

In der schwedischen Militär-Zeitschrift: „Kongl. Krigsvetenskaps-Akademiens, Handlingar och Tidskrift", Stockholm 1901, 11. und 12. Heft, S. 164 bis 167, findet sich eine aus der Feder des Obersten Freiherrn von Lowisin stammende Mittheilung über die Versuche, Erfolge und Erfahrungen der vom schwedischen Reichskriegsamte durchgeführten photogrammetrischen Arbeiten.

In einem unserer Berichte[1]) machten wir Mittheilung, dass im internationalen Wolkenjahre 1896/97 auf vielen Stationen der Erde systematische Wolkenaufnahmen ausgeführt wurden.

Die erste ausführliche Arbeit über die Resultate der Wolkenbeobachtungen im internationalen Wolkenjahre behandelt die Messungen in Schweden:

„Études internationales des nuages 1896/97. Observations et mesures de la Suède." Upsala 1898, S. 142, 1 Taf., und 1899, S. 49, 2 Taf.

H. Hildebrandsson gibt eine historische Einleitung über die Entwicklung der Wolkenforschung in den letzten 15 Jahren. A. E. Lundal und J. Westmann discutiren die Beobachtungen und Messungsergebnisse für 1896/97. In den Tabellen sind Form, Höhe, Richtung, verticale und horizontale Geschwindigkeit jedes einzelnen Wolkenpunktes angegeben und den Werthen der meteorologischen Elemente in dem Beobachtungstermine gegenübergestellt. Bei allen Wolkenformen, ausser *A-Cu* und *Ci-Cu*, zeigt sich eine grössere Wolkenhöhe bei höherer Temperatur. Ferner nimmt die Wolkengeschwindigkeit besonders im Winter rasch zu.

Schon in drei unserer Berichte[2]) haben wir von den photogrammetrischen Arbeiten der Russen eine übersichtliche Darstellung gegeben.

Heute sind wir in der Lage, ergänzend nachstehende Mittheilungen zu machen.

In neuerer Zeit haben die Russen auf ihren Forschungsreisen die Photogrammetrie mit Nutzen verwendet.

Die Expedition, welche im Sommer 1896 unter Führung der beiden Akademiker Tschernyscheff nnd Fürst Golitzyn

1) Siehe dieses „Jahrbuch" für 1897, S. 517 bis 522.
2) Siehe dieses „Jahrbuch" für 1899, S. 182; für 1900, S. 373 und für 1901, S. 352.

nach Novaja Zemlja unternommen wurde, hat ausgedehnte
Aufnahmen auf photographischem Wege durchgeführt.

In der officiellen Publication über diese Reise:

„Mémoires de l'Académie impériale des sciences de
St. Pétersbourg." VIII. Série, classe: physico-mathématique,
volume VIII, Nr. 1

findet sich ein grösseres Werk, eine Monographie, betitelt:

„Compte rendu de l'expédition, envoyée par l'Académie
Impériale des Sciences à Novaïa Zemlia en été 1896",

in welcher neben den astronomischen, zoologischen und
geologischen Arbeiten auch eine Studie über Photogrammetrie
und auf photogrammetrischem Wege hergestellte Karten auf-
genommen sind.

Diese Arbeiten wurden vom Fürsten Golitzyn geleitet,
und er hat gezeigt, mit welchem Geschicke russische Forscher
die Vortheile der Photogrammetrie bei Forschungsreisen aus-
zunützen verstehen.

Die Arbeit, im Grossformate der Petersburger Akademie
der Wissenschaften, umfasst 40 Druckseiten mit interessanten
theoretischen Untersuchungen und mit drei schönen Karten,
welche das photogrammetrisch festgelegte Gebiet in der Recon-
struction darstellen und die verdienstvolle Publication zieren.

Eine zweite photogrammetrische Aufnahme soll gelegentlich
der Gradmessungs-Expedition auf Spitzbergen im Jahre 1899
ausgeführt worden sein, von der im Augenblicke eine Ver-
öffentlichung nicht vorliegt, wahrscheinlich aber durch die
Mitglieder der Expedition in der nächsten Zeit besorgt wird.

Die Vermessungs-Camera Davis-Berger wurde bereits im
Jahre 1897 nach den Angaben von Professor J. B. Davis der
Universität of Michigan von dem mathematisch-mechanischen
Institute von C. L. Berger & Sons in Boston gebaut.

Bei diesem Instrumente ist, wie aus der beigegebenen
Abbildung, Fig. 86, ersichtlich ist, die photographische Camera
in eine für Vermessungszwecke geeignete Form gebracht,
so dass die einzelnen Operationen zur Justirung der Haupt-
theile, ähnlich wie bei einem Nivellier-Instrumente und Tachy-
meter, leicht vorgenommen werden können. Die einfache
Camera, die bis jetzt in der Photogrammetrie benutzt wird,
ist hierdurch in eine Präcisions-Camera umgewandelt worden,
und dadurch, dass ferner die Einrichtung getroffen wurde,
dass Fernrohr und Camera zu einem Theile vereinigt sind
und Nivellements-, Winkel- und Distanzmessungen gewöhnlicher
Genauigkeit ebenfalls damit vorgenommen werden können,

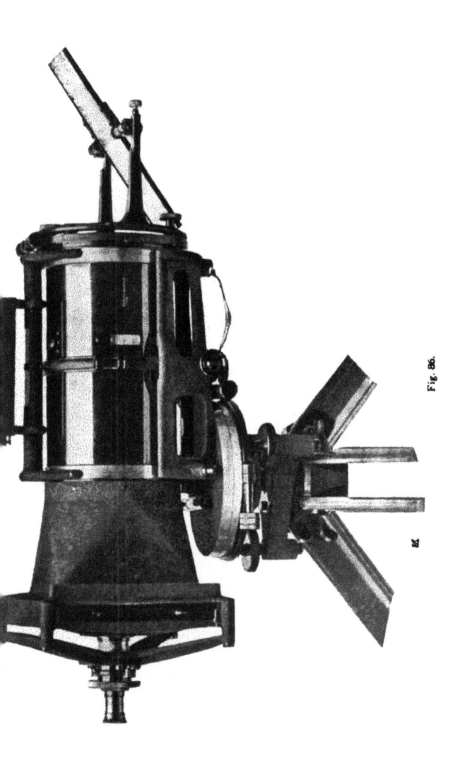

Fig. 86.

ist den Zwecken der tachymetrischen Topographie und Photogrammetrie ein weiteres Instrument angereiht worden. Eine ausführlichere Beschreibung der vorstehenden Vermessungs-Camera findet sich in „Der Mechaniker", Fachzeitschrift, Berlin 1901, 9. Jahrgang, S. 230.

Auf Grund authentischer Mittheilungen, welche wir den Ingenieuren Ernst Frick der chilenischen Grenz-Commission und Ernesto Grevo, ersten Astronomen der Sternwarte und Vertreter der Astronomie, Geodäsie und Topographie an der Universität in Santiago de Chile, verdanken, sind wir in der Lage, über die Anwendungen der Photogrammetrie in Chile Näheres zu bringen.

Von der chilenischen Grenzcommission, der die Aufgabe zufiel, die Unterlagen zu schaffen, auf Grund welcher der Verlauf der strittigen Grenze zwischen Chile und Argentinien festgestellt werden sollte, wurden kurze Zeit nach dem Bekanntwerden der erfolgreichen Arbeiten Deville's in Canada im Jahre 1895 Versuche mit der Aufnahme auf photogrammetrischem Wege unternommen. Zur Verfügung standen zwei canadische Apparate (altes Modell nach Deville), und drei Sub-Commissionsabtheilungen wurden mit den nöthigen Instrumenten ausgerüstet.

Die Feldarbeit gelang vollends, die Bilder waren durchwegs zufriedenstellend; leider kam es zu keiner Auswerthung der Aufnahmen, man behielt sich jedoch vor, während der nächsten Sommerarbeiten die Versuche weiter auszudehnen und praktisch verwerthbar zu machen. Die Grundlage dieser Arbeiten bildete ein von Norden nach Süden sich erstreckender Polygonzug:

1. „Geographical Journal" 1900. „Methods of Survey employed by the Chilean Boundary-Commission in the Cordillera of the Andes" und auszugsweise:

2. „Zeitschr. f. Vermessungswesen" 1901, 10. Heft, S. 263.

Auch gelegentlich der Grenzregulirungs-Arbeiten im Jahre 1899 bis 1901 wurde von der IV. Grenz-Sub-Commission die Photogrammetrie nicht ausser Acht gelassen. Leider ist das ziemlich reiche Material der chilenischen Grenz-Regulirungs-Commission noch nicht zur Reconstruction gelangt, und erst die nächsten Jahre dürften über diese Arbeiten Nachrichten bringen.

Nach den Erfahrungen der Grenz-Commission mit Argentinien hat selbst auch in ganz unerforschtem Terrain die photographische Methode mit einfachen Apparaten, wobei die Papier-Copien nach bekannten Punkten orientirt wurden und ausschliesslich graphische Constructionen zur Anwendung

kamen, eminente Vortheile geboten und eine sichere Detail-
lirung ermöglicht.

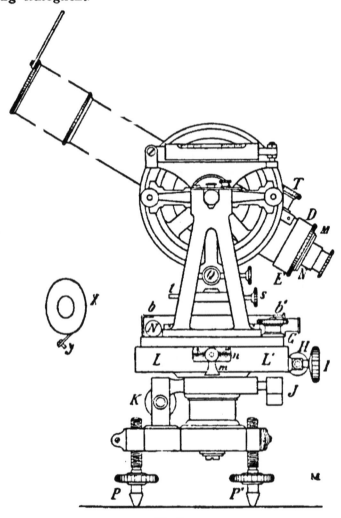

Fig. 87.

Die Erfahrungen der chilenischen Grenz-Commission gehen
dahin, dass die photographische Aufnahmemethode mit com-
plicirten Instrumenten und langen Berechnungen für ihre
Zwecke nicht taugt, sondern dass einfache Apparate und rein

graphische Constructionen Resultate von hinreichender Güte
bieten.

In dem Sinne, wie Deville in Canada die Photogrammetrie
verwendete und zu Ehren brachte, ist die Photogrammetrie
bei der chilenischen Regierung für die Landesaufnahme auf
Grund des Elaborates: „Memoria acerca de la Formacion
del Plano Topografico de Chile per Alejandro Bertrand" —

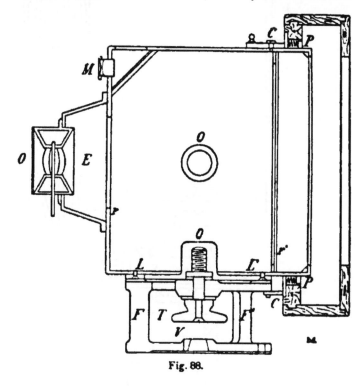

Fig. 88.

Santiago de Chile 1895, S. 36, durch den früheren Director
der öffentlichen Arbeiten, den technischen Director der Gray-
Commission, empfohlen worden.

Ingenieur E. Greve hat einen Phototheodolit construirt,
dessen Abbildungen anbei folgen. Das Instrument besteht
aus einem gewöhnlichen Theodolite (Fig. 87) mit kleinen
Aenderungen, sein oberer Theil ist abnehmbar, wobei der
Horizontalkreis mit all seinen Theilen auf dem Unterbaue
bleibt. Der Vortheil dieser Einrichtung, welche sich bei
mehreren Constructionen photogrammetrischer Instrumente

findet, besteht darin, dass das doppelte Nivelliren der Camera und des Theodolites vermieden wird.

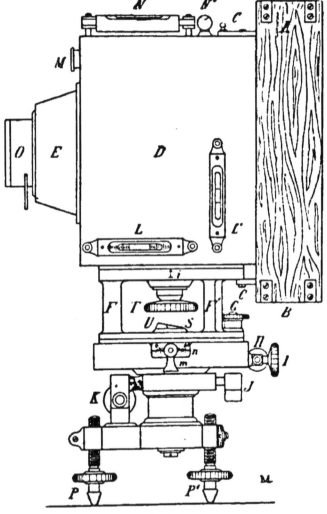

Fig. 89.

Die Camera (Fig. 88) ist fest gedacht ohne irgend eine Bewegung, ist auf den Unterbau aufsetzbar und corrigirbar selbst im Falle einer Deformation durch Stoss oder wegen

17

ungenauer Construction. Die Correction geschieht nicht durch Schrauben, welche sich auf der Reise leicht verdrehen, sondern durch eine Einrichtung, welche weiter unten beschrieben wird.

Ein Zwischentheil (Fig. 89), welcher das Verbindungsstück zwischen der Camera und dem unteren Theile des Theodolites bildet, führt eine Schraube, um die Camera zu befestigen, und zwar an zwei Seiten derselben, um Horizontal- und Verticalaufnahmen machen zu können. Um dieselbe zu nivelliren oder die Stetigkeit der Horizontalstellung zu prüfen, befinden sich an der Camera vier Libellen mit den correspondirenden Correctionsschrauben mit doppelten Muttern zum Feststellen, und zwar zwei Libellen auf jeder Seite.

Fig. 90. Fig. 91.

Die Cassetten in Buchform werden seitwärts in den Kasten AB hineingesetzt. Wenn man den Deckel zurückzieht, so bewegen sich die Schlösser C und die Spiralfedern, welche in dem Rahmen P_1P angebracht sind, schieben den Kasten mit der Cassette nach vorn und drücken die photographische Platte gegen den festen Rahmen, auf welche Weise eine constante Brennweite erzielt wird.

Um das Numeriren der einzelnen Platten zu vermeiden, ist an der Cassette eine Einrichtung getroffen, welche auf der photographischen Platte die betreffende Nummer selbstthätig markirt. Diese Einrichtung besteht darin, dass in dem kleinen Riegel a der Cassette (Fig. 90), welcher dazu dient, die Platte vorne anzuhalten, und welcher auch fest sein kann, die Nummern der Cassetten in römischen Ziffern ausgesägt sind; auf diese Weise wird die betreffende Nummer am Rande der Platte markirt. Diese Riegel, welche immer fest in der-

selben Lage bleiben, passen in correspondirende Ausschnitte im Rahmen hinein, wenn man die Platte gegen dieselben drückt, und die Nummer wird auf der Platte durch die Belichtung hervorgebracht. Diese Vorrichtung ist an zwei Stellen der Platte vorgesehen für den Fall, dass auf eine derselben eine dunkle Partie der Landschaft fallen sollte. Die Nummern müssen so angebracht sein, dass sie die Zeichen für die geometrischen Elemente der Platte nicht beeinträchtigen.

Der Fuss der Camera und der untere Theil des Gestelles am Theodolite führen eine Platte, welche Ausschnitte hat in der Form wie Fig. 91. Die Ausschnitte U und G' haben den Zweck, die Verbindung mit dem unteren Theile des Instrumentes herzustellen. In der ersteren U tritt ein Bolzen S ein, und um die Befestigung zu bewerkstelligen, genügt eine Drehung der Platte, bis die Schraube G in den entsprechenden Ausschnitt G' passt, wodurch die Befestigung erzielt werden kann.

Das complete Instrument besitzt zwei Stative, eines zum Gebrauche in leicht zugänglichem Terrain, und das andere für schwer zugängliches Terrain in Gebirgsgegenden. Das erstere besteht aus einem Teller aus Metall und drei zusammenlegbaren Stativfüssen.

Das für schwer gangbare und schwer zugängliche Terrains bestimmte Stativ ist in seinem oberen Theile annähernd gleich dem vorigen; die Beine dagegen sind als Bergstöcke zu benutzen.

Diese Einrichtung ist dem Phototheodolite von Paganini entlehnt, und ihr Vortheil spricht für sich selbst. E. Greve hat drei grössere Abhandlungen geschrieben:

1. „La fotografia aplicada al levantamento de planos",
2. „Sobre la fotografia" und
3. „Fotogrammetria, metodo fotogrammetrico de Koppe" publicirt in: „Boletin de la Sociedad de Ingènieria", Jahrgang 1897, Nr. 3, S. 43 bis 169, S. 170 bis 180 und Jahrgang 1898, Nr. 4, S. 191 bis 206.

Indem wir auf die Arbeiten, welche in deutscher Sprache publicirt wurden, übergehen, führen wir eingangs die höchst interessante Publication von Professor Dr. Carl Cranz an: „Anwendung der elektrischen Momentphotographie auf die Untersuchung von Schusswaffen", Wilhelm Knapp in Halle a. S. 1901, und kommen da auf die Anwendungen der Photographie für ballistische Zwecke zu sprechen.

Die meisten in dieses Gebiet fallenden Probleme sind photogrammetrischer Natur; aus den maasslichen Beziehungen der photogrammetrisch ausgewertheten Bilder wird man sichere Schlüsse auf die Vorgänge ziehen können, welche

sich um das Projectil abspielen, ferner wird man über die
Bewegung des Projectiles im Raume genaue Rechnungen an-
zustellen im Stande sein.

Professor Dr. Schnauder, ständiger Mitarbeiter des
geodätischen Institutes in Potsdam, construirte ein Instrument
„Zenith-Camera" genannt, und besprach dessen Anwendung
für die „Geographische Ortsbestimmung" in den „Astronomischen
Nachrichten", Bd. 154, Nr. 3678, Jahrgang 1901, S. 133.

Dr. Schnauder knüpft an die Brochure Dr. Stolzes
an, der vorgeschlagen hat, für die Bestimmung von Zeit und
Breite auf photographischem Wege die Gegend um den Zenith
des Beobachtungsortes zu photographiren und diesen selbst
auf der Platte durch die Bilder zu bestimmen, die ein Stern
direct und durch Reflexion an zwei zu einander senkrechten
Spiegeln mit verticaler Schnittlinie liefert.

Schnauder hat in einer eingehenden Besprechung der
Stolze'schen Arbeit auf die praktische Undurchführbarkeit
dieser Methode hingewiesen und zugleich den Vorschlag
gemacht, den instrumentellen Zenithpunkt durch drei Ex-
positionen mit kurzen und gleichen Zwischenzeiten derart
zu bestimmen, dass für die mittlere Aufnahme die Platte in
ihrer Ebene um 180^0 gedreht wird; hierbei wird also voraus-
gesetzt, dass bei den äusseren Aufnahmen, d. h. für eine Zeit
von 40 bis 60 Secunden, die Sternspuren geradlinig verlaufen.

Nach den Erfahrungen, die Dr. Schnauder mit der
Zenith-Camera für die photographische Bestimmung der Breite
gemacht hat, kann er behaupten, dass die Zenith-Camera
auf Reisen Zeit und Breite in erheblich kürzerer Beobachtungs-
zeit, bei hinreichender Genauigkeit, liefert als irgend eine
andere Methode.

————

In unseren Berichten von 1900[1]) und 1901[2]) haben wir
in Kürze über Apparate referirt, welche gebaut wurden, um
Sternschnuppen und Aufnahmen von Meteoren ausführen zu
können.

Ungetheiltes Interesse bieten die Apparate, Meteorographen,
welche der niederösterreichische Landesrath Dr. Karl
Kostersitz für Zwecke von Meteoraufnahmen construirt hat.

Bereits in den „Astronomischen Nachrichten", Nr. 3623,
Bd. 151, Februar 1900, findet sich eine Arbeit, betitelt:
„Photographische Beobachtungen der Leoniden und Bieliden

————

1) Siehe dieses „Jahrbuch" für 1900, S. 393.
2) Siehe dieses „Jahrbuch" für 1901, S. 368.

1899", in welcher Kostersitz seinen wohl primitiv gemachten, aber sinnreich combinirten photographischen Apparat zur Aufnahme von Sternschnuppen beschrieben hat. Dieser Apparat wurde in der photographischen Werkstätte von Rud. A. Goldmann in Wien gebaut und beruht im Wesentlichen auf der gleichzeitigen Verwendung von vier parallaktisch montirten Cameras, die mit vier sehr lichtstarken Objectiven (Voigtländer Schnellarbeiter, Serie I, Nr. 6, $f/3$, 16) ausgerüstet und so gegeneinander gestellt sind, dass die Bildfelder am Himmel wie die vier Quadranten eines rechtwinkligen Coordinatensystems an einander grenzen.

Trotzdem der Apparat nur provisorisch construirt war und in ziemlicher Hast zusammengestellt werden musste, konnte Kostersitz doch recht bemerkenswerthe Resultate damit erzielen, indem im November 1899 einige Aufnahmen von Meteoren aus dem Schwarm der Andromediden mit diesem Apparate gelangen.

Dieser günstige Erfolg veranlasste Landesrath Dr. Kostersitz,. die bestimmtere und genauere Ausgestaltung des, seinem primitiven Apparate zu Grunde liegenden Constructionsprincipes für ein stabiles Instrument zu benutzen.

So entstand der nun folgende „Meteorograph für veränderliche Polhöhe mit grossem Bildfelde und vollständig freier Visur", veröffentlicht in den „Astronomischen Nachrichten" Nr. 3727, Bd. 156, S. 97, 1901, ferner in „Zeitschrift für Instrumentenkunde", 11. Heft, S. 334, 1901.

Der Apparat hat den Zweck, grössere Partien des Sternenhimmels photographisch aufzunehmen, wie dies namentlich bei der Aufnahme von Sternschnuppenschwärmen erforderlich ist. Er besitzt hierzu vier einander gleiche Cameras mit sehr lichtstarken Objectiven, deren jedes, abgesehen von den übergreifenden Theilen, einen Quadranten der zu beobachtenden Fläche abbildet. Da die Cameras auf die Flächenstücke während längerer Zeit gerichtet bleiben müssen, so ist der Apparat parallaktisch montirt, und weil er auch zum Gebrauche für Expeditionen eingerichtet sein soll, so ist er mit veränderlicher Polhöheneinstellung versehen. Was die Details der Einrichtungen betrifft, verweisen wir auf die Fig. 92 und 93 (S. 264 und 265), sowie auf die citirten Publicationen, in welchen ausführlich über die Construction des Apparates berichtet wird.

Das Recht der Ausführung des Apparates ist dem Optischen Institute von Voigtländer & Sohn in Braunschweig übertragen worden.

Eine Zierde der photogrammetrischen Literatur bildet wohl die in jeder Richtung mustergültige Arbeit des auf dem

Gebiet der Photogrammetrie rühmlichst bekannten Autors, des k. und k. Obersten A r t h u r Freiherrn v o n H ü b l, welche in der officiellen Publication der k. k. Geographischen Gesellschaft zu Wien veröffentlicht wurde und lautet:

„ Karlseisfeld - Forschungen der k. k. Geographischen Gesellschaft." I. Theil: „ Die topographische Aufnahme des Karlseisfeldes in den Jahren 1899 und 1900." Mit zwei Karten, zwei Tafeln und zwei Abbildungen im Texte. „Abhandlungen der k. k. Geographischen Gesellschaft in Wien", Bd. 3, 1901, Nr. 1. Wien, R. L e c h n e r.

Auf Seite 10 dieser trefflichen Arbeit lesen wir: „S. F i n s t e r - w a l d e r hat schon vor Jahren die Bedeutung der Photogrammetrie für diese Zwecke (Gletschervermessungen) erkannt, und gegenwärtig wäre es ein grober Fehler, wenn man Gletscheraufnahmen ohne Zuhilfenahme der Camera ausführen wollte."

Diesen Ansspruch des erfahrenen Praktikers auf dem Gebiete der Photogrammetrie muss man vollinhaltlich unterschreiben.

Die Vortheile der Photogrammetrie für Gletschervermessungen, welche Baron H ü b l in seiner vorzüglichen Abhandlung Punkt für Punkt im I. Theile: „I. Die Wahl der Anfnahmemethode" behandelt und begründet, lassen sich absolut nicht abweisen und müssen allerorts erfasst und gewürdigt werden.

Der zweite Theil der schönen Arbeit: „II. Die Arbeiten am Karlseisfelde 1899 und 1900" sprechen von der Basirung der Aufnahme, der Wahl der Camerastandpunkte, der Ausführung der Aufnahme und geben genau den Weg an, der bei derartigen Arbeiten einzuhalten ist.

Der dritte Theil der Publication behandelt: „III. Die Construction und Ausführung der Karte." Die Karte wurde im Maassstabe 1 : 10000 ausgeführt.

Auf Tafel I wird gezeigt, in welcher Weise die H a u c k' sche trilineare Theorie der Kernpunkten mit Vortheil für die Identificirung der Punkte auf den Photogrammen benutzt werden kann und bei der Gletscheraufnahme sich als unabweislich und äusserst zweckmässig erweist.

Baron H ü b l kam auf den originellen Gedanken, in den frisch gefallenen Schnee Fussspuren treten zu lassen, die einerseits gestatten, eine grosse Zahl von passend vertheilten P u n k t e n über die mehr oder weniger monotone Schneefläche sichtbar zu machen, und anderseits erhält man durch diese Eindrücke in den Schnee gute Anhaltspunkte für das Aufsuchen identischer Punkte, wodurch diese Arbeit wesentlich gefördert wird.

Tafel VI gibt das bei der Aufnahme der Karte als Grundlage dienende Netz der Detailpunkte, und Tafel III zeigt die schöne Karte, deren Reproduction dem k. und k. Militärgeographischen Institute zu Wien alle Ehre macht.

Auch Genauigkeitsuntersuchungen wurden gelegentlich dieser Arbeit ausgeführt.

Das k. und k. Militär-geographische Institut in Wien hat auf Initiative Sr. Excellenz des Feldmarschall-Lieutnants Reichsritter von Steeb durch mehrere Jahre Versuche mit der Photogrammetrie durchgeführt, Oberst Baron Arthur von Hühl leitete mit Geschick diese Arbeiten und brachte die Photographie im Institute auf die heutige achtungsgebietende Höhe.

Die Felsen- und Hochgebirgsregion ist ihr Arbeitsterrain, da wird sie stets der topographischen Aufnahme ein unentbehrliches Hilfsmittel bilden.

Der gegenwärtige Director des Institutes, Oberst des Generalstabscorps, Otto Frank, schätzt die Photogrammetrie, und hat die begonnenen Arbeiten von eingeschulten Officieren mit Erfolg fortsetzen lassen.

Im Jahre 1900 wurden photogrammetrische Aufnahmen von einer Arbeitspartie in einem Raume von etwa drei Sectionsvierteln durchgeführt. Es gelangten in der Zeit vom 6. Juli bis 14. August von 35 Standpunkten die Sannthaler- (Steiner-) Alpen zur Bearbeitung. Vom 16. August bis 22. September sind von 20 Standpunkten Ergänzungs-Aufnahmen in den Julischen Alpen zwischen Karfreit und Soča bewirkt worden. Zur Einführung in diese Arbeitsmethode wurden zwei Mappeure, auf die Dauer je eines Monates, der Partie zugetheilt.

Photographische Landschaftsaufnahmen, die sich für sehr verwerthbar erwiesen haben, wurden bei den Mappierungs-Abtheilungen gleichfalls vorgenommen, und zwar entfallen auf ein Sectionsviertel etwa fünf Bilder. Siehe „Mittheilungen des k. und k. Militär-geographischen Institutes in Wien", Bd. 20, 1900, S. 14.

Professor Dr. W. Láska an der k. k. Technischen Hochschule in Lemberg veröffentlichte eine interessante Arbeit: „Ueber ein Problem der photogrammetrischen Küstenaufnahme," in den „Monatsheften für Mathematik und Physik," 12. Jahrgang, S. 172.

Schon Lambert befasste sich in seinen Beiträgen u. s. w. I, 186 mit dem Probleme: „Wann kann mittels der aus n isolirten Punkten zwischen m Objecten gemessenen Winkeln eine proportionale Figur aller $(m + n)$ Punkte entworfen werden?" und gab eine complicirte Auflösung, welcher Clausen

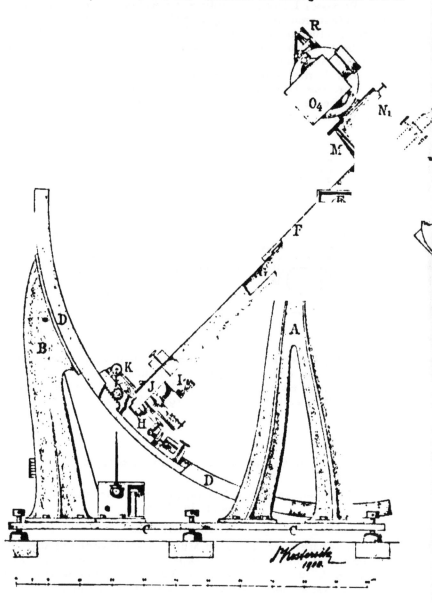

Fig. 62.

in den „Astronomischen Nachrichten", Bd. 461, S. 70, eine
nicht weniger complicirte hinzufügte.

Professor Láska formulirte die Aufgabe wie folgt: „Wieviel Aufnahmen mit einer gewöhnlichen photogrammetrischen
Camera müssen bei innerer Orientirung gemacht werden,
um die Situation des Terrains zu erhalten?" und gab eine
elegante Auflösung.

Der Verfasser dieses Berichtes publicirte:

1. Das Drei- und Fünfstrahlen-Problem in der Photogrammetrie" in der „Zeitschrift für Mathematik und Physik",
1. und 2. (Doppel-)Heft des 47. Bandes, Leipzig 1902.

Fig. 93.

2. „Ueber Porros Instrumente für photogrammetrische
Zwecke" in der „Photogr. Correspondenz", 1902, S. 80.

3. „Greves Phototheodolit" in der Fachzeitschrift
„Der Mechaniker", Jahrgang 1901, S. 182.

Ueber Gummidruck und Ozotypie.

Von H. Kessler,
k. k. Professor an der k. k. Graphischen Lehr- und Versuchsanstalt in Wien.

I. Gummidruck.

Höchheimer & Co. in München-Feldkirchen haben die
Fabrikation ihres Gummidruckpapieres verbessert. Es wird
in einer Lösung von 50 bis 60 Theilen Kaliumbichromat in
1 Liter Wasser unter Zusatz von 20 ccm Ammoniak $d = 0,91$

(Temperatur — 7° R.) empfindlich gemacht. Das Chromiren geschieht in der Weise, dass man das Blatt Papier an zwei diagonalen Ecken fasst, Schicht nach oben, durch das Chrombad hin- und herzieht, so dass das Bad recht gleichmässig über die Schicht fliesst. Es genügt im Allgemeinen ein 25 bis 35 maliges Passiren des Bades. Für grosse Blätter ist es besser, wenn zwei Personen an je zwei Ecken anfassen. Beim letzten Durchziehen führe man das Blatt über den Schalenrand, um die Rückseite von der über-schüssigen Flüssigkeit zu befreien. Das Chromiren kann bei Tages-licht geschehen. Das Trocknen soll in einer geräumigen Dunkel-kammer bei gelinder Wärme binnen 3 Stunden erfolgen. Die zum Copiren verwendeten Nega-tive sollen klar und gut gedeckt, jedoch keineswegs hart sein. Vergrösserungen copirt man am besten nach Papiernegativen, welche mittels eines Gemisches gleicher Theile Ricinus- und Terpentinöles transparent ge-macht wurden.

Fig. 94.

Höchheimer entwickelt die auf seinem Gummidruckpapier hergestellten Copien durch Wäs-sern in mehrfach gewechseltem kalten Wasser während mehrerer Minuten, eventuell durch vor-sichtiges Abspülen unter der Wasserleitung. Zum Entwickeln dient eine tiefe Blechschale mit Wärmvorrichtung (siehe Fig. 94) und eine schief darübergestellte Glas- oder Blechscheibe. Die Blechschale wird reichlich mit Wasser gefüllt, dem pro 10 Liter 100 g gereinigten Holzmehls (zu beziehen von Höchheimer in München) beigemischt ist. Die warme Mischung von Holzmehl und Wasser (Temperatur etwa 25 Grad R.), welche man mit einem Blechtopf aus der ge-heizten Schale schöpft, wird in dünnem Strahl an der oberen Kante des Bildes aufgegossen und läuft über dasselbe in die Schale zurück. Die Lichter erscheinen nach mehrmaligem Uebergiessen. Bei richtiger Exposition ist die Entwicklung in einigen Minuten beendigt. Hierauf wird das Bild kurz

unter der Brause gewaschen und zur Entfernung der letzten Reste von Chromsalz in ein Bad von 5000 Theilen gewöhnlichen Wassers und 260 Theilen doppelt schwefligsauren Natrons gebracht. Hierin bleibt das Bild, bis die Weissen völlig klar sind. Hierauf wäscht man durch öfteren Wasserwechsel auch dieses Salz aus und hängt das Bild zum Trocknen auf eine Leine.

Graf d'Osseville (,,Phot. Centralbl.", Bd. 7, S. 224) fertigt Gummidrucke nach folgender Vorschrift an: Starkes, weiss geleimtes Papier taucht man 2 Minuten in zehnprocentige Kaliumbichromatlösung und trocknet es. Hierauf überstreicht man mit einer Mischung von 100 ccm Wasser, 10 g arab. Gummi und Aquarellfarben in genügender Menge, um eine tintenähnliche Flüssigkeit zu erreichen. Die Copie wird wie gewöhnlich entwickelt.

Ueber das Gummidruckverfahren, wie es im photographischen Atelier von Baron A. von Rothschild in Wien ausgeführt wird, berichtet H. Cl. Kosel in einer im Verlag von Langer & Co. erschienenen Brochure: ,,Der Gummidruck."

Aus demselben führen wir folgende Einzelheiten an, welche besondere Beachtung verdienen.

Um für kleine Bildformate scharfe Bilder beim Uebereinanderdrucken zu erzielen, erhält das Negativ einen Cartonrahmen, in welchem es unverschiebbar liegt und welcher durchgestossene Reissnägel enthält, auf deren Spitzen das Copirpapier aufgedrückt wird. Zur Herstellung eines Gummidruckes combinirt Kosel drei Drucke, zu welcher er Mischungen von Bichromat, Gummi und Farbe in verschiedener Concentration verwendet. Die erste Mischung wird so dunkel aufgetragen, dass sie beinahe das Papier deckt, und darauf die grössten Tiefen copirt; für die zweite Mischung dient weniger Farbgehalt, und es wird so lange copirt, bis in den Lichtern alle Details enthalten sind. Nach dem Entwickeln ergibt sich ein Bild, welches aus den tiefsten Tönen und den Spitzlichtern mit leichten Uebergängen besteht. Die verbindenden Mitteltöne vom tiefsten Schatten zum Licht werden mit einer dritten Mischung, deren Farbenmenge zwischen der ersten und zweiten gehalten ist, hergestellt.

Der Hauptvortheil des Verfahrens besteht darin, dass für sämmtliche Drucke die gleiche Copirzeit eingehalten werden kann, da die Verschiedenheit der Drucke durch den ungleichen Farbengehalt bewirkt wird. Eine Veränderung erfährt diese Methode bei der Anwendung dichter, harter Negative, bei welchen zweimaliger Aufstrich der Lösung für die Mitteltöne

und diejenigen der hellsten Partien empfohlen wird. Dagegen genügt für den Gebrauch sehr dünner, flauer Negative ein Aufstrich der Lösung für die höchsten Lichter und ein solcher für die tiefsten Stellen.

Eine neue Form des Auftragens der Präparationslösung beim Gummidruck empfiehlt Moreno. Die chromirte Gummifarbe wird so stark verdünnt, dass sie mit der Airbrush aufgetragen werden kann. Zu diesem Vorschlage meint Gaedicke, dass beim Combinationsdruck Zeit erspart werden könnte, wenn nach der ersten Copirung, ohne zu entwickeln, die zweite Präparationslösung aufgetragen würde. Nun wird wieder copirt und beide Drucke auf einmal entwickelt. (Wiener freie „Photographen Zeitung" Nr. 7, 1901, S. 111.)

II. Ozotypie.

Das Verfahren der Ozotypie ist in den „Jahrbüchern" 1900, S. 50 und 1901, S. 235 eingehend behandelt worden. Dieses Verfahren ist im Laufe des vergangenen Jahres durch zahlreiche Versuche seitens vieler hervorragender Fachmänner, wie durch O. Manly, dem Erfinder des Verfahrens selbst, wesentlich .verbessert worden.

Mauly hat über die Ozotypie eine kleine Brochure verfasst: „Lessons in Ozotypie", London 1900.

Einem von ihm im Londoner Camera Club gehaltenen Vortrage (siehe „British Journ. of Photography", 1901, S. 459) entnehmen wir folgendes:

Das Gelingen dieses Druckverfahrens beruht zum grössten Theil auf der richtigen Wahl des Papieres und einer entsprechenden Leimung desselben. Empfehlenswerth ist gutes Zeichenpapier. Die Hochglanz- und Matt-Papiere der Ozotype-Company geben ausgezeichnete Resultate.

Die Leimlösung wird am besten gleichzeitig mit der Sensibilisirungslösung auf das Papier gebracht.

Dazu nimmt man etwa 1 g Leimlösung auf 5 g Sensibilisirungsflüssigkeit; für rauhes Papier wird die Leimlösung doppelt so stark genommen.

Bei dem Gebrauche eines englischen oder französischen Zeichenpapieres kann man ohne Leimung einen dem Gummidrucke ähnlichen Effect erreichen.

An Stelle der rasch erstarrenden Gelatinelösung empfiehlt Manly die Verwendung von Fischleim, der gleich mit der Sensibilisirungslösung gemischt werden kann [1]).

1) Fischleim anstatt der Gelatine ist bereits von G. F. Blackmore für diesen Zweck versucht und empfohlen worden. („The British Journ. of Phot", 1900, S. 777: ferner dieses „Jahrbuch" für 1901, S. 235.)

Die Leimlösung soll nur in geringen Mengen angesetzt werden, da sie sich in verdünntem Zustande nicht lange hält. Das Lösungsverhältniss für Fischleim ist 1:5 bis 1:3; letzteres für rauhe Papiere.

Nach vollständiger Auflösung des Leimes setzt man auf 10 bis 20 ccm Leimlösung 60 ccm der Sensibilisirungslösung zu. Der Leim coagulirt hierbei und hält sich auf der Oberfläche der Lösung, doch ist es überflüssig durch Rühren eine Vermischung herbeizuführen, da die Bestandtheile durch das Verstreichen mit dem Pinsel gründlich gemischt werden.

Von Bedeutung ist die Verwendung des Kupfervitriols an Stelle des Eisenvitriols als Zusatz zur Eisessiglösung. Durch dieselbe ist es möglich geworden, Bilder mit besseren Contrasten zu erhalten.

A. Haddon hat Versuche über die Beschaffenheit des primären Bildes angestellt und seine Ergebnisse veröffentlicht. („Photogr. Wochenblatt", Februar 1901, S. 45, aus „Bulletin Belge", Jauuar 1901, S. 27.)

Die von Manly in seiner ersten Mittheilung ausgesprochene Ansicht, dass das erste auf dem präparirten Papier erhaltene Bild aus Mangansuperoxyd bestehe, wird von Haddon bestritten.

Die Mischung von Bichromat mit Mangansulfat erweist sich erst in Gegenwart einer organischen Substanz als lichtempfindlich, es wird dann die Chromsäure schliesslich zu Chromsesquioxyd reducirt, bis sich neutrales Salz gebildet hat. Haddon schliesst daher, dass sich dann Manganchromat, gemischt mit chromsaurem Chromoxyd, bildet.

Dieselben Resultate, wie Manly sie erzielt, kann man nach Haddon auch erhalten, wenn man ohne Mangansulfat, also nur mit Bichromat, oder auch letzteres gemischt mit Quecksilberchlorid, verwendet. Die Bildung der unlöslichen Chromate der Metalle ergibt sich dann aus der Farbe des Bildes, die dunkler und bei Quecksilber röther ist, als wenn man reines Bichromat angewendet hat.

Wenn man einmal erkannt hat, dass das Bild aus unlöslichen Chromaten besteht, so wird es leicht begreiflich, wie das Pigmentbild aus diesen Verbindungen entsteht. Wie bekannt, wird das Pigmentpapier mit einer Lösung von verdünnter Essigsäure und Hydrochinon getränkt und dann auf das primäre Bild gequetscht. Die Essigsäure setzt die Chromsäure allmählich in Freiheit, und diese wird durch das Hydrochinon zu einer Verbindung reduzirt, welche die Leimschicht gerbt. Da die gegerbte Leimmasse auch die derselben beigemischte Farbe festhält, entsteht ein Farbstoffbild.

Haddon erhielt übrigens mit der erhöhten Menge von 70 Tropfen Essigsäure auf 112 ccm Wasser ohne Hydrochinon ein Bild, das vollständig übereinstimmte mit jenem, welches nach Manlys Vorschrift hergestellt war.

Der Theorie Haddon hat auch Manly in seinem Vortrage im Londoner Camera-Club („British Journ. of Phot.", 1901, S. 459) beigestimmt.

Auch Dr. G. Hauberrisser tritt der ursprünglichen Ansicht Manlys über die Beschaffenheit des primären Bildes bei der Ozotypie entgegen. („Photogr. Rundschau", 1901, S. 113.) Seiner Ansicht nach ist es möglich, dass sich aus Kaliumbichromat und organischen Körpern (Papier, Gelatine u. s. w.) chromsaures Chromoxyd und einfach chromsaures Kali bildet, mit Mangansulfat Manganchromat entsteht.

Der chemische Process bei der Ozotypie verläuft nach Hauberrisser nach folgender Gleichung: $3 K_2 Cr_2 O_7 +$ Gelatine (oder Gummi u. s. w.) $+ Mn SO_4 — Cr_2 O_3 \cdot Cr O_2$ $+$ oxydirte Gelatine $+ K_2 SO_4 + Mn Cr O_4$.

Hauberrisser kommt daher zu dem Schlusse, dass das chromsaure Chromoxyd und das gebildete Manganchromat das Hydrochinon oxydiren und dieses alsdann die Gerbung des Bildes bewirkt, welcher Vorgang von dem essigsauren Manganoxyd und essigsauren Chromoxyd unterstützt wird.

Die Verhältnisse für das Bad zur Uebertragung des Pigmentpapieres auf das primäre Bild sind nach den neuesten Mittheilungen der Ozotype-Co. die folgenden für gut gedeckte, brillante Negative:

Wasser	1 Liter,
Eisessig	3 ccm,
Hydrochinon	1 g,
Kupfersulfat	1 „

für Platindruck Negative:

Wasser	1 Liter,
Eisessig	4 ccm,
Hydrochinon	1 g,
Kupfersulfat	1 „

für weiche und dünne Negative:

Wasser	1 Liter,
Eisessig	5 ccm,
Hydrochinon	1 g,
Kupfersulfat	1 „

Diese Bäder halten sich etwa 14 Tage, werden dabei aber selbstverständlich durch den Gebrauch schwächer. Nach dem Gebrauche muss das Bad filtrirt werden.

In dem Bade bleibt das Papier unter Vermeidung von Luftblasen etwa 1 Minute, worauf man das copirte Papier gleichfalls in das Bad bringt, die Bildseite desselben mit der Schicht des Pigmentpapieres in Contact bringt und nach dem Herausnehmen aufeinander quetscht.

Die Dauer der Einwirkung des Bades auf das Pigmentpapier richtet sich nach der Copie. Ist dieselbe kurz belichtet, so lässt man das Bad durch 2, bei richtig copirten nur 1 und bei übercopirten Drucken $^3/_4$ Minuten einwirken.

Die aufgequetschten Papiere müssen mindestens 3 Stunden in Contact bleiben, damit eine gerbende Wirkung erzielt wird; man kann aber auch ohne Schaden die Entwicklung erst nach längerer Zeit, etwa 10 bis 12 Stunden, vornehmen.

Eigene Erfahrungen über das Manly'sche Verfahren veröffentlichte Robert Demachy in Paris. (,,Bulletin du Photo-Club de Paris", Februar 1901, S. 33.)

Professor R. Namias in Mailand, welcher sich in Bezug auf die Beschaffenheit der Substanz des primären Bildes bei der Ozotypie der Ansicht Haddons anschliesst, empfiehlt für das Sensibilisiren des Papiers folgendes einfache Rezept:

Kaliumbichromat 10 g,
Kupfersulfat 10 ,,
Wasser 100 ccm.

III. Platin-Gummi-Combinationsdrucke.

Bei diesem Verfahren wird zunächst eine Platincopie von dem Negative angefertigt, diese Copie mit einer gefärbten Chromgummi-Schicht überzogen und dann nochmals unter dem Negative belichtet. Der Platindruck wird hierfür weniger kräftig gehalten als gewöhnlich, da er durch den Ueberdruck mit farbstoffhaltigem Gummi an Kraft gewinnt. Diese Copirmethode wurde an der k. k. Graphischen Lehr- und Versuchsanstalt in Wien bereits 1899 ausgeübt, ein darnach angefertigtes Bild in Paris 1900 ausgestellt und der dabei angewandte Vorgang vom Verfasser beschrieben. (Siehe Eder's ,,Receptenbuch", 1900, S. 70.)

Neuerdings beschreibt H. Silberer diese Methode als ,,neues" Druckverfahren und findet, dass sich mit dem combinirten Platin-Gummiverfahren hübsche Resultate erzielen lassen. (,,Apollo" 1902, S. 4, aus ,,Allg. Sportzeitung".)

IV. Ozotypie-Gummi-Combinationsdruck.

An Stelle der Gelatine des Pigmentpapieres kann auch mit Farbstoff versehener Gummi treten, und man ist dadurch im Stande, mit Hilfe der Ozotypie auf eine sehr einfache Art

und Weise Gummidrucke herzustellen, welche alle charak-
teristischen Eigenschaften des Gummidruckes aufweisen. Die
Vortheile der Ozotypie, dass das Bild sichtbar copirt, somit
der Gebrauch des Photometers entfällt und das erhaltene
Bild seitenrichtig erscheint, sind auch hier die gleichen.

Die sich hierbei ergebenden Manipulationen sind von
Rhenanus („Photograph", 1901, S. 156) näher beschrieben.

E. W. Foxlee veröffentlichte in „The Phot. News"
(24. Januar 1902, S. 52) ein Verfahren, welchem gleichfalls die
Verbindung der Ozotypie mit dem Gummidrucke zu Grunde
liegt.

Darnach wird geleimtes Papier mit einer zweiprocentigen
weichen Gelatine überzogen und getrocknet. Um es lichtempfind-
lich zu machen, wird dieses Papier durch 3 Minuten auf einer
2,5 procentigen Lösung von Kaliumbichromat schwimmen
gelassen und nach dem Trocknen unter einem Negative be-
lichtet. Man copirt so lange, bis alle Einzelheiten vorhanden
sind, und fixirt durch gründliches Wässern. Die Gummi-
farblösung wird zusammengesetzt aus: 16 ccm Gummi - Vorraths-
lösung, Gummi 100 g, Wasser 200 ccm und einige Tropfen
Carbolsäure

Wasser. 8 ccm,
Glycerin 8 „
Eisessig 12 „

Für diese Mischung wird die Gummilösung zuletzt zugesetzt
und hierauf so viel Tubenfarbe zugesetzt, dass die Mischung
das Papier leicht deckt.

Nach dem gleichmässigen Auftragen der Gummifarb-
schicht auf das Papier und dem Trocknen (die Copie hält
sich in diesem Zustande ein bis zwei Wochen lang) wird die
Entwicklung mit kaltem Wasser vorgenommen, und wenn
erforderlich, das Wasser erwärmt oder der Entwicklung da-
durch nachgeholfen, dass man die Copie mit einem weichen
Dachshaarpinsel überstreicht.

Für die Vorpräparation empfiehlt Foxlee anstatt der
Gelatine auch Stärke, besonders dann, wenn ein Bild von
mattem Aussehen hergestellt werden soll.

Wichtigere Fortschritte auf dem Gebiete der Mikrophotographie und des Projektionswesens.

Von Gottlieb Marktanner-Turneretscher, Custos am Landesmuseum „Joanneum" in Graz.

L. Aschoff und H. Gaylord veröffentlichten einen Cursus der pathologischen Histologie mit einem mikroskopischen Atlas, Wiesbaden 1900, in welchem Werke wir als dritten Teil desselben „Technische Bemerkungen zu den mikrophotographischen Aufnahmen" finden, die für den Mikrophotographen sehr viel Belehrendes bieten. In dem Capitel über den „mikrophotographischen Apparat" finden wir den gegen früher (siehe dieses „Jahrbuch" für 1900, S. 325) noch weiter verbesserten Gaylordschen Apparat eingehend beschrieben, welcher von der Firma R. & C. Winkel gebaut wird. Sehr eingehend wird die Art der Centrirung der einzelnen Theile des Apparates beschrieben, zu welchem Behufe dem Mikroskope zwei Hülsen mit kleinen centrischen Oeffnungen beigegeben werden, wovon die eine mit einer Oeffnung von etwa 1 mm Weite statt des Objectives angeschraubt, die zweite mit einer Oeffnung von 2 mm Weite statt des Oculares eingeschoben werden kann. (Statt der letzteren wurde vom Verfasser dieses Artikels seiner Zeit eine Fadenkreuz-Hülse empfohlen.) Die Methoden der Beleuchtung finden wir durch zwei sehr instructive Diagramme erläutert, welche die von Köhler angegebene Anordnung illustriren. Im Capitel über Farbenfilter finden wir ein nach den Arbeiten von Nagel („Biol. Centralbl." 1898) und von Popowitzky („Phot. Corresp." 1899) zusammengestelltes Diagramm über die Art der Lichtstrahlen, welche von verschiedenen Farbenfiltern durchgelassen werden. Nach demselben ergänzen sich drei Lichtfilter (Nr. 9 bis 11 des Diagramms) vollkommen. Mandaringelb (G. extra), 1 Theil gesättigter Lösung gemischt mit 1 Theil Wasser, lässt nur Roth und Orange durch, das zweite, Kupferchlorid in gesättigter Lösung, dagegen nur Gelb und Grün, das dritte, Kupferammoniumsulfat (1 Theil concentrirte Kupfersulfatlösung, 6 Theile Wasser, 1 Theil Ammoniak, spec. Gew. 0,91) nur Blau und Violett. Es sind diese Farbenfilter auch geeignet zur Dreifarbenphotographie (siehe unten). Durch Combination zweier Lichtfilter, die, nebenbei bemerkt, jederzeit in 1 cm weiten Cuvetten angewandt werden, können bestimmte Resultate in besonderen Fällen erhalten werden. Im Capitel über „photographische Platten" wird als gewöhnliche orthochromatische Platte die Eosinsilberplatte von Perutz besonders befürwortet. Zum

Behufe des Rothsensibilisirens einer Platte wird ein Bad von Nigrosin oder Chlorcyanin und Verwendung der Platte unmittelbar nach dem Bade empfohlen. Mit ersterem Präparat wird das Sensibilisiren in folgender Art vorgenommen:

Man badet durch 2 Minuten in einem Vorbade von:

Ammoniak, spec. Gew. 0,96 . . 0,25 bis 2 ccm,
Wasser, destill. 80 „
95 procentiger Alkohol 20 „

Hierauf badet man durch 4 Minuten in einer Mischung von:

Nigrosinlösung (1:500) 10 ccm,
Wasser, destill. 80 „
95 prozentiger Alkohol 20 „
Ammoniak (0,96) 1 „

Im Capitel über die „photographische Aufnahme" finden wir u. A. die Verhältnisszahlen für die Expositionszeiten bei den oben angeführten drei Lichtfiltern angegeben. Für das roth-orange Filter beträgt dieser Wert bei roth sensibilisirten Platten 10 bis 12, beim grünen Filter und Perutz-Eosinsilberplatten ist er 1,5, bei blauem Filter und gewöhnlicher Platte aber = 1. Als Entwickler wird besonders der Glycin- und der Baltin sche Hydrochinon-Entwickler (s. Schmidt's „Compendium der Photographie") empfohlen. Zum Schlusse dieser ungemein lehrreichen Ausführungen finden wir noch ein Capitel über Dreifarben-Mikrophotographie. Dieselbe kann mit den oben angegebenen drei Filtern in befriedigender Weise vorgenommen werden; für noch vollkommenere Resultate werden dort noch andere Filter empfohlen.

Das rothe Negativ muss schliesslich mit blauer, das gelbgrüne mit rother, das blaue mit gelber Farbe gedruckt werden.

E. J. Spitta berichtet in einem „A Contribution to low power photomicrography" benannten Artikel („Photography", Nr. 657, Bd. XIII, S. 403) über Schwierigkeiten, welche sich bei Aufnahmen unter schwacher, d. i. bis etwa zwölfmaliger Vergrösserung entgegenstellen, wenn man, der Grösse des aufzunehmenden Objectes wegen, kein Mikroskop benutzen kann, sondern mit einer gewöhnlichen Camera arbeiten muss. Als Hauptschwierigkeit betrachtet Spitta mit Recht die mühsame und zeitraubende Manipulation der richtigen Aufstellung des Objectes vor dem Objective, da man bei dem, bei Vergrösserungen nöthigen langen Camerabalg das in einem entsprechenden Gestell (Halter) fixierte Object mit der Hand nicht verschieben kann, wenn man seine Stellung auf der Mattscheibe controllirt.

Da es sich bei derartigen Aufnahmen meist um das Einhalten einer ganz bestimmten Vergrösserung handelt, darf die auf bekannte Weise ermittelte Balglänge nicht geändert werden, und muss daher die Fein-Einstellung durch Verschieben des Objectes nach vor- und rückwärts vorgenommen werden, eine Procedur, die ohne einen dazu geeigneten, von der Mattscheibe aus zu dirigenden Apparat eine unglaubliche Geduld erheischende Arbeit ist. Der Schreiber dieser Zeilen, der ebenfalls oft in die Lage kommt, derartige schwach vergrösserte Aufnahmen, insbesondere naturhistorischer Objecte zu machen, hat sich auch schon vor langem genöthigt gefunden, einen diese Manipulationen vereinfachenden Apparat bauen zu lassen, der sich aber von dem von Spitta beschriebenen dadurch wesentlich unterscheidet, dass er mit einer verticalen Camera (Physiograph) combinirt ist, was den grossen Vortheil hat, auch in Flüssigkeiten (Alkohol u. s. w.) befindliche Objecte vergrössert photographiren zu können. Spitta baute sich ein Gestelle, welches alle Eigenschaften eines Objecttisches der mikrophotographischen Mikroskopstative besitzt, nur in viel grösseren Dimensionen gehalten ist. Das Object ist darauf durch zwei unter rechtem Winkel wirkende Schrauben nach oben und unten, und nach rechts und links verschiebbar, ebenso auch um die optische Achse drehbar. Diese verticalstehende, objecttischartige Einrichtung ist mittels zwei, von in der Mitte der beiden Seitenkanten vorspringenden Achsen in einem, auf einem horizontalen Tische montirten, aus zwei Säulen bestehenden Trägern, um eine horizontale Achse beweglich, und schliesslich ist der oben erwähnte Tisch auch noch um eine, im Mittelpunkt derselben angebrachte verticale Achse ebenfalls drehbar. Das ganze Gestell kann mittels eines Zahntriebes auf einem mit Führungsleisten versehenen Untergestelle dem Objective genähert, oder von demselben entfernt werden, wodurch die Fein-Einstellung des Objectes bewirkt wird. In welcher Art dieser Trieb von der Mattscheibe aus in Action gesetzt werden kann, was aber aus den eingangs erwähnten Ursachen wichtig ist, ist bei Spitta's Apparat nicht ersichtlich gemacht. Die Einstellung nimmt Spitta in der Art vor, dass er vor allem die Camera auf die der gewünschten Vergrösserung entsprechende Balglänge bringt, und zwar nach der Formel $B = (V + 1) \cdot f$, wenn V die gewünschte Vergrösserung und f die Brennweite des angewandten Objectives bezeichnet. So beträgt z. B. die Auszugslänge (Entfernung des Objectives zur Visirscheibe) für gewünschte achtfache Vergrösserung bei Anwendung eines Objectives von 9 cm Brennweite: $(8 + 1)9$

18*

— 81 cm. Dann stellt er das Object so genau als möglich an die betreffende Stelle, deren Entfernung vom Objectiv sich ergibt, wenn man die eben gefundene Balglänge B durch die Vergrösserung V dividirt, d. i. im obigen Beispiele 81 : 8, gleich etwa 12,6 cm. Dann wurden erst die Einstellungen des Objectes hinsichtlich der Höhe und Breite u. s. w. vorgenommen, und schliesslich die Fein-Einstellung bei unveränderter Camera-Einstellung durch die Triebbewegung des ganzen Apparates.

H. Hinterberger bringt in der „Camera obscura", Heft 24, 1901 einen Aufsatz, betitelt „Versuche der farbenrichtigen Reproduction eines doppelfarbigen mikroskopischen Präparates nach zwei mit den gewöhnlichen Hilfsmitteln der Mikrophotographie hergestellten Aufnahmen". Ohne näher auf diese interessante, auch durch eine Farbenlichtdrucktafel erläuterte Publication eingehen zu können, wollen wir nur erwähnen, dass der Autor sein sehr zufriedenstellendes Resultat durch zwei Aufnahmen erreicht, wovon eine mit Kupferoxyd-ammoniak-Filter und gewöhnlicher Platte, die andere mit Zettnow's gelbgrünem Kupferchrom-Filter und orthochromatischer Platte hergestellt wurde. Die Druckfarben für den Combinationslichtdruck der erwähnten beigegebenen Tafel wurden natürlich den Tinctionsfarben des mikroskopischen Präparates entsprechend gewählt.

Derselbe Autor publicirte in Liesegang's „Almanach" eine Arbeit unter dem Titel: „Einiges aus der mikrophotographischen Praxis mit Zeiss' grossem Instrumentarium", in welcher er die sich beim praktischen Arbeiten als nothwendig ergeben habenden Neueinrichtungen und Nachschaffungen seines Laboratoriums anführt.

R. Neuhauss berichtet in der „Phot. Rundschau", Februar 1901, S. 42, mit Bezugnahme auf den Artikel G. van Walsem's, über die Gründe, warum bei mikrophotographischen Aufnahmen Lichthofbildungen fast nie vorkommen. Neuhauss findet die Erklärung Walsem's gerechtfertigt, dass dadurch, dass die Strahlen bei derartigen Aufnahmen meist nahezu senkrecht auf die Platte fallen, eine seitliche Rückreflexion von der Hinterseite des Glases nicht stattfindet; führt aber als weiteren Grund hauptsächlich auch die Verwendung orthochromatischer Platten für diese Zwecke an, die ein viel geringeres Lichtdurchlassvermögen besitzen und das reflectirte Licht roth, also inactinisch machen.

Weiter widerlegt Neuhauss in diesem Artikel manche Ausführungen H. van Beek's („Phot. Centralblatt" 1900, Heft 22) „Ueber Schirmwirkungen der isochromatischen Platte und die Qualität des Objectives in der Mikrophotographie".

Andrew Pringle bringt in „Photography“, Nr. 673, S. 671 einen Aufsatz: „Colour photography by the Sanger-Sheperd Process“, welch letzterer darauf beruht, drei Aufnahmen durch farbige Lichtfilter zu machen (siehe „Journ. Roy. Micr. Soc.“ f. 1901, S. 587).

Der schon im Berichte des Vorjahres erwähnte, von Benno Wandolleck construirte Apparat wurde von demselben unter dem Titel: „Ein neuer Objecthalter (Universal-Centrirtisch) für Mikrophotographien mit auffallendem Licht“ in der „Zeitschr. f. wissensch. Mikroskopie“, Bd. 18, S. 1, eingehend beschrieben und durch zwei Illustrationen erläutert. Dieser Apparat entspricht einem wirklichen Bedürfnisse jener Mikrophotographen, die Aufnahmen bei schwachen Vergrösserungen vorzunehmen haben.

F. M. Duncan gibt in einem Artikel: „Photomicrography and the detection of Arsenic“ („Brit. Journ. of Phot.“ 1901, Monthly Suppl. S. 49) eine Methode an, um Arsenik, insbesondere in Tapetenfarben, mikrophotographisch nachweisen zu können.

P. C. Myers bringt im „Journ. of Appl. Microscopy“, Bd. 4, S. 1439 einen Artikel: „Photographing Diatoms“ (abgedruckt „British Journ. of Phot.“, Monthly Suppl. f. 1901, S. 74), aus dem wir nur hervorheben wollen, dass der Autor einen Acetylenrundbrenner verwendet und, wenn nöthig, ein Lichtfilter, bestehend aus:

Kupfersulfat	175 g,
doppeltchromsaurem Kali	17 „
Schwefelsäure	2 ccm,
Wasser	500 „

einschaltet. Als Entwickler verwendet er einen bromreichen Hydrochinonentwickler; die Copien fertigt er auf Solio- oder Veloxpapier an. Der Artikel ist für Freunde von Diatomeenphotographie lesenswerth.

Eine Notiz über „mikrophotographische Aufnahmen von Insekten“ betitelt sich ein vorzüglicher kleiner Artikel H. Hinterberger's im „Phot. Centralblatt“, Jahrg. VII, S. 168 (siehe „Deutsche Phot.-Zeitung“, Jahrg. XXV, S. 483) in welchem auf die Methoden hingewiesen wird, welche derartige Aufnahmen in zufriedenstellender Weise ermöglichen.

Derselbe Autor berichtet in der „Photogr. Corresp.“, Bd. 38, S. 299 über „Directe Reproduction eines mikroskopischen Präparates (Gehirnschnitt) mittels Heliogravüre“. Der Autor bettet den nach Weigert-Pal'scher Methode tingirten Schnitt in Canadabalsam ein, deckt ihn aussen mit schwarzem

Papier ab und copirt ihn bei pararellstrahlig gemachten Bogenlicht im Copirrahmen auf Pigmentpapier, welches dann direct zur Herstellung der Heliogravüre verwendet wird, so dass Fehler durch Zwischenreproductionen unmöglich werden.

E. J. Spitta lenkt die Aufmerksamkeit in einem: „Photomicrography — A Suggestion" benannten Artikel („Photography", Nr. 660, S. 447) auf das dankbare der Herstellung schwach vergrösserter Aufnahmen diverser Objecte, z. B. Blüthen und deren Theile. Er bespricht die für derartige Aufnahmen geeigneten Objective mit Hinblick darauf, dass für dieselben Objective mit grosser Tiefenzeichnung nöthig sind, resp. dieselben mit kleinster Abblendung angewandt werden müssen.

Queen veröffentlicht im „Metallographist", Bd. 1, S. 167. einen Artikel über „Photomicrography of Metals" (siehe „Journ. Roy. Micr. Soc. f. 1901", S. 207, welchem auch eine Abbildung des dazu erforderlichen Instrumentariums beigegeben ist.

Th. W. Richards und E. H. Archibald publicirten in dem „Proc. Amer. Acad. of Arts and Sciences", Bd. 36, S. 341 (siehe „Journ. Roy. Micr. Soc." f. 1901, S. 587) einen Artikel: „Instantaneous Photography of Growing Crystals", in welchem sie über das zu diesem Zwecke von Bausch & Lomb (Rochester) zusammengestellte Instrumentarium für mikroskopische Momentaufnahmen wachsender Krystalle berichten.

B. H. Buxton beschreibt im „Journ. of Appl. Microscopy" unter dem Titel: „An improved Photo-Microphotographic Apparatus" einen Apparat, in welchem er eine, der Zeissschen ähnliche horizontale Einrichtung bespricht, bei welcher der ganze vordere Theil, nämlich die optische Bank sammt Mikroskop, um eine verticale Achse gedreht werden kann. Der Autor zieht das Arbeiten mit stärkeren Ocularen vor, um die Mikrometerschraube mit der Hand bewegen zu können, worauf er besonders Werth legt; ob mit Recht, ist freilich eine andere Frage. Weiter wird ein Grundriss seines mikroskopischen Laboratoriums beigefügt, sowie mehrere Mikrophotogramme, die als recht gelungen zu bezeichnen sind.

F. M. Duncan verweist in einem recht instructiven Artikel: „Photomicrography with the Polariscope" (Brit. Journ. of Phot." 1901, Monthly Suppl. S. 73) auf die schönen Resultate, welche mit mikrophotographischen Aufnahmen im polarisirten Lichte zu erhalten sind, und gibt auch viele specielle Präparate und deren Herstellung an, welche sich zu diesem Zwecke besonders eignen; besonders günstig sollen die Stöckchen von Bryozoën, in obiger Art aufgenommen, wirken.

Der Autor bedient sich zu diesen Aufnahmen stets ortho-
chromatischer Platten mit oder ohne Lichtfilter. Wenn eine
Farbe speciell vorwaltet, so verwendet er Platten, welche auch
speciell für diesen Theil des Spectrums empfindlich sind; bei
allen derartigen Aufnahmen sollte eher Ueber- als Unter-
exposition stattfinden und die contrastreiche Wirkung des
Negatives durch die Art der Entwicklung herbeigeführt werden.

Drüner construirte (siehe „Zeitschr. f. wissensch. Mikr.",
Bd. 17, S. 281) eine stereoskopische Vergrösserungscamera, deren
Beschreibung er mit einer „historischen Skizze über Stereo-
skopie" einleitet. Uns scheint es fraglich, ob dieser Apparat,
der sich nur für 1,6 bis 7 fache Vergrösserungen eignet, viele
Freunde erwerben wird, da man dasselbe stereoskopische
Resultat bekanntlich mit jedem mikrophotographischen
Apparate durch entsprechende Drehung des Objectes erreichen
kann.

M. Bellieni zeigt in seiner Publication: „Considéra-
tions sur la photographie stéréoscopique d'objets en grandeur
naturelle et disposititif permettant d'obtenir ce resultat avec
une Jumelle stéréoscopique Bellieni" („Bull. Soc. Franç. de
Phot.", II. Ser., Bd. 17, Nr. 7, S. 172) einen umständlichen Weg,
um von kleinen Objecten mit einer nicht mit Balgauszug
versehenen Stereoskopcamera stereoskopische Aufnahmen in
natürlicher Grösse zu erhalten. Er geht dabei von der
richtigen Voraussetzung aus, dass der Winkel, unter dem die
beiden Objective den aufzunehmenden Gegenstand abbilden
sollen, etwa 2^0 betragen soll, und kommt dabei zum Schlusse,
dass, wenn die Objective den normalen Abstand von etwa
90 mm einer Stereoskopcamera von einander haben, die
Brennweite der Objective 129 cm betragen, resp. der Abstand
des in natürlicher Grösse aufzunehmenden Objectes 258 cm
betragen müsste. Um nun mit seinem Apparat die Aufnahme
machen zu können, berechnet Bellieni die für seine kurz-
brennweitigen Objective entsprechende Distanz der Objective
von einander, welche dem Abbildungswinkel von 2^0 ent-
spricht. Wir haben also ein Dreieck vor uns, dessen Basis
die Distanz der beiden Objective, dessen Höhe die doppelte
Brennweite derselben, und dessen Scheitelwinkel 2^0 betragen.
Die Basis ist also das Product aus der Höhe mit $2 \times$ tang 1^0.
Letzterer Ausdruck beträgt etwa 0,035, mit dem wir also die
Höhe, das ist die doppelte Brennweite, multipliciren müssen,
um die dem Winkel von 2^0 entsprechende Entfernung der
beiden Objective zu finden. Da diese Entfernung an seiner
Camera nicht variirt werden kann, muss er die Camera bei
beiden Einzelaufnahmen entsprechend verschieben, da aber

auch die Camera keine Auszugsvorrichtung besitzt und er deshalb auf natürliche Grösse nicht einstellen kann, hilft er sich damit, die beiden Objective durch ein Zwischenstück mit ihren Sonnenblenden an einander zu kuppeln (!), wodurch diese Combination nur die Hälfte der Brennweite des Einzelobjectives besitzt, und ihm dann das gewünschte Bild auf der Platte gibt. Wir wollen uns hier nicht weiter mit dem im Detail beschriebenen Aufnahmeverfahren und den dazu nöthigen Vorkehrungen beschäftigen, sondern Herrn Bellieni den Rath ertheilen, mit einer gewöhnlichen Auszugcamera 9 × 12 seine beiden Einzelaufnahmen zu machen, und das Object nach der ersten Aufnahme um 2° gegen die optische Achse des fix aufgestellten Apparates zu drehen, wozu er sich der an dieser Stelle seinerseits beschriebenen Drehscheibe mit Vortheil bedienen kann.

J. G. Baker veröffentlicht im „Journ. of Appl. Microscopie", Bd. 4, Nr. 1, S. 1113 einen Artikel über: „Stereo - Photo - Micrography", welchem auch zwei sehr gelungene stereoskopische Aufnahmen kleiner Insekten (Dipteren) und die Abbildung des dabei verwandten Apparates beigefügt sind. Die Hauptschwierigkeit fand Baker mit Recht in den kurzen Brennweiten der für solche Aufnahmen nöthigen Objective, und den dadurch hervorgerufenen Mangel an Tiefe der Schärfe, welchem er durch ungemein kleine, sorgfältig hergestellte Blenden abhalf. Der Autor wendet eine Art Wippe an, um das Object um einen bestimmten Winkel (5°) für die beiden Aufnahmen drehen zu können; auch finden wir die Methode angegeben, wie Objecte (entomologische) für eine derartige Aufnahme präparirt werden sollen.

Harry D. Gower bringt im „Brit. Journ. of Phot." f. 1901, Monthly Suppl., S. 1 einen Artikel: „Microphotographs", in welchem er die Art der Herstellung mikroskopisch kleiner Bilder eingehend schildert.

M. Cogit stellte in der französischen Photographischen Gesellschaft einen mikrophotographischen Apparat aus („Bull. Soc. Phot. France" vom 1. Januar 1901, S. 35; siehe „The Amateur Photographer", Bd. 33, S. 188), welcher, ähnlich der alten Gerlach'schen Camera, auf dem Mikroskoptubus aufgesetzt wird, und in seinem Inneren ein von aussen verstellbares, total reflectirendes Prisma trägt, welches bei der ersten Stellung das Licht aus dem Tubus in ein unter rechtem Winkel am Untertheil der Camera angebrachtes Ocular, durch welches der Beobachter blickt, wirft. Im Moment der Aufnahme wird das Prisma in die zweite Stellung gebracht, wodurch das Licht auf die Platte fällt.

P. H. Rolfs bringt im „Journ. of Appl. Microscopy" f. 1901, S. 1202 unter dem Titel: „Laboratory Camera Stand" eine genaue Beschreibung und Abbildung einer Verticalcamera, welche zwar keinen hohen Anforderungen genügen dürfte; aber wenigstens das Princip vertritt, dass für wissenschaftliche Aufnahmen mannigfaltigster Sorte die Verticalcamera der horizontalen weitaus vorzuziehen ist.

Waugh and Macfarland veröffentlichen in der „Bot. Gazette", Bd. 30, S. 204 einen Artikel „Photography in Botany and in Horticulture", in welchem sie auch mit grosser Berechtigung für derartige Arbeiten eine verticale Camera empfehlen, welche übrigens derart auf einem Gestell montirt ist, dass sie sammt der verstellbaren Platte, auf welche die zu photographirenden Objecte gelegt werden, um eine horizontale Achse drehbar ist. Derartige Apparate können überhaupt, wie oben erwähnt wurde, nicht genug empfohlen werden. Als Beweis hierfür mag der Umstand nebenbei angeführt werden, dass diese verticalen Apparate, die Schreiber dieser Zeilen nach seinen Angaben schon vor vielen Jahren anfertigen liess, schon zu wiederholten Malen von Hochschulen als Muster erbeten wurden, um sich danach gleiche Apparate bauen zu lassen, die auch stets zur grössten Zufriedenheit functionirten.

C. W. Piper veröffentlicht ein Werk: „A first Book of the Lens" (Hazell, Watson & Viney, 170 Seiten und 67 Figuren), in welcher er über Wirkungsweise und Gebrauch photographischer Linsen in klarer und leichtfasslicher Form berichtet.

E. J. Spitta veröffentlicht auch einen Artikel: „On the use of the modern Achromat in Photomicrography" in der „Photography", Nr. 651, S. 296, in welchem er praktische Erfahrungen mit diesen Objectiven theoretisch beleuchtet.

F. L. Richardson publicirt im „Journ. of the Boston Soc. of Medical Sciences", Nr. 5, S. 460 einen Artikel: „Contributions to our Knowledge of Color in Photomicrography" (abgedruckt in „Journ. of Appl. Microscopy"), welcher sich mit der Erreichung von richtigen Farbenwerthen in der Mikrophotographie beschäftigt, zum Zwecke, um solche bei genügenden Contrasten zu erhalten. Er machte seine Versuche mit einem Apparat, der mit einem Spektroskop „à vision direct" ausgestattet ist, welchen er auch beschreibt und abbildet. Versuche mit verschiedenen Lichtfiltern, als welche er in Farbstofflösungen gebadete Gelatineplatten anwendet, und mit in verschiedenen Farbstoffen sensibilisirten Platten

wurden angestellt und die spektroskopischen Resultate in einem Tableau zusammengestellt.

Zur Herstellung einer feinen Mattscheibe für Mikrophotographien wird in „The Phot. News", Nr. 264, S. 46 wieder empfohlen, eine Bromsilbergelatineplatte zu fixiren, dann in zweiprocentiger Schwefelsäure etwa 10 Minuten zu baden, abzuwaschen und hierauf in eine zweiprocentige Bariumchloridlösung zu tauchen, dann gut zu waschen und zu trocknen. Diese Methode repräsentirt überhaupt die beste Verwendung für durch Zufall belichtete Bromsilberplatten, da die damit hergestellten Mattscheiben sich auch gut für Fensterdiapositive eignen und die Herstellung in obengenannter Weise nahezu kostenlos ist, während käufliche Mattscheiben meist theurer als Bromsilberplatten zu stehen kommen.

Einen ganz vorzüglichen, unbedingt lesenswerthen Artikel bringt H. Krüss in der „Phot. Rundschau", Jahrg. 15, S. 133 und 154 unter dem Titel: „Die Abhängigkeit der Helligkeit von Projections- und Vergrösserungsapparaten von ihren optischen Bestandtheilen"; doch kann hier natürlich auf denselben Raummangels nicht näher eingegangen werden.

R. Neuhauss bringt in der „Phot. Rundschau", Jahrg. 15, S. 36 einen sehr instructiven Artikel: „Neue Projectionsapparate", in welchem er die neuen Apparate der Firma Zeiss und Liesegang (s. Fig. 95) in lobendster Weise bespricht und auf ihre speciellen Vortheile hinweist. Besonders günstig äussert sich der Autor auch über den vom Universitätsmechaniker Oehmke in Berlin NW., Dorotheenstrasse 35, gebauten Projectionsapparat, der sowohl durchsichtige Laternbilder, als auch speciell nach dem Lippmann'schen Verfahren hergestellte Aufnahmen projicirt. Für letzteren Fall wird das Licht aus dem Condensor direct auf das Bild geworfen und dann mittels des Objectives projicirt. Als Lichtquelle benutzt Neuhauss dafür meist die Liesegang'sche Bogenlampe „Volta", welche sich den verschiedensten Stromstärken anpasst und sowohl für Gleich- als Wechselstrom benutzbar ist.

Hans Schmidt publicirte eine Anleitung zur Projection photographischer Aufnahmen und lebender Bilder (Kinematographie), Berlin, G. Schmidt 1901 (siehe „Deutsche Photographen-Zeitung", Jahrg. 25, Nr. 36, S. 600), welches wir der Hauptsache nach wärmstens empfehlen können, indem insbesondere der Anfänger auf dem Gebiete der Projection sehr zahlreiche gute Winke erhält. Besonders eingehend, und von grosser Praxis zeugend, sind die Ausführungen des Verfassers

über die nöthigen Einrichtungen für Beleuchtung der Projectionslaterne mit elektrischem Bogenlicht, sowie die darauf

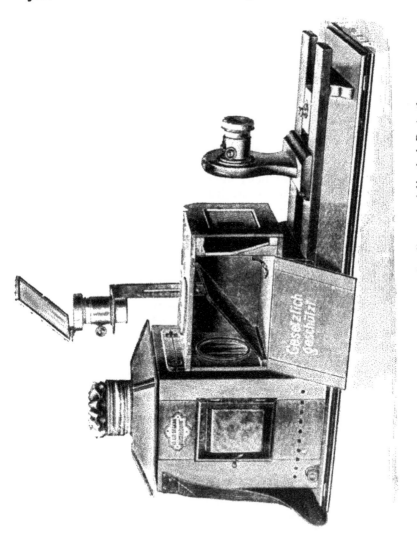

Fig. 95. Verwendung des Apparates für directe und Vertical - Projection.

Bezug nehmenden Rathschläge bei Anwendung desselben. Auch das Kalklicht findet eingehende Berücksichtigung. Kleine Lücken und Mängel fanden wir im Kapitel über Bildhalter,

ferner über das Zirkonlicht, dem entschieden viel zu viel Ehre erwiesen wird, weiter in dem über das Gehäuse des Projectionsapparates, sowie in einigen optischen Erläuterungen. Trotz alledem ist das Werkchen ein werthvoller Rathgeber.

Das vorzügliche Werk von R. Neuhauss: „Lehrbuch der Projection" ist vom Autor dieses Artikels in der „Phot. Corresp." eingehend besprochen worden, weshalb hier nur auf dieses Referat verwiesen wird.

E. Chapelain empfiehlt im „Bull. de la Soc. Lorraine de Phot.", 8. Jahrg., S. 26 unter dem Titel: „Le Micrographe" eine kinematographische Einrichtung, welche sowohl zur Aufnahme, wie zur Projection der erhaltenen Bilder eingerichtet ist. Die Aufnahmen geschehen nach obengenanntem Autor auf einem Film von 6 m Länge und 2 cm Breite, wobei Vorgänge, die sich in 40 bis 50 Secunden abspielen, in etwa 500 Einzelbildern aufgenommen werden können. Dieser Apparat wird von der Firma Reulos, Goudeau & Comp., 4 et 4 bis, cité Rougemont, Paris, zum Preise von 330 Frcs. sammt Projectionslaterne (ohne 250 Frcs.) geliefert, während sich ein Positiv- oder Negativfilmband auf 4 Frcs. stellt. Die mit diesem Instrument hergestellten Bilder können auch, ohne sie zu projiciren, von Einzelpersonen betrachtet werden durch einen Apparat „Microscope" der für 35 Frcs. dazu geliefert wird.

L. A. Osborne publicirt im „Photography", Nr. 636, S. 42 unter dem Titel: „How to make an optical Lantern" eine genaue Anleitung mit Maassangaben, Grund- und Aufriss, wie man sich selbst einen Projectionsapparat herstellen lassen kann, der bedeutend wohlfeiler zu stehen kommt, als ähnlich vollkommene käufliche Apparate.

Sanger, Sheperd & Comp.: „Improved Optical Lanterne" betitelt sich ein Artikel im „Journ. of the Roy. Micr. Soc." f. 1901, in welchem dieser Projectionsapparat als erstklassiger sehr empfohlen wird, doch können wir nicht umhin, bei aller Objectivität zu finden, dass unsere deutschen Erzengnisse guter Firmen diesen Apparat an Vollkommenheit weit übertreffen.

„Aus der Praxis der Projection von Diapositiven" betitelt sich ein grösserer, im „Photographischen Centralblatt", Jahrg. 7, S. 89 erschienener Artikel, in welchem für die Anschaffung eines Apparates mit 15 cm - Condensor warm eingetreten wird. Als Lichtquelle empfiehlt der Autor in erster Linie Gleichstrom - Bogenlicht mit 10 bis 15 Ampère. Bei Kalklichteinrichtung wird dem Aether - Sauerstoffbrenner wegen seiner Un-

abhängigkeit von der Gasleitung besonderes Lob gespendet. Betreffs des Acetylenlichtes befürwortet der Autor, einen Brenner mit 8 (! wohl etwas viel) hintereinander gestellten Flammen der Firma Müller & Wetzig in Dresden, wenngleich er dem Acetylenlicht als solchem aus besonderen Ursachen für Projectionszwecke nicht besonders das Wort redet. Das Projiciren im durchfallenden Lichte sollte aus naheliegenden Gründen der Projection bei auffallendem Lichte Platz machen, was auch Neuhauss (a. a. O.) wiederholt betont.

In einem zweiten ebenso benannten Artikel (ebenda S. 118) weist der Autor auf die Vortheile des Colorirens von Laternbildern hin und gibt auch kurze Anleitung zur Herstellung derartiger Bilder, welche den Beweis erbringen sollen, dass mit Sorgfalt und Geduld diese Arbeit verhältnissmässig leicht ausführbar ist. Als Entwickler für Diapositive, welche nachträglich colorirt werden sollen, wird Amidol in erster Linie empfohlen, während Hydrochinon hierfür nicht verwendet werden sollte.

M. Petzold bespricht in einem Artikel: „Projections-Diapositive mit stereoskopischer Wirkung" („Phot. Centralbl.", Jahrg. 7, S. 175) die Herstellung solcher Bilder durch Uebereinanderlegen zweier, mit verschiedenen Farben tingirter Chromgelatine-Copien, welche gemeinsam durch denselben einen Projectionsapparat projicirt und vom Publikum in bekannter Weise durch entsprechende Brillen, die mit zwei analog gefärbten Gläsern versehen sind, betrachtet werden.

Anschliessend daran finden wir (ebenda, S. 274) einen Artikel unter demselben Titel, wo darauf hingewiesen wird, dass das Princip der Anaglyphen nicht von Ducos du Hauron, sondern von H. W. Dove zuerst (1853) beschrieben wurde.

Eine vervollkommnete Art eines Chromoskops wird von Th. Browne unter dem Titel: „A Lantern Excentriscope" im „British Journ." f. 1901, Monthly Suppl. S. 6 beschrieben, doch ist eine Beschreibung desselben ohne Abbildungen unmöglich, weshalb Interessenten auf den Originalartikel verwiesen seien.

W. J. Moll beschreibt in der „Zeitschr. f. wissensch. Mikroskopie", Bd. 18, S. 129 „Einen Apparat zur scharfen Einstellung des Mikroskops aus einiger Entfernung", welcher für den Hörsaal des Laboratoriums zu Groningen gebaut wurde. Das Princip dieser sehr praktisch sein sollenden Einrichtung besteht darin, dass durch Schnurlauf-Uebertragung ein Schlitten, welcher das Ocular des Mikroskopes trägt, vor und zurück bewegt wird, wodurch die Feineinstellung zweck-

mässiger als durch Drehung der Mikrometerschraube bewirkt werden soll.

A. Paris veröffentlicht unter dem Titel: „Einiges über Projectionseinrichtungen" in den „Phot. Mitth.", Jahrg. 38, S. 122 einige, den optischen Theil dieser Apparate betreffende schätzbare Winke.

In den „Phot. Mitth.", Jahrg. 38, S. 209 findet die in H. Schmidt's „Anleitung zur Projection" (s. d.) angegebene Methode, um den Ort der Aufstellung des Projectionsapparates gegenüber dem Schirme zu ermitteln, ohne hierbei die Lichtquelle zu entzünden, eingehende Besprechung und lobende Anerkennung.

H. Billingsley bringt in den „Phot. News", Bd. 45, S. 630 einen Artikel: „Lantern Slides by Reduction", in welchem er einen von ihm const[ruir]ten Apparat zum Zwecke der Herstellung von Laternbildern nach grösseren Negativen beschreibt. Die Beleuchtung des Negatives geschieht nicht durch Condensorlinsen, sondern mittels zweier in einem vom Autor genau beschriebenen Kasten angebrachten und mit Reflectoren versehenen Auerlampen. Die Beleuchtung des Negatives soll auf diese Art sehr gleichmässig sein.

Haschek berichtet in der „Camera obscura", Jahrg. I, S. 155 über eine Methode des Entwickelns von Diapositiven.

A. Edwards bringt in dem „Brit. Journ. of Phot." f. 1901, Monthly Suppl. S. 3 unter dem Titel: „A new System of developing Lantern Slides" einen Aufsatz (siehe „Phot. Centralblatt", Jahrg. 7, S. 81), in welchem er angibt, dass es gelingt, die Schwierigkeit der Bestimmung der richtigen Expositionszeit dadurch zu vermeiden, dass man bei möglichst reichlicher Expositionszeit mit zwei verschiedenen Entwicklern arbeitet, wovon der eine für kurze, der andere für reichliche Expositionszeit abgestimmt ist. Der erste Entwickler besteht aus:

Hydrochinon	8 g.
Natriumsulfit	60 „
Soda	60 „
Pottasche	60 „
Bromkali	4 „
mit Wasser vollgefüllt auf	600 ccm.

Der zweite wird hergestellt durch Mischen gleicher Theile des ersten Entwicklers mit einer Lösung von 3 g Bromammonium in 300 ccm Wasser. Der so hergestellte zweite Entwickler benöthigt eine zehnmal so grosse Expositionszeit

als der erste. Die weitere Arbeitsmethode ist folgende: Edwards sortirt seine zur Herstellung von Diapositiven bestimmten Negative in drei Gruppen, in normale, in sehr dünne und in sehr dichte. Die erste Gruppe exponirt er etwa 1 Minute, die zweite 20 Secunden, die dritte 3 Minuten in einer Entfernung von einem Fuss vom Brenner. Er gibt die Platten zuerst in den Normalentwickler, überwacht sie anfangs genau und bringt sie, wenn das Bild zu rasch erscheint, so rasch als möglich in den zweiten Entwickler. Für die meisten Platten empfiehlt es sich sehr, sie zur Hälfte im ersten, zur anderen Hälfte der Entwicklungszeit im zweiten Entwickler zu entwickeln; nur unterexponirte Platten müssen ganz im ersten Entwickler ausentwickelt werden. Je nachdem die Platten hauptsächlich im normalen oder im zweiten Entwickler entwickelt werden, sind die Töne kälter oder wärmer, so dass man durch entsprechende Expositionszeit beliebige Töne erzeugen kann.

Hugo Krüss veröffentlicht in der „Phot. Rundschau", Jahrg. 15, S. 6 einen Artikel: „Das Format von Projectionsphotogrammen", in welchem dieser Zankapfel manches photographischen Vereines in ebenso objectiver als richtiger Weise besprochen wird. Der Vorschlag des Autors, als Maximalformat das Format 9 × 12 zu decalriren und im übrigen Jeden nach eigenem Geschmack eines der landläufigen Formate wählen zu lassen, dürfte wohl das Richtige sein. Unter Amateuren dürfte sich dann ohnedies, mit Ausnahme jener, welche nur Stereoskopiker sind, der unleugbaren Vortheile wegen nach und nach das Format 9 × 12 mehr einbürgern als alle übrigen.

F. C. Lambert gab ein Büchlein „Lantern-Slide Making" (Hazell, Watson & Viney, 144 Seiten und 27 Figuren) heraus, das für Anfänger auf dem Gebiete der Laternbilder-Erzeugung bestimmt ist.

Die grossen englischen Firmen E. G. Wood, 1 et 2 Queen Street, Cheapside, London, und James Bamforth, Station Road Holmfirth, Yorkshire, gaben neue Kataloge über Projectionsbilder heraus, von denen der der erstgenannten Firma gegen 48000 Nummern aufweist und auch ein Verzeichniss von Projectionsapparaten u. s. w. enthält, in denen der Kalklichtbrenner Nr. 120 und der Kalkcylinder-Schützer besonders auffallen. Die letztgenannte Firma liefert als besondere Specialität von Projectionsbildern künstlerisch gestellte Bilder lebender Modelle, welche als Illustrationen dichterischer Werke dienen.

„Coloured Lantern Slides" ist ein Artikel in „The Phot. News", Bd. 45, S. 633 benannt, welcher die Methode Hauberrissers in München zur Colorirung von Diapositiven schildert. Besonderes Gewicht legt der Autor darauf, die Diapositive vor dem Coloriren mit Ammoniumpersulfat stark abzuschwächen und das Coloriren nur bei künstlichem Lichte vorzunehmen.

In den „Phot. News", Bd. 45, S. 637 finden wir eine Zusammenstellung aller von den bedeutenderen Plattenfabrikanten für ihre Platten empfohlenen Recepte unter dem Titel: „Plate-Makers' Formulare" und mit specieller Berücksichtigung der Diapositivplatten. Wir finden in dieser Zusammenstellung eine solche Menge von Entwicklern, Ton- und Fixirbädern u. s. w., dass wir das Nützliche einer derartigen corporativen Vorführung auf mehr als 14 Quartseiten nicht abzuleugnen im Stande sind, und seien deshalb Interessenten aus dem Diapositivfache besonders darauf verwiesen. (Kurzes Referat hierüber im „Phot. Centralblatt", Jahrg. 38, S. 352, 367 und 382.)

Kreide als Glühkörper für Projectionszwecke wird für den Nothfall als guter Ersatz für Kalkkegel in den „Phot. Mitth.", Jahrg. 38, S. 335 mit Recht empfohlen.

Die Firma Dräger in Lübeck (Moislinger Allee 53) bringt einen neuartigen Kalklichtbrenner in den Handel, der einerseits vollkommen gefahrlos, anderseits ungemein sparsam im Verbrauche von Sauerstoff ist. Derselbe ist nach dem Principe des Injectors gebaut, und zwar derart, dass der Sauerstoffstrom das nöthige Leuchtgas selbständig ansaugt. Aus diesem Grunde kann der Brenner auch dort verwendet werden, wo kein Leuchtgas zu haben ist, man braucht dann anstatt desselben nur carbourirte Luft (Luft, welche mit Dämpfen von Petroleumäther oder Gasolin derart geschwängert ist, dass sie wie Leuchtgas brennt) zu verwenden, was durch Benutzung einer von der Firma beigestellten „Vergaserdose" bewerkstelligt wird. Diese Dose wird mit Gasolin gefüllt, ausserhalb des Apparates aufgestellt und mittels eines Kautschukschlauches mit dem Brenner verbunden. Der Sauerstoffstrom aspirirt nun Luft, welche durch das Gasolin hindurchstreichen muss und sich hierbei mit Dämpfen desselben sättigt. Thatsächlich functionirt die Einrichtung ganz vorzüglich, nur muss bemerkt werden, dass der Brenner in dieser Art der Anwendung natürlich nicht jene hohe Leuchtkraft besitzen kann, wie mit Leuchtgas; immerhin ist sie der eines dreifachen Acetylenbrenners weit überlegen, da sie je nach dem angewandten Sauerstoffdruck von 250 bis über

300 Kerzenstärken schwankt und obendrein die Kleinheit des leuchtenden Punktes sehr zu Gunsten dieser Lichtquelle spricht. Der Sauerstoff muss für diesen Brenner aus Cylindern ent-

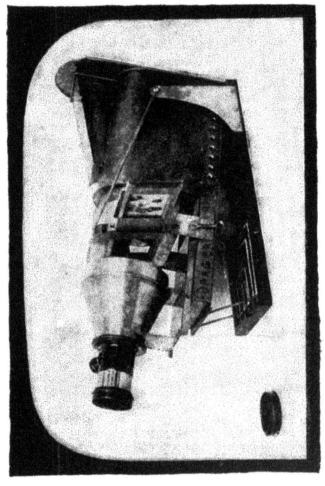

Fig. 96.

nommen werden, da er unter etwa $\frac{1}{2}$ Atmosphäre Druck ausströmen muss. Dieselbe Firma liefert hierzu, und es ist dieses ein weiterer Vortheil, kleine Cylinder von 100 Liter Inhalt, welche nur das Gewicht von 2,6 kg besitzen, somit leicht und billig mittels Post versandt werden können. Der

Preis aller dieser Apparate ist ein sehr mässiger zu nennen. Bemerkenswerth ist schliesslich auch der Projectionsapparat dieser Firma, welcher eine Neuerung gegenüber anderen

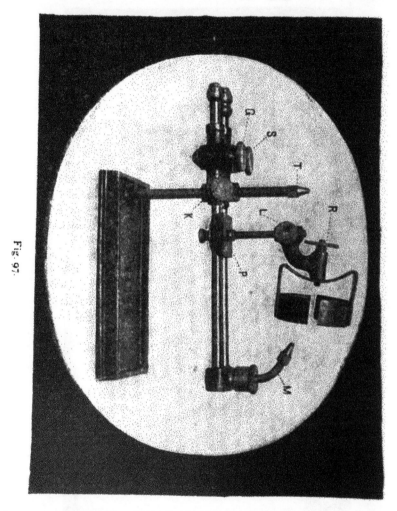

Fig. 97.

Apparaten dadurch zeigt, dass es nicht nöthig ist, den Apparat auf einem hohen Gestell aufzustellen, sondern man ihn schräg nach oben richten kann, da die Bildbühne dabei selbstthätig in verticaler Stellung verbleibt und deshalb keine Verschiebung der Bilder am Schirme eintreten kann, wenngleich dadurch

freilich die gleichmässige Schärfe etwas beeinträchtigt werden
dürfte. Der Condensordurchmesser des Apparates beträgt

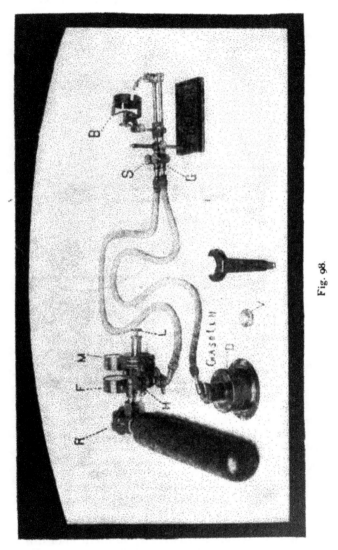

Fig. 98.

13 cm, ist also für Bilder $8\frac{1}{2} \times 10$ mehr als ausreichend;
auch der Preis dieses Apparates ist sehr mässig. Nicht un-

erwähnt wollen wir an dieser Stelle lassen, dass dieselbe Firma auch Eisenkessel von 70 und 100 Liter Inhalt liefert. in welchen Gase mit ebenfalls dort zu beziehenden kleinen Handcompressionspumpen auf 3 bis 4 Atmosphären verdichtet werden können. Diese Kessel dürften für Länder, in welchen sich keine Sauerstofffabrik befindet, und wohin das Senden

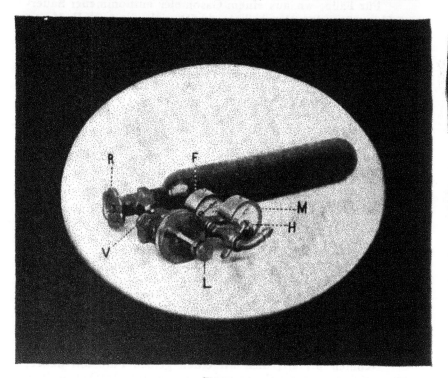

Fig. 99.

von Sauerstoffcylindern wegen der damit verbundenen hohen Zollspesen sehr theuer zu stehen kommt[1]), empfehlenswerth sein. Der Sauerstoff müsste beim Entwickeln zuerst in einem Gassack aufgefangen werden und dann mittels der Pumpe in den Kessel gepumpt werden. Ob es nicht möglich wäre, den Sauerstoff in schmiedeeisernen, drucksicheren Flaschen

— — ——

1) 1000 Liter Sauerstoff kommen in Oesterreich incl. Tour- und Retoursendung des Cylinders auf diese Weise auf mehr als 20 Kronen zu stehen (statt 6 Kronen = 5 Mk. in Berlin).

oder Röhren, welche direct an diese Kessel, oder noch besser an einen mit demselben ebenfalls durch Verschraubung verbundenen Reiniger (hauptsächlich von Wasserdämpfen und freiem Chlor) angeschraubt werden könnten, zu erzeugen, wäre ein Problem wohl des Versuches werth. Die oben erwähnten Kessel der Firma Dräger sind mit Manometer und Sicherheitsventil ausgestattet.

Für Fälle, wo aus einem Gasometer entnommener Sauerstoff genügenden Druck hat, dürfte sich die von E. Mazo in Paris (Boulevard Magenta 8) in den Handel gebrachte Einrichtung, bei welcher sich die Sauerstofferzeugung selbstthätig regulirt, empfehlenswerth sein. Das Princip des Apparates besteht darin, dass das Gas in einer langen Eiseuröhre entwickelt wird, die mit acht, aus chlorsaurem Kali und Braunstein bestehenden cylindrischen Patronen beschickt wird. Die erhitzende Alkohollampe wird durch das Heben und Senken der Gasometerglocke automatisch unter dem Eisenrohr verschoben, so dass, wenn die Entwicklung langsamer wird und die Glocke zu sinken beginnt, die Lampe gegen den bisher unerhitzten Theil des Rohres vorgeschoben wird.

Farben für den Dreifarbendruck.
Von Sir William Abney in London [1].

Es ist wichtig, die Art der Negative, welche gebraucht werden, wenn gewisse transparente Farbstoffe zum Drucke von Abzügen nach den Negativen verwendet werden, zu kennen. Diese Aufgabe ist vielleicht verwickelter, als es auf den ersten Blick scheinen möchte, da sie eine gewisse Bekanntschaft mit den Gesetzen der Absorption voraussetzt, und deshalb wollen wir mit diesem Theile des Gegenstandes beginnen.

Nehmen wir an, dass wir einen gelben Farbstoff haben, mit welchem wir die Copie von dem Negative drucken wollen, das wir mit blauem Lichte erhalten haben, so müssen wir seine Absorption der verschiedenen Theile des Spectrums untersuchen. Wie das ausgeführt werden kann, ist bekannt und in dem Buche des Verfassers über „Colour Measurement and Mixture" angegeben. Es mag genügen, zu erwähnen, dass leicht festgestellt werden kann, wie viel Licht einer besonderen Farbe absorbirt wird, d. h. um wie viel das Licht vermindert wird, wenn es durch eine Schicht geht, welche

1) Nach „Photography" 1901, S. 312 und 417.

mit einem bestimmten Betrage des Farbstoffes gefärbt ist. Wenn dies bekannt ist, so ist leicht herauszufinden, wie viel von jedem Farbstrahl durch eine Schicht von geringerer Dicke abgeschnitten wird, die jedoch den der Dicke entsprechenden Betrag des Farbstoffes enthält.

Beim Dreifarbendruck wird ein Druck dadurch hervorgerufen, dass ein chromatisches Gelatinehäutchen von bestimmter Dicke unter dem Negative gehörig zu copiren ist, die Gelatine mehr oder weniger auszuwaschen, worauf dann das Bild aus Gelatine von verschiedener Dicke besteht. Das Häutchen, für gewöhnlich auf einem Celluloïd-Film festgehalten, wird darauf in die Farbsubstanz eingetaucht, und die Menge von Farbe, welche das Bild sichtbar macht, ist proportional der Dicke der Schicht an den verschiedenen Stellen.

Wir können nun die Dicke der Schicht als Einheit für unseren Zweck betrachten und danach die Absorption für jede kleine Dicke der Schicht für jeden Farbstrahl berechnen, wenn der Procentsatz der Absorption nach dem Versuche abgeleitet ist. Es sei der Fall eines gelben Farbstoffes gewählt, bei dem die Absorption für die ganze Dicke der Schicht im Gelb beginnt, da dabei keine Absorption im Roth eintritt, dagegen totale Absorption im Blau.

Gleichzeitig sei der Fall eines blau-grünen Farbstoffes behandelt, welcher zur Herstellung eines Druckes nach dem „rothen" Negativ verwendet zu werden pflegt, wobei die Absorption völlig im Violett des Spectrums fehlt und allmählich bis zur totalen Absorption in der Nähe des Gelb sich steigert. Wenn ein Strahl des Spectrums auf die Hälfte seiner Intensität vermindert wird, während er durch die gefärbte Schicht geht, so kann man annehmen, dass die Schicht auf die halbe Dicke, die Absorption jedoch nicht auf 75 Procent vermindert wird, wie man meinen sollte, sondern auf 71 Procent, denn während die Dicke nur arithmetisch abnimmt, nimmt die Absorption geometrisch ab. Der gewöhnliche Weg, dies auszudrücken, besteht darin, dass man sagt, dass $I^1 = Ia - \mu x$ ist, wobei I^1 die Intensität ist, auf welche I herabzumindern ist, nachdem sie durch eine Schicht von der Dicke x gegangen, wobei μ als Absorptionscoëfficient bezeichnet wird. In dem Falle, dass der Strahl auf die halbe Lichtintensität vermindert wird beim Durchgange durch die Einheitsdicke der Schicht, wird $x = 1$ und I kann als I angenommen werden, und man kann aus dieser Gleichung μ finden, denn man hat

$$\tfrac{1}{2} I = Ia^{-\mu}$$

oder log. $2 = \mu$, d. h. es ist $\mu = 0{,}30$.

Welches ist nun die Lichtmenge, welche abgeschnitten wird, wenn die Dicke der Schicht auf die Hälfte vermindert wird? Wir haben

$$I^1 = Ia^{-\mu\, \frac{1}{2}},$$

d. h. $\dfrac{I^1}{I} = a^{-0,301 \times \frac{1}{2}} = a^{-0,150}.$

Auf dieselbe Weise kann man vorgehen, wenn ein anderer Procentsatz von verschiedenen Strahlen mit der Einheitsdicke der Schicht ausgeschnitten wird. So wird ein Strahl, von dem die Schicht $^9/_{10}$ der Intensität des Lichtes abschneidet, wenn die Schicht nur gleich der halben Dicke ist, nur 32 Procent Licht wegschneiden u. s. w. Die einfachsten Fälle, mit welchen wir es zu thun haben können, sind diejenigen, in denen die Absorption zwischen verschiedenen Punkten des Spectrums

Fig. 100

gleichmässig abnimmt, und diesen Fall werden wir hier darlegen.

Die Fig. 100 zeigt die Absorptionsbeträge für das Gelb und das Blau, in denen etwas Grün ist. Die Höhe der Curven über den Ordinaten gibt den Procentsatz von Licht von jeder Farbe des Spectrums vom Roth bis zum Violett, welche jeder Farbstoff durchlässt. Der Einfachheit halber sind die Curven für die Einheitsdicke der Schicht als gerade Linien gegeben. Der für den gelben Farbstoff entfallende Lichtbetrag ist durch eine Ordinate angezeigt. Bei Nr. 13 ist er noch 10, jedoch werden bei Nr. 12 nur $^9/_{10}$ des Lichtes durchgelassen und bei Nr. 8 wird nur die Hälfte des Lichtes durchgehen u. s. w., ebenso ist es für den blauen Farbstoff und so auch für die verschiedenen Scalen-Nummern. Dieselben Bemerkungen treffen hinsichtlich der blauen Absorptionskurven zu.

Nun müssen wir sehen, welche Form die Curve annehmen würde, wenn es sich nur um die Hälfte und das

Viertel der Dicke der gefärbten Schicht handelte. Die folgende
Tabelle betrifft diese Frage, und die Zahlen zeigen, wie viel
Licht durch die verschiedenen Dicken durchgelassen wird:

Scalen-Nummer für Blau	Dicke der Schicht			Scalen-Nummer für G-lb
	1	$^1/_2$	$^1/_4$	
1	1,0	1,0	1,0	15
2	1,0	1,0	1,0	14
3	1,0	1,0	1,0	13
4	0,9	0,94	0,97	12
5	0,8	0,91	0,95	11
6	0,7	0,85	0,91	10
7	0,6	0,77	0,88	9
8	0,5	0,71	0,84	8
9	0,4	0,64	0,79	7
10	0,3	0,55	0,74	6
11	0,2	0,44	0,67	5
12	0,1	0,22	0,56	4
13	—	—	—	3
14	—	—	—	2
15	—	—	—	1

Wenn wir jetzt wissen wollen, wie viel von jeder Farbe
durchgelassen wird, wenn die Schichten auf einander gelegt
werden, so haben wir nur die Zahlen zu multipliciren für
dieselben Scalen-Nummern im Blau und Gelb. Um z. B. zu
finden, wie viel Licht des Spectrums bei der Scalen-Nummer 10
durch die beiden auf einander gelegten Schichten geht, wenn
die Dicke der gelben Schicht 1 und diejenige der blauen Schicht
$^1/_4$ ist, haben wir bloss 0,3 und 0,91 zu multipliciren und erhalten
0,273 als Resultat, d. h. ein solcher Betrag dieses besonderen ein-
farbigen Lichtes geht durch die beiden hindurch. Nach dieser
Methode wurden die Curven in Fig. 101 hergestellt. Es wurde als
unnöthig erachtet, die Curven zu zeigen, welche ihre Maxima
auf der rechten Seite der Scalen-Nummer 8 hatten, da sie
schematisch zu denen auf der linken sein mussten. Man wird
sehen, dass das Licht, welches durch die verschiedenen
Combinationen hindurchgeht, sehr verschiedene Stellungen
für die Maximalhöhe hat, und es kann angenommen werden,
dass, wenn das getrennte Licht durch die erweiterten Paare
hindurchgeht es sehr nahe die Farbe besitzen muss, welche
durch die Stellung dieser Maxima eingenommen wird. Nach
diesen Combinationen der Dicken 1, $^1/_2$ und $^1/_4$ allein erhalten
wir dann dies Stück des Spectrums in die Farben getheilt.

welche an fünf verschiedenen Punkten gegeben werden. Wir wollen hier nicht auseinandersetzen, welches die totale Intensität des Lichtes sein wird, da dies von der Beleuchtung jedes Theiles des Spectrums abhängt, sondern erst später darauf zurückkommen. Gut ist es, zu bemerken, dass die Combinationen zwischen I und I^1, II und II^1, III und III^1 sämmtlich Curven mit den höchsten Stellen in derselben Lage ergeben, was einen Wink darüber gibt, bis zu welcher herabgesetzten Helligkeit der Farbe man kommen kann.

In dem eben beschriebenen Falle waren die beiden absorbierenden Medien grünblau und gelb. Hätten wir die Absorptionen berechnet, welche von einem blassrothen Medium herrührten, so würden wir haben zeigen können, dass an den beiden Enden des Spectrums jede Farbe durch den Licht-

Fig. 101.

durchgang durch das blassrothe Medium und das Gelb, und durch das Blassroth und das Grünblau in derselben Weise erreicht werden kann, wie das Grün durch Aufeinanderlegen des Gelb und des Grünblau.

Mit drei richtig gewählten Farben, nämlich Rosa, Grün-Blau und Gelb, lässt sich also jede Farbe in der Natur wiedergeben, sei es durch eine einzige Farbe, ein paar Farben, oder durch alle drei. Nachdem wir so weit gelangt sind, würde es nicht schwierig sein, aus den gemessenen Absorptionen die Dichtigkeit zu berechnen, welche die Negative besitzen müssten, um das Spectrum in geeigneter Leuchtkraft hervorzurufen, wenn die in Betracht kommenden Farben angewendet werden.

Bezüglich der Frage, welche Filter verwendet werden sollen, wenn drei Farben, z. B. eine gelbe, eine blaue und eine rothe gegeben sind, muss zunächst festgestellt werden, dass nur drei Farben mit Erfolg angewendet werden können, welche, wenn man sie sämmtlich auf einander legt, Schwarz

oder, wenn blass, ein Grau ergeben, also keine Farbe vor-
herrschend auftritt.

Man nehme drei solcher Farben, etwa Lösungen von
Anilinfarben oder mit denselben gefärbte Gelatinehäutchen,
lege sie auf einander und blicke auf ein Blatt weisses Papier,
das durch Sonnenlicht beleuchtet wird, oder blicke durch die
Häutchen gegen den bewölkten Himmel. Man sieht dann
sofort, ob eine rothe, eine gelbe oder eine blaue Farbe vor-
herrscht. Ist Roth im Ueberschuss vorhanden, so muss man
die beiden anderen Farben tiefer färben und aufs neue ver-
suchen. Ist eine blaugrüne Farbe im Ueberschuss dort, so
muss die rothe Farbe tiefer gewählt werden. Ist endlich eine
rosafarbige Farbe die vorherrschende, so muss das Gelb tiefer
genommen werden.

Wenn Farbstoffe zur Anwendung gelangen, so tritt der
bekannte Fehler bei dem Grünlichblau ein. Alle Farbstoffe
dieses Typus, welche der Verfasser probirt hat, zeigen einen
scharlachrothen Streifen im Roth des Spectrums, und bei
Benutzung eines solchen Farbstoffes erübrigt ein Versuch,
ein reines Grün zu erhalten, da derselbe stets wegen dieses
Roth einen Schatten zum Roth hin zeigen wird. Sanger
Shepherd benutzt als Grundlage für seine schönen Trans-
parentbilder preussisches Blau, oder ein demselben nahe-
stehendes Blau, und wenn die spektroskopische Untersuchung
vorgenommen wird, so tritt kein extremes Roth hervor, wenn
nicht das Film einen sehr leichten Anflug zeigt. Dies ist eine
Farbe, welche sehr geeignet zur Benutzung ist. Die Methode,
welche er befolgt, besteht darin, ein Sepiabild in ein Eisen-
bild zu verwandeln nach einem Vorschlage, der sich sehr
nahe an den anschliesst, welchen C. Ray Woods vor einigen
Jahren vor der Royal Photographic Society beschrieben hat,
nachdem er Versuche im Laboratorium des Verfassers ge-
macht hatte.

Nehmen wir an, dass ein Blaugrün oder Grünlichblau,
ein Gelb und ein Rosa gewählt werden, und dass die Vor-
versuche zeigen, dass ein richtiges Grau erzielt wird. Es
erwächst nun die praktische Frage, wie die Art der Filter
beschaffen sein muss, welche benutzt werden müssen, wenn
man die Negative so wählt, dass sie ein correctes Resultat
ergeben. Zunächst müssen in erster Linie solche Farben-
tiefen zur Färbung der Filter benutzt werden, dass sie, wenn
man die Filter über einander bringt, das nöthige Grau er-
geben. Wenn dies geschehen ist, so bringen wir das Grün-
blau und das Rosa über einander und werden finden, dass
wir ein tiefes Blau erzeugt haben. Wird das Rosa über das

Gelb gelegt, so wird das Blau ausgeschnitten und auch das Grün, und wir erhalten Roth. Wird das Gelb über das Blau gelegt, so erhalten wir Grün. Die so verfügbaren Farben sind jetzt Roth, Gelb, Grün, Grünblau, Blau und Rosa, oder im Ganzen sechs.

Nun gehen wir daran, ein Sensitometer dieser Farben genau so, wie sie als entstanden beschrieben werden, herzustellen, indem wir dafür dieselbe Farbentiefe der drei Farbstoffe benutzen, wie diese zur Erzielung des Grau verwendet wurden. In der Zeichnung kann dies in folgender Weise angegeben werden, indem die verschiedenen Figuren die Sectionen der Schichten, jedoch natürlich übertrieben, zeigen. Nr. 1 ist Rosa, Nr. 2 Blau, Nr. 3 Roth, Nr. 4 Blaugrün, Nr. 5 Grün, Nr. 6 Gelb (siehe Fig. 102). Es muss daran er-

Fig. 102.

innert werden, dass jeder einzelne farbige Streifen die Einheitsfarbe ist.

Nun wenden wir uns zur Betrachtung von 1, 2 und 3. Um 1. das Rosa, 2. das Blau und 3. das Roth herzustellen, müssen wir sicher irgend ein Filter benutzen, welches auf einer Platte alle Dichtigkeiten dieser drei Farben gleichmässig hervorruft, so dass der Rest keine Dichtigkeiten zeigt, da alle Farben von gleicher Farbentiefe auf dem Sensitometer sind. Es muss deshalb em Filter gefunden werden, welches bei der angewendeten besonderen Platte dies Resultat so nahe wie möglich zeigt, und es wird als solches eine Art grünes Filter gefunden werden. Die Dichtigkeiten werden nur sehr angenähert gleich sein, denn es ist unmöglich, sie absolut gleich zu machen, jedoch wird ein leichter procentualer Unterschied dem Auge die Leuchtkraft der Farbe nicht ändern.

Nimmt man 2, 4 und 5, so muss dasselbe geschehen, da jede dieser Farben die Einheitstiefe von Bläulichgrün (BG) enthält. Hier wird das Filter roth oder orange sein nach der Platte und den angewendeten Farbstoffen. Endlich wird für 3, 5 und 6 ein anderes Filter gefunden werden, welches von einer blauen Farbe ist und das Roth, das Grün und das

Gelb von gleicher Dichtigkeit hervorruft, während die übrigen Farben keine merkliche Spur auf der Platte erzeugen. Wenn wir diese Filter gefunden haben, so haben wir darin die annähernd geeigneten Filter zur Herstellung der Negative. Die Farbstoffe sind von einer Nuance, die sehr nahe complementär zu den Farben liegt, welche für die dreifache Projectionsmethode zu verwenden wären, wenn diese Negative benutzt würden.

Es muss hier daran erinnert werden, dass, wenn das Sensitometer der durch das Filter photographirte Gegenstand ist, und die Expositionszeit derart getroffen ist, dass sie äusserst nahe gelegene gleiche Dichtigkeiten für die Farben liefert, Gelatinebilder von den drei Negativen, wenn sie nach der Einheit gefärbt und sehr dicht an einander gelegt werden, die Farben des Sensitometers nach Anflug und Leuchtkraft, wenn auch nicht ganz genau, reproduciren.

So liegt hier ein praktischer Weg vor, um festzustellen, welche Filter benutzt werden müssen, wenn gegebene Farben zum Drucke von transparenten Bildern benutzt werden sollen. Dies gilt gleichfalls, wenn Drucke in transparenten Farbstoffen nach einer ungekörnten Oberfläche oder durch Zusammenlegen von Schichten auf einer weissen Oberfläche hergestellt werden sollen. Der Dreifarben-Transparentdruck ist nicht ganz so genau wie das Dreifarben-Projectionsverfahren, doch kommt er demselben nahe.

Wir hoffen, dass das Sensitometer, welches wir vorgeschlagen haben, sich von praktischem Nutzen erweisen möge, so wie es sich im Laboratorium des Verfassers gezeigt hat. Die Frage, welche Filter zu benutzen sind, wenn gekörnte Blocks für jeden Druck benutzt werden, kann ziemlich auf dieselbe Weise gelöst werden, jedoch ist es nicht versucht worden, sie für diese Art des Druckes zu behandeln.

Die Hauptmerkmale der verschiedenen Drucktechniken.
Von Johann Pabst in Wien.

Es reizt gewiss jeden Graphiker, wenn er einen Druck vor sich sieht, dessen Herstellungsweise nicht bekannt und auch nicht angegeben ist, nach dem Verfahren zu forschen, dem dieser die Entstehung verdankte. Die so grosse Zahl der heute in Uebung befindlichen Drucktechniken lässt dies nicht immer leicht erscheinen. Wir haben Hochdruck, Tiefdruck, Flachdruck und die photographischen,

sprachgebräuchlich auch als Drucke bezeichneten Verfahren, zahlreiche Combinationen derselben, und jede dieser Hauptgruppen der graphischen Techniken weist wieder vielerlei grundverschiedene Ausführungsweisen auf.

Die Einpressung der erhabenen, eingefärbten Bildtheile beim Hochdruck (Buchdruck) erzeugt die sogen. Schattirung auf der Druckrückseite. Sie tritt an den Orten des Druckbeginns, an den Kanten der Druckstöcke am stärksten hervor und wird für sich schon meist genügend sein, einen in der Buchdruckpresse hergestellten Abdruck als solchen zu erkennen. Eine weitere Handhabe dazu gibt das Aussehen der Farbedeckung. Die Lupe wird beim Buchdrucke stets gewissermassen umränderte Farbeflächen wahrnehmen lassen, die durch das Wegquetschen der Farbe beim Druckvorgange entstehen und bei Hand- und Tiegelpressendruck gleichmässiger, bei Schnellpressendruck mehr einseitig, entgegen der Richtung des rollenden Druckes, sich zeigen. Ob bei Drucken, welche Schrift enthalten, Satz, d. h. also die Zusammenfügung einzelner Buchstaben und nicht Schnitt oder Aetzung nach Zeichnung zur Herstellung in Anwendung kam, wird durch die Gleichmässigkeit der Typenformen festzustellen sein. Gezeichnete Schrift kann die Egalität des Satzes nicht erreichen, am wenigsten bei grösseren Schriftcomplexen. Satz kann Hand- oder Maschinensatz sein. Für letzteren kommen nur die Zeilengiessmaschinen, als etwas wesentlich vom Ersteren Unterschiedenes liefernd, in Betracht. Im Abdruck wird ihr Product bei breiteren Formaten sich gegenüber dem Handsatze durch die absolut gleichmässigen Zwischenräume bei den Wörtern der einzelnen Zeilen charakterisiren, indes bei schmalen, wo die nicht genügende Keilezahl Handnachhilfe nöthig macht, dieses Merkmal versagt. Zufälligkeitskennzeichen sind für den Maschinensatz die regelmässige Wiederkehr gleich lädirter Buchstaben, für den Handsatz gemischte Punkte, Kommas und Divise, als Fehler verkehrte Buchstaben, was alles wieder beim Maschinensatze völlig ausgeschlossen. Die charakteristischen Fehler im Maschinensatze sind durch unrichtigen Matrizenfall hervorgerufene falsche Buchstabenfolgen. Das Vorkommen von Spiessen, wie von Haarspatien herrührend, zwischen den Buchstaben ist ebenfalls ausschliessliches Merkmal von Maschinensatz, doch nur bei längerer Verwendung der Matritzen auftretend. Druck von Stereotypen wird gegenüber solchem vom Satze stets grauer und insbesondere in grösseren Flächen mangelhafter gedeckt sein, natürlich um so mehr, je abgenützter die Platten werden. Drucke von Galvanos

werden als solche kaum festzustellen sein, doch ist hier, bedeutender jedoch bei Stereotypen, für den Fall einer Vergleichsmöglichkeit mit einem Abdrucke des entsprechenden Satzes das Kleinersein in Folge des Schwindens festzustellen. Im Stereoskope werden zwei entsprechend nebeneinandergelegte Drucke, sind sie je von einer Platte oder einem Satze, sich in ein Flächenbild vereinigen, von Satz und von einer Platte desselben gleichmässige Abweichung je nach ihrer Grössendifferenz zeigen, stammt der zweite Abdruck von einem Nachsatze aber die unvermeidlichen Abweichungen durch das Voroder Zurücktreten der betreffenden Theile gegen die allgemeine Bildfläche gekennzeichnet erscheinen. Das Stereoskop kann so als Mittel zur Feststellung mechanischer Drucknachahmungen überhaupt dienen. Bildliche Darstellungen in Buchdruck können erstlich der Handarbeit ihre Entstehung danken. Es kommt hier nur der Holzschnitt in Betracht. Metall oder andere Stoffe wurden, bei der schon von Alters her erkannten besonderen Eignung des Holzes, sehr selten benutzt. Die Linien eines Schnittes zeigen sich unter der Lupe im Abdruck glatt und scharf, zart verlaufend, bei Kreuzungen, insbesondere wenn sie vielfach gehäuft vorkommen, wird man Durchschneidungen und nicht stimmende Linienfortsetzungen finden. Es sind insbesondere Kreuzlagen, die in Federzeichnung und Tiefgravur so leicht sich ergeben, eben im Holzschnitt, da der Stichel ja die Zwischenräume ausheben muss, unmöglich so rein herzustellen und charakterisiren gerade dadurch den Schnitt, den sogen. Facsimileholzschnitt, womit die treue Zeichnungswiedergabe benannt wird. Der Tonholzschnitt, bei dem die Zerlegung der Töne in Strichlagen dem Ermessen des Xylographen überlassen ist, kennzeichnet sich, dass diese nach den verschiedensten Richtungen verlaufen, der moderne durch die weissen Linien, die ihn in manchen Partien, bei Kreuzungen, einer Autotypie etwas ähnlich machen, dennoch aber ihrer willkürlichen Richtungen und Stärken wegen mit dem gleichmässigen Rasternetz autotypischer Reproduction auch dann nicht verwechseln lassen, wenn letztere in den Lichtern durch den Xylographen nachgearbeitet und durch Verwendung geeigneter Blenden bei der Aufnahme die Rasterpunkte so gestaltet wurden, dass sie, oberflächlich betrachtet, linienähnlich zusammenfliessen, die sogen. Holzschnitt-Autotypie. Der Abdruck eines Holzschnittes vom Originalstock zeigt allerdings eine grössere Weichheit als ein solcher von irgend einer Vervielfältigung desselben, also hier zumeist von einem Galvano, doch ist bei der heutigen vorzüglichen Cliché-

herstellung das Merkmal kein untrügliches. Aetzungen charakterisiren sich gegenüber Schnitten durch die schon mit freiem Auge, sicher jedoch unter der Lupe erkennbare Raubrandigkeit und das nicht so reine Verlaufen der Linien. Dieses Merkmal ist auch das Erkennungsmittel, wenn sonst die Holzschnitt-Technik in der durch die Aetzung druckbar gemachten Zeichnung, so mittels Verwendung der verschiedenartigen Schabpapiere, nachgeahmt oder beispielsweise der Abdruck eines Holzschnittes das Original für die Aetzung bildete. Die Autotypie ist durch die Zerlegung der Töne mittels des Rasternetzes untrüglich gekennzeichnet. Kornautotypien sind als solche gegenüber Hochätzungen nach Kreidezeichnungen auf Stein, Kornpapier oder nach Lichtdrucken durch die Kornvergleichung kennbar. Ob bei einer Autotypie oder Aetzung Druck vom Originale oder einer Vervielfältigung desselben vorliegt, ist festzustellen sehr erschwert, weil in beiden Fällen eben eine Metallplatte die Druckfläche bildete, doch lässt sich hier manchmal durch aufmerksame Verfolgung der Clichékataloge der illustrirten Zeitungen, Handels- und Ausleihfirmen und der bezüglichen marktgängigen Waare überhaupt rathen, und wenn ein Vergleich zweier Abdrücke, von denen einer sicher vom Original stammt, möglich ist, durch die Schwindungsdifferenzen Sicheres feststellen. Die modernen Accidenzarbeiten weisen häufig Tonplatten auf, bezüglich deren Material je nach der Farbeannahme der Reihe nach auf Celluloïd, Karton, Kreidemasse (die letztere zeigt den unruhigsten Abdruck) bei Handarbeit geschlossen werden kann. Blei, das auch hierzu hie und da verwendet wird, zeigt fleckige Druckresultate, Zink reine, bei ihm ist aber nur die Aetzung anwendbar, die sich in der schon erwähnten Art charakterisirt. Der Plattenherstellung für den Hochdruck dienen noch einige mechanische Methoden, die aber auch für den Tief- und Flachdruck Anwendung finden: die Arbeiten des Pantographen, der Guillochir- und Reliefcopirmaschine. Die absolute, durch Handarbeit unerreichbare Regelmässigkeit der durch die ersteren hergestellten Figurenwiederholungen und Linienmuster sind hier das untrügliche Kennzeichen, die Arbeiten der Letzteren zeigen ein Lineament, ähnlich einer sehr häufig in Verwendung stehenden Schabpapierart, doch weichen die Linien in den Halbschatten und Lichtern mannigfaltig auseinander und rufen so den plastischen Eindruck der mit dieser Maschine erzeugten Arbeiten hervor. Die Verwendung anderer Herstellungsarten für Hochdruckplatten und anderer Buchdruckverfahren hat sich entweder nicht erhalten können, wie

die Leimclichés, oder ist erst im Werden begriffen, wie der
Buchdrucklichtdruck, der elektrische Druck ohne Farbe u. s. w.,
können also hier übergangen werden. Die Kennzeichen von
Schnitt und Aetzung im einfarbigen sind auch massgebend
für den Farbendruck. Der Xylograph zerlegt hierbei die
Farben seiner Technik entsprechend, die ganz unverkennbar
ist, nach den Bedürfnissen seines Originales in die ihm nöthig
scheinende Anzahl Platten. Die Autotypie weist in den drei,
eventuell vier zur Verwendung kommenden Theilplatten die
ebenso unverkennbaren Rasterpunkte auf. Die Vergrösserung
wird diese gelb, roth, blau nebeneinander wahrnehmen lassen.
Die bloss mit farbigen Unterdrucken versehenen Schwarz-
Autotypien kennzeichnen sich durch das Intactsein der Letzteren,
wenn auch mehrere Farben in Anwendung kamen. Farben-
buchdrucke, die in allen Abdrucken absolut „passen", lassen
auf ein Verfahren schliessen, das nicht mehrmaligen Druck er-
forderte. Platten, die auseinandernehmbar, eingefärbt und
wieder zusammengesetzt (Congreve-Druck), auf einmal ab-
gedruckt wurden, zeigen die Farbegrenzen scharf, die anderen
synchromen Verfahren (Orloff, Mayer, Blockdruck) über-
greifende Mischfarben, resp. unscharfe Grenzen.

Beim Tiefdrucke wird die in die Tiefen der Platte ein-
geriebene Farbe beim Abdrucke herausgehoben und lagert
sich mehr oder weniger pastos auf das Papier, was zumeist
schon ohne Zuhilfenahme der Lupe, durch ein Ueberstreichen
mit den Fingerspitzen, wahrnehmbar ist. Bei tiefer Gravur
und schwächerem Papier tritt auch eine umgekehrte Schattirung,
eine Einpressung von der Rückseite desselben her, auf. Der
eingepresste Plattenrand kann kein massgebendes Merkmal
abgeben, denn man versieht ja alle möglichen Imitationen,
sogar Photographien, mit dem „Kupferdruckrand". Die
nächste Frage, einem Tiefdrucke gegenüber, ist die nach
der Technik der Herstellung der Druckplatte. Kupferstich
und Stahlstich als reine Handarbeiten charakterisiren sich
durch die klaren Linienführungen des Stichels, Stahlstich er-
scheint dabei immer feiner und härter. Als Handarbeit in
Verbindung mit Aetzung stellt sich die Radirung dar,
charakterisirt durch die gegen den Stich viel ungebundenere,
freie Liniengebung der Nadel, die wohl selten mehr geübten
Crayon-, Schwarzkunst-, Aquatintamanieren geben die Art
von Kreide- oder Tuschzeichnungen durch entweder mechanisch
oder im Aetzwege hergestelltes feines Korn wieder. Die sich ver-
ringernde Löslichkeit der Farbe in Terpentin lässt auch einiger-
massen Schlüsse auf das Alter eines Tiefdruckes zu. Von den
auf rein mechanischem Wege hergestellten Tiefdruckplatten —

Naturselbstdruck, Gravuren der Guillochir- und Reliefcopir-
maschine — hat der Erstere in seiner unnachahmlichen
Naturtreue, die Letzteren in den schon beim Buchdrucke an-
geführten Eigenthümlichkeiten untrügliche Merkmale. Die
photomechanischen Verfahren kommen in der Heliographie
dem Stiche gleich, gegen ihn nur charakterisirt durch die
geringere Scharfrandigkeit der gleichmässige Tiefe, also
gleich starke Farbeauflagerung zeigenden Linien und dadurch,
dass doch immer die Zeichnung, die hier die Grundlage der
Platte bildet, ein von der Stichelführung abweichendes Aus-
sehen hat. Ebenso steht die Heliogravure in ihrem Korn
der Aquatintamanier nahe, da dasselbe auf gleiche Weise
hergestellt erscheint. Der Detailreichthum und der Allgemein-
charakter, wenn eine photographische Naturaufnahme die
Grundlage der Gravure bildete, die minutiöse Treue, wenn
es sich um eine Reproduction handelt, sind genügende Unter-
scheidungsmittel gegenüber mit ähnlichem Korn hergestellten
Handarbeiten. Ausserhalb des sonst für alle Drucke geltenden
Principes der Zerlegung der Halbtöne steht der wirklich
solche gebende Woodbury-Druck, der schon dadurch genügend
charakterisirt ist, ausserdem nicht fette Farbe, sondern gefärbte
Gelatine als Bildträger aufweist.

Dem Flachdruck eigenthümlich ist der Mangel jeder
Schattirung, aber auch jeder pastosen Farbeauflagerung. Das
Material, von welchem ein fraglicher Flachdruck stammt,
wird wohl nach demselben kaum festzustellen sein. Auf Stein
und seinen Surrogaten, Steinpapier u. s. w., auf Zink, auf
Aluminium (Algraphie) wird in den gleichen verschieden-
artigen Manieren gezeichnet, so dass hier nur die Frage danach
stehen könnte, ob directe Handarbeit oder Reproduction vor-
liege. Bei dem so hohen Stande der Letzteren sind allgemeine
Merkmale für den einen oder anderen Fall nicht anzugeben.
Der Lichtdruck charakterisirt sich auffällig durch sein Korn
und seinen Tonreichthum, den er nicht jenem allein, sondern
mehr noch der bei ihm erfolgenden Einfärbung durch ver-
schieden geartete Walzen verdankt, so dass die hellen Partien
nicht nur schwächeres Korn, sondern auch verschiedene Farbe-
deckung gegenüber den tieferen aufweisen. Bei einem Um-
drucke auf Stein kommt dies in Wegfall, und daran wäre
ein solcher denn auch erkennbar. Farbendrucke, aus-
schliesslich in Tiefdruck, sind, wenn synchron, wie bei den
Farbenheliogravuren, durch die milden Uebergänge und den
selbstverständlichen Mangel jeder Passdifferenz gekennzeichnet.
Farbendrucke in Flachdruck werden, ausser ihrer Charak-
terisirung als solche, gegenüber dem Farbenbuchdruck reichere

Farbenscalen aufweisen, da die Zahl der Druckplatten hier immer höher ist und sein kann.

Combinationsdrucken gegenüber ist wohl der Weg der Feststellung vorerst eines Druckverfahrens einzuschlagen. Bei Buchdruck und Lithographie zusammen kann der Erstere auch nur zum Umdrucke benutzt worden sein, zeigt dann die Flachdruckeigenheiten, erweist aber seine Herkunft, da es sich dabei doch stets nur um Schrift handelt, durch die Egalität der Letzteren. Buchdruck und Tiefdruck zusammen kann und kommt noch immer bei der illustrativen Ausstattung von Prachtwerken in Anwendung, und zeigt so auffallende Merkmale, dass eine Unterscheidung spielend leicht ist, was auch der Fall ist, wenn zu gleichem Zwecke Lichtdruck benutzt wurde. Tiefdruck und Flachdruck zusammen, z. B. Heliogravure und Lichtdruck zur Reproduction von Gemälden u. s. w., mit prachtvollem Erfolge in Anwendung, kennzeichnet sich ebenfalls noch klar. Schwieriger wird die Feststellung bei Vereinigung verschiedener Flachdruckverfahren, Lichtdruck, den zwar sein Korn charakterisirt, Lithographie und Algraphie.

Die photographischen Copien oder Drucke können mittels Metallsalzen oder mittels Pigmenten hergestellt sein, die ersteren wieder Silber-, Eisen- oder Platinbilder. Die weitaus grösste Zahl bilden jedenfalls die Silbercopien, die sich in zwei Gruppen theilen, auscopirte und entwickelte, deren Unterscheidung in zweifelhaften Fällen die Behandlung mit einer Lösung von Fixirnatron und Chromsalz ermöglicht, die jene ausbleicht, diese intact erhält. Emulsionspapiere, deren Bildträger Gelatine ist (Aristo, Solio u. s. w.), zeigen, wenn ein Tropfen warmen Wassers auf sie gebracht wird, ein Aufquellen der Schicht, Collodionpapiere bleiben unverändert, werden aber wieder von einem Aether- Alkoholgemisch angegriffen, gegen beide Reagentien indifferent verhält sich Protalbin. Durch das Aussehen schon, da die Papierstructur nicht wie bei den vorgenannten völlig verdeckt ist, und durch die Bildfärbungen kennzeichnen sich die sonst noch üblichen Copirpapiere. Pigmentcopien werden eventuell wohl nur die Frage aufkommen lassen, ob Gelatine oder Gummi u. s. w. das lichtempfindliche und zugleich Bindemittel der Farbe war.

Die Namengebung für die so grosse Zahl von Drucktechniken, welche geübt werden, ist eine äusserst mannigfaltige, und es tauchen immer neue Bezeichnungen und neue Verfahren auf, die übrigens oft nur in Bezug auf erstere neu sind; dieser Namengebung ist in den vorstehenden Aus-

führungen möglichst ausgewichen, sie wollen nur der Versuch einer übersichtlichen Orientirung sein gegenüber der gewiss oft actuellen Frage: Wie kann man an einem Drucke das zu seiner Herstellung angewendete Verfahren erkennen?

Ueber Stereoskopie,
Arbeiten und Fortschritte auf diesem Gebiete.

Von E. Doležal,
o. ö. Professor an der k. k. Bergakademie in Leoben.

Wie zu erwarten war, hat auch das verflossene Jahr 1901 so manches Interessante auf dem Gebiete der Stereoskopie gebracht.

Die Frage nach Herstellung strereoskopischer Photographien kleiner Gegenstände in Naturgrösse, welche Aigrot in der französischen Gesellschaft für Photographie zu Paris aufwarf, führte auf nicht uninteressante Auseinandersetzungen in dieser Richtung; es wurden Vorschläge wegen Adaptirung von Cameras gemacht, die Beachtung verdienen.

Monpillard veröffentlichte in „Bulletin de la Société française de Photographie" 1901, S. 106, einen Artikel über diesen Gegenstand, der seiner Wichtigkeit wegen in diesem „Jahrbuche" zum Abdrucke gelangte[1]). In der Photographischen Gesellschaft zu Paris fand eine lebhafte und lehrreiche Discussion über dieses Thema statt, an der sich die bekannten Persönlichkeiten: Wallon, Monpillard, Moëssard, Houdaille betheiligten.

Vergl. Monpillard, „Bulletin de la Société française de Photographie" 1901, S. 163 und 225. — Moëssard, ebendaselbst 1901, S. 178. — Bellieni, ebendaselbst 1901, S. 172, und „Bulletin de la Société Lorraine de Photographie" 1901, S. 45,

Nach Bellieni (a. a. O.) sind die französischen Constructeure stereoskopischer Apparate übereingekommen, den Objectivabstand statt 65 oder 75 mm auf 90 mm zu erhöhen, was sich aus mehreren Gründen als rationell erwies. Rechnet man mit diesem Abstande $d = 90$ mm und unter der Annahme, dass der parallaktische Winkel am Objecte zur sicheren Wahrnehmung der stereoskopischen Wirkung 2^0 sein soll, so findet man 2,58 m für diesen Fall als den Abstand des Gegenstandes von den Objectiven der Stereoskopcamera.

1) Siehe Eder's „Jahrbuch f. Phot." für 1902, S. 133.

Um nun ein Object, dessen Gegenstandsweite 2,58 m beträgt, in wahrer Grösse abbilden zu können, wäre ein Objectiv mit der Brennweite $f = 1,29$ m nöthig, denn dann würde nach scharfer Einstellung das Bild in der Grösse des Originales auf der Mattscheibe erscheinen.　Dies ist wohl theoretisch ganz richtig, praktisch jedoch schwer durchführbar wegen der bedeutenden Bildweite.　B e l l i e n i dachte daher an eine Reduction des Objectivabstandes.

Bei einem Objectivabstande d, bei der Brennweite der Objective f wird das Bild in wahrer Grösse auch dann erscheinen, wenn die Gegenstandsweite $2 f$ genommen wird; für diesen Fall hat man, den Winkel am Objecte 2^0 vorausgesetzt,

$$d = 2 f \cdot 2 \operatorname{tg} 1^0 = 2 f \cdot 0,035 = 0,07 f.$$

Die Stereoskopcamera von B e l l i e n i hat $f = 110$ mm, somit　　　$d = 0,07 \cdot 110$ mm $= 7,7$ mm $\doteq 8$ mm.

Um dies praktisch ausführen zu können, ging B e l l i e n i in folgender Weise vor.　Die Stereoskopcamera wurde auf einer Unterlage so montirt, dass sie innerhalb gewisser Grenzen verschoben werden konnte.　Das Bild wurde in natürlicher Grösse scharf eingestellt.　Nun wird die Camera gegen das Object so placirt, dass die Normale vom Gegenstande G (Fig. 103) auf die Plattenebene von der optischen Achse des linken Objectives um 4 mm absteht; hierauf wurde bei geöffnetem linken Objective die Aufnahme ausgeführt.　Wird nun die Camera so verschoben, dass die Senkrechte vom Gegenstande G um 4 mm von der optischen Achse des rechten Objectives absteht, so wird bloss mit exponirtem rechten Objective die Aufnahme ausgeführt.　Die beiden gemachten Aufnahmen wurden also bei einem Objectivabstande von $2 \cdot 4 = 8$ mm hergestellt.　Die Verschiebung von 8 mm ist wohl nicht absolut zu nehmen, sondern ändert sich nach dem Relief des zu reproducirenden Gegenstandes, es gilt nur für die Brennweite von 110 mm.　In einem gegebenen Falle hat man eine einfache Rechnung zu machen, um die Einstellung der Objective zu erhalten.　Wenn man eine Auswahl von Objectiven hat, so ist es gut, ein Objectiv von kurzer Brennweite zu nehmen, damit die Bildweite bei Reproduction in natürlicher Grösse nach ausgeführter Einstellung 10 bis 14 cm betrage, in welchem Falle sie mit der Brennweite der meisten im Gebrauche stehenden Stereoskope übereinstimmt.

Nachdem B e l l i c n i diese Ueberlegungen getroffen hatte, schritt er an die Ausführung mit Hilfe seiner Stereoskop-Jumelle.　Die identen Objective seiner Camera sind Z e i s s' sches Fabrikat mit der Brennweite 110 mm und bilden ein asym-

metrisches optisches System. Da nach den Sätzen der Dioptrik
aus zwei asymmetrischen Systemen ein symmetrisches von
halber Brennweite hergestellt werden kann, so benutzte
Bellieni diese Eigenschaft, verband die beiden Objective
in einem Tubus und erhielt ein Objectiv mit rund 55 mm
Brennweite.

Fig. 103.

Durch diese Brennweite wird die Verschiebung des Appa-
rates von 8 mm bei 110 mm Brennweite auf 5 mm reducirt.
 Zur Ausführung der Stereoskop-Aufnahme adaptirte
Bellieni sein Stereo-Jumelle in nachstehender Weise
(Fig. 104). Auf einer Grundplatte kann die Camera sicher auf-
gestellt werden. Bei *M* befindet sich auf einem Träger das zu
reproducirende Object: Münze, Medaillon, Schmuckstück u. s. w.,
senkrecht auf der Ebene des Objectes sind drei parallele
Linien im Abstande von 2,5 mm gezogen. Die beiden Ob-
jective der Stereoskopcamera sind in einem Tubus *O* ver-
einigt, der mit einem bis zu den parallelen Linien gezogenen

Stifte versehen ist. Bei *A* befindet sich ein prismatisches Holzstück befestigt, um die Camera zu fixiren; *B* ist ein Keil, welcher zwischen *A* und die Camera zur Feststellung der zweiten Lage der Camera eingeschoben wird. *L* ist eine Lupe, mit einem matten Glase versehen, um eine scharfe Einstellung auf der Visirscheibe der Stereo-Jumelle zu er-

möglichen. *C* ist ein nach Art der Messkluppen eingerichtetes Instrument, um die Gegenstands- und Bildweite über-prüfen zu können. Die An-wendung ergibt sich aus den gegebenen Erläuterungen.

Vergl. auch M a c k e n s t e i n, „Bull. Soc. frauç. Phot." 1901, S. 314.

M a c k e n s t e i n gibt seiner Stereo-Jumelle, deren Objective 110 mm Brennweite besitzen, eine Verlängerungscamera. Diese Camera besteht aus einem

Fig. 104.

Fig. 105.

zusammenlegbaren Balgen, und lässt sich an den Balg der Stereo-Jumelle an der Stelle, wo sonst die lichtempfindliche Platte sich befände, befestigen (Fig. 105). Durch diese An-ordnung ergibt sich eine Camera, welche über eine fast doppelte Bildweite wie früher verfügen kann. Die Jumelle wird auf eine geeignete Unterlage gestellt, auf welcher auch der Camera gegenüber der zu reproducirende Gegenstand befestigt wird. Die identen Objective der Jumelle von

Mackenstein sind symmetrische Objective; entfernt man von einem solchen eines seiner optischen Elemente, so wird ein einfaches Objectiv erhalten, dessen Brennweite doppelt so gross ist; also man erhält im vorliegenden Falle eine Brennweite von 220 mm. Durch die einfache Anwendung eines Verlängerungsbalges für die Camera und Zerlegung der Objective kann man:

1. Stereoskopische Aufnahmen von kleinen Objecten in natürlicher Grösse ausführen, ohne Deformationen und Verzerrungen des Reliefs zu befürchten, und

2. nach dem Principe des Teleobjectives von gewünschten Theilen eines Gegenstandes Abbildungen in doppelter Grösse ausführen.

(Siehe auch Mackenstein, „Bulletin de l'Association Belge de Photographie" 1901, S. 571; ferner „Bull. du Photo-Club de Belg." 1901, S. 66.)

Allgemeines Interesse erregte der stereoskopische Apparat, welchen Destot in Lyon construirte, und den er im Winter 1901 der französischen Gesellschaft für Photographie vorgelegt hat. Dostot stellte sich die Aufgabe, ein Stereoskop zu construiren, welcher sich so viel als möglich dem Sehapparate des menschlichen Auges anpasst, was bis heute in den gebräuchlichen Constructionen nicht erreicht ist. Die Stereoskopcameras, denen man im Handel begegnet, bestehen aus einer einzigen Camera, die durch eine Wand in Hälften getheilt ist; die Objective sind so montirt, dass ihre optischen Achsen unveränderlich stets parallel bleiben, welches auch die Distanz der abzubildenden Gegenstände sein mag.

Der Apparat von Dostot basirt auf physiologischen Ueberlegungen. Derselbe besteht aus zwei selbständigen Cameras, die um verticale, durch die ersten Hauptpunkte der Objective gehende Achsen drehbar sind. Es kann die optische Achse einer jeden Camera selbständig und unabhängig von der andern auf ein Object eingestellt werden, so dass für weite Objecte die optischen Achsen parallel sind, hingegen für nahe gelegene Objecte convergiren.

Die Einstellung ist scharf ausführbar, weil auf den Mattscheiben eine Gradation vorhanden ist, in der die Lage der optischen Achse des Objectives markirt ist. Der Abstand der beiden optischen Mittelpunkte der Objective ist constant und beträgt 65 mm. Mit einem solchen Apparate kann man Gegenstände in wahrer Grösse reproduciren, wenn diese die Dimensiouen des Bildformates nicht überschreitet, ebenso können entfernt liegende Objecte nach vollzogener Einstellung photographirt werden. Der Apparat von Dostot erscheint als ein

Universalapparat, bei welchem die optischen Achsen der Objective genau so convergent gemacht werden können, wie die des menschlichen Auges. (Siehe „Bull. de la Soc. franç. Phot.", 1901, S. 161, 270, 425.) Kritischen Bemerkungen zu

Fig. 106.

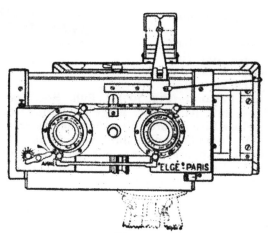

Fig. 107.

den Ausführungen des Dostot machten: Charles Gravier, „Bull. Soc. franç. Phot." 1901, S. 159; Moëssard, ebendaselbst 1901, S. 231; A. C. Donnadieu, ebendaselbst 1901, S. 294, und E. Wallon, ebendaselbst 1901, S. 250.

Besondere Hervorhebung verdient das Werk: L. Mathet, „Traité pratique de Photographie stéréoscopique", Paris 1899, welches besonders der Praxis der Stereoskopie gewidmet ist.

Von neuen Apparaten über Stereoskopie, welche in Frankreich construirt wurden, sind mehrere zu besprechen.

Unter dem Namen „Nouveaux modèles de Jumelle stéréoscopique Minima" („Bull. Soc. franç. Phot." 1901, S. 338) hat die Firma Mackenstein in Paris zur nothwendigen Completirung ihrer Stero-Jumelle auch einen Apparat zum Vergrössern und Verkleinern der mit der Jumelle gewonnenen Ansichten construirt („Bull. Soc. franç. Phot." 1901, S. 365).

Fig. 106 zeigt die Anordnung der einzelnen Theile. Zu dem angegebenen Zwecke kann die Camera eines gewöhnlichen photographischen Apparates verwendet werden. Durch Hinzufügung eines Theiles, der die Stereo-Jumelle aufnimmt und an die Camera zu fixiren gestattet, ist die Adaptirung vollendet.

Die Vergrösserungen können auf das Format 24 × 40 oder 18 × 24 cm gebracht werden, je nach den Dimensionen der Camera; auch Verkleinerungen sind einfach ausführbar.

Die Firma Gaumont & Cie. in Paris hat eine Stereoskopcamera für das Format 6 × 3 cm verfertigt,

Fig. 108.

„Stereospido" genannt (Fig. 107) („Bull. Soc. franç. Phot." 1901, S. 169; „Bull. de l'Assoc. Belge de Phot." 1902, S. 53).

Von derselben Firma wurde die „Planchette stéreoscopique" ausgeführt (Monpillard, „Bull. Soc. franç. Phot." 1901, S. 277). Dieser Apparat dient zur Reproduction kleiner Objecte durch die Photographie (Fig. 108). Der kleine, zu reproducirende Gegenstand wird auf die Platte eines verstellbaren Bügels angebracht; wenn diese Platte in normaler Stellung sich befindet, so enthält die verticale Ebene der Plattenmitte die optische Achse des reproducirenden Objectives. Der erwähnte Bügel mit der Platte kann mittels eines Gradbogens um bestimmte Grade verstellt werden, wie es für die Reproduction nothwendig ist.

Näheres über die Ausführung dieser stereoskopischen Reproductionen ist in dem übersetzten Artikel von Monpillard in diesem „Jahrbuche" auf S. 133 angegeben.

Die Firma L. Gaumont & Cie. hat vor kurzem noch ein kleines Hilfsinstrument für Stereoskop-Photographie zum

Gebrauche für eine einfache Camera construirt und mit dem
Namen „Oscillirende Platte oder -Scheibe" (planchette oscil-
lante) belegt („Bulletin du Photo-Club", Paris 1902, S. 33).

In Fig. 109 sieht man eine gewöhnliche photographische
Camera auf einer Doppelplatte oder -scheibe ruhend, wovon
die untere mit dem Stative fest verbunden ist. Die beiden
Scheiben sind durch Metallklammern, welche in Gestalt eines
Parallelogrammes angeordnet sind, mit einander verstellbar ver-

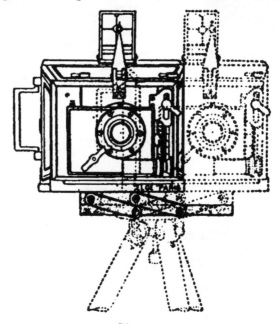

Fig. 109.

bunden. Wie erwähnt, ist die untere Scheibe mit dem Stative
in fester Verbindung; die obere Platte trägt die Camera, und
diese kann durch die aus der Fig. 109 ersichtliche Anordnung
und Beweglichkeit der Metallklammern oder -spangen in zwei
Lagen gebracht werden (ausgezogene und punktirte Conturen
des Apparates in der Fig. 109). In diesen zwei Stellungen
beträgt der Abstand der optischen Achse 80 mm.

Man sieht leicht ein, dass es hierdurch auf ganz einfache
Weise durch ein paar Handgriffe möglich wird, die Camera
in zwei, den stereoskopischen Aufnahmen entsprechende
Lagen zu bringen, wodurch Stereoskop-Aufnahmen hergestellt
werden können.

Eine compendiöse Stereoskop-Taschencamera, „Stereoloscope", hat M. Cornu in Paris construirt (Fig. 110). Die Dimensionen der Negative sind 5,3 × 4,5 cm, resp. 4,5 × 10,7 cm. Wenn der Apparat zusammengelegt ist, so ist er 15 cm lang, 3,5 cm hoch und 6 cm breit; er ist ganz aus Metall und wiegt

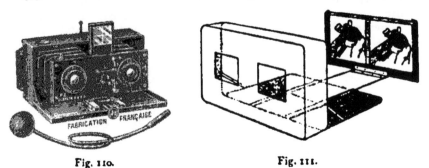

Fig. 110. Fig. 111.

550 g („Photo-Gazette" 1901, S. 143; „La Photographie" 1901, S. 126).

Fig. 112.

Die obenstehende Fig. 111 zeigt ein Stereoskop, welches in zusammengelegtem Zustande wie eine Schachtel aussieht, in der Stereogramme untergebracht werden können („La Photographie" 1901, S. 92).

Die Construction eines Stereoskopapparates mit einem eigenartigen Bewegungsmechanismus liess sich J. Zenker in Schluckenau in Böhmen patentiren („Photo-Gazette" 1901).

Die stereoskopischen Bilder sind in zwei Räumen über einander gelagert; die untere Partie kann gegen den Beobachter

in der Fig. 112 durch einen Pfeil ← in der Richtung von
oben nach unten bewegt werden. Hier wird die zuvorderst
gelegene Platte vor die Oculare gestellt und kann betrachtet
werden. Nun wird das Bild durch den Mechanismus automatisch
entfernt, das nächste gelangt an dessen Stelle u. s. w.: die

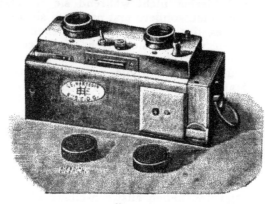

Fig. 113.

Bilder werden im oberen Raume des Apparates aufgenommen,
und von unten nach oben → weiterbewegt. Die Verschiebung
der Platten in horizontaler Richtung erfolgt mittels einer

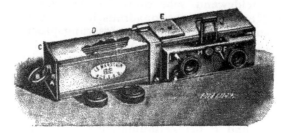

Fig. 114.

Schraube ohne Ende. Die Platten gelangen mit ihren oberen
und unteren Kanten in die tiefen ausgehöhlten Windungen
dieser Schraube, und werden durch eine progressive Be-
wegung, welche mittels einer Handhabe bewirkt werden kann,
verstellt.

Die in den Fig. 113 und 114 abgebildete Handcamera
„Marsouin" wurde von der französischen Firma E. Hanau
in Paris construirt und gehört zur Classe der in Frankreich

sehr beliebten „Photo-Jumelle-Camera" („Bull. Soc. franç.
Phot." 1901, S. 326; „Apollo", Bd. 7, S. 177).

Charakteristisch für diese Stereoskopcamera ist die Art
der Plattenwechselung, bei welcher der leere Raum im Platten-
magazine, der beim Herausziehen des die Plattenrahmen ent-
haltenden Kästchens entsteht, als Focusraum benutzt wird;
die Platte wird hierbei nicht während sie im Magazine die
vorderste ist, belichtet, sondern erst nachdem sie auf den Boden
des leeren Raumes, der durch das Herausziehen des Kästchens
entsteht, gefallen ist, wo sie durch zwei Federn gehalten
wird. Nach der Belichtung braucht man nur das Kästchen
wieder hineinzuschieben, um die exponirte Platte hinter die
übrigen im Magazine befindlichen Platten zu bringen. Da-
durch, dass bei herausgezogenem Kästchen gearbeitet werden
muss, ist es nicht möglich, das Wechseln der Platten zu ver-
gessen, wie dies bei andern Handcameras öfters geschieht;
ausserdem wurde durch diese Einrichtung eine erhebliche
Raumersparniss gewonnen.

Die Marsouin-Camera Nr. 1 für 18 Stereoskopplatten
45 × 107 mm, und die gleiche Camera Nr. 2 für 18 Stereoskop-
platten 60 × 130 mm haben auswechselbare Plattenmagazine,
d. h. man kann mehrere Magazine für denselben Apparat be-
nutzen. Eine in Charnieren hängende und mit Federn ver-
sehene Metallscheidewand fällt selbstthätig mitten vor der
Platte nieder, um zu verhindern, dass die von den zwei
Objectiven entworfenen optischen Bilder übereinander fallen.
Da diese Scheidewand sehr dünn ist, so fallen die beiden
Bilder des Negatives nicht quadratisch, sondern rechteckig
aus, was namentlich für den Vergrösserungsprocess von Vor-
theil ist. Ein Bildsucher J (Fig. 114), der sowohl zum Visiren
in Brusthöhe wie in Augenhöhe eingerichtet ist, ist ausser Ge-
brauch in einem zwischen den beiden Objectiven angebrachten
kleinen Hohlraume verborgen. Der zum Auslösen des Ver-
schlusses dienende Knopf G ist mit einer kleinen Querstange
versehen, die man auf J stellt, wenn man Momentaufnahmen
machen will, und P bei Zeitaufnahmen. Die Spannung des
Verschlusses erfolgt durch Druck auf den Hebel F; die
Schnelligkeit derselben lässt sich durch Drehen der Scheibe H
reguliren.

———

Indem wir auf die englischen Arbeiten auf dem Gebiete
der Stereoskopie übergehen, so haben wir vor allem die
schöne Arbeit von Theodor Brown anzuführen.

In dem Artikel „The Panoramic and Stereoscopic Camera
obscura" (Supplement „Brit. Journ. Phot." 1901, S. 28) wird

die Eigenschaft des „Fallow' field's Stereo-Photoduplicon's, welches auf der Mattscheibe das rechte und linke Bild vertauscht gibt, in praktischer Weise verwerthet (Fig. 115). In Fig. 116 sieht man in der Camera einen Spiegel G unter 45° geneigt, der das Bild nach oben reflectirt und auf eine Mattscheibe bei M wirft. Ueber dieser erhebt sich ein Stereoskopkasten A, mit den zugehörigen optischen Hilfsmitteln bei B angebracht. Der Beobachter C kann das stereoskopische Bild des eingestellten Objectes beobachten.

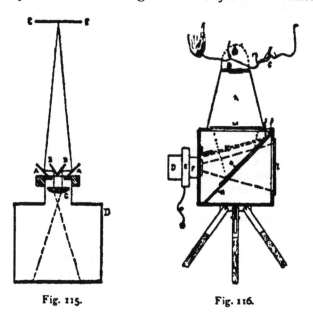

Fig. 115. Fig. 116.

Wird G mittels des Hebels J abgehoben und an der oberen Camerawand fixirt, so können die durch das Objectiv gebrochenen Lichtstrahlen ungehindert auf die Mattscheibe L gelangen, und der Beobachter vermag hier das Bild zu beobachten, resp., wenn die lichtempfindliche Platte eingelegt ist, die photographische Aufnahme des stereoskopischen Bildes zu machen. Durch diese Einrichtung ist es möglich, mittels einer Stereoskopcamera unmittelbar den stereoskopischen Effect der Landschaft wahrzunehmen und nach einigen Handgriffen die stereoskopisch-photographische Aufnahme herzustellen.

Der Artikel „Stereoscopic Transparencies", von J. Ritchie (Supplement „Brit. Journ. of Phot." 1901, S. 57) schildert eine

einfache und interessante Herstellung stereoskopischer Projec-
tionsbilder, worauf hier hingewiesen sein mag.

Eine sehr schöne litterarische Erscheinung auf dem Ge-
biete der Stereoskopie ist das Organ: „The Stereoscopic
Photograph for the home and school", welches von der
Firma Underwood & Underwood in London und
New York seit Juni 1901 vierteljährlich herausgegeben wird.
Diese periodische Zeitschrift bringt Originalartikel aus der
Feder der bedeutendsten Fachmänner dieses Zweiges; aus-
erlesene Abbildungen fremder Länder, Völker, Völkertrachten,
archäologische Objecte u. s. w. werden gebracht; der Leser wird
über alle Erscheinungen und Neuigkeiten auf stereoskopischem
Gebiete informirt. Nach dem Projecte der Unternehmung
sollen die bedeutendsten Länder mit ihren wichtigen Orten
stereoskopisch aufgenommen und die Aufnahmen in geordneten
Collectionen zusammengestellt werden.

Heute kann man vom Hause Underwood & Under-
wood in London und New York nach einem Kataloge Stereo-
gramm-Collectionen beziehen; Fachmänner, welche jene Länder
bereist haben, verfassten den Text zu diesen Sammelbildern,
wodurch die stereoskopische Betrachtung solcher Gegenden
an Interesse und Reiz gewinnt. Auch wurden Karten an-
gelegt, auf welchen die Standpunkte, die Richtung der Auf-
nahme verzeichnet sind, so dass der Beobachter genau weiss,
von welchem Orte und in welcher Richtung das Stereoskop-
bild aufgenommen wurde.

Nun wollen wir die Erscheinungen auf dem Gebiete
der Stereoskopie besprechen, die in Deutschland hervorzuheben
wären. In unserem Berichte in diesem „Jahrbuche" für
1901, S. 440 haben wir über die Projectionsdiapositive mit
stereoskopischer Wirkung gesprochen, welche Herr M. Petzold
in Chemnitz auf der Wanderversammlung des „Deutschen
Photographen-Vereines" zu Berlin 1900 demonstrirt hat.

Petzold weist darauf hin („Phot. Centralblatt" 1901,
S. 175), dass es Ducos du Hauron's Verdienst ist, durch
seine vor etwa 5 Jahren erschienenen Anaglyphen auf eine
aussergewöhnliche Art der Stereoskopie hingewiesen zu haben.
Es waren dies blaue und rothe stereoskopische Autotypien,
derart übereinander gedruckt, dass die entferntesten Bild-
punkte, die nicht mehr körperlich wirken, sich deckten,
während die näher liegenden nicht zur Deckung gelangten,
und so einen Wirrwarr von rother und blauer Zeichnung
hervorriefen. Dieser Wirrwarr wurde aufgelöst beim Betrachten

mittels einer roth-blauen Brille, und der Effect war ein Bild mit plastischer Wirkung. Herr Petzold beschreibt dann eingehend die Herstellung solcher Diapositive für Projectionszwecke mit stereoskopischer Wirkung.

In Nr. 12 derselben Zeitschrift wird nachgewiesen, dass der Berliner Physiker H. W. Dove die Anaglyphen erfunden habe.

Weitere wichtige Beiträge zu dem Thema: „Stereoskopische Projection" stammen aus der Feder von Hans Schmidt-München („Phot. Mitt" 1901, S. 265; „Deutsche Photographen-Zeitung" 1901, S. 844).

Was die Apparate für stereoskopische Zwecke anbelangt, so wären zu nennen: Dr. R. Krügener's Delta-Stereo-Klappcamera Teddy", beschrieben im „Phot. Centralblatt" 1901.

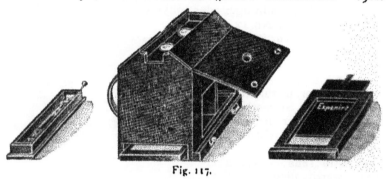

Fig. 117.

S. 87. In dieser Zeitschrift werden die Bemühungen Dr. R. Krügener's, der für Deutschland das ist, was die Kodak-Gesellschaft für Amerika bedeutet, in gebührender Weise gewürdigt. Es wird neben einigen anderen Erzeugnissen der regen Firma auch ein Stereoskop beschrieben, das äusserst praktisch eingerichtet ist.

Die Firma Lechner in Wien verfertigt den bekannten, praktischen Mohr'schen Stereoskop-Copirrahmen, welcher bereits in diesem „Jahrbuche" 1899, S. 331, beschrieben wurde.

Der „Stereograph" von der Firma Theodor Schröter in Leipzig-Connewitz liefert Bilder in natürlicher Grösse (Fig. 117). Er ist aus Pappe hergestellt und gehört zu den billigen Apparaten. Seine Grösse ist $14 \times 11 \times 8^{1}/_{2}$ cm. Das Gewicht mit Cassette ist etwa 400 g. Das Bestechende des Ganzen ist, dass trotz der kleinen Dimensionen Bilder entstehen, welche naturwahr und plastisch sich gestalten.

Beim Stereograph sind dieselben Linsen, welche zur Aufnahme der Bilder dienen, auch gleichzeitig wieder die Vergrösserungslinsen beim Betrachten derselben.

Die untenstehende Fig. 118 bringt die Abbildung einer sehr elegant ausgestatteten und äusserst praktisch eingerichteten Stereoskop-Camera „Stereo-Weno", welche von der Gesellschaft Kodak Limited in den Handel gebracht wird.

Eine ausführliche Anleitung dieses Apparates kann von den Vertretern dieser Gesellschaft, welche in den grösseren Städten Europas fungiren, bezogen werden.

Im Berichte des verflossenen Jahres wurde über „Stereoskopische Brillen und Lupen" von Dr. Emil Berger in Paris berichtet[1]). Heute bringen wir Ergänzungen zur Literatur:

 1. „Deutsche Reichs-Patentschrift", Nr. 106, 127;

 2. „Archiv für Augenheilkunde", 1901, S. 235;

 3. „Verhandlungen der physikalischen Gesellschaft in Berlin", 1900, Nr. 12 bis 15;

 4. „Zeitschrift für Psychologie und Physiologie der Sinnesorgane" 1901, S. 50 bis 77.

In unseren früheren Berichten über Stereoskopie[2]) haben wir über den stereoskopischen Entfernungsmesser der Firma Carl Zeiss in Jena, sowie über die werthvollen Studien,

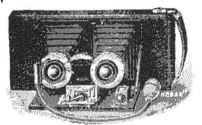

Fig. 118.

welche bezüglich der Genauigkeit der binocularen Tiefen-Wahrnehmung auch vom physiologischen Standpunkte angestellt wurden, Mittheilung und die einschlägigen Arbeiten namhaft gemacht. Auch heuer können wir ergänzend zu unseren Berichten über weitere Studien referiren. Der unermüdliche wissenschaftliche Mitarbeiter der Firma C. Zeiss, Dr. C. Pulfrich, ist unablässig thätig, die Distanzmessung auf Grund der binocularen Tiefen-Wahrnehmung auszubauen und in verschiedenen Wissensgebieten zur Geltung zu bringen. Wer auf der Naturforscher-Versammlung zu Hamburg im September 1901 Gelegenheit fand, Dr. C. Pulfrich in der Section für Physik über das Thema: „Ueber neuere Anwendungen der Stereoskopie" sprechen zu hören, wer seine klaren Auseinandersetzungen erfasste und an den zur Verfügung stehenden Apparaten sich von der Richtigkeit der deducirten Thatsachen überzeugte, der muss zugestehen, dass durch die

1) Siehe dieses „Jahrbuch" für 1901, S. 426
2) Siehe dieses „Jahrbuch" für 1898, S. 367: 1900, S. 422; 1901, S. 448.

Arbeiten Pulfrich's der stereoskopischen Distanzmessung ein grosses Feld der Anwendung vorbereitet wird.

Pulfrich publicirte:

1. „Ueber einige stereoskopische Versuche" in der „Zeitschrift für Instrumentenkunde", 1901, Heft 8, S. 221.

2. „Ueber eine Prüfungstafel für stereoskopisches Sehen" ebendaselbst, 1901, Heft 9, S. 249.

Nachstehend geben wir eine Zusammenstellung von Patenten über stereoskopische Apparate.

Deutschland:

1. Cl. 42, Nr. 142766. Stereoskopisch wirkendes binoculares System zur Beobachtung naher Gegenstände in beliebiger Vergrösserung. Fritsch in Wien.

2. Cl. 42, Nr. 146433. Zusammenlegbares Stereoskop. bestehend aus zwei durch Charnire verbundene Brettchen mit Ausschnitten für die Nase. Dr. R. Krügener in Frankfurt a. M.

3. Cl. 42, Nr. 152065. Camera mit Doppellinsen an der einen Seite und dahinterstehender Visirscheibe, hinter der wiederum Oculare angeordnet sind, als Apparat zum Erzielen stereoskopischer Ansichten. A. Lauer, Schöneberg bei Berlin.

4. Cl. 57a, Nr. 152256. Stereoskopische Camera mit Gradeiustellung und in horizontaler Entfernung verstellbaren Objectiven für Fern- und Nahaufnahmen. O. Kennel in Ilmenau.

5. Cl. 57a, Nr. 152584. Schlitzscheibe zur correcten Verschiebung eines photographischen Apparates mit einem Objective zur Herstellung von Stereoskop-Aufnahmen. P. Steus in Koblenz-Lützel.

6. Cl. 42h, Nr. 157106. Zusammenlegbares Taschen-Stereoskop, bei welchem der Linsentheil und die Zwischenwand mit dem verschiebbaren Untertheile lösbar verbunden werden können. Minzloff in Tilsit.

7. Cl. 42, Nr. 157334. Mit Stereoskop-Prismen auf der Vorderseite versehener Kasten, dessen Deckel immer die Bilder trägt und mit der an ihm festen Rückwand nach hinten zurückgeschlagen ist.

8. Cl. 42, Nr. 164550. Stereoskop mit seitlich verschiebbaren Linsen. Gebrüder Bing in Nürnberg.

Ferner die ausländischen Apparate:

1. Nr. 665610. Stereoskop, Leigh in Meadville, Pa.

2. Nr. 669604. Stereoskop, Twiford University Place, U. S. A.

3. Nr. 670752. Stereoskop, Wyatt, Brooklyn, N. Y.

4. Nr. 671111. Stereoskop, Mutoskop, Jackin, Richmond, Ind.

5. Nr. 310962. Stereoskop, Jones, Paris.

Frankreich:

1. Nr. 296209. Sanchez: Appareil photographique stéréoscopique avec dispositif de chargement et de déchargement des plaques en pleine lumière an moyen de boites magasins mobiles.

2. Fiocchi Poggi: Stéréoscope pliant et coulissant dit: Stéréo-mobile.

3. Société L. Gaumont & Cie: Plapue porte-objectifs de chambre photographique permettant à volonté de prendre des vues stéréoscopiques on des vues à grand angle.

4. M. Papigny: Nouveau châssis pour le tirage en une seule fois des épreuves stéréoscopiques sur papier ou sur verre et celui des épreuves à projection.

5. Dr. Destot: Appareil stéréoscopique donnant la reproduction en grandeur naturelle du paysage et des objects de dimensions finies. „Stéréoscope pliant."

6. Nr. 303492. J. Zenker: „Appareil stéréoscopique".

Ueber Edinol- und Pyrophan-Entwickler.

Von J. M. Eder in Wien.

Als neueste Entwicklersubstanzen wurden von den Farbenfabriken vorm. Friedrich Bayer & Co. in Elberfeld Pyrophan und Edinol in den Handel gebracht[1]).

Pyrophan. Diese Entwicklersubstanz zeigt den Typus des Pyrogallols und ist ein alkalisch reagirendes Condensationsproduct von Dimethylamin und Pyrogallol. Seine Zusammensetzung entspricht der Formel:

$$\text{OH}$$
$$\bigcirc\begin{matrix}\text{OH}\\\text{OH}\end{matrix}\cdot NH\begin{matrix}-CH_3\\-CH_3\end{matrix}$$

Pyrophan ist ganz wie das Pyrogallol zu verwenden, jedoch entwickelt es auch ohne Alkali bloss mit Sulfitzusatz und zeigt grössere Entwicklungsgeschwindigkeit als Pyrogallol.

[1]) Vergl. Eichengrün, dieses „Jahrbuch", S. 6; „Phot. Mitt.", Bd. 39, S. 13; Eder, „Phot. Corresp." 1902, S. 27; Englisch, „Phot. Centralblatt" 1902, S. 555; ferner dieses „Jahrbuch", S. 10.

Die zweite. Entwicklersubstanz, von derselben Fabrik erzeugt und als „Edinol"[1]) bezeichnet, ist nach den Angaben der Fabrik das salzsaure Salz des *m*-Amido-*o*-xoy-benzylalkohols von der Formel:

Das Edinol hat sich als Entwicklerpräparat gut bewährt und soll deshalb in seiner verschiedenartigen Verwendung als Entwickler näher beschrieben werden.

Es stellt ein gelblichweisses Krystallpulver dar, welches sich durch eine relativ grosse Löslichkeit in Wasser auszeichnet. Diese Eigenschaft des Edinols ermöglicht es, im Gegensatze zu den meisten Rapid-Entwicklern, auch concentrirte Edinol-Soda- oder Edinol-Pottasche-Entwickler darzustellen.

Besonders concentrirte Edinollösungen lassen sich herstellen, wenn man den Wasserstoff der Hydroxylgruppe des Edinols durch Natrium oder Kalium ersetzt, indem man zur Auflösung des in Natriumsulfitlösung suspendirten Edinols die berechnete Menge kaustischen Alkalis zusetzt. Auf diese Weise lassen sich Entwicklerlösungen herstellen, welche eine grosse Verdünnung vertragen und sich besonders gut zur Hervorrufung von Momentaufnahmen eignen, indem sie Rapid-Entwickler ersten Ranges darstellen und dabei nicht hart arbeiten.

Die Firma Farbenfabriken vorm. Fr. Bayer & Co. in Elberfeld bringt einen concentrirten Edinol-Entwickler in den Handel, welcher zum Gebrauche mit der 10 bis 30 fachen Menge Wasser zu verdünnen ist. Dieser Rapid-Entwickler arbeitet klar und gibt sehr gut modulirte, kräftig gedeckte Negative, ist aber etwas weniger haltbar als Rodinal.

Die concentrirten Edinollösungen mit Kaliummetabisulfit halten sich sehr lange Zeit, und es können die damit hergestellten Entwicklerlösungen, sowohl mit kohlensauren Alkalien als Aetzalkalien (Kali, Natron, Lithion) gemischt, einige Male nach einander verwendet werden.

Trinatriumphosphat wirkt ähnlich wie Aetznatron.

Bromkaliumzusatz wirkt bei Edinol-Entwicklern nur wenig verzögernd, dagegen in hohem Grade klar haltend. Als Ver-

1) Das Präparat wurde anfangs von der genannten Firma mit dem Namen „Paramol" bezeichnet, doch änderte die Firma den Namen in „Edinol" um, da ein ähnlicher Name im Auslande bereits von einer anderen Firma für ein anderes Product angemeldet war. — Aus demselben Grunde wurde der ursprüngliche Name „Pyramin" in „Pyrophan" umgeändert.

zögerer eignet sich am besten eine concentrirte wässerige Lösung von Natriumbicarbonat, mittels welcher man, wenn genügende Mengen davon dem Entwickler zugesetzt werden, selbst stärkere Ueberexpositionen auszugleichen vermag.

A. Getrennte Lösungen von Edinol und Soda oder Pottasche.

Gebrauchsfertige Lösungen von Edinol mit Natriumsulfit halten sich in gut verschlossenen Flaschen lange Zeit. Besonders zu empfehlen ist diesbezüglich folgender Entwickler:

Edinol 10 Theile,
Natriumsulfit 100 „
Wasser 1000 „

Die Lösung wird zum Gebrauche mit gleichen Theilen Sodalösung (1 Theil krystall. Soda : 10 Theile Wasser) oder mit der Hälfte Pottaschelösung (1:10) vermischt. Für sich aufbewahrt, sind die Theillösungen fast unbegrenzt haltbar.

Der Edinol-Soda-Entwickler arbeitet etwas langsamer und weicher als der mit Pottasche hergestellte Edinol-Entwickler, gibt aber sehr klare, gut gedeckte Negative von angenehmer grauer Farbe des Niederschlages, während der Pottasche-Entwickler rapider wirkt und härter arbeitet[1]).

B. Gebrauchsfertige Entwicklergemische.

Man kann auch 1 g Kaliummetabisulfit, 100 ccm Wasser, 1 g Edinol und 6 g Pottasche zu einem sofort gebrauchsfertigen Entwickler mischen, welcher in gut verschlossenen Flaschen lange haltbar ist. — Analoge Soda-Entwickler lassen sich gleichfalls leicht herstellen.

Auch mit Aceton und Sulfit wirkt Edinol (analog anderen Entwicklersubstanzen) als Entwickler; z. B. 8 g krystall. Natriumsulfit, 100 ccm Wasser, 1 g Edinol und 10 ccm Aceton (Precht).

C. Concentrirte Edinol-Entwickler.

Aehnlich der Herstellung des Rodinals aus Paramidophenol lassen sich besonders hochconcentrirte Lösungen aus Edinol herstellen.

Ein zehnprocentiger Edinol-Aetzkali-Entwickler (haltbare Lösung des Handels) lässt sich in folgender Weise herstellen: In 50 ccm Wasser werden 30 g Kaliummetabisulfit, dann 10 g Edinol gelöst, dann 22 g Aetzkali (oder eine ent-

1) Vermischt man 80 ccm obiger Edinol-Sulfitlösung mit 20 ccm Pottaschelösung (1:2), so erhält man contrastreiche Negative.

sprechende Menge Aetznatron) in 20 ccm Wasser zugegeben und das Ganze auf 100 ccm gebracht. — Zum Gebrauche wird die concentrirte Lösung mit der 10 bis 20fachen Menge Wasser verdünnt. Als Verzögerer dient Natriumbicarbonat sowie Bromkalium. Auch concentrirte Edinol-Soda-Entwickler lassen sich herstellen; sie enthalten 5 Procent Edinol. In 30 ccm Wasser werden erst 10 g krystall. Natriumsulfit, dann 5 g Edinol gelöst, wenn nöthig filtrirt, und hierzu eine filtrirte Lösung von 25 g krystall. Soda in 20 ccm Wasser gegeben, dann das Ganze auf 100 ccm aufgefüllt. (Die Soda kann auch durch Pottasche ersetzt werden. Erstere entwickelt langsamer, gibt sehr klare, gut gedeckte Negative von angenehmer, grauer Silberfarbe, letztere schneller und contrastreicher.) Zum Gebrauche wird mit der etwa fünf· bis zehnfachen Menge Wassers verdünnt.

Zwei graphische Neuerungen.

Von A. C. Angerer in Wien.

Angerer's patentirter Kornraster.

Nicht erst in neuerer Zeit, — ja nicht einmal erst seit Erfindung der Tonätzung (Autotypie), hat sich die Fachwelt mit der Aufgabe beschäftigt, ein photographisches Halbtonbild in Kornmanier herzustellen, — sondern diese Bestrebungen sind überhaupt älter, als die Autotypie selbst, denn man hat schon Kornätzungen gemacht, bevor jene erfunden worden ist.

Eine Sache, die mit so viel Eifer, mit so viel Zähigkeit verfolgt worden ist und verfolgt wird, muss nothwendigerweise einen Herzenswunsch der der photomechanischen Richtung angehörenden Graphiker bilden, und so ist es auch.

Dieser Wunsch wurde zwar, als die mit den jetzigen Glasrastern hergestellten Halbtonbilder aufkamen, eine Zeit lang zum Verstummen gebracht, tauchte jedoch seit einigen Jahren wieder aufs neue auf, da man den künstlerischen Werth einer ganz und gar willkürlich und unregelmässig stattfindenden Halbtonzertheilung nie ganz aus dem Auge verlor.

Die grosse Schwierigkeit der Kornätzung beruhte von jeher auf dem Umstande, dass das Korn für den Zweck des Buchdruckes eine gewisse räumliche Ausdehnung und Deutlichkeit erfordert, um auch tief genug geätzt werden zu können. Man sah dann die an Grösse arg verschiedenen Pünktchen, welche dem Druck ein sandsteinartiges, rauhes und namentlich in den Lichtern zerfressenes Aussehen verliehen. Nahm man

hingegen das Korn zu fein, so liess es sich nicht mehr tief genug für Buchdruckzwecke ätzen.

Es ist meiner Firma nun gelungen, diese Mängel zu beheben und Kornätzungen herzustellen, welche klare und dabei in den Lichtern sanft auslaufende Töne aufweisen, so dass die damit reproducirten Vorlagen vollkommen getreu wiedergegeben werden. Verwendet wurde dabei **Angerers** patentirter Kornraster.

In der Beilage ist eine solche Kornätzung nach einer Photographie, welche mit ihren reinen, glatten und stellenweise hellen Flächen diesbezüglich die schwierigsten Aufgaben stellt, zum Abdrucke gebracht.

Stahltiefdruck-Verfahren.

Eine englische Firma, die **Johnstonia Co.** in London, erzeugt in neuester Zeit eine Stahltiefdruckpresse, die sie „Johnstonia Die Press" (Präge-Presse) benennt. Diese Bezeichnung ist mit Rücksicht auf den Umstand, dass ein ganz gewaltiger Druck von etwa 4000 kg ausgeübt wird, wohl ganz richtig gewählt, wie denn der Bau dieser Presse überhaupt eine grosse Aehnlichkeit mit jenem einer Münzprägepresse besitzt.

Diese „Die Press" bringt uns entschieden eine schätzenswerthe Neuerung auf graphischem Gebiete: Ihre Druckgeschwindigkeit beträgt 8000 bis 12000 per Tag und wird nur durch die Geschicklichkeit des Einlegers beeinflusst. Diese Maschine bedeutet demnach nichts Geringeres, als die Nutzbarmachung des Tiefdruckes für Massenvervielfältigungen, die bisher auf den Buchdruck beschränkt gewesen sind.

Die Bildgrösse, welche die „Die Press" derzeit leisten kann, ist freilich noch — des nothwendigen starken Druckes wegen — gering und wird wohl aus diesem Grunde auch niemals die grossen Formate des Buchdruckes erreichen können; allein für feine Buch-Illustrationen, wie sie bisher ausschliesslich der Radirung, dem Kupfer- und Stahlstich oder der Heliogravure vorbehalten waren, genügen auch verhältnissmässig kleinere Ausmasse, wie sie die „Die Press" — ganz abgesehen, von allen Verbesserungen, die ja zweifellos noch gemacht werden dürften — heute schon leistet.

Bezüglich der Arten der mit dieser Presse herstellbaren Illustrationen gilt die einfache Thatsache: man kann alles machen: Federzeichnungen, die fast den Eindruck einer Radirung machen, Halbtonbilder, die an Zartheit der Lichter und an Kraft, Schärfe und Prägung der Tiefen dem Buch-

und dem Flachdruckverfahren in künstlerischer Beziehung überlegen sind[1]), und schliesslich Gravuren, Briefköpfe und dergl. mit mehrfach sich kreuzenden Strichlagen, die ausserordentlich klar und sauber wirken und durch die bei solchen Sachen besonders hervortretende Prägung der grösseren schwarzen Schriftzeichen ganz ungewohnte Wirkungen erzielen.

Die hiesige Firma R. v. Waldheim-Jos. Eberle & Co. hat sich bereits mit dieser Presse ausgerüstet und hat auch die diesem „Jahrbuche" eingeschaltete Beilage damit gedruckt.

Acetonsulfit als Ersatz der Alkalisulfite.

Von Wilhelm Urban in München.

Versetzt man Aceton mit einer concentrirten Lösung von Natriumbisulfit, so entsteht ein weisser, krystallinischer Niederschlag, welcher der Formel $(CH_3)_2 \cdot C {< \atop <} {OH \atop SO_3Na} + H_2O$ entspricht und eine additionelle Verbindung des Acetons mit dem Bisulfit darstellt.

Dieses Präparat wird von den Elberfelder Farbenfabriken vorm. Friedr. Bayer & Co. in den Handel gebracht und zur Verwendung in Entwicklerlösungen an Stelle der bisher gebräuchlichen Alkalisulfite, sowie als Zusatz zu Fixirbädern empfohlen. Acetonsulfit Bayer stellt weisse, schuppenförmige Krystalle dar, die sich in Wasser mit grosser Leichtigkeit, in Alkohol aber schwer lösen. Die Lösung ist geruchlos und reagirt sauer.

Ich hatte Gelegenheit, dieses Acetonsulfit hinsichtlich seiner Verwendungsfähigkeit in Entwickler- und Fixirlösungen zu untersuchen, und gebe ich in Folgendem auszugsweise die Ergebnisse einer grösseren Versuchsreihe wieder, der verschiedene bewährte Recepte für die Rufung mit Piral, Hydrochinon, Metol, Glycin, Eikonogen, Amidol, Paramidophenol Pyrophan und Edinol zu Grunde gelegt waren.

Bei Verwendung des Acetonsulfits an Stelle von Natriumsulfit und Kaliumpyrosulfit fällt zunächst auf, dass sein Substitutionsvermögen dem normalen Alkalisulfite gegenüber ein anderes ist wie für Kaliumpyrosulfit. Während nämlich das Acetonsulfit in der Wirkung dem Pyrosulfit ungefähr gleich kommt, übertrifft es das Natriumsulfit um das Acht- bis Zehnfache, ein Verhalten, für welches die auf SO_2 berech-

1) Siehe die Beilage der Firma C. Angerer & Göschl.

neten Aequivalente der drei Sulfite keine Erklärung bieten. Wird der obigen Verhältnissen entsprechende Gehalt an Acetonsulfit überschritten, so tritt eine verzögernde Wirkung ein.

Bei einigen Entwicklerrecepten mit Piral und Pyrophan konnte ich eine geringe Neigung zur Grünfärbung des Silberniederschlages beobachten, dieselbe aber durch Modificiren des Gewichtsverhältnisses der Entwicklercomponenten wieder zum Verschwinden bringen. Im Uebrigen werden Farbe und Klarheit der bei Verwendung von Acetonsulfit erzielten Negative stets tadellos, wie überhaupt ein allgemein günstiger Einfluss auf Ton und Modulation nicht zu verkennen ist. Derselbe kann wohl auf die Bildung freien Acetons zurückgeführt werden, dessen vortheilhafte Wirkung in Entwicklerflüssigkeiten ja bekannt ist. Bei Zugabe von Alkalien, z. B. Soda zur Lösung des Acetonsulfits, spaltet sich nämlich nach der Gleichung:

$$2(CH_3)_2 \cdot C {<}{OH \atop SO_2Na} + Na_2CO_3$$
$$= 2(CH_3)_2 \cdot CO + 2 Na_2SO_3 + H_2CO_3$$

Aceton ab, eine Reaction, welche sich bei Zugabe von Alkali zur Entwicklerlösung durch das Auftreten des charakteristischen Acetongeruches bemerkbar macht.

Interessant ist bei Gebrauch von Acetonsulfit das Verhalten des Amidols. Während Amidol im Vereine mit Natriumsulfit bekanntlich ohne Anwendung kaustischer oder kohlensaurer Alkalien zu arbeiten gestattet, wird sein Entwicklungsvermögen durch Acetonsulfit ganz bedeutend vermindert. Die Ursache hierfür dürfte wohl in der sauren Reaction des Acetonsulfits zu suchen sein, wenn man bedenkt, dass Säuren (und in gleicher Weise Bisulfit) die reducirende Wirkung des Amidols nahezu aufheben. Mit der Neutralisation der Säure durch Alkalicarbonat oder das stark alkalisch reagirende Natriumsulfit wird das Entwicklungsvermögen ohne Weiteres wieder hergestellt.

Die Haltbarkeit concentrirter Lösungen des Acetonsulfits erwies sich praktisch als unbegrenzt, indem eine 50procentige, durch 2¹/₂ Monate in halbvoller, unverkorkter und ins Helle gestellter Flasche aufbewahrte Lösung bei der Verwendung im Entwickler die gleichen Resultate, wie eine entsprechende Menge frisches Acetonsulfit ergab. Diese absolute Haltbarkeit seiner Lösungen muss wohl als der grösste Vorzug des Acetonsulfits gegenüber den bisher gebräuchlichen Alkalisulfiten bezeichnet werden.

Acetonsulfit lässt sich mit grossem Vortheile auch zur Herstellung saurer Fixirlösungen verwenden, und genügt es, der

Thiosulfatlösung 3 bis 4 Procent vom Natrongehalte an Aceton-
sulfit zuzusetzen, um das Bad wochenlang klar und brauchbar
zu erhalten. Wie ich versucht habe, lässt sich eine Natrium-
thiosulfatlösung bei Gegenwart einer geringen Menge von
Acetonsulfit mit einer Alaunlösung mischen, ohne dass selbst
nach Wochen Ausscheidungen eintreten [1]).

Eine nachtheilige Einwirkung des Acetonsulfits auf Gela-
tineschichten konnte ich in keinem Falle, weder bei Entwickler-
noch bei Fixirlösungen beobachten.

Meine vorstehende Abhandlung möchte ich mit dem Hin-
weise schliessen, dass die Einführung des Acetonsulfits eine
Neuerung bedeutet, welche geeignet ist, die bisher gebräuch-
lichen Alkalisulfite aus den photographischen Laboratorien
mit der Zeit vollständig zu verdrängen.

Typographischer Lichtdruck.

Von A. W. Unger,
k. k. wirklicher Lehrer an der k. k. Graphischen Lehr- und
Versuchsanstalt in Wien.

Im Nachfolgenden wird ein neues Verfahren ausführlich
beschrieben und der Allgemeinheit freigegeben, welches den
Druck von Lichtdruckplatten gleichzeitig mit dem Letternsatze
in der Buchdruckpresse — ohne eine Abänderung derselben
und ohne sie irgendwie zu tangiren — unmittelbar gestattet [2]).

Ein ähnlicher Versuch wurde bereits von Brauneck
& Maier in Mainz [3]) gemacht, jedoch war hierzu eine eigens
construirte Presse nöthig [4]). Die mittels des Verfahrens her-
gestellte Probe [5]) zeigt deutlich die Verwendung eines Abdeck-
rahmens, der an Buchdruck-Cylinderschnellpressen ohne weit-
gehende Aenderungen des ganzen Charakters derselben nicht
angebracht werden kann. Das Verfahren selbst wurde weder
publicirt [6]), noch in die Praxis eingeführt und blieb daher
ohne irgendwelchen Werth.

1) Wie solcher Art gewonnene Alaun-Fixirbäder beim Gebrauche sich
verhalten, habe ich a. a. O. berichtet.
2) „Phot. Corresp." 1902, S. 152.
3) Ebenda, S. 33.
4) Albert, „Die verschiedenen Methoden des Lichtdruckes". Verlag
von Wilhelm Knapp, Halle a. S. 1900, S. 42.
5) „Phot. Mitt.", Bd. 13.
6) Ebenda, S. 199.

Voirin in Paris accommodirte Tiegeldruckpressen[1]) mit schwingendem Fundamente und Tiegel für den Glasplatten-Lichtdruck.

Auf einem anderen Wege suchte die Leipziger Schnell-pressenfabrik, A.-G., vormals Schmiers, Werner & Stein, das Problem zu lösen. Sie construirte eine Presse[2]), deren Druckfundament ein cylinderförmiger, mehrseitig abgeflachter Körper bildet, welcher so construirt ist, dass verschiedene Druckformen hinter einander auf demselben Bogen abgedruckt werden können.

Das aus jüngster Zeit stammende Bisson-Verfahren findet sich bisher in seinen Einzelheiten noch nirgends publicirt. Eine mittels dieser Methode hergestellte Probe findet sich im zweiten Theile des Schwier'schen „Deutschen Photographen-Kalenders" für 1902, in welchem eine diesbezügliche Notiz lautet: „... Es ist nämlich die — um einen Bühnen-ausdruck zu gebrauchen — ‚überhaupt erste‘ Veröffentlichung in dem neuen ‚Bisson-Verfahren‘ ... Dasselbe ist ein photographisches Buchdruck-Verfahren, welches mit mindestens derselben Feinheit wie der Lichtdruck unmittelbar Halbtöne zu erzeugen vermag ... Die Reproduction des Wunder'schen Cabinet-Originales ist von der deutschen „Bisson-Gesellschaft m. b. H." ausgeführt, die ihren Sitz in Berlin hat und demnächst mit dem Betriebe im Grossen beginnen wird."

Wie Eingangs bereits erwähnt, hat das von mir aus-gearbeitete Verfahren gleichzeitigen Licht- und Buchdruck zum Gegenstande, und hat dasselbe bei der bereits erfolgten praktischen Erprobung im Auflagendrucke sehr günstige Resultate geliefert. Den unmittelbaren Anlass zur Durch-führung dieses Verfahrens gab die von Professor Albert zu-erst empfohlene Verwendung der Aluminiumplatte als Träger der Lichtdruckschicht[3]), bei welchem Anlasse Albert zugleich eine sich vorzüglich bewährende Vorschrift für die Vor-präparation und Präparation der Aluminiumplatten gab. Albert regte nun an, eine Aluminium-Lichtdruckplatte, auf einen genügend hohen, eisernen Spannblock gebracht[4]), in der Buchdruckpresse zum Auflagendruck zu verwenden.

Um die Leistungsfähigkeit zu erproben, wurde bei der dem März-Hefte der „Phot. Corresp." (1902) beigegebenen Beilage auf grobem Zeichenpapier gedruckt. Es ist erwähnenswerth, dass nach Herstellung von 3000 Abdrücken von einer Platte

1) Dieses „Jahrbuch" f. 1901, S. 241.
2) „Allgem. Anzeiger für Druckereien" 1901, Nr. 40.
3) „Phot. Corresp." 1896, S. 539 und 596.
4) „Phot. Corresp." 1902, S. 39, 105 (siehe Fussnote daselbst) und 119.

diese noch völlig intact ist und für eine eventuelle weitere Auflage aufbewahrt wird.

Als Maschine wählte ich eine jener Typen, bei welchen der Druck durch die Aufeinanderpressung zweier flacher Platten erfolgt, ausgestattet mit abstellbarem Drucktiegel und Cylinderfarbwerk. Meine Wahl fiel absichtlich auf eine Tiegeldruckpresse[1], weil bei derselben das Princip grundverschieden vom Reiberdrucke der Lichtdruck-Handpresse und von jenem des linienweise vorsichgehenden Druckes der Cylinder-Lichtdruckschnellpresse ist. Durch den mit einem Male parallel erfolgenden Abdruck der ganzen Platte wird das seitliche Abscheuern des Korus vermieden, der Druck zeigt dementsprechend unter der Lupe in den Lichtern ein absolut scharfes, spitzes Korn. Hierin ist auch die Ursache zu suchen, dass eine Platte eine sehr hohe Anzahl Abdrücke liefert.

Als Druckunterlage (Aufzug) wurde sowohl eine völlig harte (Carton) als auch eine sehr weiche (Kautschuktuch) versucht. In beiden Fällen war der Abdruck ein gleich guter und, was besonders interessant ist, die nöthige Druckspannung ungleich geringer, als bei einer Autotypie gleicher Grösse. Der Abdeckrahmen kann ganz wegfallen[2], wenn die Cartonunterlage entsprechend beschnitten wird. Es kam reine Lichtdruckfarbe zur Anwendung, die bei sachgemässer Behandlung des Farbenapparates anstandslos verrieben wird. Die Auftragwalzen sind aus härterer Masse, als die gewöhnliche Buchdruckmasse ist, und die unterste, die also zuletzt die Form passirt, wurde besonders zugkräftig[3] gemacht, weil dieser Walze die Aufgabe zufällt, die überschüssige Farbe von der Schicht zu nehmen. Die modernen Tiegeldruckpressen, die für Illustrationsdruck bestimmt sind, lassen auch ganz gut die Anwendung einer oder zweier Lederwalzen zu, wobei die eventuell vorhandenen Ausklinkvorrichtungen es gestatten. die Einfärbung durch diese oder jene Walzengattung zu variiren. Bei günstiger Temperatur (20 bis 22° C.) und richtigem Feuchtigkeitsgehalte (etwa 60 Proc. rel. nach Lambrecht's Hygrometer) wurden mit einer Wasser-Glycerin-Feuchtung 200 Abdrücke, und zwar 400 in der Stunde erzielt, wobei zu bemerken ist, dass zur Feuchtung die Form aus der Maschine gehoben wurde. Hier würden sich jene Maschinen gleicher

1) Dieselben stehen derzeit schon in sehr grossen Formaten zur Verfügung.

2) Was beim Drucke in der Buchdruck-Cylinderschnellpresse wichtig ist.

3) Ich erreichte dies durch kurzes Waschen mit einer Mischung von 100 Theilen Wasser, 10 Theilen absol. Alkohol und 10 Teilen Glycerin.

Type, aber mit umlegbarem Fundamente, sehr gut eignen, weil die Form in der Presse bleiben kann.

Selbstverständlich wurde die Presse — wie beim gewöhnlichen Buchdrucke — nur von einer Person bedient, was gegenüber der Lichtdruckschnellpresse eine grosse Ersparniss bedeutet. Das Abheben des Blattes von der Form nach erfolgtem Drucke geschieht mit Leichtigkeit. Ist die Platte zu feucht, so dass sie schwer fängt, wird der Tiegel während ein oder zwei Touren abgestellt, und man lässt die Form öfters einfärben, bis sie normal fängt. Um nicht allzuviele Grössen der kostspieligen Spannblöcke anschaffen zu müssen, können zwei Klemmvorrichtungen benutzt werden, zwischen welche dann systematische sogen. Sectional-Blöcke gelangen.

Ich habe nun, um nicht nur ein weitaus billigeres Material als Schichtträger, sondern auch die bisher in den Buchdruckereien verwendeten Facetten-Unterlagsstege u. s. w. benutzen zu können, das Blei in meine Versuche einbezogen, worüber ich später ausführlich berichten werde.

So viel kann heute schon gesagt werden, dass die Versuche vollständig gelangen. Das Blei, das hier zum ersten Male als Träger der Lichtdruckschicht verwendet wird, bietet auch den grossen Vorzug, dass mit scharfer Feuchtung (Ammoniak), die viel länger wirksam bleibt, gearbeitet werden kann, ferner, dass jede Officin die Platten selbst herzustellen in der Lage ist und die Einführung des Verfahrens ohne erhebliche Kosten ermöglicht ist.

Ferner habe ich meine Versuche auf den Duplex-Lichtdruck, Farben-Lichtdruck u. s. w. in der Buchdruckpresse ausgedehnt, da die Einrichtungen der Buchdruckpressen genannter Art hier besondere Vortheile bieten.

Ueber die gegenwärtige Lage der Reproductionstechniken in England.

Von Henry Oscar Klein in London.

Wer jemals in England lebte, kennt den allbeherrschenden Conservatismus, mit dem jede Neuerung in diesem schönen Lande zu kämpfen hat, der die veraltetsten Arbeitsmethoden noch immer wohl birgt; ja, Methoden, denen man am Continent vor Jahren schon den letzten Nagel in den Sarg geschlagen, triumphiren hier noch immer über jene, denen man in andern Ländern schon lange freudig einen Ehrenplatz eingeräumt hat. In den graphischen Reproductionsfächern finden wir

hierfür auffallende Beweise. Der Gelehrte begrüsst mit
Freuden jede Neuerung und beweist, dem Fachmanne in
Wort und That, wie sehr ein Arbeitsverfahren einem andern
überlegen ist, der Fachmann jedoch arbeitet in der alten
Furche weiter und ist sehr schwer oder gar nicht dazu zu
bewegen, einer Neuheit Geld oder Zeit zu opfern. Betrachten
wir z. B. die Popularität der Collodion-Emulsion in England.
Vor mehr als 10 Jahren hat man in Deutschland mit Alberts
Collodion-Emulsion gearbeitet und das orthochromatische
Verfahren für Reproduction von Gemälden hochgeschätzt,
daher heute bereits ein allseitig bekanntes Verfahren; hier
wurde dasselbe erst vor zwei Jahren eingeführt, und obwohl
man den Vorzügen des Verfahrens volle Würdigung schenkte,
ist dessen Verwendung doch leider noch eine sehr beschränkte.
Thatsächlich kann man die Operateure, die es verstehen, mit
dieser Emulsion zu arbeiten, an den Fingern einer Hand ab-
zählen. Erst die vom Autor dieses ausgearbeitete, directe Auto-
farbenmethode mit dieser Emulsion erweckte das Interesse
hiesiger Firmen.

Dies führt uns nun zum Dreifarbendruck, der hier immer
mehr Anhänger findet und in den noch laufenden Publicationen:
„The nations pictures", „English Water colour drawings" sich
ganz ausgezeichnet repräsentirt. Die Aufnahmen wurden in
diesem Falle auf Trockenplatten indirect gemacht, da ein
directes Verfahren in den meisten Gallerien nicht durchführbar
ist. Diese Leistungen sind bemerkenswerth und dienen nicht
wenig dazu, die Achtung für den Dreifarbendruck zu erhöhen
und uns einen Schritt zur farbigen Zeitungsillustration näher
zu bringen. Die Collodion-Emulsion bricht sich nun immer
mehr Bahn, und da der Farbendruck nur in den Händen der
grössten Reproductions-Anstalten ist, ist anzunehmen, dass
die Emulsion die orthochromatische Trockenplatte bei Her-
stellung von Platten für Farbendruck gänzlich verdrängen
wird. Da man hier mit Vorliebe Chromolithographen zu
Farbenätzern heranbildet, wird in den meisten Fällen mit
Hilfe der drei Schwarzdrucke allein, ohne Farbenandruck,
sofort fertig geätzt. Kupfer hat Zink fast gänzlich in der
Autotypie verdrängt, und Messing ist meines Wissens nicht in
Verwendung. Immer mehr arbeitet man darauf hin, die
Monotonie des Kreuzrasters zu umgehen, und hat man 400 bis
600 Linien-Raster per Zoll als gegebene Factoren zu bezeichnen.
Gewöhnlich werden 200 Linien nicht überschritten und die
meisten Arbeiten sind mit 175 Linien-Raster gemacht.

Der Wheeler-Metzograph-Raster hat noch wenige An-
hänger, obwohl ganz vorzügliche Arbeiten die Möglichkeiten

dieses neuen Verfahrens demonstriren. Der Grund hierfür dürfte hauptsächlich in der Thatsache liegen, dass von dem Operateur mehr Intelligenz erfordert wird, dass derartige Clichés, besonders mit sehr feinem Korn, schwer tief zu ätzen sind und vorsichtigsten Druck auf allerbestem Papier erfordern. Die gröberen Raster können jedoch mit Leichtigkeit gehandhabt werden und geben eine gute künstlerische Bildzerlegung. Für gewöhnliche monochrome Arbeiten ist das sogen. nasse Verfahren noch immer vorherrschend, da der Preis der Trockenplatte und auch der Emulsion, ferner ungenügende Arbeitskräfte, besonders in letzterem Verfahren, noch immer prohibitiv wirken.

Der Lichtdruck führt hier ein sehr unscheinbares Dasein und der Farbenlichtdruck ist dem Vergessen nahe. Die atmosphärischen Einflüsse auf die Lichtdruckplatte, deren Feind Feuchtigkeit ist, haben dieses prächtige Verfahren in England niemals gedeihen lassen. Obwohl hier sehr viel in Lichtdruck publicirt wird, gehen doch die meisten Aufträge an eine bekannte Münchener Kunstanstalt. Besser ist es mit der Photogravüre bestellt. Mehrere englische Anstalten liefern ausgezeichnete Photogravüren, doch ist der Preis von Seiten deutscher Concurrenz so niedrig gehalten, dass hiesige Anstalten schwer concurriren können.

Der Woodbury-Druck wird commerciell nur von einer Firma ausgeübt, die ganz ausgezeichnete Arbeiten liefert.

Wenn wir nun in wenigen Worten die gegenwärtige Lage des Reproductionsfaches in England charakterisiren wollen, müssen wir folgendes constatiren. Mit der Abnahme des Lichtdruckes stiegen die Chancen der Autotypie, des Dreifarbendruckes und schliesslich des sogen. Rembrandt-Verfahren, der auf Autotypie basirenden Photogravüre-Imitation, das, noch als ein Geheimverfahren behandelt, zu den schönsten geschäftlich financiellen Hoffnungen Berechtigung verleiht. Die Dreifarben-Autotypie verdrängt viele Chromolithographien und leistet Hervorragendes. Das Augenmerk der englischen Fachschulen sowohl, als auch der Reproductionsfirmen ist auf möglichste Reducirung der Expositionszeiten in directen Farben, Autoverfahren, gerichtet, das sich mehr und mehr Bahn bricht und die Herstellungskosten der Dreifarbendrucke herunterdrückt.

Schliesslich will ich noch ein Wort den Arbeitskräften widmen, die praktisch sehr tüchtig, theoretisch aber wenig gebildet sind. Dieser letzte Uebelstand schwindet aber mit der segensreichen Thätigkeit der technischen Schulen und unsere ausgezeichneten Fachjournale, von welch ersteren die

Bolt Court School of Photo-Engraving, Regentstreet Poly-
technic, Battensea Polytechnic und Goldsmith Institute, von
letzteren aber „The Photogramm“, „Process Work and Year-
book“ und das „British Journal of Photography“ hervorgehoben
werden müssen.

Haltbarkeit unentwickelter Asphaltcopien.

Von Carl Kampmann, k. k. Lehrer
an der k. k. Graphischen Lehr- und Versuchsanstalt in Wien.

Belichtet man eine Asphaltschicht, welche auf Stein oder
Metall aufgetragen ist, unter einer Matrize, so braucht die
Entwicklung der Copie nicht sofort vorgenommen zu werden,
sondern man kann diese, unbeschadet des Resultates, nach
längerer Zeit vornehmen.

Ueber die Länge der Zeit, während welcher die belichteten
Asphaltschichten im Dunkeln aufbewahrt werden können,
ohne dass das sozusagen unsichtbare Lichtbild Schaden leiden
würde, liegen meines Wissens keine Angaben vor.

Deshalb copirte ich ein Halbtonbild auf eine mit licht-
empfindlichem Asphalte überzogene Aluminumplatte, verwahrte
dieselbe unter Lichtabschluss etwa 14 Monate lang und be-
handelte sie sodann in der gewöhnlichen Weise mit Terpentinöl.

Es entwickelte sich hierbei das Asphaltbild ziemlich normal,
ohne dass sich ein Zurückgehen des Bildes oder eine Steigerung
der Unempfindlichkeit der Schicht bemerkbar gemacht hätte.

Jahresbericht

über die Fortschritte der Photographie

und Reproductionstechnik.

Jahresbericht
über die Fortschritte der Photographie und Reproductionstechnik.

Unterrichtswesen.

Ueber die staatlichen und städtischen photographischen Lehranstalten in Deutschland und Oesterreich berichtet Schwier im „Deutschen Photographen-Kalender", 2. Theil, und zwar über die k. k. Graphische Lehr- und Versuchsanstalt in Wien, das Photochemische Laboratorium der Kgl. Technischen Hochschule in Berlin, die städtische Fachschule für Photographen in Berlin, sowie die Photographische Anstalt des Lette-Vereins in Berlin, die photographischen Lehrkanzeln an den Hochschulen in Braunschweig, Breslau, Berlin, Dresden, Karlsruhe und Wien; die Abtheilung für Photographie und photomechanische Verfahren an der königl. Akademie in Leipzig, sowie über die Münchener Lehr- und Versuchsanstalt für Photographie (S. 244).

Ueber den Anfang des photographischen Unterrichtes in Wien in den 60er Jahren macht Oberst von Obermayer Mittheilung („Phot. Corresp." 1901, S. 277); über die Verhältnisse in den 80er Jahren befindet sich ein Artikel in der „Wiener Freien Photographen-Zeitung" 1901, S. 114.

Ueber die Geschichte des Anstaltsgebäudes der Graphischen Lehr- und Versuchsanstalt in Wien

siehe die Schilderung in dem Sonderabdrucke aus der Fest-
schrift zum 50. Jahresberichte der Schottenfelder k. k. Staats-
Realschule im 7. Bezirke in Wien von Prof. M o r i z K u h n
(Wien 1901).

S p e c i a l c u r s e a n d e r k. k. G r a p h i s c h e n L e h r - u n d
V e r s u c h s a n s t a l t i n W i e n. Mit ministerieller Genehmigung
wurden im Schuljahre 1901/2 ausser den regelmässigen Cursen
an der k. k. Graphischen Lehr- und Versuchsanstalt in Wien
folgende Specialcurse abgehalten: Specialcurs über „die Ver-
wendung des Aluminiums für den lithographischen Pressen-
druck" (21 Frequentanten); Specialcurs über „Retouche der
Autotypieplatten in Kupfer, Messing und Zink" (16 Frequen-
tanten); Specialcurs über „Illustrationsdruck" (31 Frequen-
tanten); Specialcurs über „Skizziren von Drucksorten"
(42 Frequentanten); Specialcurs über „Schneiden von Ton-
platten für Buchdruckzwecke" (35 Frequentanten) („Phot.
Corresp." 1902, S. 216).

Die Wiener k. k. Graphische Lehr- und Versuchsanstalt
hatte sich an den Ausstellungen der Wiener photographischen
Gesellschaft (1901), sowie der Royal Photographic Society
in London (wissenschaftliche Abtheilung), ferner des Deutschen
Photographen-Vereins in Weimar (1901) und des Deutschen
Buchgewerbe-Vereins in Leipzig (1902) mit Erfolg betheiligt.

P h o t o g r a p h i s c h e r F e r i a l c u r s i n S a l z b u r g. In der
Zeit vom 1. August bis 9. September 1901 wurden an der
k. k. Staatsgewerbeschule in Salzburg für Professoren ver-
schiedener staatlicher Fachschulen Oesterreichs Unterrichts-
curse zum Zwecke kunstgewerblicher Studien abgehalten,
darunter auch solche, welche die Photographie mit besonderer
Berücksichtigung der kunstgewerblichen Interessen zum Gegen-
stand hatten. Mit der Unterrichtsertheilung bei diesen letzteren
Cursen wurde die k. k. Graphische Lehr- und Versuchsanstalt
vom k. k. Ministerium für Cultus und Unterricht betraut
(„Phot. Corresp." 1901, S. 633).

Ueber den Lehrgang und die Ausstellung von Schüler-
arbeiten der M ü n c h e n e r Lehr- und Versuchsanstalt für
Photographie finden sich Berichte in der „Allgemeinen
Photographen-Zeitung", sowie Kritiken in der „Phot.
Chronik" 1902, S. 374 und 401 (von Traut und Grundner).

Im P h o t o g r a p h i s c h e n P r i v a t - L a b o r a t o r i u m des
L e h r e r s f ü r P h o t o g r a p h i e a n d e r k. k. U n i v e r s i t ä t i n
W i e n H u g o H i n t e r b e r g e r werden Vorträge über „Photo-
graphie mit besonderer Berücksichtigung ihrer Anwendung
in der Wissenschaft" abgehalten. Der praktische Unterricht
wird in Form von Cursen ertheilt, und zwar werden solche

über allgemeine Photographie und über Mikrophotographie gelesen. Für letzteren Zweck steht ein completes grosses Instrumentarium von C. Zeiss, Jena, in Verwendung. Im Jahre 1901 wurde bloss im Wintersemester 1901/2 der theoretische Unterricht, wöchentlich zweistündig, abgehalten, welchen fünf Herren inscribirt hatten. Die praktischen Curse wurden von 13 Herren besucht. Das Laboratorium übernimmt seit Beginn des Jahres 1901 auch Aufträge auf photographische Arbeiten für wissenschaftliche und kunstgewerbliche Zwecke. (Näheres enthalten die „Mitth. aus dem Photographischen Privat-Laboratorium des Universitätslehrers H. Hinterherger" vom 1. Januar 1902. Im Selbstverlag des Verfassers, Wien IX/3, Frankgasse 10.)

Die städtische Fachschule für Photographenlehrlinge in Berlin hatte im Jahre 1900/01 89 Schüler. Es wurde ein Unterricht über „Aquarellieren und Uebermalen von Photographien", sowie über „Buchhaltung" neu eingefügt („Phot. Chronik" 1901, S. 212)

Klimsch in Frankfurt a. M. errichtete eine Privat-Lehranstalt für photomechanische Verfahren, und zwar in a) Reproduktionsphotographie, b) Zinkätzung und Autotypie, c) Photolithographie, d) Lichtdruck, e) Retouche und Zeichnen für Reproduktionszwecke, f) Dreifarbendruck (Nr. 7 von „Klimsch' Nachrichten" 1901, enthält die Beschreibung dieser Anstalt).

Ueber Lehrlingsfrage, photographische Unterrichtsanstalten und über die Münchener Lehr- und Versuchsanstalt für Photographie hielt Prof. F. Schmidt einen Vortrag („Phot. Corresp." 1901, S. 248). Grundner erwähnt („Phot. Chronik" 1901, Nr. 96 ünd 97), dass von einigen Vereinen entsprechende Einrichtungen zur Regelung der Lehrlingsverhältnisse getroffen wurden. Es seien hier nur erwähnt: a) Die Lehrvertragsformulare, herausgegeben vom Deutschen Photographen-Verein, vom Thüringer Photographenbund und vom Sächsischen Photographenbund; b) die Lehrzeugnisformulare dieser Vereine; c) die Verleihung von Fähigkeitsnachweisen durch den Deutschen Photographen-Verein (inzwischen mangels Benutzung aufgehoben!) und durch den Sächsischen Photographenbund (durch Prüfung am Ende der Lehrzeit).

Vorbereitungscurs für Photographenlehrlinge an der Gewerbeschule der Stadt Zürich. Mit Beginn des Schuljahres 1902/3 wird an der Gewerbeschule der Stadt Zürich wieder ein einjähriger Vorbereitungscurs für Photographenlehrlinge eingerichtet, welcher bezweckt, Jünglinge und Mädchen, die den Photographenberuf erlernen wollen,

theoretisch und praktisch auf die Berufslehre vorzubereiten.
Unterrichtsgegenstände: Deutsche Sprache, Rechnungsführung,
Buchführung, Freihandzeichnen, perspectivisches Freihand-
zeichnen, Chemie, chemisches Practicum, Physik, Photographie,
photographisches Practicum und Retouche, mit zusammen
42 Stunden per Woche. Der Schweizerische Photographen-
Verein hat beschlossen, dass Lehrlinge, die den Vorbereitungs-
curs an der Gewerbeschule absolvirt haben, bei seinen Mit-
gliedern nur noch eine zweijährige Lehrzeit durchzumachen
haben und im zweiten Jahre ein den Leistungen entsprechendes
Honorar erhalten. Mädchen, die Anlagen zum Zeichnen
haben und sich zu Retoucheusen ausbilden wollen, finden
Gelegenheit, sich für genannte Branche in geeigneter Weise
vorzubilden.

In Zürich wird die Fachschule für Photographenlehrlinge
von Dr. O. Vogel geleitet, der Curs hatte sieben bis acht
Theilnehmer („Phot. Corresp." 1901, S. 514).

An der Universität in Lausanne wurde mit Beginn
des Sommersemesters 1902 ein Curs über gerichtliche Photo-
graphie und über Messphotographie (System Alphons
Bertillon) eingeführt. Den Unterricht leitet Dr. R. A. Reiss,
Chef des photographischen Laboratoriums an der Universität
in Lausanne. Es ist dies der erste regelmässige Curs über
Bertillon'sche Photographie („Revue suisse de Phot."
1902, S. 42).

Ueber die Errichtung einer Photographischen Schule
in Paris fanden in französischen Journalen lebhafte Erörte-
rungen statt, bei welchen die Wiener Graphische Lehr- und
Versuchsanstalt als ursprüngliches Muster erklärt wurde, welche
ausser den Reproduktions-Verfahren die künstlerische Aus-
bildung der Photographen besonders berücksichtige. Andere
photographische Schulen seien später entstanden (siehe
„Photo-Revue" 1901, S. 206, nach „Photo-Club").

In London ist die „Country council School of Photo-
engraving and lithography" als Fachschule für photographische
Aetztechnik und Lithographie thätig. Das „Brit. Journ. of
Phot." 1902, S. 32, weist pro 1901 eine Schülerfrequenz von
265 Schülern aus.

Das St. Bride Foundation Institute in London
befasst sich mit der Ausbildung von Buchdruckern und
Lithographen („Deutscher Buch- und Steindrucker" 1902,
S. 462).

Der Photograph E. F. Burinski in Petersburg ist auf
Kosten des Finanzministeriums nach Deutschland, Frankreich
und England gesandt worden, um die Photographie, die

als Lehrfach in den Petersburger technischen und Professionalschulen eingeführt werden soll, zu studiren („Phot. Chronik" 1902, S. 227).

Die Photographie an den höheren Lehranstalten in den Vereinigten Staaten. In Massachusetts Technologischem Institut in Boston wird alljährlich ein Cursus von 30 Vorlesungen über Photographie für die Studirenden des dritten und vierten Jahrganges abgehalten, die Betheiligung ist dem Belieben der Einzelnen anheimgestellt. Die Physik und die Chemie der rein photographischen Verfahren werden abgehandelt und durch Experimente erläutert. In der Universität des Staates Ohio in Columbus ist seit 1890 die Photographie obligatorischer Lehrgegenstand für die Curse in Architektur, im Civil- und Bergingenieurwesen und facultativ für den allgemein-wissenschaftlichen Cursus. Landschafts-, Interieur-, Moment-, orthochromatische und Tele-Photographie sowie Mikrophotographie, Reproduktions- und die verschiedenen Druck-Verfahren nebst der Herstellung von Diapositiven für die Laterne, werden theoretisch vorgetragen und praktisch ausgeübt. An der Rochester-Universität im Staate New York wird jedes zweite Jahr ein Cursus von drei Uebungen in der Woche (jede Uebung ist zweistündlich) abgehalten in den hauptsächlichsten photographischen Verfahren und der photographischen Optik. An der Chicagoer Universität wird ein Cursus für wissenschaftliche Photographie (Spectral-Photographie, Mikro-Photographie u. s. w.) im physikalischen Institut abgehalten, der für Physiker obligatorisch ist. An der Universität von Kalifornien werden drei je dreistündige Uebungskurse über Construction und Gebrauch der Camera, das Exponiren und Entwickeln der Platten und die Herstellung von Blaudrucken als Theil des Cursus in Laboratoriums-physik abgehalten. Sie sind für alle Studirenden der Ingenieur-Wissenschaften obligatorisch. An der Cornell-Universität, New York, wird praktische Photographie durch Vorlesungen und Uebungen gelehrt, gleichzeitig besteht ein Cursus über Verwendung der Photographie zu speciellen wissenschaftlichen Untersuchungen. An der Militär-Akademie in West Point wird sehr viel photographirt. Es gibt dort zwei sehr vollständig ausgerüstete photographische Laboratorien, und die Vorlesungen werden in ausgiebigster Weise durch photographische Projection illustrirt. Ueber ein für sich bestehendes „Illinois College of Photography in Effingham" werden wir nächstens berichten („The Brit. Journ. of Phot." 12. Juli; aus „Photo-Era"; „Allgem. Photogr.-Zeitg." 1901, Heft 6, Nr. 23, S. 251).

K. k. Hof- und Staats-Druckerei in Wien. Herrn
Hofrath E. Ganglbauer, welcher an Stelle des verstorbenen
Hofrathes von Volkmer die Direction dieses hochberühmten
Staats-Institutes übernommen hat, wurde vom Finanzminister
auf Grund A. H. Ermächtigung ein Sachverständigen-Beirath
an die Seite gestellt, und zwar wurden zu Mitgliedern des-
selben auf die Dauer von drei Jahren ernannt: Hofrath und
Director der Graphischen Lehr- und Versuchsanstalt in Wien
Prof. Dr. Josef Maria Eder, Oberst der technischen Artillerie
und Leiter der technischen Gruppe des Militär-geographischen
Instituts Freiherr Arthur von Hübl, Director der Kunst-
gewerbeschule des Oesterreichischen Museums für Kunst und
Industrie in Wien Professor Freiherr Felician von Myrbach-
Rheinfeld, Hofrath und Director des Oesterreichischen
Museums für Kunst und Industrie Arthur von Scala,
Sectionschef im Ministerium für Cultus und Unterricht
Friedrich Stadler von Wolffersgrün und ordentlicher
Professor der Akademie der bildenden Künste William Unger.
(„Phot. Corresp." 1901, S. 387.)

Das Sachverständigen-Collegium in Angelegen-
heiten des Urheberrechtes für den Bereich der Photo-
graphie in Wien besteht derzeit aus den Herren: Vor-
sitzender: Hofrath Dr. Josef Maria Eder, Director der
k. k. Graphischen Lehr- und Versuchsanstalt; Vorsitzender-
Stellvertreter: Hofrath Ernst Ganglbauer, Director der k. k.
Hof- und Staats-Druckerei. Mitglieder: Kaiserl. Rath Karl
Angerer, Inhaber der Hof-Kunstanstalt C. Angerer
& Göschl; Jakob Blechinger, Inhaber der Kunstanstalt
Blechinger & Leykauf; Regierungsrath Georg Fritz,
Vicedirector der k. k. Hof- und Staats-Druckerei; Oberst
Freiherr Arthur von Hübl, vom Militär-geographischen
Institut; Kaiserlicher Rath Hof-Photograph Josef Löwy
(† 24. März 1902); Kaiserl. Rath Richard Paulussen,
Geschäftsführer der Gesellschaft für vervielfältigende Kunst;
Hof- und Kammer-Photograph Karl Pietzner. („Phot.
Corresp." 1902, S. 217.)

Sachverständigen-Vereine in Deutschland. Die
Einrichtung der Sachverständigen-Vereine, wie sie im bis-
herigen Urheberschutzgesetz vorgesehen ist, kommt mit dem
1. Januar 1902 in Wegfall und tritt an ihre Stelle die Organi-
sation der Sachverständigen-Kammern, über deren Zusammen-
setzung und Geschäftsbetrieb die Ausführungsbestimmung des
Reichskanzlers demnächst erwartet werden. Die bisherigen
Sachverständigen-Vereine hatten keinen amtlichen Charakter,
wohl aber haben solchen die neuen Sachverständigen-Kammern,

die den Gerichten gegenüber nicht als freie Vereine, sondern als Behörden mit selbständigen Competenzen in Betracht kommen. Sachverständigen-Vereine zu bilden, war nach dem bisherigen Gesetz jedem Bundesstaate freigestellt, die neuen Sachverständigen-Kammern sind dagegen eine mit dem I. Januar 1902 ins Leben tretende reichsgesetzliche Zwangsinstitution, d. h. es muss von da ab jeder deutsche Bundesstaat mindestens eine Sachverständigen-Kammer nach § 49 U.-G. in der Verfassung, wie sie vom Reichskanzler vorgeschrieben wird, besitzen. Zulässig ist allerdings, dass ein Bundesstaat die neu zu errichtende Sachverständigen-Kammer eines anderen Bundesstaates für sich cooptirt. Grössere Bundesstaaten werden hiervon aber absehen. („Rathg. f. d. ges. Druckindustrie, Nr. 20, Jahrg. 6, 1901, S. 4.)

Eine Anleitung zur künstlerischen Photographie gibt Ritter von Saudenheim in seinem Artikel „Am Wege zur Kunst" (dieses „Jahrbuch" S. 118).

Ueber „Den neuen Cours in der Photographie" siehe L. Schrank (dieses „Jahrbuch" S. 18).

Ueber die Bildung von Trusts und Kartellen in der photographischen Branche siehe „Phot. Chronik" 1901, S. 97.

Photographische Objective.

In neuerer Zeit kommt man wieder mehr und mehr auf das Princip der Linsentrennung bei lichtstarken Objectivconstructionen zurück. So ist der Tripleanastigmat (die Cooke-Linse) aus drei einzelstehenden Linsen zusammengesetzt; Zeiss' „Unar" (1900) besteht aus vier getrennten Linsen und zwar in unsymmetrischer Anordnung, in dieser Beziehung einigermassen an die älteren Zeiss-Anastigmate erinnernd. Auch Meyer in Görlitz wählt im „Aristostigmat" die Combination von getrennten Linsen. In neuester Zeit führte Goerz eine lichtstarke symmetrische Construction aus, bei welcher je zwei einzelne Convex- und Concavlinsen, sämmtlich getrennt stehend, zur Anwendung kommen.

Das Unar von Carl Zeiss in Jena (siehe Fig. 119) wird in der Oeffnung 1:4,5 als sehr lichtstarkes Objectiv mit der Oeffnung 1:6,3 für gewöhnliche Zwecke erzeugt.

C. P. Goerz erzeugt nach den Rechnungen von E. von Hoegh einen neuen Typus von Doppelanastigmaten

(Typus B, Serie 1 b). Er besteht aus vier einzelnen Linsen, die symmetrisch angeordnet sind, wie Fig. 120 zeigt. Lichtstärke — $f/4{,}5$ bis $f/5{,}5$. Nutzbarer Bildwinkel 62 bis 65 Grad. Das Objectiv ist bei bedeutender Lichtstärke gut corrigirt und die Hinterlinse ist als Landschaftsobjectiv (etwa doppelter Focus der Combination) zu verwenden. Es eignet sich für

Fig. 119. Fig. 120.

Moment-, Porträt-, Grössenaufnahmen, für Projection, Kinematographen und Dreifarbendruck, da es apochromatisch gut corrigirt ist.

Fig. 121.

Die Optische Anstalt C. P. Goerz in Berlin-Friedenau brachte 1901 ihr 100000stes Objectiv — einen Goerz-Doppelanastigmat — heraus.

Das von der Optisch-mechanischen Industrie-Anstalt Hugo Meyer in Görlitz ausgeführte Objectiv, der Aristostigmat, der bereits im vorigen Jahrgang (1901, S. 106) beschrieben wurde, ist in Fig. 121 abgebildet. Es ist dies ein lichtstarkes Objectiv von der relativen Oeffnung 1:7,7 und dem Bildwinkel von 83 Grad. Fig. 122 stellt den Aristostigmat

in Schneckengang-Fassung und Einstellscala für Handapparate dar, während Fig. 123 die einfache Fassung für Handcameras ohne jede Einstellung zeigt. Fig. 124 zeigt die Fassung des

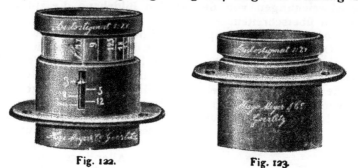

Fig. 122. Fig. 123.

Aristostigmat mit zwischen den Linsen arbeitendem Bausch-& Lomb-Verschluss.

„Ueber einen neuen lichtstarken Anastigmat aus einem normalen Glaspaare" schreibt K. Martin in diesem „Jahrbuche", S. 68. Es ist dies der Busch-Anastigmat, Serie III, $f/7,7$; die Hinterlinse kann als einfache Landschaftslinse verwendet werden.

Die Optische Anstalt von Leitz in Wetzlar erzeugt (1902) unter dem Namen Summar ein lichtstarkes Doppelobjectiv von grosser Helligkeit. Das Summar ist eine symmetrische Objectivconstruction und zeigt im Achsenschnitt umstehende Form (Fig. 125). Es ist ausgezeichnet durch gleichzeitige

Fig. 124.

sehr gute Correction der sphärischen Abweichung und des Astigmatismus: die volle Oeffnung zeichnet einen Bildkreis scharf aus, dessen Durchmesser grösser ist, als die Brennweite. Die Construction zeigt verhältnissmässig recht flache Radien, was eine merkliche Verminderung der sphärischen Zonenfehler zur Folge hat. Das Objektiv zeigt ein über 60 Grad hinaus

völlig geebnetes Bildfeld, über dessen ganze Ausdehnung hin
an keiner Stelle weder die astigmatischen Differenzen noch
die Abweichungen von der idealen Bildebene die zulässigen
Grenzen überschreiten.

Voigtländer's Triple-Anastigmat für Reproductionen.
Vom Optischen Institute Voigtländer & Sohn in Braun-
schweig wurde der k. k. Graphischen Lehr und Versuchs-
Anstalt in Wien einen Triple-Anastigmat für Reproductions-
zwecke (Focus 42 cm, relative Helligkeit 1:7,7) eingesendet.
Es wurden damit eine grössere Anzahl von Rasteraufnahmen
sowohl mit 60, als auch mit 70 Linienrastern hergestellt,
welche bewiesen haben, dass dieses Objectiv für Autotypie

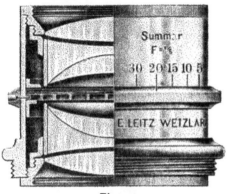

sehr gut geeignet ist.
Allerdings kann man
mit den gewöhnlich ge-
bräuchlichen vier-
eckigen Blenden seine
grosse Helligkeit nicht
ganz ausnutzen; da-
gegen lassen sich die
Coïncidenzblenden mit
mehreren Oeffnungen
(nach Dr. Grebe) oder
eine Dämpfungsblende
mit vier Oeffnungen,
bei welcher der centrale
Lichtkegel abgeschnit-
ten wird, anwenden.

Fig. 125.

(Weitere Mittheilungen hierüber siehe unten.) Selbstverständ-
lich lässt sich der Triple-Anastigmat auch für die anderen
üblichen Reproductionsmethoden gut benutzen und ist wegen
seiner Helligkeit und guten Bildschärfe für die Technik der
Autotypie sehr verwendbar („Phot. Corr." 1901, S. 84).

Voigtländer's Apochromat eignet sich vorzüglich für
Dreifarbenphotographie, weil der Farbenfehler sehr gut
corrigirt ist.

Ueber das Apochromat-Collinear und die Aufhebung des
secundären Spectrums photographischer Ojective sprach
H. Harting, Director der Optischen Anstalt F. Voigtländer
& Sohn, in der Wiener Photographischen Gesellschaft aus-
führlich. Er erwähnt mit Recht, dass das neue Objectiv für
die Reproductionstechnik von erheblichem Nutzen sein wird
(„Phot. Corr." 1901, S. 282 u. 522).

In „La Photographie" 1901, S. 187, sind nähere Details
nebst Angabe der Krümmungsradien des Voigtländer'schen

Apochromates (Franz. Patent vom 18. Dec. 1900, Nr. 306350)
beschrieben.

Ueber Steinheil's Orthostigmate legt F. O. Bynve ein
sehr günstiges Urtheil der Londoner Photographischen Gesell-
schaft vor („The Phot. Journal" 1901, Bd. 25, S. 398). Kleine
Nummern der Orthostigmate eignen sich vorzüglich für
Mikrophotographie, wie Versuche an der k. k. Graphischen
Lehr- und Versuchsanstalt in Wien zeigten („Phot. Corr." 1900,
S. 159). Die kleineren Nummern sind auch vorzüglich für
Handcameras, die grösseren für Reproductionszwecke geeignet.

Die Anti-Spectroscopique-Objective von
H. Roussel, Paris und Genf, wurden laut Urtheil des
Genfer Gerichtes vom 30. März 1901 als eine Nachahmung des
Doppelanastigmates von Goerz erkannt.

Heinrich Rietz-
schel in München er-
hielt ein deutsches
Patent auf einen neuen
Anastigmat, welchen er
Linear-Doppelanastig-
mat nennt (D. R.-P.
Nr. 118466, vom 4 März
1898 ab). Die Patent-An-
sprüche lauten: 1. Sphä-
risch, chromatisch und
astigmatisch corrigirtes
Objectiv, bestehend aus
vier verkitteten Linsen,

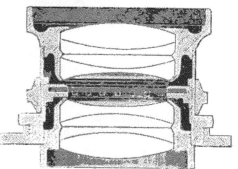

Fig. 126.

einer biconvexen, einer concavplanen, einer planconvexen und
einer biconcaven, von denen die zweite höhere Dispersion als die
dritte hat und deren Brechungsindices der Beschränkung unter-
liegen, dass die erste einen höheren Brechungsindex als die
zweite, die dritte einen geringeren Brechungsindex als die
vierte besitzt. 2. Die Anwendung dieses Systems als Correc-
tionsmittel in Verbindung mit einer einfachen oder aplana-
tischen Hälfte zur Construction eines Doppelobjectives. 3. Die
Vereinigung von zwei gleichen Systemen zu einem Doppel-
objectiv. Fig. 126 zeigt die Linsenanordnung bei Rietzschel's
Linear-Anastigmat; nämlich ein Doppelobjectiv mit je vierfach
verkitteten Linsen. Der scharfe Bildwinkel beträgt 75 bis
80 Grad; die Ebenheit des Bildfeldes bei aufgehobenem
Astigmatismus und behobener sphärischer und chromatischer
Aberration ist bemerkenswerth. Es wird zur Blenden-
numerirung das Stolze-Dallmeyer-System angewandt.
Eine Serie (A) der Objective hat die Helligkeit $f/5$, eine

andere Serie (B) entspricht $f/6$, welche Sorte hauptsächlich als Universal-Objectiv empfohlen wird. Die Einzellinse des Linear-Anastigmat lässt sich mit der Blende $f/12$ als Landschaftslinse verwenden.

Watson & Sons in High Holborn London erzeugen (1901 unter dem Namen „Holostigmat" ein symmetrisches astig-

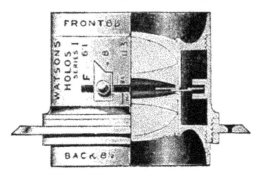

Fig. 127.

matisches Doppelobjectiv mit dreifach verkitteten Linsen (Fig. 127). Das Objectiv hat die Helligkeit 1:6,1, die Hinterlinse hat mit doppelter Brennweite die Helligkeit 1:11,5. (Vergl. „Photography" 1901, S. 474.)

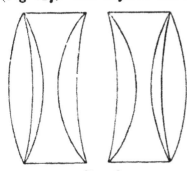

Fig. 128.

Unter dem Namen Plastigmat $f/6,8$ bringt die Firma Bausch & Lomb, Optical Co., Rochester, Amerika, ein symmetrisches anastigmatisches Doppelobjectiv (Patent October 1900) von der Helligkeit $d = f/6,8$ in den Handel. Dieses Objectiv (Fig. 128) scheint nach Art der Orthostigmate, Collineare oder Doppelanastigmate construirt zu sein.

Brougnier macht auf seine Linsencombinationen aufmerksam, bei welchen sich der Focus bei Trennung der Linsencomponenten verändert. („Bull. Soc. Franç. Phot." 1901, S. 179.) In „The Amateur-Photographer" (1901, S. 490) wird aufmerksam gemacht, dass in diesem Artikel Irrthümer vorkommen.

E. F. Grün construirte ein neues lichtstarkes Objectiv, welches die Helligkeit $d - f.1,5$ und $f/0,84$ besitzt. Er sandte damit aufgenommene Probebilder im April 1901 dem „Brit. Journ. of Photogr." (1901, S. 239 und 318) ein. Das Princip des neuen Objectives beruht auf der Verwendung von Flüssigkeiten von ähnlichem Licht-

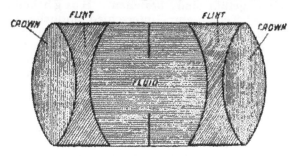

Fig. 129.

brechungsvermögen wie jene der Gläser, die jedoch hier nur als gewölbte Kapseln oder·Cuvetten dienen, um die Flüssig-

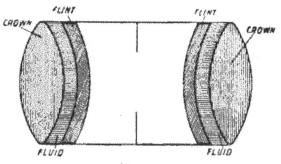

Fig. 130.

keiten aufzunehmen. Die Lichtstärke des neuen Objectives wäre eine derart kolossale, dass man beim Lichte eines einzigen Auerbrenners ein gut exponirtes Negativ in einer Secunde erhält. Von dem Zuschauerraum eines Theaters würden Momentaufnahmen der Bühne bei der gewöhnlichen Beleuchtung möglich sein.

H. Harting nimmt die Mittheilungen Grün's über sein lichtstarkes Objectiv mit Misstrauen auf. Die in das System eingeschaltete Flüssigkeit sei nicht näher angegeben, trotzdem

sie ganz absonderliche Eigenschaften haben müsste. Jeden-
falls müsste Grün's Angabe unrichtig sein, dass die Tiefe
des neuen Systems gleich derjenigen eines Rectilinears sei.
Die publicirten Bilder seien schlecht. („Phot. Centralbl." 1901,
S. 503.)

Grüne's Objectiv wurde von Kiesling in Berlin vor-
gelegt und gezeigt, dass sie aus Glaskapseln, welche mit
Flüssigkeiten gefüllt sind, bestehen. Hoegh bemerkt, dass
schon 2 Grad Temperatur-Unterschied ähnliche Linsen un-
brauchbar machen; die vorgelegten Bilder waren nicht be-
friedigend („Phot. Mitt.", Bd. 38, S. 64). — Gegen diese
Demonstration und Schlussfolgerung wendet sich Grün in
einer Polemik („Phot. News" 1901, S. 816) und sagt, dass das
fragliche Objectiv kein endgültig construirtes Modell war
und niemals zu einer Ausstellung bestimmt war. Er beschreibt
später („Photography" 1902, S. 194 und 197) seine Objectiv-
construction genauer und erläutert sie durch Fig. 129 und 130.

Die Beobachtung Maxim's, dass Piperin ein besonders
hohes Dispersionsvermögen besitzt und ein viermal so langes
Spectrum erzeugt als ein Schwerflintglasprisma, regte zu dem
Vorschlage an, geschmolzenes Piperin zur Füllung von
Prismen oder Linsen optisch zu verwerthen. („Revue Suisse"
1901, S. 252; „Phot. Wochenbl." 1901, S. 300.)

————

Unter dem Namen „Planiscope" bringt Griffin in
London (Sardinia Street 20) drei Supplement-Linsen in den
Handel, welche mit Rectilinearen oder ähnlichen Objectiven
combinirt, entweder eine Art Teleobjectiv geben, oder den
Focus verkürzen. („Photography" 1901, S. 105.)

„Nehring's Ampliscopes" sind ein Satz Supplementar-
linsen, die in Combination mit dem Cameraobjective zu ge-
brauchen sind und je nach Wahl der Linsen bald eine Ver-
grösserung, bald eine Verkürzung der Brennweite bewirken.
Sie werden an dem vorderen Theile des Objectives befestigt.
Generalvertretung: A. von Moellendorff, Berlin, Ritter-
strasse 30a.

Ueber lichtstarke Objective schreibt Rudolph
(„Phot. Centralbl.", Bd. 7, S. 551). Die Optiker Zeiss, Stein-
heil, Voigtländer stellten ihre Anastigmate, Doppelanastig-
mate, Orthostigmate zuerst mit der Oeffnung ungefähr 1/7,7
her, dann 1/6,8; die Cooke-Linse (Porträt-Anastigmat Voigt-
länder's), sowie Zeiss' Unar war auf 1/4,5 gebracht. Für
Architekturen, Interieuraufnahmen, Zeitaufnahmen nimmt
man zweckmässig lichtschwache Objective, um das Gewicht

des Apparates nicht anwachsen zu lassen. Gut ist es, wenn ein lichtstarkes Objectiv bei mittlerer Blende (z. B. 1/8) dasselbe Bildfeld deckt wie ein Objectiv mit kleiner, ursprünglicher Linsenöffnung. Porträt und Gruppen im Freien gelingen nur im Schatten, und da ist ein Objectiv von der Oeffnung 1/4,5 nöthig; lichtschwächere Objective lassen häufig im Stich. Am günstigsten sind Handapparate für Visitformat 9 × 12 und 6 × 9 cm. Objective mit 11 cm Focus und Helligkeit 1/4,5 arbeiten für Strassenbilder und Gruppen tadellos und wirken harmonischer als Aufnahmen auf grösserem Format (z. B. 13 × 18 cm) und Objective längerer Brennweite, weil die Tiefe der Schärfe beim kurzen Focus günstiger ist.

Ueber die Wahl von Objectiven zu verschiedenen photographischen Zwecken hielt Czapek in Prag einen übersichtlichen Vortrag. („Phot. Rundschau" 1901, Heft XII.)

Franz Cedivoda schrieb über die Phosphatgläser. Das Phosphatglas hat einen grösseren Brechungsindex als Silikatglas und eignet sich daher besser zur Achromatisirung des Boratglases und überhaupt dort, wo eine relativ und absolut geringere Dispersion erwünscht ist. Der Autor hat die Darstellung und Untersuchung derartiger Gläser auf Grundlage der Theorie von Zulkowski („Chem. Industr." 23, 108, C. 1900 I. 1041) fortgeführt. („Chem. Ztg." 25, 347 bis 350, 24. 4. Mitth. aus dem Chem.-technol. Lab. der k. k. Deutsch. Techn. Hochsch., Prag. „Chem. Centralbl." 1901, Bd. I. S. 1182.)

Zenger in Prag beschreibt am IV. internationalen Congresse für angewandte Chemie eine Vereinfachung der Objective durch Anwendung von bloss zwei Crownglaslinsen; die eine ist biconvex, die andere biconcav. Beide zusammen sollen apochromatisch mit guter Correction der Aberration sein. (IV. Congrès international de chimie appliquée compte rendu Sommair par Moissan et Duprue, Paris. „Imprimerie Nationale" 1901, S. 83.)

Eine kritische Besprechung der älteren Porträtobjective Petzval's, des alten Orthoskopes und der Dallmeyer'schen Variante des Porträtobjectives gibt M. von Rohr. („Zeitschr. f. Instrumentenkunde", Febr. 1901.)

Ueber die „praktische Prüfung photographischer Linsen" schreibt S. Clay (siehe dieses „Jahrbuch" S. 195).

Ueber ein „Hilfsmittel zur Untersuchung von Objectiven" siehe D. J. Hartmann, dieses „Jahrbuch" S. 151.

Ueber eine neue Art der Prüfung photographischer Linsen siehe den Artikel von G. H. Strong in „Photography" 1902, S. 122.

Ueber Instrumente zur Prüfung photographischer Linsen erschien ein sehr interessanter illustrirter Artikel von William Taylor in „The Photographic Journal" 1902, S. 40.

Dem Einstellen bei Handcameras ohne Auszug kann durch eine besondere Objectivbauart abgeholfen werden. Man theilt das Objectiv nach Art der Teleobjective, so dass das Einstellen durch Entfernung der Vorder- von der Hinter- linse bewirkt wird („Photography". 27. Juni 1901; „Photogr. Rundschau" 1901, S. 167). [Man darf nicht übersehen, dass die optische Leistungsfähigkeit des Objectives dadurch beeinflusst wird.]

Portrait-Aufnahmen mit dem Monocle. In jüngster Zeit haben Portrait-Aufnahmen mit dem Monocle, welche sich vermöge ihrer Weichheit vorzüglich zu künstlerischer Aus- arbeitung in Pigment- oder Gummi- druck eignen, in Amateurkreisen wieder erhöhtes Interesse gefunden. Ferner werden Vergrösserungsapparate mit Monoclelinsen ausgerüstet und von A. Moll in den Handel gebracht („Photogr. Notizen" Nr. 444, S. 150).

Objectivringe. Die Optiker Taylor und Hobson in Leicester und London versehen ihre Objective, bezw. Objectivringe mit neuen paten- tirten Gewinden, welche an markirten Punkten rasch eingesetzt werden

Fig. 131.

können (siehe Fig. 131) und in be- stimmten Durchmessern (1$^1/_4$, 1$^1/_2$, 1$^3/_4$ u. s. w. engl. Zoll) er- zeugt werden. Durch Ineinanderschrauben mehrerer solcher Ringe können ganz kleine Objectivringe eingesetzt werden.

G. Rodenstock in München bringt einen neuen Objectiv- ring „Monachia" in den Handel. Der Ring ist wie eine Iris- blende construirt und ist in Verstellbarkeiten von 25:45 bis 25:130 mm zu haben („Der Photograph" 1901, S. 26).

Telephotographie.

Anstatt der Bezeichnung Teleobjectiv wurde am Inter- nationalen photographischen Congresse in Paris 1900 die Benennung „Objectif mégagraphique" vorgeschlagen („Congressprotokolle" Paris 1901, S. 110).

Ueber die Bestimmung von Brennweite, Vergrösserung u. s. w. bei Teleobjectiven siehe Max Loehr, „Bull. Soc. franç. Phot." 1902, S. 91.

Ueber Telephotographie findet sich eine ausführliche Schilderung (historisch, sowie theoretisch und praktisch) in „Brit. Journ. Phot. Almanac" 1902, S. 699.

Ueber Teleobjective und Telephotographie siehe J. Waterhouse, „British Journal of Photography" 1902, Nr. 2182, S. 166.

Dallmeyer hat ein neues Teleobjectiv „Adon" con-struirt, welches nicht hinter, sondern vor dem gewöhnlichen Objective angebracht wird. Die Oeffnung des Adons, wel-ches bis jetzt nur für das Format 9 × 12 cm ange-fertigt wird, ist grösser als die des dahinterliegen-den Objectives („Phot. Mitth." 1902, S. 112).

Fig. 132.

Vautier-Dufour stellt einen telephotogra-phischen Apparat mittels einer Linse von sehr langem Focus (— 3,1 m) wie in der Astrophoto-graphie her. Hierbei werden zwei Cameras übereinander gelegt, und die Projection des Bildes auf die empfindliche Platte erfolgt mittels eines Spiegelsystems. Dadurch wird die äussere Länge der Camera wesentlich herabgesetzt. Die Linse hat eine Oeff-nung von 10 cm und gibt Bilder im Formate von 18 × 24 cm („Revue Suisse de Photographie" 1902, S. 41).

Ueber die Praxis der Erfahrungen im praktischen Arbeiten bei der Fernphotographie macht Seitz im „Amateur-Photo-graph" (Liesegang), Februar-März 1901, und in „Phot. Notizen", Nr. 437, S. 50, Mittheilungen.

Steinheil in München erzeugt sehr beliebte Hand-cameras mit Anhängekasten für Fernphotographie.

Eine Jumelle-Camera für Fernaufnahmen bringt auch H. Bellieni in Nancy auf den Markt. Die gewöhnlichen Jumelle-Cameras (in Form eines Feldstechers) haben eine Brennweite von 11 bis 14 cm; da weit entfernte Gegenstände

durch die Aufnahme mit diesen, verhältnissmässig kurzbrenn-
weitigen Instrumenten eine beträchtliche Verkleinerung er-
fahren und es in vielen Fällen erwünscht sein wird, die ur-
sprüngliche Brennweite möglichst zu verlängern, hat die
genannte Firma ein ganz leichtes Rohr aus Aluminium ge-
fertigt, an dessen einem Ende das Objectiv der Jumelle-
Camera angeschraubt werden kann, während am anderen
Ende desselben eine Negativlinse befestigt ist. Dadurch wurde
mit einem Objective von 11 cm eine äquivalente Brennweite
von 53 cm oder eine fünffache Vergrösserung des ursprüng-
lichen Bildes erreicht. Die genaue Einstellung des Bildes
wird mit Hilfe einer am Apparate angebrachten, zweckmässigen
Graduirung ermöglicht, ausserdem wurden die gewöhnlichen
Bildsucher des Instrumentes (Fig. 132) mit einer verschieb-
baren Blende versehen und so berechnet, dass das mit der
neuen Vorrichtung erhaltene Bild genau dem Bilde, das man
im Sucher erblickt, entspricht. Die Camera wird in solchen
Fällen während der Aufnahme auf einem Stative befestigt.
Die Lichtstärke dieses Systemes ist, bei gleicher Blende, etwa
sieben- oder achtmal geringer als diejenige des normalen
Objectives. Die Bilder, welche das Vergrösserungssystem
liefert, sind rund und haben einen Durchmesser von 8,5 cm
(„Apollo" 1901, Nr. 150, S. 214 u. 215).

Ueber die Schärfe der photographischen Bilder.

(Auszug aus A. & L. Lumière, A. M. Perrigot: „Sur la
précision des images photographiques". „Le Moniteur de la
Photographie", 2. Ser., Bd. 8, S. 373, Bd. 9, S. 2, 1891/92:
„Bull. Assoc. Belge Phot." 1902, S. 45.) Referat von L. Pfaundler.

Die Verfasser machen darauf aufmerksam, dass durch
Einhaltung gewisser Vorsichtsmaassregeln Negative erhalten
werden können, welche die unter gewöhnlichen Umständen
hergestellten an Schärfe ausserordentlich übertreffen.

Um die Bedingungen, von denen dieser Erfolg abhängt,
genau zu untersuchen, construirten die Verfasser zunächst
einen Apparat, der das Einstellen der sensiblen Schicht in die
Ebene des optischen Bildes mit grösster Genauigkeit vor-
zunehmen gestattet. Das verwendete Objectiv, ein Planar
Zeiss-Krauss von 130 mm Brennweite, war mittels einer
feinen Mikrometerschraube, wie sie zum Einstellen eines
Mikroskopes verwendet wird, an der Camera vor- und rück-
wärts zu bewegen. An Stelle der Mattscheibe war eine voll-
kommen ebene Glasplatte angebracht, welche auf der dem

Objective zugewendeten Fläche ein feines Liniensystem enthielt. Diese Glasplatte konnte durch die empfindliche Platte ersetzt werden, unter Umständen, welche dafür bürgten, dass die empfindliche Schicht genau an der Stelle der liniirten Fläche der Glasplatte zu liegen kam.

Vor der Glasplatte war ein Mikroskop von starker Vergrösserung aufgestellt, mittels welchem man sowohl die feinen Linien der Glasplatte, als auch das vom Objective entworfene Bild eines aus feinen Details bestehenden Probe - Objectes, welches einige Meter von dem Objective entfernt aufgestellt war, beobachten konnte. Die Einstellung dieses Bildes geschah mittels der erwähnten Mikrometerschraube. Die Abwesenheit des groben Kornes der Mattscheibe und die feine Mikrometerbewegung, gestattete so ein sehr scharfes Einstellen der Ebene des optischen Bildes in die Ebene der liniirten Plattenseite. Indem dann die letztere ohne Anwendung einer Cassette direct durch die Ebene der empfindlichen Schicht vertauscht wurde, war dafür gesorgt, dass die Ebene des optischen Bildes genau mit der Ebene der empfindlichen Schicht coïncidirte.

Mit diesem Apparate wurde nun zunächt der Einfluss der Korngrösse der empfindlichen Schicht untersucht. Es wurden bei voller Oeffnung des Objectives entsprechend $f/3,8$ Platten von verschiedenem Grade der Empfindlichkeit exponirt, also sowohl solche von höchster Empfindlichkeit, welche ein Korn der grössten Dimension enthalten, sowie auch jene Platten, wie sie für die Farben - Photographie nach dem Verfahren von Lippmann verwendet werden, bei welchem unter dem Mikroskop überhaupt kein Korn mehr zu sehen ist. Die Vergleichung der so erhaltenen 75 mm hoch vergrösserten Bilder des Probeobjectes liess nun die gewaltige Ueberlegenheit der kornlosen Platten hervortreten. Offenbar zerstört das Korn, je grösser dessen Dimensionen sind, desto mehr die feinen Details durch Diffusion des Lichtes.

Es wurde sodann untersucht, welchen Einfluss die Einstellungsfehler ausüben. Es zeigte sich, dass bei Verdrehung der Mikrometerschraube um $^{1}/_{4}$ eines Schraubenganges die 75 mal vergrösserte Abbildung anfing in eine unscharfe überzugehen. Dies entspricht einem Einstellungsfehler von 0,25 mm und gibt einen Maasstab für die unter diesen Umständen zulässige Abweichung von der genauen Einstellung. Es ist begreiflich, dass die gewöhnlichen Einstellvorrichtungen diesen Grad der Genauigkeit nicht erreichen lassen.

Hierauf untersuchten die Autoren den Einfluss eines Restes von chromatischer Aberration. Es zeigte sich,

dass derselbe für das verwendete Objectiv von keiner Bedeutung war und ganz vernachlässigt werden konnte.

Endlich wurde auch der Einfluss der Oeffnung der Blende untersucht. Entgegen der verbreiteten Annahme, dass die Schärfe des Bildes stets mit der Verminderung der Oeffnung sich verbessere, zeigte sich, wie auch die mitgetheilten Abbildungen erkennen lassen, dass vielmehr die grösseren Blendenöffnungen die schärferen Bilder gaben. Es handelt sich eben in diesem Falle nicht um ein in die Tiefe sich erstreckendes, sondern um ein ebenes Object und überdies um die Schärfe in der Mitte des Bildes und nicht am Rande derselben. Die Verfahren erklären die günstige Wirkung der grossen Oeffnungen durch den geringeren Einfluss der Bewegung des Lichtes.

Die Untersuchung führte danach zu folgenden zusammenfassenden Schlüssen:

Um möglichst scharfe Bilder zu erhalten, welche bedeutende Vergrösserungen zulassen, soll man:

1. Photographische Platten verwenden, welche möglichst kornlos sind, ähnlich den für das Lippmann'sche Verfahren hergestellten;

2. Anordnungen treffen, welche die schärfste Einstellung ermöglichen.

3. sich vergewissern, ob das Objectiv genügend aberrationsfrei ist;

4. die grössten Oeffnungen anwenden, welche das Objectiv vermöge seiner Aberration noch verträgt.

Diese Versuchsergebnisse erscheinen insbesondere für die Mikrophotographie und die Herstellung feiner Projectionsbilder sehr bemerkenswerth.

Blenden für Rasterphotographie.

Normalblenden. Der internationale Congress für Photographie in Paris gab die Anregung, dass die Optiker eine einzige Serie von Blendensorten in Anwendung bringen sollten. An Stelle der angenommenen Serie, die die Oeffnungen $f/1,25$, $f/1,75$, $f/2,5$, $f/3,5$, $f/5$, $f/7$, $f/10 \ldots$ umfasst, würde die Serie $f/1$, $f/1,4$, $f/2$, $f/2,8$, $f/4$, $f/5,6$, $f/8$, $f/11 \ldots$ zu setzen sein.

Ueber die durch sehr kleine Blenden bei photographischen Objectiven hervorgerufenen Beugungserscheinungen schreibt W. H. Wheeler in „British Journal of Photography" 1901, S. 333.

Ueber Specialblenden für Autotypie (Monocular- und Coïncidenzblenden) ist im Objectiv-Kataloge der Firma Zeiss eine klare Uebersicht gegeben.

———

Ueber die Dämpfungsblende und die Anwendung lichtstarker Objective in der Rasterphotographie schreibt Ludwig Tschörner in Wien („Phot. Corresp." 1901, S. 172). Die modernen Typen der Reproductionsobjective, z. B. Planar, Collinear, Triple-Anastigmat, Apochromat-Collinear u. s. w., zeichnen sich zumeist durch grosse Lichtstärke aus. Für die Rasterphotographie ist dieser Umstand von wesentlichem Vortheile, weil hierdurch die Expositionszeit erheblich abgekürzt wird. Allerdings kann man mit einer gewöhnlich geformten Blende die volle Lichtstärke dieser Objective nicht ausnutzen, denn würde man eine normale, viereckige Schlussblende von $f/8$ oder $f/5$ gebrauchen, so würde das Resultat ein in den Lichtern gänzlich verschleiertes Negativ sein. Bei derartigen lichtstarken Objektiven verwendet man entweder einen Coïncidenzblendensatz, wie ihn Dr. Grebe („Phot. Corresp." 1900, S. 304) empfohlen hat, oder einfacher, man exponirt mit den normalen Mittelblenden für die Schatten- und Mitteltöne wie gewöhnlich und benutzt als Schlussblende eine Dämpfungsblende, welche dem vollen Oeffnungsverhältnisse des Objectives entspricht. Unter Dämpfungsblende

Fig. 133.

versteht man eine beliebig geformte Schlussblende mit mehreren Oeffnungen, bei welcher der sonst hindurchgehende centrale Lichtkegel abgeblendet (abgedämpft) ist. Die einfachste Form einer solchen Dämpfungsblende ist die in Fig. 133 ersichtliche.

Die Wirkungsweise derselben ist folgende: Eine Exposition mit der Mittelblende allein gibt auf dem Negative Punkte verschiedener Grösse, denen in den Lichtern der Schluss fehlt. Diesen Schluss erzeugt die Dämpfungsblende in der Art, dass immer die Bilder zweier entgegengesetzter Blendenöffnungen aufeinander fallen, und zwar genau zwischen die von der Mittelexposition herrührenden Punkte in den Lichtern. Voraussetzung ist natürlich, dass die Rasterentfernung richtig ist und die Platte sich in der Coïncidenzebene befindet.

Ausser der abgekürzten Expositionszeit bietet die Dämpfungsblende noch einen Vortheil, der besonders bei flauen Originalen sehr willkommen ist. Bei einer Rasteraufnahme nach einem guten Originale erhält man durch die sehr kurze Schlussexposition nur die Lichter gut geschlossen, ohne dass die

Mitteltöne davon berührt werden. Die Folge ist ein brillantes
Negative, und die Copie desselben gibt mit einer Aetzung schon
befriedigende Resultate. Es ist ferner eine bekannte Thatsache,
dass man nach einem flauen, grauen Bilde nur mit grossen
Blenden gute Erfolge erzielen kann. Hier ist also die
Dämpfungsblende sehr am Platze, da man die volle Oeff-
nung ausnutzen, also die grösstmöglichste Schlussblende an-
wenden kann.

Aber auch im entgegengesetzten Falle, nämlich bei der
Aufnahme eines harten, dunklen Originales, leistet sie gute
Dienste. Die hierbei nöthige lange Exposition mit der Mittel-
blende gibt auch bei verringertem Rasterabstande in den
Lichtern schon grosse Punkte. Diese werden bei der hierauf
folgenden Belichtung mit der gewöhnlichen Schlussblende
noch weiter vergrössert, da der centrale Theil der Blende auf
dieselben mit einwirkt. Es entstehen dann sehr kleine,
spitzige, durchsichtige Punkte in den Lichtern, welche sich
kaum copiren und anätzen lassen. Verwendet man nun statt
der normalen Schlussblende eine Dämpfungsblende, so werden
die vorhandenen Punkte nicht mehr vergrössert, da ja der
mittlere Theil der Blende nicht mitwirkt; es wird nur ein
guter Schluss mit grossen, durchsichtigen Punkten erzielt,
welche ein leichtes Copiren und Aetzen erlauben. Die An-
wendung der Dämpfungsblende ist daher eine universelle, und
wenn auch die Vortheile, die sie bietet, nicht so bedeutende
zu sein scheinen, so wird sie doch für den praktischen Photo-
graphen, der ja alle möglichen Kunstgriffe anwenden muss,
um auch nach wenig geeigneten Originalen brillante Auto-
typien zu schaffen, ein beachtenswerthes Hilfsmittel sein.

C. Fleck schreibt in der „Zeitschrift für Reproduktions-
technik" 1901, S. 106, über Vierfarbendruck mit Kornfolien
und bringt hierzu die Illustration der dabei zu benutzenden
Blenden (ohne Quellenangabe), welche bereits
in diesem „Jahrbuche" 1901, S. 493, be-
schrieben sind.

Die Aufnahme für Dreifarbenautotypie
nimmt Pöhnert („Zeitschr. f. Reproduktions-
technik" 1901, S. 93) in folgender Weise vor:
Die Rasterlinien eines diagonal gekreuzten
Rasters sollen horizontal und vertical laufen,
wie Fig. 135 durch die Linien *A* angibt.
Exponirt wird wie gewöhnlich unter An-
wendung einer viereckigen Blende von neben-

Fig. 134.

stehender Form (Fig. 134) für die Lichter

Fig. 135.

Fig. 136.

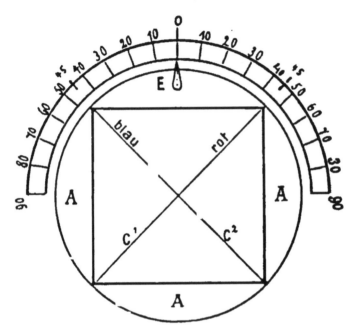

Fig. 137.

und einer runden Mittelblende für den Halbton. Das Negativ
für den Rothdruck nimmt man mit einer Blende von den

Fig. 138

Formen *a*, *b*, *c*, *d* oder *e* auf (Fig. 136).
Der Raster wird in seine gewöhnliche
Lage gebracht, der Zeiger auf die
Zahl o der Scala zeigend (Fig. 137).
Für das Blaudrucknegativ verfährt man
in ähnlicher Weise, nur mit dem Unter-
schiede, dass man den Blendenschlitz
auf der entgegengesetzten Seite, wie
Fig. 137 C^2 zeigt, wirken lässt. Der
Raster bleibt in diesem Falle in derselben
Lage wie beim Rothnegative. Das da-
durch beim Zusammendrucke der drei
Autonegative entstehende regelmässige
Gitter von Rasterlinien und Punkten
hat, in starker Vergrösserung dargestellt, das Aussehen
von Fig. 138.

In der „Phot. Chronik" 1901, S. 411, schreibt G. Aarland über Autotypie Nachstehendes: Dr. C. Grebe hat eine sehr werthvolle Arbeit über „das autotypische Negativ und die Verwendung sehr lichtstarker Objektive zur Herstellung desselben" in der „Photographischen Correspondenz" 1899 publicirt. Grebe äusserte sich schon vor Jahren: Das Ideal bei Rasteraufnahmen wäre die Construction einer Blende, deren Oeffnungsverhältnisse sich während der Belichtungszeit selbstthätig regulirten. Er beschrieb eine autotypische Blende in dem erwähnten Artikel auf Seite 303 und sagt dabei wörtlich: „Einer Theilung der Gesammtexposition in mehr als drei Theile steht nichts im Wege; es würde im Gegentheil eine sich in bestimmt wachsender Geschwindigkeit automatisch öffnende Blende geradezu ideal sein, um eine vollkommene Variation der Punktgrössen herbeizuführen." Die Blenden hatte Grebe also construirt (sie sind von der Optischen Werkstätte von C. Zeiss wiederholt zur Ausführung gelangt) und das Princip, sie automatisch wirken zu lassen und so das vollkommenste Rasterbild zu erzielen, hat er ebenfalls publicirt. Zur Verwirklichung dieses Principes fehlte also nur eine Triebkraft, um die Blenden in richtiger Weise in Bewegung zu setzen. Herr Brandweiner in Leipzig hat sich das Verdienst erworben, zu diesem Zwecke ein Uhrwerk zu construiren, das nach seiner Aussage tadellos functionirt. Herr Brandweiner hat sich ein Patent Nr. 121620 vom 7. September 1900 erteilen lassen, dessen Anspruch mir kürzlich zu Gesicht kam. Ich bin erstaunt, nicht, wie es einzig zulässig gewesen wäre, die Triebkraft, in diesem Falle ein Uhrwerk, patentirt zu sehen, sondern das Verfahren, das Princip, das Grebe schon 1899 der Oeffentlichkeit bekannt gegeben hat. Neu ist lediglich das Uhrwerk. Alles andere war bekannt.

Die ausführliche Beschreibung des Adolph Brandweinerschen „Blendenstellers", ein Instrument zur Herstellung autotypischer Rasternegative, siehe „Phot. Corresp." 1901, S 406. Es ist jedenfalls ein Verdienst Brandweiners, die Grebe'sche Idee weiter ausgebildet zu haben.

———

Blenden-System für Autotypie. (Penrose's und Gamble's engl. Patent Nr. 2942, 1900.) Bei der Herstellung für die Autotypie ist es Gebrauch geworden, Oeffnungen in der Blende der Linse zu verwenden, die entweder quadratisch oder aber quadratisch mit in horizontaler, vertikaler oder diagonaler Richtung ausgebreiteten Ecken sind, jedoch ist noch kein Versuch gemacht worden, diese unregelmässigen

Oeffnungen in ein bestimmtes Verhältniss zu photographischen Linsen zu setzen (wie es in dem Falle der gewöhnlichen runden Blenden, welche für photographische Linsen benutzt werden, geschieht), und es war deshalb unmöglich, genau das Verhältniss der Expositionen zu berechnen, wenn man von einer Blende zu einer anderen übergeht. Ebenso ist es unmöglich, mit Oeffnungen von solchen willkürlichen Proportionen eine Blende zu wählen, welche der Raster-Distanz, der Raster-Liniatur und der Focal-Ausdehnung der Camera entsprach. Weiter gab es, wenn die Ecken der Oeffnungen ausgedehnt wurden, so dass sie sich bis zu dem, was als der Schluss der Halbtonpunkte bezeichnet wird, oder in anderen Worten, die Vorbereitungswirkung des Lichtes hinter die Linien des Rasters reichte, welcher von der lichtempfindlichen Platte verwendet wird, kein bestimmtes Verhältniss der Eckaus-

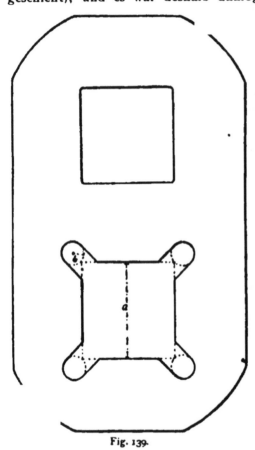

Fig. 139.

dehnungen zu der centralen Oeffnung der Blende, und es war deshalb unmöglich zu bestimmen, welchen Schluss eine ausgedehnte Oeffnung liefern würde. Die vorliegende Erfindung ist dazu geeignet, diese Schwierigkeiten durch Einschiebung eines Satzes von Blenden zu entfernen, welche die Berechnung der Expositionen und Raster-Distanzen erleichtern, wenn man quadratische Blenden oder solche mit vorspringenden Ecken benutzt, und auch für den Schluss zu sorgen.

welcher in einem genau der allgemeinen Oeffnung entsprechenden Verhältnisse fortschreitet. Die Erfinder passen auf blanke Metallplatten, welche in die Blenden der Linse passen, einen Satz von „Oeffnungen", von denen jede um die Hälfte grösser ist, als die vorhergehende kleinere. Die entsprechenden Oeffnungen stehen deshalb im Verhältnisse von $1\frac{1}{2}:1$ (Flächeninhalt), was dem Verhältnisse der Expositionen entspricht.

Die linearen und Flächen-Dimensionen eines für die kleinste und die grösste Linse, die man gewöhnlich in Gebrauch hat, geeigneten Satzes von Oeffnungen, ist wie hier folgt, bestimmt:

Dimensionen der Oeffnungen.

Nr.	Linear Zoll	Fläche Zoll
1	0,204	0,0416
2	0,250	0,0625
3	0,306	0,0936
4	0,375	0,1406
5	0,460	0,2116
6	0,562	0,3158
7	0,689	0,4747
8	0,844	0,7123
9	1,034	1,0691
10	1,266	1,6027
11	1,550	2,4025

In der Praxis wird das Ausschneiden innerhalb der Fehlergrenze von 0,01 Zoll ausgeführt. Bei der Herstellung der vorspringenden Ecken zur Erzielung des Schlusses finden wir, dass das beste Verhältniss des Vorsprungs zum Hauptgebiet dadurch bestimmt wird, dass man einen Kreis zieht mit einem Radius, der $\frac{1}{8}$ der Seite des Quadrats gleichkommt. In der nebenstehenden Fig. 139, in welcher a die Linear-Dimension darstellt, ist b der Radius des Vorsprungs. Um Beugungs-Erscheinungen zu neutralisiren, haben die Erfinder es als einen Vorzug befunden, die Ecken abgerundet zu lassen („The Brit. Journ. of Photographic Almanac" und „Photographer's Daily Companion" 1902, S. 917ff).

Lochcamera.

Photographie mittels Lochcamera bespricht neuerdings L. Morgan („The Amateur-Photographer" 1901, S. 517).

Ueber die günstigste Art der Herstellung von kleinen Oeffnungen für die Lochcamera, welche keine „Tunnels"

sein sollen u. s. w., schreibt Thomas Bolas ausführlich in
„The Photogramm" 1901, S. 10.

 Sowohl Th. Bolas als Malvezin („Photo Revue";
„The Photogramm" 1902, S. 88) empfehlen Vorrichtungen
zum Verstellen der Lochöffnungen. Letzterer verwendet
die in Fig. 140 u. 141 abgebildete Regulirung mit Schraube *g*
und graduirtem Schraubenkopf *CH*, wobei rechteckig aus-
geschnittene Platten *EE'* gegen einander verschoben werden.

Um den Bildausschnitt
bei Aufnahmen mit der
Lochcamera zu controliren,
gibt „Photography" ein
sehr einfaches Verfahren
an. Man macht den
Rahmen von der Visir-
scheibe frei, dreht den
Apparat um und visirt

Fig. 140 u. 141. Fig. 142.

durch das Loch auf den Gegenstand. Dann dreht man die
Camera um 180 Grad zurück und macht die Aufnahme.

 Photographische Messung. Für eine Methode,
welche die Benutzung einer Nadel-Lochcamera einschliesst,
wird jetzt ein Patent verlangt. Ein transparenter Schirm, der
mit concentrischen Kreisen versehen ist, wird nach den Viel-
fachen eines Grades (z. B. 5°, wie in der Fig. 142 angedeutet)
eingetheilt, wobei diese Scala, gemäss der Entfernung von
der Platte der Nadel-Lochcamera oder der Focallänge der
benutzten Linse bemessen ist. Natürlich muss die Mitte der
concentrischen Ringe mit der Achse des Instruments zusammen-
fallen; unter diesen Umständen liefert es Angaben, die von
Werth sind. (Nr. 10586, Möller. „Photography" 1901, S. 200).

Cameras. — Stative. — Momentverschlüsse. — Mattscheiben.

Die Firma Kodak, G. m. b. H., Berlin, erzeugt eine Ein-
richtung zum verticalen Verstellen des Objectives,
welche unter Nr. 124539 vom 23. Oktober 1900 patentirt ist.
Das Objectiv *a* (Fig. 143) an photographischen Cameras wird
dadurch verstellt, dass der Objectivrahmen *b* mittels auslösbarer
Federn *g* in Nuten *e* der das Objectiv *a* tragenden Ständer *d*
in verschiedener Höhe festgehakt werden kann. Auch können
die Federn des Objectivrahmens in dem einen Ende in eine
in die Ständer eingeschnittene Nut *i* eingreifen, wenn das
Objectiv sich in der normalen Mittelstellung
befindet („Phot. Chronik" 1902, S. 92).

Fig. 143.

John Edward Thornton in Worsley
Mills, Hulme, Manchester, erhielt ein D. R.-P.
für seine Vorrichtung zum licht-
dichten Anschliessen von Cassetten
an Cameras. Um das Eindringen von
Nebenlicht in eine photographische Camera
an der Stelle, wo die Cassette in den
Apparat eingesetzt ist, zu verhindern,
pflegt man gewöhnlich Streifen von Plüsch
oder Sammet derart an die Camera anzu-
bringen, dass sich die Cassette lichtdicht
gegen dieselben anlegt. Ein derartiger
Verschluss ist jedoch nicht dauerhaft, da
die Polfäden des Plüsches, bezw. Sammets, sich mit der Zeit
niederlegen und das Licht dann passieren lassen. Um diesen
Uebelstand zu vermeiden, werden die Plüsch-, bezw. Sammet-
streifen durch einen federnd gelagerten Rahmen ersetzt,
welcher gegen die Cassette gedrückt wird („Phot. Chronik"
1901, S. 307).

Rollcassette (engl. Patent Nr. 7920, 1900) von A. Hoff-
mann. Um die Abrollung der constanten Länge des Film-
bandes nach jeder Operation zu sichern, ist der untere Rand
mit Oeffnungen versehen, deren Entfernung gleich der Länge
jedes Bildes ist. Das Häutchen läuft auf dem durch die
beiden Metallführungen angegebenen Wege *c* (Fig. 144). Eine
Spiralschraube *b* hält stets auf diesen Streifen den Greifer *d*
gepresst; sobald eine Oeffnung des Häutchens sich vor dem
Greifer zeigt, greift dieser hindurch und hält so das Häutchen
fest („La Photographie" 1901, S. 172).

Willy Beutler in Charlottenburg erhielt ein D. R. P.,
Kl. 57, Nr. 123752 vom 4. März 1900, auf eine von der
Expositionsschieberseite aus zugängliche Rollcassette. Die

Rollcassette ist von der Espositionsschieberseite aus zugänglich,
indem der Spulenkasten *a* (Fig. 145) der Träger der Filmspulen *p*,
n ist. Das seitlich unter das Filmband einführbare, durch den
lösbaren Expositionsschieberrahmen *d* in der richtigen Lage
gehaltene Focusbrett *i* ist herausnehmbar („Allgem. Phot. Ztg.",
VIII., 1901, S. 413).

Bei der unter D. R. P. Nr. 116907 vom 12. November 1899
geschützten Rollcassette von Adolf Hesekiel in Berlin wird

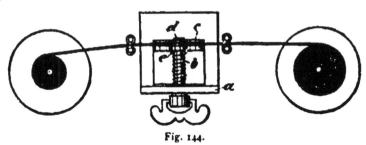

Fig. 144.

für die Vorraths- und die Sammelrolle je eine besondere Thüre
angebracht. Es kann daher jede der beiden Rollen einzeln

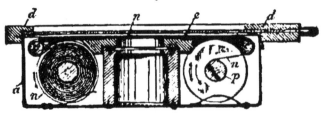

Fig. 145.

freigelegt werden, ohne dass die andere dabei belichtet wird
(„Phot. Chronik" 1901, S. 185).

Arthur Williams Mc Curdy in Washington nahm
unter D. R. P., Kl. 57, Nr. 124623 vom 21. October 1899 ein
Patent auf eine Schalt- und Anzeigevorrichtung für
Rollcameras. Das Film *a* (Fig. 146) besitzt für jedes abzu-
wickelnde Stück an geeigneter Stelle ein Loch *b*, in welches
bei Einnahme der richtigen Lage die Nase *k* einer unter
Federdruck stehenden Klinke *q* einfällt, welche bei dieser
Bewegung ein Zifferblatt *x* fortschaltet. Die in die Film-
durchbrechung *b* einfallende Nase ist nach der Zuführungs-
seite des Films *a* hin genügend abgeschrägt, um beim Fort-
schalten des Films von der gegen diese Schrägfläche stossenden

Lochkante ausgehoben zu werden ("Phot. Chronik" 1902, S. 137).

Der Clipper-Camera-Manufacturing Co. in Minneapolis wurde ein D. R. P. Nr. 121749 vom 27. Januar 1900 auf eine

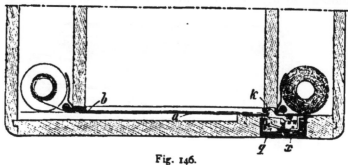

Fig. 146.

Film-Zufuhr- und -Einschneide-Vorrichtung für photographische Cameras ertheilt, bei welcher das unter dem

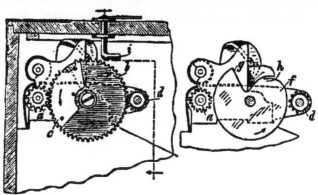

Fig. 147.

Einfluss einer Feder stehende bewegliche Scheerenblatt *e* (Fig. 147, 148 u. 149) durch eine Curvenscheibe *f* gehoben und in dieser Stellung so lange gehalten wird, bis es in den Einschnitt *g* dieser Scheibe einfallen kann und damit das Einschneiden bewirkt. Diese Curvenscheibe ist mit zwei sich zu einem vollständigen Zahnrad ergänzenden Zahnsektoren *b* und *c* verbunden, welche beide einerseits in das Antriebsrad *d* eingreifen, während der Sektor *b* ausschliesslich

24

in das die Zuführung des Films veranlassende Zahnrad *a* eintritt, und zwar derart, dass das Herabfallen und Wiederheben des Scheerenblattes in der Zeit des Stillstandes von *a* stattfindet. Ferner ist die Curvenscheibe *f* bei *h* sperrradähnlich gestaltet, um das Bestreben des auf die Curvenscheibe federnd

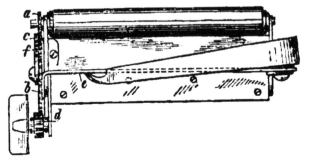

Fig. 148.

aufgepressten Scheerenbandes, auf die Curvenscheibe rückwärts drehend einzuwirken, durch Sperrung des ganzen

Fig. 149.

Mechanismus aufzuheben, zum Zwecke, nach halber Umdrehung der Fingerplatte die Hand zurückdrehen zu können. Ein Finger *i* ist in der Weise angeordnet, dass er unter das Scheerenblatt geschoben werden kann und somit das vollständige Herabgehen und Einwirken desselben auf das Papier verhindert. Man kann daher auch Films grösserer Länge ohne Einschneiden abwickeln, wobei das Scheerenblatt jedesmal nach der Vollendung einer vollen Umdrehung beim

Erreichen des Einschnittes *g*, nur um einen geringen Betrag abwärts gehend, auf den Finger *i* schnappt ("Phot. Chronik" 1901, S. 537).

Th. Lautin in Düsseldorf erhielt ein D. R.-P. Nr. 117828 vom 17. Dezember 1899 für die Stellvorrichtung für Doppelcameras, deren beide Hälften gegeneinander verstellbar sind. Beim Vor- und Zurückziehen der Objective setzt eine Zahnstange *t* ein Zahnrad *r* in Drehung (Fig. 150). Auf der Achse des Zahnrades *r* befindet sich nun noch ein zweites Zahnrad, in welches zwei an den beiden Camerahälften gelenkig

Fig. 150. Fig 151.

angebrachte Zahnstangen *s* eingreifen, welche ein dem Verlängern oder Verkürzen der Camera entsprechendes Verstellen der beiden Camerahälften gegeneinander bewirken ("Phot. Chronik" 1901, S. 244).

Carl Willnow in Berlin erhielt ein Patent Nr. 120279 vom 23. Juni 1900 auf eine Doppelcamera mit nur einem Objeetive und hinter diesem angeordneten Winkelspiegel. Die Doppelcamera besteht aus zwei nebeneinander liegenden Belichtungsräumen *a* und *b* (Fig. 151), von denen jeder mit einem besonderen Spiegel *c*, bezw. *d* ausgestattet ist. Durch Drehen des vor dem Objectiv angebrachten Winkelspiegel *e* kann das Bild nun sowohl auf den Spiegel *c* und von diesem auf die in dem Raum *a* befindliche Platte, als auch auf den Spiegel *d* und von diesem auf die in dem Raum *b* befindliche Platte geworfen werden ("Phot. Chronik" 1901, S. 440).

24*

Magazincameras und Wechselvorrichtungen.

H. O. Försterling in Friedenau nahm ein Patent
Nr. 113397 vom 5. August 1899 auf eine Camera mit hori-
zontalem, hinter dem Belichtungsraume liegendem Platten-
magazin und unter dem Belichtungsraume angeordnetem Ab-
lege- oder Entwicklungsraume. In dem Plattenmagazine liegen
die zu belichtenden Platten aufeinandergestapelt. Die unterste
derselben wird beim Vorschieben eines Transportschiebers k
(Fig. 152) auf den in dem Boden des Belichtungsraumes befind-
lichen Hebel l geschoben. Durch Drehen des Hebels l um
seine Achse m wird dann die Platte in die Belichtungsstelle
gehoben. Um die Platte dort festzuhalten, ist eine Feder p
mit einem Absatze o derartig in dem oberen Theile des
Belichtungsraumes angebracht, dass sich der obere Rand der
Platte hinter dem Absatze o fängt. Der untere Rand der

Platte ruht auf dem vorderen Theile
des Transportschiebers k, so dass die
Platte beim Zurückziehen des letzteren
ihren Halt verliert und in den unter
dem Belichtungsraume befindlichen
Ablege-, bezw. Entwicklungsraum
fällt („Phot. Chronik" 1901, S. 55).

Fig. 152.

Die Londoner Stereoskopie-Photogr.-
Comp. (106 Regentstreet W.) bringt
eine Spiegelreflex-Camera mit Plattenmagazin
(Fig. 153) (Magazine Twin-Lens Artist Camera) in den Handel.
A ist die Klappe, welche die Visirscheibe B deckt, C der
Spiegel, welcher das vom Sucher-Objective D entworfene Bild
nach aufwärts wirft, während das eigentliche photographische
Bild bei E in der Camera erzeugt wird.

H. O. Foersterling in Friedenau erhielt D. R. P.,
Kl. 57, Nr. 124532, vom 14. September 1899, auf eine Vor-
richtung zum Entfernen der belichteten Platten aus
der Belichtungsstellung und zum Auffangen in einem
Transportnetze. Die belichteten Platten werden aus der
Belichtungsstellung entfernt und in einem Transportnetze auf-
gefangen, indem der das Netz N (Fig. 154) tragende Stösser H
einen die Platte P unterstützenden federnden Schieber S derart
einlöst, dass die auf demselben ruhende Platte P in das Netz
fällt („Phot. Chronik", Nr. 23, 1902, S. 150).

Josef Adler in Berlin meldete eine Balgcamera zum
Patent an (D. R. P. Nr. 121803 vom 20. Febr. 1900), bei
welcher der Plattenwechsel innerhalb des Balges erfolgt, in-
dem die belichteten Platten nach einzelner Freigabe durch

einen Kipprahmen b (Fig. 155) unter zwangläufiger Führung sich auf einer Platte k aufschichten, die zusammen mit den Platten

Fig. 153. Fig. 154.

emporgeklappt und in den Plattenkastentheil a der Camera unter Getrenntenterhaltung der belichteten und noch nicht be-

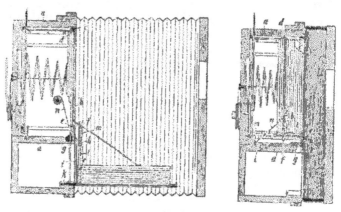

Fig. 155.

lichteten Platten eingeschoben werden kann. Ferner erfolgt zur Freigabe der ersten Platte eine Drehung des Kipprahmens b von aussen durch Vermittlung einer Schiene c, in

welche die obere Schiene *d* des Rahmens *b* derart eingehängt ist, dass der Rahmen mit der Schiene *c* gedreht werden kann, wobei gleichzeitig aber eine Verschiebung des Rahmens *b* stattfinden kann, dessen Schiene *d* den nachgedrückten unbelichteten Platten als Widerlager dient, während das Widerlager für den unteren Theil der Platte durch verschiebbare Anschläge *f* gebildet wird. Auch wird die Kippbewegung der Tragplatte *k* für die belichteten Platten durch eine dreh- und feststellbare Welle *g* bewirkt, in deren Hülsen *h* die

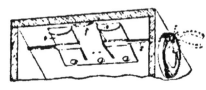

Fig. 156.

Tragstangen *i* der durch Federn *n* vorgetriebenen Tragplatte *k* Führung erhalten. Die mit Stift oder Hakenansätzen *r* am unteren Rande versehenen Platten erhalten bei ihrer Wechselbewegung durch an der Platte *k* befestigte Stifte *l*. bezw. aus ihnen verschiebbare Rohrfortsätze *m* Führung, so dass sie sich als geordneter Stapel auf der Platte *k* aufschichten („Phot. Chronik" 1901, S. 513).

Harry Dudley Haight in Chicago nahm ein D. R.-P. Nr. 117672 vom 23. August 1899 auf eine Auslösevorrichtung für Magazin-Cameras mit vornüberkippenden Platten. Dieselbe besteht aus drei federnden Zungen *e*, *e* und *f*. Die mittlere Zunge *f* ist ein wenig länger als die beiden andern.

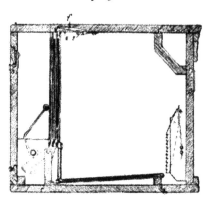

Fig. 157.

so dass der obere Rand der vordersten Platte zwischen dem Ansatz der Zunge *f* und den Ansätzen der Zungen *e*, *e* gehalten werden kann. Die Zunge *f* ist ferner in ihrer Mitte nach unten gekröpft, und der abgeflachte Theil einer Querwelle *s* ist zwischen den Zungen *e*, *e* und *f* gelagert (Fig. 156): wird nun diese Welle gedreht, so wird, sobald die grössere Seite der Abflachung vertical gerichtet ist, die Zunge *f* nach unten gelegt, die Zungen *e*, *e* aber werden gehoben. Hierdurch wird die vorderste Platte ausgelöst, so dass sie vorn überfallen kann, die zweite aber gesperrt (Fig. 157) (.. Phot. Chronik" 1901, S. 233).

Thomas Ernst Meadowcrott in London erhielt ein
D. R.-P. Nr. 117959 vom 16. April 1899 auf seine Magazin-
Camera mit nach innen klappender verstellbarer
Visirscheibe. Das Plattenmagaziu *b* (Fig. 158) ist an der
Camera in der Weise angebracht, dass es hinauf- und herab-

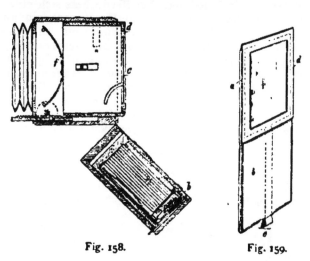

<center>Fig. 158. Fig. 159.</center>

geklappt werden kann. Die Visirscheibe *c* wird von einem
verschiebbaren Rahmen *d* getragen. Dieser Rahmen wird nun,

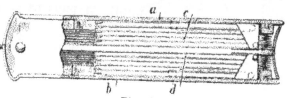

<center>Fig. 160.</center>

sobald das Plattenmagazin herabgeklappt ist, durch eine Feder *f*
so weit zurückgedrückt, dass die Visirscheibe die in der
vordersten lichtempfindlichen Platte des Magazins entsprechende
Stellung erhält („Phot. Chronik" 1901, S. 244).

Magnus Niéll in Kew bei London liess sich unter
Nr. 117132 vom 17. October 1899 seine Wechselcassette für
photographische Platten oder geschnittene Films patentiren.
Ein aus lichtdichtem Stoff hergestellter Sack bildet zwei Theile,
von denen der eine *a* (Fig. 159) als Cassette ausgebildet ist,

während der zweite *b* als Sammelraum für die belichteten
Platten dient. Sobald nun eine Platte in dem Raum *a* belichtet
ist, wird sie mit Hilfe eines an ihr befestigten Streifens *c* aus
dem Theil *a* in den Theil *b* des Sackes gezogen („Phot. Chronik"
1901, S. 185).

C. P. Goerz in Friedenau bei Berlin liess sich eine Buch-
camera mit seitlich angeordnetem Plattenmagazin und Vor-
richtung, um die Platten in die Bildebene zu schwingen,
patentiren (D. R. P. Nr. 120652 vom 28. October 1899). Das
Plattenmagazin ist in zwei von einander unabhängige Hälften *c*, *d*
(Fig. 160) geteilt, und jede dieser beiden Hälften ist für sich
an einem der Buchdeckel *a*, *b* befestigt. Durch diese Theilung
des Magazins wird der offene Raum, welcher zur Einrückung
aller Platten nach einander in die Bildebene nöthig ist, auf
die Hälfte verkleinert („Phot. Chronik" 1901, S. 455).

Handcameras.

Jean Antoine Pautasso in Genf erhielt ein D. R.-P.
Nr. 120653 vom 30. December 1899 auf eine Flachcamera
mit zwei gegen die Mittelachse des Apparates zusammen-
klappbaren Theilen,
an deren einen das
Plattenmagazin ange-
lenkt ist. Das Magazin
m (Fig. 161) wird,
nachdem die Camera
geöffnet ist, aus der
punktirt gezeichneten
Lage durch Drehen
des Hebels *P* in die
Belichtungsstelle ge-
schwungen. Die Plat-
ten im Magazin wer-
den durch federnde
Klinken festgehalten,
welche durch geringes
Zusammendrücken

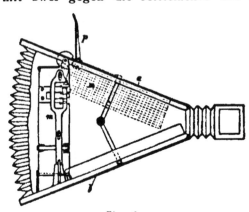

Fig. 161.

der beiden Seitenteile *a*, *b* so umgestellt werden, dass die
vorderste Platte freigegeben wird („Phot. Chronik" 1901, S. 464).

Jean Antoine Pautasso erhielt ein anderes D. R.-P.
Nr. 124534 vom 31. Mai 1900 auf eine Buch-Rollcamera.
Das Filmband *a* (Fig. 162) der Buch-Rollcamera *A, B, D* wird
beim Zusammenklappen selbstthätig durch ein Federgehäuse
aufgewickelt, indem die Federtrommel *b* derart durch ein Zug-
organ *c* mit dem einen Deckel der Camera verbunden ist, dass

beim Aufklappen der Camera durch dieses Organ c eine stelbst-
thätige Spannung der Trommelfedern erfolgt. (Beilage zur
„Allgem. Photogr.-Ztg.", Nr. 51, 1902, S. 544.)

Cajetan Uebelacker in München wurde ein D. R.-P.
Nr. 118179 vom 26. September 1899 für eine Vorrichtung
zum Markiren der Ob-
jectiveinstellung auf der
lichtempfindlichen Platte er-
theilt. Die mit einer Camera
aufgenommenen Bilder kön-
nen mit derselben Camera
dadurch in natürlicher
Grösse auf einen Schirm
projicirt werden, dass man
sie an dieselbe Stelle und
in gleiche Entfernung zum
Objectiv bringt, in der sich
das Negativ bei der Auf-
nahme befand. Um nun
diese Stelle mit Sicherheit
wieder finden zu können,
sind innerhalb der Camera

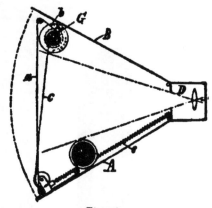

Fig. 162.

zwei sich mit auf der Platte photographisch abbildende
Metallplättchen a (Fig. 163) angeordnet. Dieselben sind durch
Hebel $b\,b$ in der Weise mit
der Objectiv-Einstellvorrich-
tung $k\,s\,t\,d\,u$ verbunden, dass
ihr Abstand jedesmal einer
bestimmten Einstellung des
Objectivs entspricht („Phot.
Chronik" 1901, S. 238).

Ueber Lechner's Stella-
Camera siehe E. Rieck in
diesem „Jahrbuche" S. 185.

Marckenstein in Paris
richtet seine Stereoskop-
Photojumelle für die Ver-

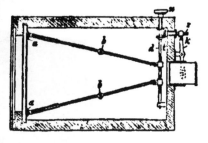

Fig. 163.

doppelung des Focus ein; bei der Aufnahme sehr nahe
befindlicher Gegenstände werden die Objectivhälften der apla-
natischen Objective weggeschraubt und dadurch der Focus ver-
doppelt. Ein an die Camerarückwand gesteckter zusammenklapp-
barer Ansatz (s. Fig. 164 u. 165) ermöglicht das Photographiren
bei verlängertem Focus („Bull. Photoclub de Paris" 1901, S. 428).

Die Firma A. H. Rietzschel in München bringt eine
Klappcamera in den Handel, welche sowohl für Films als

Platten benutzbar ist; ein eigener Adapter ist bei dieser Construction nicht nöthig (1900). Diese Handcameras sind mit Rietzschel'schen Anastigmaten ausgerüstet (Fig. 166).

Fig 164 u. 165.

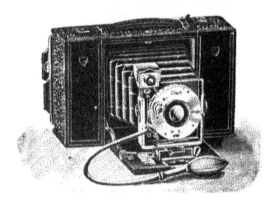

Fig. 166.

Die Actiengesellschaft Camerawerk Palmos in Jena (jetzt C. Zeiss) erhielt ein D. R.-P. Cl. 57, Nr. 124537 vom 8. Januar 1901, auf ihre Klappcamera mit selbstthätiger Verklinkung oder Verriegelung des Objectivträgers zwischen

den Klappwänden, Klappspreizen oder dergl. Bei dieser Klapp-
camera geschieht die selbstthätige Verklinkung oder Verriege-
lung des Objectivträgers *c* (Fig. 167) zwischen den Klappwänden,
Klappspreizen oder dergl. bei vollendetem Ausziehen der Camera
in die Gebrauchsstellung dadurch, dass — beim Ergreifen des
Objectivträgers behufs Zusammenklappens der Camera —
durch den Druck der Finger ein federbelastetes Fingerstück *h*,
bezw. ein paar solcher Fingerstücke verschoben und dadurch
die Verklinkung *d*, bezw. *b* oder Verriegelung ausgelöst wird.
Ferner können die Klappwände, Klappspreizen oder dergl.
federnd angeordnet sein, und das Auslösen der Verklinkung

Fig. 167. Fig. 168 u. 169.

geschieht durch Ausbiegen dieser Theile („Phot. Chronik"
1902, S. 111).

Dr. Rud. Krügener in Frankfurt a. M. erhielt ein
D. R.-P. Cl. 57, Nr. 123751 vom 22. September 1899, auf eine
Handcamera mit nach allen Richtungen verschiebbarem
Vordertheile. Der Vordertheil *d* (Fig. 168 u. 169) einer Hand-
camera ist nach allen Richtungen verschiebbar durch eine
Kupplung, die aus zwei Paar parallelen und rechtwinklig zu
einander stehenden Schienen *a, g* besteht. Diese sind in Nuten
des luftdicht an einander schliessenden Vorder- und Hinter-
theils geführt und werden in geeigneter Weise *b* in diesem
gehalten („Phot. Chronik" 1902, Nr. 13, S. 84).

Einstell-Spiegel (engl. Pat. Nr. 7474, 1900) von J. Gant
und J. J. Ronse. Der Spiegel, welcher mit Anhänge-Vorrich-
tungen (Fig. 170) versehen ist, wird hinter der photographischen

Kammer unter einem Winkel von 105° befestigt; man sieht dann in diesem Spiegel ein richtiges Bild, das leichter als das umgekehrte Bild zu untersuchen ist, welches auf der matten Glasscheibe erhalten wird. Man kann den Zwischenraum zwischen dem Spiegel und dem Apparat mit Zeugstoffen verbinden, um sich vor dem äussern Licht zu schützen („La Photographie", 1901, S. 172f).

Fig. 170.

C. P. Goerz in Friedenau bei Berlin erhielt ein D. R.-P. Nr. 124 536 vom 27. September 1900 für eine Vorrichtung zum Wechseln photographischer Platten bei Tageslicht. Um photographische Platten a (Fig. 171), bezw. geschnittene Films bei Tageslicht wechseln zu können, haben diese eine besondere Verpackung erhalten. Ein oben und unten offener Kasten c zur Aufnahme der Platten u. s. w. wird durch luftdicht schliessende Schieber d und e verschlossen und ist in Verbindung mit einer beliebig eingerichteten Wechselcassette,

Fig. 171.

die ein Entfernen und Wiedereinsetzen der Schieber d und e der Plattenpackung unter Lichtabschluss gestattet („Phot. Chronik" 1902, S. 65).

Frederick Mackenzie und George Wishart in Glasgow erhielten ein D. R.-P. Nr. 113 874 vom 9. Mai 1899 auf eine photographische Cassette mit einlegbarer Plattentasche, welche die Möglichkeit bietet, die Trockenplatten bei Tageslicht wechseln zu können. Die Plattentasche besteht aus zwei Theilen, nämlich aus der eigentlichen Tasche (Fig. 172) und aus einem auf- und abschiebbaren Deckel. In jede Tasche wird eine photographische Platte verpackt. Soll eine Platte benutzt werden, so wird dieselbe mit der Tasche in die besonders eingerichtete buchförmige Cassette gelegt. Der Deckel der Tasche und der Schieber der Cassette werden dabei mit Hilfe geeigneter Vorsprünge und Nuten an einander gekuppelt. Beim Aufziehen des Cassettenschiebers wird daher der Deckel

der Plattentasche mitgezogen und die Platte belichtet, während beim Zurückschieben des Cassettenschiebers die Tasche wieder verschlossen wird. Wird dann die Cassette aufgeklappt, so kann die in der Plattentasche verschlossene Platte bei Tageslicht aus der Cassette entfernt und eine andere hineingelegt werden („Phot. Chronik" 1901, S. 51; vergl. auch „Apollo" 1902, S. 55).

C. P. Goerz in Friedenau bei Berlin erhielt ein D. R.-P. Cl. 57, Nr. 124848 vom 6. December 1900 auf eine Magazin-Wechselcassette. An der Magazin-Wechselcassette *a* (Fig. 173) mit ausziehbarem Magazin *c* und an diesem angebrachten Schieber *d* ist der Cassettenrahmen *b* an der Schieberseite derart als Lager für eine Platte ausgebildet, dass der Schieber zwischen die in das Lager eingetretene und die im Magazin befindlichen Platten *f* eingeführt werden kann („Phot. Chronik" 1902, S. 84).

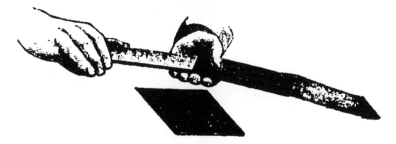

Fig. 172.

Otto Lischke in Kötzschenbroda bei Dresden erhielt ein D. R.-P. Cl. 57a, Nr. 120798 vom 22. Juli 1900 auf eine Cassette zum Auswechseln der Platten durch die Belichtungsöffnung hindurch. Die Cassette wird nicht durch am Cassettenrahmen angebrachte feste Vorsprünge, sondern nur durch solche Vorsprünge, welche durch eine von aussen eingeleitete Bewegung ausgeschaltet werden können, festgehalten. Ist nun die Cassette auf das sämmtliche zu belichtende Platten enthaltende Magazin geschoben, so brauchen nur die beweglichen Vorsprünge von aussen zur Seite geschoben werden, damit eine Platte aus dem Magazine fällt („Phot. Chronik" 1901, S. 404).

John Edward Thornton in Altrincham, England, nahm ein Patent Nr. 123014 vom 4. Nov. 1899 auf eine Magazin-Wechselcassette; dieselbe besteht aus einem Rahmen *w* (Fig. 174) einerseits, der den Cassettenschieber und ein Lager nebst Einführungsschlitz für die zu belichtende Platte enthält, und aus dem gleichzeitig als Packung für die Platten dienenden, in jenen Rahmen einfügbaren Plattenmagazin *e* anderseits, in

welchem die mit abziehbaren Hüllen versehenen Platten *c*
aufgestapelt sind, und aus welchem sie am oberen hinteren
Ende zu entnehmen sind, um durch den Einführungsschlitz *p*
in die Belichtungslage gebracht und dort von der äusseren
Hülle befreit zu werden. Zum Schutze der belichteten Platten
gegen Licht ist an dem Einführungsschlitz ein Vorhang *r*

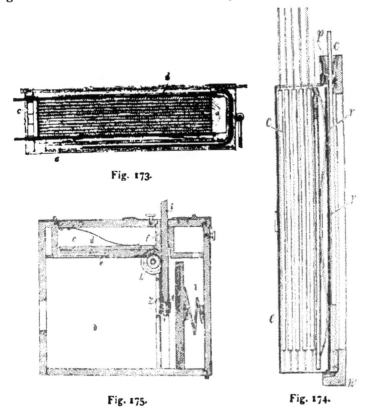

Fig. 173.

Fig. 175. Fig. 174.

angebracht, welcher beim Zurückschieben der Platten sich
auf deren obere Kante legt („Phot. Chronik" 1901, S. 623).
 Heinrich Ernemann, Actien-Gesellschaft für Camera-
fabrikation in Dresden-Striesen erhielt ein D. R.-P. Nr. 120442
vom 30. März 1900 auf eine Wechsel-Vorrichtung für Film-
Magazincameras, bei welchen auf Bildgrösse zugeschnittene
biegsame Films *e* (Fig. 175) in einem über dem Belichtungsraume
angebrachten Sammelraum *c* aufgestapelt sind. Von dort werden
die Films *e* durch Vorschubräder *h* in den Belichtungsraum *b*

übergeführt, aus dem sie, sobald sie belichtet sind, nach Herausziehen eines Schiebers *i* in den Sammelraum *l* gebracht werden. An diesem Schieber *i* ist nun eine Zahnstange *t* an-

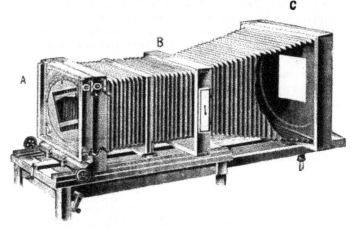

Fig. 176.

gebracht, welche die Vorschubräder *h* beim Einschieben des Schiebers *i* in Drehung setzt, so dass dabei das betreffende

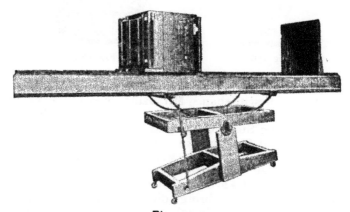

Fig. 177.

Filmblatt selbstthätig in die Belichtungsstelle gebracht wird (,, Phot. Chronik" 1901, S. 476).

Reproduktions-Camera. Die gebräuchliche Grundform einer modernen Autotypie-Camera mit drehbarem

Rasteransatze A, zwischengestelltem Objective B und eventueller Einschaltung eines Diapositives bei C zur Herstellung von Farben-Autotypien auf dem Umwege der Diapositiv-Erzeugung zeigt Fig. 176 („Zeitschr. f. Reprod." 1901, S. 92).

Anthony in Amerika gibt der Schwing-Camera die aus Fig. 177 ersichtliche Form. Die auf Federn ruhende Camera kann je nach der gewünschten Beleuchtung leicht gedreht oder geneigt werden.

Ueber einige Constructionen von Cameras für Autotypie und Farbendruck schreibt Ludwig Tschörner [1] in diesem „Jahrbuche" S. 178.

Stative.

Ein Universal-Stativkopf mit Gradtheilung, welcher gestattet, die auf dem Stative aufgeschraubte Camera nach allen Richtungen zu drehen und gleichzeitig die Grösse

Fig. 178. Fig. 179.

der Drehung der Camera zu messen, wird im „Phot. Centralbl." 1902, S. 79, beschrieben. Mit Hilfe dieses Stativkopfes ist man in der Lage, ein vollkommenes Panoramenbild von dem eingenommenen Standpunkte aus aufnehmen zu können; der Stativkopf kann fernerhin in Verbindung mit der Camera zur Lösung einer ganzen Reihe von Aufgaben aus dem Gebiete der angewandten Geometrie dienen.

Drehbarer Camera-Neiger. An Stelle der bisher üblichen Kugelgelenke bringt die Firma A. Moll gegenwärtig einen sehr sauber in Nickel gearbeiteten Camera-Neiger in den Handel, welcher für jede Art von Camera und Stativ verwendbar ist, dessen Construction Fig. 178 ersichtlich macht („Phot. Not.", Nr. 429).

1) In dem Artikel auf S. 178 ist als Autor irrthümlich Herr Massak anstatt Herr L. Tschörner genannt.

Ueber Lechner's neues Stockstativ siehe E. Rieck, dieses „Jahrbuch" S. 188.

Thornton & Pickard in England construirten 1901 einen Stativkopf mit Central- schraube (Fig. 179), welche zum Fixiren der Camera bestimmt ist; sobald das Stativ zusammen- gelegt wird (Fig. 180), kann man

Fig. 180.

Fig. 181.

die aufrechte Schraube (Fig. 180, open) drehen und umlegen (Fig. 180, folded).

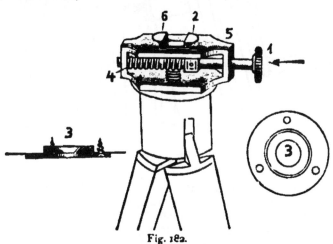

Fig. 182.

Ferner bringt A. Moll ein neues Kugelgelenk in den Handel (Fig. 181). Dieser Kugelgelenk - Stativkopf besteht aus dem Muttergewinde *a* für das Stativ, dem Kugelgelenk *b*, der Befestigungsschraube *c*, der breiten Scheibe *d* und der

Doppelschraube für die Camera *e*. Dieser Kopf ermöglicht es,
die Camera gleichzeitig mit den Festschrauben auf der Scheibe *d*
durch Anziehen der Befestigungsschraube *c* unter allen Um-
ständen wagrecht zu stellen („Phot. Not." Nr. 448).

A. von Soden in München construirte einen neuen
Stativkopf, welcher eine freie Drehung der Camera nach

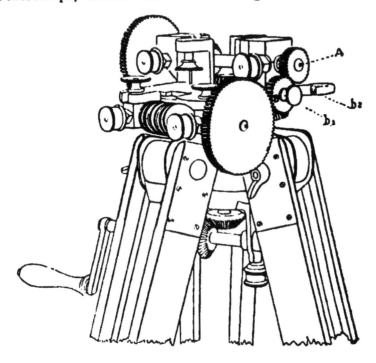

Fig. 183.

allen Seiten hin ermöglicht. Durch Andrücken des Knopfes *1*
(Fig. 182) wird das conisch aufgedrehte Zapfen-Segment *2*
dem ähnlichen Zapfen-Segment *6* genähert, so dass ein an
der Camera an Stelle der jetzigen Gewinde angebrachter
Ring *3* — und mit diesem die Camera — aufgesteckt werden
kann. Nach Loslassen des Knopfes *1* üben durch Vermittlung
der Spiralfeder *4* die beiden Zapfen einen Druck auf den
conischen Ring *3* aus und pressen die Camera auf die Platte *5*.
Die Camera lässt sich also durch einen einzigen Fingerdruck
auf den Knopf *1* abnehmen und wieder aufsetzen; ebenso

lässt sie sich bei feststehendem Stative auf der Platte s im Kreise drehen. Der in seinen Haupttheilen aus Aluminium gefertigte Stativkopf wird von der Firma Wilhelm Sedlbauer in München, Näberlstr. 13, hergestellt („Phot. Rundschau" 1901, Bd. 15, S. 109).

L. Gaumont in Paris erzeugt ein Stativ für einfache oder automatische Panorama-Aufnahmen zu Kinematographen. Während sich die Camera dreht, rollt sich das Filmband ab. Die nähere Einrichtung des in Fig. 183 abgebildeten Apparates siehe „Bull. du Photo-Club de Paris" 1901, S. 429.

Momentaufnahmen.

Ueber Momentaufnahmen, die Bewegungsverhältnisse, Zusammenhang der scheinbaren Bewegung eines Gegenstandes auf der Visirscheibe der photographischen Camera mit dem Abstande, der Grösse der Bewegung des Modelles u. s. w. schrieb J. Schwarz in eingehender, mit mathematischen Ausführungen belegter Abhandlung („Phot. Centralblatt" 1901, S. 392).

Ueber die Frage, ob die Anbringung von Momentverschlüssen nächst der Blende der Objective oder unmittelbar vor der photographischen Platte günstiger sei, entspann sich eine Debatte im „Amateur-Photographer" (1901, S. 232); es werden die bekannten Gesichtspunkte (siehe Eder's „Handbuch f. Phot.", 2. Aufl., Bd. I, Abth. II, S. 283) erörtert und eingehend debattirt.

K. von Schmidt construirte einen Specialapparat für Augenblicksaufnahmen, besonders geeignet für Photographie bei Wettrennen u. s. w. („Phot. Corresp." 1901, S. 552). Da kein Verschluss momentan in dem Zeitpunkte seiner Auslösung wirkt, so construirte Schmidt einen Pendel-Momentapparat. Sein Princip besteht darin, dass die Geschwindigkeit des bewegten Objectes unmittelbar vor der Aufnahme mittels schwingender Pendel bestimmt und sodann, je nach dieser Geschwindigkeit, so ausgelöst wird, dass die Aufnahme auf die Mitte der Platte fällt, was in der Originalabhandlung genau beschrieben ist (mit Figur).

Adam von Gubatta in Trzebinia (Galizien) nahm ein österreichisches Patent Nr. 4595 vom 10. Juli 1901 auf einen Momentverschluss mit über einander laufenden, mit Schlitzen versehenen Schiebern, die die gleichzeitige, streifenweise Belichtung der lichtempfindlichen Platte ihrer ganzen Ausdehnung nach ermöglichen.

Jean Guido Siegrist, genannt Guido Sigriste in Paris erhielt ein D. R.-P. Cl. 57, Nr. 124531 vom 20. August

1899, auf eine Einstell- und Anzeige-Vorrichtung für Schlitzverschlüsse mit verstellbarer Schlitzbreite. Dieselbe hat eine Anzeigescheibe, welche eine Belichtungs-Zeichentabelle trägt (Fig. 184). Um deren Mittelpunkt ist ein Anzeigehebel T drehbar angeordnet, dessen Stellung die Grösse der einen der beiden, für die Belichtungsdauer maassgebenden Componenten (Geschwindigkeit und Spaltbreite) angibt, während die verschiedenen möglichen Grössen der anderen Componenten auf dem Hebel radial zur Anzeigescheibe so verzeichnet sind, dass bei jeder Stellung des Hebels neben den verschiedenen Indices desselben die zugehörigen Be-

Fig. 184. Fig. 185.

lichtungszeiten auf der Anzeigescheibe angegeben sind. Bei Kenntnis des jeweilig in Frage kommenden Index des Hebels kann also die Belichtungszeit unmittelbar abgelesen werden. Ferner ist ein Ring H concentrisch zur Anzeigescheibe angeordnet, der mit der Regulirvorrichtung für diejenige Componente der Belichtungsdauer gekuppelt ist, welche von der Stellung des Anzeigehebels unabhängig ist und durch seine Stellung die Grösse dieser Componente ersichtlich macht. Der concentrisch zur Anzeigescheibe angeordnete Ring H (Fig. 185) dient zur Anzeige der Schlitzbreite und ist mit Zähnen versehnen, in welche eine Kurbel M eingreift, die auf einem Rohr sitzt, in welches eine Stellschraube V des Spaltrahmens bei einer Endstellung des letzteren hineinragt, zum Zwecke, durch Drehung der Kurbel gleichzeitig mit der Verstellung der Schlitzbreite eine Drehung des Ringes zur Anzeige derselben herbeizuführen. Der mit dem Anzeige-

hebel T fest verbundene Drehzapfen desselben ist mit dem einen Ende der Antriebsfeder für den Verschluss verbunden, so dass eine Verstellung des Anzeigehels T gegenüber der Anzeigescheibe unmittelbar eine Aenderung der Federspannung bewirkt („Phot. Chronik" 1902, S. 161).

John Stratton Wright in Duxburg und Charles Summer Gooding in Brookline erhielten ein D. R.-Patent Nr. 127194 vom 29. Mai 1900, für ihre nach beiden Richtungen wirkende Antriebvorrichtung für Rouleauverschlüsse, bei welcher ein um einen Zapfen e (Fig. 186) schwingender, aus einer federnden Stange gebildeter, zweiarmiger Hebel c, d befestigt ist, dessen einer Arm mittels Schnüre a, b das Rouleau nach erfolgter Auslösung in einer oder der anderen Richtung bewegt, je nachdem sein anderer Arm unter Spannung der Feder in die eine oder andere Reihe von Haken f gelegt wird. Auf einer der Schnüre a, b sind zwei Kolben g, h angeordnet, von denen in jeder Endstellung des Rouleaus einer in eine Rast fällt, aus welcher er behufs Auslösung des Verschlusses

Fig. 186.

zweckmässig durch einen Luftdruckball herausgehoben wird („Phot. Chronik" 1902, S. 199).

Julius Schröder in Berlin erhielt ein D. R.-P. Cl. 57, Nr. 123754 vom 2. Oktober 1900, für eine Auslösevorrichtung für pneumatische Objectivverschlüsse. Die Auslösevorrichtung löst den Verschluss erst eine bestimmte Zeit nach ihrem Ingangsetzen aus. Sie besteht aus einem, unter Federdruck stehenden, in einem mit Lufteln- und Luftdurchlässen ausgestatteten Cylinder a (Fig. 187 und 188), dicht schliessenden Kolben b, der an einer, an ihrem Ende mit einer Nut e versehenen Kolbenstange befestigt ist. Der Lufteinlass ist regulirbar, um die Zeit zwischen dem Ingangsetzen der Vorrichtung und dem Auslösen des Verschlusses verändern zu können („Phot. Chronik" 1902, Nr. 5, S. 35).

Die Firma Carl Zeiss in Jena erhielt ein D. R.-P. Cl. 57, Nr. 124535 vom 19. Juni 1900 für eine selbstthätige Spannvorrichtung für Sicherheitsverschlüsse. Diese Spannvorrichtung an den Sicherheitsverschlüssen wirkt dadurch, dass ein mit dem Sicherheitsverschlusse l, i, g, m, k, h verbundenes, beim Ablaufen desselben bewegtes Glied e' (Fig. 189)

nach vollendeter Belichtung die Triebfeder *a* einer Verschluss-spannvorrichtung *c, e* ausgelöst, und dass darauf der Verschluss zum Stillstand kommt und die Spannvorrichtung beim Beginne ihrer Bewegung sich mit dem Verschlusse durch eine Mitnehmer-vorrichtung *f* kuppelt. Nach Spannen des Verschlusses und Fangen desselben durch eine besondere Auslösevorrichtung *o* wird zunächst noch die Mitnehmervorrichtung durch einen Anschlag *d* von dem Verschlusse losgekuppelt und darauf erst die Triebfeder gespannt. Der gespannte Ver-schluss wird dadurch mit festgehalten, dass die Triehfeder wieder gesperrt wird, wobei die Mitnehmervorrichtung zugleich als Auslöse-vorrichtung für den Verschluss benutzt werden kann. Die Triebfeder der Verschluss-Spann-vorrichtung ist mit der Filmschaltvorrichtung $w^1 w^2 q$, bezw. der Plattenwechsel-Vorrichtung gekuppelt, so dass für wiederholte Aufnahmen

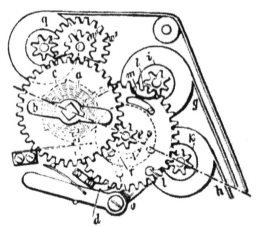

Fig. 187 u. 188. Fig. 189.

nur wiederholtes Auslösen des Verschlusses erforderlich ist („Phot. Chronik" 1902, Nr. 29, S. 185).

Autophotograph.

Die Firma Haake & Albers in Frankfurt a. M. hat ein kleines Uhrwerk zum Auslösen des Moment-verschlusses für alle Apparate unter dem Namen „Auto-photograph" in den Handel gebracht. Mit diesem Apparate kann man sich ohne fremde Hilfe selbst photographiren und

ist derselbe in sämmtlichen Ländern zum Patent angemeldet
(„Phot. Corresp." 1901, S. 522). Für Oesterreich-Ungarn hat
die Firma R. Lechner, Hof-Manufactur, den Alleinvertrieb
übernommen („Lechn. Mitth." 1901, S. 119).

Karl Weiss in Strassburg (Elsass) erhielt ein D.R.-P. Cl. 57,
Nr. 122614 vom 12. Juni 1900, auf eine Vorrichtung zur
selbstthätigen Auslösung von Objectivverschlüssen.
Es wird eine Vorrichtung an Objectivverschlüssen zur selbst-
thätigen Auslösung angebracht, welche nach einem vorher be-

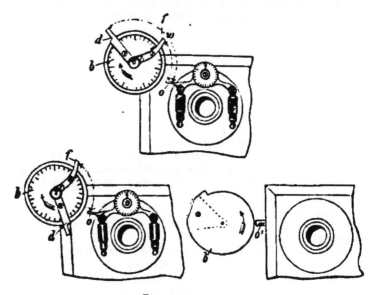

Fig. 190, 191 u. 192.

stimmten Zeitraume durch eine mittels eines Uhrwerkes gedrehte,
mit Theilung versehene Scheibe b (Fig. 190, 191 u. 192) mit
verstellbaren Anschlägen f und d auf die Auslösevorrichtung o,
bezw. o' einwirkt, dass entweder ein Momentverschluss oder
ein Zeitverschluss ausgelöst und nach einer ebenfalls vorher be-
stimmten Zeit geschlossen wird („Phot. Chronik" 1901, S. 499).

Ueber Geschwindigkeitsangaben für Moment-
verschlüsse, insbesondere für Focal-Schlitzverschlüsse,
schreibt Rudolph („Phot. Centralblatt" 1902, S. 13). Jeder
Bewegungsmechanismus besitzt bei verschiedenen Temperatur-,
und Feuchtigkeitsverhältnissen, sowie nach längerem oder

kürzerem Gebrauche verschiedene Geschwindigkeit. Die Methode der Geschwindigkeitsmessung durch Photographiren eines leuchtenden, kreisförmig bewegten Punktes ist nur für Momentverschlüsse, welche in der Blendenebene des Objectives wirken und sich von der Objectachse aus öffnen und schliessen, zuverlässig, nicht aber für Schlitzverschluss unmittelbar vor der Platte. Wird die Platte erst nach und nach belichtet, wie es bei Schlitzverschlüssen der Fall ist, so bekommt man einen kürzeren oder längeren Kreisbogen auf dem Negative, je nachdem der Sinn der Bewegung des leuchtenden Punktes entgegengesetzt oder gleich der Richtung ist, in welcher die successive Belichtung der Platte stattfindet. Der aus der Länge des Kreisbogens auf dem Negative berechnete Werth für die Expositionszeit ist also bei Schlitzverschlüssen vor der Platte unrichtig. Dazu kommt noch, dass derartigen Momentverschlüssen die Geschwindigkeit für Hoch- und Querstellung (je nachdem man die Camera hält) verschieden ist.

Ueber Untersuchung und charakteristische Eigenschaften des Platten-Momentverschlusses siehe den Auszug aus dem Berichte C. Moëssard's von Hofrath Prof. Dr. Pfaundler, dieses „Jahrbuch" S. 142.

Ueber die experimentelle Bestimmung der charakteristischen Grössen (Geschwindigkeit, Belichtungszeit) des Momentverschlusses siehe Moëssard, dieses „Jahrbuch" S. 146.

Ueber die Vorzüge und Nachtheile des Schlitzverschlusses vor der Platte siehe Moëssard in diesem „Jahrbuche" S. 148.

Ein neues Verfahren zur Messung der Geschwindigkeit von Momentverschlüssen. U. Behn verwendet statt der üblichen Methode mit schwingenden Stimmgabeln eine Acetylenflamme mit darübergestelltem Glasrohr und erzeugt die unter dem Namen chemische Harmonika bekannte singende Flamme, diese zuckt auf und nieder, ihre Schwingungszahl ist die des erzeugten Tones. Man photographirt das Phänomen mittels einer langsam gedrehten Camera und löst die Schwingungen zu einer Curve auf („Phot. Rundschau" 1901, S. 118).

Mattscheiben für sehr genaues Einstellen. namentlich lichtschwacher Objecte. Man giesse Milch auf Gelatine; wenn diese genügend aufgequollen ist, wird der Ueberschuss an Milch abgegossen und die Gelatine, bei möglichst gelinder Erwärmung, unter stetem Rühren gelöst

und durch ein Tuch filtrirt. Dann giesst man die Lösung auf eine gut nivellirte, sauber geputzte und etwas erwärmte Glasplatte, lässt sie darauf erstarren und (an staubfreiem Orte) trocknen. Wenn man der Milch etwas Wasser zufügt, so wird die Visirscheibe noch besser. Namentlich für Mikrophotographie und andere wissenschaftliche Arbeiten ist sie ausgezeichnet. Man kann wohl sehr fein, mit Hilfe einer Lupe, auf einer klaren Glasplatte einstellen, aber man hat dann keine Uebersicht über das ganze Bild auf einmal. (Bei der Mikrophotographie hat man bisher stets mit zwei Einstellscheiben, einer klaren Spiegelglas-Platte zum Fein-Einstellen und einer Mattscheibe gearbeitet, die man zur Prüfung der Lage des Bildes und der Gleichmässigkeit der Beleuchtung nothwendig hatte. Diese Milch-Gelatinescheibe würde eine sehr willkommene Vereinfachung des Arbeitens ergeben. („Photography" Nr. 18, S. 7; „Allgemeine Photographen-Zeitung" 1901, Nr. 23, Heft 6, S. 240.)

Einstell-Lupen. — Stereoskopische Lupenbrillen. — Sucher.

The Kling focusser ist eine Einstell-Lupe, von der „The Photo Appliance Co.", Manchester, in den Handel gebracht (1901). Die Lupe besitzt auf ihrem, der Mattscheibe zugewendeten Ende einen Kautschukring, welcher beim Anlegen an die Visirscheibe an derselben adhärirt (Fig. 193).

Photochromatische Sucher. G. Rodenstock in München bringt Sucher in den Handel, welche eine kobaltblaue Glaslinse enthalten, was bei Beurtheilung der blossen Licht- und Schatteneffecte von Nutzen ist. Dieselbe kann man aufklappen und hat dann einen gewöhnlichen Sucher (1901).

Bildsucher mit doppelter Wirkung (Dr. R.-P. Nr. 305 482 vom 17. November 1900). Fabrik photographischer Apparate von R. Hüttig & Sohn. Dieser neue Apparat, der hier

Fig. 193.

in äusserer Ansicht (Fig. 194), von hinten (Fig. 195) und im verticalen Schnitt (Fig. 196) abgebildet ist, ersetzt allein die beiden Bildsucher, mit denen gewöhnlich die photographischen

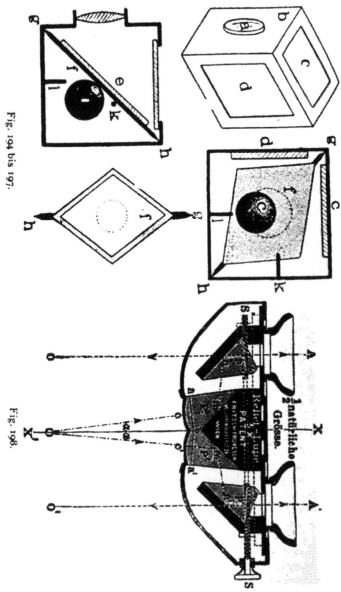

Fig. 194 bis 197.

Fig. 198.

Cameras ausgestattet sind, um zu ermöglichen, dass man gut
sieht, wenn man nach oben oder nach der Breite photographirt.

Die Linse *a* ist auf der Vorderseite *b* angebracht; in zwei äusseren Seitenflächen sind Fenster angebracht, welche mit matten Glasplatten *c* und *d* versehen sind; der Spiegel *e,* der für sich in kleinerem Maassstabe in Fig. 197 abgebildet ist, ist auf einer Platte *f* angebracht, welche an zwei gegenüber

Fig. 199.

liegenden Ecken mit Zapfen versehen ist; diese Verlängerungen fassen in zwei Ecken, die diagonal einander in dem Kasten des Bildsuchers gegenüber liegen, welche ihr als Unterlage dienen. Auf der Rückseite der Platte *f* ist ein Gewicht *i,* welches durch seine Neigung, senkrecht zu hängen, die reflectirende Fläche stets nach oben lenkt. Je nachdem der Apparat aufrecht steht oder liegt, werden daher durch das Fenster *c* oder das Fenster *d* die von *a* ausgehenden Licht-

strahlen durch *e* reflectirt werden. In geeigneter Stellung wird der Spiegel durch Pflöcke *k* und *l* gehalten („ La Photographie" 1902, S. 173.)

Die Relieflupe von Karl Fritsch macht es möglich, ein naheliegendes Object mit beiden Augen, ohne jede Convergenz der Augenachsen vergrössert, zu beobachten. Fig. 198 zeigt den Durchschnitt der Lupe, welche in der „ Phot. Corr." 1901, S. 366, genau beschrieben ist.

Ueber Berger's analoge Lupe wurde bereits in diesem „Jahrbuche" für 1901, S. 427 gesprochen. Neuerdings bringt auch Berger in Paris eine stereoskopische Brille in den Handel, die auf demselben Princip beruht (vergl. C. Reinwald „Loupe binoculaire simple et Cuvette stéréoscopique"), deren Anwendbarkeit in der Technik beim Arbeiten mit sehr kleinen Objecten in Fig. 199 dargestellt ist.

Bildtiefe und Stolze's Einstell-Verfahren.

Ueber die Bildtiefe, die Einstellung auf Unendlich und das Stolze'sche Einstell-Verfahren schreibt Mache in „Lechner's Mitt." 1902, S. 2. Er findet: 1. dass bei jeder Einstellweite die Tiefe des Vordergrundes für jede Blende stets kleiner als die des Hintergrundes ist; 2. dass bei gleicher Einstellweite diese beiden Tiefen, also auch die Gesammtbildtiefe, mit der Blendenzahl wachsen, jedoch die Tiefe des Hintergrundes stärker als jene des Vordergrundes; 3. dass bei jeder Blende auch die Vordergrund- und Hintergrund-, somit die Gesammtbildtiefe mit zunehmender Einstellweite wachsen, jedoch die Tiefe des Hintergrundes stärker als die des Vordergrundes; 4. dass sich bei jeder Blende die Grenzen des Vorder- und Hintergrundes mit wachsender Einstellweite vom Standorte der Camera entfernen, die Grenze des Hintergrundes jedoch, besonders bei den höheren Blendenzahlen, mehr als die des Vordergrundes. Mache empfiehlt die bewährte Vorschrift Stolze's zur Einstellung eines Bildes mit bestimmter Grenze des Hintergrundes, deren Entfernung jedoch nicht bekannt zu sein braucht. Dieser Vorschrift gemäss hat man nämlich zuerst mit einer weiten Blende die gegebene Grenze des Hintergrundes scharf einzustellen, sodann mit einer engen Blende die Grenze des Vordergrundes aufzusuchen, ferner hat man diese wieder mit der weiten Blende einzustellen und endlich mit der engen Blende die Aufnahme zu machen. Bei dem so erhaltenen Bilde fällt die Grenze des Hintergrundes,

falls ihr Abstand nicht sehr gross oder die Aufnahmsblende nicht sehr eng war, äusserst nahe mit der anfänglich ins Auge gefassten hinteren Bildgrenze zusammen. Der günstige Erfolg des Stolze'schen Verfahrens ist besonders von der richtigen Einschätzung der Lage der vorderen Bildgrenze nach der ersten Einstellung abhängig.

Correctur verzerrter Bilder.

Die Correctur verzerrter Bilder mittels des „Amplificateur Rectifieur" Charpentier. Die Bedingungen für die Verbesserung von Bildern, die durch die Einstellung bei falscher Lage der photographischen Visirscheibe verzerrt sind, wurden mehrfach studirt[1]). Jetzt hat J. Charpentier ein Instrument zur Correctur in der Form eines automatischen Apparates (Franz. Patent Nr. 306108 vom 8. December 1900) unter der Bezeichnung „Amplificateur Rectifieur" construirt. Wenn man mit einem photographischen Apparate, dessen Objectiv sich nicht verstellen lässt, z. B. eine Aufnahme von einem hohen Denkmal nehmen will, von dem man nicht genügend entfernt ist, muss man, um das ganze Bild des Denkmals auf der Platte zu erhalten, den Apparat etwas nach hinten in die Höhe richten. Dadurch entsteht eine Convergenz der verticalen Linien des Objectes. Reproducirt man nach derartigen verzeichneten Negativen, unter entsprechender Neigung zur optischen Achse, so hat man bei dieser Neigung ein Mittel, die verticalen Linien, die auf dem Abzuge convergiren, auf dem Bilde parallel zu machen. Dabei kann man zugleich die Negative vergrössern.

Der von Charpentier construirte grössere Amplificator, der in der Horizontalansicht (Fig. 200) dargestellt ist, vergrössert den Abzug im Verhältnisse $\frac{2,75}{1}$ (6½ × 9 in 18 × 24). A ist die Mitte der Verzapfung der Vordercassette, B die Mitte der Verzapfung der Hintercassette und H der Punkt der Basis, auf den das optische Centrum des Apparates beim Projiciren trifft. $\frac{HB}{HA} = 2,75$. Nach der theoretischen Bedingung müssen sich die Linien der Ebene des Abzuges AM und diejenige der lichtempfindlichen Schicht BM auf der in H auf AB errichteten Senkrechten (Fig. 201) schneiden; nun lässt

1) Vergl. Eder's „Handbuch f. Phot.", 2. Aufl., Bd. I, Abth. 2, S. 251; ferner dieses „Jahrbuch" f. 1895, S. 354.

sich leicht zeigen, dass, wenn diese Bedingung erfüllt ist, der
Ort der Treffpunkte der Senkrechten AM' nach AM, und
BM' nach BM die Senkrechte ist, die auf AB in einem

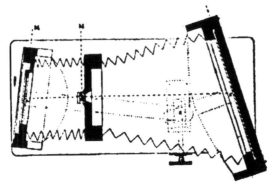

Fig. 200.

solchen Punkte H' errichtet ist, dass $BH' = AH$ ist, und
umgekehrt. Auf dieser geometrischen Bedingung gründet sich
der Apparat, welcher die Verbindung zwischen den beiden
Cassetten vorn und hinten
bildet. Jede dieser Cassetten
ist mit einem Schwanzstück
AM, BM' versehen, das durch
einen Metallstreifen gebildet
wird, der in der Mitte seiner
Unterlage befestigt und senk-
recht zu seiner Ebene ist. In
jedem dieser Stücke ist eine
Coulisse a und b angebracht.
Ein Metallfinger M', welcher
mit Hilfe einer Schraube mit
polirtem Kopf d in der Linie
$H' M'$ verschoben wird, ist in
den Coulissen der Schwanz-
stücke der Cassetten einge-
lassen und kann gleichzeitig

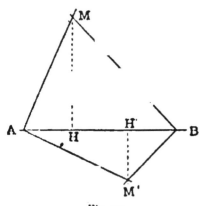

Fig. 201.

die Cassetten mit conjugirten Winkeln nach der Theorie
treiben.

Eine andere Figur im Patent, stellt einen Rectifications-
apparat dar, bei welchem die Cassetten sich stets um gleiche
Winkel drehen müssen („La Photographie" 1901, S. 108 ff.).

Multiplicator.

Der Photo-Vervielfältiger von Theodor Brown
(„Brit. Journ. of Phot." 1901, S. 296) besitzt die Eigenthüm-
lichkeit, zu der Linse einer gewöhnlichen Camera viele
Bilder eines Gegenstandes zu reflectiren und hindurchzusenden,
so dass auf ein und derselben lichtempfindlichen Platte eine
Anzahl von Photographien durch eine einzige Exposition
erzielt werden können. Dieser Reflector besteht aus einer

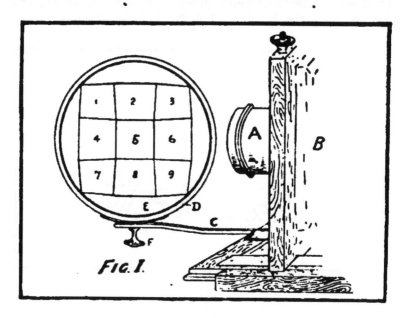

Fig. 202.

Anzahl von Spiegeln, die auf der Vorderseite versilbert sind
und unter geneigtem Winkel zu einander stehen. Ein solcher
Apparat wird unmittelbar vor die Camera unter etwa 45°
gebracht, und in solcher Stellung, dass jeder Spiegel ein-
fallende Lichtstrahlen erhält, die von ein und demselben
Gegenstande ausgehen. Dieser Reflector kann aus einer Anzahl
getrennter Spiegel hergestellt werden, die neben einander
liegen und unter dem erforderlichen Winkel in ein Rahmen-
werk gebracht werden, oder es kann aus einem Stück Glas
oder Metall bestehen, in welchem eine Anzahl von ebenen
reflectirenden Flächen angebracht sind. — Der Apparat lässt
sich weiter mit Beziehung auf die dieser Notiz beigegebenen

Abbildungen erklären. Bei D (Fig. 202) ist ein kreisförmiger
Rahmen, in welchem eine concave Metallscheibe E angebracht
ist, deren Krümmung je nach der Grösse der reflectirten
Bilder sich richtet und auch nach dem Focalwerth der Linse,
mit der sie verwendet werden soll. In der beigegebenen
Figur zeigt der Apparat neun mit einander verbundene reflec-
tirende Flächen. Die Art, in welcher die einzelnen Reflectoren
an ihren Kanten zusammen gehalten werden, zeigt Fig. 203.
An der Rückseite jeder der Spiegel sind die Schrauben E, F

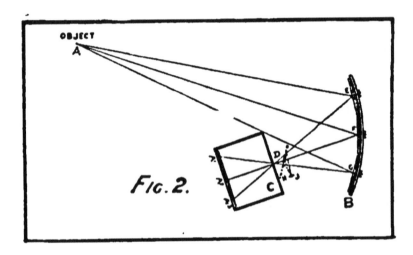

Fig. 203.

und G befestigt, welche durch Löcher der concaven Scheibe
gehen und dann mittels einer Mutter befestigt sind, wie die
Figur es zeigt. C ist eine Camera, B der Reflexions-Apparat
und A der zu photographirende Gegenstand. Das von
letzterem ausgehende Licht wird in den drei verschiedenen
Punkten E, F und G aufgenommen. Von dort geht es durch
das Objectiv (oder die Oeffnung der Lochcamera) D zu
Punkten auf der lichtempfindlichen Platte, nämlich A_1, A_2
und A_3 zurück, so dass drei Bilder auf die Platte fallen, statt
eines einzigen. Natürlich zeigt diese Figur nur den seitlichen
Verlauf des Lichtes, und es ist klar, dass das gleiche Resultat
mit dem Lichte vorgehen würde, welches in einer schrägen
Richtung durchgeht.

Das Resultat wird ein Negativ sein, bei dem das Bild
hinsichtlich links und rechts vertauscht ist. Will man dies

richtig stellen, so wird ein einziger Planspiegel in *H* an-
gebracht und die Linse bei *J.* Den Vervielfältiger in einer
für das Atelier geeigneten Form zeigt Fig. 204. Der die
Spiegel enthaltende Rahmen wird auch bei *F* an dem

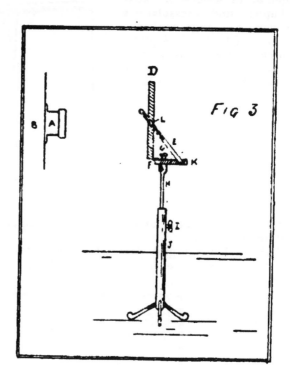

Fig. 204.

Tische *K* aufgestellt und lässt sich um die Daumenschraube *G*
drehen, welche in das obere Ende *H* des Fussgestelles ein-
gedreht ist. Die Daumenschraube *L*, welche auf die Stütze *E*
wirkt, befähigt den Rahmen *D*, unter jedem beliebigen Winkel
reducirt zu werden.

Apparate zum Copiren, Entwickeln, Waschen, Retouchiren u. s. w.

Kindermann & Co. in Berlin bringen einen Copir-
rahmen mit in sich federnder Pressplatte in den Handel
(siehe Fig. 205).

Arthur Pickard in Harrogate liess sich unter D. R.-P. Nr. 123293 vom 14. November 1900 einen photographischen Copirrahmen mit in sich federnder Pressplatte patentiren. Der photographische Copirrahmen *a* (Fig. 206) mit in sich federnder Pressplatte hat in den Randleisten angebrachte Führungen *b*, in welche Negativ- platte, Papier und Pressplatte *c* gemeinsam so eingeschoben werden, dass sich die Pressplatte beim Einschieben geradebiegt und beim Herausziehen abbiegt. Auch ist die Pressplatte am unteren Ende

Fig. 205. Fig. 206.

zur Aufnahme von Platte und Papier umgebogen ("Phot. Chronik" 1902, S. 61).

R. Hoh in Leipzig gibt dem Copirrahmen die Form von Fig. 207 bis 209, welche sich, speziell für Postkarten

Fig. 207. Fig. 208. Fig. 209.

bestimmt, bewähren. Durch die eigenartige Theilung des Copirbrettes ist die Möglichkeit gegeben, Negative bis 10:12½ cm in jeder Lage, hoch oder quer, bequem ein- copiren zu können.

Dr. J. Steinschneider in Berlin bringt einen Copir- rahmen auf den Markt, dessen Einrichtung darin besteht, dass die Seitenleisten Schlitze haben, die es zulassen, das Negativ quer als auch diagonal in den Copirrahmen ein- zulegen (siehe Fig. 210) ("Phot. Wochenbl." 1901, S. 379).

Carl Roscheck in Düren, Rheinland, erhielt ein D. R.-P. Nr. 116320 vom 2. Juli 1899 auf seine Spannvorrichtung für Copirrahmen, insbesondere solche für Lichtpausen. Zwischen dem gewölbten Boden *b* (Fig. 211) und der gewölbten Zahnstange *d* spielt die Presswalze *f*. Durch Abrollen der Presswalze auf der Zahnstange in Richtung des Pfeiles bewirkt man,

Fig. 210.

dass die Walze auf dem Boden *d* mit Reibung gleitet. Klemmt man also Lichtpauspapier und Zeichnung bei *t* am Boden *b* fest und führt die Walze in der angegebenen Weise über beide hinweg, so übt die Reibung der Rolle *f* einen Zug auf sie

Fig. 211.

aus, der ein glattes Anpressen beider zur Folge hat („Phot. Chronik" 1901, S. 123).

Der C. Oetling in Strehla a. d. Elbe unter D. R.-P. Nr. 114927 vom 2. Mai 1899 patentirte Lichtpausrahmen (Fig. 212) gehört zu denjenigen, bei denen Zeichnung und Lichtpauspapier zwischen einer Glasplatte *d* und einer Decke *e* von Kautschuk (Fig. 213) dadurch festgepresst werden, dass die zwischen beiden vorhandene Luft ausgepumpt wird. Damit ein auspumpbarer Raum entsteht, muss die Kautschukdecke *e* am Rande fest gegen die Glasplatte *d* gepresst werden. Dies ge-

schieht im vorliegenden Falle durch einen eisernen Rahmen *f*, der durch Spannschrauben *h* angedrückt wird. Die Muttern *i* dieser Spannschrauben sind am Copirrahmen *a* seitlich drehbar befestigt („Phot. Chronik" 1901, S. 185).

Johs. Wilh. Ehlers in Hamburg erhielt ein D. R.-P. Nr. 123019 vom 13. Juni 1900 auf einen photographischen

Fig. 212.

Copirapparat mit periodischer Förderung und Belichtung des Positivpapieres (Fig. 214). Die periodische Förderung und Belichtung des Positivpapiers geschieht bei dem Copirrahmen dadurch, dass zum Zwecke des raschen Oeffnens und Schliessens des Verschlusses als Antrieb für diesen ein auf einem Zapfen *o* in seiner Längsrichtung verschiebbarer Kipphebel *m* dient, der in seinen Endlagen, in die er durch den Hauptantrieb des Apparates abwechselnd gehoben wird, frei kippt. Auch dient der Kipphebel *m* gleichzeitig als Antrieb für die das Positivpapier gegen das Negativ pressende Platte *d* („Phot. Chronik" 1901, S. 650).

Ueber einen Apparat zum Copiren bei Gaslicht siehe Alfred L. Fitch in „Photography" 1902, S. 127.

Hermann Otto Foersterling in Friedenau bei Berlin erhielt ein D. R.-P. Nr. 121651 vom 31. Mai 1900 auf eine photographische Copirmaschine (Fig. 215). Die Copirmaschine besitzt ein in sich geschlossenes Bildband *a*, das die

Films trägt. Da nun z. B. bei kinematographischen Aufnahmen
sehr verschiedene Bildbandlängen zur Verwendung kommen,
so ist die Rolle *b* beweglich angeordnet, so dass also das

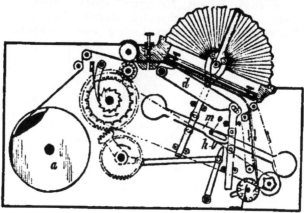

Fig. 214.

Bildband *a* stets gespannt sein kann. Der bewegliche Stempel *h*
enthält elektrische Lampen *k*, die bei jedesmaligem Herunter-

Fig. 215.

drücken desselben ausgelöst, d. h. zum Entflammen gebracht
werden, um so das lichtempfindliche Band *e* zu belichten.
Durch die Verwendung der beweglichen Rolle *b* werden ver-
schieden grosse Copirapparate vermieden, wodurch an Raum
beträchtlich gespart wird. Auch kann je nach Bedarf eine

grössere oder kleinere Zahl von Bildern copirt werden (,, Phot.
Chronik" 1901, S. 416).

Pneumatischer photographischer Copirrahmen
(Gerlach's engl. Patent Nr. 2997, 1901). Photographische
Copirpressen, in denen lichtempfindliches Papier von einer
Rolle abgewunden und, dem Lichte von Glühlampen aus-
gesetzt, gegen das Nega-
tiv durch einen luft-
leeren Raum oder Luft-
verdünnung gepresst
wird, sind schon im Ge-
brauche. Zur Verbinde-
rung der bei jener
Anordnung sich er-
gebenden Schwierig-
keiten benutzt Gerlach
ein Luftkissen, mittels
dessen er das licht-
empfindliche Papier
gegen das Negativ
drückt, so dass der
schwere Rahmen ent-
behrlich wird. Wenn
dann die Luft aus dem
Kissen freigelassen
wird, fällt dieses von
selbst von dem Negative,
so dass das Papier
frei unter demselben
passiren kann. Eine
Verbesserung besteht
darin, dass Gerlach
die Druckfläche schräg
aufstellt. Während bei
der gewöhnlichen Con-
struction das Papier,

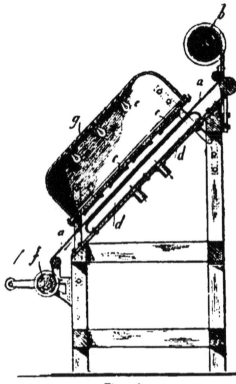

Fig. 216.

wenn es unter dem Negativ hinläuft, oft zerreisst, oder gegen
dasselbe läuft, und so die eine oder die andere der präparirten
Oberflächen beschädigt, kann es, wenn die Fläche schräg an-
geordnet ist, von der oberen Rolle über das Luftkissen
gezogen und auf die untere Rolle gewickelt werden, ohne dass
man Gefahr läuft, es mit dem Negativ in Berührung kommen zu
sehen. Das lichtempfindliche Papier a geht von der Rolle b
zwischen das Negativ c und das Kissen d auf die Rolle f.
Der Tisch, welcher aus Holz oder irgend einem anderen ge-

eigneten Material hergestellt ist, hat, wie die Fig. 216 zeigt, Neigung. Wenn die Luft in das Kissen *d* gepumpt wird, das unten und parallel an die Negative *c* gebracht ist, so wird das Papier *a* gegen die Negative gedrückt. Zu derselben Zeit werden elektrische Lampen, z. B. Glühlampen, welche unter der Kappe *g* sich befinden, automatisch entzündet. Nachdem die Platten hinreichend exponirt sind, werden die Lampen ausgelöscht und die Luft aus dem Kissen gelassen. Das Kissen fällt allein von dem Negative ab, so dass das Papier *a* zwischen den Negativen und dem Kissen hindurchgehen und auf die Trommel *f* aufgezogen werden kann („The British Journal Photographic Almanac" und „Photographer's Daily Companion" 1902, S. 935 ff.).

Celluloïd-Augenschirme. Beim Arbeiten in der Dunkelkammer ist es sehr störend, wenn Licht von der rothen Lampe direct in die Augen gelangt. Die hiergegen vielfach benutzten Augenschirme aus Pappe haben der Regel nach ein kurzes Dasein, weil sie in der Dunkelheit häufig durchfeuchtet werden. Eine praktische Neuerung sind daher die Celluloïd-Augenschirme, welche von der Firma Schleicher & Schüll in Düren in den Handel gebracht werden. Dieselben sind gegen

Fig. 217 u. 218.

Nässe widerstandsfähig („Photographische Rundschau" 1902, S. 61).

Sheppard und Leech erhielten ein englisches Patent Nr. 7611, 1899, auf ihre Entwicklungsschale (Fig. 217 u. 218). Die Schale bildet, vertical aufgerichtet, einen graduirten Recipienten für die Entwicklerflüssigkeit. Die durch die Höhlung festgehaltene Platte kann weder gleiten, noch am Grunde anhaften. Da die Schale aus weissem Glase hergestellt ist, gestattet sie die Untersuchung des Bildes während der Behandlung, ohne dass man die Platte herauszunehmen braucht („La Photographie" 1901, S. 172).

Iltz meldete eine neue Entwicklungsschale zum Patent an. Bei dieser Schale (Fig. 219), welche genau so gross ist, wie die zu entwickelnde Glasplatte, ist durch sinnreiche Anordnung von Ausbuchtungen im Boden und in den Seitenwänden ein bequemes Untergreifen mit dem Finger möglich („Phot. Rundschau" 1902, S. 61).

W. Frankenhäuser in Hamburg bringt Glasströge mit
eingepressten Rippen und Ausbauchungen am Boden (*A* in

Fig. 219.

Fig. 220) in den Handel, welche zum Sammeln des Boden-
satzes dienen (Anwendung: Stand-Entwicklung, Fixiren).

Fig. 220.

C. F. Kindermann
& Co. in Berlin bringen
eine Tasse mit Sammel-
bassin (Fig. 221) zum Ent-
wickeln von Films in den
Handel, welche gestattet,
die Films während der Ent-
wicklung in der Durchsicht
beurtheilen zu können.

Ernst March Söhne
(Thonwaarenfabrik) in
Charlottenburg bringen
Spültröge, Entwick-
lungsschalen, Spülwannen,
Aetzwannen und dergl. aus
braunem Steinzeug in den Handel („Deutsche Photographen-
Zeitung" 1902, Nr. 14, S. 207).

Rich. Hoh in Leipzig bringt einen **Plattenhalter** „Lux" in den Handel, welcher aus Celluloïd angefertigt ist. Man schiebt die Platte in das rahmenartige Gestell (Fig. 222) ein, legt das Ganze flach auf den Boden der Entwicklerschale und kann die Platte bei den beiderseitigen Handhaben aus

Fig. 221.

der Entwicklerflüssigkeit herausheben, ohne sich die Finger zu beschmutzen.

William Fitzgerald Crawford in London wurde ein D. R.-P. in Cl. 57, Nr. 114926 vom 16. März 1899 für einen

Fig. 222.

rotirenden Plattenträger zum Entwickeln, Fixiren und Waschen von photographischen Platten erteilt. Die zu entwickelnden Platten ruhen in radialen Nuthen d der beiden Scheiben b. Damit sie beim Drehen nicht herausfallen, ist an ihrer Peripherie ein Gummiband f angeordnet, das nach aussen geklappt (linke Seite der Fig. 223) die Nuthen zum Herausnehmen der Platten freigibt, nach innen geklappt (rechte Seite) sie verschliesst („Phot. Chronik" 1901, S. 173).

P. Hunaeus in Linden (Hannover) erhielt ein D. R.-P. in Cl. 57, Nr. 122838 vom 27. Juli 1900 auf eine Vorrichtung

zum Festhalten von Films in Entwicklungsschalen, be-
stehend aus zwei an gegenüber liegenden Seiten der Schalen
aufklappbar oder in Höhe verschiebbar angeordneten, sich
über die ganze Länge der Seiten erstreckenden Schienen,
Stäben oder Leisten (,, Phot. Chronik" 1902, Nr. 4, S. 28).

 Jean Nicolaïdi in Paris erhielt ein D. R.-P. Nr. 114929
vom 12. Juli 1899 für einen Filmhalter. Ein Rahmen *a* aus
federndem Material, wie z. B. Celluloïd, trägt auf seinen
Seitentheilen Stifte oder Klemmen *c* zum Befestigen des
Films *b* (Fig. 224). Zum Gebrauch biegt man die Seitentheile
etwas ein und befestigt das Film. Die Federwirkung erhält
ihn dann gespannt (,, Phot. Chronik" 1901, S. 177).

Fig 223. Fig. 224.

 A. Pollák, J. Virág und Vereinigte Elektricitäts-Aktien-
gesellschaft in Budapest und Dr. F. Silberstein in Wien
stellen einen Entwicklungsapparat mit endlosen Bändern
zur Führung der Bildbänder durch die verschiedenen Bäder
derart her (Nr. 123755 vom 16. December 1900), dass durch end-
lose Bänder *aa* die Bildbänder *b* durch die verschiedenen Bäder
geführt werden, indem die Führungsbänder *aa* mit Spitzen *c*
(Fig. 225) versehen sind, um auch kürzere Bildbänder durch
die Bäder führen zu können. Auch ist eine Abstreifwalze *d*
angebracht, die für die Führungsbänder eine mindestens um
die Höhe der Spitzen tiefere Auflagefläche besitzt, als für das
Bildband, und hierdurch ein selbstthätiges Abheben des Bild-
bandes von den Spitzen bewirkt (,, Phot. Chronik" 1902, S. 48).

 Zum Entwickeln photographischer Platten bei
Tageslicht construirte Oskar Mögel in Dresden folgenden

Apparat. („Die Entwicklung der photographischen Bromsilber Trockenplatten und die Entwickler" von Dr. R. A. Reiss. 1902.) Der Apparat (Fig. 226) besteht aus einer mit rothem Glase bedeckten und durch einen Schieber in zwei Räume

Fig. 225.

getheilten Cuvette. Der obere Raum wird durch einen Trichter, nachdem die belichtete Platte eingeführt ist, mit Entwicklerflüssigkeit gefüllt. Nach geschehener Entwicklung

Fig. 226.

wird zuerst der Schieber, der die beiden Räume trennt, etwas zurückgezogen; so dass die Flüssigkeit in den unteren Raum tritt, aus dem sie abfliesst. Jetzt wird mit Wasser, das ebenfalls durch den Trichter eingeführt wird, ausgewaschen, abfliessen gelassen und dann der Schieber ganz herausgezogen, so dass die Platte in den unteren Raum fällt. Hierin wird

sie mittels Fixirflüssigkeit, die durch einen zweiten Trichter eingelassen wird, fixirt, und schliesslich durch Ausziehen des als Schieber ausgebildeten Bodens freigegeben.

Norman Wight in Bournemouth, England, erhielt ein D. R.-P. Nr. 120566 vom 25. August 1898 auf einen Apparat zum Entwickeln von Rollfilms bei Tageslicht. Das

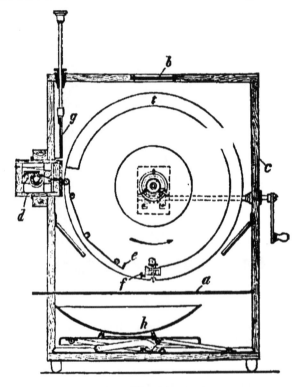

Fig. 227.

Entwicklungsgehäuse c (Fig. 227) ist durch eine von aussen verschiebbare Wand a in zwei Theile getheilt und zweckmässig mit Beobachtungsfenstern h versehen. An dieses ist ein zweites, das belichtete Bildband enthaltendes Gehäuse d so angesetzt, dass das Bildband aus dem zweiten in das erste Gehäuse ohne Lichtzutritt übergeführt werden kann. Es wird in diesem von einer von aussen zu drehenden Trommel t aufgenommen, an der man das vordere Ende des Bandes bei e befestigt. Hierauf dreht man die Trommel bei ge-

schlossenem Gehäuse um nahezu 360°, worauf eine Schnapp-
vorrichtung *f* das Bildband an einer zweiten Stelle der
Trommel festklemmt. Der auf der Trommel befindliche Theil
kann dann durch ein von aussen zu bewegendes Messer *g*
abgeschnitten werden. Auf der Trommel ist nunmehr ein
Stück Bildband festgemacht. Nun wird auf einen im unteren
Theile des Entwicklungsgehäuses heb- und senkbar an-
geordneten Tisch *h* (bei geschlossener Zwischenwand) eine
Schale mit Entwicklungsflüssigkeit gestellt, der untere Theil
geschlossen und nach dem Zurückschieben der Zwischenwand
der Tisch sammt der Schale gehoben, bis die Trommel mit
dem daran befestigten Bildband in die Schale taucht. Durch
Drehung der Trommel mit entsprechender Geschwindigkeit
wird sonach das Bildband entwickelt. Man kann dann die
Schale herabsenken, die Zwischenwand schliessen, die Schale
ausheben und mit Fixir- oder Waschflüssigkeit füllen und
wieder in Arbeitsstellung bringen („Phot. Chronik" 1901,
S. 451).

Die Chemische Fabrik auf Actien (vorm. E. Schering)
in Berlin erhielt ein D. R.-P. Nr. 122194, Cl. 57b, vom 12. Juli
1900 auf ein Verfahren und einen Apparat zur raschen,
gleichzeitigen Herstellung von negativen und
positiven photographischen Bildern. Das Verfahren
bewirkt die rasche und gleichzeitige Herstellung von negativen
und positiven Bildern ohne Benutzung einer besonderen
Dunkelkammer. Innerhalb einer vor Licht geschützten Vor-
richtung führt man einen biegsamen Streifen *n* aus einem
Materiale, das zum photographischen Negativprocess geeignet
ist, in ununterbrochener Reihenfolge erst durch einen Auf-
nahme-Apparat *A* (Fig. 228), dann durch ein System von
Entwicklungsbädern *E*, *F*. Hierauf bringt man den Streifen
in Berührung mit einem biegsamen Streifen *p* aus einem
Materiale, das zum Positivprocesse geeignet ist, durch eine
Copir-Vorrichtung *s*, worauf man den Positivstreifen *p*, ge-
trennt von dem Negativstreifen *n* in einem analogen Systeme
von Bädern E_1, F_1 entwickelt und fixirt. Auch können
bei diesem Verfahren Streifen, bei denen lichtempfind-
liches Material mit indifferentem Materiale abwechselt, an-
gewendet werden, damit bei zeitlich aus einander liegenden
Aufnahmen vermieden wird, dass in den photographischen
Lösungen lichtempfindliches Material liegt. Es wird ein Appa-
rat benutzt, der, abgeschlossen vom Tageslichte, einerseits den
Aufnahme-Apparat, anderseits Behälter für je eine Negativ-
und Positivspule, ein System von Bädern zur Entwicklung
des Negatives und Positives und eine Vorrichtung zum Copiren

und Belichten des Positivstreifens enthält. Dies ist derartig angeordnet, dass einerseits der Negativstreifen successive durch den Aufnahme-Apparat, die zugehörigen Entwicklungsbilder und in Berührung mit dem Positivstreifen durch die Copir-vorrichtung, und dass anderseits der Positivstreifen, getrennt vom Negativstreifen, durch die für ihn bestimmten Entwick-

lungs- und Fixirbäder und hierauf Negativ- und Posi-tivstreifen getrennt aus dem Apparate heraus ans Tages-licht geführt werden können.

Max Schultze und Walter Vollmann in Berlin erhielten ein D. R.-P. Nr. 123291, vom 25. Febr. 1900 auf einen Apparat für Schnell-Photogra-phie. Bei dem Apparate für Schnell-Photographie ist die Camera *a* (Fig. 229) mit zwei über einander liegenden Dunkelräumen, in denen einerseits die Negative, anderseits die Positive gleichzeitig und unabhängig von einander präparirt werden können, verbunden. Die aus der Camera *a* in den oberen Raum fallende, in be-kannter Weise fertig zu stellende Negativplatte kann durch einen Trichter *r* in den unteren Raum

Fig. 228.

transportirt werden. Hier bleibt sie vor einem mit diesem Raume in fester Verbindung stehenden Projections-Apparate *l* stehen, wird demnach durchleuchtet und kann auf gleich-falls in diesem Raume in einem Magazine aufgestapelte, einzeln exponirte Bromsilber-Papierblätter beliebig oft nach einander copirt werden, so dass während des Copirens des ersten Negatives gleichzeitig eine zweite Aufnahme erfolgen und das bezügliche Negativ während der Fertigstellung der ersten Positive zum Copiren vorbereitet werden kann (,,Phot. Chronik'' 1902, S. 61).

Julius Eugene Gregory in New York erhielt ein
D. R.-P. Nr. 118576, Cl. 57a, vom 21. Juni 1899, auf eine Ent-
wicklungs-Vorrichtung
für Photographie-Auto-
maten. Die belichtete Platte *a*
(Fig. 230) wird vor eine ein-
seitig offene Entwicklerzelle *b*
gebracht, welche bis zur
dichten Anlagerung ihres
Randes *c* gegen die Platte ge-
schoben wird. Dann werden
die zum Entwickeln, Waschen
und Fixiren dienenden Flüssig-
keiten nach einander durch
die Oeffnung *d* in die Ent-
wicklerzelle' gegossen und
durch den Hahn *f* wieder aus
derselben entfernt (,, Phot.
Chronik" 1901, S. 336).

Fig. 229.

Hans Löscher in Lank-
witz-Berlin erhielt ein D. R.-P.
Nr. 116864, vom 4. Febr. 1900
auf eine Vorrichtung zum
Entwickeln, Fixiren u. s. w. photographischer Bildbänder.
Das Bildband *P* (Fig. 231) wird unter einer wandernden

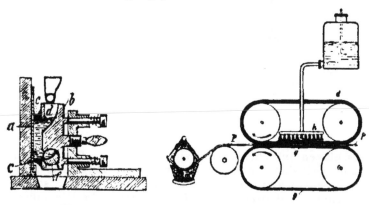

Fig. 230. Fig. 231.

Decke *d* von Filz und dergl. vorbeigeführt, die ständig
durch eine Brause *h* neue Entwicklerflüssigkeit erhält. Ein
endloses Druckband *g* sichert die Berührung von *P* und *d*.

Für das Fixiren, Tonen u. s. w. können ähnliche Einrichtungen getroffen sein („Phot. Chronik" 1901, S. 185).

A. L a u e r in Steglitz erhielt ein D. R.-P. Nr. 119791, Cl. 57c vom 20. Okt. 1899 auf ein Verfahren und einen A p p a r a t z u m E n t w i c k e l n, F i x i r e n u.s.w. von photographischen Bild-

Fig. 232.

bändern. Das Bildband *p* (Fig. 232) wird zwischen den Rollen *a* und *b* festgeklemmt, dann der Arm *c* niedergeschlagen, wobei er das Band zur Schleife auszieht, hierauf der Arm *d* nieder-

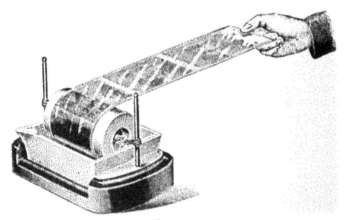

Fig. 233.

geschlagen und ebenso nach einander *e, f, g* Das Bildband befindet sich dann in Schleifen im Entwicklungsbade und wird hierin entwickelt. Ist die Entwicklung beendet, so wird es zwischen die Walzen *h* und *i* festgeklemmt, die Klemmung *a, b* gelockert und durch Heben der Arme *s* und Niederschlagen entsprechender Arme im Fixirbade Schleife für Schleife aufgelöst u. s. w. Durch dieses Verfahren sollen alle gefährlichen Spannungen im Bildbande vermieden und das Zerreissen möglichst verhindert werden („Phot. Chronik" 1901, S. 368).

Die Windham-Entwicklungs-Maschine besteht aus einer beweglichen Holzrolle (Fig. 233), welche mittels elastischer Kautschukstreifen an zwei Stützen befestigt ist; das zu ent-

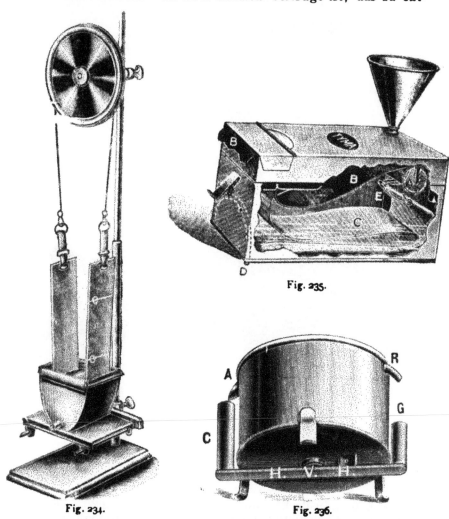

Fig. 235.

Fig. 234.

Fig. 236.

wickelnde Film wird an der Rolle befestigt, in eine Entwicklertasse gebracht, so dass das Film beim permanenten Auf- und Abrollen fortwährend mit dem Entwickler in Berührung kommt („Photography" 1901, S. 175).

27

E. W. Büchner construirte 1901 zum Entwickeln von Films den in Fig. 234 abgebildeten Apparat. (Reiss, „Die Entwicklung photographischer Bromsilber - Trockenplatten "

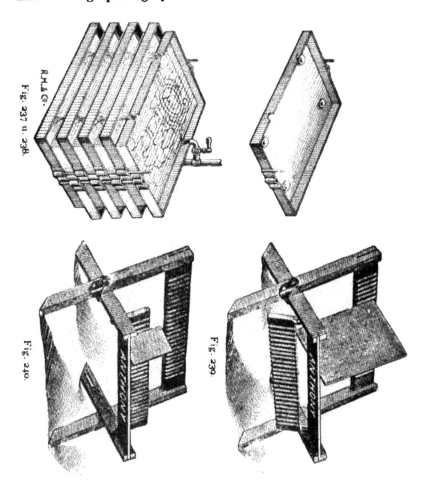

Fig. 237 u. 238.

Fig. 240.

Fig. 239.

1902, S. 9; „Deutsche Photogr.-Zeitg." 1901, S. 492). Dieser Rollfilms - Entwicklungs - Apparat „Rofea" ermöglicht die Entwicklung der ganzen Filmrolle, ohne viel Raum zu beanspruchen. Der eigentliche Apparat besteht aus einer aus Zinkblech hergestellten Wanne, in welcher eine leicht heraushebbare und um ihre Achse drehbare Walze angebracht ist.

Unter dieser Walze her bewegt sich nun der Filmstreifen leicht auf und ab.

Houghton in London bringt einen von Max Reichert construirten Entwicklungskasten für Films in den Handel, welcher „Tageslichtfilms" ohne Dunkelkammer zu entwickeln ermöglicht (Fig. 235). Bei A ist die Filmspule eingesetzt, BB ist das abgewickelte schwarze Schutzpapier. C das Film, D ein Heber zum Abfluss des Entwicklers („Phot. News" 1902, S. 140).

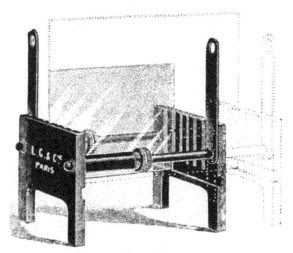

Fig. 241.

In England betreibt die „Rotary Photographic Comp." (New Union Street, Maarfield, London S.) die Herstellung von Rotatious-Copien auf Bromsilber-Gelatinepapier (1901).

W. Frankenhäuser in Hamburg bringt sogen. Frankonia-Spülapparate sowohl für Papierbilder wie für Negative in den Handel (Fig. 236). Bei R wird das Wasser zugeführt; ist der Trog voll, so fliesst das Ueberschüssige durch die Rinne A in den Holzcylinder C, welcher auf eine gegen das Gewicht G ausbalancirte Feder drückt, die die Oeffnung V am Boden des Gefässes freigibt, wodurch das Entleeren des Wassers erfolgt.

Der Wässerungs-Apparat „Lux" von Richard Hoh in Leipzig (Fig. 237 u. 238) besteht aus einzelnen Zinkkästen, welche sich fest über einander setzen lassen, und zwar derartig, dass das Wasser, in den oberen Kasten eingeleitet, selbstthätig

alle darunter befindlichen Kästen durchläuft. Gründliches Auswaschen der Platten bei geringstem Wasserverbrauche (1901).

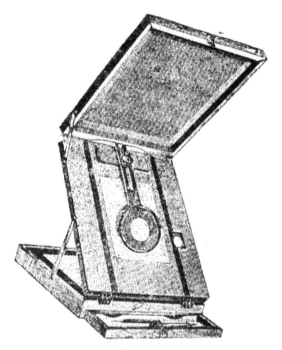

Fig. 242.

Anthony in New York versieht seine Duplex-Negativ-Ständer mit einer zweiten Leiste (mit Nuthen versehen), welche entweder herabgeklappt werden kann (Fig. 239) oder, falls man kleine Platten aufstellen will, nach oben gelegt wird (Fig. 240).

Einen Ständer für Platten, der sich mit Hilfe von Ebonitröhren erweitern oder zusammenschieben lässt, bringt L. Gaumont in Paris in den Handel. Fig. 241 zeigt, wie man ihn für grössere oder kleinere Platten verwendet.

Fig. 243.

In England kamen 1901 durch die Firma Sharp & Hitch-
mongh in Liverpool Retouchirpulte in den Handel, welche
eine federnde Blende mit rundem Ausschnitt besitzen, wodurch
es leicht möglich ist, einzelne Partien des Negativs beim
Retouchiren besser ins Auge zu fassen und das Negativ zu
klemmen („Brit. Journ. Almanac" für 1902) (Fig. 242).

Einen Beschneide-Apparat für Papierschalen und
Cartons, welcher die Form eines Hebels hat, bringt G. Evenden
in Brighton, 58 Rugby Rood in den Handel (siehe Fig. 243).

Serienapparate. — Kinematographen.

Ueber Fortschritte und Neuerungen auf dem
Gebiete der Kinematographie siehe den Bericht von
Kuchinka auf S. 214 dieses „Jahrbuches". Ueberdies sind
noch einige andere beachtenswerthe Publikationen und Patent-
beschreibungen über Serienapparate erfolgt.

Die Bedeutung der Serien-Momentaufnahmen von sich
bewegenden Menschen für wissenschaftliche und künstlerische
Zwecke bespricht A. Londe mit
Bezug auf derartige Bilder („Bull.
Soc. franç." 1901, S. 318, mit
Figuren).

Thomas Ainsboro und
John Fairie in Glasgow nahmen
ein D. R.-P., Cl. 57a, Nr. 123016
vom 30. April 1899, auf einen An-
trieb für Serienapparate
(Fig. 244). Bei dem Antriebe

Fig. 244.

von Serienapparaten, bei denen eine Bilderkette mittels
einer sich drehenden Platte oder eines Prismas schrittweise
fortgeschaltet wird, trägt die zu wendende Platte d seit-
lich überstehende Anschläge h, die nach einander von dem
Mitnehmerstifte f einer excentrisch zur Achse der Wendeplatte
gelagerten Antriebsscheibe e so weit mitgenommen werden,
dass ein neues Bild in das Sehfeld gelangt. Ferner tragen
die Anschläge h radial einstellbare Platten, um die Eingriffs-
dauer des Mitnehmerstiftes f regeln zu können („Photogr.
Chronik" 1901, S. 589).

Stereokinematograph. A. und L. Lumière erhielten
ein D. R.-P. Nr. 305092, vom 3. November 1900, auf einen Appa-
rat zur Aufnahme und Vorführung stereoskopischer
Bilder von Gegenständen in Bewegung (Fig. 245 u. 246).

Die Bilder von sehr kleinen Dimensionen werden im doppelten
Ringe auf einer Platte P von polygonaler Form aufgenommen,
welche mittels Klammern mm auf einem Zahnrade a aufgelegt
ist, das, um möglichst leicht zu sein, keine Achsen besitzt
und auf den Rollen cc rollt, welche auf dem festen Rahmen B
angebracht sind; eine Welle d trägt eine Scheibe e, welche in

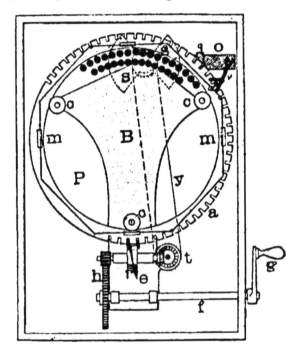

Fig. 245.

das Zahnrad eingreift; durch Vermittelung der Zahnräder hh
und der Welle f ergreift die Scheibe e die Bewegung der
Kurbel g. Bei jeder Drehung der Scheibe e wird das Zahn-
rad a in Bewegung gesetzt und hat danach eine Ruhepause,
welche dem rechten Theile der Scheibe entspricht. Während
dieser Ruhepause tragen sich die Bilder der Objective rr ein,
während in der Rotationszeit die Objective durch die Flügel
des Schirmes ss verdeckt sind, welcher von den Triebrädern ll
und der Kette y bewegt wird. Das eine der Bilder, das auf
der linken Seite, wird auf dem inneren, das andere auf
dem äusseren Zahnrade eingetragen, derart, dass die Linie,

welche ihre Mittelpunkte verbindet, horizontal liegt. Um
zu verhindern, dass nach einer vollständigen Rotation der
Platte nicht neue Bilder sich auf die ersten legen, bringt
man zwischen den Objectiven und dem Flügelschirme einen

Fig. 246.

Verschluss *o* an, der aus einer Metallplatte mit zwei Oeffnungen
besteht, welche in den Führungen *g* laufen und welche durch
die Gabel *v* von dem Sporne *u* bewegt wird, der auf das

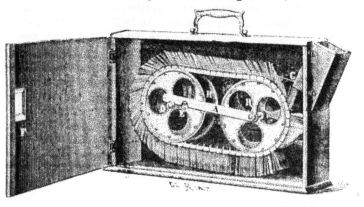

Fig. 247.

Zahnrad *a* genietet ist. Wenn die negative Platte durch das
positive Bild ersetzt ist, so sieht man in das Instrument, in-
dem man die Augen an die Mikroskope *s s* bringt, welche,
indem sie die Bilder umkehren, sie im wahren Sinne auf-
stellen, indem sie die stereoskopische Transposition vermeiden
(„La Photographie" 1901, S. 187).

Eine sehr interessante Studie über die Anwendung der
Chronophotographie im physiologischen Universitäts-
laboratorium veröffentlicht Morokhowetz („Die Chrono-
photographie", Moskau 1900). Die photographische Regi-
strirung erfolgt auf einem durch eine gewöhnliche Registrir-
trommel gezogenen Filmstreifen. Der Pendel-Photochronograph
trägt die photographische Platte am oberen Theile eines Pendels,
welcher in seiner Bewegung z. B. eine vibrirende, punktförmige
Lichtquelle zu Curven auflöst.

Das Theoskop. Unter den zahlreichen Modellen von
Kinematographen verdient das Theoskop Erwägung, das in
einer Innenansicht (Fig. 247) wiedergegeben ist. Sein Mechanis-
mus ist einfach und erinnert an Lumière's Kinora (dieses
„Jahrbuch" für 1901, S. 520). Die Wirkung wird erzielt durch
die Aufeinanderfolge von einigen hundert Bildern, die auf
einem mit Wirbeln versehenen Transportapparate eingesetzt
sind. Sie werden einem doppelten Anhalte unterworfen,
nämlich durch die obere Wand der Sehöffnung vor dem
Wegschieben und ferner durch ein besonderes Widerlager, auf
welchem das Ende jeden Bildes in dem Maasse ruht, wie
es von dieser Wand frei wird, bis dahin, wo es weggezogen
und durch das folgende ersetzt wird. Diese Anordnung
gestattet eine vorzügliche und verlängerte Betrachtung, in-
dem man Bilder sieht, welche, indem sie sich gut flach
zeigen, in keiner Weise verzogen sind. Es mag noch er-
wähnt sein, dass dem Theoskop ohne besondere Mühe ein
Projektionsapparat angepasst werden kann („La Photographie"
1901, S. 158).

Panorama-Apparate.

Die Construction von Panorama-Apparaten wurde mehr-
fach verbessert und verschiedene Constructionen wurden
patentirt.

Ueber Panorama-Apparate schrieb Ryle-Smith eine
längere übersichtliche Schilderung („Monit. de la Phot." 1901,
S. 67; aus „Bull. Assoc. Belg. Phot.").

Ueber das Photorama und seine Construction siehe den
ausführlichen Artikel der Gebrüder A. und L. Lumière auf
S. 237 dieses „Jahrbuches".

Die Vorarbeiten zu dem S. 237 dieses „Jahrbuches" be-
schriebenen Apparate „Photorama" finden sich in „La Photo-
graphie" 1901, S. 186, beschrieben.

Fauvel in Paris hat Oberstlieutenant Moëssard's
„Cylindrographe" (Panorama-Apparat) verbessert (1901).

Die Fig. 248 zeigt, wie die Belichtung auf halbkreisförmigen Bildschichten erfolgt.

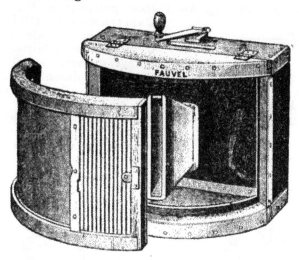

Fig. 248.

Auf eine Verbesserung einer **Panorama-Camera** nahm **Houston** ein engl. Patent. (Fig. 249 gibt eine Vorstellung

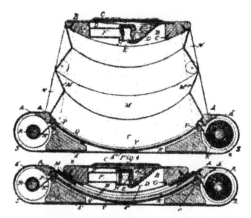

Fig. 249.

des Apparates; Beschreibung siehe „Brit. Journ. Phot. Almanac" 1902, S. 933)

Bei der dem H. F. C. Hinrichsen in Hamburg mit D. R.-P.
Nr. 122499 vom 13. April 1900 geschützten Panorama-
Camera wird Objectiv *b* (Fig. 250)
in einem horizontalen Kreise be-
wegt, in dessen Mittelpunkt ein
Spiegel *c* derart angebracht ist,
dass er die durch das Objectiv *b*
eintretenden Strahlen senkrecht
auf eine parallel zur optischen
Achse des Objectives angebrachte
cylinderförmige Fläche *d* wirft,
während entweder der Spiegel *c*

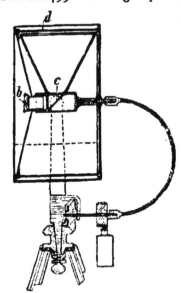

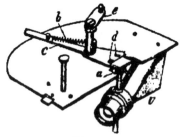

Fig. 250. Fig. 251.

oder die lichtempfindliche Fläche *d* mit einer der Bewegung
des Objectives *b* entsprechenden Geschwindigkeit um die

Fig. 252.

optische Achse des letzteren gedreht wird („Phot. Chronik"
1901, S. 498).

Kodak, G. m. b. H. in Berlin, erhielt ein D. R.-P. Nr. 122615 vom 26. August 1900 auf eine Vorrichtung zum Schwenken des Objectives bei Panorama-Cameras; dieselbe besteht darin, dass ein auf der Schwenkachse des Objectives v (Fig. 251 u. 252) angeordnetes Zahnrad a mit dem gezahnten Ende eines gesperrten Hebels d in Eingriff steht, an welchem eine Feder b mit dem einen Ende befestigt ist. Diese Feder wird durch Umlegen eines an dem anderen Ende angreifenden Armes e gespannt, worauf nach Auslösen der Hebelsperrung die Feder b den Hebel c und somit die Objectiv-achse herumwirft. Bremsfedern sind in der Nähe der Schwenk-achse des Objectives angeordnet, welche am Ende der Schwenk-bewegung einen an der Achse befestigten Arm auffangen und sanft hinter einen Vorsprung führen, um ein Zurückschlagen des Objectives v zu vermeiden („Phot. Chronik" 1901, S. 513).

Photogrammetrie.

Ueber „Arbeiten und Fortschritte auf dem Gebiete der Photogrammetrie im Jahre 1901" schreibt E. Doleżal in diesem „Jahrbuche" S. 248.

Im Verlage des k. k. militär-geographischen Institutes in Wien erschien ein Separatabdruck aus den Mittheilungen des genannten Institutes über „Die photogrammetrische Terrainaufnahme" von Arthur Freiherrn von Hübl.

Mikrophotographie.

Ueber die Fortschritte auf dem Gebiete der Mikrophotographie siehe Gottlieb Marktanner-Turneretscher auf S. 273 dieses „Jahrbuches".

Ueber die Mikrophotographie im Dienste der Kunst siehe H. Hinterberger auf S. 192 dieses „Jahrbuches".

Für mikrophotographische Aufnahmen (bis 20 fache Vergrösserung) empfiehlt Freshwater einen kleinen Stein-heil'schen Orthostigmaten (Nr. 0), wegen besonderer Bild-schärfe („The Phot. Journ." 1901, Bd. 25, S. 399).

Ueber metallurgische Mikrophotographien er-schien ein interessanter Artikel von Sir William Chandler Roberts-Austen und Dr. T. Kirke Rose, im „Journ. of the Society of Arts" vom 8. November 1901 („The Amateur Photographer" vom 14. November 1901, S. 386).

Zur Geschichte der Stereo-Mikrographie (stereo-skopische Mikrophotographie) finden sich Nachweise im „Brit. Journ. Phot." 1902, S. 99 und 119. Es wird auf Wheatstone (April 1853) hingewiesen, ferner wird Beale's Werk „How to Work with the Microscope" (1864) citirt, wo Methoden der Stero-Microphotographie beschrieben sind.

Die Technik der mikroskopischen Metallographie von H. Le Chatelier („Bull. Soc. d'encour 1900, S. 241. Die mikroskopische Untersuchung geätzter Schliffe von Metall-legirungen, die durch Bemühungen verschiedener Forscher in letzter Zeit sehr entwickelt wurde und wichtige Ergebnisse geliefert hat, wird in ihren Einzelheiten von einem erfahrenen Experimentator geschildert. Die Flächen werden erst roh durch Schneiden mit einer Metallsäge hergestellt. mit Feile und Schmirgelpapier geebnet (was die längste Arbeit gibt) und dann polirt. Um das Polirmittel zu schlämmen, reinigt man es erst durch Ausziehen mit sehr verdünnter Salpetersäure von etwaigen löslichen Kalksalzen, die eine Flockung veranlassen, welche das Schlämmen vereitelt, und wäscht mit destillirtem Wasser aus, bis die Masse in eine Art colloïdalen Zustand übergeht. Spuren von Ammoniak erleichtern dessen Eintreten. Dann wird die Schlämmung von 10 g in je einem Liter destillirten Wassers vorgenommen, wobei die Zeiten $\frac{1}{4}$ Stunde, 1, 4, 24 Stunden, 8 Tage eingehalten werden. Die erhaltenen Pulver werden am besten mit Seife zu einer Paste verbunden. Das beste Rohmaterial ist Thonerde, die man durch Glühen von Ammoniakalaun erhält; fast ebenso gut Chromoxyd von der Verbrennung des Ammoniumbichromats; es gibt sehr viel feinstes Polirmaterial. Die Aetzung wird am besten mittels des elektrischen Stromes in einer Lösung vorgenommen, die das Metall nicht angreift. Die Stromdichte ist $\frac{1}{100}$ bis $\frac{1}{1000}$ Amp/qcm; die Lösungen müssen je nach dem Metalle erprobt werden. Die geätzten Flächen lassen sich gut durch einen dünnen Ueberzug von Zoponlack conserviren. Das Mikroskop hat ein nach oben gerichtetes Objectiv und einen gebrochenen Tubus mit totalreflectirendem Prisma, so dass man die Proben mit der polirten Fläche nach unten auf den Objecttisch legen kann und somit nur eine Fläche zu bearbeiten braucht. Die Beleuchtung wird durch ein gebrochenes Fernrohr mit stellbarer Blende und ein totalreflectirendes Prisma, welches bis zur Mitte des Gesichtsfeldes eindringt, bewirkt („Zeitschr. f. phys. Chemie", 37. Bd. 1901, S. 123).

Stereoskopie. — Plastoskop.

Ueber Fortschritte der Stereoskopie siehe
E. Doležal auf S. 307 dieses „Jahrbuches".

„Stereomobil", zusammenlegbares Stereoskop
(franz. Patent Nr. 305920, vom 3. Dechr. 1900) von N. F. Poggi.
Das Instrument wird aus einem flachen Kasten mit einem
Schiebedeckel gebildet; wenn man diesen Deckel auszieht,
lässt eine Feder aus dem Kasten ein Täfelchen aufspringen,
welches sich vertical stellt und in dem die beiden Oculare
angebracht sind. Der Deckel trägt eine kleine Leiste, in
welchem ein Spalt angebracht ist, zur Aufnahme von Bildern,
welche durch die Bewegung des Deckels in geeignete Ent-
fernung gebracht werden können. Man kann den Träger-
kasten zur Aufnahme von Stereogramm-Sammlungen benutzen
(„La Photographie" 1901, S. 187).

Ueber die bequemste Art zur Herstellung von
Stereoskopbildern siehe Dr. C. Kassner auf S. 5 dieses
„Jahrbuches".

Ueber die stereoskopische Photographie kleiner
Gegenstände siehe den Artikel von M. Monpillard auf
S. 133 dieses „Jahrbuches".

Im Verlage von Underwood & Underwood in London
erscheint eine Zeitschrift für Stereoskop-Photographie „The
Stereoscopic Photograph".

Ueber Stereoskop-Photographie kleiner Gegen-
stände in natürlicher Grösse siehe Audra, „Bull. Soc.
Franç. Phot." 1902, S. 61.

Professor Elschnig berichtet über die binoculare Tiefen-
wahrnehmung in Graefe's „Archiv für Ophthalmologie" 1901.

Epanastroph nennt L. Gaumont eine Vorrichtung,
die es gestattet, stereoskopische Diapositive statt durch
Contact, mit derselben Stereoskopcamera herzustellen,
mit der die Aufnahme gemacht worden ist. Es ist nur nöthig,
Ansätze nach vorn und hinten anzubringen, dass diese
Bedingung erfüllt wird, falls der Auszug des Balges nicht
genügend lang ist, um den einen Ansatz unnöthig zu machen.
(„Bull. Soc. Franç. Phot." 1902, S. 159; „Photogr. Wochenbl."
1902, S. 127).

Plastoskop. Ein Instrument zur Erzeugung plastischer
Wirkung beim Betrachten einfacher Bilder. Der französische
Physiker E. Berger hat neuerdings ein Instrument ersonnen,
welches, wie es heisst, einfache, d. h. nicht mit der Stereoskop-
camera aufgenommene Photographien und andere Bilder in
körperlicher Wirkung zu betrachten gestattet. Dieses Instrument,

welches ausführlich in „La Photo-Revue" 1901, S. 153 („Phot.
Rundschau" 1902, S. 19) beschrieben wird, besteht im wesent-
lichen aus einem Paar schräg gestellter Prismen, die mit
decentrirten Sammellinsen vereinigt sind, und einem dahinter
stehenden Paare von Zerstreuungslinsen, welche gleichfalls
schräg angeordnet sind. Nach bekannten Gesetzen ist die
Brennweite der centralen Theile dieses Systemes länger als
diejenige der Randtheile, und wenn man diese Vorrichtung
in einem Stereoskope befestigt, so erblickt man ein damit
beobachtetes gewöhnliches Bild innerhalb einer bestimmten
Ebene vollkommen plastisch. Die Erklärung für diese Er-
scheinung ist folgende: Steht das Bild an derjenigen Stelle,
welche für die erwähnte Wirkung am günstigsten ist, so be-
findet sich der mittlere Theil desselben schon fast ganz inner-
halb der Focalebene; das virtuelle Bild der Mittelpartie be-
findet sich mithin scheinbar näher dem Beobachter als dasjenige
der Randpartien, so dass der Eindruck entsteht, als ob der
Vordergrund des Bildes, der durch die Mittelpartie repräsentirt
wird, weiter hervorstände als die Entfernung, welche im all-
gemeinen durch die Randtheile des Bildes vertreten wird. Dazu
kommt noch, dass infolge der schrägen Stellung der Linsen
die vor dem linken Objective befindlichen Bildtheile dem linken
Auge viel grösser erscheinen als dem rechten Auge, während
umgekehrt die vor dem rechten Objective liegenden Theile
dem rechten Auge grösser erscheinen als dem linken. Da-
durch sollen Unterschiede entstehen, welche den zwischen den
beiden Theilbildern eines Stereoskopbildes bestehenden Unter-
schieden ähnlich sind, jedoch niemals eine wahre stereo-
skopische Aufnahme ersetzen können.

Projectionsverfahren. — Vergrösserung von Negativen.

Projectionsbilder. — Laternenpolariskop.

Ueber Fortschritte auf dem Gebiete des
Projectionswesen siehe Marktanner-Turneretscher
auf S. 273 dieses „Jahrbuches".

Krüss stimmt dem am 9. October 1899 gefassten Be-
schlusse der „Deutschen Gesellschaft von Freunden der Photo-
graphie in Berlin" („Phot. Rundschau" 1899, Vereinsnachr.
S. 129) zu, dass das Latern-Diapositiv-Format $8^{1}/_{2} \times 10$ cm,
bezw. 9×12 cm zu acceptiren sei, nicht aber das sogen.
englische quadratische Format („Phot. Rundschau" 1901,
Heft 1).

Eine einfache Vorrichtung zum raschen Wechseln der Diapositive im Projectionsapparate construirte Darlot (Fig. 253). Der wie ein Pendel bewegliche Diapositivbehälter gestattet das Einschieben bald der rechten, bald der linken Seite, deren jede ein auswechselbares Diapositiv trägt („Bull. Soc. Franç." 1901, S. 496).

Ueber Projection erschien im Verlage von Wilhelm Knapp in Halle a. S. ein sehr gutes „Lehrbuch der Projection", herausgegeben von Dr. Neuhauss in Berlin (1901).

Fig. 253.

Eine gute Anleitung zur Projection gab Hans Schmidt in München heraus; erschienen bei Gustav Schmidt in Berlin 1901. Mit 56 Figuren im Texte.

Ueber Messungen der Helligkeit von Projectionsapparaten siehe Dr. Hugo Krüss auf S. 39 dieses „Jahrbuches".

Eine neue Form eines Laternenpolariskops beschreibt Frederic E. Ives. In Folge der hohen Kosten von grossen Nicol'schen Prismen werden Laternenpolariskope mit Objectträgern, welche breit genug sind, um die regelmässigen Glimmer- und Selenitanordnungen, gekühlten Gläser u. s. w. aufzunehmen, jetzt fast stets mit Bündeln dünner Gläser als Polarisatoren hergestellt und, um zu vermeiden, dass die Laternen-Seite herumgedreht wird, wie es bei der alten Ellbogenform des Polariskops nothwendig war, wird eine Anordnung benutzt, bei der die Strahlen nach der Polarisation wieder reflectirt werden (Fig. 254), wobei A die Lichtquelle,

B B Condensator-Linsen, um die Lichtstrahlen parallel zu machen, *C* das Bündel von Gläsern für die Polarisation mittels

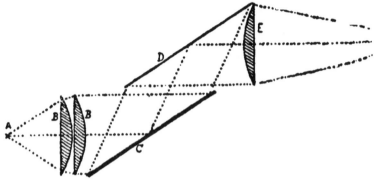

Fig. 254.

Reflexion unter 57 Grad, *D* ein versilberter Spiegel und *E* eine Convexlinse ist, um die Lichtstrahlen nach einem Focus inner

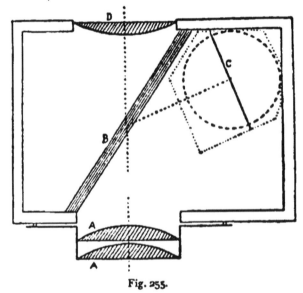

Fig. 255.

halb des kleinen Nicol'schen Prismas zu bringen, welches als Analysator dient. Der Objectträger ist genau vor *E* und nicht geeignet für viele Zwecke, wie ein horizontal gestellter Objectträger sein würde. — Ives hat ein Laternen-Polariskop

construirt, bei dem die Lage der reflectirenden Flächen C und D so verändert ist, dass der Objectträger in eine horizontale Lage kommt, und zur selben Zeit derselbe Theil des Lichtes, der durch das Glasbündel geht, für gewöhnliche Projectionszwecke benutzt wird und Projetionsbilder zwischen die polariskopischen Vorführungen eingeschaltet oder auf die polariskopischen Vorführungen gebracht werden können. Da dieser Apparat einige Aufmerksamkeit erregt hat, sei er näher beschrieben. Das Objectiv für polariskopische Projection besitzt einen etwas längeren Focus als gewöhnlich, der eine kleinere Scheibe liefert und so die Beleuchtung der beiden Scheiben gleich stark macht. Durch Entfernung des Glasbündels, was in einem Augenblick geschehen kann, kann alles Licht durch die vordere Condensationslinse geschickt und zur Spectrum - oder Mikroskop - Projection benutzt werden, bei welcher soviel wie möglich Licht wünschenswerth ist. Dadurch, dass man einen versilberten Spiegel statt des Glasbündels verwendet und das analysirende Prisma entfernt, wird eine verticale Laterne hergestellt, die auch alles Licht verwendet. Der Kasten C (Fig. 255) und seine Anhänger können auch sofort weggenommen werden, um das Laternenkromoskop oder irgend eine andere specielle Vorrichtung für die Projection anzubringen. Der Apparat, den Ives benutzte, hat nur dreizöllige Condensationslinsen („Brit. Journ. Phot." 1901, S. 551).

Vergrössern.

„Die Kunst des Vergrössers auf Papieren und Platten", von Dr. F. Stolze (Verlag von Wilhelm Knapp in Halle a. S. 1902).

Ueber die photographische Vergrösserung ohne Scioptikon und die Colorirung von grobkörnigen Bromsilber-gelatine-Papieren von Lang in Frankreich handelt die Brochure Ris-Paquot's, „Les Agrandissements sans lanterne et leur mis en couleur aux pastels" (Paris 1901, Mendel). Die Vergrösserung erfolgt mittels einer gewöhnlichen photographischen Camera, während das Negativ in einem verfinsterten Zimmer an einem Ausschnitte im Fensterladen befestigt ist.

Eine Anleitung zum Vergrössern von Photographien für Amateure enthält das Buch von Ach. Delamarre, „Les agrandissements d'amateurs", Paris, Ch. Mendel, 1901.

Im Verlage von Gauthier-Villars, 55 Quai des Grands-Augustins, erschien ein Buch: „Les agrandissements photographiques", herausgegeben von A. Courrèges, Paris. Dieses Buch beschreibt die Vergrösserungen mittels der verschiedenen Apparate und Lichtquellen.

28

Eine der vielen Constructionen, welche in den Handel kommen, um kleine Filmnegative zu vergrössern, ist Watson's „Enlarger" (Vergrösserungsapparat, Fig. 256), wobei eine zusammenlegbare Kodakcamera an einen Vergrösserungsconus angebracht wird und die Filmnegative an der Camera eingeführt werden.

Bei dem photographischen Vergrösserungs- oder Verkleinerungsapparate der Linotype Company Limited in London (D. R.-P. Nr. 121590 vom 14. Mai 1899) wird die zu reproducirende Vorlage nicht in ihrer vollen Ausdehnung, sondern nur in kleineren Theilen projicirt, so dass behufs Aufnahme der ganzen Fläche eine homologe Verschiebung von Vorlage und Projectionsfläche erfolgen muss (Fig. 257 u. 258). Die Projectionsfläche d, sowie die Vorlage g werden von Gelenkträgern gehalten, die sich in Ständern b, bezw. l parallel zu einander bewegen können und durch ein Hebelsystem m verbunden sind, welches seinen Drehpunkt in einem dritten, in einem verschiebbaren Bocke n gelagerten Gelenkträger hat. Ferner ist der Gelenkträger für die Vorlage g an einem die letzteren tragenden Block oder Futter h angelenkt, welcher

Fig. 256.

mit einer verbreiterten Platte i in einem Schlitze k des Ständers l verschoben werden kann. Auch ist der Gelenkträger für die Projectionsfläche d an einem die letztere tragenden Block e angelenkt, der mit einem Steg i' in einer entsprechenden Nuth f des Ständers b vertical verschiebbar ist, während zwecks Ermöglichung der Projectionsfläche d der Ständer b mit seinem Fuss c in einer entsprechenden Nuth a verschiebbar ist, wobei diese Bewegungen durch Drehung von Schraubenspindeln w, bezw. o bewirkt werden können, die mit Muttern x, bezw. p des Blockes e und Ständers b in Eingriff sind. Zur Veranlassung einer hin- und hergehenden Bewegung des Ständers b versetzt ein Kegelradgetriebe zwei mit entgegengesetztem Gewinde versehene Schnecken in Drehung, welche an dem hin- und herschwingbaren Blocke e angeordnet sind, so dass je nach der Stellung des Blockes bald die eine, bald

die andere mit einem auf der Schraubenspindel *o* festen
Schneckenrade in Eingriff tritt. Zur Veranlassung einer
verticalen Verschiebung des Blockes *e* an dem Ständer *b* im
geeigneten Augenblicke der hin- und hergehenden horizontalen
Bewegung der letzteren tritt ein auf der Schraubenspindel *w*
fest angeordnetes Sternrad *y*, welches gegen Drehung in
falscher Richtung durch eine Federspannung gesichert ist,

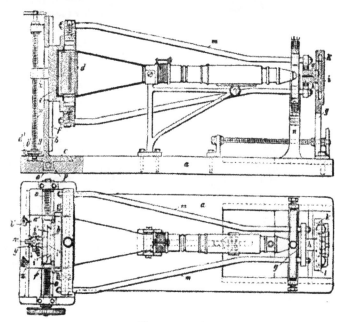

Fig. 257 u. 258.

bei jedem Hin- und Rückgang des Ständers *b* mit auf der
Brettplatte *a* befindlichen Anschlagfingern *s a'* in Eingriff, die
es bei dem Hub in einer Richtung gegen die Wirkung von
Federn aus seiner Bahn drücken, während es bei dem Hub
in anderer Richtung hiervon durch gegen die Anschlagstifte *d''*
anliegende, weitere mit den Fingern *s a'* verbundene Finger *b'*
gehindert wird und daher von den Fingern *s a'* um je einen
Zahn gedreht wird („Phot. Chronik" 1901, S. 563).

Atelier. — Copirvorrichtungen. — Dunkelkammer. — Gelbscheiben. — Lichtfilter.

Ein drehbares Reproductionsatelier erbaute die

Fig. 259.

Kunstanstalt A. Bruckmann in München und meldete es zum Patente an. Es werden hierbei die Vortheile der bisher allgemein für Gemäldereproduction im Freien (Sonnenlicht) üblichen Drehscheibe mit der damit in Verbindung stehenden Dunkelkammer combinirt („Allgem. Photographen-Zeitung" 1901, S. 412).

Gute Kopfhalter erzeugt O. Sichel in London („Brit. Journ. Phot." 1901, S. 411). Fig. 259 zeigt die Anordnung der beweglichen Theile desselben.

An Stelle der bekannten, mit Uhrwerk in Drehung versetzten Tische, auf welche die Copirrahmen gelegt werden, erzeugen Chr. Fr. Winter & Sohn in Leipzig ein drehbares Hängekugellager, welches in der Form, wie Fig. 260 u. 261 zeigen, verwendet wird.

Dunkelkammer-Beleuchtung.

Als inaktinische Fenster für die Dunkelkammer-Laternen werden gefärbte Leinwand, Gläser und Flüssigkeitsfilter verwendet.

Lichtverlust bei der Dunkelkammer-Beleuchtung. Dass unsere heutige Dunkelkammer-Beleuchtung

noch sehr vieles zu wünschen übrig lässt, ist eine bekannte Thatsache. Meistens macht man sich indessen nur eine unrichtige Vorstellung davon, wieviel Licht von den meist angewendeten Glasscheiben u. s. w. absorbirt wird. Das „Brit. Journ." bringt darüber folgende interessante Daten, welche auf Grund photometrischer Untersuchungen erhalten wurden.

Material	Verlust an Leuchtkraft der direkten Strahlen.
Doppeltüberfang-Glas (orange) in zwei Lagen	97,5 Proc.
Doppeltüberfang-Glas (orange) eine Lage und Rubinglas in einer Lage	98 „
Tiefrubin-Glas, eine Lage	99 „
Cherry-rother Stoff, eine Lage . .	98,6 „

Es würden hiernach für die Arbeit durchschnittlich nur noch 2 Procent Licht übrig bleiben, was bei kleinen oder

Fig. 260.

einseitig verglasten Laternen ausserordentlich ins Gewicht fällt und die Ursache manchen Uebels ist („Phot. Chronik" 1901, S. 282).

Székely empfiehlt für Dunkelkammern die rothe Leinwand „Ruby-Christia" der Firma Thos. Christy & Co. 4. 10. 12 Old Swan Dane, Upper Thames St., London E. C. („Phot. Corresp." 1901, S. 308).

Rothe Dunkelkammer-Scheiben sollen nach Miethe nur Licht von längerer Wellenlänge als $\lambda = 580$

hindurchlassen, aber möglichst ungeschwächt („Atelier des Photographen" 1902, S. 172).

Voltz, Weiss & Comp. in Strassburg, Elsass, construirten eine Dunkelkammer-Lampe, welche gleichzeitig als Copirapparat für Diapositive und Entwicklungspapiere dient. Fig. 262 zeigt, wie durch einen Spiegel das Licht nach ab-

Fig. 261.

wärts geworfen wird; die am Boden der Lampe angebrachte Röhre grenzt das Lichtbüschel ab, so dass durch Heben oder Senken des Copirrahmens ein gleichmässiger Verlauf von der Mitte der Copie bis zum Rande zu leicht erzielt werden kann (Kessler, „Phot. Corresp." 1902, S. 173).

Eine einfache Vorrichtung zum Wärmen des Entwicklers beim Arbeiten in kalten Räumen ersetzt, wie aus Fig. 263, 264 u. 265 ersichtlich ist, einen Blechtopf über die Dunkelkammer-Lampe (R. Hoh in Leipzig).

Elektrische Dunkelkammer-Lampen (weisses Glas mit Ueberfang-Glocke aus rothem Glas) erzeugen Siemens & Halske in Berlin (, Phot. Mitth.", Bd. 38, S. 364).

Fig. 262.

Im Londoner Photo-Club wurde die Frage der Dunkel-kammer-Beleuchtung discutirt und Farmer's Bichromat-Lampe (d. i. eine Lampe mit vorgeschalteter Glaswanne,

welche mit starker Bichromatlösung gefüllt ist) empfohlen, welche bis zu einem gewissen Grade genügende Sicherheit

bei besonders grosser Hellig-keit gibt („Brit. Journ. Phot." 1901, S. 428). [Vergl. dieses „Jahrbuch" 1901. S. 560.]

Statt Bichromat für Dunkelkammer-Fenster nimmt Davenport Mandarinorange („Brit. Journ. of Phot." 1901, S. 504 und 590), während B. H. Wordslay ein Gemisch von $1/4$ Grain (englisch) Eosin, 6 Grains Metanilgelb und 40 Unzen Wasser oder für dunkler gefärbte Licht-filter $1/2$ Grain Eosin, 3 Grains Metanilgelb und 24 Unzen Wasser empfiehlt („Photo-graphy" 1901, S. 684).

Fig. 263, 264 u. 265.

Prüfung von Dunkelkammer-Laternen. — Herab-setzung der Empfindlichkeit von Trockenplatten durch Benetzen mit Entwicklern.

Die Empfindlichkeit der Bromsilber-Gelatine wird durch Tränken mit Hydrochinon- oder Adurol-Entwickler praktisch nicht beeinflusst. Dagegen wird die Empfindlichkeit einer Trockenplatte durch Baden in Eisenoxalat, Pyrogallol, Para-midophenol, Glycin, Amidol bedeutend herabgesetzt. Sobald die Benetzung mit dem Entwickler eingetreten, ist die Empfindlichkeitsverminderung so beträchtlich, dass eine Platte, welche in trockenem Zustande bei hellrothem Lichte total verschleiert wurde, nach dem Benetzen ganz klar und schleier-los bleibt (Lüppo-Cramer, „Phot. Corresp." 1901, S. 422; Liesegang, „Phot. Almanach" 1902, S. 76; Eder's „Hand-buch d. Phot." Bd. III, 5. Aufl., S. 455).

Ueber die Absorption des Lichtes in Farbgläsern von R. Zsigmondy („Ann. d. Physik" 1901 [4], Heft 4. S. 60 bis 71). Im Laboratorium des Jenaer Glaswerkes wurden Gläser verschiedener Zusammensetzung mit bestimmten Mengen färbender Metalloxyde (von Chrom, Kupfer, Cobalt, Nickel, Mangan, Eisen und Uran) versetzt, auf ihre Absorp-tion im optischen Spectrum mit dem Glan'schen Spectral-photometer untersucht und aus den Messungen, die auf einen Gehalt von 1 mg Farboxyd im Cubikcentimeter bezogenen

Extinctionscoëfficienten als vergleichbare Grössen berechnet. Die zum grossen Theile graphisch wiedergegebenen Resultate zeigen, wie in vielen Fällen der Farbstoff ziemlich unabhängig von der Zusammensetzung des Glases das Absorptionsspectrum bedingt, während dann wieder, namentlich bei Eisen und Mangan, die Färbung wechselnd und unbestimmt ist, weil Gleiches von der Oxydationsstufe gilt, die der Farbzusatz in der Glasschmelze annimmt. Die färbende Kraft der verschiedenen Oxyde ist sehr verschieden, die des Cobaltoxydes am grössten, des Eisenoxydes am geringsten ("Zeitschr. f. physikal. Chemie" 1901, Bd. 39, Heft 3, S. 374). [Das ultraviolette und sichtbare Absorptionsspectrum farbloser und gefärbter Gläser mittels photographischer Darstellung siehe Eder und Valenta, dieses "Jahrbuch" 1895, S. 310.]

Ueber Farbgläser für wissenschaftliche und technische Zwecke erschien ferner eine Abhandlung von Dr. R. Zsigmondy in der "Zeitschrift für Instrumentenkunde" 1901, Heft 4.

Dicke von photographischen Platten und der empfindlichen Schicht. — Giessmaschinen. — Fabrikation von Films.

Dicke von photographischen Platten.

Am Internationalen Photographen-Congresse in Paris 1900 wurde vorgeschlagen:

1. Als extradünne Glasplatten für Emulsion solche von 0,7 bis höchstens 1 mm Dicke,
2. als dünnes Glas: 1 bis 1,3 mm Dicke und
3. als gewöhnliches Glas solches von 1,3 bis 2 mm Dicke zu bezeichnen. Für alle Plattenformate bis höchstens 6,5×9 bis 8×9 cm sei extradünnes Glas zu verwenden; für Formate 9×12 bis 9×18 cm dünnes Glas; für Platten von 13×18 cm aufwärts gewöhnliche Glasplatten.

Dicke der Emulsionsschicht auf Trockenplatten.

Die meisten Platten des Handels zeigen eine Dicke der Schicht von 0,035 mm, während in neuerer Zeit Platten mit der geringen Dicke von 0,025 mm auf den Markt kommen (J. Gaedicke im "Phot. Wochenblatt" 1901, S. 390).

Verpackung von Trockenplatten.

Lumière & fils führten einen neuen Verschluss für photographische Plattenschachteln ein. Unter dem Papierstreifen, welcher den Kasten und den Deckel (Fig. 266) zu verschliessen hat, ist ein Schnürband angebracht, welches

über den Verschlussstreifen an einem Ende übergreift und durch eine leichte Etikette festgehalten wird, die ein Lockerwerden verhindert. Um den Kasten zu öffnen, braucht man nur den sichtbaren Theil des Schnürbandes abzuziehen, welches, indem es den gummirten Streifen abreisst, die Verbindung des Deckels freilegt (,, La Photographie" 1901, S. 157).

Fig. 266.

A. und L. Lumière liessen eine Art der Plattenverpackung patentiren, welche das Wechseln empfindlicher Platten bei Tageslicht gestattet. Die Platten werden in ausgeschnittene, schwarze Cartons gelegt, welche etwas dicker als die Glasplatten sind; die Seiten der Cartons sind geknickt, dass kein falsches Licht zutreten kann, und das Ganze ist in schwarzes Papier verpackt und seitlich geklemmt (Fig. 267). Ein solches Packet wird in geeignete Wechsel-

Fig. 267.

cassetten geschoben, in welchen die Platten einzeln zur Belichtung gebracht und abgelegt werden.

Films.

Die Herstellung von Films in ihren verschiedenen Handelssorten (Rollfilms, geschnittene Films), sowie Folien, die von Papier-Unterlagen trocken oder nass abzuziehen sind (Seccofilms, Cardinalfilms) und ihre Behandlung ist ausführlich in der neuen Auflage von Eder's ,, Photographie mit Bromsilber-Gelatine" (1902) beschrieben. Hier sei eines dieser neueren Mittel erwähnt, welche zwischen Papierunterlage und Emulsionsschicht eingeschaltet werden, um die Trennung der letzteren von der ersteren zu ermöglichen.

J. E. Thornton in Altrincham und C. F. S. Rothwell in Manchester stellen nach dem D. R.-Patent in Cl. 57,

Nr. 121 599 vom 22. März 1900 die Trennungsschicht aus fett-
sauren oder harzsauren Aluminium- oder Zinksalzen oder
Mischungen dieser Substanzen her. Hierdurch soll ein gutes
Abziehen auch in stark alkalischen Entwickler-Lösungen
gesichert sein (,, Phot. Chronik " 1901, S. 488).

Maschinen zum Ueberziehen von Films mit
Emulsion u. s. w. sind gleichfalls in Eder's ,, Photographie
mit Bromsilber-Gelatine" (1902) beschrieben.

John Edward Thornton in Altrincham, England, er-
hielt ein D. R.-Patent in Cl. 57. Nr. 121 618 vom 28. Oktober 1899
für ein Verfahren zum Auftragen von Gelatine-Emulsion auf

Fig. 268.

Platten, Films, Papiere u. s. w. Zur Vermeidung des lang-
währenden Trocknens der lichtempfindlichen Schichten auf
Platten, Films u. s. w. werden mehrere ganz dünne Schichten
nach einander einzeln aufgetragen, welche die Eigenschaft
besitzen, ohne schädliche Begleiterscheinungen durch Ein-
wirkung von Wärme (heissem Gasstrom) schnell zu trocknen
(,, Phot. Chronik " 1901, S. 488).

Kodak, G. m. b. H., in Berlin erhielt ein D. R.-Patent
Nr. 121 395 vom 9. November 1900 auf zerlegbare Filmstreifen
für Tageslichtspulen. Bei den bisherigen Filmstreifen war es
mit bedeutenden Schwierigkeiten verknüpft, einzelne Theile
des Streifens behufs Entwickeln u. s. w. abzuschneiden. In-
dem jedoch zwischen die einzelnen Films bb (Fig. 268) längere
lichtdichte Papierstreifen aa eingeschaltet sind, kann man
beliebig grosse Abschnitte des Films bei Tageslicht abtrennen,
ohne ein Verderben des übrigbleibenden Theiles befürchten
zu müssen (,, Allgem. Photographen-Zeitung " 1901/02. S. 505).

Künstliches Licht. — Messung der Verbrennungs-geschwindigkeit von Magnesiumblitzlicht.

Die Anwendung des elektrischen Bogenlichtes in
Portrait- und Reproduktions-Photographie findet grosse Ver-
breitung. Man wendet sich neuen Arten von Bogenlicht
zu, welche bei demselben Stromverbrauch grössere Heilig-
keit geben, z. B. die Bremer-Lampe (gelbliches Licht von

circa 6000 Kerzen-Helligkeit; die Kohlen-Elektroden sind mit Fluorcalcium u. s. w. vermischt), welche auch photographisch sehr activ ist.

Eine der Bremer-Lampe ähnliche Construction, die ein sonnenähnliches Licht liefert, erzeugt Weinert in Berlin S. O., Muskauer Strasse. Diese Lampe ermöglicht auch bei Wechselstrom einen Verbrauch von nur 0,2 Watt pro Kerze; Siemens & Halske in Charlottenburg erzeugen fluorfreie Kohlen für jedes System.

Kupfersulfat-Lösung wird zum Vorschalten vor elektrisches Bogenlicht von A. Dufton und W. Gardner empfohlen, um das elektrische Licht dem Tageslicht ähnlicher zu machen. („Versammlung Brit. Naturforscher in Bradford" 1901; „Prometheus" 1901, S. 463.)

Ueber Aufnahmen von Portraits bei elektrischem Lichte siehe Traut („Phot. Corresp." 1901, S. 548.

Die Firma Kieser & Pfeufer in München bringt Trauts Atelier mit elektrischer Beleuchtung in den Handel. Fig. 269 u. 270 zeigen die Aufstellung des Ateliers „Electra" und schematische Darstellung einzelner Beleuchtungsarten. Fig. 269: R — an einen Draht abwechselnd angereihte Ringe der beiden Gardinen. D — einfache Drähte, über welche die Gardinen mit oder ohne Ringe gelegt sind. Fig. 270: H — Hintergrund, L — Lampe, M — Modell, S — Lichtschirm, dessen dichtere Hülse dunkler gezeichnet ist. A — Apparat. W — Schmale Wände (1 m breit, 2 m hoch), die dem Apparat zugekehrte Seite ist mit schwarzem, die andere Seite mit weissem Stoffe bezogen. Es wird eine Lampe von 110 Volt und 30 Ampère verwendet. Beim Einstellen arbeitet man mit schwächerem Strome. Die Expositionszeit ist mit grossen Blenden bei einem Cabinet 1 Secunde, selbstverständlich kann die elektrische Lampe allein, ohne weitere Vorrichtung, nur mit dem Lichtschirm, oder auch ohne diesen verwendet werden, sie kann zur Unterstützung des Tageslichtes dienen und an jedem beliebigen Platz aufgestellt werden, sei es um die Schattenseite aufzuhellen, sei es, um die Schattenseite zur Lichtseite zu machen, sei es auch, um die Lichter der Lichtseite schärfer zu zeichnen.

Die Victoria-Bogenlampe von Haake & Albers in Frankfurt a. M. ist mit einer Handregulirung versehen und brennt bei anfangs richtiger Einstellung 10 Minuten und mehr, je nach der vorhandenen Netzspannung, ohne dass eine Nachstellung nöthig ist. Diese Zeit genügt für eine Aufnahme vollständig. Richtig ist die Einstellung, wenn die Kohlen eine Entfernung von etwa 3 mm haben, was man durch

das anhängende dunkle Glas beobachten kann. D o p p e l -
L a m p e n. Bei Spannung von 125 Volt ist eine Doppel-

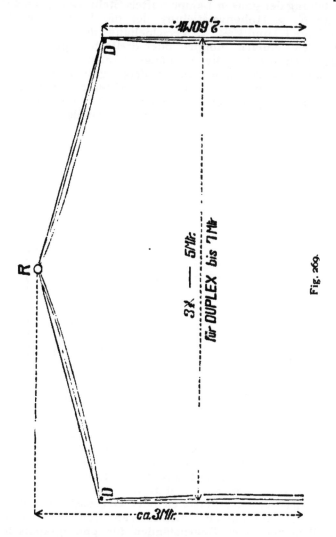

Fig. 269.

Lampe für Wechselstrom, bei mindestens 150 Volt Spannung
1 Doppel-Lampe für Gleichstrom sehr empfehlenswerth. Sie
ist eventuell ohne Aenderung für Gleich- oder Wechselstrom
verwendbar. Behufs Regelung des Lichtes ist die Lampe

mit den nachfolgenden Anordnungen versehen: 1. Höhen-
verstellung der ganzen Lampe mittels Stellring S (Fig. 271) und
Riegel R; 2. Höhenverstellung der die Lampe umgebenden
Vorhänge V I und V II; 3. Verschiebung der die Lampe um-
gebenden, einfach, doppelt oder dreifach angeordneten Vor-
hänge V I und V II. Die Vorhänge können unabhängig von
der Lampe selbst, höher und niedriger gestellt werden, indem
man die Schraube H an der gewünschten Stelle der Stange S
festschraubt. 4. Verschieben der als Zelt dienenden Gardinen
und besonders 5. Höher- oder Tieferstellen des vor dem

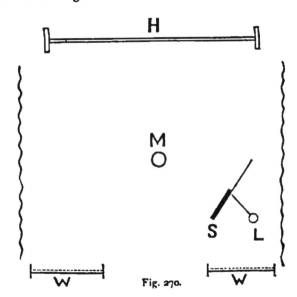

Fig. 270.

Zelt angebrachten Rouleaus. Es bedeuten: *K K* Kohlenstifte,
G Schutzglas zum Controliren der Kohlenstifte, *A* Teller zum
Auffangen der abfallenden Kohlenstückchen.

Jean Schmidt in Frankfurt a. M. erhielt ein D. R.-P.
Nr. 122313, Cl. 57c vom 27. März 1900 auf ein Verfahren zur
Beleuchtung von Personen oder Gegenständen für photo-
graphische Aufnahmen. Dieses Verfahren zur Beleuchtung
von Personen oder Gegenständen für photographische Auf-
nahmen besteht darin, dass zuerst ein helles Glühlicht durch
Speisen von Glühlampen mit den stärksten zulässigen Strömen
und unmittelbar darauf ein starkes Bogenlicht erzeugt wird.
Es kann hierbei ein Beleuchtungs-Apparat angewandt werden,
der am inneren Rande eines gewölbten Reflectors einen Kranz

von Glühlampen und im Brennpunkte eine Bogenlampe ent-
hält (Fig. 272) („Phot. Chronik" 1901, S. 488; „Deutsche
Photogr.-Zeitung" 1902, S. 63). Professor Miethe bemerkt,
dass das Bogenlicht bei Schmidt's Beleuchtungsapparat
beim Einschalten des
starken Stromes nur einen
Augenblick ($^1/_{30}$ Secunde)
ausserordentlich hell auf-
flammt; dies wird dadurch
erreicht, dass die positive
Electrode der Bogenlampe
ein Aluminiumstift ist,
während die negative Elec-
trode durch Kohle gebildet
ist; die Schaltvorrichtung
ist derartig, dass der im
Moment entstandene
Bogen sofort wieder er-
lischt. Es sind somit das
Bogenlicht und Blitzlicht
combinirt („Phot. Chronik"
1902, S. 257).

Die Firma Penrose
& Comp. in London hängt
die elektrischen Bogen-
lampen mittels Rollen für
Zwecke der Reproduc-
tionsphotographie an die
Decke (Fig. 273) oder be-
festigt sie an einem
Ständer (Fig. 274), die
zum Copiren dienenden
Lampen zeigen das Aus-
sehen von Fig. 275 und
sind zum Heben und
Senken eingerichtet.

Fig. 271.

Unter dem Namen
Mita-Licht kommt ein
Apparat mit Benzingas-Glühlicht (Auer-Licht) von Siegel
& Butziger in Dresden in den Handel. [Die ersten Apparate
mit Benzin-Glühlicht erzeugte Fabricius in Wien bereits
im Jahre 1889 („Phot. Corresp." 1889, S. 271). E.]

Ueber Blitzlicht-Photographie handelt eine Mono-
graphie in der Sammlung „Photo-Miniature" (Bd. 3, Nr. 29),
welches reichlich durch Vorlagebilder illustrirt ist.

Ueber Photographiren bei Magnesium-Blitzlicht erschien eine neue Auflage von H. Schnauss, „Die Blitz- licht-Photographie" (Leipzig 1902).

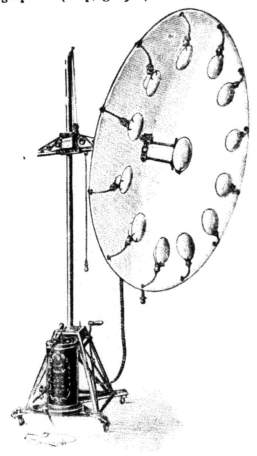

Fig. 272.

Seit einiger Zeit werden sogen. Zeitlicht-Patronen von der Photochemischen Fabrik „Helios" (Dr. G. Krebs in Offenbach a. M. hergestellt und in den Handel gebracht. Die Patronen bestehen aus Hülsen von Celluloïd, welche mit einem Blitzlicht-Pulver gefüllt sind und an einem Ende einen Zünder besitzen. Die Verbrennung erfolgt ziemlich ruhig, ohne Knall und dauert einige Zeit hindurch an. F. Novak unter-

suchte an der k. k. Graphischen Lehr- und Versuchsanstalt in Wien qualitativ und quantitativ den Inhalt von Patronen

Fig. 273.

und fand folgende Zusammensetzung: 12 Procent Aluminium, 13,5 Procent Magnesium, 1,5 Procent rother Phosphor und 73 Procent gepulvertes krystallisirtes Strontiumnitrat.

Die Verbrennungsproducte bestehen aus Aluminiumoxyd, Magnesiumoxyd, Stickstoff, Stickstoffoxyden und Phosphor-

pentoxyd und zeigen schwach saure Reaction (,, Phot. Corresp."
1901, S. 369).

Nachdem Novak die Analyse der Strontium-Phosphor-
Magnesiumpulver publicirt hatte, theilte Proctor als Mischungs-

Fig. 274. Fig. 275.

vorschrift mit: 10 Theile Magnesium, 20 Theile Strontiumnitrat,
1 Theil rother Phosphor. Letzterer soll die Schnelligkeit der
Verbrennung herabsetzen (,,The Amat.-Photogr.", Bd. 33,
S. 503).

Ueber Photographie bei Nacht (Aufnahmen bei Mondlicht, von Feuerwerken, Illuminationen) erschien eine Monographie „Photographing at night" von J. Horace Mc Farland in der Sammlung „The Photominiature", Bd. 3, Nr. 31 (Dawbarn & Ward, London 1901).

Photographie bei Nacht (künstlich beleuchtete Architekturen) mittels orthochromatischer Platten beschrieb auch Ch. Ryan („The Amateur-Photographer" 1901, S. 477, mit Abbildung).

Raucharmes Blitzpulver stellt Charles Henry dadurch her, dass er das Verbrennungsproduct des Magnesiums innig mit einem schweren Körper mischt, er benutzt deshalb als Sauerstoffträger Baryumsuperoxyd und schliesst das Blitzpulver in Collodium ein („La Photographie" 1901, Nr. 8; „Phot. Rundschau" 1901, S. 251).

Ueber die Verbrennung von Magnesium und Aluminium stellte Duboin Versuche an. Er fand, dass Magnesiumpulver mit Wasser befeuchtet und mit etwas trockenem Magnesiumpulver bestreut, brillant abbrennt, während ein Haufe trockenen Magnesiumpulvers nur schlecht anbrennt. Auch befeuchtetes Aluminiumpulver, bestreut mit trockenem Magnesiumpulver, brennt noch lebhafter, als feuchtes Magnesium. Eine Mischung, im Verhältnisse von 1 Mol. Kaliumbichromat mit $3\frac{1}{3}$ Atomen Aluminiumpulver, gibt ein Blitzpulver. Ein Gemenge von 1 Mol. Knochenasche (dreibasisch phosphorsaurer Kalk) und 8 Atomen Magnesium brennt beim Erhitzen, sowohl in einer Atmosphäre von Luft, als Wasserstoff („Journal of the Chemical Society", Juni 1901; „The Amateur-Photographer" 1901, Bd. 33, S. 494).

Befeuchtet man 2 bis 5 g Magnesium- oder Aluminiumpulver mit wenig Wasser, so dass sich eine feuchte Masse bildet, streut etwas trockenes Magnesium darauf und zündet mit Baumwolle, welche mit Alkohol befeuchtet ist, an, so entsteht eine brillante Flamme. Die Verbrennung erfolgt langsam. Eine Anwendung zu Interieur-Aufnahmen ist möglich (Ch. Martin, „Bull. de Photo-Club Belgique", 15. Juni 1901; „Revue Suisse Phot." 1901, S. 234).

Die Chemische Fabrik von Fr. Bayer & Co. in Elberfeld bringt Magnesiumblitzpulver in den Handel, welches aus Braunstein und Magnesiumpulver gemischt ist; es lässt sich lange Zeit unverändert aufbewahren und kann durch Schlag und Stoss nicht zur Explosion gebracht werden. Es brennt schnell und mit wenig Rauch ab und ist deshalb empfehlenswerth. (Geprüft an der Wiener k. k. Graphischen Lehr- und Versuchsanstalt, „Phot. Corresp." 1902.)

Ein sehr schnell abbrennendes, dabei rauch-
armes Magnesium-Blitzlichtpulver, das ein sehr akti-
nisches Licht gibt, setzt man nach Romyn Hitchcock
folgendermassen zusammen:

Zuerst mischt man innigst

Aluminiumpulver 2 Theile.
Magnesium 1 Theil.

Nun nimmt man:

Aluminium- und Magnesiumpulver-Mischung 10 Theile.
chlorsaures Kali 5 „
übermangansaures Kali 1 Theil.

("Brit. Journ. of Phot." [Supplement], 6. 9; aus „Phot. Times";
„Allgemeine Photographen-Zeitung", Bd. 8, S. 333).

Charles Klary in Paris erhielt ein Patent in Cl. 57.
Nr. 114925 vom 26. April 1898 auf einen Blitzlicht-Apparat
mit Rauchfänger (Fig. 276 u. 277), bei dem die Zündung
und die Auslösung des sich selbstthätig schliessenden Rauch-
fängers durch eine gemeinsame Auslösung bewirkt werden.
Zur Zündung dienen auf Zündpillen niederfallende, in den
Figuren nicht sichtbare Hämmer. Dieselben sitzen auf der
Achse *a* des Hebels *lf*, der unter Federspannung steht und
das Bestreben hat, sich entgegengesetzt dem Uhrzeiger zu
drehen, wodurch er die Hämmer zum Niederfallen bringen
würde. Der Hebel *lf* wird aber durch den Anschlag *x* des
Hebels *n* gesperrt und erst freigegeben, wenn der Hebel *n*
durch den auf seinen Anschlag *s* wirkenden pneumatisch
(durch Druck auf den Luftball *v*) bewegten Kolben *b* gehoben
wird. Der Druck auf *v* bewirkt also die Zündung. Die
Auslösung des Rauchfängers *m* bewirkt er ebenfalls, und zwar
auf folgende Weise. Der Rauchfänger ist ein Faltvorhang,
der unter Wirkung der Feder *n* steht. Er wird vermöge der
Kette *o* bei *g* durch eine Sperrung gehalten, die durch
Aufwärtsbewegung der Stange *q* gelöst werden kann. Die
zur Auslösung nöthige Aufwärtsbewegung der Stange *q* wird
nun dadurch bewirkt, dass der Hebel *n* gegen einen An-
schlag *h* der Stange *q* stösst. Dieser Anschlag ist in dem
Spalt *e* der Stange *q* verschiebbar und einstellbar, so dass
man die zwischen Zündung und Niederfallen des Rauch-
fängers verfliessende Zeit beliebig verändern und dadurch,
da der Rauchfänger undurchsichtig ist, die Belichtungsdauer
regeln kann (, Phot. Chronik" 1901, S. 177).

O. Erhardt hält es für unumgänglich nothwendig, bei
Magnesium-Blitzaufnahmen einen Schirm von zwei- bis

fünffachem Seidenpapier einzuschalten, und bei Portrait-
aufnahmen die sonst unvermeidlichen Beleuchtungshärten zu
mildern ("Apollo" 1902, S. 77).

Die Blitzlampe "Reform" (Fig. 278) der Firma C. F.
Kindermann & Co. in Berlin ist für reines Magnesium-

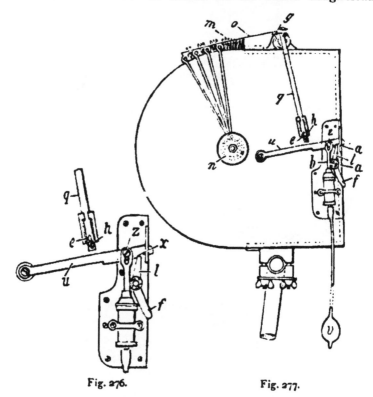

Fig. 276. Fig. 277.

pulver bestimmt und gehört zu der Type der Blitzlicht-
Pustlampen.

Erwin Quedenfeldt construirte einen Blitzlicht-
Apparat "Baldur", bei welchem die Auslösung des Moment-
verschlusses die elektrische Zündung des Blitzpulvers bewirkt.
Der elektrische Strom einer kleinen Batterie von sechs bis acht
Trockenelementen bringt den durch die Blitzpulver-Patronen
gezogenen, feinen Platindraht zum Glühen. Es ist auch ein
Rauchfänger und Kasten (vorne mit Pausleinwand bespannt)
beigegeben ("Phot. Centralbl." 1901, S. 498; "Phot. Wochen-
blatt" 1901, S. 225, mit Figur).

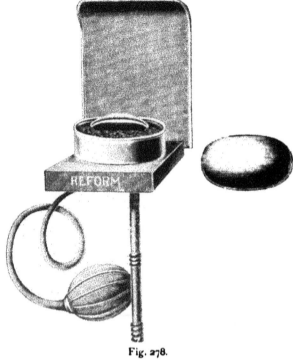

Fig. 278.

Fig. 279.

Die Universal-Blitzlampe für Explosivpulver von
Dr. J. Steinschneider in Berlin (Fig. 279) besteht aus einer
Blechwanne, deren Umrandung einen Schlitz besitzt, durch den

Fig. 280.

ein Streifen Salpeterpapier gesteckt wird. Derselbe geht bis in das
Blitzpulver, das man in der Wanne ausschüttet, und hängt nach
aussen herab; die Wanne
hat eine Hülse, in die
man einen Stock stecken
kann, um die Lichtquelle
beliebig hoch halten zu
können („Phot. Wochen-
blatt" 1901, S. 380).

A. Tischler in
München construirte
(1901) einen Blitzlicht-
Apparat („Moment")
mit elektrischer Zündung
(Fig. 280). Die beiden
Klemmschrauben sind
mit einem kleinen Accu-
mulator von 3 bis 4 Zellen
oder einem Chromsäure-
Element durch Leitungs-
drähte verbunden. Die
Blitzlicht-Patrone wird
aufgelegt, und ein Baum-
wolledocht der Patrone
mit einem feinen Draht

Fig. 281.

in Berührung gebracht, welcher beim Schliessen des Stromes
ins Glühen kommt.

Voltz, Weiss & Comp. in Strassburg bringen vortreff-
liches rauchschwaches Blitzpulver unter dem Namen
„Argentorat" (d. i. Aluminiumpulver und Perchlorat) in den
Handel und sieben und mischen es in eigenen Mischschachteln.

Dieselben tragen im Innern eine feine Stoffgaze, durch welche
das Pulver durch Drehen (Fig. 281) gemischt und feinst gesiebt
wird. Es brennt sehr rasch ab. Dieselbe Firma bringt einen
sehr verbreiteten Taschen-Blitzlichtapparat in den Handel.

A. Weiss' Patent Nr. 101735 auf sein Argentorat-Blitz-
pulver (Aluminium- und Kaliumperchlorat) wurde vom deutschen
Patentamt 1901 für nichtig erklärt.

Magnesium-Leuchtgewebe.

Um dem Magnesiumlicht eine möglichst breite Aus-
dehnung, vereinigt mit schneller Brenndauer zu geben, kam
York Schwartz auf den Gedanken, das Magnesiumpulver
über ein Gewebe zu vertheilen, das sich rollen, falten und mit

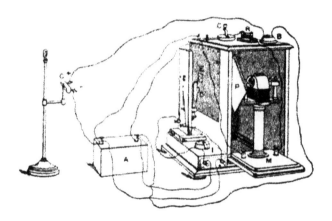

Fig. 282.

der Scheere zerschneiden lässt. Gegen Reibungen und Schlag
oder Stoss ist es unempfindlich. Man schneidet ein Stück ab
und befestigt es mit einer Nadel, einem Reissnagel oder dergl.
in entsprechender Höhe und zündet es an. Dadurch, dass
man mehrere Gewebestücke neben einander befestigt und
gleichzeitig anzündet, kann eine sehr breite Lichtwirkung
erzielt werden. Besonders schnelle Verbrennung erzielt man,
wenn man das Gewebe fächerförmig faltet ("Phot. Chronik"
1901, S. 47; "Phot. Rundschau" 1901, S. 167).

Blitzlicht-Verbot. Die Wiener Polizeibehörde hat
gefunden, dass Blitzlicht-Aufnahmen bei Generalproben vom
Zuschauerraum aus in feuer- und sicherheitspolizeilicher
Hinsicht Bedenken hervorrufen, in sofern dabei Zünd-

hölzchen, Spiritus u. s. w. benutzt werden und hat deren Ver-
wendung in Theaterräumen und Vergnügungs-Etablissements
untersagt. Der Gebrauch anderer derartiger Apparate wird
zugelassen, jedoch ist jedesmal vorher rechtzeitig um die
Bewilligung einzukommen, vor deren Erhalt die Aufnahme
unter keiner Bedingung stattfinden darf. Aus dem Wortlaut
dieser Verordnung dürfte zu schliessen sein, dass eine Blitz-
licht-Aufnahme mit elektrischer Zündung gestattet sei, weil
dabei weder Streichhölzer, noch Spiritus verwendet werden
(, Phot. Wochenblatt" 1902, Nr. 13, S. 102).

A. Londe beschreibt im „Bull. Soc. franç. Phot." 1901,
S. 345, einen Apparat, welcher zum Messen der Ge-
schwindigkeit von abbrennendem Blitzlicht dient.
Als Maass dient eine vibrirende, elektrische Stimmgabel,
an welcher eine kleine Blende angebracht ist; durch letztere
fällt das Blitzlicht, und trifft eine, in rascher Drehung
befindliche photographische Platte. Fig. 282 zeigt die An-
ordnung des Apparates: A Accumulatoren, M Dynamo, welcher
die sensible Platte P in Drehung versetzt, D elektrische
Stimmgabel, E Blende, J und C elektrische Unterbrecher
zum Ausschalten des Stromes für Stimmgabel und Dynamo,
R Widerstand, G Blitzlicht-Lampe, welche durch den Taster B
elektrisch gezündet werden kann.

Optik und Photochemie.

Von L. Graetz erschien eine gemeinverständliche Dar-
stellung: „Das Licht und die Farben" (1900).

W. Schramm veröffentlicht eine ausführliche Abband-
lung über die Vertheilung des Lichtes in der Atmo-
sphäre in Wiedemann's „Beibl. z. d. Ann. d. Phys." 1901,
S. 597, „Inaugural-Dissertation", Kiel 1901.

Ueber die Helligkeit des klaren Himmels und die
Beleuchtung durch Sonne, Himmel und Rück-
strahlung siehe Dr. H. Wiener und Dr. O. Wiener
(„Abhdl. d. Kais. Leop. Carol. Akad. der Naturf.", Nova, Acta 73,
Nr. 1; „Beibl. z. d. Ann. d. Phys." 1901, S. 271).

Ueber Intensität und atmosphärische Absorption
aktinischer Sonnenstrahlen veröffentlicht Carl Masch
eine längere Abhandlung in den „Schriften des Naturw.
Vereins f. Schleswig-Holstein", Bd. XII, Heft 2.

Ueber Farbensehen und Malerei schrieb Prof. Dr. E.
Raehlmann eine allgemein verständliche kunstphysiologische
Abhandlung (München 1901, Ernst Reinhardt's Verlag).

Ueber die blaue Farbe der Vogelfedern siehe die Abhandlung von Valentin Häcker und Georg Meyer („Zoolog. Jahrb.", 15. Bd., 2. Heft 1901, Jena).

Ueber den Vergleich und Fehler photographischer Linsen siehe Clay auf S. 209 dieses „Jahrbuches".

Ueber Chromatische Aberration (Kugelgestaltsfehler) siehe Clay auf S. 208 dieses „Jahrbuches".

Ueber eine Methode zur Feststellung der Brennweite eines Objectives im Zimmer siehe Clay auf S. 198 dieses „Jahrbuches".

Im Verlage von G. J. Göschen in Leipzig erschien ein Werk über Mathematische Optik, herausgegeben von Dr. J. Classen in Hamburg (1901).

Ueber photographische Optik erschien (im Verlage von Hazell, Watson and Viney, London) von C. Welborne Piper: „A first Book of The Lens" (1901).

K. Strehl theilt mit, dass es ihm gelungen ist, die gesammte Fehlertheorie des achsennahen Strahlengangs durch beliebig dicke Linsen mit beliebigen Abständen auf einfache algebraische Symbole zurückzuführen. Dadurch soll die raschere Erreichung völlig neuer photographischer Objective ermöglicht sein („Physik. Zeitschrift" 1901, S. 401.

Ueber die Bestimmung des Knotenpunktes und der Brennweite einer Linse siehe Clay auf S. 197 dieses „Jahrbuches".

Zur Bestimmung der Vereinigungsweite centraler Strahlen für verschieden geformte Linsen unter Berücksichtigung der Glasstärke gibt M. Werner eine Reihe von Formeln in „Phot. Rundschau" 1902, S. 61 an.

Ueber eine Zonenaberration und ihre Folgen siehe den Artikel von Silvanus P. Thompson in „The Photographic Journ." 25. Bd., 1901/2, S. 383.

Ueber die Genauigkeit der photographischen Bilder siehe Gebr. Lumière und Perrigot auf S. 356 dieses „Jahrbuches".

H. Trommsdorff, die Dispersion Jenaer Gläser im ultravioletten Strahlengebiet („Inaugural-Dissertation"; ferner „Phys. Zeitschrift" 1901, S. 576 bis 578). Der Autor hat 13 Jenaer Gläser und amorphen Quarz auf ihre Dispersion im sichtbaren und ultravioletten Gebiet untersucht. Brechung und Dispersion des amorphen und krystallinischen Quarzes weichen erheblich von einander ab. Der Brechungsexponent der amorphen Modification ist geringer als der der krystallinischen. Für die D-Linie ist die Differenz nahezu 0.1. Dieser Werth bleibt bis ins Ultraviolett nahezu derselbe. Bei

allen Gläsern ist die Grenze der Absorption bestimmt. Diese Grenze ist qualitativ, d. h. ohne Angabe der Dicke der durchstrahlten Schicht angegeben. Trotzdem bleibt auffallend, dass für alle diese Gläser die Absorption vor 300 μμ einsetzt. (Vergl. Eder und Valenta dieses „Jahrbuch" für 1895, S. 310; „Beibl. z. d. Ann. d. Phys." 1901, S. 692; vergl. auch dieses „Jahrbuch" S. 441.)

P. G. Nutting stellte auf photographischem Wege Untersuchungen über Reflexion und Transmission von ultraviolettem Lichte durch Metalle und andere Sub-' stanzen an; z. B. fand er versilberten Quarz, welcher für optische Strahlen undurchlässig war, noch durchlässig für Licht von λ 310 bis 340 μμ, festes Cyanin reflectirt das Licht metallartig für das sichtbare Spectrum, nicht aber für das ultraviolette. Manche farblose Petroleumsorten reflectiren stark gewisse ultraviolette Strahlen („Physical Review" 1901, S. 193; „The Amateur Photographer" 1901, S. 465).

Ueber ein verbessertes Verfahren zur Herstellung ultraviolett empfindlicher Platten siehe die Abhandlung von V. Schumann, Leipzig („Ann. der Physik" 1901, Bd. 5).

Zur Lichtdurchlässigkeit des Wasserstoffes von V. Schumann („Ann. d. Physik" (4) 4, 642 bis 645, 1901). Mittels seines Vacuumspectrographen konnte Schumann zeigen, dass reiner Wasserstoff für das äusserste Gebiet ultravioletter Strahlung vollständig lichtdurchlässig ist. Kleine Verunreinigungen rufen allerdings sehr leicht Absorption hervor („Zeitschr. f. physik. Chemie", 1901, S. 378).

E. Laird untersuchte das Absorptionsspectrum des Chlor („Astrophysical Journ." 1901, S. 85) und verglich sie mit den Photographien des Linienspectrums des Chlor; die Messungen Eder's und Valenta's über das Linienspectrum des Chlors[1]) werden als die genauesten über dieses Element bezeichnet.

Ueber Absorptionsspectra von Jod- und Brom-Lösungen im Ultraviolett von W. Demmering („Inaugural-Dissertation", Leipzig, 1898). In der Absicht, weitere Unterlagen für die Kenntniss der verschieden gefärbten Jodlösungen zu erlangen, wurden Messungen der Absorption im ultravioletten Theile des Spectrums unternommen („Zeitschr. f. physik. Chemie", Leipzig 1901, S. 744. Im Auszuge).

C. P. Drossbach untersuchte ultraviolette Absorptionsspectren, welche Lichtabsorption, Lösungen von Säuren und Salzen im Ultraviolett bewirken. In

1) „Denkschriften der kais. Akad. d. Wissenschaften in Wien" 1899.

farblosen Lösungen wird die Absorption durch die Anionen bewirkt; daher zeigen alle farblosen Nitrate gleiche Absorption, während die Sulfate derselben Metalle auch im Ultraviolett farblos sind. Die Silicate von Metallen, deren Ionen nicht absorbiren, scheinen im reinen Zustande völlig farblose Gläser zu geben („Ber. Dtsch. chem. Ges." 35, 91 bis 93, 18/1; „Chemisches Centralbl.", 1902, S. 392).

Ebonitschichten von 0,5 mm Dicke lassen vom Tageslicht einen Schimmer von Roth durch; in einer Dicke von 2 mm erscheinen sie dem Auge undurchsichtig, lassen jedoch, über eine rothempfindliche Platte gelegt, beim Belichten durch Sonnenlicht oder elektrisches Bogenlicht das Entstehen eines photographischen Bildes zu Stande kommen („Compt. rendus" 20. April 1902).

Ueber die hochrothe Goldlösung als Reagens auf Colloïde siehe die Abhandlung von Richard Zsigmondy in Jena („Zeitschr. f. analyt. Chemie" 1901).

Die Löslichkeit von Brom- und Jodsilber in Wasser untersuchten F. Kohlrausch und F. Dolezalek („Chemisches Centralbl.", 1901, S. 1299).

Löslichkeit von Jodsilber in Silbernitrat. Ueber einige complexe Silbersalze von Karl Hellwig („Zeitschr. f. anorg. Chemie", 25, 157 bis 188, 1900). Durch diese vom Standpunkte der Abegg-Bodländer'schen Theorie der Elektroaffinität unternommene Untersuchung soll experimentelles Material zur Beantwortung der Frage beigebracht werden, wie stark die „Tendenz" zur Bildung complexer Ionen bei schwachen Kationen entwickelt ist, und in welcher Weise der Umfang der Bildung eines complexen Ions von der Natur des „Neutraltheiles" abhängt. Die Versuche erstrecken sich zunächst auf die Ermittelung der Vergrösserung der Löslichkeit des Jodsilbers durch Silbernitrat; die Ergebnisse bestätigen die Bildung eines Jodsilber enthaltenden Kations, insofern als die nach dem Massenwirkungsgesetz unter gewisser Vereinfachung abgeleiteten Beziehungen zwischen der Concentration des Jodsilbers und der des gesammten Silbernitrats, resp. der des Silberions in gewissem Umfange erfüllt ist. Ferner liess sich durch Siedepunktsbestimmungen an einer Lösung von Silbernitrat eine Erniedrigung beim Lösen von Jodsilber, sowie durch Ueberführungsversuche die Wanderung des Jodsilbers zur Kathode beweisen. — Für andere Silbersalze wurde ebenfalls die Löslichkeit in Silbernitrat bestimmt und mit Hilfe dieser Werthe und der Löslichkeit in reinem Wasser, die sogen. relative Löslichkeit, d. i. der Quotient aus beiden als Maass der

„Elektroaffinität" berechnet. Die relativen Löslichkeiten sind für Jodsilber 8,9: 10,6, Bromsilber 3,2: 10,3, Chlorsilber 4,5: 10,2, Cyansilber 2,8: 10,4. Des weiteren ermittelte der Verfasser die Löslichkeit der Silberhalogenide in Lösungen mit dem betreffenden Halogenion um, entsprechend der Löslichkeit des Silbercyanides in Kaliumcyanid, den Umfang der Bildung complexer Anionen zu erfahren. Die Reihenfolge, die sich so ergibt, ist Cyansilber, Rhodansilber, Jod-Brom- und Chlorsilber. Schliesslich ist noch zu erwähnen, dass der Verfasser die Existenz einer Reihe von Doppelsalzen bestätigt, resp. angegeben hat („Zeitschr. f. physik. Chemie", 1901, S. 761).

Nach Fr. v. Kügelgen lässt sich Chlorsilber durch Calcium-Carbid zu metallischem Silber reduciren. Man nimmt (trockenes) Chlorsilber, mischt ein Viertel des Gewichtes Calcium-Carbid zu und entzündet das Gemenge mit einem Streichholz, ein Silberregulus bleibt zurück. Es ist aber wohl anzurathen, dies einfache Experiment zuerst mit einem kleinen Quantum Chlorsilber zu versuchen, da immerhin die Gefahr vorliegt, dass diesem noch etwas organische Materie beigemischt ist, die anstatt schneller Verbrennung eine. Explosion herbeiführen würde („Brit.-Journ. of Phot." 30, 8; „Allgem. Photogr.-Ztg.", Bd. 8, Nr. 32, Heft 8, S. 333).

Hugh Marshall stellte Untersuchungen über die Wirkung von Persulfat-Lösungen auf Silbersalze an. Der schwarze Niederschlag, welcher durch Mischen von Kaliumpersulfat mit Silbernitrat entsteht, besteht aus Silberperoxyd $Ag_2 O_2$ („Proceed. Royal Soc.", Edinburgh; „Journ. of the Chemical Society" 1901, S. 156).

Ueber Persulfate und ihre Verwendung in der Photographie stellt Marshall Betrachtungen, vom chemischen Standpunkte aus, an („Brit. Journ. of Phot." 1902, S. 309).

Koloman Emszt schrieb über die Silbersubhaloïde. Der Autor hat das Verhalten der nach Vogel („Phot. M." 36, 344) durch Umsetzung von Cuprohaloïdeu mit Silbernitrat erhaltenen Producte, die ihrer Zusammensetzung nach Silbersubhaloïde der Formel $Ag_4 Cl_2$ sein könnten, gegen Salpetersäure, Ammoniak und Thiosulfat untersucht und hat gefunden, dass $H N O_3$ die Hälfte des Silbers löst, $N H_3$ und $Na_2 S_2 O_3$ Silberchlorid, resp. Bromid, resp. Jodid. Die Thatsache, dass diese Producte lichtempfindlich sind, und dass ein Entwickler ohne Einfluss auf sie ist, zeigen, dass dieselben nicht mit den bei der Einwirkung des Lichts auf photographische Platten entstehenden Subhaloïden identisch sind. Quecksilber löst aus allen drei Verbindungen Silber heraus. Durch Schlämmen lässt sich die Zusammensetzung im Sinne einer Anreicherung

an Silber verändern, so dass anzunehmen ist, dass die Verbindungen unmittelbar nach ihrer Entstehung in metallisches Silber und Silberhaloïd zerfallen („ Zeitschr. f. anorg. Chemie " 28, 346 bis 354, Budapest II, Chem. Inst. d. Universität; „ Chem. Centralbl.", Nr. 25, 1901, Bd. II, S. 1300).

Jouniaux schrieb über die Wirkung der Sonnenstrahlen auf das Chlorsilber in Gegenwart von Wasserstoff. Setzt man in einem geschlossenen Rohre pulverisirtes Chlorsilber in einer Wasserstoff-Atmosphäre dem Sonnenlichte aus, so färbt es sich allmählich schwarz, unter Abscheidung von metallischem Silber und Bildung von Chlorwasserstoff. Die Reaction verläuft jedoch sehr langsam, denn selbst nach 18 Monaten bestand das Gasgemisch nur zu zwei Drittel aus Chlorwasserstoff. Weiter hat der Autor nachgewiesen, dass die Menge des entstehenden Chlorwasserstoffes unter sonst gleichen Versuchsbedingungen proportional der dem Licht ausgesetzten Oberfläche des Chlorsilbers ist, und ferner, dass bei genügend langer Belichtung und Anwendung einer ausreichenden Menge Chlorsilber der gesammte Wasserstoff in Chlorwasserstoff umgewandelt wird. In Uebereinstimmung mit der letzteren Thatsache wird durch Belichtung einer metallisches Silber und trockenen Chlorwasserstoff enthaltenden Röhre bei gewöhnlicher Temperatur eine Umkehrung der Reaction nicht herbeigeführt (Vergleiche hierzu „ C. r. d. l'Acad. des sciences " 129, 883 u. 132, 1558 bis 1560; „ Chem. Centralbl. " 1901, Bd. II, S. 267).

Strukturänderung von Bromsilbergelatine durch Lichtwirkung. Eine dem Sonnenlichte längere Zeit ausgesetzte Platte ergibt im Fixirbade ein ganz feines Matt. Gut gewaschen und getrocknet, können solche Platten als Mattscheiben dienen. Es ist das eine Verwendung für verschleierte Platten.

Chlorsilber wird unter Wasser bei Gegenwart von Ammoniak beim Belichten nicht rascher zersetzt als ohne Ammoniak; bei Gegenwart von Silbercitrat scheiden sich grössere Mengen metallischen Silbers aus. Lüppo-Cramer folgert aus diesen seinen Versuchen und anderen Experimenten, dass man die Wirkung von Sensibilisatoren beim Auscopirprocesse nicht einfach dadurch erklären könne, dass eine Chlor absorbirende Substanz zugegen sein müsste, vielmehr dürften die Silbercitrate, -tartrate u. s. w. nicht bloss secundär wirken, indem sie Absorptionsmittel für Chlor sind, sondern es ist zur durchgreifenden Reduction die Gegenwart organischer Silberverbindungen nothwendig, obgleich dieselben wenig lichtempfindlich sind („ Phot. Corr." 1901, S. 427).

Ueber eine Beobachtung bezüglich d e r s p e c t r a l e n Empfindlichkeit verschiedener Arten ungefärbten Bromsilbers schreibt Dr. Lüppo-Cramer auf S. 61 dieses „Jahrbuches".

Ueber die Einwirkung von Brom auf metallisches Silber im Licht und im Dunkeln siehe O. von Cordier auf S. 33 dieses „Jahrbuches".

Ueber die Einwirkung von Schwefelammonium auf sehr feinkörnige Gelatine-Emulsions-Silberbilder. E. Valenta fand, dass Schwefelammonium auf sehr feinkörnige (kornlose) Emulsionsplatten, Chlorsilber-Entwicklungs- und Auscopiremulsionen, ferner Bromsilbergelatineplatten, wie man sie im Lippmann-Verfahren anwendet, ganz anders wirkt, als auf gewöhnliche Bromsilbergelatine oder Collodionnegative. Die ersteren bleichen in verdünntem Schwefelammonium vollkommen gleichmässig aus, so dass man nach kurzer Zeit kaum mehr im Stande ist, das Bild in der Durchsicht zu erkennen. Lässt man die Platte, nachdem man kurze Zeit gewaschen hat, trocknen, so ändert sich der Farbenton zwar nicht mehr, aber das farbige Bild erscheint, wenn man die Schicht in auffallendem Lichte betrachtet, in fast ungeschwächter Kraft. Die Collodion- und gewöhnlichen Gelatinetrockenplatten werden durch Schwefelammonium nicht geschwächt. Die Analyse ergab, dass das entstandene Product ein sehr blassgelb gefärbtes Schwefelsilber ist, welches einen höheren Schwefelgehalt besitzt, als der Formel $Ag_2 S$ entspricht („Phot. Corr." 1901, S. 303).

Ueber den Einfluss des Bindemittels auf den photochemischen Effect in Bromsilberemulsionen und die photochemische Induction berichtet R. Abegg nach Versuchen mit Fräulein Cl. Immerwahr in den „Sitzungsberichten" der Kais. Akad. d. Wissenschaften, Mathem.-naturw. Classe, CIX. Bd., VIII. und IX. Heft, S. 974.

Ueber die Entwickler-Diffusion als Ursache des verschiedenen Resultates bei normaler, bezw. rückseitiger Belichtung der Platte siehe Dr. Lüppo-Cramer auf S. 59 dieses „Jahrbuches".

Ueber photographische Chemie erschien ein ausführliches Werk von L. Mathet („Traité de Chimie photographique", 2. Auflage, Paris 1902).

Die chemischen Processe der Photographie, sowie die wichtigsten photographischen Operationen sind sehr gut in „H. W. Vogel's Photographie", ein kurzes Lehrbuch für Fachmänner und Liebhaber, behandelt, welches eine von Dr. E. Vogel erweiterte Sonder-Ausgabe des von H. W. Vogel

verfassten Artikels „Photographie" in Muspratt's Chemie ist.
Sehr präcise und wissenschaftlich gut begründet schildert das
„Phot. Compendium" von Englisch (Stuttgart 1902) die Grund-
züge der Photographie und ihre Anwendung in der Wissenschaft.

A. Haddon studirte die Einwirkung von Blausäure
auf feinvertheiltes Silber, wobei er von der Beobachtung
ausging, dass die Ausdunstungen des Cyankaliums abschwächend
auf Silbernegative wirken („Photography" 1901, S. 396;
„Phot. Wochenbl." 1901, S. 211).

Ein Repertorium der Photochemie von A. Zucker
(Wien, Pest, Leipzig 1901) ist erschienen, welches mangelhaft
ist und grobe Fehler aufweist, somit nicht empfohlen werden
kann („Deutsche Photogr.-Ztg." 1902, S. 12).

K. Schaum hielt einen Vortrag über Lichtwirkungen
(Naturw. Ges. zu Marburg a. d. L. Juli 1901). Die elektro-
magnetischen Schwingungen aller Wellenlängen sind im
Stande, Wirkungen auf chemische Systeme auszuüben, und zwar
können:

1. Vorgänge mit erhöhter Geschwindigkeit verlaufen,
welche sich auch im Dunkeln abspielen (Krystallisations-
beschleunigung, Bildung von HCl aus $H_2 + Cl_2$);

2. Vorgänge erzwungen werden, welche ohne Belichtung
nicht stattfinden und im Dunkeln wieder rückgängig werden
(Phototropie, Zerlegung der Silberhalogenide in Silber und
Subhaloïd).

Anderseits sieht man, dass die durch Licht beeinflussten
oder erzwungenen Vorgänge theils exotherm (Bildung von HCl,
theils auch endotherm (Bildung von O_3, Assimilation) verlaufen.
Der häufig aufgestellte Satz, dass das Licht bei den exothermen
Processen nur reaktionsbeschleunigend, gewissermassen kata-
lytisch wirke, dagegen bei den endothermen Vorgängen Arbeit
leiste, ist falsch. Zunächst ist nach Schaum eine rein kata-
lytische Lichtwirkung nicht möglich; denn der Begriff der
Katalyse erfordert, dass sich der Katalysator nach der Reaction
unverändert vorfindet; davon kann bei Lichtwirkungen wohl
kaum die Rede sein, da man nicht annehmen darf, dass die
blosse Anwesenheit von strahlender Energie in einem Systeme
Aenderungen desselben hervorrufen kann. Eine solche wird
erst eintreten können, wenn strahlende Energie absorbirt
wird. Nun wäre es denkbar, dass eine blosse physikalische
Absorption infolge von Resonanzbewegungen der Molekeln
gewisse freiwillig verlaufende Vorgänge zu beschleunigen ver-
möge. In diesem Falle würde das Licht keine Arbeit leisten,
weil die absorbirte Lichtmenge als äquivalente Wärmemenge
wieder erscheint; und man könnte in dieser Hinsicht die

Wirkung der strahlenden Energie mit der Katalyse vergleichen. Diese Reactionsbeschleunigung wäre analog der Beschleunigung thermoneutraler Reactionen durch Wärmezufuhr, sowie auch der Beschleunigung freiwillig verlaufender Vorgänge, wie Krystallisation, Umwandlung polymorpher Formen beim Erwärmen, bei welchen trotz der Erniedrigung des chemischen Potentials innerhalb gewisser Gebiete infolge Verminderung der „Reibung" Erhöhung der Reactionsgeschwindigkeit eintritt. Bei anderen Processen, und zwar nicht nur bei solchen, welche durch Licht erzwungen werden, sondern selbst bei solchen, die sich auch im Dunkeln abspielen, leistet das Licht wirkliche Arbeit; dabei ist ganz gleichgültig, ob der Totaleffect der chemischen Umsetzung in Energieverlust oder in Energiegewinn besteht. Es können nämlich die durch die Arbeit des Lichtes bewirkten Vorgänge noch von anderen Processen gefolgt sein, welche sich unter einem Energieverlust abspielen, der den Energiegewinn aus der strahlenden Energie überkompensirt. Dies ist beispielsweise der Fall bei der photochemischen Bildung von HCl aus den Komponenten.

Karl Schaum berichtet ferner über neuere Arbeiten auf dem Gebiete der wissenschaftlichen Photographie in der „Physik. Zeitschrift", 2. Jahrgang 1901, S. 536. Vergl. auch Schaum auf S. 128 dieses „Jahrbuches".

Krystallisation und Sublimation von Kampfer findet hauptsächlich an der vom Licht getroffenen Glasseite statt. K. Schaum fand, dass diese vermeintliche heliotrope Sublimation ausbleibt, wenn die Gefässe vor Luftströmungen geschützt sind.

R. F. D'Arcy, Die Zersetzung von Wasserstoffsuperoxyd durch Licht und die entladende Wirkung dieser Zersetzung. Der Autor glaubt, dass die in der Luft enthaltenen Ionen, welche die Entladung negativ geladener Körper bewirken, herrühren von der Zersetzung des elektrisch neutralen Wasserstoffsuperoxyds in positiv geladenes Wasser und negativ geladenen Sauerstoff. Wasserstoffsuperoxyd bildet sich in Form ungeladener Tröpfchen nach Wilson durch die Einwirkung von ultraviolettem Lichte auf feuchten Sauerstoff. Die Versuche zeigten, dass die Zersetzung von Lösungen von Wasserstoffsuperoxyd im Lichte deutlich stärker ist, als unter sonst gleichen Bedingungen im Dunkeln. Während der Zersetzung vermag eine Oberfläche von Wasserstoffsuperoxyd negative Ladungen stärker zu zerstreuen, als eine Wasseroberfläche. Ein Einfluss auf die Zerstreuung positiver Ladungen tritt nicht hervor. (Philos. Mag. [6] 3.,

42 bis 52, Januar Cambridge, Cajns College; „Chem. Centralbl.",
Nr. 5, 1902, Bd. I, S. 295.)

Chataway, Orton und Steven untersuchten den
Jodstickstoff ($N_2 H_3 J_3$), welcher im Lichte in Stickstoff
und Jodwasserstoff zerfällt. Bei Gegenwart von Ammoniak
entsteht Stickstoff, Jodammonium und Ammoniumjodat.
Auffällig ist, dass rothe Strahlen den Jodstickstoff am
meisten zersetzen („Jahrbuch der Chemie" 1901, S. 86; aus
„Americ. Chem. Journ.", Bd. 24).

Joh. Pinnow, Die photochemische Zersetzung
der Jodwasserstoffsäure, ein Beitrag zur Kennt-
niss der Sensibilisatorenwirkuug. Substanzen, die
sich im Licht zersetzen, vermindern die Fluorescenzhelligkeit
von Lösungen des Fluoresceïns, Acridinsulfats, Chiuindi-
sulfats, Anthracens, β-Naphtylamins. Anderseits erweisen sich
die Körper, welche das Fluorescenzlicht schwächen, als licht-
empfindlich. Lichtempfindlich sind wiederum nur die Ver-
bindungen, welche Licht absorbiren. Zu diesen Verbindungen
gehört auch die Jodwasserstoffsäure, über deren photochemische
Zersetzuugen Pinnow in seiner Abhandlung berichtet. Letztere
zerfällt in folgende Abschnitte: Versuchsanordnung und Uebel-
stände des Verfahrens, Jodkalium und Schwefelsäure, Jod-
kalium und Salzsäure, bezw. Phosphorsäure, gleichzeitige
Wirkung der verschiedenen Säuren, Zersetzung im Dunkeln,
Einfluss von Salzen, Einfluss des Chinins und Acridins, Wieder-
belebung der Fluorescenz durch Schwefelsäure, Steigerung
der Acridinconcentration, Steigerung der Jodwasserstoff-
concentration; Chinindisulfat wirkt bisweilen, Acridin stets
auf Jodwasserstoff als optischer Sensibilisator und diese Wirkuug
wird eingeschränkt oder vernichtet durch Zugabe von Schwefel-
säure. Die Verminderung des Fluorescenzlichtes beruht auf
der Lichtabsorption des Jodwasserstoffes. Gegen die aus-
schliessliche Verwerthung der vom Jodwasserstoff beschlag-
nahmten Lichtenergie für einen chemischen Process spricht
der geringe Umfang derselben und gegen die alleinige Um-
wandlung in Wärme die sensibilisatorische Wirkung des Chinins
und Acridins. Bei diesen Combinationeu, wie bei der Be-
lichtung einzelner Substanzen findet man, dass uur ein sehr
geringer Bruchtheil der Lichtenergie für chemische Processe
in Frage kommt („Ber. dtsch. chem. Ges." 34, 2528 bis 2543;
„Chem. Centralbl." 1901, Bd. II, S. 965).

D. Dobroserdow. Ueber die Zerlegung von
krystallisirtem Nickelsulfat ($Ni SO_4 \cdot 7 H_2 O$) durch
Lichtwirkung („Journ. d. russ. phys. chem. Ges." 32, Heft 4,
S. 300 bis 302, 1900). Entgegen der Angabe, dass $Ni SO_4 \cdot 7 H_2 O$

sich unter der Einwirkung von Licht zerlegt, wobei sich seine durchsichtigen, schön smaragdgrünen Krystalle stellenweise trüben, bleichen und schliesslich in Krystalle mit sechs Molekülen Wasser übergehen, behauptet der Autor, dass die beschriebenen Umwandlungen ein durch Luft bewirkter Verwitterungsprocess seien, der auch in vollständiger Dunkelheit vor sich geht. Auch in sehr hellem Lichte gehen die Veränderungen nicht vor sich, wenn die Luft mit Wasserdampf gesättigt ist. Ebenso unterbleibt jede Veränderung, wenn die Krystalle das Gefäss vollkommen erfüllen, so dass in ihm wenig Luft enthalten und es luftdicht verschlossen ist (König's „Beiblätter zu den Ann. der Physik und Chemie", S. 132, Bd. 25).

J. Pinnow studirte den Einfluss der Concentration eines Gemisches von Jodkalium und Schwefelsäure auf dessen Lichtempfindlichkeit. Bei Lichtabschluss ist die Concentration der Schwefelsäure von wenig Einfluss; im Sonnenlichte ist die Menge des frei werdenden Jod proportional der Schwefelsäure. Der zersetzende Einfluss des Lichtes tritt bei verdünnten Jodlösungen besser als bei concentrirten hervor. Manche fluorescirende Substanzen beschleunigen die photochemische Oxydation der Mischung von Schwefelsäure und Jodkalium („Journ. of the Chem. Soc.", December 1901, S. 634).

Max Gröger schrieb über Kupferchlorür. Mit Bezug auf die Einwirkung von sehr verdünnter Salzsäure auf Kupferchlorür gibt Verfasser an, dass im Lichte eine Aenderung der Farbe in Schwärzlichgrün, Schwarz und schliesslich Dunkelkupferbraun erfolgt, welche mit dem Zerfall nach der Gleichung:

$$Cu_2 Cl_2 = Cu + Cu Cl_2$$

zusammenzuhängen scheint. Dementsprechend unterbleibt bei Gegenwart von $Cu Cl_2$ diese Umsetzung („Z. anorg. Chemie" 28, 154 bis 161, 9./10., Wien, Chem. Labor. der k. k. Staatsgewerbeschule; „Chem. Centralb." Nr. 19, 1901, Bd. II, S. 1041).

Wässerige Quecksilberchloridlösung setzt sich im Sonnenlichte allmählich in weissen Flaschen unter Ausscheidung von Mercurochlorid; in gelben Gläsern hält sich die Lösung gut, dagegen schlecht in grünen oder blauen („Brit. Journ. Phot." 1902, S. 245).

Wie J. H. Kastle und W. A. Beally („Amer. Chem. Journ." 24, S. 182 bis 188) nachwiesen, ist die Reduction des Quecksilberchlorids durch Oxalsäure innerhalb gewisser Grenzen der Belichtung direct proportional; eine Spur Permanganat (ebenso Eisenchlorid, Eisenalaun, Goldchlorid, Platinchlorid, Thalliumchlorid, Chromalaun, Urannitrat, Jod-

säure, Kaliumbromat, Ammonpersulfat, Chlorwasser u. s. w.)
bewirkt bei der Anwesenheit von Oxalsäure sofort starke
Abscheidung von $HgCl$ („Jahrbuch d. Chemie" 1900, 10. Jahr-
gang, S. 66).

Ueber die Lichtempfindlichkeit der Metalle der
Chromgruppe, insbesondere des Wolfram und Molybdän,
veröffentlicht Thorne Baker eine ausführliche Abhandlung.
Er macht darauf aufmerksam, dass die sechste Gruppe der
Elemente nach L. Meyer und anderen viele lichtempfindliche
Substanzen einschliesst (Chrom, Selen, Molybdän, Tellur,
Wolfram, Uran). Um Molybdäncopien herzustellen, ver-
fährt Baker folgendermassen: 1 g metallisches, pulverförmiges
Molybdän wird mit Königswasser behandelt. Nach Beendigung
der Reaktion wird die Lösung auf etwa 20 ccm mit Wasser
verdünnt und filtrirt. In dem Filtrat weicht man 1 g Gelatine
ungefähr 1 Stunde lang, worauf man im Wasserbade unter
beständigem Rühren erwärmt, bis die zuerst entstehende
gelatinöse Masse sich zumeist gelöst hat. Die Lösung wird
wiederholt durch Musselin filtrirt, bis sie völlig klar ist. Mit
der Lösung überzieht man gewöhnliches oder Barytpapier.
Nach dem Trocknen kopirt man am besten im direkten
Sonnenlichte so lange, bis das Bild die nöthige Kraft besitzt,
denn nachträgliches Verstärken ist bis jetzt kaum durch-
führbar. Zum Fixiren dient einprocentige Essigsäure, wobei
die Farbe des Druckes unverändert bleibt. Kaliumferricyanid,
Goldchlorid, Tannin und Ferrosulfat bringen keine sichtbaren
Veränderungen hervor, noch ändern sie die Farbe des Bildes.
Kobaltferricyanid verleiht den Copien einen blaugrünen Ton.

Uranphosphat ist nicht lichtempfindlich, wohl aber
dessen Lösung in Weinsäure. Eine fünfprocentige Uran-
bromidlösung auf Papier gibt Lichtbilder, welche sich mit
Ferricyankalium hervorrufen lassen. Trockenes Uranferri-
cyanid erleidet im Lichte Gewichtsverlust. Tellurchlorid
auf Papier wird im Lichte verändert, so dass Ferricyankalium
dann ein blaues Bild erzeugt.

Baker meint, dass die Elektricität bei der Entstehung
des Bildes eine Rolle spiele. Das Licht bewirkt Verminderung
der Affinität unter den Salzatomen, so dass Zersetzung erfolgt.
Die interessante Arbeit enthält noch vieles Lesenswerte, auf
das jedoch hier nicht weiter eingegangen werden kann („The
Photographic Journal" 1901, S. 333; „Phot. Centralbl.", 7. Jahr-
gang, Heft 21, 1901, S. 492; „Brit. Journ. Phot." 1901, S. 428
und 558).

Die Lichtempfindlichkeit des Bromblei ist nach
S. North den Silberverbindungen gegenüber eine geringe.

Der Autor erhielt das Maximum der Lichtwirkung, indem er ein wenig gepulvertes Bromblei zwischen zwei Glasplatten verrieb, so dass eine dünne Brombleischicht entstand, durch welche hindurch man noch eine Schrift deutlich lesen konnte. Nachdem diese Schicht mehrere Tage hindurch dem Tageslichte exponirt worden war, ergab sich ein schwarzes Product, welches in mit Salpetersäure angesäuertem Wasser löslich war und einen geringen Rückstand aus metallischem Blei hinterliess, der etwa ein Procent des angewendeten Pulvers betragen konnte. Die Analyse des in Lösung gegangenen schwarzen Pulvers ergab, dass durch die Belichtung ein Bromverlust von drei Procent eingetreten war. Bei einem weiteren, mehrere Wochen dauernden Experimente wurde ein heller gefärbtes Product erhalten. Dieses löste sich ohne Rückstand in mit Salpetersäure angesäuertem Wasser. North nimmt an, dass das Blei durch fortgesetzte Exposition oxydirt, also eine Art Solarisation eintritt. Das Dunkeln des Bleibromids tritt nicht nur in freier Luft, sondern auch unter Wasser, sowie in trockenem Sauer- und Wasserstoffe ein. Unter Wasser ist die Wirkung allerdings langsamer (,, Phot. Chronik " 1901, S. 461).

J. Matuschek schrieb über den Einfluss des Sonnenlichtes auf Lösungen von rothem Blutlaugensalze in Wasser. Durch weitere Versuche hat der Autor ermittelt, dass das in der ,, Chem.-Ztg." 25, S. 411; C. 1901 I. 1308, mitgetheilte Gesetz, dass aus Lösungen von rothem Blutlaugensalz in Wasser, deren Concentrationen in einer arithmetischen Reihe abnehmen, das Licht unter gleichen Bedingungen Eisenhydroxid in zunehmender arithmetischer Reihe ausscheidet, für alle Concentrationen von 5 Procent abwärts Geltung hat. Die Zersetzung des rothen Blutlaugensalzes durch das directe Sonnenlicht ist innerhalb dieser Grenze eine vollständige und geht um so schneller vor sich, je intensiver die Lichteinwirkung ist (,, Chem.-Ztg." 25, S. 522 bis 523; ,, Chem. Centralbl." 1901, S. 171).

J. Matuschek, Vergleichende Versuche über die Intensität der Lichteinwirkung auf wässerige Lösungen von rothem und gelbem Blutlaugensalze bei gleichem Eisengehalte. Verfasser hat die relative Geschwindigkeit der Zersetzung genannter Lösungen bei verschiedenen Concentrationsgraden und in verschiedenen Zeiträumen untersucht und gefunden, dass wässerige Lösungen von rothem Blutlaugensalze unter gleichen Bedingungen am Lichte unter Ausscheidung von $Fe_2(OH)_6$ sich schneller zersetzen als die Lösungen gleichen Eisengehaltes von gelbem Blutlaugensalze.

Bei rothem Blutlaugensalze bildeten sich durch die Licht-
einwirkungen auch Spuren von Berliner Blau. Bei fortschrei-
tender Concentration rother Blutlaugensalzlösungen scheint
die Base des Eisenhydroxyds abzunehmen, die Base des
Berliner Blaues zuzunehmen („Chem.-Ztg." 25, S. 601).

Ueber die Einwirkung von schwefliger Säure
auf gelbes Blutlaugensalz im Lichte. Schweflige
Säure reagirt auf gelbes Blutlaugensalz unter Bildung von
Berliner Blau, doch nur unter dem Einflusse des directen
Sonnenlichtes und bei Luftzutritt, während rothes Blutlaugen-
salz mit schwefliger Säure sowohl beim Erwärmen als auch
unter der Einwirkung des directen Sonnenlichtes Berliner
Blau bildet („Chem.-Ztg. 25, S. 612; „Chem. Centralbl." 1901,
S. 392 bis 393).

Sehr eingehende Studien über die Lichtempfindlich-
keit des Fluorescēins, seiner substituirten Derivate,
sowie der Leukobasen derselben publicirt Oscar Gros
in der „Zeitschr. f. phys. Chemie" 1901, S. 157. Die von ihm
gewonnenen Resultate lassen sich in Folgendem kurz zu-
sammenfassen: Die Leukobasen der Triphenylmethan-Farb-
stoffe sind stark lichtempfindlich. Durch Eintritt der Nitro-
gruppe in eine Leukobase der Fluorescein-Farbstoffe wird
die Geschwindigkeit, mit der sich die Leukobase im Dunkeln
zum Farbstoffe oxydirt, stark erhöht. Das Bleichen der
Triphenylmethan-Farbstoffe beruht auf Oxydation derselben.
Es ist sehr wahrscheinlich, dass sich an der im Lichte er-
folgenden Reaktion in erster Linie die Ionen der Leukobasen
und Farbstoffe betheiligen. Bei den Leukobasen wirkt der
entstehende Farbstoff so lange, als seine Concentration nicht
eine gewisse Grenze überschritten, beschleunigend auf die
Oxydation der Leukobase. Durch fremde Farbstoffe wird die
Lichtempfindlichkeit der Leukobasen und Farbstoffe stark
erhöht. Auch die Reaction zwischen Quecksilberchlorid und
Ammoniumoxalat im Lichte wird durch Farbstoffzusatz stark
beschleunigt. Auch die katalytische Wirksamkeit der Farb-
stoffe bethätigt sich schon bei ausserordentlich geringen
Concentrationen derselben und geht mit steigender Concen-
tration der Farbstoffe durch ein Maximum. Es ist in hohem
Grade wahrscheinlich, dass die Fähigkeit der Farbstoffe,
katalytisch zu wirken, durch Lichtabsorption erregt wird.
Infolgedessen erstreckt sich die Farbenempfindlichkeit der
Leukobasen nicht nur auf die Strahlen, die von den Leuko-
basen selbst absorbirt werden, sondern auch auf solche, die
von dem entstehenden Farbstoffe absorbirt werden.

Sernoff fand, dass der Aethylester der α-Jodo-
propionsäure in alkoholischer Lösung und in Berührung
mit metallischem Quecksilber im Sonnenlichte Mercurijodid
ausscheidet, wobei ein Gemisch der Aethylester der zwei
Dimethylbernsteinsäuren entsteht (, Journ. Chemic. Soc." April
1902, S. 204.)

Ueber neuere Untersuchungen über Phototropie
siehe H. Biltz dieses „Jahrbuch" S. 3.

G. Ciamician und P. Silber. Chemische Wirkungen
des Lichtes (Rend. R. Acc. dei Lincei 1901 [5], Heft 10, 1. Sem.,
S. 92 bis 103). Ausgehend von einer im Jahre 1886 von ihnen
gemachten Beobachtungen, wonach Aethylalkohol im
Lichte — und nur im Lichte — durch Chinon zu Aldehyd
unter gleichzeitiger Bildung von Hydrochinon oxydirt wird,
haben die Verfasser die durch das Licht bewirkten, chemischen
Veränderungen zwischen verschiedenen Alkoholen, Zucker-
arten und Ameisensäure einerseits und Chinon und
verwandten Verbindungen anderseits eingehend untersucht, in-
dem sie die Substanzgemische in verschlossenen Flaschen
oder zugeschmolzenen Röhren kürzere oder längere Zeit dem
Sonnenlichte aussetzten und die dadurch bewirkten Ver-
änderungen feststellten. Die in einer Tabelle vereinigten
Resultate sind von wesentlich chemischem Interesse; der
Einfluss der Intensität und die Farbe des Lichtes wurde nicht
berücksichtigt und soll den Gegenstand weiterer Studien
bilden (König, „Beiblätter zu den Annalen der Physik und
Chemie", Bd. 25, S. 443). Die Fortsetzung dieser Versuche
lieferte das wichtigste Ergebniss, dass o-Nitrobenzaldehyd
durch längere Einwirkung des Lichtes in o-Nitrosobenzoësäure
übergeht. In indifferenten Lösungsmitteln findet die Um-
wandlung rascher statt, z. B. in Benzol in einer halben Stunde;
in Alkoholen bilden sich die Ester der Orthonitrosobenzoësäure.
Mit m- und p-Nitrobenzaldehyd wurden noch keine bestimmten
Ergebnisse erhalten (König, „Beiblätter zu den Annalen der
Physik und Chemie" 1901, Bd. 25, S. 948).

Ebenso beobachteten die Verfasser eine ganze Reihe von
Reactionen, die nur bei Einwirkung von Licht vor
sich gehen. Dies sind Oxydations- und Reduktionserschei-
nungen, bei welchen carbonylhaltige Verbindungen reducirt
und Alkalien oxydirt werden. So wird durch Chinon aus
Aethylalkohol Acetaldehyd, aus Isopropylaldehyd Aceton
erzeugt, auch Butylalkohol oxydirt, während das Chinon
selbst in Hydrochinon übergeht. So wird ferner durch Chinon
Glycerin in Glycerose, Erythrit in Erythrose, Mannit in
Mannose, Dulcit in Dulcose, Glucose in Glucoson ver-

wandelt, während Chinon dabei in Chinhydron übergeht. Auch andere Chinone reagiren mit Alkalien, so wird Thymo-chinon in Hydrothymochinon übergeführt. Auch aroma-tische Aldehyde und Ketone reagiren mit Alkalien bei Gegenwart von Licht; so wird Benzophenon in Benzo-pinakon, Acetophenon in Acetophenonpinakon, Benzaldehyd in Hydrobenzoïn und Isohydrobenzoïn, Anisaldehyd in Hydroanisoïn, Benzoïn in die Hydrobenzoïne, Vanillin in Dehydrovanillin übergeführt. Auch Lösungen der Carbonyl-verbindungen in Estern reagiren ähnlich wie alkoholische Lösungen („Atti R. Accad. die Lincei Roma [5], Heft 10, Bd. I, S. 82 bis 103, 17. Februar; „Chem. Centralblatt" 1901, Bd. I, S. 770).

Ciamician und Silber beschäftigten sich ferner mit dem o-Nitrobenzaldehyd, welcher durch die Einwirkung des Lichtes verändert wird. Bei Abwesenheit eines Lösungsmittels oder in einem indifferenten Mittel, wie Benzol, Aether, Aceton, verwandelt sich der Nitrobenzaldehyd in die Nitrobenzoësäure von E. Fischer, welche sich bei 180° schwärzt und bei 205 bis 210° zersetzt. Wird der o-Nitroben-zaldehyd in alkoholischer Lösung der Einwirkung des Lichtes ausgesetzt, so bildet sich statt der Säure deren Ester. Da die Säure selbst sich unter dem Einfluss des Lichtes nicht mit den Alkoholen verbindet, so muss die Addition schon zwischen Aldehyd und Alkohol vor sich gehen, und die ganze Reaction nach dem folgenden Schema verlaufen:

$$NO_2 \cdot C_6H_4 \cdot CHO \rightarrow NO_2 \cdot C_6H_4 \cdot CH(OH)(OC_2H_5) \rightarrow NO \cdot C_6H_4 \cdot CO_2C_2H_5.$$

Man erhält so in äthylalkoholischer Lösung den o-Nitroso-benzoësäureäthylester, farblose Krystalle, F. 120 bis 121°, dessen Schmelze und Lösungen grün gefärbt sind. Man er-hält analog in methylalkoholischer Lösung den o-Nitroso-benzoësäuremethylester, F. 152 bis 153°. In Isoprophylalkohol entsteht nur die freie Säure m- und p-Nitrobenzaldehyde verhalten sich anders als die o-Verbindungen; die ent-sprechenden Nitrobenzoësäuren entstehen nicht, und die Aldehyde bleiben grösstentheils unverändert („Atti R. Accad. dei Lincei Roma" [5] Heft 10, Bd. I, S. 228 bis 233; „Chem. Centralblatt" 1901, Bd. I, S. 1190).

Zucker wird nach Gillot durch Mineralsäuren im Lichte rascher in Invertzucker übergeführt. Blauviolettes Licht und Ultraviolett wirkt mehr als Gelb oder Roth („Journ. Chem. Soc." 1901, S. 127).

Photoelektrische Apparate. — Sprechende Bogenlampe.

Das physikalische Laboratorium von Clausen und von Bronk, Berlin N. 4, Chausseestrasse 3, erzeugt lichtempfindliche Selenzellen. Die Aenderung des Leitungsvermögens in den Selenzellen unter dem Einflusse des Lichtes ist so bedeutend, dass ein in den Stromkreis eingeschlossenes Relais schon bei mässiger Belichtung der Zelle sicher anspricht.

Ueber photoelektrische Apparate hielt Minchin einen Vortrag vor der Versammlung der „British Association" (1901). Er schmilzt die Selenschicht auf Aluminium, unter gewissen Vorsichtsmaassregeln. Der Apparat ist für alle Farben des Spectrums empfindlich („The Amateur-Photographer" 1901, S. 276 bis 341, „Phot. Wochenbl." 1901, S. 341).

Die Lichtintensitäts-Oscillationen einer sogen. „sprechenden Bogenlampe" sind derart beträchtlich, dass es möglich ist, dieselben auf einem bewegten, lichtempfindlichen Film photographisch zu fixiren. Auf diese photographische Methode fussend, baute Ernst Ruhmer sein „Photographophon", dessen nähere Beschreibung in „Phys. Zeitschrift" 1901, 2. Jahrg., S. 498, gegeben ist.

Ueber die Glew'sche elektrische Wirkung schrieb Godden in „Photography" (1901, S. 338).

Phosphorescenz.

Selbstleuchten einer Uran- und einer Platinverbindung bei sehr niedriger Temperatur. Nach einem von J. Dewar unternommenen Versuche, den Henry Becquerel, wie er in der Pariser Akademie der Wissenschaften mittheilte, wiederholt hat, wird ein Urannitrat-Krystall von selbst leuchtend, wenn man ihn in flüssige Luft oder, noch besser, in flüssigen Wasserstoff eintaucht. Platincyanür zeigt dieselbe Erscheinung. Dewar führt das Leuchten auf einen elektrischen Vorgang zurück, der durch moleculare Contraction erzeugt wird. Becquerel meint auf Grund seines Versuches, dass diese Erklärung zuzutreffen scheine („Prometheus" 1901, Nr. 623, S. 816).

Aeskulin mit Kaliumalkoholat versetzt, gibt eine sehr starke Phosphorescenz-Erscheinung („Prometheus" 1901, S. 542; aus „Comptes rendus").

Ueber Phosphorescenz unter dem Einfluss von Kathodenstrahlen und von ultraviolettem Lichte schrieb Aug. Schnauss („Physikal. Zeitsch." 1901, Bd. 3, S. 85).

Röntgen- und Kathodenstrahlen. — Radioaktive Substanzen.

Ueber Transparenz verschiedener Materien für X-Strahlen stellte L. Benoist zahlreiche Versuche an („Bull. Soc. franç. 1901, S. 435; „Compt. rend.", Februar 1901).

B. Walter kommt am 73. Naturforschertag in Hamburg darauf zurück, dass die Angaben von Fomm, sowie Precht, welche die Beugung von Röntgenstrahlen gefunden haben wollen, irrthümlich seien. Es liegen auch bei den photographischen Proben keine Andeutungen von Beugung vor („Physikal. Zeitschrift" 1902, S. 137).

Ueber Licht- und Röntgenstrahlen als Heilmittel siehe Dr. Leopold Freund dieses „Jahrbuch" S. 169.

Ueber die durch Kathodenstrahlen erzeugten Farbenringe an Krystallplatten schreibt Biegon von Czudrochowski („Physik. Zeitschrift" 1901, Bd. 3, S. 82).

Ueber die chemischen Wirkungen der Kathodenstrahlen siehe G. C. Schmidt (dieses „Jahrbuch" S. 30).

E. Goldstein setzt seine Studien über die Färbungen, welche eine Reihe farbloser Salze durch Kathodenstrahlen, Radiumstrahlen oder ultraviolettes Licht erhalten, fort. Z. B. färbt sich reines Kaliumsulfat nicht, wohl aber wird die Farbe unter dem Einfluss dieser Strahlen grün. Dieses Beispiel zeigt, dass Kathoden- oder Radiumstrahlen als Hilfsmittel für die chemische Analyse dienen kann („Physikal. Zeitschr." 1892, Bd. 3, S. 149).

J. C. Mac Lennan. Elektrische Leitfähigkeit in Gasen, die von Kathodenstrahlen durchsetzt sind. Die Gase wurden der Einwirkung der Strahlen ausgesetzt, die aus der Vakuumröhre durch ein Aluminiumfenster austreten. Die Wirkung rührt nicht von Röntgenstrahlen her. Sie besteht in einer Ionisation des Gases. Bei Strahlen von gegebener Intensität ist die Ionisation dem Drucke des Gases proportional. Dagegen ist sie bei gleichem Drucke, wie Versuche mit Luft, Sauerstoff, Stickstoff, Kohlendioxyd, Wasserstoff und Stickoxyd zeigten, von der Natur des Gases unabhängig („Zeitschr. f. physikal. Chemie", Bd. 37, S. 513 bis 545. 28. Juni. Laboratorium von J. J. Thomson; „Chemisches Centralblatt" 1901, Bd. 2, Nr. 4, S. 256).

Ueber die Herstellung von photographischen Eindrücken durch Becquerelstrahlen, die der atmosphärischen Luft entstammen, schreiben Dr. Geitel und Dr. Julius Elster (s. dieses „Jahrbuch" S. 89).

Ueber radioaktive Substanzen und deren Strahlen erschien eine Monographie von Dr. F. Giesel in den

„Sammlungen chem. und chem.-techn. Vorträge", Bd. 7, Heft 1 (F. Enke, Stuttgart 1902).

Berthelot. Versuche über einige durch das Radium hervorgerufene chemische Reactionen. Eine von Curie erhaltene Probe von Radiumchlorid wurde benutzt, um die Einwirkung der Strahlen auf einige Reactionen zu prüfen. Dabei befand sich die Probe in einem zugeschmolzenen Glasrohr, das noch mit einem zweiten umgeben war, so dass die Strahlen nur durch zwei, zuweilen durch drei Glaswände auf die untersuchten Stoffe wirken konnten. Es ist möglich, dass dabei einige besonders wirksame Arten der Radiumstrahlen unwirksam werden. Die Einwirkung erfolgte immer im Dunkeln. Jodpentoxyd wurde wie durch Licht durch die Radiumstrahlen in Jod und Sauerstoff gespalten. Die Reaction ist endotherm, so dass also hier durch die Strahlen chemische Energie geliefert wurde. Dasselbe gilt für die gleichfalls durch Radiumstrahlen bewirkte Gelbfärbung der Salpetersäure. Dagegen wurde durch die Strahlen die Umwandlung des rhombischen Schwefels in unlöslichem Schwefel, welcher exotherm ist und durch Licht hervorgerufen wird, in Schwefelkohlenstofflösung nicht bewirkt. Acetylen wird zwar nicht durch Licht, wohl aber durch Effluvien exotherm polymerisirt. Radiumstrahlen sind wirkungslos. Oxalsäure, die schon im diffusen Licht durch Sauerstoff oxydirt wird, erleidet unter der Einwirkung der Radiumstrahlen keine Veränderung. Das Glas, in dem sich das Präparat befand, wurde geschwärzt. Dies scheint eine durch das Radium bewirkte endotherme Reaction zu sein, die Reduction des Bleies. Neben dieser bekannten, beobachtete Berthelot als neue Radiumfärbung die Violettfärbung des Glases in der Nähe der geschwärzten Stellen. Sie scheint auf einer Base eines höheren Manganoxyds, also einer exothermen Reaction zu beruhen. Es ist möglich, dass die Reduction des Bleies und die Superoxydbildung des Mangans in einer Reaction erfolgten, so dass also die Radiumstrahlen diese Sauerstoffwanderung bewirkten („C. r. d. l'Acad. des sciences" 133, 659 bis 664 [28./10.]; „Chem. Centralbl.", Nr. 22, 1901, Bd. 11, 72. Jahrg., S. 1197 und „Compt. rend. del'Acad., Nr. 133, S. 973 bis 976, 9. December 1901; „Chemische Centralblatt" 1902, 73. Jahrg., Nr. 3, Bd. 1, S. 166).

Henri Becquerel, Ueber einige von den Radiumstrahlen ausgeübte chemische Wirkungen. Veranlasst durch die Mittheilungen von Berthelot berichtet Verfasser über eigene Beobachtungen. Bei der Untersuchung der Einwirkung der Radiumstrahlen muss man, wenn der

Körper, wie z. B. das Radium enthaltende Baryum, selbst-
phosphoreszent ist und gleichzeitig Lichtstrahlen mit den
wirksamen Strahlen aussendet, das Licht durch schwarzes
Papier oder durch einen Aluminiumstreifen zurückhalten.
Verfasser bespricht die Violett- und Braunfärbung von
Glasröhren durch die Einwirkung der Radium-
strahlen, die Umwandlung von weissem in rothen Phos-
phor, die Reduction von Sublimat zu Kalomel in
Gegenwart von Oxalsäure und die Einwirkung von
Radiumstrahlen auf das Keimvermögen von Samen,
welches durch längere Bestrahlung zerstört wird („C. r. d. l'Acad.
des sciences" 133, S. 709 bis 712; „Chem. Centralbl." 1901,
S. 1294).

 K. A. Hofmann und E. Strauss. Ueber radioactive
Stoffe. Auf die Bemerkung Giesel's („Ber. d. Dtsch. chem.
Ges." 34, 3772; C. 1902, I. 8.) zu ihrer Arbeit („Ber. d. Dtsch.
chem. Ges." 34, 3037; C. 1901, II, 1038) erwidern die Ver-
fasser folgendes: Von den Salzen des Radiobleies ist, worauf
sie schon aufmerksam machten, nur das Sulfat durch das
Glas hindurch photographisch activ; auf das Elektroskop
wirken dagegen alle Radiobleisalze ein. Da anderseits die ver-
schiedensten Verbindungen des Radiumbaryums und Polonium-
wismuths durch Glas hindurch die Platte schwärzen, so können
die Radiobleipräparate der Verfasser weder Radium noch
Polonium enthalten. Ferner zeigte es sich, dass Mischungen
von gewöhnlichem, inactivem Bleisulfat mit Radiumbaryum-
sulfat und Poloniumwismutsulfat auf die photographische
Platte durch Glas hindurch stark einwirkten, und dass die
Activität nach der Ueberführung in Sulfide nicht erheblich
vermindert wurde. Im Gegensatz hierzu wurde Radiobleisulfat
durch Umwandlung in Sulfid völlig inactiv. Der Einwand
Giesel's, dass die activen Radiobleisulfate der Verfasser
ihre Wirksamkeit einer Beimengung von Radium u. s. w. ver-
dankten, erscheint zwar durch diese Thatsachen schon be-
seitigt, wird aber noch weiter dadurch widerlegt, dass es
gelingt, Radium und Polonium vom Radioblei völlig zu trennen,
wenn man das Material mit Schwefelammonium behandelt,
die Sulfide mit Salzsäure eindampft und den Rückstand mit
Wasser auskocht; hierbei bleibt Radiumbaryum als Sulfat,
Poloniumwismuth als Oxychlorid zurück. Die in neuester
Zeit von den Verfassern dargestellten Radiobleisulfate werden
in ihrer photographischen Activität nur von Radiumpräparaten
übertroffen. Unter welchen Bedingungen und nach welcher
Zeit diese Radiobleisulfate ihre Wirksamkeit einbüssen, kann
nicht mit Sicherheit angegeben werden. Bei der Reactivirung

unwirksam gewordener Radiobleisulfate mit Hilfe von Kathodenstrahlen (Vff. „Ber. d. Dtsch. chem. Ges." 34, 407; C. 1900, I, 660) erhält man nur unter genauer Beobachtung der vorgeschriebenen Bedingungen vergleichbare Resultate. Mit Giesel sind die Verfasser der Ansicht, dass das Radiobleisulfat ein Gemisch von Becquerel- und Lichtstrahlen aussendet. Welches Element die Activität bedingt, ist noch ungewiss, sicher ist nur, dass keine Beimengung von Radium oder Polonium die Ursache sein kann („Ber. d. Dtsch. chem. Ges." 34, 3970 bis 3973, 7./12. [27./11.], 1901, Chem. Lab. d. königl. Acad. d. Wiss. München; „Chem. Centralbl." Nr. 3, 1902, Bd. 1, S. 165).

Henri Becquerel stellte Beobachtungen über das Strahlungsvermögen des Uran bei sehr niedrigen Temperaturen an („C. r. d. l'Acad. des sciences" 133, 199 bis 202 [22./7.]; „Chem. Centralbl.", Nr. 8, Bd. 2, 1901, S. 524).

Von Lengyel hat versucht, radioactive Substanzen auf synthetischem Wege herzustellen, und dies ist ihm auch für Baryumsulfat, Baryumchlorid und Baryumcarbonat gelungen. Die Herstellungsweise war die folgende: Uranylnitrat wurde mit 2 bis 3 Proc. Baryumnitrat geschmolzen, die Salpetersäure durch Glühen entfernt, die Masse in Wasser gelöst und die Lösung stark eingedampft. Wurde die heisse Lösung von dem abgeschiedenen Baryumnitrat abgegossen und verdünnt, so erhielt man daraus mit Schwefelsäure sehr fein vertheiltes, radioactives Baryumsulfat. Die Ausbeute ist indessen eine geringe und das Präparat nicht rein, zeigt indessen gute Radioactivität. Gleich gute Resultate erhielt man mit Baryumchlorid und Baryumcarbonat („Phot. Chron." 1901, S. 121).

K. A. Hofmann, A. Korn und E. Strauss. Ueber die Einwirkung von Kathodenstrahlen auf radioactive Substanzen. Unter dem Einflusse der Kathodenstrahlen fluorescirten Quecksilber-, Thallo-, Circon-, gewöhnliches Blei- und Thorsulfat, sowie besonders Thoroxyd, ohne indessen hierdurch die Fähigkeit zu erlangen, im Dunkeln auf die photographische Platte einzuwirken. Baryumsulfat, -nitrat, -titanat und -wolframat, Gadoliniumoxyd und die aus Samarskit abgeschiedenen seltenen Erden, welche zunächst stark activ waren, diese Eigenschaft aber allmählich verloren, liessen sich nicht activiren. Wismuthydroxyd wurde vorübergehend schwach dunkel gefärbt, blieb aber inactiv, ebenso wie die Wismuth-(Polonium-)präparate aus Uranpecherz, welche durch längeres Aufbewahren inactiv geworden waren. Dagegen gewann das Bleisulfat, speziell das aus den erwähnten leichter

löslichen Fractionen, welche aus Uranpecherz, Bröggerit,
Cleveït, Samarskit, Uranglimmer und Euxenit gewonnen war,
unter dem Einfluss der Kathodenstrahlen, wobei dunkelblaue
Fluorescenz zu beobachten war, die verloren gegangene
Activität wieder. Die Strahlung ging durch ein Aluminium-
blech von 1 mm Dicke und durchdrang auch Glas, nicht
aber Gelatine. Durch die Versuche der Verfasser ist erwiesen,
dass die Activität der Bleipräparate mit den Kathodenstrahlen,
und damit auch den Röntgenstrahlen, genetisch zusammen-
hängt („Ber. d. Dtsch. Chem. Ges." 34, 407 bis 409, 25. 2.
[5. 2.] Chem. Lab. d. Acad. d. Wiss., München; „Chem. Centralbl."
1901, Bd. 1, S. 660).

Latentes Bild.

Ueber die Natur des latenten Lichtbildes liegt ein
umfassendes Referat von K. Schaum vor („Phys. Zeitschr."
1901, S. 536 und 552). Er gibt der Subhaloïdtheorie vor
anderen Theorien den Vorzug:

1. Bei unfixirten Schichten besteht das latente Bild aus
Subhaloïd (eventuell mit metallischem Silber gemischt); das
Subhaloïd wird von dem Entwickler zu metallischem Silber
reducirt.

2. Bei primär fixirten Schichten kann das latente Bild
aus Silber bestehen oder auch aus einem anderen Umwand-
lungsproduct des Halogensilbers, eventuell aus veränderter
Bindemittelsubstanz, welche die Abscheidung von Silber aus
dem silbersalzhaltigen Entwickler begünstigt.

In beiden Fällen haben wir also nach der ersten Ein-
wirkung des Entwicklers Negative, welche minimale Mengen
metallischen Silbers enthalten. Die Durchentwicklung des
Negatives kommt nach Ostwald („Lehrbuch d. allgemeinen
Chemie" 2, 1893, S. 1078), Schaum („Archiv f. wiss. Phot." 1,
1899, S. 139; 2, 1900, S. 9), Luther („Die chemischen Vor-
gänge in der Photographie", Halle a. S. [Wilhelm Knapp],
S. 24) u. a. in folgender Weise zu Stande:

1. Bei unfixirten Schichten werden die zunächst minimalen
Silberkörnchen, welche an den belichteten Bromsilberkörnern
sitzen, dadurch allmählich vergrössert, dass Bromsilber in
Lösung geht, die Silberionen ihre positive Ladung an negative
Ionen der Entwicklersubstanz abgeben und die zunächst ent-
stehende übersättigte Lösung von metallischem Silber letzteres
da abscheidet, wo sich bereits Keime dieses Metalles be-
finden.

2. Bei primär fixirten Schichten erfolgt die Vergrösserung der kleinen Silberpartikel ganz analog, nur dass die zur Entladung gelangenden Silberionen aus dem der Entwicklerflüssigkeit zugesetzten Silbersalze stammen (,,Physik. Zeitschr.", 2. Jahrgang, S. 553).

Ueber das latente Lichtbild, Einfluss der Temperatur auf dasselbe, die Theorie der Entwicklung, Verstärkung und Abschwächung handelt die ,,Physique photographique" von Capitain Fröhlicher (Paris, Ch. Mendel, 1901).

R. A. Reiss fand, dass das latente Lichtbild auf Bromsilberplatten durch Quecksilberchlorid zerstört wird, wäscht man die Platten, so geben sie nach sehr reichlicher Belichtung wieder entwicklungsfähige Bilder (,,Revue Suisse Phot." 1901, S. 333).

Eine höchst beachtenswerthe Zusammenstellung seiner experimentellen Untersuchungen über die Natur des latenten Lichtbildes gibt Lüppo-Cramer in seinem Buche: ,,Wissenschaftliche Arbeiten auf dem Gebiete der Photographie" (Halle 1902).

Zur Theorie des latenten Bildes und seiner Entwicklung siehe ferner Lüppo-Cramer, dieses ,,Jahrbuch", S. 49 (vergl. auch ,,Phot. Corresp." 1901, S. 145 und 559).

Das latente Lichtbild wird durch Halogen, resp. Sauerstoff zuführende Körper (Perchloride, Chromsäure, Ferricyankalium) zerstört, so dass es sich nicht mehr hervorrufen lässt. Diese Substanzen drücken aber auch die Lichtempfindlichkeit des Bromsilbers, wenn man sie vor der Belichtung anwendet, sehr herab, so dass die Empfindlichkeit auf den fünften oder achten Theil sinkt. Persulfat und Hypermanganat schwächen das latente Bild (Lüppo-Cramer, ,,Wissenschaftl. Arbeiten" 1902, S. 6).

Bromabsorbirende Substanzen, z. B. Hydrochinon, Gallussäure, Tannin und Narcotin, bewirken Steigerung der Empfindlichkeit des Bromsilbers, wenn man es demselben vor der Belichtung zusetzt. Aber auch bei der blossen Berührung mit diesen Substanzen wird das Bromsilbercollodion empfindlicher, selbst wenn man es dann gänzlich auswäscht. Manche Substanzen, wie Tannin, wirken allerdings wie Beizen auf Bromsilber und lassen sich nicht auswaschen; die anderen Sensibilisatoren, ebenso Silbernitrat, lassen sich aber auswaschen und bewirken doch Steigerung der Empfindlichkeit (Lüppo-Cramer, a. a. O.).

Abney's Versuch der Silberkeimwirkung besteht bekanntlich darin, dass eine belichtete Emulsionsplatte beim

Uebergiessen mit Collodionemulsion und darauf folgendem Entwickeln auch ein Bild auf der Uebergussschicht gibt. Lüppo-Cramer zeigte neuerdings, was schon Precht und Liesegang angegeben hatten, dass der Versuch nur gelingt, wenn lösliches Silbersalz zugegen ist, es sich somit nur um eine sogen. physikalische Verstärkung, aber keine Silberkeimwirkung handle (Lüppo-Cramer, „Wissensch. Arbeiten", S. 13). Uebrigens sei jeder Bromsilber-Molekelcomplex selbständig bei der Bilderzeugung insofern betheiligt, als seitliches Uebergreifen vom belichteten Complex zu einem anderen (sogen. „Entwickler-Irradiation") nicht eintrete, um so weniger, als sie ja in Emulsionsschichten räumlich getrennt seien.

Ueber die Natur des belichteten und dann vor dem Entwickeln fixirten Lichtbildes, welches mit silbersalzhaltigen Entwicklern sich wieder hervorrufen lässt, stellte Lüppo-Cramer kritische Untersuchungen an („Phot. Corresp." 1901, S. 357).

Lüppo-Cramer stellte auch Versuche über die Constitution des entwickelten Bildes an („Phot. Corresp." 1901, S. 359). Das entwickelte Negativ besteht sicherlich seiner Hauptmasse nach aus metallischem Silber, jedoch scheint daneben (wenn man Collodion-Emulsionen benutzt) eine kleine Menge eines Zwischenproductes zu entstehen, welches weder in Salpetersäure noch Fixirnatron ganz löslich ist. Diese Reste sind schwach sichtbar und lassen sich mit Metol-Silberverstärker kräftig entwickeln (Precht, Lüppo-Cramer, „Phot. Corresp." 1901, S. 359). Dieses Zwischenproduct ist nach den Untersuchungen Lüppo-Cramer's vielleicht eine Verbindung von Silber mit wenig Brom, keineswegs Schwefelsilber. — Precht hatte nämlich die gänzlich unerwiesene Behauptung aufgestellt, dass die Ursache der Entwicklungsfähigkeit der fixirten Bromsilberbilder in Keimen von „Schwefelsilber" (??) liege; gegen diese Behauptung nahmen Eder („Phot. Corresp." 1900, S. 667), Lüppo-Cramer („Phot. Corresp." 1901, S. 358 und 418; „Wissenschaftl. Arbeiten auf dem Gebiete der Photographie" 1902, S. 12) und Schaum („Physikal. Zeitschrift" 1901, S. 536 und 552) Stellung. — K. Schaum nahm an („Physikal. Zeitschrift" 1901, Bd. 2, S. 553), dass weder metallisches Silber, noch Subbromid die latente Bildsubstanz in diesem Falle sei, sondern es sei das Bindemittel selbst an den belichteten Stellen derartig verändert worden, dass es die Silberabscheidung begünstigt.

Lichthöfe. — Solarisation. —
Directe Positive bei Aufnahmen in der Camera.
Solarisation.

Die lange Zeit als gültig angenommene Abney'sche Theorie des Solarisationsphänomens beim langen Belichten photographischer Platten wurde durch neuere Forschungen in Frage gestellt und als unzulänglich erkannt. Neuere Experimente in dieser Richtung rühren von Lüppo-Cramer her (siehe dieses „Jahrbuch" S. 53; „Phot. Corresp." 1901, S. 348; Lüppo-Cramer's „Wissenschaftl. Arbeiten auf dem Gebiete der Photographie" 1902, S. 34). Bindemittelfreies, aus wässerigen Lösungen gefälltes pulveriges, d. i. chemisch reines, trockenes Bromsilber gibt keine sicher nachweisbare Solarisations-Erscheinungen. Dagegen lässt sich die Solarisation bei Bromsilbergelatine-Trockenplatten quantitativ analytisch verfolgen; es gibt Bromsilbergelatine bei normaler Belichtung und Entwicklung mit Eisenoxalat eine fünfmal grössere Reduction von metallischem Silber, als eine übermässig bis zur Solarisation (z. B. 1 Minute Tageslicht) belichtete Bromsilbergelatine-Platte. Bromsilbercollodion gibt erst nach 20 Minuten langer Belichtung[1]) im directen Sonnenlichte Solarisations-Erscheinungen im Entwickler. Behandeln mit verdünntem Bromwasser oder starker Salpetersäure beseitigt das solarisirte Bild, und es entwickelt sich dann ein normales Negativ. Stärkeres Bromwasser zerstört auch das letztgenannte normale Bild.

Da V. Schumann im Vacuum und in einer Wasserstoffatmosphäre die Solarisation von Bromsilber beobachtet hat, so kann hierbei wohl die Oxydation des belichteten Bromsilbers keine wesentliche Rolle spielen (Lüppo-Cramer, „Wissenschaftliche Arbeiten" 1902, S. 47). Das graue, beim langen Belichten auf Bromsilbercollodion entstandene (solarisirte) Lichtbild ist in concentrirter Salpetersäure unlöslich (Unterschied von metallischem Silber); dieses Photobromid ist eine bromärmere Substanz als $AgBr$. Es ist zu beachten, dass verschiedene Subbromide des Bromsilbers von verschiedenem chemischen Verhalten existiren. Lüppo-Cramer wies nach, dass synthetisch dargestelltes Ag_2Br von Salpetersäure angegriffen und zersetzt wird, indem es sich in Bromsilber und sich lösendes Silber spaltet; Ag_4Br_3 ist aber ziemlich beständig gegen Salpetersäure. Jedenfalls ist das solarisirte „Photobromid" (im Lichte zersetztes Bromsilber) leichter reducirbar als das normal belichtete.

1) Dabei wird nachweislich Brom abgespalten (Lüppo-Cramer).

I

Luther („Die chemischen Vorgänge in der Photographie"
1899; „Phot. Corresp." 1901, S. 352) und Englisch („Allgem.
Naturforscher-Zeitung" I, S. 25; Lüppo-Cramer, „Wissen-
schaftliche Arbeiten" 1902, S. 45) nahmen an, dass bei Gelatine-
Trockenplatten der Solarisationsvorgang durch Gerbung der
Gelatine infolge des bei der Belichtung frei werdenden Broms
erfolge; in der That gerbt Bromwasser die Gelatine. Die
gegerbte Gelatine soll dem Entwickler den Zutritt erschweren.
Lüppo-Cramer aber zeigte durch eingehende Versuche,
dass bei der längsten Belichtung der Bromsilbergelatine-
Trockenplatten keine Gerbung des Leimes eintritt; weder
Quellfähigkeit noch Schmelzpunkt wird geändert, auch ist
das Aufsaugungsvermögen für Farbstofflösungen dasselbe.
Uebrigens macht Bromdampf trockene Gelatine nicht unlös-
lich (a. a. O.). Da auch Collodion- sowie Daguerreotypie-Platten
Solarisation zeigen, so sei die Anwesenheit von Gelatine nicht
einmal nothwendig.

E. Englisch stellte Versuche über die Periodicität der
„Solarisation" an (siehe S. 73 dieses „Jahrbuches").

Die Notiz, betreffend die Umkehrung des Bildes bei der
Entwicklung im Tageslicht von Dr. E Englisch siehe S. 80
dieses „Jahrbuches".

Ueber directe positive Aufnahmen in der Camera
(Umkehrung des Negatives in ein Positiv durch sehr starke
Ueberexposition u. s. w.) siehe Francis E. Nipher („Americ.
Annual of Phot." 1902, S. 147).

Ueber Nipher's photographisches Umkehrungsphänomen
(siehe dieses „Jahrbuch" f. 1901, S. 608) schreibt Th. R. Lyle
(„Phot. News" 1902, S. 87).

Alph. Blanc fand, dass Bromsilbergelatine, welche sehr
lange beim Emulsioniren „gereift" war, besonders geeignet
für Solarisations-Erscheinungen ist; derartig präparirte
Platten eignen sich besonders zur Herstellung von Contre-
negativen oder von directen Diapositiven in der Camera, weil
sie bei reichlicher Belichtung im Entwickler gute Umkehrungs-
erscheinungen zeigen („Bull. Soc. franç." 1901, S. 256).

Waterhouse setzte seine Versuche fort, nach welchen
Thiocarbamide die Umkehrung eines Negatives zu
einem Positiv bei der Hervorrufung herbeiführen (vergl.
dieses „Jahrbuch" f. 1901, S. 283; Eder's „Ausf. Handbuch d.
Phot.", 2. Aufl., Bd. 2, S. 74). Ein Gemisch von Tetrathiocarbamid
mit Bromammonium, zugesetzt zu einem Entwickler von Eiko-
nogen, Natriumsulfit und Lithiumcarbonat, gibt vollkommene
Umkehrungs-Erscheinungen („Journ. of the Camera-Club" 1901,
S. 63; zweite Abhandlung „Brit. Journ. Phot." 1901, S. 344).

Lichthöfe.

Ueber Lichthöfe stellte Lockett Versuche an („Brit. Journ. Phot.", Suppl. November 1901; „Allgem. Photographen-Zeitung" 1902, S. 441) und bediente sich hierzu folgender optischen Versuchsanordnung. In Fig. 283 sei A ein an der Wand befestigtes geschwärztes Stück Pappe, B ein ebensolches Stück auf einen an diese Wand gerückten Tisch gelegt, D die zu untersuchende Platte oder Film, die mit der Schichtseite nach oben auf der geschwärzten Pappe B liegt, C ist ein dünnes Brettchen, etwa 1 Quadratfuss gross, auf dessen untere Kante ein Streifen schwarzer Sammet geleimt ist. Das Experiment wird in einem verdunkelten Raume vorgenommen. Der Gasbrenner F ist so aufgestellt, dass das

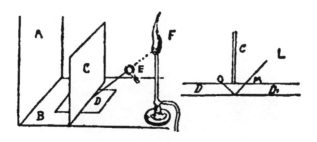

Fig. 283. Fig. 284.

Licht, durch ein Leseglas concentrirt, auf die Mitte der Platte D fällt, das Brettchen C verhindert, dass directes Licht die andere Hälfte der Platte D trifft. In Fig. 284 stellt D' wieder einen vergrösserten Durchschnitt der Platte oder Film dar, C' ist das Brettchen, das directes Licht von der hinteren Hälfte der Platte D' abhält, L ist der bei M auf die Platte fallende Lichtstrahl, der durch die Dicke des Glases hindurchgeht und bei N die Rückseite der Platte trifft; ist nun die Hinterkleidung nicht genügend wirksam, so wird ein mehr oder weniger grosser Theil des Lichtes nach O zurückgeworfen und hinter dem Schirme C zu sehen sein. Lockett erzielte folgende Resultate auf verschiedenen Platten und Films:

1. Gewöhnliche Trockenplatten des Handels, auch dick gegossene, sogen. lichthoffreie Platten zeigten starken Reflex.

2. Platten, welche mit chinesischer Tusche, Caramel, gebrannter Siena und Asphalt hinterkleidet waren, zeigten sehr geringen Reflex.

3. Celluloïdfilms gaben fast ebenso starken Reflex als nicht hinterkleidete Platten, dagegen zeigten Papierfilms gar keinen Reflex.

Es würde hieraus hervorgehen, dass absolute Sicherheit gegen Lichthöfe nur in Papier- oder hinterkleideten Celluloïd-films zu finden ist, und dass gebrannte Siena das beste Plattenhinterkleidungsmittel ist, nicht nur wegen der geringen reflectirten Lichtmenge, sondern auch wegen deren nicht-aktinischen Färbung. Wenn auch in Wirklichkeit das auf die Platte fallende Licht niemals so intensiv ist, wie bei diesem Experimente, so muss man doch beachten, dass Bromsilber weit empfindlicher gegen schwächere Lichteindrücke ist als das menschliche Auge und bei längerer Exposition, z. B. bei

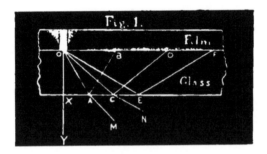

Fig. 285.

Interieur-Aufnahmen, ein geringer Reflex genügend Zeit hat, um sich bis zu recht schädlicher Wirkung zu verstärken.

Ueber Lichthöfe hielt Harold Holcroft in der Birmingham Photogr. Society einen Vortrag (,,Brit. Journ. Phot." 1902, S. 84), welcher zwar keine wesentlichen neuen Gesichtspunkte, aber die bei den Lichthofbildern (Irradiation, Halation) vor sich gehenden Phänomene gut schematisch in Fig. 285 bis Fig. 287 veranschaulicht. Fig. 285 zeigt den Gang der Lichtstrahlen, welche bei O die sensible Schicht (Film) passiren und von hier aus weiter ins Glas gehen; diejenigen, welche in der Richtung X, Y das Glas senkrecht passiren, be-wirken keinen Lichthof, jene, die nach A, C, E schräg auffallen, treten zum Theile in der Richtung M oder N aus, zum Theile werden sie nach B, D, F reflectirt und bewirken dort die Ent-stehung eines Lichthofes, welcher am stärksten da auftritt, wo die Strahlen annähernd im Winkel der totalen Reflexion verlaufen. Der Lichthof bildet sich auf der Bildschicht, nächst der Glas-

unterlage, zum Gegensatze vom eigentlich photographischen Bilde, welches an der Oberfläche ‚ sich befindet. Deshalb können Abschwächemittel nach Holcroft den Lichthof nicht ohne Gefahr der Bildzerstörung beseitigen. Bei dicken Emulsionsschichten liegt der untere Lichthof getrennt vom Negativ (Fig. 286), bei dünnen Schichten wachsen beide ineinander (Fig. 287), welches Phänomen für die mehr oder weniger leichte Beseitigung der Lichthöfe durch Wegätzen (Abschwächen) oder Wegreiben Consequenzen hat. Holcroft schlägt vor, die mit Lichthöfen behafteten, fixirten Negative in Chlor- oder Bromsilber überzuführen, zu waschen, belichten, mit Entwicklern neuerdings oberflächlich in metallisches Silber überzuführen, jedoch nur so weit, dass der unten liegende Lichthof nicht mitentwickelt wird, sondern noch aus Chlor- oder Bromsilber besteht. Unterbricht man die Entwicklung und fixirt, so wird der Lichthof wegfixirt, falls die Schicht genügend dick war.

Ein farbiges Hinterkleidungsmittel gegen Lichthöfe kommt auch in den Handel von P. Plagwitz in Steglitz unter dem Namen „Antisol“, welches sich gegen Lichthöfe gut bewährt[1]), ferner „Solarin“ von Krebs in Offenbach[2]); sie werden vor dem Exponieren im Finstern

Fig. 286 u. 287.

aufgetragen und nach dem Exponieren mit einem feinen Schwamm abgewischt.

P. Plagwitz und F. Freund's „Antisol“ wird nach der englischen Patentbeschreibung in folgender Weise hergestellt: alkoholischer Schellackfirniss wird mit Aurantia oder dergl. gefärbt, eventuell mit Aether verdünnt, mit Gummi oder Kleister gemischt und auch ein Oel von stärkerem Brechungs-

1) Das Präparat ist ein roth gefärbter, rasch trocknender Lack, welcher auf die Rückseite der Platten vor dem Einlegen in die Kasetten aufgetragen wird und die Entwicklung, Fixage u. s. w. nicht beeinflusst („Phot. Corresp.“ 1900, S. 743).

2) „Phot. Corresp.“ 1902. Solarin ist eine rothe, klare, rasch trocknende Flüssigkeit.

vermögen beigemengt (Engl. Patent Nr. 3605, 1900; „Photography" 1901, S. 217).

Als Mittel gegen Lichthof empfiehlt „Photogazette" 1901, S. 60, Bestreichen der Trockenplatte auf der Rückseite mittels eines Pinsels mit einer Lösung von 15 g feiner weisser Seife in 300 ccm Alkohol, welcher als Färbemittel 3½ g Erythrosin und 3½ g Aurin zugesetzt werden, vor dem Entwickeln wird der Ueberzug mit einem trockenen Leinwandbausche entfernt („Phot. Rundschau" 1901, S. 88).

Viele Mittel gegen Lichthof, welche in der Verwendung von dextrinhaltigem Ocker, Russ u. s. w. bestehen, besitzen den Nachtheil, dass die auf der Rückseite der Trockenplatten aufgetragenen Schichten leicht vom Glase abspringen. Glycerinzusatz beugt diesem Uebelstande wohl vor, lässt aber die Schicht schmierig. Besser ist Zusatz von Salzen, z. B. Chlorammonium, ein Gemisch von 12 g Russ, oder 25 g Ocker, 100 g gelbem Dextrin, 6 g Chlorammonium und 1 ccm Wasser; statt des Russes kann auch das gleiche Gewicht Crocein-Scharlach verwendet werden (Hélain, „Bull. Soc. Journ." 1901, S. 528).

Als Mittel gegen Lichthofbildung bei Diapositivplatten empfiehlt Professor Miethe in der „Phot. Chronik" 1901, S. 202, das Lackiren derselben mit roth gefärbtem Negativlack, welcher durch Auflösen von 0,6 g Parafuchsin in 100 ccm Negativlack (eventuelles Erwärmen) hergestellt wird. Dieser Lack absorbirt das actinische Licht. Da man Diapositivplatten bei ziemlich hellem gelben Lichte verarbeiten kann, so lässt sich der Lack leicht sauber auftragen. Nach beendigtem Copiren, Entwickeln und Fixiren wird er natürlich wieder beseitigt.

Um die Bromsilbergelatineplatten gegen Lichthofbildung zu schützen und die Hinterkleidungssubstanz bequem und reinlich auftragen zu können, bedient sich Edwards Ficken („Phot. Times" 1901, S. 84) folgenden Vorganges: In ein grosses Stück Pappe von Plattendicke schneidet man so viel Oeffnungen vom Formate der Platten, als dasselbe zulässt. Um die Oeffnungen und zwischen denselben lässt man einen Rand von ungefähr 25 mm Breite. Dann legt man eine andere Pappe unter die erstere, zeichnet auf dieselbe die Oeffnungen und schneidet dieselben aber nach allen Richtungen 3 mm kleiner als angezeichnet ist. Nun legt man den ersten Bogen auf einen mit reinem weissen Papier bedeckten Tisch, legt die Platten, mit der Schichtseite nach unten, in die Oeffnung, deckt den zweiten Bogen darüber, befestigt selben mit Reisszwecken und trägt das

Hinterkleidungsmittel mit einem Pinsel auf. Nach dem Trocknen haben die Platten ringsherum einen schmalen, reinen Rand, durch welchen die Berührung der Finger mit dem Hinterkleidungsmittel, sowie das Abschaben des letzteren durch die Vorreiber der Kassetten vermieden wird ("Gut Licht", Bd. 7, S. 72).

Die Actien-Gesellschaft für Anilin-Fabrikation in Berlin bringt seit kurzer Zeit Isolar-Planfilms und orthochromatische Isolar-Planfilms in den Handel, welche lichthoffrei sind.

Verkehrte Duplicat-Negative. — Contact-Negative.

Ueber die Reproduction von Negativen schreibt C. H. Bothamley auf S. 81 dieses "Jahrbuch".

Umgekehrte Duplicat-Negative stellt Heydecker nach einem gewöhnlichem Negative dadurch her, dass er Bromsilbergelatineplatten 5 bis 10 Secunden im Sonnenlichte belichtet. Es sollen complete Solarisationen gelingen(?) ("Photo-Gazette" 1900, S. 26; "Phot. Centralbl." 1901, S. 82).

Herstellung verkehrter Duplicatnegative unter Verwendung von Permanganat. C. Drouillard benutzt die von Namias angegebene Reaction von Kaliumhypermanganat auf metallisches Silber zur Herstellung von verkehrten Duplicatnegativen auf Bromsilbergelatineplatten im Copirrahmen. Man copirt im Copirrahmen bei normaler Expositionszeit ein Diapositiv, entwickelt es wie gewöhnlich (aber sehr kräftig!) mit Amidol-Entwickler, wäscht gut aus, legt das Diapositiv in eine schwarze Tasse und exponirt im diffusen Lichte etwa 7 Minuten. Die Platte wird dann in eine 10procentige Kaliumhypermanganatlösung getaucht, welcher man unmittelbar vor der Verwendung fünf bis sechs Tropfen concentrirte Schwefelsäure zugesetzt hatte. Darin verschwindet das metallische Silberbild, wird aufgelöst, das zurückbleibende Bromsilberbild wird gewaschen, in eine 1procentige Natriumsulfitlösung getaucht, bis jede Spur von Permanganat zerstört ist, dann neuerdings mit schwachem Amidol-Entwickler entwickelt, bis in der Durchsicht sich das verkehrte Negativ zeigt, wonach man fixirt ("Bull. Soc. franç. Phot." 1901, S. 348).

Sensitometrie. — Photometer. — Expositionsmesser.

Die Bestimmung der Empfindlichkeit der Platten
wird von William Abney einer Kritik unterzogen, die
zu dem Resultate kommt, dass wir überhaupt noch keine
Mittel besitzen, diese genau festzustellen. Gegen die rotiren-
den Scheiben mit verschieden grossen Ausschnitten wendet
er ein, dass intermittirende Belichtungen weniger wirken, als
gleichlange ununterbrochene (vergl. „Phot. Corresp." 1900,
S. 365). Dann werden die benutzten künstlichen Lichtquellen
als ungeeignet bezeichnet, einen Schluss auf die Wirkung des
Tageslichtes zuzulassen. Die gefundene Grösse ändert sich
1. nach der Methode, nach der exponirt wird, 2. nach der
Temperatur, 3. nach der Farbe des Lichtes und 4. nach der
Intensität des Lichtes. Als Lichtquelle, die dem Tageslichte
am nächsten kommt, empfiehlt der Verfasser den Reflex des
Lichtes einer Bogenlampe von einem weissen Papier, den man
in der Camera zur Wirkung kommen lässt („Photography",
21. März 1901, S. 203; „Phot. Wochenbl." 1901).

Immerhin ist von allen Normal-Sensitometern, welche
am besten dem Zwecke der absoluten Lichtempfindlichkeit
von Bromsilberplatten entsprechen, das Scheiner-Sensito-
meter das weitaus verlässlichste und präciseste und wird in
Deutschland nnd Oesterreich vielfach verwendet. Die Principien
derartiger Sensitometer hat Eder in seinen ausführlichen
drei Abhandlungen in den „Sitz.-Ber. der Kais. Akad. d. Wiss."
in Wien, Mathem.-naturw. Cl., Bd. CX, Abth. Ha, Oct. 1901,
auseinandergesetzt und wissenschaftlich begründet. Da die
beiden ersten Abhandlungen in die photographische Fach-
Literatur („Phot. Corresp." 1900, S. 241 ff; 1901, S. 495 ff.;
ferner wurde von der französischen Photographen-Gesellschaft
in Paris eine vollständige französische Uebersetzung dieser
Abhandlung veranstaltet [„Bull. Soc. franç. Phot." 1902])
bereits übergegangen sind, haben wir hier nur die letzte zu
erwähnen.

Zur sensitometrischen Bestimmung der relativen
Farbenempfindlichkeit orthochromatischer Platten
schlägt Eder folgendes orientirende Verfahren vor: Er bringt
ein 1 cm dickes blaues Flüssigkeitsfilter von Kupferoxyd-
ammoniak (25 g krystallisirtes Kupfersulfat in Wasser, mit
Ammoniak zum Vol. von 1 Liter gelöst) vor die Benzinlampe
bei $^1/_3$ m Abstand (oder Amyllampe in entsprechender Distanz)
und macht in 1 Min. eine Exposition, dann eine zweite Probe
hinter gelber Lösung von vierprocentiger Kaliummono-

chromatlösung. In Fig. 288 u. 289 stellt Eder die Absorptions-
curve der Chromat- und Kupferfilter graphisch dar; hierbei

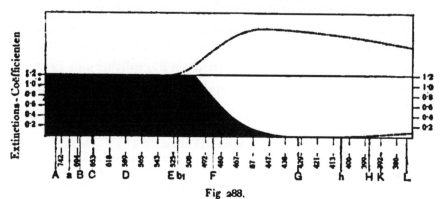

Fig 288.

Absorptionsspectrum (prismatisches Spectrum) von Kupferoxydammoniak,
bezogen auf Wellenlängen und Fraunhofer'sche Linien, sowie auf die
Extinctionscoëfficienten. — Die gestrichelte Curve stellt schematisch die
Empfindlichkeit von Bromsilbergelatine gegen Sonnenlicht im prismatischen
Spectrum dar.

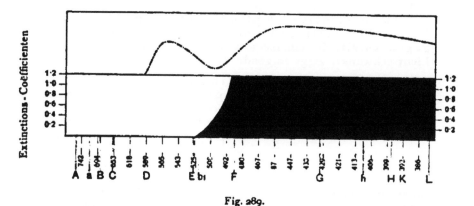

Fig. 289.

Absorptionsspectrum von Kaliummonochromat (analog dargestellt wie in
Fig. 288). — Die gestrichelte Curve stellt die photographische Empfindlichkeit
von Erythrosin-Bromsilbergelatineplatten gegen das Sonnenspectrum dar.

sind die Wellenlängen des Lichtes als Abscissen, die Extinctions-
coëfficienten als Ordinaten eingetragen; für die ortho-
chromatischen Platten ist die relative Empfindlichkeit hinter
$\dfrac{\text{Blaufilter}}{\text{Gelbfilter}}$, bezogen auf eine Normallichtquelle, charakteristisch.

Die besten gelbgrünempfindlichen Platten des Handels zeigen eine Relation der Empfindlichkeit hinter $\dfrac{\text{Blaufilter}}{\text{Gelbfilter}} =$ $^1/_4$ bis $^1/_5$ (in neuerer Zeit Platten mit der Relation $^1/_6$), mindere Sorten, welche in der Praxis noch als gut gelten, zeigen die Relation $\dfrac{1}{0:8}$ bis 1. Bei elektrischem Bogenlichte und Tageslichte ändern sich die Verhältnisszahlen im Vergleiche zum Benzinlichte.

Die Gesammtempfindlichkeit von orthochromatischen Platten, verglichen mit jener von gewöhnlichen Bromsilbergelatineplatten, gegen „weisses" Licht (Tageslicht, oder dem damit einigermassen ähnlichen, aber nicht identischen Bogenlichte) lässt sich nicht ohne Weiteres aus der sensitometrischen Bestimmung ihrer Gesammtempfindlichkeit bei Kerzenlicht ermitteln. Es erscheint somit nicht genügend, die sensitometrische Empfindlichkeit von orthochromatischen Platten für Amyl- oder Benzinlichte anzugeben, wenn man die Anzeigen für Expositions-Berechnung bei weissem Lichte (Tageslicht, elektrisches Licht) verwerthen will.

Wie die relative Empfindlichkeit gewöhnlicher Bromsilbergelatine und orthochromatischer Platten gegen Amyllicht einerseits und anderseits gegen weisses Licht schwankt, zeigt folgende Tabelle:

Relative Empfindlichkeit
verschiedener photographischer Platten bei
Amyl- und elektrischem Lichte.

	Amyllicht, direct wirkend	Weisses Papier, erhellt von elektrischem Bogenlichte
Bromsilberplatte	1	1
Erythrosinplatte	2,3	1,27
Handelssorte gelbgrünempfindlicher Platten	1,6	0,67
Handelssorte gelbgrünempfindlicher Platten, andere Sorte .	1,2	0,42

Wie man sieht, kann es sogar vorkommen, dass bei Amyllicht orthochromatische Platten empfindlicher als gewöhnliche Bromsilbergelatineplatten sind, während bei elektrischem Lichte das Umgekehrte eintritt.

Man erhält jedoch correcte und für die praktische Photographie verwerthbare Sensitometerangaben, wenn man die Empfindlichkeit einer gewöhnlichen Bromsilbergelatineplatte (z. B. benutzte Eder u. A. die Schleussner-, Schattera-, Lumière-, Apolloplatte) mit der Benzin-Normallampe oder Amyllampe im Scheiner-Sensitometer auf Empfindlichkeit (Schwellenwerth) misst, diese Platte den photographischen vergleichenden Empfindlichkeitsproben von orthochromatischen Platten mit „weissem" Lichte als Standard zu Grunde legt und dann angibt, z. B.: „Die orthochromatische Platte ist bei Tages- oder elektrischem Bogenlichte um 27 Procent oder 1 Grad Scheiner empfindlicher als eine Bromsilberplatte von 10 Grad Scheiner", oder mit anderen Worten, man gibt an: „Die fragliche orthochromatische Platte braucht bei weissem Tageslichte dieselbe Expositionszeit, wie eine gewöhnliche Bromsilbergelatine-Platte von x Grad Scheiner". (Eder.)

Chapman Jones Sensitometer oder Plattenprüfer. Chapman Jones in London construirte einen

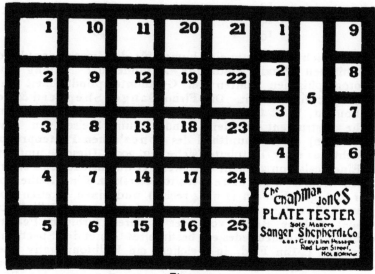

Fig. 290.

„Plate Tester" (Plattenprüfer), welcher eine Art Warnerke-Sensitometer darstellt und auch die Prüfung farbenempfindlicher Platten gestattet („Phot. Corresp." 1901, S. 430). Es

Grade Scheiner, bezogen auf ein Hefnerlicht im Abstande von 3.637 m oder der Benzinlampe bei 1 m Abstand, und 1 Minute Belichtung.	Grade Jones, bezogen auf eine englische Walrathkerze, Abstand 30.5 cm; 30 Secunden Belichtung.
c	13,2
b	13,8
a	14,4
1	14,9
2	15,3
3	15,8
4	16,2
5	16,8
6	17,5
7	18,5
8	19,5
9	20,6
10	21,1
11	21,7
12	22,5
13	23,0
14	24,0
15	25,0

handelt sich hierbei um eine kurze, für die Zwecke der photographischen Praxis bestimmte Methode der Prüfung von photographischen Platten auf Gesammtempfindlichkeit und Farbenempfindlichkeit. Die Firma Sanger Shepherd & Co. in London, W. C. Gray's Inn Passage Nr. 5, bringt dieses einfache Instrument in den Handel (zum Preise von etwa 40 Kronen). Der Haupttheil des Jones'schen Plattenprüfers besteht aus einer Testplatte (siehe Fig. 290). Dieselbe umfasst: 1. Eine Scala von 25 mehr oder weniger durchsichtigen Feldern (nach Art des Warnerke-Sensitometers); 2. Eine Reihe von vier farbigen Feldern (1 bis 4 rechts) und einen Streifen von grauem Ton (5), alle von annähernd gleichem Helligkeitsgrade; 3. Eine Reihe von vier anderen farbigen Feldern (6 bis 9), von denen jedes ein bestimmtes Gebiet des Spectrums darstellt; 4. Ein Feld, in welchem ein Halbtonnegativ über ein Strichnegativ gelegt ist und den Namen des Erfinders trägt (rechts unten). Zum Zwecke der Prüfung wird diese Testplatte mit der zu prüfenden Platte zusammengelegt und letztere beim Lichte einer englischen Normalkerze im Abstande von 12 engl. Zoll durch 30 Secunden oder bei Tageslicht eine bestimmte Zeit lang belichtet. Verwendet man Tageslicht zur Exposition, was zur Ermittlung der Farbenempfindlichkeit

vorzuziehen ist, so exponirt man auf ein Blatt weisses Papier. Die Gradation der Scalentheile ist derartig, dass ein Unterschied von zwei Nummern die doppelte Empfindlichkeit anzeigen soll.

Um die Angaben des Jones-Plattenprüfers auf die weitaus genaueren (!) des Scheiner-Sensitometers reduciren zu können, stellte Eder („Phot. Corresp." 1901, S. 430) mit der letztgenannten Anordnung des Jones-Sensitometers Versuchsreihen an, und gibt nebenstehenden Vergleich der relativen Werthe der Anzeigen des Scheiner-Sensitometers für Bromsilbergelatine mit dem Chapman Jones-Plattenprüfer.

Nach Eder's Versuchen ist der Jones'sche Plattenprüfer als Sensitometer entschieden weniger exact als das Scheiner'sche Sensitometer. Die Scala steigt steil an, geringe Empfindlichkeitsdifferenzen sind demzufolge nicht bemerklich; überdies ist die transparente Scala nicht ganz regelmässig.

Vergleichung der chemischen Helligkeit der Walrathkerze mit der Amylacetatlampe, bezogen auf Bromsilbergelatine. In England wird bei verschiedenen photometrischen photographischen Arbeiten noch immer die Walrathkerze benutzt, und in neuerer Zeit bedient sich Chapman Jones für seinen Plattenprüfer wieder dieser Normalkerze. Da die Beziehungen der chemischen Helligkeit der Walrathkerze zur Amylacetatlampe noch nicht näher bestimmt wurden, so stellte Eder eine Reihe von Versuchen hierüber an („Sitz.-Ber. d. Akad. Wiss.", Wien, Juli 1901, Bd. 110, Abth. H a). Aus diesen Versuchen ergab sich die chemische Helligkeit (für Bromsilbergelatine) einer Walrathkerze (45 mm Flammenhöhe) im Mittel = 0,93 Hefner-Einheiten. Nach den Berichten der Lichtmesscommission (Krüss, München 1897, S. 73) wurde die optische Helligkeit der Walrathkerze = 1,129 bis 1,144 Hefner-Einheiten gefunden, d. i. als Mittelwerth rund = 1,14 Hefner-Einheiten.

Nennt man nach Schwarzschild „relative Actinität zweier Lichtquellen das Verhältniss ihrer photographischen Helligkeit s (für Bromsilber), dividirt durch das Verhältniss ihrer optischen Helligkeit (s_1)", so ergibt sich die Actinität der Walrathkerze relativ zur Hefner'schen Amyllampe =

$$\frac{\text{Chemische Helligkeit } (s)}{\text{optische Helligkeit} (s_1)} = \frac{0{,}93}{1{,}14} = 0{,}82.$$

Klimsch in Frankfurt a. M. bringt eine Variante des Vogel'schen Papierscalen Photometers in den Handel,

welches aus dünnen, stufenförmig übereinandergelegten Papier-
streifen besteht. Es ist hierbei das empfindliche Photometer-
papier auf eine Rolle aufgerollt (siehe Fig. 291) und die
Scala besteht aus 30 Feldern, während Vogels Original-

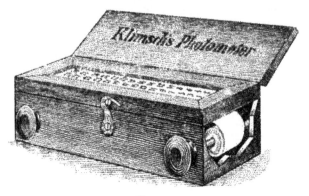

Fig. 291.

Photometer nur 20 Felder aufweist (Klimsch' Nachrichten,
Januar 1902).

Ein Copirphotometer unter dem Namen „The Akuret-
Print-Meter" bringt die Firma The Portable Studio

Fig. 292.

Manufacturing Co. in Brettell Lane, Stourbridge, England, in
den Handel (siehe Fig. 292). Dasselbe ist eine Combination
von Normalfarbenphotometer und Scalenphotometer. Grau-
violette Streifen von Normalfarbe sind unter eine allmählich
undurchsichtiger werdende Scala (Pigmentverfahren) gelegt;
als Mass dient die Erreichung der Normalfarbe auf Silber-
copirpapier unter einem bestimmten Felde der abgetönten
braunschwarzen Pigmentscala.

Ein Chlorsilber-Papierphotometer zur Messung der chemischen Lichtintensität construirte A. Larsen. Er meint, dass die Vergleichung der Schwärzung des Chlorsilberpapiers mit Normalfarben (Methode Bunsen's u. A.) weniger sicher sei, als die Beobachtung des geschwärzten Papieres im durchgehenden Lichte. Die „Schwärzung" wird photometrisch mittels eines Lummer'schen Doppelprismas unter Anwendung gleich heller Glühlampen bestimmt. Larsen bestimmt auf diese Weise die chemische Helligkeit elektrischer Lichtquellen und die Abhängigkeit von Stromstärke und Spannung („Mitth. aus Finsen's medicinischem Lichtinstitut", Leipzig 1901, Verlag von Vogel, S. 112).

Photometer für ultraviolette Strahlen wurden mit Rücksicht auf die medicinische Verwendung der „chemischen Lichtstrahlen" in Finsen's „Medicinischem Lichtinstitut" construirt. A. Larsen ging von der Hertz'schen Beobachtung aus, dass ultraviolette Strahlen die Entstehung elektrischer Funken befördern. Werden z. B. Funken zwischen einer Platinplatte und einer kleinen Messingkugel mittels eines kleinen Ruhmkorff'schen Inductoriums gebildet, dann wird man die Elektroden bedeutend weiter voneinander entfernen können, ohne dass die Funken aufhören, wenn die als negative Elektrode dienende Platinplatte von ultravioletten Strahlen bestrahlt wird, als wenn dies nicht der Fall ist. Das Actinoskop kann in manchen Fällen nützlich sein, obschon es nur qualitative und nicht quantitative Resultate liefert. Die auf das Actinoskop wirkenden Strahlen sind ziemlich weit im ultravioletten Gebiete gelegen, was daraus zu ersehen ist, dass sie nicht nur von Glas, sondern auch von ganz verdünnter Salzsäure, von unerheblichen, unorganischen Verunreinigungen und von gewöhnlichem Wasser absorbirt werden („Mitt. aus Finsen's medicinischem Lichtinstitute", Leipzig 1901, Verlag von Vogel, S. 108).

Das Röhrenphotometer, wie es z. B. H. W. Vogel angegeben hat (Eder „Handbuch", 1892, S. 412), kommt in neuerer Zeit wieder mehrfach zur Anwendung. Man benutzt drei nebeneinandei angeordnete Röhrenphotometer, um für Zwecke des Dreifarbendruckes mit farbenempfindlichen Platten und vorgeschalteten Lichtfiltern das richtige Expositionsverhältniss zu finden („Zeitschr. f. Reprod.-Techn." 1901, Dec. Heft).

Ueber ein Uhrwerk zur Messung der Empfindlichkeit photographischer Präparate siehe Sebert auf S. 98 dieses „Jahrbuches".

Eduard Belin gab eine neue Methode zur Sensitometrie orthochromatischer Platten, welche er „Spectro-Sensi-tometrie-Sinusoïdale" nennt und der französischen Commission für Sensitometrie im März 1902 in der französischen photographischen Gesellschaft vorlegte. Er benutzt eine Normallichtquelle, einen Gitterspectrographen und einen mechanischen Verschluss, welcher eine „sinusoïdale" Bewegung hat. Die Belichtung der Platte gibt dann eine Schwärzungscurve mit den charakteristischen Maxima und Minima.

Ueber die Verschiedenheit der Lichtempfindlichkeits-Grade photographischer Schichten siehe Professor Hermann Krone in Dresden auf S. 13 dieses „Jahrbuches".

Ueber eine vergleichende Studie über Plattenempfindlichkeit im Zusammenhange mit dem Bromsilberkorn schreibt Adolf Herzka auf S. 113 dieses „Jahrbuches".

Ueber elektrochemische Actinometer schreibt Karl Schaum auf S. 128 dieses „Jahrbuches".

Ueber Anwendung des photoelektrischen Stromes zur Photometrie der ultravioletten Strahlen siehe H. Kreusler „Annal. d. Physik und Chemie" 1901, Bd. 6, S. 412.

Ueber das Problem der Actinometrie und elektrische Actinometer (zwei Kupferplatten combinirt zu einem galvanischen Element, wovon eine belichtet wird) stellte Randall Versuche an, unter Einbeziehung von Farben und Filtern („Brit. Journ. of Phot.", Suppl. 5. April 1901, S. 784; „Photography" 1901, S. 784; „Phot. News" 1901, S. 795).

Morokhowetz stellt Lichtabstufungen zum Zwecke der Sensitometrie dadurch her, dass er einen entsprechenden Sector mittels Pendelbewegung vor der photographischen Platte vorbeischwingen lässt. Auf diese Weise bestimmt er den Schwellenwerth beim Sensitometriren photographischer Trokenplatten (L. Marokhowetz, „Die Chronophotographie", Moskau 1900, Physiolog. Universitäts-Institut).

Watkins änderte die Form seines Expositionsmessers, welchen er nunmehr „Dial-Meter" oder „Dial-Exposure-Meter" nennt. „The Dial-Meter" (Zifferblattmesser) hat die Gestalt einer Herren-Taschenuhr. Die an dem Instrumente befestigte Kette dient als Secundenzähler. Bemerkenswerth ist die Uebersichtlichkeit des neuen Instrumentes; es sind keine Ziffern sichtbar, ausser denen, welche für die Expositionsbestimmung gerade im Gebrauche

sind. Mit einem Blicke überzeugt man sich davon, dass das Instrument auf die richtige Plattenempfindlichkeit und Blende eingestellt ist und hat dann nur noch den actinischen Werth des Lichtes zu bestimmen, was mit Hilfe der beigegebenen Scheibchen von lichtempfindlichem Papier geschieht. Man hält dabei das Instrument so, dass es dem Lichte, durch welches der Gegenstand beleuchtet wird, zugewendet ist, lässt die Kette schwingen, und schiebt den rückseitigen Deckel so weit zurück, dass ein frisches Stück des empfindlichen Papieres durch die Oeffnung im unteren Theil des Ziffer-blattes exponirt wird. Die Anzahl der Secunden, welche das Papier gebraucht, um den Normal-Ton der Scala zu erreichen ist der „Actinometerwerth". Dann dreht man das Uhr-glas so weit herum, bis der Actinometerwerth in der Oeffnung „Act" erscheint. Die für den vorliegenden Fall richtige Belichtungsdauer erscheint dabei in der Oeffnung „Exp" auf der rechten Seite des Zifferblattes („Amateur Photographer" 1901, S. 485; „Apollo" 1901, S. 202).

Diese Verbesserungen an photographischen Actinometern sind in Watkin's Patent 19331, 1900, be-schrieben. Fig. 293 ist eine Ansicht von vorne, Fig. 294 eine Seiten-Ansicht in vergrössertem Maasse und Fig. 295 u. 296 zeigen die eingetheilten Platten, welche gedreht werden können, so dass sie ihre Abstufungen, die logarithmisch sind, unter Löchern im Zifferblatt zeigen. Die Rückseite des Instru-mentes a zeigt eine Scheibe b aus lichtempfindlich gemachtem Papier, von der nach einander Theile durch Umdrehung der Rückseite a veranlasst werden können, bei dem Loche c, neben einem Farbenflecke, zu erscheinen. Gewöhnlich ist diese Farbe eine gewisse dunkle Normalfarbe, und der Lichtwerth wird nach der Zeit berechnet, welche erforderlich ist, damit das Stück lichtempfindlichen Papieres, welches exponirt wird, bis zu demselben Normalton dunkel wird. Es empfiehlt sich jedoch, als Fleck der festen Farbe dieselbe Farbe wie das lichtempfindliche Papier selbst zu benutzen, und die Zeit anzumerken, welche erforderlich ist, dass das lichtempfindliche Papier vollständig dunkel wird. Es kann jedoch auch so, dass er durch das Loch c in dem Zifferblatt sichtbar ist, ein dunkler Fleck ebenso gut als ein hellerer angebracht werden, wobei zwischen beiden ein Zwischenraum sich be-findet, durch welchen das lichtempfindliche Papier zu sehen ist. Die beiden eingetheilten Platten, die in Fig. 295 u. 296 zu sehen sind, zeigen an ihren Rändern die Zungen d und e, durch welche sie unabhängig gedreht werden können, so dass sie ihre entsprechenden Anzeichen durch Oeffnungen des

Zifferblattes zeigen können, nämlich „Platte", „Act", „F. Stop"
(Blende) und „Exp". Die beiden Oeffnungen mit den Be-
zeichnungen „Platte" und „F. Stop" werden durch eine
feste Scheibe gebildet, die beiden anderen Oeffnungen, die
mit „Act" oder „Exp" bezeichnet sind, befinden sich
jedoch in einer Scheibe, welche an dem vorderen Glase
befestigt ist.

Nachdem man den Lichtwerth durch die Prüfung bei *c*
bestimmt hat, bewegt der den Apparat Benutzende die

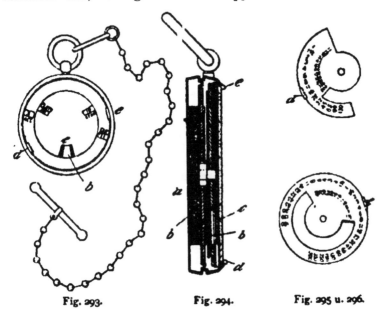

Fig. 293. Fig. 294. Fig. 295 u. 296.

Zunge *d*, bis der Empfindlichkeitswerth der benutzten Platte
an der mit „Platte" bezeichneten Oeffnung erscheint. Er dreht
dann auch die Zunge *e*, bis die Blendenzahl unter *F* erscheint.
Danach dreht er das vordere Glas, bis der Lichtwerth durch
die als „Act" bezeichnete Oeffnung erscheint. Die an-
gegebene Exposition wird dann in Secunden oder Secunden-
theilen durch die Oeffnung mit der Bezeichnung „Exp" ab-
gelesen („The Brit. Journ. Phot Almanach" 1902, 925 ff).

Eine Discussion über Watkin's „Dial-Expositions-
messer" fand in der London and Provincial phot. Assoc.
statt (, Brit. Journ. of Phot." 1901, S. 382).

Vergleichung der **Sensitometeranzeigen** nach **Wynne**, **Watkins** und **Hurter & Driffield**. Folgende Tabelle gestattet die Umrechnung der Sensitometeranzeigen (Nummern) dieser drei verschiedenen Empfindlichkeitsmesser, welche in England gebräuchlich sind („Phot. News" 1901, Nr. 298, S. 590).

Wynne.	Watkins.	Hurter & Driffield.
F.	P.	
5,66		0,40
7		0,61
8	1	0,80
10	1,56	1,25
11,31	2	1,60
14	3,06	2,45
16	4	3,20
20	6,25	5,00
22,62	8	6,40
28	12,25	9,80
32	16	12,80
39	23,77	19,01
45,25	32	25,60
56	49	39,20
64	64	51,20
78	95,06	76,05
90,50	128	102,40
111	192,52	154,00
128	256	204,80
156	380,25	304,20
181	512	409,60

A. Wingen verwendet zum Prüfen der Helligkeit des Tageslichtes an Arbeitsplätzen, in Schulen, lichtempfindliche Papiere. Chlorsilberpapier ist unverwendbar, weil es nicht die optische Helligkeit des Lichtes anzeigt; gut ist Andresen's Rhodamin-D-Papier zu verwenden, welches das Maximum der Lichtempfindlichkeit im Gelb des Sonnenspectrums hat (D. R.-P. Nr. 109897; „Deutsche Photographen-Zeitung" 1902, S. 223).

Expositionsmesser. Wager's Expositions-Scala (englisches Patent Nr. 16075 von 1900) mit Figur („Brit. Journ. of Phot." 1901, S. 265) ist nach Art der Rechen-Schieber eingerichtet.

32*

Dichtigkeitsmessung photographischer Platten.

Zum Messen der Schwärzung der Undurchsichtigkeit photographischer Platten (Vergl. Eder, System d. Sensitometrie, „Phot. Corr." 1901, S. 304) eignet sich nach Albert Hofmann, ausser dem Hartmann'schen Mikrophotometer (siehe Hartmann, dieses „Jahrbuch" für 1899, S. 106), auch sehr gut Marten's Polarisations-Photometer („Phot. Corr." 1901, S. 91, 295). Martens selbst („Phot. Corr." 1901, S. 528) gab diesem Apparate später eine für diesen Specialzweck besonders geeignete Form, welche in den Werkstätten von Schmidt & Haensch in Berlin ausgeführt wird. An der Graphischen Lehr- und Versuchsanstalt in Wien benutzte Eder zu seinen Messungen ein derartiges Instrument.

In Bezug auf die Wirkungsweise lassen sich bei dem Apparate wie bei jedem andern Photometer drei Theile unterscheiden; die Beleuchtungsvorrichtung besteht aus dem Milchglas m, den Prismen p und q und der Linse l (Fig. 297). Zur Vergleichung der beiden, durch c und i eintretenden Strahlenbündel dient das Zwillingsprisma Z; die von den Vergleichsfeldern 1 und 2 des Zwillingsprismas ausgehenden Strahlenbündel werden schliesslich durch die Mess- oder Schwächungsvorrichtung (nach der Bezeichnung der Herren Lummer und Brodhun), dem messbar zu drehenden Nicol N, auf gleiche Helligkeit gebracht.

Martens geht bei seinem Apparate von folgenden Erwägungen aus: Die Lichtmenge J, welche durch die Oeffnung c, resp. i in das Photometer eingetreten ist (siehe Fig. 297), berechnet sich nach der Formel:

$$1) \quad \ldots \ldots \ldots \ldots \quad J = c \cdot cotg^2\, a.$$

Legt man eine photographische Platte auf den Tisch, so wird das Lichtbündel 1 geschwächt, die in i eintretende Lichtmenge sei jetzt J'. Dann ist

$$J' = c\, cotg^2\, a' \quad \text{und}$$

$$2) \quad \ldots \ldots \ldots \ldots \quad \frac{J}{J'} = \frac{tg^2\, a'}{tg^2\, a}$$

Wird J' bei stark geschwärzten Platten sehr klein, dann wird a' nahezu 90 Grad; dann ist die Ablesung viel ungenauer als die Einstellung. Um diesen Uebelstand zu vermeiden, schaltet man in das Strahlenbündel 2 eine in den Schlitz S gestellte, passend geschwärzte Trockenplatte ein.

Viel weniger genau ist Dawson's Apparat. Dawson bringt ·unter dem Namen Densitometer einen kleinen Apparat in den Handel, welcher die Beurtheilung der Dichtig-

keit von Negativen für Copirung auf Bromsilberpapier gestattet. Man bestimmt die Undurchsichtigkeit der dichtesten Stelle im Negative auf rohe Weise mittels eines zweitheiligen Kästchens, dessen Rückseite mit mattem Glase versehen ist und gegen eine Lichtquelle gerichtet wird. Die Helligkeit in der einen Hälfte wird durch das vorgeschaltete Negativ verdunkelt, die 'andere

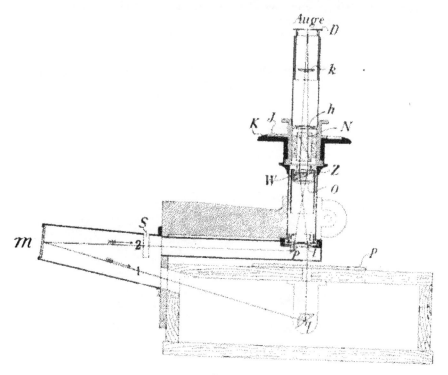

Fig. 297.

Hälfte versucht man durch Abblenden auf denselben Grad der Dunkelheit zu bringen und liest den betreffenden Grad ab. Der Apparat (Fig. 298) ist bei George Houghton & Son, 88 und 89 High Holborn, London EC. erhältlich (,,Photography" 1901, S. 698). Die genaueren Angaben über die Construction dieser Apparate finden sich in der Patentbeschreibung: Verbesserungen an Apparaten zur Bestimmung der Farbe und Dichtigkeit photographischer Negative (Dawson's englisches Patent Nr. 16813, 1900). Die Vorrichtung besteht in einem Apparate,

welcher verschiedene **Oeffnungen** und einen oder mehrere
Schirme zeigt, welche so angeordnet sind, dass das Licht,
welches durch ein Negativ oder einen leichten durchsichtigen
Gegenstand hindurchgeht, den Schirm oder die Schirme
beleuchtet und gemessen werden kann. Fig. 299 ist ein
von der Seite, von welcher derjenige, welcher mit dem
Apparat arbeitet, blickt, gesehener senkrechter Durchschnitt.
Fig. 300 zeigt den Apparat von oben und theilweise von der

Fig. 298.

Seite. Fig. 301 ist Fig. 300 ähnlich, jedoch mit einer
Modification versehen. Fig. 302 ist Fig. 301 ähnlich, jedoch
zeigt sie eine weitere Veränderung. Fig. 303 ist ein Bild einer
Hälfte einer Form der benutzten Dichtigkeitsscheibe. Fig. 304
ist ein Bild einer modificirten Form einer Farben- oder
Dichtigkeits-Scheibe.

Der Apparat wird am besten in der Form eines Kastens I
(Fig. 299) hergestellt, dessen eine Seite (2) weggelassen werden
kann, so dass das Innere sichtbar wird. Die Rückseite des
Kastens, die in Fig. 300 dargestellt ist, besteht zum Theil
aus einer doppelten Wandung (3), welche, wenn der Kasten
aus dünnem Holz oder starker Pappe gemacht ist, auf den
Innenseiten mit Sammetzeug überzogen sein kann und eine

leichte Feder hat, in welche das Negativ B eingesetzt werden kann. Die doppelte Wandung hat die Oeffnungen 4, der übrige Theil der Rückseite ist fest und hat nur eine Oeffnung 5 (Fig. 302). Auf der Innenseite des Kastens befindet sich fest an

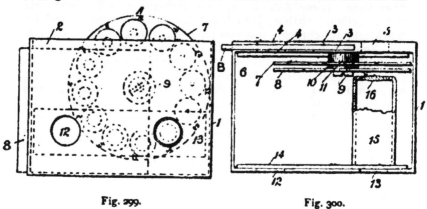

Fig. 299. Fig. 300.

der Rückseite ein Streifen von halbtransparentem Material 6, wie z. B. mattes Glas, das einen über die Oeffnungen 4 und 5 sich ausbreitenden Schirm bildet. Getragen von der Rückseite

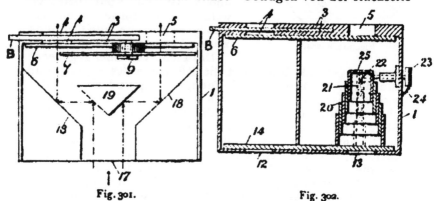

Fig. 301. Fig. 302.

und innerhalb des Kastens befindet sich eine Scheibe 7, in welcher sich eine Anzahl von Oeffnungen befinden, welche der Grösse nach abgestuft sind, wie man in Fig. 303 sehen kann, und von denselben und auch von der Rückwand getragen, eine zweite Scheibe 8, die Oeffnungen gleicher Grösse besitzt, die mit farbigen Stoffen gefüllt oder bedeckt sind, die aus Glas

sein können und bekannte actinische Werthe haben. Diese beiden Scheiben zeigen geeignete Zahlen, die, wenn sie an dem Punkte *A* auf der Aussenseite des Kastens auftreten, angeben, welche Oeffnung oder Farbe der Oeffnung 5 gegenüber liegt. Diese Zahl ist auf der Scheibe 8 in Fig. 299, wie vor derselben sichtbar, jedoch auf der Scheibe 7 ist sie auf der Rückseite angebracht, um von jener Richtung sichtbar zu sein.

Beide Scheiben können durch eine Schraube 9 an einen an der Rückwand befestigten Knopf befestigt werden; zwischen ihnen befindet sich ein Achsenblech 11, wobei die Anordnung so getroffen ist, dass beide sich einzeln drehen lassen, wenn der Finger an den Rand gelegt wird. Die Vorderseite des Kastens enthält zwei Oeffnungen 12 und 13, die auf der Innenseite der vorderen Wandung liegen und durch einen Schirm

verschlossen sind, welcher aus einem Streifen 14 von undurchsichtigem Material besteht, so z. B. mattem Glase, das zum Theile die Oeffnungen bedeckt, obgleich auch andere Mittel zu diesem Zwecke dienen können. Im Innern des Kastens und in einer Linie mit den Oeffnungen 13 und 5 ist ein Rohr befestigt, welches eine Linse 16 enthält, jedoch auch bloss eine Oeffnung zeigen kann.

Fig. 303. u. 304.

Das Licht, von einer gegebenen Quelle ausgehend, beleuchtet die Rückseite des Kastens und kann durch die bedeckten Oeffnungen 4, 4 und ein Negativ, welches zwischen denselben sich befindet, auf den undurchsichtigen Schirm gehen, welcher die Oeffnung 12 vor dem Kasten bedeckt und so mit dem Lichte vergleichbar ist, welches durch die Oeffnung 5, die eine oder andere der Oeffnungen der Scheiben 7 oder 8, oder auch beide, weiter durch die Linse 16 oder die entsprechende Oeffnung auf den undurchsichtigen Schirm 14 hindurchgeht, welcher die Oeffnung 13 bedeckt, wobei die Scheiben so adjustirt sind, dass die Lichtmenge auf den beiden Schirmen entsprechend ist, worauf das Negativ nach der Zahl oder den Zahlen, welche bei *A* hervortreten, bemessen wird.

Es ist klar, dass die Oeffnungen in der Scheibe 7 die relativen Dichtigkeiten der Negative, welche gemessen werden sollen, darstellen, und dass die Scheibe 8 die Farbe corrigirt, indem diese Scheibe adjustirt wird, bis die Oeffnung, welche

durch den Schirm oder die Farbe verdunkelt ist, welche
derjenigen des Negatives entspricht, in eine Linie mit der Linse
und der Schicht-Oeffnung gebracht ist, so dass die actinische
Kraft der beiden Beleuchtungen auf den mit Schirmen ver-
sehenen Oeffnungen 12 und 13 gleich gross ist.

Statt der zwei Oeffnungen 12 und 13, welche in Fig. 301
angeordnet sind, kann auch eine Oeffnung 17 angebracht
werden, so dass das Licht durch die Oeffnungen 4 und 5 auf
die Scheibe 7 fällt, dann auf die reflectirenden Oberflächen 18
des Kastens trifft, von welchen es auf ein Prisma 19 gelangt,
durch welches es auf die Oeffnung 17 gebracht wird, so dass
die Lichtmenge auf jeder Seite des Prismas, so wie sie durch
die Oeffnung 17 betrachtet erscheint, die Vergleichung er-
möglicht. Bei dieser Anordnung wird die farbige Scheibe 8
weggelassen, die jedoch auch benutzt werden kann.

Statt die Oeffnungen verschieden zu gestalten, kann man
auch eine einheitliche Oeffnung benutzen, deren Entfernung
vom Schirme adjustirbar ist, wie in Fig. 302 zu sehen ist,
wo eine Teleskop-Röhre 20 angewendet ist, die durch eine
Zahnstange 21 und Rad 22 adjustirt ist, wobei das letztere
durch eine Spindel in Drehung gesetzt wird, die einen
Knopf 23 trägt, der auf der Peripherie eine Eintheilung zeigt,
welche gegen einen Zeiger 24 abgelesen wird, welche auf der
Seite des Kastens angebracht ist. Die Röhre hat eine Oeff-
nung 25, und die Beleuchtung des Schirmes 14 durch dieselbe,
wie sie durch die Oeffnung 13 zu sehen ist, folgt dem
bekannten Gesetz der umgekehrten Quadrate. An Stelle der
Dichtigkeits-Scheibe 7 können die Scheiben 27 in Fig. 303
geeignet bedeckte, verschiedene Abstufungen, benutzt werden.
Das Instrument ist geeignet, die lichtdurchlässigen Eigen-
schaften jeder für Licht durchlässigen Substanz zu bestimmen
(„The Brit. Journ. Photographic Almanac and Photographer's
Daily Companion" 1902, 927 ff).

Anwendung der Photographie in der Wissenschaft.

„Ueber das Photographiren von Halos" (Sonnen-Höfe)
siehe A. Sieberg dieses „Jahrbuch" S. 224.

Ueber die photographische Beobachtung der Sonnen-
finsterniss vom 28. Mai 1899 berichtete K. Kostersitz in
der Wiener Phot. Gesellschaft („Phot. Corr." 1901, S. 440).

Die Kenntniss von den Bewegungen der Luft ist
für manche wissenschaftliche und technische Zwecke sehr

nützlich. Professor Marey in Paris hat deshalb erfolgreiche
Versuche angestellt, um die Luftbewegungen zu photo-
graphiren, welche in „Phot. Rundschau" (1901, S. 208) näher
beschrieben sind.

Ein Specialwerk von F. Quinsset handelt über „Appli-
cations de la photographie à la physique et à la météorologie",
Paris, Charles Mendel, 1901.

Einen photographischen Apparat zur genaueren Analyse
des Blitzes beschreibt R. Walter und publicirt sehr inter-
essante Blitzaufnahmen bei Gewittern (Physikal. Zeitschr. 1902,
S. 168, mit Figuren).

Brendel und Baschin photographirten in Norwegen
das Nordlicht mit Objectiven von der Helligkeit $f/3$ und $f/4$
auf hochempfindlichen Erythrosinplatten. Die kürzeste Be-
lichtungszeit war 3 Secunden. Einzelheiten und Reproductionen
der Aufnahmen finden sich in der Zeitschr. „Nature" vom
28. März 1901, S. 525.

Ueber die Entdeckung und Katalogisirung von
kleineren Nebelflecken durch die Photographie
schrieb M. Wolf in den Sitz.-Ber. der Kgl. Bayer. Ak. d. Wiss.
Bd. 31, 1901, Heft 2.

Beim Venuslicht erhaltene Photographien. Nach
dem „Scientific American" ist es M. William R. Brooths,
Director der Smith-Sternwarte in Genf (Staat New York), ge-
lungen, Gegenstände unter alleiniger Benutzung des Lichtes
des Planeten Venus zu photographiren. Die Versuche wurden
in der Kuppel der Sternwarte, gegen jedes andere, ausser dem
von der Venus gelieferten Licht, welches durch eine besondere
Oeffnung eingelassen wurde, geschützt, ausgeführt. Die
Photographien wurden in der dunkelsten Nachtstunde nach
dem Aufgehen des Planeten vor dem Eintreten der Morgen-
dämmerung aufgenommen. Die actinische Wirkung des Venus-
lichtes hat sich stärker gezeigt, als man glaubte, und die er-
haltenen Eindrücke sind bemerkenswerth klar und scharf.
Die Versuche werden fortgesetzt („Moniteur de la photographie";
„Deutsche Phot.-Ztg. 1902, S. 156).

A. Belopolski schreibt über eine Methode zur Ver-
stärkung schwacher Linien in Sternspektrogrammen
(„Bull. Petersb." 12, S. 205 bis 210, 1900). Da man die
Platten mit feinen Spektrallinien von Sternen in der gewöhn-
lichen Weise nicht verstärken kann, wendet der Autor
folgendes Verfahren an. Er stellt vom Originalnegativ zwei
Copien auf feinkörnigen Platten her und klebt dieselben mit
Canadabalsam oder besser einem langsam trocknenden Klebe-
stoff derart zusammen, dass die künstlichen Linien gleicher

Wellenlänge. zusammenfallen. Von dem so erhaltenen Bilde fertigt er mittels einer Camera eine Aufnahme in natürlicher Grösse an. Das auf diese Weise erhaltene Negativ ist schon contrastreicher als das Original. Durch Wiederholung des geschilderten Verfahrens werden dann immer contrastreichere Negative erhalten. Dass die Genauigkeit der Messungen beim Copiren keine Einbusse erleidet, ist aus den mitgetheilten Messungen eines Spectrogramms von Cygni (5 Gr.), Typus I c nach Vogel, ersichtlich. Es ergab sich, dass dieser Stern ein zusammengesetzter und analog dem veränderlichen Miraceti ist. Bei β Aurigae wurden Linienpaare erhalten, die auf dem Originalnegative fehlten. Die gleichen Resultate wurden auch für den spectroskopischen Doppelstern ζ Ursae majoris erhalten ("Beiblätter zu den Annalien der Physik und Chemie", 25. Bd., S. 131).

Ch. Butler versuchte die Reproduction von Concavgittern für Spectralapparate mittels Celluloïd ("The Phot. Journ." 1901, S. 221).

Ueber Funkenspectren erschien im Verlage von A. Hermann in Paris ein Werk von G. A. Hemsalech: "Recherches expérimentales sur les spectres d'étincelles".

Im Verlage von Charles Mendel, Paris, erschien ein Buch über "L'Électricité au service de la photographie", herausgegeben von A. Berthier, Paris. Der Verfasser bespricht in diesem kleinen Buche die Anwendung der Elektricität zu photographischen Zwecken.

Ueber Messung der Opalescens von Flüssigkeiten mittels eines Colorimeters macht Jacob Friedländer in seiner Inaugural-Dissertation "Ueber merkwürdige Erscheinungen in der Umgebung des kritischen Punkes theilweise mischbarer Flüssigkeiten" (Leipzig 1901) Mittheilungen.

Untersuchungen über das Wachsen von Krystallen mittels momentaner Photomikrographie von Theodore William Richards und Ebenezer Henry Archibald ("Amer. Chem. Journ." 26, 61 bis 74, "Proc. Acad." 36, 341 bis 353, 1901). Der angewandte Apparat bestand aus einem zusammengesetzten Mikroskop, das mit einer Klappkamera durch einen Dunkelkasten, in dem sich ein rotirender Schieber befand, in Verbindung stand. Mit Hilfe dieses Apparates wurden zu gleich abstehenden Zeiten Momentphotographien von sich aus gesättigten Lösungen abscheidenden Krystallen aufgenommen. Untersucht wurden nur hochschmelzende Salze, wie Chlorbaryum, Natriumnitrat und Jodkalium. Die Verfasser waren nicht im Stande, die Hypothese zu bestätigen, der gemäss der Entstehung der Krystalle die Bildung von

flüssigen Kügelchen vorausgeht, obwohl ein Kügelchen von
0.001 mm im Durchmesser von ihnen hätte beobachtet werden
müssen. Der Abhandlung sind ein Diagramm des Apparates
und 14 Reihen von Photographien wachsender Krystalle bei-
gegeben („Zeitschr. f. Physik u. Chemie" Nr. 1, 40. Bd., S. 119).

Ueber die Anwendung der Photographie für natur-
wissenschaftliche Zwecke erschien ein Werk von Douglas
English, London 1901, welches das Thema der Photographie
lebender Thiere behandelt (mit Abbildungen lebender
Fische, Salamander, Eidechsen, Schlangen, Mäusen, Haus-
thieren u. s. w. illustrirt).

Momentphotographien von Fischen im New Yorker
Aquarium publicirt H. Letkemann („Anthony's Phot. Bull."
1901, S. 401, mit Figuren).

In Freiheit befindliche Vögel photographirt G. Pike
in der Weise, dass er die Drähte eines elektrisch auslösbaren
Verschlusses an einem hierzu geeigneten Ast anbringt; auf
dem Draht wird an passender Stelle Futter befestigt. Durch
das Gewicht des Vogels wird der Stromschluss bewirkt und
der Momentapparat ausgelöst („Phot. Rundschau" 1901, S. 231).

Aufnahmen von Schmetterlingen und Motten macht
man nach Vivian Hyde („Amat.-Photographer" 1901, 2. Bd.,
S. 108; „Gut Licht", Bd. 7, S. 43) in der Weise, dass man
sie mittels der Nadel auf ein Korkstück steckt, welches auf
einer durchsichtigen, vertikalen Glasplatte aufgeleimt ist. Man
belichtet mittels zweier seitwärts aufgestellter Auer'scher Gas-
glühlichtbrenner oder mittels zweier Magnesiumbänder von
15 cm Länge; hierbei werden die Schlagschatten vermieden.

Ueber Aufnahme lebender Thiere in zoologischen
Gärten schreibt Shufeldt („International Annual" 1902, S. 24).

Photographien von lebenden Insecten (Aufnahmen
nach der Natur) publicirt Brownell („American Annual of
Phot." 1902, S. 119).

Lafar gibt in seiner „Technischen Mykologie", Jena 1901,
Bd. 2, S. 409, eine Schilderung des Einflusses des Lichtes
auf die Entwickelung der Pilze.

Spinnengewebe geben ein dankbares photographisches
Motiv. Bei der Aufnahme legt man ein dunkles Tuch da-
hinter, dann nimmt man die hinter dem Gewebe, z. B. einer
Gartenspinne, befindlichen Blätter und Blumen auf. Dadurch
kommt das Spinnengewebe aus der Fokalebene und wird auf
der Mattscheibe unsichtbar. Hierauf macht man auf derselben
Platte, die man vorher verwendet hatte, eine Aufnahme des
Laubwerks. Die Spinne, das Gewebe und das Laubwerk

liefern bei inniger Vereinigung ein effectvolles Bild („Gut Licht", Bd. 7, S. 47).

Samuel Lewis Fox in Bryn Mawr (V. St. A.) construirte ein Instrument zum Messen der Farbe von Blutkörpern. Dasselbe basiert auf einer colorimetrischen Vergleichung mit einem Rubinkeil und ist dadurch gekennzeichnet, dass durch ein Ocularrohr zwei Oeffnungen betrachtet werden, von welchen die eine vor einer drehbaren Scheibe mit Rubinglas von zunehmender Dicke und mit einer die Farbentiefe des zu untersuchenden Blutes angehenden Eintheilung, die andere vor

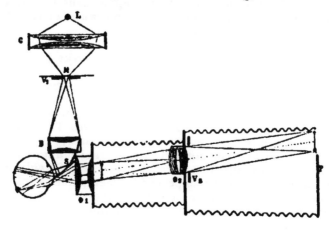

Fig. 305.

dem zwischen zwei Gläsern aufgenommenen Blut sich befindet („Phot. Centralbl.", Nr. 22, Jahg. 7, S. 524).

Ueber den Haemophotograph siehe Professor Dr. Gaertner, dieses „Jahrbuch", S. 93.

Ueber die Photographie des Augenhintergrundes stellte F. Dimmer in Graz gelungene Versuche an (Bericht über d. 29. Versammlg. d. Ophthalmolog. Gesellsch. Heidelberg 1901 (mit Lichtdrucktafeln). Er bedient sich der in Fig. 305 dargestellten Versuchsanordnung, wobei L die Lichtquelle (Bogenlampe), C der Condensor, M eine Mattscheibe, V_1 der erste Verschlussapparat, B die Beleuchtungslinse, S ein Spiegel, O_1 das erste Objectiv, O_2 das zweite Objectiv, V_2 der zweite Verschlussapparat und P die photographische Platte ist. Der Blauspiegel S reflectirt das helle Mattscheibenbild in das Auge. Das Bild des Augenhintergrundes wird durch das Objectiv O_1

von 6 cm Focus zum zweiten Objective (14 cm Focus) geworfen. Expositionszeit — $1/10$ Secunde.

Photographien von Algen nach Aufnahmen, welche an der k. k. Graphischen Lehr- und Versuchsanstalt 1900 hergestellt worden waren, welche im Seewasser in einer flachwandigen Cuvette suspendirt waren, publicirte Lorenz von Liburnau sen. („Zur Deutung der fossilen Fucoïden-Gattungen Taenidium und Gyrophyllites. Wien, Denkschr. d. Akad. d. Wiss. 1900).

Ueber Schifffahrts- und Colonie-Photographie erschien ein Buch unter „La Photographie dans la Navigation et aux Colonies", herausgegeben von Alexander le Mée, im Verlage von Charles Mendel, Paris 1902.

Ueber photographische Interieurs erschien eine Monographie in dem bekannten Sammelwerke „The Photominiature", 3. Bd., Nr. 30, September 1901.

Ueber directe Reproduction eines mikrophotographischen Präparates (Gehirnschnitt) mittels Heliogravure machte H. Hinterberger interessante Mittheilungen („Phot. Corr." 1901, S. 299). Das Präparat wird, sobald das Einschlussmedium (Canadabalsam, Dammarharz) vollständig trocken ist, mit schwarzem Papier abgedeckt und im Copierrahmen mit dem parallel gemachten Strahlenbündel einer elektrischen Bogenlampe auf Pigmentpapier copirt. Das Pigmentpapier wird dann einer Heliogravure - Anstalt zur Uebertragung auf Kupfer und Herstellung von Heliogravuretafeln übergeben.

Ueber die Anwendung der elektrischen Momentphotographie auf die Untersuchung von Schusswaffen erschien im Verlage von Wilhelm Knapp in Halle a. S. 1901 eine sehr interessante, durch zahlreiche Abbildungen illustrirte Abhandlung von Prof. Dr. Carl Cranz.

Ueber die Verwendung sogenannter tönender Flammen (elektrischer Bogenlampen) und Flammen-Telephone stellten Simon & Reich interessante Versuche an. Sie registrirten die Strahlungsoscillationen der sprechenden Flamme mittels eines Empfangsapparates mit Selenzelle („Phys. Zeitschr." 1901/2, S. 284).

Clausen und v. Bronk, die sich um die Verbesserung der·Lichtempfindlichkeit der Selenzellen verdient gemacht haben, construirten eine automatische Zündungsvorrichtung, die nachstehend schematisch wiedergegeben ist (Fig. 306). S ist die Selenzelle, die mit dem Relais M und der Batterie E in Serie geschaltet ist. Wird die Selenzelle von Tageslicht getroffen, so wird die Stromstärke vergrössert

und der Contact K der Lichtstromleitung geöffnet. Um-
gekehrt tritt bei genügender Dunkelheit eine Erhöhung des
Selenwiderstandes und dadurch eine Stromschwächung ein,
so dass die Feder H den Contact K schliesst und die Lampe
einschaltet. Die Anordnung lässt sich aber praktisch schwer
verwerthen, da die Lichtempfindlichkeit des Selens eine un-
berechenbare ist und auch der Widerstand sich oft sehr
stark verändert, was ein genaues Einstellen des Relais proble-
matisch macht. Mitgetheilt von Ernst Ruhmer („Phys.
Zeitschr.", 2. Jahrg., 1901, S. 468).

Platten, die für das elektrostatische Feld em-
pfindlich sind, von V. Schaffers. S. J. („Ann. Soc. Scient.
de Bruxelles", 24. II, 38 und 18 S. Paris. A. Hermann, 1900)
Von Leduc ist folgender Versuch gemacht worden. Setzt
man auf die Gelatineschicht
einer gewöhnlichen photo-
graphischen Platte, die auf
einem metallischen Leiter
liegt, zwei Spitzen, die mit
den Polen einer Elektrisir-
maschine verbunden sind,
so löst sich bald vom
negativen Pol ein leuchten-
der Ball ab, der in unregel-
mässiger Linie zur positiven
Spitze wandert, um dort zu
verschwinden. Der Verfasser

Fig. 306.

stellte zunächst fest, dass sich ähnliche Erscheinungen mit
zahlreichen anderen Stoffen erhalten lassen, die in Binde-
mitteln verrieben und auf Glasplatten aufgetragen sind. Ferner
beschreibt er mannigfaltige Abänderungen des Versuches.
Das Studium derselben führt ihn zu der Erklärung, dass es
sich um ein Leitendwerden des suspendirten Theilchens in
Folge der eintretenden Erhitzung handelt. Die mikroskopische
Untersuchung lehrt, dass der Weg des leuchtenden Balles
durch Verkohlung des Bindemittels gekennzeichnet ist. Elektro-
lyse ist ausgeschlossen; es ist blosse Widerstandserhitzung.
Ausser der Linie des Balles tritt noch eine andere Er-
scheinung auf, die Verfasser das „Phantom" nennt. Sie
besteht in einer ziemlich genauen Zeichnung der elektrischen
Kraftlinien zwischen den aufgesetzten Polen, die aus lauter
kurzen, pfeilförmigen Strichen gebildet ist. Goldjodür in
Stärkekleister gibt die Erscheinung am besten. Auch diese
Linien beruhen auf der gleichen Wirkung, wie Verfasser
durch eine eingehende Betrachtung zeigt. — In einer zweiten

Mittheilung wird besprochen, wie diese Erscheinungen zur Demonstration und Untersuchung der elektrostatischen Felder dienen können („Zeitschr. f. phys. Chemie" 1901, S. 123).

Elektrographien mittels Funkenentladung durch die menschliche Hand auf eine unterlegte Trockenplatte publicirte Glew („Photography" 1901, S. 288).

A. A. Popowitzki. Ueber die photographische Sonderung, mit dem blossen Auge nicht erkennbarer Nuancen mittels trockener Bromsilbergelatineplatten ([russ.] „Bull. Petersb." 5, 12, S. 307 bis 310, 1900). In Anlehnung an eine entsprechende Methode von Burinsky, monotone Bilder contrastreich zu machen, verfährt der Autor folgendermassen. Das monotone Negativ wird im Copirrahmen auf eine Bromsilbergelatineplatte copirt und mit Cramer'schem Entwickler hervorgerufen. Von drei auf diese Weise erhaltenen Diapositiven werden die Gelatineschichten nach einer von Jewdokimow angegebenen Methode abgelöst und übereinander auf eine reine Glasplatte gebracht. Dieses combinirte Diapositiv wird nun wieder copirt, von drei so erhaltenen Negativen die Gelatineschichten übereinander gelegt und ein neues Diapositiv hergestellt u. s. w. Die beschriebenen Manipulationen sind so lange fortzusetzen, bis die gewünschten Contraste auftreten. Der Abhandlung sind zwei Bildtafeln beigegeben, welche die ursprünglichen, mit den schliesslich erhaltenen Aufnahmen zu vergleichen gestatten („Beibl. z. d. Ann. d. Physik", Bd. 25, S. 131).

Das Photographophon von E. Ruhmer in Berlin dient zur Fixirung und Wiedergabe der menschlichen Sprache auf photographischem Wege. Es wird das Princip des Kinematographen angewendet. Das Filmband passirt die Brennlinie einer Cylinderlihse, durch welche das den Schallwellen analog undulirende Licht einer sprechenden Bogenflamme concentrirt wird (Liesegang's „Photogr. Almanach" 1902, S. 47; „Phot. Wochenbl." 1901, S. 302; „Phot. Rundschau" 1901, S. 230; 1902, S. 23).

Zur telegraphischen Uebertragung von Illustrationen in Autotypie erfanden Palmer & Mills einen Apparat; es wird eine Raster-Photographie auf eine Cyliuderfläche in Metall geätzt und diese dient zur telegraphischen Uebertragung („La Photographie" 1902, S. 18, mit Figur).

Eine ausführliche Beschreibung des Schnelltelegraphen von Pollak & Virag, bei welchem unter Anderem das

photographische Bromsilberpapier in Verwendung gezogen wird, findet sich in „Prometheus", 13. Jahrg. 1901, S. 165.

Ueber gerichtliche Photographie hielt Popp einen Vortrag („Phot. Corr." 1901, S. 84).

Momentbilder vom südafrikanischen Kriege mit Originalaufnahmen veröffentlicht „Bull. Soc. Franç." 1901, S. 332 (nach Van Neck „Une guerre néfaste au pays des Boers. Anvers." 1901).

Geschichte.

Zur Geschichte der Camera obscura. Unter den Jüngern der Photographie steht es fast so fest wie ein Glaubensartikel, dass der Erfinder der Camera obscura, der Vorläuferin des photographischen Apparates, der im 16. Jahrhundert lebende neapolitanische Gelehrte Giovanni Baptista della Porta war. Und doch wies bereits Libri in seiner „Histoire des Sciences Mathématiques en Italie" (Paris 1841) darauf hin, dass Leonardo da Vinci, Don Paunce und Cardani vor Porta die Camera obscura kannten. Auch Eder nahm hierauf in seinem „Ausführlichen Handbuch der Photographie", Bd. I, 2. Theil, S. 35 Rücksicht. Neuerdings machte nun der Generalmajor J. Waterhouse in London eingehende Untersuchungen, die zu wichtigen Ergebnissen führten. Er stellte fest, dass die Camera ohne Spiegel und Linse (Lochcamera) im Princip bereits Leonardo da Vinci vor 1519 (vergl. Manuskripte von Leonardo, vol. D, fol. 8 in der Nationalbibliothek zu Paris) und Caesariano 1521 (vergl. Anmerkung desselben zu „Vitruvio de Architectura", Como 1521, fol. 23) bekannt war. In Deutschland machten mit Hilfe der Lochcamera Erasmus Reinhold (1540) und seine Schüler Gemma Frisius, Moestlin u. A. Beobachtungen der Sonnenfinsterniss. 1550 veröffentlichte Hieronymus Cardani in „De Subtilitate", S. 107, ein Verfahren, mit Hilfe der Camera obscura und eines Hohlspiegels vom Zimmer aus, Vorgänge auf der Strasse zu beobachten, und erst 1558 veröffentlichte Porta in seiner „Magia naturalis" (1. Ausgabe, 4. Bd., 2. Cap., S. 143) dies Verfahren als von ihm selbst erfunden. Die erste Verwendung einer Camera mit einer biconvexen Linse muss dem Venetianer Daniel Barbaro zugeschrieben werden, der 1568 in seinem Werke „La pratica della prospettiva", S. 192, die Verbindung der Linse mit der Camera obscura beschreibt. Auch Giovanni Battista Benedetti, ein Venetianer Patrizier, kannte diese Anwendung und beschrieb sie vor Porta (1585). Letzterer gab erst in

seiner 2. Ausgabe der „Magia naturalis" vom Jahre 1589,
6. Cap., eine Schilderung der Camera obscura mit Linse. Einen
Anspruch auf die Erfindung der Camera obscura kann Porta
also nicht machen. Sein Verdienst ist lediglich, sie durch
eine klare volksthümliche Beschreibung bekannt gemacht zu
haben („The Phot. Journ." 1901, Bd. 25, S. 270; „Phot. Chron."
1901, S. 395; „Phot. Rundschau" 1901, S. 165).

Von Professor Dr. Drecker erschien „Kurzer Abriss
der Geschichte der Photographie." Aachen 1902.
P. Urlichs.

Ueber Geschichte der photographischen
Objective entspann sich eine Polemik zwischen Emil
von Hoegh und M. von Rohr („Archiv f. wiss. Phot."
1900, S. 84, 167).

Der Erfinder des Kalklichtes. In allen Literatur-
quellen findet man als Erfinder des Kalklichtes Thomas
Drummond bezeichnet. Das ist aber durchaus falsch. Schon
zu Lebzeiten Drummonds war die Prioritätsfrage erörtert
worden, und es ist der Offenheit Drummonds zu verdanken,
wenn wir darüber eine schriftliche authentische Widerlegung
dieses Irrthumes anführen können. Guerney (Sir Gold-
sworthy), 1793 bis 1875, entdeckte das Kalklicht, welches
mit Drummonds Namen belegt wurde, weil dieser es, 1797
bis 1840, bei seinen trigonometrischen Arbeiten auf Irland
in den Jahren 1826 bis 27 zuerst öffentlich benutzte. Drum-
mond selbst constatirt, dass er gar kein Anrecht an der
Erfindung habe. Der Erfinder, welcher sein Licht sowohl
als seine Krystallisationsmethoden vor dem Herzog von
Sussex und König Leopold zeigte, wurde denn auch mit
der Medaille des wissenschaftlichen Vereines bedacht, welche
er durch die Einrichtung der Gasleitung zum Brenner wohl
verdient hatte („Deutsche Phot.-Ztg." 1901, S. 379).

Gaedicke erwähnt, dass er die ersten Versuche mit
Magnesium-Explosiv-Mischungen im Jahre 1879 be-
gonnen habe und im Verein mit A. Miethe praktisch aus-
arbeitete, was sie in ihrer Brochure „Praktische Anleitung
zum Arbeiten mit Magnesiumblitzlicht", Berlin 1887, publicirten
(„Phot. Corr." 1901, S. 193).

Ueber die Geschichte der Algraphie erschien ein
ausführlicher Artikel in der „Phot. Corr." 1902, S. 118.

Der Name „Iconogene" (= Eikonogen) ist im Jahre 1851
zum ersten Male von Laborde (citirt in Chevalier's
„Guide du Photographe", Paris 1854) für eine Entwickler-
substanz gebraucht worden; er hatte beobachtet, das die
Producte der trockenen Destillation von Stärke und anderen

organischen Substanzen reducirende Substanzen enthalten, welche als photographische Entwickler wirken. Selbstverständlich ist das von Andresen neuerdings (1889) als Eikonogen bezeichnete Entwicklerpräparat (Amidonapthol-sulfosäure) von ganz anderer chemischer Zusammensetzung als Laborde's Iconogen („Revue Suise de Phot." 1891, S. 165).

Ueber die Werke von John Herschel und Henry Fox Talbot ist eine ausführliche Beschreibung und Schilderung in „Camera obscura", 2. Jahrg. 1901, S. 840, gegeben.

Nekrologe über die 1901, resp. 1902 verstorbenen Photographen und Forscher auf dem Gebiete der Photographie O. Volkmer, L. Székely, J. Löwy, Mason, Grebe, E. Vogel, H. P. Robinson, J. Harrison, J. J. E. Mayall, W. J. Stillman, Valentine, Blanchard, Sharboldt siehe „Brit. Journ. of Phot. Almanach" für 1902, S. 688; „Photogramm" 1901, S. 96; „Brit. Journ. of Phot." 1901, S. 185; „Phot. Corr." 1901, 1902; Fabre's „Aide Memoire de Phot." 1902, S. 75.

Collodionverfahren.

C. Fleck schreibt über das nasse Collodionverfahren („Zeitschr. f. Reprod.-Techn." 1901, S. 74) und benutzt Angaben und Original-Clichés aus Eder's „Handbuch f. Phot." in reichlichem Maasse, ohne die Quelle zu citiren.

Cellulosetetracetat, welches die Gebrüder Volker in Breslau erzeugten, wurde von E. Valenta als Ersatz für gewöhnliches Collodion versucht („Phot. Corresp." 1901).

Collodion-Emulsion für orthochromatische Aufnahmen oder Dreifarbendruck bringt seit vielen Jahren Dr. E. Albert in München in den Handel; in neuerer Zeit erzeugen auch Brend'amour & Simhart in München Bromsilbercollodion mit Sensibilisatoren und Farbenfiltern.

Collodion-Emulsion für die directe Dreifarbenphotographie findet vielfach Verwendung. Die Emulsion kommt fertig in den Handel. Es wird besonders empfohlen, ungefärbte Collodion-Emulsion (z. B. von E. Albert) zu kaufen und die Farbensensibilisirung je nach Bedarf vorzunehmen, was weiter unten (siehe Dreifarbenphotographie) näher beschrieben wird.

Die Selbsterzeugung der Bromsilbercollodion-Emulsion ist eingehend beschrieben in Eder's ausführlichem „Handbuch f. Phot.", 2. Bd., S. 418 (Halle a. S., Wilhelm Knapp, 1897); Hübl, „Die Collodion-Emulsion" 1894, S. 29.

Bromsilbergelatine. — Bromsilberpapier. — Bromsilberfilms. — Bromsilberleinwand.

Ueber Bromsilbergelatine, deren Herstellungsart u. s. w., erschien eine ausführliche Beschreibung der verschiedenen Darstellungsmethoden, Giessmaschinen u. s. w. in: Eder, „Die Photographie mit Bromsilbergelatine und Chlorsilbergelatine" (Halle a. S., Wilhelm Knapp, 1902). Der erste Theil des Werkes behandelt die allgemeinen und theoretischen Grundlehren des Verfahrens, der zweite schildert umfassend die Praxis der Photographie mit Gelatine-Trockenplatten, Films u. s. w.

Eine Beschreibung von Edward's Trockenplatten-Fabrik in London gibt „Photography" 1902, S. 19, mit Fig.

Bildung von Flecken und Punkten bei der Henderson-Emulsion sind Unreinigkeiten in der Gelatine zuzuschreiben. Lässt man die Gelatine eine Stunde lang in Wasser quellen, übergiesst dann mit Alkohol und wäscht nach einer Stunde mit viel Wasser, so werden die Platten rein (P. Fritzsche, „Phot. Centralbl." 1901, S. 122).

In England werden mehrfach wenig empfindliche, klar arbeitende Gelatineplatten für Reproductionszwecke verwendet. Zum Hervorrufen von Strichreproductionen mit Mawson's photomechanischen Platten wird folgender Entwickler empfohlen:

A) Hydrochinon 9 g,
 Bromkalium 2 „
 Kaliummetabisulfit 9 „
 Wasser bis zum Gesammtvolumen von 1000 ccm.

B) Aetzkali 18 g,
 Wasser bis zum Volumen von . . . 1000 ccm.

Vor dem Gebrauche werden A und B zu gleichen Theilen gemischt („Year book of Phot." 1901, S. 429).

Negativpapier (d. i. Bromsilbergelatine auf homogenem, durchscheinendem Papier) erzeugen mehrere Firmen, darunter in vorzüglicher Qualität die Neue Photographische Gesellschaft in Berlin, Wünsche in Dresden, Moh in Görlitz, die Photochemische Fabrik in Düsseldorf; ferner Lumière in Lyon. Es wird empfohlen, das Papier nicht transparent zu machen und auf grobkörnige Copirpapiere zu copiren.

Ueber Herstellung von Papiernegativen auf Bromsilbergelatinepapier erschien eine Brochure von Quénisset, „Les Phototypes sur papier au gelatinobromure", Paris 1901. Daselbst wird Negativpapier von der „Societé industrielle de

Photogr. in Paris", von Eastman und Lumière beschrieben.

Quénisset macht die Papiernegative transparent, entweder mit 1 Theil Ricinusöl, gelöst in 5 Theilen Alkohol, oder 1 Theil Canadabalsam mit 5 Theilen Terpentingeist, oder 1 Theil Vaseline in 2 Theilen Petroleum (Quénisset, „Les phototypes sur papier au gelatinobromure", Paris 1901). Jedoch ist das Transparentmachen keineswegs nothwendig (!), sondern wird meistens unterlassen.

Papiernegative werden von A. Kirstein besonders zur Herstellung grosser Negative für Gummidruck sehr empfohlen („Phot. Rundschau" 1901, S. 10 und 39).

Films.

Films, ihre Geschichte und ihre Behandlung sind ausführlich geschildert in Eder's „Handbuch f. Phot.", 3. Theil, 2. Aufl. 1902. Daselbst ist auch die Eintheilung der Films in steife Films, Rollfilms, abziehbare Films u. s. w. gegeben und ihre Handhabung beschrieben.

Im Verlage von Charles Mendel, Paris 118, rue d'Assas, erschien ein Buch „La manipulation des pellicules", herausgegeben von M. Kiesling. Dieses Buch ist eine Uebersetzung des von M. Kiesling früher herausgegebenen Buches über „Das Arbeiten mit Films".

Zu erwähnen sind die in neuerer Zeit sehr beliebten Agfa-Planfilms (Celluloïd-Emulsionsfolien) der Berliner Aktiengesellschaft für Anilin-Fabrikation.

Eine Handelssorte von Bromsilbergelatine-Films bringt die Firma Wellington & Ward in England unter dem Namen „Coupall" in den Handel („Brit. Journ. of Phot." 1901, S. 412).

Ueber die Haltbarkeit von Celluloïd-Films. Trotz jahrelanger Erfahrung mit verschiedenen Filmsarten ist noch immer kein definitives Urtheil über die Haltbarkeit derselben, bezw. der damit hergestellten Negative bekannt geworden. Vor einiger Zeit äusserte sich der Vorsitzende der Londoner Photographischen Vereinigung über dieses Thema folgendermassen: In heissen Zonen tritt stets vom Momente der Exposition ab wirklich ein langsames Zurückgehen des latenten Bildes ein, so dass nach längerer Zeit der Lichteindruck so vollkommen verschwunden war, dass die Films aufs neue exponirt und anstandslos entwickelt werden konnten. Haddon ist der Ansicht, dass bei Celluloïdfilms die auftretenden Fehler auf ein ungenügendes Auswaschen der Collodiumwolle zurück-

zuführen sei, da die zurückbleibende Säure schädlich ein-
wirken müsse („Phot. Chron." 1901, S. 496).

Ersatz des Kampfers in Celluloïd. Das Celluloïd
ist, abgesehen von der Feuergefährlichkeit, als Unterlage für
Films insofern der Gelatine überlegen, als die Dehnung beim
Feuchten absolut wegfällt und die Durchsichtigkeit eine
grosse ist. Nur als empfindliches Präparat ist das Celluloïd-
film dadurch dem Verderben leicht ausgesetzt, dass der Kampfer
Schleier erzeugen kann, wenn Temperatur und Luftzustand
dieser Schleierbildung (Ablagerung von verdampftem Kampfer
in der Bromsilberschicht) günstig ist. Man hat neuerdings
den Kampfer zu ersetzen versucht, und sind diese Versuche
insoweit erfolgreich gewesen, als gewisse Derivate aromatischer
Sulfosäuren die Rolle des Kampfers übernehmen können. Es
bleibt abzuwarten, inwieweit diese neue Substanz im Celluloïd
Dämpfe freilassen, und inwieweit eine Sicherung gegen Schleier
wirklich erreicht ist. Ausgebeutet wird diese Neuerung von
der Compagnie Parisienne de Couleurs d'Aniline zu Paris.
Nitronaphthalin ist die Hauptsubstanz in der vorliegenden
Neuerung („Phot. Chron." 1902, S. 11).

Alle Versuche, das Celluloïd in der Filmfabrikation durch
gehärtete Gelatineblätter zu ersetzen, sind bisher
erfolglos geblieben, weil selbst die mit Formalin gegerbte
Gelatine, die allerdings kochendes Wasser verträgt, nicht die
nöthige Steifigkeit selbst in kaltem Wasser bewahrt. Die
Blätter werden so lappig im Entwickler, dass sie schwierig
zu hantiren sind und bei einiger Grösse dabei zerreissen, sich
übrigens auch durch Wasseraufnahme zu sehr ausdehnen.
Vorläufig ist Celluloïd bei Films nur durch Papier zu ersetzen
(„Phot. Wochenbl." Nr. 11, 1902, S. 88).

Neuer Filmträger. Von Berger in Berlin wurde ein
neuer Filmträger construirt. Derselbe besteht aus Aluminium-
blech, welchem an seiner einen Längsseite durch Umhämmern
der Kante erhebliche Widerstandsfähigkeit gegeben ist. An
diesem Blech ist ein aufklappbarer Messingrahmen angebracht.
Beim Einlegen steckt man die Filmfolie in die umgeschlagene
Kante und presst sie dann mit Hilfe des Messingrahmens an.
Die Vorrichtung wird durch Dr. A. Hesekiel in Berlin in
den Handel gebracht („Phot. Rundschau" 1901, S. 169).

Trocknen von Films.

F. Raschig rollt die zu trocknenden Films spiralförmig
auf einen 4 cm dicken Holzstab (siehe Fig. 307 u. 308). Die
Films trocknen glatt an („Phot. Rundschau" 1901, S. 168).

Lackiren von Celluloïdfilms. Micke reibt die Bild-
seite mittels eines in Leinwand gewickelten Baumwollbausches,
der in Zaponlack getaucht ist, ein (,, Phot. Mitth.'' 1902,
Bd. 39, S. 59).

Tageslicht-Spulen. Es bedeutete eine grosse Ver-
besserung in der Verwendung der Rollfilms, als
die Tageslichtwechslung eingeführt wurde, indem
das Filmband mit einem längeren Streifen von
schwarzem Papier hinterkleidet wurde. Auf das
schwarze Papier wurden weisse Nummern auf-
gedruckt, die durch ein rothverglastes Fenster der
Rückwand beobachtet werden konnten und deren
Erscheinen im Fenster anzeigte, dass die exponirte
Strecke des Films ganz vorbeigezogen war und
ein frisches Filmstück in der Bildebene lag. Beim
Aufwickeln eines solchen Bandes kommt selbst-
verständlich die Schichtseite mit dem schwarzen
Papier und den Nummern in Berührung.
Es ist nun bisher noch nicht gelungen,
ein solches schwarzes Papier und eine
solche Farbe für den Druck der Nummern
herzustellen, die nicht bei langem
Lagern einen verderblichen Einfluss
auf die Schicht durch Verschleierung
und Abdruck der Nummern ausübt.
Dr. Krügener in Frankfurt a. M., war
der Erste, der diesem Uebelstande auf
constructivem Wege abzuhelfen strebte,
indem er einen Einsatz für eine Delta-
Patronen-Camera construirte, der das
schwarze Papier in seinem schädlichen
Theile in Fortfall brachte. Er nennt
die dazu gehörigen Spulen O. P. (ohne
Papier)-Patronen. Dieselben sind so
eingerichtet, dass erst ein langer Streifen
schwarzes Papier aufgewickelt wird,
daran ist das Filmband aufgeklebt und
wird dieses nun ohne Zwischenlage auf-
gewickelt. An das Ende des Bandes ist wieder ein langer
Streifen schwarzen Papieres angeklebt, der bis zum Ende auf-
gewickelt wird und dazu dient, die Wechselung der Spulen
bei Tageslicht zu ermöglichen. Bei dieser Construction darf
natürlich kein durchsichtiges Fenster in der Rückwand sein.
Die Sicherheit für die Vollständigkeit der Wechselung wird
folgendermassen bewirkt: Am Ende einer jeden Bildabtheilung

Fig. 307 u. 308.

des Filmbandes befinden sich zwei Schlitze, in die zwei
federnde Nasen einspringen, die an einem kleinen Schlitten
befestigt sind. Der Schlitten nimmt das Filmband mit, bis
es die Bildebene bedeckt, die Nasen ziehen sich dann selbst-
thätig aus den Schlitzen zurück, und der Schlitten wird durch
eine Feder in seine Anfangslage zurückgezogen. Gleichzeitig
zeigt ein Zählwerk die Nummer der Aufnahmen an. Neuer-
dings hat die Blair Camera Company einen anderen Weg
eingeschlagen, um die Berührung der Schichtseite mit dem
schwarzen Papier und den Nummern zu verhindern. Sie
hinterlegt das schwarze Papier der gewöhnlichen Tageslicht-
Spulen mit weissem photographisch-reinem Papier, aus dem
die Nummern ausgestanzt sind. Das schwarze Papier scheint
durch die perforirten Nummern hindurch, so dass diese,
schwarz auf weissem Grunde lesbar sind. Sie können in den
gewöhlichen Apparaten mit rothen Fensterchen benutzt
werden. Jedenfalls verlängert dieses Verfahren die Haltbarkeit
der Filmrollen, ob es aber einen dauernden Schutz gewährt,
das muss dahingestellt bleiben. Was die Schicht verdirbt,
sind offenbar ausgehauchte Dämpfe, meist Geruchsstoffe, und
deren Wirkung wird bekanntlich durch eine Zwischenlage von
Papier nur verzögert, aber nicht aufgehoben. Uebrigens sei
bemerkt, dass die Blair Company die Tageslicht-Spulen früher
auf den Markt gebracht hat, als die Kodakgesellschaft (,, Phot.
Wochenbl." 1901, Nr. 29, S. 230).

Die Berliner Actiengesellschaft, Schering in Berlin,
erzeugt Transparent-Rollfilms. Sehr verbreitet sind jene der
Eastman Comp. Thornton in England bringt Tageslicht-
Films aus durchsichtigem Celluloïd unter dem Namen ,,The
Dayroll" in den Handel.

Abziehbare Films, Papier oder Carton mit abziehbarer Schicht.

Oswald Moh in Görlitz erhielt ein D. R.-P., Cl. 57b,
Nr. 117310 vom 11. October 1898 auf Negativpapier mit trocken
abziehbarer Schicht. Auf eine unbedeckte Papierfläche wird
erst eine Kautschukschicht, dann eine Collodiumschicht und
endlich eine Gelatine-Emulsionsschicht aufgetragen, und zwar
so, dass das Papier sein natürliches Korn auf das Film über-
trägt. Ebensolche Papiere, jedoch ohne Silber, können zur
Verstärkung des fertigen Bildes dienen, indem man die
Schichtseiten auf einander quetscht und die Papiere abzieht
(,, Phot. Chron." 1901, S. 269).

Hans Spörl in Löbau i. S. erhielt ein D. R.-P. Nr. 124849
vom 27. Juni 1900 auf Abziehfilms mit einer Abziehschicht

von Kautschuk zwischen Film und Unterlage. Das Papier, auf dem sich die Abziehschicht von Kautschuk befindet, wird mit Collodion überzogen, damit sich keine Fasern mit abziehen („Phot. Chron." 1901, S. 650).

Chr. Harbers erzeugte (1901) trocken abziehbare Films, indem er Barytpapier mit einer Zwischenschicht, deren Hauptbestandtheil Collodion ist, versieht und darauf die Emulsion aufträgt; die Emulsionsschicht geht keine enge Verbindung mit der Zwischenschicht ein, so dass das Abziehen des sehr dünnen Negatives möglich ist.

Maraudy liess sich ein Verfahren zur Herstellung von abziehbaren Films in Frankreich patentiren, welches auf einem ähnlichen Principe wie die abziehbaren Papier- und Cartonfilms von Thiebault beruht. Es wird nämlich die Gelatine-Emulsion auf ein mit Benzin-Dammarlösung präparirtes Papier aufgetragen, dann mit Alaun gehärtete Gelatine und dann die Emulsion („Bull. Soc. Franç. Phot." 1901, S. 392).

Bromsilberpapier.

Die Photochemische Fabrik von Riebensahm & Posseldt in Berlin erzeugt Bromsilberpapier für Contact und für Vergrösserungen, sowie für Postkarten unter dem Namen „Riepos Brom".

Bromsilber-Postkarten (matt, weiss und blau) mit Aufdrücken für alle Länder liefert Schaeuffelen, Papierfabrik in Heilbronn (Württemberg).

Porzellanpapier. Unter dem Namen „Porzellanpapier" bringt die Firma Lumière in Monplaisir bei Lyon ein neues Bromsilberpapier mit matter Oberfläche in den Handel, welches sich in vorzüglicher Weise für den Contactdruck eignet. Es giebt besonders schöne Weissen und satte Schwärzen.

Matte Bromsilbergelatine-Emulsionen erzeugte Lumière nach seinem patentirten Verfahren, indem er 35 bis 40 g feinsten Kieselguhr auf 1 Liter Emulsion mischt („Brit. Journ. of Phot. Almanac" 1902, S. 912).

Das Patent Junk Nr. 83049 ist durch Deutsches Reichsgerichtsurtheil in letzter Instanz für nichtig erklärt worden. Durch dieses Urtheil ist festgestellt, dass der Gebrauch von Stärke als Zusatz zu Bromsilber-Emulsionen bereits vor Anmeldung des Junk'schen Patentes allgemein bekannt war, und dass das Patent zu Unrecht ertheilt worden ist. Der Versuch, diesem Patente, welches ursprünglich nur die Herstellung von Malgründen mit gekochter Stärke für sich allein beanspruchte, die Auslegung zu geben, als ob auch der Gebrauch von roher Stärke zwecks Erzielung matter Schichten

unter den Patentschutz falle, hat somit keinen Erfolg für die Patentinhaber gehabt.

Ueber die Herstellung von Vergrösserungen auf Bromsilberpapier schreibt H. Vollenbruch in der „Deutschen Phot.-Ztg." 1901, S. 339; er empfiehlt die Anwendung des nachstehenden sauren Fixirbades, welches klärend wirkt und gleichzeitig die Schicht härtet. Man löst in 1000 ccm Wasser, 180 g Fixirnatron, 24 g Natriumbisulfit und 8 g Alaun. Die Bilder werden 10 Minuten fixirt und alsdann gut ausgewaschen. Man kann nachher die Schicht der Bilder noch mittels Formalins härten, was besonders bei einer späteren Ueberarbeitung mit Aquarellfarbe von grossem Vortheile ist. Das Formalin-Härtungsbad wird hergestellt, indem man 50 g Formalin mit 1 Liter Wasser verdünnt. Die Bilder verbleiben in diesem Bade 5 bis 10 Minuten, werden alsdann noch einmal gründlich ausgewaschen und können nach dem Abtrocknen zwischen Fliesspapier aufgezogen werden.

Zum Entwickeln von Bromsilberpapier empfiehlt Balagny besonders den Eisenoxalat-Entwickler, jedoch mit Zusatz von viel Weinsäure (ungefähr 5 bis 7 Proc. vom Gewicht des verwendeten Eisenvitriols); dadurch bleiben die Weissen sehr klar („Revue Suisse" 1901, S. 225; „Photogr. Wochenbl." 1901, S. 251).

Photographische Leinwand.

Sensibilisirte Malerleinwand (franz. Patent Nr. 305 156, 31. October 1900) von Boy. Die nicht präparirte Malerleinwand wird mit einem Ueberzug bedeckt, welcher aus Gelatine mit 10 Proc. Alaun besteht; man breitet darüber eine Schicht von Gelatinebromsilber-Emulsion und von Bleiweiss oder irgend einem anderen Weiss. Auf diese Weise vermeidet man den Uebelstand, den überzogene Leinwand zeigt, welche bloss mit einer Emulsion überzogen ist, und bei der die Emulsionsschicht, wenn sie einmal von der Farbe bedeckt ist, die Neigung zeigt, sich von der Unterlage zu trennen. Bilder dieser Art und Gemälde auf solchem Zeuge wurden der französischen Photographischen Gesellschaft von Maurice Boy, dem früheren Leiter der Lamy'schen Fabrik gezeigt („La Photographie", XIII, S. 173).

Orthochromatische Platten. — Spectrographie.

Chapman Jones versieht seinen Spectrographen zur Prüfung der Farbenempfindlichkeit photographischer Platten nicht mit dem oft verwendeten Keilspalt, sondern mit einer Combination verschieden weiter Spaltöffnungen von 0,0002, 0,0004, 0,0008, 0,0016, und 0,0032 engl. Zoll Weite („Phot. Journ." 1901, S. 219; „The Amateur Photogr." 1901, S. 334).

Ueber einen merkwürdigen Einfluss von Salzen auf angefärbtes Bromsilber und andere angefärbte Niederschläge siehe Dr. Lüppo-Cramer auf S. 57 dieses „Jahrbuches".

Ueber eine Bemerkung zur Schirmwirkung der Sensibilisatoren siehe Dr. Lüppo-Cramer auf S. 58 dieses „Jahrbuches".

Im Verlage von E. Ebering in Berlin erschien eine „Inaugural-Dissertation" von Arthur Traube: Ueber photochemische Schirmwirkung (1901).

Untersuchungen über optische Sensibilisirung beschreibt Dr. Lüppo-Cramer auf S. 54 dieses „Jahrbuches".

Ueber Versuche mit gelben Farbstoffen siehe Dr. Lüppo-Cramer auf S. 54 dieses „Jahrbuches".

J. M. Eder bestimmte aufs neue die Empfindlichkeitsmaxima für Bromsilbergelatine, Jodsilberkollodion und Chlorsilbergelatine. Es wurde auch die Wirkung eines bestimmten Farbstoffes (Eosin, Erythrosin, Rose bengal) auf die Sensibilisirung verschiedener photographischer Schichten untersucht („Sitz.-Ber. Akad. Wiss., Wien" 110, IIa, 1103 bis 1124 [11. 7. 1901], Wien).

Während bei kurz exponirten Platten und harter Entwicklung das Maximum sich bei Bromsilbergelatineplatten in der Sonne (Glasspectrograph) von $\lambda = 451$ bis 458 ergibt, so liegen die Mittel der Maximalwirkungen etwas länger belichteter Bromsilbergelatineplatten (Sonne) nicht genau an derselben Stelle, sondern z. B. bei λ 443 bis 452, was von der rascheren Ausbreitung der Wirkung gegen Ultraviolett herrührt. Künstliche Lichtquellen ändern die Lage des Empfindlichkeitsmaximums auf photographischen Platten entsprechend der spectralen Zusammensetzung des ausgesendeten Lichtes, und zwar fand Eder bei einer Versuchsreihe mittels des Glasspectrographen folgende Schwankungen:

	Maximum der Empfindlichkeit
Bromsilbergelatine, Sonnenlicht bei λ —	451
„ Auer - Gasglühlicht . . .	454
„ Petroleum - Flachbrenner .	457

Das Sensibilisirungsmaximum auf Erythrosin-Bromsilberplatten liegt im Glasspectrographen für Sonnenlicht bei λ 565 bis 560. Im Gitterspectrum ermittelte Eder bei seinen Erythrosin-Bromsilberplatten das Sensibilisirungsmaximum (Sonnenlicht) bei etwa λ — 558, also etwas weiter gegen das stärker brechbare Ende.

Die Bestimmung der relativen Farbenempfindlichkeit photographischer Platten (resp. ihrer photographischen Schwärzung, der relativen Belichtungszeit, welche zum Eintritte gleicher Schwärzungen im rothgelben und blauvioletten Spectralbezirke nothwendig ist) wird bei Quarz-, Glas- und Gitterspectrographen nicht nur durch die Absorptionserscheinungen beeinflusst, sondern auch durch die verschiedene Dispersion, weil beim prismatischen Spectrum der rothgelbe Bezirk auf eine kleinere Fläche zusammengedrängt ist, als beim Gitterspectrum und demgemäss intensivere photographische Schwärzungen entstehen. So muss man z. B. für Erythrosinplatten im Gelb relativ zu Blau länger belichten, wenn man das Gitterspectrum anstatt des prismatischen Spectrum benutzt, selbst wenn man sich von der Violettdämpfung durch Anwendung von Quarzprismen oder Linsen (anstatt Glas) gänzlich unabhängig macht. Für Untersuchungen dieser Art bleibt das Gitterspectrum als Standard vorzuziehen, während man in vielen anderen Fällen der photographischen Praxis mit dem prismatischen Spectrum sein Auslangen vollkommen finden kann.

Jodsilbercollodion. Für die angewandte Photographie kommt das Verhalten des Jodsilbercollodions im „nassen Verfahren" mit Silberbad und saurer Eisenvitriol-Entwicklung besonders in Betracht; im Dreifarbendrucke benutzt man solche Platten ohne Lichtfilter zur Erzeugung jener Theil-Negative, welche den blauvioletten Strahlen entsprechen und die Druckplatte für Chromgelb liefern. Die dominirende Wirkung des Sonnenspectrums auf Jodsilbercollodion beginnt kräftig bei etwa λ — 437 einzusetzen, sowohl beim Gitter-, als Glasspectrographen, und geht mit fast gleicher Kraft ins Ultraviolett hinein. Die Mitte der Maximalwirkung liegt bei λ — 425 bis 420 (Glasspectrograph oder Gitterspectrograph mit farblosen Spiegelglas-Lichtfiltern).

Chlorsilbergelatine. Im Gitterspectrum hat Chlorsilbergelatine mit Entwicklung das Maximum der Empfindlichkeit (Sonnenlicht) hinter der Fraunhofer'schen Linie K zu Beginn des Ultraviolett; vor den Linien H ($\lambda = 396$) und K ($\lambda = 393$) beginnt die starke Wirkung, steigt rasch an, erreicht bei etwa $\lambda = 380$ das Maximum und bleibt auf gleicher Höhe, soweit das Sonnenspectrum kräftig die Atmosphäre passiren kann, d. i. bis etwa $\lambda = 320$. Die Mitte des Empfindlichkeitsbandes der Chlorsilbergelatine bei normaler Belichtung liegt unter diesen Verhältnissen etwa bei $\lambda = 355$.

Durch farblose Glasprismen wird das Maximum der photographischen Wirkung des Sonnenspectrums vom Ultraviolett gegen die Grenze von Violett und Ultraviolett (gegen die Linien HK) gedrängt.

Curve I in Fig. 309 zeigt den verschiedenen Verlauf der Empfindlichkeitscurve von Chlorsilbergelatine gegen Sonnenlicht, je nachdem man sich des Gitter- oder eines gut durchlässigen Glas-Spectrographen bedient [1]).

Zeigt ein optischer Glasapparat gegenüber dem Sonnenspectrum eine so gute Durchlässigkeit für die stärker brechbaren Strahlen, dass die Spectrumphotographie auf Chlorsilbergelatine eine Maximalwirkung bei den Fraunhofer'schen Linien HK an der Grenze des Violett und des Ultraviolett aufweist, so entspricht er bezüglich Lichtdurchlässigkeit des gesammten sichtbaren Spectrums allen Anforderungen für Zwecke der gewöhnlichen Photographie farbiger Objecte, ohne irgendwelche störende Farbendämpfungen mit sich zu bringen (Eder).

Variable Sensibilisirungswirkung von Farbstoffen auf Brom- und Chlorsilber. Die durch den betreffenden Farbstoff bewirkten Sensibilisirungsmaxima liegen bei kurzen Belichtungen sowohl bei Brom- und Chlorsilbergelatine, als auch bei der Collodionemulsion in der Regel an annähernd derselben Stelle, mitunter sind sie gegeneinander etwas verschoben (um \pm 1 bis 6 Angström'sche Einheiten).

Bei ganz kurzen Belichtungen liegt das Sensibilisirungsmaximum von Tetrabromfluoresceïn (Eosin) bei Bromsilber- und Chlorsilbergelatine fast an derselben Spectralstelle, jedoch erscheint bei mehreren meiner Spectrumphotographien das Eosinmaximum beim Bromsilber ein wenig weiter gegen

1) Ueber den Effect von Spectrographen mit Schwerflint schrieb Eder bereits vor 17 Jahren in meiner Abhandlung „Ueber das Verhalten der Haloïdverbindungen des Silbers gegen das Sonnenspectrum", 90. Bd. der Sitzungsberichte der Kais. Akad. d. Wissensch. in Wien, 4. December 1884.

Gelb liegend, als beim Chlorsilber[1]). Zusatz von Ammoniak
zum Farbbade beeinflusst die Farbenempfindlichkeit günstig,

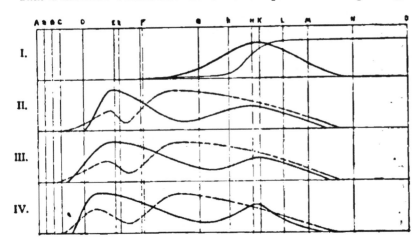

<div align="center">Fig. 309.</div>

I. Wirkung des Sonnenspectrums auf Chlorsilbergelatine (stark gezeichnete
 Curve: Glasspectrograph; dünn liniirte Curve: Concavgitter).
II. Voll ausgezogene Curve: Eosin-Badeplatte auf Bromsilbergelatine; punk-
 tirte Curve: Eosin auf Chlorsilbergelatine.
III. Voll ausgezogene Curve: Glycinroth auf Bromsilbergelatine; punktirte
 Curve: Glycinroth auf Chlorsilbergelatine.
IV. Voll ausgezogene Curve: Rose bengal auf Bromsilbergelatine; punktirte
 Curve: Rose bengal auf Chlorsilbergelatine.

ist aber nicht ohne Rückwirkung auf den Verlauf des Sensi-
bilisirungsbandes.

	Glasspectrograph (Sonnenlicht)	
	Sensibilisirungs- maximum bei	Minimum bei
Chlorsilbergelatine mit Eosin und Ammoniak[2])	$\lambda = 540$	$\lambda = 457$
Bromsilbergelatine mit Eosin und Ammoniak	$\lambda = 541$	$\lambda = 513$
Bromsilbergelatine mit Eosin ohne Ammoniak	$\lambda = 546-542$	$\lambda = 525$

1) Vergl. Acworth, „Annal. Physik."
2) 100 ccm Wasser, 2 ccm Eosinlösung (1:500), 0,5 ccm Ammoniak. Bade-
zeit 1 bis 2 Minuten.

Bei Chlorsilber und Bromsilbergelatine sind die Minima der Empfindlichkeit viel mehr von einander verschieden, als ihre Maxima, wie nebenstehende Zusammenstellung von Eder's Messungen zeigt und Curve II in Fig. 309 klar macht.

Die unsymmetrische beiderseitige Ausbreitung des eigentlichen Sensibilisirungsbandes ist auch die Ursache, warum bei längerer Belichtung und Entwicklung die Mitte dieses Bandes nicht mit dem eigentlichen Sensibilisirungsmaximum zusammenfällt, sondern allmählich gegen Blaugrün zu sich verschiebt. Hierin liegt der Grund der Unsicherheit der Bestimmung der Sensibilisirungsmaxima.

Fluoresceïn erzeugt auf Chlorsilbergelatine ein Sensibilisierungsmaximum ungefähr bei λ 465, bei Bromsilbergelatine aber bei λ 466, d. h. das Maximum ist bei Chlorsilber weiter gegen das weniger brechbare Ende gerückt (nur bei kurzer Belichtung und harter Entwicklung nachweisbar, bei normaler Belichtung und Entwicklung verschwinden diese Unterschiede). Sehr gut sensibilisirt Fluoresceïn das Bromsilbercollodion, wenn man mit einem schwachen Silberbade (1:500) sensibilisirt, exponirt, gut wäscht und dann alkalisch (mit Glycin u. s. w.) entwickelt. Die Grünempfindlichkeit ist sehr gut. Monobromfluoresceïn wirkt unter analogen Verhältnissen im Bromsilbercollodion besonders gut[1]); es sensibilisirt sehr kräftig für Grün, und das Maximum des Sensibilisirungsbandes liegt zwischen jenem von Fluoresceïn und Tetrabromfluoresceïn, bei vortrefflicher Gesammtempfindlichkeit der Schicht. Ein Zusatz von Monobromfluoresceïn zu Aethylviolettcollodion[2]) verbessert dieses, gibt bei Steigung der Empfindlichkeit gute panchromatische Schichten. Da Eder mit Monobromfluoresceïn-Bromsilbercollodion, sowie mit dessen Combination mit Aethylviolett vorzügliche Resultate hinter Grünfilter, resp. Rothfilter erhielt, so führte er dies Verfahren für directe Dreifarben-Autotypie ein; die Erfolge waren besser als mit anderen bisher bekannten Methoden.

Da die Eigenempfindlichkeit des Chlorsilbers im Ultraviolett stets weitab vom Sensibilisierungsmaximum liegt, so eignet sich die Chlorsilbergelatine besser zum Studium der typischen Sensibilisatoren, namentlich der als Blau-Sensibilisatoren wirkenden gelben Farbstoffe; ihre Wirkung fliesst häufig mit der Bromsilberempfindlichkeit zu sehr zusammen, um in ihrer Eigenart sich präcise erkennen zu lassen.

1) Auf Bromsilbergelatine bringt Monobromfluoresceïn keinen so guten Effect als Sensibilisator hervor.

2) Aethylviolett als Sensibilisator für Roth und Gelb eingeführt von E. Valenta, siehe „Phot. Corresp.", 1901, S. 37.

E. Valenta setzte seine Untersuchungen über das Sensibilisirungsvermögen von Theer-Farbstoffen fort („Phot. Corr." 1901 und 1902). Farbstoffe der Farbwerke vormals Fr. Beyer in Elberfeld: Alizarinreinblau B, Pulver, gibt bei Trockenplatten ein ziemlich kräftiges, scharf abgegrenztes Band von $B—C^1/_4 D$ mit dem Maximum bei C. Alizarinblauschwarz $3B$, Pulver, zwei Bänder mit den nicht scharf hervortretenden Maxima bei B und bei $B^1/_2 C$, zu welchen bei längerer Belichtung noch ein unscharfes Band zwischen C und D kommt. Benzobraun RG, bei Bromsilbergelatinetrockenplatten breites undeutliches Band von B bis über D reichend; bei Collodionplatten undeutliches Band von $D—E$. Benzobraun $D3G$ extra bei Collodionemulsion Band von $C—D$ reichend. Benzochrombraun $5G$, verwaschenes Band bei $D^1/_3 E$. Benzoolive, bei langer Belichtung zwei verwaschene Bänder, deren undeutliche Maxima bei a und $C^1/_2 D$ liegen. Benzodunkelgrün B, bei längerer Belichtung Band von $B—C$ reichend. Benzogrün G, bei Collodionemulsionen schwaches Band mit dem Maximum $B^1/_2 C$. Ein Farbstoff von vorzüglicher Wirkung, insbesondere bei Collodionemulsionen, ist das Thiazolgelb. Dieser Farbstoff gehört der Gruppe der Diazoamidofarbstoffe an und ist seit dem Jahre 1887 bekannt. Er gibt, in alkoholischer concentrirter Lösung zur Emulsion gesetzt, nach dem Silbern der Platten, Schichten von hoher Gelb- und Grünempfindlichkeit, welche bei längerer Exposition ein breites, kräftiges Band von $C^3/_4 D$ bis über F liefern, also für die Zwecke des Dreifarbendruckes (Aufnahmen hinter Grünfilter) sehr geeignet erscheinen. Auch für Trockenplatten eignet sich dieser Farbstoff gut, wenn die wässerige Lösung desselben ohne Ammoniak als Badeflüssigkeit angewendet wird. Man erhält mit solchen Badeplatten bei längerer Belichtung ein vollkommen geschlossenes Band, welches, hinter D beginnend, bis über h hinausreicht, was für manche Zwecke sehr erwünscht ist. Aehnlich wie Thiazolgelb wirkt bei Trockenplatten das in dieselbe Gruppe gehörige Nitropheningelb[1]), bei längerer Belichtung schwaches Band von $D^1/_2 C—C$ reichend. Echt Chromblau und echt Chromschwarz geben bei mittlerer Belichtung ein Band von $D^1/_2 C—a$, Maximum etwa bei B ($\lambda = 650$ μμ). Echt Chromgrün gibt bei mittleren Belichtungen bereits ein ziemlich kräftiges Band, von a über C reichend, dessen Maximum bei B liegt.

Für Collodion-Emulsionen werden diese Farbstoffe in concentrirter alkoholischer Lösung verwendet. Die geeignetste

1) Von der Clayton Compagnie, Manchester.

Menge dieser Lösungen als Zusatz zur Collodion-Emulsion beträgt 10 Proc., die Concentration des Silberbades 1 : 500. Für Trockenplatten sind 50 ccm der Lösung 1 : 500 in Wasser ohne Ammoniak mit 500 ccm Wasser verdünnt als Badeflüssigkeit zu verwenden.

Diazo-echtschwarz 3 B gibt ein Band von $B-D$ mit dem Maximum B $^1/_2$ C. Diazo-echtschwarz BHX sensibilisirt Trockenplatten fast gleichmässig bis a; bei längerer Belichtung lässt sich ein undeutliches Maximum bei C $^1/_2$ D constatiren. Plutoschwarz CR, schwaches Band von $B-C$ $^4/_5$ D. Diamantschwarz FB pat., kräftiger Sensibilisator für Trockenplatten; scharf begrenztes Band von $a-C$ $^3/_4$ D mit dem Maximum B $^1/_2$ C. Bei Collodionplatten wirkt dieser Farbstoff viel ungünstiger: ein schwaches Band zwischen A und C $^1/_3$ D.

Farbstoffe von anderen Fabriken. Es wurde eine Anzahl älterer Farbstoffe speciell auf deren Sensibilisirungsvermögen für Collodion-Emulsionen geprüft. Kräftig wirkte Naphtylblau (Kalle), Band von $B-D$ mit dem Maximum C $^1/_2$ D. Verschiedene Nigrosine ergaben ungünstige Resultate, es wurden schwache, schmale Bänder im Roth und Orangeroth erst bei längerer Expositionszeit erhalten. Sehr schwache Bänder ergaben ferner Muscaringrün (Durand) und Nyanzaschwarz (Bad. A. S. F). Auf ihr Sensibilisirungsvermögen für Trockenplatten wurde endlich eine Reihe schwarzer Farbstoffe geprüft. Diamintiefschwarz SS (Cassella). Bei kurzer Belichtung erscheint ein ziemlich kräftiges Band von $a-C$ $^3/_4$ D reichend, bei längerer Belichtung beginnt ein zweites, von C $^1/_4$ $-C$ $^3/_4$ D reichend, sichtbar zu werden. Die Marke A desselben Farbstoffes gibt bei kurzer Belichtung ein kräftiges Band von $a-C$ $^3/_4$ D, bei längerer Belichtung ein zweites von D $^1/_3$ $E-D$ $^2/_3$ E Maximum D $^1/_3$ E, während die Marke SOO nur das erstere Band von $a-C$ $^3/_4$ D gibt. Wollschwarz $6B$ (Actien G. A. F.) wirkt ebenso gut wie die Marke $4B$, welche ich als Sensibilisator empfohlen habe („Phot. Corresp." 1900, Februar-Heft) und welche seit dieser Zeit als Rothsensibilisator für die Zwecke des Dreifarbendruckes an der k. k. Graphischen Lehr- und Versuchsanstalt in Wien in Verwendung steht. Dagegen wirkt die Marke GRD viel ungünstiger. Man erhält ein schmäleres Band, von $B-C$ $^1/_2$ D reichend.

Farbstoffe von Holliday & Son, New York. Amidazolgrün B. Bei langer Belichtung beginnt die Wirkung von b an und zeigt sich ein sehr verwaschenes, kaum erkennbares Band bei C $^1/_3$ D. Amidazol-Gambier, undeutliches Band von E $^3/_4$ $D-C$ reichend. Dasselbe gilt für Amidazolcachou, einem in Alkohol unlöslichen braunen Farbstoff. Amidazol-

34

schwarz G, $2G$, $4G$ und $6G$ geben mit Ausnahme der
Marke $6G$ erst bei längeren Belichtungen sensibilisirende
Wirkung, und zwar ist dieselbe meist eine continuirliche (bei
der Marke $2G$ fast bis A reichend), nur das Amidazol-
schwarz $6G$ macht diesbezüglich eine Ausnahme, indem es
bereits bei kürzerer Belichtung ein deutliches Band |mit dem
Maximum $D\,^2/_5\,E$ erkennen lässt.

Sowohl auf Bromsilbergelatine als auf Bromsilbercollodion
wirkt der Titanscharlach S als kräftiger Sensibilisator.
Bromsilbergelatine-Trockenplatten geben, mit der wässerigen,
2 Proc. Ammoniak enthaltenden Lösung (1 Theil Farbstoff,
40 Theile Wasser) gebadet, dann trocknen gelassen und im
Spectrographen belichtet, ein Spectrum, welches bei kurzer
Belichtung neben dem Bromsilberbande ein fast gleich starkes
Band von $B\,^1/_2\,C--D\,^4/_5\,E$ reichend zeigt, während bei längerer
Exposition ein geschlossenes Band fast gleicher Stärke von
$B-H$ reichend, resultirt. Wesentlich kräftigere Wirkungen
erzielt man, wenn man der Badeflüssigkeit beim Sensibili-
siren auf 100 ccm 1 bis 2 Tropfen Silbernitratlösung 1:40
zusetzt, aber die Platten sind dann nicht mehr so lange
haltbar und müssen, getrocknet, innerhalb zweier Tage ver-
braucht werden. Wenn dieser Farbstoff sich ebenso gut
eignet, direct zum Anfärben von Bromsilbergelatine verwendet
zu werden, dürfte derselbe berufen sein, bei Herstellung von
sogen. „panchromatischen Platten" in der Praxis eine Rolle
zu spielen. Auch bei Bromsilbercollodion-Emulsionen wirkt
der Farbstoff, wenn er in concentrirter Lösung (10 ccm auf
100 ccm Emulsion) denselben zugesetzt wird, als sehr kräftiger
Sensibilisator. Schon bei kurzen Belichtungen tritt das breite,
von a bis E reichende Sensibilisirungsband kräftig hervor.
Das Maximum der Sensibilisirung liegt bei $C\,^1/_2\,D$. Titan-
gelb, Band von D bis fast H reichend, mit dem Maximum
zwischen F und G (demjenigen reiner Bromsilbergelatineplatten
entsprechend).

Der Actiengesellschaft für Anilinfabrikation in
Berlin wurde ein D. R.-P. Cl. 57, Nr. 127771, vom 8. Februar
1901, auf ein Verfahren zum Sensibilisiren von
Halogensilberschichten für mehrere Strahlen-
gattungen ertheilt. Es werden Halogensilberschichten für
mehrere Strahlengattungen in der Weise sensibilisirt, dass
man Lösungen von Farbstoffen, bezw. Farbstoffmischungen,
deren gleichzeitige Anwendung ausgeschlossen ist, getrennt
anwendet, und dass man den Ueberschuss des bereits an-
gewandten Farbstoffes oder Farbstoffgemisches vor Anwendung
der folgenden Farbstofflösung auswäscht („Phot. Chron." 1902,

S. 165). — „La Photographie" (1902, S. 43) bemerkt hierzu, dass diese Methode bereits 1893 von Monpillard angegeben worden sein soll („Bull. Soc. franç." 1893, S. 243).

Zur Herstellung von orthochromatischer Gelatine-Emulsion empfiehlt „Phot. News" 1901, S. 158, bei der Emulsionserzeugung Zusatz von 10 ccm Erythrosinlösung 1 : 1000 (nebst Ammoniak) auf 1 Liter ungewaschener Emulsion, wonach man erstarren lässt und wäscht.

Die Firma Perutz in München bringt unter dem Namen „Perortoplatte" eine verbesserte orthochromatische Moment-platte (gelbgrünempfindlich) in den Handel, welche sehr klar arbeitet, gut haltbar und von sehr guter Farbenempfindlich-keit ist.

Unter dem Namen „Perxanthoplatte" erzeugt Perutz nach Angaben von Professor Miethe und Dr. Traube eine gelbgrünempfindliche Platte, bei welcher durch Zusatz eines gelben Farbstoffes die Blauwirkung gedämpft ist.

Unter dem Namen „Perchromoplatten" fertigt O. Perutz in München eine Art panchromatischer Platte an, welche genügend für Roth, Gelb und Blaugrün sensibilisirt ist, um mit entsprechenden Farbenfiltern für Dreifarbendruck zu dienen („Zeitschr. f. Reprod." 1901. Dezember-Heft).

Schleussner in Frankfurt a. M. erzeugt vorzügliche gelbgrünempfindliche orthochromatische Trockenplatten unter dem Namen „Viridinplatten" von sehr guter Empfind-lichkeit.

Auch die Chemische Fabrik von Schering in Berlin bringt sehr gute orthochromatische Platten, sogen. „Satrapp-latten", in den Handel, ebenso Schippang in Berlin hochempfindliche „Erythrosinsilberplatten".

Schattera's orthochromatische Platten (Wien) sind gleichfalls hochempfindliche Erythrosinplatten von bester Empfindlichkeit.

Neue rothempfindliche Trockenplatten erzeugt die Trockenplattenfabrik von E. Schattera in Wien, III., Hauptstrasse 95, welche eine sehr gute Empfindlichkeit für Orangeroth bis Gelb aufweisen. Die der k. k. Graphischen Lehr- und Versuchsanstalt übersandten „rothempfindlichen Platten" geben hinter entsprechenden Rothfiltern sehr gute Platten für die „Blaudruckplatte" des Dreifarbendruckes. Wir machen auf diese Neuerung, welche namentlich für Repro-ductionstechniker Interesse darbietet, aufmerksam („Phot. Corr." 1902, S. 237).

Richardson untersuchte gelegentlich seiner Studien über Farben in der Mikrophotographie die verschiedenen farben-

empfindlichen Platten des Handels („Brit. Journ. of Phot."
1901, Nov. Suppl. S. 82). In Fig. 310 zeigt die oberste Curve die
beiläufige optische Helligkeit des Spectrums. Curve I entspricht
der photographischen Wirkung des Sonnenspectrums auf
Cramer's isochromatischen Platten; Curve II den Perutz-
Eosinsilberplatten, Forbes, sowie Carbutt's orthochroma-
tischen Platten; Curve III amerikanischen Spectrumplatten;

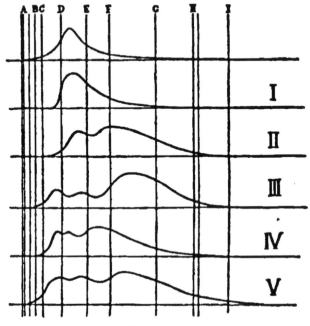

Fig. 310.

Curve IV Cadett & Neall's Spectrumplatten, und Curve V
der amerikanischen Handelssorte „Erethro".

Ueber Aufnahmen mit farbenempfindlichen Platten theilt
W. Hillert seine Erfahrungen mit („Deutsche Phot.-Ztg."
1901, S. 846).

Prof. Miethe stellt haltbare polychrome Probetafeln
für Prüfung der Eigenschaften farbenempfindlicher Platten
mittels Oelfarben her, und zwar: 1. Kremserweiss, 2. Kremser-
weiss mit Cobaltblau (himmelblau), 3. Weiss mit Preussisch-
blau (grünblau), 4. Krapplack mit wenig Weiss, 5. Krapplack
mit Ultramarin (violett), 6. Cadmiumgelb, 7. dasselbe mit

Schweinfurter Grün, 8. Dunkelgrün, 9. Zinnober, 10. Zinnober
mit Cadmiumgelb, 11. Braun. Die Farben werden auf Glas
gebracht, getrennt durch Cartonpassepartouts, in deren Aus-
schnitte sie (wie in einen Napf) hineingestrichen werden.
Nach dem Trocknen wird mit weissem Papier hinterklebt
(„Zeitschr. für Reprod." 1901, S. 98).

Dreifarbenphotographie.

In der Dreifarbenphotographie wird sowohl 1. das
indirecte Verfahren (auf dem Umwege des Diapositives) als
2. das directe Dreifarben-Verfahren practicirt. Bei ersterem
erzeugt man drei Halbtonnegative für Roth, Gelb und Blau,
ohne Raster-Einschaltung, copirt deren Diapositive und
reproducirt diese Autotypien mittels Raster (über Albert's
Copir-Raster vergl. weiter unten). Hierbei arbeitet man so-
wohl mit Gelatine- als auch Collodionplatten. Bei letzterem
Verfahren werden vom farbigen Originale unmittelbar mit
farbenempfindlichen Platten unter Einschaltung eines Rasters
die Autotypie-Negative für das Blau-, Gelb- und Roth-Cliché
erzeugt.

Dieser letztere kürzere Weg wird meistens bevorzugt und
auch an der k. k. Graphischen Lehr- und Versuchsanstalt in
Wien ausser dem ersteren Verfahren gelehrt (siehe Ilustrations-
beilage „Phot. Corr." 1902). — Der Vierfarbendruck tritt
im Autotypie-Verfahren mehr und mehr in den Hintergrund.

Dreifarben-Aufnahmen nach lebenden Modellen
publicirte „La Photographie française" in ihrer Februar-
Nummer 1902; auch „Bull. Soc. franç." 1902, April-Nummer,
in Autotypie von Prieur & Dubois in Puteaux-sur-Seine.
Gesammtdauer der Expositionszeit und des Wechselns der
Cassette: 25 Secunden („Phot. Mitth." 1902, S. 129). Fast
gleichzeitig, unmittelbar darauf, publicirte Miethe ebenfalls
die Dreifarbenaufnahme eines lebenden Modells (Damenporträt)
im „Atelier des Photographen", April 1902, und zwar war
die Blaufilter-Aufnahme 1 Secunde, die Grünfilter-Aufnahme
1 1/2 Secunden, die für Roth 3 Secunden belichtet worden.

Florence bringt in der „Phot. Chron." 1902, S. 205
(ohne Quellenangabe) einen Bericht über die Farben-Photo-
graphie nach dem Dreifarbensysteme; wir haben bereits im
vorigen Jahre in diesem „Jahrbuche" für 1901, S. 257ff. und
628ff., über dasselbe Thema ausführlich berichtet.

Ueber die Bildung von Schwärzen und grauen Halb-
tönen im Dreifarbendrucke gibt Monpillard Aus-
führungen, welche er mit farbigen Tafeln unterstützt (,, Bull.
Soc. franç." 1902, S. 169).

Gustav Selle in Brandenburg a. d. H. erhielt ein D. R.-P.
Nr. 120982, vom 17. Mai 1899, auf ein Verfahren zur
Prüfung der für den photographischen Dreifarben-
druck zu verwendenden Monochromnegative und
der nach diesen gewonnenen Druckplatten, wie auch
zur Prüfung der Druckfarben. Photochromoskope be-
ruhen im Allgemeinen auf dem Principe der Farbenmischung,
d. h. das durch die drei Farbenfilter fallende Licht summirt
sich zu Weiss. Beim Dreifarbendruck dagegen tritt eine Farben-
subtraction ein, d. h. das durch die übereinander gedruckten
Grundfarben hindurchgehende Licht wird in jeder Farbschicht
partiell filtrirt, so dass es nach Durchgang durch die dritte
Schicht völlig absorbirt ist und die Fläche schwarz erscheint.
Die Farbenfilter des Photochromoskopes müssen deshalb zu
den Farben, in denen die vor ihnen eingesteckten schwarzen
Monochromdiapositive erscheinen sollen, complementär sein,
also z. B. das Farbenfilter für das Rosabild: grün. Denn die
Farbenwirkung kommt beim Photochromoskope dadurch zu
Stande, dass von dem weissen, durch Mischung aus den drei
Lichtarten entstehenden Grundlicht an den schwarzen Stellen
des eingeschobenen Diapositives, also den Bildstellen eine
Lichtart abgeschnitten wird, so dass sich an diesen Stellen
nur zwei Lichtarten mischen können, statt drei, wie im
weissen Grundlichte. Soll aber eine bestimmte Farbe, im Bei-
spiele also Rosa, an diesen Stellen erscheinen, so muss aus
dem weissen Lichte an diesen Stellen die Complementärfarbe,
im Beispiele Grün, abgeschnitten werden. Steckt man also
das Rosadiapositiv vor das Grünfilter und lässt die beiden
anderen Bildöffnungen frei, so erblickt man ein rosafarbenes
Bild auf weissem Grunde, also ein ebensolches Bild, wie es
der Monochromdruck mit der Rosadruckplatte ergeben würde.
Stellt man daher zu den Druckplatten Diapositive her und
steckt sie einzeln vor die Lichtfilter der complementären
Farbe eines Photochromoskopes, so kann man mit diesem die
Richtigkeit der Negative, der Druckplatten und auch der
Druckfarben prüfen. Steckt man zwei solche Diapositive zu
gleicher Zeit, so kann man die Richtigkeit des Zusammen-
druckes der beiden Grundfarben prüfen. Für die Prüfung
der Richtigkeit des Gesammtbildes durch Einstecken aller drei
Diapositive ist das Verfahren bereits bekannt (,, Phot. Chron."
1901, S. 391).

Das Selle'sche D. R.-P. Nr. 95790 zur Herstellung von Dreifarben-Diapositiven mittels über einander gelegter, dünner Folien von gefärbter Chromatgelatine wurde Anfangs 1902 auf Einspruch Hesekiel's (Berlin) für nichtig erklärt, weil die Grundzüge des Selle'schen Verfahrens schon Anfangs der siebziger Jahre von Ducos du Hauron angegeben worden waren.

Die Publikationen von Farmer und Symmons, Ives u. A. über Theorie und Praxis des Dreifarbendruckes finden sich im „Brit. Journ. of Phot. Almanac" 1902, S. 847 u. ff. zusammengestellt.

Ferner siehe J. Cadet und Sanger Shepherd, „Orthochromatic and Three Colour Photography", Ashtead, Surrey 1901, und C. Lichtenberg, „Die indirecte Farbenphotographie in der Hand des Amateurs", Stolp 1901.´

Eine Brochure „Kromskop Color Photography" (Ives' System) erschien im Verlage der Ives Kromskop Co., 1324 Chestuut Street, Philadelphia 1901.

Lichtfilter für Dreifarbendruck werden in orangefarbigen, grünen und blauvioletten Farben verwendet.

Flüssigkeitsfilter sind sehr geeignet; sie werden am besten vor dem Objective angebracht und mit entsprechenden Farblösungen gefüllt (geliefert von Steinheil in München). Viel verwendet sind auch käufliche Trockenfilter, welche unmittelbar vor die lichtempfindliche Platte eingeschaltet werden (sogen. Dreifarben-Selectionsfilter). Sie werden geliefert von Talbot in Berlin, von Voigtländer in Braunschweig u. A.

Miethe macht neuerdings darauf aufmerksam, dass die Grünfilter für Dreifarbendruck bei Anwendung von Erythrosinplatten starke Dämpfung im Gelbgrün ausüben müssen, um die dominirende Gelbgrünempfindlichkeit letzterer gegenüber ihrer geringen Blaugrünempfindlichkeit anzugleichen („Atelier d. Phot." 1901, S. 49).

Hupfauf empfiehlt die altbekannte Methode: dünne gefärbte Collodionhäutchen in die Blendenöffnuug einzusetzen („Phot. Corresp." 1902, S. 245).

Die Auffindung eines richtigen Expositionszeitverhältnisses für die drei Theilbilder ist eine äusserst wichtige. Von dem genauen Innehalten desselben hängt das Resultat wesentlich ab. Man kann diese Arbeit so ausführen, dass man eine Grauscala oder irgend ein weisses körperliches Object, beispielsweise eine Gipsbüste, hinter den drei Theilfiltern aufnimmt und die drei Aufnahmen dann gleichzeitig entwickelt und vergleicht. Man kann sich aber auch zu

diesem Zwecke eines dreifachen Röhrenphotometers bedienen,
welches Miethe „Chromophotometer" genannt hat. Das
Instrument wird im Dunkeln geladen und einige Secunden
gegen einen von weissem Tageslichte beleuchteten Bogen
Cartonpapier exponirt. Die Expositionszeit wird so gewählt,
dass hinter dem Blaufilter etwa Nr. 10 noch erscheint. Aus
der Zahl der hinter den beiden anderen Filtern erschienenen
Nummern folgt dann ohne weiteres die Expositionszeit der
drei Theilnegative, die bei allen Originalen selbstverständ-
lich immer einzuhalten ist, ganz gleichgültig, ob dieselben
Roth oder irgend eine andere Farbe vorwiegend enthalten.
Arbeitet man bei elektrischem Lichte, so wird natürlich das
Expositionszeitverhältniss für dieses ermittelt. Man wird finden,
dass elektrisches Licht für Roth und Grün wesentlich kürzere
Expositionszeiten erfordert als für Violett. (Miethe „Zeitschr.
f. Reprod." 1901, S. 187).

Apparate zur Herstellung von Photographien
nach dem Dreifarbensysteme. Die Methoden der Photo-
graphie in natürlichen Farben gewinnen immer mehr Eingang
in die Fachkreise, und es sind daher die Constructeure bemüht,
die zu diesem Processe nöthigen Apparate zu verbessern und
handlicher zu machen. Albert Hofmann, dessen schon
im „Jahrbuche" 1901, S. 257, Erwähnung gethan ist, hat
für sein Verfahren eine eigenartig gebaute „Multiplicator-
Cassette" ersonnen. Die Erfindung bezieht sich auf Cassetten
zu schnell aufeinander folgenden Aufnahmen für Zwecke der
Farbenphotographie, bei denen in der Cassette selbst, vor den
nebeneinander stehenden Negativplatten, Lichtfilter derart
angeordnet sind, dass sie mit den Platten verschoben werden.
Die frühere Construction zeigte die drei Platten in gerader
Linie nebeneinander gestellt, wies aber den Uebelstand auf,
dass das Verschieben die Aufmerksamkeit des aufzunehmen-
den Modelles erregte und eine unwillkürliche Bewegung des
Kopfes oder der Augen, nicht Passen der Theilaufnahmen
bedingte. Diesem Mangel wird durch die in Rede stehende
Multiplicator-Cassette abgeholfen. Sie besteht in der Aus-
bildung des Cassettenrahmens zu einem drehbaren Prisma, auf
dessen Seitenflächen die Negativplatten (d. i. lichtempfindliche
Platten) mit den Lichtfiltern angeordnet sind, eine Vorrichtung,
welche (ohne Lichtfilter) bei Magazincameras schon öfters
angewendet wurde, bei Cameras für Farbenphotographie sich
jedoch als Neuheit darstellt. Der Vortheil dieser Construction,
welche unter D. R.-P. Nr. 120793 patentirt ist, liegt darin, dass
der Aufzunehmende das Wechseln der Platten nicht bemerkt.

Fig. 311 zeigt diese von oben gesehen (links ist die Cassette in Verbindung mit der Camera abgebildet), Fig. 312 die Detail-

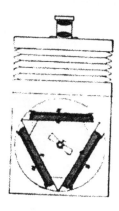 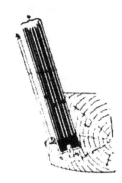

Fig. 311. Fig. 312.

zeichnung der Cassette mit vorgeschaltetem Lichtfilter (*M*) („Phot. Centralbl." 1901, S. 314).

Da es bei der grossen Dunkelheit, die im Laboratorium beim Arbeiten mit farbenempfindlichen Platten herrschen muss, schwierig ist, die richtige, für eine bestimmte Farbe sensibilisirte Platte hinter dem entsprechenden Farbenfilter einzulegen, und Verwechselungen den beabsichtigten Effect zunichte machen, erfand A. Hofmann sogen. „Plattensätze" für Mehrfarbenphotographie, welche einen Missgriff von vornherein ausschliessen. Diese Plattensätze können sowohl in der oben beschriebenen Multiplicator-Cassette oder auch in der älteren geradlinigen Construction verwendet werden und sind derart gestaltet, dass auch bei vollkommener Finsterniss

Fig. 313.

es zu keiner Irrung beim Einlegen kommen kann. Es werden die den verschiedenen Lichtfiltern entsprechenden Platten an den verschiedenen Ecken abgeschrägt oder an den Seiten schmäler geschnitten und die betreffenden Plattenlager corre-

spondirend ausgestattet. Zur Sicherstellung der richtigen
Plattenfolge in Wechsel-Cassetten oder Magazincameras werden
die diesbezüglichen Rahmen oder Cassetten mit einem oder
mehreren Zapfen und correspondirenden Vertiefungen versehen,
die ein genaues Passen bedingen. Diese Ausstattung ist für
die Cassetten einer Filterart immer dieselbe, für die ver-
schiedenen Filterarten aber eine verschiedene („Allg. Anz. f.
Druckereien" 1901 S. 1727).

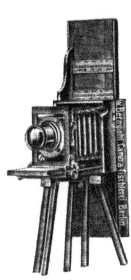

Fig. 314. Fig. 315.

Davidson stellte drei Cameras parallel nebeneinander
und bringt durch einen Verschiebungs-Mechanismus alle
Einzelcameras nach einander in die gleiche Stellung, was
kaum einen Vortheil vor den Multiplicator-Cassetten in einer
Camera darbietet (Patent vom Jahre 1899. „Phot. Centralb."
1902, S. 48).

Professor Miethe's Aufnahme- und Betrachtungs-
Apparat für Dreifarbenphotographie bringt Bermpohl, Kunst-
tischlerei in Berlin, in den Handel. Ein Lichtfilter-
Ansatz-Schlitten (Fig. 313) ist an eine Doppelcassette
anzubringen, damit man mit Perutz' „Perchromoplatten"
rasch die Belichtungen hinter Blau-, Grün-, und Roth-Trocken-
filtern macht (Expositionsverhältniss 1:2:2½), und zwar auf
einer einzigen Platte vom Format 9 × 24 cm. Die Einrichtung

kann an jede Stativcamera angebracht werden (Fig. 314), so dass man mit einem Objective in rascher Reihenfolge Porträt- und Landschaftsaufnahmen machen kann. — Die erhaltenen Negative werden dadurch controlirt, dass man vor ihnen Diapositive copirt und diese in drei Theile zerschneidet und in einem Zink'schen Chromoskope (siehe Fig. 315) betrachtet, und zwar so gelegt, dass das Rothfilterbild mit rothem Licht, das Grünfilterbild mit grünem und das Blaufilterbild mit blauem Licht beleuchtet wird. Erscheint im Chromoskope eine Farbe, z. B. Blau, vorherrschend, so ist dies ein Beweis, dass das blaue Theilbild zu lange belichtet war; erscheint das Bild violett, so gilt das Gleiche für das blaue und rothe Theilbild u. s. w. Die Dreifarben-Negative werden nach erfolgter Controle für Herstellung von Dreifarbendruck-Clichés verarbeitet.

Ueber das Lumière'sche Verfahren der Farbenphotographie und dessen Verwendung in der Mikrophotographie schreibt H. Hinterberger in „Phot. Mitth." 1902, S. 53.

Chromoskopie.

Die Besichtigung von Diapositiven nach Dreifarben-Aufnahmen in sogen. Chromoskopen bildet den Gegenstand mehrerer Patentbeschreibungen und Publikationen.

Clausen und von Bronk in Berlin N 4 bringen das Chromoskop von Ives zum Preise von 200 Mk. in den Handel, einzelne farbige Bilder kosten pro Stück 6 Mk.

Thomas Knight Barnard in Oswestry und Frederik Gowenlok in Potters Bar erhielten ein D. R.-P. Nr. 114928 vom 3. Juni 1899, auf ein Chromoskop mit justirbaren Spiegeln. Die halbdurchlässigen Spiegel N eines Chromoskopes (von denen in Fig. 316, die als Darstellung eines Stereochromoskopes zu denken ist, nur einer sichtbar ist) befinden sich auf einem Schlitten O, der durch die Stellschraube T in seiner Längsrichtung verschoben werden kann. Die Neigung des Schlittens wird zweckmässig durch Stellschrauben V regulirt, während Druckfedern W den Schlitten in seiner Lage sichern. Auch die Neigung der Spiegel gegen den Schlitten soll durch die auf die Anschlagplatte Q der Spiegel wirkende Stellschraube S in Verbindung mit den Zugfedern M regulirt werden können („Phot. Chronik" 1901, S. 189).

Rob. Krayn in Berlin erhielt ein deutsches Patent, Nr. 117239 vom 19. Dezember 1899, auf die Einrichtung

zur Bildjustirung bei Dreifarbenchromoskopen.
Das rothe Bild *r* und das grüne Bild *g* (Fig. 317) werden in

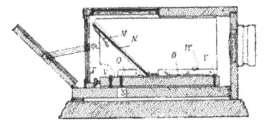

Fig. 316.

festen, um *s* drehbaren Winkelstücken *ef* gelagert. Sind sie
in diesen richtig justirt, so können sie in Bezug auf Spiegel

und das blaue Bild ge-
meinsam justirt werden,
ohne ihre relative Jus-
tirung dabei zu verlieren
(„Phot. Chronik" 1901,
S. 288).

Louis Ducos du
Hauron in St. Maurice

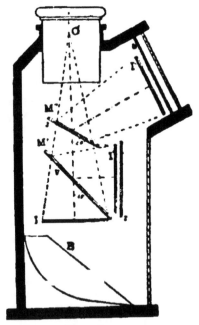

Fig. 317.　　　　　　　Fig. 318.

liess sich ein D. P.-P. (Nr. 117372 vom 14. Januar 1900) ertheilen
über Einrichtung zur Erleichterung des optischen
Zusammenpassens der Theilbilder bei Chromoskopen.
Vor jedem Theilbilde befindet sich eine möglichst planparallele

Scheibe aus Glas und dergl, die um eine in ihrer Ebene
gelegene Achse drehbar ist. Die Drehung bewirkt in der
Durchsicht eine leichte, seitliche Verschiebung des optischen
Bildes, die zur optischen Bildjustirung benutzt wird („Phot.
Chronik" 1901, S. 269).

L. J. E. Colardeau und Richard erhielten ein Patent
Nr. 302579 vom 30. Juli 1900 („La Photographie" 1901, S. 92)
auf ein Chromoskop. Mit diesem Instrumente, welches im
Durchschnitte in Fig. 318 dargestellt ist, kann man die drei
farbigen Bilder I, I', I'' auf einander legen. Um die doppelte
Reflexion auf die beiden durchsichtigen Spiegel M' und M',

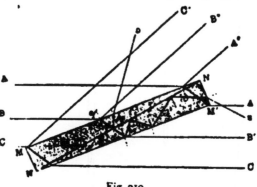

Fig. 319.

zu vermeiden, sind diese Spiegel mit einer der Farbe des
Bildes complementär colorirten Unterlage versehen, die die
Aufgabe hat, zu reflectiren. Z. B.: die blauvioletten Strahlen,
welche durch das Filter b und durch das Bild I' gehen,
reflectiren sich auf M'-Spiegel mit gelb gefärbter Unter-
lage, welche alle blauen Strahlen absorbirt. Diese farbige
gelbe Schicht ist dagegen durchlässig für die grünen und
orangerothen Strahlen, welche von den zwei anderen farbigen
Bildern I und I'' kommen. Nimmt man anstatt des Oculars O
ein Objectiv, so kann man direkt die dreifarbigen Bilder auf-
nehmen.

Antonio Sauve erwarb ein Patent Nr. 301140 vom 12. Juni
1900 („La Photographie" 1901, S. 76) auf ein Chromoskop
(Synchromoskop oder Apparat, um vergrösserte und auf ein-
ander gelegte Bilder dreier mit farbigen Schirmen bekleideter
Diapositive zu sehen). Anstatt der gewöhnlich benutzten
Spiegel werden Prismen verwendet (Fig. 319). Derselbe Er-
finder hatte für die Einstellung der dreifarbigen Negative
eine Blende mit drei verschiedenen Oeffnungen empfohlen.

Chromograph der Gesellschaft Prieur & Dubois. Es
ist bei diesem Apparate ein Verfahren mit geeigneten Cassetten
patentirt, welches zur Erzielung von Bildern in Magazin-Cameras
für die indirecte Dreifarben-Photographie vervollkommnet
ist. Die Patentinhaber nehmen für sich die Idee in Anspruch,
jeden Plattenträger eines Magazinapparates mit einem farbigen
Lichtfilter zu versehen. Die Gewinnung der drei Negative

Fig. 320.

beschränkt sich dabei auf die nach einander erfolgende
Exposition dreier mit geeigneten Schirmen versehenen Platten,
ohne dass man einen Satz von Lichtfiltern einzeln in der Nähe
des Objectives handhabt. Prieur & Dubois beschreiben als
Beispiel eine Cassette mit zwei Falzen, welche durch Fig. 320
aufrecht wiedergegeben ist, als verticalen Durchschnitt in
AB, und als horizontalen Durchschnitt in CD, wobei diese
Cassette aus einem dünnen Blatte Eisenblech besteht, das
zerschnitten und zusammengefaltet ist. Diese Anordnung ist
in ihrer Anwendung auf die gewöhnlichen Plattenträger der
Detektivapparate von G. Naudet in seinem Buche „La Photo-
graphie des Couleurs à la portée de tous" beschrieben. In

einem weiteren Patente geben Prieur & Dubois die Construction eines sinnreichen Detectivapparates an, welcher sich vorzüglich zur dreifarbigen Photographie eignet („La Photographie" 1902, 1, S. 13).

Chromograph von L. Gaumont & Cie. Hinter dem Objective (Fig. 321) ist ein Spiegel M angebracht, der zugleich reflectirt und transparent ist; derselbe ist so aufgestellt, dass er um eine Achse sich bewegt, welche den Cassetten R, V und B parallel ist, die drei Seiten des Apparates einnehmen, während an der vierten sich das Objectiv befindet. In einer seiner Stellungen gestattet der Spiegel M das obere und nachherige Bild R und V hervorzurufen; nach genügender Expo-

Fig. 321. Fig. 322.

sitionsdauer geht der Spiegel plötzlich von der Stellung M in die Stellung M' über, welche die Belichtung der dritten Platte B gestattet, wobei der undurchsichtige Schirm E das Licht fernhält, welches auf die Platte V fallen könnte. Der Apparat ist auf einem Sockel (Fig. 322) mit Zapfen montirt, welche ermöglichen, dass man ihm jede für die Handhabung der drei Cassetten geeignete Stellung geben kann („La Photographie" 1902, S. 13).

Photographie in natürlichen Farben. (Körperfarben. — Lippmann's Interferenzphotochromien. — Silberphotochlorid. — Thorpe's Methode. — Sampolo-Brasseur-Process.)

Für die directe photographische Reproduction in Farben wurde auf dem Internationalen Photographen-Congresse in Paris 1889 der Name Photochromographie vorgeschlagen

und acceptirt. In Erweiterung dieses Beschlusses schlug
Vidal auf dem Congresse 1900 den Namen „photochromo-
types négatifs" für Negative vor, welche geeignet sind,
polychrome Drucke zu geben und Photochromographie
auch für indirecte Methoden des Dreifarbenbuchdruckes,
z. B. Photochromotypographie („Congressprotokolle" 1901,
S. 112).

Photochromie in Körperfarben.

Den Gedanken, farbige Lichtbilder durch Ausbleichen
organischer Farbstoffe (Photographie in Körperfarben) her-
zustellen, sprach zuerst Professor O. Wiener aus („Ann.
der Physik; auch dieses „Jahrbuch für Phot." 1896, S. 55
und 93). Er schlug vor: Papier mit einem schwachen Ge-
misch dreier absorptionsmässig lichtempfindlicher Farbstoffe
zu versehen, welche bei ihrer photochemischen Zersetzung
nur in weisse Stoffe zerfallen. Wirkt auf solche Schichten
farbiges Licht, so wird jeder farbige Stoff (jede farbige Com-
ponente) von der gleichfarbigen Beleuchtung unangetastet
bleiben, aber unter andersfarbiger zerstört. Vallot (dieses
„Jahrbuch für Phot." f. 1897, S. 425) griff diese Idee auf,
überzog Papier mit drei höchst lichtempfindlichen Farbstoffen
Blau, Gelb und Roth (Anilinpurpur, Curcuma und Victoria-
blau) und belichtete unter einem farbigen Transparente.
Hierbei bleichten die rothen Strahlen den gelben und blauen
Farbstoff, und liessen das Roth intact u. s. w. Dr. Neuhauss
arbeitete das Verfahren weiter aus („Phot. Rundschau" 1902).
Eine interessante, wichtige Originalpublikation Neuhauss'
über diesen Gegenstand ist auf S. 20 dieses „Jahrbuches"
enthalten. Das Ausbleichen wird nach Neuhauss durch
Zusatz von Wasserstoffsuperoxyd befördert, und das Fixiren
der Farbenbilder geschieht mittels Kupfersalzen, auf
welches Mittel Wiener auf Grund von Angaben Witt's be-
reits aufmerksam gemacht hatte.

Karl Worel hatte noch vor der Publication Dr. Neu-
hauss' im Grazer Club der Amateurphotographen am 12. No-
vember 1901 eine Collection Photographien in Körperfarben
ausgestellt (sowohl Camera-Aufnahmen als Contactdrucke),
ohne damals etwas über die Herstellungsweise mitzutheilen.

Anfangs 1902 machte Worel die Details der Herstellung
seiner Photochromien bekannt und publicirte sie im „Anzeiger
der Wiener kaiserlichen Akademie der Wissenschaften" vom
13. März 1902 und später mit einigen Neuerungen und Ver-
besserungen in der „Phot. Corresp." (1902). Er überzieht
Papier mit lichtempfindlichen rothen, gelben und blauen Farb-

stoffen und setzt zur Erhöhung der Lichtempfindlichkeit derselben etwas Anisöl (oder Anethol) zu („Phot. Corresp." 1902; Hanneke, „Phot. Mitth." 1902, S. 97).

Freiherr von Hübl bemerkt, dass die Worel'schen ätherischen Oele eminente Ozonbildner sind, welche als Sensibilisatoren dem leicht zersetzlichen unbeständigen Wasserstoffsuperoxyd gewiss vorzuziehen sind, vorausgesetzt, dass es möglich ist, in beiden Fällen etwa gleiche Empfindlichkeit zu erzielen („Lech u. Mitth." 1902, S. 77).

„Phot. Chronik" 1901, S. 462 macht aufmerksam, dass Ellis die Zerstörung der Farben im Lichte durch Zusatz von Oxalsäure oder Weinsäure beschleunigte, welches Verfahren Ellis' übrigens schon vor zwei Jahren in diesem „Jahrbuche" für 1899, S. 469, beschrieben worden war.

Lippmanns Photochromic mittels des Interferenz-Verfahrens.

Ueber die Farbenphotographie nach Lippmann's Systeme erschien im Verlage von Gauthier-Villars (1901) ein Werk von Alphonse Berget: „La Photographie des couleurs par la méthode interférentielle de M. Lippmann".

Ueber directe Photochromie nach Lippmann macht Goddé („Bull. Soc. franç. Phot." 1901, S. 351) Mitteilung. Er bereitet die Gelatine-Emulsion unter Zusatz von Methylviolett bei höchstens 32° C., übergiesst die Platten, wäscht nach dem Erstarren mit Alkohol, trocknet, sensibilisirt eventuell nochmals mit ammoniakalischem Erythrosinsilber, entwickelt in der üblichen Weise mit Pyrogallol-Ammoniak oder mit Glycin-Pottasche; fixirt wird mit Hyposulfit; Verstärker: Quecksilberchlorid und Schwärzen mit Glycin-Entwickler.

Douglas Fawcett fixirte Platten für Lippmann's Photochromieverfahren und entwickelte sie nachher physikalisch, wobei die vollen Farben hervortraten, ein Beweis, dass dieser Process nicht nur oberflächlich verläuft („Phot. Corresp." 1901, S. 419).

· Das „Contra-Blau", welches Lüppo-Cramer bei Aufnahmen von roth sensibilisirten Lippmann'schen Platten jenseits des Roth im Spectrum erhalten hatte, erklärt uns Buss dadurch, dass die Platten für Infraroth sensibilisirt waren, dessen Wellenlänge doppelt so gross ist, als die des beobachteten Blau (dieses „Jahrbuch" f. 1901, S. 23 und 37). O. Wiener untersucht den Gegenstand eingehend und stellt die obige Ansicht in einer Abhandlung („Phot. Corresp." 1901, S. 141) richtig. Es sei allerdings die Entstehung eines Blau zweiter Ordnung u. s. w. im Infraroth denkbar; der Grund ist

35

einfacher Natur; er liegt darin, dass zwei Wellenlängen sich durch Interferenz nicht nur verstärken, wenn ihr Gang-Unter-schied gleich einer ganzen Wellenlänge ist, sondern auch wenn er zwei, drei u. s. w. ganze Wellenlängen beträgt. Dies sei durch einfache Erwägungen zu finden; die umständlichen Rechnungen Buss' beruhen übrigens auf einer irrthümlichen Ableitung. Nach O. Wiener hat Lüppo-Cramer ein solches Blau zweiter Ordnung (Contrablau) nicht in

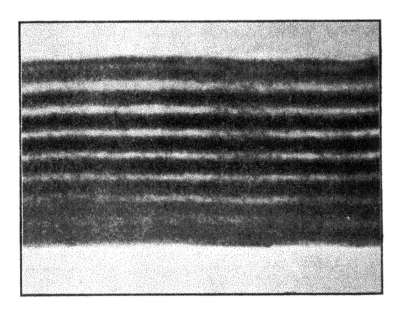

Fig. 323.

der Haud gehabt. Die blaue Farbe sei vielmehr durch sogen. Oberflächenwellen des Lichtes entstanden, welche sehr störend einwirkt und andere Farben zum Vorschein bringt, als sie unter ausschliesslicher Mitwirkung des eigent-lichen Lippmann'schen Elementarspiegels der normalen Photochromie zu Stande kommen würden. Die Oberflächen-welle kann durch Eintauchen in Benzol, Aufkitten von Canadabalsam zum Verschwinden gebracht werden, und in der That verschwand das „Contrablau" unter diesen Umständen. Diesen Versuch mit Benzol hat Lilppo-Cramer nicht richtig gedeutet (a. a. O.) und Wiener zeigt, dass ein solches Blau zweiter Ordnung (Contrablau) überhaupt nur sehr schwer zu

Stande kommen kann und die bisher beobachteten Blau-
färbungen aus Infraroth **Lippmann**'scher Spectrumphoto-
graphie hiermit nichts zu thun haben.

E. **Senior** untersuchte mittels **Mikrophotographie**
des Querschnittes von Lippmann's Photochromien
(ähnlich wie es vor ihm zuerst Dr. **Neuhauss** durchgeführt
hatte) die Structur derselben. Fig. 323 zeigt den Querschnitt
einer **Lippmann**'schen Photographie in natürlichen Farben
am rothen Ende des Spectrums, 2700 Mal vergrössert; jene
Seite der Schicht, welche mit dem Quecksilber bei der Auf-
nahme in Berührung war, ist in unserer Figur oben („Photo-
graphy" 1902, S. 65; „Allgemeine Photographen-Zeitung"
1902, S. 550).

Dr. R. **Neuhauss** theilt in der „Phot. Rundschau" 1902,
S. 62 mit, dass diese von E. **Senior** „als dünne **Zenker**'sche
Blättchen" in „Photography" 1902 angeführten Mikrophoto-
graphien bloss Aufnahmen der Diffractionssäume sind und
dies geht auch aus dem Umstande hervor, dass die Streifen
einen viel zu grossen gegenseitigen Abstand aufweisen.

Ueber **Thorpe's** Methode der Photographie in natürlichen
Farben siehe dieses „Jahrbuch" S. 229.

Photochromien auf Silberphotochlorid.

Chlorsilbergelatinepapier (englisches P. O. P.-Papier) gibt,
unter farbigen Gläsern copirt, Andeutungen der Farben, wie
bereits **Warnecke** angegeben hatte und **Mackie** neuerlich
erwähnte. **Haddon** macht aufmerksam, dass auch gesilbertes
Albuminpapier, wenn man zuerst am Lichte schwach anlaufen
lässt, und dann unter farbigen Gläsern copirt, ähnliche
Farbenandeutungen gebe („Brit. Journ. Phot." 1901, S. 462).

Der **Sampolo-Brasseur-Process** der indirecten
Erzeugung von Photochromien, welcher auf einem
ähnlichen Verfahren beruht wie der **Joly**'sche (siehe dieses
„Jahrbuch" 1899, S. 542) wurde von **Brasseur** selbst ein-
gehend und mit vielen Figuren in „The Phot. Journal" 1901,
S. 266 beschrieben.

Entwickeln von Bromsilbergelatineplatten.

Ueber die **Theorie der Entwicklung** siehe **Lüppo-
Cramer** in „Phot. Corr." 1901, S. 315; ferner erschienen über
Entwicklung von Trockenplatten sehr beachtenswerthe
Publicationen von Frhrn. v. **Hübl**: Die Entwicklung der photo-
graphischen Bromsilbergelatineplatte bei zweifelhaft richtiger

Exposition. Halle a. S., 2. Auflage, Wilhelm Knapp, 1902.
R. A. Reis: Die Entwicklung der photographischen
Bromsilbertrockenplatte und die Entwickler.
Halle a. S., Wilhelm Knapp, 1902.

Eine ausführliche Beschreibung der Chemie der organischen
Entwicklersubstanzen, bearbeitet von Andresen, ist in der
5. Auflage von Eder's Photographie mit Bromsilber-
gelatine, Halle a. S., Wilhelm Knapp, 1902, erschienen.
Daran schliesst sich eine detaillirte Beschreibung der praktischen
Behandlung der Entwickler für photographische Platten und
Papiere.

Im Verlage von Charles Mendel erschien ein Auszug
aus der „Photo-Revue" über das Entwickeln in zwei
Schalen „Le développement automatique à deux cuvettes" 1902.

Entwickeln bei hoher Temperatur.

Richard Hoh & Co. in Leipzig erhielten ein D. R.-P.
Nr. 126216 vom 13. Januar 1901 auf ein Verfahren zum Ent-
wickeln photographischer Bilder bei hoher Aussentemperatur.
Bei diesem Verfahren werden photographische Bilder bei
hoher Aussentemperatur in der Weise entwickelt, dass man
Schalen aus porösem Thone für die Entwicklungsbäder ver-
wendet und eine Kühlung dadurch herbeiführt, dass man
einen Theil des Entwicklers in diesen oder das vorher in die
Poren der Schalen eingedrungene Wasser oder dergl. ver-
dunsten lässt („Phot. Chron." 1902, S. 111).

Frhr. v. Hühl ermittelte die beste Concentration für
verschiedene Entwicklersubstanzen, falls man fünf-
procentige Pottaschenlösung benutzt. Er fand, dass wahr-
scheinlich die Anzahl der im Molecule wirkenden Gruppen
maassgebend sein dürfte, wobei die Amidogruppen doppelt
so wirksam als die Hydroxylgruppe anzunehmen ist (Hübl:
Die Entwicklung der photographischen Bromsilber-Gelatine-
platte bei zweifelhaft richtiger Exposition. Wilhelm Knapp,
Halle a. S., 1901).

Eine sehr schätzbare Tabelle über die Rapidität
und Deckkraft verschiedener Entwickler und ihre
Verzögerung durch Bromkalium gibt Freiherr von Hübl
(a. a. O.).

Ueber den Einfluss der verschiedenen Entwickler,
ihrer Concentration und von Verzögern stellte Sterry
Versuche an und construirte die charakteristischen Schwärzungs-
curven („Camera obscura" 1901, S. 754).

Ueber den Einfluss der Verdünnung des Entwicklers auf den Bildcharakter siehe Joh. Gaedicke auf S. 87 dieses „Jahrbuches".

Entwicklungsfactor. Bekanntlich besteht Watkins' System der Entwicklung darin, dass der Factor angegeben wird, mit welchem man die Zeitdauer des Erscheinens des Bildes in den höchsten Lichtern multipliciren muss, um die Gesammtdauer der Entwicklung zu finden. Dieser Factor schwankt bei den verschiedenen Entwicklern und wird von Watkins folgendermassen angegeben („Phot. News" 1901, S. 771).

Grain (englisch)							Grain (englisch)		Factor.
Pyrogallol-Soda,	1	Pyrogallol auf die Unze,				$^1/_4$	Bromid		9
„	2	„	„	„	„	$1^1/_2$	„		5
	3	„	„	„	„	$^3/_4$	„		$4^1/_2$
„	4	„	„	„	„	1	„		4
„	8	„	„	„	„	2	„		$3^1/_4$
Hydrochinon									$5^1/_2$
Eikonogen									9
Metol									30
Glycin									14
Amidol (2 Grains)									18
Rodinal									40
Metol·Hydrochinon									14
Ortol									10
Diogen									12

Claude Rippon befasst sich näher mit dem Watkinsschen Entwicklungsfactor („Brit. Journ. of Phot." 1901, S. 389) und macht auf den Einfluss der Temperatur aufmerksam.

Verminderung der Lichtempfindlichkeit von Bromsilbergelatineplatten durch Tränken mit verschiedenen Entwicklern. Lüppo-Cramer beobachtete, dass die Lichtempfindlichkeit von Bromsilbergelatine nach dem Baden im Metol-Entwickler, sowie Eisenoxalat, Amidol, Glycin und Paramidophenol beträchtlich sinkt, z. B. auf ein Drittel oder auf die Hälfte, während der alkalische Hydrochinon-Entwickler die Empfindlichkeit nicht herabsetzt. Diese Beobachtung ist für die Praxis der Entwicklung bei ungenügendem Dunkelkammerlichte von Wichtigkeit. Während trockene Platten durch solches Licht total verschleiert werden, kann man nach dem Uebergiessen die Entwicklung vornehmen, ohne Lichtschleier befürchten zu müssen („Phot. Corr." 1901, S. 421).

Beschleuniger für Eisenoxalat. Das äusserst verdünnte Fixirnatron wirkt auf die belichtete Bromsilbergelatineplatte auch dann als Vorbad günstig, wenn man es gänzlich auswäscht, bevor man die Platte in den Eisenoxalat-Entwickler bringt (Lüppo-Cramer, „Phot. Corr." 1901, S. 227).

Natriumpolysulfid (Schwefelleber) bewirkt als Vorbad noch in grösster Verdünnung (1 : 1000000) eine Steigerung des Entwicklungsvermögens vom Eisen-Entwickler, nicht aber von organischen Entwicklern; Natriumsulfit wirkt schwächer als Fixirnatron, ebenso Thiosinamin (Lüppo-Cramer, „Phot. Corr." 1901, S. 228).

Edinol. Ueber einen neuen photographischen Entwickler und eine neue Methode zur Darstellung aromatischer Oxyalkohole siehe A. Eichengrün auf S. 6 dieses „Jahrbuches".

Ueber Edinol- und Pyrophan-Entwickler siehe Dr. J. M. Eder auf S. 323 dieses „Jahrbuches"; vergl. ferner S. 10.

Das Edinol gibt wie das Metol eine sehr gute Combination mit Hydrochinon, welche neben schneller Wirkung auch eine hohe Deckkraft bietet. Diese Combination eignet sich auch vortrefflich zur Hervorrufung von Diapositivplatten und Bromsilberpapiercopien („Photogr. Mitth." 1902, S. 75).

Synthol heisst eine fertig gemischte Entwicklerflüssigkeit für Bromsilbergelatine von der Firma W. Burton in London („Photography" 1901, S. 362).

Für Negative unbekannter Expositionszeit eignet sich der Hydrochinon-Entwickler verschiedener Kraft in zwei Schalen oder ein Gemisch von Hydrochinon mit Eikonogen. A. Delammarre empfiehlt zwei Lösungen herzustellen: a) 100 Theile Natriumsulfit, 10 Theile Hydrochinon, 5 Theile Eikonogen zum Vol. von 1 Liter, in Wasser gelöst; b) 50 Theile Soda zu 1 Liter in Wasser gelöst. In die erste Cuvette gibt man 200 ccm a und 3 ccm b; in die zweite Cuvette 200 ccm b und 4 ccm a. Ueberexponirte Negative werden in der ersten Schale sich fertig entwickeln lassen. Normal belichtete Negative bleiben in der ersten, bis zum Erscheinen der höchsten Lichter, und werden dann in die zweite Tasse gebracht. Momentbilder werden nur in der zweiten Schale entwickelt („La Photogr."; „Bull. Assoc. Belge Phot." 1901, S. 489).

Eine Mischung von Metol-Hydrochinon in nachfolgender Zusammenstellung empfiehlt Griffin („Phot. News" 1902, S. 76): 3000 Theile Wasser, 1 Theil Metol, 14 Theile

krystallisirtes Natriumsulfit, 2 Theile Bromkalium, 4 Theile
Hydrochinon, 70 Theile krystallisirte Soda. Als Verzögerer
dient eine Lösung von Bromammonium und kohlensaurem
Ammoniak.

Glycin. — Brenzcatechin. — Adurol u. s. w.

Concentrirten Glycin-Aetzkali-Entwickler stellt
Freiherr von Hübl durch Lösung von 14 g Kaliummetabisulfit
und 14 g Aetzkali in 80 ccm Wasser und Zusatz von 10 g Glycin
her. Diese Lösung ist nicht ganz so gut haltbar wie der
Pottasche-Entwickler. Vor dem Gebrauche verdünnt man
1 Theil mit 25 Theilen Wasser.

Glycin-Hydrochinon-Entwickler. Als ein sehr rein
arbeitender, haltbarer und auch sonst vorzüglicher Entwickler
für Negative wird („The Americ. Amat. Phot." 1901, S. 404)
der nach der folgenden Vorschrift zusammengesetzte empfohlen:

I. Glycin 12 g,
Hydrochinon 4 „
Kohlensaures Kali 12 „
Natriumsulfit 45 „
Heisses Wasser 300 ccm,

II. Kohlensaures Kali 30 g,
Wasser 300 ccm,

Zum Gebrauche mischt man 1 Theil Lösung I mit 2 Theilen
Lösung II. Bromkaliumzusatz ist nicht erforderlich, da die
Negative auch ohne denselben klar bleiben. Die Mischung
kann wiederholt gebraucht werden, ohne dass die Klarheit
und Reinheit der Negative darunter leidet („Apollo" 1901,
S. 225). Aehnliche Entwickler mit Soda geben Dr. C. Stüren-
burg in „Der Photograph" 1902, S. 3, und M. Remy in
„Phot. Mitth." 1902, S. 78, an.

Brenzcatechin-Entwickler braucht ganz geringe
Mengen Aetznatron, um einen Rapidentwickler zu geben,
während Hydrochinon ziemlich viel kaustische Alkalien braucht.
Deshalb arbeitet der erstere Entwickler klarer und bei nicht
übertrieben langer Entwicklung völlig schleierfrei (E. Vogel,
„Phot. Mitth." 1901, S. 177).

E. Vogel empfiehlt neuerdings zum Entwickeln von
Momentaufnahmen folgenden Brenzcatechinentwickler:

Lösung I. Kryst. schwefligs. Natron . . 25 g,
Destillirtes Wasser 250 ccm,
Brenzcatechin 5 g.
Lösung II. Reines Aetznatron 3 g,
Destillirtes Wasser 250 ccm.

Die einzelnen Lösungen sind, gut verkorkt aufbewahrt, lange Zeit haltbar. Für den Gebrauch mischt man 1 Theil Lösung I, 1 Theil Lösung II und 3 bis 6 Theile Wasser. Dieser Entwickler arbeitet sehr klar und gibt vorzügliche Modulation, er ist daher insbesondere für Momentaufnahmen geeignet. Dagegen arbeitet z. B. Hydrochinon nicht so weich wie das Brenzcatechin und neigt auch leichter zum Schleiern ("Phot. Mitth." 1901, S. 160).

Concentrirter Brenzcatechin-Entwickler mit Pottasche. Löst man 10 g Kaliummetabisulfit und 15 g Pottasche in 40 ccm Wasser, fügt 6 g Brenzcatechin zu, bringt diese Lösung in eine Reibschale und fügt 35 g gepulverte Pottasche zu, so entsteht ein dünner Brei, welcher sich in verschlossenen Flaschen Wochen lang unverändert aufbewahren lässt. Vor dem Gebrauche verdünnt man dieses concentrirte Entwicklungsgemisch mit der 15 bis 20fachen Menge Wasser (Freiherr vou Hübl, „Die Entwicklung d. phot. Bromsilbergelatineplatte" 1901, S. 64).

Adurol-Entwickler. Gaedicke („Phot. WochenbL" 1901, S. 365) empfiehlt folgenden gebrauchsfertigen Adurol-Entwickler: 1000 ccm Wasser, 107 g krystallisirtes Natriumsulfit, 13 g Adurol, 53 g Pottasche. Die Mischung hält sich in verschlossenen Flaschen Monate lang und selbst in theilweise entleerten Flaschen ohne nennenswerthe Bräunung.

Als concentrirter, fertig gemischter Adurol-Entwickler ist zu empfehlen: 500 ccm Wasser, 25 g Adurol, 200 g krystall. Natriumsulfit, 150 g Pottasche, eventuell 2.5 g Bromkalium. Vor dem Gebrauche verdünnt man 1 Theil dieses Gemisches mit 5 Theilen Wasser, eventuell wenn für Momentaufnahmen, nur mit 3 Theilen Wasser.

Adurol-Entwickler ohne Alkali. Als langsam wirkender Entwickler für Platten und Films wird in „Photography" 1901, S. 643, Adurol ohne Zusatz von Alkali empfohlen. Die Vorschrift lautet:

Wasser	440 ccm oder	1000 ccm.
Natriumsulfit .	55 g "	125 g
Adurol	6 " "	13.5 g

Zum Gebrauche verdünnt man diese Vorrathslösung mit gleichviel Wasser. Bei normaler Belichtung erscheint das Bild in 4 bis 6 Minuten, und bei 10 bis 30 Minuten zeigt dasselbe volle Kraft und alle Einzelheiten in den Schatten. Bei Unterbelichtung erscheint das Bild nach höchstens 10 Minuten, in diesem Falle giesst man die Lösung besser ab und ersetzt sie durch gewöhnlichen Adurol-Entwickler mit Soda oder Pottasche. Bei Ueberbelichtung dauert es gewöhnlich nur zwei

Minuten oder noch kürzere Zeit, bis das Bild erscheint. In diesem Falle lässt man dieses Bad nur so lange einwirken, bis die Schatten des Negatives genügend durchgearbeitet sind, giesst es dann ab, setzt einige Tropfen Bromkaliumlösung 1:10 hinzu und giesst dann die Entwicklerlösung wieder über die Platte. Man vermeidet auf diese Weise den von der Ueberbelichtung herrührenden Schleier und erhält jeden beliebigen Dichtigkeitsgrad, falls man den Entwickler genügend lange einwirken lässt. Der Bromkaliumzusatz ist aber nur bei bedeutender Ueberbelichtung nöthig. Für gewöhnlich genügt es bei überbelichteten Platten, dieselben so lange im Entwickler liegen zu lassen, bis sie dicht genug sind. Die vorstehend beschriebene Methode eignet sich also besonders gut für überbelichtete Platten oder für Platten von zweifelhaft richtiger Exposition („Apollo", 8. October 1901, S. 224; „Phot. Wochenbl." 1901, Nr. 44, S. 348).

Wie die Firma Hauff & Co. in Feuerbach mittheilt, ist das Diamidoresorcin als Entwickler durch das Andresen'sche Patent Nr. 60174 der Actiengesellschaft für Anilin-Fabrikation, wie es in Eder's „Handbuch f. Phot." 3. Bd., 5. Aufl. S. 326, heisst, nicht geschützt. Vielmehr sei das Patent der Firma Hauff & Co. in Deutschland und anderen Staaten ertheilt worden, jedoch liess die Firma das Patent in Deutschland fallen, da das Diamidoresorcin keine Vorzüge dem Amidol gegenüber besitzt.

Natriumphosphat und Borax im Entwickler.

Das von Lumière & Seyewetz im Jahre 1895 vorgeschlagene (siehe dieses „Jahrbuch" für 1896, S. 184) dreibasisch phosphorsaure Natron (vergl. S. 305) entspricht nach Hühl fast vollständig dem Aetznatron, und zeigt im Vergleiche mit diesem kaum einen nennenswerthen Vortheil (A. Freiherr von Hühl, „Die Entwicklung photographischer Bromsilbergelatineplatten", 2. Aufl. 1901, S. 37).

In den „Phot. News" berichtet Milton Punnett, dass dreibasisch phosphorsaures Natron (Trinatriumphosphat) und Aceton vor den gebräuchlichen Alkalikarbonaten manche Vortheile bieten. Das dreibasische Natriumphosphat spielt bei manchen Entwicklern eine grosse Rolle, wir nennen hier nur Pyrocatechin. Wer mit letzterer Substanz Vergleichsversuche mit Soda, Pottasche, Aetzkali und dreibasischem Natriumphosphat angestellt hat, wird finden, dass gerade die letztere Combination gewisse Vortheile vor den übrigen hat(?). Sie arbeitet schneller als Pyrocatechin mit

Soda oder Pottasche, und gibt mehr Deckung als Pyrocatechin mit Aetzkali. Ferner stellt sich auch der Entwickler mit dreibasischem Phosphat im Preise billiger als der Pottasche-Entwickler, sobald man sich das Salz selbst aus den Komponenten, gewöhnlichem Natriumphosphat und Aetznatron, herstellt („Phot. Mitth." Nr. 6, 1902, S. 93).

Entwickler mit Borax. Waterhouse gibt in der „Photo-Era" Vorschriften, in denen als alkalische Substanz im Hydrochinon- oder Eikonogen-Entwickler Borax verwendet ist. Diese Entwickler besitzen grössere Haltbarkeit und bedürfen keines Zusatzes von Bromkalium, um schöne durchsichtige Schwärzen zu erhalten. Die Vorschriften sind folgende: Hydrochinon-Entwickler: 1000 ccm Wasser, 100 g Natriumsulfit, 30 g Borax, 10 g Hydrochinon. Eikonogen-Entwickler: 1000 ccm Wasser, 200 g Natriumsulfit, 25 g Borax, 10 g Eikonogen („Bull. Franç.", 15. October 1901, S. 472; „Phot. Wochenbl." 1901, S. 399).

Formaldehyd mit kaustischen Alkalien vermag ein Lichtbild auf Bromsilbercollodion zu entwickeln. Alkalicarbonate sind wirkungslos. Der Entwickler ist praktisch kaum brauchbar (Lüppo-Cramer, „Phot. Corr." 1901, S. 426).

Ueber die Wirkung des alkalischen Persulfates auf die organischen Entwickler siehe R. Namias in diesem „Jahrbuch", S. 120.

Ueber Acetonsulfit als Ersatz der Alkalisulfite im Entwickler siehe Wilhem Urban in diesem „Jahrbuche" S. 328.

Gallussäure, gemischt mit Pottaschelösung, wirkt für Bromsilbergelatine als Entwickler, wobei Bilder von warmbrauner Farbe entstehen. Natriumsulfit wirkt hierbei als äusserst starker Verzögerer, welche Wirkung durchaus abweichend von der bei anderen Entwicklersubstanzen ist (Lüppo-Cramer, „Phot. Corr." 1901, S. 424).

Tannin in alkalischer Lösung wirkt als Entwickler für Bromsilbercollodionplatten, Sulfit wirkt hierbei nicht als Verzögerer, sondern bedingt nur die Entstehung eines helleren Silberniederschlages (Lüppo-Cramer, „Phot. Corr." 1901, S. 426).

Stand-Entwicklung.

Langsame Entwicklung (Standentwicklung). C. H. Bothamley („Anthony's Bull."; „Phot. Mitth.", Bd. 39, S. 60) empfiehlt für langsame Entwicklung (Standentwicklung) den Gebrauch von Glas-, Porcellan- oder Zinkkästen, in welchen die Platten vertical aufgestellt werden. Je

nach Art und Concentration der Entwickler-Lösungen kann die Dauer des Hervorrufens zwischen 15 bis 20 Minuten, ja selbst bis 12 und 15 Stunden variirt werden. Für die langsame Entwicklung sind nicht alle Entwickler-Recepte zu benutzen, denn viele von ihnen haben den Fehler, in verdünnten Lösungen farbige Schleier zu geben. Als Beispiele seien angeführt:

Pyrocatechin. Die gemischten Lösungen halten sich sehr lange Zeit brauchbar, man versetze sie ab und zu mit etwas frischer, folgender Lösung A: 500 ccm Wasser, 50 g Natriumsulfit, 10 g Pyrocatechin; Lösung B: 500 ccm Wasser, 10 g Soda. Zu 50 ccm Lösung A und 50 ccm B wird 1 Liter Wasser gegeben. Die Dauer der Entwicklung ist fast die gleiche wie bei Pyrogallol.

Metol liefert weiche, harmonische Negative; eine gute Formel ist folgende: 1000 ccm Wasser, 2 g Metol, 40 g Natriumsulfit. Die Lösung hält sich gut.

Glycin ist für die Standentwicklung sehr empfehlenswerth, es gibt sehr brillante, gut detaillirte Negative von normaler Dichtigkeit. Die Formel ist folgende: 2000 ccm Wasser, 3 g Natriumsulfit, 3 g Glycin, 50 g Soda. Will man zarte Negative haben, so nehme man nur die Hälfte der angegebenen Sodamenge. Merkwürdig ist, dass die Negative nicht länger als eine Stunde in dieser Lösung verbleiben dürfen, andernfalls Gelbfärbung eintritt. Bothamley bemerkt, keine verdünnteren Lösungen, als die oben angegebenen zu benutzen. Die Lösungen selbst halten sich gut.

Das Rodinal in Verdünnung 1:150 bis 1:500 ist gleichfalls für die Standentwicklung zu gebrauchen. Die Temperatur der Entwickler-Lösungen soll zwischen 12 bis 20° C. gehalten werden.

E. Kästner fand, dass Metolentwickler stärker als andere Entwickler verdünnt werden kann und dann als vorzüglicher, vielleicht als der beste Standentwickler wirkt. Eine Lösung von $\frac{1}{2}$ g Metol, 5 g Sulfit und 5 g Soda in 2 Liter Wasser gibt eine haltbare, mehrmals zu gebrauchende Entwicklerflüssigkeit, worin sowohl kürzeste Momentaufnahmen, als auch lange Daueraufnahmen sich hervorrufen lassen (,,Phot. Rundschau" 1901, S. 91).

Als Standentwickler mit Brenzcatechin wird dessen Lösung, gemischt mit Sulfit, Lithiumoxyd und Aceton, empfohlen (,,Phot. Mitth." 1901, S. 192).

Tabloïd-Entwickler.

Burroughs Wellcome & Co., London, Snow Hill Buildings und Sydney N. S.W., 481 Kent Street, bringen in Tabletten gepresste Entwicklersubstanzen (Pyrogallol, Hydrochinon, Metol, Glycin u. s. w.), sowie die dazugehörigen Verzögerer und Beschleuniger unter der registrierten Schutzmarke „Tabloid Brand Photographic Chemicals" in den Handel.

Fixiren — Verstärken — Abschwächen.

Ueber das Zurückgehen der entwickelten Bilder beim Fixiren siehe Lüppo-Cramer, „Phot. Corr." 1901, S. 420.

Ueber die chemischen Vorgänge beim Fixiren von Bromsilber in Fixirnatron hielt A. Mackle einen Vortrag in der London and Provincial Potogr. Society und wies auf die bekannten Umsetzungsgleichungen hin („Brit. Journ. of Phot." 1901, S. 797).

Trueman empfiehlt ein saures Fixirbad mit Zusatz von Chromalaun („Phot. Wochenbl." 1902, S. 38).

Schnelles Auswaschen von Bildern und Platten. Auf Grund der grossen Unterschiede in der Zeit, welche die Osmose der Salzlösungen dem Wasser gegenüber zeigt, gibt Lux eine Vorschrift, die mit Fixirnatron und sonstigen löslichen Salzen versehenen Films, Platten und Positive in einer 20procentigen Lösung von essigsaurem Blei zu baden. Die Salze werden von der recht schweren Bleiacetatlösung rasch verdrängt, und lässt sich letzteres Salz dann auch durch ein paar Ausspülungen vollkommen entfernen. Die nämliche Idee finden wir ja schon bei Anwendung mehr verwandter Salze angegeben; die Zuhilfenahme der sehr schweren Flüssigkeit ist immerhin als Fortschritt zu vermerken („Phot. Chronik" 1901, S. 358).

Zerstörung der letzten Spuren von Fixirnatron.

Wasserstoffsuperoxyd wirkt nach Stolze nicht besonders gut als Zerstörer von Fixirnatron („Phot. Wochenbl." 1883, S. 348); es wurde aber trotzdem zum Zerstören der letzten Spuren von Fixirnatron wiederholt empfohlen. Nach Nabl vollzieht sich hierbei der Process $2 \cdot Na_2 S_2 O_3 + H_2 O_2 = Na_2 S_4 O_6 + 2 NaOH$, d. h. es bildet sich Tetrathionat und Aetznatron („Journ. Chem. Soc." 1901, S. 94).

Im Jahre 1901 gelangte als Mittel zur Zerstörung von Fixirnatron unter dem Namen „Antihypo" Kalium-

percarbonat $(K_2 C_2 O_6)$ in den Handel. Es wurde von
A. von Hansen genau untersucht (Chem. Centralbl." 1897,
S. 1040), später von G. Meyer in Zürich 1901 in Form von
Pastillen als Geheimmittel zur Zerstörung von Fixirnatron in
den Handel gebracht. E. Valenta erkannte auf Grund seiner
Analyse das Präparat als Kaliumpercarbonat, beschreibt seine
Wirkung und empfiehlt es ("Phot. Corresp." 1901, S. 235);
es wirkt nur unmittelbar nach seiner Auflösung in Wasser
und zersetzt sich rasch. Griffin in London verkaufte es unter
dem Namen „Hypax" („Journ. of the Camera Club" 1901,
S. 164). Dieses sauerstoffreiche Salz oxydirt das Fixirnatron,
so dass es genügt, die fixirten Platten oder Papierbilder
einige Minuten in Wasser zu waschen, dann in schwache, ganz
frisch hergestellte Percarbonatlösung zu tauchen und wieder
zu waschen.

Ammoniumpersulfat mit wenig Ammoniakzusatz zer-
stört Spuren von Fixirnatron, ohne das Silberbild merk-
lich anzugreifen, während es bei Gegenwart von Säuren rasch
abschwächend wirkt (Hauberrisser, „Atelier des Photogr."
1901, S. 96).

Lumière in Lyon bringt sogen. „Thioxydant" in den
Handel, welches zur Zerstörung von Fixirnatron dient und
weder Persulfat noch Percarbonat sein soll.

Verstärken.

Chemische Vorgänge beim Verstärken mit Queck-
silberchlorid und Natriumsulfit. Ueber die chemischen
Vorgänge beim Schwärzen von mit Quecksilberchlorid ver-
stärkten Platten mit Natriumsulfit macht Chapman Jones
Mittheilungen („The Amateur Photographer" 1902, Bd. 35,
S. 329). Natriumsulfitlösung zersetzt reines Mercurochlorid
oder Calomel $(Hg Cl)$ nach der Gleichung $2 Hg Cl + 2 Na_2 SO_3$
$= Hg Na_2 (SO_3)_2 + Hg + Na Cl$, d. h. die Hälfte des Queck-
silbers scheidet sich als Metall aus, die andere Hälfte geht als
Mercurisalz in die Lösung. Wenn jedoch Mercurosilberchlorid
(d. i. das mit Quecksilberchlorid gebleichte Silberbild) zugegen
ist, so lässt sich die Zersetzungs-Gleichung in der einfachsten
Form durch das Schema ausdrücken: $4 Hg Ag Cl_2 = Ag_2 + Hg$
$+ 2 Ag Cl + 3 Hg Cl_2$. In diesem Sinne tritt die Spaltung des
Niederschlages durch Natriumsulfit ein, d. h. es wird die
Hälfte des Silbers und ein Viertel des Quecksilbers als Metall
ausgeschieden. Der thatsächliche Schwärzungsvorgang bei
letzterem Processe ist aber complicirt und soll nach früheren
Analysen Chapman Jones' (siehe dieses „Jahrbuch" 1894,
S. 23) nach der Gleichung (mit Druckfehlercorrectur der

citirten Quelle) $4\,Ag\,Hg\,Cl_2 + 7\,Na_2\,SO_3 + x\,Na\,SO_3 = Ag_2$ $+\,Hg + Ag_2\,SO_3 \cdot x\,Na_2\,SO_3 + 3\,Hg\,Na_2\,(SO_3)_2 + 8\,Na\,Cl$ verlaufen. Auch **Hauberrisser** beschäftigte sich mit diesem Gegenstande, gibt an, dass reines Calomel von Natriumsulfit nicht geschwärzt werde (?) und dass bei Gegenwart von Mercurosilberchlorid durch Natriumsulfit oder Amidol und Sulfit eine ausgiebigere Schwärzung resultire, welche jedoch schwefelhaltig sei (?) und aus Quecksilber, Silber und Schwefel bestehe („Phot. Chron." 1902, S. 168).

Hélain benutzt zum Schwärzen der mit Quecksilberchlorid gebleichten Negative eine Lösung von 1 Theil Zinnchlorür, 1 Theil Weinsäure und 50 Theilen Wasser, wobei das Negativ (unter Reduction des Mercurosilberchlorides) schwarz wird („Phot. Chron." 1902, S. 140; „Bull. Soc. franç." 1901, S. 285; „Phot. Wochenbl." 1901, S. 222).

R. E. Blake-Smith und J. L. Garle empfehlen, die mit Quecksilberchlorid verstärkten (gebleichten) Negative durch nachträgliche Behandlung mit Formalin und Aetzkali zu schwärzen (Reduction des Chlor-Quecksilber-Silberbildes). Chapman Jones findet, dass diese Methode keinerlei Vortheile vor der älteren Methode: Schwärzung mit Eisenoxalat-Entwickler bietet („Phot. Mitth.", Bd. 38, S. 360; „The Amateur Photographer" 1901, S. 362; „Photography" 1901 S. 709).

Als Schwärzungsmittel für mit Quecksilber gebleichte Platten wird auch Acetonsulfit empfohlen (Precht, Süss, „Der Photograph" 1902, S. 61), was aber kostspieliger als das übliche Natriumsulfit ist und keine Vortheile mit sich bringt.

Günstig ist nach Hauberrisser das Schwärzen der mit Quecksilberchlorid gebleichten Negative mittels einer alkalischen Brenzcatechinlösung ohne Sulfit, z. B.: 1 Vol. einer zweiprocentigen Lösung von Brenzcatechin in Wasser, 1 Vol. Pottaschelösung (1 : 5) und 10 Vol. Wasser („Phot. Chron." 1902, S. 169).

Bei der gewöhnlichen Jodquecksilber-Verstärkung wird zum Quecksilberchloride so viel überschüssiges Jodkalium gegeben, bis das entstehende Jodquecksilber im Ueberschuss des Jodkaliums sich löst. L. P. Clerk benutzt die Erscheinung, dass Jodquecksilber ein wenig auch in überschüssigem Quecksilberchlorid löslich ist. Fügt man zu einer Lösung von 50 g Quecksilberchlorid in 1000 ccm Wasser unter Schütteln eine Lösung von 2,5 g Jodkalium in 50 ccm Wasser, so entsteht eine derartige Lösung. Zeigt sich infolge zu schnellen Zusatzes der Jodkaliumlösung eine schwache röthliche Trübung, so erwärmt man die Flüssigkeit etwas und lässt wieder

erkalten. In diese Lösung wird das zu verstärkende Bild gelegt; dieses nimmt darin eine bei auffallendem Lichte gelblichgrüne, in der Durchsicht orangerothe Färbung an. Darauf wird das Bild kurze Zeit gewaschen und dann in eine zehnprocentige Lösung von Natriumsulfit gebracht. In diesem Bade nimmt das Bild einen braunen, je nach der Dauer der Einwirkung desselben mehr oder weniger nuancirten Ton an, welcher zuletzt, etwa nach einer Stunde, in Schwarz übergeht. Ist der gewünschte Ton erreicht, so wird gewaschen; beim Trocknen verändert sich das Bild nicht nennenswerth. Die Methode eignet sich sowohl für Negative, als auch für Diapositive („Phot. Chronik" 1902, S. 146; „Bull. de la Société française", Februar 1902).

Der Agfa-Verstärker, welcher bekanntlich eine Doppelverbindung des Quecksilberrhodanids enthält, verstärkt anfangs Negative mit schwarzer Farbe, bei längerer Einwirkung aber bleicht er sie aus. Bothamley teilt mit, dass man das gebleichte Bild mit Wasser abspülen und mit einem gewöhnlichen Entwickler behandeln soll, worauf sich das Bild in guter schwarzer Farbe wieder herstellt („Phot. Corr." 1901, S. 167).

Der chemische Vorgang bei der Einwirkung des Agfa-Verstärkers auf photographische Silberbilder verläuft nach Hauberrisser nach der Gleichung: $Ag_2 + Hg(SCN)_2 = Ag_2(SCN)_2 + Hg$; bei andauernder Einwirkung von überschüssigem Agfa-Verstärker erfolgt Bleichung unter Bildung von Quecksilberrhodanür $[Hg_2 + Hg(SCN)_2 = Hg_2(SCN)_2]$. Ammoniak färbt das gebleichte Bild wieder dunkel („Phot. Rundschau" 1902, S. 29).

Die Veränderung des Plattenkornes bei der Verstärkung hat Dr. W. Scheffer studirt, indem er genau dieselbe Stelle einer entwickelten Platte vor und nach der Verstärkung mikrophotographisch bei tausendfacher Vergrösserung abbildete. An den Mikrophotogrammen erkennt man die Körner an ihrer Lage und Form genau wieder. Dabei hat sich erwiesen, dass die Körner sich zwar erheblich vergrössern und undurchsichtiger werden, aber ihre Form nicht ändern. Viele Körner, die vor der Verstärkung nur andeutungsweise sichtbar waren, sind nachher kräftig geschwärzt. Die Verstärkung wurde ausgeführt durch Bleichen in Sublimat und Schwärzen mit Ammoniak. Messungen ergaben, dass sich der Durchmesser der Körner durch die Verstärkung um $^1/_{80\,000}$ mm vergrössert und dass kleine Körner um ebensoviel zunehmen wie grosse. Die Vergrösserung der Körner hängt ab von der Zeit des Verweilens der Platte im Sublimate

und erreicht für die dichtesten Stellen ihr Maximum, wenn
das Negativ durch und durch gebleicht ist („Phot. CentralbL"
1901, S. 361; „Phot. WochenbL" 1901, S. 323).

Physikalische Verstärkung mit Quecksilberoxyd.
Vom theoretischen Standpunkte aus ist die Beobachtung Georg
Hulett's („Journal Chemic. Soc." 1901, S. 493; „Amateur
Photagrapher" 1901, S. 226) interessant, dass gesättigte
Lösungen von fein vertheiltem Quecksilberoxyd in ähnlicher
Weise Silbernegative „physikalisch" verstärken, wie beim
Silber-Verstärker, welcher fein vertheiltes Silber fallen lässt.

Die Uranverstärkung kann mit rother oder brauner
Farbe erfolgen, wenn man das Verhältniss des Uransalzes zum
Blutlaugensalz ändert. Mischt man 5 ccm zehnprocentiger
Uranitratlösung (1:10), 5 ccm zwanzigprocentiger Ferricyan-
kaliumlösung, 12 Theile Eisessig und 78 Theile Wasser, so
werden die Negative roth, indem sich Atterberg's Ver-
bindung $K_6(UO_2)_4 \cdot (FeCy_6)_4$ bildet. Mischt man 5 ccm Uran-
lösung, 1 ccm Ferricyankaliumlösung, 8 ccm Eisessig und
86 ccm Wasser, so entsteht braune Uranverstärkung, indem
Atterberg's Verbindung $(UO_2)_3 \cdot K_2 \cdot (FeCy_6)_2 \, 6\,H_2O$ ent-
steht („Bull. Soc. Chimique", Bd. 24, S. 355; Hauberrisser,
„The Photogram" 1902, S. 41).

Anders beschreibt die bekannte Methode der Blau-
Verstärkung von Bromsilbergelatine-Negative mittels eines
Gemisches aus rothem Blutlaugensalz und einem Ferrisalz
(Ferrichlorid und Ammoniakoxalat). Die erzielte blaue Färbung
besteht bekanntlich aus Berlinerblau, resp. Turnbull's Blau, ist
jedoch keineswegs neu („Deutsche Phot.-Ztg." 1901, S. 213).

Abschwächer.

Der Agfa-Abschwächer der Berliner Actiengesellschaft
für Anilinfabrikation ist ein gepulvertes Gemisch (gelblich-
weiss) von 1 Theil gepulvertem, entwässertem Kaliumferrioxalat
mit 10 Theilen gepulvertem, entwässertem Fixirnatron (im
Sinne von Belicki's Abschwächer); das Pulver wird vor dem
Gebrauche in der zehnfachen Menge Wassers gelöst („Brit.
Journ. of Phot.", Almanac 1902, S. 908).

Abschwächen mit Eisenoxydsalzen. Es ist be-
kannt, dass oxalsaures Eisenoxyd ein Abschwächer für Silber-
bilder ist (Eder's „Handbuch f. Phot.", 3. Bd., 5. Aufl., S. 553).
Lambert zeigte, dass Ferrisulfat (schwefelsaures Eisenoxyd)
gleichfalls abschwächend wirkt. Er stellt es dar durch Auf-
lösen von 36 g Eisenvitriol in 60 ccm kaltem Wasser, Zusatz
von $3^1/_2$ ccm Schwefelsäure, Erwärmen auf 50° C. und Zusatz
von 90 Tropfen concentrirter Salpetersäure, welche den Eisen-

vitriol in das Oxydsalz überführt. Von dieser Lösung fügt man ungefähr 30 Tropfen auf 30 ccm Wasser zu. Die Abschwächung erfolgt binnen 5 bis 10 Minuten. Man spült mit verdünnter Schwefelsäure nach und fixirt nochmals. Mitunter werden die Platten gelb. (Es handelt sich hier also nicht um reines Ferrisulfat) („Amateur Photographer" 1901, Bd. 34, S. 88).

Nach Stürenburg arbeitet der Farmer'sche Blutlaugensalz-Abschwächer (Fixirnatron und rothes Blutlaugensalz) weicher und gibt klarere (von Gelbfärbung freie) Schichten, wenn man ihm etwas Natriumcarbonat zusetzt („Der Photograph" 1902, S. 60).

Der Farmer'sche Abschwächer verursacht mitunter Gelbfärbung der Gelatineplatten. „The Amateur Photographer" 1901, S. 277, empfiehlt deshalb den bereits bekannten Abschwächer von 5 Theilen rothem Blutlaugensalz, 6 Theilen Ammoniumsulfocyanid und 500 Theilen Wasser. Zu viel Sulfocyanid weicht die Gelatineschicht stark auf (siehe dieses „Jahrbuch" für 1892, S. 49, und 1901, S. 655).

Ueber die Abschwächung mittels der Kaliumpermanganat-Methode schreibt R. Namias (siehe dieses „Jahrbuch", S. 124).

Das Ammoniumpersulfat wirkt auf jede, wie immer entwickelte Bromsilbergelatineplatte in dem Sinne, dass die Abschwächung der dichtesten Stellen des Negatives zuerst erfolgt, ohne die Halbtöne zu zerstören, mit alleiniger Ausnahme der mit Diamidophenol (Amidol) hervorgerufenen Negative; bei letzteren werden die Halbtöne zuerst zerstört und dann erst erfolgt das Abschwächen der dichtesten Schwärzen, worauf Lumière und Seyewetz (1901) aufmerksam machten („Phot. Rundschau" 1901, S. 230).

Die chemischen Vorgänge beim Abschwächen photographischer Bilder mit Persulfat untersuchte Lüppo-Cramer eingehend („Phot. Corr." 1901, S. 18 und 134).

Namias („Phot. Corr." 1901, S. 144) hält die Hypothese Lüppo-Cramers, dass beim Abschwächen mit Ammoniumpersulfat Silberperoxyd entstehen könne, abgeleitet von der Zersetzung des Silberpersulfats, für annehmbar. Die Erklärung Lüppo-Cramers erscheint ihm aber nicht ganz zufriedenstellend, weil Persulfat auch bei Gegenwart von Ammoniak abschwächend auf Bromsilbergelatine-Negative wirkt und in ammoniakalischen Bädern kein Niederschlag von Silberpersulfat entstehen kann.

Eine verdünnte (hellgelbe) Lösung von Ammoniumbichromat, der einige Tropfen concentrirter Schwefel-

36

säure zugesetzt sind, wirkt als guter Abschwächer für
Negativplatten. Stark verschleierte Platten werden in dem-
selben in wenigen Secunden klar (L. Schlemmer, „Phot.
Rundschau" 1901, S. 147). Aehnliche Angaben macht Buguet
(„La Photographie" 1902, S. 32). Der Process beruht offen-
bar auf der Löslichkeit des Silbers in Chromsäure (siehe
übrigens über dieselbe Methode dieses „Jahrbuch" für 1891,
S. 484).

Ueber die Einwirkung von Blausäure (Cyanwasserstoff)
auf fein vertheilte Metalle stellte Haddon Untersuchungen
an und berichtete darüber in der „London and Provincial
Phot. Assoc." („Photography" 1901, S. 396). Er greift auf
Experimente zurück, welche Henderson vor 12 Jahren ge-
macht hatte: Die Ausdunstung von Cyankalium greift Gelatine-
Silbernegative an. Haddon fand, dass die von einer
20procentigen Cyankaliumlösung ausgehenden Gase ein Latern-
bild nach 24 Stunden verändern; die Farbe des Silberbildes
war von Schwarz in metallisch helle Silberfarbe geändert worden.
Das Silber geht allmählich in lösliche Form über; da Cyan-
silber unlöslich ist, so vermuthete Haddon anfänglich eine
oxydirende Mitwirkung der Luft, aber experimentelle Proben
zeigten ihm das Gegentheil. Wasser und Kohlensäure können
unter Mitwirkung von Blausäure das Silber in Lösung bringen,
und es scheint auch dieselbe lösliche Verbindung durch directe
Wirkung von Cyanwasserstoff auf Silbermetall zu entstehen.

Ueber die abschwächende Wirkung des Schwefelammo-
niums auf feinkörniges Gelatine-Emulsionssilber und deren
Ursache siehe E. Valenta in diesem „Jahrbuche", S. 165.

A. Blanc schwächt Negative unter Schonung aller
zarten Halbtöne dadurch ab, dass er zuerst vergoldet (Baden
in einer Lösung von 1 Theil Quecksilberchlorid, 4 g Rhodan-
kalium und 100 ccm Wasser nebst 20 ccm einprocentiger
Kaliumgoldchloridlösung) und dann erst mit Farmer'schem
Abschwächer behandelt. Die vergoldeten, oberflächlichen,
zarten Bildstellen widerstehen dem Abschwächer, die dichteren
Silberpartien werden abgeschwächt („Bull. Soc. franç." 1901,
S. 131).

Tonen von Bromsilberbildern.

Ueber Verstärkung und farbige Tonung von
Bromsilberbildern siehe Namias auf S. 123 dieses
„Jahrbuches". — Ueber Violett-Tonung mit weinsaurem
Kupfer siehe S. 124, auch „Phot. Corr." 1901, S. 216.

Ueber die Verstärkung von Bromsilberbildern gemeinsam mit der Gold- und Platintonung siehe Namias auf S. 122 dieses „Jahrbuches".

Neuere Vorschriften zum Tonen von Bromsilberbildern auf N. P. G.- und Bromarytpapier. Bromsilberbilder, welche getont werden sollen, müssen sorgfältig fixirt und gewaschen sein. Etwaige Reste von unterschwefligsaurem Natron in den Bildern zu zerstören, benutzt man einen Fixirnatron-Entferner. Eine concentrirte Vorrathslösung wird hergestellt aus: 2 g Aetzkali, 5 g übermangansaurem Kali, 100 g Wasser. Zum Gebrauche nimmt man 1 ccm dieser Lösung auf 1 Liter Wasser und badet darin die Bromsilberbilder 5 bis 10 Minuten, spült sie gut ab, lässt sie 2 bis 3 Minuten auf Wasser schwimmen, welches mit 1 Theil Salzsäure auf 100 Theile angesäuert worden ist und bringt sie, ohne sie abzuspülen, zur Blautonung in a) 8 g rothes Blutlaugensalz in 1 Liter destillirten Wassers gelöst, b) 10 g Eisenammoniakalaun, 100 g Wasser, 10 g Salzsäure. Man mischt 20 ccm von Lösung a) mit 10 ccm von Lösung b) und fügt 100 ccm Wasser hinzu.

Zur Brauntonung nimmt man a) 8 g rothes Blutlaugensalz in 1 Liter destillirten Wassers gelöst, b) 12 g Urannitrat in 1 Liter destillirten Wassers gelöst. Kurz vor dem Gebrauche werden gleiche Theile von a) und b) gemischt und zu je 100 ccm der Mischung 1 g reine Salzsäure und 100 ccm Wasser zugesetzt. Behandelt man die Bilder, welche nach obiger Vorschrift braun getont sind, nachträglich mit der Lösung zur Blautonung oder mit einer Lösung von 1 g Eisensulfat (Ferrosulfat) in 200 g Wasser, so wird die braune Farbe des Bildes in Grün verwandelt.

Kupfertonung gibt andere Nuance, als das Urantonbad; man mischt 32 ccm Kupfervitriollösung 1:10, 240 ccm Kaliumcitratlösung 1:10, 30 ccm rothe Blutlaugensalzlösung 1:10, 300 bis 500 ccm Wasser, tont darin und wäscht in reinem Wasser. Durch kurz dauerndes Baden (1 bis 2 Minuten) erhalten Bromsilberbilder einen violetten Ton, wie mit Gold getonte Bilder („Phot. Notizen" 1901, S. 119).

L. Bune unterzieht die übliche Methode der Uran-Blutlaugensalz-Tonung für Bromsilberpapier einer Kritik. Er bemerkt, dass diese Art der Roth-Tonung häufig den Verlust der reinen Weissen mit sich bringe, weil das Gemisch von Uransalz und Blutlaugensalz die Tendenz habe, einen braunen Niederschlag auch auf die weissen Bildstellen zu lagern. Man könne jedoch den Process in zwei getrennte Operationen zertheilen. Man badet nämlich zuerst in einer

36*

Lösung von Ferricyankalium (1:50 bis 1:20), worin das Bild unter Bildung von Ferrocyansilber gebleicht wird ($4\,K_3\,Fe\,Cy_6 + 4\,Ag = Ag_4\,Fe\,Cy_6 + 3\,K_4\,Fe\,Cy_6$). Wäscht man und badet in einer einprocent. Uranylchloridlösung, so bildet sich ein rothbrauner Ton mit reinen Weissen [$Ag_4\,Fe\,Cy_6 + 2\,U\,O_2\,Cl_2 = Fe\,Cy_6\,(U\,O_2)_2 + 4\,Ag\,Cl$]. Anstatt des Uranylchlorid kann auch eine Lösung von 1 Theil Urannitrat, 20 Theile Kochsalz und 100 Theile Wasser dienen (,, Bull. Assoc. Belge Phot." 1901, S. 18; ,, Phot. Mitth.", Bd. 38, S. 367; ,, Phot. Chronik" 1901, S. 603).

Blau.- und Grüntonen von Bromsilberbildern. H. Vollenbruch macht auf einen Fehler aufmerksam, welcher beim Färben [1]) von Bromsilber-Bildern, und zwar besonders bei blau und grün getonten, selten aber bei Sepiabildern auftritt: das Färben der Lichter. Man kann die Bilder durch Behandlung in nachfolgendem Bade verbessern. In 2000 ccm kochendem Wasser werden 80 g Kaliumaluminiumsulfat (chemisch reiner Alaun) gelöst, diese Lösung erkalten und abkrystallisiren gelassen und dann 12 ccm chemisch reine Chlorwasserstoffsäure, 8 ccm chemisch reine Phosphorsäure hinzugefügt. In diesem Bade werden die Bilder unter dreimaligem Wechseln 15 Minuten lang behandelt, nachher gut ausgewaschen und getrocknet (,,Deutsche Phot.-Ztg." 1901, S. 341).

Indirecte Tonung von Bromsilberbildern von A. Hélain. Es ist bekannt, dass Bromsilberdrucke in einer Lösung von Kupferbromid bleichen, indem Bromsilber und weisses Kupferbromür entstehen. Wenn man diese gebleichten Bilder in ein geeignetes Goldbad legt, so schlägt das Kupferbromür aus der Lösung Gold nieder, indem es als Kupferbromid und Kupferchlorid in Lösung geht. Das ursprüngliche Silberbild wird also in ein Bild aus einer äquivalenten Menge Gold und Bromsilber verwandelt. Man führt das Verfahren aus, indem man zunächst folgendes Bad zum Bleichen ansetzt: 1000 ccm Wasser, 25 g Bromkalium und 28 g Kupfervitriol, dieses Bad hat einen kleinen Ueberschuss von Kupfervitriol, da die berechnete Menge 26,16 g beträgt. Das Goldbad soll nicht alkalisch sein. Es kann das Bad mit Kreide oder essigsaurem Natron verwendet werden. Der Verfasser verwendet folgendes Bad, das 12 Stunden vor dem Gebrauche angesetzt wird: 1000 ccm Wasser, 2 g braunes Goldchlorid und 1,5 g Aetznatron. Wenn man das Bad schnell verwenden will, so kocht man es auf und kühlt es dann wieder ab. Zum Gebrauche versetzt man das Bad mit verdünnter Essigsäure,

[1]) Uran-, Eisen-Tonung.

bis es auf Lackmuspapier sauer reagirt. Das im Kupferbade gebleichte Bild wird in eine Schale mit Wasser gelegt, worin es nicht zu lange verbleibt, weil das Kupferbromür sich etwas auflöst, und dann in das Goldbad gebracht, worin das Bild sofort erscheint, und zwar in den tiefsten Stellen sehr rasch und in den zarten Tönen langsam. Man muss die Tonung bis zu Ende führen, d. h. bis alle Töne erschienen sind. Wünscht man das Bild abzuschwächen, so bringt man es vor dem Goldbade in eine verdünnte Lösung von Aetznatron (1 bis 2 g in 1000 ccm Wasser), worin das gebleichte Bild bräunlich wird. Es schlägt sich dann weniger Gold nieder. Alle diese Operationen werden bei gedämpftem Lichte vorgenommen. In Bezug auf den Ton geben die verschiedenen Papiere des Handels verschiedene Resultate. Bei einigen ändert er sich nur wenig ins Bläuliche ab, bei anderen wird er schwarz violett, das tritt besonders bei den glänzenden Papieren ein. Nach dem Tonen wird in einem Bade von 15 bis 20 Procent Fixirnatron, dem etwas Natriumsulfit zugesetzt ist, fixirt. Auscopirpapiere geben einen hässlichen rosa Ton. Diapositive nehmen bei solcher Behandlung einen ausgesprochen bläulichen Ton an und werden durchsichtiger als sie vorher waren. Waren sie ursprünglich zu schwach, so kann man sie verstärken, indem man die Platten nach dem Goldbade abspült und in einen gewöhnlichen Entwickler bringt. Dabei wird das Bromsilber ganz oder theilweise reducirt. Dann fixirt man. Wenn der Verfasser Platinsalze statt der Goldsalze verwendete, so erhielt er nur kraftlose Bilder („Bull. Franç." 1901, S. 135; „Phot. Wochenbl." 1901, S. 93).

Tonen von Bromsilberbildern von P. Hanneke. Bei der Blautonung von Bromsilberbildern oder Diapositiven mit Ammoniumferrioxalat und rothem Blutlaugensalz oder bei dem nachfolgenden Wässern entstehen manchmal aus unaufgeklärten Gründen gelbbraune Flecke. Der Verfasser vermeidet diesen Fehler, indem er die Bilder nach dem Vorwässern zunächst etwa 5 Minuten in eine zweiprocent. Lösung von Oxalsäure legt und dann erst nach kurzem Abspülen in das Blaubad bringt. Die Urantonung nimmt Hanneke mit Citronensäurezusatz vor („Phot. Wochenbl." 1901, S. 94).

Tonen mit Quecksilber vor dem Fixiren. O. Klos erzielt warmbraune Töne auf nicht barytirtem Bromsilberpapier, wenn er es mit Eisenoxalat entwickelt, die unfixirten Bilder mit Quecksilberchloridlösung bleicht, wäscht, mit Ammoniak schwärzt und dann im neutralen Fixirbade fixirt („Deutsche Photographen-Zeitung" 1901, S. 721).

Schwefeltonung von Bromsilbercopien. R.E.Biake Smith empfiehlt zur Erzielung von gelblich und röthlich braunen Färbungen auf Bromsilbercopien folgende Vorschrift: Die Bilder werden während 3 bis 4 Minuten in eine fünfprocentige Lösung von rothem Blutlaugensalze gebracht, worin sie bis zu einem gewissen Grade gebleicht werden. Hierauf werden die Copien ordentlich gewässert und dann in eine Sulfurirungslösung gelegt, wozu sich am besten eine zweiprocentige Lösung von Schwefelkalium eignet. Der Ton hierin wird ein gelblich brauner, bei Anwendung einer stärkeren Schwefelkaliumlösung wird die Färbung dunkler und schöner. Nimmt man statt Schwefelkalium Schlippe'sches Salz, so erhält man mehr röthliche Töne („Photography" XIV, 687; „Photogr. Mitth." 1902, S. 78.)

Haltbarkeit getonter Bromsilberdrucke. C. Welborne Piper veröffentlicht seine Erfahrungen über urangetonte Bromsilberbilder, die er vor etwa 7 Jahren hergestellt hat. Er hatte damals gefunden, dass der leichte rothe Schleier der Bilder sich gut entfernen lasse, wenn man dem ersten Waschwasser etwas Rhodanammonium zusetzte, wodurch gleichzeitig die rothe Farbe reicher wurde. Dann fand er, dass ein rother Schleier gar nicht entsteht, wenn man gleich dem Tonbade Rhodanammonium zusetzt. Gerade die Bilder, die mit Rhodanammonium behandelt worden waren, erwiesen sich als besonders haltbar, während die anderen sich mehr oder weniger verändert hatten. Das Rhodanammonium, welches fixirende Eigenschaften hat, hatte also offenbar das unbeständige Ferrocyansilber gelöst und das beständige Ferrocyanuran zurückgelassen. Die Anwendung von Rhodanammonium bei der Urantonung von Bromsilberbildern ist also unbedingt zu empfehlen, wenngleich der Ton dadurch eine geringe Abschwächung erleidet („Brit. Journ." 1901, S. 20; „Phot. Wochenbl," 1901, S. 82).

O. Katz stellte Versuche über die Haltbarkeit von mit Uran getonten Bromsilberbildern an. Der geringe Ammoniakgehalt der atmosphärischen Luft ist nicht schädlich, wohl aber bedingt der Kleister ein Vergilben des warmen Tones. Wenn man aber dem Kleister ein wenig Uranverstärker zusetzt, wirkt er dann nicht mehr schädlich („Phot. Rundschau" 1901, S. 1).

Bromsilberbilder haltbar zu machen. In Uranbädern getonte Bromsilberbilder werden haltbar und überhaupt gegen schädliche Einflüsse von aussen geschützt durch einfaches Lackiren mittels Zaponlackes. Der Lack muss gegossen

werden. Eingetaucht würden sich die Bilder nicht aufziehen lassen, wenigstens kaum mittels Stärke. Man wähle den Lack nicht zu dick („Deutsche Phot.-Ztg." 1901, S. 489).

Entfernung von Gelbschleier und Silberflecken.

Silberflecke an Negativen, welche dadurch entstanden sind, dass Silbersalze aus feuchten Copirpapieren in das Negativ kommen, beseitigt man nach Tandy durch Baden in einer Lösung von 200 g Fiximatron, 1 g phosphorsaures Natron, 75 g Bleinitrat und 600 ccm Wasser. Nach vollständiger Lösung werden 120 g Alaun zugefügt. Die Platte ist gut auszuwaschen („Phot. Rundschau" 1901, S. 44).

Restaurirung von Negativen, welche bei der Sublimatverstärkung Gelbschleier bekommen haben, gelingt nach „Phot. Centralbl." 1901, S. 272, wenn man die Negative bei rothem Lichte auf orthochromatische Platten copirt und Duplicatnegative erzeugt. Der Gelbschleier dämpft nämlich nur das Blauviolett stark, lässt aber Roth-Gelb ungeschwächt durch, weshalb z. B. bei Perutz-Platten ein zurückhaltender Effect dieser Art von Schleiern nicht eintritt.

Aufbewahren von Negativen. — Haltbarkeit von Films.

Die Conservirung von Negativen wurde vom Internationalen permanenten Comité zur Herstellung photographischer Himmelskarten in Paris besprochen. Auch Bouguet de la Grye legt Werth darauf, dass die Gelatineplatten in trockener Luft aufbewahrt werden, jedoch nicht in künstlich völlig getrockneter Luft, welche ein Zerreissen der Schichten bewirken kann. Lumière empfiehlt gutes Waschen der Negative, Baden (Härten) in Chromalaunlösung und nochmaliges Waschen. Lackiren oder Firnissen mit Harzlacken ist bedenklich, weil die Harze sich mit der Zeit durch Oxydation ändern und mitunter die Lackschicht rissig wird. Auch Ueberziehen mit Collodion ist nicht gerathen, weil dieses durch Selbstzersetzung salpetrige Dämpfe abgebe. Formalin kann in diesem Falle nicht den Chromalaun ersetzen, weil es den Leim sehr härtet, ihn spröde und zerbrechlich macht. Man soll auch das Verschliessen in hermetisch geschlossenen Büchsen vermeiden, weil in ihnen beim eventuellen starken Abkühlen die Feuchtigkeit der eingeschlossenen Luft condensirt wird und beim Niederschlagen

an die Negative diese verdirbt („La Photography" 1902, S. 28).

John Sterry bestimmte die Veränderung der Schwärzung von Gelatine-Negativen während 10 Jahren durch photometrische Messungen. Er fand, dass in dem von ihm beobachteten Falle eine Dichtigkeitsvermehrung von $7^1/_2$ Proc. stattgefunden hat („Photography" 1902, S. 105).

Abziehen von Negativen.

Ueber Abziehen von gewöhnlichen Gelatinenegativen durch Baden mit Alkalien und Säuren siehe A. Albert in diesem „Jahrbuch", S. 47.

Eine Schilderung sämmtlicher gebräuchlicher Abziehverfahren von Gelatinenegativen ist in Eder's „Photographie mit Bromsilbergelatine" (5. Aufl., 1902) gegeben.

Abziehen von Gelatinehäuten von zersprungenen Glasplatten. Man weicht die Platte für eine Stunde in eine Lösung von Fluornatrium (1 : 8), taucht dann (ohne zu waschen) unmittelbar in verdünnte Schwefelsäure (1 : 60). Die Schicht beginnt sich abzulösen, wird abgerollt und auf eine gelatinirte Glasplatte unter Wasser übertragen. Das Gelatiniren geschieht mittels 1 Theil Gelatine, 6 Theilen Wasser und $^1/_3$ Theil Glycerin, wonach getrocknet wird. Die Flusssäure dehnt das Bild merklich aus („Phot. News" 1901, S. 626).

Eine ebenso sichere Methode gab Lainer vor mehreren Jahren mittels Formalin, Säuren und Alkalien, unter Vermeidung der gefährlichen Fluorverbindungen an (siehe dieses „Jahrbuch" für 1898, S. 186).

Verbesserung von harten, glasigen Negativen.

Verbesserung von harten, glasigen Negativen mittels eines Contrapositives. Dieses zuerst von Professor Husnik angegebene Verfahren besteht darin, dass man die Rückseite des Negatives mit einer Chromat-Zucker-Dextrinlösung überzieht, trocknet, copirt und dann ein Einstaubpositiv mittels Graphit herstellt (siehe Eder's „Handbuch für Phot.", Bd. 4). Die Amateur-Zeitschriften „Photoclub de belgique" 1901, S. 164, „Photo-Gazette" u. s. w. machen auf dieses nützliche Verfahren neuerdings aufmerksam.

Emulsions-Ferrotypen
ohne Anwendung von Quecksilberchlorid.

Gewisse Sorten von Gelatine-Emulsion (namentlich Siede-Emulsion) geben mit geeigneter Entwicklung genügend weisse Silberschichten, so dass das Bleichen mit Quecksilber entbehrlich ist (siehe dieses „Jahrbuch" für 1893, S. 409 und 422; ferner ebenda 1900, S. 599).

Im Jahre 1900 meldete die Actiengesellschaft für Anilinfabrikation in Berlin ein Verfahren zum Patente an, bei dem der Silberniederschlag in der Aufsicht so weiss erscheint, dass ein Bleichen mit Quecksilberchlorid ganz entbehrlich wird (D. R.-P. 124540 vom 13. December 1900). Das Verfahren besteht darin, dass man dunkle, undurchsichtige Unterlagen (aus dünnem Eisenblech, Hartgummi, Celluloïd u. s. w.) mit der unter der Bezeichnung „Kochemulsion" bekannten Bromsilbergelatine - Emulsion begiesst und die exponirten Platten mit den Lösungen gewisser Entwicklersubstanzen, in Gegenwart von Ammoniak behandelt. Von den Entwicklersubstanzen, welche sich im Handel befinden, geben Paramidophenol, Glycin und Metol besonders gute Resultate. Ein Beispiel möge die Zusammensetzung eines solchen Entwicklers erläutern: 300 ccm Wasser, 4 g Natriumsulfit kryst., 2 g Glycin, 10 ccm Ammoniak (0,91 sp. Gew.), 12 ccm Bromkaliumlösung (1 : 10). Die Entwickelung dauert etwa 3 Minuten, wobei das Bild jedoch nur in den höchsten Lichtern etwas sichtbar wird. Man spült nach dem Entwickeln ab und fixirt in üblicher Weise. Hierbei tritt nun das Bild bereits fertig als Positiv hervor und braucht nur noch kurz gewässert und getrocknet zu werden. Der Charakter der Entwicklung hängt im übrigen nur von der Verdünnung des Entwicklers ab. Für normale Exposition verwendet man eine Lösung von 1 Theil Rodinal und 25 Theilen Wasser. Für Unterexposition nimmt man mehr, für Ueberexposition weniger Wasser. Während die Expositionszeit für jene Art von Ferrotypplatten, welche einer Bleichung durch Quecksilberchlorid ausgesetzt werden sollen, kurz sein soll, ist das nicht der Fall bei jenen Emulsionen, welchen sofort im Entwickler die weisse Farbe gegeben werden soll; letztere müssen reichlich belichtet werden.

Diapositive auf Bromsilber- und Chlorsilbergelatine. — Colorirte Laternbilder. — Papierdiapositive. — Cyanotyp-Diapositive.

Warmbraune Diapositive auf Bromsilberplatten für Projectionen und Fensterbilder. Bekanntlich hängt auch bei reinem Bromsilber, wenigstens in der feinkörnigen Modification, der Ton des Bildes von der Expositionszeit und der Concentration des Entwicklers ab, und zwar geben kurze Expositionen und intensive Entwickler schwarze oder olivengrüne Töne, lange Expositionen und schwache Entwickler braune bis rothe Töne. Erhält man beispielsweise bei einer Belichtungszeit von 30 Secunden einen rein schwarzen Ton, so erhält man unter Anwendung passender Entwickler bei den gewöhnlichen Diapositivplatten bei 60 Secunden Belichtungszeit einen braunen Ton, bei 90 Secunden dunkles Purpur, bei drei Minuten kräftiges Purpur, bei fünf Minuten Roth. Der zweckmässigste Entwickler, um reine und brillante Töne zu erzielen, ist folgender Hydrochinon-Entwickler:

Lösung I.

Hydrochinon . . .	7,5 g,
Citronensäure . . .	4 g,
Bromkalium . . .	2 „
Wasser	300 ccm.

Lösung II.

Aetznatron	7,5 g,
schwefligs. Natron .	38 g,
destill. Wasser . .	300 ccm.

Lösung III.

Bromammonium	15 g,
kohlensaures Ammoniak	15 „
destillirtes Wasser	300 ccm.

Je wärmer man den Ton haben will, desto mehr der Lösung III mischt man zu gleichen Theilen der Lösung I und II und verdünnt den Entwickler noch mit der gleichen Menge destillirten Wassers. Die Entwicklungszeit ist verhältnissmässig ziemlich lang und variirt von 5 bis 15 Minuten („Phot. Chron." 1901, S. 236).

Bromsilbergelatine-Diapositive mit warm braunem Ton erhält man, wenn man reichlich belichtete Bromsilbergelatineplatten mit einem Hydrochinon-Entwickler hervorruft, welcher Ammoniumcarbonat enthält. Man stellt zwei Lösungen her: a) 6 Theile Hydrochinon, 10 Theile Natriumsulfit, 480 Theile Wasser; b) 10 Theile Ammoniumcarbonat, 10 Theile Soda, 3 Theile Bromkalium und 480 Theile Wasser. Beide Lösungen werden zu gleichen Theilen gemischt. Man entwickelt bis zu beginnendem Schleier, fixirt in schwachem, neutralen Fixirbade und schwächt (wenn nöthig) mit Blut-

laugensalz und Fixirnatron ab („The Photogramm" 1901,
S. 297; „Brit. Journ. of Phot." 1901, S. 669).

Zum Tonen von Laternenbildern in warmen
Tönen empfiehlt G. E. Brown die gewöhnliche Quecksilber-
verstärkung. Die Bilder werden in der Quecksilberlösung ge-
bleicht uud dann behandelt mit: Sodalösung (gibt braune
Töne), oder Natriumsulfit (gibt schwarze Töne), oder einer
Lösung von 1 Theil Chlorgold, 1000 Theilen Wasser und
10 Theilen Rhodanammonium (warm braune, bis blaue Töne,
besonders für Schneelandschaften). („Phot. News" 1901,
S. 635.)

Diapositive, welche mit Pyrogallol-Ammoniak bei starkem
Bromammoniumzusatze entwickelt sind, bleichen sich nicht
in Quecksilberchloridlösung, sondern behalten einen
in der Durchsicht bläulichen Ton, der viel Aehnlichkeit mit
der Goldtonung hat (Schnauss, „Phot. Centralbl." 1901,
S. 569).

Edwards' Eisen-Entwickler für Chlorsilber-
gelatineplatten wurde von E. G. Simpson zum Ent-
wickeln von gewöhnlichem Bromsilbergelatinepapier mit
gutem Erfolge versucht; er rühmt den schönen warm braunen
Ton der so entwickelten Bromsilberbilder. Der Entwickler
besteht aus: a) 60 g oxalsauren Kali, 2½ g Chlorammonium,
1 g Bromkalium, 500 ccm destillirten Wassers; b) 16 g Eisen-
vitriol, 8 g Citronensäure, 8 g Alaun, 500 ccm destillirten
Wassers. Vor dem Gebrauche mischt man gleiche Theile von
a und b. Dieser Entwickler ist besonders für Scioptikon-
bilder (Diapositive für Projectionszwecke) empfehlenswerth.
Er gibt warm braunschwarze bis röthlichbraune Bilder von
grosser Feinheit, jedoch muss die Expositionszeit gut ge-
troffen worden sein.

Vermischt man die Edinol-Sulfit-Lösung (z. B. 1 g
Edinol, 10 g Natriumsulfit, 100 ccm Wasser) pro 100 ccm mit
10 ccm Aceton, so resultirt ein sehr klar und energisch
arbeitender Entwickler; für Diapositive kann der Aceton-
gehalt verdoppelt werden (Precht, Englisch, „Phot. Central-
blatt" 1901, S. 557).

Ueber das Tonen von Laternbildern stellte Wel-
borne Piper ausführliche Versuche an („Phot. Rundschau"
1902. S. 55 und 76).

Ueber Coloriren von Diapositiven nach Art der
Japaner macht G. Hauberrisser in der „Phot. Rundschau"
1901, S. 173, interessante Mittheilungen.

Transparente Papierbilder können bisweilen an Stelle
von Glasdiapositiven zu Dekorationszwecken u. s. w. verwendet

werden. Um die Papierbilder transparent zu machen, legt
man sie in ein auf 80° C. erwärmtes Bad, bestehend aus
40 g Paraffin und 10 g Leinöl. Zum Aufkleben dieser Papier-
diapositive (an den Rändern) verwendet man am besten eine
Lösung von 26 g Zucker in 100 g Fischleim. Die Bilder
dürfen aber nicht eher aufgeklebt werden, als bis sie nach
gehörigem Abtropfen vollkommen trocken geworden sind
(„Phot. Rundschau" 1901, S. 230; „Bull. Soc. Franç. Phot."
1901, S. 424).

Th. Baker empfiehlt für „Moudschein - Diapositive"
neuerdings das Cyanotypverfahren. Er überzieht Glasplatten
mit einem Gemische von 1 Theil Gelatine in 48 Theilen Wasser,
8 Theilen Ammoniumferricitrat in 48 Theilen Wasser und
8 Theilen Ferricyankalium in 48 Theilen Wasser. Man mischt
bei ungefähr 28° C. Die Copien werden mit Wasser gewaschen
(„Phot. News" 1901, S. 167).

— —

Entwicklungspapiere aus Chlorsilbergelatine und Chlorbromsilbergelatine.

Die Geschichte dieser Copirpapiere, welche von Eder
und Pizzighelli zuerst angegeben wurde, ist in Eder's
„Photographie mit Bromsilbergelatine" 1902, 5. Aufl., enthalten.
Siehe ferner die Monographie von Liesegang: „Chlorsilber-
Schnelldruckpapier", Düsseldorf 1901. — Ferner Liese-
gang, „Phot. Corresp." 1901, S. 474. Hier sei bemerkt, dass
in der letzten Zeit Chlorsilbergelatine-Entwicklungs-
Papier von Liesegang als „Panpapier" in den Handel
gebracht wurde.

Chlorsilber- und Chlorbromsilbergelatine mit
überschüssigem löslichen Alkalichlorid präparirt, geben in
Form von gewaschener, eventuell auch ungewaschener Emul-
sion gute Copirpapiere mit chemischer Entwicklung. Man
nennt sie „Schnellcopirpapiere" mit Entwicklung, obschon
sie länger copirt werden müssen als Bromsilbergelatine, aber
eine kürzere Zeit benöthigen als Auscopirpapiere ohne Ent-
wicklung.

Hermann und Ed. Liesegang schreiben über Ent-
wickler für Chlorsilbergelatine („Phot. Mitth. 1901,
S. 362). Das von Andresen, Lumière u. s. w. aufgestellte
System der organischen Entwickler für Bromsilbergelatine darf
nicht ohne weiteres auf Chlorsilbergelatine übertragen werden.
Chlorsilber ist leichter reducirbar. Einige Substanzen, welche
diese Forscher aus ihrem Systeme ausschliessen mussten,

müssen in das System der Chlorsilber-Entwickler aufgenommen werden. Eine mit Soda versetzte Auflösung von Gallussäure entwickelt normal belichtetes Chlorsilbergelatinepapier in wenigen Minuten. Die Energie dieses Entwicklers ist höher, als man erwarten sollte: Das reducirte Chlorsilber nimmt nämlich gleich die schwärzliche Farbe an. Gallussäure ohne Alkali hat (auch bei Gegenwart von Sulfit) kein Entwicklungsvermögen. Tannin entwickelt auch bei Alkaligehalt nicht. Das Entwicklungsvermögen bei Abwesenheit von Alkalien, welches bei Bromsilbergelatine nur den Körpern vom Typus des Amidols zukommt, dehnt sich bei Chlorsilbergelatine auf Körper mit weniger Hydroxyl- oder Amid-Gruppen aus. So wird z. B. Chlorsilber durch eine Mischung von Hydrochinon und Sulfit entwickelt[1]. Pyrogallol und Paramidophenol[2] entwickeln ziemlich rasch in reiner wässeriger Lösung (ohne Sulfit). Merkwürdigerweise trat Amidol an Wirksamkeit hinter Metol zurück. Beide waren die sauren Präparate des Handels. Die wässerige Lösung des Amidols war ohne Wirksamkeit. Die reine wässerige Lösung des Metols entwickelte dagegen ein rothes Bild, welches langsamer erschien als bei reinem Pyrogallol. Zusatz von Sulfit wandelte Metol in einen Rapid-Entwickler um, der nur zur Erzeugung schwärzlicher Bilder geeignet ist.

Ueber Chlorsilber-Entwickler schreibt R. Ed. Liese-gang („Phot. Wochenbl." 1901, S. 405). Chlorsilber ist leichter reducirbar als Bromsilber. Einige Körper, welche Bromsilbergelatine nicht zu entwickeln vermögen, besitzen für Chlorsilbergelatine Entwicklungsvermögen. Die Bromsilber-Entwickler brauchen für Chlorsilber weniger oder gar kein Alkali. Hämatoxylin. Die roth gefärbte Lösung entwickelt in einer Stunde ein ganz schwaches rothes Bild. Die allgemeine Blaufärbung des Papieres verschwindet beim Fixiren wieder. Durch Zusatz von schwefligsaurem Natron wird die Energie dieses Entwicklers erheblich gesteigert. Man kann in $1\frac{1}{2}$ Minuten ein schwärzliches Bild erhalten. Durch Verdünnung und Bromkalium-Zusatz gelangt man zu farbigen Tönen. Catechu (Acidum catechicum). Trotz der äusserst geringen Löslichkeit erhält man in zwei oder drei Tagen ein ziemlich kräftiges rothes Bild. Sulfit-Zusatz vermindert die Entwicklungszeit auf ebensoviel Minuten. Mit Soda wird sie noch kürzer. Das kräftige schwarze Bild liegt in einer Gelatineschicht, welche durch die färbende Wirkung

1) Resorcin ist auch bei Gegenwart von Alkali vollkommen wirkungslos.
2) Es wurde die reine Base, nicht das salzsaure Salz verwendet.

des Catechu kaffeefarben geworden ist. Hydrochinôn in
reiner wässriger Lösung erzeugt in $1\frac{1}{2}$ Stunden ein rothes
Bild, dem es nur an Kraft in den Tiefen mangelt. Bei Sulfit-
Zusatz erhält man in viel kürzerer Zeit schwarzbraune Bilder.
Durch Verdünnung und Bromkalium-Zusatz lassen sich auch
die andern Töne hervorrufen. Pyrogallol entwickelt eben-
falls bei Abwesenheit von Sulfit oder Carbonat. — Bei Be-
handlung einer Chlorsilbergelatineplatte (mit der gleichen
Emulsion erzeugt) mit einer Mischung von Pyrogallol und
Soda konnte man ein Relief hervorrufen. Das gerbende
Oxydationsproduct des Pyrogallols lagert sich also hier ebenso
wie bei Bromsilbergelatine auf dem Silberbilde ab. Brenz-
catechin verhält sich ähnlich. Paraphenylendiamin (Base)
wirkt bei Abwesenheit von Sulfit und Soda rascher als der
normale, für diese Papiere bestimmte Entwickler. Sulfit-
Zusatz beschleunigt noch mehr. Auffallend ist das viel
geringere Entwicklungsvermögen von einigen der neueren
Entwicklungssubstanzen. Es erklärt sich dies dadurch, dass
diese von den Fabrikanten zur Erhöhung der Haltbarkeit als
salzsaure, schwefelsaure u. s. w. Salze in den Handel gebracht
werden. Amidol (Hauff) besitzt in rein wässriger Lösung
kein Entwicklungsvermögen. Es ist dies ausserordentlich
auffallend, weil das auf Bromsilbergelatine weniger energisch
wirkende Metol (Hauff) ohne irgend welchen Zusatz —
allerdings langsam — entwickelt. Selbst Glycin thut dies,
wenn auch noch etwas langsamer. Dass das reine (nicht
salzsaure) Paramidophenol ziemlich rasch entwickelt, war
zu erwarten. Sulfit-Zusatz verwandelt die letztgenannten
Körper in energischere Entwickler. Das dem Hydrochinon
isomere Resorcin zeigte auch für Chlorsilber kein Ent-
wicklungsvermögen. Auch Tannin nicht. Für salzsaures
Hydroxylamin war ein Carbonat-Zusatz erforderlich, Sulfit
genügte nicht.

Ueber die verschiedenen Töne des Chlorsilber-
gelatine-Entwicklungspapiers, welche von der Belich-
tungszeit und Concentration des Entwicklers abhängig sind,
macht L. H. Liesegang ausführliche Mittheilungen ("Phot.
Rundschau" 1901, S. 241).

Tabelle der Belichtungszeit und Entwickler-
verhältnisse für verschiedene Töne auf Panpapier.
Um auf dem unter dem Namen Panpapier bekannten Ent-
wicklungspapier die verschiedensten Töne zwischen Grün-
schwarz und Gelb zu erhalten, hat man nur nothwendig, die
Belichtungszeit und Entwickler passend zu verändern. Auf

Grund eingehender Versuche gibt N i e d a g hierüber folgende tabellarische Zusammenstellung.

Ton:	Belichtung:	Entwicklung:
Grünschwarz	1	1 : 5
Olivengrün	2	1 : 5
Sepia	3	1 : 10
Braun	4	1 : 10
Rothbraun	6	1 : 20
Gelbbraun	8	1 : 20
Roth	5	1 : 30
Röthel	10	1 : 30
Gelb	20	1 : 40

Als Entwickler dient der dem Papier zugehörige concentrirte Panentwickler („Phot. Chron." 1901, S. 394).

Chlorbrompapiere sind das amerikanische Velox-Papier, Liesegang's Tulapapier und das Lentapapier der Neuen Photogr. Gesellschaft in Berlin.

Während das Panpapier (Chlorsilbergelatine) mehr warme (röthliche, bräunliche) oder grünliche Nuancen gibt, nähert sich Tulapapier (Chlorbromsilbergelatine) oder Lentapapier mehr dem reinen Schwarz.

Velox-Papier oder andere Papiere von demselben Typus, wie Tulapapier, gestatten einen viel grösseren Spielraum in der Exposition, ohne etwas von dem Werthe der Halbtöne einzubüssen, wenn man in den gewöhnlichen dafür angegebenen Entwicklern den Zusatz von Bromkalium durch Fixirnatron ersetzt. Diese Angabe machte Mr. R o s e in der „Southport Phot. Soc." am 5. Februar. Er fügt dem gewöhnlichen Entwickler ohne Bromkalium $^1/_{12}$ seines Volumen einer zehnprocent. Lösung von Fixirnatron hinzu. Wenn man den Zusatz dieser Lösung auf $^1/_6$ erhöht, so erhält man röthlichere Töne unter einer geringen Verzögerung der Entwicklung. Wenn man diesem Entwickler aber auf 200 ccm 10 Tropfen Bromkaliumlösung hinzufügt, so werden warmschwarze Töne erzeugt. Was die Haltbarkeit betrifft, so wurden in solcher Weise hergestellte Bilder vorgelegt. die vor drei Jahren gemacht waren und noch keinerlei Anzeichen einer Veränderung zeigten („Photography" 1902, S. 110; „Phot. Wochenbl." 1902, S. 70).

Ein Stückchen von Magnesiumband gibt beim Abbrennen ein constantes Licht, welches besonders beim Copiren von Velox- und anderen Schnellcopir-Entwicklungspapieren als Beleuchtungsmittel empfohlen wird. Man notiere die Länge des Magnesiumbandes und die Distanz des-

selben bei jedem Negative, wenn man einmal die richtige
Lichtmenge ermittelt hat („Photography" 1901, S. 429).

Magnesiumbandlicht für Velox-Papier. Gaedicke
empfiehlt für Copirung auf Veloxpapier das Magnesiumband
in Stückchen von je 5 mm Länge zu zerschneiden und die
Stückchen in einer Spiritusflamme zu verbrennen. Die Ent-
fernung zwischen Flamme und Copirrahmen richtet sich
nach der Dichte des Negatives, sowie nach dem Charakter
des Papiers, der bekanntlich auch sehr verschieden ist. Nach
praktischen Erfahrungen beträgt die Entfernung für ein gut
gedecktes Negativ bei Benutzung von ordinärem Veloxpapier
12½ cm, für Specialvelox aber 40 cm. Die Unkosten sind
sehr gering, indem sich 250 solcher Abschnitte auf etwa
6 Pfennige stellen („Phot. Chron." 1901, S. 394).

F. Niedag empfiehlt für Tulapapier das Auer'sche
Gasglühlicht in 20 cm Distanz mit 30 Secunden Exposition
oder Magnesiumband von 5 cm Länge in 50 cm Entfernung.
Besonders vortheilhaft für Tulapapier ist nach F. Niedag
ein Entwickler von 1000 ccm Wasser, 135 g krystall. Soda,
50 g krystall. Natriumsulfit, 2 g Metol, 6 g Hydrochinon,
4 ccm Bromkaliumlösung (1:10). Der von Liesegang in den
Handel gebrachte Permanent-Entwickler hat diese Zusammen-
setzung. Die Entwicklung geht in ½ Minute vor sich. Auch
Amidol-Entwickler ist für Tulapapier gut verwendbar.

Die Neue Photogr. Gesellschaft in Berlin-Steglitz
bringt unter dem Namen Lentapapier ein Contact-Copir-
papier in den Handel, welches dem aus Amerika eingeführten
Veloxpapier ähnlich ist. Die Empfindlichkeit ist ungefähr
60 Mal geringer als von Bromsilberpapier. Man copirt bei
zerstreutem Tageslicht 3 bis 10 Secunden oder brennt 2½ bis
5 cm Magnesiumband in einer Entfernung von ½ m vom
Copirrahmen ab. Entwickelt wird mit demselben Entwickler
wie für Trockenplatten, jedoch mit viel Zusatz von Brom-
kalium, z. B. Rodinal, Eisenoxalat, besonders wird Edinol-
Acetonentwickler mit Bromkaliumzusatz empfohlen.

Zum Fixiren von Chlorsilber- oder Chlorbrom-
silber-Entwicklungspapieren empfiehlt Liesegang aus-
schliesslich saures Fixirbad („Phot. Wochenbl." 1901, S. 153).

Zu schwach entwickelte Tulabilder lassen sich nach dem
Fixiren mit Quecksilberchlorid und Ammoniak (ähnlich wie
Trockenplatten) verstärken und nehmen dabei eine braun-
schwarze Färbung an. Ebenso ist Urantonung anwendbar.

Tonen von Chlor- und Chlorbromsilberbildern.
Chlorsilber- oder Chlorbrom-Entwicklungspapier tont Blanc
mit Gold, indem er eine Lösung von 1 Theil Queck-

silberchlorid, 4 Theilen Rhodankalium und 100 Theilen Wasser herstellt, auf je 10 ccm dieser Lösung einige Tropfen Chlorgoldlösung zusetzt, bis ein leichter rother Niederschlag bleibt und dann sofort mittels eines Pinsels auf das fixirte und gewaschene Bild aufstreicht. Nach beendigter Tonung wird das Bild, ohne es zuvor zu waschen, in eine starke Alaunlösung gebracht, dann gewässert. Die Schatten sind dann schwer und detaillos, werden aber sofort verbessert, wenn man die Bilder durch den Farmer'schen Blutlaugensalz-Abschwächer zieht, dann gut wässert. Die Bilder sollen sehr haltbar sein („Bull. Soc. Franç." Nr. 23; „Phot. Mitth." 1902, S. 42).

Rohpapier-Prüfung photographischer Cartons.

Neues photographisches Rohpapier. Als vor einigen Jahren die beiden Firmen Steinbach in Malmedy und Blanchet-Kleber in Rives, welche bis dahin die einzigen Fabrikanten photographischer Rohpapiere waren, dessen Preis von 2 Mk. auf 4,80 Mk. pro Kilo erhöhten, war es nur natürlich, dass eine Anzahl Papierfabrikanten Versuche unternahmen, ebenfalls ein solch gut bezahltes Papier auf den Markt zu bringen. In neuerer Zeit befasst sich auch die Papierfabrik F. W. Ebbinghaus in Letmathe i. W., eine Abtheilung für Fabrikation photographischen Rohpapieres zu errichten („Phot. Chronik" 1902, S. 125).

In Oesterreich beschäftigt sich die Neusiedler Actiengesellschaft für Papierfabrikation in Wien eingehend mit der fabriksmässigen Herstellung sehr reinen Rohpapieres, welches für photographische Zwecke bestimmt ist.

Barytmattpapier, welches früher auch von der Buntpapierfabrik Gust. & Heinrich Beneke in Löbau (Sachsen) angefertigt wurde, wird jetzt nurmehr von Steinbach & Co. in Malmedy in den Handel gebracht.

Zur Prüfung der Deckung von Druckpapieren, welche bei zweiseitig zu bedruckendem Papier von Wichtigkeit ist, benutzt die Papier-Prüfungsanstalt in Leipzig lichtempfindliches Entwicklungspapier und ein aus Seidenpapierblättern hergestelltes Photometer („Arch. f. Buchgewerbe" 1902, S. 51). E. Valenta weist nach, dass diese Methode ungenau und nicht verlässlich ist („Phot. Corresp." 1902, S. 327).

Das Vergilben von Papier soll nach Paul Klemm besonders durch eine in Alkalien lösliche Eisenverbindung (vielleicht harzsaures oder fettsaures Eisen) verursacht werden („Papier-Ztg." 1901; „Phot. Chronik" 1901, S. 463).

37

Einfache Prüfung photographischer Cartons. Das Verderben — Vergilben — photographischer Bilder wird nicht allein durch ungenügendes Tonen, schlechtes Fixiren und Auswaschen, also durch Fehler im Copirprocess selbst, verursacht; auch ungeeigneter Klebstoff oder schlechte Cartons können die Schuld daran tragen. Namentlich in neuerer Zeit, in der leider nur zu viele Photographen thörichter Weise zuerst auf Billigkeit, d. i. niedrigsten Preis aller verwendeten Materialien sehen, werden oft Cartons aus schlechtem, der Haltbarkeit der Bilder schädlichem Materiale benutzt, womit aber durchaus nicht gesagt sein soll, dass alle Cartons aus gewöhnlicherem, billigem Stoffe nothwendiger Weise die Haltbarkeit der Bilder beeinträchtigen müssen. Wohl aber sind alle billigen Cartons mit Bronzedruck oder Schnitt absolut zu verwerfen, da Bronzepulvertheilchen sehr leicht böse Flecke auf Silberbildern verursachen. (Die „unechten" von „echten" Cartons zu unterscheiden, ist sehr leicht, ein Tropfen verdünnte Silbernitratlösung schwärzt unechten Golddruck, während der echte ganz unverändert bleibt.) E. W. Foxlee hat nun ein sehr einfaches, von jedem Photographen leicht auszuführendes Prüfungsverfahren angegeben, um mit Sicherheit zu ermitteln, ob in Cartons schädliche, die Haltbarkeit gefährdende Substanzen enthalten sind: Die Hälfte des zu prüfenden Cartons wird mit Celluloïdfolie oder 2 bis 3 Lagen Paraffinpapier bedeckt, ein ziemlich hell gedrucktes Bild mit der Bildseite darauf gelegt und darauf ein Stück photographisch reines Rohpapier, z. B. Rives-Rohpapier, das man ein wenig angefeuchtet hat. Darüber legt man nun drei bis vier Lagen feuchtes (aber nicht nasses) Fliesspapier und befestigt alles an einem Ende mit Blechklammern, wie man sie zum Verschliessen von Couverts braucht. Das Ganze wird nun in eine Cartonpresse gebracht, nachdem man noch eine Glasplatte darauf gelegt hat, um Verdunstung des Wassers zu verhüten. Man schraubt die Presse fest zusammen und bringt sie in einen warmen Raum. Unter solcher Behandlung wird schliesslich jedes Silberbild leiden und verderben, aber wenn man nach einiger Zeit nachsieht und findet, dass die mit dem Carton in Berührung gebliebene Hälfte zuerst und in merklichem Maasse verändert ist, so kann daran einzig und allein der Carton schuld sein. Bei Carton aus sehr schlechter Masse zeigt die eine Bildhälfte schon nach 2 bis 3 Tagen eine deutliche Veränderung, wogegen gute Cartons noch nach 2 bis drei Wochen keinen Unterschied in den beiden Bildhälften erkennen lassen, wenngleich das ganze Bild schon Spuren des Verderbens zeigen mag. Wenn die Photographen

sich die kleine Mühe nehmen würden, jede Lieferung Cartons,
die sie erhalten, auf diese einfache Weise zu prüfen, so
würden sie sicher sein können, dass wenigstens ihre Cartons
nicht zum schnellen Verderben ihrer Bilder beitragen („Allgem.
Phot.-Ztg." 1902, S. 532, aus „Brit. Journ. of Phot."). [Vergl.
H. W. Vogels Probe, bei welcher Kleister mit Essigsäure an-
gesäuert und dann zum Aufkleben der Photographien auf
verdächtigen Carton benutzt wird, wobei ein eventueller Ver-
gilbungsprocess bei schlechtem Carton gleichfalls beschleunigt
wird; siehe Eder's „Handbuch d. Phot.", Bd. 4, 2. Aufl., S. 187.]

Auscopirpapiere mittels Chlorsilber.

Giessmaschinen für Chlorsilbercollodion - (Celloïdin-)
Papier, welche für Kleinbetrieb geeignet sind, bringt Conrad
Hugel in München, Falkenstrasse 12, in den Handel, und
ist an der Münchener Lehr- und Versuchsanstalt für Photo-
graphie im Betrieb (Preis 130 Mk.).

Thorne Baker gibt in „Phot. News" 1901, S. 484, eine Vor-
schrift zur Herstellung von Chlorsilbergelatine-Auscopir-
papier, wie sie in England für P. O. P.-Papier in Verwendung
steht: A) 120 engl. Grain Gelatine, 20 Grain Chlorammonium,
3 Grain Chlorbarium, 3 Unzen Wasser; B) 55 Grain Silber-
nitrat, 1 Unze Wasser; C) 22 Grain Natriumcitrat, $1\frac{1}{2}$ Unzen
Wasser, 20 Unzen Gelatine; D) 42 Grain Silbernitrat, 1 Unze
destill. Wasser. Diese Lösungen werden bei 110° F. derart
gemischt, dass zuerst A und B, dann C und D in Flaschen
gemischt werden; beide Emulsionen werden wenige Minuten
bei 110° F. warm gehalten, dann gemischt und ungefähr
20 Minuten auf 120° F. erwärmt. Dann wird durch Musselin
filtrirt und auf Barytpapier gegossen.

Unter dem Namen Glycia-Papier bringt die Firma
J. Griffin in London eine neue Sorte von Chlorsilbergelatine-
Auscopirpapier in den Handel, welches nach ziemlich dünnen
Negativen noch contrastreiche Copien liefert („Brit. Journ.
of Phot." 1902, S. 277).

Matte Bilder auf Gelatine-Auscopirpapier. Man
macht die Bilder in gewöhnlicher Weise fertig, quetscht sie
auf Ferrotypplatten und lässt sie trocknen, worauf sie mit
Hochglanz abspringen. Man zieht sie nun auf Carton und
lässt sie abermals trocknen. Dann bestreut man sie mit sehr
feinem Bimsteinpulver und schleift mit der Handfläche in
rotirender Bewegung die Oberfläche matt („Photogazette"
1901, S. 100; „Phot. Wochenbl." 1901, S. 115).

Negro-Papier heisst ein neues, von der Firma van Bosch in den Handel gebrachtes Mattpapier, welches nur im Platinbade, ohne vorhergehende Anwendung eines Goldbades, getont zu werden braucht. Man erhält ein reines Platinschwarz. Unter Zuhilfenahme eines Goldbades sind rothe, braune und violette Töne zu erzielen, und man kann das Platinsalz ganz ersparen ("Phot. Rundschau" 1901, S. 149).

Gegenwärtig kommt Emulsionspapier (Celloïdinpapier) mit Goldgehalt, welches die Anwendung von Goldbädern überflüssig macht, in den Handel, und zwar Autopapier der Firma Lüttke & Arndt und Doro-Emulsionspapier von Brandt & Wilde, beide in Deutschland ("Phot. Wochenbl." 1901, S. 306).

Unter dem Namen Aura bringt die englische Firma Hongtou in High Holborn 88 selbsttonendes Glanz- und Mattpapier in den Handel. Auch die Paget Prize Plate Comp in Watford erzeugt selbsttonendes Papier, welches Collodionpapier ist und keines Tonbades bedarf ("Brit. Journ. of Phot." 1901, S. 426).

Verblassen von Copien auf Chlorsilbergelatinepapier.

Copien auf Chlorsilber-Gelatinepapier lassen sich bekanntlich, auch ohne Goldbäder, durch entsprechende Behandlung im Natron-(Fixir-)Bade sehr schön tonen; leider aber sind derartige Bilder nur von kurzer Dauer. Sie werden gelb und verschwinden bald. Dies wurde allgemein der schädlichen Wirkung des Fixirbades auf das nicht in Gold umgesetzte Silberbild zugeschrieben. Ueber diesen Gegenstand hat M. Daubrun Untersuchungen angestellt, welche folgendes ergeben haben: Das betreffende Papier enthält zu viel Citronensäure. Diese schlägt aus dem unterschwefligsauren Natron in Folge Zersetzung Schwefel nieder, welcher auch durch das längste Waschen nicht entfernt werden kann. Dieser wirkt auf das Bild und erzeugt schwefligsaures Silber, welches sich in Folge der Einwirkung der Feuchtigkeit und des Sauerstoffes der Luft in schwefelsaures Silber verwandelt. Auf Grund seiner Untersuchungen behauptet nun Daubrun folgendes:

1. Dass nach vierstündigem Auswaschen in öfter gewechseltem Wasser alles Fixirnatron aus den Bildern beseitigt ist;

2. dass alle Bilder, welche in combinirten Tonfixirbädern vergoldet sind, Schwefel enthalten;

3. dass auch ohne Anwendung von Alaun Schwefel in diesen Bildern niedergeschlagen wird;

4. dass die gebleichten Bilder schwefelsaures Silber enthalten, auch wenn starke Goldbäder angewendet werden.

Um diese Uebelstände zu beseitigen, schlägt D a u b r u n folgendes vor:

1. Zunächst die Bilder zu tonen und dann erst zu fixiren;

2. vor dem Tonen die Bilder gründlich zu waschen;

3. nach dem Tonen ebenfalls gründlich zu waschen und unmittelbar vor dem Fixiren in Wasser zu legen, welches durch Ammoniak oder kohlensaures Natron schwach alkalisch gemacht ist;

4. das Fixirbad durch Zusatz von kohlensaurem Natron schwach alkalisch zu machen. („A n t h o n y' s Phot. Bulletin", Januar 1902; „Phot. Chronik" 1902, Nr. 15, S. 97).

Abschwächen von Chlorsilbercopien.

H. v a n B e e k schwächt übercopirte Silberpapierbilder in einem Gemische von 100 Theilen Wasser, 10 Theilen Fixirnatronlösung (1 : 4) und 2 Theilen Cyankaliumlösung (1 : 10) ab. Ist die richtige Abschwächung erfolgt, so unterbricht man die Abschwächung durch Eintauchen in dreiprocentige Essigsäurelösung. Aristopapiere schwächen sich leicht ab, dann Celloïdin, weniger schnell Bromsilberpapiere („Atelier des Phot." 1901, S. 176).

Hervorrufen schwacher Copien auf Silber-Auscopirpapier.

Physikalische Verzögerer beim Entwickeln von silbernitrathaltigen Auscopirpapieren. Verdickungsmittel, wie Glycerin, Zucker, Leim, verzögern die Entwicklung photograpischer Platten, jedoch haben diese Mittel für gewöhnliche Bromsilbergelatine wenig Effekt. Viel günstiger wirken sie beim Hervorrufen von Auscopierpapieren (Celloïdin-, Aristopapier), z. B. mit saurer Hydrochinonlösung. Besonders wirksam ist auch Zusatz von G l y c e r i n bei Tula-Papier (d. i. Chlorbromsilberpapier) (L i e s e g a n g, „Phot. Almanach" 1902, S. 112).

Lichtempfindliche Schichten mit Cellulosetetracetat, sowie mit Caseïn.

Cellulosetetracetat als Ersatz für Collodionwolle bei Bereitung von Chlorocitrat-Emulsionen gab E. Valenta an („Phot. Corr." 1901, S. 305). C. F. Cross und Bevan nahmen im Jahre 1894 ein englisches Patent auf die Herstellung von Cellulosetracetat durch Behandeln von Cellulosehydrat mit Zinkacetatlösung oder Magnesiumacetatlösung, Eindampfen, Trocknen bei 110^0 und Vermischen der gepulverten Zink-, resp. Magnesiumacetatverbindung mit Acetylchlorid. Das entstandene Celluloseacetat wird der Mischung durch Lösungsmittel, z. B. Nitrobenzol- oder Homologe desselben entzogen und die Lösung in Alkohol gegossen, wodurch das Acetat in Form eines flockigen Niederschlages ausgeschieden wird („Chem. Centralbl." 1896, I. Bd, S. 405, 1119 und 2. Bd., S. 567; 1901, I. Bd., S. 271). Die Löslichkeit des Präparates in Chloroform, sowie die Eigenschaft dieser Lösungen, beim Verdunstenlassen auf Glasplatten ein dünnes, glasklares Häutchen zu hinterlassen, veranlassten Valenta, Versuche zur Herstellung von Copiremulsionen mit dem Präparate anzustellen. Ueber Ersuchen der Direction der k. k. Graphischen Lehr- und Versuchsanstalt wurden von der Firma Gebrüder Kolker in Breslau Proben von fabrikmässig hergestelltem Cellulosetetracetat $C_8 H_6 (C_2 H_3 O)_4 O_3$ zur Verfügung gestellt. Das Präparat bildet eine grauweisse flockige Masse, welche einen schwachen Geruch nach Nitrobenzol zeigt. Es löst sich leicht in Chloroform; die fünf- bis zehnprocentige Lösung ist ziemlich dunkel gefärbt und klärt sich nur langsam. Desgleichen ist es löslich in Epichlorhydrin, Nitrobenzol und Eisessig. Aus letzterer Lösung wird es durch Wasser oder Alkohol in Form durchscheinender gallertiger Flocken gefällt. Das Cellulosetetracetat ist zwar in Aceton (ebenso wie in Alkohol, Aether und Benzol) unlöslich, doch lässt sich eine Lösung des Präparates in Chloroform mit Aceton verdünnen. Eine derartig verdünnte Lösung verträgt Alkoholzusatz bis zu einem gewissen Grade, ohne dass derselbe Ausscheidung des gelösten Acetats hervorrufen würde. Auch die mit Aceton verdünnte Lösung des Tetracetates in Chloroform hinterlässt, in dünner Schicht auf Glas aufgetragen, nach dem Verdunsten des Lösungsmittels ein zähes Häutchen, welches sich gegenüber einem Collodionhäutchen durch grössere Härte und Widerstandsfähigkeit auszeichnet. Reine Lösungen von Cellulosetetracetat in Chloroform erwiesen sich zur Herstellung von Emulsionen nicht verwendbar, weil es nicht gelingen wollte, die in Alkohol gelösten Chemikalien

gleichmässig, ohne dass sich der grösste Theil ausgeschieden
hätte, zu incorporiren. Bessere (wenn auch noch nicht voll-
kommen befriedigende) Resultate erzielte Valenta mit Cellu-
losetetracetlösungen, welche mit Aceton verdünnt worden waren.
Solche Lösungen vertragen, wie oben gesagt wurde, einen
nicht unbedeutenden Alkoholzusatz, und geben unter An-
wendung von gewissen Vorsichtsmaassregeln Emulsionen, die
sich gut vergiessen lassen und brauchbare Copirpapiere liefern.
Wie die bisher durchgeführten Versuche zeigten, ist die
Möglichkeit, Emulsionscopirpapier von sehr guten Eigen-
schaften mit Cellulosetetracetat zu erzielen, nicht ausgeschlossen.
Die bei diesen Versuchen erhaltenen Copirpapiere zeigten eine
sehr gleichmässige zähe Schicht und eine Empfindlichkeit,
welche zwischen jener von Albuminpapier und jener guten
Celloïdinpapieres liegt. Die Schicht lässt die gebräuchlichen
Tonbäder und Fixirungsflüssigkeiten leicht eindringen, wes-
halb die Tonung von Copien auf solchen Papieren ziemlich
rasch vor sich geht. Die Schicht haftet dabei fest an der
Unterlage. Was den Umfang der Gradation anbelangt, so ist
er bei diesen Papieren derselbe wie bei Albuminpapier. Die
Bildschicht der mit solchen Acetatcollodion-Emulsionen her-
gestellten Papiere ist sehr widerstandsfähig, so dass ein Ab-
scheuern des Bildes nicht zu befürchten ist und es sich gut
mit gewöhnlichen Farben, wie sie der Retoucheur verwendet,
darauf retouchiren lässt.

Die Caseïnleimung für Papier für photographische
Zwecke wird neuerdings empfohlen und beschrieben („Photo-
graphy" 1901, S. 345; „Phot. Wochbl." 1901, S. 190).

Auf lichtempfindliche Schichten mit Caseïn nahm
O. Buss ein englisches Patent, Nr. 22040 (1901); die Be-
schreibung ist in „Photography" 1902, S. 22, enthalten (siehe
den Originalartikel Buss' in diesem „Jahrbuche" S. 105).

Tonbäder für Copirpapiere.

Goldbäder.

Rhodangoldtonung. „Photography" macht auf ein,
wenn auch nicht neues, so doch eigenartiges Tonungs-Ver-
fahren aufmerksam, durch das man Doppeltöne vermeiden
kann. Die ausgewaschenen Bilder werden zunächst in eine
Rhodanammoniumlösung gelegt (wohl zweiprocentige) bis sie
gelb geworden sind. Hierauf giesst man die Rhodanlösung
in einen Messcylinder und fügt ihr eine entsprechende Menge

Goldlösung hinzu (auf 100 Theile Rhodanlösung 10 Theile einer einprocentigen Chlorgoldlösung). Giesst man nun die Lösung auf die Bilder, so tritt schnelle und gleichmässige Tonung ein („Phot. Rundschau" 1901, S. 191).

F. Meyer untersuchte die Chloride des Goldes und fand, dass ausser *Au Cl₃* und *Au Cl* keine weitere Goldverbindung existirt, die weniger Chlor enthält („Chem. Centralbl." 1902, S. 18).

F. Lengfeld untersuchte die Chlor- und Bromverbindungen des Goldes. Er fand, dass Goldchlorür bei Gegenwart von Alkalichloriden eine langsame Zersetzung erleidet, nämlich Bildung des Alkali-Goldchlorid-Doppelsalzes unter allmählicher Ausscheidung von metallischem Golde (Chem. Centralbl." 1901, S. 1112). Es dürfte zum Theile mit der Erscheinung zusammenhängen, dass Goldchlorür in Tonbädern günstiger wirkt, als das Chlorid.

Matthew Wilson theilt seine Versuche über die Wahl der Tonbäder für Chlorsilbergelatinecopien im „Brit. Journ. of Phot." 1901, S. 394, 442, mit. Besonders gute Erfolge erzielte er mit Goldbädern mit benzoësaurem Natron und Dinatriumphosphat mit oder ohne Rhodanammonium, z. B.: 1 Theil Chlorgold, 60 Theile Natriumbenzoat, 75 Theile Dinatriumphosphat, 38 Theile Rhodanammonium und etwa 7000 Theile Wasser. Man wäscht die Chlorsilbergelatinebilder 10 Minuten lang in Wasser; im Tonbade werden sie zuerst orangefarbig, dann braunroth, schliesslich violett. Im Fixirbade bleibt der Ton. — Aepfelsaures Natron mit Chlorgold arbeitet weniger gut, auch wenn man Rhodansalze zusetzt; auch benzoësaures Natron, benzoësaures + wolframsaures Natron oder wolframsaures Natron + Dinatriumphosphat wirkt im Goldbade nicht so gut; noch schlechter wirkt molybdänsaures Kali oder oxalsaures Kali, gemischt mit Chlorgold. Dagegen gibt ein Goldbad mit einprocentiger bernsteinsaurer oder benzoësaurer Natronlösung vorzügliche Resultate, auch mit Zusatz von Rhodanammonium. Ein Gemisch von 1 Theil Chlorgold, 26 Theilen Natriumpikrat und 960 Theilen Wasser giebt brauchbare Goldbäder.

In der „Phot. Chronik" 1901, S. 598, berechnet Professor Miethe den Goldverbrauch pro 1 Liter Tonfixirbad folgendermassen: Es kommt auf den Gold- und Fixirnatrongehalt des Tonfixirbades an. Wenn pro Liter Tonfixirbad 0,5 g Gold und 40 g Fixirnatron gerechnet werden, so können mit dieser Menge drei bis vier Bogen Celloïdinpapier getont werden, vorausgesetzt, dass die Bilder voll copirt sind, bei vignettirten Bildern eventuell eine etwas grössere Menge. Der Gold-

verbrauch ist aber bei einzelnen Celloïdinpapieren sehr ver-
schieden, je nach dem Recepte des Goldbades.

Tonfixirbäder.

Ueber das Tonfixirbad und seine Nachtheile schreibt
Dr. Georg Hauberrisser (siehe dieses „Jahrbuch", S. 65).

Die Actiengesellschaft für Anilinfabrikation in Berlin
bringt ein neutrales Tonfixirsalz in den Handel welches
ein Quantum Kreide enthält, das den Zweck hat, das Gold-
bad dauernd neutral zu halten; man belässt den Kreideschlamm
am Boden der Vorrathsflasche.

Hanneke zieht für Celloïdinpapier die sauren Tonfixir-
bäder vor und empfiehlt nachstehendes Bad: 2000 ccm desüll.
Wasser, 400 g Fixirnatron, 15 g Rhodanammonium, 20 g essig-
saures Natron krystall., 20 g Bleinitrat, 75 ccm einprocentige
Goldchloridlösung, 4 g Citronensäure („Phot. Mitth." 1902,
S. 12).

Als Tonfixirbad für Gelatinepapier empfiehlt Horsley-
Hinton („Bull. Photo-Club", Paris 1900, S. 353) folgendes
Tonfixirbad: 12 g wolframsaures Natron, 20 g Rhodan-
ammonium, 170 g Fixirnatron, 560 ccm destillirtes Wasser
Diesem Bade wird eine Lösung von 1 g Chlorgold in 100 ccm
destillirten Wassers zugefügt. Das Bild geht von Gelb in
Braun über und dunkelt beim Trocknen wenig nach („Phot.
Rundschau" 1902, S. 78).

Andere Tonbäder.

Ueber carminrothe Tonung von Chlorsilbercopien
schreibt H. Kessler (siehe dieses „Jahrbuch", S. 84).

Als neues Tonungsmittel für Bromsilberpapierbilder
gibt Thorne Baker eine mit Wasser verdünnte Auflösung
von metallischem Tellur in Königswasser an; es sollen sich
schöne braune und sepiafarbige Töne erzielen lassen („Brit.
Journ. of Phot." 1901, S. 428).

In England kommen Tabloïd-Chemikalien für Ton-
bäder in den Handel, und zwar unter anderem für Boraxbad,
Bicarbonat-, Phosphat, Wolframat-Bäder u. s. w.

Lacke. — Klebemittel. — Firnisse.

Lacke und Firnisse.

Ueber die chemische Zusammensetzung des für Negativ-
lack vielfach verwendeten Sandarak-Harzes stellte
T. A. Henry Untersuchungen an, und fand darin zwei Harz-
säuren: $C_{20}H_{30}O_2$ (Schmelzpunkt 171°) und $C_{30}H_{48}O_5$, welche

letztere er Callitrallsäure nennt („Proceedings of the Che-
mical Society" 1901, S. 187).

Negativlack und seine Verwendung. Das Lackiren
der Negative sollte man nie unterlassen, weil jeder zufällige
Wassertropfen das Negativ verdirbt und weil etwa erscheinende
braune Flecke, die sich beim Copiren von Silberbildern in
feuchter Luft bilden, aus der Gelatineschicht gewöhnlich nicht
mehr zu entfernen sind, während sie auf der Lackschicht
deshalb nicht stören, weil diese leicht entfernt und durch
eine frische ersetzt werden kann. Das „British Journal"
(29. März 1901, S. 197) gibt eine gute Vorschrift zu einem
Negativlack, dessen wesentlicher Bestandtheil gebleichter
Schellack ist. Der gebleichte Schellack verändert sich bei
längerem Lagern und wird dann unlöslich in Alkohol. Er
muss also direct aus der Bleicherei oder aus einer Handlung
mit lebhaftem Umsatz bezogen werden. Da er im Innern
häufig Wassertheile enthält, so ist es wichtig, ihn vor der
Verwendung gröblich zu pulverisiren, und ihn dann einige
Tage auf Papier ausgebreitet trocknen zu lassen. Um das
Zusammenballen bei der Lösung zu verhindern, mischt man
das trockene Schellackpulver mit grobem Glaspulver. Man
bringt in eine Flasche:

Gebleichten Schellack 250 g,
Mastix 30 „
Lavendelöl 60 „
denaturirten Spiritus von 96 Proc. . . . 2000 ccm.

Man verkorkt die Flasche sorgfältig, schüttelt gut um
und lässt sie stehen, indem man von Zeit zu Zeit tüchtig
schüttelt, bis alle Harze gelöst sind. Dann lässt man die
Flaschen einige Wochen ganz ruhig stehen, bis alles Trübe
sich vollständig gesetzt hat und die überstehende Flüssigkeit
ganz klar geworden ist. Man giesst sie dann vorsichtig ab
und füllt sie in kleinere Flaschen, während der trübe Rest
filtriert wird. Man kann auch ungebleichten Schellack ver-
wenden, erhält dann aber einen gelb gefärbten Lack, der die
Copirzeit verlängert. Der Zusatz von Lavendelöl dient dazu,
die Lackschicht zäher, d. h. weniger spröde zu machen. Man
verwendet den Lack, indem man das völlig getrocknete
Negativ so weit anwärmt, dass seine Wärme willig vom
Handrücken ertragen wird. Dann giesst man ein reich-
liches Lackquantum auf die Mitte der horizontal gehaltenen
Platte, lässt nach allen Seiten bis in die Ecken fliessen, und
lässt dann den Lacküberschuss von einer Ecke der Platte in
eine andere Flasche fliessen, damit etwa daraufgefallene

Stäubchen nicht in die Vorrathsflasche gelangen. Nachdem man die Platte senkrecht hat abfliessen lassen, wird sie so weit erwärmt, dass sie noch eine Berührung mit der Fingerspitze erlaubt. So trocknet der Lack sofort und gibt eine klare glänzende Schicht („Phot. Wochenbl." 1901, S. 115).

Rottman empfiehlt absoluten oder höchst rectificirten Spiritus für Negativlack, weil die Lackschicht dann fester wird, als mit mehr wasserhaltigem ordinären Spiritus („Apollo" 1902, S. 44; „The Amateur Photographer" 1902, S. 224).

Firniss für Papierbilder. Die mit Uran getonten Platin- oder Bromsilberpapierbilder werden durch Lackiren kräftiger und brillanter. Maes in Antwerpen bedient sich hierzu mit Erfolg eines Firnisses von 5 Theilen Gummi-Dammar in 100 Theilen wasserfreiem Benzin („Bull. Assoc. Belge Phot." 1901, S. 431.)

Ablackiren.

Zum Ablackiren von Gelatinenegativen empfehlen „The Photogr. News" (1901, S. 787) ein Gemisch von 1 Theil Ammoniak mit 9 Theilen Alkohol, worin die Negative eingetaucht und mit einem Baumwollenbausche abgerieben werden.

Klebemittel.

J. Gaedicke empfiehlt als bestes Conservirungsmittel für Stärkekleister zum Aufkleben von Photographien Formaldehyd. Eine kleine Menge bewahrt Kleister Jahre lang vor dem Sauerwerden; zu viel Formaldehyd ist nachtheilig, weil die Stärkehäutchen dann gegerbt werden, sich zusammenziehen und zu Boden fallen, während klares Wasser darüber steht („Phot. Wochenbl." 1901, S. 337).

Verwendung des Dextrins zum Aufziehen der Bilder. Aus zwanzigjähriger Erfahrung versichert E. Williams im „Brit. Journ. of Phot." 1901, dass Dextrin ein ganz vorvorzügliches Klebemittel ist, und dass alle gegen diese Substanz erhobenen Anklagen nur der Benutzung eines mangelhaften Materiales zuzuschreiben sind. Löst man in einem Wasserbade braunes Dextrin bester Qualität in gleichen Theilen Wasser und Spiritus auf, so erhält man ein vortreffliches Klebemittel, das kalt aufgetragen wird und sich auch lange Zeit hält. Mit demselben montirte Bilder zeigen nach fünfzehn Jahren noch keine Spur des Verfalls („Deutsche Phot.-Ztg." 1901, S. 755).

Algin. So lautet der Name eines neuen Productes, welches geeignet erscheint, in der Photographie Verwendung zu finden. Es ist eine gelatineähnliche Substanz, welche aus

einer Seepflanze hergestellt wird, indem man dieselbe einen
Tag lang mit einer Sodalösung behandelt. Die erhaltene
Masse besitzt ein aussergewöhnliches Klebevermögen, etwa
14 mal so stark wie Stärkekleister und 37 mal so gross als
Gummi. Die Masse besteht aus Cellulose mit einem grossen
Gehalt an einer gelatinösen Substanz, welche sich längere
Zeit ohne Veränderung aufbewahren lässt. Durch Pressen
lässt sich die gelatinöse Masse vom Rückstand trennen und
kann alsdann für verschiedene, namentlich aber Klebezwecke
Verwendung finden. Die zurückbleibende Cellulose ist dem
Celluloïd ausserordentlich ähnlich und nimmt eine hohe Po-
litur an. Aus derselben lässt sich ein strukturloses, höchst
durchsichtiges Papier herstellen, welches sich wohl hervor-
ragend für Films benutzen lassen wird und jedenfalls billig
herzustellen sein dürfte. Die gelatinöse Masse aber, welche
für sich allein A l g i n genannt wird, dürfte als ein neues
photographisches Klebemittel in Betracht kommen („Phot.
Chron." 1901, S. 490).

Retouche und Coloriren von Photographien.

Negativ-Retouchir-Tinte.

J. A n r e i t e r & S o h n in Wien bringen unter dem Namen
„Jaret" eine flüssige schwarze Farbe, sogen. „Retouchirtinte"
in den Handel, welche mit dem Pinsel auf der Schichtseite
des Negatives vor dem Lackiren (eventuell mit Wasser ver-
dünnt) aufgetragen wird. Man kann hiermit gewissermassen
auf dem Negative malen.

Für die R e t o u c h e v o n B r o m s i l b e r b i l d e r n eignen
sich die gewöhnlichen Aquarellfarben am allerbesten, doch
ist dafür Sorge zu tragen, dass die Gelatineschicht die Farbe
gut annimmt, was durch gründliches Gerben des Bildes in
Alaun oder Formalin und nachheriges Abreiben mit ganz
reinem Benzol erreicht werden kann. Es wird empfohlen
für Röthelton: Terra Siena, gebrannter Ocker, für Braun:
van Dyck-Braun, für Blau: Indigo und Kobalt, alle Farben in
halbflüssigem Zustande von G ü n t h e r - W a g n e r in Hannover
zu beziehen („Phot. Chron." 1901, S. 530).

Ueber das U e b e r m a l e n v o n P h o t o g r a p h i e n siehe
„Atelier des Phot." 1901, S. 104.

C o l o r i r e n v o n P h o t o g r a p h i e n d u r c h H i n t e r m a l e n.
Nach B e n t i v e g n i soll sich hierzu folgendes Verfahren sehr
gut eignen: Der nicht aufgezogene Druck wird Schicht nach

unten vermittelst Gelatine auf einer Glasplatte befestigt und trocknen gelassen. Nach vollkommenem Trocknen bringt man das Ganze in eine Mischung, die man dadurch erhält, dass man zu 500 ccm kochend heissen Ricinusöls einen Theelöffel Vaseline, einen Theelöffel Spermacet, 20 Tropfen Rosmarinöl, 20 Tropfen Citronenöl fügt. Die Flüssigkeit und das Bild auf der Glasplatte werden nun zusammen auf etwa 60° C. erhitzt und zwei Stunden auf dieser Temperatur erhalten und danach abkühlen gelassen. Nachdem bringt man das Bild zwei Stunden in kaltes Ricinusöl und reibt es mit einem leinenen Tuche trocken, worauf die pastosen Farben auf der Rückseite aufgetragen werden können

Otto Lortzing in Berlin erhielt ein Patent Nr. 109839 auf ein Verfahren, um photographische Platten und Papiere mit Collodionemulsion zur Colorirung mit Eiweiss- und Wasserfarben jeder Art vorzubereiten. Während eine Reihe photographischer Papiere und Platten, z. B. Bromsilber-, Albumin-, Platinmattpapiere, ohne Schwierigkeiten wässerige Farblösungen annehmen, ist dies beim Coloriren von Celloïdinphotographien, d. h. solchen auf Collodion-Emulsionspapieren, nicht der Fall; bei diesen Papieren war das Coloriren bisher schwierig und, sobald es sich um wässerige Farblösungen handelte, ganz ausgeschlossen. Auch liessen sich die Farben leicht abwaschen. Vorliegendes Verfahren bezweckt, das Coloriren solcher Photographien mit wässerigen Farblösungen, und zwar von Eiweissfarben wie auch von Wasserfarben jeder Art, zu ermöglichen, wobei die wässerigen Farblösungen, ohne dass das Bild angegriffen wird, angenommen werden und unverwaschbar auf demselben haften. Es wird wie folgt verfahren: Die für das Coloriren vorzubereitenden Celloïdinphotographien werden mit einer Mischung von gleichen Theilen Alkohol und 30procentiger Essigsäure begossen und der Einwirkung dieser Lösung 15 bis 20 Minuten lang ausgesetzt. Hierauf erfolgt ein Ueberspülen mit einer Mischung von Aether und Alkohol im Verhältnisse von 4 zu 1. Hierdurch wird die Photographie zur Aufnahme von Eiweiss- und Wasserfarben jeder Art empfänglich. Das Ueberspülen mit Aether-Alkohol ruft eine Erweichung der Oberflächenschicht hervor, wodurch ein tieferes Eindringen des Farbstoffes ermöglicht wird. An sich, d. h. ohne vorherige Anwendung der alkoholischen Essigsäure, würde diese Erweichung für das kunstgerechte Uebermalen aber nicht genügen, da die Aether-Alkoholmischung zu schnell verdampfen würde. Patent-Anspruch. Das Verfahren, um photographische Platten und Papiere mit Collodionemulsion

zur Colorirung mit Eiweiss- und Wasserfarben jeder Art wirk-
sam vorzubereiten, ist dadurch gekennzeichnet, dass die zu
colorirenden Photographien mit einer Mischung von Alkohol
und Essigsäure begossen und mit einer Mischung von Aether
und Alkohol nachgespült werden.

**Lichtpausen und verschiedene Copirverfahren ohne Silber-
salze. — Herstellung von Druckplatten nach Lichtpausen.**

Cyanotypie. Ueber die Herstellung und das Ver-
halten des Cyanotyp-Papieres siehe Namias auf S. 126
dieses „Jahrbuches".

Für Cyanotypie auf Ansichtspostkarten empfiehlt
H. Schumann besonders 15 g weinsaures Eisenoxyd-Kali,
12 g rothes Blutlaugensalz, 250 ccm Wasser. Die Lösung wird
mittels eines breiten Pinsels aufgetragen (Liesegang, „Phot.
Almanach" 1902, S. 124).

Rothorange Eisencopien. Solche erhält man, wenn
man der bekannten Eisenblaulösung etwas gesättigte Chlor-
kupferlösung zusetzt oder das Papier vorher mit Chlorkupfer-
lösung tränkt. Vortheilhaft für eine schöne Copie ist gelatinirtes
Kreidepapier („Phot. Chron." 1902, S. 281).

Eine neue interessante Verstärkungs-Methode für
Chromatbilder gibt G. Hauberrisser in der „Phot.
Rundschau" 1901, S. 200, an. Bekanntlich beruhen sämmt-
liche Chromatverfahren darauf, dass doppeltchromsaures Kali,
in Verbindung mit organischen Substanzen dem Licht aus-
gesetzt, diese organische Substanz oxydirt und dabei selbst
zu chromsaurem Chromoxyd reducirt wird. Dieser Process
lässt sich in folgender chemischen Gleichung ausdrücken:

(1) $3K_2Cr_2O_7 +$ Gelatine (oder Papier, Gummi, Zucker)
Doppeltchrom-
saures Kali.
$$= Cr_2O_3 \cdot CrO_3 + \text{oxydirte Gelatine} + 3K_2CrO_4.$$
Chromsaures Einfach chrom-
Chromoxyd. saures Kali.

Das chromsaure Chromoxyd kann durch Reductionsmittel
noch weiter reducirt werden, indem Chromoxyd Cr_2O_3, bezw.
Chromoxydhydrat $Cr(OH)_3$ entsteht. Ein solches Reductions-
mittel ist z. B. Schwefelwasserstoff, welcher nach folgender
Gleichung wirkt:

(2) $4 Cr_2O_3 \cdot CrO_3 + 6 H_2S + 12 H_2O = 12 Cr(OH_3) + 3 S_2$
Chromsaures Schwefelwasserstoff- Chromoxydhydrat
Chromoxyd. wasser + Schwefel.

Wie schon im Anfange erwähnt, hat Eder gefunden („Ueber die Reactionen der Chromsäure und der Chromate auf Gelatine, Gummi, Zucker"; Verlag der Photographischen Gesellschaft in Wien, S. 58), dass sich Chromoxydhydrat (— Chromoxyd + Wasser) mit doppeltchromsaurem Kali zu chromsaurem Chromoxyd verbindet. Der Process verläuft nach folgender chemischen Gleichung:

$$(3) \quad Cr_2 O_3 + K_2 Cr_2 O_7 = Cr_2 O_3 \cdot Cr O_3 + K_2 Cr O_4$$

Chromoxyd + doppeltchrom- Chromsaures Einfach chrom-
saures Kali. Chromoxyd. saures Kali.

Auf dieser Reaction beruht nun Hauberrisser's Verstärkungsverfahren für Chromatbilder.

Wie man aus den Gleichungen ersehen kann, entstehen aus zwei Molecülen chromsaurem Chromoxyd durch Reduction drei Molecüle Chromoxyd, bezw. Chromoxydhydrat; diese drei Molecüle Chromoxydhydrat geben aber mit doppeltchromsaurem Kali wieder drei Molecüle chromsaures Chromoxyd, so dass aus den ursprünglichen zwei Molecülen chromsaures Chromoxyd drei Molecüle derselben Substanz entstanden sind.

Bringt man die oben genannten Bilder, welche durch Belichtung oder nach Gleichung 2, bezw. 3 theilweise in Chromoxyd verwandelt worden waren, in eine Lösung von doppeltchromsaurem Kali, so färbt sich in kurzer Zeit die hellere Hälfte wieder, und zwar merklich dunkler als das ursprünglich veränderte Bild. Dieses neue, verstärkte Bild kann man nach dem Auswässern wieder mit Schwefelwasserstoff behandeln und nach gründlichem Waschen nochmals mit doppeltchromsaurem Kali verstärken, wodurch das Bild noch dunkler wird als nach dem ersten Verstärken.

Aehnlich wie Schwefelwasserstoff wirkt ein Brei von Calciumsulfhydrat. Es lässt sich aber in anderer Weise noch eine weitere Verstärkung erzielen. Wie aus der Gleichung 3 ersichtlich ist, entsteht bei der Einwirkung von doppeltchromsaurem Kali auf Chromoxydhydrate ausser chromsaurem Chromoxyd noch einfach chromsaures Kali. Fügt man nun dem doppeltchromsauren Kali noch ein Metallsalz hinzu, welches mit demselben keinen Niederschlag bildet, wohl aber einen mit einfach chromsaurem Kali, so wirkt das letztere im Momente seines Entstehens auf solche Salze, und zwar so schnell, dass es — obwohl im Wasser leicht löslich — nicht von seinem Entstehungsorte sich entfernen kann. Solche Salze sind z. B. schwefelsaures Manganoxydul und Kupfersulfat. Dieser Vorgang verläuft nach folgender chemischen Gleichung:

(4) $$K_2\,Cr\,O_4 + Mn\,SO_4 - K_2\,SO_4 + Mn\,Cr\,O_4$$
Einfach chrom- schwefel- schwefel- Mangan-
saures Kali. saures saures chromat.
 Manganoxydul. Kali.

und beruht hierauf zum Theile Manly's Ozotypie (dieses
„Jahrbuch" 1901, S. 235).

Färben brauner Chrombilder mittels Anilinfarben.

Einen Versuch, das mattbraune Chrombild in ein tief-
gefärbtes zu verwandeln, hat E. Weingärtner gemacht.
(„Phot. Centralbl", 1901, S. 267.) Der Vorgang hierbei ist
folgender: Man setzt zwei Lösungen an: a) 20 g Natrium-
bichromat, 20 g Mangansulfat, 100 ccm Wasser; b) 40 g Gummi-
arabicum, 100 ccm Wasser. Man mischt gleiche Theile a und b,
bestreicht hiermit gut geleimtes Zeichenpapier mittels eines
Pinsels, vertreibt und lässt im Dunkeln trocknen. Man copirt, bis
das Bild in allen Einzelheiten sichtbar ist, wässert und trocknet.
Man stiftet nun das Bild auf einem Brette fest und bestreicht
es mittels eines breiten Pinsels mit einer dicken Lösung von
salzsaurem Anilin in Gummi arabicum, die mit einigen Tropfen
Salzsäure angesäuert wurde. Hierbei bildet sich der Farb-
stoff Emeraldin. Das Bild erscheint zuerst neugrün, dann
dunkelgrün und wird endlich blau. Man wäscht mittels
Brause die Gummilösung ab und trocknet. Nach dem Trocknen
zeigt das Bild blau-violett-schwarze Farbe („Phot. Centralbl.",
1901, S. 267; „Phot. Chron." 1901, S. 535). Dieses Verfahren
mit Chromaten und Mangansalzen ist sehr ähnlich dem
Weissenberger'schen Verfahren, welcher zuerst Mangan-
sulfat dem Chrombade beimengte.

Azotyp-Process. Der Primulin-Process von Green,
Cross und Bevan (siehe Eders „Ausf. Handb. d. Phot." Bd. 4.
S. 563) wurde von Ruff und Stein modificirt („Journ. of the
Soc. of Arts" 1901, S. 101; „The Amateur Photogr." 1902,
S. 26).

Ueber Ruff und Stein's neues Copirverfahren mittels
Diazoverbindungen schreibt Dr. M. Andresen auf S. 189
dieses „Jahrbuches".

Im „Brit. Journ. Phot. Almanac" 1902, S. 901, ist Abel's
Process (engl. Patent Nr. 12313 von 1900) zur Herstellung
von Photographien mit Chromsalzen und Paraphenylen-
diamin u. s. w. beschrieben. Das Verfahren ist identisch mit
dem D. R.-P. der Berliner Actiengesellschaft für Anilin-
fabrikation vom 14. Juli 1899, Nr. 116177 (bereits beschrieben
im Artikel Gusserow's, dieses „Jahrbuch" für 1901, S. 239).

Die Actien-Gesellschaft für Anilin-Fabrikation in Berlin erhielt ein D. R.-P., Nr. 116177, auf ein Verfahren zur Erzeugung photographischer Bilder mittels Chromaten. Die chemischen Veränderungen, welche die Chromate bei der Belichtung erleiden, sind bisher zur Erzeugung photographischer Bilder ausgenutzt worden, indem man zur Bilderzeugung entweder 1. die durch das Licht nicht veränderten Salze, oder aber 2. das bei der Belichtung gebildete Chromdioxyd verwendet. Die dabei erhaltenen, aus Chromdioxyd bestehenden, dünnen Copien wurden nach dem Auswaschen des unveränderten Chromats durch Behandeln mit verschiedenen Metallsalzen in kräftige Bilder von verschiedener Färbung übergeführt (mit Quecksilbersalzen braunroth, mit Silbersalzen kirschroth, mit Blei- und Wismuthsalzen gelb, mit Alkalisulfiden schwarz). Dabei wird also nach einem Negative ein Positiv erhalten. Anderseits konnten diese ausgewaschenen Copien durch Anfärben vermittelst Alizarin, Rothholz, Blauholz oder Gelbholz gekräftigt werden, wobei das Chromdioxyd als Beize wirkte. Auch Gerbsäuren liessen sich fixiren und durch Behandeln mit Eisensalzen in schwarze Töne umwandeln.

Wir haben nun eine dritte Art der Erzeugung photographischer Bilder vermittelst des nach dem Waschen der Copien zurückbleibenden Chromdioxyds gefunden. Dieselbe beruht darauf, dass das Chromdioxyd noch als kräftiges Oxydationsmittel wirkt und gewisse farblose organische Verbindungen der aromatischen Reihe unter Sauerstoffaufnahme in Farbstoffe von verschiedenen Nuancen überzuführen vermag. Derartige Verbindungen sind:

p-Phenylendiamin
Dimethyl-p-Phenylendiamin
 (Schmp. 40°)
Toluylen-p-Diamin .
 (Schmp. 65°)
1,5-Naphtylendiamin (Schmp.
 188 bis 190°)
p-Amidophenol
Methyl-p-Amidophenol

o-p-Diamidophenol
β-Triamidophenol
Pyrogallol
1,5-Dioxynaphthalin
p-Amidodiphenylamin
p-Diamidodiphenylamin,
Anilin
Dimethylanilin.

Dieses Verfahren unterscheidet sich in charakteristischer Weise von demjenigen, welches die Gebrüder Lumière in Lyon unter Zugrundelegung von oxydablen Substanzen und Mangansalzen u. s. w. ausgearbeitet haben (vergl. Eder, „Handbuch der Photographie", 2. Aufl., 4. Theil, S. 546 bis 549). Während das vorliegende Verfahren ein Positiv-

38

Verfahren ist, indem nach einem Negative ein Positiv erhalten wird, resultirt bei dem Lumière'schen Verfahren aus einem Negative wieder ein Negativ; der Grund hierfür ist der, dass nach Lumière das zu Grunde gelegte Metallsalz als solches zur Bilderzeugung benutzt wird, nach dem neuen Verfahren hingegen die im Lichte entstandene Reductionsstufe des Metallsalzes.

Die Verfahren mit Oxydsalzen des Mangans, Cobalts u. s. w. nach Lumière haben nicht nur deshalb, sondern auch weil die Ausführung auf Schwierigkeiten stiess, keinen Eingang in die photographische Praxis gefunden.

Ebenso charakteristisch unterscheidet sich das neue Verfahren von der Herstellung der sogen. Tintenbilder (Eder, „Handbuch der Photographie", 4. Theil, S. 271/72), deren Bildung, wie eingangs erwähnt, darauf beruht, dass das bei der Reduction entstandene Chromdioxyd sich Gerbsäuren, bezw. gewissen Farbstoffen gegenüber als Beize verhält. Praktische Bedeutung hat auch dieses Verfahren nicht erlangt (vergl. Eder, a. a. O., S. 272). Bei dem neuen Verfahren hingegen ist es die oxydirende Wirkung des Chromdioxyds, welche ausgenutzt wird, um unter Anwendung leicht oxydabler Substanzen Bilder zu erzeugen.

Wir erläutern unser Verfahren an folgendem Beispiele: Photographisches Rohpapier wird während 1 Minute in folgender Lösung gebadet:

100 ccm Wasser } unter gelindem Er-
 6 g weiche Gelatine } wärmen gelöst.
16 bis 20 „ Ammoniumbichromat.

Nach dem Trocknen der sensibilisirten Papiere im Dunkeln wird unter einem Negative etwa halb solange belichtet, wie beim Gummidrucke, und die erhaltenen Copien in häufig gewechseltem Wasser schnell vom unzersetzten Chromat befreit. Das letzte Waschwasser säuert man·zweckmässig etwas an (auf 1000 ccm Wasser 1 ccm Schwefelsäure). Die Entwicklung des Bildes erfolgt nun bei gewöhnlicher Temperatur, z. B. in folgender Lösung:

Wasser 600 ccm,
p-Phenylendiamin 1 g,
Natriumbisulfit 1—2 g.

Das Bild tritt hierin schnell mit dunkelbrauner Farbe hervor, wird in angesäuertem Wasser gespült und hierauf gut gewässert.

Ersetzt man in obiger Lösung das p-Phenylendiamin durch eine der anderen Verbindungen, so ändert dies ge-

wöhnlich die Färbung des Bildes, so dass man in der Lage ist, Bilder in allen möglichen Nuancen nach dem neuen Verfahren zu erzeugen.

Patent-Ansprüche:

1. Verfahren zur Erzeugung einfarbiger Bilder durch Behandlung der beim Belichten dünner Chromatschichten unter einer Matrize erhaltenen, aus Chromdioxyd bestehenden, schwach sichtbaren Lichteindrücke mit bisulfithaltigen, wässerigen Lösungen solcher Verbindungen, welche durch Chromdioxyd in färbende Substanzen umgewandelt werden.

2. In dem Verfahren des Anspruches 1, die Verwendung von p-Phenylendiamin, Dimethyl-p-Phenylendiamin (Schmp. 40^0), Toluylen-p-Diamin (Schmp. 65^0), 1,5-Naphtylendiamin (Schmp. 188 bis 190^0), p-Amidophenol, Methyl-p-Amidophenol, o-p-Diamiphenol, β-Triamidophenol, Pyrogallol, 1,5-Dioxynaphthalin, p-Amidodiphenylamin, p-Diamidodiphenylamin, Anilin und Dimethylanilin.

Die Actien-Gesellschaft für Anilin-Fabrikation zu Berlin SO. erhielt noch ein anderes D. R.-P. Nr. 123292, auf ein Verfahren zur Erzeugung photographischer Bilder mittels Chromaten. Zusatz zum Patent Nr. 116177 vom 14. Juli 1899. In dem D. R.-P. Nr. 116177 ist ein Verfahren zur Erzeugung photographischer Bilder unter Anwendung solcher Verbindungen beschrieben, welche durch Chromdioxyd in färbende Substanzen umgewandelt werden. Nach dem in der Patentschrift Nr. 116177 gegebenen Beispiele geschieht die Entwicklung des Bildes mit einer Lösung, welche nur eine einzige oxydable Substanz enthält.

Wir haben nun bei weiterer Ausbildung des durch D. R.-P. Nr. 116177 geschützten Verfahrens die Beobachtung gemacht, dass sich das Verfahren des oben genannten Patentes auch unter Anwendung von Gemischen oxydabler Substanzen ausführen lässt, d. h. dass man zum Entwickeln Lösungen verwenden kann, in welchen gleichzeitig verschiedene oxydable Substanzen sind. Die Wirkungsweise des Chromdioxydes auf solche Gemische ist je nach der Wahl der Componenten eine verschiedene; es kann von den angewendeten oxydablen Producten jedes für sich allein in eine färbende Substanz verwandelt werden, so dass die resultirende Färbung des Bildes dann als eine Mischung von zwei oder mehr Farbtönen aufgefasst werden muss; oder aber es können die Gemenge der oxydablen Körper unter dem Einfluss des Chromdioxyds gemeinsam unter Bildung indamin-, bezw. indophenolartiger Körper reagiren.

38 *

Die Vortheile, welche wir hiermit dem Verfahren des Hauptpatentes gegenüber erreichen, liegen darin, dass wir bei Verwendung solcher Gemische eine ausserordentlich grosse Zahl von Nuancen und vor Allem beliebige Modetöne erzielen können, was bei Anwendung eines einzigen oxydablen Mittels nicht möglich war.

Die Ausführung unseres Verfahrens schliesst sich im Wesentlichen der im Hauptpatente beschriebenen an. Die photographischen Papiere werden in der gleichen Weise sensibilisirt, wie dort angegeben, und nach der Belichtung unter einem Negative, dann mit der Entwicklerlösung behandelt. Verwendet man z. B. eine Lösung, welche in 500 ccm Wasser ein Gemenge von 0,3 g *p*-Phenylendiamin, 1,25 g Brenzcatechin und 0,5 g *p*-Amidophenolchlorhydrat enthält, so erhält man ein Bild im Tone der Platinotypien. Ein dunkler Sepiaton lässt sich erhalten, wenn die Entwicklung mit einer Lösung vorgenommen wird, die pro 100 ccm 0,2 g *p*-Oxyphenylglycin und 0,05 g *p*-Phenylendiamin enthält. Geschieht das Entwickeln des Bildes mit einer Lösung von 0,9 g *a*-Naphtylamin (als Chlorhydrat) und 0,55 g *p*-Phenylendiamin in 500 ccm Wasser, so entsteht ein Bild von grünem Ton. Ein zart rosa gefärbtes Bild lässt sich erhalten, wenn man mit einer Lösung von 0,75 g *p*-Toluylendiamin und 0,45 g β-Naphtylamin (als Chlorhydrat) in 450 g Wasser entwickelt und das zuerst orangefarbene Bild mit verdünnten Säuren behandelt. Bemerkt sei, dass es sich als zweckmässig erwiesen hat, diejenigen Copien, bei welchen man Gewicht auf möglichst klare Weissen legt, vor dem Einbringen in das Entwicklerbad erst noch eine Lösung von schwefliger Säure oder einem Bisulfit passiren zu lassen.

Patent-Anspruch:

Ausführungsform des durch Patent Nr. 116177 geschützten Verfahrens, gekennzeichnet durch die Verwendung von Gemischen solcher Producte, welche durch Chromdioxyd in färbende Substanzen umgewandelt werden, sei es, dass von diesen Producten jedes für sich oxydirt wird, oder dass sie unter dem Einfluss des Chromdioxyds zu einer gefärbten Substanz zusammen oxydirt werden.

Ein neues Bichromat-Copirverfahren. Das Papier wird zuerst einige Minuten lang in zehnprocentige Kaliumbichromatlösung gelegt und dann im Dunkeln getrocknet. Man copirt unter einem ziemlich kräftigen Negative, am besten in directem Sonnenlichte, bis die Schattenparthien vollkommen

sichtbar sind; dann wäscht man die Copie aus, bis jede Spur des gelben Bichromatsalzes beseitigt und nur noch ein ausgeprägt röthliches Bild zurückgeblieben ist. Dasselbe wird nunmehr in folgendes Bad gelegt:

Quecksilbernitrat 80 g.
Kaliumbichromat . . ' 20 „
Wasser 440 „

Dies bildet eine dunkelgrüne Lösung, die einige Stunden vor dem Gebrauche angesetzt und filtrirt werden sollte. In diesem Bade nimmt das Bild eine schöne rothe Farbe an; es braucht dann nur noch gewässert und getrocknet zu werden. Die rote Farbe lässt sich in Braun umwandeln, wenn man das Bild in eine schwache Lösung von Ammoniak (etwa 1:7) legt. auch lässt sich dasselbe in den gewöhnlichen Goldbädern tonen. Ferner ist das Bild der Wirkung der meisten Entwicklersubstanzen der aromatischen Reihe zugänglich („American Amat. Phot." 1901, S. 310; „Phot. Rundsch." 1901, S. 233).

Fernand Dommer in Paris erhielt ein D. R.-P. Nr. 114923 auf ein Verfahren zur Erzeugung photographischer Bilder mit beizenziehenden Farbstoffen. Gewebe werden mit Nitroprussidnatrium getränkt und unter einem Negative belichtet, wodurch an den vom Lichte getroffenen Stellen eine Eisenbeize entsteht. Das nicht zersetzte Salz wird ausgewaschen und das Bild mit beizenziehenden Farbstoffen ausgefärbt („Phot. Chronik" 1901, S. 197).

Eine neue Lichtpaus-Präparation besteht nach Chambon aus:

Lösung A:

Destillirtes Wasser 20 ccm,
Gummi arabicum 2 g,
Ammoniumferricitrat 3 „
Weinsäure 2 „

Nach vollständig erfolgter Auflösung werden noch

Ammoniak 4 ccm

unter Schütteln hinzugefügt.

Lösung B:

Destillirtes Wasser 10 ccm,
Kaliumferricyanid 2,5 g.

Beide Lösungen werden gemischt und tüchtig geschüttelt. Nach 15 Minuten ist die Flüssigkeit gebrauchsfertig. Die Copien werden entwickelt, indem man sie kurze Zeit auf Wasser schwimmen lässt und hierauf wieder etwas der Luft aussetzt. Ausgewaschen wird in reinem Wasser. Das Bild tritt in blauer Farbe hervor, welche man durch ein Bad von

Eau de Javelle 50 ccm,
Wasser 1000 „

kräftigen kann (nach „Photo-Gazette; „Phot. Chronik" 1900, Nr. 10).

Eisen-, Silber-Lichtpauspapier (Sepia-Blitz-lichtpauspapier). Das bereits bekannte Princip der Herstellung sehr lichtempfindlicher Lichtpauspapiere mit Ammoniumferricitrat und Silbernitrat (vergl. Eder's „Ausf. Handb. d. Phot.", Bd. 4, S. 205 u. 253) wurde von R. Namias zum Gegenstand einer interessanten Abhandlung („Photographie" 1901, S. 716) gemacht. Es werden 20 g grünes Ammoniumferricitrat, 5 g Citronensäure, 50 ccm destillirtes Wasser gemischt mit 5 g Silbernitrat in 20 ccm Wasser, und dieses Gemisch auf das Gesammtvolumen von 100 ccm gebracht. Damit wird Steinbach-Papier überzogen. Man copirt, wäscht, badet für 2 Minuten in fünfprocentiger Fixirnatronlösung (stärkere Bäder oder längere Einwirkung zerstören die Kraft der Copien) und wäscht wieder. Als Fixirer kann ebensogut auch Natriumsulfit dienen. Der Farbenton der Sepia-Lichtpausen wird dunkler, wenn man Ferrioxalat beimengt. Namias empfiehlt ein Gemisch von

A. Grünes Ammoniumferricitrat 15 g,
 Trockenes Ferrioxalat 10 „
 Wasser 50 ccm.
B. Silbernitrat. 5 g,
 Wasser 20 ccm.

Die Lösung A wird gelinde erwärmt, dann B zugesetzt und schliesslich auf das gesammte Volumen von 100 ccm gebracht. Diese Art von Papier hält sich aber nur wenige Tage. Es nimmt das Platintonbad vor dem Fixiren gut an und giebt schöne schwarze Farbentöne, während ohne Ferrioxalat das Platintonbad schlecht annimmt.

Kallitypie.

H. Mitchell stellt die praktisch brauchbaren Methoden der Kallitypie zusammen und theilt seine Erfahrungen mit („Photography" 1902, S. 14).

Vervielfältigung negrographischer Lichtpausen mittels lithographischen Umdruckes. Das negrographische Lichtpausverfahren lässt sich, wie die analogen Verfahren mit Eisen- und Uransalzen (siehe Eder's „Ausf. Handb. d. Phot.", Bd. 4, S. 260, 262), ebenso gut mit fetter, als mit Harzfarbe ausführen. Der fette Farbeabzug lässt sich auf den lithographischen Stein übertragen, und auf diese Weise lassen

sich Lichtpausen ohne photographisches Negativ mittels der Steindruckpresse vervielfältigen. Die ganze Gruppe der „direct positiv copirenden" Gelatine- oder Gummipapiere (gleichgültig, ob mit Chromaten, Eisensalzen u. s. w. sensibilisirt) kann man bekanntlich ebenso gut mit fetter Farbe entwickeln und umdrucken wie die „negativ copirenden". Da dies bei einzelnen derartigen Methoden ganz klar beschrieben ist, so dürfte diese Anwendung des negrographischen Verfahrens nichts principiell Neues darbieten; es ist jedoch bis vor Kurzem praktisch noch wenig verwerthet worden. Dem Vernehmen nach soll eine Wiener Lichtpausfirma dieses Verfahren bereits im Frühjahre dieses Jahres mit negrographisch-lithographischer Vervielfältigung von Zeichnungen ausgeübt haben und auch eine Berliner Firma soll das Verfahren verwerthen („Eder, „Phot. Corr." 1901, S. 566).

Dasselbe Princip liegt dem Verfahren zur Reproduktion von Zeichnungen nach photographischen Copien nach Tellkampf's Patent Nr. 8645, 1901, zu Grunde. Es bezieht sich dies auf ein Verfahren zur Herstellung gedruckter Copien von Zeichnungen u. s. w. nach photographischen Copien derselben durch Uebertragung der letzteren auf Stein, Zink-, Aluminium- und ähnliche Platten. Um das Verfahren auszuführen, wird ein photographisches Chromatbild hergestellt. Dieses Chrombild wird auf albuminisirtem Papier hergestellt und in Wasser entwickelt, so dass das Chromalbumin oder der ähnliche Ueberzug an den Stellen entfernt wird, wo die Linien der Zeichnung sich im Originale befinden, während an den übrigen Theilen des Papieres das Chrom-Albumin verbleibt. Darauf wird das ganze Papier mit einer Druckfarbe überzogen, welche zum Druck auf Stein, Zink, Aluminium oder ähnliche Platten geeignet ist, worauf das Chrom-Albumin oder ein ähnlicher Ueberzug mittels verdünnter Säuren gelöst wird, auf welchem in der Originalzeichnung sich keine Linien befinden. Es wird auf diese Weise erreicht, dass nur die Linien auf dem Papier bleiben. Die so erzielte Copie wird dann in der bekannten Weise auf einen Stein, auf eine Zink-, Aluminium- u. s. w. Platte übertragen. Als Druckfarben zum Ueberziehen des Papieres kann die bekannte lithographische oder autographische Tinte benutzt werden, jedoch haben sich als am besten geeignet für den Zweck Mischungen von Terpentinöl, schwarzem Japanlack, Lösungen von Asphalt in Terpentinöl und Alkohol (sogen. alkoholische Eisenfirnisse) und Fette, consistente Oele und Wachse, die im Gemisch gelöst sind, erwiesen. Alle Mischungen von Terpentinöl, schwarzem Japanlack, consistenten Oelen oder Wachsen,

die im Gemisch gelöst sind, und alkoholische Lösungen von
Schellack und anderen Harzen in Mengen, die nicht grösser
sind, als dass sie sich gut und völlig mit der anderen Mischung
vermengen, haben sich für diesen Zweck als geeignet er-
wiesen. Mit Vortheil wird eine genügende Menge Farbstoff
der Mischung zugesetzt, um Korrekturen an der Zeichnung
auf dem Stein oder der Metallplatte zu erleichtern. Am
besten benutzte man folgende Mischungen:

I. Terpentinöl 20 Theile,
 Schwarzer Japanlack 40 „
 Alkoholischer Eisenfirniss . . . 10 „
 Talg 10 „
 Russ 5 „
II. Schwarzer Japanlack 20 Theile,
 Terpentinöl 40 „
 gelbes Wachs 10 „
 Lampenruss 5 „
 Eine Schellacklösung, die 8 Proc.
 Schellack enthält 10 „

Die fettigen Substanzen oder das Wachs werden mit Vortheil
geschmolzen und dann, in Terpentinöl gelöst, der Mischung
zugesetzt („The British Journal Photographic Almanac and
Photographer's Daily Companion" 1902, S. 944 f.).

Unter der Bezeichnung Pausiadruck bringt die
Graphische Anstalt für Strichzeichnungen Paul de Terra in
Berlin W. ein neues, dem Lichtpausverfahren ähnliches
Vervielfältigungsverfahren zur Anwendung, das in mancher
Hinsicht bemerkenswerth erscheint. Das neue Verfahren will
hauptsächlich die Autographie und die mit dieser ver-
bundenen Uebelstände ersetzen. Nach der als Pausiadruck
bezeichneten Methode ist es möglich, nicht nur von jedem
in schwarzer Tusche auf Pauspapier angefertigten Originale,
sondern auch von einer in kräftigen, dunklen Linien auf
Pauspapier hergestellten Bleizeichnung eine umdruckfähige
Lichtpause anzufertigen, welche derartig präparirt wird, dass
sie auf Stein oder Zink übergedruckt werden kann. Wie aus
der Beschreibung („Journ. f. Buchdruckerkunst" 1901, S. 967)
hervorgeht, handelt es sich hierbei ebenfalls um eine Art des
Itterheim'schen Negrographie-Verfahrens, welches mit
fetter Farbe ausgeführt und auf Stein oder Metall um-
gedruckt wird.

Ein Verfahren zur directen photozinkographi-
schen Herstellung von Druckplatten nach Licht-
pausen (Vandyke's Patent Nr. 6307, 1901). Es ist dies

ein Verfahren, um ein Bild in Uebertragungs-Farbe auf einer
Metallplatte oder einer anderen Druckfläche direct nach einem
schwarzen oder weissen Originale ohne Einschiebung eines
photographischen Negativs zu erhalten. Es besteht in folgenden
Operationen: 1. dem Ueberziehen der Platte; 2. der Exposition;
3. der Entwicklung eines negativen Bildes; 4. dem Färben der
Platte; 5. der Entwicklung eines positiven Bildes. Nach der
letzten Operation ist die Platte in jeder Hinsicht einer Druck-
form ähnlich, die nach der gewöhnlichen Methode der Photo-
zinkographie hergestellt ist. Jede Zeichnung oder Schwarz-
druck auf Papier oder Pauseleinwand kann verwendet werden.
Das Original muss die Grösse der Reproduction besitzen.

1. Ueberziehen der Platte. Dünne Zinkplatten, am besten
feingekörnte, werden mit einer lichtempfindlichen Lösung
überzogen, für welche folgende Formel angebracht ist:
1 Unze (engl.) Fischleim, 60 Grains weiche Gelatine, 45 Grains
Ammoniumbichromat und 12 Unzen Wasser. Es ist am besten,
die Lösung über die feuchte Platte zu giessen und diese auf
einen Kreisel zu bringen, um den Ueberzug gleichmässig aus-
zubreiten; darauf wird sie in einem Trockenschranke im
Dunkeln getrocknet.

2. Exposition. Für eine Zeichnung kann eine halbe
Minute starke Sonnen-Beleuchtung ausreichend sein, und eine
Zeichnung auf starkem Papier kann 6 oder 7 Minuten oder
mehr in Anspruch nehmen.

3. Entwicklung des negativen Bildes. Die Lichtwirkung
erhärtet den chromirten Leim und macht ihn für kaltes
Wasser unveränderlich. Es ist deshalb mittels Wasser möglich,
den unveränderten Leim zu entwickeln, der durch die Zeich-
nung vor dem Lichte geschützt gewesen ist. Man benutzt
zum leichten Abreiben Baumwolle, um die Linien rein zu
halten. Nach völliger Entwicklung stehen die Linien der
Zeichnung auf dem blanken Zink scharf und bestimmt da.
Man färbt die Platte mit einem Anilin-Farbstoffe, welcher
gestattet, die Operation im Fortgange zu beobachten. Die
Platte wird darauf abgewaschen und getrocknet. Jeder Fehler
im Grunde, der durch die zufällige Entfernung des Leims
oder durch Flecken im Originale verursacht wird, lässt sich
durch Bemalen mit Gummi ausbessern.

4. Färben der Platte. Die Farbe, mit der die Platte
versehen wird, ist gewöhnliche lithographische Tinte mit ge-
pulvertem Asphalte, zu gleichen Theilen geschmolzen, oder
es kann Uebertragfarbe, gemischt mit Burgunder-Pech, be-
nutzt werden. Es wird die Farbe mit Terpentin verdünnt
und mit einem Bausch gut in die Linien der Zeichnung ein-

gerieben; auch wird über die ganze Platte mit einer Walze
dünn aufgetragen. Die Linien sind nun mit Farbe bedeckt
und der Hintergrund bleibt noch mit verhärtetem Leim über-
zogen, der einen Farben-Ueberzug hat.　.

5. Entwicklung des positiven Bildes. Die nächste Operation
ist, diesen Leim wieder zu entfernen, wobei jedoch die mit
Farbe gefüllten Linien unberührt zu lassen sind; dies geschieht
durch Eintauchen der Platte in sehr verdünnte Salzsäure,
welche den Leim erweicht, so dass er leicht mit einem
Schwamm oder Flanellstück entfernt werden kann. Die mit
Farbe überzogenen Linien werden in keiner Weise angegriffen.
Es ist nothwendig, den Leimhintergrund durchaus gehörig
zu entfernen. Die Platte muss mit Magnesiumcarbonat ab-
gerieben werden; dann wird sie getrocknet und ist so zum
Druck fertig; sie ist in jeder Beziehung einer Platte ähnlich,
die nach der gewöhnlichen Methode in der Photozinkographie
hergestellt ist („The British Journ. Photographic Almanac“
1902, 937 f.).

Pigmentdruck.

Ueber Pigmentverfahren erschien die 12. Auflage von
Liesegang's Kohledruck (Leipzig 1902).

Ueber Pigmentdruck schreibt der Herausgeber des
„Year book of Photography“ 1901, S. 201, einen längeren
Artikel. Unter anderem theilt er mit, dass er für die Her-
stellung der Pigmentschicht selbst folgende Vor-
'schrift am besten befunden habe: 5 Unzen (englisch) Wasser,
11 Drachmen Gelatine, 75 Grains Seife, 105 Grains Zucker,
4 bis 8 Grains Pigment. Ein Farbgemisch, welches schöne
röthlichbraune Photographietöne gibt, ist: 12 Theile Tusche,
9 Theile Carminlack, 15 Theile Indischroth. Man mischt innig,
lässt bei 100° F. zwei Stunden lang stehen, beseitigt durch
Ueberstreichen mit Papier die oberflächlichen Luftblasen und
filtrirt durch Musselin. Mit diesem Gemenge wird (bei 70° F.)
Papier überzogen. Als anderes Recept für Pigmentschichten
empfiehlt der Autor: 5 Unzen Gelatine, $\frac{1}{2}$ Unze Hausenblase
70 Unzen Wasser, $\frac{3}{4}$ Unzen Lampenschwarz, 1 Unze Englisch-
roth, $1\frac{1}{2}$ Unzen Glycerin. Das Papier wird in der bekannten
Weise chromirt und weiter verarbeitet.

Sehr hübsche Miniaturen lassen sich herstellen durch
Uebertragen von braun- oder kaltsepiagetonten Pigment-
bildern auf ganz blassrothe Seide oder Satin („Photography“
1901; „Allgem. Phot.-Ztg“ 1901, S. 240).

Fressonpapier.

Fresson-Papier ist ein neues, in Frankreich erzeugtes Pigmentpapier für ein dem bekannten Artigueprocess ganz analoges Copirverfahren; es wird nämlich in einer Bichromat-Lösung empfindlich gemacht nnd das Bild auf seiner ursprünglichen Unterlage, also ohne übertragen werden zu müssen, mit einer Mischung von Wasser und Sägemehl entwickelt. Die Fresson-Papiere zeichnen sich durch sehr schöne Färbung aus, sind einfacher und viel leichter zu behandeln als Artiguepapier, und geben schöne, künstlerisch wirkende Abdrücke, die im Charakter eine Mittelstellung zwischen Kohle- und Gummidrucken einnehmen. Dasselbe ist von der Firma A. Moll in Wien zu beziehen. Die Gebrauchs-Anweisung ist in Moll's „Phot. Notizen" 1902, S. 20, enthalten.

Platinotypie.

Ueber Sepia-Platinbilder siehe A. Freiherr von Hübl in diesem „Jahrbuche" S. III; ferner „Phot. Corresp." 1901, S. 674.

Das bekannte Werk von A. Freiherr von Hübl über den Platindruck ist im Verlage von Wilhelm Knapp (1902) in zweiter, vermehrter Auflage erschienen.

Ueber die Herstellung haltbarer Photographien mittels Platindruckes erschien im Verlage des „Apollo" ein Werk von Th. Romanesco: „Praktische Anleitung zur Herstellung haltbarer Photographien mittels des Pigment- und Platindruckes". Dresden 1901.

Entwickeln von Platin-Kaltentwicklungspapier durch Auftragen von Glycerin und dem Entwickler empfiehlt Rapp („Phot. Corresp." 1901, S. 676). Zur Ausführung benöthigt man Glycerin, vier bis fünf Pinsel, flache und runde, und drei Abdampfschalen, Kaliumoxalatlösung und Salzsäure. Die erste Porzellanschale füllt man mit Glycerin, die zweite mit Oxalatlösung, normal (1 : 3), und die dritte mit verdünntem Oxalate (1 : 6). Der etwas übercopirte Platindruck auf Kaltentwicklungspapier wird auf ein Reissbrett mit unterbreitetem Filtrirpapier bei gelbem oder gedämpftem Tageslichte aufgeheftet und mit Glycerin gleichmässig bestrichen. Der Ueberschuss von letzterem wird mittels des Pinsels, so gut es geht, wieder abgenommen und der Druck hierauf mit Filtrirpapier so lange abgetupft, bis er nur mehr feucht glänzt. Sodann beginnt die Entwicklung mit Oxalat, welches man zu-

erst mit flachen Pinseln verdünnt und schliesslich concentrirt,
bei Bedarf auch mit kleineren Pinseln aufträgt. Will man
die Entwicklung am Bilde ungleich unterbrechen, so dass
derselben an einigen Stellen Einhalt geboten wird, so lässt sich
dies durch Bestreichen der betreffenden Stellen mit Glycerin
erreichen. Kräftig entwickeln sich jene Partien, an welchen
das Oxalat länger Gelegenheit hatte, darauf einzuwirken.
Schliesslich wird man die gewünschte Wirkung erreichen und
legt dann den Druck in verdünnte Salzsäure (1:80). Durch
Anwendung von Oxalatlösung, der man ½ bis 1 Proc. Queck-
silberchlorid zugesetzt hat, lassen sich ebenfalls schöne Sepia-
drucke herstellen, auch Bilder in zwei Farben, indem man
z. B. den Kopf eines Portraits warm braun, mit Quecksilber-
salzen, und den Hintergrund schwarz, also ohne denselben,
entwickelt.

R. Talbot in Berlin bringt unter dem Namen Errtee-
Wasserbad-Platinpapier ein Auscopirpapier in den Handel,
welches (im Sinne von Pizzighelli's Auscopir-Platinpapier
(siehe Eder's „Ausführliches Handbuch für Photographie",
Bd. 4, S. 229) die entwickelnde Substanz in der Schicht ent-
hält, so dass man die Copie nur in 60° C. warmes Wasser zu
tauchen braucht, damit das Bild sich vollständig kräftigt;
als Fixirbad dient Salzsäure (1:80). Sepiatöne geben diese
Papiere, wenn man sie mit Quecksilbercitrat-Lösung bestreicht
(entwickelt). Zur Ausführung des Verfahrens bereitet man
zuerst eine Lösung von:

Destill. Wasser 12 ccm,
Quecksilberchlorid 1 g,
Kaliumcitrat 2 „
Citronensäure 5 „
Glycerin 12 ccm,

Die festen Substanzen werden zuerst in dem Wasser heiss
gelöst und dann das Glycerin hinzugesetzt. Man filtrirt und
hebt die klare Flüssigkeit wohlverkorkt auf. Wenn das
Bild fertig copirt ist, legt man es auf eine Glasplatte und
überwischt es gleichmässig mittels eines Wattebausches mit
obiger Quecksilberlösung, es tritt eine beginnende Entwicklung
in brauner Farbe ein. Man lässt die Lösung einige Minuten
einwirken und taucht das Bild dann in heisses Wasser, in
dem man es auch einige Minuten verweilen lässt, dann legt
man es in verdünnte Salzsäure (1:80) und lässt es eine halbe
Stunde darin liegen. Sollte dabei das Weiss nicht ganz klar
sein, so legt man das Bild noch in eine Citronensäurelösung.
Uebrigens geben alle Platinpapiere, nur wenn sie frisch sind,

mit beiden Methoden ganz reine Weissen, während braune
Bilder auf älterem Papier stets einen leicht gelblichen Belag
des Papieres zeigen, der indessen durchaus nicht störend ist,
meist sogar sehr günstig wirkt. Wenn das Bild nach dieser
Behandlung einen milchigen Belag zeigt, so überzieht man es
mit einer dünnen Lösung von arabischem Gummi, wodurch
es einen besonders schönen saftigen Ton annimmt und
kräftige Tiefen erhält („Phot. Wochenbl." 1902, S. 82).

Das Bleichen von gelb gewordenen Platinbildern.
Wenn man altes Platinpapier gebraucht, so kommt es manch-
mal vor, dass die Bilder entweder sofort oder nach Verlauf
einiger Zeit gelb werden. Man kann diese gelbliche Farbe
sehr leicht entfernen. Man übergiesst in einer Flasche etwas
Chlorkalk mit heissem Wasser. Nach einiger Zeit schüttelt man
tüchtig und lässt den Inhalt sich setzen. Von der klaren Flüssig-
keit wird so viel in eine Schale gegossen, dass der Boden
etwa $2^{1}/_{2}$ cm mit derselben bedeckt ist. Nun tröpfelt man so
lange eine Mischung von 10 Theilen Salzsäure in 100 Theilen
Wasser in die Chlorkalklösung, bis diese nach Chlor riecht. In
dieses Bad bringt man die Platinbilder und lässt sie darin,
bis sie vollkommen weiss sind, wonach man sie gut aus-
wäscht („Deutsche Phot.-Ztg." 1901, S. 551).

Die Zeitschrift „The Amateur Photographer" 1901, S. 320,
macht neuerdings aufmerksam, dass Platinotypien auf dünnem
Papier gute Transparentbilder geben. Die feuchten
Platinbilder werden mit einem starken Klebemittel an den
vier Ecken auf Glas und schliesslich zwischen Glasplatten
montirt.

Photographische Silhouetten.

In „The Photogramm" 1901, S. 136, ist eine Serie von
photographischen Silhouetten publicirt. In England
wird die stark verkleinerte Silhouette neuerdings als Trade
Mark benutzt („Brit. Journ. of Phot." 1901, S. 396).

Photoplastik. — Photographische Reliefs.

Karl Kurzbach in Nürnberg erhielt auf ein Ver-
fahren zur plastischen Wiedergabe von körperlichen
Gegenständen auf photo-mechanischem Wege mit
Hilfe eines auf dem Körper erzeugten Systems von Licht-
linien ein D. R.-P. Nr. 122909, vom 3. Januar 1900, und

das englische Patent Nr. 11873. Dieses Verfahren be-
folgt denselben Weg wie die seither bekannt gewordenen
(D. R.-P. Nr. 74622 und D. R.-P. Nr. 102005), man macht
zunächst eine photographische Aufnahme des Objectes, nach
welcher die plastische Nachbildung erfolgt. Neu ist dem vor-
liegenden, dass es gelungen zu sein scheint, einen Mechanismus
zu ersinnen, bei dem die Lichtschnittlinien durch den Leit-
stift einer mechanischen Vorrichtung so überfahren werden,
dass diese selbstthätig die körperliche Nachbildung hervor-
bringt. Durch Verstellen der Entfernung von Leit- und
Modellirstift von ihren Drehpunkten gelingt es leicht, die
körperliche Nachbildung grösser oder kleiner als das Original
zu erzielen. Die Lichtliniensysteme, welche hierbei nöthig
werden, können beispielsweise so erzeugt werden, dass von
dem wiederzugebenden Körper mit Hilfe einer über ihm hin-

Fig. 324.

wandernden scharfen Licht-Schatten-Grenze eine Reihe par-
alleler Silhouetten aufgenommen werden. Zweckmässig lässt
man die Lichtstrahlen dabei nicht senkrecht, sondern in
spitzem Winkel zur Aufnahme-Ebene auf das Object fallen.
Auch kann man während der photographischen Aufnahme
mittels eines Projectionsapparates das auf einer Glasplatte ein-
geätzte Liniensystem auf das Object projiciren, wodurch, nach
Angabe der Patentschrift, ein brauchbares System erzeugt
werden soll. Die drei Patentansprüche beziehen sich auf
constructive Details („Phot. Centralbl." 1901, S. 432). Der
Apparat (Fig. 324) zur Ausführung des Verfahrens gleicht einer
Gravirmaschine zur Herstellung schraffirter Copien von Reliefs,
bei dem der Leitstift als ein Material fortnehmendes Werk-
zeug x und der Zeichenstift als Führungsstift y ausgebildet
ist. Ferner werden zum Zwecke besserer Führung für den
Leitstift des Hebelmechanismus die Lichtlinien des Photo-
gramms in eine geeignete Unterlage eingeätzt („Phot. Chronik"
1902. S. 498; „Brit. Journ. Phot. Almanac" 1902, S. 944).

Die Firma L. Chr. Lauer in Nürnberg liess ein Verfahren (D. R.-P. Nr. 124625 vom 13. Februar 1900) zur Herstellung von Prägestempeln nach photographischen Quellreliefs patentiren. Dasselbe ist dadurch gekennzeichnet, dass eine Abformung, bezw. ein Abguss eines von dem darzustellenden Gegenstande auf photographischem Wege erzeugten Quellreliefs als Modell auf der Reducir- und Gravirmaschine verwendet wird, um von demselben eine als Prägestempel verwendbare Nachbildung in Stahl herzustellen. Durch diese Benutzung der Photographie wird das Verfahren ein rein mechanisches, so dass sich der Prägestempel mit ausserordentlicher Genauigkeit und Schnelligkeit herstellen lässt. Ausserdem bietet dieses Verfahren noch den Vortheil, dass gegebenen Falls eine einfache zeichnerische Darstellung in plastischer Weise übertragen werden kann („Phot. Centralblatt" 1901, S. 501; „Phot. Chronik" 1902, S. 28).

John Schmidting in Wien erhielt ein D. R.-P. Nr. 123294, vom 16. Dezember 1899, auf ein Verfahren zum Vorbereiten photographischer Gelatinequellreliefs für die galvanoplastische Abformung. Es ist bekannt, auf photographischen Quellreliefs einen Niederschlag von Silber oder Schwefelsilber zum Zwecke der galvanischen Abformung zu erzeugen. Alle darauf hinzielenden Versuche haben aber kein brauchbares Resultat ergeben, weil bei den bisherigen Verfahren der Uebelstand auftritt, dass in den Vertiefungen des Quellreliefs mehr Lösung sich anhäuft, als auf den erhöhten Stellen, und dass demgemäss auch mehr Silber ausfällt, wodurch die Höhenunterschiede des Originales falsch wiedergegeben werden. Nach der vorliegenden Erfindung wird dieser Uebelstand dadurch beseitigt, dass die Silberschicht vor dem Anquellen auf die Gelatine gebracht wird. Bei dieser Anordnung bleibt zwar die Silberschicht infolge des Aufquellens der belichteten Gelatineschicht nicht ganz gleichmässig, doch tritt eine nur ganz unwesentliche Dehnung ein, wohingegen das Absetzen des Silbers auf schon gequollener Gelatine ganz ungleichmässig erfolgt. Bei Ausführung des Verfahrens werden die mit der Gelatineschicht versehenen Platten nach dem Belichten in ein Versilberungsbad gelegt, welches, um ein Anquellen der Gelatine zu verhindern und eine rasche Trocknung zu ermöglichen, dadurch hergestellt wird, dass Silbernitrat in Wasser bis zur Sättigung gelöst und auf einen Theil der Lösung 9 Theile Alkohol zugesetzt werden, so dass ein alkoholisches Silberbad entsteht. In demselben überziehen sich die Platten mit einer silberhaltigen Schicht, die nach dem Trocknen Schwefelwasserstoffdämpfen ausgesetzt

wird, bis ein metallisch glänzender Niederschlag erscheint. Damit dieser Niederschlag das Quellen der Gelatine nicht hindern könne, wird er an den Rändern der Platte weggeschabt, so dass das Wasser zur Gelatine zutreten kann. Durch Einlegen in häufig zu wechselndes Wasser wird dann ein mit dem Niederschlag überzogenes Quellrelief erzeugt. Von diesem wird sodann, da der Niederschlag leitend ist, in einem galvanischen Bade eine starke metallene Reliefplatte abgeformt und von der Gelatineschicht abgezogen. Derartig hergestellte Clichés können direct für den Buchdruck verwendet werden. Für Zeitungsdruck auf Rotationsmaschinen werden nur dünne Reliefplatten hergestellt, die leicht auf die Druckwalze der Rotationsmaschine aufgezogen werden können. Patent-Anspruch: Verfahren zum Vorbereiten photographischer Gelatine-Quellreliefs für die galvanoplastische Abformung durch Erzeugung eines oberflächlichen Niederschlages von Silber oder Schwefelsilber, dadurch gekennzeichnet, dass der Niederschlag vor dem Aufquellen der Gelatine erzeugt wird (vergl. auch „Phot. Chronik" 1902, S. 61).

Die Plastographische Gesellschaft, Pietzner & Co. in Wien erhielt ein D. R.-P. Nr. 114821, vom 13. Mai 1899, auf ein Punktierverfahren zur plastischen Nachbildung körperlicher Objecte in beliebiger Vergrösserung oder Verkleinerung. Es werden photographische Aufnahmen des wiederzugebenden Objectes auf Platten gemacht, die zugleich Maassstäbe einphotographirt enthalten. Die Maassstäbe können entweder neben und über dem Objecte aufgestellt, oder es kann eine durchsichtige, mit einem Coordinatennetz versehene Platte bei der Aufnahme vor der photographischen Platte eingeschaltet werden. In beiden Fällen wird eine Aufnahme erhalten, auf der man die für das Punktiren erforderlichen Coordinaten direct abgreifen kann. Macht man vier Aufnahmen des Objectes in vier um je 90⁰ verschiedenen Richtungen, so erhält man ein System von Aufnahmen, nach dem man eine körperliche Nachbildung des Objectes in Thon u. dergl. vollständig punktiren kann. Die photographische Vergrösserung oder Verkleinerung der Aufnahmen gestattet das Einhalten eines jeden Maassstabes („Phot. Chronik" 1901, S. 201; „Brit. Journ. of Phot. Almanac" 1901, S. 907).

Ueber die Herstellung von photographischen Basreliefs schrieb ausführlich H. Baur in Yokohama (Lechner's „Mittheilungen" 1898, S. 132).

Semi - Emaille.

Bilder auf Papier, Seide u. s. w. können nach dem D. R. - P. Nr. 54170 geschützt und mit Hochglanz versehen werden, wenn man sie mit dünnen Platten von Celluloïd oder Pyroxylinmasse belegt und ein die Pyroxylinmasse lösendes Mittel (z. B. alkoholische Harzlacke mit Zusatz von Amylacetat) dazwischen bringt. Das Verfahren kann auch zum Decoriren von Möbeln verwendet werden.

Eine ganz ähnliche Sache ist die Semi-Emaille von Bernh. Wachtel in Wien VII, welcher die nötigen Hilfsmaterialien in den Handel bringt. Dieselbe bezweckt die Herstellung von Schmucksachen, wie Brochen, Nadeln, Manchettenknöpfe, Hemdknöpfe, Ränder zum Einlegen in Brochen, Rähmchen u. s. w., welche wie Email aussehen. Die Herstellung erfolgt in der Weise, dass ein photographisches Papierbild, mit Celluloïd überdeckt, eine glänzende, emailähnliche Oberfläche erhält und gleichzeitig dadurch geschützt ist. Bild und Celluloïd werden mit demselben Ausschlageisen ausgeschlagen, so dass deren Grössen genau übereinstimmen. Die Vereinigung derselben, z. B. mit Broche (Ober- und Untertheil), zu einem ganzen einheitlichen Stücke erfolgt mit Hilfe der Semi-Email-Presse und der passenden Stanzengarnitur. Das Verfahren bietet dem Fachmanne keinerlei Schwierigkeit und ist leicht auszuführen. — In Berlin übt das Verfahren W. A. Derrick, W 35, Lützowstr. 82, aus.

Metallinphotographie. — Bilder auf rastrirten Metallplatten.

Metallinphotographien auf homogener metallisirter Unterlage (von der Metalline-Platten-Gesellschaft in Frankfurt a. M.). Es werden hierbei schwarz lackirte Holzplatten mit matter feiner Silber- oder Goldbronze überzogen und nach geeigneter Vorpräparation ein Pigmentbild darauf übertragen. Die Pigmentbilder heben sich klar und plastisch mit sehr schönen Bildeffecten von der metallglänzenden Fläche ab. (Ueber Metallinplatten siehe auch „Phot. Corr." 1901, S. 318 und 594; „Phot. Notizen" 1901, S. 115.)

Die Metalline-Bilder wurden von Fabre („Aide Memoire de Photogr." 1902, S. 105) auf Geymet und Alker zurückgeführt, welche bereits im Jahre 1870 Pigmentbilder auf bronzirtes Holz übertragen haben sollen („Phot. Wochenblatt" 1901, S. 209).

Verfahren zur Herstellung von Metallpapieren mit lichtempfindlicher Schicht von Henry Kuhn in Heidelberg (D. R.-P. Nr. 118753). Photographische Papiere, auch Gewebe und dergl. werden vor dem Aufbringen der lichtempfindlichen Schicht mit einer unlöslichen Schicht überzogen, die Metallpulver enthält. Dies kann dem Bindemittel beigemischt oder aufgestäubt, auch durch besondere Mittel gefärbt werden. Die Metallschicht kann noch durch eine weitere unlösliche Schicht gegen die lichtempfindliche Schichte isolirt werden („Phot. Chron." 1901, S. 238).

Mit Gold oder Silber hinterlegte Glas-Photographien. Nach einer Mittheilung Fleck's in der „Phot. Chron." 1900, Nr. 65, soll ein Münchener Photograph auf diesem Wege decorirte Photographien erzeugen. Hierzu dient entweder ein Kohledruck oder die Reproduction nach einem Holzschnitte u. s. w., welche auf Spiegelglas aufgetragen wurde, dessen Rückseite mit Blattgold überzogen oder auch versilbert wurde. Auf Glas aufgegossene, im Lichtdruckofen getrocknete Chromgelatineschichten, die unter Halbton-Matrizen copirt wurden, sollen sich hierzu sehr gut eignen.

Unter dem Namen „The Japotype" bringt die Imperishable Coloured Portrait Co., Smith Street, Sloane Square, London SW., Portraits und Gemäldereproductionen (einfarbig) auf Metallunterlage in den Handel („The British Journal Almanac" 1902, S. 1513).

Pigmentbilder auf rastrirten Metallplatten. Karl Blumenthal in Wildbad stellt Kohledrucke auf metallischer Unterlage her und gibt bekannt, dass die nach dem photokeramischen Verfahren hergestellten derartigen Drucke heiss gehärtet werden können. Die Unterlagsplatten, welche patentamtlich geschützt sind, werden in der Pforzheimer Doublefabrik Karl Winter erzeugt, bestehen aus Tombak und tragen auf einer zarten Netzstructur fein aufgewalztes Silber oder Gold in verschiedenen Farben. Sie führen den Namen „Heraplatten". Man erzeugt auf ihnen Pigmentbilder in ähnlicher Weise wie auf Glas. Die Arbeitsweise ist dieselbe wie für Kohledrucke auf Papier. Zu beachten ist, dass die Heraplatten eine ziemliche Leuchtkraft haben, die Drucke dementsprechend mehr Kraft haben müssen als solche auf Papier. Grösste Sauberkeit bei allen Arbeiten ist unerlässlich, weil die Fehler sehr stören und eine umfangreiche Retouche bei den fertigen Copien nicht zu machen ist. Vor dem Uebertragen werden die Platten in heissem Wasser, dem Aetznatron zugefügt, gereinigt und dann gut abgespült.

Auf den Silberplatten haftet die Kohlecopie gut, bei den
Goldplatten empfiehlt sich aber ein Unterguss, bestehend aus:
$1^{1}/_{2}$ g Guttapercha in Chloroform gelöst, 500 g Benzin. Die
Copien sollen vor der Uebertragung so lange gewässert werden,
dass möglichst wenig chromsaures Kali mehr vorhanden ist,
anderntheils die Copien aber noch gut auf der Unterlage
haften. Die Papiere von Braun oder Hanfstängl können
ziemlich lange gewässert werden. Zu dunkel gewordene
Bilder können mit verdünnter Sodalösung abgeschwächt
werden. Wenn das Bild nicht brauchbar ist, wird es mit
heissem Wasser und Aetznatron vorsichtig abgewaschen; die
Platte kann häufig benutzt werden. Für doppelte Ueber-
tragung wird die Platte mit einer Lösung von

Gelatine 5 g,
Wasser 100 ccm.

übergossen. Das auf Wachspapier entwickelte Bild wird
gehärtet in

Wasser 500 ccm,
Alaun 25 g,
Reine Salzsäure 2 ccm.

Ist das Bild und die gelatinirte Platte trocken, wird wie
üblich übertragen; wenn das Entwicklungspapier vom ge-
trockneten Bilde abgesprungen ist, wird das etwa anhaftende
Wachs mit Benzin vom Bilde abgerieben, dann das Bild
wieder eingeweicht, bis es reliefartig ist. Die fertigen Bilder
werden mit Lack übergossen, was sie gegen atmosphärische
Einflüsse unempfindlich macht.

Photokeramik.

Mittels des abziehbaren Celloïdinpapieres von
Lüttke & Arndt können Bilder auf Porzellan übertragen
und eingebrannt werden. Bilder, welche das Einbrennen über-
stehen sollen, müssen mit Platin- oder Palladiumsalzen getont
werden. Werden die Bilder jedoch im Kreide-Goldfixirbad
getont, so verschwinden die Bilder fast gänzlich. Am besten
ist es, folgendermassen zu verfahren: Die Bilder werden aus-
gechlort und dann sofort in ein folgendermassen zusammen-
gesetztes Bad gebracht:

Kaliumplatinchlorür 1 g,
Wasser 1000 ccm.
Phosphorsäure 5 g.

In diesem Bade bleiben die Bilder so lange, bis sie einen
tief braunschwarzen Ton angenommen haben, und werden

dann übertragen. Das Bild wird beim Brennen kaum erheblich an Intensität verlieren („Phot. Chronik").

Ueber die Herstellung **photographischer Schmelzfarbenbilder** schreibt Ludwig Ebert in Wien in der „Phot. Corresp.", Januar-Heft 1902, und gibt daselbst schätzenswerthe Daten aus der eigenen Praxis.

Ueber „**Photokeramik**" erschien eine Monographie von René D'Héliécourt bei Ch. Mendel in Paris 1901.

Ueber „**Photokeramik**", hielt Elliff einen populären Vortrag („Phot. News" 1902, S. 56).

Photokeramiken erzeugen Brunner & Ploetz in München.

Lithographie. — Zinkflachdruck und Algraphie. — Photolithographie. — Umdruckverfahren. — Lichtpausverfahren für Pressendruck. — Elektrochemische Verfahren. — Tangir- und Punktirmanier.

„Ueber das Aetzen der Steine" und die verschiedenen Methoden, die Stärke der beim Aetzen der Flachdruckplatten in Anwendung kommenden Säuren und Säuremischungen zu bestimmen, schreibt ausführlich C. Kampmann in „Freie Künste" 1901, Nr. 1.

Directe Photolithographie auf gekörntem Steine stellt Hermann Schneider nach einem französischen Patente her, indem er denselben auf 40° C. erwärmt, mit Salpetersäure behandelt, dann eine dünne Gelatineschicht und hierauf eine Mischung von 20 ccm Eiweiss, 10 g Oxalsäure in 200 ccm Wasser aufträgt. Als Sensibilisator dient ein Gemisch von gleichen Theilen der Lösungen A und B:

A. Chrysanilin 2 Theilen,
 Chlorzink 50 „
 Wasser 1000 „

B. Kaliumbichromat 14 „
 Ammoniumbichromat 30 „
 Wasser 1000 „

Nach dem Trocknen wird copirt, eingeschwärzt und in der Manier des Steindruckes fertig gemacht. Das Verfahren soll Halbtonbilder liefern („Moniteur de la Phot." 1900, S. 327).

Umdruckfläche aus gehärteter Gelatine (D. R.-P. Nr. 122896) der Gesellschaft für Graphische Industrie in Wien. Der Patent-Anspruch lautet auf eine „**Umdruckfläche aus gehärteter Gelatine**, welcher zwecks Herstellung einer Körnung ein Zusatz von Cement gegeben ist".

Verfahren für trockenen Umdruck. D. R.-P. von Paul Nötzold in Briesnitz bei Dresden. Das Verfahren besteht in einer Behandlung des Steines, welche die Steinoberfläche vollkommen wasser- und fettfrei machen und die Poren öffnen soll. Dies wird dadurch erreicht, dass der in der gebräuchlichen Weise durch Waschen und Schleifen hergerichtete Lithographiestein wiederholt mit Bimssteinpulver und Alkohol abgerieben und zwischendurch durch Anzünden aufgegossenen Alkohols abgebrannt wird. Dabei entzieht der Alkohol der Steinoberfläche alles Wasser und alle Fettspuren. Beim Abbrennen verdampft das Wasser durch die Wärme und wird als Dampf herausgetrieben. Nach dem Abbrennen reibt man nochmals mit Bimssteinpulver und Alkohol ab. Das Umdrucken auf den trockenen Stein geht in bekannter Weise vor sich. — Patent-Anspruch: Verfahren zum Vorbereiten lithographischer Steine für den trockenen Umdruck, dadurch gekennzeichnet, dass der geschliffene Lithographiestein durch wiederholtes Abreiben mit Bimssteinpulver und Alkohol, und durch Abbrennen aufgegossenen Alkohols wasser- und fettfrei gemacht wird und seine Poren geöffnet werden („Freie Künste" 1901, Nr. 19).

Ueber das Aluminium und dessen Anwendung als Druckplatte an Stelle des Steines schreibt Arthur Freiherr von Hübl eingehend in den „Mittheilungen des k. u. k. militär-geographischen Institutes" 1901, 20. Bd., S. 180.

„Das Zinkblech und seine Verwendbarkeit für den lithographischen Druck" behandelt ein Aufsatz von Th. Sebald in Leipzig („Archiv für Buchgewerbe" 1900, S. 200).

Zur Herstellung guter Klatschdrucke für den Lithographen wird im „Allgemeinen Anzeiger f. Druckereien", 11. October 1900, folgendes Verfahren empfohlen. Der Drucker macht mit Federfarbe einen scharfen, nicht zu schwarzen Abdruck auf Karton, feuchtet den neuen Stein mit Terpentin an, legt den Abdruck auf und zieht ihn durch die Presse. Hat dann der Stein einige Zeit gestanden, so wird er mit Wasser gut angefeuchtet und dann mit Terpentin ausgewaschen, am besten nimmt man zum Ausreiben Seidenpapier, bis die gewünschte Stärke erzielt ist. Der Stein ist stets gut nass zu machen, da es sonst Ränder gibt. Der Terpentin nimmt in diesem Falle die Farbe weg, und das Fett bleibt stehen. Man erhält auf diese Weise einen tadellosen Abklatsch.

Ueber den Abklatsch oder Klatschdruck auf Zinkplatten schreibt Oskar Schmertosch im „Allgemeinen Anzeiger für Druckereien" 1901, Nr. 33 folgendes. Die Her-

stellung des Klatsches geschieht folgendermassen: Man setzt
der Farbe, welche nur streng in Firniss angerieben ist,
so viel Honig, Syrup oder auch Dextrin zu, als es angängig
erscheinen lässt, einen guten Abdruck zu erzielen. Von Gummi
arabicum nehme man Abstand, da dasselbe auf Zink, zumal
wenn der Abklatsch längere Zeit steht, ätzend wirkt. Die so
erhaltenen Abzüge ziehe man, wie gewohnt, auf die vorher
mit Terpentin gereinigte Platte über und stelle selbige,
wenn Zeit vorhanden, ungefähr 12 Stunden zum Trocknen
aus. Bevor nun der Lithograph die Platte in Arbeit nimmt,
ist es nöthig, dieselbe mit Benzin abzuwaschen. Durch diese
Manipulation wird der im Klatschdrucke vorhandene Fett-
stoff (Firniss) gelöst und abgewaschen, so dass auf der Platte
nur die Farbe, welche durch den beigesetzten Honig, Syrup
oder Dextrin gebunden wird, zurückbleibt und keine Fähig-
keit mehr besitzt, jemals mitzudrucken.

Ueber ein neues Verfahren der „Steinradirung" des
Berliner Portraitmaler Rudolf Schulte im Hofe berichtet
C. Fleck in der „Phot. Chronik" 1901, S. 473 wie folgt: Das
neue Verfahren kann als eine Verschmelzung der Litho-
graphie und der eigentlichen Radirung gelten. Die Stein-
radirung lehnt sich an die bekannte Asphalttechnik an,
unterscheidet sich aber von ihr durch eine andere Art der
Plattenbereitung. Die Asphaltschicht, die in anderer Weise
als früher auf den Stein, je nach der beabsichtigten Wirkung,
gegossen oder gewalzt wird, erhält einen Zusatz, der Geheimniss
des Erfinders ist, und der es ermöglicht, die Schicht, die bisher
nur mit scharfen Instrumenten, mit Stichel, Schaber oder
Nadel, bearbeitet werden konnte, mit Kork, Wischer oder
dergl., ja mit dem Finger zu behandeln und zu wischen, so
dass, während früher Härten unvermeidlich waren, nun selbst
die weichsten und zartesten Töne und Uebergänge erzielt
werden können, wie man sie sonst nur bei Gemälden oder
Zeichnungen findet. Dies gilt nicht nur für grosse Flächen,
sondern selbst für die feinste Linie; die Hell- und Dunkel-
wirkungen des Verfahrens machen es besonders für Copien
nach alten Holländern geeignet.

Eine neue Tinte (Tusche) für Lithographen erfand
S. Grump in Poughkeepsie, New-York, und erhielt auf
dieselbe in England ein Patent (Nr. 10501, vom 18. Mai 1899).

Amerikanische Kreide und Tusche für Litho-
graphen aus der Fabrik von William Korn in New-York
bringt die Firma Klimsch & Co. in Frankfurt a. M. in den
Handel. Die Kreide wird in sechs verschiedenen Härten
hergestellt (Ia extraweich, I weich, II mittel, III hart,

IV extrahart). Tusche wie Kreide zeichnen sich durch ihre schöne blau-schwarze Farbe aus.

Neuartige Reiber für Steindruck-Pressen erzeugt Matth. Arnold (Werkstätte für graphische Fachschreinerei) in Nürnberg. Dieselben besitzen eine Einlage aus besonders hartem Holze, wodurch die Druckfähigkeit des Reibers bedeutend verlängert und gesteigert wird. Die Firma C. H. Seuffert in Nürnberg (Trostgasse 4) hat den General-Vertrieb dieser Reiber, welchen der Name „Fortschritt" beigelegt wurde, sammt den dazu gehörigem Abrichter u. s. w. übernommen.

Elektrochemisches Verfahren zum Ueberziehen metallener Flachdruck-Platten mit einer wasseranziehenden Schicht, sowie zum Entfernen solcher Schichten (D. R.-P. Nr. 120069) von Otto C. Strecker in Darmstadt. Das Verfahren beruht darauf, dass die Metallplatte (Aluminium, Legirungen desselben, Zink, Zinklegirungen mit Nickel, Kupfer u. s. w.) in eine wässrige Lösung von einem Alkaliphosphat, oder Alkalichlorid, oder einem Salze eines Alkali mit phosphoriger Säure gebracht wird. Die Metallplatte bildet, wenn eine Schicht hergestellt werden soll, den positiven Pol, soll sie entfernt werden, den negativen Pol. Die Salzlösung hat eine Concentration von 2 bis 3 Proc., die Stromstärke beträgt 0,05 bis 0,1 Amp. pro Quadratcentimeter der Platte, die Dauer der Einwirkung 2 bis 5 Minuten. Die Schichtbildung erklärt sich leicht aus den elektrolytischen Vorgängen, das Alkalisalz wird in die Ionen zerlegt, . der Säurerest wandert zum positiven Pole und bildet dort eine schwerlösliche Schicht; kehrt man die Stromrichtung um, so wird selbstverständlich der umgekehrte Effect eintreten. Das Verfahren kann auch so gebraucht werden, dass man die Metallplatte, die mit dem einen Pol (positiv) in Verbindung steht, horizontal legt, mit der Alkalisalzlösung übergiesst und mit einer Metallplatte, die mit dem andern Pol in Verbindung steht, langsam darüberfährt. Die Zeichnung oder der Umdruck wird am besten vor der Anwendung des Stromes auf die Metallplatte gebracht, die Zeichnung ist durch die fette Farbe isolirt, eventuell kann man die Isolirung noch mit Kolophoniumpulver verstärken. Die nach diesen Vorschriften behandelten Platten erfüllen die Bedingungen, auf welche der lithographische Druck basirt ist; sie haben wasseranziehende Schichten und blanke fettanziehende Metallstellen.

Die Leipziger Tangir-Manier ist ein Verfahren zur Herstellung beliebig gemusterter Töne auf Steinen (resp. Flachdruckplatten überhaupt) unter Anwendung diesen Mustern

entsprechender Folien oder sogen. Tangirhäuten oder Fellen,
wie solche in ähnlicher Form bereits von anderen Seiten in
den Handel kamen. Bei der Leipziger Tangir-Manier, welche
von Alexander Grube in Leipzig (Heinrichstrasse 26) so
benannt wurde, kommen eigene, von diesem erzeugte Tangir-
felle und entsprechende, diese festhaltende Apparate in An-

Fig. 325.

wendung. Die in Rahmen gespannten Felle bestehen aus
weichem, durchsichtigem, sehr widerstandsfähigem Materiale
und tragen die Musterung in scharf ausgeprägtem Relief. Auf
dieser Seite wird mittels einer fehlerfreien Walze Umdruck-
farbe aufgetragen (Fig. 325). Reibt man auf der Rückseite
des Felles, nachdem man dieses auf die betreffende Druck-
platte aufgelegt hat (Fig. 326), so entsteht das entsprechende
Muster auf derselben, und man erzielt durch leichteres oder
stärkeres Aufdrücken, sowie durch eine Veränderung der Lage
des Felles, die verschiedensten Effecte. Das Tangiren kann,

wie Fig. 326 zeigt, bei Flächen mit der Abreibwalze vor-
genommen werden. Es lässt sich aber auch mittels anderer
Gegenstände, Wischer u. s. w. auf der Rückseite des Tangirfelles
arbeiten. Das Tangiren ist nöthig, um den gewonnenen Punkt
nach rechts, links, oben oder unten zu verstärken. Schrauben c
und c bewerkstelligen das Verstellen von oben nach unten

Fig. 326.

oder umgekehrt und b ist die Verstellung nach links und
rechts (Fig. 327). Durch geschicktes Verstellen entstehen
herrliche Muster.

Klimsch's neuer Punktir-Apparat ist eine Ver-
besserung des zu gleichen Zwecken dienenden sogen. Carreau-
graphen, welchen dieselbe Firma seit Jahren auf den Markt
brachte. Das Wesen des neuen Punktir-Apparates besteht
ebenso wie das des Carreaugraphen darin, dass eine mit ent-
sprechender Liniatur oder Punktur versehene Gelatinefolie
mit Farbe eingewalzt und das betreffende Muster durch ein-

faches Abreiben von der Rückseite aus auf Stein, Zink.
Papier u. s. w. übertragen wird. Das Abreiben wird je nach
der Art der Arbeit vermittelst eines wohl abgerundeten Holz-,
Hartgummi- oder Elfenbeinstäbchens, oder eines Wischers
vorgenommen. Da die Gelatinefolie vollständig durchsichtig
bleibt, so können etwa vorgezeichnete Contouren genau inne-

Fig. 327.

gehalten werden, so dass die Uebertragung stets nur an den
gewünschten Stellen erfolgt. Durch Combination, Ueber-
einanderlegen, Kreuzen von gleichen oder verschiedenartigen
Folien können die mannigfachsten Muster erzielt werden,
deren Reichhaltigkeit, Gleichmässigkeit durch Handarbeit nie
erzielt werden kann. Besonders können auch zarte Verläufe,
welche im Allgemeinen zu den schwierigeren Arbeiten gehören,
vermittelst dieser Gelatinefolien auf einfachste Weise her-
gestellt werden, indem die Stärke des übertragenen Tones
je nach dem beim Abreiben angewandten Drucke zu- oder ab-

nimmt. Die zu diesen Apparaten benutzten Folien sind auf
Rahmen aus trockenem Hartholze straff gespannt, wodurch
ein Verziehen vermieden wird. An zwei Ecken dieser Rahmen
sind kleine Klemmbacken befestigt, welche mit ausgedrehten
Vertiefungen genau in zwei Stahlspitzen der Feststellvorrichtung

Fig. 328.

eingreifen und ein genaues Einpassen des Rahmens ermöglichen
(Fig. 328). Durch eine Mikrometerschraube kann auch eine
genaue seitliche Verschiebung erfolgen, so dass alle Com-
binationen mit gleichen oder verschiedenartigen Folien aus-
geführt werden können.

Anwendung des Flachdruckes für Zeugdruck.

Unter dem Titel „Textiler Flachdruck" be-
schreibt Professor Dr. F. Haber ein neues Zeugdruckverfahren,
bei welchem an Stelle der gravirten oder geätzten Metall-
walzen eine Aluminiumplatte, resp. eine Aluminiumwalze oder
ein Lithographiestein als Druckform dient. Es ist bekannt,
dass schon Senefelder sich bemühte, die Lithographie im
Zeugdruckverfahren anzuwenden. Dessen Bemühungen blieben
jedoch unfruchtbar, und man blieb, trotz seiner Erfolge, bisher
bei dem alten, bewährten Druckverfahren mittels Metallwalzen,
und erst in neuester Zeit hatte Adolf Hoz in Rorschach
solche Erfolge erzielt, dass an diese anknüpfend F. Haber
in Karlsruhe und Friedrich Bran diese Sache zum Gegen-
stande eingehendster Untersuchungen gemacht und die Er-
gebnisse derselben in der „Zeitschrift für Farben und Textil-
Chemie" (I. Jahrg., Heft I) niedergelegt hatten. Nach dieser
Publication erschien auch ein Sonder-Abdruck (Braunschweig
bei Friedr. Vieweg & Sohn 1902) mit einer Beilage von

zwei auf diesem neuen Wege hergestellten Stoffmustern, deren Schönheit für die Verwendbarkeit des besagten Verfahrens spricht.

Photoxylographie.

Nach dem „Moniteur de la Phot." kann man durch Mischen folgender Bestandtheile ein lichtempfindliches Pulver erhalten, das auf Holzstöcke aufgerieben und wie gewöhnlich zum Copiren verwendet werden kann: a) 15 g Harz, 100 ccm Alkohol, 1 g Erythrosin; b) 10 ccm Ammoniumbichromat, 100 ccm Ammoniak; c) 1 g Silbernitrat und 20 ccm Ammoniak. Man mischt 50 ccm von a, 10 ccm von b und 6 bis 10 ccm von c, filtrirt und trocknet das Pulver. Man reibt es auf den Holzstock, welcher zuvor mit Firniss oder Collodion eingelassen wurde („Revue Suisse de Phot." 1901, S. 224).

Photozinkotypie. — Emailverfahren. — Trocken-Email-verfahren. — Copirverfahren mit Chrom-Eiweiss. — Chrom-leim, Asphalt u. s. w.

Ueber die verschiedenen Emailverfahren für Autotypie auf Zink schreibt Ludwig Tschörner, Fachlehrer an der k. k. Graphischen Lehr- und Versuchsanstalt in Wien, in der „Phot. Corr." 1901, S. 679, und theilt die Erfahrungen mit, welche mit den verschiedenen sogen. kalten Emailverfahren daselbst gemacht wurden. Von den Verfahren mit Harzüberguss wird folgendes als halbwegs brauchbar bezeichnet: Eine Zinkplatte wird wie gewöhnlich mit einer Chromleimlösung präparirt und copirt. Hierauf wird mit einer Auflösung von 15 g Drachenblut in 100 ccm Alkohol übergossen und trocknen gelassen. Nach etwa einstündigem Liegen in Wasser lässt sich die Copie mit Baumwolle entwickeln; getrocknet und angeschmolzen erhält man eine ziemlich widerstandsfähige Schicht, so dass man eine „Wasserätze" anwenden kann. Durch die mechanische Entwicklung gehen jedoch sehr leicht Feinheiten der Bilder verloren, und die lange Entwicklung, sowie das nothwendige Einwalzen zur Tonätzung machen das Verfahren nicht besonders empfehlenswerth. Ganz unbrauchbar habe ich folgendes Harzemulsionsverfahren („Moniteur de la Phot." 1901, S. 212) gefunden: In eine Chromatgummilösung soll eine Harzseife, bestehend aus 1 g Colophonium, 5 ccm Alkohol und 5 ccm Ammoniak,

eingeführt werden. Trotz sehr guten Mischens fällt jedoch das Harz aus und bleibt im Filter zurück oder man erreicht körnige Schichten. Ausserdem lässt sich auch die Chromatgummicopie nur mit heissem Wasser entwickeln. Besser sind die Verfahren, bei welchen das Leimbild gehärtet wird; dabei wird jedoch meistens auch ein Spiritusätzbad und nachheriges Einwalzen mit Farbe angewendet, oder die Schicht schwimmt im Wasserätzbade ab, besonders bei dem starken Gerben durch Formalin. Das Verfahren ist daher unsicher. Als bestes und einfachstes Emailverfahren für Zink hat sich bei den angestellten Versuchen das folgende erwiesen, bei welchem die Leimcopie durch Ammoniumbichromat und Chromalaun gehärtet und dann schwach erhitzt wird. Schon Husnik (Eder's „Jahrbuch" 1889, S. 77) hat gefunden, dass die Bichromate den belichteten Chromleim gerben, und bei folgendem Verfahren wird diese Wirkung durch das nachherige Erhitzen bedeutend gesteigert. Es wird wie gewöhnlich eine Chromleimcopie hergestellt, entwickelt, mit Methylviolett gefärbt und getrocknet. Hierauf legt man die Platte in ein Gerbebad, bestehend aus 1000 ccm Wasser, 50 g Ammoniumbichromat und 5 g Chromalaun, worin sie etwa 5 Minuten verbleibt. Dann wird abgespült, getrocknet und die Platte so weit erhitzt, bis das Methylviolett verschwindet. Diese Temperatur schadet dem Zinke noch nicht, das entstandene Email ist jedoch sehr widerstandsfähig, so dass man in fünfprocentiger wässeriger Salpetersäure kräftig anätzen kann. Zugabe einer kleinen Menge Gummi-, Dextrin- oder Leimlösung zu dem Bade ist sehr vortheilhaft, um ein ruhiges und glattes Aetzen zu erzielen. Die Schicht hält auch alle folgenden Manipulationen, wie Herstellung des Probedruckes, Auswaschen und nochmaliges Aetzen gut aus, so dass, wie beim Kupfer-Emailverfahren, ein Einwalzen mit Farbe überflüssig ist. Dieses Emailverfahren gestattet also ein sicheres und schnelles Arbeiten und ist daher in der Praxis sehr gut zu verwenden.

Ein Kalt-Emailverfahren für Zink beschreibt A. J. Newton im „Process Photogram", December 1901. Seine lichtempfindliche Lösung ist folgendermassen zusammengesetzt: Das Weisse von zwei Eiern, 150 ccm Wasser, 50 g Fischleim (Hausenblase), 10 g Ammoniumbichromat, 2 g Chromsäure und 2 ccm Ammoniak (specifisches Gewicht 0,88). Da sich die Hausenblase schwer löst, so weicht man dieselbe, nachdem sie in kleine Stücke zerschnitten, eine Nacht in Wasser ein. Man nimmt zu diesem Zwecke die Hälfte der angegebenen Quantität, also 75 ccm. Man stellt dann das

Gefäss mit der eingeweichten Hausenblase in kochendes Waser und lässt es so lange darin, als sich noch etwas auflöst. Das verdampfte Wasser muss natürlich ersetzt werden. In den anderen 75 ccm Wasser löse man das Ammoniumbichromat, die Chromsäure und setzt das Ammoniak zu. Dann mischt man beide Lösungen zusammen, aber zweckmässig nur so viel, als man gerade zu benutzen beabsichtigt. Das Eiweiss wird zu Schaum geschlagen, absetzen gelassen und der Leimlösung zugesetzt, wobei man Acht zu geben hat, dass die Temperatur nicht über 40° R. steigt (da sonst das Eiweiss gerinnt). Mit dieser Lösung wird die gut gereinigte Metallplatte präparirt, getrocknet und copirt. Dann wird in kaltem Wasser entwickelt und nach dem Auswaschen in eine Schale mit einer starken Lösung von Methylviolett gelegt. Das Bild färbt sich augenblicklich dunkelviolett, und nun wird die Platte nochmals gut ausgewaschen. Das Wichtigste bei diesem Verfahren ist der Härtungsprocess. Newton sagt zwar, man könne auch Formalin verwenden, indessen gibt er der folgenden Lösung den Vorzug: 1000 ccm Wasser, 100 ccm rectif. Weingeist, 60 g Ammoniumbichromat und 10 g Chromsäure. Diese Mischung lässt man einen Tag lang stehen; es bildet sich dann eine geringe Trübung, welche aber der Wirksamkeit keinen Eintrag thut. Wird dieser Niederschlag öfter filtrirt, so kann man die Lösung etwa einen Monat lang benutzen. In diese Lösung wird die Platte gelegt, und, wenn die Lösung frisch, nicht länger als eine Minute, ist sie älter, etwa fünf Minuten darin gelassen. Dann wird die Platte sehr gut gewaschen; geschieht es nicht gründlich, so bilden sich Flecke, welche beim Aetzen auf der Platte sichtbar werden. Dann lässt man dieselbe freiwillig trocknen. Das Bild wird nun eingebrannt. Man erhitzt die Platte über einer Flamme so lange, bis das ursprünglich violette Bild anfängt, einen chokoladefarbigen Ton anzunehmen. Diesen Process nennt Newton den kalten Schmelzprocess, wahrscheinlich, weil die Hitze nur schwach zu sein braucht. Durch dieses Einbrennen erhält das Bild erst seine eigentliche Widerstandsfähigkeit gegen die Aetzung. Zu diesem Zwecke empfiehlt Newton, die Schicht auf der Platte nicht zu dünn aufzutragen und länger zu copiren. Je mehr Körper das Bild hat, desto brauner wird es bei dem Einbrennen und desto stärkere Aetzung hält es aus. Newton sagt, er ätze für gewöhnlich in einer Lösung von 1 Theile Salpetersäure und 30 Teilen Wasser, doch könne man ohne Bedenken die Lösung noch stärker nehmen, ohne dem Bilde zu schaden. Die Aetzung selbst wird wie gewöhnlich ausgeführt.

Trocken-Emailprocess für Zink- oder Kupfer-Aetzung. In letzterer Zeit verkaufte der Amerikaner Hermann J. Schmidt in Brooklyn (182 Cornelia Street) ein Verfahren, welches das Fischleim-Verfahren ersetzen soll, und versendete zu diesem Zwecke Circulare an die Interessenten. Das in Rede stehende Verfahren beruht auf dem Principe der bekannten Einstaubverfahren. Eine Lösung einer hygroskopischen Substanz, z. B. Zucker, Gummi, Honig u. s. w., mit Bichromat vermischt, verliert, in dünner Schicht eingetrocknet und dem Lichte ausgesetzt, ihre Klebrigkeit. Staubt man nun die Schicht mit einem Farbpulver oder dergleichen ein, so bleibt dasselbe nur an den vom Lichte nicht getroffenen Stellen haften[1]. Beim Trocken-Emailverfahren wird also auch eine hygroskopische und chromirte Schicht verwendet, nur muss man zum Einstauben ein schwach alkalisches Pulver benutzen[2], welches nur an den nicht belichteten Stellen der Bichromatschicht kleben bleibt und die nachherige Emailbildung verhindert. Beim späteren Einbrennen wird also nur an den belichteten und vom Pulver nicht angegriffenen Stellen ein Email entstehen, während die unbelichteten Stellen von der als Aetze dienenden Salpetersäure aufgelöst werden. Die Vortheile des Trocken-Emailverfahrens sollen nach dem Erfinder Hermann J. Schmidt folgende sein: Man hat beim Copiren mehr Contróle als beim nassen Fischleim-Verfahren. Hat man beispielsweise zu lange copirt, so wird die Copie mit einem weissen Pulver, das Schmidt's Geheimniss bildet, so lange entwickelt, bis die Punkte in den Schatten die richtige Grösse erreicht haben. Lichter in grossen Flächen, wie der Himmel bei Landschaften und der helle Hintergrund bei Porträts, können damit bedeutend aufgehellt werden; ausserdem sollen sich durch diese Entwicklung sehr leicht vignettirte Clichés herstellen lassen können. Für Strichätzung hat die Dry-Enemal-Methode den Vortheil, dass man auf dem bekannten nassen Wege Farbe aufwalzen kann, was beim Heiss-Emailverfahren nur höchst selten gelingt, ebenso kann Drachenblut an die Seitenwände der geätzten Clichés angebürstet werden. Es ist ferner gleichgültig, welches Metall man benutzen will; auf hartem Metall haftet die Trocken-Email besser als auf Zink. — Ludwig Tschörner, Fachlehrer an der k. k. Graphischen Lehr- und Versuchsanstalt in Wien, berichtet auf Grund seiner daselbst in dieser

[1] Näheres über Einstaubverfahren u. s. w. siehe Eder's „Handbuch d. Phot." Bd. 4, S. 472.
[2] Die ersten Angaben über diesen Process rühren von Garnier her, wie in Eder's „Handbuch d. Phot.", Bd. 4, S. 500, nachgewiesen ist.

Richtung ausgeführten Versuche in der „Phot. Corr." 1902. S. 149, ausführlich. Der hierbei eingehaltene Arbeitsvorgang, sowie die benutzten Recepte sind folgende: Die filtrirte Gebrauchslösung wird auf eine gut gereinigte Zinkplatte aufgegossen und im Schleuderapparate heiss getrocknet. Die Platte muss ziemlich warm sein, da sonst das Negativ an der Schicht kleben bleibt. In gutem Sonnenlichte wird unter einem Strich- oder Rasternegative etwa drei Minuten copirt und mit feingepulverter Magnesia oder besser Magnesiumcarbonat mittels eines Pinsels oder Baumwolle eingestaubt (entwickelt). Hierauf wird die Schicht eingebrannt, und die Platte ist nun nach etwaiger Retouche ätzfähig. Die Aetzung wird in etwa 5 Proc. wässeriger Salpetersäure, der etwas dicke Gummi arabicum- oder Dextrinlösung zugesetzt wird, vorgenommen. Die untersuchten Substanzen selbst haben sich beim Präpariren, Entwickeln und Einbrennen folgendermassen verhalten:

1. R o h r z u c k e r. 4 g gewöhnlicher weisser Rohrzucker, 2 g Ammoniumbichromat wurden in 30 ccm Wasser gelöst und einige Tropfen Chromsäure 1 : 10 zugesetzt. Die Lösung ist ziemlich dünnflüssig, lässt sich daher schlecht präpariren. Das Bild entwickelt sich gut und brennt bei 220° C. ein.

2. T r a u b e n z u c k e r verhält sich ähnlich, jedoch trocknet, wenn er in derselben Concentration wie Rohrzucker gelöst wird, die Schicht nicht ein. Man mischt am besten 3 g Traubenzucker, 3 g Ammoniumbichromat, 30 ccm Wasser und einige Tropfen Chromsäure 1 : 10. Nach einigen Tagen färbt sich, auch vor Licht geschützt, die Lösung dunkelroth, verliert jedoch nichts an Brauchbarkeit. Die Schicht ist klebriger als bei Rohrzucker, die Lösung ebenso dünnflüssig und daher für sich allein schlecht zu verwenden. Das Email entsteht bei 180° C.

3. Eine Lösung mit M i l c h z u c k e r ist ebenfalls dünnflüssig, gibt auch ein schwaches Email, das leicht durchgeätzt wird, und ist daher schlecht brauchbar.

4. S t ä r k e s y r u p gibt ein festes Email und wird in folgendem Verhältnisse gemischt: 4 g Syrup, 2 g Ammoniumbichromat in 30 ccm Wasser gelöst und einige Tropfen Chromsäure 1 : 10 zugesetzt. Die Lösung verhält sich ebenso wie die vorher erwähnten, und die klebrige Schicht brennt bei 200° C ein.

5. Wasserlösliche S t ä r k e gibt zwar ein gutes Email, scheidet sich jedoch beim Präpariren aus, entwickelt sich auch schwer und ist daher schlecht brauchbar.

6. Sehr gleichmässige Schichten erhält man mit A l b u m i n, das folgendermassen gelöst wird: 2 g trockenes Eieralbumin,

2 g Ammoniumbichromat und 30 ccm Wasser. Chromsäure darf nicht zugesetzt werden, da sie das Eiweiss coagulirt. Die Copie lässt sich jedoch sehr schwer entwickeln und brennt bei 220° C. ein. Das entstandene Email ist sehr fest.

7. Aehnlich verhält sich Gummi arabicum. Die Lösung besteht aus 2 g Gummi arabicum, 2 g Ammoniumbichromat, 30 ccm Wasser und einigen Tropfen Chromsäure 1 : 10. Auch ohne Zutritt von Licht färbt sich die Flüssigkeit dunkelroth, bleibt aber trotzdem brauchbar. Sie gibt sehr schöne gleichmässige Schichten, die sich aber schlecht entwickeln lassen. Durch Einbrennen bei 180° C. entsteht ein sehr festes Email. Im Aetzbade ätzen, ähnlich wie beim Kölner- und Fischleim-Emailverfahren, zuerst die Lichter und nach und nach die Schatten auf. Diese Eigenschaft macht also Gummi arabicum in Verbindung mit den erstgenannten Substanzen für den gewünschten Zweck sehr brauchbar.

8. Dextrin ist zwar etwas hygroskopischer als Gummi arabicum, lässt sich aber schlechter präpariren als dieses. Die Gebrauchslösung besteht aus 3 g Dextrin, 2 g Ammoniumbichromat, 30 ccm Wasser und einige Tropfen Chromsäure 1 : 10. Die Entwicklung gelingt leichter als bei Gummi, und das Email entsteht bei 200° C.

Besser, als diese Substanzen für sich allein verwendet, eignen sich Mischungen derselben, z. B. Rohrzucker und Gummi arabicum. Die Lösung besteht aus 16 g Zucker, 2 g Gummi arabicum, 10 g Ammoniumbichromat, 240 ccm Wasser und etwa 2 ccm Chromsäure 1 : 10. . Sie liefert, auf eine Zinkplatte aufgegossen und centrifugirt, schöne gleichmässige Schichten. Nach dem Entwickeln der Copie mit Magnesiumcarbonat wird bei 200° C. eingebrannt, und es entsteht ein sehr festes Email, das selbst starke Salpetersäure-Aetzung aushält. Bei Verwendung einer Mischung von Traubenzucker und Gummi arabicum lässt sich das Bild noch etwas leichter entwickeln. Die Präparation besteht aus 12 g Traubenzucker, 2 g Gummi arabicum, 10 g Ammoniumbichromat, 210 ccm Wasser und 2 ccm Chromsäure 1 : 10. Die Schicht brennt bei 200° C. ein und gibt gleichfalls ein sehr festes Email. Ebenso gut geeignet ist eine Mischung von Traubenzucker und Dextrin, die folgendermassen zusammengesetzt wird: 10 g Traubenzucker, 2 g Dextrin, 10 g Ammoniumbichromat werden in 150 ccm Wasser gelöst und 1 bis 2 ccm Chromsäure 1 : 10 zugesetzt. Die Copie lässt sich sehr gut entwickeln und gibt, bei 200° C. eingebrannt, ein sehr festes Email. Vorzüglich brauchbar ist auch ein Gemisch von Traubenzucker und Albumin. Man löst 12 g Traubenzucker, 2 g trockenes Eier-

albumin und 10 g Ammoniumbichromat in 120 ccm Wasser.
Die damit hergestellte Schicht ist sehr gleichmässig, copirt
in etwa 3 Minuten bei Sonnenlicht und lässt sich leicht ent-
wickeln. Das feste Email entsteht bei einem Einbrennen bis
220° C. (siehe auch „Moniteur de la Phot." 1901, S. 210).

Ueber das Copiren ätzfähiger ·Bilder auf gebogenen
Flächen schreibt H. van Beek in der „Zeitschr. f. Reprod.-
Technik" 1901, S. 109.

Auf ein Verfahren und Vorrichtung zum gleich-
mässigen Ueberziehen von Walzen mit lichtempfind-
lichen Schichten erhielt Henry Lyon in Manchester ein

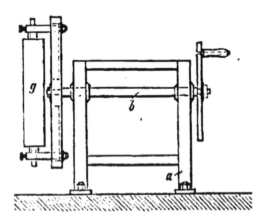

Fig. 329.

D. R.-P. Nr. 119112 vom 17. November 1899. Das Verfahren
bezweckt die Erzeugung von lichtempfindlichen Schichten
gleicher Dicke. Zu diesem Zweck wird die Walze g (Fig. 329)
in das Gestell a eingespannt, horizontal gedreht, in der Mitte
unter Drehung um ihre Achse mit der lichtempfindlichen
Flüssigkeit begossen, dann um die Achse b gedreht, so dass alle
überflüssige Flüssigkeit centrifugal abgeschleudert wird, und
unter Fortsetzung der Drehung getrocknet („Phot. Chronik"
1901, S. 319).

Auch Julius Maemecke in Berlin erhielt unter
Nr. 114924, vom 29. September 1899, ein D. R.-P. auf ein
Verfahren zum Ueberziehen von Walzen mit licht-
empfindlichen oder ähnlichen Schichten. Die Walze
wird gedreht, während sich das Giessgefäss in der Richtung
ihrer Achse verschiebt, oder die Walze verschiebt sich selbst

beim Drehen in der Richtung ihrer Achse. Hierdurch wird die
Flüssigkeit in Form einer Schraubenlinie aufgetragen, was
eine besonders gleichmässige Vertheilung bewirken soll
(„Phot. Chron." 1901, S. 225).

Ein Verfahren zur Herstellung photogra-
phischer Bilder auf cylindrischen Flächen, z. B.
auf Druckwalzen, durch Copiren eines auf einer
ebenen Platte befindlichen Musters wurde unter
Nr. 119790 dem Albert Hofmann in Köln a. Rh. patentirt.
Man lässt die lichtempfindliche Walze auf dem zu copirenden
Muster (Negativ oder Diapositiv) abrollen, während gleich-
zeitig ein Lichtschirm so über das Muster geführt wird, dass
ein in ihm angebrachter Lichtspalt stets in die jeweilige Be-
rührungslinie fällt. Hierdurch wird das Muster auf der Walze
optisch abgerollt. Erteilt man der Walze neben der rollenden
Bewegung noch eine gleitende, so kann man Verzerrungen
erzeugen („Phot. Chron." 1901, S. 379). In erster Linie dient
der Apparat zum Copiren von ebenen Clichés auf Cylinder,
für Zwecke der Lithographie des Buchdrucks, der Kattun-
druckerei und für Zwecke des Dreifarbensystems, ausserdem
aber zur Herstellung einfacher Vergrösserungen und Ver-
kleinerungen, sowie photographischer Zerrbilder.
Solche Verzerrungen werden benöthigt überall da, wo es sich
darum handelt, eine Vorlage nach irgend einer Richtung,
Länge, Breite und Quere, gedreht oder verkürzt zu benutzen,
wie z. B. für Tapetendruck, Teppichweberei, Scherzphotographie,
Lithograpie u. s. w.

Ueber die Haltbarkeit unentwickelter Asphalt-
copien siehe Kampmann in diesem „Jahrbuche", S. 336.

Korn- und Linien-Autotypie.

Sehr verwendbar für Autotypie sind die Haas'schen
Raster (Fabrik in Frankfurt a. M.; Niederlage für Oester-
reich bei M. Winkler, Wien V., Wienstrasse Nr. 55). Sie
werden in verschiedenem Feinheitsgrade, als Kreuzraster, wie
als Kornraster, präcise hergestellt.

Ueber Halbton-Raster stellte Max Levy Betrachtungen
an („Americ. Ann. of Phot." 1902, S. 125). William Gamble
demonstrirte in der Londoner Photographischen Gesellschaft
einen von Max Levy hergestellten, äusserst feinen Linien-
raster von 400 Linien per Zoll und verglich ihn mit dem
üblichen Raster von 150 Linien. Die mit ersterem hergestellten
Autotypien machen den Eindruck von Lichtdrucken und die

Clichés lassen sich gut drucken. Gamble meint, dass diese Feinheit noch nicht die äusserste Grenze sei, sondern dass man auf 500 Linien pro Zoll gehen könne („The Phot. Journ." 1902, S. 81). ·

Unter dem Namen Johnson-Raster bringt die Firma John J. Griffin & Sons, Ltd., in London W. C., 20 bis 26 Sardinia Street, neue Original Glasraster für Autotypie in den Handel und hat einen derselben der k. k. Graphischen Lehr- und Versuchsanstalt zur Verfügung gestellt. Derselbe zeigt eine präcis scharf gezogene Liniatur mit schöner Deckung („Phot. Corr." 1901, S. 634).

Einen neuartigen Kornraster liess sich die Firma C. Angerer & Göschl in Wien patentiren (vergl. dieses „Jahrbuch", S. 326, sowie die Illustrationsbeilage am Schlusse dieses Bandes.)

Ueber Kornzerlegung schreibt Emil Hoffmann in der „Phot. Corr." 1901, S. 363, und gibt schätzenswerthe Winke über die Herstellung und Verwendung der Kornrasterplatten.

Ueber Photozinkotypie, Autotypie erschien eine Brochure von Ris-Paquot im Verlage von Ch. Mendel in Paris 1901. ·

Ueber Lichtdruck-Kornautotypie schreibt Cronenberg im „Phot. Almanach" 1902, S. 140.

Wheeler's Kornraster, welcher aus einer eigenthümlich gekörnten und geätzten Glasplatte (eine Art Mattscheibe) besteht (siehe dieses „Jahrbuch" für 1900, S. 668), erregt neuerdings die Aufmerksamkeit der Reproductionstechniker. Gamble erwähnt, dass Löwy in Wien druckfertige Clichés damit gemacht habe („The Phot. Journ." 1902, S. 83). — Hierzu sei bemerkt, dass die ersten gelungenen Versuche der Cliché-Erzeugung mit Wheeler's Metzograph-Raster an der k. k. Graphischen Lehr- und Versuchsanstalt in Wien gemacht, publicirt und mit gelungenen Druckbeilagen illustrirt worden waren (siehe „Phot. Corresp." 1899).

Herstellung von Kornraster à la Wheeler. Um Kornraster ähnlich wie die Wheeler'schen herzustellen, gibt es zwei Verfahren. Man bestaubt entweder die Glasplatte mit Harzstaub, schmilzt im elektrischen Trockenofen an, ätzt mit warmen Flusssäuredämpfen und reinigt hernach die Platten; oder man übergiesst die Platten, welche peinlichst rein sein müssen, mit alkoholischer Colophoniumlösung. Folgende Lösung hat sich bewährt:

Spiritus 100 ccm,
gelbes Colophonium 15 g.

Hier beruht die Kornbildung auf dem Abscheiden der Abiĕtin-
säure vom gereinigten Harz. Eine Färbung des Lackes
würde einen mehr opaken Kornraster ergeben ("Phot. Chron."
1901, S. 317).

Metallätzung mit künstlichem Staubkorn (Korn-
raster). Harcher will bei der Herstellung von Halbton-
clichés von den üblichen Rastern absehen und verwendet
Kornraster bei der Negativaufnahme. Er schmilzt 500 g
gewöhnliches Harz und fügt 400 g fein gepulvertes Bein-
schwarz zu, giesst die Masse auf Stein aus und pulvert den
geschwärzten Harzkuchen. Mit diesem gesiebten Harzstaub
werden Glasplatten im Staubkasten eingestaubt und bei
110 bis 120⁰ C. angeschmolzen. Durch Ueberziehen mit dünner
glycerinhaltiger Gelatine wird die Harzschicht am Glase
geschützt. Bei der Aufnahme soll dieser Kornraster nur 1 mm
weit von der photographischen Platte entfernt sein (" Moniteur
de la Phot." 1901, S. 213).

Kornautotypie auf Zink. Zur Herstellung der Raster-
negative mit dem Haas'schen Kornraster wird empfohlen,
Trockenplatten mit dem Raster in Contact zu bringen, mit
einem Objective von 32 cm Brennweite und Blende $f/36$ zu
exponiren und das Negativ dann auf Zink mittels des Chrom-
eiweiss-Verfahrens zu copiren. Man walzt dann mit sogen.
Entwicklungsfarbe ein, welche aus 1 Theil gewöhnlicher
Umdruckfarbe und 10 Theilen Terpentin-Asphaltlack besteht.
Die Entwicklung wird wie gewöhnlich mit Wasser durch-
geführt und nach deren Beendigung das anhaftende Wasser
von der Zinkplatte durch Aufpressen von Filtrirpapier vor-
sichtig abgetrocknet. Ist dies geschehen, so wird die Platte
so lange erwärmt, bis die Farbe leicht zu rauchen beginnt,
wodurch sie erst den nöthigen Halt empfängt, um der Säure
genügend widerstehen zu können. An Stelle der sonst bei
Zink gebräuchlichen Salpetersäure tritt mit Vortheil eine
Chromsäurelösung, die glatte Aetzränder erzeugt und in
einer Concentration von 20⁰ Bé. Anwendung findet. Nach
der Anätzung, deren Dauer (etwa 3 bis 4 Minuten) jeder Aetzer
leicht beurtheilen kann, wird die Platte unter der Wasserbrause
gut abgespült, zur Entfernung des in den Vertiefungen der
Platte festsitzenden Sediments in einer höchstens einprocentigen
Salpetersäurelösung durch ungefähr eine Minute gebadet und
wiederum abgebraust. Das anhaftende Wasser wird mit Lösch-
carton entfernt, das Cliché hierauf angewärmt, mit Asphalt
oder Drachenblut eingestaubt, und wie üblich angeschmolzen.
Durch diese Procedur haben wohl die Oberflächen der Punkte
genügende Deckung erhalten. Die Seitenwände der Aetz-

staffel aber sind mehr oder minder noch ungeschützt geblieben.
Zu diesem Zwecke wird die Platte jetzt auch noch mit der
oben erwähnten, durch Asphaltlack verdünnten Entwicklungs-
farbe eingewalzt, wie üblich eingestaubt und angeschmolzen.
Lässt man nämlich diesem Einwalzen mit Farbe die vorher
angegebene Behandlung mit Harzstaub-Asphalt oder Drachen-
blut nicht vorausgehen, so ist Gefahr vorhanden, dass die
Walze die durch die Anätzung etwas spröde gewordene Schicht
theilweise abzieht. Nachdem auch noch ein meist nöthiges
Abdecken der tiefsten Schattenpartien durchgeführt ist, kann
erst zur zweiten Aetzung des Clichés, und zwar gleich zur
Tiefätzung geschritten werden. Diese sowohl, wie auch die
späteren Effectätzungen, sind gleichfalls am besten unter
Anwendung des Chromsäurebades auszuführen. Zur Vornahme
der Effectätzungen wird die Platte sorgfältig gereinigt und
mit der schon mehrmals erwähnten Entwicklungsfarbe, der
jedoch hierfür noch ein Dritttheil Asphaltlack zugefügt werden
muss, leicht und gleichmässig eingewalzt. Um der Farbe
den nöthigen Halt zu geben, wird wie bei Behandlung der
entwickelten Copie verfahren, also so lange angewärmt, bis
die Farbe zu rauchen beginnt, worauf nach erfolgter Ab-
kühlung das Effectätzen beginnen kann. Ueber die Fertig-
stellung, sowie den Druck von Kornclichés ist weiter nichts
zu erwähnen.

Autotypie durch gefärbte Raster. Eins der neuesten
Patente auf farbetechnischem Gebiete ist die Herstellung von
Rastern für Autotypie auf rothem, grünem und violettem
Glase. Ob diese Raster sich aber einführen werden, ist
lediglich von dem weiteren Ausbau des photographischen
Processes abhängig, wo die Empfindlichkeit der Schicht,
die Dicke derselben und weitere Factoren die directe Her-
stellung der Theilnegative in Autotypie wünschenswerth
erscheinen lassen. Im günstigsten Falle müssen daher auch
die Vortheile der Retouche der Theilbilder wegfallen. So
weit sich die Sache ohne Versuch beurtheilen lässt, dürfte
die Idee verfehlt sein. Das Heikle, mehrere Processe in
einen zu vereinigen, erschwert die befriedigende Ausführung
sicher mehr, als die Verminderung ihrer Zahl die gesammte
Arbeit (scheinbar) vereinfacht und abkürzt („Deutsche
Photogr.-Zeitung", Nr. 32, Jahrg. 25, S. 551).

Walter Giesecke in Leipzig-Plagwitz erhielt ein D. R.-P.
Nr. 117598 auf ein Verfahren der Mehrfarbenphoto-
graphie auf einer Platte mit Hilfe einer mehr-
farbigen Blende. Die Erfindung bezieht sich auf dasjenige
Verfahren der Mehrfarbenphotographie, bei dem die Farben-

zerlegung durch eine dreitheilige Farbenblende in Verbindung
mit einem Deckraster bewirkt werden soll, der auf der photo-
graphischen Platte ein System von Abbildungen der Blende
erzeugt. Bei diesem Verfahren werden die Dimensionen
(Breite der Blendentheile, Breite und Abstand der Raster-
linien, Abstand des Rasters von der Platte) in der Regel so
gewählt, dass der Raster auf der Platte möglichst scharfe
Bilder erzeugt, so dass die blauen, gelben und rothen Streifen
eines Rasterelementarbildes sich nicht übergreifen, und dass
auch zwei aufeinanderfolgende Elementarbilder sich nicht
übergreifen, sondern hart aneinander grenzen. Nach der vor-
liegenden Erfindung sollen die Dimensionen dagegen so
gewählt werden, dass sich sowohl die Farbenfelder eines
Elementarbildes, wie auch zwei aufeinanderfolgende Elementar-
bilder gegenseitig je zur Hälfte übergreifen. Es entsteht so
ein System von orangefarbenen, violetten und grünen Feldern,
das einen weicheren Farbenübergang und eine bessere Aus-
nutzung der Farbenempfindlichkeit von photographischen
Platten zur Folge haben soll.

J. Owen erwähnt, dass man gewöhnlich für Dreifarben-
druck hinter Lichtfilter Negative ohne Raster erzeugt, danach
Diapositive und hiernach Rasternegative. Er meldet eine
angeblich neue Methode zum englischen Patent an, dass er
Raster zur directen Aufnahme verwendet, bei welchen die
transparenten Glas-Rasterstellen violett, roth u. s. w. gefärbt
sind („Photography" 1901, S. 217). Es handelt sich hierbei um
eine Combination von Farbenfilter und Raster. 1. Das
englische Patent Nr. 25304 beschreibt eine Methode zur Her-
stellung von farbigen Rastern, und zwar entweder durch
Uebergiessen eines Rasters mit gefärbtem Collodiumfarbelack
oder einem anderen passenden Mittel zur Erzeugung eines
gefärbten Rasters; 2. Erzeugung eines Rasters durch Photo-
graphie und Färbung der erzeugten Schicht, indem man sie
in eine passende Farblösung eintaucht; 3. Photographie eines
Rasters auf einer passend gefärbten Glasplatte; 4. Erzeugung
eines Rasters auf einer photographischen Platte und Ver-
kittung desselben mit einem Strahlenfilter mittels Canada-
balsams oder ähnlicher Harze („Phot. Chron." 1901, S. 363).

Mikroskope für Autotypisten. Ein Special-
Mikroskop für den Gebrauch in Graphischen Anstalten
erzeugt und bringt Klimsch & Co. in Frankfurt a. M. in
den Handel. Dasselbe ist als Ersatz der gewöhnlichen Lupen
zu gebrauchen, da letztere, bei dem heute vielfach in Ver-
wendung kommenden feinen Rastern unzulänglich sind.
Dieses Mikroskop ist an einem langen, freistehenden eisernen

Arme befestigt, welcher auf einer schweren gusseisernen Platte ruht. Die Vorderkante ist von dem Objective 26 cm entfernt und mit einer verschiebbaren, dreikantigen Stütze ausgestattet.

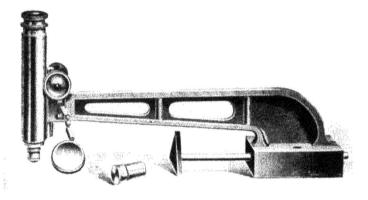

Fig. 330.

Zur Beleuchtung der zu beobachtenden Objecte ist in einem nach allen Richtungen beweglichen Arme eine im Kugelgelenk liegende biconvexe Linse angebracht (Fig. 330).

Lichtdruck.

Typographischer Lichtdruck. Professor A. Albert an der k. k. Graphischen Lehr- und Versuchsanstalt in Wien befasste sich, wie er in der „Phot. Corr." 1902, S. 33 mittheilt, bereits im Jahre 1896 mit der idee, Lichtdruckplatten in der Buchdruckpresse zu drucken, und erwähnt daselbst auch, dass derartige Versuche nicht neu sind, sondern schon seit dem Jahre 1876 gemacht wurden, ohne jedoch in die Praxis Eingang gefunden zu haben. Ueber diese Vorversuche sowohl, als aber auch hauptsächlich über die an der k. k. Graphischen Lehr- und Versuchsanstalt in Wien durch die Professoren A. Albert und A. W. Unger durchgeführten und zu praktisch verwendbaren Resultaten gelangten Arbeiten in dieser Richtung berichten sowohl Albert als auch Unger in der Photographischen Gesellschaft und publicirten die genaueren Details des Verfahrens in der „Phot. Corr.", in der „Oesterreich-ungarischen Buchdrucker-Zeitung", sowie in mehreren anderen Fachblättern.

Ueber die Technik des typographischen Lichtdruckes, wie derselbe an der k. k. Graphischen Lehr- und Versuchsanstalt in Wien ausgeführt wird, berichtet A. W. Unger (siehe dieses „Jahrbuch", S. 336).

Ein anderes Verfahren, den Lichtdruck für die Buchdruckpresse anzuwenden, wurde von L. Bisson in Paris eingeführt, und besteht dasselbe darin, dass ein belichtetes Chromatgelatinebild durch Auswaschen reliefartig und daher druckfähig für den Buchdruck gestaltet wird. Eine mittels dieser Methode von der Deutschen Bisson-Gesellschaft in Berlin hergestellte Beilage findet sich im zweiten Theile des Schwierschen „Deutschen Photographen-Kalenders". — Unseres Wissens wurde auf das Bisson-Verfahren weder in Deutschland noch in Oesterreich ein Patent ertheilt (vergl. übrigens „Phot. Corresp." 1901, S. 643).

Eine Cylinderdruck-Handpresse für Lichtdruck erzeugt und bringt die Firma Klimsch & Co. in Frankfurt a. M. in den Handel. Wie aus den Abbildungen ersichtlich, handelt es sich dabei um eine kleine Cylinderdruckmaschine, welche in ihrer kleinsten Ausführung auf einem hölzernen Untergestelle (Fig. 331) befestigt werden kann, in allen anderen Grössen dagegen ganz aus Eisen (mit eisernem Untergestelle) (Fig. 332) geliefert wird. Die Vorzüge dieser Cylinderdruckpresse gegenüber der Reiberdruck-Handpresse bestehen in der Hauptsache in Folgendem: Sie übt einen elastischen Druck auf die Platten aus, so dass ein Springen derselben ziemlich ausgeschlossen ist. Der Cylinder ist verstellbar, und die Presse zeichnet sich durch eine vorzügliche Abdeckvorrichtung aus, bei welcher die Kanten der Platten vor Beschädigung geschützt sind. Die Möglichkeit des Zurichtens auf dem Cylinder bietet, wie bekannt, vielerlei Vortheile; besonders erleichtert sie auch den Druck vignettirter Bilder mit zarten Verläufen, da alsdann auf die Ränder kein Druck ausgeübt wird. Bei scharf begrenzten Bildern (besonders bei rund oder oval ausgeschnittenen) wird die Feuchtigkeit vom Rande nicht in das Bild hinein übertragen, wie dies bei Reiberdruckpressen oft gar nicht verhindert werden kann. Einen der wichtigsten Vorzüge bietet die neue Cylinderdruckpresse gegenüber der alten Handpresse in der vorzüglichen Anlegevorrichtung, durch welche genau wie bei Schnellpressen absolut gleichmässige Anlage bei genauestem Register für Farbendruck ermöglicht wird. Dies ist bekanntlich ein wunder Punkt bei den Reiberdruckpressen, indem von einer genauen Anlage bei denselben überhaupt nie die Rede sein kann, was, ganz abgesehen von Farbendrucken, auch schon

wegen des häufig nöthigen Aufdruckens von Buchdrucktext
oder -Umrahmungen sehr nachtheilig ist, resp. diese Arbeiten
auf der alten Handpresse unmöglich oder wegen des grossen

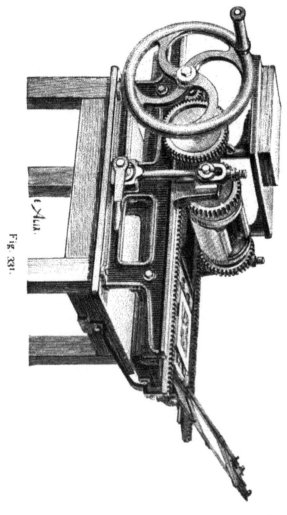

Fig. 331.

Ausschusses doch unrentabel machen. Schliesslich sind als
weitere Vorzüge noch die grössere Leistungsfähigkeit, sowie
der Umstand besonders hervorzuheben, dass die Presse auch
für Buchdruck zu verwenden ist. Mit dieser Cylinder-Hand-

presse ist einem lange gefühlten Bedürfnisse nach einer
praktischen Maschine, welche zwischen der Hand- und Schnell-

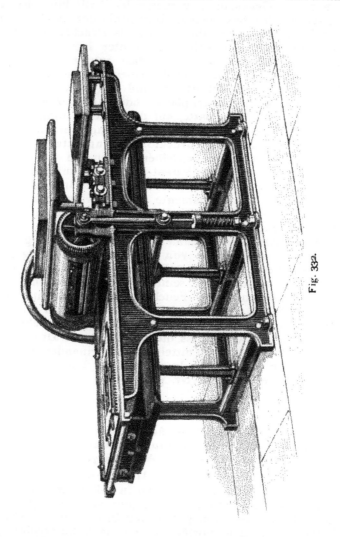

Fig. 332.

presse steht, abgeholfen, und man hat dieselbe nicht ohne
Recht als die Accidenzpresse des Lichtdruckers bezeichnet.

Eine Tiegeldruckpresse mit schwingendem, mehrseitig ab-
geflachtem Fundament und schwingendem Tiegel zur Aus-

führung technisch verschiedener Druckverfahren baut die Leipziger Schnellpressenfabrik, Actiengesellschaft, vorm. Schmiers, Werner & Stein in Leipzig. (D. R.-P. Nr. 120774.) Gegenstand vorliegender Erfindung ist eine Verbesserung der bestehenden Universaldruckmaschinen und besteht im Wesentlichen darin, dass als Druckfundament ein cylinderförmiger, mehrseitig abgeflachter Körper verwendet wird, welcher so construirt ist, dass zum ersten beispielsweise auf der einen Flachseite desselben eine aus Typen- oder Clichésatz bestehende Schriftform und auf der anderen Flachseite eine ebene Flachdruckplatte, oder auf der einen Seite eine starke flache Steinplatte, auf der anderen hingegen eine schwache flache Glasplatte eingerichtet, und zum anderen von jeder der verschiedenen Druckformen unmittelbar hintereinander auf einen und denselben Bogen ein Abdruck gemacht werden kann. Der Patent-Anspruch lautet wie folgt: Tiegeldruckpresse mit schwingendem, cylinderförmigem, mehrseitig abgeflachtem Fundamente und schwingendem Tiegel, auf welcher technisch verschiedene Druckverfahren ausgeführt werden können, dadurch gekennzeichnet, dass in den abgeflachten Seiten des Fundamentes ebene Platten angeordnet sind, die sich unabhängig von einander gleichmässig heben und senken, bezw. genau einstellen lassen, während der übrige Theil des Fundamentes auf seinem Umfange die Farbplatten und eine auswechselbare Feucht-, bezw. Tonplatte trägt, welche Platten in bekannter Weise durch Walzen mit Farbwerken, bezw. einem Feuchtwerk in Verbindung stehen, wodurch es möglich wird, dass die verschiedenen Druckformen in einem Arbeitsgange unmittelbar hintereinander auf einen und denselben Bogen abgedruckt werden können ("Allgem. Anz. f. Druckereien" 1901, Nr. 40).

—— —— ——

Radirung in Celluloïd. — Aetzung in Kupfer, Stahl, Zink, Glas u. s. w. — Heliogravure. — Galvanographie und Galvanoplastik. — Woodburydruck.

Unter der Bezeichnung "Cellulotypie" veröffentlicht Emile Bayard ein Radirverfahren in Celluloïdplatten, welch letztere so wie Radirungen in Kupfer vervielfältigt werden können. In der von ihm publicirten Brochure: "La Gravure en Taille Douce à la portée de tous la Cellulotypie" geht Bayard auf die Details des Prozesses ein und illustrirt das Verfahren durch eine Anzahl von Abdrücken solcher Celluloïdradirungen (Paris, Lefranc & Cie., 18 rue de Valois, 1902).

Ueber das Aetzen von Kupferemailleplatten mit Eisenchlorid gibt Davidson im „Process Photogram" einige interessante Einzelheiten. Er geht davon aus, dass die Aetzung bei Eisenchloridbädern um so rauher ausfällt, je dünner die Eisenchloridlösung ist, und empfiehlt folgende Methode: Die Platte wird zunächst in ein Bad von Eisenchlorid in der Stärke von 20° Bé. eingetaucht. Es ist zweckmässig, dieses Bad warm zu benutzen, dasselbe hat nur den Zweck, die Aetzung in dem Hauptbade vorzubereiten, indem es überall das Metall absolut blanklegen und nach und nach in den Schatten möglichst die feinsten Punkte vollkommen eröffnen soll. Ungefähr 30 Secunden bleibt die Platte in diesem Bade und wird dabei mit dem Aetzpinsel fortdauernd überfahren. Man spült hierauf gut unter einem Hahne ab und beobachtet die Wirkung des Bades. Wenn das Metall überall in den Punkten angegriffen erscheint, ist der gewünschte Effect erzielt. Es zeigte sich oft, dass nach dem Vorätzen in den Schatten dieser Effect noch nicht vollkommen erzielt ist, und dass sich fleckige Stellen finden, die auf folgende Weise entfernt werden: Man legt die Kupferplatte auf den Wärmeofen und überfährt mit einem Kameelhaarpinsel alle noch nicht genügend angeätzten Stellen. Hierzu benutzt man das vorhin beschriebene Bad. Durch diese Behandlung wird in wenigen Secunden der gewünschte Effect erzielt, und die Platte ist jetzt zur Hauptätzung fertig. Die Hauptätzung wird in einem Eisenchloridbad von 48° Bé. vorgenommen. Das Bad wird hierzu je nach den Umständen mehr oder minder angewärmt, und das Aetzen geschieht am besten in einer Porzellanschaale. Die Zeit wird nach der Feinheit des Rasters bemessen und fortdauernd das Bad bewegt. Die Aetzung dauert bei einem Raster von 133 Linien 10 bis 15 Minuten. Nach beendeter Aetzung, deren Verlauf mehrere Male gegen Schluss derselben controlirt wird, wird die Platte mit einer harten Bürste, etwa einer Nagelbürste, unter dem Hahne gründlich gereinigt, um alle an den Rändern der Aetzlöcher noch hängenden Fischleimpartikelchen zu entfernen. Wenn das Aetzbad wiederholt gebraucht ist, so färbt es sich allmählich dunkler und dunkler, aber an seinen guten Eigenschaften ändert sich nichts Wesentliches, nur verlangsamt sich die Wirkung in dem Maasse, wie sich Kupferchlorür in demselben ansammelt („Zeitschr. f. Reprod.-Techn."; „Process Work" Nr. 23, 1902, S. 136).

C. Fleck gibt in der „Phot. Chron." 1901, S. 411, folgendes Tiefätzbad für Kupfer an: 50 g trockenes Eisenchlorid, 50 ccm destillirtes Wasser, 30 ccm engl. Schwefelsäure.

Präparation des Eisenchlorides zum Aetzen. Das gewöhnliche käufliche Eisenchlorid besteht aus gelben krystallinischen Massen, welche etwa ein Viertel ihres Gewichtes Wasser, sowie einen geringeren Ueberschuss Salzsäure enthalten. Da nun aber diese freie Salzsäure sehr nachtheilig wirkt, indem sie das Gelatinebild selbst angreift, so muss dieselbe neutralisirt werden. Zu diesem Zwecke verfährt man folgendermassen: Man stellt eine wässerige Lösung her von etwa 1:5 (1 Theil Eisenchlorid auf 5 Theile Wasser) und misst von derselben $1/_{20}$ ab. Diese Quantität versetzt man, um sie besser fällen zu können, mit einer beliebigen Quantität Wasser. Hierzu setzt man nun so lange Ammoniak oder kohlensaures Natron, als noch ein Niederschlag entsteht und bis die überstehende Flüssigkeit vollständig farblos geworden ist. Der Niederschlag von Eisenoxydhydrat wird auf einem Filter gesammelt und gut ausgewaschen (bis eine Probe des Waschwassers rothes Lackmuspapier nicht mehr blau färbt), dann getrocknet und zu der gesammten Lösung zugesetzt, in welcher sich derselbe schnell auflöst. Man achte darauf, dass nicht mehr als $1/_{20}$ der gesammten Flüssigkeitsmenge in dieser Weise behandelt wird, da sich sonst basisches Salz bildet, welches später beim Gebrauche Niederschläge gibt. Ist das käufliche Eisenchlorid nicht schön gelbroth, sondern braun, so enthält es basisches Salz; um es zum Aetzen brauchbar zu machen, muss die Lösung desselben mit einigen Tropfen Salzsäure versetzt werden, bis sie die röthliche Färbung angenommen hat. So hergestellte Eisenchloridlösungen können in gut verschlossenen Flaschen als Vorrathslösung aufbewahrt und zur Herstellung der Aetzflüssigkeit verwendet werden („Process Photogr.", December 1901).

Heliogravure. Ueber Heliogravure veröffentlicht Hugo Müller beachtenswerthe Notizen. Er bemerkt, dass man für das Copiren auf Kupfer häufig Pigmentdiapositive verwende, er ziehe jedoch Bromsilbergelatine - Diapositive vor, welche sich leichter retouchiren lassen. Die Dichte der Aetzflüssigkeit muss aber dann geändert werden. Er benutzt zum Uebertragen auf Kupfer das rothe Pigmentpapier (Aetzpapier) der Autotype Co. in London und ätzt in getrennten Eisenchloridbädern von 40^0, 36^0, 33^0, und 30^0 Bé.; Temperatur 18 bis 25^0 C., die Aetzung ist beendet, wenn im Bade von 30^0 Bé. das höchste Licht sich schliesst („Phot. Corr." 1901, S. 14).

Als Ursache der Entstehung der sogen. Aetzsternchen im Heliogravureprocesse bezeichnet C. Fleck das Aufquetschen des Pigmentpapieres auf die mit Staubkorn versehene Kupfer-

platte, und führt aus, dass auch die vorherrschende Temperatur und die Luftfeuchtigkeit mit eine grosse Rolle spielen. Er hat gefunden, dass im Winter und an kalten Regentagen im Sommer die meisten Aetzsternchen zu verzeichnen waren, ganz besonders aber dann, wenn die Kupferplatte vor dem Einstauben verschiedenen Temperaturen ausgesetzt war. Meist ist der Staubkasten in einem anderen Lokale, so dass die Kupferplatte hin- und hergetragen werden muss. Die Kupferplatte wird anlaufen. Wenn nun eine solche Kupferplatte eingestaubt und der Harzstaub scheinbar angeschmolzen wird, so bildet sich zwischen der Kupferplatte einerseits und dem Harzkorn anderseits ein äusserst feines Oxydhäutchen, welches das Haften des Harzkornes sehr in Frage stellt („Zeitschr. f. Repr.-Techn." 1901, S. 89).

Miethe theilt mit, dass er die Aetzsternchen beim Aetzen von heliographischen Kupferplatten durch Abstumpfen der stark sauren Reaction des zum Aetzen dienenden Eisenchlorides (Kochen mit Eisenhydroxyd, das aus Kaliumferrioxalat und Aetzkali; Zusatz von Kalilauge zur heissen Eisenchloridlösung) vermeidet („Zeitschr. f. Repr.-Techn." 1902, S. 50).

Heliogravuren mit Rasterstructur, welche schon als Rembrandt-Heliogravuren bekannt sind und in England auf Schnellpressen gedruckt werden, empfiehlt W. Gamble neuerdings. Er schlägt vor, feine Linienraster (wie man sie für Autotypie verwendet) entweder vor oder nach dem Copiren des eigentlichen Bildes auf die Schicht zu copiren („The Phot. Journal" 1902, S. 82).

Ueber Heliogravure-Autotypie schreibt C. Fleck. Schon längst war es der Wunsch kunstliebender Aetzanstaltsbesitzer, der Autotypie die Effecte der Heliogravure zu verleihen. Nunmehr soll den Herren E. Fuchs in Leipzig und P. Woldemar Möller in Hamburg die Erfindung eines Verfahrens gelungen sein, welches der Autotypie die Merkmale einer Heliogravure verleiht. Die genannten Erfinder bringen Raster in den Handel, welche überhaupt keine undurchsichtigen Stellen aufweisen. Durch eine geeignete Exposition werden die Rasterfiguren am Negative mehr oder minder stark gekräftigt, so dass eine Copie erzielt werden kann, die mit einmaliger Aetzung und ohne Tondeckung seitens des Aetzers in wenigen Minuten druckreif fertiggestellt werden kann. Die Anstalt „Union" in Stuttgart soll dieses Verfahren bereits erworben haben („Phot. Chronik" 1901, S. 297).

Einen Hammer zur Herstellung von Verläufern an Autotypien als Ersatz des Nachschneidens verwendet

Müller und beschreibt denselben näher in der „Photogr. Times", December-Heft 1900 (siehe auch „Allgem. Anzeiger für Druckereien" 1901, S. 330). Dieser von Klimsch & Co. in Frankfurt a. M. in Verkauf gebrachte amerikanische Vignettirhammer (Fig. 333) hat den Zweck, die an Autotypic-Clichés befindlichen Verläufer, statt durch Nachätzen oder Nachstechen, mit Hilfe desselben gut druckfähig und schön verlaufend gestalten zu können. Der Vignettirhammer ermöglicht es auch, dem Ungeübteren einen gleichmässigen Verlauf an Autotypieclichés auf rein mechanischem Wege herzustellen. Derselbe besteht aus einem doppelseitigen Hammer aus geschmiedetem Stahl, dessen beide Schlagflächen eine schwache

Fig. 333.

Krümmung aufweisen. Auf den Schlagflächen kann jede gewünschte Liniatur in scharf geschnittenen Linien oder Kreuzlagen (Punkten) angebracht werden. Man wird z. B. stets vortheilhaft einen Hammer mit 54 und 60 Linien verwenden können. Es sei hierbei übrigens bemerkt, dass es nicht unbedingt nöthig ist, dass die Linienweite des Hammers genau der Rasterweite entspricht. Beim Gebrauche schlägt man nun mit dem Hammer an den Aussenkanten des Verlaufes entlang, wodurch dieselben einerseits aufgehellt werden und anderseits leicht nach unten abfallen, d. h. nach aussen hin niedriger als Schrifthöhe werden. Hierdurch können sich die Kanten beim Druck nicht mehr eindrücken, wodurch ein zarter Verlauf selbst bei Ausläufen von Schattenpartien leicht zu erzielen ist. Hämmer mit gekreuzter Liniatur können auch mitten im Bilde zum Aufhellen von Schatten verwendet werden; auch bei Holzschnitten und Strichätzungen sind die Hämmer für diesen Zweck häufig verwendbar. Für Stellen,

an welchen sich der Hammer nicht leicht anwenden lässt,
werden Punzen mit gleichen Liniaturen geliefert.

Zur Herstellung von Korn- oder Punktplatten,
zum Einsetzen von Halbtönen bei Strichzeichnungen empfiehlt
H. Eckstein, nach Kreuzraster Negative herzustellen, danach
Tiefdruckplatten zu ätzen und davon Umdrucke auf die
betreffenden Strichzeichnungen, resp. Platten zu machen
(„Zeitschr. f. Repr.-Techn." 1901, S. 58).

Verfahren zur Herstellung von hochgeätzten
Druckplatten, die in den Weissen ein Netzmuster
enthalten (D. R.-P. Nr. 127742). Den Gegenstand der vor-
liegenden Erfindung bildet ein Verfahren zur Herstellung
von Hochdruckplatten, die in den Weissen nicht schmieren.
Man hat zu diesem Zwecke schon versucht, die Aetzung so
einzurichten, dass in den Weissen kleine spitzige Kegel des
Metalles der Druckplatte stehen bleiben, die so fein zugespitzt
sind, dass sie Druckfarbe weder annehmen noch abgeben.
Demgegenüber beabsichtigt die vorliegende Erfindung, die
Weissen in der Druckplatte überhaupt zu beseitigen, und
zwar durch Herstellung von Druckplatten, die in den Weissen
des Bildes einen continuirlichen Netzgrund haben, so dass
nirgends grössere tiefliegende Stellen vorhanden sind. Diese
Platten oder davon erzeugte Clichés können deshalb, da die
Gefahr des Schmierens entfällt, auf allen Pressen, selbst auf
den schnellsten Rotationspressen, Verwendung finden. Dieses
Resultat erhält man auf folgende Art und Weise: Man nimmt
eine Platte aus ätzbarem Metalle, vorzugsweise Zink, reinigt
sie gut, z. B. mit Salpetersäure, überdruckt die Oberfläche
mittels eines der in der Lithographie üblichen Verfahren mit
einem Netze sich kreuzender Linien, ätzt diese Linien ein,
z. B. im Salpetersäurebad, so dass man ein System vertieft
liegender Punkte erhält, füllt die so gebildeten Vertiefungen
mit einem säurefesten Metall, wie dem sogen. d'Arcetmetall
(Legierung aus Blei, Zinn und Wismuth) aus, ebnet und
polirt alsdann die Fläche. Auf die so vorbereiteten Platten
wird das Druckbild vermittelst lithographischer Tinte oder
einer anderen, dem Aetzmittel widerstehenden Flüssigkeit
gezeichnet oder durch die bekannten photographischen Ver-
fahren oder durch Umdruck aufgetragen. Hierauf wird die
Platte der Wirkung eines Aetzmittels ausgesetzt, welches das
Zinknetz zerstört, aber das Bild und die Punkte der Platte,
welche aus säurefestem Metall bestehen, verschont. Auf diese
Weise erhält man also eine Hochdruckplatte, die das Druck-
bild wie gewöhnlich, ausserdem aber in den Weissen ein
hochgeätztes Punktsystem aufweist. Die Montirung der Platte

41

geschieht auf die bekannte Art. Das beschriebene Verfahren liefert Platten mit continuirlichem Grunde, welchem man alsdann durch Zuschneiden eine viereckige, ovale, kreisrunde oder beliebig andere Form geben kann. Will man aber ein vignettirtes Bild erhalten, so genügt es, die gewünschte Form mit Lack zu decken und den Aetzprocess länger fortzusetzen, um die nicht bedeckten Punkte vollständig verschwinden zu lassen.

Auf eine Maschine zur Herstellung von Gelatinebildern nach Art des Woodburydruckes wurde Stephan Faujat und Paul Charles in Frankfurt a. M. ein D. R.-P. Nr. 118475 vom 9. Juni 1899 ertheilt. Die Eigenschaft der flüssigen Gelatine, in geölte Formen gegossen, beim Erstarren sich in halbfestem Zustande abheben zu lassen, hat zu mehrfachen Versuchen geführt, dieses Verfahren zu Zwecken des Bilddruckes zu verwerthen. Das bekannte Druckverfahren, der sogen. Woodburydruck, hat bisher zu keinem nennenswerthen Erfolge geführt, da sich derselbe durch die umständliche Handhabung der Druckpresse nicht zur Massenherstellung eignete und sich ausserdem nur Bilder in kleinem Formate anfertigen liessen. Mittels der vorliegenden Maschine können Bilder aus gelatinöser Farbe in jedem Formate hergestellt werden. Der Patent-Anspruch lautet wie folgt: Maschine zur Herstellung von Gelatinebildern in jedem Formate, dadurch gekennzeichnet, dass starre Gegendruckplatten in endloser, mit der Druckformbahn in gemeinsamer Ebene verlaufender Bahn sich bewegen und derart mit einer mit flüssiger Gelatinefarbe versehenen Druckform zusammenwirken, dass beim Auflaufen der Gegendruckplatten auf die mit gleicher Geschwindigkeit sich bewegende Druckform der Ueberschuss der flüssigen Gelatinefarbe von der letzteren gedrückt und dabei gleichzeitig das an den Gegendruckplatten anhaftende Papier, Celluloïd und dergl. in innige Berührung mit der die Vertiefungen der Druckform ausfüllenden Gelatinefarbe gebracht und in dieser Lage bis zum Erstarren der Gelatine weitergeführt wird („Allgem. Anz. f. Druckereien", Frankfurt a. M. 1901).

Heimsoeth's vereinfachtes Woodburyverfahren. Nach dem durch ein D. R.-P. Nr. 120655 vom 18. October 1899 geschützten Verfahren von Heimsoeth & Co. in Köln a. Rh. soll die Anfertigung einer eigenen Metalldruckform vermieden und das photographische Gelatinerelief, nach oberflächlicher Einfettung, direct zum Abformen von Woodburydrucken benutzt werden. Hierzu ist es erforderlich, dass das Gelatinerelief oberflächlich mit einer Fett-, resp. Seifen-

schicht überzogen wird. Es wird zu diesem Zwecke in einer
Emulsion von Wasser, Seife und Oel gebadet. Näheres über
dieses Verfahren siehe im „Allgem. Anz. f. Druckereien" 1901,
Nr. 30, S. 1173, in der „Phot. Chronik" 1901, S. 383, und in
diesem „Jahrbuch" für 1901, S. 721.

Ueber Stahltiefdruck-Verfahren schreibt A. C. Angerer
in diesem „Jahrbuche", S. 333. Siehe ferner die Beilage am
Schlusse dieses Bandes.

Eduard Vogl in München erhielt auf ein Verfahren
zur photographischen Herstellung von Glasätzungen
ein D. R.-P. Nr. 116856 vom 13. Juli 1899. Ueberzieht man
Glasflächen mit lichtempfindlichem Asphalt oder Chromat-
gelatine, belichtet unter einem Negative, entwickelt die Copie

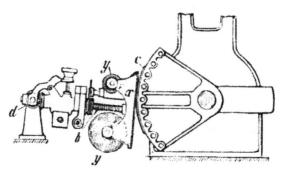

Fig. 334.

durch Auswaschen der unbelichtet gebliebenen Theile und
ätzt ein, so erhält man eine Reliefätzung mit vertieften
Lichtern. Dieses Verfahren wird zur Erreichung grösserer
Modulation in der Tiefätzung nach der vorliegenden Erfindung
dahin abgeändert, dass man zuerst nur die höchsten Lichter
entwickelt und einätzt, dann die mittleren Töne und abermals
einätzt, wobei die höchsten Lichter sich tiefer ätzen und so
stufenweise mit der abwechselnden Weiterentwicklung und
Aetzung bis zur Vollendung des Bildes fortfährt („Phot.
Chronik" 1901, S. 261).

Auf eine verstellbare Wischvorrichtung für Stahl-
druckpressen erhielt Eugene Semple Bradford in
Brooklyn, Kings, New York, V. St. A., ein D. R.-Patent
Nr. 118896 vom 24. Mai 1899. Die Wischvorrichtung ist zur
Einstellung in winkelige Lagen zur Druckplatte c (Fig. 334)
um einen festen Punkt d drehbar angeordnet, um den Wisch-
rahmen x, bezw. das Wischband y nur in einer Linie ausserhalb

der Drehachse *b* der Wischvorrichtung mit der Druckplatte in
Berührung, bezw. in Angriff zu bringen. Bei der Drehung
des Wischrahmens werden an der Berührungsstelle, nach Art
der Handwischarbeit, gleichmässige Kreise auf der Druckplatte
beschrieben, wodurch ein gründliches Reinigen derselben be-
wirkt wird („Phot. Chronik" 1901, S. 299).

Ueber autotypische Druckformen durch galvano-
plastische Abformung photographischer Gelatine-
Quellreliefs von John Schmidting in Wien siehe S. 607
dieses „Jahrbuches".

Auf ein Verfahren zum Markiren, Beschreiben.
Bedrucken und dergl. von Papier, Geweben oder
ähnlichen Stoffen auf elektrolytischem Wege erhielt
William Friese-Greene in London unter Nr. 118205 vom
18. Juni 1898 ein D. R.-P. Dessen Verfahren besteht in
folgendem: Diejenigen Oxyderivate des Benzols, die als photo-
graphische Entwickler dienen, werden dem zu bedruckenden
Stoff incorporirt und der Elektrolyse ausgesetzt. Ist die
Druckplatte mit dem negativen Pole verbunden, so liefern
Hydrochinon, Methyl-p-amidokresol (Metol) und Diamido-
phenol (Amidol) braune, p-Oxyphenylglycin (Glycin) blaue
Druckbilder. Die Färbung erfolgt augenblicklich („Phot.
Chronik" 1901, S. 208).

Ueber das elektrochemische Verfahren zum Ueber-
ziehen metallener Flachdruck-Platten mit einer
wasseranziehenden Schicht, sowie zum Entfernen
solcher Schichten von Otto C. Strecker in Darmstadt
siehe S. 615 dieses „Jahrbuches".

Auf ein Verfahren zur Herstellung von Hochdruck-
platten unter Anwendung der Elektrolyse erhielt Dr. Eugen
Albert in München unter Nr. 128335 vom 23. Februar 1900
ein D. R.-P. Bei der Aetzung von Druckplatten wird als
Aetzgrund Nickel oder Cobalt verwandt. Soll z. B. eine
positive Druckplatte in eine negative verwandelt werden, so
wird sie zunächst auf Zink oder dergl. umgedruckt. Der
Umdruck wird dann galvanisch vernickelt oder ver-
cobaltet, wobei sich das Metall nur an den vom Umdruck
freien Stellen niederschlägt. Hierauf entfernt man die Um-
druckfarbe und ätzt die freigelegten Stellen ein („Phot.
Chronik" 1902, S. 161; vergl. das Verfahren der Chemitypie
von Piel).

Eine Biegemaschine für Galvanos und dergl. stellt
Isidor Lam in Wien her und erhielt für dieselbe ein D. R.-P.
Nr. 119336 vom 15. November 1898. Bei dieser Biegemaschine
sind zwei vom Auflagecylinder ungleich weit abstehende, ent-

gegengesetzt zu einander sich drehende Biegewalzen vorhanden, von denen die weiter vom Auflagecylinder abstehende die zu biegende Platte vorbiegt und erst die andere der Platte die endgültige Krümmung gibt. Dadurch wird ein Reissen, bezw. Verzerren oder Verändern der Plattenoberfläche, bezw. der Schrift- oder Bildzeichen vermieden („Allg. Anz. f. Druckereien" Frankfurt a. M. 1901, Nr. 28).

Maschinen und Apparate für die Galvanoplastik erzeugt die Maschinenfabrik Fischer & Krecke, Berlin S.W. 48, Friedrichstrasse 16. Ueber die Routing- und Fraise-Maschinen dieser Firma siehe unten.

Ueber Erdwachs und dessen Anwendung in der Galvanoplastik schreibt H. van Beek in der „Zeitschr. für Reprod.-Techn.", Halle a. S. 1901, S. 30.

Ueber das Nickelgalvano schreibt H. van Beek in der „Phot. Chronik" 1901, S. 584. Die Nothwendigkeit in der Drucktechnik, ausser den üblichen Kupfer-Clichés noch solche mit härteren und gegen chemische Einwirkung weniger empfindlichen Druckflächen zur Verfügung zu stellen, datirt schon seit etwa 20 Jahren. Die chemische Einwirkung mancher Druckfarben auf die Kupferfläche verursacht ein schnelles Verderben der Clichés, während die Brillanz und Gluth der soeben erst abgezogenen Druckerzeugnisse sogar unter dieser chemischen Beeinflussung zu leiden hat. Man hat daher versucht, die Galvanos mit allerlei Metallen zu überziehen, und haben sich für diesen Zweck Nickel und Cobalt bewährt. Jedoch war immer das Vernickeln erst an den fertigen Druckplatten zu vollziehen. Bei groben Strichsachen schadet diese Nacharbeit kaum, feinere Autotypien aber werden wesentlich durch das nachträgliche Vernickeln verschlechtert, zumal die Vernickelung von Metallflächen oft einen mechanischen Eingriff behufs Reinigung der Fläche nöthig macht. Die Herstellung fertiger Autotypien direct in Nickel hat jahrelanges Versuchen und Probiren nöthig gemacht, welche aber nicht bald zum Ziele führen dürften. In der Literatur finden sich denn auch überall Angaben, dass das Nickel in etwas stärkerer Schicht nicht in homogener Form abgelagert werden kann. Es kann sich bei dem Herstellen von Nickelgalvanos demnach weniger darum handeln, eine Nickelschicht von $1/_9$ mm Stärke auszuscheiden, als vielmehr auf die Abpressung in Erdwachs eine papierdünne Schicht niederzuschlagen, welche durch weiteres Verkupfern auf die nothwendige Stärke gebracht werden kann. Die Natur des Nickels ist jener des Kupfers nur darin ähnlich, dass beide Metalle vom Strom ausgeschieden werden, sonst aber sind beide, vom galvanoplastischen Stand-

punkte aus betrachtet, ausserordentlich verschieden. Das
Nickelsulfat muss in ein leichter zerlegbares Doppelsalz über-
geführt und zur Erhöhung der Leitfähigkeit des Bades noch
Borsäure zugegeben werden. Das Bad darf nur einen be-
stimmten Säuregehalt aufweisen, muss mit ganz bestimmter
Spannung und, was die Hauptsache ist, mit ganz bestimmter
Stromdichte behandelt werden. Der Strom zersetzt das
Wasser. Es ist aber dem Nickelbad nicht eine derartige Zu-
sammenstellung zu geben, dass die beiden Zersetzungsproducte,
Sauerstoff und Wasserstoff, vollständig absorbirt werden. Eine
sichtbare Wasserstoffentwicklung dient bei Erzielung eines
brillanten Niederschlages sogar als ein Merkmal während der
Arbeit. Nur zu leicht wird nämlich ein Theil dieses Gases
zurückgehalten und unter der zarten Metalldecke einge-
schlossen. Sammelt sich hiervon viel an, so gibt es runde
Blasen, jedem nur zu sehr bekannt. Die Gefahr für Blasen-
bildung liegt hier mehr vor als beim Vernickeln von Metall-
waaren, weil die graphitirte Fläche überhaupt eine grössere
Absorptionsfähigkeit für Gase zeigt, als eine homogene Metall-
fläche. Es ist daher die Spannung des Stromes, sowie das
Quantum, welches in der Zeiteinheit durch den Leiter fliesst,
sehr genau zu berücksichtigen. Auch die Anoden machen,
falls unrichtig angewandt, zu schaffen. In der Metallwaaren-
behandlung ist die gemischte Anodenführung daher üblich,
weil die gewalzten Platten zu hart sind und überhaupt nicht
den Ausfall an ausgeschiedenem Metalle decken können.
Es werden dann zur Hälfte gegossene Anoden verwendet,
welche sich ganz anders als sonstige Metallanoden verhalten.
Die Platte wird brüchig, von Hohlräumen durchsetzt und ver-
ursacht viele Ausscheidungen, wie Oxyde und gelbbraunen
Schlamm. Es sind das Oxyde von Nickel und Eisen, welche
oft durch die Bewegung im Bade vorzeitig an die Oberflächen
gelangen und dort schwarze Punkte erzeugen, weil die Nickel-
haut sich nicht schliessen kann. Dennoch ist das Vernickeln
der fein gearbeiteten Erdwachsform nicht mehr das Versuchs-
Experiment, welches es lange Zeit war. In Amerika gibt es
eine Anzahl von Fabriken, welche reine Nickelgalvanos in
grossen Massen erzeugen. Die seiner Zeit beschriebene
Oxydationsmethode wird dabei auch angewandt. Es wird
durch Eisen freilich ein äussert dünnes Häutchen Kupfer
ausgeschieden, welches nunmehr sofort das Nickel gleich-
mässig auszuscheiden gestattet. Leider zeigen sich hier-
bei aber gerade oft die oben erwähnten schwarzen Punkte.
Schöner soll ein Verfahren arbeiten, mit dessen Hilfe eine
äusserst dünne Silberhaut ausgeschieden wird, welche nach

Fertigstellung der Arbeit einfach entfernt wird. Das Verfahren ist weniger kostspielig, als es scheint, wenn die Arbeitseintheilung dem Verluste von gebrauchten Lösungen vorbeugt, welche doch das Hauptquantum des Silbers in Pulverform enthalten.

Farbendruck. — Combinationsdruck. — Drel- und Vierfarbendruck.

Dreifarben-Diapositive nach System Selle (siehe S. 535) und Lumière werden bekanntlich dadurch hergestellt, dass man unter den Dreifarben-Negativen farblose Chromgelatinebilder (Folien) erzeugt und diese entsprechend roth, gelb und blau färbt.

Thomas K. Grant hielt hierüber einen Vortrag in der London and Provincial Photographic Association („Phot. News" 1901, S. 794) und empfiehlt zur Präparation der Folien folgenden Weg: Glasplatten werden collodionirt, dann mit einer Mischung von 1000 Theilen Wasser, 240 Theilen Gelatine, 60 Theilen Ammoniumbichromat, 40 Theilen Ammoniumcitrat-Lösung (1:4), 1 Theil Cochenilleroth, 200 Theilen Alkohol übergangen, getrocknet, entwickelt. Zum Färben dient: für Roth Erythrosin, für Blau Diaminblau F, für Gelb Chrysophenin.

Clerc legte der Photographischen Gesellschaft zu Paris eine planparallele Flüssigkeitswanne (für Lichtfilter) vor; sie ist leicht zerlegbar („Bull. Soc. Franç." 1901, S. 218, mit Figur).

Die Frage, ob dieselben Farbenfilter für Dreifarbendruck und Dreifarben-Diapositive (für Projection) dienen können, erörtert R. S. Clay („Photography" 1901, S. 818, mit Figur).

Einen Apparat zur Bestimmung eines Farbentons aus einzelnen Grundfarben meldete George Keven Henderson in Coshocton, U. St. A., durch Hugo Pataky in Berlin, Luisenstrasse 25, unter 1. Mai 1899, Cl. 15k, H. 22062, zum D. R.-P. an.

Ueber den Dreifarbendruck in der Theorie und Praxis siehe Dr. J. Husnik auf S. 36 dieses „Jahrbuches".

Ueber den Dreifarbenbuchdruck siehe G. Aarland auf S. 85 dieses „Jahrbuches".

Ueber die Bestimmung der Deckkraft von Druckfarben siehe E. Valenta auf S. 161 dieses „Jahrbuches".

Ueber Farben für den Dreifarbendruck siehe Abney auf S. 293 dieses „Jahrbuches".

Ueber die Vorläufer des **Dreifarbendruckes** und der **Farben-Heliogravure** siehe G. **Fritz** auf S. **44** dieses „Jahrbuches".

Ueber die Geschichte und Technik des **Farbendruckes** hielt G. **Fritz** im Buchgewerbeverein in Leipzig einen Vortrag, welcher im „Archiv für Buchgewerbe" 1902, Heft 3, wiedergegeben ist.

Alberts Citochromie. In Berlin wird nach einem patentirten Verfahren Dr. **Alberts** gearbeitet. Es werden mittels Emulsion Halbtonaufnahmen gemacht und dieselben mittels Copirrasters direct auf Metall copirt, resp. in ein Rasterbild zerlegt. Die Halbtonnegative müssen sehr dünn und untereinander ganz gleich gehalten werden — zur Beurtheilung dient ein sogen. Normalnegativ. Dies soll die Hauptschwierigkeit abstellen.

Dieses Farbendruck-Verfahren, die **Citochromie** betreffend, machte Regierungsrath G. **Fritz** in einem Vortrage folgende Mittheilungen: Die photographische Aufnahme der Dreifarbentheilplatten erfolgt wie beim Dreifarbendruck ausnahmslos in Halbton-Negativen, auf gleiche Weise wird ein Negativ für die Kraftplatte hergestellt. Die Zerlegung der Halbtöne in druckbares Korn findet jedoch bei diesem Verfahren **beim Copiren** in eigens dazu construirten Copirrahmen statt, welche einer schaukelnden Bewegung ausgesetzt werden. Der Druck beginnt mit der Kraftplatte, dann folgt Roth, Blau und Gelb. Bei der Citochromie entfällt daher die Anfertigung eines Raster-Negativs auf photographischem Wege. („Archiv für Buchgewerbe" Band 39, Heft 3, S. 93, daselbst findet sich auch eine sehr schöne, mittels Citochromie-Clichés und -Druck hergestellte, von **Meisenbach Riffarth & Co.** in Berlin-München gedruckte Beilage, welche für die hohe Leistungsfähigkeit dieses Verfahrens spricht.) In Nachstehendem bringen wir die vollständige Beschreibung des D. R.-P. von Dr. E. **Albert** in München (Nr. 116538, vom 5. Juli 1898) auf ein **photographisches Mehrfarbendruckverfahren.** Unter photochromatischem Druck sind in Folgendem Mehrfarbendruckverfahren verstanden, deren einzelne monochrome Druckplatten auf einem photographischen Process basiren, in der Weise, dass mehrere Negative hergestellt werden, auf denen durch Zwischenschalten farbiger Medien und durch verschiedene Farbenempfindlichkeit der photographischen Schicht einzelne Farben in ihrer Wirkung auf die sensibilisirte Platte unterdrückt werden, während

andere Farben hierdurch zum höchsten Ausdruck und auf dem Negative zu einer Wirkung gleich Weiss gesteigert werden sollen.

Die Grundbedingung für Facsimilewiedergabe der Farben mittels photochromatischen Druckes besteht darin, dass eine im Original vorkommende Farbe, die identisch ist mit einer für einen Monochromdruck gewählten Farbe, auf das Negativ, das diesem Monochrom entspricht, gar keine Wirkung geäussert hat und daher auf die nach diesem Negativ herzustellende Positivmonochromdruckplatte die stärkste Wirkung äussert, dagegen auf die Negative, welche andersfarbige Monochromdrucke vorbereiten sollen, so stark gewirkt hat wie Weiss, da eben jedes Hinzukommen jeder weiteren Farbe die Identität der Monochromdruck- und Originalfarbe stören würde. Dieser theoretischen Grundbedingung kann in der Praxis nicht Genüge geleistet werden, wie dies in Folgendem an einem Beispiel eines photochromatischen Druckes, dem bekannten Dreifarbendruckverfahren, näher erläutert werden soll. Als Farben für die Monochromdruckplatten gelten in diesem Falle Purpur, Gelb und Cyanblau. Aus dem Uebereinanderdruck von Gelb und Purpur entsteht Hochroth, von Gelb und Cyanblau entsteht Grün, und von Cyanblau und Purpur entsteht Blauviolett. Angenommen, das leuchtendste reinste Grün, das durch Zusammendruck des Gelb und Cyanblaumonochroms entsteht, sei das Original und es sollte mittels dieses Verfahrens reproducirt werden.

Es ist klar, dass auf die beiden Negative, welche das Gelb- und Cyanblaumonochrom vorbereiten, dieses reine Grün eine möglichst geringe Wirkung äussern muss, damit in den beiden Positivmonochromen möglichst viel Gelb und Cyanblau zur Erzeugung dieses leuchtenden Grün vorhanden ist.

Die Reinheit und Leuchtkraft dieses reinen Grün ist aber nicht nur abhängig von den Mengen des Gelb- und Cyanblaumonochroms, sondern in gleicher Weise von den Mengen, die an dieser Stelle im Purpurmonochrom enthalten sind. Darum sollte selbstverständlich dieses reine Grün auf das Negativ, das dem Purpurmonochrom entspricht, eine ebenso starke Wirkung geäussert haben wie das Weiss, weil eben in das reinste Grün und das blanke Weiss kein Purpur hineingehört. Diese für das Grün erwiesene Nothwendigkeit bezüglich der Abwesenheit der dritten Farbe, ergibt sich selbstverständlich auch für alle anderen gesättigten Farben, welche durch den Zusammendruck zweier Monochrome entstehen sollen, und erweitert sich bei denjenigen Farben, welche

den Farben der Monochrome selbst entsprechen, dahin, dass
sogar beide anderen Farben fehlen müssen.

Der Grund der Nichterfüllbarkeit aller dieser Bedingungen
liegt in dem flachen Auslaufen der Absorptionscurven der
Körperfarben, infolgedessen die Erscheinung einer Farbe sich
mit wachsender Schicht der Farbe anfangs in sehr rapider
Weise verändert. Es gilt hier als Satz: je steiler und plötz-
licher die Absorptionscurve einer Farbe abfällt; desto weniger
verändert sich die Farbe durch Schichtenwachsthum, und je
flacher diese Curve ist, desto grösser ist die Aenderung der
Farbe, da das Resultat zweier übereinander lagernder Schichten
eben einer Subtraction gleickommt.

Färbt man beispielsweise Gelatinefolien mit den Mengen I,
II und IV desjenigen Grün, welches als zwischengeschaltetes
farbiges Medium bei Herstellung des Negatives, für das Purpur-
monochrom figuriren soll, und wobei angenommen wird,
dass die Menge IV gerade der Gelatinefolie den grössten
Grad der Sättigung ertheilt, so wird man finden, dass wenn
man zwei Gelatinefolien mit den Mengen I aufeinander legt
und in der Durchsicht betrachtet, diese beiden die gleiche
Erscheinung bieten wie eine Gelatinefolie II, und ferner, dass
zwei Gelatinefolien II den Effect erzielen wie eine Gelatine-
folie IV.

Die gleiche Erscheinung wie IV in der Durchsicht (d. i. das
leuchtendste Grün) wird auch erreicht, wenn man die Gelatine-
folie II auf eine weisse Fläche legt, weil das Licht dann die
Gelatinefolie zweimal passiren muss, einmal durch die Gelatine-
folie zur weissen Fläche, das andere Mal von der weissen
Fläche durch die Gelatinefolie zum Auge. Stellt man nun
die Eingangs genannte Aufgabe der Reproduction eines
leuchtenden Grün in der Weise, dass die eben erwähnte auf
einer weissen Fläche befindliche Folie II reproducirt und das
Negativ für das Purpurmonochrom mit Folie IV als farbigem
Medium hergestellt werden soll, so ist ersichtlich, dass unter
allen Umständen die unbedeckten Stellen der weissen Fläche,
durch die Gelatinefolie IV gesehen, um ein Vielfaches heller
erscheinen als die mit der Folie II bedeckten, daher grünen
Stellen derselben. Denn das Ansehen der Gelatinefolie II
durch die Gelatinefolie IV ist gleichbedeutend mit dem Ueber-
einanderschichten zweier Gelatinefolien IV und dem Betrachten
der beiden in der Durchsicht, und naturgemäss lassen zwei
Folien weniger Licht durch als eine.

Diese objectiv vorhandenen Unterschiede der Licht-
quantitäten werden sowohl vom Auge wie von der photo-
graphischen Platte registrirt. Auf dieser kann daher das

leuchtende Grün unmöglich dieselbe Deckung verursachen wie das reine Weiss.

Diese auch für die anderen Farben mehr oder minder in Betracht kommenden Fehler werden nun in der Praxis durch Retouche am Negative oder Positiv oder eventuell auch auf den Druckplatten mittels entsprechender Retouche behoben, und es hängt das Resultat der Reproduction häuptsächlich von der Umsicht und Geschicklichkeit ab, mit der diese Retouchen ausgeführt werden.

Vorliegendes Verfahren ersetzt diese manuelle Arbeit, die bislang nicht zu umgehen war, durch eine photomechanische, und zwar wird die erwähnte ungenügende Wirkung der Körperfarben dadurch corrigirt, dass die einzelnen Negative, welche einer bestimmten Monochromdruckform zur Grundlage dienen, mit Supplementen positiven Charakters combinirt werden, auf denen nur diejenigen Farben eine Deckung zeigen, zu deren Reproduction die betreffende Monochromdruckform nicht oder nur theilweise in Betracht kommt.

Um bei dem schon mehrmals erwähnten Beispiele des leuchtenden Grün zu bleiben, würde bei diesem Verfahren auf folgende Weise vorgegangen werden: Corrigirt soll werden die ungenügende Wirkung des Grün auf dem Negative, das dem Purpurmonochrom entspricht, das also mit grünem Lichtfilter aufgenommen wurde. Dies geschieht durch Herstellung eines Negativs, das (bei entsprechender Sensibilisirung) durch Zwischenschaltung eines purpurfarbenen Mediums gewonnen wird.

Auf diesem Negative werden also alle rothen, orangefarbenen gelben, blauvioletten Farben eine gute Deckung haben, während das Grün entsprechend seiner Absorption durch das Purpurfilter keine Wirkung ausgeübt hat.

Wird von diesem Negative nun ein Positiv copirt, so wird dieses Positiv, wenn man zunächst von den grauen und schwarzen Tönen absieht, an den Stellen die grösste Deckung zeigen, welche dem in Frage kommenden leuchtenden Grün entsprechen. Indem man dieses Positiv mit dem Negative, das dem Purpurmonochrom entspricht, zu einer Copirmatrize combinirt, erhält man die gewünschte, auf anderem Wege nicht mögliche Verstärkung des Negatives in den betreffenden Partien des Grün. Correcturen für die anderen Monochrome können dann auf Negativen beruhen, die unter gelben und eyanblauen Medien hergestellt sind.

In Wirklichkeit ist es aber nicht unbedingt nöthig, diese Negative unter purpurrothen, gelben und cyanblauen Filter

herzustellen, denn durch Zusammencopiren der bereits vorhandenen Negative für das Gelb- und Cyanblaumonochrom ergibt sich das positive Grünsupplement für das Purpurmonochromnegativ. Durch Zusammencopiren der Negative für das Gelb- und Purpurmonochrom ergibt sich das positive Rothsupplement für das cyanblaue Monochromnegativ, und durch das Zusammencopiren der Negative für das Blau- und Purpurmonochrom ergibt sich das Blauviolettsupplement für das gelbe Monochromnegativ. Da infolge des positiven Charakters dieser Correcturen an den Negativen auch die schwarzen und grauen Töne, sowie die mit Schwarz vermischten Farben auf den Monochromdruckplatten, bezw. deren Zusammendrucke aufgehellt erscheinen, so ist, um die hierdurch bewirkte Fälschung der Intensitätsunterschiede aufzuheben, noch die Hinzufügung einer besonderen Schwarzplatte nöthig. Diese Schwarzplatte kann entweder auf manuell zeichnerische Weise hergestellt werden, oder sie kann basiren auf einem eigens hierzu angefertigten Negativ oder auch auf einem Negative, welches gewonnen wird durch eine entsprechende Combination der bereits vorhandenen Monochromdrucknegative und Supplementpositive. Es ist in diesem Falle sogar möglich, die identischen Mengen von Schwarz und Grau, die durch die Correctur mit den complementären Supplementen positiven Charakters aus den Negativen eliminirt wurden, durch die Schwarzplatte wieder hinzuzufügen.

Ein solches Schwarzweissnegativ kann beispielsweise hergestellt werden, indem man die Copie eines corrigirten Negatives mit dem gleichnamigen uncorrigirten Negative zu einer Copirmatrize combinirt. Infolge dieser Combination der Copie eines corrigirten Negatives mit einem uncorrigirten Negativ bleibt unter allen Umständen die wechselseitige Wirkung bestehen, dass, je stärker oder schwächer die Deckung der Supplementpositive ist, desto durchsichtiger oder gedeckter die Copie des corrigirten Negatives in den den Schattentönen entsprechenden Stellen ausfällt. Entsprechend durchsichtiger oder gedeckter wird dann anlässlich der Combination dieser Copie mit dem uncorrigirten Negative das Schwarzweissnegativ an diesen Stellen sein, d. h. mit kurzen Worten: je mehr oder je weniger Schattentöne aus den Monochromen infolge verschieden starker Deckung der Supplemente herausgenommen werden, genau desto weniger oder desto mehr Schattentöne werden durch die Weissschwarzplatte wieder hinzugefügt.

Diese auf der Combination der Copie eines corrigirten Negatives mit einem uncorrigirten Negative basirende Schwarz-

platte ist also infolge ihrer Eigenschaft, die durch die Supplementpositive aus den Monochromdrucken eliminirten Schattentöne in äquivalenten Mengen zu ersetzen, nicht etwa beliebig und willkürlich hinzugefügtes, sondern ist der organische Theil eines einheitlichen, photochromatischen Systems.

Diese Schwarzplatte führt übrigens den Monochromdrucken nicht bloss die in Folge der Correctur fehlenden Schattentöne zu, sondern lässt auch umgekehrt gleichzeitig die gesättigten reinen Farben von einer Vermischung von Schwarz frei, wie dies im Allgemeinen aus folgender Ueberlegung erhellt.

Aus den verschiedenen vorhergehenden Entwicklungen ist noch erinnerlich, dass z. B. auf einem Negative, welches den Purpurmonochromdruck vorbereiten soll, hauptsächlich die gelben, grünen und grünblauen Farben eine starke Wirkung geäussert haben, dass dagegen die purpurnen, rothen und violetten Farben auf dem Negative beinahe durchsichtig werden. Da nun das complementäre Supplement positiven Charakters, welches behufs Correctur mit dem Negative combinirt wird, gleichfalls nur eine Deckung in den gelben, grünen und grünblauen Tönen zeigt, so wird an der Durchsichtigkeit der Stellen von Purpur, Roth und Violett nichts geändert. Es werden also auf der Copie der corrigirten Negative gerade diejenigen Farben die stärkste Deckung haben, welche am Negativ am durchsichtigsten sind, und das sind die purpurnen, rothen und violetten Farben.

Indem man also diese Copie mit dem uncorrigirten Negativ zu einer Copirmatrize combinirt, addirt sich zu dieser Deckung noch diejenige des Negatives selbst, welche sich eben auf die gelben, grünen und grünblauen Farben erstreckt, und da dies Negativ das Negativ für die Schwarzplatte ist, wird entsprechend dieser gleichmässigen Deckung in allen gesättigten Farben eben keine oder nur eine geringe Mischung derselben mit Schwarz erfolgen.

So nothwendig diese Schwarzplatte zur Facsimile-Reproduction eines Originales ist, so können doch durch Hinweglassung derselben, namentlich auch bei Reproduction nach Naturobjecten sehr eigenartige und interessante Farbeneffecte erzielt werden. Die Farbencorrectur mit complementären Supplementen eignet sich in gleicher Weise auch für Zweifarbendruck, wenn z. B. ein Original in seine kalten und warmen Töne zerlegt werden soll, wobei die Correctur unter Umständen nur an einem Negative angewendet zu werden braucht, während das andere mit einer tiefen Farbe zu druckende, zugleich die Aufgabe der Schwarzplatte über-

nehmen würde. Diese Farbencorrectur könnte mit dem
gleichen Erfolge angewendet werden für einen Fünffarbendruck,
wenn als Farben für die Monochromdrucke z. B. Roth, Gelb,
Grün und violett gewählt würden, wozu dann noch die
Ergänzungsschwarzplatte eventuell hinzutreten würde.

Von besonderem Vortheile dürfte die Farbencorrectur auch
in denjenigen Fällen sein, wo es sich um die farbige Repro-
duction eines farblosen Originales handelt, indem man von
diesem Original zuerst eine Reproduction in Schwarzweiss
herstellt und dann in gleicher Grösse durch Künstlerhand
ein Colorit-Original schafft, welches mehr einer Farbenskizze
gleicht und keine Rücksicht auf die Details der Zeichnung zu
nehmen braucht, da dieselben ja in der Schwarzplatte ent-
halten sind.

Von diesem Colorit-Originale wird nun mittels eines photo-
chromatischen Verfahrens in Verbindung mit der Farben-
correctur eine Reproduction hergestellt, und da gleichzeitig
mit der Correctur eine Entschwärzung der Tiefen Hand in
Hand geht, ist Platz geschaffen für die Hinzufügung der
obigen Schwarzdruckplatte.

Patent-Ansprüche:

I. Photographisches Mehrfarbendruck-Verfahren, bei
welchem — zur Entfernung der die Sättigung und Leucht-
kraft schädigenden Gegenfarben aus den einzelnen nach der
Methode der Farbentrennung erzeugten Monochromdrucken —
das Negativ, welches dem jeweiligen Monochromdruck zur
Grundlage dient oder die aus diesem hervorgehende Druck-
platte, in irgend einem Stadium ihrer Herstellung durch
Supplemente positiven Charakters corrigirt wird, in
denen nur diejenigen Farben zur Geltung kommen, zu deren
Wiedergabe der betreffende Monochromdruck nicht oder nur
theilweise in Betracht kommen.

II. Ausführungsform des durch Anspruch I geschützten
Verfahrens, dadurch gekennzeichnet, dass die einzelnen Farben-
platten nach corrigirten Negativen hergestellt werden, die
durch Combination eines ersten Negatives, auf das in üblicher
Weise die der Druckfarbe entsprechenden Farbentöne des
Originales möglichst wenig gewirkt haben, mit dem Positive
eines zweiten Negatives entstehen, auf welches letztere die zur
Druckfarbe complementären Farbentöne des Originales mög-
lichst wenig gewirkt haben.

III. Ausführungsform des unter II geschützten Ver-
fahrens für Mehrfarbendruck, bei der das positive Supplement

für jede Grundfarbe durch das Zusammenwirken der ersten Negative für die anderen Grundfarben gewonnen wird.

 IV. Ausgleich der durch die Anwendung des unter I geschützten Verfahrens gleichzeitig verursachten Aufhellung aller dunklen Stellen eines Originales durch Zusammendruck der Monochromdrucke mit einer besonderen Schwarzplatte.

——————

 Emanuel Spitzer in München stellt die Zeichnung für die einzelnen Farbplatten eines Merfarbendruckes in folgender Weise her: Die Contourenplatte wird zunächst auf ein Gewebe abgeklatscht und auf diesem die Zeichnung der Farbplatte von Hand angelegt. Das Gewebe soll eine grössere Mannigfaltigkeit des Korns geben als Papier oder Stein. Zweckmässig bildet schon die Contourenplatte die Reproduction einer auf Gewebe angelegten Grundzeichnung. D. R.-P., Cl. 57d, Nr. 116388, vom 17. Juli 1898 ab (vergl. auch dieses „Jahrbuch" für 1901, S. 711).

 Auf eine Schablonen-Druckvorrichtung erhielt Harry Wilmer Lowe und John Gardner Cortelyou im Omaha, Nebraska, V. St. A., ein D. R.-P. unter Nr. 118681 Cl. 15a, vom 19. Juni 1897. Die Schablone ist zweckmässig unter Zwischenlage eines farbdurchlässigen Gewebes auf dem durchlochten Mantel der Drucktrommel angeordnet. Um von der Innenseite der Drucktrommel mittels eines Handpinsels beliebige Stellen mit einer gewünschten abweichenden Farbe einfärben oder nicht genügend gefärbte Stellen nachfärben zu können, ist der Mantel auf einem grösseren Theile seines Umfanges durchbrochen („Phot. Chron." 1901, S. 312).

 Eine Farbzuführungs-Vorrichtung für Schablonen-Druckmaschinen wurde unter Nr. 115549, Cl. 15, vom 1. Juli 1899, dem George Washington Cummings in New-York im Deutschen Reiche patentirt. Bei dieser wird die Farbzuflussöffnung zu den Farbwalzen eines innerhalb des Schablonencylinders e befindlichen Farbbehälters a (Fig. 335) durch einen Hohlconus b verschlossen, welcher mit mehreren längs seiner Erzengenden verlaufenden Lochreihen verschiedener Oeffnungszahl versehen ist und durch ein innerhalb des Schablonencylinders auf der Achse f desselben lose sitzendes Zahnrad d von aussen gedreht werden kann. Die Vorrichtung ermöglicht die Regelung des Farbzuflusses zu den Farbwalzen während des Betriebes („Phot. Chron." 1901, S. 149).

 Drucke in sympathetischen Farben werden, einer Notiz in der „Zeitschr. für Repr.-Techn." 1901, S. 160, zufolge, mit Cobaltchlorür oder anderen Cobaltsalzen, welche in Firniss angerieben sind, hergestellt. Solche Drucke er-

scheinen, je nach der Menge des angewendeten Salzes, in blassen, gelblichen oder in kräftigeren rosarothen Tönen auf dem Papier. Um das Bild oder die Schicht unsichtbar zu machen, müssen die unbedeckten Stellen mit einer Farbe in gleichem Tone überdruckt werden. Beim Erwärmen des Papieres erscheint das Bild und verschwindet wieder beim Erkalten. Dieses Verfahren wurde dem Dr. Kretschmann in Gross-Lafferde patentirt.

Staubfarben für Druckereizwecke. D. R.-P. von Ernst Oeser in Berlin. Mittels dieser Staubfarben werden in bekannter Weise Drucke dadurch hergestellt, dass man zunächst mit Firniss oder einer Grundfarbe einen Vordruck macht und diesen dann mit der Staubfarbe überstreut. Der so hergestellte Druck kann nach Entfernung der überschüssigen Staubfarbe in üblicher Weise durch eine Satinir- oder ähnliche Druckpresse gezogen werden. Die nach dem neuen Verfahren hergestellte Staubfarbe soll sich anderen ähnlichen Erzeugnissen gegenüber dadurch auszeichnen, dass sie einerseits eine innige Verbindung mit dem Firnisse

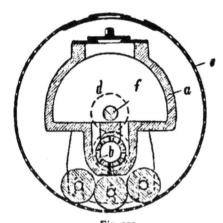

Fig. 335.

oder der Grundfarbe eingeht, anderseits nicht abfärbt, so dass Verschmieren der Druckexemplare nicht eintritt. Zur Herstellung der Staubfarbe löst man etwas Hausenblase und Albumin in wenig Wasser auf und setzt dieser Lösung etwas Glycerin zu. Nachdem diese vier Theile innig vermischt sind, setzt man denselben den Farbstoff zu. Das Ganze wird dann gründlich miteinander verrieben, getrocknet und zu Puder vermahlen. Um gutes Durchtrocknen der Masse herbeizuführen, giesst man sie am besten in dünnen Schichten auf, lässt diese trocknen und pulverisirt sie. Das geeignetste Mischungsverhältniss ist: 5 bis 10 g Hausenblase werden in $^1/_4$ bis $^1/_2$ Liter Wasser gekocht und etwa 10 bis 16 g Glycerin hinzugefügt. Nachdem die Theile innig vermischt sind, setzt man dem Ganzen etwa 400 bis 600 g des in Betracht kommenden Farbstoffes und endlich etwa 30 g in etwas warmen Wasser aufgelöstes Albumin hinzu, wonach das Gemisch

sorgfältig verrieben und in der angegebenen Weise weiter behandelt wird. Als Farbstoffe eignen sich Zinkweiss, Zinnober, Chromgelb, Berliner Blau, Elfenbeinschwarz, Krappfarben und andere. Patent-Ansprüche: I. Staubfarben für Druckereizwecke, deren Farbstoff mit einem aus Hausenblase, Glycerin und Albumin bestehenden Bindemittel gemischt ist. II. Verfahren zur Herstellung der unter I geschützten Staubfarbe, darin bestehend, dass der Farbstoff mit einer wässerigen Lösung des Bindemittels vermischt und die Mischung im Ganzen oder in dünnen Schichten getrocknet und dann pulverisirt wird.

Druck-Maschinen (Hand- und Schnellpressen, Rotations-maschinen und Hilfswerkzeuge für Druckereien).

Eine Steindruck-Accidenzpresse, „Helios" genannt, bringt die Leipziger Schnellpressenfabrik-Actiengesellschaft, (vormals Schmiers, Werner & Stein) in Leipzig in den Handel. Diese Maschine (Fig. 336), welche ebensowohl für Massen-Auflagen von Merkantilarbeiten, als auch für Farben-druck verwendbar ist, besitzt einen kräftig und solid gebauten Be-wegungsmechanismus (Eisenbahnbewegung mit hohen Rädern), ein geschlossenes Fundament mit daran angegossenen An-triebsconsolen, die so kräftig gehalten sind, dass sie auch beim schnellsten Gang der Maschine keine Erschütterung zu-lassen. Die „Helios" hat drei Verreibwalzen und vier kräftige Auftragwalzen mit grossem Durchmesser und je eine Beschwer-walze, ein Feuchtwerk mit zwei Feuchtwalzen und einem automatischen Bogen-Schiebeapparat, sowie automatischem Ausleger. Das Einrichten des Steines kann sehr bequem, und zwar von vorn als auch von beiden Seiten aus geschehen. Die Greifer und Anlegemarken sind derart angeordnet, dass absolutes Passen bei Vielfarbendruck gewährleistet ist. Auf Wunsch wird die „Helios" auch mit Einrichtung für Buchdruck versehen; das Umstellen erfordert im Bedarfsfalle nur sehr kurze Zeit. Der Kraftbedarf dieser Maschine, welche von einer Person allein bequem bedient werden kann, ist ein sehr geringer und sie kann auch für Fuss- oder Handbetrieb ein-gerichtet werden.

Unter dem Namen „Merkur" bringt Johannes Gebler in Dresden-A., Breitestrasse 17, eine kleine lithographische und autographische Schnellpresse für Handbetrieb auf den Markt. Sie ist nach dem Rotationssysteme gebaut und besitzt sonach einen Form- und einen Druckcylinder. Die

Anordnung und **das** Princip dieses Arbeitsganges ist jedoch
ganz neu und durch Patente geschützt. Die Leistungsfähigkeit
wird mit **20** guten Drucken pro Minute angegeben.

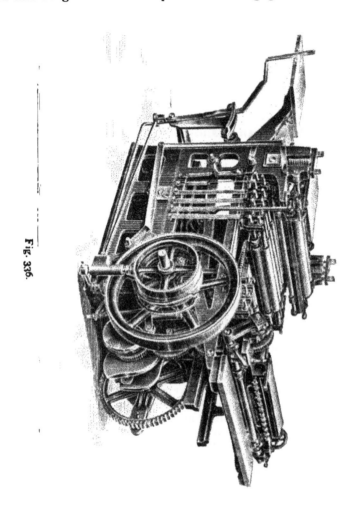

Fig. 336.

 Eine Maschine zur Vervielfältigung von Schrift-
stücken u. dergl. mittels Schablonen baut A. B. Dick
Company in Chicago laut D. R.-P. Nr. **116683** vom **21**. Juli **1899.**
Bei dieser Maschine wird zur Erzeugung reiner und genau
eingestellter Abdrücke ein schwingender **Schablonenträger** *a*

(Fig. 337) verwendet, welcher in lösbarem Antriebseingriff mit einem im Gestell *b* geführten Rahmen *c* steht, der mittels Greifer *d* den Papierbogen trägt. Nach Herstellung des Antriebseingriffes des Scha- blonenträgers mit dem Rahmen wird bei der Vor- wärtsbewegung des letzteren der Papierbogen zur Druck- erzeugung zwischen dem Schablonenträger *a* und der Gegendruckwalze *e* hindurch- geführt, nach der Druck- beendigung durch Oeffnung der Greifer freigegeben, zu gleicher Zeit aber die Gegen- druckwalze vom Schablonen- träger abgehoben und in dieser Lage während der Rahmenrückkehr gesperrt. Gegen Ende der Rahmen- rückwärtsbewegung wird die Gegendruckwalze zur Wiederholung der Arbeits- weise wieder ausgelöst, und die Greifer werden zum Er- fassen eines folgenden Papier- bogens wieder geöffnet („Photogr. Chronik" 1901, S. 208).

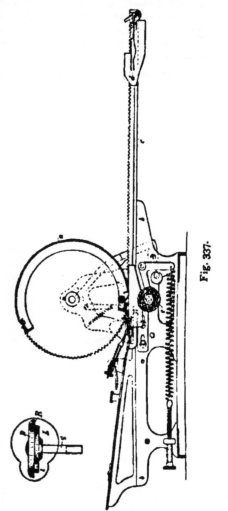

Fig. 337·

Routing-Maschinen mit directem Antriebe er- zeugt die Maschinenfabrik von Fischer & Krecke (G. m. b. H.) in Berlin S.W. 48 und Bielefeld und bringt dieselben auf ∙den Markt. Diese Routing-Maschine (Fig. 338) ist durch ihre Einfachheit und sinnreiche Construction den meisten anderen Fabrikaten überlegen. Der Antrieb erfolgt nicht wie bei anderen Maschinen gleicher Art von oben oder von der Seite, sondern von unten, und wird demzufolge jedes Vibriren vermieden. Die Aus- und Einrückung der Maschine bei Transmissions-

betrieb geschieht durch einen Tritt auf einen Hebel. Mit
dieser Maschine, welche bedeutend kräftiger als andere der-
artige Fraiser gebaut ist, können Zink-, Kupfer-, Messing-
und Stereotypplatten schnell und genau bis zur Schrifthöhe
gefraist werden. Die Spindel ist verstellbar, um die Tiefe
reguliren zu können. Die Bedienung dieser Maschine ist sehr
einfach und schnell zu lernen. Die heb- und senkbare
Führungsleiste ist in der Mitte mit Buchsbaumholz gefüttert,

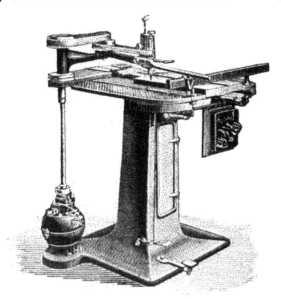

Fig. 338.

wodurch eine ruhige sowie sichere Führung des Fraisarmes
ermöglicht ist. Die Spannvorrichtung ist äusserst einfach und
bedingt nur einen Griff zur Befestigung der zu bearbeitenden
Platte. Die Tourenzahl der Fraiserspindel beträgt 12 bis 15000
per Minute, und der Kraftbedarf ist nur $1/_3$ PS. Ausser
diesen erzeugt die Firma auch noch andere Typen von Frais-
maschinen, wie die Gerade-Fraisemaschine. Diese
Maschine (Fig. 339) fraist Platten und Blocks von Schrifthöhe
abwärts bis zu $1/_4$ Petit-Stärke aus Weichblei sowie härtestem
Schriftmetall. Nachdem die Platte, resp. der Block an das Lineal,
welches an der Vorderkante des Tisches genau rechtwinklig
angebracht ist, angelegt ist, wird das Lineal so weit vorge-
schraubt, bis der abzufraisende Theil durch das umklappbare

Ausrichtlineal bestimmt ist. Dann wird der zu befraisende Gegenstand durch den auf dem Lineal befindlichen Halter festgedrückt und der Tisch durchgeschoben. Mit dieser Maschine können auch durch Einsetzen anderer Messer auf Holz aufgeklotzte Clichés abgefraist werden. Ferner die Facetten-Fraisemaschine für Zink, Kupfer, Messing, Galvanos und Stereotypen. Diese Maschine (Fig. 340) hat eine ausnutzbare Tischgrösse von 345:520 mm, und müssen zu den verschiedenen Metallen die dazu gehörigen Messer eingespannt

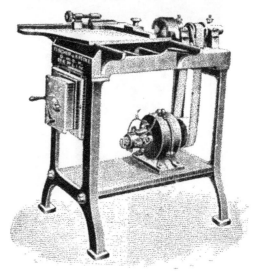

Fig. 339.

werden. Beim Facettiren von Kupfer, Zink oder Messing erhält der Kopf zwei verschiedene Messer, von denen das eine den Ansatz und die Schräge der Facette fraist, das andere das Metall soweit durchschneidet, dass der anhängende Streifen leicht mit der Hand abgebrochen werden kann. Nachdem durch das umklappbare Ausrichtelineal die Facette bestimmt ist, wird die Platte durch einen von Schnecke und Schneckenrad verstellbaren Querbalken festgespannt und dann der ganze Tisch von vorn nach hinten durchgeschoben. Kraftbedarf $\frac{1}{3}$ PS. Ausser diesen wäre auch noch ein von derselben Firma erzeugtes Bestosszeug zu nennen. Dieses Bestosszeug (Fig. 341), nach dem bewährten amerikanischen Systeme construirt, ist mit einer genau rechtwinkligen, verstellbaren, überschrifthohen Schiene zum Anlegen der Platte versehen; die Hobelbahn ist

offen; die Hobel sind 45 bis 50 cm lang, entsprechend schwer,
aber leicht zu handhaben. Der Geradehobel hat ein Doppel-
messer, dieses ist durch eine Mikrometerschraube verstellbar

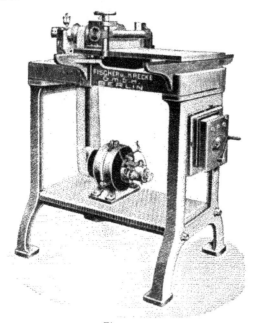

Fig. 340.

und wird seitlich durch einen kleinen Hebel ausgerichtet,
wonach das Ganze vermittelst eines Knebels durch einen
Druck gegen den Hobel festgespannt wird. Der Facetten-

Fig. 341.

hobel hat zwei Messer, von denen das eine, welches durch
eine Schraube verstellbar ist, die Facette schneidet, das andere
den stehengebliebenen Grat wegnimmt.

Eine Rotationsmaschine zur Herstellung von
Mehrfarbendrucken baut William Henry Reynell

Toye in Philadelphia. Dieselbe ist durch ein D. R.-Patent Nr. 119496 geschützt. Um das Auftreten einer schädlichen Spannung der Bänder, welche die Papierbogen um die sich zeitweise hebenden und senkenden Druckcylinder führen, zu verhindern, sind die Rollen, welche die Bänder führen und antreiben, in einem Hilfsrahmen angeordnet, der auf den Druckcylinderwellen aufliegt und somit die Bewegung beim Anheben und Senken der letzteren mitmacht („Allgem. Anz. für Druckereien", Frankfurt a. M. 1901, Nr. 29).

Eine Rotationsmaschine zum gleichzeitigen Drucke mehrerer Farben von einer Druckplatte wird von Koenig & Bauer in Kloster Oberzell bei Würzburg gebaut (D. R.-P. Nr. 112908) Es sind allerdings bereits Rotationsmaschinen vorhanden, welche das mehrfarbige Drucken mittels einer Druckplatte ausführen. Dieselben unterscheiden sich untereinander im Wesentlichen durch die Art und Weise, in welcher die einzelnen Farbflächen von festen, unelastischen Farbformen durch die Vermittelung elastischer Uebertragungsvorrichtungen auf die Druckplatte übertragen werden. Bei der vorliegenden Erfindung erfolgt diese Uebertragung in einer neuen, bisher noch nicht bekannten Art. Der Patent-Anspruch lautet auf eine Rotationsmaschine zum gleichzeitigen Druck mehrerer Farben von einer Druckplatte, bei welcher die den verschiedenen Farben entsprechenden Farbplatten in bekannter Weise auf dem Umfange eines Cylinders befestigt und eingefärbt werden, dadurch gekennzeichnet, dass die Uebertragung der Farben von diesen Farbplatten auf die Druckplatte, welche auf einem gesonderten Cylinder befestigt ist, durch die Vermittelung eines einzigen Cylinders geschieht, welcher auf seinem Umfange so viele mit irgend einem elastischen Stoff bezogene, gleich grosse, den Farbplatten entsprechende Flächenabtheilungen enthält, als Farben, bezw. Farbplatten vorhanden sind. Die vorliegende Erfindung betrifft somit eine Rotationsmaschine, mit welcher von einer einzigen Druckplatte und mit einem Drucke mehrfarbige Abdrücke gemacht werden können („Allg. Anz. f. Druckereien" 1901, Nr. 5).

Eine Rotationsmaschine für lithographischen Druck von Metallplatten (Aluminium, Zink u. s. w.) auf endlosem Papier oder beliebigem Gewebe, haben Gaston Elen Bouvet und Albert Ed. Fix in Oesterreich zum Patente angemeldet.

Metallhobelmaschinen zum Abschrägen von Metallclichés erzeugt die Maschinenfabrik von John Royle & Son in Paterson. Den Vertrieb dieser guten Apparate besorgt die

Firma A. W. Penrose & Co., 199 Tarringdon Road, London.
Ursprünglich war die Maschine nur construirt, Metallplatten

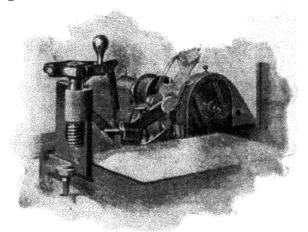

Fig. 342.

zu beschneiden (Fig. 342); eine andere Type liniirt eine weisse
und schwarze Linie an den Bildrand des Clichés (Fig. 343).

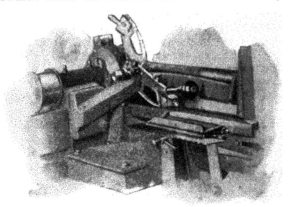

. Fig. 343.

Es werden auch solche Maschinen nicht nur mit einem,
sondern auch mit zwei und drei Schneidehobeln construirt
und eventuell mit Mikrometereinstellung adjustirt (Fig. 344
und 345); solche Vorrichtungen ermöglichen das Umrändern

der Bilder mit mehreren Linien („The Process Year Book"
1901, S. 150).

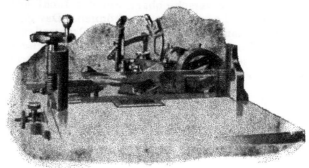

Fig. 344.

Einen neuen elektrischen Copir-Apparat, speciell
für Lichtdruckplatten grössten Formates, baut die Firma

Fig. 345.

Klimsch & Co. in Frankfurt a. M. Derselbe besteht aus
einem System von vier Bogenlampen, deren Kohlen nebst
Reflectoren in geneigter Stellung so angeordnet sind, dass
das Licht direct und ohne jede Schattenbildung nach unten
geworfen wird. Diese Anordnung der Kohlen erfordert

natürlich ein ganz besonders construirtes Regulirsystem, welches
jeweils in den hinter den Lampen angebrachten Kästen ein-
gebaut ist. Die Lampen sind auf dem sie tragenden Eisen-
kreuze hin und her verschiebbar, um das Licht auf kleinere
oder grössere Flächen verteilen zu können. Das ganze Gestell
mit den vier Lampen hängt in vier Drahtseilen an einer
Eisenconstruction, und laufen die Drahtseile über eiserne Rollen,
um abseits vom Apparat ein Gegengewicht zu tragen, ver-
mittelst dessen die Last des Apparates ausbalancirt und ein

Fig. 346.

bequemes Hoch- und Tiefstellen desselben ermöglicht wird
(Fig. 346). Durch diese horizontale Anordnung der Licht-
quellen ist zunächst erreicht, dass man die schweren Copir-
rahmen flach auslegen kann. Durch die geneigte Anordnung
der Kohlen und Reflectoren wird die absolut gleichmässige
Beleuchtung der grossen Flächen erzielt, und was nicht
minder wichtig ist, die Erwärmung der grossen, wertvollen
Spiegelscheiben ist eine sehr geringe, da durch die Hitze-
entwicklung an den Brennpunkten die Luft ständig nach
oben gerissen wird, so dass der offene Raum zwischen den
Reflectorendecken wie ein Kamin wirkt. Der Apparat wird
für Gleich- und Wechselstrom und fertig einregulirt zum An-

schluss an die Leitung geliefert. Bei Bestellung ist, wie stets, die Netzspannung, und beim Wechselstrom die Polwechselzahl anzugeben. Bei Privatanlagen ist noch die verfügbare Ampèrezahl mitzutheilen.

Die gleiche Firma baut neuestens auch noch einen Copirapparat für. kleinere Copien auf Zink und Kupfer, bei welchem mehrere Lampen neben einander unter einem Reflector angebracht und hinter einander in einen Stromkreis geschaltet sind (Fig. 347). Bei Gleichstrom von 110 bis 120 Volt sind dieses zwei Lampen, bei Wechselstrom derselben Spannung drei Lampen. Auf diese Weise wird die Energie — soweit

Fig. 347.

zulässig — ganz ausgenutzt und verbleibt eventuell noch ein kleiner Rest zur Ausgleichung der Netzschwankungen durch einen Widerstand. Da die Kohlenpaare, Führungen u. s. w. alle in einer Fläche liegen, ist Schattenbildung von den einzelnen Lampen ausgeschlossen, und wird so die Beleuchtung nach beiden Seiten hin eine sehr gleichmässige und intensive. Der ganze Apparat wird, wie aus der Abbildung ersichtlich, vermittelst eines Drahtseiles an der Decke aufgehängt und wird durch ein Gegengewicht in jeder beliebigen Höhe festgehalten. Bei Gebrauch wird man den Apparat ziemlich nahe über den Fussboden ziehen und die Copirrahmen auf beiden Seiten senkrecht aufstellen. Durch den verschiedenen Lichtwinkel wird bei Gleichstrom eine höhere Stellung der Brennpunkte als bei Wechselstrom erforderlich, und werden im ersteren Falle die Copirrahmen auch besser etwas schräg aufgestellt.

Verschiedene kleine Mittheilungen, die Drucktechnik betreffend. — Celluloïd - Clichés. — Papier. — Walzen. — Zurichtung. — Stereotypie. — Druck- und Aetzfarben - Recepte.

Herstellung von Celluloïd-Clichés (Zusatz-Patent des Carl Lorch in Leipzig). Nach der Patentschrift Nr. 116252 vom 16. September 1898 werden Clichés hergestellt, indem man von der Originalplatte mit Hilfe einer in der Wärme plastisch werdenden homogenen Masse, nämlich Celluloïd, eine Negativplatte herstellt und von dieser das Cliché mit Hilfe einer ebenfalls in der Wärme plastisch werdenden homogenen Masse abformt, und zwar so, dass die hierzu benutzte Wärme während dieser Abformung weder er- weichend auf das Matrizenmaterial wirkt, noch ein Verdrücken der Matrizencontouren veranlasst. Zu diesem Zwecke wird für das Cliché Celluloïd benutzt, welches etwas leichter erweicht, als das Matrizenmaterial. Nach vorliegender Erfindung soll nun für das Matrizenmaterial das zur Herstellung von Druckplatten durch Abformung bereits früher benutzte Hartgummi (Ebonit) verwendet werden, welches ebenfalls in der Wärme plastisch wird, eine homogene Masse darstellt und gegenüber er- weichtem Celluloïd eine genügende Widerstandskraft besitzt, um ein Abformen zu gestatten. Man hat in diesem Falle nur nöthig, die Negativmatrize aus Hartgummi unter Er- wärmung und Anwendung eines genügenden Druckes von der Originalplatte herzustellen. Von diesen Matrizen kann man dann analog dem Haupt-Patente mittels Celluloïd das Cliché in der Presse abformen. Die Benutzung des Hartgummis an Stelle des Celluloïds hat den Vortheil, dass bei der Fabrikation kaum noch Irrthümer stattfinden können, indem das Cliché- material mit dem Matrizenmateriale nicht so leicht verwechselt werden kann, als wenn beides aus Celluloïd besteht, wodurch auch die Matrizen unbrauchbar gemacht werden können. Das unter Nr. 126836 vom 18. April 1900 Herrn Carl Lorch in Leipzig-Lindenau patentirte Verfahren beansprucht in der Patentschrift: Abänderung des Verfahrens nach D. R.-Patent Nr. 116252, gekennzeichnet durch die Anwendung des in der Wärme plastisch werdenden homogenen Hartgummis (Ebonits) für die Herstellung der Negativmatrizen (siehe dieses „Jahr- buch" für 1901, S. 730).

Auf ein Verfahren zur Herstellung von Druckplatten aus Ebonit u. dergl. erhält A. M. Jensen in Kopenhagen ein D. R.-P. Nr. 122397 vom 12. September 1899 (Vertreter: C. v. Ossowski, Berlin, Potsdamer Strasse 3).

Celluloïdirungsverfahren für Bilder. Wie wir im „Jahrbuche" für 1900, S. 693, berichteten, besitzt die Eilenburger Celluloïdstoff-Fabrik ein eigenes Verfahren, um Druckwerke durch Ueberziehen mit einer dünnen Celluloïdschicht glänzend und wetterbeständig zu machen. Nach einer Mittheilung in der „Oesterr.-Ung. Buchdr.-Ztg." 1901, Nr. 37, kann derselbe Zweck unter Anwendung des folgenden Verfahrens erreicht werden: 2 Theile kleingeschnittenes Celluloïd, resp. Abfälle desselben, werden in einer Flasche mit 20 Theilen Aceton übergossen, gut verkorkt, einige Tage stehen gelassen und während dieser Zeit öfter kräftig aufgeschüttelt. Das Celluloïd löst sich in Aceton, und es resultirt eine dicke, klare Masse, welcher man noch 78 Theile Amylacetat zusetzt. Die Klärung dieser Mischung erfordert einige Wochen, worauf der so erhaltene Lack zur Verwendung gelangen kann. Da derselbe in flüssigem Zustande leicht entzündlich ist, so muss selbstredend nicht nur bei der Bereitung desselben, sondern auch beim Ueberstreichen der Drucke die nöthige Vorsicht angewendet werden.

Ueber die **Chemie der Papierleimung** erschien eine ausführliche Abhandlung von Prof. Dr. P. Friedländer und Dr. H. Seidel in den „Mitth. des k. k. technolog. Gewerbe-Museums" (1901, Heft 1 bis 3, S. 65) in Wien, die in klarer Weise das Thema erläutert und für Papiertechniker von Interesse ist.

Lederleim zur Herstellung feinster Papiere, Chromopapiere u. s. w. liefern: Kind & Landesmann, Aussig an der Elbe; ferner Steinhäuser & Petri, Offenbach a. M.

Einen neuen **Prüfungsapparat** zur Erprobung der **Gallertfestigkeit des Leimes** construirte Dr. Richard Kissling; die ausführliche Beschreibung siehe „Oesterr. Chemiker-Ztg." 1901, S. 252.

Das **Feuchten des Druckpapieres** spielt bekanntlich eine wichtige Rolle, und von dessen richtiger Ausführung hängt sehr der gute oder schlechte Ausfall des Auflagedruckes ab. Nicht gefeuchtete Papiere zeigen eine verminderte Adhäsion gegen die Druckfarbe, und manche Papiersorten, besonders solche mit rauher Oberfläche oder stark geleimte Papiere sind ohne Feuchtung überhaupt nicht verdruckbar. Es ist aber nöthig, dass das Feuchten auch der betreffenden Papiersorte, der zu verwendenden Farbe, der Druckform u. s. w. angepasst wird, resp. dass der Feuchtigkeitsgehalt des Papieres genau regulirt werden kann. Zu diesem Zwecke empfiehlt sich der von der Firma Klimsch & Co. in Frankfurt a. M. in den Handel gebrachte schwingende Feuchtapparat

(Fig. 348), welcher allen oben erwähnten Anforderungen bei
einfacher Construction vollkommen entspricht und das gleich-
mässige Feuchten des Papieres unter gleichzeitiger Regulirung
der Wassermenge ermöglicht.

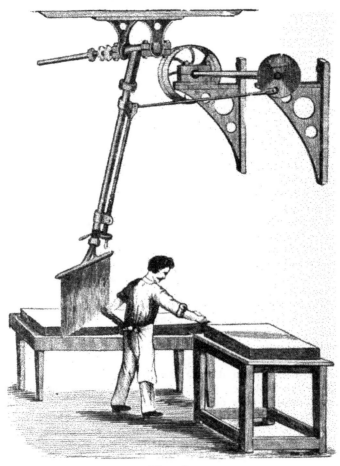

Fig. 348.

Ueber verschiedene Zurichtverfahren schreibt
A. W. Unger in diesem „Jahrbuche", S. 176.

Ueber Dr. E. Albert's Patent-Relief-Clichés siehe
den Artikel von J. von Schmaedel S. 210 dieses „Jahr-
buches".

Auf ein Verfahren zur photomechanischen Herstellung von Zurichtungen für die Buchdruckpresse erhielt Ernst Vogel in Berlin ein D. R.-P. Nr. 121195 vom 27. April 1900. (Siehe S. 177 dieses „Jahrbuches".) Das Princip dieses Verfahrens besteht darin, dass nach einem Abdrucke des Clichés eine ätzfähige Copie auf Stein oder Metall gemacht und von dieser tiefgeätzten Negativ-Matrize durch Abformung u. s. w. ein als Zurichtung benutzbares Relief genommen wird. Bei der Ausführung des Verfahrens wird, der Patentschrift zufolge, in folgender Weise vorgegangen: Von einem Buchdruck-Cliché (Holzschnitt, Strichätzung, Autotypie u. s. w.) wird zunächst ein Abdruck auf ein transparentes Medium, wie Papier, Gelatine, Celluloïd oder dergl., hergestellt. Das so gewonnene Positiv wird mit Hilfe des Lichtes auf eine Kupfer-, Messing-, Zink- oder andere Metallplatte oder auch auf Stein in derselben Weise copirt und entwickelt, wie es bei der Herstellung von Hochätzungen üblich ist, und finden bei diesem Verfahren auch dieselben lichtempfindlichen Substanzen, wie Asphalt, Chromalbumin, Chromgummi, Chromgelatine oder Chromleim oder auch Gemische dieser einzelnen Substanzen Verwendung. Man erhält so eine negative Copie, d. h. das Metall oder der Stein liegt an den, den schwarzen Stellen des Positives entsprechenden Stellen frei, während es an den, den transparenten Stellen des Positives entsprechenden Stellen durch die stehen gebliebene Schicht bedeckt ist. Statt direct auf Metall oder Stein zu copiren, kann man das Positiv auch auf photolithographisches Umdruck- oder Pigmentpapier copiren und die Copie dann in bekannter Weise auf Metall oder Stein übertragen und entwickeln. Wenn man nun die so vorbereitete Metall- oder Steinplatte in ein Aetzmittel, wie Säure, Eisenchlorid und dergl., bringt, so kann diese Lösung das Metall oder den Stein nur an den freiliegenden Stellen angreifen, da an den übrigen Stellen das Aetzmittel durch die das Metall oder den Stein bedeckende Schicht zurückgehalten wird. Man erhält so ein Relief, in dem umgekehrt wie bei einem Buchdruck-Cliché die den schwarzen Stellen des Positives entsprechenden Stellen vertieft, die den weissen Stellen des Positives entsprechenden Stellen dagegen erhaben sind. Dieses Relief ist um so tiefer, je länger man das Aetzmittel auf die Platte einwirken lässt. Von der so gewonnenen Tiefdruckplatte können nun in verschiedener Weise Abdrücke oder Prägungen, welche als Zurichtungen für die Buchdruckpresse verwendbar sind, genommen werden. Man kann z. B. im Sinne des Woodburydruckes Abzüge davon nehmen, indem man die Platte mit

geschmolzener Gelatine übergiesst, dann ein Blatt Papier oder
ein anderes biegsames Medium darüber legt und das Ganze
in eine Presse bringt. Nach dem Erstarren der Gelatine kann
diese abgenommen und getrocknet werden. Man kann auch zum
Abformen des Reliefs an Stelle der Gelatine Celluloïd, Papier-
maché, Kautschuk, Guttapercha oder ein anderes geeignetes
Material verwenden, wobei nöthigenfalls durch Anwendung
von Wärme das Eindringen des Materiales in die Vertiefungen
der Druckplatte befördert werden kann.

 M. Dethleffs erhielt ein D. R-P. auf sein neues Zu-
richtverfahren, welches sich im Principe an die von
Amerika importirte sogen. Streu- oder Mehlzurichtung an-
lehnt, von derselben aber in Bezug auf das verwendete Streu-
mittel, das Papier und die Behandlung verschieden ist (siehe
S. 177 dieses „Jahrbuches"). Dethleffs verwendet zu seinem
Streupulver Harze mit Guttapercha. Der Vorgang bei der Her-
stellung dieser Zurichtungen ist beiläufig folgender: Von den
zuzurichtenden Clichés, einerlei, ob Holzschnitte, Zink-Clichés,
Autotypien oder Galvanos, wird, nachdem dieselben bis zum
völligen Ausdrucke unterlegt und in eine Form geschlossen
sind, ein Abzug mit besonders für diesen Zweck hergestellter
Farbe auf einem eigens dazu präparirten Papier gemacht.
Auf diesen Abzug wird ein von dem Erfinder zusammen-
gestelltes Pulver aufgetragen und 5 Minuten einem leichten
elastischen Drucke ausgesetzt, alsdann wird dieser Abzug
rein ausgebürstet, damit alle Pulvertheilchen, welche nicht
fest mit der Farbe verbunden sind, entfernt werden.
Hierauf wird der Abzug mit einer besonderen lackartigen
Flüssigkeit (unter Anwendung eines Zerstäubers) benetzt,
etwa 5 Minuten getrocknet, dann abermals registerhaltig über-
druckt, Pulver aufgetragen und mit derselben Flüssigkeit be-
netzt und wieder 5 Minuten getrocknet. Das Gleiche wird
ein drittes Mal wiederholt mit dem Unterschiede, dass dazu
eine andere Flüssigkeit verwendet wird, die das Ganze in ein
fein abgestuftes, verhärtendes, dabei aber doch elastisches
Relief verwandelt. Die ganze Zurichtprocedur, beliebig vieler
Clichés soll kaum eine Stunde Zeit beanspruchen. Das Ver-
fahren ist vom Erfinder in den meisten Ländern zum Patente
angemeldet.

 Das Verfahren zur Herstellung von negativ drucken-
den Buchdruckplatten, von Anton Gerhard in Emden
(D. R.-P. Nr. 113608), über welches wir in diesem „Jahr-
buche" für 1901, S. 735, kurz berichteten, ist ein Verfahren
zur Herstellung von Buchdruckplatten, die einen negativen
Abdruck (also ein helles Bild auf dunklem Grunde) des

Originales ergeben. Das Verfahren entspricht im Wesentlichen dem aus der Patentschrift Nr. 55116 bekannten. Während nach jenem Verfahren die Zeichnung mit einem dickflüssigen Brei ausgeführt werden muss, was das Zeichnen ausserordentlich erschwert, findet im vorliegenden Falle eine klebrige Tinte Anwendung, welche behufs Reliefbildung mit einem geeigneten Pulver bestreut wird. . Hierauf wird, entsprechend dem ersten Verfahren, von dem so erhaltenen Relief ein Cliché abgeformt, und zwar durch directen Abguss in Letternmetall. Man erhält auf diese Weise eine Druckplatte mit erhabenen Lichtern und vertieften Schatten. Der Druck von dieser Platte in der Buchdruckpresse liefert also einen Negativdruck, d. h. das eigentliche Bild erscheint am Papier weiss auf dunklem Grunde. Im einzelnen gestaltet sich die Ausübung des Verfahrens wie folgt: Auf einem glatten, gut geleimten Carton wird mit einer besonderen Tinte geschrieben oder gezeichnet. Das Geschriebene oder Gezeichnete wird sofort mit einem besonders hergestellten, hitzebeständigen Pulver bestreut. Hierauf dreht man den Carton um, um das nicht haftende Pulver fallen zu lassen. Das Bestreuen erfolgt nöthigenfalls mehrmals, wobei das Pulver immer höher am Geschriebenen kleben bleibt. Man erhält auf diese Art ein verdicktes Relief der Zeichnung auf Papier, wie solches für andere Zwecke, nämlich als Zurichtung bekannt ist (vergl. amerikan. Patent Nr. 61). Wenn kein Pulver mehr haften bleibt, was bei drei- bis viermaligem Bestreuen der Fall ist, lässt man das Blatt einige Minuten in starker Hitze trocknen und giesst direct von ihm wie von einer Stereotypmatrize eine Druckplatte ab. Letzteres geschieht in einem Stereotypgiessapparat in bekannter Weise. Jedes Blatt hält eine Anzahl Güsse aus und kann für späteren Bedarf aufbewahrt werden. Eine zur Ausübung des Verfahrens geeignete Relieftinte erhält man durch Mischen von Glycerin mit 10 Proc. Zucker und einem beliebigen Anilinfarbstoff, einem Reliefpulver aus Roggenmehl mit Zusatz von 10 Proc. Schlämmkreide, 5 Proc. Gyps, Bolus, Borax und Russ. Der Procentsatz kann um 5 Proc. Zusatz sich ändern, ausgenommen bei Russ. Patent-Anspruch: Verfahren zur Herstellung von negativ druckenden Buchdruckplatten, darin bestehend, dass eine auf Carton mit klebriger Tinte erzeugte Zeichnung, welche durch Einstauben mit pulverförmigen Substanzen verstärkt wird, in Letternmetall abgegossen wird.

Ein anderes Verfahren von Anton Gerhard in Emden zur Herstellung von Radirblättern, die durch Abguss der einradirten Zeichnung positive Hochdruckplatten

43

geben, wurde demselben in Deutschland patentirt (D. R.-P.
Nr. 14177). Es besteht in folgendem: Ein biegsamer Carton
wird mit einer klebrigen Tinte überzogen und mit einem
hitzebeständigen Pulver, z. B. Roggenmehl und Schlämm-
kreide, bestreut, so dass sich eine körnige Schicht bildet, die
man mit einem Bleistift oder dergl. radiren kann. Die so
hergestellte Radirzeichnung wird in Letternmetall abgegossen.
Da diese Platten aber nur eine geringe Reliefhöhe haben, so
können sie leicht schmieren; um dieses zu beheben, wird der
Oberfläche der Radirblätter ein leichtes Netzmuster ein-
gedrückt, das sich beim Abguss auf die Weissen überträgt.
Beim Druck schmieren dann alle Weissen aber so, dass an
Stelle des weissen Untergrundes ein regelmässiger Netzgrund
entsteht, der den Eindruck des Beabsichtigten macht
(„Deutscher Buch- und Steindrucker" 1901, Heft 1, S. 48 u.
Bd. 6, S. 424).

Verfahren zur Herstellung von nahtlosen Druck-
walzen. Thomas Charles Tompson und William John
Kebb in Manchester erhielten ein D. R.-P. Nr. 122051 auf
ihr Verfahren, bei welchem die Druckwalzen aus plastischen
Materialien (?) oder aus Compositionen dadurch hergestellt
werden, dass eine cylindrische, durch Vulkanisiren von Gummi
auf einen Modellcylinder hergestellte, nahtlose Matrize als
Giessform benutzt wird.

Auf eine Vorrichtung zur Herstellung sowie Verviel-
fältigung von Flachdruckwalzen für Druckpressen er-
hielt die American Lithographie Company, 50 East
19 Street, New York (V. St. A.) ein D. R.-P. Nr. 7701 (Vertr.:
R. Schmehlick, Berlin, Luisenstr. 47).

Bauer's patentirte Vorrichtung zum Reinigen (Waschen)
der Farbwalzen (Fig. 349) bringt Carl Pfeifer in Köln a. Rh.,
Trierer Strasse 65, in den Handel. Dieser Apparat soll eine be-
deutende Erleichterung der Arbeit bezwecken und die An-
wendung von Putzlappen oder Wolle entbehrlich machen.
Die Farbe wird mittels einer Bürste aufgelöst, durch den
Apparat abgestrichen und gleichzeitig aufgefangen, wobei die
Walzen in der Presse bleiben. Von dem abgestrichenen
Materiale kann das freigewordene Lösungsmittel (Terpentin
oder Petroleum) wieder zum Reinigen verwendet werden.
Durch die Anwendung dieses Apparates wird Uebelständen,
die mit dem Walzenwaschen verbunden sind, wie dem Be-
schmutzen der Arbeitenden und der Gefährdung ihrer Gesund-
heit, abgeholfen (vergl. „Allgem. Anz. f. Druckereien" 1901).

Verfahren zur Herstellung gekörnter photo-
graphischer Bilder und Druckplatten von Rudolf

Widmann in München. Vorliegendes Verfahren bezweckt, direct von photographischen Negativen oder Diapositiven photographische Bilder herzustellen, deren Töne in Punkte zerlegt sind, so dass entweder eine besondere dekorative Wirkung des Bildes oder die Aetzbarkeit desselben zur Herstellung von Reliefplatten zum Drucke oder zu dekorativen Zwecken erzielt wird. Das Verfahren besteht darin, dass man die Negative oder Diapositive vor dem Copiren durch Anschmelzen eines lichtundurchlässigen Pulvers, z. B. eines Harzpulvers, auf der

Fig. 349.

Bildplatte körnt. Es unterscheidet sich mit Vortheil von ähnlichen Verfahren dadurch, dass das Harzpulver direct auf der Platte angeschmolzen wird und so ein Korn erzeugt, das nicht nur eine Retouche ermöglicht und bei allen Nachbearbeitungen fest anhaftet (und beim Retouchiren nicht verwischt werden kann!), sondern auch eine möglichst innige Verbindung mit der Negativhaut eingeht, wodurch Lichtreflexe zwischen Negativhaut und Korn vermieden werden [D. R.-P. Nr. 122615 vom 26. August 1900] („Phot. Centralbl." 1901, S. 431; vergl. auch die bereits in diesem „Jahrbuche" für 1901, S. 732, beschriebenen ähnlichen Verfahren).

Ein neues Glasradirverfahren, welches in Deutschland (D. R.-P. Nr. 92248), sowie in den meisten Culturstaaten patentirt ist, empfiehlt die Firma Klimsch & Co. in Frank-

furt a. M. und bringt auch die dazu gehörigen Glasradir-
platten in den Handel; es sind dies mit einer lichten, fast
weissen Schicht überzogene Glasplatten, welche, nachdem die
Zeichnung einradirt wurde, geschwärzt werden und dann als
Matrizen zum Copiren verwendet werden können. Die Art

Fig. 350.

und Weise, wie diese Radirplatten zu behandeln sind, findet
sich eingehend in Klimsch's „Nachrichten" 1902, Nr. 9.
S. 5, beschrieben, und erscheint daselbst die Leistungsfähigkeit
dieses Verfahrens durch einige sehr hübsche Illustrationen
(Fig. 350) belegt. Wir ent-
nehmen dieser Beschrei-
bung folgendes: Man be-
festigt eine Photographie
oder eine beliebige Skizze.
nach welcher die Radirung
ausgeführt werden soll. zu-
nächst an den Ecken der
Platte und zieht die Con-
turen vermittelst einer
Pausnadel nach, wobei
schon ein ganz gelinder
Druck genügt, um alles

Fig. 351.

gut sichtbar zu markiren. Ein Bestreichen der Rückseite des
Bildes mit Rötel oder Graphit ist hierbei nicht nöthig. Nach
Wegnahme der Zeichnung fängt man an, vermittelst eines
Schabers oder einer Gravirnadel die Zeichnung in die Schicht
einzuradiren. Die Glasradirplatte wird hierbei auf schwarzen
Sammt gelegt, wodurch bei der Arbeit jeder Strich sofort
schwarz auf hellem Grunde hervortritt und die Wirkung der
Zeichnung leicht beurtheilt werden kann. Man kann auf
diesen Radirplatten nicht nur mit der Radirnadel, sondern
auch ebenso gut mit Zirkel und Lineal, als auch mit der Gravir-

maschine arbeiten und mit deren Hilfe Guillochirungen (Fig. 351) und Musterungen erzeugen. Nachdem die Radirung fertig gestellt, wird die Schicht auf der Glasplatte durch chemische Dämpfe geschwärzt, was in 2 bis 3 Minuten geschehen ist. Besonders bemerkenswerth ist, dass die Glasradirplatten einige Stunden nach dem Schwärzen von selbst wieder weiss werden, so dass noch unbenutzte Stellen ohne Weiteres wieder zum Radiren benutzt werden können; die Schwärzung kann jederzeit wieder erfolgen. Die Haltbarkeit der Platten ist eine unbegrenzte, so dass ein Verderben von unbenutzten sowie bereits benutzten Platten ganz ausgeschlossen ist.

Ueber die Hauptmerkmale der verschiedenen Drucktechniken schreibt J. Pabst in diesem „Jahrbuche", S. 300.

Ueber das Abziehen (Uebertragungen) von Abziehbildern mittels Metachromatypie-, Duplex- und Collodium-Papier (Hautpapier) schreibt ausführlich X. im „Allg. Anz. für Druckereien", Frankfurt a. M. 1901, Nr. 49.

Auf eine neue Tinte für Lithographen erhielt S. Grump in Poughkeepsie (New York) ein D. R.-Patent Nr. 10501 vom 18. Mai 1899.

Ueber die Herstellung von Fabrik-Ansichten aus der Hochperspektive schreibt eingehend Oscar Schmertosch im „Allg. Anz. f. Druckereien" 1901, Nr. 21 u. 22.

Auf eine Vorrichtung zum Abstäuben von mit pulverförmigen Materialien, wie Magnesia, Bronze und dergl. bestreuten Stoffen erhielt die Maschinenfabrik Wilh. Frenzel in Radebeul-Dresden ein D. R. P. Nr. 116459. Den Gegenstand der vorliegenden Erfindung bildet eine Vorrichtung, mittels welcher Papier und ähnliche Stoffe, die mit pulverförmigen Materialien, wie Magnesia, Bronze und dergl. bestreut wurden, von dem Staub zu reinigen sind, den das überschüssige Auftragematerial auf ihnen bildet. Die bisher bekannten, dem gleichen Zwecke dienenden Vorrichtungen haben alle den Uebelstand, dass sie, weil bei ihnen die aus Borsten, Federn oder dergl. bestehenden Abstäubemittel auf der zu reinigenden Fläche hinstreichen, den Theil des Belagmateriales, welcher auf dem Stoffe haften bleiben soll, angreifen und dadurch verursachen, dass das Aussehen des fertigen Fabrikates ein unscheinbares wird. Beim Abstäuben von mit Bronze bestreuten Stoffen ist zu beobachten, dass vereinzelte Bronzeflitterchen an den von ihnen zu säubernden Stellen haften bleiben, weil sie von den Borsten u. s. w. an die Stofffläche angedrückt worden sind. In solchen Fällen macht sich ein Nachsäubern des Stoffes nöthig. Beide

angeführten Uebelstände werden bei der den Erfindungs-
gegenstand bildenden Abstäubevorrichtung vermieden. Auf
über schnell umgetriebenen Rollen laufenden endlosen Riemen
sind in entsprechenden Abständen von einander Bürsten an-
geordnet und dadurch Luftfache gebildet. Ein endloses Tuch,
welches im rechten Winkel zu der Laufrichtung der Bürsten-
bänder unter diesen hinwegläuft, dient dazu, den abzu-
stäubenden Stoff unter den Bürsten hinwegzuführen. Die
Bürstenbänder werden in ihrer Höhenlage so eingestellt,
dass die Bürstenspitzen den auf dem endlosen Tuche liegen-
den Stoff kaum berühren. Diese Maassnahme ist deshalb
getroffen, weil zur Vermeidung der früher erwähnten, bei
anderen Abstäubevorrichtungen auftretenden Uebelstände das
Abstäuben hier nicht durch die Borsten der Bürsten selbst,
sondern durch die in den Luftfachen befindliche schnell fort-
bewegte Luft bewirkt werden soll. An den Stellen, an welchen
mitunter ein Anhäufen des Staubes vorkommt, wie an dem
Rande der Laufbahn des vordersten Bürstenbandes, welcher
auf der Seite der Stoffzuführung liegt, treten die Bürsten
zur Vertheilung der Anhäufung in Wirksamkeit. Wenn vor
anderen elastischen Materialien, welche für die Bildung der
Luftfache Anwendung finden könnten, bei vorliegender Vor-
richtung den Borsten der Vorzug gegeben ist, so hat dies
seinen Grund darin, dass diese, wenn an den Rändern eines
abzustäubenden dünnen Papieres Wellenbildungen auftreten,
die Borsten zufolge ihrer grossen Biegsamkeit über diese weg-
gleiten, während einigermassen starreres Material daran hängen
bleiben und das Papier zerreissen würde. **Patent-Anspruch:**
Eine Vorrichtung zum Abstäuben von mit pulverförmigen
Materialien bestreuten Stoffen, dadurch gekennzeichnet, dass
durch in Zwischenräumen auf endlosen Bändern angeordnete
Bürsten Luftfache gebildet sind, deren Luftfüllung bei schnellem
Umlaufe der Bänder den Staub von dem rechtwinklig zu
deren Lauf unter den Bürsten hinweggeführten Stoff fortbläst.

Talkum- oder Magnesia-Einreib- und Abstaub-
maschinen nach neuester Construction erzeugt die Rade-
beuler Maschinenfabrik von August Koebig als Specialität.
Dieselben sind auch für die dünnsten Papiere geeignet.

Als schützender Ueberzug für Aetzungen und Clichés,
welche längere Zeit aufbewahrt werden sollen, empfiehlt
sich das Ueberziehen mit dem von der Firma Schelter
& Giesecke erzeugten Rostschutzmittel; dasselbe bietet
bei grosser Ergiebigkeit vollständig sicheren Schutz gegen
Rost und Grünspahn. Infolge seiner Durchsichtigkeit gestattet
es ferner, die Oberfläche des überzogenen Clichés jederzeit

auf ihre Beschaffenheit hin zu prüfen. Da es ausserdem rasch und hart eintrocknet, schützt es zugleich gegen Beschädigung von aussen und haftet auch fest an der Oberfläche des Clichés, so dass es nicht, wie z. B. Vaseline, bei unrichtiger Behandlung oder durch irgend einen Zufall wieder weggewischt werden kann. Aufgetragen wird das Rostschutzmittel am besten mittels eines feinen Haarpinsels und abgewaschen mittels denaturirten Spiritus oder besser absoluten Alkohols.

Unter dem Titel **Antoxydin** bringt Klimsch & Co. in Frankfurt a. M. ein als Schutzüberzug für Clichés verwendbares Präparat in den Handel. Das Klimsch'sche Antoxydin ist eine klare Flüssigkeit, welche auf die trockenen reinen Clichés aufgegossen wird und nach dem Abtropfen erhärtet; es trocknet zu einem festen, transparenten Lack auf, und das Clichébild bleibt gut sichtbar; auch ist das Autoxydin absolut beständig gegen feuchte Luft.

Rosalith nennt die Firma Carl Pfaltz & Co. in Basel die von ihr in den Handel gebrachten neuen Cliché-Unterlagen. Dieselben sind aus einer Masse hergestellt, welche die gleiche Festigkeit und Widerstandsfähigkeit wie Metall besitzen soll, und dabei, vermöge ihrer Zusammensetzung, absolut unveränderlich, sowie unempfindlich gegen Nässe, Hitze und Kälte sein soll. Die damit unterlegten Clichés können daher beim Waschen in der Form verbleiben, auch soll sich das Rosalith wie Holz bearbeiten lassen („Oesterr.-Ung. Buchdr.-Ztg." 1902, S. 131).

Feinkörnige Magnesia, welche sich besonders zum Einreihen von Autotypien zum Zwecke der Effectätzung oder der Vornahme sonstiger Retouche, wie Nachschneiden, Poliren u. s. w. eignet, bringt Klimsch & Co. in Frankfurt a. M. in den Handel. Geliefert wird diese Magnesia in Blocks von 16,5 + 12,5 + 6 cm, von welchen das benöthigte Quantum jeweilig abgeschabt wird; da sie grosse Weichheit besitzt und absolut keine harten Theilchen enthält, so ist ein Verkratzen der damit eingeriebenen Platten absolut ausgeschlossen.

Rhind's englischen Aetzgrund bringt Robert Sedlmayr in München, Färbergraben 33, sowohl in fester (in Kugeln) als auch in flüssiger Form in den Handel.

Patente

betreffend

Photographie und Reproductions-
verfahren.

Brandt, Hamburg

Patente
betr. Photographie und Reproductions-
verfahren.

A.

Deutsche Reichs-Patente, die verschiedenen Reproductionsverfahren und Photographie betreffend.

(Zusammengestellt von den Herren Patentanwalt
Martin Hirschlaff & Dr. Karl Michaelis, Chemiker,
Berlin, Mittelstrasse 43.)
Die mit † versehenen Patente sind bereits gelöscht.

Classe 57a.

Camera mit Zubehör, Objectivverschlüsse,
Automaten, Apparate für lebende Photographien
(Objective und optische Hilfsinstrumente Classe 42h).

Nr. 117828. Stellvorrichtung für Doppelcameras, deren beide
Hälften gegen einander verstellbar sind. — *Th. Lantin*,
Düsseldorf. Vom 17. 12. 1899 ab. L. 13827.

„ 117959. Magazin-Camera mit nach innen klappender
verstellbarer Visirscheibe. — *Th. E. Meadowcroft*, London.
Vom 16. 4. 1899 ab. M. 16640.

„ 118179. Vorrichtung zum Markiren der Objectivein-
stellung auf der lichtempfindlichen Platte. — *C. Uebelacker*,
München. Vom 26. 9. 1899 ab. U. 1509.

„ 118250. Einrichtung zur Hervorbringung eines synchronen
Ganges für Apparate zur gleichzeitigen Aufnahme oder

Wiedergabe belebter Scenen und der dieselben begleiten-
den Töne. — *A. Baron*, Asmières. Vom 8. 10. 1898 ab.
B. 23512.

Nr. 118576. Entwicklungs-Vorrichtung für Photographie-
Automaten. — *J. E. Gregory*, New York. Vom 21. 6. 1899
ab. G. 13543.

† „ 118752. Vorrichtung zum schrittweisen Fortschalten des
Bildbandes an Serienapparaten. — *W. Stevens*, Wilkins-
burg und *W. S. Bell*, Pittsburg. Vom 20. 6. 1899 ab.
St. 6018.

† „ 119110. ·Rollcamera mit selbstthätig ausgelöster Ver-
schlussverriegelung. — *E. G. Goodell & W. B. Haskins*,
Detroit. Vom 2. 6. 1899 ab. G. 13483.

† „ 119111. Rouleau-Verschluss mit Antrieb durch eine in
ihrer Längsvorrichtung wirkenden Schraubenfeder. —
J. E. Thornton, Rokeby, Engl. Vom 28. 2. 1900 ab.
T. 6807.

„ 119426. Serienapparat mit in Querreihen auf dem Bild-
bande angeordneten Bildern. — *F. Alberini, A. Capelleti
& L. Ganucci-Cancellieri*, Florenz. Vom 13. 8. 1899 ab.
A. 6602.

„ 119788. Objectiv-Verschluss mit regelbarer Schlitz-
breite. — *C. Zeiss*, Jena. Vom 1. 2. 1900 ab. Z. 2935.

„ 119892. Zusammenlegbare Camera mit in den kasten-
förmigen Rückentheil einfaltbarem Balg und als Deckel
überklappbarem Laufbrett. — *M. Niell*, Kew b. London.
Vom 17. 10. 1899 ab. N. 4931.

„ 120278. Antriebsvorrichtung für Schlitzverschlüsse. —
J. G. Siegrist, gen. G. Sigriste, Paris. Vom 19. 11. 1898
ab. S. 11929.

† „ 120279. Doppel-Cameras mit nur einem Objectiv und
hinter diesem angeordneter Winkelspiegel. — *C. Willnow*,
Berlin. Vom 23. 6. 1900 ab. W. 16431.

„ 120441. Filmschalt und Verschlussspannvorrichtung. —
C. Zeiss, Jena. Vom 13. 3. 1900 ab. Z. 2957.

„ 120442. Wechselvorrichtung für Film-Magazin-Cameras.
— *Heinrich Ernemann, Actiengesellschaft für Anilin-
fabrikation*, Dresden-Striesen. Vom 30. 3. 1900 ab.
E. 6913.

„ 120443. Wechselkasten für Platten, bezw. Platten- und
Filmhalter verschiedener Dicke. — *M. Hecht*, Görlitz.
Vom 4. 5. 1900 ab. H. 23989.

„ 120444. Rouleaux-Verschluss mit durch Schnurzug ver-
änderlicher Schlitzweite. — Firma *R. Lechner (Wilhelm
Müller)*, Wien. Vom 8. 8. 1900 ab. L. 14570.

Nr. 120652. Buchcamera mit seitlich angeordnetem Platten-magazin und Vorrichtung, um die Platten in die Bild-ebene zu schwingen. — *C. P. Goerz*, Friedenau bei Berlin. Vom 28. 10. 1899 ab. G. 13916.

„ 120653. Flachcamera mit zwei gegen die Mittelachse des Apparates zusammenklappbaren Teilen, an deren einen das Plattenmagazin angelenkt ist. — *J. A. Pautasso*, Genf. Vom 30. 12. 1899 ab. P. 11196. Der Patent-inhaber nimmt für dieses Patent die Rechte aus Art. 3 und 4 des Uebereinkommens zwischen dem Deutschen Reiche und der Schweiz vom 13. April 1892 auf Grund einer Anmeldung in der Schweiz vom 3. Juli 1899, ein-getragen unter Nr. 18191 am 30. September 1899, in Anspruch.

„ 120654. Dosenlibelle für photographische Cameras. — Dr. *O. Lischke*, Kötzschenbroda bei Dresden. Vom 13. 5. 1900 ab. L. 14306.

† „ 120793. Multiplicator-Cassette für Farbenphotographie mit vor den Platten angeordneten Lichtfiltern. — *A. Hofmann*, Köln a. Rh. Vom 23. 11. 1898 ab. M. 16058.

„ 120798. Cassette zum Auswechseln der Platten durch die Belichtungsöffnung hindurch. — Dr. *O. Lischke*, Kötzschenbroda bei Dresden. Vom 22. 7. 1900 ab. L. 14524.

† „ 120945. Photographische Camera, in der die Platten auf Scheiben angeordnet sind, die sich um eine der Objectivachse parallele Achse drehen. — *Lyding & Rein-hard*, Osterode a. H. Vom 1. 8. 1900 ab. L. 14553.

„ 120967. Kinematographischer Apparat mit seitlich ver-schiebbarer Bildplatte. — *L. U. Kamm*, London. Vom 23. 10. 1900 ab. K. 20251.

„ 120981. Photographischer Apparat aus mit Stoff, Leder und dergl. bekleidetem Metallblech. — *J. E. Thornton*, Altrincham. Vom 7. 11. 1899 ab. T. 6650.

„ 121590. Photographischer Vergrösserungs- oder Ver-kleinerungsapparat. — *The Linotype Company Limited*, London. Vom 14. 5. 1899 ab. L. 13227.

„ 121591. Einrichtung zur photographischen Reproduction einer bandförmigen Bilderreihe auf einem zweiten Bild-band durch optische Projection. — *O. Messter*, Berlin. Vom 18. 2. 1900 ab. M. 17846.

† „ 121695. Zauberlaterne der durch Patent 109188 ge-schützten Art .Zus. z. Patent 109188. — *Metallwaaren-fabrik vorm. Max Dannhorn, A.-G.*, Nürnberg. Vom 7. 12. 1899 ab. M. 16366.

†Nr. 121 749. Film-Zuführ- und Einschneide-Vorrichtung für photographische Cameras. — *Clipper Camera Manufacturing Co.*, Minneapolis. Vom 27. 1. 1900 ab. C. 8786.

„ 121 803. Balgencamera, bei welcher der Plattenwechsel innerhalb des Balgens erfolgt. — Dr. *J. Adler*, Berlin. Vom 20. 2. 1900 ab. A. 6952.

„ 121 804. Cassette mit Sicherheitsvorrichtung gegen das Herausfallen der Platten. — Dr. *R. Krügener*, Frankfurt a. M. Vom 2. 11. 1900 ab. K. 20292.

„ 122 498. Serienapparat mit in einer Spirallinie auf einer Platte angeordneten Bildern. — *A. Bréard*, Paris. Vom 25. 11. 1899 ab. B. 25918.

„ 122 499. Panorama-Camera. — *H. F. C. Hinrichsen*, Hamburg. Vom 13. 4. 1900 ab. H. 23879.

„ 122 614. Vorrichtung zur selbstthätigen Auslösung von Objectiv-Verschlüssen. — *C. Weiss*, Strassburg i. Els. Vom 12. 6. 1900 ab. W. 16388.

„ 122 615. Vorrichtung zum Schwenken des Objectivs bei Panorama-Cameras. — *Kodak, G. m. b. H.*, Berlin. Vom 27. 8. 1900 ab. K. 20016.

„ 123 012. Kinematographischer Apparat mit in einem schrittweise gedrehten Ringrahmen gelagerter Bildscheibe. — *L. U. Kamm*, London. Vom 30. 8. 1898 ab. K. 16982.

† „ 123 013. Antrieb für Serienapparate. — *Th. Ansboro & J. Fairie*, Glasgow. Vom 30. 4. 1899 ab. A. 6413.

† „ 123 014. Magazin-Wechselcassette. — *J. E. Thornton*, Altrincham, Engl. Vom 4. 11. 1899 ab. T. 6644.

„ 123 015. Vorrichtung zum Ueberführen belichteter Filmblätter in den Sammelraum. — *Heinrich Ernemann, Actiengesellschaft für Camera-Fabrikation*, Dresden-Striesen. Vom 30. 3. 1900 ab. E. 7020.

„ 123 291. Apparat für Schnellphotographie. — *M. Schultze & W. Wollmann*, Berlin. Vom 25. 2. 1900 ab. Sch. 15700.

„ 123 751. Handcamera mit nach allen Richtungen verschiebbarem Vorderteil. — Dr. *R. Krügener*, Frankfurt a. M. Vom 22. 9. 1899 ab. K. 18606.

„ 123 752. Von der Expositionsschieberseite aus zugängliche Rollcassette. — *W. Beutler*, Charlottenburg. Vom 4. 3. 1900 ab. B. 26494.

„ 123 753. Vorrichtung zum Centriren der Bilder in Mutoskopen. — *Frl. Ph. Wolff*, Berlin. Vom 31. 7. 1900 ab. W. 16551.

„ 123 754. Auslösevorrichtung für pneumatische Objectiv-Verschlüsse. — *J. Schröder*, Berlin. Vom 2. 10. 1900 ab. Sch. 16398.

Nr. 124531. Einstell- und Anzeige-Vorrichtung für Schlitz-verschlüsse. — *J. G. Siegrist gen. Sigriste*, Paris. Vom 20. 8. 1899 ab. S. 12764.

„ 124532. Vorrichtung zum Entfernen der belichteten Platten aus der Belichtungsstellung und zum Auffangen in einem Transportnetz. — *H. O. Foersterling*, Friedenau. Vom 14. 9 1899 ab. F. 12224.

„ 124533. Antriebsvorrichtung für den Oeffnungsschieber von Objectiv-Verschlüssen. — *N. Hansen*, Paris. Vom 13. 2. 1900 ab. H. 23550.

„ 124534. Buch-Rollcamera. — *J. A. Paulasso*, Genf. Vom 31. 5. 1900 ab. P. 11614.

„ 124535. Selbstthätige Spannvorrichtung für Sicherheits-verschlüsse. — Firma *Carl Zeiss*, Jena. Vom 19. 6. 1900 ab. Z. 3029.

„ 124536. Vorrichtung zum Wechseln photographischer Platten bei Tageslicht. — *C. P. Goerz*, Friedenau bei Berlin. Vom 27. 9. 1900 ab. G. 14879.

„ 124537. Klappcamera mit selbstthätiger Verklinkung oder Verriegelung des Objectivträgers zwischen den Klappwänden, Klappspreizen und dergl. — *Actien-gesellschaft Camerawerke Palmos*, Jena. Vom 8. 1. 1901 ab. A. 7667.

„ 124538. Vorrichtung zum Befestigen ringförmiger Bild-acheihen in Kinematographen. — *L. U. Kamm*, London. Vom 30. 8. 1898 ab. K. 20659.

„ 124539. Einrichtung zum vertikalen Verstellen des Objectivs. — *Kodak, G. m. b. H.*, Berlin. Vom 23. 10. 1900 ab. K. 21075.

„ 124623. Schalt- und Anzeigevorrichtung für Rollcameras. — *A. W. Mc. Curdy*, Washington. Vom 24. 10. 1899 ab. C. 8582.

„ 124624. Lichtfilter. — Dr. *G. Selle*, Brandenburg a. H. Vom 29. 11. 1898 ab. S. 11956.

„ 124848. Magazin-Wechselcassette. — *C. P. Goerz*, Friedenau bei Berlin. Vom 6. 12. 1900 ab. G. 15109.

„ 125801. Antriebsvorrichtung für Kinematographen mit rotirender und gleichzeitig seitwärts bewegten Bild-scheiben. Zusatz zum Patent 123012. — *L. U. Kamm*, London. Vom 23. 10. 1900 ab. K. 20250.

„ 126351. Stroboskop mit verschiebbarem Okular. — *M. Oberländer*, Leipzig-Gohlis. Vom 27. 2. 1900 ab. O. 3353.

„ 126352. Vorrichtung zum Verspreizen von Cameras, deren Vorder- und Hintertheil durch Nürnberger

Scheeren miteinander verbunden sind. — *J. Sievers,* Kellinghausen, Holstein. Vom 28. 10. 1900 ab. S. 14175.

Nr. 126353. Vorrichtung zum Verhüten der Feuersgefahr bei Kinematographen. — *O. Messter,* Berlin. Vom 20. 9. 1900 ab. M. 18648.

„ 126453. Abstreifer für Stroboskope mit Bilderscheiben verschiedener Grösse. — *M. Oberländer,* Leipzig-Gohlis. Vom 27. 2. 1900 ab. O. 3413.

„ 126725. Apparat zur Vorführung von Reihenbildern. — *R. Bünzli,* Paris. Vom 25. 4. 1900 ab. B. 26843.

„ 127000. Serien-Apparat. — *Metallwaarenfabrik vorm. Max Dannhorn, A.-G.,* Nürnberg. Vom 18. 9. 1900 ab. M. 18634.

„ 127194. Nach beiden Richtungen wirkende Antriebsvorrichtung für Rouleau-Verschlüsse. — *John Stratton Wright,* Duxburg und *Charles Summer Gooding,* Brocklin. Vom 29. 5. 1900 ab. W. 16330.

„ 127276. Rouleau-Verschluss mit regelbarer Schlitzbreite. — Firma *Carl Zeiss,* Jena. Vom 12. 3. 1901 ab. Z. 3217.

„ 127344. Cassette. — *Richard Schüttauf,* Jena, Lichtenhainer Strasse 4. Vom 21. 2. 1901 ab. Sch. 16916.

„ 127543. Kinematograph. — *Oscar Messter,* Berlin. Vom 11. 11. 1900. M. 18852.

„ 127607. Flachcamera mit an den Hinterrahmen federnd angelenkten Streben für das Objectivbrett. — *C. P. Goerz,* Friedenau bei Berlin. Vom 18. 5. 1900 ab. G. 14501.

„ 127839. Rouleau-Verschluss mit mehreren Schlitzen von verschiedener Breite. — *Fabrik photographischer Apparate auf Actien, vorm. R. Hüttig & Sohn,* Dresden-Striesen. Vom 15. 4. 1900 ab. F. 12827.

„ 127897. Serienapparat mit beliebig zu verkürzender Fortschaltungsperiode des Filmbandes. Dr. *Eugène Louis Doyen,* Paris. Vom 1. 2. 1900 ab. D. 10430.

„ 127898. Vorhangwalze für Rouleau-Verschlüsse. — *Edmund Hardy Hamilton,* Beckenham, Engl. Vom 7. 12. 1900 ab. H. 25004.

Classe 57b.

Photographische Processe, Lichtpausen, lichtempfindliche Platten und Papiere, Röntgenstrahlen-Photographie, Photosculptur.

Nr. 117829. Verfahren zur Herstellung von photographischen Gelatinebildern aus Manganbildern. — *Th. Manly.* London. Vom 29. 10. 1899 ab. M. 15942.

Nr. 118753. Verfahren zur Herstellung von Metallpapieren mit lichtempfindlicher Schicht. — *H. Kuhn*, Heidelberg. Vom 23. 4. 1899 ab. K. 18024.

„ 119112. Verfahren und Vorrichtung zum gleichmässigen Ueberziehen von Walzen mit lichtempfindlichen Schichten. — *H. Lyon*, Manchester. Vom 17. 11. 1899 ab. L. 13742.

† „ 119789. Verfahren zur Bestimmung der Farbenfehler der zu einer Mehrfarbenphotographie gehörigen Monochrombilder. — *A. Hofmann*, Köln. Vom 30. 12. 1898 ab. H. 21413.

„ 119790. Verfahren zur Herstellung photographischer Bilder auf cylindrischen Flächen, z. B. auf Druckwalzen, durch Copiren eines auf einer ebenen Platte befindlichen Musters. — *A. Hofmann*, Köln. Vom 17. 7. 1900 ab. H. 24355.

† „ 120280. Verfahren zur Herstellung photographischer Aufnahmen durch optische Projection. — Dr. *E. Mertens*, Charlottenburg. Vom 23. 11. 1898 ab. M. 16060.

† „ 120655. Verfahren zur Herstellung von Woodburydrucken. — *Heimsoeth & Co.*, Köln. Vom 18. 10. 1899 ab. H. 22934.

† „ 120968. Plattensätze für Mehrfarbenphotographie. — *A. Hofmann*, Köln. Vom 10. 3. 1899 ab. H. 22992.

† „ 120982. Verfahren zur Prüfung der für den photographischen Dreifarbendruck zu verwendenden Monochromnegative und der nach diesen gewonnenen Druckplatten, wie auch zur Prüfung der Druckfarben. — Dr. *G. Selle*, Brandenburg a. H. Vom 17. 5. 1899 ab. S. 12676.

„ 121158. Verfahren zum Durchsichtigmachen starken Papiers für abziehbare Gelatine-Folien. — *H. Spörl*, Löbau i. S. Vom 20. 6. 1899 ab. S. 12571.

„ 121291. Nicht aktinisch gefärbter Lichthofschutzanstrich. — *P. Plagwitz*, Steglitz. Vom 1. 2. 1900 ab. P. 11274.

„ 121395. Zerlegbarer Filmstreifen für Tageslichtspulen. — *Kodak, G. m. b. H.*, Berlin. Vom 9. 11. 1900 ab. K. 20320.

† „ 121593. Verfahren zur Herstellung photographischer Papiere mit auf der Rückseite angebrachter Schicht zum Entwickeln, Fixiren u. s. w. — *J. E. Thornton* und *C. F. S. Rothwell, Worsley Mills*, Hulme. Vom 5. 4. 1900 ab. T. 6878.

„ 121599. Verfahren zur Herstellung abziehbarer photographischer Films. — *J. E. Thornton*, Altrincham und *C. F. S. Rothwell*, Manchester. Vom 22. 3. 1900 ab. T. 6850.

†Nr. 121618. Verfahren zum Auftragen von photographischen Gelatine-Emulsionen auf Platten, Films, Papiere und dergl. — *J. E. Thornton*, Altrincham. Vom 28. 10. 1899 ab. T. 6632.

† „ 121619. Photographische Platten, Films, Papiere und dergl. — *J. E. Thornton* und *F. S. Rothwell*, Manchester. Vom 3. 4. 1900 ab. T. 6871.

† „ 122194. Verfahren und Apparat zur raschen, gleichzeitigen Herstellung von negativen und positiven photographischen Bildern. — *Chemische Fabrik auf Actien vorm. E. Schering*, Berlin. Vom 12. 7. 1900 ab. C. 9178.

„ 122749. Nichtaktinisch gefärbter Lichthofschutzanstrich für die Rückseite photographischer Platten, Films und dergl. Zusatz zum Patent 121291. — *P. Plagwitz*, Steglitz. Vom 12. 5. 1900 ab. P. 12040.

„ 122909. Verfahren zur plastischen Wiedergabe von körperlichen Gegenständen auf photographisch mechanischem Wege mit Hilfe eines auf dem Körper erzeugten Systems von Lichtlinien. — *K. Kutzbach*, Nürnberg. Vom 3. 1. 1900 ab. K. 19003.

† „ 123016. Verfahren zur Herstellung von transparenten photographischen Dreifarbenbildern. — *R. Krayn*, Berlin. Vom 9. 12. 1899 ab. K. 18918.

„ 123017. Verfahren zum Abschwächen photographischer Silberbilder. — *Société Anonyme des Plaques et Papiers Photographiques, A. Lumière & ses Fils*, Lyon. Vom 10. 1. 1900 ab. S. 13232.

„ 123292. Verfahren zur Erzeugung photographischer Bilder mittels Chromaten. Zusatz zum Patent 116177. — *Actiengesellschaft für Anilin-Fabrikation*, Berlin. Vom 2. 2. 1901 ab. A. 7720.

„ 124540. Verfahren zur Herstellung von Ferrotypen ohne Anwendung von Quecksilberchlorid. — *Actiengesellschaft für Anilin-Fabrikation*, Berlin. Vom 13. 12. 1900 ab. A. 7599.

„ 124625. Verfahren zur Herstellung von Prägestempeln nach photographischen Quell-Reliefs. — Firma *L. Chr. Lauer*, Nürnberg. Vom 13. 2. 1900 ab. L. 14003.

„ 124849. Abziehfilm mit einer Abziehschicht von Kantschuk zwischen Film und Unterlage. — *H. Spörl*, Löbau i. S. Vom 27. 6. 1900 ab. S. 13819.

„ 125005. Photographische, aus parallel nebeneinander liegenden Einzelcameras bestehende Mehrfarbencamera. — *W. N. L. Davidson*, Southwick. Vom 6. 9. 1899 ab. D. 10085.

†Nr. 125820. Verfahren zur Erzeugung photographischer Bilder. — *Pharmaceutisches Institut Ludwig Gans*, Frankfurt a. M. Vom 30. 6. 1900 ab. P. 11709.

„ 126216. Verfahren zum Entwickeln photographischer Bilder bei hoher Aussentemperatur. — *Richard Hoh & Co.*, Leipzig. Vom 13. 1. 1901 ab. H. 25209.

„ 127453. Verfahren zur Herstellung photographischer Negative für die plastische Nachbildung von Objecten durch Copiren auf lichtempfindliche Chromatschichten. *Wilhelm Ohse*, Berlin. Vom 30. 3. 1900. O. 3377.

„ 127771. Verfahren zum Sensibilisiren von Halogensilberschichten für mehrere Strahlengattungen. — *Actiengesellschaft für Anilin-Fabrikation*, Berlin. Vom 8. 2. 1901 ab. A. 7733.

„ 127899. Verfahren zur Erzeugung von Bronzeschichten als Untergrund für photographische Bilder auf starren Körpern. — *August Huck, Ludwig Fischer* und *Hermann Ahrle*, Frankfurf a. M. Vom 1. 2. 1901 ab. H. 25338.

Classe 57 c.

Geräthe und Maschinen, Dunkelkammern.

Nr. 119791. Verfahren und Apparat zum Entwickeln, Fixiren u. s. w. von photographischen Bildbändern. — *A. Lauer*, Steglitz. Vom 20. 10. 1899 ab L. 13671.

„ 120301. Photographischer Copirapparat für endloses Papier mit periodischer Weiterschaltung und Belichtung des Papiers in ebenen Copirrahmen. — *A. Lauer*, Friedenau bei Berlin. Vom 19. 10. 1900 ab. L. 14791.

† „ 120566. Apparat zum Entwickeln von Rollfilms bei Tageslicht. — *N. Wight*, Bournemouth, Engl. Vom 25. 8. 1898 ab. W. 14366.

„ 120656. Durch den Objectiv-Verschluss selbstthätig bewirkte Blitzpulverzündung. — Dr. *E. Quedenfeldt*, Duisburg. Vom 7. 7. 1899 ab. O. 382.

† „ 120845. Photographische Vignette aus oberflächlich nicht aktinisch gefärbtem Glase und dergl. — *W. Sauer*, Barmen. Vom 18. 7. 1900 ab. S. 13892

„ 121033. Copirrahmen mit mehrteiligem Pressdeckel. — *H. Higgins*, Chorlton-cum-Hardy bei Manchester. Vom 21. 10. 1900 ab. H. 24764.

„ 121651. Photographische Copirmaschine. — *H. O. Foersterling*, Friedenau bei Berlin. Vom 31. 5. 1900 ab. F. 12962.

44'

Nr. 121843. Apparat zum Entwickeln von photographischen Bildbändern. — *A. W. Mc. Curdy*, Washington. Vom 24. 10. 1899 ab. C. 8584.

„ 122313. Verfahren zur Beleuchtung von Personen oder Gegenständen für photographische Aufnahmen. — *J. Schmidt*, Frankfurt a. M. Vom 27. 3. 1900 ab. Sch. 15798.

„ 122363. Photographische Copirmaschine. Zusatz zum Patent 121656. — *H. O. Foersterling*, Schlachtensee bei Berlin. Vom 1. 7. 1900 ab. F. 13074.

, 122616. Photographischer Lichtschirm. — *F. Schaetzke*, Bochum. Vom 13. 8. 1899 ab. Sch. 15081.

„ 122838. Vorrichtung zum Festhalten von Films in Entwicklungsschalen. — Dr. *P. Hunaeus*, Linden-Hannover. Vom 27. 7. 1900 ab. H. 24384.

„ 123018. Periodisch arbeitende Lochstanze für streifenförmiges Arbeitsgut, wie z. B. Serienfilms. — Dr. *E. L. Doyen*, Paris. Vom 1. 2. 1900 ab. D. 10429.

† „ 123019. Photographischer Copirapparat mit periodischer Förderung und Belichtung des Positivpapiers. — *J. W. Ehlers*, Hamburg. Vom 13. 6. 1900 ab. E. 7021.

„ 123229. Vorrichtung zum Entwickeln, Fixiren u. s. w. photographischer Bildbänder. — *H. Löscher*, Steglitz bei Berlin. Vom 16. 11. 1900 ab. L. 14869.

„ 123293. Photographischer Copirrahmen mit in sich federnder Pressplatte. — *A. Pickard*, Harrogate. Vom 14. 11. 1900 ab. P. 12033.

„ 123755. Entwicklungsapparat mit endlosen Bändern zur Führung der Bildbänder durch die verschiedenen Bäder. — *A. Pollák, J. Virág* und *Vereinigte Elektricitäts-Actien-Ges.*, Budapest und Dr. *F. Silberstein*, Wien. Vom 16. 12. 1900 ab. P. 12108.

„ 124443. Apparat zum Entwickeln, Fixiren und Waschen von Bildbändern. — *J. W. Meek*, London. Vom 7. 3. 1901 ab. M. 19362.

126054. Photographischer Copirapparat mit periodischer Fortschaltung des Positivpapiers und periodischer pneumatischer Zusammenpressung von Negativ- und Positivpapier. — *W. Gerlach*, Berlin. Vom 2. 5. 1900 ab. G. 14452.

„ 126414. Vorrichtung zum Entwickeln, Fixiren u. s. w. photographischer Bildbänder. Zusatz zum Patent 123229. — *H. Löscher*, Steglitz bei Berlin. Vom 18. 4. 1901 ab. L. 15421.

„ 127001. Apparat zum Abwaschen von Lichtpauszeichnungen mit drehbarer oder hin- und herschwingender

Trommel. — *Körting & Mathiesen, A.-G.*, Leutzsch bei Leipzig. Vom 1. 2. 1901 ab. K. 20730.

Nr. 127157. Verfahren zur Herstellung photographischer Verzierungsvignetten durch Druck. — *Richard Hoh & Co.*, Leipzig. Vom 8. 5. 1901. H. 25927.

„ 127195. Verfahren zum Führen des mit seinem Schutzband aufgerollten Bildbandes in lichtdicht auf Tageslicht-Entwicklungsapparate aufsetzbaren Ansatzkästen. — *August Rödemeyer*, Frankfurt a. M., Bockenheim. Vom 20. 12. 1900. R. 14962.

„ 127228. Vorrichtung zum Spannen des Drucktuches bei Lichtpaus-Apparaten mit gekrümmter Auflagefläche. — *Joseph Halden*, Manchester. Vom 26.2. 1901 ab. H. 25490.

„ 127345. Periodisch arbeitende photographische Copirmaschine mit periodischer Einschaltung der zur Belichtung dienenden elektrischen Lampen. — *W. Elsner*, Steglitz und *Paul Latta*, Berlin. Vom 9. 12. 1900 ab. E. 7304.

„ 127743. Photographische Camera, deren Plattenlager zum Entwickeln der Platte eingerichtet ist. — *Ludwig von Langlois*, München. Vom 16. 2. 1901 ab. L. 15191.

„ 127900. Camera mit Vorrichtung zum Eintauchen der belichteten Platten in photographische Bäder innerhalb des Belichtungsraumes. — *Hermann Otto Foersterling*, Friedenau bei Berlin. Vom 5. 5. 1900 ab. F. 12878.

Classe 57 d.
Photomechanische Reproduction.

N. 120567. Verfahren zur Herstellung von Halbton-Druckplatten. — *J. Giesecke*, Leipzig. Vom 6. 1. 1899 ab. G. 13032.

„ 121620. Verfahren zur Herstellung von autotypischen Rasteraufnahmen unter Anwendung einer verstellbaren Blende. — *A. Brandweiner*, Leipzig-Oetzsch. Vom 7. 9. 1900 ab. B. 27629.

„ 122617. Verfahren zur Herstellung der Monochromnegative für die Mehrfarbenphotographie oder den photographischen Mehrfarbendruck. — *Th. Truchelut*, Paris, und *A. A. Rochereau*, Suresnes, Seine. Vom 30. 11. 1899 ab. T. 6674.

† „ 122839. Verfahren zur Herstellung gekörnter photographischer Bilder und Druckplatten. — *R. Widmann*, München. Vom 19. 9. 1899 ab. W. 15533.

„ 123294. Verfahren zum Vorbereiten photographischer Gelatinequellreliefs für die galvanoplastische Abformung. — *J. Schmidting*, Wien. Vom 16. 12. 1899 ab. Sch. 15449

Classe 42h.

Optik, auch photographische (Linsen, Spiegel, Fern-
rohre, Optometer, Mikroskope, Mikrotome, Stereoskope,
Projectionsapparate, Saccharimeter, Klemmer, Brillen, Röntgen-
Apparate).

Nr. 118433. Sphärisch, chromatisch und astigmatisch
 corrigirtes Objectiv. — *E. Leitz*, Wetzlar. Vom
 16. 7. 1899. A. 495.

„ 118466. Sphärisch, chromatisch und astigmatisch
 corrigirtes Objectiv. — *A. H. Rietzschel*, München,
 Gabelsbergerstr. 36/37. Vom 4. 3. 1898 ab. A. 586.

„ 119915. Linsensystem mit Correction der Abweichungen
 schiefer Büschel. — Firma *Carl Zeiss*, Jena. Vom
 27. 4. 1899. A. 822.

„ 120480. Photographisches Objectiv mit vorgeschaltetem
 Linsensystem. — *Th. R. Dallmeyer*, London. Vom
 13. 12. 1899 ab. A. 822.

„ 121965. Stereoskopisch wirkendes binoculares System
 zur Beobachtung naher Gegenstände in beliebiger Ver-
 grösserung. — *Karl Fritsch, Optische Werkstätte (vorm.
 Prokesch)*, Wien. Vom 27. 3. 1900. A. 1075.

„ 123279. Vorrichtung zum Wechseln von Bildern oder
 dergl. — *J. Zenkner*, Schluckenau. Vom 28. 8. 1900 ab.
 A. 1491.

„ 124573. Photographisches Objectiv für eine Panorama-
 Camera. Zusatz zum Patent 122499. — *H. F. C. Hinrichsen*,
 Hamburg. Vom 23. 9. 1900 ab. A. 1639.

„ 124754. Sucher für photographische Cameras. *Fabrik
 photographischer Apparate auf Actien vorm. R. Hüttig
 & Sohn*, Dresden-Striesen. Vom 16. 11. 1900 ab. A. 1639.

„ 124932. Serienapparat mit trommelartigem Bildschicht-
 träger und Spiegelkranz. — *Franz Schmidt & Haensch*,
 Berlin. Vom 13. 5. 1900 ab. A. 1640.

„ 124934. Chromatisch, sphärisch und astigmatisch
 corrigirtes Objectiv. — *Voigtländer & Sohn, A.-G.*,
 Braunschweig. Vom 1. 12. 1900 ab. A. 1640.

„ 125560. Photographisches Doppelobjectiv. — *H. Meyer*,
 Görlitz. Vom 6. 6. 1900 ab.

„ 126500. Astigmatisch corrigirtes Weitwinkelobjectiv. —
 C. P. Goerz, Friedenau bei Berlin. Vom 21. 6. 1900 ab.

Literatur.

Dr. Ed. Arning, Hamburg

Literatur.

Deutsche Literatur.

Aarland, Prof. Dr. *G.*, „Die Photographie im Jahre 1900'. München, Seitz & Schauer, 1901.

Actien-Gesellschaft für Anilinfabrikation. Handbuch für den Gebrauch der photographischen Erzeugnisse. Berlin SO. 36. Preis 30 Pfg.

Andés, Edgar Louis (unter Mitwirkung von Fachgenossen), „Technologisches Lexikon". . A. Hartleben's Verlag, Wien. 20 Lieferungen à 50 Pfg.; in elegantem Halbfranzband 12,50 Mk.

Bade, Dr. *C.*, „Die mitteleuropäischen Süsswasserfische". Mit ca. 65 Tafeln in Photographiedruck nach Aufnahmen lebender Fische, 2 Farbtafeln und über 100 Textabbildungen vom Verfasser. Verlag von Hermann Walther (Friedr. Bechly), Berlin. Complet in 20 Lieferungen à 50 Pfg.

Berndt, G., „Ueber die Bandenspectra der Thonerde und des Stickstoffes". J. A. Barth. Leipzig, 1901.

Berndt, G., „Ueber den Einfluss von Selbstinduction auf die durch den Inductionsfunken erzeugten Metallspectra in Ultraviolett. J. A. Barth, Leipzig.

Blochmann, Prof. Dr. *R.*, „Luft, Wasser, Licht und Wärme". Acht Vorträge aus dem Gebiete der Experimental-Chemie. B. G. Teubner, Leipzig. Geb. 1,25 Mk.

Burger, H. J., „Die graphischen Druckverfahren". Gruppe III, Classe 11 und 13. Bericht an das schweizerische Handelsdepartement, Zürich, Polygraphisches Institut 1901.

Burian, Johann, „Combinirter Umdruck". Mit einer Farbenkarte. Separat-Abdruck. Wien, k. u. k. Militär-geographisches Institut, 1901.

Busch, Emil, „Zum 100jährigen Jubiläum der Rathenower optischen Industrie-Anstalt, vorm. Emil Busch, und der optischen Industrie Rathenows". Selbstverlag, 1900.

Crans, Prof. Dr. *Carl,* „Anwendung der elektrischen Moment-photographie auf die Untersuchung von Schusswaffen". Verlag von Wilhelm Knapp, Halle a. S. 1901.

Cordier, Dr. *V. v.,* „Ueber die Einwirkung von Chlor auf metallisches Silber im Lichte und im Dunkeln". Zweite Mittheilung. Verlag von C. Gerold, Wien, 1900.

David, Ludwig, „Rathgeber für Anfänger im Photographiren und für Fortgeschrittene". 17. Auflage. Verlag von Wilhelm Knapp, Halle a. S.

Demmering, Walter, „Ueber Absorptionsspectrum im Ultra-violett". Weimar, 1898.

Eder, Prof. Dr. *J. M.,* „System der Sensitometrie photogra-phischer Platten". (Zweite Abhandlung.) Aus den Sitzungs-berichten d. Kais. Akademie d. Wissenschaften in Wien, 1900. (Dritte Abhandlung.) Ebendort 1901.

Eder, Prof. Dr. *J. M.,* „Die Photographie und ihre Anwendung zur Herstellung farbiger Bilder". Aus dem amtlichen Berichte für die Weltausstellung in Paris 1900. Wien, 1901.

Encyklopädie der Photographie. Die „Encyklopädie der Photographie" soll das Gesammtgebiet der Photographie umfassen und in Einzeldarstellungen alles Wissenswerthe bringen. (Verlag von Wilhelm Knapp in Halle a. S.)

38. *Albert, A.,* k. k. Professor an der k. k. Graphischen Lehr-und Versuchsanstalt in Wien, „Die verschiedenen Methoden des Lichtdruckes". Mit 15 Abbildungen. 1900. Preis 2,40 Mk.

39. *Reiss,* Dr. *R. A.,* Vorstand des Photogr. Laboratoriums der Universität Lausanne, „Die Entwicklung der photo-graphischen Bromsilbertrockenplatte und die Entwickler". Mit 8 Tafeln und 4 in den Text gedruckten Abbildungen. 1902. Preis 4 Mk.

40. *Lüppo-Cramer,* Dr., „Wissenschaftliche Arbeiten auf dem Gebiete der Photographie". 1902. Preis 4 Mk.

41. *Scheffler, Hugo,* Gymnasialoberlehrer an der Hohenzollern-schule in Schöneberg-Berlin, „Das photographische Objec-tiv". Mit 35 in den Text gedruckten Abbildungen. 1902. Preis 2,40 Mk.

Engler, Max, „Leitfaden zur Erlernung der Photographie". Vierte Auflage. Verlag von Hugo Peter, Halle a. S. 1901.

Engler, Max, „Die Portraitphotographie beim Amateur". Kurze Anleitung zur Herstellung von Portraits ohne Atelier

mit besonderer Berücksichtigung der Retouche. Fünfte
Auflage. Verlag von Hugo Peter, Halle a. S.

Engler, Max, „Die Photographie als Liebhaberkunst". Genaue
Anleitung zur praktischen Ausübung der gebräuchlichsten
photographischen Verfahren. Dritte, wesentlich vermehrte
und verbesserte Auflage. Mit 72 Abbildungen. Verlag von
Hugo Peter, Halle a. S. 1901.

Englisch, Dr. *E ,* „Archiv für wissenschaftliche Photographie".
Verlag von Wilhelm Knapp, Halle a. S.

Englisch, Dr. *W. Eugen,* „Das Schwärzungsgesetz für Brom-
silbergelatine". Habilitationsschrift zur Erlangung der
venia legendi für wissenschaftliche Photographie an der
Königl. Technischen Hochschule zu Stuttgart. Verlag von
Wilhelm Knapp, Halle a. S., 1901.

Ferrars, Max, „Handcamera und Momentphotographie". Mit
47 Kunstbeilagen, incl. 1 Heliogravüre und 1 Lichtdruck.
Ed. Liesegang's Verlag, Düsseldorf, 1901. Preis 5 Mk.

Festschrift zum W. Müller'schen Jubiläum. Verlag von
R. Lechner (W. Müller), Wien, 1902.

Finot, J., „Die Photographie des Uebersinnlichen". Aus dem
Französischen von Jul. Ultsch. Mit 225 Abbildungen. Ver-
lag des „Apollo", Dresden, 1899. Preis 1,20 Mk.

Freund, Dr. *Leopold,* „Die Berufskrankheiten und ihre Ver-
hütung, mit besonderer Berücksichtigung der graphischen
Gewerbe". Verlag von Wilhelm Knapp, Halle a. S., 1901.
Preis 2,40 Mk.

Friedländer, Siegfried, „Ueber die Bestimmung von Chlor,
Brom und Jod durch Beobachtungen von Flammenspectren
und über eine gesetzmässige Beziehung der beobachteten
Haloïdspectren. Verlag von Hauff & Sohn, Berlin S., 1900

Fritsch, Karl, „Die Relieflupe, eine neue binoculare, stereo-
skopische Lupe". Selbstverlag, Wien, 1901.

„*Galvanoplastik,* die Erfindung der". Zum 21. September
1901, dem 100. Geburtstage des Erfinders Moritz Hermann
von Jacobi, ihren Geschäftsfreunden gewidmet von der
Galvanoplastik, G. m. b. H. in Berlin SW.

Goerz, C P., Der neue Hauptkatalog der optischen Anstalt.

Graetz, Dr. *Leo,* Professor an der Universität München, „Das
Licht und die Farben". Sechs Vorlesungen, gehalten im
Volkshochschulverein München. 17. Bändchen der Sammlung:
„Aus Natur und Geisteswelt".

Handbuch für den Gebrauch der photographischen Erzeugnisse
der Actiengesellschaft für Anilinfabrikation, Berlin. Pr. 30 Pfg.

Hansen, Frits, „Gewerbliche Rechtsfragen". Kurze Er-
läuterung der für den Photographen und Atelierinhaber

wichtigsten Bestimmungen des Bürgerlichen Gesetzbuches
und der Gewerbe-Ordnung. Verlag von Wilhelm Knapp,
Halle a. S. Preis 1,50 Mk.

Hartmann, Dr. *J.*, „Ueber die Ausmessung und Reduction
der photographischen Aufnahmen von Stereospectren". Verlag
von C. Schaidt, Kiel, 1901.

Hecker, Dr. *O.*, „Ueber die Beurtheilung der Raumtiefe und
den stereoskopischen Entfernungsmesser von Zeiss, Jena".
Verlag von Conrad Wittwer, Stuttgart, 1901.

Hofmann, *Albert*, „Farben und Farbensysteme". Separat-
Abdruck. Cöthen, 1901.

Hofmann, *Albert*, „Aufnahme-Apparate für Farbenphoto-
graphie". Verlag von Georg D. W. Callwey, München.
Preis 1,50 Mk.

Holzknecht, Dr. *G.*, und Dr. *R. Kienböck*, „Zur Technik der
Röntgenaufnahmen" (Qualität der Röhre, Ruhe des Objectes).
Wien, 1901.

Hübl, *A. Freiherr von*, „Beitrag zur Technik der Karten-
erzeugung". Verlag des k. u. k. Militär-geographischen In-
stitutes. Wien, 1901.

Hübl, *A. Freiherr von*, „Die topographische Aufnahme des
Karls-Eisfeldes in den Jahren 1899 und 1900". Verlag von
R. Lechner, Wien, 1901.

Hübl, *A. Freiherr von*, „Die Entwicklung der photographischen
Bromsilbergelatine-Platte bei zweifelhaft richtiger Exposi-
tion". Zweite, gänzlich umgearbeitete Auflage. Verlag von
Wilhelm Knapp, Halle a. S., 1901. Preis 2,40 Mk.

Katalog der Jubiläumsausstellung der Photographischen Ge-
sellschaft in Wien anlässlich ihres 40jährigen Bestandes.
I. und 2. Auflage. Selbstverlag, Wien, 1901.

Katalog der photographischen Jubiläumsausstellung des
Deutschen Photographen-Vereines in Weimar. Verlag von
K. Schwier, Weimar, 1901.

Kauer, Dr. *Anton*, „Milchglasphotometer". Sonderdruck.
Verlag von G. D. W. Callwey, München, 1901.

Kienböck, Dr. *Robert*, „Zur Pathologie der Hautveränderungen
durch Röntgenbestrahlung bei Mensch und Thier. Separat-
Abdruck aus „Wiener medic. Presse", Wien. Verlag von Urban
Schwarzenberg, 1901.

Klimsch's Graphische Bibliothek. Eine Sammlung von Lehr-
büchern aus allen Gebieten der graphischen Künste im
Verlage von Klimsch & Co., Frankfurt. Hiervon liegen bis
jetzt vor:
 Band I: „Die Praxis der modernen Reproductions-Ver-
 fahren". I. Auflage 1898. 8⁰, gebunden 3 Mk.

Band 2: „Receptsammlung aus dem photomechanischen Betriebe der technischen Lehr- und Versuchsanstalt von Klimsch & Co.". 1. Auflage. 1898. 8⁰ gebunden 2 Mk.

Band 3: „Farbe und Papier im Druckgewerbe". 1. Auflage 1900. 8⁰, gebunden 3 Mk.

Band 4: „Der lithographische Umdruck". 1. Auflage 1900. 8⁰ gebunden 3 Mk.

Band 5: „Guttenberg und seine berühmtesten Nachfolger im ersten Jahrhundert der Typographie". Erste Auflage 1900, XII und 211 Seiten, 8⁰, reich illustrirt. Preis elegant gebunden 3 Mk.

Band 6: „Der Satz und die Behandlung fremder Sprachen". Ein Hilfsbuch für Schriftsetzer und Correctoren. Zweite Auflage 1901. XII und 224 Seiten 8⁰. Preis elegant gebunden 3 Mk.

In Vorbereitung:
Band 7: „Anfangsgründe für Schriftsetzerlehrlinge". Dritte Auflage.

Knapp, Dr. *L.*, „Geburtshilflich-stereoskopische Aufnahmen". Leinwandmappe mit 28 Tafeln. Verlag von Seitz & Schauer. Preis 5 Mk.

Kostersitz, Dr. *Carl*, „Ueber photographische Sternschnuppen-Aufnahmen. Separat-Abdruck aus der Zeitschrift „Sirius", Leipzig, 1900.

Kostersitz, Dr. *Karl*, „Ueber die photographische Beobachtung der Sonnenfinsterniss vom 28. Mai 1900". Wien.

Krügener, Dr. *R.*, „Kurze Anleitung zur schnellen Erlernung der Momentphotographie". 6. Auflage. Verlag von Gustav Schmidt (vorm. Robert Oppenheim), Berlin. Preis 50 Pfg.

Krüss, Dr. *Hugo*, „Die Anwendung einer Scala bei mehrprismigen Spectralapparaten mit automatischer Einstellung". Separat-Abdruck. Verlag von J. Springer, Berlin 1901.

Lichtenberg, *C.*, „Die indirecte Farbenphotographie in der Hand des Amateurs". Verlag von H. Hildebrandt, Stolp, 1901.

Liesegang, *Hermann L.*, „Chlorsilber-Schnelldruckpapier". Ed. Liesegang's Verlag, Düsseldorf, 1901.

Liesegang, Dr. *Paul E.*, „Der Kohledruck". Mit Ergänzungen von Rapb. Ed. Liesegang. 12. Auflage mit 24 Holzschnitten. Ed. Liesegang's Verlag (Rud. Helm), Leipzig, 1892. Preis 2,50 Mk.

Löscher, *Fritz*, „Leitfaden der Landschaftsphotographie". Mit 24 erläuternden Tafeln. Verlag von Gustav Schmidt, Berlin, 1901. Preis 3,60 Mk.

Meyer, Bruno, „Am Ende des Jahrhunderts". 20. Bd.: „Die bildenden und reproducirenden Künste im 19. Jahrhundert"; I. Theil: „Die Reproduction mit Einschluss der Photographie". Verlag von Siegfried Cronbach, Berlin, 1901. Preis ord. 3 Mk.

Meta, Oscar, „Das Gesammtgebiet des Ueberdruckes". Verlag von Josef Heim, Wien, 1900.

Neuhauss, Dr. *R.,* „Lehrbuch der Projection". Mit 66 Abbildungen. Verlag von Wilhelm Knapp, Halle a. S. 1901. Preis 4 Mk.

Orostini, W. von, „Belichtungstabelle für photographische Aufnahmen für Urockenplatten von 18 bis 20 Grad". 5. Auflage. Verlag von Hugo Peter, Halle a. S. Preis 40 Pfg.

Parzer-Mühlbacher, Alfred, „Der moderne Amateur-Photograph". Mit 8 Tafeln und 48 Textbildern. A. Hartlebens Verlag, Wien.

Paul, F., „Handbuch der kriminalistischen Photographie". Verlag von J. Guttentag, Berlin.

Photographische Bibliothek. Verzeichniss der in den Jahren 1895 bis 1901 in Italien und dem gesammten Auslande erschienenen Bücher und Zeitschriften über Photographie und Reproductionstechnik; dieser Katalog wird demnächst bei Carlo Clausen, Turin, Via Po Nr. 19, erscheinen.

Pizzighelli, Col. *G,* „Anleitung zur Photographie". Elfte Auflage. Verlag von Wilhelm Knapp, Halle a. S., 1901. Preis 4 Mk.

Rohr, M. v, „Ueber ältere Portraitobjective. Separat-Abdruck. Verlag von Jul. Springer, Berlin, 1901.

Romanesco, Th., „Praktische Anleitung zur Herstellung haltbarer Photographien mittels des Pigment- und des Platindruckes. Verlag des „Apollo", Dresden 1901. Preis 1,20 Mk.

Schaum, Dr. *Karl,* „Die Structur der Negative". Marburg a. L. 1900.

Schmidt, Hans, „Anleitung zur Projection photographischer Aufnahmen und lebender Bilder (Kinematographie). Mit 56 Figuren im Texte. Verlag von Gustav Schmidt, Berlin, 1901. Preis 3 Mk.

Schmidt, Prof. *F.,* „Photographisches Fehlerbuch". Erster Theil. Zweite Auflage. Verlag von Otto Nemnich, Wiesbaden, 1901.

Schmidt, Prof. *F.,* „Compendium der praktischen Photographie". 8. Auflage. Verlag von Otto Nemnich, Wiesbaden, 1900.

Schnauss, Hermann, „Die Blitzlicht-Photographie". Mit 60 Illustrationen im Texte und 8 Kunstbeilagen. Dritte.

umgearbeitete Auflage. Ed. Liesegang's Verlag (Rud. Helm), Leipzig. Preis 2,50 Mk.

Schumann, V., „Ueber ein verbessertes Verfahren zur Herstellung ultraviolettempfindlicher Platten". Separat-Abdruck aus den Annalen der Physik. Verlag von J. A. Barth, Leipzig.

Schürmayer, Dr. *B.*, „Beiträge zur Röntgoskopie und Röntgenphotographie". Verlag von Seitz & Schauer, München, 1901.

Schwarzschild, Dr. *Karl*, „Ueber die photographische Vergleichung der Helligkeit verschiedener Sterne". Verlag von L. Gerold's Sohn, Wien, 1900.

Schwier, K, „Die Emailphotographie". Eine Anleitung zur Herstellung von eingebrannten Photogrammen auf Email, Glas und Porzellan. 4. verbesserte Auflage. Verlag von Bernh. Friedr. Voigt, Weimar, 1902. Preis 1,50 Mk.

Springer, Anton, „Handbuch der Kunstgeschichte". Bd. 1. Das Alterthum. 6. Auflage. Verlag von C. A. Seemann, Leipzig und Berlin. In Leiwand gebunden 8 Mk.

Stratz, Dr. *C. H.*, „Die Schönheit des weiblichen Körpers". Den Aerzten und Künstlern gewidmet. Mit 180 theils farbigen Abbildungen im Texte, 5 Tafeln in Heliogravüre und 1 Tafel in Farbendruck. Zehnte Auflage. Verlag von Ferd. Encke, Stuttgart, 1901. Preis geheftet 12 Mk., gebunden 13,40 Mk.

Thiele, Adolf, „Hinauf zur bildenden Kunst". 40 Seiten Octav. Verlag von Richter, Chemnitz. Preis 20 Pfg.

Traube, Arthur, „Ueber photochemische Schirmwirkung". Inaugural-Dissertation. Verlag von E. Ebering, Berlin, 1901.

Trommsdorff, Dr. *H*, „Ueber die Dispersion Jenaer Gläser im ultravioletten Strahlengebiete".

Valenta, Professor *E*, „Zur Bestimmung der Deckkraft von Druckfarben". Separat-Abdruck. Wien, 1901.

Valenta, Professor *E.*, „Ueber das Verhalten verschiedener Farblacke aus Theerfarbstoffen als Druckfarben und als Wasserfarben. Separat-Abdruck. Wien, 1901.

Vanino, Dr. *L.*, und Dr. *E. Seitter*, „Der Formaldehyd". Darstellung, Eigenschaften und Anwendung in der Technik und Medicin. A. Hartleben's Verlag. Wien, Pest und Leipzig, 1901.

Vogel, Dr. *E.*, „Taschenbuch der praktischen Photographie". Ein Leitfaden für Anfänger und Fortgeschrittene, 8. und 9. Auflage. Verlag von Gustav Schmidt (früher Oppenheim), Berlin, 1901.

Vogel, H W, „Photographie". Ein kurzes Lehrbuch für Fachmänner und Liebhaber. Bearbeitet von seinem Sohne

Dr. *E. Vogel.* Verlag von Friedr. Vieweg & Sohn, Braun-schweig, 1900.

Voigtländer & Sohn, Act.-Ges., „Objective und Hilfsapparate für Photographie". Braunschweig.

Volkmer, Ottomar, „Ueber Plastographie und Photosculptur". Separat-Abdruck aus dem 15. Jahrbuche des Pensions-Unterstützungs-Vereins der k. k. Hof- und Staatsdruckerei zu Wien.

Walter, Crane, „Von der dekorativen Illustration des Buches in alter und neuer Zeit". Aus dem Englischen von L. und K. Burger. Mit etwa 160 Beilagen und Abbildungen.

Weinberger, Dr. *Maximilian,* „Atlas der Radiographie der Brustorgane". Verlag von Emil M. Engel, Wien, 1901.

Winkelmann, A., „Einwirkung einer Funkenstrecke auf die Entstehung von Röntgenstrahlen". Verlag von J. A. Barth, Leipzig, 1900.

Wolf, M., „Die Entdeckung und Katalogisirung von kleineren Nebelflecken durch die Photographie". Separat-Abdruck. Verlag von H. Franz, München, 1901.

Ziegler, Walter, „Die Techniken des Tiefdruckes", mit be-sonderer Berücksichtigung der manuellen, künstlerischen Herstellungsverfahren von Tiefdruckplatten jeder Art. Mit 80 Illustrationen und 2 Tiefdruckplatten. Verlag von Wilhelm Knapp, Halle a. S., 1901.

Zsigmondy, R., „Ueber die Absorption des Lichtes in Farb-gläsern". Verlag von J. A. Barth, Leipzig, 1901.

Zucker, Dr. *Alfred,* „Repetitorium der Photochemie". Zum Gebrauche für Studirende, Fachphotographen und Amateure. A. Hartleben's Verlag, Wien.

Französische Literatur.

Abmonville, E. de, „La Photographie amusante". Fischer-backer, Paris, 1901.

„Atlas photographique de la Lune", publié par l'Observatoire de Paris, exécuté par M. Loewy, Directeur de l'Observatoire, et l'. Puiseux, Astronome adjoint à l'Observatoire. 5 fascicules, 1896, 1897, 1898, 1899, 1900. Chaque fascicule comprend un volume in-4º de 40 à 60 pages et un atlas de 6 ou 7 planches in-folio (64 × 80). Prix de chaque fascicule 30 frcs.

Berthier. A., „L'Électricité au service de la Photographie" (dessins de l'auteur). Charles Mendel, éditeur, Paris 1901.

Boissonnas, F., „La Photographie binoculaire". Ch. Mendel, éditeur, Paris.

Boyer, Jacques, „La Photographie et l'etude des nuages". Un volume illustré de 21 planches. Charles Mendel, éditeur, 118 Rue d'Assas, Paris. Prix 2 frcs.

Burton, W. K., „Fabrication des Plaques au Gelatino bromure". Traduction de G. Huberson. Gauthier-Villars, Paris, 1901.

Burton, W. K., „A-B-C de la Photographie moderne". Bearbeitet von G. Huberson. 5. Auflage. Gauthier-Villars, Paris, 1901.

Courrèges, A., „Les Agrandissements photographiques". Gauthier-Villars, éditeur, Paris, 1901. Prix 2 frcs.

Darby, Paul, „La Photographie au charbon", traite pratique et simplifié. 1 volume in-18 jésus. Prix 1,50 frcs.

Delamarre, A., „Les méthodes de développement". Un vol. in-18°. H. Desforges, éditeur, 41 quai des Grands-Augustus, Paris. Prix broché 1,50 frcs.

Delamarre, A., „Les agrandissements d'amateurs". Charles Mendel, Paris, 1901.

„*Développement* automatique à deux cuvettes, Le". Auszug aus der „Photo-Revue". Charles Mendel, Paris, 1902.

Donnadieu, A. L., „La Photographie des objets immergés". Charles Mendel, éditeur, Paris. Prix 10 frcs.

Dujardin, L., „Traité pratique de la Photographie des couleurs". 5me édition, in-8°. Paris.

Emery, M H., „Le Procédé à la Gomme bichromatée". Charles Mendel, Paris, 1902.

Fabre, C., „Aide-mémoire de Photographie" pour 1901. Publié sous les auspices de la société photographique de Toulouse. Prix 1,75 frcs.

Froelicher, le capitaine, „Physique photographiques". Une brochure in-18°, avec figures explicatives. Ch. Mendel, Paris. Prix 3 frcs.

Graby, A., „Photographie des couleurs, nouveau procédé à la portée de tous". Édité par le Photo-Club du Haut-Jura (Saint-Claude).

Guillon, Gabriel, „Les agrandissements". Gauthier-Villars, Paris, 1901. Prix 2,75 frcs.

Héliécourt, René de, „La Photographie vitrifiée, recueil de procédés complets pour l'éxecution, la mise en couleurs et la cuisson des émaux photographiques, miniatures, céramiques, vitraux etc.". Charles Mendel, éditeur, Paris, 1901.

Huberson, G., „Fabrication des plaques au gélatino bromure". Traduction par W. H. Burton. Nouveau tirage. In 18 jésus avec figures. Gauthier-Villars, Paris, 1901. Prix 50 Cts.

Kiesling, M., „La Manipulation des Pellicules". Traduit de l'allemand par L. Lobel. Charles Mendel, éditeur, Paris.

Klary, C., „La Photographie d'art à l'exposition universelle de 1900". Gauthier-Villars, Paris, 1901. Prix 6,50 frcs.

Martens et *Micheli,* „Appareil et methode pour la mesure de l'action de la lumière sur les plaques photographiques". Genf 1901.

Mathet, L., „Traité de Chimie photographique". Deuxième édition, Bd. I. Notions générales de Chimie, Methodes analytiques, Théorie des procédés photographiques. Charles Mendel, Paris, 1902.

Mée, A. Le, „La Photographie dans la Navigation et aux Colonies". Enseigne de Vaisseau. Un volume in-16°. Charles Mendel, éditeur, Paris. Prix 2,50 frcs.

Molimé, Marcel, „Comment au obtient un cliché photographique". B. Brunel & Cie., 55 Rue Monsieur-le-Prince, Paris. 1901. Prix 2,75 frcs.

„*Negatifs sur papier, Les*" (Bibliotheque de la „Photo-Revue"). Charles Mendel, éditeur, Paris.

Petersen, Julius, „Méthodes et théories pour la résolution des problèmes de constructions géométriques", avec application à plus de 400 problèmes. Traduit par O. Chemin, ingénieur des Ponts et Chaussées. 3. édition. Petit in-8°, avec figures; 1901. Preis 4 frcs.

„*Photographie binoculaire, La*". Charles Mendel, éditeur, Paris. Prix 75 Cts.

„*Photographie des commençants*", par l'éditeur de la Photographie. In 12°. Paris. Prix 50 Cts.

Prinz, W., „De l'emploi des photographies stéréoscopiques en sélénologie". Hayez, Brüssel, 1900.

Quénisset, F., „Application de la Photographie à la Physique et à la Météorologie". Un volume broché avec 26 figures et planches en simili-gravure. Charles Mendel, éditeur, Paris. Prix 1,25 frcs.

Quénisset, F., „Phototypes sur papier au Gélatino bromure". Un volume in-18 jésus de VI et 40 pages, avec spécimen. Gauthier-Villars, Paris, 1901. Prix 1,25 frcs.

Ris-Paquot, „Les clichés sur zinc", en demi teintes et au trait, s'imprimant typographiquement. Une brochure illustrée d'après les croquis de l'auteur et ornée d'une planche spécimen, in-8°. Charles Mendel, Paris. Prix 2 frcs.

Vidal, Léon, „Les progrés de la Photogravure. Gauthier-Villars, Paris. Preis 1,75 frcs.

Englische Literatur.

Abney's „Treatise on Photography". 10. Auflage. Verlag von Longmans, Green & Co., London, 1901.

Abney, W., „A Treatise on Photography". K. l. B., D. l. L., F. R. S. Longmans, Green & Co., Paternoster Row, London. Price 5 sh.

Albumen and Plain Paper Printing. (Dawbarn & Ward, Farringdon Avenue, E. C.) Nr. 21 of the „Photo-Miniature".

Berkeley, Walter, „The Technics of the Hand-Camera". Coventry, Published by Sands & Co., 12 Burleigh Street, Strand, London WC. Price 5 sh.

„*Bromide, Monthly, The*", A Magazine Recording Progress in Bromide Photography. Edited by Professor Bruno Meyer, Ph. D., Juan C. Abel, Franz. Statius, Ph. D., The Rotograph Co., Publishers.

Brown, Ed. George, „Photographic apparatus". Making and reparing. Dawbarn & Ward, Ltd., Farringdon Avenue 6, London, 1902. Price 1 sh.

„*Casket of Photographic Gems, A*". 128 pages. Published by Carter & Co., 5 Furnivalstr., Holborn, E. C. Price 1 sh.

Carbon Colour Chart. The „T. J. C.". Prepared by Thomas Klingworth & Co., The Photo-Works, Willesden Junction.

Catalogue illustrated of the forty-sixth annual exhibition of the Royal Photographic Society. 1901. Price 1 sh.

Catalogue of Apparatus for Colour-Photography, Orthochromatic-Photography and Photo-micrography. Published by Messrs. E. Sanger Shepherd & Co., 5, 6 and 7 Gray's Innpassage. Red Lion Street. Holborn, London WC.

Clive Holland. How to Take and How to Make Photographs, 122 pages. C. Arthur Pearson, Ltd., Henrietta Street, Coventgarden, London WC. Price 1 sh.

Douglas English. Photography for Naturalists. Illustrated by the Authors. Photographs from the living objects. Iliffe & Sons, Ltd., London 1901.

Fithian, A. W., „Practical Collotypic". Iliffe, Sons & Sturmey, Ltd., London. Price 2 sh. 6 d.

Greenwich, Christie W. H. M., „Results of the spectroscopic and photographic observations made at the royal observatory Greenwich in the year 1899". Edinburg, 1900.

„*Gum-Bichromate Printing*". Published in England by Dawbarn & Ward, Farringdon Avenue, London E. C.

Hartley, W. N, „The action of heat on the absorption spectra and chemical constitution of saline solutions". Dublin Williams and Norgate, 1900.

Hasluck, Paul N., „Photographic Cameras and Accessories and Optical Lanterns and Accessories. Cassell & Co., Ltd., London. Price 1 sh.

Hodges, John A., „Pictorial Landscape Photography". III pages, 35 illustrations. The Photo-Beacon Co., Chicago. Price I Doll.

Lambert, Rev. F. L, „Lantern Slide-Making". Published by Hazell, Watson & Viney, Ltd., I Creed Lane, Ludgate Hill, London E. C. Price I sh.

Manly, Thomas, „Lessons in Ozotype". The Ozotype Co., London 1901.

Meyer, Prof. *Bruno*, siehe „The Bromide Monthly".

Pike, Oliver G., „In Birdland with Field-glass and Camera". 280 pages, about 90 illustrations. T. Fisher Unwin, Paternoster-square, London E. C.

„*Photograms of the Year 1901*". Published by Dawbarn & Ward, London.

„*Photographer's* Peerless Note-Book". G. Houghton & Sons, 88 and 89 High Holborn, London W. C.

„*Photographing at Night*", is the title of the current issue (Nr. 31) of the Photo-Miniature. Published by Dawbarn & Ward, Farringdon Avenue, London E. C.

„*Practical Radiography*". Edited by A. W. Isenthal F. R. P. S. and H. Snowden F. R. P. S. Published by Dawbarn & Ward, Farringdon Avenue, E. C. Price 6 sh.

„*Samples of Carbon Tissues*". Manufactured by Thomas Illingworth & Co., The Photographic Works, Willesden Junction, N. W.

Smith, A. E., „Colour Photography". Published by Hazell, Watson & Viney, Ltd., I Creed Lane, Ludgate Hill, London E. C. Price I sh.

Smithells, Arthur, „The Spectra of Carbon Compounds". Leeds 1901.

„*Tella Handbook of Photography and Price List*". Published by the Tella Camera Co. (W. E. Dunmore Proprietor), 110 Shaftesbury Avenue, London W. C.

„*Three Colour* Half Tone Printing". Specimens. By the Graphic Art Society, Geneva.

Tindall, W. E., „The selection of subject in Pictorial photography". Iliffe & Sons, Ltd., London, 1901.

„*Treatment of Photo-Wastes*", is the title of a useful little booklet sent out by R. Pringle & Sons, 40 and 42 Clerkenwell Road, London.

Wallihan, A. G., „Camera Shots at Big Game" (reich illustrirt. photographische Thieraufnahmen nach dem Leben). Doubleday, Page & Co., New-York, 1901.

Waterhouse, J., „Notes on the Early History of the Camera-Obscura". Harrison & Sons, London 1901.

Waterhouse, J., „The Sensitiveness of silver and of some other metalstolight. Harrison & Sons, London, 1901.

Welborne, Piper, „A first book of the lens". Published by Hazell, Watson & Viney, Ltd., 1 Creed Lane, Ludgate Hill, London E. C. Price 2 sh. 6 d.

Wellcome's „Photographic Exposure Record and Diary" 1901 Burroughs. Wellcome & Co., Snow Hill Buildings, London. Price 1 sh.

Italienische Literatur.

Barberis, Luigi, „La Pittura per i Dilettanti fotografi". Terza edizione. Raffaello Giusti, editore, Livorno, 1901.

Catalogo della Opere più importanti di Fotografia e Arti grafiche. Pubblicate in Italia ed all' Estero dal 1895 al 1901. Libreria internazionale di Carlo Clausen, Torino, Via Po, n. 19.

Muffone, Dott. *Giovanni,* „Come dipingo il Sole". Fotografia per i dilettanti. 5. edizione di pag. XVIII—385, 11 tavole e 99 incisioni. Ulrico Hoepli, editore, Milano, L. 3.

Namias, Professor *Rudolfo,* „Chimica fotografica '. Seconda edizione.

Paganini, P., „Fotogrammetria". Verlag von Ulrico Hoepli, Mailand, 1901.

Santoponte, Dott. *Giov.,* „Annuario della Fotografia e delle sue pubblicazioni, presso la Redazione dell'Annuario, Roma, 1901.

Jahrbücher.

„*Adams and Co.'s Photographic Annual 1901—1902*". Published by Adams and Co., 81 Aldersgate Street E. C. and 26 Charing Cross Road W. C. Price 1 sh.

„*Agenda du photographe et de l'amateur*". 8. Année 1902. Charles Mendel, 118 rue d'Assas, Paris. Prix 1 fr.

„*Annuaire formulaire illustré*". Paris, Société des Amateurs Photographes.

„*Annuaire de la Photographie et Accessoires*". Paris, rue Grenéta 50. 1902. Prix 1 fr.

„*Annuaire général et international de la Photographie*" (11. Année) publié sous la direction de M. Marc Le Roux. Paris, E. Plon, Nourrit et Co., rue Garancière. 1902. 5 fr.

„*Annuaire pour 1901*". De l'Union nationale des Sociétés photographiques de France". Paris. Gauthiers - Villars. Prix 1 frcs.

„*Annuaire de la Photographie pour1902*" par Abel Bucquet. Paris.

„*Annuario della Fotografia*". Rome, Dr. Giovanni Santo-
ponte. 1902.

„*Anthony's international Bulletin*". London, edited by
F. H. Harrison, published by Percy Lund and Co., Memorial
Hall E. C. 1902. Price 2 sh. 6 d.

Balagny, G., „Union nationale des sociétés photographiques
de France". Annuaire pour 1901. Verlag von Gauthier-
Villars, Paris.

„*Blue Book of Amateur Photographers*". Edited by Walter
Sprange. Published by Charles Straker & Co., London,
38 King William Street, E. C. 1902. Price 2 sh. 6 d.

Bolas, „Photographic Annual".

Brunel, G., „Carnet-Agenda du Photographie". Paris, J. B.
Baillière et fils, 19 rue Hautefeuille. Prix 4 frcs.

Burton, W. K., „Manual of Photography". London, Percy
Lund & Co. 1902.

„*Deutscher Photographen-Kalender*" siehe Carl Schwier.

Dillaye, Frédéric, „Les Nouveautés Photographiques" (Année
1901 et 1902) 9e complément Annual à la theorie, la pratique
et l'art en Photographie. Paris, Librairie Illustrée, 8 rue
St. Joseph.

Eder, Dr. *J. M.*, „Jahrbuch für Photographie und Repro-
ductionstechnik" seit 1887 bis 1902. Halle a. S., Verlag
von Wilhelm Knapp. Preis pro Jahrgang 8 Mk.

„*Engelmann's Kalender für Buchdrucker, Schriftgiesser,
Lithographen, Holzschneider*". IX. Jahrgang. I., II. und
III. Theil. Berlin, Verlag und Eigenthum von Julius Engel-
mann, Lützowstrasse 97. 1902.

Fabre, C., „Aide-Mémoire de Photographie pour 1902".
(27. année.) Gauthier-Villars et fils. Prix 1,75 fr.

Fallowfield's „Photographic Annual". (42. Jahrgang.) London,
146 Charing Cross Road W. 1902. Price 1 sh. 6 d.

„*Fotografisch Jaarboek*". Hoofdredacteur Meinard van Os.
X. Jahrg. 1902. Amsterdam. Prijs 1 f.

„*Fotografisk Tidskrifts Arsbok*". Stockholm, Albin Roosval.
1901—1902. X. Jahrg.

„*Fotografitscheski jegodnik*" (russisches Jahrbuch). St. Peters-
burg, J. L. Wösner.

„*Gut Licht*". Internationales Jahrbuch und Almanach für
Photographen oder Kunstliebhaber. Redigirt von Hermann
Schnauss. Verlag des „Apollo". VII. Jahrgang. 1902.
Dresden, Franz Hoffmann. Eleg. geb. 1,50 Mk.

„*Hazell's Annual for 1901*". Edited by William Palmer.
B. A. Published by Hazell, Watson and Viney Ld. London.
Price 3 sh. 6 d.

„*Helios*", Russisches Jahrbuch für Photographie. Herausgeber Th. Wössner, St. Petersburg. Erscheint seit 1891 (in russischer Sprache).

„*Illustrated Annual of Microscopy for 1901*". IV. Jahrgang. London, Percy Lund Humphries Co., Ltd. Preis 2,50 Mk.

„*Indicateur-Almanach de la Photographie*". Paris. L. Gastine A. Lahure, rue de Fleurus 9.

„*Kalender für Photographie* und verwandte Fächer". V. Jahrgang 1902. Herausgegeben von C. F. Hoffmann. Wien, Verlag von Moritz Perles. 3 Mk.

Klimsch's „Jahrbuch der graphischen Künste". Verlag von Klimsch & Co. in Frankfurt a. M. 1901, Bd. 2, 228 Seiten in-4⁰ mit vielen Illustrationen. Preis 5 Mk.

L'Agenda, siehe „Agenda".

„*Liesegang's* Photographischer Almanach und Kalender für 1902". 22. Jahrgang. Leipzig, Ed. Liesegang's Verlag. 1 Mark.

„*Magic Lantern Journal and Photographic Enlarger Almanac and Annual 1901—1902*". VI. Jahrgang. Ed. by J. H. Taylor, London, 9 Carthusian Street, E. C.

Miethe, Dr., „Taschenkalender für Amateurphotographen". Berlin, Verlag von Rudolf Mückenberger. XII. Jahrg. 1901.

Muller, A., „ Annuaire de l'Imprimerie, XI. année". Paris 1901. Prix 2 frcs.

„*Notis-Kalender* für Chemigraphen und Reproductionstechniker". Herausgegeben von C. Fleck. Verlag von Wilhelm Knapp, Halle a. S.

„*Penrose's Pictorial Annual for 1901*". Vol. 6. Edited by William Gamble, London, Penrose & Co., 8 and 8t. Upper Baker, Street, Lloyd Square, London W. C.

„*Photograms of the Year 1901*". A pictoral and literary record of the best photographic work of the year. One volume in-8⁰ of 192 pag., with noumerous illustrations. Published for the Photogram, Dawbarn & Ward, Ltd., London, 1901. Price 2 sh.

„*Photography Annual*". Edited by Henry Sturmey. Published by Iliffe and Son. London. 2 St. Bride Street, Ludgate Circus E. C. 1901. Price 2 sh. 6 d.

„*Photographic Mosaics*". An annual record of photographic progress by Edward L. Wilson. 37th Year 1901. New York, Edw. L. Wilson (London, by Dawbarn & Ward, Ltd.).

„*Primus*, Lanternists Pocket Book". The 1901—1902 edition of this annual. Edited by W. F. Butcher, publishers W. Butcher & Sons, Blackheath, London, S. E.

„*Process Work Year Book*". Penrose's Annual for 1901. London, Penrose and Co., 8 Upper Baker Street, Clerkenwell. Price 1 sh.

Reyner, Albert, „L'année photographique". Charles Mendel, Paris.

Santoponte, Giov, „Annuario della Fotografia". Rome, 1901.

Schwier, Carl, „Deutscher Photographen-Kalender (Taschenbuch und Almanach) für 1902". XXI. Jahrgang. Weimar, Verlag der „Deutschen Photographen-Zeitung". 2,50 Mk. Erscheint seit 1899 in zwei Theilen.

Stolze, Dr., und *Miethe*, Prof. Dr., „Photographischer Notizkalender für 1902". Halle a. S., Wilhelm Knapp. 1,50 Mk.

„*Taschenbuch für Freunde der Lichtbildkunst*". Herausgegeben von J. Gossel. VII. Jahrgang. 1901. Aachen, Albert Jacobi & Co.

„*Taschenkalender* für Lithographen, Steindrucker, Karto- und Chemigraphen, Zeichner und verwandte Berufe". 1902. II. Jahrgang. Herausgeber Carl Kluth und Robert Moritz, Halle a. S. Zu beziehen durch C. Kluth, Halle a. S., Hohestrasse 1. Preis 1 Mk.

„*The American Annual of Photography and Photographic Times Almanac for 1902*". Verlag von The Scovill and Adams Co., New York, 60 and 62 E. Eleventh Street.

„*The British journal almanac and photographers daily companion*". Trail Taylor. London, J. Greenwood and Co., 2 York Street W., Covent Garden. 1902. Price 1 sh.

„*The Ilford Year Book 1902*". Published by the Britannia Works. Price 1 sh.

„*The imperial Hand Book for 1902*". The imperial Dry Plate Company, Cricklewood N. W.

„*The international Annual of Anthony's Photographic Bulletin 1902*". Edited by W. J. Scandlin. New York, E. and H. T. Anthony & Co., London, Percy Lund & Co.

„*The Photographers Miniatur Annual*". By F. Bolas F. L. C. London, Carter & Co., 5 Furnival Street E. C.

„*The Photographers Pocket Diary and Exposure Note Book*". London, Charles Letts & Co.

„*The Practical Photographers Almanac*". Bradford, Percy Lund and Co. und New York.

„*The printers Year Book and Diary 1901*". Verlag: „The Press", London E. C., 139—140 Fleet Street.

„*The Process Year Book for 1901*". Edited by Mr. C. W. Gamble, and published in America by Mr. G. Gennert, 24 E. Thirteenth Street, New York. London, Penrose and Co. Price 1 sh.

„*The Year Book of Photography 1901*". Vol. 42. London, „Photo News" office, 9 Cecil Court, Charing Cross Road, W. C. Price I sh. Cloth Bound I sh. 10 d.

„*The Photographic Dealers Annual*". By Arthur C. Brookes, London, Farringdon Street.

„*van den Bergh, J. J. M. M.*, „Het Fotografisch Jaarboekje en Almanak voor het jaar 1901". Onder Redactie. Een 8° deel met vele bijlagen en figuren in den tekst. Laurens Hansma, Apeldoorn 1900. Prijs 1,90 frcs., gebonden 2,50 frcs.

„*Wellcome's Photographic Diary and Exposure Record for 1901*". Published by Burroughs Wellcome & Co. Snow Hill Buildings, London E. C. Price I sh.

„*Wünsche's* photographischer Taschenkalender für 1901". Dresden, Verlag von E. Wünsche, Fabrik photographischer Apparate. (Von einem Freunde der Lichtbildkunst.) I Mk.

Nachtrag

zu den

Original-Beiträgen.

Vandel, Salzwedel

Nachtrag zu den Original~Beiträgen.

Die „Orthotypie", eine neue Reproductionstechnik.

(Mittheilung der Böhm. Graphischen Gesellschaft „Unie" in Prag.)

Beinahe ebenso alt, wie die Erzeugung von Hochdruck-clichés überhaupt, ist das Bestreben, den Raster entbehrlich zu machen und an Stelle der störenden, gleichmässig das Bild seines Lebens beraubenden Linien ein Halbtonbild zu bringen, das den prickelnden Reiz der scharfen Details eines Bildes in unveränderter Weise im Hochdrucke selbst bei grossen Auflagen zu bringen im Stande ist.

Dies zu erreichen, ist, wie die Beilage „Orthotypie, eine neue Reproductionstechnik" zeigt, Herrn Jan Vilim (Böhm. Graphische Gesellschaft Unie in Prag) in vorzüglicher Weise gelungen. (Siehe die mittels dieses Verfahrens hergestellte Beilage am Schlusse dieses Bandes.)

Soweit es möglich ist, werden hier einige Notizen über das neue Verfahren beigefügt. Es wird unter einem Halbtonnegative auf eine mit einer lichtempfindlichen Schicht präparirte Metall- oder Steinunterlage im Lichte copirt und das nach der Entwicklung erhaltene Bild, nachdem dasselbe durch chemische Processe in ein der Grösse des Bildes angemessenes gröberes bis ganz feines Korn zerlegt wurde, als Aetzgrund für das Hochdruckcliché oder für den Stein benutzt.

Die Vortheile sind ins Auge springend:

Vergegenwärtigt man sich die langsame Procedur der Chromolithographie, bis die 12 bis 14 und oft mehr Farben gezeichnet und für den Druck hergestellt sind, während hier von den drei oder vier Farbenauszügen Copien auf den Stein hergestellt, geätzt, corrigirt werden und die Steine druck-

fertig sind, so findet man, ganz abgesehen, dass dieser photo-
graphische Process ungleich getreuer arbeitet als ein nur zu
oft des künstlerischen Verständnisses barer Lithograph, dass
dieser Arbeitsprocess eine ganz wesentliche Zeit- und Arbeits-
ersparniss für unsere chromolithographischen Anstalten be-
deutet. Das Verfahren ist heute noch zu jung, um diesem
jüngsten Kinde des Forschungstriebes auf photographischem
Gebiete seinen Lebensweg prophezeien zu können, nach
Ansicht hervorragender Fachmänner jedoch, die dasselbe
kennen lernten, ist es berufen, einen wichtigen Platz in der
Reproductionstechnik noch einzunehmen.

Es verdient noch hervorgehoben zu werden, dass diese
Neuerung auch für den Tiefdruck Verwendung finden und
hierdurch dem Dreifarben-Tiefdruck näher gerückt wird, da
die Passerschwierigkeiten durch Beseitigung des Pigment-
papieres bedeutend verringert erscheinen, und ist man auf
dem besten Wege, das Verfahren auch hier auszubeuten und
der Praxis dienstbar zu machen.

Autoren~Register.

Aarland 47. 85. 363. 647. 699.
Abbe 69.
Abegg 52. 60. 460. 463.
Abel 592.
Abmonville 706.
Abney 50. 54. 293. 479. 481. 488. 647. 709.
Acworth 526.
Adam 18.
Adams & Co. 711.
Adler 372. 686.
Ahrle 691.
Aigrot 307.
Alberini 219. 684.
Albert, A. 47. 48. 330. 331. 568. 632. 700.
Albert, E. 54. 176. 210. 334. 515. 533. 644. 648. 670.
Alker 609.
Altdorfer 44.
Amme 4.
Anders 560.
Andes 699.
Andresen 8. 22. 189. 191. 192. 499. 515. 548. 553. 572. 592.
Andriani 44.
Angerer, A. C. 326. 327. 643.
Angerer, K. 344.
Angerer & Göschl 328. 344. 628.
Angström 525.
Anreiter 588.

Ansboro 421. 686.
Anschütz 147. 229.
Anthony 384. 420. 554. 581. 712.
Archenhold 225.
Archibald 278. 507.
Arcy, D' 465.
Arndt 67.
Arnold 615.
Artigue 603.
Aschkinass 175.
Aschoff 273.
Atterberg 560.
Audra 429.
Auer 508. 576.

Backer 572.
Bade 699.
Baker 7. 9. 280. 468. 579. 585.
Balagny 522. 712.
Baltin 274.
Bamforth 286.
Bang 172. 173.
Barbaro 513.
Barbaris 711.
Barnard 539.
Baron 684.
Barr 219.
Baschin 506.
Bauer 674.
Baur 608.
Bausch & Lomb 278. 347. 350.

46

46*

Sharp & Hitchmough
Sheppard
Shufeldt
Sichel
Sieberg
Siebert
Siegel & Butziger
Siegen, v.
Siegrist
Siemens & Halske
Sievers
Sigriste, siehe Siegrist.
Silber
Silberer
Silberstein
Simon
Simpson
Smith
Smith, A. E.
Smith, Ryle
Smithells
Soden, v.
Spitta
Spitzer
Spörl
Springer
Sprung
Stadler v. Wolffersgrün
Stammer
Staudenheim, v.
Steeb
Stegemann
Stein 190.
Steinbach
Steinhäuser & Petri
Steinheil
 355. 427.
Steinschneider
Stens
Stereoskopie Co.
Stern
Sterry
Steven
Stevens
Steyrer

Stillman
Stolze
 397. 433. 556. 714.
Stratz
Strauss
Strebel
Strecker
Strecker, O. C.
Strehl
Strong
Stürenburg
Süss
Sussex
Symmons
Székely

Tackels
Talbot, Fox
Talbot, R.
Tandy
Taylor
Taylor & Hobson
Tellkampf
Terra, De
Thiebault
Thiele
Thiersch
Thompson
Thomson
Thornton

Thornton & Pickard
Thorpe
Thouvenin
Thum
Tindall
Tischler
Tompson
Töpler
Toye
Traube
Traut
Trento
Trommsdorff
Truchelut

Saeh-Register.

7

Rieposbrom
Rodinal
Rofea - Entwicklungsapparat

Rohpapier
Roll - Cassetten
—, Filmzufuhr bei
—, Schaltvorrichtung
Röntgenstrahlen
— als Heilmittel
—, Beugung der
Rosalith
Rostschutzmittel
Rotations - Copien
— - Pressen, siehe Pressen.
Roleaux-Verschluss, Antriebs-
vorrichtung für
Routing - Maschinen

Sachverständigen - Collegium
344.
Salze, Einfluss auf angefärbtes
Bromsilber
Satrapplatten
Satz
Sauerstoff im Projectionswesen

Schablonendruck
—, Maschinen
Schärfe der Details
— — photographischen Bilder
356.
Schattirung als Merkmal des
Buchdruckes
Schifffahrtsphotographie
Schirmwirkung der Sensibili-
satoren, siehe dieses.
Schlitzverschluss
—, Anzeigevorrichtung
—, Veränderung der Spalt-
breite
Schnelltelegraph
Schusswaffen, Untersuchung
von, durch die Photographie

Schwärzen der verstärkten
Negative
Schwefelammonium, ab-
schwächende Wirkung
—, Einwirkung auf Brom-
silber - Gelatine
Schwefelsäure, Lichtempfind-
lichkeit
Schwefeltonung von Brom-
silberbildern
Schwellenwerth
Selenzellen
—, Zündvorrichtung
Semi - Emaille
Sensibilisatoren, Schirmwir-
kung
—, Theerfarbstoffe
—, Wirkung
Sensibilisiren
— photographischer Platten
für die Mikrophotographie

Sensibilisirung, optische,
Untersuchung
Sensitometer
— - Anzeigen, Vergleichen der
499.
Sensitometrie
— orthochromatischer Platten

Sepiablitzlichtpauspapier
Sepiaplatinbilder III.
Serienapparate, siehe Kine-
matographie.
Silberflecke, Entfernung
Silber - Keimwirkung
— - Photochlorid
— - Photochromien
— - Salze, komplexe
— - Subhaloïd
Silhouetten
Solarisation
—, Periodizität
Sonnenfinsternisse, Photo-
graphie der

Verzeichniss der Illustrations-Beilagen.

1. *Heliogravure* und Druck von Dr. E. Albert & Co. in München. — Photographische Portraitstudie der k. k. Graphischen Lehr- und Versuchsanstalt in Wien.

2. *Autotypie* von Weinwurm & Hafner, Chemigraphische Kunstanstalt in Stuttgart. — Photographische Aufnahme von C. Lindner in Wien.

3. *Duplex-Autotypie* und Druck von Meisenbach Riffarth & Co. in München. — Aufnahme von W. Weis, Hofphotograph in Wien.

4. *Traunsee.* Photographische Studie von Ministerialrath Dr. Karl R. v. Wiener in Wien. — Lichtdruck aus der k. k. Graphischen Lehr- und Versuchsanstalt in Wien.

5. *Zinkätzung,* mittels Wheeler's Metzograph-Raster hergestellt, von A. W. Penrose & Co. in London.

6. *Kupfer-Autotypie* des Graphischen Institutes Julius Klinkhardt in Leipzig. — Aufnahme von Hoffmann & Jursch in Leipzig.

7. *Aufnahme* von Philipp Ritter von Schoeller in Wien. — Lichtdruckfarbenprobe von Kast & Ehinger in Stuttgart.

8. *Heliogravure* und Kupferdruck von Meisenbach Riffarth & Co. in Berlin. — Aufnahme von C. Pietzner, Hofphotograph in Wien.

9. *Im Hauptlehrsaale der Universität zu Kairo.* Aufnahme von Josef Beck in Wien. — Lichtdruck von Chr. Sailer in Pforzheim.

10. *Autotypie* in Zink von Fischer & Dr. Bröckelmann. — Aufnahme von L. Grillich, Hofphotograph in Wien.

11. *Lichtdruck* von Dr. Trenkler & Co. in Leipzig. — Aufnahme von Philipp Ritter von Schoeller in Wien.

12. *Duplex-Autotypie* und Druck von Meisenbach Riffarth & Co. in München. — Aufnahme von Dr. V. Spitzer in Wien.

13. *Lichtdruck* von Sinsel & Co. in Oetzsch bei Leipzig. — Aufnahme von J. Nemirowsky in Prag.

14. *Autotypie* von der Firma „Graphische Union" in Wien. — Blitzlicht-Aufnahme von A. Courrier in Paris.

15. *Dreifarben-Aufnahme* von Husnik & Häusler in Prag. — Druck von Förster & Borries in Zwickau.

16. *Kupfer-Autotypie* von Edm. Gaillard in Berlin (mittels eines 70 Linien-Rasters eigener Fabrikation). — Photographische Aufnahme von Alb. Grundner, Hofphotograph in Berlin.

17. *Altindische Sternwarte.* Photographische Aufnahme, hergestellt gelegentlich der österr. Leoniden-Expedition unter der Leitung von Hofrath Dr. E. Weiss. — Autotypie-Cliché von J. Löwy, Hofphotograph in Wien.

18. *Tonhochätzung* (nach einer Photographie) der Kunstanstalt J. G. Schelter & Giesecke in Leipzig. — Gedruckt auf einer Phönix-Presse derselben Firma.

19. *Vollmondaufnahme* (Exposition 15 M.) von Oberst Wit von Döring in Linz a. D. — Autotypie-Cliché von der k. k. Graphischen Lehr- und Versuchsanstalt in Wien.

20. *Lichtdruck* von Franz Hanfstängl in München. — Photographische Studie von Dr. C. Kaser in Wien.

21. *Dreifarbendruck* der Graphischen Kunstanstalt Körner & Dietrich in Leipzig.

22. Mattlichtdruck der Verlagsanstalt F. Bruckmann, A.-G., in München. — Photographische Landschaftsstudie von Dr. F. Angerer in Wien.

23. *Relief-Cliché* von Dr. E. Albert (D. R.-P. Nr. 122836). — Druck von der Buchdruckerei Meisenbach Riffarth & Co. in München. Nach einem „Relief-Cliché" ohne Ausschnitt für die Cylinderzurichtung gedruckt.

24. *Buddha-Tempel von Gadaladenia bei Kandy in Ceylon.* Photographische Aufnahme, hergestellt gelegentlich der

österr. Leoniden-Expedition unter Leitung von **Hofrath Dr. Weiss** in Wien. — Autotypie-Cliché von C. Wittstock in Leipzig.

25. *Photographische Aufnahme* von Fr. Schiller, Hofphotograph in Wien. — Autotypie-Cliché von Karl Wottitz in Wien.

26. *Photographische Aufnahme* und Lichtdruck von B. Kühlen's Kunstanstalt in München-Gladbach.

27. *Korn-Autotypie* mit dem neuen Haas'schen Kornraster. — Hergestellt in der Technischen Lehr- und Versuchsanstalt von Klimsch & Co. in Frankfurt a. M.

28. *Orthotypie* (neues Kornverfahren ohne Raster) von Jan Vilim in Prag. — Kupferätzung von der Graphischen Gesellschaft „Unie" in Prag.

29. *Dreifarbendruck.* Aufnahme nach der Natur von Prof. Dr. A. Miethe.

Verzeichniss der Inserenten.

Druckfehler-Verzeichniss.

Auf S. 69, 1. Zeile oben, statt „relative Dispersion" „reziproke relative Dispersion".

Auf S. 178 statt „von A. Massak" „von Ludwig Tschörner",

Auf S. 250, 2. Zeile von oben, statt „Westmünster" „Westminster".

Auf S. 304, 20. Zeile von oben, statt „synchromen" „synchronen".

Heliogravure & Druck von Dr. E. Albert & Cie München

Photographische Portraitstudie der k.k. graph. Lehr- u. Versuchsanstalt in Wien

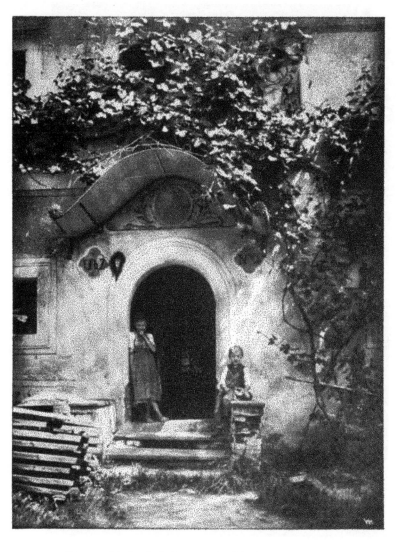

Photographische Aufnahme von C. Lindner in Wien.
Autotypie von Weinwurm & Hafner, Chemigraphische Kunstanstalt, Stuttgart.

Duplex-Autotypie und Druck
von
ꙅꙅ MEISENBACH RIFFARTH & CO. ꙅꙅ
Graph. Kunstanstalt und Kunstdruckerei, MÜNCHEN.
Photographische Aufnahme von W. Weis,
Hofphotograph in Wien.

TRAUNSEE.

Photographische Studie von Ministerialrath Dr. Karl R. v. Wiesner in Wien.

Zinkätzung, mittelst Wheeler's Metzograph-Raster hergestellt,
von A. W. Penrose & Co. in London.

Beilage zu Eder's Jahrbuch für 1902.

Kupfer-Autotypie

Graphisches Institut julius Klinkhardt, Leipzig

Nach einer Photographie von Hoffmann & Jursch, Leipzig.

Photogr. Aufnahme von Philipp Ritter von Schöller, Wien.
Gedruckt mit
Lichtdruckfarbe M 2441½. Delfterblau.

Photog-Aufn. v. C. Pietzner, Hofphotogr. in Wien

HELIOGRAVURE u. KUPFERDRUCK
MEISENBACH RIFFARTH & CO. BERLIN.

Beilage zu Eder's Jahrbuch für 1902.

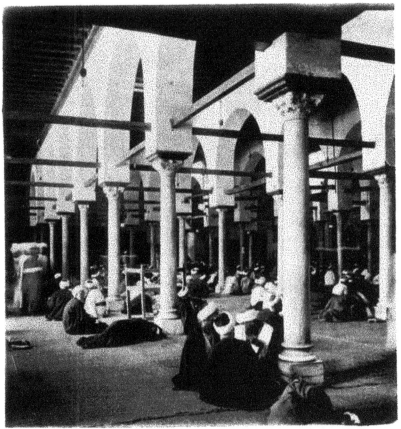

Josef Bock foc. Lichtdr. v. Chr. Sailer, Pforzheim

Im Hauptlehrsaale der Universität zu Kairo.

Photogr. Aufnahme von L. Grillich,
Hof-Photograph in Wien.

Photographische Aufnahme von Dr. F. V. Spitzer in Wien.

Duplex-Autotypie und Druck
von
Meisenbach Riffarth & Co., München, Berlin, Leipzig.

Photogr. Aufnahme von J. Nemirowsky in Prag.
Lichtdruck von Sinsel & Co., G. m. b. H., Oetzsch bei Leipzig.

Nach einem Oelgemälde auf $\frac{1}{10}$ verkleinert.

Reproduktion für Dreifarbendruck von Husnik & Häusler, Prag.

Druck von Förster & Borries, Zwickau Sa.

Photographische Aufnahme aus dem Atelier des Herrn Hofphotographen
Alb. Grundner, Berlin W.

Altindische Sternwarte.

Chakrayantra, Instrument zur Bestimmung der Deklination von Jey Sing, Sternwarte in Jeypore.

Photographische Aufnahme, hergestellt gelegentlich der österr. Leoniden-Expedition unter der Leitung von Hofrath Dr. E. Weiss.

Autotypie-Cliché von J. Löwy, Hofphotograph in Wien.

Photographische Aufnahme bei Vollmond (Exposition 15 M.)
von Oberst Wit von Döringin Linz a. D.

Autotypie-Cliché von der k. k. Graph. Lehr- und Versuchsanstalt in Wien.

Mattlichtdruck der Verlagsanstalt F. Bruckmann A.-G., München.

Photographische Landschaftsstudie von Dr. F. Angerer in Wien

S. Papperitz pinx. Meisenbach Riffarth & Co. sc.

RELIEF-CLICHÉ D^{R.} E. ALBERT

D. R. P. No. 122836

Dieses Bild wurde von der Buchdruckerei Meisenbach Riffarth & Co. in München nach einem „Relief-Cliché" ohne Ausschnitt für die Cylinderzurichtung gedruckt.

Buddha-Tempel von Gadaladenia bei Kandy in Ceylon.

Photographische Aufnahme, hergestellt gelegentlich der österr. Leoniden-Expedition unter Leitung von Hofrath Dr. Weiss in Wien.

Autotypie-Cliché von C. Wittstock in Leipzig.

Kupferätzung Hie-Vilm, Prag.

ORTHOTYPIE.

(NEUES KORNVERFAHREN OHNE RASTER.)

Patent von Jun Vilim, Prag, in allen Culturstaaten angemeldet.

Kornätzung (Patent Angerer)

VON

C. ANGERER & GÖSCHL in WIEN.

Stahltiefätzung von *C. Angerer & Göschl* in Wien.

Druck von R. v. Waldheim in Wien.

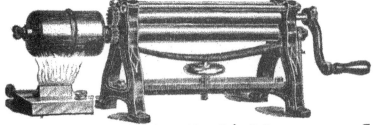
1

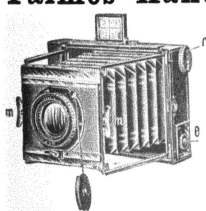

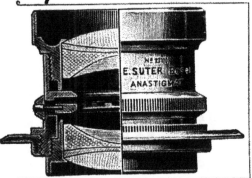

13

16

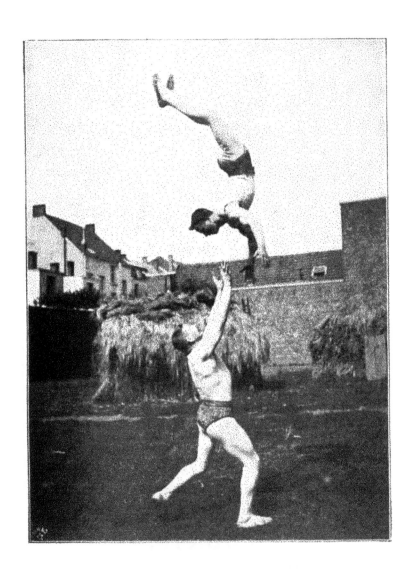

Aufgenommen mit

Goerz-Anschütz-Klapp-Apparat.

(Objectiv: Goerz' Doppel-Anastigmat.)

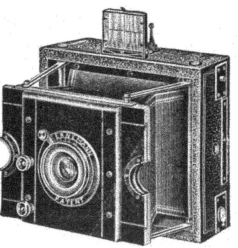

22

23

Drägerwerk * Lübeck.

Begründet 1888. — 70 Angestellte bei vollem Betrieb.

Physikalisch-technisches Laboratorium.

Fabrik für Sauerstoff-Apparate.

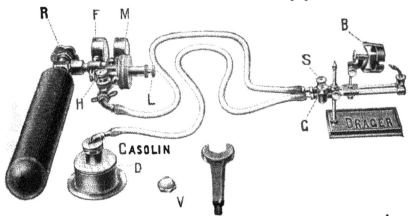

Dräger's neuer Kalklichtbrenner

für Lichtbild-Projection,

ein Sicherheits-Mischbrenner.

Derselbe Apparat ist gleich vorzüglich geeignet sowohl für Sauerstoff-Gasolin, wie die Abbildung zeigt, wie auch für Sauerstoff-Leuchtgas (resp. Wasserstoff). Bei Benutzung von Gasolin ist der Brenner völlig unabhängig von einer Gasleitung und kann an jedem beliebigen Ort in Thätigkeit gebracht werden. — Die Construction des Brenners gestattet die Verwendung von Kalkplatten oder Kalkkegeln. — Sauerstoff-Vergeudung ist unmöglich. Verbrauch pro Minute konstant 1 Liter.

Ferner empfehlen wir unser langjähriges Special-Fabrikat:

Dräger's Oxygen-Automat

mit Dräger's Finimeter

und speziell das für den Kalklichtbrenner geeignete Reduzierventil:

Dräger's Projections-Automat.

GEORG BÜXENSTEIN
& COMP:

FRIEDRICHSTR. 240/41 BERLIN S.W.48

Photo · Chemigraphische
Kunst · Anstalt
Specialität: wirklich künstlerischer
Dreifarbendruck.
Clichés jeder Art.
Rotogravüre, Kupferdruck.

Leipziger Schnellpressenfabrik, Actien-Ges.,

vormals Schmiers, Werner & Stein, Leipzig.

Gegründet 1869. — Telegramm-Adresse: Schnellpressen Leipzig.

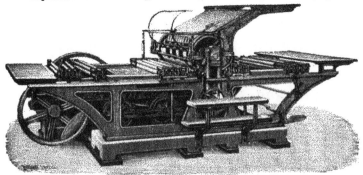

Lichtdruck-Schnellpressen

in 6 Grössen, auf Wunsch auch für Steindruck eingerichtet.

Referenzen erster Firmen
aller Länder. Die neuen Preislisten
sind erschienen.

44

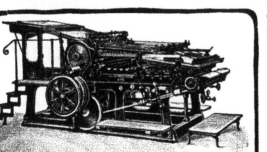

Verlag von **Wilhelm Knapp** in **Halle a. S.**

Photographische Chemie

und

Chemikalienkunde

mit Berücksichtigung

der Bedürfnisse der graphischen Druckgewerbe.

Von

Eduard Valenta,

k. k. Professor für Photochemie an der k. k. Graphischen Lehr- und
Versuchsanstalt in Wien.

I. Theil: Anorganische Chemie. **Preis Mk. 6,—.**

II. Theil: Organische Chemie. **Preis Mk. 8,—.**

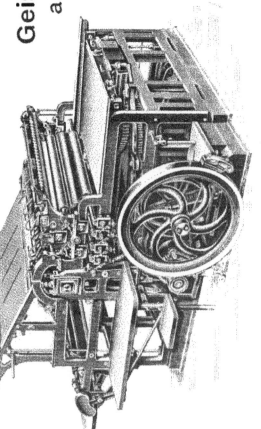

56

Die Entwicklung
der
photographischen Bromsilbergelatine-Platte
bei zweifelhaft richtiger Exposition.
Von
Arthur Freiherrn von Hübl,
k. u. k. Oberst und Vorstand der technischen Gruppe
im k. u. k. militär-geograph. Institute in Wien.

Zweite Auflage. — Preis Mk. 2,40.

Der Platindruck.
Von
Arthur Freiherrn von Hübl,
k. u. k. Oberst und Vorstand der technischen Gruppe
im k. u. k. militär-geograph. Institute in Wien.

Mit 7 Holzschnitten.

Zweite Auflage. — Preis Mk. 4,—.

Die Kunst des Vergrösserns
auf Papieren und Platten.
Von **Dr. F. Stolze.**

Mit 77 Abbildungen im Text.

Zweite Auflage. — Preis Mk. 6,—.

Wissenschaftliche Arbeiten
auf dem
Gebiete der Photographie.
Von
Dr. Lüppo-Cramer.
Preis Mk. 4,—.

Verlag von **Wilhelm Knapp** in Halle a. S.

Ausführliches Handbuch

der

Photographie

von

Hofrath Dr. Josef Maria Eder,

Director der k. k. Graphischen Lehr - und Versuchsanstalt in Wien,
k. k. Professor an der k. k. Technischen Hochschule in Wien etc.

I. Band, erste Hälfte, oder Heft 1—3.
2. Auflage. 1892. Preis Mk. 12,—.

Heft 1. **Geschichte der Photochemie und Photographie.** Mit 2 Holzschnitten und 4 Heliogr. Preis Mk. 3,60.

Heft 2. **Chemische Wirkungen des Lichtes (Photochemie).** Mit 127 Holzschnitten. Preis Mk. 5,—.

Heft 3. **Die Photographie bei künstlichem Lichte. Photometer und Expositionsmesser.** Mit 80 Holzschn. und 6 Tafeln. Preis Mk. 3,40.

I. Band, zweite Hälfte, oder Heft 4 und 5.
2. Auflage. 1893. Preis Mk. 16,—.

Heft 4. **Die photographischen Objective, ihre Eigenschaften und Prüfung.** Mit 197 Holzschn. u. 3 Heliogr. Preis Mk. 6,—.

Heft 5. **Die photographische Camera und die Momentapparate.** Mit 692 Holzschnitten und 5 Tafeln. Preis Mk. 10,—.

Ergänzungsband. 2. Auflage. Das Atelier und Laboratorium des Photographen. Mit 325 Holzschnitten. 1893. Preis Mk. 4,—.

Band II, oder Heft 6—8.
2. Auflage. — Preis Mk. 12,—.

Heft 6. **Einleitung in die Negativverfahren u. die Daguerreotypie, Talbotypie und Niepçotypie.** Mit 84 Holzschn. 1895. Preis Mk. 3,—.

Heft 7. **Das nasse Collodionverfahren, die Ferrotypie und verwandte Processe, sowie die Herstellung von Rasternegativen für Zwecke der Autotypie.** Mit 54 Holzschn. 1896. Preis Mk. 4,—.

Heft 8. **Das Bromsilber-Collodion-, sowie das orthochromatische Collodion-Verfahren und das Bad-Collodion-Trockenverfahren.** 1897. Preis Mk. 5,—.

Band III, oder Heft 9—11.

5. Auflage. Erscheint in 15 Lieferungen à Mk. 1,—.

Heft 10. **Die Grundlage der Photographie mit Gelatine-Emulsionen.** Mit 30 Abbildungen. 1902. Preis Mk. 7,—.

Band IV, oder Heft 12—15.

2. Auflage. Preis Mk. 16,—.

Heft 12. **Die photographischen Copirverfahren mit Silbersalzen (Positiv-Process) auf Salz-, Stärke- und Albumin-Papier etc.** Mit 69 Holzschnitten. 1898. **2. Aufl.** Preis Mk. 5,—.

Heft 13. **Die Lichtpausverfahren, die Platinotypie und verschiedene Copirverfahren ohne Silbersalze. (Cyanotypie, Tintenbilder, Einstaubverfahren, Urancopien, Anthracotypie, Negrographie etc.)** Mit 10 Holzschnitten. 1899. **2. Aufl.** Preis Mk. 3,—.

Heft 14. **Der Pigmentdruck und die Heliogravure.** Mit 31 Holzschnitten. 1896. Preis Mk. 6,—.

Heft 15. **Die photographischen Copirverfahren mittels Mangan-, Cobalt-, Cerium-, Vanadium-, Blei- und Zinn-Salzen und Asphalt.** Mit 3 Holzschnitten. 1899. Mk. 3,—.

Jeder Band und jedes Heft sind einzeln käuflich.
Prospecte mit genauer Inhaltsangabe gratis und franco.

61

62

Dr. A. Miethe's

Lehrbuch

der

Praktischen Photographie.

Zweite vermehrte und verbesserte Auflage.

In hocheleganten Ganzleinenband gebunden Preis Mk. 10.—.

Künstlerische

Landschafts-Photographie.

Zwölf Kapitel

zur

Aesthetik photographischer Freilicht-Aufnahmen

von

Dr. A. Miethe.

Mit vielen ganzseitigen Kunstblättern und Abbildungen im Text.

Preis Mk. 8,—.

DER LICHTDRUCK

an der

Hand- und Schnellpresse sammt allen Nebenarbeiten

von

August Albert,

k. k. Professor an der k. k. Graphischen Lehr- und Versuchsanstalt in Wien.

Mit 65 Abbildungen im Text u. 9 Tafeln. Preis Mk. 7,—.

Die

Dreifarbenphotographie

mit besonderer Berücksichtigung des

Dreifarbendruckes und der photographischen Pigmentbilder in natürlichen Farben

von

Arthur Freiherrn von Hübl,

k. u. k. Oberst und Vorstand der technischen Gruppe im
k. k. militär-geographischen Institute in Wien.

Mit 30 Abbildungen im Text u. 4 Tafeln. Preis Mk. 8,—.

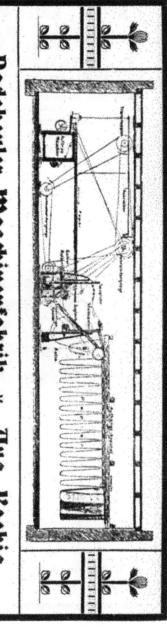

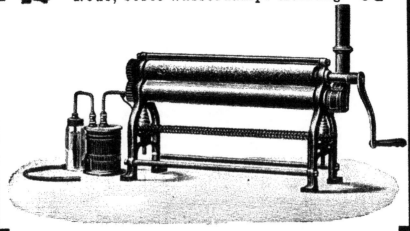

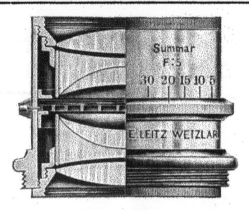

IX

XI

Lightning Source UK Ltd.
Milton Keynes UK
UKHW011851140219
337137UK00004BC/305/P